Texte détérioré — reliure défectueuse
NF Z 43-120-11

Contraste insuffisant
NF Z 43-120-14

Paris : le Numéro, 30 centimes. — Départements, 40 centimes.

L'ALBUM DE L'EXPOSITION ILLUSTRÉE

Histoire Pittoresque
DE L'EXPOSITION UNIVERSELLE DE 1867.

DIRECTEUR-GÉRANT
Gabriel RICHARD

ADMINISTRATEUR
Henri BARRÈRE

PREMIÈRE LIVRAISON
12 Février 1867

BUREAUX
DE VENTE ET D'ABONNEMENT
Rue Drouot, 13, Paris.

Annonces, Avis divers et Maisons recommandées

L'ESPRIT NOUVEAU

Journal hebdomadaire, paraît depuis le 10 janvier de la présente année. Ce journal non politique s'occupe, à un point de vue démocratique, de l'art sous toutes ses formes : musique, peinture, drame, roman, etc. Il ne néglige aucune des manifestations de l'esprit humain. Les conférences et le théâtre lui appartiennent, comme la philosophie et la chronique journalière.

L'Esprit Nouveau professe que l'art moderne a une tache spéciale à remplir, qu'il doit répudier ses vieilles attaches, exclusives à une classe, à un monde, à un groupe consacré, qu'il doit se faire *peuple* avec une société fondée sur le suffrage universel, s'inspirer du peuple tout entier, et s'adresser seulement à lui, sans distinction de classes et de fonctions.

Il publie des correspondances d'Allemagne, Heidelberg, Berlin, Vienne, d'Angleterre, d'Italie, d'Amérique et des départements français.

Principaux rédacteurs :

MM. de Gasperini, Léon Leroy, E. Siébecker, G. Richard, E. Hervé, G. Perin, Alfred Talandier, E. Seinguerlet, A. Gouzien, E. Dubreuil, E. Schulé, etc, etc..

PARIS ET DÉPARTEMENTS :

Abonnements : Un an 20 fr.
Six mois 10
Trois mois 5

Rédaction et administration : 11, rue Saint-Lazare, Paris.

FABRIQUE ET MAGASINS DE MEUBLES
SIÈGES ET TAPISSERIES
Ancienne maison Lemarchand, H. Lemoine
Fournisseur breveté de S. M. l'Empereur et du Mobilier de la Couronne

Rue des Tournelles, 1, près la place Royale
PARIS

26 MÉDAILLES
aux Expositions de 1849 à 1863

BARBIZET
FABRICANT DE POTERIE DE LUXE ET D'ART
(Imitation Bernard de Palissy)
17, PLACE DU TRONE. PARIS

COMMISSION-EXPORTATION

MAISON RASPAIL

Droguerie et hygiène complémentaire de la Méthode Raspail, rue du Temple, 14, à Paris.

Toutes les étiquettes doivent être revêtues de la signature de M. Raspail.

RASOIR DOUBLE CÉMENTÉ

PLUMES DE HUMBOLDT
DE M. J. ALEXANDRE, DE BIRMINGHAM

DÉPÔT : 12, RUE MAUCONSEIL, PARIS

MARCHANDISES ANGLAISES J. JACKSON
356, RUE SAINT-HONORÉ, 356
Au coin de la place Vendôme

Tapis, Popeline d'Irlande, Cachemires d'Écosse et Châles Tartans, Velours d'York, Alpagas, Flanelles, Lainages, Bonneterie, Théières, Plateaux, Coutellerie, Savons, Essences et Parfums. Objets de fantaisie.

Thés, Vins et Biscuits

Chevaux, Voitures, etc.

ÉTABLISSEMENT CHÉRI
49, rue de Ponthieu, 49.

CHEVAUX DE SELLE, DE CHASSE ET D'ATTELAGE, PRODUITS DE PUR SANG

FABRIQUE DE COUVERTS ARGENTÉS

NICOLLE

Avenue Montaigne, n° 56 (Champs-Élysées), à Paris.

Argent déposé	SERVICE A FILETS OU UNI, MAILLECHORT	
72 g.	Couverts de table (la douzaine)	48 »
60	à dessert	44 »
18	Cuillers à café	13 »
10	à potage (la pièce)	9 »
6	à ragoût	6 60
	SERVICE A FILETS OU UNI, MÉTAL BLANC	
72	Couverts de table (la douzaine)	56 »
60	à dessert	53 »
18	Cuillers à café	15 »
10	à potage (la pièce)	10 »
6	à ragoût	8 »

RÉARGENTURE de 12 couverts de Table à 72 gram. 30 fr.
de 12 cuillers à café 8 fr.

EAU DE MÉLISSE DES CARMES

BOYER, 14, rue Taranne

Breveté s. g. d. g.

La réputation séculaire de cette Eau, et ses propriétés contre l'apoplexie, le choléra, le mal de mer, les vertiges, les vapeurs, la migraine, les indigestions, les évanouissements, ont fait naître une foule d'imitations de ce bienfaisant cordial ; les religieux qui le préparaient ne avolèrent jamais le secret de sa composition. M. Boyer, leur successeur par *actes authentiques*, possède seul aujourd'hui sa véritable formule, et ne confie jamais sa fabrication à personne.

RÉCOMPENSE A L'EXPOSITION UNIVERSELLE DE LONDRES, 1862.

PHOTOSCULPTURE
Portraits en sculpture
BUSTES, STATUETTES, MÉDAILLONS
Boulevard des Capucines, 35

Visite des GALERIES d'exploitation et de pose, de neuf heures à quatre heures.
La Photosculpture exécute après décès, et sur une seule photographie, des Statuettes, Médaillons et Bustes.

NUMÉROTEURS-TROUILLET
Exposition Universelle de 1867.— Classe 59, n° 75.

Timbres à dates et à numéros pour le commerce. l'industrie, la finance, l'administration des postes et des télégraphes.
Machines à numéroter les actions et les billets de chemin de fer, d'omnibus et de théâtres. — Machines diverses.

Auguste TROUILLET, 102, boulevard Sébastopol.

Glaces nues et étamées, Verres à vitres

CH. BUQUET
15, rue de Buci, à Paris

Plaques de cristal. — Spécialité de Façades.

DENTISTE
L. SIMONDETTI
22, boulevard des Italiens

ENTRÉE : RUE TAITBOUT, 2, A PARIS
Auteur de *l'Art dentaire mis à la portée de tout le monde*
Médaille d'Or de 1re classe.

Aux Paragons

SUET (AÎNÉ)
Rue Le Peletier, n° 37, à Paris.

PARAPLUIES ALPAGA, MARRON, NOIR, VERT (laine anglaise) INUSABLES, au prix de 7 fr. 50.

Ombrelles et Cannes (Articles fantaisie)

Ombrelles depuis les plus bas prix ; **Parasols** dits *Bains de mer*, jaune, blanc, doublés de toutes couleurs pour dames et pour hommes. **Parapluies** de soie à 6 fr. 50 et jusqu'aux prix les plus élevés.
Augmenter les affaires par la réduction des bénéfices et les complaisances pour les acheteurs est la seule chance de réussite du commerce actuel. C'est ce programme que cette maison s'est imposé pour la faire une clientèle sérieuse. — PRIX FIXE.

LA SÉCURITÉ GÉNÉRALE
COMPAGNIE D'ASSURANCES A PRIMES FIXES
CONTRE LES ACCIDENTS
DE TOUTE NATURE, POUVANT ATTEINDRE LES PERSONNES
Société anonyme, autorisée par décret impérial du 11 novembre 1865
Capital social : 2,500,000 fr.

CONSEIL D'ADMINISTRATION	CONSEIL MÉDICAL
MM. le baron Brenier, G.O. ✶, sénateur, présid.; comte Léopold Le Hon, O. ✶, député; le Pelletier de Saint-Remy, O. ✶, propriétaire, vice-président; Aimé de Saint-Didier (Félix), Burbet (Ernest), Chocquerel (W) ✶, Firino (Paul), comte Ferdinand de Lasteyrie, vicomte de Loualand, ✶, Lefebure, O. ✶, député, Mazeline, O. ✶, vicomte de Villiers, administrateurs.	MM. le docteur Nélaton, C.✶; le docteur Jarjavan, ✶; le docteur Laporte, O. ✶. CONSEIL JUDICIAIRE MM. Desmarest, ✶ Paul Andral. DIRECTION M. Ed. Besnier de la Fontonerie.

OPÉRATIONS DE LA SOCIÉTÉ

Assurances individuelles contre les accidents de toute sorte. — Assurances collectives ou limitées aux heures de travail contre les professionnels. — Assurances spéciales pour les *sapeurs-pompiers*, les Havas et les écoles de dressage. — Assurances contre les risques de chemins de fer (*voyageurs et employés*). — Assurances contre les accidents de mer (*voyageurs et marins*). Assurances à la journée (Polices à 0 fr. 20, garantissant 5,000 fr. en cas de mort, ou indemnité hebdomadaire de 25 fr. en cas de blessures).

La Compagnie garantit : 1° une somme fixe aux héritiers ou ayant droit du sinistré, en cas de mort par accident ; — 2° une rente viagère à l'assuré lui-même, en cas d'incapacité permanente de se livrer à ses occupations habituelles ; — 3° une allocation quotidienne, en cas d'incapacité temporaire. *Ces trois éventualités peuvent être réunies ou séparées, à la volonté du souscripteur de la police.*
L'administration envoie gratuitement les tarifs et des prospectus sur simple demande qu'on lui fait la demande. *Agences principales dans les chefs-lieux d'arrondissement.*

Siège social : 10, rue de Ménars, à Paris.

MAISON OSMONT

A. GALLAIS
Successeur

FABRIQUE DE MEUBLES
SIÈGES ET OBJETS DE FANTAISIE EN LAQUE
5, 8 et 10, impasse Saint-Sébastien, Paris.

PAR LA SÈVE VITALE

Plus de cheveux blancs, plus de barbe blanche, plus de pellicules. La pommade vitale est le complément de l'eau, rendant aux cheveux blancs leur couleur naturelle sans les teindre ; elle en active la pousse, en empêche de tomber et de blanchir. — Flacon et pot, ensemble : 9 francs. GARGAULT, bd. Sébastopol, à l'entresol, Paris.
On expédie en France et à l'étranger contre mandat-poste.

CHEMISERIE SPÉCIALE
102, Boulevard de Sébastopol, 102
Près le square des Arts-et-Métiers
SEULE MAISON
où l'on trouve la chemise sur mesure faite d'avance

EXPOSITION DES GENRES
Boulevard de Sébastopol, 102
et à l'*Exposition universelle* de 1867.— Classe 34, N° 96

INDICATIONS GRATUITES D'APPARTEMENS A LOUER
LARGIER ET HONNORATY
AGENTS BREVETÉS DE L'AMBASSADE IMPÉRIALE DE RUSSIE
6, rue de la Paix, 6

Emprunts hypothécaires, Ameublements, ventes de Propriétés de ville et de campagne, Maisons et Hôtels meublés, Renseignements sur toutes les combinaisons d'Assurances sur la Vie, Assurances contre l'incendie, Garde de Colis, Commission, Expéditions, etc.
NOTA : On peut faire son courrier aux bureaux de l'agence.

JOSEPH PALINSKI
22, RUE DU DRAGON, 22

FABRIQUE DE MOULES
POUR CIGARETTES

Expéditions en France et à l'Étranger.

Annonces, Avis divers et Maisons recommandées

MAGASINS DE NOUVEAUTÉS
DE LA SOCIÉTÉ DES
VILLES DE FRANCE ET DE LA CHAUSSÉE-D'ANTIN
PARIS
51, rue Vivienne et rue Richelieu, 104
Près la Bourse et les Boulevards
INTERPRÈTES EN TOUTES LANGUES

Soieries.	Blanc fin.
Cachemires français.	Rideaux brodés.
Cachemires de l'Inde.	Linge confectionné.
Lingerie, Dentelles.	Chemises d'homme.
Tapis.	Gants.
Étoffes d'ameublement.	Bonneterie.
Étoffes de fantaisie.	Mercerie.
Toiles.	Passementerie.
Services de table.	Fichus-Cravates.

Grands ateliers de couture montés de manière à livrer les robes en 24 heures.
Grands ateliers de modes pour Chapeaux, Bonnets et Coiffures.

MACHINES A VAPEUR VERTICALES
HERMANN-LACHAPELLE ET CH. GLOVER
144, RUE DU FAUBOURG-POISSONNIÈRE, PARIS
portatives, fixes et locomobiles, depuis 1 jusqu'à 15 chevaux
Chaudières inexplosibles à bouilleurs (nettoyage facile).
(Envoi franco du Prospectus.)

Ancienne Maison LOUCHET
BOUTTOUD Successeur
Breveté s. g. d. g.
152, RUE DU TEMPLE, PARIS
Queues et accessoires de Billards français, anglais, américains, espagnols, etc. Jeux de Société et jeux divers.

COMPTOIR DES INDES
129, RUE DE SÉBASTOPOL, à Paris
MAISON DE CONFIANCE
SPÉCIALITÉ DE FOULARDS DES INDES ET DE CHINE
Immense choix de Foulards des Indes pour la poche, pour cache-nez et pour dames; choix considérable de la plus belle nouveauté en robe foulard des Indes.
Envoi d'échantillons et marchandises, franco, en France et à l'Étranger.

Comptoir hollandais
MAISON TARANNE
CAMILLE DOISTEAU, Successeur
Curaçao et Anisette de la maison Fritz Glimpfs d'Amsterdam
Dépôt autorisé de la Grande Chartreuse.
COMMISSION. — VINS FINS. — EXPORTATION
3, rue de Grammont. — Paris.

Admise à l'Exposition de 1867
Cafetière l'Excellente
BREVETÉE S. G. D. G.
RAPARLIER, fabricant
Rue Saint-Martin, au coin de la rue de Turbigo

Ce qui distingue principalement cette Cafetière de toutes celles qui ont paru jusqu'à ce jour, c'est la GRANDE SIMPLICITÉ dans l'Opération, SA RAPIDE GRACIEUSE et facile à nettoyer, et enfin SON TUBE SPÉCIAL retirant à l'intérieur de la cloche, ce qui, en permettant de se débarrasser facilement de cette dernière, lorsque le café est fait, est aussi une garantie contre toute espèce d'accident, le tube et le filtre pouvant être retirés de la Cafetière, visités à la main et essuyés avant de s'en servir de nouveau, ce que l'on ne peut faire dans aucune autre cafetière.

Sa fabrication, tout à fait hors ligne, la met presqu'au rang de l'orfèvrerie.
Outre le café parfait que l'on obtient avec cette cafetière, on peut aussi faire du thé et toute espèce d'infusion.

COMPAGNIE FERMIÈRE DE L'ÉTABLISSEMENT THERMAL
DE VICHY
ADMINISTRATION
22, boulevard Montmartre, à Paris

MM. les Marchands d'Eaux minérales, Droguistes, Pharmaciens ou Négociants qui désirent se mettre en rapport direct, sans intermédiaire, avec la Compagnie fermière de l'Établissement thermal de Vichy, doivent écrire au Directeur de la Compagnie, à Vichy ou à Paris.

La Compagnie fermière de l'Établissement thermal de Vichy expédie toutes les eaux minérales françaises et étrangères. Par suite de ses relations avec les principales sources, ces eaux seront expédiées aux conditions les plus avantageuses.

MANUFACTURE DE MACHINES A COUDRE
Système navette sans tension de Wheeder et Wilson
Système point noué de PARKER

C. MARTOUGEN
70, boulevard Sébastopol, Paris.

Exposition de Londres : Médaille de 1re classe aux machines Wheeler et Wilson.

GRAND GYMNASE
40, rue des Martyrs, 40.
SALLE DE DOUCHES MAGNIFIQUE
PRIX DE LA DOUCHE
1 fr. 25 et 1 fr. par abonnement.
Douches en pluies, en cercles, en lames, en lance, ascendantes, périnéales et bains de siège à eaux courantes. — Cabinets confortables et bien chauffés — On permet de visiter.

PALAIS BONNE-NOUVELLE, 20, Boulevart Bonne-Nouvelle
PH. FEUCHOT
Éditeur, marchand de musique
MUSIQUE EN TOUT GENRE
NEUVE ET D'OCCASION
PARTITIONS D'OPÉRAS — PIANO ET CHANT ET PIANO SEUL
A prix réduit
Abonnement à la lecture musicale

ANCIENNE MAISON HEUGÈNE
Fondée en 1820 par LACHASSINE.
AUGUSTE LÉGER Successeur
DORURE SUR CUIR ET GAINERIE POUR MEUBLES
Maison spéciale pour la pose et la fourniture de maroquin et basane, avec ou sans bordures dorées pour bureaux. — Velours et draps pour tables de jeux et pour meubles de joailliers et bijoutiers. Vignettes dorées en tous genres.
EXPÉDITIONS EN PROVINCE SUR MESURE.
2, rue de CLÉRY, 2, au coin de la rue MONTMARTRE.

PRESSES A COPIER
NOUVEAU SYSTÈME, breveté s. g. d. g.
FILLETTE, Fabricant
Passage du Ponceau, 19, Boulevard Sébastopol, 119.

Cette presse est la seule qui fonctionne accrochée sur un mur ou sur une porte; elle se recommande aussi par son installation facile qui ne demande aucun frais, et la modicité de son prix. — Presses de voyage, grand format, pour voyageurs.

FORCE & SANTÉ
Rendues par les PRODUITS DE LAINE VÉGÉTALE
non maritime
SCHMIDT-MISSLER
Approuvés par l'Académie impériale de Médecine
Seuls recommandés par les premiers médecins de S. M. l'Empereur

Les produits SCHMIDT-MISSLER (LAINE, FLANELLE, OUATE, SAVONS, HUILE ÉTHÉRÉE, PARFUM DES FORÊTS) soulagent immédiatement et guérissent: RHUMATISMES, GOUTTE, PARALYSIE, ENGORGEMENT et les AFFECTIONS CATARRHALES pour les hommes, rosées et électricité négative qu'elles contiennent naturellement.

Rien n'est plus doux à porter, tant couleur est naturelle; le lavage conserve aucune de leurs qualités hygiéniques. Flanelle : 4 fr. 50, 5 fr., 6 fr. 7 fr; gilets ceintures, etc. Ouate : 3 fr. le rouleau, FRANCO; coiffures contre les douleurs.
Liqueur anti-épidémique SCHMIDT-MISSLER; Savon balsamique : le pain, 1 fr. 50, FRANCO pour la France.
Agence et dépôt général uniques
PARIS — 17, RUE SAINTE-ANNE, 71 — PARIS

THÉATRE DU CHATELET
SITUATION LA PLUS CENTRALE DE PARIS
Appartements et Chambres meublées
Nous recommandons particulièrement à Messieurs les Étrangers qui désirent, pendant leur séjour à Paris, rencontrer le CONFORTABLE DE LA TABLE ET DU LOGEMENT, unis aux avantages d'une bonne vie de FAMILLE, un nouvel établissement qui vient de s'ouvrir dans une situation exceptionnelle, à la porte même du nouvel et magnifique Théâtre-impérial du Chatelet, AVEC BALCONS DOMINANT LA GRANDE ENTRÉE ET VUE SUR SEPT MONUMENTS DIVERS.

HOTEL DES PALAIS
Repas à la carte et à table d'hôte
AVENUE VICTORIA, 15 BIS

PHOTOMAGIE

Tout le monde photographe pour 20 fr. — Portraits, paysages, reproductions, etc., d'après nature.
Brochure explicative : 2 francs contre envoi de timbres-poste.

Grand choix d'épreuves stéréoscopiques en tous genres, coloriées, dioramiques, à surprises, sur verre, etc.
Actualités Théâtrales. — Le Prophète, opéra. La Biche au bois, Cendrillon, féeries. Les Étrangleurs de l'Inde, drame. Barbe-Bleue, La Belle Hélène, Orphée aux Enfers. 10 fr. la collection de 12 tableaux.
Merveilles. — Papier blanc donnant une image par simple immersion dans l'eau. 1 fr. 50 la douzaine. Dire le genre: vues, portraits religieux, tableaux.

ÉTRENNES 1867
Boîte de modelage, premiers principes de l'art du sculpteur, 20 fr.
MARINIER, brev. s. g. d. g., faubourg St-Martin, 35, Paris.

INDICATION GRATUITE
D'APPARTEMENTS MEUBLÉS ET NON MEUBLÉS
ACHAT ET VENTE
DE FONDS DE COMMERCE ET DE PROPRIÉTÉS
AGENCE LAFFITTE
8, rue Laffitte, 8

GRANDE MÉDAILLE DE 1re CLASSE
L'OLÉAGINE
DU CAPITAINE HOLTHONDO

Attire toutes sortes de poissons en mer comme en rivière.
Prix : 5 et 10 fr. LUNEAU, rue Vauvilliers, 2 et 4, Paris. Expédié contre mandat-poste.

Pierre Petit
PHOTOGRAPHE DE L'EXPOSITION UNIVERSELLE
Opère lui-même
31, place Cadet
Les temps couverts sont préférables.

ANGELIN, Pharmacien.
DESNOIX et Cie, Successeurs
RUE DU TEMPLE, 22, A PARIS
TISSUS PHARMACEUTIQUES
Papier chimique perfectionné
Ce produit, comme les autres, porte la marque de fabrique.

OFFICE
Polytechnique et Administratif

Retouches de style. — Corrections. — Rédactions littéraires, scientifiques, administratives, commerciales. — Pétitions, mémoires, articles de publicité, discours. — Copies rapides, élégantes. — Écritures dans les bibliothèques. — Dessins de plans et de machines. — Gravures et clichés. — Brevets d'invention. — Employés pour la ville. — Autographes et tout genre. — Projets en tout genre, devins de fer, canaux d'irrigation, constructions civiles, machines avec devis, séries de prix. — Direction de tous travaux et de la compétence d'un ingénieur, surveillance, règlements et contentieux.
V. PROU, INGÉNIEUR CIVIL
DIRECTION, 15, Place de la Bourse, A PARIS,
Ancienne maison Palis.

BERGMANN & Cie
Chimistes-pharmaciens, brev. s. g. d. g.
Paris, 70, boulevard Magenta, et à Rochlitz, en Saxe.
Recommandent au public les spécialités hygiéniques suivantes :
Laine dentifrice calmant instantanément les maux de dents. Le paquet : 1 fr.
Savon cosmétique au goudron contre toutes les impuretés de la peau. La pièce : 1 fr.
Ouate anti-rhumatismale d'un effet surprenant dans les maladies rhumatiques. Le paquet : 1 et 2 fr.
Ice-pommade pour fortifier et friser les cheveux. Flacon : 1 fr., 1 fr. 50 et 2 fr.
L'Arcanum microbien fait disparaître en un moment les rousseurs et donne au teint une fraîcheur éclatante. Le flacon : 5 et 8 fr.
Teinture pour la barbe. Le flacon : 3 et 5 fr.
Dépôts dans les principales pharmacies de la France et de l'étranger.

L'ALBUM DE L'EXPOSITION ILLUSTRÉE

Histoire pittoresque de l'Exposition Universelle de 1867

Cet ouvrage, d'abord hebdomadaire, paraîtra deux fois par semaine ou davantage, du 1er avril à la fin de décembre 1867. Rédigé et illustré par une société d'écrivains et de dessinateurs, dont les noms sont une garantie, il est destiné à dire l'Histoire de Paris et de son Exposition Internationale pendant l'année 1867. Il est publié sous forme de journal, mais dans des conditions qui permettront plus tard d'en former de magnifiques volumes. Ce *Livre d'or* de l'industrie ne laissera rien d'intéressant dans l'oubli et placera l'Histoire de l'Exposition dans son cadre naturel. Une table des matières complétera ce travail qui, sous sa forme attrayante, sera l'historique le plus complet des solennités industrielles que nous voulons, en quelque sorte, placer sous les yeux des lecteurs les plus éloignés.

Chaque numéro de l'*Album de l'Exposition illustrée* formera une grande livraison de 16 pages grand format, à 2 colonnes, contenant de dix à vingt gravures dans le texte. Nos dessins seront absolument inédits. Nos livraisons sont expédiées dans les départements, sans être pliées, et sous une enveloppe qui les préserve et les couvre entièrement.

Le prix de l'abonnement pour la France est fixé à 15 fr. pour le premier semestre de 1867.

Bureaux de direction, d'abonnement et de vente, à Paris, rue Drouot, 13.

Les communications relatives à la rédaction et à la composition du Journal, les articles, dessins ou gravures, doivent être adressés à M. GABRIEL RICHARD, directeur-gérant de l'ALBUM DE L'EXPOSITION ILLUSTRÉE. On ne rend pas les manuscrits déposés.

Les notes ou demandes relatives à l'administration du journal — annonces — réclames — publicité — abonnements — vente au numéro — dépôts à Paris ou en province — réclamations — doivent être adressées à M. HENRI BARRÈRE, administrateur de l'ALBUM DE L'EXPOSITION ILLUSTRÉE.

Le meilleur mode d'abonnement consiste dans l'envoi d'un mandat de poste à l'ordre de M. BARRÈRE, administrateur de l'Album. Le talon sert de quittance et reste à l'Abonné (Affranchir). Les lettres non affranchies sont rigoureusement refusées. On peut s'abonner également chez les principaux libraires de France.

ABONNEMENTS POUR L'ÉTRANGER
à l'Album de l'Exposition Illustrée
Pour le 1er semestre de 1867.

	fr.	c.
Angleterre	20	»
Allemagne	22	»
Autriche	22	»
Belgique	22	»
Chine et Japon	24	»
Danemark	22	»
Égypte	20	»
Espagne	24	»
États Romains	20	»
États-Unis	22	»
Grèce	20	»
Italie	20	»
Pays-Bas	20	»
Perse	24	»
Portugal	20	»
Prusse	22	»
Russie	24	»
Suède	20	»
Suisse	18	»
Turquie	20	»
Colonies françaises	24	»

PROGRAMME DES THÉÂTRES

OPÉRA. — La Muette de Portici, L'Africaine.
FRANÇAIS. — Un Cas de conscience, Gringoire.
OPÉRA-COMIQUE. — Mignon.
THÉÂTRE ITALIEN. — Mademoiselle Patti.
ODÉON. — Conjuration d'Amboise.
THÉÂTRE LYRIQUE. — Freyschutz, Rigoletto, Faust.
CHATELET. — Le Déluge beau.
VAUDEVILLE. — Maison neuve.
VARIÉTÉS. — La Belle Hélène.
GYMNASE. — Nos bons Villageois.
PALAIS-ROYAL. — La Vie parisienne.
PORTE-SAINT-MARTIN. — Le Bossu.
GAÎTÉ. — Les Pirates de la Savane.
AMBIGU-COMIQUE. — La Duchesse de Montemayor.
FOLIES-MARIGNY. — Les Canards font bien passer.
FOLIES-DRAMATIQUES. — La Vie de garnison.
BOUFFES-PARISIENS. — Orphée aux enfers.
BEAUMARCHAIS. — Le Vieux boulevard du Temple.
FANTAISIES-PARISIENNES. — Les Légendes de Gavarni.
DÉJAZET. — La Vie aux amourettes.
NOUVEAUTÉS. — Ile des Sirènes.
DÉLASSEMENTS. — Satané Carnaval.
FOLIES-SAINT-GERMAIN. — Je me le demande.
MENUS-PLAISIRS. — Les Bontiers.

EMPLOI DE LA SEMAINE

LUNDI. — Le Bois de Boulogne, le Jardin d'acclimatation, Cascade, Lac et Rivière, l'Arc de Triomphe, le Parc Monceaux, la Bibliothèque Impériale, Opéra.

MARDI. — Palais et Musée du Luxembourg, l'Observatoire, Notre-Dame, la Sainte-Chapelle, le Palais de justice, Palais-Royal, Théâtre-Français.

MERCREDI. — Puits artésien de Grenelle, les Invalides, LES TRAVAUX DE L'EXPOSITION, le Viaduc du chemin de fer d'Auteuil, les Champs-Elysées, Colonne Vendôme, Palais et Jardin des Tuileries, Opéra-Comique.

JEUDI. — Musée du Louvre, les Gobelins, le Jardin des Plantes, l'Hôtel-de-Ville, la Seine et les Ponts, la Colonne de Juillet, le Canal Saint-Martin, les boulevards du centre, Théâtre-Italien.

VENDREDI. — Le Bois de Vincennes, le Lac, le Polygone, Bibliothèque Sainte-Geneviève, la Banque, Saint-Eustache, le Musée de Cluny, l'Odéon.

SAMEDI. — Saint-Cloud et Versailles, Palais, Jardins et Musée, les deux Trianons.

DIMANCHE. — Conservatoire des Arts-et-Métiers, Tour Saint-Jacques, Concerts populaires, l'Église Russe, le Panthéon, Folies-Marigny.

EXPOSITION UNIVERSELLE

ENTRÉES ACTUELLES. — L'enceinte du Champ-de-Mars et le Palais de l'Exposition sont ouverts au public de dix heures du matin au coucher du soleil. — Prix d'entrée : 1 fr. Les Tourniquets ne rendent pas de monnaie.

Prix d'entrée pendant l'Exposition :
Le 1er avril, jour d'inauguration 20 fr.
La semaine, du 2 au 7 avril, par jour . . 5 fr.

A partir du 8 avril :
Le matin, heures réservées : Parc 2 fr. »
 Palais et jardin . 1 f. 50
La journée, entrée générale : Parc . . . 1 f. »
 Palais et jardin 1 f. 50
Passage du Parc au Palais 0 f. 50
Billets de semaine, personnels 6 f. »
Abonnement à l'année : Hommes . . . 100 fr.
 Dames . . . 80 fr.

Les voies et moyens de transport pour se rendre au Palais de l'Exposition

vont s'augmenter et s'amélioreront rapidement d'ici à deux mois. Le service de chemin de fer spécial, qui déposera les voyageurs au Champ-de-Mars, sera organisé. Il suivra la voie d'Auteuil, gare Saint-Lazare.

— Des bateaux à vapeur desserviront le cours de la Seine.

Provisoirement, en dehors des voitures publiques, dont le tarif de course est ci-dessus, on se rend au Palais de l'Exposition ou aux omnibus par les lignes d'omnibus du pont de l'Alma, de Passy, d'Auteuil, de Grenelle et des Invalides, et par la voie ferrée américaine, partant de la place de la Concorde et du Louvre. Prix : 30 centimes.

CIRQUES, BALS, CONCERTS, CONFÉRENCES.

CIRQUE-NAPOLÉON. — Exercices équestres.
 Concerts populaires le dimanche.
CIRQUE DU PRINCE IMPÉRIAL. — Pièces équestres.
 Concerts populaires le dimanche.
OPÉRA. — Bal masqué le samedi, à minuit.
THÉÂTRE-ITALIEN. — Bal masqué le vendredi, à minuit.
BAL MABILE. — Lundi, mercredi, vendredi.
CASINO CADET. — Mardi, jeudi, samedi.
BAL VALENTINO. — Mardi, jeudi, samedi, dimanche.
CLOSERIE DES LILAS. — Tous les jours.
CONFÉRENCES. — Le jeudi, à l'Athénée.
CONCERTS DE L'ATHÉNÉE, rue Scribe.
CAFÉ-CONCERT DE L'ELDORADO. — Tous les soirs.
CAFÉ-CONCERT DE L'ALCAZAR. — Tous les soirs.
SALLE ROBIN. — Physique et prestidigitation.
ROBERT-HOUDIN. — Prestidigitation.

SERVICE DES POSTES

LES BOITES AUX LETTRES sont répandues dans tout Paris, et il y a deux ou trois BUREAUX PRINCIPAUX dans chaque arrondissement.

Ces bureaux sont ouverts de 8 h. du matin à 8 h. du soir les jours ordinaires ; de 8 h. du matin à 8 h. du soir les jours fériés. On y reçoit les MANDATS DE POSTE, après CHARGEMENTS ; on y paie les MANDATS DE POSTE, après identité prouvée par la lettre reçue.

POSTE RESTANTE, à l'Hôtel des postes, rue Coq-Héron, de 8 h. du matin à 8 h. du soir.

Les dernières levées des lettres du jour se font à 4 h. 1/2 pour les boîtes ordinaires, de 5 h. à 5 h. 3/4 dans les bureaux de poste, à 6 h. pour l'Hôtel des postes, place de la Bourse, rue St-Honoré et rue de Cléry.

Moyennant supplément de port, l'Hôtel des postes reçoit les lettres jusqu'à sept heures pour les courriers du soir.

Les bureaux de chemin de fer reçoivent les lettres jusqu'au dernier délai possible, sans supplément de prix.

SERVICE TÉLÉGRAPHIQUE

Prix de la dépêche de vingt mots, adresse comprise :
Paris, pour Paris 0 fr. 50 c.
 pour la Seine 1 fr. »
 pour la France 2 fr. »

Ces prix s'augmentent de moitié par chaque dizaine de mots en sus.

BUREAUX OUVERTS JOUR ET NUIT
103, rue de Grenelle-Saint-Germain.
12, place de la Bourse.

BUREAUX OUVERTS JUSQU'A MINUIT
Avenue des Champs-Elysées.
Rue de Lyon, 57 et 59.
Place Roubaix, 74 (chemin de fer du Nord).
Rue de la Gare, 77 (chemin de fer d'Orléans).
Boulevard du Temple, 8.
Hôtel-de-Ville, rue de Rivoli.
Palais du Sénat, rue de Vaugirard.
Grand-Hôtel, boulevard des Capucines.

Les autres bureaux ferment à 9 heures du soir.

VOITURES PUBLIQUES

VOITURES	TARIF DE JOUR		TARIF DE NUIT	
Prises sous remise	la course	l'heure	la course	l'heure
à 2 ou 3 places	1 80	2 25	3 »	3 »
à 4 ou 5 places	2 »	2 50	3 »	3 »
VOITURES				
Prises sur la voie publique				
à 2 ou 3 places	1 50	2 »	2 25	2 50
à 4 ou 5 places	1 70	2 25	2 50	2 75

Il faut avoir soin, en prenant une voiture, de dire au cocher s'il marche à l'heure ou à la course.

Les voitures prises sous remise ou commandées, sont au tarif de jour, même quand on les prend de nuit.

Quand on prend les voitures à l'heure, la première heure se paie toujours entière, l'heure inachevée se paie par fractions de cinq minutes.

Pour les fortifications, haie de Boulogne et de Vincennes les voitures se marchent qu'à l'heure, au tarif de nuit.

Si l'on quitte la voiture sans la satisfaction, il est dû, pour indemnité de retour, 2 fr. pour les voitures prises sous remise ; 1 fr. pour les autres.

Le tarif de nuit s'applique de minuit à cinq heures du matin en été (avril à septembre) ; de minuit et demi à 7 h. du matin en hiver (octobre à Mars).

PARIS. — IMPRIMERIE CH. SCHILLER, 10, RUE DU FAUBOURG-MONTMARTRE.

L'ALBUM

DE

L'EXPOSITION ILLUSTRÉE

L'ALBUM

DE

L'EXPOSITION ILLUSTRÉE

HISTOIRE PITTORESQUE

DE L'EXPOSITION UNIVERSELLE DE 1867

Publiée par G. RICHARD

AVEC LE CONCOURS D'UNE SOCIÉTÉ D'ARTISTES

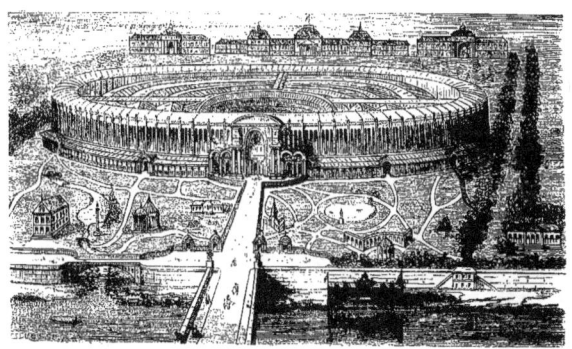

PARIS
IMPRIMERIE DE CHARLES SCHILLER
10, RUE DU FAUBOURG-MONTMARTRE

1867

L'ALBUM
DE L'EXPOSITION ILLUSTRÉE

ous voulons élever un monument à l'art et à l'industrie.

Pendant que des milliers d'ouvriers se pressent dans le Champ-de-Mars et construisent le palais qui doit abriter la plus grande fête à laquelle l'univers ait jamais assisté, nous ouvrons notre LIVRE, et commençons à rassembler les documents qui garderont la mémoire de cette solennité.

Ce livre est essentiellement populaire; il s'adresse à tous, et pour en assurer le succès, nous avons associé dans un but commun les esprits les plus charmants et les crayons les plus habiles.

Il nous a semblé que lorsque l'industrie réunissait ses plus vaillants soldats, et qu'on les voyait accourir à son appel de tous les points du globe, l'art pouvait à son tour enrôler sous le même drapeau des artistes d'élite, pour leur confier le soin de raconter les merveilles et les splendeurs de l'Exposition internationale.

Dessinateurs, graveurs, écrivains, tous ont eu foi dans notre avenir et ont voulu concourir à édifier une œuvre sérieuse, dont la réussite seule doit payer leurs travaux. Si nous ne nous trompons, c'est la première fois que le système d'association s'applique d'une manière aussi complète à la création d'un ouvrage pareil. Nous croyons fermement qu'il doit en assurer la prospérité.

Des talents connus et aimés du public, des hommes spéciaux, dont le nom est une garantie, se sont attachés à notre entreprise et se sont partagé les sujets à traiter ou à reproduire, suivant leurs tendances et leurs aptitudes. C'est en leur laissant une entière liberté d'appréciation, en les acceptant avec leur manière et leur originalité propre, que nous apporterons dans ce travail la variété qui peut le rendre attrayant pour tous les lecteurs. Nous croyons qu'on peut arriver à traiter les questions industrielles ou scientifiques sans aridité, et les questions artistiques, sans parti pris de système ou d'école. C'est ce que nous espérons démontrer.

L'HISTOIRE PITTORESQUE DE L'EXPOSITION UNIVERSELLE DE 1867 fera le fond de nos récits, et nous y préludons aujourd'hui, en indiquant notre but et nos moyens, et en rappelant rapidement l'histoire générale des Expositions industrielles; — car nous ne faisons pas seulement un journal, mais un LIVRE qui doit rester.

Notre publication, qui formera plus tard de grands volumes illustrés, est destinée à retracer, non-seulement l'aspect général de l'Exposition universelle, mais encore la physionomie de la grande cité, qui donne rendez-vous au monde entier, et le convie à une fête internationale. Raconter au jour le jour le mouvement de Paris sillonné par des millions de visiteurs; dire les miracles de l'art et de l'industrie; prêter à nos critiques le charme de l'illustration, qui reproduira les merveilles de l'Exposition, les inventions et les chefs-d'œuvre; recueillir les noms des vainqueurs de ces luttes pacifiques; suivre le courant de la foule au théâtre, au concert et dans les fêtes populaires; — telle est la voie que nous nous proposons de suivre, et où nous voulons conduire nos lecteurs.

Notre rédaction et nos dessins seront ENTIÈREMENT INÉDITS. Cela nous engage beaucoup sans doute, mais nous sommes assurés de tenir nos promesses. On se fait difficilement l'idée des matériaux qu'il faut assembler et assortir pour créer un journal illustré spécial, dans des conditions durables. Un premier numéro est toujours douteux, et, à ce titre, nous réclamons une indulgence dont nous n'abuserons pas. Nous avons hâte de paraître pour marquer notre place au soleil; nous arrivons, comme le marquis de Molière, avant que toutes les chandelles soient allumées. Mais les grandes pièces valent bien qu'on fasse un peu la queue aux bureaux, et c'est un honneur que mérite certainement l'Exposition qui se prépare.

Nous n'avons pas à faire notre éloge; nous n'avons pas non plus à nous défendre; nous soumettons simplement notre travail au public, et pour lui conserver son caractère universel, nous nous déclarons prêts à étudier, à accueillir, à admettre les améliorations possibles qu'on voudra nous indiquer. Nos

lecteurs et nos abonnés sont nos collaborateurs naturels dans cette œuvre de bonne foi ; nous leur demandons, dès à présent, avec franchise, une sympathie dont nous saurons être dignes.

Ce n'est pas tout. Tant d'intérêts opposés vont se trouver en présence, qu'il sera peut-être utile à plusieurs de trouver une tribune bienveillante où leurs paroles seront entendues. Bien que nous ayons l'horreur instinctive de la polémique, nous défendrons les questions qui nous sembleront dans la justice et dans la vérité. Cela nous paraît s'accorder avec le fond de notre programme.

On nous excusera, si ce début est un peu sérieux. Une préface est toujours ennuyeuse à lire ; elle ne l'est guère moins à composer. Pourtant, il est des choses qui doivent être dites. Et nous croyons qu'il nous sera beaucoup pardonné, car nous ne ferons ni catalogue, ni photographies.

Le choix de nos rédacteurs et de nos articles doit rassurer tout le monde à cet égard. Nous avons été fiers d'inscrire en tête de notre liste le nom d'Alexandre Dumas, le plus amusant des écrivains, le génie le plus universel de l'époque. Vienne l'Exposition, et il nous dira ses impressions de voyage au Champ-de-Mars, plus fécondes en péripéties que ses impressions de voyage en Suisse. Qui ne voudra se mettre en route sur ses pas ?

Francisque Sarcey, cette raison limpide, cette prose élégante et sûre, ne nous devait que son patronage ; il nous a promis sa collaboration ; j'ai sa lettre. Charles Monselet débute aujourd'hui, et nous envoie son premier article de Nice, ce pays où fleurit l'oranger. Jules Claretie nous tend les deux mains et nous promet une étude prochaine ; voici ce que Charles Joliet m'écrit :

Mon cher directeur,

L'heure sonne, me voici. Votre journal va paraître, il paraît, il est paru.

Le premier numéro nous présentera sans doute à vos lecteurs. Vous recevrez à bref délai un article sur l'*Invasion des Étrangers à Paris en* 1867. Cette fantaisie, je l'espère, n'exigera pas le dépôt d'un cautionnement de cent mille francs.

En attendant, comptez-moi au nombre de vos dévoués collaborateurs.

Paris, 4 février 1867.

CHARLES JOLIET.

Auguste de Gasperini, qui porte si haut le drapeau de l'art populaire, a voulu parler le premier dans nos colonnes. Vingt autres nous ont promis leur concours, et nous citerons particulièrement les noms de MM. Eugène Nus, Fernand Desnoyers, Jules Rohaut, A. Desbarrolles, Charles Maquet, Léon Leroy, Edouard Hervé, Jules Kergomard, Estienne, Rouget de l'Isle, Marc Constantin, Gustave Naquet, C. de Lorbac, etc., etc.

Nous ne sommes pas moins riches en dessinateurs, et les noms de MM. Charles Donzel, Félix Ferru, Emile Benassit, Félix Rey, Julien Girardin, Léon Mariani, Hadol, L. Breton, Charles Lallemand, Raphael Fosse, Erhard, Dubourg et Coblence, montrent que nous serons à la hauteur de la tâche que nous nous imposons.

G. RICHARD.

LES TRAVAILLEURS A L'EXPOSITION

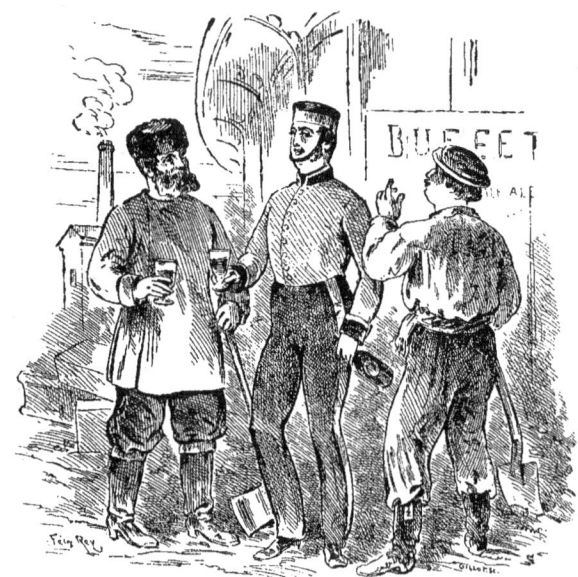

CHARPENTIER RUSSE. — SOLDAT DU GÉNIE ANGLAIS. — TERRASSIER FRANÇAIS.

L'EXPOSITION UNIVERSELLE DE 1867

I

Une date solennelle !
Un mouvement colossal !
Une agitation de peuples pacifique et grandiose !

Voilà le sens des trois mots qui figurent en tête de cet article.

Un mouvement considérable est proche, et les plus obstinés dans la routine, les plus acharnés dans le respect de l'immobilité, vont être une fois de plus forcés d'ouvrir les yeux et de répéter avec Galilée : *E pur si muove!*

Oui, l'univers se meut, oui, la terre palpite et un grand enfantement va s'accomplir.

Sur ce même Champ-de-Mars où tant d'escadrons se sont heurtés dans de feintes mêlées, où se sont déployées tant d'enseignes guerrières, où tant de poudre s'est brûlée, en vue de batailles menaçantes ou incertaines, un édifice vient de s'élever qui convie à la paix tout ce qui vit, tout ce qui sent, tout ce qui pense. Des drapeaux vont flotter, qui réuniront tous les peuples dans une mêlée féconde, et cent mille voix s'uniront pour chanter l'hymne de l'inaltérable concorde.

Il y aura encore des guerres, sans doute ; mais, après avoir contemplé des spectacles tels que ceux qui se préparent, les hommes qui auront à décider de la guerre se sentiront pris aux entrailles de déchirements inconnus.

Quel élan gigantesque ! Quelle fièvre s'est emparée des deux continents, sans parler de ces terres lointaines dont les produits s'acheminent déjà vers la grande cité !

Cette agitation profonde et croissante, c'est tout un système nouveau de vie sociale et politique qui s'affirme, tout un monde qui s'affaisse et sombre.

II

La vieille société n'avait qu'un souci, qu'une préoccupation : se maintenir. Se maintenir par l'immobilité, se maintenir par le silence, par l'isolement.

Les plus forts politiques étaient ceux qui savaient le mieux parquer les hommes derrière les circonvallations les plus profondes, les séparer dans leurs intérêts, dans leurs instincts, dans leurs aspirations. Les religions antiques reposent toutes sur cette odieuse défiance réciproque, sur ce morcellement de l'humanité, sur l'inégalité fatale des hommes et des destinées ; les uns étant nés pour commander, les autres pour servir.

Pour obtenir que les démarcations une fois établies fussent à jamais respectées, que de précautions prises par les législateurs ! Les uns, comme Lycurgue, après avoir demandé à leurs concitoyens un serment solennel d'obéissance, inviolable jusqu'à *leur retour*, s'en allaient mourir à l'étranger, défendant que leurs os fussent rendus à la patrie ; les autres, comme Mahomet, une fois la cité islamique construite, la défendaient par une inexpugnable barrière contre les entreprises du dehors et les civilisations dissolvantes.

Nous voyons partout les conquérants entraîner avec eux, vers les terres convoitées, des hordes qui s'ébranlent à leur voix, traversent les plaines, les mers ; confuses, désordonnées, jusqu'au jour où la ville désirée est prise et saccagée. Ce jour-là, le conquérant, qu'il se nomme Gengis-Khan ou Alaric, ou Mahomet, songe à *s'organiser*. Ce jour-là, il proclame l'excellence du repos, les dangers de la place publique, le péril des fréquentations extérieures. Il coordonne, il distribue, il embrigade *ses peuples*, soi-disant en vue de la paix et du travail, en réalité, en vue de son repos et de la pérennité de sa dynastie.

III

Interrogez l'histoire sous tous ses aspects. Demandez à la législation ses mobiles secrets. Examinez la science, étudiez l'art. Partout vous verrez l'évidente aspiration des peuples vers l'*ordre*, l'ordre sans lequel les sociétés ne sont qu'un informe ramas d'hommes, une hideuse confusion d'appétits; partout aussi vous verrez les chefs de gouvernements fonder cet ordre sur l'immutabilité, sur la stagnation, sur l'antagonisme des classes.

Prendrons-nous un exemple bien proche de nous ? Jetez un coup d'œil sur le siècle de Louis XIV, que de plats courtisans se sont obstinés à appeler le *grand siècle*, et vous verrez que le maître, préoccupé avant tout de travailler pour l'éternité, ainsi qu'il convenait à un roi si fort au-dessus des autres hommes, vous verrez, dis-je, que Louis XIV avait tout constitué autour de lui selon un formalisme étroit et étouffant, s'efforçant d'arrêter la vie ou de la pervertir.

Il voulait que rien ne bougeât; que nulle partie, nulle force du corps social ne pût s'exercer ni se mouvoir en dehors de sa fonction marquée; et, comme il avait fixé pour chaque classe les devoirs extérieurs, les habitudes, les fortunes, et jusqu'aux costumes, il avait déterminé pour ses poètes tragiques la langue permise, la forme autorisée, le lieu consacré, jusqu'au nombre des gardes immobiles au fond de l'éternel vestibule, jusqu'à la forme des perruques; transformant la France en *un bagne*, suivant l'énergique expression de M. Deschanel.

IV

Autres sont les aspirations de l'heure présente. Cette idée, d'une portée incalculable : *l'ordre par le mouvement, l'ordre par la vie, l'ordre par l'égalité des droits, par l'inégalité des fonctions*, cette idée marche de plus en plus vers sa libre expression, et le grand spectacle qui va nous être donné en est la représentation active et vivante.

Ce n'est plus pour une conquête lointaine et sanglante que ces myriades d'hommes vont s'ébranler et quitter le sol natal. Ils ne se redoutent plus les uns les autres; ils ne se considèrent plus réciproquement comme une proie qui appartiendra au plus fort; ils prennent tous pacifiquement la route qui mène au monument commun de la civilisation et du travail. Ils viennent chercher à Paris ou une récompense de leurs découvertes, ou une instruction qui complétera leur œuvre, ou cette jouissance incomparable de se promener, hôtes inconnus la veille, dans les voies radieuses et sûres de l'hospitalité fraternelle.

Et la civilisation n'en sera pas troublée ! Et l'ordre politique n'en sera pas troublé ! Et la société n'en sera pas moins fermement assise ! Car c'est cette activité même au dedans comme au dehors, cet échange incessant d'idées, cette circulation ininterrompue de produits, de travaux, d'œuvres d'art, d'inspirations et de projets, qui sont la vie et la clef de voûte du monde moderne, la garantie de l'ordre et de la durée.

Mouvement et solidarité ! Ces deux termes se complètent l'un l'autre ; avec un plus grand mouvement de peuples, la solidarité se resserre; avec une solidarité plus intime, le mouvement physique et intellectuel des nations se développe en une progression dont il n'est pas donné d'apprécier le terme.

« Le feu que j'allumerai, dit le Prométhée d'Eschyle, sera plus puissant que celui de Jupiter. »

L'année qui vient de s'écouler a vérifié une fois de plus la parole du prophète. L'étincelle libératrice a pénétré les mers les plus rebelles. Une ceinture de fer et de feu, jetée entre deux continents, rapproche instantanément aujourd'hui des terres que des centaines de lieues séparaient.

Au moment de l'Exposition, tous les citoyens du monde réunis au Champ-de-Mars, seront parmi nous sans cesser d'être chez eux, et, sur tous les points du globe, se répandront à la fois, dans le même instant, les nouvelles de la grande fête.

Décidément la force est vaincue, et la foudre est à jamais tombée des mains de l'aveugle dieu.

V

Franchement, vous qui criez à l'utopie, dès qu'on vous parle des envahissements de l'idée moderne, des évolutions fatales du progrès, des conséquences incalculables de l'ordre nouveau, croyez-vous que dix millions d'hommes viendront se mêler et vivre d'une commune vie dans la capitale de la France, sans que de grands germes d'idées soient mis en circulation dans cette chaude atmosphère ? Croyez-vous que Paris, de son côté, passera impunément par ce vivifiant contact? Croyez-vous que ses goûts, ses mœurs, ses instincts, son art, son esprit ne pénétreront pas, sous mille formes, au plus profond de ces cervelles et de ces cœurs? Croyez-vous que tous ces passants, tous ces voyageurs absorberont, sans que quelque chose leur en reste, à jamais incorporé à leur nature propre, et notre pain, et notre soleil, et notre air?

Quel magnifique échange de pensées, de sentiments! Quelle hécatombe de préjugés séculaires, de rancunes stupides? Quelle claire-vue jetée sur les surprises de l'avenir ! Quelles audaces d'intuitions, soudainement réveillées! Quelles illuminations, quels foudroiements! La pensée bondit et s'emporte devant le spectacle inouï qui va s'ouvrir demain !

Vous tous qui descendez parmi nous, frères inconnus, auxiliaires désirés, soyez les bien-venus dans la grande ville ! Nous avons beaucoup à vous offrir, sans doute ; nous attendons plus encore de vous et de vos exemples. Nous avons construit la maison; remplissez-la et de votre esprit et de votre force. Vous ne ne nous apporterez jamais assez de liberté, assez d'audace, assez de foi.

<div style="text-align:right">A. DE GASPERINI.</div>

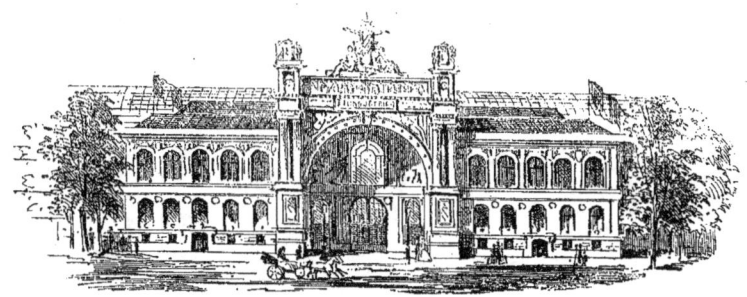

Palais de l'Exposition universelle de 1855, aux Champs-Élysées, à Paris.

LES EXPOSITIONS INTEBNATIONALES

'IDÉE de créer des points de réunion, où les produits d'un pays tout entier viendraient figurer et se soumettre au jugement du public, est essentiellement française et moderne. Il faut reconnaître d'ailleurs qu'elle a été comprise immédiatement par tous les peuples de l'Europe, et que quelques-uns, — nous n'avons pas besoin de nommer les Anglais, — ont essayé de nous dépasser dans la carrière. Nous trouvons la vapeur, et ils l'appliquent avant nous ; un Français crée le daguerréotype, et ils font de la photographie ; Ampère imagine le télégraphe électrique, et ils immergent la câble transatlantique. Ce sont là des luttes généreuses, des rivalités permises.

Nous ne saurions considérer, comme l'idée-mère des expositions internationales, la fantaisie royale qui réunit au Louvre, en 1757, des œuvres d'art empruntées aux principaux artistes européens. Bachaumont s'occupe longuement de cette solennité, dont nous ne parlons que pour mémoire. C'est à la République que revient réellement l'honneur d'avoir créé les grandes expositions industrielles.

La première eut lieu à Paris en 1798, sous les auspices de François de Neufchâteau, alors ministre de l'intérieur. Elle se tint dans des galeries élevées au CHAMP-DE-MARS, où nous revenons après soixante et dix ans d'abandon. Seize départements et cent dix exposants y prirent part ; elle dura trois jours.

Les résultats de cette réunion, qui permettait aux producteurs et aux fabricants de se voir, de s'entendre et de comparer leurs richesses, furent jugés si favorables, qu'on décréta immédiatement que les expositions seraient annuelles.

La seconde eut lieu dans la cour du Louvre, en 1801 ; elle dura six jours et réunit 229 exposants.

L'exposition de 1802 se tint sur le même emplacement ; soixante-treize départements français y furent représentés par 540 exposants.

Après ces essais, on jugea que le délai d'une année n'était pas suffisant pour séparer deux expositions, qui devaient être surtout des moyens de populariser les inventions, les innovations, les nouveaux procédés.

La quatrième exposition n'eut lieu qu'en 1806, sur l'esplanade des Invalides ; elle dura 24 jours et réunit 1,422 exposants.

On revint alors à la cour du Louvre, en y joignant le premier étage de ce palais.

Les trois expositions suivantes y furent intallées :

La cinquième, en 1819 : 1,662 exposants ; durée, 35 jours.
La sixième, en 1823 : 1,642 exposants ; durée, 50 jours.
La septième, en 1827 : 1,695 exposants ; durée, 62 jours.

On remarquera le peu de progrès de ces trois expositions sur la précédente, qui se tint aux derniers jours de l'Empire. On peut attribuer leur peu de succès à l'espèce de calme et d'atonie qui s'était emparé des esprits sous la Restauration. On se reposait des fatigues de la guerre. Le commerce et l'industrie ne cherchaient pas de nouvelles voies et se tenaient pour satisfaits de la tranquillité qu'on leur assurait. La France impériale, d'ailleurs, avait été singulièrement réduite.

En 1834, l'annonce d'une exposition remua plus profondément le pays. Une certaine activité était née de la révolution de Juillet. Deux mille cinq cents exposants se réunirent sur la place de la Concorde, car le Louvre, désormais, n'était plus suffisant.

Cinq ans après, en 1839, l'exposition fut établie au Carré-Marigny, aux Champs-Élysées ; elle rassembla trois mille exposants pendant soixante jours.

En 1844, une exposition nouvelle eut lieu au même endroit et réunit mille exposants de plus. Leur nombre fut porté à 4,500 en 1849 ; mais l'exposition ne dura qu'un mois.

Les expositions semblaient avoir adopté la période quinquennale en France, et nous ne nous occupions guère de nos voisins, quand l'idée se généralisa subitement.

C'est en 1850 que le projet d'ouvrir une exposition internationale, sous le nom d'exposition universelle, après avoir germé dans plusieurs têtes, fut mise à exécution par les soins du prince Albert d'Angleterre.

La première exposition universelle eut lieu à Londres, en 1851, et réunit quinze mille exposants, sur un espace de 73,000 mètres carrés. Elle fut logée dans un merveilleux édifice, élevé dans Hyde-Park, sous la direction de M. Paxton, jusqu'alors jardinier. A l'exception des planchers et des soubassements, ce palais fut construit entièrement en fer et en glaces, ce qui lui valut le nom de Palais de Cristal ; le jour y pénétrait de toutes parts. Des chênes séculaires, qui s'étaient

trouvés compris dans son enceinte, avaient été conservés. Ils s'élevaient en liberté sous les voûtes de cette serre gigantesque et ajoutaient au grandiose de son aspect. Une fontaine de cristal, aussi haute que celles qu'on voit sur nos places publiques, occupait le centre des galeries, et les visiteurs venaient s'y désaltérer.

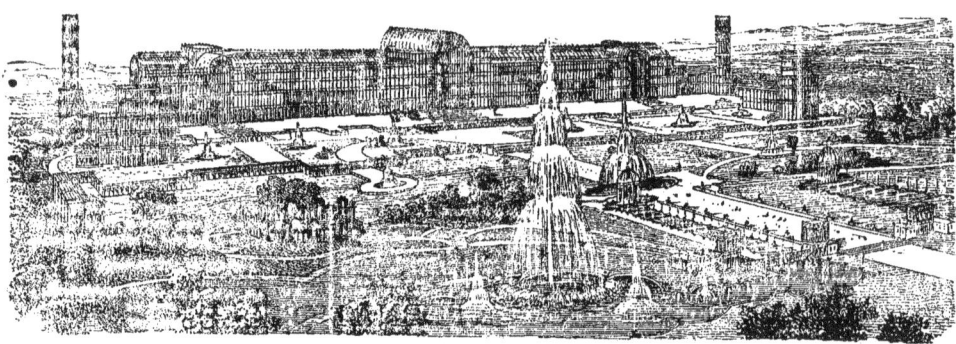

Palais de l'Exposition universelle de 1851, transporté à Sydenham.

La construction du Palais de Cristal coûta plus de quatre millions. Après la première exposition universelle, qui reçut d'innombrables visites, il fut jugé digne d'être conservé. On le démonta comme une horloge, et, par les soins de M. Paxton, il fut transporté à neuf kilomètres de Londres, au village de Sydenham, où il s'éleva de nouveau au milieu de superbes jardins. Il fut destiné à servir à une exposition permanente de l'industrie et des arts, et c'est encore aujourd'hui un des plus curieux monuments qu'on puisse voir en Angleterre.

La France suivit la Grande-Bretagne dans la voie nouvelle, et la seconde exposition universelle s'ouvrit à Paris en 1855; elle occupait 83,000 mètres de surface, et 21,000 exposants y furent admis.

On éleva aux Champs-Elysées une construction définitive sur l'emplacement des expositions précédentes. Mais on ne tarda pas à s'apercevoir de son insuffisance, et l'on fut obligé de créer des annexes, plus considérables que le bâtiment principal.

L'exposition fut ouverte du 1er mai au 31 octobre 1855, et reçut quatre millions de visiteurs. Il en résulta pour Paris une animation et un mouvement commercial extraordinaires.

La troisième exposition universelle fut inaugurée, à Londres, le 1er mai 1862, et dura jusqu'au 15 octobre de la même année. On l'établit dans Hyde-Park, mais non sur le même emplacement qu'avait occupé le Palais de Cristal. L'exposition de 1851 avait produit un bénéfice de cinq millions, qui permirent d'acheter le domaine de Kensington-Gore. On y éleva, dans l'espace de quatorze mois, le palais consacré à la troisième exposition internationale, qui couvrait une surface de plus de cent mille mètres carrés. Nous parlerons peu de cette construction, qui n'était pas heureuse dans son ensemble et dans ses détails. On y remarquait pourtant quelques hardiesses architecturales, entr'autres deux coupoles élevées à 75 mètres de hauteur, et dont les dimensions dépassaient celles de Saint-Pierre de Rome.

Malgré l'extension toujours croissante des emplacements attribués aux expositions universelles, ils étaient loin d'être en rapport avec la multiplicité croissante des demandes d'admission. Aussi, cette troisième exposition fit-elle beaucoup de mécontents. La commission, chargée de répartir l'espace entre les diverses nationalités, ne put accorder à la France que 14,000 mètres, au lieu de 42,000 qu'elle demandait. Deux cent cinquante-huit exposants français seuls y figurèrent.

L'enseignement principal de ces expositions fut donc leur insuffisance, comme étendue et aménagemens. On étudia la question de plus près, et la France s'occupa de résoudre les difficultés et de créer un palais-modèle pour la quatrième exposition universelle, qui devait s'ouvrir en 1867.

Cela sera le sujet d'un prochain article, dans lequel nous étudierons de près le palais qui s'élève actuellement au Champ-de-Mars.

Donnons en passant quelques dates, qui doivent compléter ce travail : Les expositions industrielles ont été imitées par les principales nations manufacturières de l'Europe. La Belgique, à Gand, en 1820, réunit ses produits à ceux de la Hollande; la Prusse ouvrit une exposition à Berlin, en 1844; l'Autriche, à Vienne, en 1845; la Bavière, à Munich, pour toute l'Allemagne, en 1854; New-York, pour l'Amérique, en 1853-54. Mais, bien que cette dernière exposition se dit internationale, elle rassembla peu de produits européens.

D.

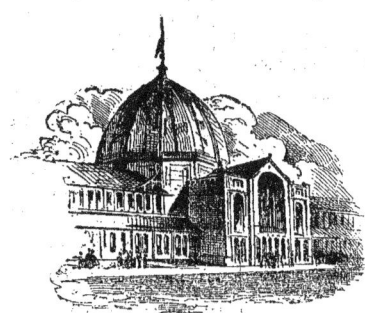

Palais de l'Exposition universelle de 1862.

PARIS AVANT L'EXPOSIT-ON

ARIS, en ce moment, c'est le maître de maison qui va donner une fête; seulement, la fête durera six mois, et les invités seront cinq cent mille. Pour salons et galeries, on aura les boulevards, les rues, les places, les palais, total : cinquante millions de mètres superficiels. Et si l'on veut prendre l'air, deux portes triomphales s'ouvrent sur Vincennes et le bois de Boulogne. En vérité, Paris fait bien les choses.

Ce bon seigneur, il n'en dort plus. — Allons, démolisseurs, entrepreneurs, architectes, vite! vite! nous n'aurons jamais fini. Trois égouts à percer, vingt rues à repaver; abattre un quartier, terminer quatre églises, planter douze jardins, aligner dix mille mètres de trottoirs! Mais allez donc! Et vous, balayeurs, gratteurs, badigeonneurs, à la besogne! Point de trève; notre monde va venir.

Aussi, c'est un bruit, un désordre, un gâchis! La voie est interceptée; on y a pratiqué une tranchée profonde; il ne reste, de chaque côté du gouffre, qu'un étroit couloir où l'on ne peut passer deux. Vous rencontrez là, précisément, ce monsieur à qui vous faites toujours répondre, quand il se présente, que vous êtes en voyage; ou Mme X..., à qui vous devez une visite de digestion depuis dix-huit mois. Pas moyen de les éviter!

Plus loin, trente ouvriers repiquent le granit. Pan-pan! Pan-pan! marteaux carrés,

Madame X...

ronds et pointus, coupant, cassant, écrasant, rebondissent à la fois; c'est au milieu de ce tintamarre qu'un ami un peu sourd vous arrête et vous demande où en est l'affaire qui vous préoccupe... Vous faites un secret de cette affaire, ou, du moins, peu de personnes la connaissent; c'est égal, à cause du tapage infernal et de l'infirmité de l'ami, vous voilà forcé d'en beugler les détails.

Enfin, pour peu que vous soyez distrait, en deux heures de promenade, vous aurez eu dix mésaventures, et vous rentrerez difficilement sans avoir :

Enfoncé votre botte neuve dans le bitume tout chaud;

Reçu dans la poitrine un madrier que vous n'attendiez pas, ou dans les yeux un éclat de granit, dont vous n'aviez que faire.

Méfiez-vous des passerelles glissantes et des *aéro-peintres* : sous vos pieds, l'abîme; sur votre tête, l'homme suspendu à sa corde.

Mais, à partir du premier avril, quel changement! Comme on va circuler! Les belles rues!

C'est alors qu'on va voir le génie du petit commerce parisien. Vous croyez peut-être que le boutiquier, gêné provisoirement dans son débit, s'est endormi *au sein* d'une molle oisiveté? Erreur. Derrière les décombres, l'araignée filait sa toile. Le printemps est la saison des mouches. Provincial, mon ami, entrez donc; n'ayez pas peur, mon joli moucheron; moyennant le rachat de vos ailes, on vous les laissera.

D'un autre côté, nos parents des départements ont un vague pressentiment du danger. « Plus malins qu'on ne croit, nos parents d'Avallon! » Un Bourguignon, installé depuis quinze ans à Paris, où il a gagné une toute petite fortune, reçoit une lettre ainsi conçue :

« Mon cousin Théodore,

» Dans votre logement de la rue de Lancry, vous avez une
» chambre de reste. Voilà bien longtemps que vous m'invitez
» à vous aller voir. Je me décide cette année à faire le
» voyage, à cause de l'Exposition. Ma femme et mes trois
» filles prendront la chambre; deux lits leur suffiront; ne
» vous occupez pas de moi, je coucherai avec vous. Ça nous
» gênera bien, car nous sommes habitués ici à respirer; l'air
» et l'espace vont nous manquer, mais un mois est bientôt
» passé, et puis, à la guerre comme à la guerre. »

Le Bourguignon a huit cousins qui tous, chargés de famille, lui ont écrit à peu près dans les mêmes termes. Le voilà obligé d'héberger Avallon pendant six mois. Deux années de son revenu y passeront.

Aussi, bon nombre de Parisiens, menacés de pareille aventure, songent à s'expatrier. L'émigration la plus dispendieuse leur parait une économie.

L'Exposition est le sujet de tous les entretiens :

— Quand allez-vous à la campagne?
— Impossible cette année; l'Exposition...

— En effet.

— Eh bien, et votre frère? Il est donc toujours là-bas? Je croyais qu'à partir du 1er janvier...
— Vous oubliez l'Exposition.
— C'est juste.
— Mon cher, attendez, ne vous pressez pas; après l'Exposition, il se passera bien des choses...
— Oui, il parait que c'est tout à fait...
— On le dit.

Bref, l'Exposition est une montagne effroyable, qui dérobe à tous les regards une foule d'horizons. Moi, je crois

Ma femme et mes trois filles...

simplement que nous aurons beaucoup de monde ici, qu'on y fera énormément d'affaires, et qu'on verra chez nous le plus beau tournoi des temps passés et modernes. Les vainqueurs seront fêtés ; les vaincus se consoleront à l'idée de recommencer la lutte à Londres ou à Vienne. Qui sait? à Saint-Pétersbourg, peut-être.

Car, aujourd'hui, la réunion de toutes les nations du monde sur un seul point n'a plus rien qui nous effraie; blasés sur les longues distances et sur les gros événements, nous n'avons qu'une idée : tirer profit de ces hautes marées de la civilisation, qui jettent en un jour un million d'hommes au palais de Hyde-Park ou à celui du Champ-de-Mars.

En 1825, on faisait son testament avant de quitter Longjumeau pour Paris ; à présent, on s'embarque pour Alger, sans même prendre congé de ses amis; cela n'en vaut pas la peine.

Sans remonter jusqu'à l'année 1825, je me souviens qu'en 1851, l'exposition universelle de Londres frappa vivement les esprits. On se livra moins alors à la spéculation qu'à la nouveauté du spectacle. L'araignée britannique, dans sa surprise, avait médiocrement serré les rayons de sa toile. Nous n'éprouvions pas, vis-à-vis de nos amis les autres, qu'une grande curiosité. Français et Anglais ne s'étaient guère fréquentés jusque-là ; il nous fallut vaincre quelques répugnances pour traverser la Manche et nos voisins n'étaient pas sans émotion.

Mais la glace fut bientôt rompue, comme on va le voir.

La plupart des habitants, pour regarder de près leurs hôtes barbus (à Londres, les domestiques seuls portaient la moustache), avaient mis à la disposition des Français un petit coin de leur maison. C'est ainsi que, pour quatre shellings par jour, je trouvai une chambre à deux lits dans un quartier voisin de *Regent's treet*. Pas cher ! Notre *logeur*, un très-brave tailleur, ne savait pas un mot de notre langue, et l'ami qui voyageait avec moi ne connaissait d'anglais que *yes* et *no*. Tous deux mouraient d'envie de causer, mais c'était bien difficile, quoiqu'on fût dans les meilleurs termes.

Cependant, un jour, le tailleur, voyant mon ami consulter à chaque instant un petit dictionnaire de poche, tira d'une armoire un énorme in-folio, et, par une pantomime expressive, fit entendre qu'au moyen de deux dictionnaires, on pouvait échanger des idées. L'Anglais avait déjà fait preuve d'esprit, en nous donnant pour servante une fille qui disait admirablement : « Avec plaisir ! » A toutes nos questions françaises, elle ne répondait que cela ; de sorte que nous lui demandions les choses les plus saugrenues, pour avoir l'occasion de rire. Elle-même, enchantée de placer les deux seuls mots de notre langue qu'elle connût, se prêtait sans malice à notre jeu.

Donc, le tailleur et mon ami J... se mirent l'un en face de l'autre, à une table, et le dialogue commença :

LE TAILLEUR. — Vous avez des enfants?
LE TAILLEUR. — Yes, j'avais six.
J. (*à part*). — C'est dur ! (*haut*). Très bien.
LE TAILLEUR. — Mais je voudrais avoir seulement douze.
J. (*à part*). — Pourquoi *seulement* ? Il me semble que six... Je ne comprends pas.

Comme, pour chaque mot, chacun des interlocuteurs consultait son dictionnaire, J. regarda où le tailleur avait l'index; il lut *deux* et non pas *douze*.

J. — Ah ! je comprends; vous voudriez avoir seulement *deux* ?
LE TAILLEUR. — J'étais fortement ennuyeux, n'est-ce pas? dit-il, en prenant un adjectif pour un autre.
J. — Non, ennuyé.
LE TAILLEUR. — Merci. J'avais un enfant-femme...
J. — Une fille?
LE TAILLEUR. — Merci, yes, une fille.
J. — Vous aimeriez mieux un autre fils?

LE TAILLEUR. — Non; ma fille avait une...
L'Anglais montra son œil.
J. (*à part*). — Que peut-elle bien avoir?
LE TAILLEUR. — Dans l'œil.
J. — Elle a quelque chose dans l'œil?
LE TAILLEUR. — Yes, très gros.
Le dictionnaire marchait toujours.
J. (*avec inquiétude*). — Mais quoi ?
LE TAILLEUR (*tristement*). — J'étais fortement ennuyeux.
J. — Ennuyé.
LE TAILLEUR. — Merci. C'était tous les jours plus gros.

Ici l'Anglais chercha longtemps. Mon ami était fort intrigué; sa stupéfaction fut au comble, quand il lut, au bout du doigt de son interlocuteur le mot *oignon de mer*.

— Quoi, s'écria-t-il, votre fille a dans l'œil un oignon de mer?

— Yes, dit le père visiblement, satisfait qu'on lui eût épargné la peine d'articuler une chose si difficile.

La révélation était tellement foudroyante que la conversation se termina là. J... serra la main de son hôte avec une compassion qui, certes, n'était pas jouée. Un oignon de mer, et qui grossit tous les jours! pensait-il ; dans l'œil, vraiment, cet homme est à plaindre.

Le lendemain, dimanche, penché mélancoliquement sur la fenêtre à guillotine qui donnait sur la rue, mon ami vit la maîtresse de la maison sortir avec ses enfants. L'une des filles avait un capuchon.

— Parbleu ! pensa le Parisien, on a raison de la cacher; avec une pareille infirmité elle doit être affreuse.

En ce moment, la servante apportait de l'eau.

Il faut que je sache tout, se dit mon ami. Interrogeons-la.
— Ketty, ma petite Ketty, écoutez-moi bien :
— Avec plaisir !
— Ah! mon Dieu, j'oubliais; toujours sa phrase! Que le diable l'emporte !
— Ketty, regardez-moi bien.

J... montra le groupe des enfants, et désignant la petite fille au capuchon, qui justement était restée un peu en arrière, il fit un geste qui signifiait : Quel malheur!

Ketty, fort intelligente, répéta le geste. J... montra son œil; redoublement de gestes chez Ketty, qui toucha ses deux yeux l'un après l'autre.

— Quoi! s'écria J..., deux oignons? Ah! Ce serait épouvantable !

Cette fois, la servante se planta devant le Parisien, et loucha de toutes ses forces. Elle y mit tant d'insistance, que celui-ci, frappé d'un trait de lumière, courut au dictionnaire. Tout près du mot anglais qui signifie *loucher*, il en trouva un autre qui signifiait *oignon de mer*.

De là l'erreur ; l'Anglais avait mis le doigt à côté de la vérité. Sa fille louchait tout simplement.

J... en rit longtemps et voulut expliquer la chose à Ketty, qui lui répondit, en riant non moins fort :
— Avec plaisir! avec plaisir!

On ne pouvait pas lui en demander davantage.

CHARLES MAQUET.

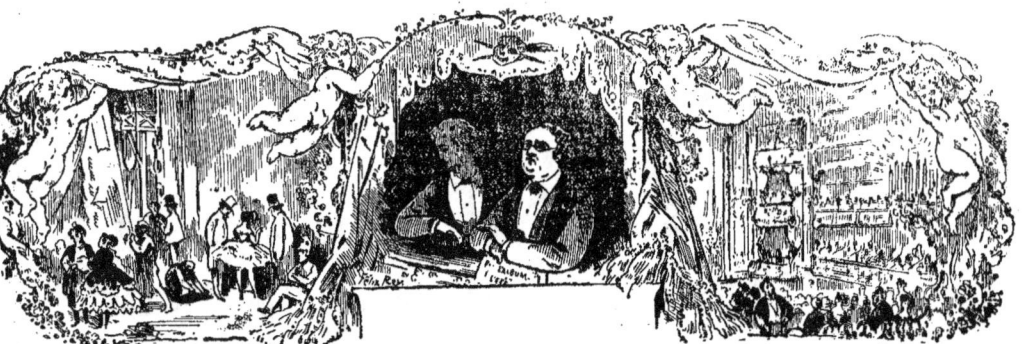

LES THÉATRES PENDANT L'EXPOSITION

IRE ce que seront les théâtres pendant l'Exposition n'est peut-être pas chose facile. — Assis dans un fauteuil d'avant-scène, et les yeux tournés vers l'avenir, j'interroge des horizons voilés. La prescience me fait défaut, et notre collaborateur Desbarrolles se fût acquitté mieux que moi de la tâche qu'on m'impose. Je puis dire plus facilement ce que les théâtres devraient être et pourraient être en 1867.

Nous allons offrir à tous les peuples une hospitalité large, mais qui ne sera pas absolument généreuse. Paris fait d'immenses préparatifs, et le sourire aux lèvres, se prépare à recevoir le monde entier dans ses murs. Entre ses dents, on l'entend qui murmure le mot de Figaro :

Vous porterez la bourse pleine !

Horribles questions d'intérêt!
Soyons homme toutefois. Je ne pense pas un mal absolu du culte du veau d'or, qui n'a jamais, du reste, été bien compris par les théologiens modernes. En dehors de la valeur du métal, le veau a un mérite relatif. On ne saurait approuver les directeurs de spectacle qui ne sacrifieraient qu'à son autel, mais il ne leur est pas défendu d'y brûler des cierges.

Personne ne met en doute l'affluence prodigieuse de voyageurs qui doit envahir Paris, et le théâtre sera sans doute une de leurs premières préoccupations. Le public des entrées de faveur est prévenu depuis longtemps qu'elles sont à la veille d'être « généralement suspendues » pour cause d'Exposition universelle. Les loges feront prime ; les strapontins se paieront au-dessus du cours. Il faudra que les directeurs se donnent une peine incroyable, pour ne pas faire régulièrement salle comble. Peut-être même n'y parviendront-ils pas.

Or, cette vogue singulière, ces recettes extraordinaires ne dépendront ni du choix du répertoire, ni du mérite des acteurs, ni des splendeurs de la mise en scène, mais purement et simplement du million d'oisifs qui commencent à retenir nos appartements garnis, et qui ne sauront que faire de leurs soirées.

Ceci posé, voici la question : Puisque le succès est assuré, est-il utile de le mériter ?

Je dis utile, et non pas honorable, car, dans ce dernier cas, la réponse est toute faite. — Utile est inquiétant. La proposition est plus ardue qu'elle ne le paraît au premier abord. Hippocrate dit oui, mais Galien dit non. Il y a certainement du pour et du contre.

Je voudrais que la reconnaissance fît ce que l'habileté quelquefois ne peut faire. A succès forcé, chef-d'œuvre obligé. Il faudrait que MM. les directeurs de théâtre, heureusement subventionnés par les circonstances, prissent la résolution hardie de donner à nos visiteurs la meilleure idée possible de la scène française.

Il leur suffirait, pour cela, de prendre, dans le répertoire joué depuis dix à vingt ans, les trois ou quatre ouvrages qui ont laissé chez eux de bons souvenirs.

Les théâtres de nouvelle création, les scènes improvisées emprunteraient aux directeurs, trop riches en chefs-d'œuvre, ceux dont ils pourraient se passer.

De cette façon, chaque genre serait représenté par ses manifestations les mieux réussies; on donnerait une certaine animation au répertoire, et ceux qui ne seraient pas contents du chef-d'œuvre de la veille pourraient s'en consoler avec le chef-d'œuvre du lendemain.

La *Belle Hélène* est une chose exquise sans doute, mais si on la jouait trois cents fois de suite, le théâtre des Variétés ferait injure à son nom.

Il faudrait également que le Vaudeville ne s'obstinât pas à jouer le drame toute l'année, fût-ce le *Roman d'un jeune homme pauvre*.

On se tromperait en croyant mon observation puérile ; cette opposition, acceptée à Paris, du nom d'un théâtre et du genre qu'il exploite, nous sera certainement reprochée par nos visiteurs. Ils ne comprendront jamais qu'on aille pleurer à la Gaîté, à l'Ambigu-Comique et aux Folies-Dramatiques.

Quant à la maison de Molière, sa tâche est lourde et complexe.

Le Théâtre-Français ne saurait absolument se passer de tragédie, il a ses habitudes comme Mithridate; et puis il a ses auteurs. Mais, à côté de MM. Feuillet, Ponsard et Augier, serait-il inopportun de voir reprendre quelques drames de Hugo et de Dumas ? Je ne réclame pas pour Scribe et Delavigne ; on ne les oubliera certainement pas. Je cite les maîtres qu'on néglige. Peut-être trouverait-on, dans certaines de leurs œuvres, un souffle plus puissant que dans les excellentes comédies de ces derniers temps; peut-être seraient-ils mieux compris par les Barbares qui nous arrivent. Il ne faut pas oublier que ces Barbares ont été élevés d'une manière un peu rude, — à l'école de Schiller, de Gœthe et de Shakespeare, — auteurs estimables d'ailleurs, mais qui ignorent la quintessence et les finesses de notre belle langue française.

CHARLES MONSELET.

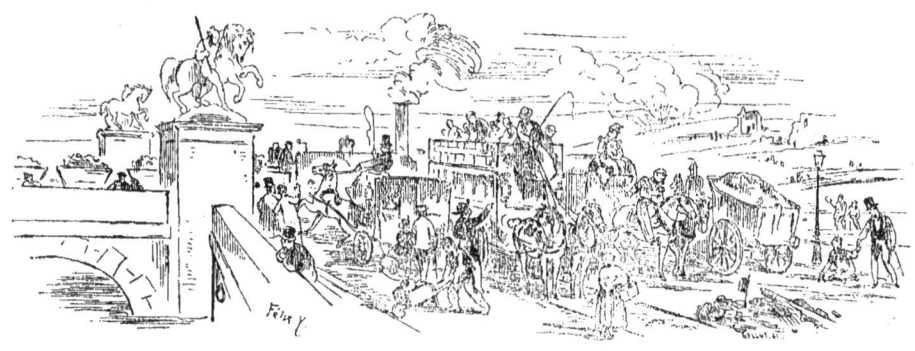

PROMENADES AU CHAMP-DE-MARS

l ne faut pas trop en vouloir à la pluie. Si l'on songe que chaque année a son contingent d'averses à répandre sur notre pauvre terre, on doit excuser l'hiver qui secoue son manteau sur notre tête, comme quelqu'un qui a hâte d'en finir. Quand ce sera fait, il faut espérer qu'il ne recommencera pas.

Or, c'est pour l'avenir que nous avons besoin de beaux jours. Et franchement, malgré quelques caprices, l'année ne s'annonce pas mal. Nous avons eu quelques après-midi presque tièdes, et l'on se surprenait à chercher sur les arbres des apparences de verdure; il y avait dans l'air des odeurs de printemps.

J'en suis bien fâché pour le club des patineurs.

Par un de ces temps humides et doux, où l'on patauge dans une belle boue jaune, nous avons été pris de fantaisies nomades. En revenant de Passy, nous avons aperçu, dans un lointain nuageux, cette vaste tourte aux flancs dorés, qui doit servir de Palais à l'industrie universelle. Une attraction singulière a dirigé nos pas vers les anciennes solitudes du Champ-de-Mars, et nous avons eu la primeur de l'Exposition internationale.

On n'exposait rien toutefois. Mais ces travaux grandioses, ces édifices qui s'élèvent de tous côtés, ces fondations qui ressemblent à des ruines, tout cela trouble involontairement l'esprit. On oublie qu'on est à Paris, et l'on se surprend à rêver, comme Volney sur les débris de Palmyre.

Le Champ-de-Mars n'est pas cependant au bout du monde; les Batignolles sont situées sous des latitudes équivalentes; Vaugirard est peut-être moins familier aux voyageurs. Cependant les cochers font la moue, quand on les dirige vers l'occident. Ce n'est pas la distance qui les effraie, c'est l'inconnu. Des routes prodigieuses ont été ouvertes; des tranchées, pratiquées par la vapeur, ont jeté la montagne dans la vallée. Une voix a retenti, et les collines ont bondi comme les agneaux dont parle l'Ecriture. Les habitants de Chaillot arrivent sur le pas de leur porte, et se trouvent tout à coup au balcon. Des locomotives passent en sifflant au milieu du public, comme dans les villes d'Angleterre, où le mécanicien, courant à toute vitesse, se contente de dire : « Hé ! là-bas ! » (en anglais toutefois) au passant qui le gêne. On se range, le train passe, et l'on reprend sa promenade sur les rails. Ici l'on plante une forêt; j'ai eu la perspective inattendue d'un jardinier, perché sur un arbre qu'on promenait. Je l'ai regardé passer avec plaisir; cela m'a rappelé les vieilles et naïves gravures allemandes du *Monde renversé*, où les routes circulent pendant que les voyageurs stationnent. En certains endroits, les voitures enfoncent jusqu'au moyeu ; mais lorsque les roues s'embourbent à ce point, on se console, en pensant que c'est provisoire. Et puis, on ne fait pas d'omelette sans casser des œufs. Les infortunés que trop d'ardeur conduit dans ces parages pâlissent et chancellent; ils aspirent aux horizons prochains, mais le moyen d'y parvenir ! C'est presque le désert à traverser.

La rive droite n'est pas mieux lotie que la rive gauche. Jour et nuit, de lourdes machines à broyer le macadam roulent avec des grincements horribles autour de l'hôtel de la Commission impériale. Cette voix dit à ses membres émus : « Tu ne dormiras pas. »

Revenons à l'Exposition où nous venons justement d'entrer. Il suffit pour cela de se jeter dans les bras de fer d'un tourniquet, qui, moins avide que l'Achéron, rend facilement sa proie. Mais il faut payer vingt sous et on ne rend pas de monnaie. On se sent libre alors, et l'on s'aperçoit bientôt qu'on entre à l'Exposition, en recevant une brique sur la tête. Le chapeau seul en souffre; on se sent fier à l'aspect des dangers que l'on brave; on passe courageusement sous un atelier aérien de peintres, qui badigeonnent la charpente du transept. Quelques gouttes de peinture chocolat sur un paletot ne sont pas une affaire; on fabrique, dit-on, de la benzine inodore. Le plâtre pleut, mais, c'est un détail; quelques coups de brosse, il n'y paraîtra plus. Ce qui me semble plus dangereux, c'est une averse de charbons enflammés, dégringolant d'une forge suspendue. Il faut s'en défier.

Cet atelier de forgeron, situé au plus haut point d'un échafaudage, est assurément hors de son milieu et contraire à toute couleur mythologique. La tradition et le bon sens placent les cyclopes dans des cavernes ; c'est un métier qui demande l'antre et l'obscurité. Blondin, traversant le Niagara, portait bien un fourneau, mais il n'a jamais eu l'idée de se charger d'une enclume.

Il le fallait sans doute. De hardis ouvriers forgent et rivent les derniers boulons des galeries supérieures du palais, sur place, et les coups de marteau retentissent bruyamment sous les voûtes sonores.

Ne soyons pas méchant toutefois. On évite le plâtre et la boue, les charbons et la térébenthine avec quelque attention. Nous constatons même que les groupes d'ouvriers que nous avons traversés ne nous ont bousculé aucunement. Les charretiers que nous avons rencontrés, — et Dieu sait qu'il en

manque pas, — nous ont paru d'une politesse exquise. Ils réservent toute leur vivacité pour leurs chevaux. Et c'est au milieu d'une avalanche de coups de fouets distribués à leurs bêtes, qu'ils nous ont dit : — « Monsieur veut-il bien me permettre de passer? »

Il faudrait être grossier pour répondre malhonnêtement à une telle prière. Nous nous sommes immédiatement écarté, et avons cherché un peu de repos dans le jardin central, qui sera une fort jolie chose. Pas d'arbres encore; mais les jardiniers disposent les terres qu'une végétation toute prête va couvrir incessamment. Un péristyle élégant entoure le jardin et abrite un large trottoir où la promenade est douce. Mais toutes les fois qu'on passe devant une des seize portes qui donnent accès dans cet Eden, la voix du travail s'élève et vous assourdit.

On assemble des cloisons, on dispose des parquets, on cloue des étagères, on rabote, on frappe, on appelle. Semblables à des fourmis affairées, des files d'ouvriers transportent de longues planches qui vont former les alvéoles de l'immense ruche. Partout le jour tombe à flots des cintres vitrés qui se coupent, s'inclinent et s'élèvent, à mesure qu'on avance vers l'extérieur. On touche enfin à la grande galerie qui sera la gloire du palais, et l'on suit de l'œil ses lignes majestueuses qui se perdent dans l'éloignement. A peine êtes-vous au dehors que vous rencontrez une voie ferrée qui fait une ceinture au palais tout entier. La vapeur est partout.

On se retourne avant de partir, afin de dire un dernier adieu au palais que l'on quitte. Ce n'est pas sans attendrissement que l'on voit les plâtres du pourtour, couverts de dessins naïfs, qui témoignent qu'un peuple ami des arts élève cet édifice. Nous avons parcouru ce musée avec complaisance. Quelques têtes ont de l'accent, quelques nez sont pleins de verve. Un type extravagant porte ces mots pour légende : *Un joli visiteur*. A côté de ces croquis figurent des mots empruntés au dictionnaire de la langue verte. J'étais au moment d'en rougir, quand Rabelais m'est revenu en mémoire, et mon cœur s'est rempli d'indulgence. Nous sommes tous Français; il est inutile d'en parler à d'autres.

JACQUES.

ACTUALITÉS

'EST la première fois que —tout jeune homme—vous entrez dans la maison....

La soirée est brillante : les bougies étincellent ; les femmes resplendissent; — cela, vous le pressentez dès la porte du salon, close devant vous.... et la peur vous prend. Cependant vos gants sont dûment boutonnés. Le nœud de votre cravate est d'une irréprochable correction. Vous avez, entre l'index et le pouce, laminé les pointes de votre faux-col qui, maintenant, s'allongent rigides et polies comme deux cornes d'émail. Un suprême coup de mouchoir a ravivé les splendeurs — éteintes par la route — de vos bottines vernies. La soie de votre chapeau s'est lustrée sous les caresses arrondies de votre avant-bras. Pas un de vos cheveux ne dépasse l'alignement réglementaire, déterminé par le coiffeur en vogue. Ce que votre emphase appelle « moustaches » formule aux coins de vos lèvres de vagues intentions d'accroche-cœurs...

Tout est prêt, bien prêt; tout est bien, très bien.

Plus de prétextes vraisemblables; plus d'atermoiements sensés ; plus d'hésitations judicieuses; plus de recul possible.

Le valet — qui vous regardait en dessous, l'œil narquois, réparer les prétendus désordres de votre toilette—vous arrache votre nom, et le jette à gorge déployée à travers la porte brusquement ouverte.

C'est l'instant solennel. Bon gré, malgré, il faut entrer.

..

Poussé par les craintes du ridicule, retenu par les frayeurs de la timidité, l'on fait un pas... puis deux... puis trois...

Alors cent pointes d'acier, rougies au feu, vous poignardent; car cent regards flamboyants convergent sur votre chétive personne.

Le sang afflue aux tempes ; les oreilles bourdonnent ; la langue s'épaissit ; les jambes fléchissent.

S'enhardir et se lancer à la découverte de la maîtresse du lieu, c'est l'affaire de cinq minutes... longues comme une période de M. Patin.

La découvrir — perdue qu'elle est dans un inextricable tohu-bohu de sourires et de dentelles, de fleurs et d'épaules nues — c'est l'affaire de cinq autres minutes... longues comme la *Franciade* de M. Viennet.

Êtes-vous enfin — après vingt maladresses — parvenu à esquisser un salut gauche et lourd devant la souveraine du logis ?—En cet instant même, au bruit des éventails palpitant tous à la fois dans une manœuvre unique, vous croyez deviner l'explosion étouffée des sarcasmes unanimes. Il vous semble que, de toutes les lèvres environnantes, jaillit cette terrible exclamation : « Quel pataud ! quel pataud ! »

Et toutes les chaises, et tous les fauteuils, et les lustres, et les bougies, et les bobèches, et les poufs, et le piano de répéter en chœur à vos oreilles éperdues : « Quel pataud ! quel pataud ! »

..

Oh ! comme il serait doux alors de voir le plafond descendre lentement, descendre encore, descendre toujours, jusqu'à ce que soient écrasées toutes ces ironies et toutes ces insultes. Dût-on soi-même — broyé dans l'écroulement — être le nouveau Lacressonnière de cette autre *Maison du Baigneur !*

Heureux encore si — pour comble d'ennui — vous n'avez, en vos évolutions, ni laissé choir votre chapeau, ni blessé l'orteil d'un pied trop susceptible, ni crevé quelque jupe trop épanouie, ni, d'un coup de coude, effacé la fraîcheur d'une joue mal séchée, ou déraciné des « repentirs » mal plantés !

..

Si critique que soit la situation de ce novice du monde, il en est une plus critique encore : celle du journaliste qui fait, dans un journal tout neuf, un premier article. Que ne peut-on — suivant une vieille plaisanterie—débuter par le deuxième !

Hélas! la rage d'écrire vous dévore. Un ami — qui sait ce défaut de votre cuirasse — vous rencontre :
— Je fonde une « publication ; » veux-tu en être?
— Parbleu! toujours!
— C'est dit. Envoie-moi demain deux cents lignes de copie.
— Sur quoi?

— Cela te regarde. Pourtant j'estime qu'un article d'*Actualités*.....
— Entendu.
— Surtout, sois en esprit.
— Naturellement.
— Fort bien. Au revoir, donc.
— A demain.
Et voilà qui est fait!

..

Rentré chez soi, on renouvelle l'encre de l'écritoire, on taille soigneusement une plume neuve, on prend une rame de papier vierge, puis, — les coudes dans la table, les mains dans le menton, la plume dans les dents, et les yeux dans le vide, — on cherche son entrée en matière. On cherche, et, pour que soit justifié le mot de l'Evangile, on trouve... qu'il est bien difficile de trouver.

Ainsi de moi, lecteur.

Pour la première fois, j'ai l'honneur d'être en votre compagnie. Votre tempérament, votre caractère, vos préférences, vos antipathies me sont absolument inconnus. Et pourtant il faut que je bavarde avec vous!

Me serez-vous clément ou sévère? La toilette de mon style n'est-elle pas de mauvais goût? A-t-il assez ou trop de panaches et de paillons? De quel air tenir mon chapeau pour n'être point niais? Comment saluer pour qu'on ne se gausse pas de moi? Quel ton prendre? Faut-il rire? Faut-il pleurer?

Vous parlerai-je — de.....

..

— Du désastre financier de Lille, ou de la modification des billets de cent francs?
— De l'invasion des sauterelles masquées, qui, le carnaval aidant, menace tous nos théâtres, ou du *Calendau* patoisé de Frédéric Mistral?
— Du navire de jeu qui doit jeter l'ancre en vue du Havre, ou des *Idées de Mme Aubray*, signalées dans les eaux du Gymnase?
— Du soixante-dix-huitième anniversaire de Rossini ou de l'entrée du *Tintamarre* dans sa vingt-cinquième année?
— De l'ouverture du chemin de fer d'Auteuil au Champ-de-Mars, ou des tribulations du *Galilée* de M. Ponsard?
— De la statue de Voltaire, ou de la restauration de la tribune française?
— De Mme Cornélie, tragédisant à l'Eldorado, ou de Mlle Ferraris, débutant à l'Odéon?
— De la première livraison de la *Revue pour tous*, ou du dernier *Bouffon*?
— De la nouvelle édition de l'*Almanach des 500,000 adresses*, ou de la rentrée de M. et Mme Musard dans leur bonne ville de Paris?
— Du père Hyacinthe, le conférencier de Notre-Dame, ou de son homonyme, le baron du Palais-Royal?
— De l'apparition des *Hommes et Dieux*, de M. Paul de Saint-Victor, ou de la laryngite persistante de la diva Thérésa?
— De la séparation judiciaire des époux Marie Sass et Castelmary ou de l'arrivée dans nos murs de deux champions de boxe, illustres en Angleterre?
— Des témérités plastiques de miss Adah Isaacs Menken, ou des audaces hippophagiques de nos contemporains?
— De l'une des deux expositions de peinture en pleine activité : — Feu Bellangé, quai Malaquais, et Cora Pearl, passage Choiseul?

..

De quoi enfin, de quoi ou de qui?

Tous ces points d'interrogation se dressent noirs, tordus, farouches, entre ma plume et mon papier. — Bref, ce que je sais le moins, au rebours de l'autre, « c'est mon commencement. »

O Caprice! ô Fantaisie! couple céleste, lutins aux ailes d'or, sylphes impalpables plus légers qu'une caresse, plus inconstants qu'une rime, plus frivoles qu'un baiser, esprits de l'esprit, étoiles du flâneur, génies du bavard, ô dieux bons! soyez-moi secourables!

Cette invocation me paraît irrésistible. — En attendant qu'elle produise son effet, permettez-moi, lecteur, de me tenir désormais pour dûment présenté, et de clore le présent griffonnage par sept mots qui seront — si vous le voulez bien — mon programme de l'avenir :

Ici, NOUS CAUSERONS — DE TOUT UN PEU.

JULES DEMENTHE.

Dernière vue du Trocadéro.

L'EXPOSITION INTERNATIONALE DE 1867

AUT-IL donner un regret au Trocadéro qui va disparaître? Sans être épris des vieilles pierres outre mesure, nous voyons démolir avec quelque ennui les monuments ou les bicoques auxquels se rattache un souvenir. Les édifices d'une ville sont les jalons de son histoire, et, bien qu'ils n'aient pas tous un passé héroïque, nous les conserverions avec plaisir. Si l'on n'y lit pas les poèmes que l'œil d'un maître découvrait dans les colonnades de Notre-Dame de Paris, on y retrouve l'anecdote, l'historiette, l'événement des jours passés. Hélas! nous sommes bien mal venus à soutenir une pareille thèse dans ce temps de démolitions, dans ce siècle de démolisseurs. Le marbre et le granit croulent sous les marteaux retentissants; le livre seul reste impérissable. Ceci a tué cela.

C'est peut-être dépenser beaucoup de lyrisme pour cet honnête Trocadéro, qui date d'hier à peine, et qui doit à quelques pages de l'histoire de la Restauration une illustration de sixième ordre. Mais on n'a pas été impunément le point central où correspondaient tous les phares de la France; et quoique cette élévation touche à la hauteur plutôt qu'à la grandeur, il n'est point défendu de dire un adieu à la tour carrée, mise hors d'emploi par l'invention du télégraphe électrique.

C'était écrit. Quand une main puissante, appuyée sur la carte de Paris, traça dans le Champ-de-Mars les lignes d'enceinte de l'Exposition universelle, elle signalait en même temps l'arrêt de proscription des hauteurs de Chaillot, et de ces étranges promenades étagées, qui s'étendaient le long des rives de la Seine, aux environs de Passy. Elles devaient tomber tout entières dans le Champ-de-Mars, et, sous d'habiles mains, se transformer en jardins et en collines. Au lieu de la nature un peu sauvage, qui séparait Grenelle de Neuilly, nous aurons désormais du pittoresque savant « et des horizons faits pour le plaisir des yeux. »

Les travaux accomplis, et ceux qui sont en cours d'exécution, sont réellement gigantesques. Mais les résultats obtenus sont merveilleux. On dit que la foi déplace les montagnes. Mahomet résolvait la question par un détour un peu subtil: la municipalité parisienne arrive au but plus prosaïquement; elle ne se contente pas de déplacer les montagnes, elle les supprime.

Ce n'est pas sans de longs débats que l'Exposition de 1867 a été établie à l'École militaire.

Notre beau pays de France ne manque ni d'inventeurs, ni de faiseurs de projets, et une foule de propositions, les unes ingénieuses, les autres plus ou moins absurdes, ont été formulées.

Un géomètre, sans doute, étrangement épris de la ligne droite, avait eu l'idée d'établir le Palais international au Rond-Point de Courbevoie, à quatre ou cinq kilomètres de l'Arc-de-Triomphe, au-delà des Champs-Élysées. C'eût été fort bien vu, sans la question de distance. Pour plus de commodité, et en doublant l'étape, on eût poussé jusqu'à Versailles, où les premières constructions se seraient trouvées toutes faites. Il est possible, d'ailleurs, qu'on y vienne un jour.

Un autre projet élevait les bâtiments de l'Exposition dans un coin du bois de Boulogne, au parc des Princes. Nous ne sommes pas éloignés de regretter qu'on ne l'ait pas mis à exécution. Le chemin de fer de ceinture et le chemin de fer d'Auteuil passent à proximité du parc, et l'Exposition eût été entourée de vastes promenades auxquelles Paris accorde ses préférences. Les environs du Champ-de-Mars ont certainement moins d'attrait.

La plaine de Grenelle a été mise sur les rangs, mais avec un succès moindre. Son éloignement, la difficulté d'y parvenir, les bâtiments qui la couvrent ne permettaient pas de songer sérieusement à elle.

Nous ne trouvons pas plus heureux le projet qui voulait poser à Bercy la première pierre du Palais de l'Industrie. Assurément, l'idée venait d'un esprit généreux; Bercy, où s'entreposent les vins de la France entière, devait pousser à des idées de fraternité et de communion sociales, les peuples de l'Europe, réunis à proximité de ses caves. On a préféré devoir ces grands résultats à des causes plus élevées.

La plaine de Monceaux, les environs de Courcelles, où de vastes déserts séparent de rares constructions, ont également concouru pour la question d'emplacement. Mais leur position les a fait repousser, ainsi que les terrains avoisinant les docks Saint-Ouen, bien que ces derniers fissent valoir l'emploi futur qu'ils donneraient aux bâtiments de l'Exposition, en les convertissant, après la solennité de 1867, en vastes dépôts de marchandises.

Des esprits prudents s'en tenaient tout bonnement au palais de l'Exposition de 1855, établi aux Champs-Élysées. Pour suppléer à son insuffisance, on le réunissait, par un large pont jeté sur la Seine, à l'Esplanade des Invalides, où de vastes annexes eussent été créées.

Ce projet réunissait les avantages les plus sérieux. Une économie notable était réalisée dans la construction générale, puisque la partie principale de l'édifice était bâtie. Le Palais se trouvait au centre de Paris, ou peu s'en faut, et les recettes devaient s'en trouver notablement augmentées. Pour éviter tout encombrement, le pont qui traversait le fleuve pouvait, au besoin, être remplacé par une immense couverture, jetée au niveau des quais, et qui permettait de disposer d'une surface de cinquante mille mètres, sous laquelle les eaux auraient eu leur libre cours. On n'a jamais su pourquoi ce projet, qui séduisait l'esprit et plaisait à l'imagination, avait été écarté.

Nous ne saurions, d'ailleurs, nous en affliger. Le Champ-de-Mars est là, qui se transforme à vue d'œil, et qui nous promet monts et merveilles. Il n'a — du moins on l'affirme — aucun des inconvénients que nous avons signalés dans le choix des emplacements rivaux.

Il est aussi loin que quelques-uns d'entre eux, mais on construit un chemin de fer qui ne s'arrêtera que dans son enceinte.

Il n'a coûté aucuns frais d'expropriation, mais il a fallu dépenser quelque argent pour le remblayer au moyen des montagnes voisines.

Bref, tout est pour le mieux sur la place de l'École militaire, et nous n'avons de regret qu'à ces beaux feux d'artifice que nous allions y voir, il y a quelques années. On arrivait fatigué, on s'asseyait le plus souvent à terre, — quand il ne pleuvait pas pourtant. A chaque fusée, à chaque soleil, on poussait des cris féroces et l'on appelait Lambert. C'était presque une fête de famille.

G. R.

LES ÉTRANGERS A PARIS

AVANT DÉJEUNER.

— Si nous commencions par celui-ci ?...

M. PRUDHOMME A L'EXPOSITION.

— Comment, Monsieur, ce serait là le Kremlin ?

L'INVASION ÉTRANGÈRE A PARIS

I

Ce fut, en effet, madame, une triste page d'histoire que la première invasion. Je n'insisterai pas sur ce souvenir, mais il ne faut pas considérer les médailles par le revers.

Vous allez me dire que « *les femmes, belles d'impudeur, vous regards de Cosaque étalaient leurs poitrines?* » Mon Dieu, chère madame, c'est un spectacle qu'on peut voir de temps en temps à l'ambassade de Russie et dans toutes les fêtes officielles.

Vous me direz encore qu'on a déraciné le bronze de la colonne Vendôme. Mais il a été replacé, et on ne l'en a pas moins supprimé en l'honneur d'une nouvelle statue.

Les chevaux ont mangé l'écorce des arbres du bois de Boulogne? Tous les chevaux en auraient fait autant à leur place. Vous remarquerez aussi qu'on a dû abattre les arbres épargnés, pour les remplacer par des lacs, des villas, des restaurants et un champ de courses. Si vous avez, à l'endroit des arbres du bois de Boulogne, une compassion sincère que je partage, plaignons ensemble ceux du Parc Monceaux, de la Pépinière et d'autres plus obscurs. Il y a quelques années, Paris avait encore des petits jardins, semés comme de verdoyantes oasis dans ce désert : il n'y en aura bientôt plus.

Enfin, madame, pour rendre un dernier hommage à la vérité, convenez que les alliés avaient laissé Paris debout, et que les architectes ne peuvent pas en dire autant.

II

Ce n'est pas d'aujourd'hui qu'on l'a imprimé : Paris n'est plus le chef-lieu de la Seine; Paris n'est plus la capitale de la France; Paris n'est plus la capitale de l'Europe ; c'est la capitale des Deux-Mondes. Paris, madame, est le marché du globe, la gare de l'univers. Tout y est très bien aligné, et on a fait des merveilles par A + B, angles droits et parallèles, pour humilier la bonne ville de Turin, aujourd'hui capitale de la ligne perpendiculaire.

III

Je vous déclare, madame, avant d'aller plus loin, que mes malles sont faites et que je cède la place aux barbares. Un artiste n'est pas un sénateur romain. Si j'avais une chaise curule, je n'aurais pas la naïveté de m'y asseoir, pour les attendre au milieu de la rue, dans l'hypothèse peu admissible où les sergents de ville de mon quartier toléreraient cette excentricité patriotique.

J'ai longtemps hésité ; aujourd'hui, j'ai épuisé la coupe de toutes mes espérances. J'adore Paris! On le démolit, mais il en reste de bons morceaux. Tant que je verrai debout le boulevard Montmartre et la rue Coq-Héron, je retrouverai mon chemin dans les champs où fut Troie.

A l'annonce de l'Exposition universelle, mon esprit s'abandonna à de sinistres pressentiments. Plus l'époque approchait, plus je m'affermissais dans la résolution de fuir. Imaginez un paisible châtelain qui voit ses pénates envahies par une avalanche de paysans le jour de la fête du village. Il leur cède la place et va chercher un asile dans le voisinage, jusqu'à ce que tout soit rentré dans l'ordre et le silence. C'est ce que je vais faire.

IV

Il est indiscutable que Paris, ou du moins ce qu'il en reste, appartient aux Parisiens par droit de premier occupant, par droit de cité, par tous les droits possibles. Les étrangers sont à nos portes ; qu'ils entrent. Leur or n'est pas pour moi. Ce qui me console, c'est que je ne serai pas seul à abandonner la grande ville.

Que ferais-je ici? Dans un mois, quel journal accueillera mes plaintes et mes lamentations? Hâtons-nous donc, avant que l'étranger soit le maître chez nous.

Dans un mois, quand j'entrerai dans un café, je serai entouré de visages inconnus. Des hommes bizarres occuperont la place que j'aurais choisie. Ils comprendront peut-être ma langue, mais celle qu'ils parleront est bien réellement pour moi une langue étrangère. Je n'ai pas besoin de savoir ce qu'ils peuvent se dire, et je n'apporterais pas la moindre pierre le jour où la fantaisie leur prendrait de recommencer la tour de Babel sur le Trocadéro.

Dans un mois, si je veux aller au théâtre, on aura repris toutes les pièces que je connais depuis dix ans. Si même je désirais les revoir comme de vieilles connaissances, on me répondrait sans doute qu'il y a pour quatre mois de location.

Dans un mois, si j'ouvre un journal, je n'y trouverai que des articles sur l'Exposition.

Dans un mois, si j'entre chez un libraire pour acheter un livre nouveau, je ne trouverai que le Guide de l'Exposition.

Dans un mois, si je monte dans une voiture (fasse le ciel qu'on trouve une carriole !) le cocher me demandera si je vais à l'Exposition.

Eh bien, non ! Je ne veux pas y aller, je ne veux pas la voir. On me dirait que toutes les couronnes des souverains y sont exposées, qu'il y a une vitrine australienne de chevelures scalpées et un restaurant de chair humaine, je ne me dérangerais pas.

Le jour de l'ouverture, je prendrai mes dieux lares, et je les ferai enregistrer, comme de simples colis, au bureau des bagages de la ligne de l'Est.

V

J'ai une dernière confidence à vous faire, madame, et elle est scabreuse. Ma haine pour l'Exposition est telle, que j'ai regretté la première invasion des barbares et que j'ai désiré une guerre sur toute la ligne. Au moins on n'était pas tenu de faire bonne mine aux alliés, et quand tout est rompu dans l'équilibre européen, les journaux sont intéressants.

Ces deux chances sont trop lointaines, et je vous fais mes adieux jusqu'à l'hiver.

<div style="text-align:right">CHARLES JOLIET.</div>

LES INSTRUMENTS DE MUSIQUE EN EUROPE

I

Lors de la dernière Exposition universelle de Londres, à Kensington's-Palace, j'eus l'occasion de faire une étude comparative des produits envoyés par les principaux luthiers ou facteurs d'instruments de musique de la France, de l'Allemagne, de l'Angleterre, de la Belgique, de l'Italie, etc. Outre l'examen des particularités purement matérielles des produits de chaque nation, examen auquel tous les visiteurs pouvaient du reste se livrer, par la seule inspection du contenu des vitrines, il me fut donné d'assister aux expériences qui avaient pour but de déterminer, aux yeux des jurys spéciaux, la valeur artistique de tous ces instruments, abstraction faite de certaines qualités de facture qui, je le répète, ne se rapportaient qu'à la condition matérielle des produits.

Je pus, dès-lors, constater deux choses : 1° l'absence presque totale de l'industrie des instruments de musique dans certains pays, tels que l'Espagne, le Portugal et la plupart des contrées orientales et septentrionales de l'Europe ; 2° des différences sensibles entre les produits des autres nations plus avancées, — la France, l'Allemagne, l'Angleterre, la Belgique et l'Italie, par exemple, — différences qui s'appliquaient tout à la fois à la valeur artistique des instruments, et à l'habileté de la main-d'œuvre.

II

Cette lacune dans l'industrie de l'Espagne et du Portugal n'étonnera personne. On sait combien ces deux pays sont en retard pour ce qui est en dehors de la manufacture des produits indigènes. Il semble que les bornes naturelles de la péninsule hispanique, — la mer et les Pyrénées, — l'aient à jamais isolée du mouvement européen ; et, aujourd'hui ce n'est pas sans quelque peine que les ingénieurs et les capitalistes français, aidés d'ouvriers également français, poursuivent la construction des chemins de fer dans ces contrées.

L'Espagne, il est vrai, peut se glorifier hautement d'avoir possédé des hommes tels que Cervantes, Lope de Vega, Calderon, Velasquez et Murillo. Mais si le roman, le théâtre et la peinture ont autrefois brillé d'un vif éclat chez elle, la musique n'a jamais occupé qu'une place bien obscure dans ses annales artistiques. Or, il est à peine nécessaire d'insister sur l'influence que cette particularité, jointe à l'état général de l'industrie hispanique, a dû exercer sur le genre de fabrication qui nous occupe. — Disons toutefois que le Portugal fournit aux facteurs français, belges et allemands, la majeure partie de l'ébène employée pour la confection des flûtes, hautbois, clarinettes et bassons. Les facteurs l'appellent *ébène de Portugal*, pour la distinguer de celle de Madagascar et de Maurice, et aussi de l'ébène rouge, dite *grenadille ;* car il y a de l'ébène rouge, comme il y a des merles blancs, quoi qu'en dise la sagesse des nations.

Ce qui vient d'être observé pour l'Espagne et le Portugal, quant aux causes de l'absence à peu près complète de l'industrie des instruments de musique dans ces deux pays, peut s'étendre aux contrées orientales de l'Europe : la Grèce, la Turquie et la Russie ne sont pas moins arriérées, et si nous interrogeons les extrémités de l'Atlantique, nous voyons que l'Amérique du Nord, malgré sa prodigieuse activité industrielle et commerciale, est beaucoup plus avancée dans l'art de construire des *Monitors*, que dans l'étude des perfectionnements de la facture instrumentale. Quant à l'Amérique du Sud, elle en est encore à l'exploitation des quelques matières premières qu'elle expédie aux fabricants européens. Elle a bien fait, çà et là, quelques tentatives, dans le but de pourvoir elle-même à ses besoins philharmoniques ; mais les Indiens de l'Amazone sont les seuls clients auxquels l'industrie musicale brésilienne ait réussi à donner satisfaction jusqu'ici.

Les nations dont les produits, parmi ceux qui font l'objet de cet article, valent la peine d'être examinés de près, sont donc, par ordre de mérite, quant au présent : la France, l'Allemagne, la Belgique, l'Angleterre et l'Italie.

III

Avant d'entrer plus avant dans cette première revue rétrospective, qui d'ailleurs ne peut être que très sommaire et très rapide, il est nécessaire de classer les instruments de musique en quatre grandes catégories :

1° Les pianos ;
2° Les violons, les altos, les violoncelles et les contre-basses, communément désignés sous le nom générique d'*instruments à cordes* ;
3° Les *instruments à vent*, en bois : flûtes, hautbois, cors anglais, clarinettes et bassons ;
4° Tous les instruments de cuivre, qui sont aussi des *instruments à vent*, et dont les types, très nombreux et très variés, ont subi d'importantes modifications depuis quinze ans, en France surtout, où l'extension incessante des systèmes Sax menace de faire disparaître tous les systèmes antérieurs, malgré la supériorité incontestable de quelques-uns de ceux-ci. — En temps opportun, je me propose de revenir sur cette importante question.

Les quatre catégories d'instruments, désignées ci-dessus, se divisent elles-mêmes en une foule de types et de systèmes, lesquels se subdivisent à leur tour, suivant les nationalités.

Mais le cadre de cet article ne permet pas une longue énumération. Aussi bien, cette énumération trouvera place plus tard, au fur et à mesure de l'examen de chacune des spécialités qui doivent figurer à la prochaine Exposition.

Je me bornerai donc, pour aujourd'hui, à indiquer, d'après les observations recueillies à la dernière Exposition universelle de Londres, la situation actuelle de chaque pays, par rapport aux quatre principales catégories d'instruments de musique.

IV

La France, l'Angleterre et la Prusse sont en première ligne pour la facture des pianos. Les importantes maisons Erard et Pleyel, de Paris ; la maison Broadwood, de Londres, et la maison Bechstein, de Berlin, se partagent la haute clientèle des pianistes de l'Europe.

Pour la fabrication des *instruments à cordes*, les luthiers français ont aujourd'hui peu de concurrents à l'étranger. — Aux dix-septième et dix-huitième siècles, la lutherie de Crémone n'avait pas de rivale au monde ; elle a immortalisé les noms d'Amati, de Stradivarius, de Bergunzi, de Guarnerius, et de Kappa. Mais la race de ces admirables ouvriers s'est depuis longtemps éteinte en Italie. Sans atteindre encore à leur perfection, la lutherie française marche cependant sur leurs glorieuses traces ; et l'un de ses représentants les plus habiles, M. Vuillaume, de Paris, fait des *copies* des violons de Crémone, qui sont d'une fidélité de reproduction extérieure telle, qu'elle défie l'examen des plus subtils connaisseurs. Le violoniste italien Sivori rend d'ailleurs hommage au mérite de la lutherie française, en jouant depuis douze ans sur un instrument de M. Vuillaume.

De son côté, la lutherie de Mirecourt (Vosges) réalise chaque jour des prodiges de fabrication à bon marché. On voyait à cette dernière exposition de Londres un violon de Mirecourt, qui, par le fini de ses formes et la couleur de son vernis, avait l'apparence d'un violon de 300 francs. Or, cette merveille était tout simplement un violon de cent sous.

Sous le rapport des instruments à vent, de bois et de cuivre, l'industrie française a pour concurrents sérieux les facteurs allemands et belges; ces derniers surtout, grâce à une modicité de prix qui n'exclut pas toujours la bonne qualité de leurs produits, absorbent une assez forte partie des commandes de l'Angleterre. Mais c'est là un fait purement commercial, et qui n'empêche pas les facteurs français — ceux de Paris, s'entend — de conserver leur suprématie aux yeux des artistes étrangers, notamment des instrumentistes anglais, fort embarrassés de trouver chez eux cette délicatesse de facture et ce fini de justesse, que les solistes doivent rechercher avant tout. A ces deux derniers points de vue, l'Allemagne, la Belgique et l'Italie ne soutiennent que difficilement la comparaison avec la France.

J'aurai à revenir en détail sur chacune des quatre classes qui représentent l'ensemble de l'industrie des instruments de musique. Je n'ai fait qu'indiquer très sommairement aujourd'hui la situation qui servira de point de départ à des études ultérieures.

<div style="text-align:right">LÉON LEROY.</div>

A PROPOS DES COSTUMES DU JOUR

EST-CE point ainsi que les choses se passent?

Quand deux amis ne se sont pas vus depuis longtemps, ils s'abordent avec un vif sentiment de curiosité.

Tibulle se dit : Voyons donc comment ce gaillard-là s'est gouverné pendant trois ans?... Tiens ! un col de chemise en carton, des bottes à bouts carrés, des gants en peau de chien... Il a réussi. Quart d'agent de change, peut-être? protecteur de la petite C..., président du *Horse-Club*? Très belle position dans tous les cas.

Maxime, de son côté, met le lorgnon à l'œil :

— Ah! grand Dieu! ce pauvre Tibulle! Je ne l'aurais pas reconnu. Un parapluie! Mac-farlane complet de la *Belle Jardinière*; chapeau à onze francs...

Position précaire, beaucoup de famille.

Ce critérium est sûr pour les hommes. Mais pour les femmes?

J'en veux venir à ceci :

Nos amis les étrangers nous ont laissés, en 1855, assez épris de gloire; on se battait en Crimée, et nous disputions rudement à nos rivaux les médailles de l'Exposition universelle. Dans ses moments de loisir, Paris faisait atteler et s'en allait au Bois. Depuis le fiacre modeste et crotté, jusqu'à la calèche bleue réchampie de vermillon, vingt mille voitures roulaient au soleil, et les piétons, égrenés dans les contre-allées, regardaient tranquillement ce spectacle....

Mais leur œil exercé distinguait aisément les catégories sociales et faisait justice du faux luxe et des prétentions bourgeoises. Il en est autrement aujourd'hui....

Je me figure l'étonnement du brave étranger qui veut juger le Paris de 1867 sur celui de 1855.

Son fils avait cinq ans à la dernière Exposition. Il en a dix-sept aujourd'hui. Le père lui dit avant le départ :

— Wilfrid, mon correspondant de la rue Berlin-Poirée, notre cher sieur Babin, qui me fournit l'article doublure depuis 1832, m'a fait une proposition : son neveu Ernest est venu passer trois ans ici; on nous rend la pareille. Tu vas, à ton tour, faire un petit séjour à Paris... Paris, la ville du bon goût par excellence !

— Ah! s'écrie la mère de Wilfrid, prenez garde, mon ami; l'enfant est bien jeune.

— Gretchen, n'avez-vous plus confiance en la famille de notre cher sieur Babin? Les bons exemples ne manqueront pas à Wilfrid. Voyez Ernest, ce compagnon de notre fils, ce jeune homme si doux, si sage, si rangé!

— Oui! mais...

— Allons! pas de craintes chimériques. D'ailleurs, expliquons-nous. Je connais mon Paris comme ma poche. En 1844, j'y ai demeuré trente-trois jours... Ah! les étoffes pour doublure ont bien gagné depuis ce temps-là!... En 1855, trente-sept jours...

— Ce que vous ne dites pas, Volfgang, c'est que vous avez à peine quitté votre hôtel de la rue Cassette.

— Je n'y rentrais, au contraire, que pour me coucher. Mais vous êtes incrédule ; un mari persuade rarement sa femme.

— Oh!...

— J'ai sous la main d'autres preuves que mon dire : le livre du docteur Hanff.

— Le docteur n'a jamais voyagé.

— C'est vrai, mais, d'après les récits des auteurs les plus connus, il a composé un livre célèbre : le *Tour d'Europe*. Je vais vous le montrer...

— Ne vous donnez donc pas tant de peine ; je vois que je ne vous ferai pas changer d'avis. Je me résignerai.

— Je tiens à vous convaincre. Écoutez ce passage intéressant :

<div style="text-align:center">MŒURS PARISIENNES</div>

» Il est difficile de trouver un peuple plus aimable, plus
» joli, plus spirituel que celui de Paris. Brave sans forfanterie, généreux sans ostentation... »

— Eh! mon Dieu, que d'éloges ! on n'a pas besoin d'aller en France pour trouver ces qualités.

— Soit, cherchons plus loin... Ah! j'y suis:

« Les gens de la classe moyenne, » la nôtre, n'est-ce pas?
« se livrent aux jouissances les plus simples. Le dimanche,
» faisant succéder un plaisir décent aux travaux de la se-
» maine, des familles entières, père, mère et enfants, se di-
» rigent vers l'une des charmantes collines qui couronnent la
» ville, et là, munies des provisions qu'elles ont pris la peine
» d'emporter, elles font un repas frugal — sur l'herbe. » Croyez-
vous, ma chère, que votre Wilfrid risque beaucoup en com-
pagnie de pareilles gens?

— Non, certes, mais... en dehors des familles?
— En dehors des familles? voici la réponse:

« Les classes, à Paris, sont
» extrêmement tranchées. Si
» la grande dame du fau-
» bourg Saint-Germain ne se
» mésallie jamais, si la so-
» ciété qui fréquente les hau-
» tes régions du pouvoir
» garde une dignité de bon
» goût, la classe moyenne...
» — toujours la nôtre, Gret-
» chen. — n'est pas moins
» honnête dans ses distrac-
» tions. Les jeunes filles du
» commerce, lingères, mo-
» distes, couturières, les ou-
» vrières de tout état ont
» une certaine modestie et
» une simplicité de costume
» qui les rendent fort pi-
» quantes; on les nomme grisettes... »

N'est-ce pas un joli nom, Gretchen?
— Très-joli, en effet.
— Mais voyez donc si les portes sont bien fermées: je ne
voudrais pas que mes filles entendissent la suite.
— Ne craignez rien; elles sont sorties.

— Hum!... « On les nomme grisettes. Leur affection est
» généralement sincère; l'argent n'est rien pour elles, et
» pourvu que l'amant qu'elles ont choisi soit laborieux et fidèle,
» elles s'y attachent parfois au point d'éprouver un violent
» chagrin quand celui-ci les quitte. Les ruptures, cependant,
» ont lieu sans éclat, et, grâce à l'heureuse influence qu'exerce
» Paris sur ces jeunes esprits, de nouvelles amours sont
» bientôt nouées de part et d'autre. »

Etes-vous convaincue, ma chère? Votre fils ne verra ni le
faubourg Saint-Germain, ni la cour; quel est son milieu? Le
petit monde que nous décrit le docteur Hauff. Sachez, main-
tenant, le pourquoi de ces mœurs aimables: le docteur vous
l'apprendra:

« La Parisienne, dans toutes les
» couches de la société, a surtout de
» la grâce et de l'esprit; loin d'avoir
» recours aux artifices de la toilette,
» elle puise, au contraire, dans sa
» simplicité, le charme qui la rend
» supérieure aux autres femmes. La
» grisette, particulièrement, vêtue
» d'une robe d'indienne qui empri-
» sonne des formes charmantes, sans
» les dissimuler tout à fait, coiffée
» d'un petit bonnet blanc pendant la
» semaine, d'un chapeau sans préten-
» tion le dimanche, et chaussée de
» façon à ne point laisser ignorer
» tous les trésors... »

— Vous êtes bien rouge, Wolfgang... c'est assez.
— Non, laissez-moi poursuivre.
— Ces détails que donne le docteur Hauff sont d'une lon-
gueur....
— Mais....
— Je les trouve inutiles. Si c'est, d'ailleurs, pour me prou-
ver notre infériorité sur les Parisiennes que vous avez entre-
pris cette lecture....
— Il n'est pas question de cela.
— Vous avez probablement vous-même rencontré ces gri-
settes.
— Moi? Je vous assure....

Le négociant se mouche très fort, ce qui le fait rougir da-
vantage.

Enfin, reprend-il, êtes-vous édifiée?
— Oh! je le suis tout à fait, dit aigrement Gretchen; je
n'ignore pas que ces tableaux séduisants ont leur mauvais côté.
— Eh! parbleu, soyez donc tranquille; un homme qui a
vendu de la doublure pendant trente-sept ans connaît l'envers
des choses. Bref, le docteur termine en disant:

« La vie n'est pas chère à Paris; une jeune fille peut s'y nour-
» rir pour quinze sous par jour; la propreté et le bon goût font
» tous les frais de sa toilette; comment ne serait-on pas heu-
» reux dans de pareilles conditions? Allez, jeunesse charmante,
» livrez-vous sans remords aux plaisirs de votre âge, etc. »

Or, le jeune Wilfrid, arrivé à Paris, trouve son ami Ernest
ailleurs qu'au comptoir paternel. Le neveu du cher sieur
Babin a bien appris l'allemand à Vienne, mais quelques gri-
settes de 1867 ont mis la dernière main à son éducation. Er-

nest a deux favoris rouges ondoyants comme
des flammes renversées, un chapeau rond dont
les bords sont imperceptibles, un col-carcan,
une veste de palefrenier, un pantalon demi-
collant, couleur caca d'oie (la dernière mode).
Il est fortement question, dans ses entretiens,
de courses, de cocottes, de club, de Mlle Pi-
chenette; mais de doublure, point.

Les classes de la société parisienne sont tout
à fait mêlées. On a mis dans un saladier une
dame du grand monde, l'épouse d'un gros financier, une pe-
tite bourgeoise, une modiste et une femme de chambre. Après
avoir bien et longuement secoué et fait sauter le tout, on
prend les cinq personnalités, on les pose sur le bitume,
et on dit à Wilfrid: « Choisissez, mon ami. »

Dame! le pauvre Viennois est embarrassé: les cinq Pari-
siennes ont chacune:
Un faux chignon,
Un *suivez-moi, jeune homme*,
Une paire de bottes,
Une robe très chère, avec beaucoup d'ornements,
Un peu de rouge sur les joues,
De farine sur le front,
D'argot sur les lèvres.
Comment voulez-vous qu'il s'y reconnaisse?
Gretchen avait peut-être raison.

CHARLES MAQUET.

LES THÉATRES AVANT L'EXPOSITION

Au moment où nous commencions à désespérer d'avoir des nouvelles de notre collaborateur Charles Monselet, voici la lettre que nous recevons de lui :

Mon cher directeur,

Je vous savais capable de bien des audaces, mais j'estime que vous avez fait le pari de m'étonner, et que pour arriver à ce but, vous ne reculez devant aucune exagération. Je voyage. Au milieu du tourbillon parisien, j'ai senti tout à coup me monter au cœur un besoin invincible de déplacement, une soif impérieuse de paysages étrangers et d'horizons inconnus. Je suis donc parti — en vous donnant mon itinéraire. C'est une faute grave, mais excusable. On a toujours besoin d'un ami pour tenir le fil de sa vie, quand, dans un jour de caprice, on veut se décharger pour un temps de toute responsabilité personnelle. Et puis, vous aviez promis de m'envoyer de l'argent.

Je vous ai laissé mon adresse ; seul, vous connaissez le coin du monde où j'abrite ma paresse, en attendant que je reprenne la chaîne littéraire. Et vous en avez profité pour me demander un compte-rendu de *Sardanapale*, opéra en trois actes et cinq tableaux, de M. Becque, musique de M. Victorin Joncières.

C'est une bonne idée que vous avez eue là, et, bien qu'il soit arrivé à des critiques, à ce qu'on assure, de parler longuement d'ouvrages dont ils n'avaient pas vu la moindre scène, cette supercherie se complique de circonstances aggravantes. La première consiste en ce fait que la musique m'est à peu près étrangère. Je la supporte volontiers et je n'en dis pas de mal. Mais nous vivons à l'écart l'un de l'autre.

Cependant, vous faites un tel appel à ma bonne volonté ; vous me dites des choses si gracieuses qu'il m'est impossible de vous répondre par un refus. Je vais donc rendre compte de la première représentation de *Sardanapale* au Théâtre-Lyrique.

Il existe plusieurs procédés pour se tirer avec honneur d'un aussi mauvais pas ; vous savez aussi bien que moi les secrets du métier. Je pouvais compulser, dans les grands cafés de la petite ville qui me loge, les correspondances parisiennes, ou plus simplement encore, prendre un volume de lord Byron, et étudier la figure de Sardanapale, telle que l'a rêvée le grand fantaisiste anglais.

Ce sont là des façons vulgaires. Tout le monde connaît Sardanapale aussi bien que Nabuchodonosor. Ce nom évoque des idées de fêtes grandioses et de débauches splendides. On dit : Sardanapale ! et l'horizon se remplit d'une lumière étincelante et fauve. Sur des tapis de pourpre où l'or éclate, des amphores, des groupes d'orfèvrerie, des vases remplis de fleurs éclatantes se pressent dans un désordre magnifique. Autour de ces richesses, des convives languissants sont étendus sur des piles de coussins. Le regard s'égare parmi les ondulations des étoffes miroitantes et les contours polis des nudités qui frissonnent. Le Pharaon préside au banquet : son visage a le reflet de l'ambre ; son front auguste n'a pas un pli ; ses yeux sombres n'ont pas un regard ; ses sourcils olympiens n'ont pas une contraction. La majesté souveraine réside sur sa face immobile ; un implacable ennui l'entoure et le pénètre ; il a touché le but, il sait le secret de la vie, il est saoul de toutes les ivresses et de toutes les voluptés.

Alors, la flamme s'élève. Jean de Leyde n'est pas le seul qui ait droit au bûcher. De beaux feux de Bengale s'allient merveilleusement aux magnificences égyptiennes. Et quels décors ! et quels bizarres costumes ! Je vois se profiler dans les airs les lourds entablements de Ninive et de Babylone ; les bœufs sacrés ruminent dans le marbre ; au fond se dessine la tour de Babel. Des sphinx rougeâtres sont accoudés au lointain, ils interrogent l'espace. Des obélisques pointus s'élèvent dans le paysage, couverts d'hiéroglyphes indéchiffrables ou d'oies bénévoles ; les sculpteurs antiques en faisaient grand cas. L'ouverture est magistrale et tout à fait dégagée des ponts neufs du répertoire italien : après un trémolo mystérieux — est-ce bien un trémolo ? — le silence se fait et l'auditeur s'inquiète, dans l'attente d'une grande chose. Un accord retentit, d'abord sourd et voilé ; puis, augmentant de sonorité et d'amplitude, il remplit la salle émue ; il résume en un soupir immense les aspirations des solitudes, les voix du désert tout entier ; c'est la statue de Memnon qui salue l'aurore.

J'aime à croire que, dans le poème de *Sardanapale*, ce tyran de première classe n'est pas amoureux comme un simple mortel. On ne saurait se le figurer épris comme Chérubin et chantant la « romance à Madame » ; c'est un tigre royal dont les sublimes pattes doivent étouffer les femmes qu'elles embrassent.

Si vous n'avez pas une idée suffisante de la pièce de M. Becque, après tout cela, c'est que vous me cherchez querelle. Mon siège est fait, et je ne recommencerai pas.

Je ne suis nullement embarrassé de vous parler des artistes auxquels M. Carvalho a dû confier les principaux rôles de cet ouvrage. M. Carvalho a trop d'expérience et d'habileté pour faire de mauvais choix, et il compte dans ses pensionnaires trop de gens de talent pour n'avoir pas réussi dans la distribution de la pièce. Et si, comme je n'en doute pas, Mlle Nilson a tenu le rôle de femme, je lui dois un tribut d'éloges dont j'ai hâte de m'acquitter.

Voilà qui est fini, et je retourne à ma villégiature. Vous voyez que les critiques ne sont pas aussi méchants qu'on le dit, surtout lorsqu'ils subissent des influences champêtres. Il est bon de se reposer de temps en temps pour s'affiler les griffes et la plume. Je reviens au premier jour, prenez garde.

CHARLES MONSELET.

ANGLAIS, FRANÇAIS ET AUTRES

ANS un salon, l'autre soir, à propos de l'affluence probable d'étrangers que doit nous amener, cet été, l'*Exposition universelle*, on en vint à passer en revue les travers ou les ridicules spéciaux aux différents peuples.

Chacun d'eux fut mis à son tour sur la sellette, et y resta plus ou moins longtemps, en raison du nombre et de la gravité des accusations dont on ne se faisait d'ailleurs pas faute de les accabler tous.

Ainsi qu'il y avait tout lieu de s'y attendre, puisque l'on était entre Français, personne ne songea à mettre les Français en cause. Mais, en revanche, et par une conséquence non moins rigoureuse, les Anglais eurent à subir des réquisitoires plus nombreux, plus détaillés et plus violents qu'aucun de leurs frères en humanité, ou plutôt en indignité.

Malgré le peu de besoin de preuves à l'appui qu'éprouvait un tribunal aussi convaincu, quelqu'un crut devoir rappeler une charge à fond que le *Times*, lui-même, en veine d'impartialité ce jour-là, exécuta jadis contre les excentricités d'allures, de langage, et surtout de costume, que se permettent à l'étranger ces mêmes Anglais, qui, chez eux, se montrent si intraitables sur le chapitre de l'étiquette, et si jaloux de leur *self respectability*.

— Ne faut-il pas, s'écria pour conclure le préopinant, ne faut-il pas que la chose soit cent fois évidente, pour qu'un journal anglais ose en avouer seulement la moitié?

— Oui, répliqua une jeune et charmante femme, qui n'avait rien dit jusque là; mais ne vous semble-t-il pas aussi que, par sa franchise même, l'aveu, fût-il incomplet, eût mérité quelque indulgence, tandis que, chez le peuple le plus spirituel de la terre, — votre modestie bien connue, messieurs, me dispense de dire de quel peuple je veux parler, — il me souvient très bien que les journalistes se bornèrent à reproduire la diatribe, en renchérissant, bien entendu, de récriminations contre les coupables, sans pas un seul songeât à se demander si, pour jeter ainsi la pierre aux autres, nous étions bien sûrs d'être nous-mêmes sans péché.

— Oh! là! s'écria-t-on de toutes parts, vous passez à l'ennemi, madame.

— Non, messieurs, je reste tout au plus avec la justice... et je poursuis. L'un de vous a dit que les Anglais, hommes et femmes, charmants dans leur île, — concession d'autant plus méritoire puisqu'elle est plus rare, — deviennent tout-à-fait insupportables dès qu'ils ont franchi le détroit. Peut-être y a-t-il du vrai là-dedans. Mais croyez-vous donc que cette fâcheuse transformation soit le monopole exclusif d'un seul peuple?... Je me souviens d'avoir lu, en 1860, sur la muraille d'un palais de Gênes, une inscription manuscrite qui pouvait se traduire ainsi :

« J'aime beaucoup les Français... chez eux! »

— Les Italiens sont des ingrats, objecta un auditeur.

— C'est convenu. Mais ne pensez-vous pas avec moi que, dans toute ingratitude, il y a toujours bien un peu de la faute du bienfaiteur! Ne se pourrait-il pas qu'en le leur rappelant trop souvent et en toujours assez adroitement, certains Français eussent rendu un peu pénible aux Italiens le service que l'Italie venait de recevoir de la France?... Mais ne parlons pas politique, et laissez-moi seulement, pour en finir avec ce sujet, vous citer une phrase extraite d'un livre qui paraîtra demain, les *Souvenirs* de Massimo d'Azeglio, un Italien qui était loin d'être hostile à la France. Après s'être demandé pourquoi l'Italie a toujours supporté plus patiemment, comme hommes, les Allemands qui l'opprimaient, que les Français qui la délivraient, et avoir donné de ce fait incontestable des raisons qu'il serait trop long de déduire ici,

l'auteur termine par ces lignes qui pourront vous les faire deviner :

« Si la grande, noble, généreuse et sympathique nation
» française pouvait réussir à troquer un peu de sa vanité
» contre un poids égal de bel et bon orgueil à l'anglaise,
» alors, mais seulement alors, il faudrait la proclamer la
» première des nations passées, présentes et futures. »

» Et, puisque ceci me ramène naturellement aux Anglais, je vous le dis en vérité, ô Français, mes frères, je vous le dis à regret, mais parce que c'est vrai : ce que j'ai trouvé de plus agaçant à l'étranger, ce ne sont pas les Anglais... C'est vous!

— A l'ordre! à l'ordre!

— Je continue. Ce n'est pas que je veuille innocenter tout-à-fait les Anglais. Je suis toute prête, au contraire, à avouer leurs torts, qui sont, en effet, bien grands. Ainsi, il est vrai qu'ils ne saluent pas volontiers les gens qu'ils ne connaissent pas. Ils n'appellent pas, *cher ami*, au bout d'un quart d'heure leur voisin de table d'hôte ou de wagon. Ils ne cèdent pas souvent leur coin en voiture à une femme, comme vous manquez rarement, vous autres, de le faire, quand la femme est jolie, sauf à essayer immédiatement de vous faire payer votre politesse beaucoup plus cher vraiment qu'elle ne vaut. Enfin, au lieu de s'habiller, comme vous encore, en gravures de mode, ils poussent, en voyage, le sans-gêne jusqu'à — hommes — s'égarer en casquette aux *Italiens*, quand ils savent très-bien que, chez eux, ils se hasarderaient vainement à la porte d'un théâtre sans l'habit noir et la cravate blanche, et — femmes — prendre un tapis de cheval pour un châle et un vieux cabas pour un chapeau de paille, lorsqu'elles n'ont pu oublier que *at home*, il serait tout à fait *shoking* de dîner autrement qu'habillées — c'est-à-dire très-décolletées.

» Tout cela est déplorable, sans doute, mais ne nuit en réalité qu'à ceux qui se rendent parfois ridicules en le faisant. Mais les Anglais auront toujours sur vous une supériorité, en voyage. Ils se taisent, et vous, ô Français, mes frères, vous parlez... trop.

— Ah! par exemple!...

— Oui, je sais que vous parlez bien en général, — le français s'entend, car pour les langues étrangères, vous y mettez un laisser-aller qui ne vous fait pas honneur, quoiqu'il ne vous empêche pas de railler les imbéciles Anglais, les Italiens, les Espagnols ou les Allemands qui ne comprennent pas toujours votre aimable *charabia*. — Mais je maintiens que vous parlez trop.

» Ah! combien j'en ai rencontré de par le monde de ces *gentlemen* très-bien mis, — trop bien mis; très-galants, — trop galants pour les dames; très-communicatifs, — trop communicatifs avec les hommes qui, je vous l'atteste, m'agaçaient plus les nerfs par leurs hâbleries, qu'ils ne me faisaient battre le cœur par leur qualité de compatriotes! Combien j'en ai connus qui, très-sensés, très-convenables et absolument incapables d'une maladresse dans notre pays, devenaient, aussitôt la frontière franchie, absurdes, malappris et insupportables au dernier point.

» Il est généralement admis, n'est-ce pas, que l'on voyage pour voir des choses nouvelles? Eh bien! ils étaient si fermement convaincus de la supériorité de la France sur tout le reste du monde, qu'ils ne pouvaient admettre que rien eût le droit d'être autrement ailleurs. Ils trouvaient monstrueux et intolérable que les Belges se permissent de manger le melon au dessert, lorsqu'en France on en fait un hors-d'œuvre; que les Italiens eussent l'audace de râper du fromage dans leur bouillon, et que les Allemands ne craignissent pas d'assaison-

ner le rôti avec des confitures,—ce qui est d'ailleurs fort bon, — lorsque rien de semblable ne se passe *en France*.

» Non contents de le penser, — ce qui serait au moins inoffensif, — ils le disent tout haut, et le crient à tout propos et à tout venant. Quand ils ne se mettent pas franchement en colère contre ce qui leur semble étrange, et n'est, en réalité, que nouveau pour eux, ils sourient d'un air capable qui signifie clairement : *Oh, en France !*

» Or, les étrangers voient et entendent. Les uns trouvent au moins déplacé qu'on vienne chez eux les traiter d'imbéciles ; les autres se contentent de hausser les épaules. N'importe ! nos charmants, spirituels, aimables et excellents compatriotes n'en continuent pas moins à *chanter* sur tous les tons — j'en ai entendu un le faire réellement, dans une réunion où nous étions seuls, lui et moi, de notre nationalité, et j'en ai rougi pour nous deux :

Je suis Français ! mon pays avant tout !

» Hélas ! oui, avant tout, même avant la politesse, le bon sens, la raison et la justice parfois.

— Ce qui signifie, madame, que vous nous trouvez...

— Charmants, messieurs, chez-vous ! c'est-à-dire dans votre pays... car, dans votre ménage...

On allait protester encore, lorsqu'un domestique annonça mistress B...

— De grâce, chère belle, dit vivement à celle qui venait de nous arranger si bien, la maîtresse de la maison, en se levant pour recevoir la nouvelle venue ; de grâce, pas un mot de plus. Ce sont là de ces vérités que, selon Brid'Oison, l'on peut se dire à soi-même ; mais, devant l'ennemi, n'oublions jamais de proclamer fièrement que :

... Jamais en France,
Jamais l'Anglais ne règnera.

JULES KERGOMARD.

ACTUALITÉS

OUSCRIPTIONS par-ci, souscriptions par-là ; quête à droite, collecte à gauche ! — Bon Dieu ! quel débordement ! — Jamais peut-être l'obole de la générosité n'a dû se subdiviser en autant de parcelles pour satisfaire à plus grande variété d'exigences.

A peine une liste est-elle close, qu'on s'ingénie pour en justifier une nouvelle. Bref, les choses vont de telle sorte, en ce moment, que si les photographes contemporains s'avisaient de braquer à la même minute leur objectif sur tous les recoins habités de l'Empire, il n'en résulterait guère que plusieurs millions d'épreuves d'une même pose : « un individu — homme ou femme, — fouillant à sa poche ! »

Certes, nous ne songeons pas à nous récrier contre tous les appels de cette nature ; il en est, dans le nombre, auxquels évidemment nul ne voudrait être censé ne pas répondre. Quand, par exemple, les fleuves émancipés s'échappent de leurs digues et vont, dans des courses furibondes, versant partout la ruine et la mort ; quand d'immenses vols d'insectes, nombreux comme les grains de poudre de Solférino — s'abattent, insatiables, sur des champs qu'ils dévorent, soit !—Il est bien que de tels désastres remuent tous les cœurs ; il est bon que tous les épargnés viennent en aide à toutes les victimes ; il est beau qu'on puisse, à l'heure dite, rendre quelques-unes des choses perdues, rééditer un peu de bien-être détruits.

Née de ces douloureuses circonstances, la souscription devient presque un devoir national, et personne — même parmi ceux qui regrettent cette forme du secours — ne saurait en méconnaître le caractère vraiment noble, et digne autant de ceux qui donnent que de ceux qui reçoivent.

Mais plus elle constitue, en pareil cas, une ressource précieuse, plus on la doit ménager. Or, il nous paraît, en vérité, que l'on ne craint pas *assez* d'en abuser.—Le « *petit sou, s'il vous plaît* », du Savoyard à la marmotte se fait tous les jours plus commun et plus répandu. On le chante, on le pleure, on le sourit, mais surtout, oh ! surtout... on l'imprime pour un oui, pour un non.

Tantôt il s'agit de racheter une tour historique ; tantôt d'ériger un tombeau littéraire ; tantôt de faciliter un voyage instructif, etc. Ces différents motifs ont tous leur raison d'être, sans doute :—Jeanne d'Arc a bien droit à quelques considérations monnayées de la part de ses compatriotes ; il n'est pas d'un mauvais exemple que Méry, l'improvisateur, dorme en paix sous un monument ; je tiens enfin pour indispensable, au point de vue de l'enseignement, la visite des instituteurs communaux à l'exposition de Paris.—Toutefois, il me semble que pour ces fins et pour beaucoup d'autres, trop longues à mentionner, il eût été possible de ne pas recourir à un même moyen.

Il convient toutefois de signaler comme la plus bizarre des souscriptions, celle qui couvre en ce moment — fière économie de rédaction ! — dix ou douze colonnes du *Siècle* de signatures dépareillées. Une statue à Voltaire ! En principe je ne dis pas non. Mais que M. Havin en revendique l'idée, quand M. Marc Bayeux la lui conteste,—cela passe en vérité toutes les bornes de l'étrangeté. Jamais l'avenir ne comprendra pourquoi le plus majestueux des députés de la Seine s'opiniâtre à transporter au bonnet de Voltaire le vermillon que ce philosophe gardait soigneusement pour ses talons. Il est vrai que la postérité lira les œuvres de cet immortel génie... tandis que M. Havin... — N'insistons pas.

Il faut avouer que, chez nous, la bienfaisance est inépuisable. Quels porte-monnaie, en effet, s'ouvrent plus volontiers que les nôtres ? Nous sommes foncièrement généreux. Généreux même à tort et à travers. — Si bien qu'au fond, il serait puéril de s'émouvoir plus que de raison de ces prodigalités.

D'ailleurs la France est assez riche pour payer — en même

temps que toutes ses gloires — toutes ses angoisses. N'est-ce pas un de nos compatriotes qui troquait, l'autre nuit, dix-huit billets de mille francs contre une simple petite clef de cent sous, prix fort ! Cette clef, clef mignonne, est un des meilleurs signes du temps, et, loin de m'associer à toutes les malédictions dont la pauvrette a été l'objet, je la bénis, moi, de tout mon cœur. Oui ! car elle devient — aux mains de celui qui l'a achetée si cher — le gage de toutes les pitiés et de toutes les commisérations. Comment — quand on jette ainsi neuf cents francs de rentes sur un aussi piètre *Sésame, ouvre-toi* — ne pas semer de lingots d'or ce double champ qu'exploite la souscription : la misère publique et l'enthousiasme national !

Mais ce sont là des questions un peu graves sur lesquelles il convient peut-être de ne pas trop appuyer — de peur d'en faire jaillir quelques théories dont la pratique nous est défendue. — Qu'on me permette donc de me rejeter — par un brusque écart — dans le royaume de Bagatelle où je me suis fait interner.

Tenez-vous beaucoup à ce que je vous parle du phénomène astronomique dont tous les journaux, petits et grands, annoncent à qui mieux mieux l'imminente exhibition ? — Pourquoi pas ? Ce sera si vite fait !

Donc, une éclipse de soleil nous est promise pour le 9 mars prochain. Depuis cette annonce, une hausse extraordinaire s'est produite dans tout l'Empire, sur les éclats de vitre devenus d'une extrême rareté. — Toute la production a été, en un clin-d'œil, accaparée par la gent des Gavroche parisiens ou provinciaux. Il n'est, à cette heure, si mince fifi qui ne se trouve à la tête d'un futur établissement sur lequel il fonde les plus légitimes espérances. Aussi ne sort-il plus. Vous ne le rencontrerez nulle part. Fouillioux reste chez lui. Ne le troublez pas, il vous enverrait à Chaillot. Réception impolie mais excusable, vu la circonstance. Songez-y donc : Monsieur enfume ses verres !

Aidons-nous les uns les autres, dit l'Évangile. C'est pour obéir à ce précepte que je poursuis la réclame commencée ci-dessus en faveur de ces humbles industriels :

L'éclipse, commencée à 8 h. 23', — à Paris, — atteindra son maximum à 9 h. 40'. A ce moment, la lune couvrira presque

les huit dixièmes du soleil, et vous donnera, par suite, un spectacle analogue à celui que produirait une tête de nègre sur un plat d'argent. D'aucuns pourront y voir une photographie faciale de M. Cochinat en mentonnière. Ce qui revient à peu près au même.

— Quoi qu'il en soit, défense est faite, par ordre exprès de l'Observatoire, à l'un et l'autre astre de prolonger cette séance extraordinaire au-delà de deux heures quarante minutes. En conséquence, à 11 h. 3', les Gavroche — marchands de jumelles de cette représentation — n'auront plus qu'à compter leur recette et plier bagage.

Souhaitons-leur de réaliser en cette occasion d'assez jolis bénéfices pour n'être plus obligés de se faire aussi souvent, sur la pressante recommandation des tribunaux, loger et nourrir aux frais de l'État. — Ce n'est pourtant pas que les métiers manquent. Mais pour un qui leur plaît, combien leur répugnent ! — Or, il y a loin encore d'ici au 9 mars ! Je sais bien un moyen pour eux de gagner, en attendant, quel-

que argent mignon qui les aide à patienter. C'est d'aller se faire jeter bas par le nouveau Rigolo mécanique que le Cirque — ami des arts — vient d'inaugurer d'une aussi piteuse façon. Ce cheval de bois — retour de Troie, mais qui s'est considérablement perfectionné en route — désarçonnerait Isaacs Menken elle-même. Donc, que Gavroche l'enfourche : la bête rue, le gamin tombe ; et le gaillard est assez bon comédien pour — une fois à terre — simuler par quelques grimaces et sanglots, une contusion un peu grave… Les spectateurs se lèvent ; l'émotion gagne… les sous pleuvent autour du blessé, — et… le tour est fait.

Quelques personnes — à préjugés étroits — trouveront peut-être que ce genre de spéculation heurte de front certaines idées reçues en matière de morale et de loyauté. A cela que répondre ? Sinon ceci : Mais, puritains que vous êtes, je vous vois serrer tous les jours la main de M. X…, qui fait, en Bourse, des opérations tout à fait équivalentes à celles que je viens de conseiller. Il faudrait pourtant être conséquent avec ses principes, une fois par hasard ! D'ailleurs, tout le monde n'a pas le choix des moyens. Eh parbleu ! si mes pâles protégés avaient la voix de Montaubry, ils se moqueraient bien de mes expédients !

Le malheur est que les rossignols sont rares, ailleurs que dans les magasins de nouveautés: si rares, qu'une société particulière nous enlève — assure-t-on — cette divine A. Patti pour l'emporter dans les glaces du Nord. Elle ! En Russie ! Trois mois durant ! Brrrrou ! L'onglée m'en vient aux doigts… Mon encre gèle.
Rassurez-vous, toutefois. Son traité lui garantit des feux de billets de banque, jusqu'à concurrence de cinq cent mille francs. On se chaufferait à moins. A preuve que Mlle Nilson se contente des 150,000 livres que l'Angleterre lui offre pour la saison. Pauvre Mlle Nilson ! Après cela, Londres n'est pas sous la même

latitude que Saint-Pétersbourg, et ce qui est flammèche ici serait peut-être incendie là.

Tous ces bavardages achevés, il ne me reste plus rien à vous dire, à moins qu'il ne vous faille absolument des renseignements sur la distribution des prix faite l'autre semaine aux jeunes idiots de Bicêtre. Mais le sujet manque de gaîté, et franchement je préférerais vous entretenir du dernier bulletin du Mont-Cenis. On le perce… on le perce… non pas tortueusement, — mais avec des lenteurs de tortue. Il n'en reste plus que pour une dizaine d'années de forage. — C'est trop long pour s'y attarder. — Contentons-nous de noter à vol de plume l'inauguration du Châtelet, des bals où vient de débuter si bruyamment le spectre fantasque du Carnaval ! On pourrait encore à la rigueur vous raconter…

Mais non ! des voix plus puissantes que la nôtre se sont élevées. La foule se détourne… Où se précipite-t-elle avec

cette ardeur singulière ? Où ?… Inutile de s'essouffler à poursuivre plus longtemps un lyrisme qui se sauve, quand il est si simple de dire que l'huissier de la Chambre, ayant cessé de lutter contre les sollicitations du dehors, toutes les attentions se ruent en masse sur la rive gauche. Aucune ne restant, pour le quart d'heure, à la merci de l'humble *actualiste*, le mieux pour lui est de fermer boutique et de remettre à huitaine.

JULES DEMENTHE.

A TRAVERS LES JOURNAUX

Pour tenir constamment nos lecteurs au courant de ce qui se rattache à l'Exposition — nous ferons de temps en temps une revue rapide des journaux de Paris, c'est-à-dire que nous puiserons un peu partout les détails et les renseignements qui nous paraîtront intéressants, après nous être assuré de leur parfaite exactitude.

Et ce ne sera pas toujours une tâche facile de démêler le vrai du faux, car plus d'un, voulant paraître mieux informé que son voisin, ne se fait pas faute souvent d'aller chercher dans son imagination des nouvelles aussi inédites qu'erronées. Ceci posé, comme préambule, commençons notre dépouillement.

..

L'*Univers illustré* s'écrie avec enthousiasme :

A celui qui voudrait se faire une belle idée de l'activité humaine, je conseille d'aller au Champ-de-Mars. Quand je dis Champ-de-Mars, c'est une façon de parler.

De Champ-de-Mars, il n'y en a plus. Il a été remplacé par un cirque de fer dont le gigantesque circuit n'embrasse pas moins de 145,588 mètres de superficie, palais entouré par un jardin, qui mesure à lui seul ses 344,000 mètres, et où l'on creuse le lit d'une rivière.

Sous cette vaste ruche de métal, et tout autour d'elle, une armée d'ouvriers est incessamment à l'œuvre. La grue gémit, la pelle râcle, la scie grince, et partout le marteau, l'implacable marteau résonne.

.

Depuis que, moyennant un franc d'entrée, le public est autorisé à se donner les allures d'inspecteur des travaux, — une foule nombreuse de visiteurs — dont pas mal de visiteuses — se porte tous les jours vers le Champ-de-Mars.

Après avoir examiné les ouvriers russes, en train de construire leur chalet, les promeneurs vont admirer les ouvriers tunisiens et leur petit palais moresque. Non loin de là, les Siamois élèvent des écuries splendides pour loger leur petite race de chevaux indigènes, ainsi qu'un de ces éléphants blancs, qui sont les albinos de l'espèce, et qu'on ne rencontre guère ailleurs que dans leur pays.

Puis c'est l'élégant pavillon, où les tapissiers de Paris vont prodiguer toutes les luxueuses combinaisons de leur art.

Plus loin apparaissent les constructions spéciales de l'exposition Égyptienne, et, parmi elles, le temple trapu aux épaisses colonnes qui porte le style architectural de la vieille Égypte.

..

Le *Monde illustré* dit plaisamment :

Hâtons-nous de jouir de notre reste ; promenons-nous dans nos rues, tandis que le loup n'y est pas.

Le loup — c'est l'étranger qui va prochainement oser envahir la France, sans qu'on ait le moins du monde, pour cela, envie de danser à la voix du canon.

Encore six semaines, et il n'y aura plus de Paris.

Il y aura une ville-gamelle dans laquelle viendra se déverser l'univers entier. Il y aura un tohu-bohu de nationalités, une olla-podrida de peuples, une macédoine de touristes ; car, dans ce moment, tout le monde boucle sa malle en vue de l'Exposition universelle.

..

L'*Illustration* erre dans la galerie extérieure de l'Exposition et y fait des découvertes agréables :

La cuisine de chaque pays, les boissons favorites de chaque peuple, les recherches de leur alimentation respective, trouveront place dans cette galerie.

On y verra des tavernes anglaises, des brasseries allemandes, des cafés italiens, des divans, des restaurants suisses, tenus par des Suissesses en costumes nationaux, etc., etc.

Le gourmand pourra se donner du champ et établir des termes de comparaison. Il aura à portée de sa main, et la soupe aux nids d'hirondelles, et les rôtis de chiens, les sauterelles grillées et les araignées au gratin.

Plus loin, le même journal s'extasie sur les jardins :

Ce sera, dit-il, la fête de tous ceux qui aiment les fleurs. Chaque groupe de plantes aura son quartier, soit en pleine terre, soit dans des serres, selon sa nature ou sa provenance. La science du jardinage, qui date d'hier, sera appelée à montrer, et montrera, avec un légitime orgueil, les rapides progrès qu'elle a faits, les services qu'elle a rendus, ceux qu'elle doit rendre encore.

..

Le *Paris-Magazine* est tout à la description du monument :

C'est, dit-il, sur le quai d'Orsay, en face le pont d'Iéna, que sera l'entrée d'honneur de l'Exposition universelle. Cette entrée formera une sorte d'arc de triomphe, composé de quatre mâts de 30 mètres, supportant des oriflammes, et reliés ensemble, à mi-hauteur, par des traverses en charpente, agrémentées de découpages. Le passage central sera réservé aux voitures. Les deux passages latéraux seront garnis de tourniquets.

Du pont d'Iéna au palais, l'espace à franchir est de 250 mètres. Le trajet se fera sous un grand vélum, large de 11 mètres, et s'étendant à une hauteur de 10 mètres. Le dessous de ce vélum sera en cachemire vert semé d'abeilles d'or. De chaque côté retombera un riche lambrequin. Cinquante mâts, ornés d'écussons aux armes de France et d'oriflammes aux couleurs de tous les peuples du monde, supporteront le vélum d'un effet à la fois grandiose et aérien.

On traversera ainsi à couvert la plus belle partie du parc, ayant la France à gauche et l'Angleterre à droite, apercevant vers les limites, d'un côté l'Orient, avec ses minarets, ses coupoles, les œuvres de ses croyants et sa riche nature ; de l'autre, l'Occident et ses industries, empruntant à l'art tout ce qu'il peut leur fournir : puis, en approchant du palais, à la place d'honneur, les maisons des travailleurs, voisines des usines qui les emploient.

..

Le *Figaro*, après différents détails sur l'aménagement des divers produits, ajoute.

On sait que l'Exposition universelle agricole se tiendra principalement dans l'île de Billancourt. La Commission a résolu d'y joindre une exposition de viticulture, à laquelle pourront prendre part tous les propriétaires de vignes. Cette exposition comprendra les systèmes de culture, les instruments et outils, les raisins, et les vins et eaux-de-vie.

Les vins et eaux-de-vie seront exposés par bouteilles et demi-bouteilles dans un pavillon spécial, où le public pourra les déguster.

« A la bonne heure ! »

..

Arrêtons là ces citations pour aujourd'hui ; elles montrent clairement que l'Exposition universelle est la grande préoccupation du moment, préoccupation qui ne fera que grandir, à mesure qu'on approchera de l'époque d'ouverture, fixée au 1er avril.

T. FURET.

CAQUETS INTERNATIONAUX

N ami, qui nous veut du bien, — il n'y a là aucun pléonasme — s'inquiète de nos tendances réservées. Il nous trouve pudibonds, et s'étonne que nous ne parlions ni de Thérésa, ni de Cora Pearl, ni de miss Menkens, et en dehors de ces artistes, — d'aucune espèce de petites dames. Nous n'avons pas à cet égard des scrupules absolus, mais nos tendances naturelles nous éloignent de cette littérature. A l'occasion pourtant, nous dirons volontiers le secret de la comédie, sans vouloir toutefois passer pour caillettes. — Et, tenez, voulez-vous un portrait rétrospectif, dont vous chercherez l'héroïne?....

« Elle avait dix-sept ans, — une taille onduleuse, — des yeux vifs et limpides — avec de longs regards — des petites mains blanches — et de beaux cheveux blonds. — A Bordeaux, grande ville — où les minois charmants — foisonnent sur les cours — et sur les promenades, — on la voyait souvent — un carton sous le bras—fille d'un pied agile —en longeant les trottoirs.

» De mon balcon de fer—dans une vieille rue — qu'on appelait alors — la rue Porte-Dijeaux, — je la voyais souvent — dans un atelier sombre, — enfiler son aiguille — en rêvant quelque peu. — Puis le jour est venu—où l'oiseau prend des ailes, — où de l'aviation — le secret est trouvé; — on cherche du regard — le bonnet de la veille — l'atelier est désert — l'oiseau s'est envolé. »

Est-ce que la *Belle Hélène* s'en souvient encore?

OURQUOI ne ferions-nous pas de *Petite correspondance*. Est-il trop tard pour y songer? Sous ce titre on peut se dire ou s'entendre dire de très bonnes choses. Un monsieur de province nous écrit ceci :

Monsieur le rédacteur,

Vous faites un aimable journal. Vous avez compris qu'il y avait un rôle à prendre dans les grandes questions artistiques et industrielles qui vont passionner notre pays et le monde entier. On a tant à gagner à ne pas être officiel! Il est vrai qu'on ne donne pas de plan du Champ-de-Mars, mais on ne saurait le regretter, quand on constate que celui qui paraît contient une centaine d'inexactitudes. Et puis, la chose pourra venir. En attendant, vous vous permettez d'être amusant et de faire aimer l'Exposition par ceux qui bâillent à voir les gravures qu'on en publie. Vous êtes l'accident, l'incident, la physionomie, la couleur, ou du moins vous promettez de l'être. Quel dommage que vos illustrations ne soient pas mieux réussies!...

J'aurais dû m'arrêter plus tôt ; j'ai copié deux lignes inutiles. Mais je ne les effacerai pas, et si j'imprime un tel reproche, c'est qu'il ne sera pas longtemps mérité. Un proverbe assure que Paris n'a pas été bâti en un jour. Et faire l'aveu de ses torts, c'est être bien près des les réparer.

JACQUES.

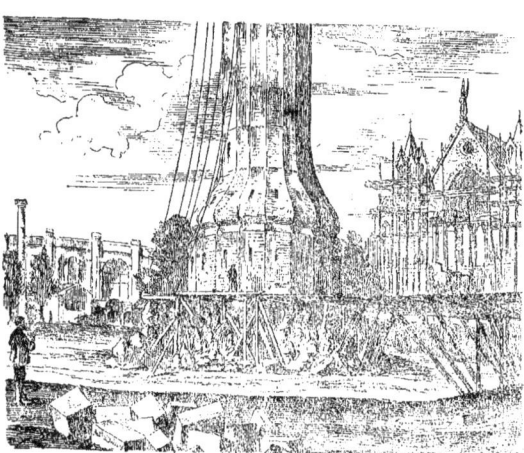

Le Phare et l'Eglise à l'Exposition universelle de 1867.
(Etat des travaux.)

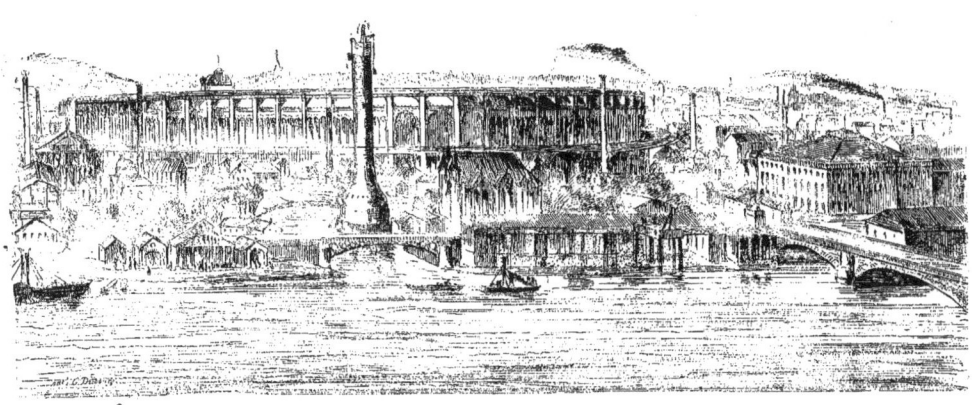

Le Phare à l'Exposition universelle.

PROMENADES AU CHAMP-DE-MARS

Il semble que les arbres bourgeonnent. Lorsque le soleil déchire le voile gris dont le temps se couvre encore, il a des rayons pleins de promesses et des ardeurs inaccoutumées. L'hiver est en déroute; il se retire lentement, comme les Dix Mille, couvrant sa retraite de pluies et de giboulées. Il a pourtant peu grêlé cette année. La grêle s'en va.

Le printemps nous amène la verdure et l'Exposition. Tout cela pousse en même temps; la nature et l'art s'acharnent à leur besogne.

De nouvelles assises s'élèvent tous les jours, et tous les jours les jardins secouent davantage leur torpeur. Les oiseaux babillent et les tourniquets craquent. Ce sont les bruits précurseurs des solennités attendues.

L'idée d'élever un phare sur les bords de la Seine, au milieu de la mare pittoresque, qu'on appellera le lac du Champ-de-Mars, nous paraît extrêmement ingénieuse. Elle répond aux tendances de la majorité de la population parisienne ; ce n'est pas pour rien que la capitale du monde intelligent porte dans ses armes un vaisseau voguant à pleines voiles. Il y a longtemps que Marseille a édité une plaisanterie, qui empêche encore Paris de dormir : — Si Paris avait la Canebière, a-t-on dit, il serait presque un petit Marseille.

Paris, en effet, n'a pas la Canebière, et c'est dommage. Il ne s'en consolera jamais. Quand son affliction prend des proportions inquiétantes, on cherche un palliatif; on essaie de tromper sa douleur; on lui donne une frégate, — une vraie frégate. — On peut la voir encore au coin de la rue du Bac.

Il ne faut pas que les lecteurs de l'Album, qui n'ont pas la pratique de Paris, puissent croire qu'elle est sur une cheminée. Le coin de la rue du Bac, c'est la Seine, et la frégate, pour être un jouet, n'en a pas moins des proportions sérieuses. Mais le Parisien a fait de sa frégate ce qu'un bébé fait du tambour qu'on lui donne. Il tape d'abord dessus ; puis il regarde ce qu'il y a dedans; il le détraque, le met hors d'usage, et l'abandonne dans un coin. Sic transit gloria mundi.

La frégate a eu même fortune. On l'a admirée, discutée, visitée de fond en comble. Puis, on y a installé un restaurant, une salle de bains, un établissement d'hydrothérapie, et de grosses boules argentées, qui pendent à ses vergues, comme des grelots au cou d'un mulet. Voilà une frégate bien arrangée.

La frégate ne suffisant plus, on a proposé de faire venir la mer à Paris, et j'ai vu là-dessus les plus beaux calculs du monde. Ce n'est pas le moment de les discuter. En attendant qu'elle arrive à grands flots, et que l'onde amère vienne battre les quais du Louvre, elle s'expédie en tonneaux, pour l'usage des particuliers qui se plaisent aux aquariums, et qui ont remplacé leur pendule par un « monde de la mer » en miniature.

La mer viendra sans doute aux Champs-Elysées : ce n'est qu'une question de temps. Il y a moins de difficultés à résoudre ce problème que celui de l'aviation. Nous croyons d'ailleurs, en principe, à tous les projets, à toutes les utopies, à toutes les hardiesses. Le paradoxe n'a besoin que de mûrir pour devenir une vérité.

Mais l'heure n'est pas venue. A défaut de la mer, on nous donne le phare ; à défaut de la tempête, on nous donne l'éclair; car je suppose bien que le phare s'allumera. Et les braves marins, vieillis dans les fatigues du canotage, se rallieront à ses lueurs, quand les fortunes maritimes les égareront dans les parages d'Asnières. Quelle joie gonflera leur cœur quand, au milieu d'une nuit obscure, entourés de brume, battus par la pluie, ils apercevront briller son feu libérateur au tournant de Saint-Cloud! De quelles bénédictions couvriront-ils le nom de son fondateur, quand ils débarqueront à ses pieds pour porter leurs actions de grâces à l'église voisine, et contenter dès à présent, c'est la création de ces villages spéciaux, construits sur les données les plus exactes, et où les exposants retrouveront l'accent, le paysage et les habitudes de leur patrie.

Car tout se trouvera réuni dans cette féerique enceinte du Champ-de-Mars, et les besoins de l'âme trouveront à s'y satisfaire, aussi bien que les plus vulgaires aspirations. Ce n'est pas le moment de passer en revue des restaurants dont les cuisines ne sont pas seulement installées, mais ce qui nous touche dès à présent, c'est la création de ces villages spéciaux, construits sur les données les plus exactes, et où les exposants retrouveront l'accent, le paysage et les habitudes de leur patrie.

Nous entrerons dans la cabane du serf russe, — récemment émancipé, à ce que je crois — et nous bercerons son nouveau-né, couché dans une escarpolette. Il nous présen-

tera à boire l'hydromel et posera sur sa table un pain d'écorce de bouleau. En mange qui veut ; on n'y est pas forcé. Mais l'aménité française nous pousse à échanger quelques paroles avec lui :

— Eh ! bien, mon brave, comment vous trouvez-vous de la vie de Paris ?

— Assez bien, petit père ; c'est dommage qu'on vienne nous regarder comme des bêtes curieuses.

Ce nom de « Petit père » est flatteur. Nous établissons d'ailleurs qu'il ne nous est pas personnel ; c'est une locution russe, empreinte d'obligeance et employée volontiers à Saint-Pétersbourg.

— Il faut pardonner un peu de curiosité à la France. Elle a toujours été jeune.

— Je ne comprends pas.

— En effet, j'aurais dû retenir ce mot. Frère — ceci est de la couleur russe, ou j'y perds mon nom ;— avez-vous entendu l'*Etoile du Nord* ?

— Petit père, elle brille dans mon pays.

Ce calembour involontaire a quelque chose de touchant, et c'est en rêvant un peu qu'on va frapper à la hutte de l'Indien.

— Entre, dit le Peau-Rouge, le seuil de ma demeure est ouvert aux hommes de bonne volonté.

— Ami, je te salue. Tu as donc quitté ta patrie pour visiter notre belle France ?

— La patrie de l'Indien est le monde. Il se transplante comme l'arbre. Partout où la terre se couvre de verdure ou de forêts, partout où les fleuves roulent leurs eaux vagabondes, l'Indien est chez lui. La nature n'a pas de secrets pour lui ; c'est son fils aîné.

— Je dois avoir lu cela dans Fenimore.

— Prendrais-tu quelque peu de chica pour te rafraîchir ?

— Non, je te remercie.

— Une simple once de tabac à mettre sous la dent ?

— Je te rends grâce.

— Un cigare, alors ?

— Volontiers.

Les cigares sont allumés. On s'assied sur la natte. L'hôte et le visiteur s'envoient silencieusement des bouffées de fumée au visage. Quel enchantement ! On est à mille lieues de l'Exposition et des lignes d'omnibus ; on rêve savanes et forêts vierges. L'Indien dépose son calumet — c'est le nom des cigares dans son village — et prend la parole :

— Mon frère a-t-il de l'eau de feu sur lui ?

— Je n'en porte pas habituellement.

— C'est un tort. Nous l'aurions bue dans un crâne d'ennemi que j'ai fait monter en argent par Christofle.

— En plaqué ?

— Sans doute. Malheureusement, la bouteille est vide, et le marchand de vins ne fait pas crédit à la femme du grand chef. Mon frère aurait-il cent sous à me donner ?

— Les voici.

— Le Grand Esprit les rendra à mon frère. — Qu'il vienne me voir de temps en temps ; il trouvera mon cœur ouvert. Je ne le retiens plus.

On quitte l'Indien pour aller chez le Samoyède. Mais le Samoyède demeure à l'autre bout du Champ-du-Mars, et la visite que nous lui rendrions excéderait certainement les bornes de cet article.

Nous poursuivrons probablement le cours de ces études de mœurs, et nous opérerons sur le vif, dès que l'Exposition sera ouverte. Car, ainsi que nous le disions au commencement de ce livre, il y a pour nous, dans cette grande réunion de nationalités, autre chose qu'une simple exhibition des produits de l'art et de l'industrie. Le monde entier, réuni dans une même pensée de concorde et de progrès universels, doit voir s'effacer, entre les peuples qui vont prendre part à la grande fête internationale, bien des barrières, bien des préventions, bien des préjugés.

L. G. JACQUES.

LES BADAUDS A L'EXPOSITION

— Pourquoi donc habille-t-on cet arbre d'un éteignoir ?
— Parce que c'est un pin d'Italie.
— Restera-t-il ainsi pendant l'Exposition ?
— Il faudrait le demander à l'autorité.
— : Que c'est un arbre sujet aux rhumes, et que je vous invite à circuler.

PRUDHOMME, *au premier plan* : Grave ! Monsieur, très-grave. Ce n'est pas pour rien que cet Anglais trace des divisions sur le parquet.
— Je le prenais pour un frotteur.
— Erreur notoire. Il fait semblant de diviser l'espace concédé à l'Angleterre. Savez-vous comment j'appelle cela, moi ? Des EMPIÈTEMENTS ! Monsieur, des EMPIÈTEMENTS !
— Cependant...
— Cela suffit. Il fallait me dire d'abord que vous étiez vendu à la Grande-Bretagne.

PARIS EST MORT : VIVE PARIS!

I

HAQUE année, par quelque chaud soleil de midi, une turbulente agitation se manifeste dans la ruche. Tout labeur a cessé, les cellules sont vides, l'industrieuse population déserte l'atelier pour la rue, vole de tous côtés et se presse aux carrefours. Grand émoi dans le phalanstère, les commérages vont bon train. Sur les portes des alvéoles les vieilles abeilles chuchottent; les belliqueuses font sonner leurs élytres; et vite, et vite, les timides ferment leurs magasins; sur chaque brin de cire un orateur ailé pérore; les alarmistes (car il y en a partout) courent d'ici, de là, affairées, traversant les groupes, colportant les nouvelles, allant, venant, entrant, sortant, voltigeant bruyamment sans raison et sans but, se fourrant partout, dérangeant tout, bousculant tout, gonflées d'impertinence et de sottise. Dedans, dehors, le gracieux petit peuple s'affole. Au lieu du bruit régulier du travail, le bourdonnement de l'émeute. On dirait une fermentation... Et, pendant ce temps-là, les belles fleurs se fanent au soleil, courtisées par les papillons, ces charmants bohêmes de l'air...

Cependant le tumulte grandit; la vieille ruche oscille, prête à se rompre. Sous ce modeste chaume une terrible partie se joue, une grave question sociale se vide, question de vie pour une myriade d'êtres et qui décide de leur destinée. Or, voilà que, soudain, l'émeute se transforme : par toutes les issues la foule se précipite; une cohue d'antennes, d'ailes brillantes, de corsages velus déborde en crépitant comme une lave; indescriptible fourmillement d'insectes qui, pour la première fois, s'abreuvent de soleil, fiers de brandir leurs jeunes dards, d'essayer leurs ailes fragiles. Ils restent quelque temps sur le seuil, comme pour dire adieu à leur berceau; puis, tout à coup, toutes les ailes s'ouvrent; ils s'élèvent, ils tourbillonnent, et la brise a bientôt dispersé la nuée aux quatre coins de l'horizon.

II

De même, tous les ans, Paris, la vieille ruche, laisse s'envoler un essaim. Une jeunesse ardente, généreuse, enthousiaste s'échappe des écoles. Sur le pavé de la grande ville, ces jeunes hommes, admirables d'inexpérience et d'audace, aspirent à pleins poumons l'air enivrant de la liberté. Leur taille fière se redresse, le sang bouillonne à leurs cerveaux, leurs yeux, que n'ont cerné ni veilles ni chagrins, jettent sur l'avenir ce regard confiant qui fait sourire tristement les vieillards. Sur le seuil de l'arène tous ces amis d'enfance se serrent vigoureusement la main; puis chacun disparait, emporté par sa destinée... Et, quelque soit le lot échu à chacun d'eux dans la maigre loterie de la vie, des larmes de regrets tremblent dans leur paupière, alors qu'ils se souviennent du bon temps de folie où l'avoué battait la garde, où l'abbé chantait sa Lisette, où le juge couchait au poste, où le notaire était poète, le diplomate indépendant.

Ah! souvenirs de nos vingt ans, jolis fantômes bleus qui souriez au foyer des vieillards, vous seuls gardez votre fraîcheur première, enfants mutins de la jeunesse et de la gaieté, ces deux déesses printanières que la moindre ride effarouche!

De tous les points de la France et du Monde, ils vont nous revenir bientôt, ces prodigues enfants du vieux pays latin; les uns heureux, brillants favoris du hazard; d'autres, humbles, obscurs, vaincus du grand combat, *trainant l'aile et tirant le pied*; troupe d'oiseaux qui vient revoir la cage où jadis tous ensemble ont gazouillé gaiment. Hélas! que le plumage a changé pour beaucoup!

III

Durant les longues heures oisives de province, combien de graves personnages sourient, en songeant qu'ils vont se retrouver dans ce Paris, témoin de leurs folles années ! A la pensée de ce pèlerinage, je ne sais quel levain de chaleur et de sève monte jusqu'à leurs crânes chauves, comme on voit les rameaux jaunissants reverdir au soleil de la Saint-Martin. Et, de là bas, ils croient déjà revoir le vieux quartier aux murailles noircies, le club secret où l'on frondait le Louvre, et la mansarde accrochée aux toits, et la fenêtre sur le bord de laquelle l'on s'appuyait pour écouter la Muse, on s'oubliait pour rêver à la gloire, avec l'univers sous ses pieds... et le Prado, ce faubourg de Cythère... et les chapeaux pointus, les grands manteaux, le créancier, le terme, la portière, la guinguette où souvent un verre servait pour deux... et puis la brune ou bien la blonde, jupes d'indienne, lèvres roses que l'on jurait d'aimer toujours, qu'on trahissait dans la semaine et que l'on payait d'un baiser. Toutes l'on revoit, cigales des mansardes, car lorsque notre esprit remonte le passé, le cœur court au-devant de vous.

IV

Ah ! restez à rêver, bonnes gens de province ; votre Paris est mort, et vos vieux souvenirs ne trouveraient pas plus d'échos dans nos murailles qu'un amant dans le cœur d'une ancienne maîtresse qu'il n'a pas vue depuis dix ans. Vous chercheriez en vain la trace d'un passé qui n'existe plus. Pendant que vous brûliez vos péchés de jeunesse, votre poème épique et vos lettres d'amour, la raffale du siècle détruisait pour toujours les lieux où vous avez souffert, les nids où vous avez aimé. Maintenant, étrangers dans notre grande ville, sans repère au milieu du tourbillon fiévreux, peut-être devant nos splendeurs sentirez-vous vos yeux se mouiller d'une larme.

Oui ! les mœurs ont changé ; l'Amérique est chez nous. Jouir et jouir vite, voilà notre devise. La vie n'a qu'un temps, faisons-la courte et bonne. Votre antique Paris maussade, radoteur, avec ses souvenirs surannés, nous gênait. Tant pis ! nous l'avons tué à coups de boulevars. Estimez-vous heureux que, pour bâtir la Bourse, on n'ait pas pris les pierres du Panthéon. Nos enfants de cinq ans récitent Barême ; nos beaux-fils, encaqués dans des faux-cols anglais, vous montreront comment on parade avec grâce dans le fumier d'une écurie ou dans l'alcôve des cocottes. Vos acteurs récitaient Corneille, Molière, Racine. Pauvres gens ! Nous avons Thérésa-Benoîton, et s'il nous faut jamais voler à la frontière, nous irons en chantant le nouvel air national :
— *Ote donc les pieds d'là* !

ESTIENNE.

LES VINS DE BORDEAUX

A L'EXPOSITION UNIVERSELLE DE 1867

ARMI les nombreux produits français qui figureront à l'Exposition universelle de 1867, les vins de Bordeaux sont peut-être ceux qui doivent exciter le plus vivement la curiosité publique. Nous parlerons en temps et lieu de cette importante exposition, dans laquelle de si grands intérêts sont en jeu ; mais nous croyons utile d'appeler, dès aujourd'hui, l'attention du public sur certains points qui en forment, pour ainsi dire, le caractère spécial.

Jusqu'ici, en effet, on avait exposé, ou plutôt on avait cru exposer des vins, en plaçant sous les yeux du public des bouteilles, plus ou moins bien étiquetées, pleines d'un liquide vermeil ou doré, que le catalogue certifiait être du médoc ou du sauterne. Puis, un beau jour, le *Moniteur* annonçait que tel « château, » dont on avait pu voir figurer les produits derrière telle vitrine de l'Exposition, avait remporté un prix ou une médaille, battant de plusieurs longueurs tel autre cru, déposé dans la vitrine à côté !...

C'est pour faire disparaître cette singulière anomalie d'une exposition présentant, au sens de la *vue*, des produits exclusivement destinés à celui du *goût*, que le comité départemental de la Gironde, patronné par le conseil général et la Chambre de commerce de Bordeaux, a entrepris de nous offrir, cette fois, une exposition de DÉGUSTATION.

Rien de plus pratique, d'ailleurs, et de plus simple que cette nouvelle organisation. Ne pouvant amener dans les celliers de Bordeaux l'univers, auquel il veut faire apprécier les merveilleux produits de la Gironde, le comité a résolu d'aller à lui, en installant au Champ-de-Mars, *une cave bordelaise complète*. Et nous pouvons dire, sans exagération, que ce sera le département vinicole tout entier qui sera représenté dans ces précieux caveaux ; car, par suite d'une entente qui prouve leur confiance dans une entreprise bien conduite, la généralité des propriétaires de toutes les catégories, sans exception, ont envoyé leurs échantillons. Depuis les grands crus du *Médoc* jusqu'aux modestes vins de *Côtes* ou de *Palus* ; depuis l'*Yquem* superbe jusqu'au petit vin blanc de *Graves* et d'*Entre-deux-Mers*, tout s'y trouvera, et, ce qui est mieux encore, TOUT S'Y GOÛTERA !

En effet, après avoir parcouru des yeux, sur les murs du « salon de dégustation, » la nomenclature des vins déposés dans la cave, le visiteur, désireux de faire avec l'un d'entre eux plus ample connaissance, s'adressera à l'agent du comité, et un sommelier, apportant avec tous les égards voulus la bouteille demandée, la servira, comme on ne le fait, il faut bien le dire, qu'à Bordeaux seulement !

Il va sans dire que l'agent du comité tiendra à la disposition du dégustateur *convaincu* l'adresse du propriétaire ou du détenteur du vin préféré, laissant dès lors aux parties intéressées le soin de pousser leurs relations jusqu'où bon leur semblera.

Nous venons de prononcer à dessein le mot de *détenteur* de vins ; on connaîtrait, en effet, très imparfaitement ce qui a trait au vin de Bordeaux, si l'on ignorait le rôle important que joue le commerce bordelais dans les destinées de ce divin nectar. C'est le propriétaire, il est vrai, qui crée l'enfant et le met au monde ; mais n'est-ce pas le négociant qui, la plupart du temps, l'élève et l'entoure des soins les plus intelligents ? N'a-t-on pas vu souvent tel vin, d'excellente origine, ne pas tenir tout ce qu'il promettait, et, finalement, *mal tourner* entre des mains négligentes ou malhabiles ?

C'est pourquoi le commerce bordelais, si expert en cette importante matière, voit sans jalousie et sans crainte cette exhibition faite par la propriété ; il a conscience de sa valeur et sait bien qu'on aura toujours recours à lui. Il donne, du reste, la meilleure preuve de son esprit libéral et de sa largeur de vues en exposant côte à côte avec le producteur.

Ce ne sera certes pas un des traits les moins intéressants de cette exposition, dans laquelle nous aurons tant à apprendre, et qui va être, pour le monde entier, une véritable et saisissante révélation.

CHARLES DE LORBAC.

LE GREAT EASTERN
AFFRÉTÉ POUR L'EXPOSITION UNIVERSELLE

Il n'est pas hors de propos d'entretenir nos lecteurs de ce magnifique navire, appelé si justement par M. Prudhomme « le GÉANT DES MERS, » puisqu'on assure qu'une Compagnie française vient de traiter de son affrétement pour le transport, entre New-York et Brest, des voyageurs destinés à l'Exposition universelle.

On sait que, depuis plusieurs semaines, toutes les Compagnies transatlantiques refusent des passagers. Le sol brûle sous les pieds des Américains, et ce peuple essentiellement nomade n'a qu'une pensée : celle de l'émigration vers l'Orient. L'Orient des Etats-Unis, c'est la France.

Il est dès à présent démontré qu'il y aura insuffisance dans les moyens de transport, et qu'une foule de Yankees resteront attachés, malgré qu'ils en aient, au sol qui les a vu naître. Quelle belle occasion d'inaugurer la navigation aérienne ! Si nous avions eu l'honneur de faire partie de la Société « Plus lourd que l'air » nous aurions très probablement fait une motion dans ce sens. En admettant que les études scientifiques et les procédés actuels ne pussent résoudre absolument la question, il y avait néanmoins quelque chose à tenter. Ne pouvait-on imaginer quelque vaste radeau, non pas précisément grand comme Paris, mais seulement comme Versailles ; d'un tel volume enfin, que la tempête vint battre ses bords, sans les plus entamer que les falaises de Normandie ? Sur cet immense plancher flottant, des cités provisoires auraient été construites, et des populations entières eussent traversé l'Océan, traînées à la remorque par des aérostats les jours de vent favorable, et par des bateaux à vapeur les jours de brise contraire. Je ne vois réellement pas ce qu'on pourrait objecter contre ce projet, sinon un peu d'humidité dans les habitations.

Il faut donc nous rejeter sur le *Great Eastern*, et après le rêve précédent, dont nous léguons l'accomplissement à l'avenir, nous rougissons de la mesquinerie des chiffres que nous sommes obligés d'aligner.

Le *Léviathan* — c'est toujours le Great Eastern que nous voulons dire — a été aménagé sur des plans nouveaux, afin que les passagers puissent y trouver tous les agréments de la vie sociale, unis au confortable de la vie privée. Les cabines particulières sont au nombre de deux mille, et leur prix ne diffère qu'à cause de leur position plus ou moins agréable, car la compagnie n'admet qu'une seule classe de voyageurs : la première.

L'égalité la plus parfaite règne entre eux ; cela est d'un bon exemple ; la cuisine est française, et ce mot dispense d'en faire l'éloge, car nous supposons que le chef des fourneaux s'inspire des grandes traditions dont Charles Monselet et le baron Brisse se sont faits dans notre pays les illustres dépositaires.

Nous ne dirons rien de plus de ce vaisseau pacifique, qui nous paraît cent fois préférable aux Moniteurs et aux plus redoutables engins de guerre. Parler de ses salons, de son théâtre, et des fêtes qu'il donne à ses voyageurs pendant le cours de la traversée, serait oiseux et superflu. Nous n'avons aucun motif de faire une réclame à ses propriétaires, non plus qu'à son excellent capitaine, sir James Anderson.

Il ne faut pas s'apitoyer, d'ailleurs, sur le sort des Américains que leur imprévoyance « attachera au rivage. » Ceux qui tiendront sérieusement à venir nous arriveront sûrement.

Le *Great Eastern* n'est pas la seule machine sur laquelle on puisse traverser les mers ; un bateau ponté, un canot bien construit peuvent servir au même usage. Un fait qu'on peut constater à tous les chapitres de l'histoire des naufrages, c'est que, le plus souvent, quand des navires de grand tonnage ont sombré, leurs passagers se sauvent dans la chaloupe. Où le géant ne passe pas, le nain se faufile. Et je parie que nous verrons aborder en France plus d'un libre citoyen de la jeune Amérique, dans les boîtes d'acajou que les canotiers ont mises à la mode, et qu'ils emportent sous le bras au débarquement.

EDOUARD WORMS.

LES PROMENADES DE PARIS

A Madame Marie C..... à C.... (Gironde).

CHÈRE MADAME,

Vous allez être un peu surprise de recevoir une lettre tirée à des milliers d'exemplaires, et vous m'accuserez peut-être d'indiscrétion. Mais il n'y a point de secret entre nous, dont j'enrage, et cela m'autorise à vous écrire au grand jour, puisqu'il ne m'a jamais été permis de vous rien confier.

Vous avez vu Paris l'année dernière, à l'improviste, et après une semaine passée dans ce tourbillon, vous êtes rentrée, inquiète et rêveuse, dans ce château d'architecture bénigne, qui domine la vallée de la Garonne, et où vous vivez de cette existence campagnarde, qui s'écoule lentement et paisiblement, sans aventures et presque sans incidents.

Comme toutes les jeunes femmes, vous avez voulu voir Paris ; et votre mari, — cet excellent garçon auquel j'envoie mes meilleurs souvenirs, — a dû subir la loi du mariage. Depuis qu'on a imposé aux femmes le vœu d'obéissance, on sait comment les choses se passent. Nous régnons et vous gouvernez. Voilà comment j'ai pu vous serrer la main à Paris.

Il vous est resté de cette visite une sorte d'éblouissement. Cette excursion dans l'inconnu a été pour vous pleine de vertiges, et c'est à peine s'il vous en reste un souvenir confus. Vous allez nous revenir pour l'Exposition universelle, et vous désirez avoir des renseignements précis sur Paris, avant de vous y hasarder de nouveau. Vous voulez connaître la topographie du gouffre où vous allez plonger. Je suis heureux

d'obéir à vos ordres, car cela m'assure tout au moins une lectrice.

La vérité m'oblige à vous le dire : Paris n'est pas connu, et ceux qui disent, avec Balzac, que c'est un grand chancre fumeux, accroupi sur les bords de la Seine, entre le mont Valérien et les hauteurs de Montmartre, s'exposent à en donner une très-fausse idée. Les cartes dressées par les ingénieurs et les géographes ne sont que des lettres mortes ; les guides ont l'aridité d'un catalogue et procèdent par nomenclatures. Quel est, de bonne foi, l'homme qui a jamais puisé dans leurs pages autre chose qu'une indication ou un renseignement ? Mais la physionomie de Paris, où la trouver?

J'essaierai volontiers de vous en donner une esquisse, mais sans entreprendre d'en analyser les éléments complexes et divers. C'est une tâche qui veut des artistes plus patients et plus courageux que je ne puis l'être. J'ai Paris dans le sang : je le sens et je le juge ; mais je ne saurais le décrire avec des couleurs assez vives et assez réelles. Je n'en puis donner la photographie ; il faudra vous contenter d'un croquis.

Paris a près de mille mètres de long sur cinq cents mètres de large, ou peu s'en faut. Il est borné au nord par la rue Lafayette, au sud par le Louvre et les Tuileries, à l'est par la rue et le faubourg Montmartre, au couchant par la rue de la Paix et le Grand-Hôtel. Son point central est à peu près au croisement des boulevards par les rues Richelieu et Drouot, à égale distance du dépôt des eaux de Vichy et du Café-Cardinal, à l'endroit dangereux qui porte le nom populaire de Rendez-vous des écrasés.

Le *Petit Journal*, qui tire à trois cent mille exemplaires, est établi auprès de ce centre, qui lui fournit la matière nécessaire aux récits d'accidents réclamés par sa rédaction. C'est le cœur intelligent de la ville : l'Opéra, le Théâtre-Français, les Variétés, le Vaudeville, le théâtre du Palais-Royal, les prestiges de Robert Houdin et les marionnettes de Séraphin, les splendeurs du théâtre Italien, les Bouffes-Parisiens, Offenbach et la *Belle-Hélène*, la Bourse, la Bibliothèque et la Banque sont renfermés dans cet espace glorieux. Ce sont les parties « les plus pures » de la France.

Hors de ces limites, Paris n'existe pas. Nous n'avons pas de parti pris et ne voulons blesser personne ; mais notre conviction est parfaitement arrêtée. On ne nous persuadera jamais que la rue du Bac soit à Paris.

Cependant, il est des degrés à tout. Il y aurait de l'injustice à mettre la civilisation du boulevard Bonne-Nouvelle au niveau de celle de la rue de Sèvres ; si l'Institut est aux frontières, Vaugirard est hyperboréen. Tous les jours, le premier venu fait des découvertes sur le boulevard Saint-Michel, et Montrouge ne saurait être sérieusement exploré que par le docteur Livingstone.

Les habitants de Paris sont casaniers et se déplacent rarement, malgré les facilités de toutes sortes que leur offrent les voitures publiques et les lignes d'omnibus. Mais les faubouriens de la ville sont, au contraire, essentiellement nomades, et ils passent une grande partie de leur temps dans des forêts cultivées pour leur agrément, et où l'arrosage est arrivé à un haut point de perfection. Ils se plaisent aux solitudes.

En s'avançant vers l'Occident, on rencontre des flots de populations inquiètes qui se plaisent à de continuelles migrations. Ces gens ont pour signes distinctifs, non pas un anneau dans le nez comme les Osages et les Caraïbes, mais des rentes sur l'État, des chevaux et des équipages. Toutes les fois qu'un rayon de soleil dore la cime des hôtels qu'ils habitent, dans les steppes du faubourg Saint-Honoré, ils s'habillent plus ou moins, et se dirigent vers des savanes voisines, appelées le Bois de Boulogne.

Le Bois de Boulogne, malgré son prodigieux éloignement des centres habités, n'est pas dépourvu d'une sorte de civilisation. Il est clos de grilles élégantes et de larges fossés ; on y entre par de nombreuses portes, auprès desquelles sont construites des chaumières à pignons et à enflèchures, qui rappellent, à quelques égards, le style de certains monuments du moyen-âge. Ces cabanes servent de refuge à des êtres farouches, vêtus de redingotes et de casquettes, et armés de longues lances, qu'ils brandissent toutes les fois qu'ils aperçoivent un inconnu. Ils ne sont pourtant pas d'un naturel féroce, quoique leur abord soit généralement redouté. Ils paraissent possédés du démon de la curiosité. Un panier ne saurait passer devant eux qu'ils n'en soulèvent le couvercle ; les voitures s'arrêtent à leur voix, et jusque sous leurs banquettes, ils promènent des regards inquisiteurs. Leur droit de surveillance s'étend même plus loin, et les crinolines n'ont pas de secrets pour eux. Mais ils usent de leur pouvoir avec une discrétion dont il est bon de leur savoir gré. La ville de Paris leur paie un tribut.

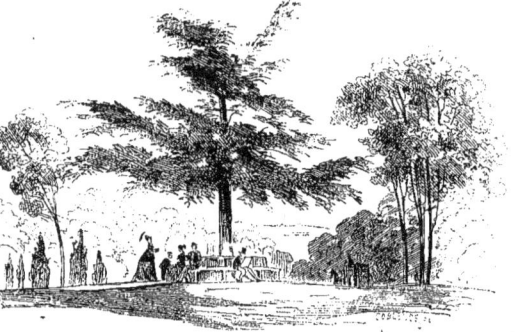

Quand le beau temps donne de sérieuses garanties, et qu'un soleil ardent flamboie sur les routes qui poudroient et sur les gazons qui verdoient, les populations bizarres, dont nous disons les pérégrinations, se décident à mettre pied à terre. Elles errent sur les bords de grands lacs d'eau douce, où naviguent en paix des familles de cygnes et de canards sauvages. Tantôt elles se réunissent auprès d'un tertre ombragé des sombres rameaux d'un cèdre majestueux. Là, mollement étendues sur des sièges rustiques, les voyageurs paresseux examinant ceux qui marchent encore, et prennent des forces pour doubler leur étape.

Ce point de réunion s'appelle le Rond-Mortemart, et il n'est

guère indiqué sur les cartes de géographie. Il est réellement peu connu, bien que nous ne puissions pas revendiquer l'honneur de sa découverte, et nous doutons que les meilleurs dictionnaires aient nettement déterminé sa longitude et sa latitude.

De pareils voyages ne s'accomplissent pas toujours sans traverses et sans dangers. Il arrive souvent qu'en dépit des promesses du ciel, le temps s'assombrit et se couvre; des nuages chargés de pluie, rassemblés par des vents contraires, se heurtent et se déchirent, et la tempête éclate sur la forêt privilégiée.

Le cas est prévu; les mains industrieuses des naturels de l'endroit ont élevé çà et là des pavillons immenses où les caravanes trouvent à se loger — à pied et à cheval. Ces

abris rustiques sont élevés sur des troncs informes et couverts d'un chaume épais. Ils rappellent les nids primitifs de l'homme dans l'Arabie heureuse, quand, fuyant devant l'épée de l'archange, il éleva le premier toit qui devait protéger sa famille, et créa la propriété.

On rencontre peu de monuments dans ces bois ombreux, où les fourrés succèdent aux taillis, et les taillis aux clairières. Pourtant, on y remarque des pyramides d'une forme étrange.

et dont il serait difficile de préciser l'origine. Ce ne sont ni des colonnes, ni des obélisques, mais des pierres étranges, rongées par le temps, et élevées sur des piédestaux ambitieux. Les auberges voisines affectent la forme de temples grecs; mais au lieu d'être construites en marbre, à l'instar du Parthénon et de la Madeleine, elles sont faites en bois découpés, et rappellent le style déchiqueté des jeux de patience.

Vous voyez, madame, que cette première excursion nous a mené loin, et cependant, nous sommes à cent lieues d'avoir tout dit sur le bois de Boulogne et les passants qui l'animent. Ce bois a plus de mystères que la forêt de Dodone. Une autre fois, je vous parlerai du pré Catelan, du champ de courses, du Club des pigeons, et de la grande Cascade, dont les détours sont horripilants. Il est peu d'exemples de voyageurs assez heureux pour l'avoir exploré sans accident. Le moins qu'il puisse leur arriver est une contusion au genou ou un rhume atroce. Il est des passages obscurs, où les touristes doivent se traîner à plat ventre sur les genoux, pendant que les infiltrations humides qui percent la voûte leur tombent lentement dans le dos. C'est inénarrable.

Le costume adopté par les émigrants des faubourgs, leur langage particulier, qui n'a de que vagues ressemblances avec le français de Charles Nodier, pourraient être l'objet de hautes considérations linguistiques. Remarquez ceci : on constate, et je ne blâme pas. J'ai même vu, dans l'allée de la Vierge-des-Berceaux, — un nom de pastorale, — des jeunes femmes, qui ne manquaient ni de tenue ni d'élégance, échanger quelques paroles que je n'ai pas bien comprises. Elles étaient en toilette de bal, en plein air, et le beau temps autorisait presque cette exhibition printanière. L'une d'elles montrait à l'autre un joli petit monsieur qui paradait à quelque distance et qui dévorait le bout de sa canne.

— Sais-tu, disait-elle, qu'Ernest a balancé Cora?
— Ma chère, il ne faut pas me la faire.
— Ma parole!
— Des noisettes alors.

Je vous laisse, madame, sur cette énigme, suivant l'usage des journaux illustrés, qui vous donnent huit jours pour deviner le rébus.

Que je sois assuré de ne point vous ennuyer, et nous continuerons cette promenade.

G. RICHARD.

DANS LA RUE

Notre société est pleine de défauts; ne lui épargnons pas le blâme, la satire même; allons jusqu'à la cruauté, si cela nous amuse. Il est si commode et si facile de dire du mal de ses frères; on n'a même pas besoin d'être philosophe pour cela. Sachons pourtant n'être pas injustes, et reconnaissons à cette foule, si décriée, certains côtés honnêtes.

Le thermomètre moral s'élève, selon nous, et nous n'irons pas loin en chercher des preuves.

L'autre jour, une jeune et charmante femme, — ce détail ne fait rien à l'histoire, mais la vérité du récit nous oblige à le constater, — laissa tomber de sa ceinture, en pleins Champs-Élysées, quelques bijoux réunis par une chaîne. Son chagrin fut extrême; ces bijoux, auxquels s'attachaient des souvenirs de famille, étaient des reliques pour elle.

Le lendemain, guidée par un vague espoir, elle ne craignit pas d'affronter les bureaux d'un commissaire de police. Le magistrat écouta d'un air soucieux la déclaration de la dame.

— La montre est jolie? demanda-t-il.
— Très jolie.
— Tant pis! — La chaîne?
— De dessin moderne.
— En or, bien entendu. — Lourde?
— Assez.
— Tant pis! — Les médaillons, riches?
— Pas trop. Mais, pardon, monsieur, pourquoi dites-vous: tant pis?
— Parce que, en général, plus les objets ont de valeur, moins on a de chances de les retrouver. L'ensemble vaut bien cinq ou six cents francs, n'est-ce pas?
— A peu près.
— C'est-à-dire cent quatre-vingt francs d'or. Je vais transmettre ces détails à la préfecture.
— Mais, monsieur, puis-je espérer?...
— N'espérez pas grand'chose.

La jeune femme eut un redoublement de chagrin.

— La perte matérielle, dit-elle, me touche médiocrement; mais les médaillons contenaient des choses précieuses pour moi, entre autres, des cheveux de ma mère. J'ai eu le malheur de la perdre il y a deux ans....
— Oh! madame, ceci change tout à fait la thèse; si vous me l'aviez dit tout de suite!... Des cheveux gris, peut-être?...
— Oui, monsieur.
— Alors, il n'est pas impossible que vous rentriez dans la possession de vos bijoux.
— A cause des médaillons?
— A cause des cheveux. Sur vingt personnes, capables de s'approprier un objet trouvé, capables même de dérober un bijou, il y en a dix-neuf qui restitueront l'objet, s'il renferme un souvenir de famille.

Peut-on faire un plus simple et plus touchant éloge de la population parisienne? Une mèche de cheveux, roulée dans une boîte d'or, fait rentrer en lui-même l'être le plus dégradé; le souvenir de ses propres parents lui inspire une pensée délicate.

O société, l'on vous accuse souvent; mais, je le répète, vous avez du bon.

Nos ancêtres, qu'on vante toujours, ne déposaient pas leurs trouvailles chez les commissaires de police. « Ce qui tombe dans le fossé est pour le soldat, » telle était leur devise. Que de fois, dans mon enfance, j'ai entendu des gens fort respectables s'écrier: « Ah! si je trouvais un portefeuille bourré de billets de banque! Cent mille francs, par exemple! Comme je me ferais un joli sort! J'achèterais ceci, j'achèterais cela. Avec mes cinq mille livres de rente j'irais à la campagne l'été, au spectacle l'hiver...

C'était la chose la plus naturelle du monde. Quant au propriétaire des cent mille francs, il n'en était pas question.

Le sentiment du devoir commence à s'implanter dans nos mœurs, au point que bien souvent, l'artisan nécessiteux et chargé de famille refuse la *récompense honnête* qu'on lui offre.

Pour le moment, on a raison d'encourager la probité par une prime. Faisons d'abord l'éducation du peuple. Mais, dans vingt ans, j'en suis persuadé, la prime deviendra une offense. Celui à qui elle sera offerte répondra fièrement :

« Pour qui me prenez-vous? Vingt francs à moi, parce que je ne suis pas un voleur? Je suis honnête homme tous les jours, et gratis. »

Et maintenant, voici l'histoire du père Rigou, qui fut faible une fois dans sa vie :

Garçon comme son père, né dans la Bohême parisienne, mais dans celle qui va nu-pieds, Rigou avait passé soixante ans de sa vie, un peu dans le ruisseau, un peu sur le trottoir. Il avait sa philosophie; il demandait aux riches, aux jeunes, aux heureux. L'année dernière encore, aux environs de l'Opéra, et surtout les jours de bal, il sollicitait la charité des passants. Tantôt il demandait un sou, tantôt il rendait de petits services, autant que ses forces et ses infirmités le lui permettaient, car il était estropié de la main droite. Il allait, clopin-clopant, chercher une voiture, ou tenait la portière ouverte jusqu'à ce qu'on lui eût fait l'aumône. Le père Rigou était connu de tous les marchands de vins; on le savait tout à fait gueux; depuis dix ans personne ne lui avait vu changer une pièce blanche.

Une nuit de bal, un monsieur et une dame, sortant de l'Opéra, montent en voiture. A la place qu'ils venaient de quitter, le père Rigou voit un portefeuille; il se baisse vivement et le ramasse. Imbu des anciens préjugés, le gueux n'a pas un moment d'hésitation; la chose trouvée est à lui. Le voilà qui s'éloigne un peu; sous une lanterne de la rue Rossini, il visite ce portefeuille et y trouve un billet de mille francs.

Cinq minutes plus tard, un homme arrive, tout effaré, au péristyle de la rue Lepeletier, c'est le cavalier de tout à l'heure. Il est pâle; Rigou le voit chercher partout avec inquiétude.

— Diable! pense-t-il, voilà l'homme aux mille francs.

La recherche dure assez longtemps; les sergents de ville y aident de leur mieux. Rigou suit de loin tous ces détails, non sans une certaine émotion, car les agents de la force publique demandent des renseignements à droite et à gauche, et certains lambeaux de leur conversation donnent à penser au vieillard que son action n'est pas considérée comme précisément délicate. Toutefois il rentre se coucher, en se donnant à lui-même d'excellentes raisons pour garder sa trouvaille; celle-ci entre autres :

— Ce monsieur a mille francs dans sa poche comme j'ai cinq centimes dans la mienne; mourrais-je pour avoir perdu mon

Ou? C'est évident. Donc il n'est pas plus à plaindre que je ne ... erais en pareil cas.

Le père Rigou se couche et fait des rêves d'or.

Le lendemain, il reçoit la visite de l'Auvergnat qui lui louait un misérable cabinet.

Celui-ci se plaint de n'avoir pas reçu d'argent depuis longtemps; Rigou s'excuse de son mieux; la vie est dure, les bureaux de bienfaisance donnent chichement. Le propriétaire, quoique touché au fond par la misère du pauvre diable, s'emporte... comme un Auvergnat. Rigou riposte vivement.

— Après tout, dit-il, vous seriez plus poli si je vous tendais un billet de mille francs.

— Poli? s'écrie l'autre. Je vous ferais arrêter à l'instant même. Un billet de mille francs! vous auriez donc volé, fouchtra!

Rigou, qui avait déjà la main dans sa poche, réfléchit, et pour la première fois, il entrevoit des difficultés qu'il n'avait point soupçonnées. Il revient à l'humilité, et obtient un sursis.

Cependant, comment jouir de sa fortune inespérée? Comment changer le billet? Une semaine, quinze jours se passent, et Rigou n'en trouve pas le moyen.

— Tous ceux qui me connaissent, pense-t-il, savent bien que je ne peux pas avoir une pareille somme. Si seulement mes vêtements étaient convenables! Mais, ma blouse est en loques, mes souliers me quittent, mon pantalon ne tient plus... Je ne puis entrer ainsi chez un changeur. A la rigueur, un paletot bien long cacherait tout cela ; mais pour l'acheter il faudrait montrer le billet...

Un mois s'écoule; Rigou cherche toujours un expédient, et néglige ses petites affaires. Sa misère devient horrible.

Un jour, ayant perdu la tête, il décroche un paletot à l'étalage d'un marchand.

Le commis l'avait vu.

— Ah ça, lui dit-il, vous cherchez donc un logement à la préfecture, vous?

— J'achète ce paletot! s'écrie le vieillard éperdu; portez-le chez moi, avec la monnaie de mille francs; je paierai. Ne me perdez pas, je vous en supplie.

— Hein? qu'est-ce que vous dites? mille francs? Pour avoir décroché le vêtement je vous lâcherais encore; mais la monnaie, c'est louche!

— C'est bon, dit le patron du magasin, intervenant à propos, lâchez cet homme; vous voyez bien qu'il est fou. Pauvre diable! Allons, filez, et qu'on ne vous y reprenne pas.

Rigou n'eut que la force de rentrer, et se laissa tomber sur son grabat. Il fut transporté à l'hospice.

Un quart d'heure avant de mourir, il confia quelque chose à l'oreille de l'infirmière. C'était l'histoire du billet ; il l'avait depuis trop longtemps sur le cœur. L'infirmière à son tour me l'a contée.

Ce qui avait été pris au riche est retourné au pauvre. Rigou a légué aux hospices.

— Très bien! mais l'autre partie de l'histoire, celle qui concerne le monsieur volé? Elle n'est pas moins intéressante, peut-être?

— Je la connais, et la dirai un jour.

CHARLES MAQUET.

CAUSERIE PARISIENNE

PLUS précoce que le fameux marronnier du 20 mars, l'arbre de la publicité devance, depuis plusieurs longueurs de semaine, la venue du printemps. Des bourgeons y pointent de toutes parts déjà ; — trente-quatre autorisations de journaux auraient été accordées depuis la fin de janvier. Cinq sont dès à présent baptisés : le *National*, le *Suffrage universel*, le *Journal de Paris* et..... — Des deux autres, causons, s'il vous plait, un peu plus longuement.

L'un c'est l'*Univers*, restauré par M. L. Veuillot. Ne trouvez-vous pas qu'il est impossible d'écrire ce nom sans s'y arrêter au moins un instant? Il est, en effet, un de ceux qui ont le rare privilège de passionner l'opinion, et le rude polémiste qui le porte si bruyamment ne saurait — malgré ses chaussons de lisière — passer inaperçu. Où qu'il paraisse, on le regarde; quoi qu'il dise, on l'écoute. Et soit qu'on l'applaudisse, soit qu'on le siffle, nul ne reste indifférent devant cette vive personnalité. Or, pour ceux qui font métier d'impartialité, si les bravos ont raison, les huées n'ont pas tort.

Tel, un samedi soir, dans la rue Lepelletier, se détache, d'un groupe de costumes vulgaires, quelque musculeux Chicard bien bâti, d'aplomb sur ses bottes, la tête haute, le geste violent, l'allure cassante..... Bon gré, malgré, le badaud s'arrête pour le mieux voir, car il y a dans cet homme un je ne sais quoi qui commande l'attention : splendeurs de la force ou triomphe de la forme. Et plus on l'examine, plus on l'admire. Mais, hélas! au plus doux moment de votre extase, le beau Chicard plante ses deux poings sur ses hanches, courbe en des inflexions saugrenues son vaste torse, abaisse son faux-nez au-dessus du vôtre, et s'écrie, dans un hoquet tout chargé des odeurs de Paris-cabaret : « Oh! là là! c'monsieur! » — Alors, tout entier, d'un seul jet, votre enthousiasme croule et des nausées vous montent aux lèvres.

Tel, dans le carnaval permanent des lettres françaises, apparait M. Louis Veuillot.

Une autre notoriété — de tendance et d'aspect différents — descend aussi dans le champ-clos du journalisme : M. Glais-Bizoin. De quel nom s'appellera la feuille qu'il va fonder : la *Gauche*, le *Franc-parleur*, ou l'*Opposition*? Il n'importe. Peut-être se nommera-t-elle simplement : le *Vrai courage*. — Naturellement, nous n'avons à nous occuper en aucune façon de la ligne de conduite qui lui sera tracée. Aussi ne lui souhaiterons-nous la bienvenue qu'au titre de manifestation littéraire.

Il est impossible, en effet, que son rédacteur en chef ne trouve pas le moyen de jeter — quand même — un peu d'esprit et d'entrain dans l'arène si parfaitement maussade où se débattent les questions politiques. Vive une étincelle éclatant parmi ces brouillards mornes et lourds! — La mort du marquis

de Boissy laisse à M. Glais-Bizoin la charge de représenter chez nous les traditions amusantes du vieux parlementarisme. Taquin, malicieux, pétulant, vite à l'attaque, plus preste à la riposte, l'honorable député qui, l'autre jour, inaugurait si plaisamment la tribune restituée, ne peut pas faire un journal ennuyeux.

Un seul regret est le nôtre en cette occasion : pourquoi, au lieu d'un grand journal, n'en pas créer un petit? M. Glais-Bizoin semble si bien doué pour les polémiques ardentes et vives de la petite presse !

En tous cas, bleus ou blancs, rouges ou violets, verts ou jaunes, de quelque nom qu'on les nomme, sous quelque drapeau qu'ils s'abritent, plaignons-les, plaignons-les, mes frères, ces trente mécaniciens courageux qui tentent de lancer ces trente locomotives à travers les idées contemporaines ! — Combien multiples, combien implacables doivent être pour eux les embarras et les effarements de l'heure présente ! Qui dira jamais les soins de toutes sortes, les soucis de toutes natures, les inquiétudes de toute espèce groupés autour de ces trois mots : « Un premier numéro ! »

Ah! le digne bourgeois, qui le matin, entre sa tasse de chocolat et sa vénérable moitié, parcourt, d'un œil somnolent encore, les vingt colonnes de prose par lui demandées *comme specimen*, ne se doutera jamais des sueurs qu'elles ont fait répandre dans le cabinet directorial ! Autrement, vous le verriez, touché d'une noble compassion, doubler spontanément et séance tenante, le prix réglementaire de l'abonnement, ou mieux encore, expédier, sous le couvert de l'anonyme, des fonds secrets à la caisse du douloureux nouveau-né !

Parbleu! le premier numéro lancé, les autres coulent de source. L'important est de ne pas avoir trop de conscience. Il faut, au contraire, empruntant une correspondance à droite, une rubrique à gauche, cheminer béatement son petit bonhomme de chemin, suivant l'ornière commune, en ayant soin, toutefois, de jeter de temps à autre, sous les roues de son chariot, quelque mignon pétard bien inoffensif. Le reste est à la grâce du public. Au bout de sept ou huit mois et de 4 à 500,000 fr., si le succès n'est pas venu, fermez boutique ; il ne viendra pas.

Mais s'il est venu ? — Ah ! s'il est venu ! Tout est dit pour le rédacteur en chef. Il n'a plus qu'à se croiser les bras, fumer des londrès, acheter des immeubles, courir le monde, et mettre des cravates blanches. Quant au journal, bast ! Le moindre *cuisinier* suffit à la besogne. Il y a toujours bien assez de procès sur la planche, assez de comptes-rendus officiels, séances des Chambres ou autres, assez de serpents de mer, de veaux à deux têtes, etc., etc., etc., pour noircir quatre-vingt quinze décimètres carrés de papier blanc !

Nous n'avons rien dit du feuilleton. Il constitue une science à part, facile d'ailleurs à apprendre, et dont, en peu de mots, voici les principes élémentaires :

Prenez un roman quelconque, le premier venu : d'études physiologiques ou de psychologie, de style, de composition et autres superfluités de ce genre, ne vous inquiétez point. Pourvu qu'il soit gonflé de péripéties abracadabrantes et qu'il entasse, n'importe comment, des Pélions d'invraisemblances sur des Ossas d'impossibilités, il fait l'affaire. — Baptisez-le d'un titre qui morde dans le vif des curiosités malsaines, et qui — ayant mordu — soit susceptible de recevoir des rallonges de crocs pour mordre éternellement. Exemple : vous choisissez celui-ci : *Dumolard*. Bien. La chose paraît et fait florès; en voici pour un an. Au bout de ce temps, et pour retenir la vogue acquise, annoncez immédiatement : *La dernière phrase de Dumolard*. Après quoi viendra : *Le dernier mot de la dernière phrase*, etc.; puis : *La dernière syllabe du dernier mot*, etc.; puis : *La dernière lettre de la dernière syllabe*, etc.; puis : *Le point de la dernière lettre de la*, etc. Total : six années

de « suite au prochain numéro ; » six années pour le moins ! — Ce n'est pas tout. « Dumolard » père est épuisé. D'accord. Mais il a un fils ; cherchez bien, il en a un. Nouveau filon, nouveau succès : « *La première phrase du fils de Dumolard*, » et ainsi de suite, suivant le procédé ci-dessus. Après le « fils, » le neveu ; après le « neveu, » la nièce, etc., etc., jusqu'à extinction de tous les degrés de parenté connus et inconnus.

Bref, la série commencée, il n'y a pas de raison qu'elle finisse jamais. On pourrait même, sans inconvénient, pendant la publication dudit roman, laisser parfois le reste du journal en blanc, sous prétexte de presse cassée : ainsi se trouveraient économisés tous autres frais, sans que l'abonné songe à se permettre le moindre murmure. — Essayez-en, vous verrez.

En vérité, si nous avions l'honneur d'être dans la redingote de M. de Lamartine, il y a longtemps que nous eussions abordé ce genre de littérature. — Mieux vaudrait recourir à de tels moyens, avec une quasi-certitude de réussite, que de perdre dix années, comme il vient de le faire, à compromettre sans bénéfices, non pas sa gloire, mais sa dignité. Sa gloire ! elle est hors d'atteinte. L'avenir saura bien, — comme le présent, — scinder cette illustre personnalité en deux parties, pour admirer l'une et… plaindre l'autre.

On annonce toutefois que le navrant spectacle donné depuis si longtemps à ses compatriotes par le chantre d'Elvire touche à son dénoûment. Est-ce vrai ? Ne l'est-ce point ? En tout cas, le bruit court qu'on a décidé en haut lieu de proposer à qui de droit l'ouverture d'un crédit de 400,000 francs en faveur du grand poète.

D'un autre côté, le directeur de l'Eldorado vient d'engager pour un an, et à raison de 40,000 francs, une ancienne pensionnaire de la Comédie-Française, Mlle Cornélie. Nous l'avions très remarquée, alors qu'elle jouait encore à côté du solennel Maubant, et il nous souvient d'avoir longuement chanté ses louanges dans une feuille spéciale. Somme toute, elle a la science du bien dire et cette foi robuste qui soulève des montagnes… de vers, même tragiques, jusqu'au succès.

Cette usurpation, par le grand art, du royaume de la *Déesse du bœuf gras* nous paraît d'un excellent présage. Chaque soir, nous dit-on, on rappelle la tragédienne après chaque tirade. N'y a-t-il pas là une preuve nouvelle de la réaction littéraire qu'il nous plaît de trouver dans le goût public ? On est las des platitudes, écœuré d'inepties, et voici enfin qu'on commence à ne plus vouloir être la dupe de ces mystifications de toute sorte dont nous ont comblés les charlatans et les faiseurs !

Cela est si vrai que, quatre mois bientôt passés, la *Conjuration d'Amboise* commençait, au milieu d'un enthousiasme incroyable, une carrière qui devait se poursuivre jusqu'à ce jour. Pourquoi cette œuvre a-t-elle atteint un pareil résultat ? Est-ce seulement à cause de sa très haute valeur ? Mais la plupart des pièces de M. Louis Bouilhet valent celle-là, qui ne sont pas, comme elle, devenues centenaires. Les autres sont arrivées trop tôt. La *Conjuration* est arrivée à son heure : voilà tout le secret.

Le souffle parti d'en haut pénètre partout. De l'accueil fait au drame de M. L. Bouilhet procède directement la réussite de Mlle Cornélie. Les raisons de l'un sont analogues aux motifs de l'autre. Patience ! et vous verrez avant peu la réaction se propager et gagner tous les jours du terrain. Dans un mois peut-être, Mlle Koraly versera des alexandrins de Corneille sur les consommateurs de l'Alcazar, et dans un an l'on pourra trouver, en fouillant bien les théâtres de Paris, jusqu'à trois scènes sans argot, jusqu'à deux actes sans feux de Bengale !

Et l'impulsion une fois donnée, chacun, dans sa sphère,

suivra le courant. Les livres se feront moins frivoles et plus étudiés, les gazettes mettront leur ambition à nourrir un peu mieux l'esprit du lecteur, et laisseront aux cuisinières bourgeoises le soin de les engraisser. On ne verra plus alors aucun de leurs rédacteurs solliciter le privilége de planter son nom sur les cornes dorées d'un bœuf du mardi-gras, pour marcher

à la gloire entre deux garçons de l'abattoir, déshabillés en sauvages, et trois filles de barrière, grelottant de froid et de vin dans des flots de tarlatane à cinq sous le mètre !

Est-il réservé aux années 1867-1868, qui verront tant de choses, de voir celles-là ? Pourquoi non ? Nous sommes d'un temps où il ne faut désespérer de rien. D'ailleurs, les vingt-quatre premiers mois à venir ne peuvent être que de grands ouvriers de miracles, puisqu'ils se sont, assure-t-on, engagés à terminer les interminables travaux d'édilité dont Paris est le théâtre depuis quelque dix ans.

JULES DEMENTHE.

LES THÉATRES AVANT L'EXPOSITION

N attend de jour en jour M. Charles Monselet, et le spirituel critique se décide enfin à rentrer dans sa bonne ville de Paris. En attendant son arrivée, que nous promettons formellement pour la semaine prochaine, nous rassemblons quelques nouvelles qui mettront nos lecteurs au courant de la situation.

— Mlle Patti, dont notre ami Dementhe a prématurément annoncé le départ, tient le répertoire du Théâtre-Italien, et joue deux ou trois fois par semaine. Que va devenir M. Bagier, après le départ de sa merveille ?

— L'Opéra nous promet le *Don Carlos* de Verdi pour la fin de février, mais nous parierions volontiers que la première semaine de mars ne le verra pas encore sur l'affiche. — L'Opéra-Comique répète activement le *Fils du Brigadier*, dont le principal rôle sera tenu par Montaubry. — Le Théâtre-Lyrique n'arrivera probablement que plus tard, avec le *Roméo et Juliette* de Gounod, dont on dit du bien. Voilà de la musique sur la planche pour tout le carême.

— Nous comptions sur les *Brebis Galeuses* de M. Barrière, mais leur représentation, retardée de jour en jour, nous oblige à nous contenter d'un butin plus modeste. *Maxwell* est un honnête drame de M. Jules Barbier, auquel nous ne ferons aucun procès, car il est pavé de bonnes intentions. Mais nous ne cachons pas notre répulsion instinctive pour les pièces extraites des dossiers judiciaires, imaginaires ou non. On pend trop les gens dans ce drame de l'Ambigu. J'aime presque mieux les *Locataires du troisième*, que M. Decourcelles fait représenter aux Variétés. Il est vrai qu'on ne peut constater aucun succès d'argent ni d'estime, mais Potier est si amusant, qu'il sauve la situation. Le public était étrangement disposé le soir de la première représentation; il avait l'air de s'étonner de ne plus entendre la *Belle Hélène*.

— Il est des malheurs sur lesquels on ne saurait s'apitoyer. Voilà l'Odéon bien empêché. Il répétait un nouvel ouvrage : les *Ambitions de M. Fauvelle*, et voulait l'inscrire au répertoire le jour où les recettes de la *Conjuration d'Amboise* baisseraient. Ce jour n'est pas venu. M. Fauvelle a tort, par conséquent.

— Il arrive absolument la même chose à la Porte-Saint-Martin, avec le *Bossu*, drame de Paul Féval et non pas de V. Sardou. Le *Père Gachette*, où devait rentrer Frédéric Lemaître — le grand Frédéric — se trouve abandonné, pour cause de succès. Et la direction est obligée d'indemniser l'illustre comédien qui s'est dérangé pour rien.

— Le Théâtre-Déjazet nous promet les *Vacances de l'amour ;* — le Palais-Royal répète les *Chemins de fer* et *Paris ventre à terre*, ouvrages qui doivent défrayer de gaietés et de drôleries les visiteurs de l'Exposition internationale. A la bonne heure ; nous rentrons dans notre sujet.

— L'Ambigu prépare le *Banquier des voleurs*, qui passera après le *Prince de Marquenoise*, dont on presse les dernières répétitions.

— Les Folies-Dramatiques annoncent les *Trois nourrissons*, et le Théâtre des Folies-Saint-Germain, — la chose devient incroyable — va mettre à l'étude la *Fille du millionnaire*, de M. Emile de Girardin.

Nous nous occuperons particulièrement, dans notre prochain numéro, du théâtre de l'Exposition universelle, dont l'inauguration doit avoir lieu dans le courant du mois de mars.

E. DUBREUIL.

CAQUETS INTERNATIONAUX

Es esprits critiques, mais bienveillants, nous ont adressé des observations sur nos tendances fantaisistes. Ils s'étonnent de ne pas nous voir aborder l'Exposition de front, comme on prend le taureau par les cornes. Ils ne songent pas, sans doute, que l'Exposition n'existe encore qu'à l'état de projet, de cadre, d'éventualité; c'est, comme dit le poète :

La maison sans enfants, la ruche sans abeilles.

Pourquoi donc escompterions-nous l'avenir ? Nos lecteurs seraient-ils bien avancés, si nous venions leur dire : c'est dans la case 397, section B, quatrième classe, troisième série, que seront placés les parasols à musique ? — D'autant qu'il existe de grandes probabilités pour que les parasols soient placés dans une toute autre case que celle qui leur a été d'abord désignée.

Ce n'est la faute ni de Voltaire, ni de Rousseau. Le proverbe affirme qu'on ne peut contenter tout le monde et son père. Imaginez ce qu'il faut dépenser de logique et de gracieuseté pour accorder trente-deux mille exposants dont les intérêts se heurtent. Il n'en est pas un qui ne rêve une place au transept principal et sur l'étagère la plus glorieuse. La place est occupée, et l'exposant piétine, il développe ses droits aux faveurs de la Commission. Il a quitté ses dieux lares et sa patrie ; il a traversé les mers ; il a abandonné son magasin de potiches et de laques, au coin de la rue de l'Orient, à Canton. Sa fiancée pleure son absence dans des mouchoirs de soie ; elle est capable de l'oublier pour un mandarin de sixième classe ; et puis, on n'est pas Chinois pour rien... La Commission se laisse attendrir, et voilà des corrections au catalogue.

Nous ne sommes pas ennemis d'une aimable gaîté. Mais nous ne saurions prendre à notre compte l'ardeur un peu trop vive que quelques amis mettent à propager notre journal. Talleyrand disait : « Pas de zèle. »

On nous envoie de Bordeaux un prospectus rimé, qui a été distribué à des milliers d'exemplaires, et où les noms de nos rédacteurs sont enchâssés dans une poésie enthousiaste. Nous n'avouerons jamais que ce sont des vers, mais nous ferons volontiers à ce document curieux les honneurs d'une reproduction :

Un journal va paraître, histoire pittoresque
Des splendeurs que Paris exposera demain
Sous les vastes lambris du palais gigantesque
Où l'industrie et l'art vont se donner la main.

Les noms les plus aimés, les plus brillants artistes
A cette œuvre d'élite apportent leur labeur ;
La plume et le crayon, graves ou fantaisistes,
Près du palais de fer vont élever le leur.

Oserai-je plier au joug de l'hémistiche
Les noms de tant d'amis dont notre liste est riche,
Et sans que le bon goût vienne me châtier,
Puis-je montrer ici le dessus du panier?

Francisque et sa raison, Dumas et son génie ;
Monselet, qui naquit dans une heure bénie ;
Claretie, à la fois heureux dans cent travaux ;
Gasparini, qui fait des horizons nouveaux
A l'art ; — Eugène Nus, l'homme des grands mystères,
Dont les épanchements ont des dehors austères ;
Joliet (Charle), un éclat, une plume à tous crins ;
Desbarrolles, qui lit l'avenir dans les mains ;
Leroy, qui voit de loin ; Hervé, dont l'œil est juste ;
Desnoyers, dont le front vaste et pur est auguste ;
Aristide Roger, le rustique docteur ;
Marc Constantin, l'aimable et folâtre conteur ;
Kergomard, dont l'esprit a des saveurs exquises ;
Rohaut, plein d'une ardeur à fondre les banquises
Du pôle ; C. Lorbac, l'éminent voyageur ;
Charles Maquet, d'Hoffmann heureux imitateur ;
Rouget de l'Isle enfin, dont le nom historique
Jette de clairs rayons sur notre république...

Tous, pleins d'effusion, devinant l'avenir.
Nous ont tendu la main, en nous voyant venir.

Dans le camp des crayons, notre moisson féconde
En talents éprouvés également abonde :
Charles Donzel, Félix Ferru, dans leurs desseins,
Rêvent pour notre *Album* de magiques dessins ;
Félix Rey, d'une main agile et gracieuse,
Trace avec son burin une courbe onduleuse ;
Breton voit devant lui des plans fuir au lointain ;
Benassit, Lallemand, Hadol et Girardin,
Ces maîtres de la pointe, amis de notre livre,
Nous diront leur pensée un jour — cliché en cuivre ;
Coblence, Erhard, Dubourg, ces vulgarisateurs
De songes dorés seront les traducteurs,
Et dans le *grand Album*, aux pages encor blanches,
Parleront au public — le matin des dimanches...

Et cet État-major, que nous te présentons,
Te salue, ô Public ! Fais comme les moutons
De Panurge : Il ne faut qu'un ami qui s'engage,
Et chacun sautera par-dessus le bordage.

<div style="text-align:right">ADOLPHE C.</div>

Quel Adolphe cela peut-il être? Enfin, l'intention est excellente et nous ne ferons pas de procès. Mais qu'il n'y revienne plus.

<div style="text-align:right">JACQUES.</div>

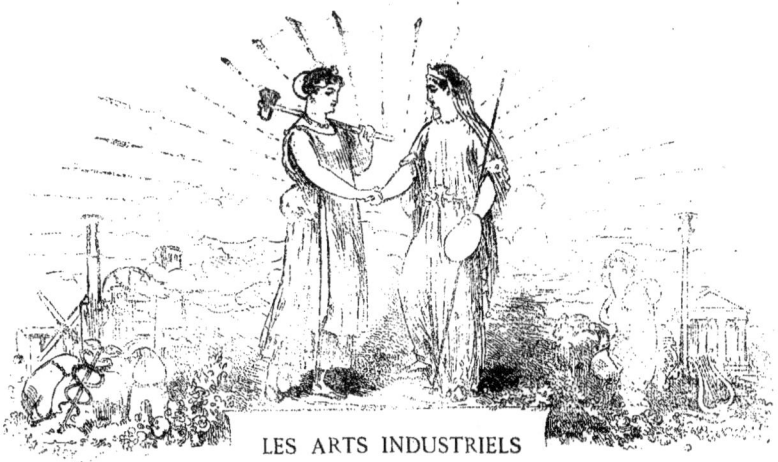

LES ARTS INDUSTRIELS

A L'EXPOSITION UNIVERSELLE DE 1867

L'AMEUBLEMENT ET LA DÉCORATION.

J'écrivais en 1855 : « Cuvier a dit : « Donnez-moi un frag-
» ment quelconque du squelette d'un animal disparu de-
» puis longtemps de la surface du globe, et je le reconstruirai
» tout entier. Bien mieux, de l'individu je remonterai au
» genre, à l'espèce, à la classe, à l'ordre auxquels il apparte-
» nait; je déterminerai même la nature et l'état du milieu
» dans lequel il vivait. Des débris d'un être isolé, je rétablirai
» une création à jamais anéantie et constaterai les nombreu-
» ses révolutions qui se seront succédées depuis l'époque où
» il respirait jusqu'à nos jours.
» Cuvier montrait ainsi que, pour l'observateur, il n'est pas,
» à proprement parler, d'accessoires; que tout ce qui, dans
» l'ordre naturel, existe, subit la loi d'une admirable logique :
» qu'il n'est si petite modification, en apparence acciden-
» telle, qui ne puisse trouver sa règle et son point de rallie-
» ment avec des phénomènes plus généraux.
» Ce qui est vrai dans l'ordre naturel ne l'est pas moins
» dans l'ordre humain : la liberté et la fantaisie de l'homme
» se meuvent dans un orbite déterminé qui peut toujours être
» apprécié. C'est ainsi qu'un archéologue digne de ce nom
» pourrait, à l'aspect d'un meuble, déterminer la forme géné-
» rale des objets d'usage domestique, les dispositions archi-
» tectoniques et décoratives se reliant à ce mobilier; les be-
» soins, les mœurs et les lois civiles auxquels il correspondait
» comme développement du bien-être, témoignage de ri-
» chesse, perfectionnement d'outillage, sentiment plus ou
» moins délicat de la forme, etc.
» Après avoir constaté le temps, il pourrait déterminer le
» pays; car chaque peuple tient du climat qu'il habite des
» mœurs plus rudes ou plus molles, plus austères ou plus
» voluptueuses, selon qu'il s'éloigne ou s'approche des pôles,
» s'avance ou s'écarte des régions que le soleil visite les pre-
» mières dans sa course. Il pourrait reconnaître, en outre,
» quelles relations se sont établies entre les nations d'origine
» et de zones différentes; quelle a été l'influence prédomi-
» nante du Nord sur le Sud, de l'Orient sur l'Occident, du
» Midi sur le Septentrion, du Levant sur le Couchant. »
N'éprouvons-nous pas cela tous les jours? La vue d'une ta-
ble, d'un siège, d'un vase, d'un bijou assyrien ou égyptien, ne
nous rappelle-t-elle pas le caractère de ces civilisations ense-
velies dans la poussière des siècles? leur décoration ne nous
dévoile-t-elle pas les mystères de la vie civile et privée, des
croyances politiques et religieuses de ces peuples? Je trouve
dans leurs formes simples et trapues une relation parfaite avec
la majesté lourde de leurs monuments. L'emploi du granit et
des marbres pour les meubles me révèle l'immobilité des usa-
ges. L'impersonnalité, si je puis m'exprimer ainsi, du mobi-
lier, m'est une preuve de la domination hiératique. Les for-
mes consacrées par la religion s'imposent à la vie domes-
tique; à sa naissance, l'homme trouve pour ses idées et ses
actes un moule tout fait qui ne lui laisse aucune initiative.

Des siècles se sont écoulés; la civilisation grecque se déve-
loppe, la déification de la pensée et de la forme humaines se
reflète dans la plastique générale; l'harmonie des lignes et
des proportions, la grâce élégante des galbes rappellent la
beauté du corps humain. Les flexions qui s'imposent à la
langue écrite et parlée, pour traduire la pensée qui s'éman-
cipe, s'appliquent également aux images peintes ou sculptées
et les pénètrent de poésie. La vie privée se distingue davan-
tage de la vie publique, et l'habitation commence à trahir la
personnalité qu'elle protège. Son mobilier et sa décoration,
sommaires au début, se perfectionnent et s'affinent comme
les mœurs.

Rome n'a de style propre que dans les constructions ci-
viles; mais l'art grec y subit des altérations assez profondes
pour constituer une esthétique originale. Dans la première
période, la vie publique absorbe l'homme presque tout entier,
et sa demeure est d'une simplicité voisine du dénûment; dans
la seconde période, la dignité civique décroît, mais le besoin
du bien-être se développe avec le luxe qui naît de la spolia-
tion du monde. L'énervante influence de l'Orient se fait sen-
tir; les femmes et les hommes eux-mêmes se couvrent de
bijoux et de riches broderies; les meubles se plient aux habi-
tudes voluptueuses; les vases se couvrent d'incrustations de
métaux précieux; Rome appelle les artistes renommés de
l'Hellade qui ont gardé les belles traditions, et les intérieurs
des patriciens se peuplent de marbres, de bronzes, de statues
et de statuettes.

Ce faste, en amollissant les vainqueurs, exalte la cupidité
des vaincus. L'Empire s'écroule sous l'invasion des barbares.
La civilisation s'éclipse, et les arts n'auront plus d'expression
jusqu'à ce que les abruptes iconoclastes aient été subjugués
à leur tour.

Entre les enlacements de la palme et de l'acanthe et les ra-
mures du houx épineux et du pin sylvestre, il y a toute la
distance de l'antiquité païenne au moyen âge. Le burg féodal
est une forteresse; ce n'est pas encore le manoir : mais deux
siècles d'apaisement suffisent à donner à celui-ci un aspect

hospitalier; la décoration est encore bien sauvage; les trophées d'armes et de chasse appendent aux murailles nues; les meubles sont massifs et de bois indigènes. Peu à peu, pendant, les dalles basilitiques se recouvrent des moelleux tapis que Gênes et Venise vont emprunter à leurs colonies orientales; les panneaux se décorent de glaces et de peintures naïves; l'âpreté des mœurs franques ou teutoniques a disparu. L'art gothique s'impose aux monuments religieux et aux habitations privées; bientôt il s'émancipe: la courbe ogivale s'infléchit ou se tourmente en mille arceaux compliqués; le style fleurit, selon l'expression pittoresque; il a atteint son apogée, la Renaissance s'approche.

La Renaissance marque dans l'histoire l'apogée du luxe d'art. La science décorative de l'Italie s'étend à toutes les nations civilisées, et particulièrement à la France. Les artistes les plus renommés ne dédaignent pas de consacrer leurs loisirs aux frivolités de leur siècle, et, sous leurs mains, des chefs-d'œuvre de goût et d'inspiration transfigurent jusqu'aux menus objets consacrés aux besoins de la vie. Bernard de Palissy et Jean Limosin font les émaux; Benvenuto cisèle les bijoux et les armures; Jean Goujon, Germain Pilon sculptent les bas-reliefs et les arabesques, transforment chaque panneau en cadres merveilleux pour d'adorables peintures. Une foule d'artistes moins connus, mais non moins inspirés, combinent les formes, assortissent les couleurs des tentures et les décorations des tapisseries. Il semble qu'un même souffle de poésie anime les artisans de cette époque et les fasse concourir comme d'instinct à l'illustration de ce siècle.

Plus tard, à la simplicité, à la grandeur, succèdent la pompe et le faste: la décoration et l'ameublement subissent l'entraînement général: ils se maniérent, se couvrent d'incrustations et de marqueteries. Le cuivre, l'écaille, les émaux se marient à l'ébène. Le commerce rapporte des lointaines régions les bois précieux par leur grain, leur couleur et leur poli; de brillantes étoffes succèdent aux cuirs travaillés; les tapisseries aux nuances coquettes masquent les ajustements des bois. Bientôt les ciselures ténues, les fines nervures ne suffisent plus; les bois se couvrent d'or; les lustres se compliquent d'enroulements et de girandoles aux fantastiques efflorescences. Nous sommes dans le siècle de l'apparat et de la prétention; l'exagération des draperies, la grandeur emphatique de l'ameublement correspondent à celles des costumes, du langage et de la littérature de l'époque.

A cette période théâtrale succède, par réaction, une période toute individualiste. La recherche de la grâce et de la commodité personnelles remplace celle de la majesté. L'ameublement et la décoration intérieure suivent les modifications de l'architecture. Tout converge vers le bien-être particulier: les formes deviennent plus caressantes et plus onduleuses: elles enveloppent le corps sans le gêner; les nuances s'atténuent et passent à des tons doux et transparents; sur ces fonds coquets s'épanouissent des fleurs aux teintes délicates, des ornements qui fuient la ligne droite et les angles arrêtés. Le luxe persiste, mais il ne surcharge plus la décoration, qui semble avoir fait un compromis avec la nature pour l'approprier à des besoins frivoles, des goûts efféminés. C'est le temps de l'architecture aimable, des mœurs faciles, des gais propos, du doute et de la tolérance universels. Toutes les formes, tous les emplois du meuble sont trouvés; les courbures des bois se prêtent à toutes les attitudes, à toutes les combinaisons du *far niente*, de la nonchalance et de la volupté.

L'époque qui suit a déjà perdu le goût fin et délicat; elle descend la pente déjà tracée et devient bourgeoise; la forme est comme affadie, mais la tendance au bien-être est la même. Seulement, tout se rapetisse encore, et le maniérisme devient presque de la gaucherie. Il faut tout le soin donné par les artisans aux détails d'exécution pour racheter la pauvreté du style. Aux panneaux, aux courbes capricieuses, reliées par des guirlandes et des coquilles, succèdent des lignes moins tourmentées, que raccordent des nœuds de rubans et que terminent les trumeaux et les plumes, les turbans grotesques et les draperies étriquées. Quelques années encore, et l'art plastique fait éclipse: la pensée le détrône; la philosophie et le bel esprit se sont emparés de toutes les pensées. Déjà les intérieurs, comme les fortunes, se ressentent des malaises généraux; l'ère des logements étroits commence, et le meuble subit dans ses dimensions le contre-coup de cet appauvrissement. Qu'importe, d'ailleurs; voici le moment où la vie va passer des salons dans la rue, où l'intérieur sera déserté pour la place publique, où l'homme s'effacera devant le citoyen.

A ces nouvelles mœurs il faut des formes nouvelles... la Révolution a tant de choses à créer pour remplacer celles qu'elle a détruites: Aura-t-elle le temps de trouver un art qui lui soit propre et traduise esthétiquement les prodiges qu'elle a accomplis? Elle a dépensé toute son énergie à faire des hommes politiques; lui en restera-t-il assez pour former des artistes? — Hélas! j'en doute; l'inspiration plastique lui manque, elle n'ose suivre sa voie et cherche dans le passé une forme en harmonie avec le siècle qu'elle inaugure. Elle remonte le cours des âges et flotte indécise entre l'Egypte et la Grèce, faisant un triste amalgame du style de ces civilisations contradictoires. Aussi n'arrive-t-elle qu'à de froids et ridicules pastiches, qui jettent sur toute cette période de la Révolution, du Directoire et de l'Empire, un reflet de mauvais goût et d'emphase tragi-comique, contre lequel l'art véritable n'a pas assez de protestations.

La Restauration ne restaure rien sous le rapport plastique: elle n'invente pas davantage.

Avec la Révolution de Juillet commence la réaction romantique: nous retournons au moyen âge, aux formes anguleuses, aux sculptures grossières à force de naïveté, aux meubles sans destination. Comme le bric-à-brac, la découverte et la restauration des vieux bahuts, des dressoirs et des cabinets ne suffit pas à satisfaire l'engouement général; on fait d'horribles contrefaçons gothiques.

Nous avons de longs sièges à dossiers rigides, qui ne permettent au corps aucun repos; des armoires à compartiments multiples, qui ne peuvent loger aucun de nos vêtements modernes; des bahuts incommodes, où les effets mobiliers s'entassent sans ordre ni économie.

La réaction ne tarde pas à se produire contre cette passion rétrospective; nous nous éprenons, à la suite de nos voisins, du confortable; le mot même passe dans la langue. Mais, comme il arrive souvent, nous dépassons le but; le meuble utile tend à nous ramener à la pauvreté de l'ameublement primitif, aux formes de pacotille.

Depuis vingt ans, nous sommes voués à l'éclectisme monumental et décoratif, et pour revenir au point de départ de l'article, je crois que si nos arrière-neveux veulent juger de nos mœurs par nos manifestations décoratives, ils risqueront fort de ne jamais conclure.

En examinant nos monuments, nos meubles, nos bijoux, nos bronzes, nos céramies, etc., toutes ces imitations grossières ou délicates, ces pastiches plus ou moins heureux de tous les temps et de tous les lieux, leur embarras sera extrême.

Qu'on ne s'y trompe point; ce n'est pas par esprit de dénigrement pour notre temps, que je constate l'hybridité de nos inventions plastiques. Je rends un hommage sérieux et éclairé, je crois, aux progrès incontestables faits dans les arts industriels depuis vingt ans. Je reconnais avec joie, que l'habileté de main de nos sculpteurs sur bois, de nos mouleurs, ciseleurs, bijoutiers, émailleurs, fabricants de tapis et tentures, etc., laisse souvent peu à désirer. Mais je puis constater que, si l'aptitude au pastiche du passé est assez générale, l'originalité est absente.

Je crains que l'exhibition prochaine ne nous donne à confirmer le jugement porté en 1855 et en 1862 sur les expositions internationales de Paris et de Londres: érudition esthétique suffisante, adresse manuelle hors ligne; sentiment décoratif médiocre, inspiration personnelle presque nulle.

EDOUARD HERVÉ.

LES FLÉAUX DE PARIS

LES ORGUES DE BARBARIE.

I

C'est, certes, une déplorable musique que celle des orgues si justement dits de Barbarie, qui massacrent barbarement sous nos fenêtres tant d'adorables chants, et qui nous apprennent de force tant de barbares ou niaises rapsodies.

Certes, c'est attristant de les entendre écorcher *Norma* et *Guillaume-Tell*, et exaspérant de ne pouvoir échapper à la reproduction, hélas! trop exacte, des *Sapeur* et des *Ote donc tes pieds d'là*, qui forment le répertoire de la prétendue musique populaire.

Pour ma part, j'ai bien souvent, comme tout le monde, déploré ce fléau, et, plus que personne, peut-être, je l'ai voué à tous les diables, — tout en me demandant ce que les diables en pourraient faire. Et pourtant, je l'avoue, chaque fois qu'il a été question d'interdire le pavé de Paris à ces ambulantes manivelles, je me suis plutôt rappelé les quelques émotions charmantes qu'elles m'ont procurées, que les innombrables impatiences dont elles ont été pour moi le prétexte.

II

A qui n'est-il pas arrivé d'éprouver quelque chose d'analogue à ceci?

C'est l'hiver. Il fait froid. La pluie fouette les vitres qu'un jour blafard colore à peine.

On est seul, près du feu, triste, le cœur et la tête vides. On a laissé tomber son livre et sa plume, et l'on regarde fixement les tisons qui, comme pour se mettre à l'unisson de votre humeur, noircissent et fument au lieu de flamber.

On n'est pas malade, et l'on se sent pourtant tout endolori. On n'est pas malheureux, et cependant on a l'âme oppressée.

Tout à coup, dans le tumulte qui monte de la rue, l'oreille pressent plutôt qu'elle ne saisit des fragments vagues et brisés de mélodie.

On prête l'oreille; mais le fracas des voitures couvre tout en ce moment. Il cesse, et quelques accords surgissent encore, plus près, mais bientôt interrompus de nouveau.

Quoiqu'on ne puisse reconnaître l'air, on tressaille. La musique se rapproche toujours. La voilà sous la fenêtre, et, cette fois, une phrase arrive jusqu'à vous...

Ah! cette *valse*, cette *romance*, cette *sérénade*, que l'on n'avait pas entendues depuis si longtemps, et que l'on avait même peut-être à peu près oubliées! Que de souvenirs elles éveillent! Que de fantômes elles évoquent! Que de joies rapides, que de rêves heureux, que d'adorables mirages elles vous rappellent!...

III

On avait vingt ans et l'on était au bal.

Elle avait une robe blanche et une couronne de fleurs bleues sur ses blonds cheveux. L'orchestre jouait une valse, et, à ses accords rhythmés, on l'emportait, heureuse et confiante, dans le tourbillon, en lui chuchottant tout bas à l'oreille des mots entrecoupés...

Ah! la valse avec la femme aimée!...

Une autre fois, c'était à la campagne.

Il faisait nuit. Les fenêtres du salon étaient ouvertes et laissaient pénétrer jusqu'à vous, avec les rayons de la lune, les senteurs du jardin et les lointaines rumeurs de la mer, là-bas au-delà des grands arbres.

Elle chantait et, quoique vous ne fussiez pas seuls, c'était pour vous seul que sa voix éclatait et que le piano pleurait. Aucune parole n'était échangée, et c'était pourtant entre vous un de ces mystérieux dialogues, où tout se comprend et dont rien ne se perd, mais où tout signifie amour, bonheur, éternité!...

Enfin, après une absence, on revenait à l'improviste. Nul ne vous attendait. Arrêté près de la maison muette, on fredonnait le signal :

« *Deh! vieni alla finestra...* »

Et, aussitôt, une croisée s'ouvrait. *Elle* y apparaissait, belle, émue, heureuse et, dans un seul regard, dans un cri mal étouffé, elle vous envoyait son âme tout entière!...

IV

Ah! chers compagnons, aujourd'hui dispersés, des jeunes années à jamais enfuies! Quelque orgue éreinté ne vous rappelle-t-il pas parfois ce vieil hôtel garni de l'étroite et laide rue de P..., entamée elle-même hier, par le marteau des embellisseurs de Paris?

Nous étions là trois amis, que des habitudes d'enfance et des conformités d'origine et d'aspirations avaient faits frères.

Nous avions, en face, une voisine, une jeune fille, que le destin, pour la dédommager sans doute d'être pauvre, avait faite charmante.

Or, d'une fenêtre à l'autre, on voisinait — seulement des yeux — et pas trop souvent encore; car ce n'était guère qu'au crépuscule, avant que s'allumât la lampe, que le travail lui laissait un moment de relâche.

Le dimanche, il est vrai, elle était plus libre. Mais une mère prudente, qui se défiait de nous, plus vraiment que nous ne le méritions, ne lui permettait pas de trop longues stations à la fenêtre.

Aussi, lorsque tout à coup un orgue de Barbarie faisait éclater dans la rue ses fanfares, l'amour de la musique, probablement, la faisait accourir, et, se penchant au-dessus des caisses de basilic et de myosotis, elle restait là, un peu confuse, mais pas trop courroucée, sous nos regards ardents qui la dévoraient, sans qu'elle en détournât trop vite les yeux.

Dès que nous eûmes remarqué que la belle fille saisissait avec empressement les moindres prétextes de prendre l'air, nous nous ingéniâmes à les lui procurer le plus souvent possible. Nous nous livrions donc, à l'égard des mélodieux industriels, qui nous servaient si bien sans s'en douter, à des largesses dont ils étaient aussi charmés que surpris. Or, leurs séances se prolongeant en raison de la rétribution dont on les gratifiait, et un orgue en attirant un autre, la rue de P... avait fini par devenir, le dimanche, inhabitable pour tout autre que pour notre voisine et nous.

Que nous importait, en effet, la musique? Il n'en est pas qui ne soit adorable, quand elle sert d'accompagnement à ce charmant manége des amourettes de vingt ans, — manége que l'on ne trouve ridicule plus tard que par dépit de ne plus pouvoir s'en servir.

Mais un jour, — jour néfaste! — pendant que l'aubade était en train, arriva chez nous un de nos camarades — un gandin, celui-là. Sa maîtresse, — une de ces demoiselles qui arrivent au chapeau à plume, à force de jeter des petits bonnets par-dessus les moulins, — se livra à notre fenêtre, malgré nos supplications, à des manifestations si étranges, que celle de la voisine se ferma brusquement. Elle ne se rouvrit plus, — même à l'appel désespéré des orgues de Barbarie, — et quelque temps après, nous nous aperçûmes que la cage était vide et que l'oiseau s'était envolé!

Nous ne revîmes plus nos voisines. Que sont-elles devenues?... Elles ont sans doute fait leur nid ailleurs, comme nous avons fait le nôtre. Mais, peut-être, quelque part qu'elles soient, quand une barbare musique leur arrive à l'improviste, pensent-elles à nous, comme nous pensons à elles.

V

Ah! pauvres orgues de Barbarie, pardonnez-nous de vous avoir quelquefois maudits, vous qui si souvent avez, aux heures tristes, évoqué devant nous des souvenirs heureux!

JULES KERGOMARD.

LE SEQUOIA

A L'EXPOSITON UNIVERSELLE DE 1867

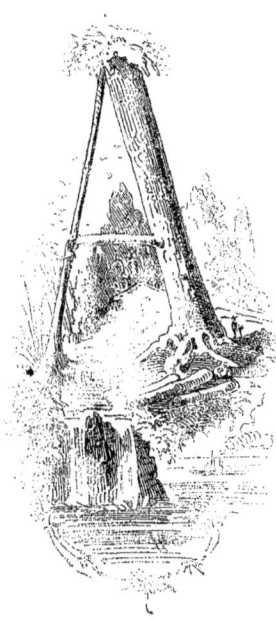

L'heure qu'il est, la Commission impériale, siégeant au Champ-de-Mars, a dû recevoir la lettre suivante :

Messieurs,

Je suis un des conquérants naturels de la Californie, au moins par droit d'occupation. Il y a vingt ans tout à l'heure que j'ai quitté la France, alors que le vieux monde, attaqué de la fièvre de l'or, s'élançait à la découverte de l'Eldorado. Depuis cette époque, il s'est passé d'étranges choses dans l'ancien et le nouveau continent. L'Europe n'a pas interrompu le cours des guerres et des révolutions dont elle émaille sa vie politique. Nous, les esprits aventureux, les chercheurs, les Colombs des mondes inconnus, nous avons subi lentement l'influence pacifique de l'âge. Le mineur a fait place à l'agriculteur. La tente s'est changée en ferme; au lieu de pépites, nous récoltons des moissons. Inutile d'établir des parallèles surannés pour décider quelle est la véritable richesse. Le blé n'est point à dédaigner, mais les pépites ont du bon.

Je vis aujourd'hui dans mes terres, comme un seigneur suzerain, entouré de compagnons qui m'obéissent, parce que je les nourris et que je suis plus fort et plus intelligent qu'eux. C'est ainsi que se fondent les Empires. Retiré dans l'intérieur du pays, éloigné du tumulte des villes, je cultive mon champ et plante mon épée au bout du sillon. Je me suis attaché à ce sol libre, défriché de ma main, et comme il est la patrie de mes enfants, il commence à devenir la mienne.

Vous voudrez bien excuser, messieurs, ce préambule nécessaire, car si je n'avais constaté mon origine, vous auriez pu m'accuser de me mêler d'affaires qui ne me regardent pas. Je n'ai pas oublié la France, et quelque philosophie qu'on ait dans l'esprit, on a toujours pour son pays des préférences intimes. Je suis cosmopolite de l'univers, mais je suis aussi enfant de Paris, et j'ai senti mon cœur palpiter, en apprenant qu'il donnait rendez-vous au monde entier dans une fête internationale.

Ces grands mouvements populaires sont trop dans les idées de progrès et de liberté, pour que je ne m'y intéresse pas ardemment. Et quand j'ai vu quels préparatifs immenses on faisait pour votre Exposition universelle, je me suis demandé quelle aide, quel concours, quel attrait je pourrais y apporter.

Ah! bien souvent, dans les vastes pampas, dont le sol se déchirait pour la première fois sous le soc des charrues, j'ai senti mon cœur se gonfler au souvenir des bords de la Seine. Être perdu dans les solitudes du Nouveau-Monde, et songer à la plaine de Grenelle! Gravir les sommets des Cordillières, et rêver aux horizons de Montmartre! Il y a là quelque enfantillage, peut-être, mais on ne saurait dépouiller entièrement le vieil homme. — Toutes les séparations ont leurs déchirements, et l'homme laisse un peu de son cœur, sans s'en apercevoir, dans les endroits où il a aimé.

Permettez-moi de quitter les régions du sentiment, où je me suis égaré à dessein, pour vous expliquer les motifs de la démarche que je fais auprès de vous.

La gloire de la France est un peu la propriété et l'ouvrage de tous les Français, et, à ce titre, vous ne trouverez pas mauvais qu'à trois mille lieues de distance, sans autorisation officielle, et mû par un pur sentiment de patriotisme, j'aie cru pouvoir m'occuper d'un détail d'ornementation, accessoire sans doute, mais qui pourrait rehausser singulièrement la splendeur de votre « exhibition. »

Vous créez au Champ-de-Mars — où j'ai vu jadis tant de revues — des jardins merveilleux, où vous avez l'intention de réunir, autant que possible, la flore et la faune du monde entier. Cette idée grandiose, essayée à Londres avec des moyens insuffisants, doit être réalisée à Paris, en 1867, si j'en crois des journaux dignes de créance. Cela me fait d'avance pâlir d'admiration; mais vous ne m'en voudrez pas si, après un instant de réflexion, je me permets de vous poser cette question grave : Avez-vous un Sequoia ?

LE SEQUOIA, vous ne l'ignorez pas, joue dans le règne végétal le rôle du mammouth et du léviathan dans le règne animal. La bête a disparu; l'arbre est resté. Mais c'est à peine s'il en existe sur le globe entier quelques centaines d'exemplaires. En même temps que vous tracez des routes glorieuses à l'avenir, ne serait-il pas superbe et généreux de jalonner le point de départ avec le dernier représentant d'une race qui se perd? Avez-vous un Sequoia, messieurs?

Prenez-y garde : Le Palais de Cristal en avait un. Un Sequoia informe, si vous le voulez, une ombre, un aperçu de Sequoia; une portion minuscule de ce roi des conifères. Vous retrouverez encore à Sydenham ce tronc prodigieux, évidé comme un mirliton, coupé par tranches pour la facilité du transport, boutonné ensuite verticalement, et formant une sorte de tour, où l'Angleterre sert à boire et à manger à juste prix. Cela vous suffit-il? Les Anglais s'en contentent.

Non, vous n'exposerez pas le cadavre pour l'individu, la lettre pour la parole, la fraction pour le tout. Vous n'userez pas non plus du faux-fuyant qui vous permettrait de montrer un Sequoia en miniature, de la taille du cèdre que Jussieu apportait dans la coiffe de son chapeau.

Il vous faut un Sequoia véritable, de trois ou quatre mille ans à peine, dans la force de l'âge, dans la vigueur de la végétation ; il vous faut un Sequoia formidable, deux fois haut comme le Panthéon, et qui puisse abriter de ses rameaux gigantesques la fastueuse taupinière que vous avez si heureusement créée.

Ce Sequoia, — je vous l'apporte; — et je vous en préviens d'avance, pour que vous lui réserviez une place d'honneur dans les jardins du Champ-de-Mars. C'est vers le mois de Juillet prochain que j'espère aborder en France, et vous me pardonnerez si je n'arrive pas plus tôt.

Le génie de l'homme n'a pas de limites, mais pour surmonter certains obstacles, l'argent et la force ne suffisent pas; il faut encore de la patience et du temps. Cela vous explique un retard qu'il ne m'a pas été possible d'éviter.

Le Sequoia que je destine à l'Exposition universelle de

1867 s'élevait à quelque distance de mon habitation, au centre d'une clairière, ouverte dans une forêt de pins centenaires. Ces arbres, élancés et gracieux, montaient à cent pieds de hauteur en moyenne, et ne dépassaient guère l'élévation des vieilles futaies de Fontainebleau.

Aux pieds du Sequoia, ils produisaient l'effet de jeunes taillis, et, dans l'éloignement, on croyait voir des épis verts onduler autour d'un arbuste. Le sujet choisi par moi, comme le plus bel échantillon des forêts de la Californie, mesure cent vingt mètres de hauteur et quarante-cinq mètres de circuit à la base.

Je sais que quelques voyageurs attribuent à ces arbres magnifiques des dimensions supérieures; ils affirment avoir rencontré, dans le centre-Amérique, des Sequoias plus considérables que celui que je viens vous proposer. Mais, outre que je ne suis pas assuré de la vérité de leur récit, je ne pouvais prendre ailleurs que dans ma propriété l'échantillon qu'il s'agit d'exposer en Europe. Sa position d'ailleurs se prêtait particulièrement aux moyens de transport que je comptais employer. Enfin, messieurs, il ne m'a pas été possible de faire mieux, et j'espère que vous agréerez cette excuse.

J'eusse fort désiré lier avec vous des relations de correspondance, afin de prendre vos ordres et vos avis, relativement à cet envoi; mais notre éloignement, l'irrégularité du service de poste, mille éventualités enfin m'ont déterminé à agir, avant d'avoir obtenu votre assentiment. Nous sommes donc en route.

Il vous sera peut-être agréable d'avoir quelques détails sur les procédés de statique dont j'ai dû me servir, pour détacher le Sequoia du sol qui l'a vu naître, et pour le diriger vers l'Europe, dans des conditions de sécurité suffisantes. Assurément, je ne crois pas avoir résolu de problème. Je sais que ce n'est qu'un jeu pour vous de déplacer les phares, les colonnes et les édifices, pour les installer à votre guise, sur l'axe d'une nouvelle voie, ou dans une perspective plus agréable. Mais vous usez pour cela de forces qu'un pauvre campagnard comme moi n'a pas à sa disposition.

J'avais d'abord eu l'idée assez naturelle, ce me semble, d'affréter le *Great-Eastern*, pour lui confier mon arbre, que j'aurais fait dûment assurer. Mais ce beau navire n'était pas libre, et je ne songeais pas assez aux difficultés de l'embarquement.

Ce n'est pas que mon Sequoia soit embarrassant ou extraordinaire. En cubant exactement le bois de son tronc et de ses plus fortes branches, dont on connaît la pesanteur spécifique; en estimant approximativement le poids des feuillages et des menus rameaux; en tenant compte enfin de la motte de terre qui doit accompagner l'arbre, pour qu'il ne souffre pas en voyage, je n'arrive qu'à un chiffre de quinze cent mille kilogrammes, ou, plus couramment, quinze cents tonneaux. Or, chacun sait que le *Great-Eastern* porterait au besoin dix mille tonnes.

Il ne fallait pas penser à transporter le Sequoia couché. Cette position, particulièrement désagréable aux végétaux, l'aurait incommodé sans doute, et il serait arrivé en France, — si vous me passez l'expression, — singulièrement défraîchi.

Le porter debout était difficile; sa hauteur ne permettait pas de l'abriter contre les vents et les orages, et je craignais qu'une tempête ne l'étendît à l'improviste sur l'Océan. Ces obstacles, pourtant, n'étaient pas insurmontables.

Le Sequoia dont je vous fais hommage végétait au bord d'une rivière canalisée, dont le cours un peu rapide, après s'être enrichi de nombreux affluents, finit par aboutir à l'Atlantique. Cela a simplifié notablement mon travail. Je fis creuser de larges et profondes tranchées à une distance raisonnable de l'arbre, qui finit par se trouver entièrement isolé, sur une sorte de piédestal.

Après cette opération, on s'occupa de glisser, sous l'énorme motte de terre qui contenait les racines, des troncs de sapin de vingt-cinq mètres de longueur environ, soigneusement ébranchés et polis. On les enfonçait horizontalement en terre, au moyen d'un bélier puissant, en les plaçant tête-bêche, afin d'en former un solide radeau, sur lequel le Sequoia reposait entièrement.

Mais je ne pouvais pas songer à réunir ces poutres d'une manière plus intime; elles furent simplement assemblées et reliées entre elles, de façon à résister aux coups de mer. Des bordages évasés, assujétis avec d'épaisses ferrures, s'élevèrent sur les bords extrêmes, à une assez grande distance des terres intérieures.

Il n'entrait pas dans mes idées d'empêcher l'eau de pénétrer dans les joints du radeau; cela devait, selon moi, lui épargner beaucoup de fatigue, et procurer à l'arbre l'humidité nécessaire, quand nous aurions à passer sous l'équateur.

Il fallait cependant que notre système pût flotter, et que son centre de gravité fût au-dessous de la ligne de flottaison, pour lui donner de la solidité pendant le trajet.

Je fis confectionner trois cents caisses carrées, à claire-voie, de deux mètres de dimension dans tous les sens.

Elles furent remplies de bambous ou de bois légers creux, suffisamment retenus pour qu'ils ne pussent glisser par les interstices. Chaque caisse pesait mille kilogrammes environ, et immergée, déplaçait sept mètres cubes d'eau; elles avaient donc chacune une force de soulèvement de six mille kilogrammes ou six tonnes.

Mes trois cents caisses, solidement arrimées autour des terres qui accompagnaient le Sequoia, pouvaient supporter dix-huit cents tonnes au besoin, ce qui était surabondant. Les deux tiers au moins du poids total du système se trouvaient être sous l'eau, ce qui nous assurait une bonne tenue en mer.

Quand tous ces travaux furent terminés, je fis ouvrir un canal qui reliait notre radeau à la rivière navigable. Une écluse fut élevée, et un ruisseau assez considérable, qui descendait des hautes terres, fut détourné de son cours et dirigé vers la tranchée.

Vous ne m'en voudrez pas, messieurs, si je n'entre pas dans des détails plus précis sur la conduite de cette opération. Les explications que je pourrais vous donner excèderaient certainement les bornes de cette lettre, et je les consignerai plus explicitement dans une brochure, qui sera publiée dès l'arrivée du Sequoia au port du Hâvre-de-Grâce.

Je vous dirai pourtant qu'une réussite complète couronna nos efforts. Dès que nos caisses de bambous furent submergées, un craquement épouvantable se fit entendre. Les chaînes de fer, qui reliaient toute la machine, se tendirent et quelques anneaux éclatèrent. Mais ce malheur fut partiel, et un majestueux balancement, auquel répondirent mille acclamations, nous apprit que le Sequoia ne tenait plus à la terre.

Le radeau flottant fut amené avec des cabestans auprès de l'écluse, construite dans le lit de la rivière, et il descendit lentement avec son fardeau, jusqu'à ce qu'il fut au niveau des eaux.

Le Sequoia était donc prêt à partir et n'attendait plus que ses conducteurs. Ils m'ont été fournis par la compagnie James, Stephenson et C°, dont vous avez entendu parler. Deux puissants remorqueurs, de la force de cinq cents chevaux chacun, s'attelèrent à notre barque, mais pour modérer sa course plutôt que pour l'activer. Le courant, en effet, la conduisait rapidement vers l'Ouest.

Après trois jours et trois nuits de navigation, pendant lesquels nous avons amélioré notre système, réparé quelques oublis, corrigé quelques inconvénients, nous avons enfin atteint l'Océan... La France est de l'autre bord.

Au moment où je vous écris, le Sequoia prend la mer, entraîné par les deux steamers qui battent l'eau de leurs roues infatigables. Le vent est favorable; une voile immense, attachée au Sequoia lui-même, aide beaucoup à sa marche. Nous n'avons pas voulu l'agrandir davantage, de crainte de compromettre l'équilibre du radeau.

Je n'ai pas besoin de vous dire, messieurs, que le trajet du Sequoia entre le Havre et Paris reste entièrement à votre charge. Je ne me permettrai de vous donner aucun conseil à cet égard; vous savez mieux que moi ce qu'il vous reste à faire.

Quant aux frais de départ et de route, ils dépassent à peine un million, et je sais que la France est assez riche pour payer sa gloire.

Agréez, messieurs, l'expression de mes sentiments les plus distingués.

JEAN DE LA FREDIÈRE.

NOTE. — Nous avons hésité à reproduire cette lettre, dont une copie nous a été communiquée un peu tard. Nous ne prenons pas la responsabilité de la nouvelle qu'elle donne, mais nous nous associons volontiers aux sentiments patriotiques qu'elle exprime.

G. R.

TABAC ET FUMÉE

Un bruit assez étrange est venu jusqu'à nous...

On affirme qu'un concours universel doit avoir lieu, pendant la durée de l'Exposition, dans les salons du Cercle international, — pour déterminer les meilleurs modes de production, de fabrication et de consommation du TABAC, considéré sous ses rapports physiques et moraux.

Quoiqu'en dise Aristote, le tabac est divin, et nous n'avons pas besoin de citer Molière pour montrer les effets singuliers qu'il produit sur le cœur de l'homme. Quant à ses qualités hygiéniques, les opinions sont singulièrement partagées.

Quand le président Nicot, ambassadeur en Portugal, importa chez nous, vers 1560, l'herbe merveilleuse connue aujourd'hui sous le nom de *Tabac*, il était loin de prévoir que, trois siècles plus tard, l'usage de ces feuilles exotiques rapporterait au Trésor, en France seulement, plus de deux cents millions par an.

Cher président Nicot, supposons qu'il vous soit permis de faire aujourd'hui avec moi une petite promenade sur les boulevards! Vous serez d'abord humilié, en voyant votre nom parfaitement inconnu des fumeurs qui encombrent nos rues, nos cafés et nos brasseries; puis vous serez froissé, en apprenant que le seul produit qui ait perpétué votre mémoire est la perfide *nicotine*, au moyen de laquelle madame de Bocarmé a empoisonné son frère chéri. Mais surtout, votre étonnement sera au comble, quand vous verrez *l'herbe à la reine*, la plante médicinale, devenue, en France et ailleurs, le joujou le plus à la mode.

— Quelle gloire! me direz-vous.

— Eh! bien, non, rabattez-en quelque peu.

D'abord, cette herbe nous vient du bon Dieu; vous ne l'avez pas plus inventée que le voyageur Thévenot n'a créé le café. Puis, si la *Nicotiane* est fort répandue, les dames du monde ne vous en savent aucun gré; elles prétendent, au contraire, que le salon est déserté pour le fumoir, et la société des femmes délicates qui n'aiment pas le tabac, remplacée par le commerce de celles qui l'encouragent. Voilà une accusation qui ne manque pas de gravité.

Ensuite, tous les livres d'aujourd'hui, faits par des gens qui fument, déclarent que l'usage du tabac amène dans la santé les plus grands désordres.

Qu'en pensez-vous, monsieur Nicot?

Vous allez me répondre : « Ce n'est pas ma faute. La *nicotiane*, prise à petite dose, en poudre ou en fumée, pouvait être un plaisir sans devenir un danger. » Soit, mais quand on jette un élément nouveau dans le monde, en même temps qu'on recueille la gloire qui en résulte, on assume la responsabilité des catastrophes futures. C'est un peu l'histoire du fusil à aiguille...

— Je ne suis ni contrarié, ni convaincu par vos raisons, riposte l'ex-président. Placez-vous au point de vue d'un gouvernement, celui d'Honolulu, par exemple ; vous serez porté à dire : Que m'importe l'abrutissement des populations, si le Trésor s'emplit au moyen du monopole!

Je vais plus loin : S'il n'y avait pas monopole, le tabac coûterait moitié moins cher, et l'on en consommerait le double; on ne verrait alors dans les rues que des faces hâves, des yeux mornes, des bouches édentées, des sourires idiots.

— Ah! pour un président mort depuis trois cents ans, vous avez le raisonnement solide, monsieur Nicot. On voit bien que vous n'avez pas abusé de votre trouvaille. Mais assez de méchancetés. Si j'ai obtenu pour vous un *jour de sortie*, c'est afin de vous égayer. Nous avons eu un hiver détestable, moins de froid que de pluie; nous touchons à la fin de février,

et voici, par hasard, un de ces temps délicieux par lesquels on se trouve heureux de vivre. Un peu de soleil sur nos têtes, quelques jolies femmes dans la rue, des charretées de violettes partout, c'est de quoi nous enchanter. Montons en omnibus. En 1560, vous ne connaissiez pas ces douceurs-là, j'imagine. Passons au fond du véhicule, en face de ce monsieur maigre. Le connaissez-vous?

— Quelle plaisanterie! Mes connaissances sont mortes. D'ailleurs, sous ce vilain costume, on ne reconnaîtrait point son propre frère. De mon temps on s'habillait mieux. Au fait, quel est ce manant?

— Manant est assez joli. C'est l'honnête Eusèbe, employé supérieur, qui se rend à son bureau, près de la Madeleine. Regardez-le bien; ce bonhomme a six mille francs d'appointements, une femme et plusieurs filles qui le mènent comme un *toutou*, et ne lui laissent que cinquante francs par mois pour sa dépense personnelle.

Cela suffit à sa félicité.

— Je ne comprends pas du tout où vous en voulez venir.

— Alors, regardez!...

Les mains d'Eusèbe ont frémi. Tandis que d'un œil trouble et mouillé l'employé voit passer, comme un rêve, à travers le carreau de l'omnibus, les maisons qu'un voile lui dérobe, sa main droite plonge dans une poche de son paletot et en tire un mouchoir à carreau.

Premier degré de plaisir!

Mais le nez d'Eusèbe a le pressentiment d'une volupté prochaine: il interroge l'air; il se gonfle légèrement, et la bouche, complice et confidente de sa passion, s'ouvre et respire pour lui.

Remarquez-vous que la main gauche a disparu? Elle cherche à son tour, dans les profondeurs d'une autre poche, certaine boîte ronde qui fuit, qui roule, mais qui n'échappera pas. Elle joue, la main gauche!

— Faubourg du Temple! Rue du Temple! crie le conducteur.

L'omnibus s'arrête. Eusèbe se mouche. Avec quel soin, avec quel art! C'est une plate-bande que ce nez! Il en faut extirper les mauvaises herbes, tout ce qui pourrait gêner la graine nouvelle, car on va semer tout à l'heure.

Le mouchoir replié donne un dernier coup aux narines et rentre dans la poche.

— Faubourg Saint-Martin! Rue Saint-Martin!

Eusèbe a tiré sa tabatière.

Ah! tabatière, ma mie, on vous tient, on vous caresse: Eusèbe vous tapote, et bat sur votre couvercle un air que lui seul connaît. Sur cet air, l'employé, depuis trente-six ans, a chanté toutes ses peines, toutes ses joies!

— Faubourg Saint-Denis!

Eusèbe enlève le couvercle et le fait passer sous la boîte. Que ses doigts sont agiles et lestes! Ils font le tour de la feuillure et poursuivent les grains égarés; ceux-ci vont s'échapper, mais le pouce est là qui les guette; ils sont repris.

Ah! celui qui n'a jamais assouvi une soif dévorante, ou glissé ses membres fourbus entre deux draps de fraîche toile, ou goûté une ivresse quelconque dans sa vie, n'est pas capable de comprendre Eusèbe, au moment où, isolé du monde entier, il ravage de ses doigts frémissants cette poudre brune, aux reflets soyeux, molle sans lâcheté, fraîche sans humidité. La pétrir, la masser, la laisser et la reprendre, volupté inouïe!

Et si on l'a compris, on avouera qu'il n'est plus de paroles pour exprimer le reste.

Monsieur Nicot, si j'ai pu vous chagriner par quelques critiques, je vous ai montré du moins un homme heureux sur la terre, et heureux par vous. Deux sous par jour tiennent

lieu de tout à Eusèbe. Sa famille ne lui est pas attachée; ses chefs l'estiment sans l'aimer; ses inférieurs attendent avec impatience qu'il soit mort pour prendre sa place. Avec sa tabatière, il voit tout en rose. Nous comptons la journée par heures; il la partage en prises. Jamais deux de la Bastille à la Madeleine; une seule! Eusèbe connaît le prix des choses; il était digne du sort que vous lui avez fait. Il sait savourer son bonheur. Adieu, monsieur Nicot; voici bientôt la nuit; c'est l'heure à laquelle les revenants bien élevés rentrent dans leur lit.

Pardon si je ne vous reconduis pas.

CHARLES MAQUET.

CAUSERIES PARISIENNES

N a depuis huit jours *sauté* partout. Soit dit sans allusion aux rocs du Trocadéro. Chaque nuit, dans chaque rue, des files de voitures s'allongeaient le long des trottoirs, indéfiniment. Il n'est pas de maison se respectant un peu qui n'ait eu, de dix heures du soir à quatre heures du matin, un, deux, et voire même trois étages, éclairés *a giorno*. Les valses enragées et les polkas diaboliques pleuvaient du haut des fenêtres sur les pavés de la grand'-ville, et le promeneur attardé marchait, où qu'il passât, sous des averses d'harmonie.

S'il fallait suivre ici l'exemple donné par nos confrères de la petite et grande presse, les seize pages de cette livraison ne suffiraient pas à contenir la formidable nomenclature des fêtes de nuit signalées. Dans les théâtres, d'une part, et de l'autre dans tous les mondes, on a sacrifié, — comme l'écrirait M. Belmontet, — à la blonde Terpsichore. Le moyen de raconter ces sacrifices en masse! Ferons-nous un choix, et, taisant ceux-ci, ne parlerons-nous que de ceux-là? Soit, mais alors, comment justifier nos préférences : je sais tel cotillon, trémoussé chez la baronne de ***, qui ne manque pas plus de piquant que le quadrille-menuet, gravement officié chez la petite Chinchinette.

Puis, racontant les bals, il faut dire les toilettes. Or, c'est un texte trop scabreux. La réclame faite à droite allume d'inextinguibles jalousies à gauche. Ce qui, d'ailleurs, se comprend de reste. — Pourquoi, en effet, la robe de gaze noire qui, constellée d'or et lamée de pourpre, est, de place en place, dans l'ampleur de son envergure, relevée sur une sous-jupe de satin noir par des agrafes de corail en branche... — Pourquoi, dis-je, cette robe serait-elle plutôt digne des honneurs de la publicité que cette autre toilette : robe de taffetas bleu, recouverte d'une vaste tunique de tulle illusion, bordée de trois bouillons superposés, à tête masquée par un galon d'argent... tunique qui, courte par devant, va par derrière s'effilant en traine, pour se relever, sur le côté gauche, en deux retroussis, accrochés par deux tortils de perles de lait d'inégale longueur, pendus à la ceinture?...

Ouf!

Pardonnez-moi, lecteur, ce galimatias. La matière est délicate et votre serviteur n'y est pas grand clerc. C'est, assurément, au siècle où nous sommes, un grave défaut. Mais quoi! Ma famille a oublié de faire entrer dans le programme de mes études un apprentissage de quelques années chez une faiseuse en renom. Il est vrai qu'aujourd'hui, — chroniqueur par accident, — je porte cruellement la peine de cette omission. N'est-ce pas une honte de se sentir si inhabile quand, parmi nos confrères, il n'en est pas un dont le style ne s'entende merveilleusement à dresser le velours, rouler le satin, piquer le taffetas, chiffonner la dentelle et trousser les choux! — Ah! l'outil de leur prose est véritablement une plume-aiguille, et la première maison d'habits pour femme n'aurait plus rien à leur apprendre. Tandis que moi, pauvre hère, c'est à peine si je sais distinguer un ourlet d'un surjet; quant aux genres de points usités, j'ignore autant le point arrière que le point avant, et je me trouverais fort empêché de dire, en face de deux coutures, laquelle est surfilée et laquelle rabattue. Aux mots de « *remplis* » et de « *bordés* » je n'entends sens qui vaille, et je ne suis pas éloigné de les prendre, — nouveau Pradon de cette nouvelle rhétorique, — pour des termes de chimie.

Reste à savoir si les journalistes ont été véritablement créés et mis au monde pour transformer leurs feuilles en moniteurs des modes. Il le faut bien croire, puisque tous s'abandonnent, avec des enthousiasmes mal déguisés, à cette littérature du chiffon, et que la plus grande gloire à laquelle on semble prétendre est de bien décrire toutes les excentricités de coquetterie, rencontrées dans l'un et l'autre monde.

Tandis que du côté de la barbe on s'émascule à plaisir, en forçant ainsi sa plume et sa pensée à des attentions exclusivement féminines, le beau sexe persévère plus que jamais dans son parti pris de se *déféminiser* tant qu'il peut. Encore quelques mois, et la femme aura, tout entière, sombré dans les grossièretés relatives, par où jadis nous nous distinguions d'elle; la femme de Paris, s'entend.

Les allures crânes, les attitudes osées, l'usage du faux-col et du lorgnon, la botte et la canne, le fusil et le patin, la cigarette et le libre-parler, tout ce qui constitua si longtemps, en un mot, notre apanage, a excité la convoitise des filles d'Eve : elles nous l'arrachent bribe à bribe. Si bien qu'on ne saura bientôt plus à quels signes extérieurs discerner Lydie d'Horace.

Voyons, entre nous, ne vaudrait-il pas mieux avoir carrément le courage de son opinion et, tout de suite, d'un commun accord, sans plus de tâtonnements, troquer tout d'un coup, entre chaque sexe, le costume et les coutumes de l'un contre le costume et les coutumes de l'autre? Tous les hommes étant devenus femmes, et toutes les femmes s'étant faites hommes, la double tendance, qui des deux côtés se manifeste, aurait reçu satisfaction, et tout serait pour le mieux dans la plus grotesque des révolutions possibles.

Pour ce faire, l'heure est très propice. Le carnaval n'a pas les ébahissements ni les bégueule-

ries des autres périodes de l'année. Sous son influence, la transformation s'opèrerait avec toutes les facilités désirables en telle occurrence.

Si d'aucuns feignent de mettre en doute la double tendance précitée, ils ont, pour s'en convaincre, un infaillible moyen : c'est de s'aposter à minuit devant l'Opéra, tous les samedis de bal masqué, pendant deux ou trois ans. Alors ils verront — pourvu qu'ils aient pris soin de noter leurs remarques, comme les pointeurs des petites voitures font à l'entrée du bois, — ils verront, dis-je, qu'une augmentation toujours croissante, d'une saison sur l'autre, se produit dans le nombre des individus qui, pour se déguiser, se contentent de prendre les habits du sexe contraire au leur. Il est impossible en effet, de risquer trois pas, ces soirs-là, dans la direction susdite, sans rencontrer, soit un microscopique cocodès dont le gilet ouvert en cœur a des rebondissements étranges, soit une gigantesque cocodette dont le corsage, chastement clos, a des méplats insensés.

Certainement, cette mutation ne manquerait pas de charmes à certains égards. Il convient toutefois de reconnaître qu'elle ne laisserait pas d'avoir aussi quelques inconvénients. Peut-être, par exemple, chaque sexe, jeté brusquement dans les habitudes de l'autre, aurait-il un peu de peine à s'y faire. Femme, il est possible qu'on n'arrive pas sans nausées à culotter force pipes, en engloutissant des mous. Hommes, nous serions fort maladroits — au moins dans le commencement — à dissimuler derrière un canapé le cadavre imprévu d'une maîtresse introduite, dans une heure de défaillance, sous le toit conjugal. Mais après tout, on s'y ferait à la longue : il n'y a que la première pipe qui écœure, et que le premier cadavre qui embarrasse.

Assez sur ce thème. Sans doute, il a de bien vives séductions. Pour peu qu'on s'y arrête, l'œil y découvre une foule de perspectives paradoxales qu'on aimerait à photographier. Mais je me garderai bien de perdre une aussi précieuse occasion de prouver à notre excellent Montaigne qu'il faisait une franche hyperbole en écrivant cette phrase : « *C'est chose difficile de fermer un propos et de le couper depuis qu'on est arrouté.* » — J'étais « arrouté, » et voilà que je coupe court.

Toutefois, si la présente causerie ne parle pas plus longuement des bals publics ou privés dont elle a dit trois mots, ce n'est pas au moins qu'elle soit étrangère à ces sortes de réunions. Rien ne lui serait plus facile, au contraire, que de vous fournir, sur la plupart d'entre elles, mille et un détails minutieusement circonstanciés. Seulement, à quoi bon, je vous prie? Quand elle vous aura répété que le bal des artistes dramatiques persiste à se nommer ainsi, parce qu'on y rencontre toutes les lionnes de la haute et basse galanterie parisienne ; car de comédiennes « pour de bon, » pas la traîne d'une; quand elle vous aura raconté les splendeurs spirituelles du pique-nique de Mme O'Connell, en serez-vous plus avancés? Ne serait-ce pas au demeurant la vingtième version que vous liriez de cette double solennité? Mieux vaut donc passer outre.

En revanche, il ne me déplairait pas de vous narrer la grande fête, offerte par Mme la duchesse Riario de Sforza, dans son charmant hôtel de l'avenue de l'Empereur, à Passy.

Par malheur, une autre considération me retient : on y a joué une opérette inédite, intitulée le *Coquelicot*. Or, bien que les paroles de ce petit acte soient de votre serviteur, j'ai dû les désavouer, en présence des additions, transpositions, etc., etc., qu'on leur a fait subir à mon insu. Peut-être, en cette circonstance, me laisserais-je entraîner ici dans quelque discussion trop personnelle. Aussi le plus sage est-il de ne pas m'aventurer sur ce terrain-là.

Il serait, à la rigueur, possible de se rejeter dans l'énumération des diamants et des grands noms, des perles fines et des fins sourires, des décorations et des épaules nues, qui faisaient à nos interprètes un auditoire vraiment princier. Je préfère constater simplement qu'un premier violon de l'Opéra, M. Daubé, nous a dit une adorable villanelle de sa composition, qu'on a couverte de bravos et qui, sans aucun doute, fera le tour du monde parisien. J'ajouterai même, si vous le désirez, que Delaunoy du Vaudeville a dépensé tout ce qu'il lui sait de verve bourgeoise dans un prologue en vers très applaudis de M. de Saint-Georges.

Monsieur le marquis de Saint-Georges! Ah! quel doux poème on pourrait écrire sur ce nom plein d'échos sonores et parfumés! Quand on se trouve en face du célèbre librettiste et qu'il tient à la hauteur de ses yeux un manuscrit quelconque, on jurerait avoir devant soi l'un des plus élégants dandys de la jeune France : faux-col haut et ferme, cravate extrabasse, revers d'habit vastes et bien ouverts, gilet à deux boutons, bordant d'un mince filet noir le plastron largement épanoui d'une chemise de batiste frangée d'un jabot-nain, manchettes longues et polies comme l'ivoire, gants souples et bien lustrés, bottines étincelantes et menues, menues... Mais ce qu'on ne peut rendre, c'est la grâce avec laquelle ce gentilhomme porte toutes ces choses. En vérité, on finirait par croire que l'eau de Jouvence n'est pas un mythe. Et puis, quelle savante courtoisie! Quelle politesse bien ménagée! Quelle superbe aménité!

M. Berryer était là. Tout de noir vêtu. L'habit boutonné. Pas une décoration. Rien de voyant : — arrivé tard, il n'avait pas de place. Quelqu'un lui offre la sienne. Il refuse. On insiste. Le grand orateur s'efface derrière une porte et menace de se retirer. Je saisis cette réponse au vol : « Non! non, je ne veux pas me donner en spectacle. » Quelle admirable modestie dans cette simplicité — quasi-bourgeoise — dans un des hommes placés par leur caractère et par leur génie au premier rang des illustrations de son temps!

Maintenant, fermons les vannes. Nous bavarderons un autre jour des courses de La Marche qu'on inaugurait dimanche dernier. L'avenir est à nous, et l'on n'a pas fini d'améliorer le cheval au détriment de l'homme, qu'on détériore.

JULES DEMENTHE.

AVANT LE BAL DES ARTISTES

CHEZ Mlle P...

— Veuillez m'excuser si je vous dérange dans vos exercices. Pourriez-vous me céder quelques billets d'entrée au bal de l'Opéra-Comique?
— Et avec cela, Monsieur?

LES THÉATRES AVANT L'EXPOSITION

Si les petites dames le voulaient bien, si elles se rangeaient à demi, si elles n'arboraient que des toques convenables et n'abusaient pas des chignons, rien ne serait plus facile que de les réhabiliter et de leur faire obtenir le prix Monthyon, avec des protections, toutefois. Ces réflexions bienveillantes me sont inspirées par le monde que vient de mettre sous nos yeux M. Théodore Barrière, qui doit se connaître en grandes dames, et qui nous en montre de déplorables échantillons.

En étudiant les mœurs de ces fieffées coquines, qui mettent au service de leur dépravation leur fortune, leur luxe et leur position sociale, on se sent pris d'une grande indulgence pour les pauvres filles du quartier Bréda, qui, du moins, comme disait Voltaire, ne font guère tort qu'à elles-mêmes. Est-il sûr que ces dames soient aussi méchantes que cela ? Je ne l'aurais jamais cru. Il est vrai qu'il s'agit de représenter des brebis galeuses, et l'auteur n'a pu choisir des sujets dans la partie saine du troupeau. Jugez-en plutôt : Il met en scène quatre femmes du meilleur monde. La première, — celle qui va devant, — est séparée de son mari, — à qui elle a fait tous les chagrins possibles. Je ne parle pas seulement de l'accident redouté de Sganarelle ; il s'est perdu dans le nombre ; elle n'est pas galeuse seulement, cette Diane de Tourny, elle est pestiférée. Et d'une.

La seconde suit la première. Soit lassitude, soit ennui, Mme Tangrey vit avec son mari à la façon des ménages du dix-huitième siècle. Je m'en rapporte au moins à l'histoire, telle que l'ont écrite les vaudevillistes, dans leurs pièces poudrées à la maréchale. « On se marie ; cela n'engage à rien. » Et les deux époux vivent ensemble comme deux étrangers, oublieux de cette sage maxime de province, qui se perd de jour en jour : « C'est l'oreiller qui raccommode. »

La troisième vient ensuite, et quoiqu'elle soit traitée par M. Barrière avec beaucoup d'égards, Mme Marie Bernier n'est pas irréprochable. C'est une pauvre petite femme bien malheureuse, abandonnée par son mari, qui court les filles d'Opéra. En principe, on ne court pas les filles d'Opéra sans motif, et Mme Bernier a peut-être quelque péché sur la conscience. Elle se parfume, par exemple, se noircit les paupières, ou s'abonne aux cabinets de lecture. Sans cela la pièce serait invraisemblable. Ou bien, il faut supposer que le mari est un drôle d'un ordre tout à fait supérieur, une canaille d'élite, un bourreau de son propre bonheur.

Cela est possible à la rigueur. La quatrième brebis, — celle qui suit les autres, — n'a qu'un nuage dans sa vie, et, pour le moment, ce nuage est doré de toutes les couleurs de l'aurore. Mme Michelin est veuve et ne s'afflige point de l'être. Ne lui cherchons pas querelle pour cela.

La situation est parfaitement accusée ; on dirait un quadrille : deux brebis galeuses et deux qui ne le sont pas. Il s'agit de montrer l'inconvénient du mélange, et de pousser la chose aux dernières extrémités dramatiques, sans offenser plus qu'il ne faut la morale et la vérité.

L'intrigue du drame se déroule au milieu de détails dont quelques-uns sont très réussis. Le premier acte se passe au bord de la mer ; il a des senteurs agrestes, des odeurs salées ; on y tue un phoque. Cela ne manque ni de verve ni d'entrain. M. Barrière, en véritable millionnaire, a négligé quelques effets dramatiques que d'autres que lui se seraient appropriés. Le phoque aurait pu mourir sur la scène et dire quelques mots pathétiques en expirant. Peut-être n'y a-t-il pas songé.

Les sourdes menées des brebis galeuses — je veux dire Mmes Tengrey et de Tourny — semblent être au moment d'aboutir. Poussées par la cupidité, par la jalousie, par de mauvais instincts, elles troublent l'âme de la jeune veuve, qui leur emprunte, en attendant mieux, leurs airs évaporés et leurs allures de cocottes. Elle fait la moue en fumant le premier cigare, mais elle s'y fait rapidement.

Ne nous inquiétons pas d'elle pourtant. L'amour la sauvera ; il fit bien autre chose pour Marion Delorme. La seule âme véritablement en danger est celle de Marie Bernier. On lui tend un piège ; elle y tombe ; la voilà prise. Le petit pavillon, la porte du parc entrebâillée, le guet-à-pens, le séducteur en bottes vernies, rien n'y manque, et je crois que nous pouvons faire notre deuil de sa vertu.

Voilà le grand art ! On conduit les gens aux dernières limites ; on leur montre l'abîme, et, bon, une poussée, ils culbutent... et pas du tout ! ils sont parfaitement assis dans leurs stalles d'orchestre et s'applaudissent de « revenir de loin. » C'est ce qu'on appelle la ficelle, le truc, la scène à effet, le mouvement dramatique. Rien de mieux que d'en user, mais la façon est plus ou moins délicate. Franchement, je n'aime pas l'expédient de l'auteur. Au moment fatal — l'heure va sonner! — Mme de Tourny apprend qu'elle est la mère de sa victime. Elle se ravise et la sauve, ce qui est dans les mœurs, mais j'imagine que la joie de Marie Bernier doit être tempérée, pour peu qu'elle apprenne qu'elle est la fille d'une infâme drôlesse.

Mme Doche et Mlle Page représentent l'élément corrupteur de l'ouvrage ; on connaît le talent nerveux de la première, les finesses exquises de la seconde. Mlle Francine Cellier est charmante. Félix est l'homme de la drôlerie pathétique, et passe avec la plus agréable facilité, « du grave au vive, du plaisant au sévère. » En somme, le succès a été contesté, mais j'aime mieux ces luttes que les pacifiques émotions de certaines premières représentations. Malheur à l'œuvre qui ne passionne pas !

On va croire que je dis cela pour le *Fils du Brigadier*, un opéra qui mord à la poudre. Du haut du ciel, ta demeure dernière, mon colonel, tu dois être content. Jamais je n'ai vu traîner tant de sabres sur la scène de l'Opéra-Comique. Je ne m'explique ces tendances militaires qu'en supposant que M. de Leuven a voulu donner un pendant à la *Fille du régiment*. Je m'arrête, pour ne pas faire de peine à M. Victor Massé, l'auteur des *Noces de Jeannette*.

Revenons à nos moutons. M. Barrière est de ces gens que l'on discute. On ira voir les *Brebis galeuses*, ne fut-ce que pour en dire du mal. Et l'auteur est homme à les mener paître, longtemps encore, dans les coulisses du Vaudeville.....

 Dans les prés fleuris
 Qu'arrose la Seine,
 Barrière promène
 Ses chères brebis...

<div style="text-align:right">C. M</div>

LES PLAISIRS DE PARIS

ARIS est le kaléidoscope le plus complet, le plus original, le plus varié qui se puisse voir.

Les étrangers, quelque peu dépaysés en y arrivant, sont, au bout de quelques jours, au courant des us et coutumes de la grande ville, qui n'a pour eux aucun secret.

Mais ce sont les plaisirs qu'ils recherchent, et ces plaisirs leur sont offerts à chaque pas; aussi voit-on circuler dans les caisses de cette capitale toutes les monnaies du globe: piastres d'Espagne, thalers d'Allemagne, roupies de l'Inde, souverains d'Angleterre; tout fait masse et se change en pluie d'or pour séduire et pour conquérir.

Les Jupiters étrangers sont généreux; l'hospitalité française est proverbiale; ainsi tout est pour le mieux, comme disait le docteur Pangloss.

Venez donc, ô touristes qui aimez déjà Paris sans le connaître; venez visiter la reine de la mode, le temple des arts et des sciences. Voici le boulevard, avec ses équipages magnifiques qui se croisent en tous sens et ses cafés resplendissants de lumières. Voici la foule bigarrée qui promène sa nonchalance; voici ses beautés, roses vivantes, plus ou moins fraîches, formant un bouquet toujours nouveau. Voilà ses splendides magasins, où l'art expose ses plus élégants produits, et où le goût le plus exquis préside à toutes les créations.

Voulez-vous des jardins? Les squares naissent sous vos pas :

Le square Montholon, avec ses allées sablées, son lac en miniature et ses rochers factices;

Le square du Temple, bâti sur l'emplacement de la prison où fut enfermé Louis XVI;

Le square de la Tour Saint-Jacques, avec ses arbres exotiques;

Le square du parvis de Sainte-Clotilde;

Celui des Batignolles, avec ses rivières;

Celui de la rue de la Pépinière;

Le square Vintimille, où vont jouer les bébés du quartier Bréda;

Sans compter le square qui va être érigé à Belleville !

Celui-là n'aura pas son pareil au monde ! Jardins splendides, chalets suisses, ponts suspendus, rochers immenses, cascades de cent pieds de haut, le Niagara à Paris! Ce sera la merveille des merveilles !

Et le Parc-Monceaux, un des plus beaux jardins de France !

Et le Luxembourg, avec ses arbres centenaires, ses bassins, ses jets d'eau, ses statues, et son palais bâti par Marie de Médicis — un vrai casse-cou — pour le quart-d'heure !

Et les Tuileries, dont le jardin fut tracé par Le Nôtre, sur l'emplacement d'un couvent de Feuillants et d'une tuilerie, d'où le Palais a tiré son nom !

Voilà des arbres, de la verdure et des fleurs pour les natures bucoliques.

Faunes et sylvains y foisonnent, et le marbre et le bronze y reproduisent les héros de l'antiquité et les dieux qu'adoraient les Grecs et les Romains.

On en a pour longtemps avant d'avoir épuisé la nomenclature des plaisirs de Paris !

Car, chaque jour, il en crée de nouveaux pour vous retenir dans ses enchantements. Et quand on part, c'est avec le cœur gros, ou le cœur pris.

C'est que les Parisiennes sont des sirènes, avec lesquelles il faudrait, comme Ulysse, fermer ses yeux et boucher ses oreilles.

Paris est émaillé de bals et de concerts, qui attirent les femmes les plus charmantes, les hommes les plus distingués.

C'est là que la musique et l'harmonie, les lumières et les parfums enivrent à la fois les spectateurs charmés.

C'est là que les toilettes les plus étranges, les modes les plus excentriques font leur apparition, pour se répandre ensuite dans l'Europe entière qui les copie.

Enfin, Paris a le Bois...

Le Bois, cette splendide promenade, grande comme une ville, jolie comme une vignette anglaise !

C'est là, autour de deux grands lacs, que roulent sans cesse des équipages armoriés, des calèches aux chevaux russes, anglais ou andalous, des paniers légers où s'étalent les femmes à la mode, escortées par de brillants cavaliers.

C'est là que l'on trouve de frais ombrages, des allées sinueuses, des sentiers inconnus, où l'on s'égare sans difficultés.

C'est là qu'est le Pré Catelan, une corbeille de fleurs, et le Jardin d'Acclimatation, une ménagerie au grand air !

Tout est là réuni.

La villégiature, avec ses chalets, ses prairies, ses villas, ses moulins, ses bosquets et ses grands arbres.

Le sport, et son champ de course si pittoresque et si animé.

La naumachie, avec ses bateaux qui glissent comme des alcyons, ses nacelles aux blanches voiles, ses gondoles à six rameurs !

Et sa rivière, que traversent des ponts rustiques, et son rocher, d'où s'échappe une cascade bouillonnante.

Pour cadre à ce somptueux panorama, Saint-Cloud, Suresnes, Passy, Neuilly, Meudon, et enfin l'Arc-de-Triomphe.

Voilà, chers étrangers, ce que Paris vous offre à votre arrivée.

Et quand vous retournerez dans votre patrie, vous emporterez les plus riants souvenirs de la France qui vous tend les deux mains.

MARC CONSTANTIN.

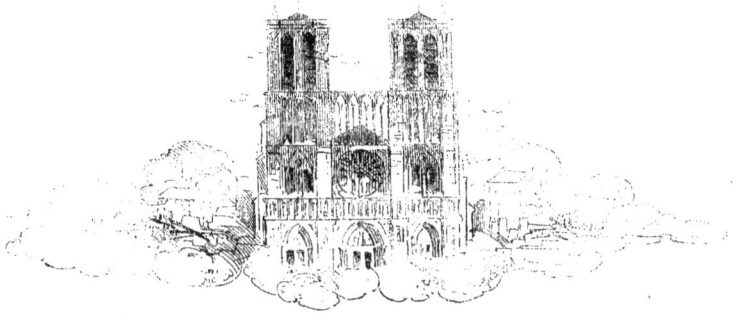

Notre-Dame de Paris.

LES HABITATIONS RUSSES A L'EXPOSITION UNIVERSELLE

LA MORALE ET L'EXPOSITION

L'INDUSTRIE, certes, est une grande et belle chose, et je crois sincèrement que chaque pas fait vers la perfection matérielle est utile à tous. Je ne sais quel économiste s'écriait un jour, à propos des immenses progrès mécaniques de ce temps :

— Eh! que venez-vous nous parler de bras cassés ? Cassons les bras! Plus vous simplifierez le travail manuel, plus vous laisserez de champ à la pensée. Lorsque chaque travailleur sera le simple surveillant d'une machine agissant pour lui, nous serons arrivés à l'idéal, c'est-à-dire au règne absolu de l'homme sur la matière !

Soit!

Seulement, permettez-moi de vous dire que, si vous n'avez pas eu le soin de perfectionner votre homme, en même temps que son outil, vous arriverez à une monstruosité.

C'est vrai, l'idéal du progrès serait le triomphe de l'esprit sur la matière. Mais a-t-on songé quelquefois que l'homme est un résumé complet de la nature, qu'il est composé également de ces deux éléments : esprit et matière, qui chez lui prennent les noms de *facultés et d'instincts*.

Chaque accroissement d'une faculté se produit au détriment d'un instinct, en sorte que l'homme idéal serait celui dont les facultés se trouveraient développées, au point d'avoir anéanti les instincts.

Malheureusement, nous n'en sommes pas encore là, pas plus dans la classe des jouisseurs que dans celle des producteurs.

Cette dernière surtout, il faut l'avouer, a été singulièrement négligée à ce point de vue.

Admettons un instant que la simplification du travail manuel soit arrivée à un degré tel, que l'ouvrier n'ait plus qu'une surveillance fort simple à exercer sur la machine, chargée de produire pour lui. Qu'arrivera-t-il?

Son esprit, qui autrefois aurait été fatalement absorbé par l'attention nécessitée par sa besogne, se mettra à suivre le courant qui lui plait.

Or, si les facultés intellectuelles sont chez lui dans un état d'infériorité vis-à-vis des instincts, ce sont ces derniers qui commenceront à s'agiter.

Avez-vous remarqué une chose, cher lecteur, à laquelle on n'attache généralement pas une grande importance, et qui cependant est bien significative, à mon avis?

Les hommes, qui ont un travail rude et qui les force à une grande fatigue, sont beaucoup moins dépravés que les autres.

Les forgerons, les charpentiers, les mécaniciens, les maçons, les fondeurs, fournissent moins de grands criminels que les tailleurs, les cordonniers, les tisserants, les commis.

Vous aurez bien, par ci par là, un coup de couteau donné dans une rixe ou par vengeance, — mais une de ces atrocités bien combinées, — non. Elles sont plutôt du domaine de ce que les premiers appellent « *les métiers doux*. »

Je ne veux pas m'étendre longuement sur cette théorie ; mais tout homme qui, comme moi, s'est mêlé aux travailleurs manuels, pourra affirmer que, presque toujours, les métiers rudes fournissent de bons maris, de bons pères de famille, et, qu'hélas ! il n'en est pas généralement de même des autres. On va m'objecter le petit Lemaire.....

Mais, au contraire, cet exemple vient à l'appui de ma thèse : Lemaire est un brutal ; — ce n'est pas un raffiné du vice.

Lisez les statistiques des viols, et vous verrez que j'ai raison.

Eh bien! je le dis et je le maintiens : Vos expositions universelles ne prouveront absolument rien en faveur de la marche ascendante de l'humanité, tant que vous ne me présenterez que le résultat de vos conquêtes matérielles.

J'irai même plus loin dans mon affirmation, et je ne reculerai pas devant une discussion, tendant à prouver que le perfectionnement des objets de luxe, par exemple, et les inventions qui les mettent à la portée de tous, sont plutôt des indices de décadence que des preuves de progrès.

Ici encore, je crois devoir m'appuyer sur des exemples : C'est la classe des bijoutiers qui fournit le plus de proxénètes. Pourquoi?

Ils touchent au luxe, ils s'y adonnent par leur travail ; ils l'aiment, l'envient et finissent par le vouloir à tout prix.

Il en est de même chez les femmes : la prostitution se recrute de préférence chez les couturières, les modistes, les polisseuses en bijoux.

Si donc vos expositions universelles ne me fournissent que des preuves de progrès matériel, vous ne m'aurez rien prouvé, rien, absolument rien.

Cependant, on semble avoir compris qu'en effet il doit y avoir autre chose dans ces grands concours des nations.

Cette année, paraît-il, il y aura un rapport sur l'état intellectuel de la France. — C'est un pas, mais cela ne suffit pas.

Je rêve autre chose encore.

Voyez-vous le monde calme et pacifié?....

Tous les ans on se réunirait dans une capitale. Les peuples de toutes les parties du monde y enverraient des spécimens des inventions faites depuis l'année précédente.

La veille de la distribution des récompenses, les commissions seraient réunies solennellement, et les ambassadeurs de chaque puissance présenteraient leur rapport, non seulement sur la situation intelligente, mais encore sur la situation morale de leurs pays.

« L'année dernière, nous avons eu tant d'assassinats, tant
» de vols, tant de banqueroutes frauduleuses, tant de viols,
» tant de faux; cette année, nous avons à constater une
» grande diminution de crimes.
» De plus, nous avons à citer de grandes actions, plus
» belles, plus admirables que celles dont nous avons parlé à
la dernière exposition. »

Rêves! rêves! dira-t-on?

Qui sait?

Peut-être sommes nous plus près de ces spectacles que nous le croyons nous-mêmes, et peut-être aussi, lorsque nous y assisterons pour la première fois, serons-nous bien étonnés, si la nation placée la dernière dans l'ordre industriel se trouvait avoir le premier rang dans l'ordre moral....

EDOUARD SIEBECKER.

BIBLIOGRAPHIE

Le bagage littéraire de ces derniers jours est léger. La grande préoccupation du moment — l'Exposition — entrave la marche ordinaire des choses, et les éditeurs se retirent sous leur tente. *Alfred de Musset* paraît en livraisons, grand format, absolument comme le *Dernier mot de Rocambole*; toutefois il est mieux illustré.

Il serait injuste pourtant de ne citer aucune nouveauté; la qualité peut suppléer à la quantité, et nous avons quelques bons livres sur la planche.

Le Voyage en Terre-Sainte, de F. de Saulcy, n'est pas seulement une merveille typographique, mais un ouvrage intéressant et instructif, écrit avec une verve et une bonhomie charmantes. On y apprend, non sans quelque surprise, que Jérusalem est à douze jours de Paris, et l'on s'étonne qu'aucune compagnie n'ait encore organisé des trains de plaisir pour ce merveilleux pays d'Orient, rempli de légendes et de souvenirs.

Depuis quelques années, nous avons à constater une amélioration sérieuse dans l'exécution des travaux typographiques à Paris. On citait autrefois quelques éditions de Didot, de Renduel et de Curmer, comme s'écartant seules des labeurs ordinaires. Aujourd'hui, nombre d'éditeurs sont entrés résolûment dans une voie nouvelle, et leurs publications, en dehors de leur mérite intrinsèque, sont éditées dans des conditions de luxe qui s'accordent fort au goût du public. Ce public devient bibliophile. Le goût de la lecture se répand tous les jours, et l'on ne veut pas seulement des livres, mais de beaux livres. Il n'y a pas de mal à bien habiller la pensée. Si elle est médiocre, on peut tout au moins en admirer la lettre et en négliger l'esprit. Il ne faudrait pourtant pas pousser cela jusqu'aux dernières conséquences.

M. P. Jannet couvre de bleu une nouvelle bibliothèque elzévirienne sur papier de Hollande, qui contient jusqu'à présent quatre à cinq ouvrages : *Til Ulespiegle, Pierre Schlemihl, le Diable amoureux, Paul et Virginie*, etc., etc. L'édition est fort jolie, mais manque de correction.

Une revue nouvelle, dont le succès s'affirme de jour en jour, est la *Revue de poche*, dont les livraisons paraissent deux fois par mois; elle a adopté un genre d'impression, qui rappelle les meilleurs modèles que nous ait laissés le seizième siècle. M. Alcan-Lévy imprime ces petits volumes avec beaucoup de goût, et ce n'est là que leur moindre attrait. Le dernier numéro de ce journal doit être pénible à l'ombre de Musset; il cite un proverbe de Carmontelle, copié textuellement par l'illustre fantaisiste. Ce qu'il y a d'étrange, c'est qu'on s'en aperçoit pour la première fois. On lit donc bien peu Carmontelle!

Les *Épisodes et souvenirs de la vie* de Charles Nodier, racontés par sa fille, Mme Mennessier-Nodier, présentent un intérêt touchant pour les lecteurs qui ont connu le dernier Fontenelle. Je me trompe ; Fontenelle n'avait pas le cœur de Nodier. Mais tous deux étaient de l'Académie. Pour ceux qui regardent Nodier comme l'homme qui a le mieux pratiqué et le mieux aimé notre chère langue française, les *Épisodes* sont le complément naturel de ses œuvres.

M. Alfred Delvau a fait paraître une seconde édition, notablement augmentée, du *Dictionnaire de la langue verte*. Nodier le lui aurait pardonné. Il rassemble, à coup de balai, les ordures et les poussières de la langue pour en faire un amas formidable. Que d'autres lui jettent la pierre ; pour nous, c'est œuvre pie. Laissez fermenter ces éléments putrides, et vous verrez les fleurs et les plantes vivaces qui sortiront de ce fumier.

C'est dans les tropes populaires que la langue, énervée par les crevés littéraires, revient puiser de temps en temps la couleur et la virilité. Ce que Rabelais a fait au début, il est bon qu'on le fasse encore, dussent les délicats se boucher le nez, et les précieuses se cacher sous leur éventail.

La librairie des auteurs dramatiques édite les *Sonnets de la Mariée*, d'O'Tanaël. Et pourquoi pas les sonnettes?

MM. Garnier frères, qui n'ont peur de rien, publient un volume de vers de M. Amédée Pommier; cela s'appelle *Paris*, et cela a plus de six mille vers. On voit bien que les barrières ont été reculées.

G. RICHARD.

CAUSERIES PARISIENNES

hiens et chevaux, fusils et carniers, guêtres et poires à poudre, — bref, tout l'attirail de haute et basse vénerie vient — sauf de rares exceptions — d'être remisé jusqu'à l'an prochain. Telle doit être assurément la cause de l'invasion des cors de chasse dans notre bonne ville de Paris. Ils ont voulu, avant de se taire, jeter un dernier cri, pousser une dernière note, cri solennel, note magistrale : et comme il n'est pas, en province, de succès qui vaille, c'est la consécration de la capitale qu'ils sont venus chercher, — après quelques semaines de recueillement.

A saint Hubert ne plaise que je médise de cet instrument! En forêt ou en plaine, à la tombée du jour, la trompe de chasse est d'un charmant effet. Mais il faut, à ses violences de son, l'espace qui les adoucit. Et j'avoue humblement que la rue me semble peu faite pour ces harmonies éclatantes, même durant les jours gras. Ces explosions de cuivre, qui, jaillies d'une croisée, vont se brisant contre les murs, rebondissent sur un auvent, tombent sur le trottoir, et meurent dans un ruisseau, n'ont plus ni couleur ni poésie. Leurs éclats s'enfoncent dans l'oreille sans avoir eu le temps — entre le point de départ et celui d'arrivée — de perdre quoi que ce soit de leur force de projection : on est assourdi sans rien entendre.

D'autre part, les instrumentistes innombrables de ces jours saturniens s'acharnent à souffler les mêmes choses : l'un dit, l'autre répète, puis un troisième, puis un quatrième. Et de dix heures du matin à minuit, quatre ou cinq fanfares courent d'échos en échos de la Bastille à la Madeleine et de Montmartre à Montparnasse ; et toujours la série épuisée renaît de sa dernière note pour s'épuiser encore et renaître à nouveau. Le mal sévit partout, mais avec plus de violence qu'ailleurs, aux angles des grands faubourgs et des boulevards. Il a pour foyers principaux les débits de vin. Là, toute la journée, aux fenêtres de l'entresol, ouvertes à deux battants, on ne voit que joues gonflées et pavillons de cors qui s'arrondissent, celles-là rouges et ceux-ci noirs, dans la teinte neutre des embrasures.

A ces concerts d'en haut ajoutez ceux d'en bas; aux trompes de chasse joignez les cornets à bouquins, et vous aurez complet le charivari composite qui, dans ces jours de bruit, domine tous les bruits, sorte de *mêlé* musical que la licence du moment verse à grands flots dans le tympan des promeneurs, pour faire croire aux gens de bonne volonté, — étourdis d'ailleurs par cette rude absorption, — qu'ils s'amusent comme des fous !

Nous ne parlerons point, — s'il vous plaît, — des *Bœufs gras*. Il est déplorable que, dans une ville comme celle de M. Haussmann, centre de tous les luxes, de toutes les émulations et de tous les progrès, on en soit encore à promener, au milieu d'une centaine de personnages sottement travestis, trois ou quatre pauvres ruminants, qui, n'en pouvant mais, n'ont pas même, comme en Chine, — la chance d'être de carton ! — Depuis dix années et plus, ce sont toujours les mêmes hardes, toujours les mêmes chars, toujours les mêmes bonshommes : rien de plus piètre, rien de plus mesquin, rien de plus funèbre ; tranchons le mot, rien de plus niais. Or, remarquons-le, c'est la seule occasion qui nous soit donnée de mettre notre fantaisie artistique et pittoresque toutes voiles dehors. Mais Paris ne daigne ! Il se contente d'abandonner la chose aux mains, — intelligentes, je le veux croire, — mais non artistes, d'un négociant qui, ne voyant là qu'une réclame permanente, loue des défroques de théâtre et des comparses au hasard ; puis, les uns portant les autres, lance le tout à travers les badauds accourus. — De sorte qu'en France il n'est chef-lieu, ni sous-préfecture qui ne sache, au besoin et le cas échéant, surpasser de cent coudées la capitale, dans l'organisation d'un cortège quelconque, historique ou carnavalesque.

Pourtant — et les bêtes de M. Fléchelle à part — il faut bien reconnaître que, cette année, le carnaval de Paris s'est piqué d'amour-propre. Je ne l'avais jamais vu, quant à moi, s'affirmer, pendant les trois jours gras, — journée des dupes naguère ! — avec autant de précision et d'autorité. Est-ce que le carnaval de Venise, dont tous les journaux, grands formats, disent la résurrection, aurait désormais une concurrence à craindre? Je ne sais, mais en vérité, je vous le déclare, les symptômes que j'ai notés dimanche dernier, dans le cours d'une interminable flânerie, m'inspirent, à ce sujet, les meilleures espérances.

L'atmosphère a donné l'exemple et le signal. Lasse des hardes ténébreuses et pailletées de gouttes d'eau qu'elle portait, hélas ! depuis tant de semaines, elle apparut, le 3 avril, dans un magnifique costume, tout éblouissant d'azur et de rayons : nul ne la reconnaissait. Dans les lilas et dans les marronniers, on a pris le change ; et les fleurs hâtives ont mis soudain le nez aux baies de leurs bourgeons pour acclamer le renouveau qu'elles croyaient voir revenir. Ce n'était pas lui, par malheur. Et les fleurettes désappointées ont dû, frileuses et délicates, payer de leur vie leur enthousiasme irréfléchi.

Mais ce travestissement de l'atmosphère a mis tous les Parisiens en joie. Aux scintillements inaccoutumés du soleil, les cerveaux se sont emplis d'idées folichonnes, et des flots d'excentricités ont, tout le jour, coulé lentement aux trottoirs de la ville.

Le froid mordait, vif et sec. Or, dans l'énorme foule des promeneurs, chacun avait, comme M. le marquis d'Osmont et ses invités chassant, le mardi-gras, à Chantilly, un faux nez. Les formes en variaient à l'infini. Seules les nuances manquaient de contrastes; elles se contentaient de descendre et de monter la gamme qui court du violet d'évêque au pourpre de cardinal. Faux nez admirablement réussis, d'ailleurs. L'art a fait de merveilleux progrès dans cette spécialité; n'était, en effet, l'originalité de leur mise en couleur, on eut pris volontiers pour nez de nature ces nez d'artifice.

Les propriétaires de ces bizarres appendices étaient, pour la plupart, costumés; *costumes* peu tapageurs à vrai dire, et conçus dans un esprit autre que les vêtements spéciaux désignés d'ordinaire par ce vocable particulier. — On voyait, par exemple, beaucoup de gens mis en marmitons, et portant sur le sinciput de grandes bannes, où quelque tourte laissait, aux

bords de sa croûte supérieure, passer la patte rouge d'une écrevisse en mauvaise passe. D'autres s'étaient vêtus en sergents de ville ; quelques-uns en municipaux ; ceux-ci en facteurs de M. Vandal, ceux-là en garçons de recettes de M. Rouland. Or, tous ces travestissements se faisaient remarquer par une exactitude rigoureuse. Des grandes dames, de bien grandes dames, je vous le jure! enfouies sous des peaux de bêtes, se dodelinaient, habillées en lorettes, au fond de calèches à huit ressorts. Par contre, des lorettes, habillées en grandes dames, se cachaient dans la pénombre des petits coupés. Les jeunes gens du *high-life* et du calicot avaient, pour la circonstance, emprunté à leurs petits frères des chapeaux et des jaquettes qui — trop bas et trop courtes — leur donnaient une allure tout-à-fait réjouissante; ceux-là n'excédant que de six centimètres le sommet du crâne, celles-là s'arrêtant tout juste au ras du point qu'elles s'empresseraient de couvrir en temps ordinaire. De petites femmes trottinaient sous la forme cocasse de « parapluies fermés. » Joseph Prudhomme s'était affublé en garde national. Gavroche, grave comme un sapeur, étalait au vent d'énormes moustaches, poussées subitement sur sa lèvre narquoise. De loin en loin passaient des ouvriers en bourgeois, des bébés en Benoîton, des vieillards en jeunes hommes, et des vieilles femmes en palette-Delacroix. Il y avait aussi de filous déguisés en honnêtes gens, et d'honnêtes gens faits comme des voleurs.

Mais à vouloir tout dire, on n'en finirait pas!

Tous ces individus se regardaient curieusement entre eux. Ils ne pouvaient, en effet, être sortis que dans le but de s'admirer réciproquement — puisqu'il n'y avait rien de plus à voir. Sérieux ainsi que des mamamouchis, les piétons allaient *piano*, *pianissimo*, se marchant sur les talons, s'écrasant les orteils, s'effondrant la poitrine à coups de coudes. Il est certain qu'un peu plus de désinvolture n'eût pas nui à l'ensemble de cette manifestation. Mais on ne saurait demander tout à la fois. A l'égard du travestissement proprement dit, les Parisiens ont fait preuve d'un incontestable bon vouloir. Le coup est donc porté. C'est le principal. Les éléments qui manquaient cette année, entrain et gaieté, viendront peu à peu. L'arbre du carnaval — qu'on croyait mort — a poussé de nouvelles feuilles. Il suffit. Plus tard les fleurs reparaîtront, et aussi les fruits. Patience!

Franchement, c'est à désirer. Tous les jours le peuple, spirituel par excellence, se fait plus taciturne et plus morose. L'habit et le chapeau noirs ont tué le bon vieux rire d'autrefois. On se débraille bien à l'occasion, par ci par là. Mais quoi! Le débraillé n'est pas la joie. Tel jeune-France encombre d'argot le grand Seize du Café Anglais, qui, dans son âme et conscience, crève littéralement d'ennui. Nous ne savons plus nous amuser; voilà le fin mot. Des excitations au bâillement flottent dans l'air. Si quelqu'un cherche dans la conversation ou dans la presse, quelque bonne plaisanterie pour réagir, la plupart de ses contemporains prennent aussitôt des aspects d'Académie effarouchée.

Est-ce au développement de l'instruction publique que nous devons ces dédains ou ces indifférences? On le voudrait croire. Par malheur, les graves

problèmes que discutent en ce moment les échos du palais Bourbon, sont à peine résolus en théorie. Avant que la pratique en ait fait fructifier la solution, la France ne saurait se flatter d'être assez érudite pour avoir le droit de ne plus rester franchement naïve.

J'avoue, au reste, que je ne prévois pas sans quelque frayeur le temps où tout le monde aurait en poche son diplôme de bachelier. — Combien de Français qui, dès aujourd'hui, ne trouvent de placement ni de leur savoir, ni de leur talent! — A preuve ce brave Albert Glatigny. Un poète, celui-là, dans toute l'acception du mot, sachant aussi bien que quiconque le rythme et la rime. Que lui a-t-il manqué, au demeurant, pour se créer une place au soleil? L'indépendance; pas autre chose. Le mal est qu'il faut vivre. Or, le grand art ne nourrit pas ses prêtres. Ainsi se trouvent tant de génies en germe étouffés dans des professions excentriques, qu'il leur faut bien accepter en échange du pain de chaque jour.

Glatigny s'était fait comédien sans vocation : un métier, pour lui, rien de plus. Toutes les facultés nécessaires à la scène lui faisaient défaut, quoi qu'il en juge. Aussi, malgré sa constance sans bornes, ne réussit-il qu'à s'enfoncer encore plus dans la situation précaire où sa manie de plume l'avait précipité. Si bien qu'aujourd'hui, las de luttes, abreuvé de dégoûts, exténué de déboires, la force lui manque. Sa muse, sa chaste muse, qu'il avait, lui, le dernier des bardes, aimée jusqu'ici dans des tête-à-tête pleins d'abnégation et d'isolement, voici qu'il tente de la faire grimper sur les tréteaux de café-concert. Il veut, — sous couleur d'improvisations à la Pradel, — il veut la livrer, nue et pantelante, aux exigences vulgaires et brutales d'un public illettré. Pauvre maîtresse! Pauvre amant!

JULES DEMENTHE.

LA DERNIÈRE PROMENADE DU BARON BRISSE
Celui-là ne verra pas l'Exposition !

LA « PREMIÈRE RÉUNION SÉRIEUSE » DE L'EXPOSITION !
Toast du baron Brisse (27 février 1867).

LETTRES D'UN BON JEUNE HOMME
SUR L'EXPOSITION UNIVERSELLE

Paris, le 9 mars 1857.

Mon cher père, ma bonne tante,

Je crois que vous vous êtes trop pressés de m'envoyer à Paris. Sous l'étrange prétexte que je suis un peu lourd au physique et au moral, vous avez jugé que l'Exposition universelle était une excellente occasion pour me dégourdir et me donner de la tenue. Je dois à cela d'avoir été poussé dans le chemin de fer un peu contre mon gré, et, sans reproche, j'ai eu d'autant plus de mérite à vous obéir que je n'aime pas la ville.

Je sais que vos intentions sont excellentes et que vous ne voulez que mon bien. Mais quand ma tante, que j'embrasse de tout mon cœur, a des idées dans la tête, elle ne les a pas au talon. Elle a prétendu que, si les voyages forment la jeunesse, c'est à cause de la quantité de gens d'origine et de mœurs différentes avec lesquels ils mettent en relations. Partant de là, une simple tournée à Paris devait me valoir un voyage autour du monde. En effet, si j'en crois le journal de notre localité, Paris va réunir les échantillons des peuplades les plus sauvages. L'Europe nous envoie des Lapons et des Tartares; l'Asie, des Cambogiens et des Birmans; l'Afrique, des Hottentots et des Madécasses; l'Amérique, des Iroquois et des Apaches; l'Océanie, des Maduréens et des Battas. J'oublie une cinquantaine de nationalités encore plus saugrenues; — il faut convenir que le monde est bien grand.

Eh bien! n'en déplaise à ma belle tante, elle a fait ce qu'on appelle au collége un cercle vicieux. Elle m'en voudra sans doute, mais je crois qu'il faut voir les gens dans leur pays. Arrivé depuis huit jours, j'ai déjà parcouru les promenades les plus fréquentées, et c'est à peine si j'ai trouvé un Turc authentique; — je dis authentique, à cause du carnaval. Le jour de mon arrivée, je me suis croisé avec une cavalcade, où j'ai remarqué nombre d'Espagnols, d'Arabes et de Caraïbes. J'ai d'abord cru voir un groupe d'exposants, mais quelques détails mythologiques m'ont fait comprendre que ce n'était que le cortége du bœuf gras.

La première chose que fait l'étranger qui arrive à Paris, c'est de se faire habiller par un tailleur, à moins qu'il n'achète des vêtements confectionnés. Ainsi disparait tout accent original, toute couleur locale. On m'a montré un Chinois en casquette. Il avait l'air de notre sacristain.

Je me suis décidé à faire le voyage au Champ-de-Mars, dans l'espoir d'y rencontrer des produits ou des personnalités exotiques. Mon cœur s'est serré en mettant le pied dans ce gâchis international. Je vous le répète; l'heure n'était pas venue.

Il est en pleine fabrication, ce palais; on le construit, on l'élève, on le maçonne, on le badigeonne; on a même l'air de n'avoir pas fini de si tôt. J'ai eu les oreilles rompues à coups de marteau; j'ai pataugé dans la boue; je me suis heurté à vingt colis épars dans les galeries. Je ne parle pas de l'hiver qui nous revient avec ses bises glaciales; je suis sorti de ce monument en expectative, un peu moulu, un peu gelé, et tout à fait aveuglé par la poussière.

Le refuge naturel des voyageurs mécontents est ce pittoresque bois de Boulogne, qui ne sera pas moins visité cette année que le Palais de l'Industrie. Il y a, du reste, de bonnes raisons pour cela : le chemin de fer qui conduit au Champ-de-Mars, et qui part de la gare de l'Ouest, décrit une vaste ligne circulaire qui cotoie, pendant trois kilomètres, la promenade à la mode. C'est un vrai chemin des écoliers. Combien de gens se mettront en route, qui ne toucheront pas au but du voyage! En apercevant les perspectives champêtres et les allées ombreuses du bois, combien de touristes n'iront pas plus loin! Dans ce moment, et pour peu qu'il fasse soleil, c'est ce qu'il y a de mieux à voir dans l'Exposition universelle.

A peine si l'on fait un détour pour y arriver. On traverse la Seine, on gravit l'escarpement de Passy, on est en pleine campagne. Je n'ai pas oublié les recommandations de mon père. J'ai le respect des traditions, et je tenais à dîner où il avait mangé lui-même. J'ai pris une sorte de cabriolet et me suis fait conduire « au Ranelagh. »

A ce mot, le cocher m'a regardé avec un air de profonde stupéfaction. Le Ranelagh a disparu. Mon père va s'affliger, sans doute, et j'en suis bien fâché. Mais quoi ! « nous sommes tous mortels. » Mon cocher, qui se trouve être un philosophe de l'Ecole normale, m'a dit là-dessus de belles choses. Rien ne vieillit à Paris; c'est la règle. Le Ranelagh ne gênait personne, mais il avait cent ans. — Il a vécu.

Il ne faut pas croire que je cherche à donner un vernis à mon cocher, dans l'espoir qu'il en rejaillira quelque lustre sur moi. J'avais réellement affaire à un cocher d'élite, et ce contraste entre la profession des gens et leur personnalité n'est pas extraordinaire à Paris. Cela m'a rappelé le vieil ivrogne que mon père emploie à la grand'ferme, et qui descend en droite ligne des ducs d'Olivarès. Mon cocher descendait moralement de Voltaire.

Il avait beaucoup connu le Ranelagh et m'en a dit de bonnes histoires. Il m'a parlé de ce trou mystérieux, placé près de la porte d'entrée, et où l'on fixait intérieurement une lunette d'approche. Les habitués reconnaissaient ainsi les nouveaux venus à distance, et les évitaient au besoin. Mon père n'a pas été le seul à s'en servir.

Bastien, — c'est le nom de mon homme, — est entré dans

de hautes considérations sur la grandeur et la décadence de cette illustre gargote. Il m'a montré les Cosaques envahissant Paris et plantant leurs tentes autour du Ranelagh. Puis, après la ruine, il me l'a fait voir renaissant de ses cendres, et touchant, sous la Restauration, au plus haut degré de splendeur, — pour finir, en 1854, sous les marteaux de l'édilité. — Il n'en reste rien, pas même une gravure fidèle (*).

— Mais pourquoi s'attendrir sur le passé, me dit Bastien, quand l'avenir est couleur de rose? Pour le Ranelagh disparu, vous avez mille villas nouvelles, qui poussent comme des champignons dans les clairières du bois de Boulogne. Et si les taillis sont étiolés, si les futaies sont trop élancées, c'est qu'à Paris tout doit suivre les lois de la mode. Le bois est une forêt civilisée; on n'y arrête plus les gens, et les restaurateurs y sont plus communs que les duellistes. Mais quelle entente de la nature peignée! Quels enchantements dans les points de vue! Voyez la transparence de ces eaux limpides, qui dorment dans un lit bétonné. Oui, monsieur, la rivière fuyait, et l'on a dû la calfater comme une chaloupe. Elle est étanche maintenant; on peut s'y noyer avec de la bonne volonté.

(*) Celle que nous publions, inédite comme tous nos dessins, a été prise sur nature, il y a près de vingt ans.

Je regrettais que mon automédon, — c'est le nom qu'on donne aux cochers; je dis cela pour ma tante, — fût placé au-devant de moi dans une posture assez incommode pour causer. Il était en effet obligé de tourner la tête pour me parler, et ne pouvait manquer d'attraper un torticolis. Cela l'engageait de temps en temps au silence. Mais, comme nous passions devant de belles dames, assises au pied d'un bouquet de chênes, il ne put retenir sa langue :

— Et les produits des bois, me dit-il, les connaissez-vous bien? La forêt de Boulogne ne rapporte pas seulement des fagots, des glands et des aubépines; elle a créé un monde de nymphes bocagères, qui ne ressemblent pas aux bergères du Lignon, mais qui n'en ont pas moins leur mérite. Ne prenez pas mes paroles en mauvaise part. Je ne parle, monsieur, ni des cocottes, ni des crevettes. Un essaim de Parisiennes a établi sous ces ombrages son quartier général. Elles viennent chercher l'air qui manque aux petites boîtes qu'elles habitent. On fait ainsi de la villégiature à bon marché, et quand on s'est retrempé dans cette nature au patchouli, on retourne avec plus de plaisir au bal ou au spectacle. Cela change les horizons...

La voiture n'allait qu'au pas, suivant une habitude généralement admise dans ces parages. Les jeunes femmes, que nous avions remarquées, s'étaient levées nonchalamment, pour

se diriger vers les bords de la rivière. Le paysage avait changé d'aspect. Des sapins pointus, et formés en pyramide, faisaient songer au Nord et aux altitudes alpestres. Des flotilles de canards s'avançaient vers les promeneuses avec une vélocité, qui témoignait de leur avidité et de leur intelligence. En effet, l'une des deux jeunes femmes leur émietta quelques bribes de pain, au grand désespoir d'un roquet qui criait au passe-droit et jappait après les volatiles. Devant ce tableau champêtre, nous nous étions laissés aller à la rêverie, et la voiture s'était insensiblement arrêtée.

Je me réveillai tout à coup, et m'adressant à Bastien :

— Connaissez-vous ces dames ? lui dis-je.

— Parfaitement, répondit-il. Ce sont des Parisiennes ; elles doivent habiter le quartier des Champs-Elysées ; je le devine, du moins. Cela se lit dans leur tournure, dans leur démarche, dans leur élégance naturelle. D'ailleurs, je les vois souvent au Bois, où je viens tous les jours ; elles n'ont pas de voiture. Elles ont de trop petits pieds pour aller bien loin.

— Vous êtes observateur, monsieur Bastien. Mais ce n'est pas là ce que je voudrais savoir. Sont-ce des femmes comme il faut ?

— Assurément, monsieur, mais sans garantie. Qu'entendez-vous par « femmes comme il faut ? »

— Dame ! des femmes honnêtes.

— Et qu'entendez-vous par « femmes honnêtes » ?

— Des femmes vertueuses... ou du moins... enfin, vous comprenez bien.

— Eh bien, monsieur, ce n'est pas à trois francs l'heure que je puis vous dire cela.

Ces dames avaient disparu derrière un accident de terrain. Bastien fouetta ses chevaux...

(*Sera continué.*) L.-G. JACQUES.

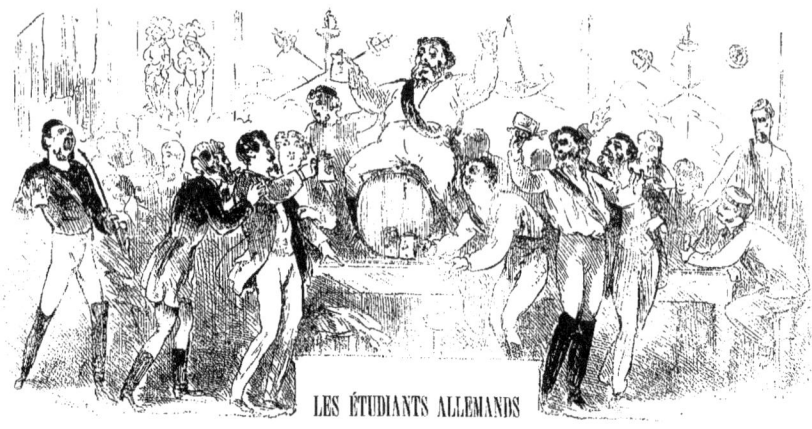

LES ÉTUDIANTS ALLEMANDS

À L'EXPOSITION UNIVERSELLE DE 1867

Brasseurs ! A vos pièces !

Encore un peu de temps, et le Paris nouveau se verra sillonné par une blonde et rutilante jeunesse, la fleur et l'espoir de la Germanie, la gloire et l'ornement de ses universités.

Nos voisins immédiats vont fondre sur nous; des caravanes s'organisent au bord du Rhin, et cette invasion pacifique nous coûtera cher peut-être. Que de Mignons égarées, que de Philines perdues; mais surtout, que de flots de bière répandus ! On ne les connaît pas assez, ces braves têtes carrées, ces nobles joueurs de clarinette, ces magnifiques ivrognes, ces Bavarois de la Bavière, ces Allemands de l'Allemagne, qui s'abritent sous une casquette à visière baissée, qui s'enveloppent d'une redingote étroitement boutonnée, qui portent des bottes trop larges, et qui, malgré leurs excès, sont frais et roses comme des pommes d'api. — Et cela nous fait espérer qu'on ne lira pas sans intérêt une étude humoristique toute récente, un tableau de mœurs d'après nature, un daguerreotype pris sur le vif, que nous adresse un voyageur de nos amis.

Nous livrons cette exquise à la méditation des maîtres d'hôtel, cafetiers, restaurateurs, traiteurs, aubergistes et taverniers de notre bonne ville....

L'auteur commence comme un poète :

Connais-tu ce pays où ne fleurit pas le citronnier, mais où le houblon dresse ses longues lignes et promet la bière écumante aux larges chopes si tôt vidées? Connais-tu le pays des bourgmestres, ronds comme leur ventre, et des soldats, raides comme leur fusil? Ce pays des bonnes et proprettes ménagères, toujours lavant, toujours frottant ; ce pays des concerts de musique classique à trois sous, des confitures au bœuf et du gigot aux cerises ; ce pays où tous les nez sont habitués aux lunettes, toutes les oreilles à la musique de l'avenir ; ce pays où l'on baise sur les lèvres son beau-père, tout comme sa bien-aimée.... Ce serait à n'en plus finir.

Je reviens de la Prusse, par là-bas, plus loin que le Rhin, plus loin que Berlin. Je suis allé voir de vrais étudiants allemands, et je me suis accoudé près d'eux sur les tables luisantes des tavernes ; j'ai vu défiler devant moi les types bizarres des universités ; j'ai regardé et je vais tâcher de décrire. On a publié quantité de charges sur la blonde Germanie ; voulez-vous savoir des vérités? Venez avec moi à *Halle*, ville universitaire de Prusse, moins banale qu'Heidelberg, et où les traditions se sont conservées intactes dans le cœur pieux des *studiosi*.

Karl et Rudolph, que j'avais connus à Paris, — mais pourquoi ne pas leur donner tout de suite leurs sobriquets d'étudiants? En entrant à l'Université, on vous débaptise, ou plutôt on vous rebaptise avec des flots de bière, et le nom que vous recevez alors est plus en rapport avec vos nouvelles fonctions. Ainsi, à Halle, Karl se nomme *Loch* (Trou), et Rudolph est fier de s'appeler *Fass* (Tonneau).

Donc, Fass et Loch avaient dit à leur corporation :

— Nous vous présenterons un étranger, un Français.

— Un Français ! s'exclamèrent les renards, hérissant leurs crinières, et dardant de féroces regards à travers les lunettes classiques :

« Ils ne l'auront pas, le Rhin libre allemand ! »

— Qu'il soit le bienvenu, s'il sait boire ! ajouta gravement le prœses.

Le soir, Fass et Loch me conduisirent à la taverne (*Kneipe*). J'étais ému ; j'allais donc le voir chez eux, ces terribles étudiants, cette pépinière d'austères penseurs et de fougueux poètes ; j'allais voir les pipes énormes, les chopes insondables, les rapières démesurées.

La porte s'ouvrit, et je vis.... je ne vis rien. Je toussai, j'éternuai, je fermai les yeux... D'épais brouillards, des avalanches d'une fumée compacte, palpable, à couper au couteau, envahissaient la salle basse, et, derrière ce rideau mouvant, à peine voyait-on briller quelques lumières et s'agiter des formes confuses. Une immense clameur, un chœur formidable éclatait de tous les côtés ; c'était un choc de verres, un glouglou continuel, et des cris, des jurons de damnés !...

Loch avait pris, je ne sais où, une rapière, et en fouettant bruyamment la table : — *Silentium.... summum !* cria-t-il, je vous présente un Français qui nous a fait les honneurs de Paris ; c'est un bon garçon qui aime la bière et ceux qui la fêtent. Recevez-le en ami !

Je m'inclinai profondément ; les étudiants m'entourèrent et vinrent cordialement me serrer la main ; le prœses s'avança :

— Comment te nomme-t-on? me demanda-t-il.

— Henri.

— Henri !... quelle est cette ineptie? Est-ce que c'est un nom, Henri! J'aime mieux croire que tu t'appelles *Frosch* (Grenouille), et que la modestie seule te portait à nous déguiser ce joli nom. Donc, Frosch, tu es chez nous, et j'espère que tu t'y amuseras... Un renard pour soigner celui-là ! s'écria-t-il en se retournant vers les étudiants.

Nous venions de nous asseoir à table; un jeune homme arriva, portant un immense broc de bière. Je compris ce qu'allait me coûter ma curiosité. Le vacarme avait repris de plus belle; mes yeux s'habituaient à la fumée; je regardai autour de moi.

La salle était basse et étroite; sa décoration vaut la peine d'être citée. Au fond, le principal ornement consistait en une peinture enfumée, représentant deux chevaliers, éblouissants de ton, soutenant un blason aux armes et des drapeaux aux couleurs de la corporation. A côté du tableau s'étalaient des panoplies de rapières et de pipes de toutes les dimensions.

Le mobilier était infiniment simple, et l'on voyait de suite quelle était sa destination. Un énorme tonneau, souvent renouvelé, s'arrondissait dans un coin, et contre le tonneau reposait une seringue!! Comment, dans cet asile des francs buveurs, expliquer cet outil hydraulique? — Honni soit qui mal y pense! Voici ce que c'est pourtant : vous entrez dans une taverne, et vous demandez une chope raffinée. Le garçon arrive, portant chope et seringue. N'ayez pas peur! — Il pose la chope devant vous, introduit dans la bière l'extrémité pointue de son instrument; il aspire et refoule; une appétissante mousse déborde de tous côtés... Goûtez maintenant, c'est parfait!..

Après le tonneau et la seringue, le mobilier se complétait par une longue table en chêne, couverte de verres et toute ruisselante. Autour, une vingtaine d'étudiants, en manches de chemises, portaient en sautoir l'inséparable ruban distinctif, et étaient coiffés d'une petite casquette d'uniforme. Je les regardais boire, et je restais stupéfait. Je m'attendais à des hauts faits; je voyais des prodiges! C'est quelque chose d'exhorbitant, d'incompréhensible! L'estomac d'un bon étudiant donne un éclatant démenti à cet axiome qui affirme que le contenant doit être plus grand que le contenu. Il est vrai que c'est l'histoire du tonneau des Danaïdes.

Les malheureux garçons, avant d'arriver à être une chope de première force, se condamnent à plus d'études qu'il n'en faut pour devenir docteur. Les défis de bière, sont inénarrables! je voyais tout cela pour la première fois, et je ne pouvais en croire mes yeux et mes oreilles. Hélas! je ne voulais pas me perdre de réputation aux yeux de ces magnifiques buveurs! Fass et Loch m'avaient prévenu pourtant; il fallait me lancer dans la mêlée; il fallait payer de ma personne. En voyant de pareils exploits, je compris ma défaite et m'y résignai d'avance.

O merveilleux Prœses! Je m'en souviendrai toujours. Tant que j'eus la force d'observer, je te vis sur la brèche, présidant tous les jeux, acceptant tous les défis, calme et solide comme un des chevaliers peints sur le mur, et portant majestueusement une ivresse à renverser dix Polonais.

— A toi, prœses, l'entière! s'écriait un renard élevant la chope pleine jusqu'aux bords.

Tu souriais dédaigneusement, prenais au hasard un verre sur la table, et le vidais d'un trait; puis gravement tu reprenais ta pipe.

Le renard était encore occupé à engloutir sa rasade, que déjà la chope avait accepté et gagné un autre pari.

— Il boit bien, me dit Loch; il est de Munich.
— Eh bien?
— Eh bien, les Bavarois sont fameux. Connais-tu l'histoire du bourgeois de Munich?
— Non, certes.
— Je vais te la dire : A toi la demie pour commencer!

Pour commencer!... J'en avais déjà bu trois; je fis un violent effort, et j'avalai assez lestement et sans répandre une goutte.

— Pas mal pour un Français! dit le prœses qui se leva, saisit à son tour une rapière et en frappa sur la table un coup retentissant dont frémirent tous les verres.

— *Silentium summum!* s'écria-t-il, et d'une voix déclamatoire, mais d'une inébranlable monotonie, il débita le plus incroyable discours que l'on puisse imaginer. Les étudiants nomment ces sortes de harangues *discours de bière*, et le nom est bien choisi; je vais tâcher de vous en donner une idée.

— Très honorable société! s'écria le prœses, vous avez vu se joindre à vous, aujourd'hui, un nouvel acolyte, également très honorable, si je puis m'exprimer ainsi, mais dont l'abjecte ignorance ne peut être égalée que par le profond abrutissement; car, non content d'être Français, humiliation déjà assez complète; — vous savez le mot du grand Gœthe : « Un brave Allemand n'aime pas les Français, mais il aime à boire leurs vins; » ce qui prouve que même un grand homme est sujet à se tromper, (*errare humanum est*) puisque nous préférons au vin la délicieuse boisson inventée par le non moins délicieux Gambrinus; — non content, dis-je, d'être Français, et de se nommer Henri, (nom absurde, que je me suis permis de transformer en celui de Froch, rappelant ainsi, dans une allusion délicate, le goût effréné de ses compatriotes pour les grenouilles, vils animaux que le palais d'un brave Allemand rougirait de recevoir dans son sein), il ose, de plus, avouer qu'il ignore l'histoire de ce spirituel bourgeois, qui n'était pas *Philistin*, et dont j'ai l'humilation d'être le compatriote, lequel sut se distinguer parmi tous les honorables buveurs de ma belle patrie; en sorte que, très honorable société, je propose que cet être Froch boive à l'instant même une demi *pro ignorantiâ*, tandis que tous, réunis dans l'effusion de notre cœur, nous frotterons une *Salamandre*, en l'honneur de l'immortel bourgeois de Munich, dont tout brave studiosus conserve à jamais la mémoire. J'ai dit. »

Tout ceci fut débité sur la même note, avec une rapidité qui faisait honneur aux poumons de l'orateur. La traduction est littérale, sauf les gros mots intraduisibles dont cette interminable phrase était émaillée;

Après quoi, il me fallut encore boire, hélas! Loch demanda la parole et commença ainsi :

« Il était un bourgeois de Munich qui avait obligé le roi de Bavière. Ce gracieux monarque le fit venir et lui dit :

— Demande-moi tout ce que tu voudras et je te l'accorde.
— Oh! sire, tout ce je voudrai?
— Absolument.
— Oh! ce serait trop de bonheur; je n'oserai jamais! dit le bourgeois tout tremblant d'espoir.
— Demande hardiment, reprit le souverain.
— Eh bien! sire, si Votre Majesté voulait me donner une maison... pleine de bière!...

Le roi sourit.

— Accordé, dit-il, mais ce n'est pas assez; demande autre chose.
— Comment, encore autre chose? fit le bourgeois palpitant de joie. En ce cas, sire, donnez-moi encore une autre maison, plus grande, pleine de bière!!!

Il obtint les deux maisons, mais son bonheur ne fut pas complet... Elles n'avaient que trois étages. »

— La Salamandre! cria le prœses.
— La Salamandre! hurlai-je à tue-tête. Je ne savais absolument pas ce que ce pouvait être, mais il fallait s'instruire.

Voici la chose : Au commandement du prœses, on frotte le verre contre la table, on le pose bruyamment, on heurte, on choque un nombre déterminé de fois... une sorte de ban d'honneur enfin; puis, on avale!

Je puisai dans l'amour-propre un suprême courage; je me rappelai les victoires de ma patrie, et dans l'ivresse du désespoir — était-ce seulement du désespoir? — je saisis ma chope et la vidai.

Je croyais que ce serait le coup de grâce; il n'en fut rien pourtant. Amour de la patrie, tu fais des miracles!

Tout triomphant, je voulus joindre mon chant d'actions de grâces au concert qui ronflait à mes oreilles. Mal m'en prit; ma voix ne pouvait passer inaperçue; chacun voulut en jouir librement, et l'on me fit chanter comme l'on m'avait fait boire. Je ne voulais pas faire de cérémonies, mais l'on en fit pour moi. Dans les universités allemandes, tous les incidents possibles sont soumis à un minutieux cérémonial. La fa-

meux « *Comment* » règle tout, dirige tout. Les studentes le savent par cœur, et malheur à qui s'en écarterait ! Donc, selon ses règles irrécusables, mon tour arriva de charmer les oreilles musicales qui m'entouraient.
— Une chanson de ton pays ! Une chanson patriotique ! hurla l'honorable société.
— Soit ! Voulez-vous une vraie chanson parisienne ?
Et, sans plus de préambule, j'entonnai :

Ohé ! les p'tits agneaux,
Qu'est-c' qui cass' les verres ? etc.

Je dois le dire à la louange des Allemands ; ce peuple a l'instinct de la musique. Au dernier couplet, le refrain sortait, tonnant, de tous les gosiers. J'obtins un vrai triomphe.
— La poésie en est-elle belle ? me demanda-t-on.
— Trop nationale, monsieur, pour être traduite.
On but, et il me fallut boire à ma santé. L'émotion et le succès me grisaient... — Etaient-ce seulement le succès et l'émotion ?
— Froch, cria l'enragé prœses, tu es aimable ! Je vais, pour te récompenser, t'apprendre une chanson allemande, et le plus joli jeu de bière que tu aies jamais vu. En avant, le comte de Luxembourg !
En un clin d'œil, un coin de table fut débarrassé, essuyé, séché. Le prœses prit un morceau de craie, et traça sur le chêne bruni quantité de signes bizarres.
— Attention ! dit-il, en me désignant l'une après l'autre toutes ces figures ; voici le comte, voici Luxembourg, voici des écus, etc., etc. Tu vas te tenir près de la table, et nous allons chanter en chœur. Chaque fois que nous nommerons une des choses dessinées, tu devras l'effacer d'un coup de poing. Si tu te trompes, un quart *pro pœna* ! Tu as compris : En avant, le chœur ! — Le chœur éclata comme un tonnerre :

« Le prince de Luxembourg
A perdu tout son argent, etc... »

Je protestai, je me récriai. On voulut bien me donner de plus amples explications ; on consentit même à ralentir le rhythme de la chanson. Peine inutile ! Je ne pouvais en venir à bout ; mon poing s'égarait à la face du comte, tandis que e chœur parlait de Luxembourg ! Ainsi de suite. Voilà ce que c'est que les jeux de bière, et celui-là n'est pas le plus difficile. Tout en l'apprenant, il me fallait boire, boire encore, boire toujours ! Mollement bercé par ces chants démoniaques, les yeux voilés par la fumée des pipes et les fumées intérieures de la bière, je sentis bientôt mes pensées s'endormir une à une ; un engourdissement général m'envahissait, et j'allais finir par tomber dans une léthargie complète, lorsqu'un redoublement de cris, un vacarme à réveiller les morts vint m'arracher à ma douce somnolence.
— Le Français s'endort, vociférait-on ; le prince de Thoren pour le réveiller !
Le prœses pouvait encore marcher, — car il se leva, vint me mettre la main sur l'épaule, et me dit :
— Mon petit Froch, nous te faisons une réception d'archiduc, et tu pourras t'en vanter dans ton infâme pays. Sois le prince de Thoren !
Je ne savais pas ce qu'ils entendaient par le prince de Thoren ; mais mon estomac eut un funeste pressentiment, et je me pris à frémir. On commençait les préparatifs. Plusieurs étudiants saisirent un tonneau, et le portèrent à force de bras sur la table.
— Grand Dieu ! me dis-je, veut-on par hasard le vider ?
Cependant, la vue de l'assemblée me rassura un peu. Je n'étais pas le seul à ressentir les effets de la boisson germanique. Plus d'un renard vacillait sur ses jambes, en laissant tomber sur la table sa tête alourdie. D'autres avaient une ivresse tendre et généreuse ; ils s'offraient avec effusion de régaler la compagnie :
— Demain... oui... camarades !... Demain... deux tonneaux !!... Je le jure... demain... Je vous aime !...
On commençait le prince de Thoren, célèbre jeu de bière, réservé pour les grandes circonstances. Quel honneur pour moi !

Toujours solennel dans son impassibilité majestueuse, le prœses se hisse sur la table et, sans trébucher, Dieu me pardonne ! il enjambe le tonneau ; puis, d'une voix grave et sonore, il chante :

« Je suis le prince de Thoren,
Élu pour boire.
Vous tous, vous êtes venus pour me servir, etc. »

Alors chacun saisit son verre plein jusqu'aux bords ou à moitié vide, peu importe. Un cortège se forme ; on entonne un joyeux refrain, et en défilant devant le prince de Thoren chaque étudiant se transforme en échanson et lui offre son verre, qu'il doit vider d'un trait. Tous, ma parole d'honneur ! j'entends tous ceux qui pouvaient encore marcher, sont venus, à tour de rôle, apporter quelques gouttes à ce fleuve de bière, dont la glorieuse embouchure était représentée par la bouche du prœses. Et, tel on voit l'Océan recevoir dans son sein rivières et ruisseaux, sans s'accroître pour cela, tel on vit le glorieux Bavarois absorber, absorber toujours, sans... qu'allais-je dire ?... Il y eut une différence !
Quoi qu'il en soit, il triompha ; la procession terminée, le prœses put encore descendre de la table, et tombant assis sur le banc, il me regarda avec un doux sourire et balbutia : — Au Français !
Juste ciel, j'avais compris ! C'était mon tour. La colère et l'indignation allaient m'arracher une protestation énergique... O France ! tu vins encore à mon secours ! — La garde meurt et ne se rend pas ! pensai-je. J'étais décidé !
Oh ! qu'il est poignant, le souvenir d'une défaite ! Français, dois-je continuer cette étude des mœurs germaines ? Faut-il arrêter là un récit qui ne contient plus que des tristesses ?
Qu'il vous suffise de le savoir : je me souviens bien d'être monté sur le tonneau. Ma contenance était digne et calme ; mais elle était aussi... bornée !... Je ne me rappelle pas comment je suis descendu !...

* *

Le lendemain matin... Quel affreux mal à la tête !...
Je me mis sur mon séant ; je regardai autour de moi, et les idées me revenant peu à peu, je reconnus bientôt que j'étais dans ma petite chambre d'hôtel, dans mon lit étroit, et dans mes draps grands comme un mouchoir de poche.
J'avais une soif !... Ah ! je comprends les souffrances du désert ! Enfin, mon regard hébété se fixe sur le pot à eau ; je ne fais qu'un bond hors du lit ; je me précipite... Mes pieds rencontrent un obstacle, et je vais rouler, la tête la première, au milieu de la chambre.
— *Zum Donnerwetter* ! grommelle une voix.
Je me retourne, et j'aperçois un étudiant étendu sur le parquet, et se frottant les yeux :
— Te voilà réveillé ? me dit-il.
— Oui, et toi ?
— Moi aussi.
Sans autre discours, je cours à la cruche ; je colle mes lèvres ardentes sur ses bords... Une main m'arrache le vase sauveur :
— J'ai mieux que cela ! dit mon ami, et, fouillant dans sa poche, il en retire un objet enveloppé dans du papier, qu'il m'offre d'une façon triomphante... C'était un hareng mariné.
— Mais, malheureux, à quoi penses-tu ?
— C'est souverain, me dit-il gravement, mange ; mange sans boire surtout, et tu m'en diras des nouvelles.
Je le crus fou ; mais le voilà me donnant l'exemple, et croquant lestement un second hareng.

On est touriste ou on ne l'est pas : si on l'est, il faut s'attendre à tout, et ne pas reculer devant les épreuves. Comme la veille, résigné à mon sort, je mordis bravement, et, dût-on m'accuser de hâblerie, je dois avouer que le conseil avait du bon. Il servira de morale à cette histoire.

HENRI.

COURRIER DE L'EXPOSITION

Le théâtre international s'élèvera, dans le Champ-de-Mars, à peu de distance du phare qui domine la Seine, le long de l'avenue Labourdonnaye. On le rencontrera immédiatement à gauche, en entrant par la porte d'honneur, située en face du pont d'Iéna. Il a une forme rectangulaire, modifiée par une abside et un péristyle avancé. Nous en donnons un croquis fidèle, qui suffit à montrer que son architecture élégante et sans prétentions en fera un des édifices les mieux réussis de l'Exposition universelle.

Nous reviendrons sur ce sujet, dont nous ne prenons que la fleur. Nous dirons quels sont les projets et les rêves du directeur de ce théâtre, destiné à avoir un « parterre de peuples. »

..

Nous sommes naturellement doux. Dans un article de début, nous passions en revue les trois expositions universelles qui ont précédé celle qui se prépare, et nous étions entraînés à des comparaisons naturelles. Plus tard, en parlant des préparatifs de l'Exposition actuelle, nous discutions le choix des emplacements qui avaient été proposés, et nous donnions quelques regrets à l'esplanade des Invalides, réunie par la Seine voûtée au palais des Champs-Elysées.

Dans ces causeries, nous n'apportions aucune amertume. Nous évitions même de nous prononcer sur les allures et l'aspect du gigantesque bâtiment, qui s'élève au centre du Champ-de-Mars, et c'est contre notre gré qu'un honorable correspondant l'appelait dans un précédent numéro « fastueuse taupinière. » Cela pouvait passer à la rigueur pour une liberté américaine.

Mais, quelque discrets que nous soyons, il nous faut tenir nos lecteurs au courant de l'attitude d'une partie de la presse, qui se prononce sur le palais international avec une franchise un peu rude.

Cédons la parole à M. P. Baragnon, du journal la *Presse*, qui publie à ce sujet un excellent article dont voici les premières lignes :

..

« Supposons ceci :

Il n'a jamais été question, dans aucun journal, d'une Exposition à Paris en 1867 ;

Il n'a pas été dit que l'on construirait un bâtiment exprès pour cela ;

Personne n'a su que ce bâtiment serait situé sur le Champ-de-Mars.

Ceci étant bien convenu, les paris sont ouverts : Qu'on amène, sans forme de procès, sur la place de l'Ecole-Militaire, un Anglais éclairé, un Américain, un Allemand, un Russe, un Français même, un Français surtout.

Qu'on lui indique de la main la construction aujourd'hui terminée (comme longueur, largeur, coupe et élévation, c'est-à-dire moins les détails), et qu'on accompagne le geste de ces mots :

— Qu'est-ce que c'est que ça ?

S'il répond : « C'est un palais, » ou s'il répond seulement : « C'est un local destiné à une Exposition universelle, » nous nous tenons pour battu.

—

Il dira : C'est une usine. — Non ! répondra-t-on. — C'est un vaste hangar. — Pas davantage. — Une gare de chemin de fer ? — Non plus. — Un dock de carénage ? — Pas même. — Impatienté, regardant de plus près, il s'écriera : J'y suis maintenant ! C'est un gazomètre elliptique, destiné à alimenter Paris ; il est construit par quelque Compagnie des Magasins généraux de l'éclairage, sans doute !

Venu à cette dernière formule, il ne consentira plus à l'abandonner ; il prétendra que la cloche de pression de l'appareil est très-visible ; qu'il ne manque à chaque portant que les contrepoids à placer, pour permettre à la mécanique de fonctionner. »

..

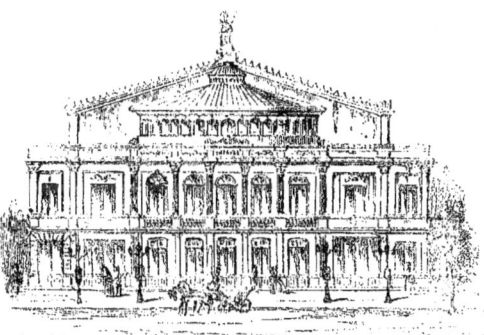

Et cela continue ainsi pendant trois colonnes. Au fond, ce n'est là qu'une opinion particulière, et, quoiqu'elle soit étayée de raisonnements précis et de rapprochements ingénieux, soutenus par une logique serrée, on peut ne pas s'y accorder.

Voici qui nous paraît plus sérieux ; nous coupons l'entrefilet suivant dans la *Vie Parisienne*, un charmant journal, qui nous paraît avoir la main lourde — quand il n'est pas content.

..

« J'ai été, comme tout le monde, visiter les travaux du Champ-de-Mars ; la vue des rivières et des torrents à fond de zinc m'avait impressionné aussi péniblement que tout autre ; j'avais envie de jeter aussi ma pierre dans le jardin de l'Exposition, mais la dernière visite de l'Empereur au *Gazomètre* rend ma démarche tout à fait oiseuse ! Sa Majesté a témoigné son vif mécontentement à qui de droit, au sujet de l'ensemble des travaux presque achevés. Comme on lui objectait que l'aménagement intérieur du... Palais était irréprochable, au point de vue du classement des produits exposés, il a répondu que ce n'était pas une commode, ou une armoire de sûreté qu'il avait commandée ; mais un monument grandiose, digne du pays qui... Le fait est que, quand on compare le palais de tôle du Champ-de-Mars avec le palais de Cristal de Sydenham, on est beaucoup moins fier d'être Français ! »

..

Après cela, le mal est peut-être bien moins grand qu'on ne le dit. Glissons, messieurs, n'appuyons pas.

EVARISTE DUBREUIL.

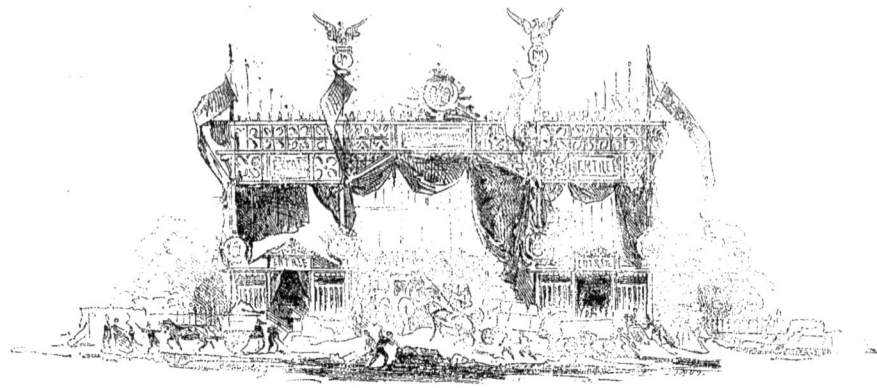

L'ENTRÉE DE L'EXPOSITION UNIVERSELLE.

LA QUESTION DE TEMPS

Voici les époques, l'ordre et la marche des mouvements de l'Exposition universelle :

15 AOUT 1865. « Nomination des Comités d'admission pour la section française, et notification aux Commissions étrangères de l'espace accordé pour les produits de leurs nationaux. »

Cela n'a pas souffert de difficulté.

25 AOUT 1865. « Constitution des Comités départementaux ; appel aux exposants français et notification de l'espace attribué, dans la section française, à chacune des classes de produits, dénommées dans le système de classification. »

Cela s'est fait très régulièrement.

31 OCTOBRE 1865. « Envoi à la Commission Impériale des demandes d'admission et des réclamations, concernant l'admission des exposants français.

» Confection et envoi à la Commission Impériale par les Commissions étrangères du plan général d'installation de leurs nationaux. »

Peu de retards. Les demandes ont même été surabondantes. Cependant, on assure qu'avec des protections, on trouve encore de petits coins disponibles.

30 DÉCEMBRE 1865. « Confection des plans détaillés d'installation pour la section française, et notification aux exposants français de leur admission. »

Très bien. Pas d'observations.

31 JANVIER 1866. « Confection et envoi, par les Commissions étrangères, des plans détaillés d'installation de leurs nationaux et des renseignements destinés au Catalogue officiel. »

Tant qu'on n'a fait qu'échanger du papier, les choses se sont passées à merveille. On est arrivé à l'heure. — Dix mois se passent entre ces deux paragraphes.

1er DÉCEMBRE 1866. « Achèvement du Palais et du Parc de l'Exposition universelle. »

Holà ! Est-ce qu'il n'y aurait pas un peu de retard cette fois ?

1er JANVIER 1867. « Notification aux artistes français de leur admission. »

Cela ne permet aucune critique. Il est si facile de notifier...

15 JANVIER 1867. « Achèvement des installations spéciales des exposants dans le Palais et dans le Parc. »

Achèvement est joli. Mais il ne faut pas être cruel. Souvenons-nous que l'ALBUM DE L'EXPOSITION ILLUSTRÉE devait paraître le 1er janvier, et que le 12 février, nous étions à peine sous presse. L'homme propose et Dieu dispose.

6 MARS 1867. « Admission des produits étrangers par les ports et villes frontières. »

A merveille. Mais nous supposons qu'on les admet encore maintenant. Pour bien faire, il faudra continuer à les recevoir toute l'année. Cela variera de temps en temps la décoration intérieure du Palais.

DU 15 JANVIER AU 10 MARS 1867. « Réception et déballage des colis dans l'enceinte de l'Exposition. »

Le 10 mars, c'est demain. Tout sera déballé, par conséquent. S'il fait beau, comme nous l'espérons, les nombreux visiteurs, qui afflueront au Champ-de-Mars, jouiront d'un coup d'œil magnifique.

DU 11 MARS AU 28 MARS 1867. « Arrangement des produits déballés dans les installations qui leur ont été destinées. »

Nous avons dix-sept jours pour cette besogne. On fait bien des choses en dix-sept jours. On pourra d'ailleurs continuer à bâtir le Palais, au cas où quelque petite cloison ne serait pas terminée.

29 ET 30 MARS 1867. « Nettoyage général du Palais et du Parc. »

Quel beau coup de balai !

31 MARS 1867. « Révision de l'ensemble de l'Exposition. »

Cela paraît sagement vu. Mais le mot « ensemble » est peut-être hardi. Le sequoia, qui n'arrive qu'en juillet, fait partie de cet ensemble. Faisons des vœux pour qu'il ne manque pas autre chose.

1er AVRIL 1867. « Ouverture de l'Exposition. »

Nous n'avons qu'à l'attendre.

EDOUARD WORMS.

LES SEPT GROUPES DE L'EXPOSITION

LE PALAIS DE L'EXPOSITION

Les droits de la critique réservés, et en attendant le jour qui doit lui donner ses entrées libres au palais du Champ-de-Mars, nous nous proposons d'étudier sommairement le système de classification adopté par la commission impériale, dans l'arrangement des produits territoriaux et industriels de tous les pays et de tous les peuples.

Le moment est venu de jeter un coup d'œil rapide sur l'aspect général du monument et sur son aménagement intérieur.

Le palais de l'Exposition universelle de 1867 a l'aspect d'un immense cirque. Il est entièrement construit de plein-pied, au niveau du sol. Sa façade principale est tournée vers les hauteurs de Passy et regarde le pont d'Iéna. Un grand parc enserre le monument, à l'intérieur duquel on a établi un jardin central, d'où partent seize avenues rayonnantes, qui communiquent avec le dehors.

Dans leur parcours en ligne droite, à travers le palais, ces seize avenues coupent sept voies circulaires concentriques, qui renferment chacune un groupe spécial de produits.

L'ensemble des objets exposés dans l'enceinte du palais se divise donc en sept groupes ou séries, dont voici le détail :

1er groupe. — Œuvres d'art.
2e groupe. — Matériel et application des arts libéraux.
3e groupe. — Meubles et autres objets destinés à l'habitation.
4e groupe. — Vêtements et autres objets portés par la personne.
5e groupe. — Produits bruts des industries extractives, à divers degrés d'élaboration.
6e groupe. — Instruments et procédés des arts usuels.
7e groupe. — Aliments (frais ou conservés) à divers degrés de préparation.

Ces sept groupes bien distincts, comprenant chacun une zone circulaire, il en résulte qu'on n'aura qu'à suivre cette zone dans son entier, pour visiter et comparer les produits similaires des différentes nationalités. En suivant, au contraire, les voies rayonnantes, on passera en revue les divers objets exposés par un seul pays.

Trois groupes spéciaux, trop encombrants ou d'un voisinage dangereux, n'ont pu trouver place dans le palais, et ont été exposés dans les vastes jardins qui l'entourent. Ce sont les suivants :

8e groupe. — Produits vivants et spécimens d'établissements de l'agriculture.
9e groupe. — Produits vivants et spécimens d'établissements de l'horticulture.
10e groupe. — Objets spécialement exposés en vue d'améliorer les conditions physiques et morales des populations.

Comme on le voit, ce système de classement est d'une simplicité qui ne manque pas de grandeur.

Au centre, un jardin régulier, ovale, coupé dans le sens de ses axes par des allées perpendiculaires ; des jets d'eau, s'élevant au milieu de bassins symétriques, ourlés de plates-bandes ; quelque chose de convenu, de géométrique,—l'enfance de l'art,—l'embryon, l'œuf, le germe,—une réduction microscopique du perron de Versailles, bordé d'un promenoir académique ; un cercle, oublié par le Dante, d'où le visiteur épouvanté rayonnera vers l'extérieur...

A peine entré dans cette voie, le jour se fait, l'art se manifeste, on entre dans la première galerie.

PREMIER GROUPE

C'est le SALON ; c'est là que les artistes vont se donner rendez-vous, et déployer les drapeaux des différentes écoles.

Quelle plus belle occasion sera jamais offerte de comparer le talent des maîtres, de juger les tendances artistiques de chaque nation? La sculpture et la peinture vont réunir leurs chefs-d'œuvre dans d'immenses musées, sous un jour limpide, tombant du ciel au travers des gazes qui le tamisent. C'est la lutte de l'idée, de l'imagination, du génie, et nous espérons voir la France tenir une place glorieuse dans ce tournoi de la ligne et de la couleur.

SECOND GROUPE

L'art brille encore dans cette galerie, mais comme Antée, il touche la Terre, et emprunte à la matière une partie de sa force. La gravure et la typographie traduisent les rêves des écrivains et des dessinateurs; la reliure les habille; on retrouve le secret des Califes, et l'on nous annonce des livres imprimés en lettres d'or...

Aux environs se placent les instruments de musique et de précision, les cartes et les appareils de géographie, tout ce qui touche à la science de près ou de loin ; c'est l'industrie au service de la pensée.

TROISIÈME GROUPE

Un pas de plus, et l'art est relégué sur un plan secondaire. C'est ici le domaine du confortable ; l'artiste a créé les modèles, et par milliers d'exemplaires, l'ouvrier a reproduit les cristaux, les bronzes, les parchemins, les meubles et les tapis somptueux.

Les Gobelins, Aubusson, Sèvres et Baccarat couvriront de leurs riches produits ces splendides étagères.. Mais ces manufactures célèbres auront des rivaux redoutables. La Saxe a ses porcelaines, la Russie a ses malachites, la Perse a ses tapis, et nous ne comptons pas nos plus redoutables ennemis.

C'est là qu'on trouvera des mines de savons et des fleuves d'eau de Cologne ; là se placeront les merveilles produites par l'horlogerie, et quelques inventions douteuses du mouvement perpétuel. On ne cessera jamais de l'inventer, quoiqu'en disent les incrédules.

QUATRIÈME GROUPE

L'art a déserté, et nous entrons dans le domaine de la fantaisie. C'est vers cette heureuse promenade que se dirigeront de préférence les petits pieds des dames. En la parcourant, combien de jolis yeux rêveront cachemires, dentelles et bijoux... Hé! si ces dames savaient le peu d'importance de ces choses! Que Mimi Pinson passe, drapée dans son châle de dix francs, et vous verrez les promeneurs oublier l'étalage et suivre la Parisienne. La grâce n'est pas dans le vêtement, mais dans la tournure. Après cela, nous prêchons des incorrigibles.

CINQUIÈME GROUPE

Le passage me paraît brusque. Quoi ! sans transition, sauter de la joaillerie au charbon de terre, quitter les diamants pour les cailloux? Quelle rude leçon de philosophie ! Ce n'est pas l'analyse seulement qui l'affirme : le saphir et le rubis sont les frères du rocher.

N'insistons pas sur cette analogie; trop de femmes consentiraient à être lapidées. Laissons miroiter à leurs yeux les pierreries étincelantes, et admirons la puissance du travail des mineurs, qui arrache à la terre ses richesses les mieux cachées.

L'aspect de cette galerie est égayé par des instruments de chasse et de pêche. Le fusil à aiguille sera là sans doute; c'est un bel instrument de chasse dans son genre. Il semble qu'un fumet gastronomique arrive jusqu'à nous : c'est la septième galerie qui nous envoie des exhalaisons de cuisine.

SIXIÈME GROUPE

Pour arriver à la salle à manger, il faut traverser un monde d'appareils, d'outils et de machines. Cette galerie, la plus grandiose et la plus intéressante dans l'ordre matériel, nous montre l'industrie humaine en pleine activité. Elle se relie pourtant au septième groupe par un matériel commun, celui des batteries de cuisine.

SEPTIÈME GROUPE

L'art n'arrive plus jusqu'à nous; ses plus lointaines effluves se sont arrêtées à la sixième galerie. Nous ne sommes plus au palais de l'Exposition, mais au pays de Cocagne. Et dans cette longue promenade de quatorze cents mètres qui entoure l'édifice, une seule inscription peut remplacer toutes les autres :

Ici on sert à boire et à manger.

HUITIÈME GROUPE

L'heure de la digestion est venue; c'est en nous promenant sous les ombrages du parc que nous rencontrerons les familles des excellentes bêtes, dont des échantillons nous ont été offerts.

En voyant les grands bœufs à l'œil doux, nous songerons aux beefstacks qu'ils recèlent, et, comme Louis XVI, si nous apercevons des moutons blancs aux reins dodus, nous dirons : « Voilà des côtelettes qui passent. »

NEUVIÈME GROUPE

Rougissons de nos instincts prosaïques; c'est le moment de nous égarer dans les serres du jardin réservé. Ne regrettons pas les 50 centimes de péage qu'on nous demande : les suppléments sont fort à la mode aujourd'hui.

Pénétrons dans l'empire de Flore. N'est-ce pas ainsi qu'on appelle les jardins? On assure qu'on crée des merveilles, qui laissent à cent coudées les souvenirs du Jardin d'hiver et les serres du Jardin d'acclimatation. Nous le verrons bien.

DIXIÈME GROUPE

Ce groupe est singulièrement complexe. Vous le trouverez çà et là, dans le Parc et dans le Palais, sous forme de bibliothèque économique, de maisons ouvrières, de cultures et de confections diverses.

C'est une sorte d'application des progrès réalisés au bien-être populaire, et cette idée généreuse couronne heureusement notre voyage.

L'ILE DE BILLANCOURT

Il semble qu'après le dixième groupe, il n'y ait qu'à tirer l'échelle. On se tromperait fort. Le trop plein de l'Exposition a débordé sur l'Ile de Billancourt......

Mais l'Ile de Billancourt ne s'explore pas en dix lignes: elle a ses mystères et ses révolutions. On s'en occupe peu encore, bien qu'elle ait à jouer un rôle important cette année. Elle mérite un article spécial que nous lui consacrerons prochainement, puisqu'elle doit abriter sous ses ailes les exilés du Champ-de-Mars.

<div style="text-align:right">J. WALTER.</div>

LES ARTS INDUSTRIELS A L'EXPOSITION UNIVERSELLE

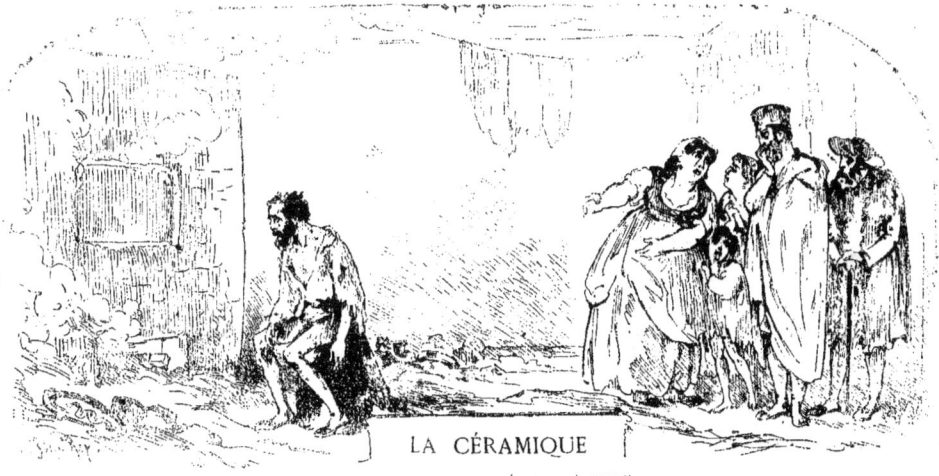

LA CÉRAMIQUE

BERNARD DE PALISSY RAILLÉ PAR SES (PARENTS).

Nous avons parlé dans un premier article des ressources que fournissent à l'archéologue la décoration et l'ameublement, pour déterminer les caractères généraux et particuliers d'une civilisation : cela est également applicable à la céramique. Les sociétés primitives, qui taillaient leurs armes et leurs outils dans la pierre, avaient déjà des poteries, argiles crues, grossières, impures, à peine dégrossies. Celles des cités lacustres annoncent une période plus avancée, une existence moins précaire et des habitudes moins voisines de l'animalité. On sait modeler et cuire les terres plastiques. Plus tard, elles se recouvrent de peintures naïves, monochromes, auxquelles s'adjoignent bientôt les émaux à teinte variée. Puis l'art se développe ; aux ornements peu compliqués succèdent des combinaisons de formes et de couleurs, qui révèlent un assez vif sentiment de l'harmonie. A Babylone, à Ninive, à Thèbes, les terres cuites et émaillées jouent un rôle considérable dans l'ornementation des palais, dans la décoration des édifices publics et des temples. La civilisation grecque et étrusque revit tout entière dans les beaux cérames de cette époque. La mythologie, les épopées nationales, toute la tradition héroïque peuvent se lire couramment sur les panses des vases que renferme le musée Campana. L'histoire de l'Inde, de la Perse, de la Chine et du Japon s'inscrit également sur les admirables poteries de ces pays aimés du soleil. Les civilisations guanche et aztèque ont également pour témoignage et confirmation les produits de leurs potiers. Toute l'antiquité tint en grand honneur l'art céramique ; les noms de Chorœbus, de Cherestrate d'Athènes, de Thériclès de Corinthe, traversant les siècles, nous donnent une idée de l'importance attachée par les anciens à la céramique. Les amphores de Corcyre, les lécythes d'Athènes, les vases de Corinthe, les coupes de Lacédémone et les poteries campaniennes témoignent encore de la perfection du travail des céramistes grecs. Les formes des vases de l'usage le plus vulgaire attestent un sentiment esthétique très cultivé ; on sent que, dans ces républiques, la société tout entière participait à la vie intellectuelle.

La Perse, la Chine, le Japon, l'Italie et, plus tard, la France, la Hollande, la Saxe, l'Angleterre, n'ont pu faire oublier les belles productions de l'antiquité. L'argile grossière a dû céder le pas à la faïence, puis à la porcelaine, mais si la supériorité de la matière première a prévalu, il n'est pas encore sûr que la mise en œuvre ait suivi la même marche ascendante.

Les produits modernes de la Chine et du Japon semblent avoir perdu les qualités qui distinguaient les belles porcelaines des siècles précédents. Nous-mêmes avons à peine retrouvé le secret de nos anciennes fabriques de faïences de Rouen, de Nevers, de Marseille, de Strasbourg, etc... Nous copions les admirables modèles qu'elles nous ont laissés, heureux encore quand notre inspiration se maintient à la hauteur que de grands artistes ont su atteindre.

Bernard de Palissy écrivait à l'un de ses élèves, il y a plus de deux siècles, à propos de cet art si difficile, resté si longtemps stationnaire, et qui, depuis quinze ans, a fait de si notables progrès : « Quand j'aurai employé mille rames de papier
» pour t'écrire tous les accidents qui me sont survenus, tu te
» dois assurer, quelque bon esprit que tu aies, qu'il t'adviendra
» encore un million de fautes, lesquelles ne se peuvent éviter
» par lettres, et quand tu les aurais même par écrit, tu n'en
» croirais rien, jusqu'à ce que la pratique t'en ait donné un
» millier d'afflictions. »

Il ajoutait encore, après avoir raconté ses tentatives et ses déceptions : « Il me survint un malheur, lequel me donna
» grande fâcherie, qui est que, le bois m'ayant failli, je
» fus contraint de brûler les tables et les planchers de la
» maison, afin de faire fondre ma seconde composition. J'é-
» tais en telle angoisse que je ne saurais dire, car j'étais tout
» tari et desséché, à cause du labeur et de la chaleur du four-
» neau ; il y avait plus d'un mois que ma chemise n'avait sé-
» ché sur moi ; encore, pour me consoler, on se moquait de
» moi, et même ceux qui me devaient secourir me faisaient
» perdre mon état et passer pour fou. »

» Les émaux dont je fais ma besogne, dit-il encore, sont
» faits d'étain, de plomb, de fer, d'acier, d'antimoine, de sa-
» phre, de cuivre, d'arène, de salicor, de cendre gravelée, de
» litharge et de pierre du Périgord.

» Entre les pierres argileuses, il y a si grandes différences
» de l'une à l'autre, qu'il est impossible à nul homme de pou-
» voir raconter la contrariété qui est en icelles : aucunes sont
» sableuses, blanches et fort maigres, et, pour ces causes,
» leur faut un grand feu ; il y en a d'autres espèces qui, pour
» cause des substances métalliques qui sont en elles, se

» ploient et liquéfient, quand on les soumet à une grande
» chaleur.
» Il y en a d'autres espèces qui sont noires en leur essence,
» et quand elles sont cuites, elles sont blanches comme du
» papier; autres espèces sont jaunes et deviennent rouges
» par la cuisson.
» Il y a des terres auxquelles il ne faut pas tenir longtemps
» le petit feu; telles terres sont communément grasses, sa-
» bleuses et spongieuses, et parce qu'elles ont les pores ou-
» verts, l'humide s'exhale plus promptement, étant chassé par
» le feu. Il y a d'autres terres qui sont si alisées ou si peu poreu-
» ses que, pour ces causes, ceux qui les travaillent sont con-
» traints d'y mettre du sable, pour obvier au long temps qu'il
» faudrait pour tenir le petit feu et se garder de casser la
» besogne; la cause pourquoi le sable peut faire que la pièce
» endurera plutôt le grand feu que quand la terre sera pure,
» est qu'il fait division de ses plus subtiles parties. »

Depuis Bernard de Palissy, l'art de la céramique a fait d'in-contestables progrès, mais il n'en est pas un, dont le germe ne soit contenu dans les principes posés par ce grand homme, qui eût le sort commun de tous les inventeurs et fut méconnu de ses contemporains. Dans ces temps où la science bégayait encore, on est surpris de rencontrer des connaissances chi-miques aussi précises et aussi étendues. Les noms ont changé, mais les rapports sont restés les mêmes; toutes ses observa-tions, relatives à la composition, au traitement des métaux et des terres qui entrent dans la fabrication des émaux, des faïences et des poteries, toutes ses remarques sur les diffi-cultés que présente cette industrie sont encore applicables; nos fabricants modifient, varient les procédés qu'il inventa; ils pourraient nous faire les mêmes aveux de découragement, et leurs déboires, pour être moins fréquents peut-être, ne sont pas moins cruels.

Demandez à MM. Avisseau, Deck, Jean, Devers, etc., si cet art, dont ils ont en grande partie retrouvé les secrets, n'est pas le plus capricieux des arts, et si trop souvent, il ne paie pas d'ingratitude leur poursuite passionnée. Il faut avoir as-sisté à l'ouverture d'un four à poteries fines, pour se rendre compte des anxiétés qui assaillent le cœur de l'artiste-fabri-cant. Que de travaux patients, d'heures laborieuses, consa-crées à la recherche d'un galbe pur, d'une coloration harmo-nieuse, d'une décoration séduisante et pittoresque, peuvent être perdus sans retour! Les terres ont fléchi, les anses se sont déformées, les couleurs ont été dévorées par le feu... — Etude des terres, des couvertes vitrifiables, des émaux colo-rants, combinaison de ces éléments si divers et si compliqués pour arriver à un effet décoratif... Que de connaissances à réunir, et qui ne peuvent cependant conjurer les hasards d'une cuite incomplète ou d'une surchauffe!

Depuis vingt ans, les progrès sont constants, et dans les trois expositions de 1852, 1855 et 1862, nous avons pu admirer l'habileté de nos céramistes modernes à reproduire les formes et les décors des poteries de tous les siècles et de tous les pays. Les potiches, les aiguières, les plats de M. Avisseau de Tours; Ristori de Nevers, de Deck, de Jean, d'Ulysse, de De-vers, du marquis de Ginori, soutiennent la comparaison avec les meilleures œuvres des maîtres anciens.

Avec l'aisance des populations se répandent le besoin du bien-être et le goût du luxe; la renaissance des beaux cail-loutages et de la faïence marque une des phases de ce mou-vement. Depuis quelques années, ces industries ont pris un dé-veloppement considérable. Les poteries de la Haute-Vienne, du Cher, de la Seine, de la Seine-et-Oise, de l'Hérault, de l'Aube, du Rhône, du Finistère, du Nord, du Calvados et de la Gironde, prouvent que la Céramique est bien une industrie nationale, et que toutes les parties de la France concourent à ses pro-grès.

Les porcelaines tendres ont précédé dans notre pays l'in-troduction des porcelaines dures, mais n'ont pu s'y maintenir, en raison des difficultés de fabrication et des frais énormes qu'elles entraînent. Composées avec des pâtes artificielles dans lesquelles le carbonate de chaux et les frittes alcalines sont combinés, elles sont souvent revêtues d'une cou-verte plombifère qui les rend très faciles à rayer. La fusibi-lité de leur émail offre à la décoration des ressources qui les font préférer pour les objets d'art et d'ornementation, mais elles ne peuvent rendre pour l'usage les services qu'on peut attendre des porcelaines dures. Cependant la réputation des pâtes tendres de Tournay et de Sèvres s'est maintenue, et la faveur dont elles jouissent n'a pas cédé aux progrès ac-complis dans la fabrication et la décoration des porcelaines à base de kaolin et à couverte feldspathique.

On a repris et perfectionné, dans ces derniers temps, un procédé inventé par les Chinois, et qui consiste à rapporter au pinceau, par couches successives, sur les pièces à fabri-quer, de la pâte à porcelaine, de manière à produire des re-liefs que l'on colore à l'aide d'oxydes métalliques. On obtient ainsi des effets décoratifs merveilleux. Etudié d'abord à la manufacture de Sèvres, ce procédé commence à être em-ployé dans l'industrie. M. Solon, l'appropriant à des fantai-sies gracieuses, envoya à Londres, en 1862, des spécimens de cette application nouvelle qui furent très remarqués.

En résumé, l'industrie céramique est aujourd'hui, pour notre pays, une source de gloire et de prospérité. Mais, dans les derniers concours, l'Angleterre et l'Allemagne se pres-saient sur nos pas, et tout prouve qu'il faut que notre génie soit tenu en éveil. L'art et le progrès n'ont jamais qu'une pa-trie élective, et nous les avons vus successivement abandon-ner des peuples qui croyaient conserver à jamais le mono-pole du goût.

Le concours de 1867 nous dira si l'émulation générale a provoqué de nouveaux prodiges.

ÉDOUARD HERVÉ.

L'EXPOSITION GALANTE

I. ne faut jamais frapper une femme, dit le proverbe oriental, même avec une fleur...

— Mais avec un bâton? répond Polichinelle.

Il y a fort à dire là-dessus. Quelques-uns prennent un moyen terme, et sont de l'opinion du poète:

Compère, l'on sait bien qu'il faut battre sa femme,
Mais il ne faut pas l'assommer...

N'en déplaise à la tradition gauloise, nous sommes pour les voies de la douceur, et si nous n'adoptons pas absolument le précepte arabe, c'est qu'il ne déplaît pas toujours aux femmes qu'on leur jette des fleurs à la tête. N'exagérons pas la man-suétude, et si nous avons à les corriger, prenons hardiment des tiges de roses.

Et les épines? diront les bonnes âmes... Voilà matière à madrigaux, et si Marivaux recevait une pareille réplique, les lecteurs n'en seraient pas quittes à bon marché. Nous coupe-rons court à ces galanteries; nous maintenons les roses; tant pis pour qui s'y frottera.

Il nous faut donc parler de vous, ô pécheresses à chignons, ô Madeleines qui vous repentez si peu ! On nous rendra la justice que nous n'avons pas abusé de ce sujet à la fois si fra-gile et si dangereux. Il est si facile de faire un procès à de pauvres filles ! Les mots arrivent si aisément, quand il s'agit de s'attaquer au sexe faible. Mais ce sont des triomphes dont nous ne sommes pas jaloux.

Il ne nous siérait pourtant pas de rester dans une réserve au moins extraordinaire. Nous sommes hommes, et « Rien de

ce qui est humain ne nous est étranger. » Un des côtés de l'Exposition touche à ces questions délicates; l'attente du million d'étrangers qui doit affluer à Paris fait battre bien des cœurs et rêver bien des têtes. Est-ce un crime si grand?

Ne voyez pas les choses de leur mauvais côté. Laissez à leurs boudoirs les petites dames; songez à la jeune fille qui rêve à son balcon, l'œil fixé sur l'avenir, l'imagination pleine des illusions de vingt ans. Hélas! on se marie peu à Paris, ou l'on fait de tristes mariages!... Si l'habileté d'un père ne dore pas la chaîne conjugale, que d'oiseaux pris à la pipée et qui s'envolent à l'improviste! Si la politique maternelle, plus féconde en détours que celle des diplomates, ne sait pas organiser des rencontres fortuites; si elle ignore l'art de parer la beauté, comme on monte un diamant, que de déceptions et de belles années perdues! Nous ne chargeons pas le tableau d'ombres exagérées. Pour une colombe qui déploie ses ailes en plein bonheur, que de destinées manquées et d'âmes qui passent à côté de leur voie! Mais nous nous affligerions outre mesure en insistant là-dessus.

Eh bien! comprenez-vous le vague regard de Marguerite à sa fenêtre? Ce qui miroite devant elle, ce n'est pas la question étincelante de l'or, que l'Exposition met à l'ordre du jour, c'est un espoir confus, le sentiment de l'inconnu qui la berce. Elle voit passer dans un nuage Werther, Lovelace, Potemkin, Don Juan, les héros de l'amour dans toutes les nationalités. Et elle sourit à ces figures indécises qui se perdent dans l'éloignement.

Nous ne connaissons pas assez le prix des Françaises. Comme les millionnaires, nous nous habituons à nos richesses et n'en faisons plus grand cas. Voyez un peu ce qu'en pensent les Parisiens que les hasards de la vie condamnent à quelque voyage. Au bout de quelques mois, de quelques semaines, ils se sentent étouffer, ils se débattent sous la cloche pneumatique de l'exil. S'ils n'ont point emporté avec eux leurs affections — les vrais dieux lares — l'isolement les étiole et les tue. La nostalgie du sol n'est qu'un mot: la patrie, c'est la femme qui nous aime.

Sœur ou mère, épouse ou maîtresse, c'est vers elle que nos yeux se tournent, à l'heure des défaillances ou des enthousiasmes. Leur tendresse est inépuisable; elles ont l'âme pleine de trésors, — eussent-elles d'ailleurs de déplorables caractères.

Ah! voilà le grand mot lâché, et j'entends qu'on me jette des pierres. Quoi! je ne dis cela pour personne. Pourquoi m'empêcher d'être dans la vérité? Ne criez pas au paradoxe: vous savez cela comme moi. Nous vivons dans l'antithèse. Telle femme trompe son mari, — on assure qu'il y en a, — qui mourrait pour lui sauver la vie ou l'honneur.

Elles sont, direz-vous, bien inconséquentes... Et après? Cela leur ôte-t-il un cheveu, une dent, une grâce, un sourire? La faute en est à la lune; il faut en prendre son parti.

Heureux encore sommes-nous, quand Eve, en présentant la pomme, veut bien se mettre en dépense de câlineries; quand elle rentre ses griffes et fait patte de velours. Ne la poussez pas à bout, ou craignez les fruits verts et les franchises cruelles...

Arthur quitte Clorinde, et, le cœur gros, s'arrête aux premières marches de l'escalier:

— Adieu, ma chérie; quand me permets-tu de revenir?...

Clorinde rêve un peu.

— Après l'Exposition, dit-elle.

ÉDOUARD WORMS.

LA FERMETURE PROVISOIRE
DU CHAMP-DE-MARS

RÈS certainement, les tourniquets donnaient de bons résultats. On en avait d'abord établi deux aux portes principales du Champ-de-Mars; il fallut en ajouter un troisième; l'affluence des curieux allait toujours en croissant. Le dimanche, ils faisaient queue, comme aux premières représentations de *Don Carlos* et de *Galilée*. C'est fort bien jusques-là. Mais le public payant est essentiellement critique, et rien n'est plus embarrassant qu'un badaud qui n'est pas content. On le trouvait dans les galeries, bayant aux corneilles devant les wagons qui circulaient, entravant les travaux, s'installant aux endroits les plus dangereux, descendant dans les fossés, montant sur les échafaudages, et scrutant les colis qu'on commençait à déballer.

Cela ne pouvait durer. On a pris une mesure générale, et le Palais et le Parc ont fermé leurs portes aux visiteurs le 11 mars.

En réponse aux bruits qui se répandaient sur les retards possibles qu'auraient à subir les mouvements de l'Exposition, M. Le Play, président de la Commission impériale, a adressé la lettre suivante aux exposants:

« Monsieur,

» L'ouverture de l'Exposition demeure, ainsi que le prescrit

le règlement général, irrévocablement fixée au 1er avril prochain. Conformément à l'arrêté du 20 février dernier, dès le 11 mars, la Commission impériale dressera la liste des exposants qui n'auront pas apporté leurs produits, et prononcera leur exclusion du concours pour les récompenses. Veuillez donc pourvoir aux derniers emménagements de votre installation, afin d'y déposer sans retard, *et avant le 10 mars, les produits que vous devez exposer.* »

Nous supposons que les exposants se sont mis immédiatement en mesure, et nous le souhaitons du meilleur de notre cœur.

Nous avons visité l'Exposition le 10 mars, — le jour qui a précédé la fermeture, — et nous avons pu constater que bien des travaux, qui devaient être terminés depuis longtemps, étaient encore en voie d'exécution. Il est à craindre qu'on ne supprime aussi toute récompense aux entreprises qui se trouvent en arrière. Mais cette question est délicate.

Voilà ce qu'écrit à cette occasion un esprit fâcheux :

« J'ai visité l'Exposition le 4 mars ; les parquets n'étaient pas posés partout, tant s'en faut ; les wagons circulaient encore sous les galeries ; je réponds de vingt tombereaux de poussière et de plâtras à enlever, rien que dans la partie couverte. L'envoi d'un naturaliste, oiseaux empaillés, squelettes, animaux conservés dans l'esprit de vin, était déposé sur une planchette, avec les outils, les clous, les pointes des menuisiers. Les boîtes vitrées étaient posées, les unes de champ, les autres debout, les autres à plat, les autres sens dessus dessous, ou la tête en bas. On pouvait écrire, ou plutôt graver son nom dans la poussière qui les recouvrait.

» Que les exposants dont les produits ne craignent ni la

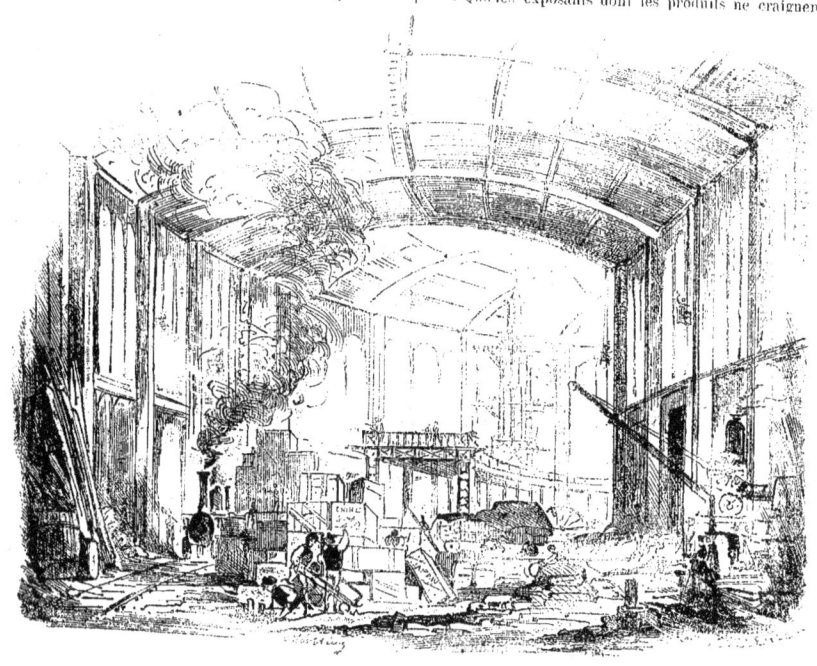

GRANDE GALERIE. — SIXIÈME GROUPE DE L'EXPOSITION

boue ni la poussière (instruments aratoires, grosse mécanique, tôles et fers bruts, etc.) se conforment au délai de rigueur, les dégâts ne seront pas énormes ; mais quant aux objets tels que les fleurs, les étoffes, les bronzes, l'article Paris, la bijouterie, l'orfèvrerie, les tapis, les tentures, les voitures de luxe, et mille articles analogues, autant il en sera déposé le 10 mars, autant on en enverra au rebut. »

Après cela, il y a des gens qui trouvent toujours à reprendre. Convenons que MM. de la Commission impériale ont une rude besogne. Ah! si tous les exposants avaient la docilité des moujicks russes ! Ah! si toutes les nations arrivaient à l'heure dite! Nous sommes à peine en mars, et les arrivages de la Russie encombrent le palais ; son installation est terminée, et les mains dans les poches de ses pantalons de velours, elle contemple, en se reposant, les trop nombreux retardataires.

La jeune Amérique a son excuse : on ne commande pas à la mer. Mais l'Angleterre, qui touche à nos portes, quel prétexte peut-elle invoquer? Ne se trouve-t-elle pas à la station qui suit les Batignolles, de l'autre côté de l'eau? Qui donc l'empêche d'être exacte? Il est vrai qu'elle dit : J'arriverai. Mais elle ne se presse guères.

On assure que des sommations comminatoires (?) ont été adressées à cet égard par la Commission au Comité britannique. Il aurait à peu près répondu — mais poliment : — Laissez-nous tranquilles. Vous n'ouvrez que le premier avril, n'est-ce pas ? Eh bien ! nous arriverons à la dernière minute.

Puisqu'on nous ferme le palais, il faudra nous rejeter sur les environs. Nous publierons samedi prochain une PROMENADE DANS LE PARC, qui mettra nos lecteurs au courant de ses surprises et de ses embellissements.

On l'a provisoirement divisé en quartiers comme suit :

Le QUART FRANÇAIS, à gauche, on entrant par le pont d'Iéna.
Le QUART ANGLAIS, à droite, lui faisant face.
Le QUART ALLEMAND, après le quart anglais, touchant l'École militaire.
Le QUART BELGE, en face de ce dernier.
Rien de mieux. Mais le QUART RUSSE ?
Espérons que le *Moniteur* ne publiera aucune note à ce sujet.

. On prépare, pour le mois de juillet prochain, un festival international, qui ne réunirait pas seulement tous les orphéons de France, mais les sociétés musicales du monde entier. L'idée de cette réunion appartient à M. F. Vaudin, rédacteur de la *France chorale*, et elle a des côtés grandioses qui séduisent au premier abord.

Il nous semble pourtant qu'elle doit rencontrer des difficultés dans l'application, car pour être réellement international, il faudrait que le programme de ce concert donnât des échantillons de toutes les musiques du monde.

Or, jusqu'à présent nous ne comptons, parmi les compositeurs dont on doit entendre les œuvres, que MM. Ambroise Thomas, Bazin, Mozart et Méhul; —Rossini, de Vos, Weber, Wervoitte et Kucker. — C'est tout, et ce n'est pas assez. Il serait peut-être ambitieux de demander à la Polynésie et à l'orphéon de Tombouctou des mélodies locales; — mais il n'y aurait aucun mal à faire une place à l'Espagne, à la Russie et à l'Asie occidentale dans ce vaste congrès.

Croit-on, d'ailleurs, qu'il soit réellement utile à l'art de rassembler les musiciens des quatre parties du monde? Il nous

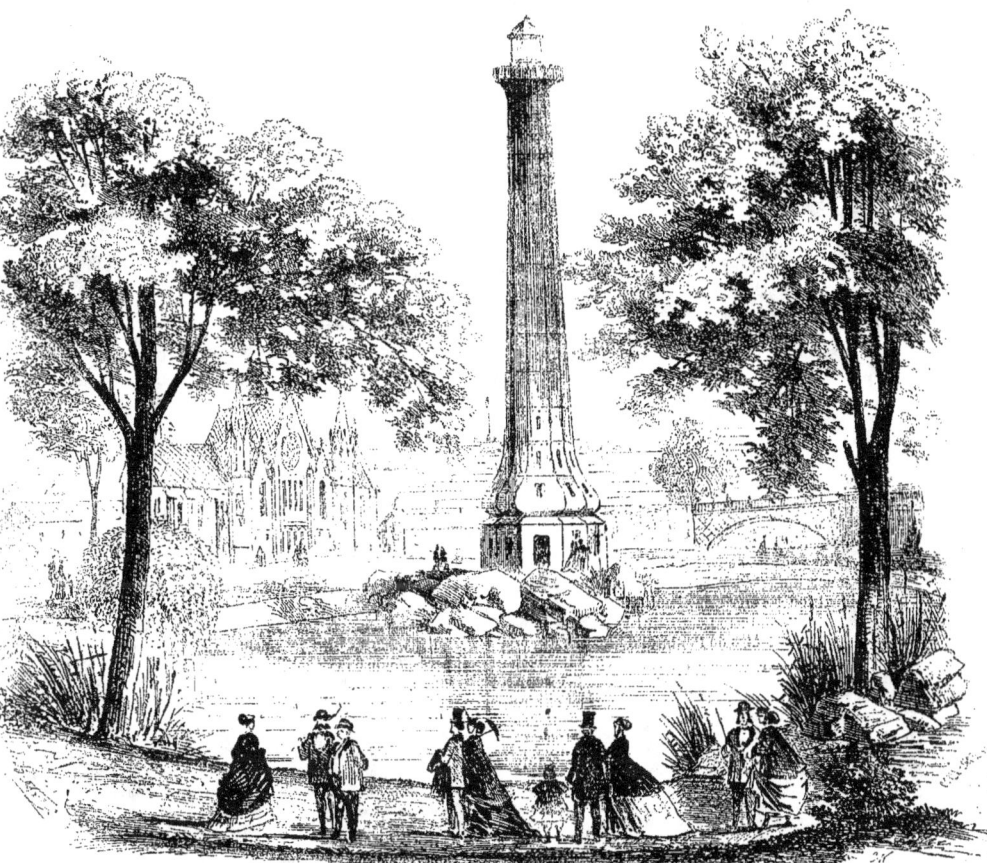

LE PHARE DE DOUVRES. — L'ÉGLISE. — LE PONT DU CANAL.

semble que ce qui fait leur valeur principale, c'est l'originalité propre au génie de leur pays. Nous regretterions fort de voir les accents étrangers se fondre dans une couleur uniforme et perdre leur sentiment et leur variété.

L'heure de la fusion universelle n'est certainement pas venue. Et nous craignons que ces concentrations peu raisonnées d'éléments dissemblables ne touchent plus au bruit qu'à l'harmonie.

Quoi qu'il en soit, l'idée fait des progrès. Les orphéons s'apprêtent; on peut se faire inscrire jusqu'au 23 mars. Les chemins de fer consentiront aux troubadours modernes des réductions sur le prix de leurs places. Pour échapper à la rapacité des hôteliers, logeurs et traiteurs de Paris, on parle d'établir un camp d'orphéonistes à Grenelle. La nourriture et le logement ne coûteraient que 5 fr. par jour. Une discipline indulgente maintiendrait le bon accord dans la cité nouvelle; une garde spéciale protégerait ses enceintes et se gouvernerait en musique. Dans le silence de la nuit, on entendrait s'élever des accords mélodieux qui suivraient un *crescendo* retentissant :

Sentinelles ! prenez garde à vous !...

Les patrouilles marcheraient en mesure, en fredonnant pianissimo :

Tandis que tout sommeille...

Ou bien, rinforzando :

Veillons au salut de l'Empire !..

Et les orphéonistes, éveillés par cette harmonie, murmureraient en se rendormant :

La garde passe; il est minuit....

En vérité, cette Exposition de **1867** nous promet d'étranges choses....

.˙. On organise au Palais du Champ-de-Mars un service télégraphique fort ingénieux, destiné spécialement à remplacer les commissionnaires dans l'appel des voitures. Les visiteurs n'auront besoin d'aucun intermédiaire pour prévenir leurs cochers. Les voitures stationneront en face de signaux, dont les numéros correspondants se retrouveront à peu près dans toutes les parties du Palais. En appuyant le doigt sur un chiffre convenu, le signal se découvrira aux yeux du cocher qui viendra rejoindre son bourgeois à la porte indiquée.

.˙. Un journal affirme que le ministère de l'instruction publique veut que l'Exposition soit l'occasion d'établir le « Bilan du capital intellectuel de l'humanité. » Trois comptables auraient été nommés à cet effet :
M. Théophile Gautier, pour la poésie. — D'accord.
M. Thierry, pour le théâtre. — M. Thierry est un esprit sage, mais non pas universel.
M. Paul Féval, pour le roman — ! —
Pas de commentaires. L. G. JACQUES.

L'ÉLECTRICITÉ

LA PARTIE D'ÉCHECS.

A L'EXPOSITION UNIVERSELLE

Il eût été, sans nul doute, enfermé aux petites-maisons celui qui, en 1767, eût osé prédire qu'un siècle plus tard, un bourgeois de Paris pourrait, sans trop se déranger, entretenir une conversation suivie ou même jouer une partie d'échecs — comme ces excentriques Américains l'ont fait quelquefois — avec un de ses amis de Marseille, de Saint-Pétersbourg, de New-York, et bientôt peut-être de Pékin et de Iédo.

Mais si cet esprit, trop avancé pour son époque, plus audacieux encore, eût ajouté que la foudre, dont les effets terribles glaçaient d'épouvante l'âme de nos pères, et contre laquelle ils invoquaient tous les saints du paradis, serait l'agent à l'aide duquel on obtiendrait ces fabuleux résultats, — que, de plus, elle deviendrait la très-humble et très-obéissante servante de l'homme, s'abaisserait au rôle de manœuvre dans nos usines, de domestique dans nos hôtels, de messager pour nos correspondances, on n'eût pas manqué cette fois de crier au sacrilége ; l'Eglise eût lancé l'anathème contre le blasphémateur, et les juges séculiers l'eussent envoyé au bûcher.

Cependant, ces merveilles que ne pouvaient concevoir nos grands-pères qui, eux aussi peut-être, se disaient parvenus aux limites extrêmes de la civilisation, nos sceptiques contemporains les voient journellement s'accomplir sous leurs yeux ; l'emploi de l'électricité leur est devenu familier ; ils ont admis le tonnerre dans leur intimité.

Jusque dans les dernières années du siècle précédent, l'étude des phénomènes et des transformations du fluide électrique n'avait guère été qu'un prétexte à théories plus ou moins ingénieuses, à expériences intéressantes, mais sans but utile.

A cette époque, Benjamin Franklin nous apprit à nous préserver des ravages capricieux de la foudre ; quelques années après commençait, entre le physicien Volta et le médecin Galvani, cette controverse célèbre et féconde, qui a été le véritable point de départ des découvertes et des applications dont nous nous proposons d'exposer dans ce recueil les progrès et l'état actuel, tel qu'il nous sera donné de les constater au grand concours international.

Ces progrès furent rapides. Dès que Volta eut inventé l'appareil, source constante d'électricité que, de son nom, on a appelé *pile voltaïque*, le physicien anglais Davy reconnut la propriété que possèdent les courants électriques de décomposer les sels métalliques, phénomène sur lequel repose tout entière l'industrie si multiple aujourd'hui de l'*électro-chimie*.

Plus tard, Œrstedt, physicien de Copenhague, en observant l'action du courant de la pile sur l'aiguille aimantée ; Arago et Ampère, — en constatant que ce courant, si on le fait circuler un grand nombre de fois autour d'un morceau de fer pur, transforme, pendant le seul instant de son passage, ce fer en aimant énergique, — ouvrirent la voie aux inventeurs des divers systèmes de télégraphes, de freins automatiques de chemins de fer, de sonnerie, d'horlogerie, de tissage, de moteurs électriques.

Plus récemment enfin, par l'étude des *courants d'induction*, développés instantanément dans des conducteurs métalliques, sous l'influence des courants de la pile ou d'aimants puissants, les physiciens ont mis à la disposition de l'industrie des sources de lumière et de chaleur d'une intensité inconnue jusqu'à ce jour.

Au point où l'on en est arrivé, les phénomènes des agents électriques n'effraient plus, même quand ils se manifestent avec violence au-dessus de nos têtes ; leur application à diverses industries présente même plus de régularité que le vent, l'eau, la force élastique des ressorts ; moins de dangers que le feu ; plus de sûreté que la vapeur, cet autre esclave à peine dompté, dont les révoltes sont si redoutables et si désastreuses.

Nous sommes encore loin, sans doute, de connaître toutes les ressources que l'électricité peut nous offrir, mais elle est dès à présent complètement disciplinée, parfaitement soumise ; la main d'un enfant peut la gouverner.

Dans nos ateliers, elle fabrique l'argenterie du pauvre, tisse

les étoffes, reproduit avec une scrupuleuse exactitude toutes les délicatesses de la sculpture ou de la ciselure.

Messagère de nos pensées, elle transmet presque instantanément, et sans être arrêtée ni par l'immensité de l'espace, ni par la profondeur des eaux, nos paroles de paix ou de guerre, d'amitié ou d'affaires, de joie ou de douleur. Circulant le long d'un fil ténu, elle supprime cette barrière de mille ou douze cents lieues d'Océan qui sépare le Nouveau-Monde de l'Ancien.

Sur les places publiques, au fronton des monuments, elle mesure la marche du temps, et, au Champ-de-Mars, on lui confie le soin de distribuer aux nombreux cadrans du Palais et du Parc, l'heure d'une horloge centrale.

Sur les routes de fer, où la vapeur nous entraîne avec une vertigineuse rapidité, elle sauvegarde notre existence, en signalant le danger ou modérant l'élan de l'ardente locomotive.

Elle cautérise les plaies du blessé, rend aux membres paralysés le mouvement et la vie.

Désireuse de nous flatter jusque dans notre nonchalance, elle énonce et distribue nos ordres, soit par ses timbres sonores, soit par d'ingénieux tableaux numériques. Son étincelle, brillant au sommet du phare, guide le marin vers le port, ou enflamme à distance, et sans jamais faillir, ces volcans de salpêtre qui peuvent faire de Sébastopol un monceau de ruines, ou creuser les magnifiques bassins de Cherbourg.

Comme on le voit, les applications de l'agent électrique aux arts et à l'industrie sont déjà très-nombreuses, et cependant, quelle que soit leur diversité, il est permis d'espérer que bien des surprises nous attendent encore. Si quelque chose peut autoriser cet espoir, ne sont-ce pas les progrès si marquants, signalés par chacun des concours internationaux précédents?

Ainsi, à l'Exposition universelle de Londres, en 1851, on avait pu voir les magnifiques produits des arts électro-chimiques; les merveilles de la galvanoplastie firent l'admiration du monde entier.

A Paris, en 1855, parurent les sonneries, les horloges et les moteurs électriques de MM. Froment, Detouche, Robert Houdin; les appareils médicaux du docteur Duchenne, de Boulogne. Le problème de faire écrire par le télégraphe lui-même les dépêches à transmettre sembla résolu par les appareils de l'Anglais Wheatshone, de l'Américain Morse surtout, mais seulement au moyen de caractères particuliers.

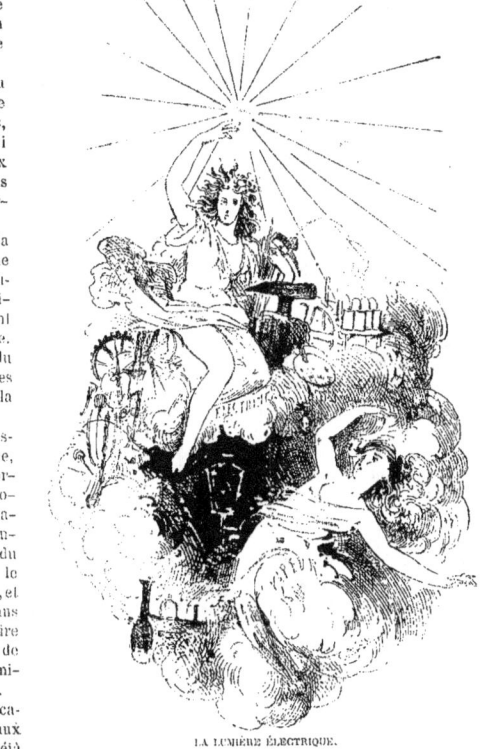

LA LUMIÈRE ÉLECTRIQUE.

A la seconde Exposition universelle de Londres, on put constater que les métiers électriques du chevalier Bonelli, les freins automatiques de l'ingénieur français Achard, la production de la lumière par les machines *magnéto-électriques*, et l'emploi de cette lumière à l'éclairage des phares, venaient de passer du nébuleux domaine de la théorie dans celui de la pratique.

Enfin, le grand concours de cette année doit nous montrer l'électricité, si timide, en 1855 et en 1862, comme puissance mécanique, aspirant, en 1867, à supplanter la vapeur, et donnant le mouvement, quoique indirectement encore, à des machines de plusieurs chevaux de force. D'un autre côté, sa puissante mais capricieuse lumière, désormais régularisée et modérée, parait menacer l'empire du gaz d'éclairage. Le télégraphe, si hiéroglyphique autrefois dans son mode de transmission des dépêches, condescend maintenant à transmettre les charmes de notre style, les accidents de notre orthographe, jusqu'à notre silhouette elle-même. Parmi tant de merveilles entassées sous les yeux du monde entier, n'oublions pas de jeter un regard d'admiration et de respect à cet humble bout de corde, qui n'est rien moins qu'un fragment du câble transatlantique, tendu l'année dernière, après d'énergiques efforts et une incroyable persévérance, entre l'Europe et l'Amérique.

PAUL LAURENCIN.

EXPLOSION DE MINE PAR L'ÉTINCELLE ÉLECTRIQUE.

CAUSERIES PARISIENNES

As gaie, la semaine qui vient de s'écouler! — Une figure bien sinistre, mais bien curieuse, a dominé toutes les préoccupations du moment. Il n'est lèvres si roses et si pâles, si futiles et si graves, où n'ait passé et repassé le nom de cet assassin de 18 ans, qui restera dans les annales du crime comme un monstrueux prototype de corruption ou d'orgueil, de scélératesse ou de démence! — Chacune de ses paroles a été recueillie religieusement, depuis son entrée à Mazas jusqu'à sa venue en place de la Roquette, et mille plumes l'ont jetée aux mille échos de la publicité.

De là quelques vertueuses colères. Certaines gens, qui se font moralistes à leurs heures et surtout à leurs aises, se sont récriées contre une pareille profanation du journalisme. Deux camps se sont formés, et l'on a consciencieusement bataillé quelques numéros durant.

Ces sortes de conflits me font toujours rire. Qu'on se donne en effet la peine de descendre un peu au fond des choses, et l'on reconnaîtra que le mobile auquel obéit monsieur Contre est, en définitive, exactement celui qui pousse monsieur Pour — M. Pour en ceci n'a qu'un but : exploiter un sujet qui passionne la foule, et s'en faire beaucoup de lignes de rendement. Or M. Contre, en prenant le sujet au rebours, aspire exactement au même résultat. L'un y va franc jeu, bon argent : « Vous voulez du dramatique et de l'horreur! En voici, en voilà. Lisez et palissez! » — L'autre, plus hypocrite, s'écrie dans un accès de pudeur courroucée : « Pourquoi vouloir tant d'horreur dramatique? A quoi bon savoir que ce brigand a dit ceci... a fait cela? Honte sur ces curiosités malsaines! » Et patati, et patata. — Ci, des deux parts, vingt ou trente pages de copie qui, la caisse ouverte, se paient au même taux, sans distinction de théorie. En somme, tous deux puisent au même puits... avec des seaux différents.

Pour moi, il me paraît étrange qu'on ose s'élever, dans un cas aussi particulier que celui de Lemaire, contre la publication des infimes détails qui s'y rattachent. Ce meurtrier, dont Montaigne eût dit que « le continuel ouvrage de sa vie a été de bastir sa mort » n'est-il pas un véritable phénomène social? Malgré soi, on se sent entraîné par cette physionomie insaisissable dans un bain de réflexions, d'où la raison ne peut sortir que fortifiée. — Alors même que ces récits n'eussent fait que forcer notre jugement à se poser cette question : « De quelle pâte est donc pétri cet homme? » il faudrait encore y applaudir.

Mais il est un autre motif qui, par-dessus tout, aurait dû suffire pour légitimer, aux yeux de tous, le soin qu'on a mis à photographier cette individualité terrible. Sa cause n'est-elle pas, en effet, une pièce très-importante à ajouter au dossier de la peine de mort? Il n'est pas admissible qu'on se puisse croire fondé à écarter une seule des lueurs qui jaillissent autour de ce ténébreux problème. — La société que le bourreau venge se doit de discuter avec elle même, et sur toutes les faces, les droits qu'on lui reconnaît à cette vengeance. Il faut qu'elle puisse compter tous les clous,

peser tous les ais de l'échafaud qui se dresse. En voyant passer ce jeune homme, qui monte, joyeux, les premiers degrés de l'Inconnu suprême, il faut qu'elle puisse se laver les mains du sang versé par elle; il faut qu'elle s'affermisse contre sa propre pitié, afin que ne se change pas en âpres remords l'éclat de rire ironique de celui qui va mourir!

Il devient, par suite, indispensable que la société sache autre chose que le crime commis et le châtiment subi. C'est l'assassin lui-même, son tempérament et son âme qu'elle doit apprendre. — Lemaire échappe à l'observation superficielle; on le voit, on reste surpris; on l'entend, on reste stupéfié. Pour avoir le secret de cet homme, il faut le poursuivre laborieusement à travers la foule, et dans les détails de sa manière d'être, scruter chaque geste, sonder chaque regard, fouiller chaque phrase, creuser chaque mot. Ce mot, cette phrase, ce regard et ce geste, les journaux ont donc eu cent fois raison de les transmettre à l'examen de tous, car tous y cherchaient, en même temps que le sens précis de cet incompréhensible caractère, un nouvel argument pour défendre ou combattre l'échafaud.

Brisons là. Certes, c'est une grande question et curieuse, mais qu'il convient de laisser à part, comme l'a dit Paul Louis, « de peur de se brouiller avec les classes on de dire quelque mot tendant à je ne sais quoi. » En tous cas, je ne puis m'empêcher de trouver déplorable qu'on ose, tenant une plume, se contenter de faire une pirouette, au retour d'une exécution, et de jeter entre ses dents, à travers la fumée d'un londrès, cette parodie d'un vers connu :

Dors-tu content, Lemaire, et ton hideux sourire
Voltige-t-il encor..., etc., etc.

Pouah! Les occasions d'être spirituels nous sont assez fréquentes pour que nous sachions garder un grain de convenance et de pudeur devant des faits d'un pareil ordre. Et je ne m'explique pas qu'on ait assez de légèreté d'esprit pour traiter en plaisantant ces grandes questions sociales qui, par leur essence même, semblent avoir droit, sinon à l'attention, du moins au respect de tous.

Il est vrai que notre attention et notre respect sont sans cesse sollicités par une foule de choses évidemment plus intéressantes et sérieuses que ces hautes discussions de principes. Dans un temps où telle cour se fâche avec telle autre, parce que celle-ci prétend que les voitures de celle-là soient attelées de deux chevaux, — il est à coup sûr beaucoup plus congru de disserter sur tel costume d'aquarium, porté à tel bal par telle grande dame, que de se blanchir les cheveux dans l'étude opiniâtre des grands devoirs sociaux.

Ainsi commence-t-on à s'émouvoir fortement, à Paris, de certaine pétition qui proposerait au Sénat de provoquer une loi contre les célibataires. — Dépêchons-nous donc d'en causer un peu nous-mêmes, avant que le sujet soit passé à l'état de « chose politique, » ce fruit trop vert pour notre album.

Un grand nombre de femmes ont, paraît-il, apostillé cette supplique. Cela m'étonne. La femme m'avait toujours paru douée d'une dose de finesse bien supérieure à celle que comporte une pareille démarche. Car, enfin, si je cherche les motifs qui ont pu déterminer l'éclosion de ces pattes de mouche sur ce papier timbré, j'arrive à des résultats véritablement désastreux pour les signataires.

Oui, mademoiselle! j'en suis désolé. Mais qu'y faire? Armez-vous d'un peu de courage, et vous allez comprendre tout de suite que vous nous avez mis dans l'absolue nécessité de commettre, en pensée, bien des crimes de lèse-galanterie. — Énumérons donc, entre nous, les raisons qui, vous ayant écartée du mariage, viennent de vous créer pétitionnaire. Ne rougissez pas trop et pardonnez-moi.

D'abord, examinons la chose à un point de vue général. Nous reviendrons tout à l'heure à votre cas particulier. — Connaissez-vous quelques-unes de vos co-signataires? Si oui, vous ne ferez pas de difficultés, n'est-ce pas, pour m'accorder que les trois quarts constituent la plus grotesque collection de tailles et de figures qui se puisse imaginer?

En vérité, je voudrais pouvoir, par quelque talisman occulte, faire jaillir, là, sous nos yeux, toutes les photographies de ces pauvres ensellées. Allons, mon cher Félix Rey, à l'œuvre, et que vos incantations réalisent ci-contre une partie de mon vœu! — Jusqu'ici, ces jeunes personnes pouvaient réclamer de nous, sinon notre cœur, du moins notre pitié. Mais voici qu'elles veulent nous prendre d'assaut! Diable! Aux armes, mes frères; c'est un cas de légitime défense.

Maintenant, mademoiselle, je suis tout à vous. On vous dit tout-à-fait charmante; par conséquent, si vous n'êtes pas encore mariée, ce n'est point qu'on vous doive classer dans la catégorie ci-dessus. Restent quatre autres catégories, les seules qu'on puisse admettre. Attribuez-vous celle qui vous déplaira le moins :

1º Etes-vous de celles qui enfouissent jusqu'à trente ans leurs charmes et leurs grâces dans quelque Thébaïde inaccessible ou dans quelque sous-sol impénétrable? Si oui, eussiez-vous d'ailleurs, outre votre beauté, toutes les qualités imaginables, convenez avec moi que mon sexe est excusable de ne vous avoir pas découverte. Les pêcheurs de perles sont rares dans nos parages.

2º N'auriez-vous pas, au contraire, failli par l'excès contraire? Au lieu de vous cacher, ne vous seriez-vous pas trop étalée? Car alors, si vous avez laissé trop tôt voir que vous seriez, pour l'époux enjôlé, la Xantippe traditionnelle du bonhomme Socrate, où la Livie fictive qui naguères a, pardevant l'écharpe de M. Ponsard, épousé ce timide Galilée, on comprend que... Dame! chacun pour soi.

3º Ne vous seriez-vous pas... — mille pardons! — égarée dans quelques tendresses un peu hâtives? N'auriez-vous pas pris au pied de la lettre, dans une intention bonne en soi, mais fourvoyée, le précepte de l'Evangile : « Aimez votre prochain! » — Auquel cas... Je ne sais comment vous dire cela... Mais, — voyez-vous, les hommes ont l'esprit assez mal fait pour ne pas admettre, quand on les invite à dîner — qu'on leur serve un simple dessert.

4º Vous ne sauriez, dites-vous, accepter pour votre compte aucune des trois hypothèses sus-énoncées. Soit! Alors, ma chère enfant, vous n'êtes qu'un bébé précoce, qui — en cachette de votre mère — avez, émue et rougissante, posé votre doigt sur cette pétition, comme fait votre petite sœur sur un pot de confiture. Retournez donc, mignonne, à votre poupée qui pleure. Je ne dirai point votre escapade. Allez, et au revoir!

Je passe sous silence la question du « sans dot. » Elle ne constitue pas, en effet, une cause de célibat forcé, quand elle n'est pas aggravée par quelqu'une des raisons précédentes. — Raisons en dehors desquelles je gage qu'il ne se trouve pas, au bas de ladite pétition, trois signatures de demoiselles sur mille.

Restent les apostilles de femmes mariées et de veuves. Les veuves reviennent, dans l'espèce, à l'état de demoiselles. Il n'y a pas lieu de s'en occuper autrement. — Quant aux femmes mariées, si le motif qui leur a mis la plume aux doigts n'a pas nom « jalousie, » j'ignore comme il s'appelle. Jalouses! Et de quoi, bon Dieu? — Mais simplement de se voir en butte à tous les déboires du ménage, tandis que leur petite camarade de couvent garde encore, sous les jupes maternelles, le parfum de ses illusions et... les minceurs de sa taille!

On m'affirme qu'un certain nombre de maris ont également apposé leur paraphe vengeur!!! — Est-ce possible? Jamais on n'aurait poussé plus loin le... — Mais non! J'aime mieux ne pas m'aventurer sur ce terrain. Molière tout entier se dresse au fond de ma mémoire, et vraiment il serait trop facile d'accabler tant de candeur!

Un scrupule me vient. La fameuse pétition ne concernerait-elle pas par hasard les célibataires des deux sexes? — Je n'en sais rien. Mais, s'il en est ainsi, il suffira, pour avoir le commentaire en sens inverse, de retourner celui-ci, en le masculinisant, sauf à l'augmenter de quelques considérations autres. De cette besogne, nos lectrices sauront bien se tirer, si besoin est, sans l'aide de personne. — Aussi, me permettra-t-on de passer outre.

Du reste, ce sujet-là n'arrive pas à son heure. Les licences du carnaval viennent de céder la place aux austérités du Carême. Les cierges jaunes s'allument au fond des vieilles et des jeunes basiliques. — Soufflez, soufflez, mes sœurs, la lanterne du sceptique Diogène! Les recherches qu'elle sert à éclairer sont interdites, en ce moment, par les lois du bon goût. Oyez et voyez. De toutes parts on annonce le programme des sermons joués, — pardon! — prononcés, veux-je dire, dans les différentes chaires de Paris. Déjà les Bossuet et les Massillon se lèvent pour tonner du haut de leur éloquence sur les fragilités humaines. Et les échos sonores des vastes nefs vibrent aux ondulations furieuses des périodes déchaînées, et les vaines préoccupations d'en bas s'abiment, dans des frissons d'effarement, sous les menaces d'en haut! — A genoux, à genoux, mes sœurs! Et surtout, oh! surtout, éteignez votre lanterne.

Jules Dementhe.

THÉATRES : *Galilée*, acte 1ᵉʳ, scène IV.

T pourtant... elle a été jouée, cette pièce redoutable qui faisait pâlir le front des censeurs. Nous l'avons vue au feu de la rampe, et le Très-saint Office n'a désormais qu'à se bien tenir. On le connaît ; M. Ponsard a dévoilé ses manœuvres. *Torquemada* ne nous apprendra rien de nouveau. L'astronomie a fait un pas : il paraît que la terre tourne.

Galilée, drame en trois actes et en vers, a été représenté au Théâtre-Français, le jeudi 7 mars, devant le public des premières représentations, qu'il ne faut pas confondre avec l'AUTRE. Le bulletin de la soirée a été favorable : — conduite bonne ; attention soutenue. — M. François Ponsard doit être content.

L'intrigue de la pièce est d'une simplicité sévère. L'auteur y parle d'amour par pure condescendance pour les usages établis. L'intérêt de l'ouvrage est dans la lutte du fanatisme et de la science, et non pas dans la passion de la fille de Galilée pour le jeune Taddeo. Mais cette passion, — d'ailleurs convenable, — prépare et explique le dénoûment du poème.

Pour éviter à son père les tortures de la prison, et peut-être le bûcher, la jeune fille le conjure d'abjurer ses doctrines, et lui persuade que son mariage dépend de cet acte de soumission. Galilée hésite, — il pâlit, il chancelle, — et finit par se sacrifier au bonheur de son enfant.

Cette situation n'est pas absolument neuve, mais le grand inquisiteur, le grand duc de Florence et la question scientifique lui donnent des charmes particuliers. Quant à la poésie, elle est de l'école de l'auteur d'*Agnès* et d'*Ulysse*, qu'il ne faut pas confondre avec l'auteur de *Lucrèce*, ni surtout avec le traducteur du *Manfred* de Byron.

C'est pourtant le même homme, mais les temps sont changés, et les façons de l'écrivain se sont étrangement modifiées. Il nous souvient de *Lucrèce à Poitiers*, une parodie oubliée, qui nous paraît caractériser la manière actuelle de M. Ponsard.

On dirait de la prose où les vers se sont mis....

De la belle prose néanmoins, et souvent de grandes idées. Nous ne sommes pas de ceux qui veulent la mort des gens qui font des tragédies. Et, puisque le mot est lâché, nous ne le retirons pas. Drame, si l'on veut, mais quel parfum de cothurne et de palais romain dans cette polémique céleste ! Cela sent la tragédie à plein nez.

On a fait un succès à *Galilée* ; il ne nous paraît pas sérieux. Assurément, cette œuvre mérite d'être discutée et peut fournir une carrière honorable, mais elle n'ajoutera aucun fleuron à la couronne dramatique de M. Ponsard.

— Le maëstro Verdi, comme on le sait, a dirigé les répétitions de *Don Carlos* à l'Académie impériale de musique. Il y a même eu, à cet égard, une question de subvention fort discutée. Mais elle nous paraît indifférente au fond de la question. La subvention ne fait rien à l'affaire.

Don Carlos, opéra en cinq actes, de MM. Méry et de Locle, est une imitation libre du drame de Schiller, dont il rappelle les principales situations. Il renferme des vers faciles et hardis, des scènes dramatiques, et permet aux décorateurs de l'Opéra de déployer les richesses d'une mise en scène qui n'a pas de rivales.

Les auteurs ont dû faire un héros du fils de Philippe II, un assez mauvais drôle, entre nous. Une lutte sourde et pleine de péripéties s'engage entre le fils révolté et le père tout-puissant, et remplit les cinq actes de la pièce. Elle a pour objet la fille de Henri II, Elisabeth de Valois, reine d'Espagne.

Sur ce poème, semé d'incidents nombreux, Verdi a écrit une partition qui renferme d'incontestables beautés, mais aussi de grandes faiblesses. Nous ne trouvons pas dans son œuvre cette vigueur régulière qui règne dans quelques-uns de ses opéras. Sa manière n'est pas uniforme ; il semble qu'il cherche des voies nouvelles, et il ne les trouve pas toujours.

Ce n'est pas après deux auditions qu'on peut apprécier en dernier ressort un travail aussi complexe. Nous nous bornons à constater des irrégularités étranges dans les procédés du compositeur. On retrouve dans *Don Carlos* les violences musicales de Verdi et ces explosions harmoniques qu'il affectionne et qui ne manquent pas de grandeur.

Le finale du troisième acte est une des plus admirables pages qu'il ait écrites ; la situation lui a permis de réunir et de fondre dans un ensemble formidable les voix de toutes les passions humaines. Il se complaît dans ces tempêtes et les dirige avec une fougue qui pousse irrésistiblement à l'enthousiasme l'auditeur étourdi.

Le temps et l'espace nous manquent pour en dire davantage. Nous reviendrons sur *Don Carlos* dans notre prochain numéro, — avec le crayon et avec la plume. Nous nous occuperons aussi des artistes qui l'interprètent : Mmes Marie Sass et Gueymard ; MM. Obin, Morère, Faure, David et Castelmary. Les habitués de l'orchestre, — faut-il le dire ? — trouvent le ballet un peu court.

Ajoutons que *Don Carlos*, commencé à sept heures, s'est terminé à plus de minuit, sans que l'on eût précisément à se plaindre de la longueur des entr'actes.

La salle était magnifique ; les loges étincelaient de diamants. TOUT PARIS avait envoyé là ses meilleurs échantillons. A côté du plus grand monde, le monde officiel ; puis le demi-monde ; enfin, le monde interlope. — Et, dans les bas-fonds de l'orchestre, — avec des gants neufs, — la presse.

ÉVARISTE DUBREUIL.

L'ART A L'EXPOSITION UNIVERSELLE

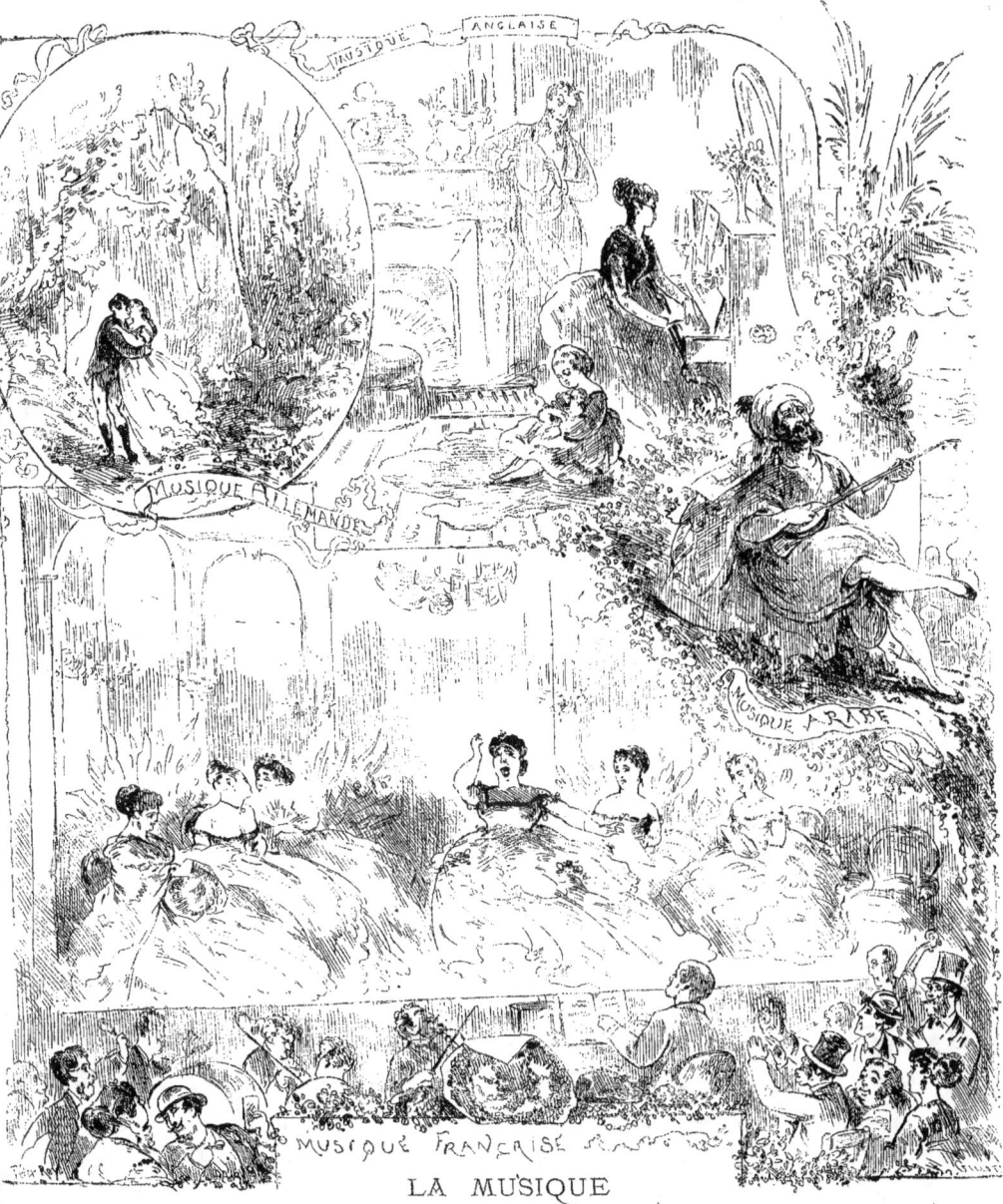

LA MUSIQUE

Je voudrais étudier l'influence qu'aura infailliblement sur l'Art la grande œuvre qui se prépare. Les savants ne manqueront pas de montrer la science qui se dilate et s'agrandit sous l'influence de luttes vivifiantes, de cette fermentation des esprits, de ce choc des doctrines, des systèmes, des hypothèses, des formules qui vont surgir demain. L'industrie s'enrichira certainement de découvertes nouvelles, et il se trouvera des hommes spéciaux pour mettre en lumière ces conquêtes de l'esprit moderne. Le commerce, stimulé par des perspectives soudainement révélées, en deviendra plus hardi, plus obstiné; enfin, dans tous les champs, sur tous les terrains qui ressortissent de l'activité humaine, aux prises avec la matière qu'elle façonne, va se produire un mouvement formidable dont bénéficiera le progrès.

En serait-il autrement pour les choses de l'Art? L'Art n'a-t-il rien à attendre de la fête à laquelle nous convions les

différents peuples? Ne doit-il pas au contraire tirer un profit inespéré de ce vaste amoncellement d'hommes, d'intelligences, d'idées, d'aspirations communes ou divergentes?

Pour nous, la question est résolue, et il nous semble évident que l'année 1867 est destinée à dater dans les fastes de l'Art. Comment se fera la révolution attendue? Par quelles voies éclatantes ou détournées l'accumulation des peuples, qu'il est aisé de prévoir, modifiera-t-elle l'Art moderne dans ses formes, dans son esprit? C'est ce que nous voulons rechercher de très-près. Nous ne laisserons ignorer aux lecteurs rien de ce qui signalera une tendance nouvelle, une révolte contre le passé, un pas vers l'avenir. Nous sommes de ceux qui croient que l'Art est en pleine crise, et que cette crise sera hâtée par la fièvre de l'Exposition internationale. C'est cette crise que nous nous proposons de suivre et d'épier dans toutes ses phases.

Nous commencerons par la musique, pour continuer par le théâtre, le roman, la peinture, la statuaire, nous contentant, dans ces dernières branches de l'Art, d'étudier surtout les causes générales et déterminantes du progrès accompli.

Ainsi nous examinerons l'état actuel de la musique française, les éléments nouveaux que vont y apporter les vastes travaux orphéoniques qui se préparent, les divers génies des peuples, — Allemand, Italien, Espagnol, Russe, Anglais. — Nous ne négligerons pas même l'élément Oriental qui certainement jouera son rôle dans cette vaste mêlée. Il nous sera permis de constater alors l'effet de ces musiques différentes, de ces points de vue variables, sur l'état présent de la musique, et de faire toucher au doigt les conséquences certaines de cette fusion momentanée d'idées, d'instincts, de sentiments.

Ce n'est point ici une utopie. Il semblerait parfaitement facile de prendre, dès maintenant, la musique chez les différents peuples de l'Europe, et d'établir, à quelques degrés près, le niveau moyen de l'échelle musicale européenne. Le problème cherché serait ainsi résolu d'avance, et irréfutablement résolu.

On oublie le plus important élément de la question proposée : la réunion de tous ces peuples, — Français, Allemand, Arabe, Russe, Espagnol, — en un certain point central déterminé. Ces peuples seront réunis pour quelques mois. Ils entendront *ensemble* — au théâtre, dans les concerts — et leur musique propre, et celle de leurs voisins. Là est la grande force, la grande illumination. Les philosophes, les politiques, les moralistes n'ont pas assez étudié le problème profond et complexe qui s'appelle « l'intuition des grandes foules; » l'effet sur l'homme intelligent et sensible de l'intelligence, du sentiment, des passions, soudainement déchaînés autour de lui et centuplant, par je ne sais quelle loi mystérieuse de propagation et d'envahissement, par je ne sais quel coup de lumière, les forces vives de son cœur et de sa pensée.

Mettez ensemble mille hommes ou femmes de nature parfaitement différente, parfaitement inégale, d'intelligence moyenne, de sensibilité moyenne. Soumettez-leur une œuvre musicale suffisamment belle, suffisamment claire. Après une courte attente, un courant électrique s'établit entre ces hommes, partant on ne sait d'où — du plus ignorant peut-être. L'électricité monte, se développe, s'élargit et circule, de plus en plus vaste, de plus en plus rapide; bientôt l'assemblée tout entière est prise, enveloppée, subjuguée, et ce qu'il y a de merveilleux dans ce phénomène, si aisé à constater en tout pays, en tout temps, c'est que la puissance intuitive de chaque individu, pris à part, grandit dans une proportion fabuleuse, comme si cet individu, le premier venu, contenait à lui seul toutes les forces, toutes les énergies, toutes les tendances, toutes les clartés de la masse qui l'environne.

Je le répète : il y a là une question de physiologie qui n'a pas été assez approfondie. Quant au fait, il est incontestable. Et voilà pourquoi nous attendons beaucoup de ces collections d'hommes qui auront envahi Paris avant deux mois. Dans une salle d'opéra composée de Français, d'Anglais, de Russes, de Persans, il ne se trouvera pas deux hommes qui sentent l'œuvre de la même façon. S'il s'agit, par exemple, des *Huguenots*, — en supposant pour les Persans que les *Huguenots* aient jamais fait une excursion à Téhéran, ce dont je doute fort; — s'il s'agit, dis-je, des *Huguenots*, Anglais, Français ou Russes auront déjà de la grande œuvre de Meyerbeer une idée très-nette et très-précise. Eh bien, cette idée se sera modifiée en eux au sortir de la représentation de Paris. Certaines beautés, qu'ils n'avaient pas vues, se seront subitement révélées à eux; d'autres beautés souveraines, — la bénédiction des poignards, par exemple, — leur auront apparu sous un aspect grandiose, formidable, qu'ils n'avaient fait jusque-là qu'entrevoir.

Voici du reste comment est divisé ce travail : Je parlerai d'abord des différents peuples en particulier, et de leur génie propre en matière de musique. Puis je rechercherai comment ce contact d'intelligences, de passions, stimulées par le milieu parisien, agrandira le domaine musical, et soutiendra la musique en marche vers ses nouvelles destinées. J'essaierai de déterminer quelles sont les formes qui déclinent, et quelles sont celles auxquelles la grande Exposition va donner un élan imprévu, une vie irrésistible.

<div style="text-align:right">A. DE GASPERINI.</div>

COURRIER DE L'EXPOSITION

A terreur a régné l'autre jour dans Paris. On parlait d'une grève des ouvriers employés à l'Exposition universelle. La nouvelle était vraie, mais on lui donnait des proportions exagérées. Il y a eu, en effet, une suspension de travail et quelques demandes tendant à l'élévation des salaires. Mais l'événement n'a eu que l'importance d'une grosse bouderie. On assure qu'une haute intervention, appuyée d'une subvention particulière, a calmé les esprits et satisfait les mécontents. Donc, que nos exploiteurs se rassurent. Le piége à prendre les étrangers, établi au Champ-de-Mars, fonctionnera dans les délais convenus.

∴ Le *Figaro* a bien mérité de l'armée, en émettant un vœu dont la réalisation romprait agréablement la monotonie de la vie de garnison. Il demande qu'on facilite à tous les officiers français les moyens de visiter l'Exposition, et il entre à cet égard dans des détails précis, afin de prouver que son idée est pratique.

Il affecte une des plus grandes casernes de Paris, — son choix se porte sur la caserne Malesherbes, — au logement de ces voyageurs en pantalons rouges, et il fait le compte de leur dépense, de façon à maintenir leur budget en équilibre.

Il estime à vingt mille le chiffre des visiteurs qui déserteraient provisoirement leurs drapeaux; il leur accorde quinze jours de congé, — pas davantage, — car il faut compter avec les exigences du service; et il s'en remet pour le reste à la sollicitude d'une administration paternelle.

C'est ce que nous faisons aussi; — en nous associant à cette proposition.

∴ Cham ne respectait rien, à ce qu'assure la Bible. Il n'a pas changé de ligne de conduite, et c'est avec une extrême irrévérence qu'il parle souvent des merveilles du Champ-de-Mars.

Quelquefois, au contraire, il exagère la politesse et les égards qu'on doit à ses subalternes; c'est ainsi qu'il nous représente les carpes de Fontainebleau, arrivant à l'Exposition pour peupler ses bassins déserts, et reçues officiellement par la Commission impériale :

— Ah! belles dames! que vous êtes aimables de vous rendre ainsi à ma modeste invitation....

— Cher monsieur Leplay, — répondent les carpes, — il faut bien que ce soit pour vous. Depuis la mort de François I^{er}, nous sommes fort tristes. C'est la première fois que nous nous décidons à faire une visite....

∴ On s'occupe des nouveaux timbres, destinés à affranchir les dépêches électriques, qui vont être mis en circulation, conformément à la loi du 13 juin dernier. Au moment où ce genre de correspondance va subir une vive impulsion, causée par l'affluence des étrangers attirés à Paris par l'Exposition, on veut simplifier autant que possible le travail des employés des bureaux télégraphiques.

Ces timbres, de quatre couleurs différentes, se vendront 2 fr., — 1 fr. 50, — 50 c. — et 25 c. Ils portent en légende les mots « Lignes télégraphiques; » aux coins supérieurs, des abeilles; aux coins inférieurs, le prix du timbre; au milieu, un aigle lançant la foudre.

Un décret d'administration publique, relatif à leur usage, est soumis à l'examen du conseil d'État.

∴ Un esprit charmant et hardi, M. Henri Rochefort, apprécie d'une singulière façon la fermeture provisoire de l'Exposition universelle. Il raconte qu'il a été repoussé avec perte par un gardien municipal, alors qu'il essayait de forcer la consigne, qui met sous le séquestre les jardins du Champ-de-Mars.

« Le gardien, dit-il, m'a déclaré que le public gênait le déballage, qui commençait à s'effectuer, et qu'en conséquence on ne serait plus admis ni pour or ni pour argent.

— Mais, ne pus-je m'empêcher de lui demander, quand on payait, que voyait-on?

— Rien du tout.

— De sorte que vous avez établi des tourniquets pour montrer une Exposition où rien n'était exposé.

— Parfaitement.

— Et aujourd'hui que pour mes vingt sous j'arriverais peut-être à voir quelque chose, vous ne voulez plus me laisser entrer.

— Que voulez-vous? C'est la consigne.

— Mais si un directeur demandait l'argent du public pour le laisser pénétrer dans son théâtre, et qu'il fît évacuer la salle juste au moment où la toile va se lever, que pensez-vous qu'il se passerait?

— Je présume qu'on éventrerait les banquettes.

— Et ici jamais personne n'a fait de réclamations?

— Jamais, monsieur; ils sortent tous enchantés. Vous savez, les Français sont si bêtes!

Voilà comment j'ai gardé mes vingt sous, ce qui m'a fait grand plaisir, en me prouvant que les travaux de l'Exposition avançaient. Du moment, en effet, qu'on a été admis à la visiter tant qu'il n'y avait rien à voir, il est évident qu'il y a quelque chose à voir aujourd'hui, puisqu'on n'y laisse plus entrer personne. »

∴ Un procès vient d'être jugé, devant le tribunal civil, entre MM. Lacan, Heurtier et Pierre Petit, concessionnaire de la photographie officielle de l'Exposition.

M. Lacan a construit le bâtiment destiné à cette exploitation; M. Heurtier devait fournir les fonds nécessaires; M. Pierre Petit — opère lui-même.

Les fonds n'ayant pas été versés, M. Lacan réclamait 30,000 francs de dommages-intérêts au capitaliste.

M. Heurtier répondait qu'il comptait sur une concession exclusive, — et que les concessions accordées sont multiples. (Nous ne savons si cela a été bien démontré.)

Le jugement intervenu condamne M. Heurtier à 5,000 fr. de dommages-intérêts et dissout la Société formée entre les parties.

∴ On affirme que les Africains du littoral nord, — ce sont les Marocains que je veux dire, — entendent exposer, non-seulement les produits de leur pays, mais les individualités qu'il renferme. Ils enverraient à l'Exposition universelle une collection de bourgeois et de fonctionnaires, dûment imprégnés de couleur locale, et destinés à jeter de l'animation et de la variété dans les masses de visiteurs qu'ils émailleraient de leurs costumes multicolores.

Cette ingénieuse idée est fort appréciée par les bureaux chargés de veiller à la splendeur et au côté pittoresque de l'Exposition. Aussi cherche-t-on à la répandre chez les peuples de l'Orient.

Il serait honteux en effet que, pour embellir les groupes et orner les paysages exotiques du Champ-de-Mars, on fût obligé d'engager les Clodoches de l'Opéra, — quand il y a des milliers de Turcs qui rempliraient à merveille cet office, et qui coûteraient certainement moins cher.

∴ Nous avons parlé de l'invasion prochaine des orphéons européens et du camp retranché qu'ils prétendent former aux environs de Paris.

Le comité de composition musicale, attaché à l'Exposition internationale, se préoccupe de cette grande nouvelle, et met au concours un hymne et une cantate, qui vaudront un prix de DIX MILLE FRANCS au compositeur victorieux.

Les paroles sont également au concours, d'après le programme suivant :

« Les compositeurs français et étrangers sont appelés à concourir pour deux compositions musicales, tendant à célébrer l'Exposition de 1867 et la paix qui en assure la réussite.

» La première, dite *Cantate de l'Exposition*, avec orchestre et chœurs, sera d'autant mieux appropriée à sa destination, qu'elle sera plus courte.

» La seconde, dite *Hymne de la Paix*, ne devra comprendre qu'un très-petit nombre de mesures.

» Les paroles de la cantate et celles de l'hymne sont mises au concours.

» La cantate de l'Exposition devra être écrite pour soli et chœurs.

» L'Hymne de la Paix ne devra pas contenir plus de quatre strophes de huit vers au plus chacune, toutes rhythmées de la même manière, et finissant par une rime masculine.

» Les manuscrits, revêtus d'une épigraphe, devront être parvenus au commissariat général de l'Exposition universelle, avenue de La Bourdonnaye, au plus tard, le 10 avril 1867. »

Le poète lauréat recevra une médaille d'or. On s'est préoccupé de la différence des prix accordés aux paroles et à la musique.

Après délibération, on est convenu de joindre à la médaille — une couronne de lauriers.

∴ Une souscription a été ouverte pour faciliter aux ouvriers français la visite et l'étude de l'Exposition universelle. Elle s'est élevée déjà à un chiffre considérable, et nous regrettons de n'avoir pas une place suffisante pour publier la liste des souscripteurs. C'est une idée à la fois généreuse et populaire.

∴ Une salle de conférences se construit au Champ-de-Mars, sur les bords de la Seine, à proximité du Cercle international.

Elle doit être décorée intérieurement avec des tentures, des trophées et des objets d'ameublement, qui prendront rang au nombre des objets admis à l'Exposition.

C'est, assurément, le moyen de tapisser à peu de frais; mais ne craint-on pas des côtés disparates dans l'ensemble de la décoration? Car les industriels viennent accrocher, l'un après l'autre, leur petit chef-d'œuvre au mur de la salle, que deviendra l'harmonie générale?

Ce sont là des chicanes puériles, à la rigueur. Nous ferions mieux de nous inquiéter du genre des conférences qu'on doit offrir à nos visiteurs.

Ce sujet est trop grave pour que nous n'y revenions pas; il a besoin d'être creusé. Quelle magnifique occasion d'inaugurer une langue universelle!

∴ Voici la note publiée par le *Moniteur*, et relative à la fermeture provisoire de l'Exposition universelle :

« Le personnel de la Commission impériale devra désormais consacrer tout son temps aux divers préparatifs de l'installa-

tion définitive. En conséquence, la Commission impériale ne répondra plus aux demandes qui ne pourraient avoir une solution utile pour les intéressés, telles que :

Les demandes d'emploi, car les cadres de l'administration sont complétement remplis;

Les demandes de loteries, car la Commission impériale a formellement rejeté en principe ce genre d'entreprises;

Les réclamations et demandes de renseignements, car un bureau spécial a été établi au commissariat général (2, avenue Labourdonnaye), afin de fournir verbalement au public toutes les indications utiles;

Les demandes de prorogation de délai; car c'est au jury seul qu'il appartiendra d'apprécier, au 1er avril, les excuses que pourraient faire valoir les intéressés. La Commission impériale se bornera à remettre au jury les listes des absences constatées aux deux époques réglementaires des 11 et 28 mars. »

∴ Un grave accident a eu lieu, la semaine dernière, dans le chantier des travaux de l'Exposition agricole, à l'île de Billancourt. Par suite de la rupture d'un échafaudage, plusieurs ouvriers ont été blessés plus ou moins grièvement.

∴ L'installation des machines à vapeur qui doivent animer les appareils de la sixième série de l'Exposition, dite du TRAVAIL, « instruments et procédés des arts usuels, » se poursuit avec une grande activité.

Les premiers essais ont été satisfaisants.

∴ L'inauguration du Cercle international est fixée aux premiers jours d'avril. Il est présidé par M. le duc de Valmy et doit s'ouvrir aux exposants de tous pays. Il renfermera une succursale de la Bourse, un bureau de poste, un bureau télégraphique, des cuisines et un immense restaurant; enfin des salons luxueux, où se donneront des fêtes véritablement internationales.

Le Cercle est entouré de galeries et de boutiques, dont la plupart sont encore à louer. Il est vrai que leur prix de location varie dans les vingt à trente mille francs, et qu'elles ne sont rien moins que spacieuses. L'ensemble de ces bâtiments couvre trois mille mètres carrés.

L'abonnement au Cercle international coûte cent francs par personne. Les dames n'y sont pas admises.

∴ Les Siamois, en dehors de la place qu'ils occupent dans le palais de l'Exposition, ont obtenu un petit coin de terrain dans le Parc, derrière la maison africaine.

Ils y ont construit une écurie sur un modèle assez gracieux. Elle renferme de petites niches, grandes à loger des boule-dogues, et où l'on pourra admirer leur race de chevaux indigènes. Rien de plus mignon que ces Bucéphales vus par le gros bout de la lorgnette. En revanche, à côté d'eux — magnifique antithèse — se prélassera un éléphant blanc parfaitement authentique, descendant en droite ligne des divinités du pays. On sera libre de l'invoquer et de lui faire des neuvaines.

∴ Nous empruntons au *Moniteur* du 19 mars la note suivante, concernant l'ouverture de l'Exposition :

« La cérémonie d'inauguration de l'Exposition universelle aura lieu le 1er avril 1867.

La cérémonie solennelle de la distribution des récompenses aura lieu le 1er juillet 1867.

Les porteurs de billets d'abonnement, pris avant le 31 mars, auront le droit d'assister à ces deux cérémonies.

Les billets d'abonnement seront délivrés tous les jours, de 9 heures du matin à 6 heures du soir, au Palais de l'Industrie.

Des récépissés provisoires seront adressés aux personnes de la province et de l'étranger qui en feront la demande, en envoyant le montant de l'abonnement, par lettre chargée adressée au conseiller d'État, commissaire général de l'Exposition universelle à Paris. Ces récépissés seront échangés contre des cartes définitives au Palais de l'Industrie. »

Le *Moniteur* ayant parlé, nous n'avons plus rien à dire.

L.-G. JACQUES.

LES VINS DE BORDEAUX

A L'EXPOSITION UNIVERSELLE DE 1867 [*]

Après avoir fait connaître dans ses détails matériels l'organisation de l'exposition vinicole de la Gironde, je crois utile de préciser son véritable caractère et sa réelle signification.

Lorsque la France, et l'univers avec elle, furent convoqués à exposer une fois de plus les produits et les richesses de l'industrie moderne; lorsque la civilisation, en un mot, fut invitée à comparaître, pour ainsi dire, devant elle-même, — non-seulement pour se complaire et s'admirer, mais aussi pour chercher un accroissement nouveau dans cette féconde contemplation, — nations, villes ou provinces, tout le monde comprit qu'il s'agissait de tenir son rang et de paraître avec tous ses avantages. C'est ce qui porta le comité de la Gironde à se mettre résolument à la tête d'une entreprise qui, sans son précieux appui, eût couru grand risque de n'aboutir qu'à une insignifiante manifestation. Les producteurs du Bordelais ont répondu, avec l'empressement que nous avons déjà signalé, à cet appel intelligent. Tous, comprenant qu'il fallait dignement figurer à cette solennelle revue des richesses industrielles et agricoles de la France, ont tiré de leurs celliers et de leurs caves leurs meilleurs échantillons, et ont voulu faire au monde cette royale politesse d'une dégustation complète et authentique.

Que cette gracieuseté *urbi et orbi* reçoive, dans une certaine mesure, sa juste récompense, qui pourrait le nier? Mais aussi, qui pourrait s'en plaindre?... Personne assurément, et, moins que tous autres, ceux qui viendront en cette occasion parfaire leur éducation gastronomique. Oui, certes, il y aura profit pour tous à ce qu'on apprenne, une bonne fois, dans le monde des buveurs, quelles sont au juste les catégories de vins rouges ou blancs, parmi lesquelles l'amateur de vins de Bordeaux doit faire son choix. Il ne sera pas mauvais non plus que certaines hérésies tombent enfin, et pour toujours dans le domaine de l'oubli! Tout cela est logique, tout cela profitera certainement à MM. les propriétaires girondins, et on serait mal venu à leur marchander cette légitime satisfaction. Dans cette circonstance, bien des gens, en effet, apprendront que, pour un prix relativement peu élevé, et sans aborder les sommets, — pour beaucoup, hélas! inaccessibles, — des grands crûs du Médoc, on peut boire d'excellent bordeaux, et que le Mâconnais, la Basse-Bourgogne et le Beaujolais n'ont pas seuls le privilège de fournir de bons vins *d'ordinaire*. Rien de mieux, on en conviendra, et si quelques affaires traitées directement, d'exposant à consommateur, résultent de ces relations d'un jour, qui aurait le scrupule d'y trouver à redire? Mais de là à ce que certains esprits prévenus, ou trop prompts à s'alarmer, ont appelé « un déplacement des affaires de vins; » de ces relations éphémères et nécessairement bornées à une substitution d'action et à une suppression du commerce intermédiaire, quelle différence, ou plutôt, quel abîme!

Sans qu'il soit besoin de revenir sur les premières et très-sérieuses considérations que nous avons déjà fait valoir dans un précédent article, concevrait-on que la propriété girondine, si étroitement liée d'intérêts avec le commerce de Bordeaux, voulût renoncer à son puissant concours? Il faudrait pour cela ignorer complètement la manière dont les choses se

[*] Voir la 3e livraison (24 février 1867) de l'*Album de l'Exposition illustrée*.

passent ici, et oublier que c'est grâce au commerçant que le propriétaire trouve généralement, *dans les trois mois qui suivent les vendanges*, l'écoulement en *bloc* de sa fructueuse récolte. Il peut, — tout en se débarrassant d'un seul coup des soins et des soucis de l'éducation de son vin nouveau, — pourvoir en toute facilité aux besoins déjà pressants de la récolte future. Les producteurs de la Gironde savent fort bien cela, et ils n'ont aucune envie d'empiler dans leurs celliers trois ou quatre récoltes successives, pour attendre que leurs vins soient prêts à être bus, et commencer alors à équiper une armée de commis, de teneurs de livres et d'agents de toute sorte ! Rappelons, à ce propos, que, parmi les hauts barons de la production médoquine, quelques-uns ont réalisé, presque annuellement, par l'intermédiaire du commerce, dans une période décennale, des récoltes de huit cent mille francs à un million ! De pareils nababs ne sont-ils pas trop heureux vraiment, de se priver, pour plaire au public, de quelques-unes de leurs *grandes bouteilles*, et faut-il s'étonner que, tout en faisant à l'Exposition universelle la galanterie de leur présence, ils répondent à l'univers, altéré de ce nectar : Adressez-vous au commerce bordelais?

CHARLES DE LORBAC.

LES QUARTS DU CHAMP-DE-MARS

Ainsi que nous l'avons dit, le palais de l'Exposition est entouré d'un immense parc. Cette plaine du Champ-de-Mars, hier encore aride et nue, est aujourd'hui bordée d'arbres et de fleurs; on y a creusé une rivière, amené des rochers, construit des grottes. C'est au milieu de cet Eden improvisé que le promeneur fatigué viendra, au sortir du Palais, goûter un peu de repos, d'ombre et de fraîcheur. Et rien n'a été négligé pour le retenir; la main féerique, qui a dessiné et planté ces jardins, y a prodigué à chaque pas les surprises et les tentations. Seulement, surprises et tentations ne sont pas toutes gratuites, et les 50 c. de droit d'entrée s'augmenteront, pour beaucoup de visiteurs, du prix de certaines jouissances matérielles, que nous serions peut-être mal venus de dédaigner complètement.

Du moment où tous les goûts sont dans la nature, chacun a le droit de satisfaire le sien propre, — en tant qu'il ne contrarie pas celui des autres. Si nous admettons que le pêcheur à la ligne trouve moyen de donner une journée entière à l'examen approfondi du cinquième groupe, nous devons comprendre la préférence raisonnée que le flâneur sybarite accordera tout naturellement aux cafés et restaurants du Parc; d'autant plus que là, comme ailleurs et plus qu'ailleurs, les satisfactions de l'esprit ne manqueront pas; — on dit même qu'elles viendront vous trouver. — Mollement étendu sous la feuillée, on pourra laisser bercer indéfiniment

Le Pavillon impérial.

son rêve ou sa pensée par les flots d'harmonie qui vous envelopperont de toutes parts, descendant, — ici, des arbres, en chants de rossignols, de fauvettes et de pinsons; là, d'orchestres humains, en mélodies de Mozart, de Meyerbeer ou de Rossini. Et tout cela, pendant que, savourant un pur havane, il vous sera loisible d'initier votre palais aux sensations variées du *stout* anglais ou du *tutti frutti* napolitain....

En vérité, n'avions-nous pas raison de dire, en commençant, que ce Parc est un véritable jardin d'Eden ? Ajoutons qu'il a sur son aîné l'immense avantage de ne défendre aux amateurs aucune espèce de pomme.

De même que le Palais est divisé en quatre parties égales par les quatre avenues principales qui le traversent, ces avenues, se continuant au dehors, coupent le Parc en quatre Quarts auxquels, pour les distinguer, on a donné le nom de la nation qui y tient la plus large place.

Il y a le Quart français, le Quart anglais, le Quart allemand, et le Quart belge.

Nous allons passer rapidement en revue les curiosités diverses qu'ils renferment.

LE QUART FRANÇAIS.

Ce Quart est d'autant mieux nommé qu'il ne contient en effet que des établissements nationaux. On le rencontre à gauche, en entrant par le pont d'Iéna. Sa partie la plus curieuse, et qui sera évi-

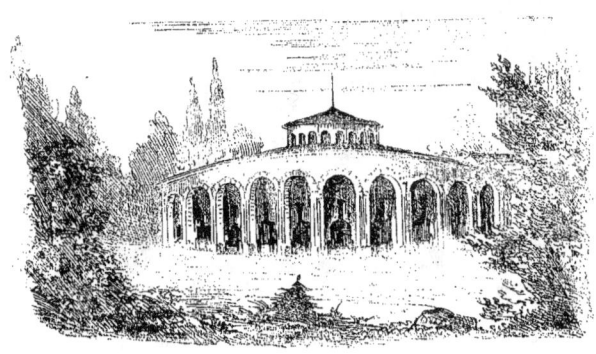

Exposition de machines-locomotives.

demment la plus fréquentée, est une sorte d'île faite de rochers, au pied desquels viennent mourir les flots limpides d'un lac artificiel. Avec un peu de bonne volonté et beaucoup d'imagination, le promeneur, attardé là par un beau soir d'été, pourra se croire transporté dans la Venise des doges, et, peuplant à son gré les eaux du lac de gondoles et de lumières, il croira entendre le bruit des rames sur les lagunes accompagné des soupirs de la mandoline.

Du sein de ces roches s'élève un phare, à l'intérieur duquel on a ménagé un escalier large et commode, conduisant à la plate-forme supérieure, d'où l'œil ébloui embrasse l'immense et splendide panorama de Paris et de ses environs. Toute cette partie du Parc est d'un effet décoratif très-ingénieux et très-pittoresque. C'est le silence à côté du bruit, la poésie à côté de la matière. De même qu'il y a, à Londres, dans l'abbaye de Westminster, un endroit réservé qu'on appelle *Poet's corner*, ce sera certainement là le refuge de tous ceux qui, le premier moment de curiosité passé, éprouveront le besoin de se séparer un peu de la foule, pour reprendre, loin des indifférents et des curieux, le chapitre interrompu des souvenirs et des rêveries. — L'Exposition, comme Westminster, aura son *coin des poètes*.

En quittant cette retraite, on trouve sur la rive une vaste église catholique, servant à l'exposition de divers objets du culte; à droite, un établissement de photo-sculpture, une fontaine monumentale et des maisons d'ouvriers; puis un kiosque littéraire, où tous les journaux du monde seront en permanence, depuis le plus sérieux jusqu'au plus grotesque, depuis la *Gazette de Saint-Pétersbourg*, célébrant la gloire du tzar, jusqu'à la *Petite Presse*, chantant les prouesses de Rocambole. Plus loin, un glacier français, avec ses tables en plein air; en face, une fabrique de pâtisseries; puis, un peu par-ci, un peu par-là, des usines, des cristalleries, des carrosseries, des papeteries, des imprimeries, des boulangeries, des stéarineries, des buanderies, une fabrique de chocolat, une batterie de canons, un carillon et des moulins à vent. Tout cela vivant et en pleine activité. — Quand nous aurons ajouté que cette partie du Parc renferme en outre le Pavillon impérial, le Chalet du commissaire général de l'Exposition, une boutique de photographie, et qu'on y construit le Théâtre international, nous aurons épuisé la liste des curiosités qui y sont réunies.

LE QUART ANGLAIS.

Ici, la diversité est plus grande. Sept ou huit nations occupent cet emplacement, dont l'attrait principal consiste dans une opposition hardie de styles de constructions, qui reposent sur des variétés de mœurs et d'usages. L'Angleterre dogmatique et commerciale y coudoie l'Orient voluptueux et fantaisiste; le temple fraternise avec la mosquée, l'usine avec le harem.

Le trop plein des établissements français, situés en face, a débordé jusqu'à nous. A côté d'une splendide exposition d'aciérie française et du magnifique Cercle international, rendez-vous de tous les étrangers, s'élèvent, à droite, un vaste café - concert; à gauche, une salle de conférences. Le visiteur pourra, sans fatigue, passer du grave au doux, du plaisant au sévère, allant du discours à la chanson et de la

Palais du bey de Tunis.

chanson au discours, suivant que celui-ci ou celle-là lui semblera plus agréable.

Viennent ensuite les établissements anglais, parmi lesquels nous remarquons un modèle de cottage, où tous les raffinements du luxe et du confortable se trouvent rassemblés; — puis, deux maisons-sœurs, que les pays protestants ne séparent jamais: une école et une église; — enfin, toute une file de hangars, peuplés d'engins et de machines.

Après cela, nous entrons dans le domaine du fantastique. Nous ne sommes plus à Paris; nous ne sommes plus au Champ-de-Mars. C'est l'Orient tout ensoleillé qui s'offre à nos regards. Voici

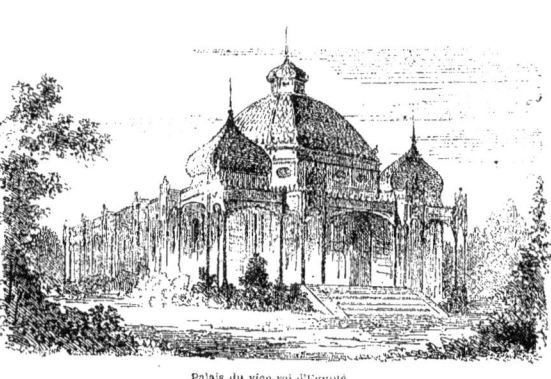

Palais du vice-roi d'Egypte.

le palais du bey de Tunis, avec son dôme éclatant, son perron de marbre et ses fontaines jaillissantes. Egarez-vous un instant, par la pensée, dans ces appartements mystérieux, hermétiquement clos par d'inviolables jalousies, et vous vous surprendrez à rêver d'odalisques. Fatima, Shéhérazade et Haydée prendront corps dans votre esprit et passeront à demi-voilées devant vos yeux. Les contes des *Mille et une Nuits* se feront réalités.

Pour donner plus de couleur locale à ce coin du Parc on a groupé, autour du palais du bey, un échantillon des principales industries tunisiennes. Voilà des marchands de dattes, de tabacs et d'étoffes; voilà des sculpteurs, des barbiers exotiques, et jusqu'à un notaire, pour ceux qui seraient tentés de faire leur testament à la mode orientale. — Avançons toujours: voilà Siam et ses écuries, le Maroc et ses tentes, le théâtre chinois, le diorama de l'isthme de Suez, le palais de l'hospodar de Roumanie. Un peu plus loin sont de colossales

maisons égyptiennes, et enfin la Turquie, à qui nous devons une copie fidèle du temple d'Edsou, une maison d'école, un kiosque et un établissement de bains.

Mettez au milieu de tout cela une population bariolée, bizarre, qui a quitté le sol natal exprès pour nous, et vous reconnaîtrez qu'il est difficile d'allier plus de fantaisie à plus d'exactitude.

LE QUART ALLEMAND.

Sans être moins intéressant que ses deux devanciers, le quart allemand, placé du côté de Grenelle, près de l'École militaire, est forcément moins original.

A peu d'exceptions près, nous rentrons ici dans la civilisation européenne pure.

L'Autriche expose un restaurant, une boulangerie et plusieurs types de maisons, choisis dans ses différentes provinces. La Prusse étale orgueilleusement sa fameuse maison de fer. La Suède et la Norwège nous donnent leurs maisons de bois. L'Espagne, le Portugal et la Suisse élèvent des palais de plaisance; celui du Portugal est remarquable par son élégance et sa légèreté; l'Espagne nous promet un édifice qui dépassera l'Alhambra, et la Suisse nous annonce une exhibition complète de ses œuvres d'art. Puis vient la Russie et son exposition, — mélange étrange de civilisation et de barbarie, — d'un côté le pavillon somptueux du grand seigneur, de l'autre la grange et la maison du paysan; enfin des tentes, des étables et d'immenses écuries-musées, où fourmille tout un monde de moujicks.

Ce quart renferme, en outre, une ferme agricole et un restaurant à bon marché pour les ouvriers. — Fonctionnera-t-il?

LE QUART BELGE.

Cette partie du Parc placée en face du Quart allemand comprend les établissements de la Belgique et de la Hollande. Une vaste rotonde pleine de wagons, deux palais des beaux arts, plusieurs usines, trois maisons d'ouvriers, une ferme et des statues équestres, tel est, en quelques mots, son bilan industriel et artistique. Mais ce n'est pas là qu'est la grande curiosité de ce quartier; sa gloire est de renfermer le Jardin réservé de l'Exposition universelle d'horticulture. Elle inaugure un nouveau genre de féerie.

Commençons par examiner le jardin.

Une belle pelouse précède un grand lac, dominé par une chaîne de rochers, d'où s'échappe une cascade bouillonnante. Au bout de cent pas, ces rochers se resserrent en gorge, et viennent aboutir à une grotte spacieuse, qui donne issue à une nouvelle chute d'eau, tombant dans une rivière. — Dans la grotte se trouve un immense aquarium d'eau douce. — En continuant de gravir la colline, on rencontre, à droite, un nouveau monticule, masquant diverses grottes enchevêtrées, contenant à leur centre une sorte de cloche gigantesque, aux parois transparentes, que de vraies vagues en mouvement baignent de toutes parts.

— C'est l'aquarium marin. — Du centre de cette cloche, accessible à tous, l'œil ébloui plonge dans les plus petites infractuosités du roc. On est à pied sec et la mer vous enveloppe. Mille variétés de poissons passent en vous regardant, — les plus inoffensifs et les plus redoutables.

Temple égyptien d'Edsou.

— Le saumon croise le requin. Fermez un instant les yeux; rouvrez-les brusquement; vous vous croirez tombé au fond de l'Océan. — Gilliat n'a rien vu de plus beau.

En quittant l'aquarium, une série de cavernes qui n'ont rien de sauvage, montantes ou descendantes, nous ramènent à l'air libre. On a alors en face de soi le *Jardin d'hiver.*

Sous le vitrage de cette serre monumentale, s'épanouissent toutes les fleurs connues et inconnues, — depuis les plus ordinaires jusqu'aux plus rares. — A l'ombre d'un kiosque élégant, une exposition de bouquets à la main, renouvelée chaque jour, sollicitera constamment le bon goût ou le caprice des visiteuses. Et pas une dame ne voudra sortir de ce paradis, sans emporter comme souvenir le bouquet qui l'aura charmée par ses couleurs, la fleur qui l'aura enivrée par son parfum.

Pour couronnement, on a ajouté à ces splendeurs un palais de colibris, un diorama botanique, et une collection d'instruments de jardinage.

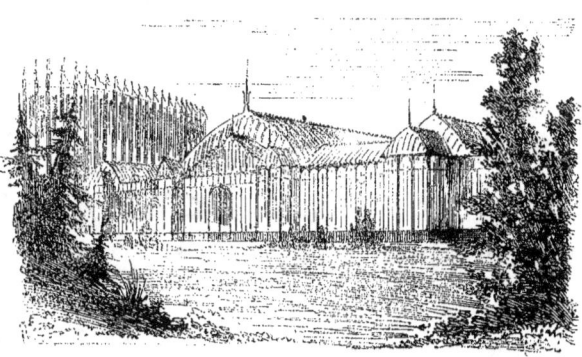

Serre monumentale du jardin réservé.

Maintenant que nous avons initié le lecteur aux merveilles du Parc du Champ-de-Mars, il ne nous reste qu'à prendre patience, en attendant le jour prochain où l'on pourra vérifier l'exactitude de nos renseignements.
J. WALTER.

CAUSERIES PARISIENNES

Il me revient de plusieurs côtés qu'un illustre personnage, visitant naguère les travaux du Champ-de-Mars, aurait, en quelques mots très nets, formulé son mécontentement sur divers points que je pourrais, à la rigueur, préciser.

Est-ce vrai? Ne l'est-ce pas? Il est certain, d'une part, qu'à Paris chacun le répète et que, d'autre part, cela m'est personnellement affirmé par deux ou trois personnes très en position de savoir ce qu'elles avancent.

Quoi qu'il en soit, un peu de réflexion en cette matière amène forcément le doute. — S'il est vrai que tous les actes de la Commission n'aient pas été vus d'un œil favorable, pourquoi persisterait-elle dans le système par elle adopté? Pourquoi encore n'aurait-on pas, dès le principe, jeté quelque bâton supérieur dans les roues de cette machine tant compliquée qu'on appelle Organisation? Pourquoi...

Mais non! trop nombreux se pressent sous la plume les points d'interrogation. Mieux vaut en interrompre la série. Le terrain hypothétique, dans lequel il faudrait les planter, est vraiment trop friable encore, pour qu'on ne redoute pas un éboulement. Attendons qu'il se soit affermi, — ce qui ne peut tarder.

Tout le monde, en effet, — et la Commission avant tout le monde, — a le plus vif intérêt à faire la lumière sur cette question. On ne peut rester dans l'inertie d'un mutisme absolu, devant une insinuation aussi compromettante que celle-là. — Un blâme sévère est-il, oui ou non, tombé de très haut, non-seulement sur l'installation matérielle du Palais et de ses dépendances, mais aussi, chose infiniment plus grave, sur certaines pratiques administratives? Tout est là.

Si ce n'est, comme il faut l'espérer, malgré toutes les apparences, qu'une pure calomnie, les intéressés nous sauront assurément bon gré de leur fournir une occasion excellente pour infliger, à ces « on dit » malveillants, un démenti bien précis et tout à fait péremptoire.

Il est une remarque que je ne saurais m'empêcher de faire à ce propos. Jusqu'à présent, la Commission impériale a cru devoir s'enfermer, à double tour, dans le dédain le plus absolu des récriminations extérieures. Or, qu'elle nous permette de le lui dire : c'est le plus sûr moyen de se créer des légions d'adversaires. L'opiniâtreté de son silence, alors que ses rivaux vont criant leurs griefs sur tous les toits du journalisme, a jeté quelque opposition tous les gens impartiaux. On s'est dit : « Se taire, c'est avouer. Si l'on avait quelques bonnes raisons à faire valoir, il est certain qu'on y mettrait moins de réserve. » Et patati, et patata. — Paradoxes, me criera-t-on. Paradoxes tant que vous voudrez, et quant à moi, j'aime à le croire. Mais ce sont ces paradoxes-là qui font chez nous l'opinion. La théorie du « qui n'entend, qu'une cloche n'entend qu'un son » n'est pas aussi méprisable qu'on feint de le se l'imaginer. Et le mieux sera toujours, lorsque le voisin carillonne, de mettre soi-même le gros bourdon en branle. — C'est de la politique élémentaire. J'en appelle à S. Exc. M. le comte Walewski.

N'est-il pas à désirer, entre autres choses, que la Commission daigne, une fois pour toutes, nous indiquer clairement, en motivant ses prétentions, quelles sont les limites exactes de ses droits et des nôtres? — L'état actuel des choses place le spéculateur dans une situation tout à fait analogue à celle où se fût trouvé le premier homme, si Dieu, lui ouvrant les portes du paradis terrestre, s'était contenté de lui dire : « Voilà des poires, des figues, du raisin, des pommes, des « oranges, des grenades, des ananas, des cerises, des abri- « cots, des pêches, des dattes, et le reste. De tous ces fruits tu « peux manger... de tous, hormis d'un seul... Je laisse à ta « perspicacité le soin de déterminer lequel.

« *Devine, si tu peux, et choisis, si tu l'oses.* »

Mais Dieu n'a pas agi de la sorte, et si, comme vous l'avez peut-être entendu dire, notre père Adam enfreignit la divine défense, ce fut en pleine connaissance de cause.

Sérieusement, il y aurait quelque courtoisie à signaler *coram populo* le péril encouru. Quand une « propriété privée » court, pour une raison ou pour une autre, le risque d'être prise pour « une promenade publique, » son devoir est d'arborer quelque écriteau bien visible, où le flâneur plein d'effroi lise ces mots pleins de menace :

ICI IL Y A DES PIÉGES A LOUPS.

Par ainsi, l'éveil serait donné aux carnassiers du voisinage. Si donc quelqu'un d'entre eux, trop ignorant de l'alphabet, ou trop prodigue d'audace, osait nonobstant passer outre, il n'aurait pas du moins à se plaindre des conséquences de l'escapade. — Et le propriétaire pourrait, en toute sécurité de conscience, se laver les mains du dommage causé aux jambes du contrevenant.

Sans insister autrement sur tout ceci, peut-être est-ce le moment et le lieu de dire une petite anecdote qui, vieille déjà de quelques mois, n'a pourtant été, ce me semble, nulle part racontée. Elle me paraît plaisante et d'un caractère fort instructif, à mon gré, ne saurait s'en émouvoir plus que de raison.

Jugez-en.

Un soir, certain lithographe reçoit l'ordre de faire à bref délai, d'après des calques donnés, un plan d'ensemble très complexe et très vaste de l'Exposition. Et tout de suite notre homme de mettre à réquisition les plus habiles dessinateurs et les plus prompts.

On passe la nuit à la besogne.

Toute la journée du lendemain on y travaille encore. Aussi, le surlendemain de grand matin, les décalques étaient sur pierre, et les presses s'apprêtaient à gémir.

Hélas! un commissaire survient. D'un geste, il arrête tout. Les pierres sont effacées, les épreuves appréhendées au corps, — le procès-verbal de saisie se dresse implacable entre l'œuvre et l'ouvrier.

Le lithographe a beau se confondre en protestations de toutes sortes, on ne l'écoute pas; plus il parle, et plus on se fait sourd...

Jusqu'ici, rien que de très ordinaire. Sans doute, mais attendez la fin.

Le « saisi » ne se tient pas pour battu. Il court de bureau en bureau, multiplie les démarches, remue terre et ciel... Tant et si bien qu'il rentre chez lui six heures plus tard, avec l'autorisation d'achever le travail entrepris.

Comment s'y était-il pris? De la façon la plus simple du monde : Il avait prouvé simplement que le plan saisi par la

commission, lui avait été commandé par..... la commission elle-même.

C'est, en effet, celui dont on se sert dans les bureaux officiels, et que,—jusqu'à présent,—pour or ni pour argent on ne peut se procurer nulle part.—Très clair, du reste, et très bien fait: j'en ai sous les yeux, en écrivant ces lignes, un superbe exemplaire.

Maintenant, laissons-là ces choses d'administration; s'il est utile de s'y arrêter quelques secondes, il ne serait pas, en revanche, toujours récréatif,—ni très sain peut-être,—d'y séjourner longtemps.

Toutefois, entre nous, je ne suis pas fâché d'avoir poussé ma causerie de ce jour dans ces régions-là. Nous avons, en effet, quelques lecteurs qui, pleins de raffinements cruels, nous écrivent par-ci pour nous blâmer par-là. Il est vrai que beaucoup d'autres, plus raisonnables au demeurant, nous encouragent de toutes leurs forces, à suivre la voie où l'Album s'est engagé. A ces derniers, merci.

Aux premiers, nous n'avons rien de plus à dire : à bon entendeur, salut. Tous les demi-mots, écrits dans le présent article, doivent devenir pour eux des pages qui, tout entières, répondent d'une manière décisive à leurs reproches plus ou moins fondés.

J'ai dit « plus ou moins. » Voici pourquoi : Si d'aucuns semblent, au premier abord, avoir leur raison d'être, plusieurs démontrent surabondamment, que ceux qui les ont formulés se sont tout à fait mépris sur l'esprit, la portée et le but de notre publication. Qu'on relise, à ce propos, notre modeste profession de foi, et l'on finira sans doute par comprendre que nous ne tenons pas à honneur de faire concurrence à tel ou tel magasin du coin. Il a sa spécialité. Nous avons la nôtre. Il est la copie. Nous voulons être l'interprétation. Lui ne s'occupe que du poisson, auquel nous tâchons, nous, de faire une sauce. Voilà tout.

J'aimerais à développer un peu le parallélisme antithétique qui précède. Mais cela nous entraînerait vraisemblablement trop loin, et l'espace nous fait déjà défaut pour mentionner, même en quelques lignes, les deux ou trois faits dont Paris s'occupe depuis huit jours. Hâtons-nous donc.

Voici d'abord Albert Glatigny.

Ce que je vous disais de lui, quinze jours passés, est maintenant un fait accompli. Le poëte n'est plus qu'un improvisateur. Le barde n'est plus, comme il le dit lui-même, qu'un

pitre. N'importe! A ses pitreries, souhaitons les meilleures chances. Peut-être, si le public veut y mettre du sien, apporteront-elles à ce brave garçon un peu de l'indépendance qu'il cherche depuis tant d'années. Alors, soyez tranquilles! Il suffira de gratter l'improvisateur pour retrouver le poëte et, libre des soucis de la veille, sûr de son lendemain, il nous prouvera bien vite que le métier ne tue pas l'art dans les âmes comme la sienne.

En attendant, il me plaît fort de constater que Glatigny fait de véritables tours de force, et que rarement équilibriste de rimes exécuta pirouettes plus étranges sur la pointe de deux assonances.

Le premier soir, les habitués de l'Alcazar ont dû être bien surpris, à l'aspect des visages inaccoutumés qui garnissaient les loges. Les amis littéraires — et ils sont nombreux — de l'auteur des Flèches d'or s'étaient donné rendez-vous là. Un initié eût trouvé, au milieu de cette atmosphère enfumée, tous les éléments utiles pour faire une statistique exacte de la poésie en France, depuis les plus superbes des maîtres jusqu'au plus humble des écoliers.

Ce petit incident noté, il ne me reste plus sur la planche aux nouvelles que « Les idées de Mme Aubray », le grand événement du jour dans l'ordre des faits me soit permis.

Mais, sur ce sujet, je n'ai pas la parole, — ce que je regrette, puisqu'il serait facile d'en faire jaillir autant de lignes que M. Thiers en a tirées, cette semaine, d'un autre thème. Et ce n'est pas peu dire! Car les soixante-quinze ans du célèbre historien sont demeurés de bien rudes ouvriers en ce genre d'extraction!

Aussi quel succès d'éloquence!

On eût pu, ce jour-là, se croire à une *grande première* d'un théâtre impérial, tant l'affluence était élégante et nombreuse dans la salle du Corps législatif.

JULES DEMENTHE.

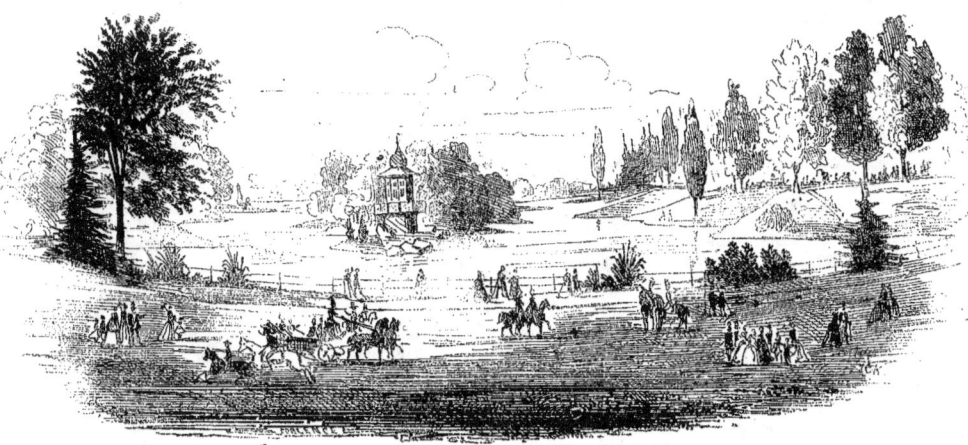

Kiosque de la rivière du Bois de Boulogne.

THÉATRES ET CONCERTS

Les Idées de Madame Aubray : acte III.

 l'aurore de nos débuts, un de nos plus chers collaborateurs,—un peu coureur, un peu oublieux, mais on aime jusqu'à ses caprices, — exprimait dans ces colonnes un vœu dont l'accomplissement nous paraissait ambitieux.

Il voulait que les directeurs de nos théâtres, piqués d'une noble émulation, désertassent la féerie et les succès faciles dus aux exhibitions plastiques. Il se demandait s'il n'y aurait pas profit et gloire à fouiller dans le répertoire des vingt dernières années, pour en exhumer les chefs-d'œuvre endormis. Mais, sous cette aspiration, perçait un découragement visible, et le bras s'allongeait en vain vers les fruits d'or qu'on espérait saisir.

Nous sommes heureux, dans notre sphère modeste, d'avoir attaché ce grelot au cou du théâtre, car nous venons de recevoir une réponse inattendue. On affirme que le Théâtre-Français va reprendre HERNANI et MARION DELORME.

En est-on bien sûr? Comment! ainsi que le disait dernièrement le plus pâle des chroniqueurs, nous aurions réellement le courage de « faire ce qui n'est pas défendu »? C'est étonnant.

Vingt journaux publient cette nouvelle, mais nous déclarons hautement que nous n'y croyons pas du tout. Nous verrions la pièce affichée, les billets distribués, la salle comble, frémissant au bruit sourd qui accompagne le lever du rideau, que nous n'y croirions pas davantage. — Nous chercherions des yeux le régisseur.

N'allons pas plus loin. Aussi bien, la moisson de la semaine est abondante. — A tout seigneur, tout honneur : M. Alexandre Dumas fils nous entraîne au Gymnase, où Nos bons villageois ont cédé la place aux Idées de madame Aubray.

Un grand succès et une étrange pièce, voilà ce qu'il faut constater. Et tous les amis des lettres, ceux-là même qui n'aiment pas les moyens dramatiques et le style quelque peu enchevêtré de M. Dumas fils, ont sujet de se réjouir, car le drame qu'il déroule à nos yeux est rempli de hardiesses et de beautés, qui relèvent singulièrement le niveau de l'art dramatique, — un peu défaillant dans ces jours de réussite à tout prix.

M. Dumas a toujours les mêmes défauts ; ses personnages sont trop rhéteurs : ils raisonnent à propos de tout et marient volontiers la logique et le paradoxe. Cela tient à sa manière, et le reproche n'est pas méchant.

Mme Aubray a des idées avancées sur la réhabilitation de l'homme. Etant donné un gandin parfaitement inutile, ayant dissipé sa jeunesse sur le turf et dans les cabinets particuliers, n'ayant aucune notion saine du devoir social, — comment lui faire racheter son passé, si, par un miracle improbable, il demande à rentrer dans la vie militaire, à tracer son sillon, à devenir un homme?

« Prenez, dit Mme Aubray (et nous lui laissons la responsabilité de la recette), prenez une jeune fille tombée ; relevez-là, donnez-lui votre nom, adoptez son enfant, et en la rendant au monde, vous mériterez d'y rentrer vous-même. »

Cela nous parait fort. Le gandin hésite à s'y laisser prendre, et c'est le fils de Mme Aubray qui s'accommode de ces propositions, persuadé par l'amour, beaucoup plus que par les arguments de sa mère.

Mme Aubray est désolée de l'effet de ses conseils. L'héroïne de l'ouvrage, une charmante personne, qui n'a qu'un bébé sur la conscience, se joint à elle pour ramener ce fils à la raison. Elle se sacrifie et s'accuse de tous les méfaits possibles, afin d'éloigner cet amoureux obstiné. Tant d'abnégation touche le cœur de la mère, qui n'y résiste plus, et qui jette la jeune femme dans les bras de son fils en lui criant :

— Elle a menti! Tiens, épouse-la!

Et le public répète le mot de la fin, prononcé par un mari trompé, philosophe :

— C'est égal! c'est raide.

C'est raide en effet. Mais la situation est si habilement préparée, les détails sont si charmants ! On quitte le Gymnase sous l'empire d'un enchantement qui trouble les idées, et ce n'est qu'après réflexion qu'on revient sur ses impressions et qu'on répète encore avec Barantin : C'est raide !

Les deux premiers actes des Idées de madame Aubray sont sans contredit les meilleurs de la pièce. Nous donnons un croquis de la scène du troisième acte, qui mène dans un ordre d'idées accessoires que nous n'avons pas développé. Jeannine, la jeune mère, rompt avec son séducteur et le repousse, après lui avoir arraché son fils....

Arnal, Berton, Porel, Mmes Pasca et Delaporte ont fait preuve d'un talent exquis, et quelques scènes difficiles de M. Dumas leur ont permis d'en montrer toutes les délicatesses.

*
* *

Don Carlos poursuit sa carrière à l'Opéra, et son succès s'affirme et se discute tous les jours davantage. On s'accorde à reconnaître que Verdi a divorcé avec ses anciens procédés, et qu'il cherche de nouvelles routes. Quelques-uns vont plus loin et l'accusent de défection.

M. Théophile Gautier — qui fait aujourd'hui des feuilletons de musique, il s'est amendé, — se demande si Verdi subit l'influence directe de Richard Wagner, ou s'il cède à « l'un de ces mouvements invincibles qui poussent les hommes au

progrès et au perfectionnement? » La question est délicate, mais, dans tous les cas, elle est flatteuse pour le maître allemand.

L'accord est donc unanime, et tous les critiques conviennent que Verdi aborde une seconde manière. Toutefois, les uns s'en applaudissent, et les autres s'en affligent. Nous nous rangeons très-sincèrement au rang des premiers, car nous avons la naïveté de croire à la « musique de l'avenir. »

On a fait quelques coupures dans la partition; elles sont peu considérables. Toutefois, nous avons quelque regret à la scène entre Philippe II et Don Carlos qui terminait le 4º acte.

∴

On répète activement aux Variétés la *Grande Duchesse* d'Offenbach, dont les principaux rôles sont distribués à MM. Dupuis, Couderc et à Mmes Schneider et Garait. Les stalles de la première représentation font prime.

L'Ambigu-Comique veut aborder l'Exposition avec le *Juif-Errant*, qui compte un passé de plus de 300 représentations. On continuerait par *les Chevaliers du Brouillard* avec Marie Laurent, et le *Roi des Halles* avec Mélingue.

Les Folies-Dramatiques annoncent les *Voyageurs pour l'Exposition*, ce qui rentre dans notre cadre. Cette grande pièce, de MM. Thierry et Busnach, passera probablement la semaine prochaine.

∴

On crie au miracle à propos de l'engagement de Mlle Nau par le directeur du théâtre de l'Opéra de Londres. Cette merveille musicale ferait pâlir, en dépit de la réclame, toutes les réputations actuelles. Il faudra voir.

Mlle Nau est la fille de l'artiste de ce nom, qui tenait l'emploi des sopranos à l'Académie royale de musique.

Don Carlos : Philippe II et le Grand Inquisiteur.

Les Menus-Plaisirs préparent *Un tas de bêtises* de MM. Tréfeu et Jaime, dix ou douze actes au moins. Espérons que cet avis pèche par un excès de modestie.

On annonce l'ouverture du théâtre Rossini. En revanche, le théâtre Italien ne ferme pas ses portes cette année. Il veut essayer d'une « saison d'été » et compte sur l'Exposition pour battre monnaie.

∴

Les *Ambitions de M. Fauvelle* datent de près de quinze jours: mais nous ne voulons pas laisser passer cet ouvrage, sans lui consacrer quelques lignes, car nous avons une estime sérieuse pour le talent de son auteur. M. Edouard Cadol est un chercheur, un travailleur, un esprit consciencieux, et la comédie en cinq actes qu'il a donnée à la scène de l'Odéon a des qualités réelles. Il est fâcheux que cet ouvrage s'inspire trop directement de quelques comédies de M. Émile Augier. Il faut, autant que possible, éviter ces sortes de comparaisons, quand on n'est pas sûr de l'emporter.

∴

M. Roger de Beauvoir et Ferdinand Langlé viennent de lire au théâtre des Nouveautés une pièce de circonstance : *Paris à l'Exposition*. On dit le plus grand bien de cette revue humoristique, qui nécessitera une mise en scène assez compliquée. L'ouvrage a été immédiatement mis à l'étude, et passera après le *Capitaine Mistigris*, dont on annonce la première représentation.

∴

La direction générale des théâtres, dépendant du ministère de la Maison de l'Empereur et des beaux-arts, prévient le public qu'une médaille d'or, de la valeur de 500 fr., est offerte à l'auteur des paroles de la cantate, qui sera choisie pour être donnée, cette année, comme texte du concours de composition musicale.

Les cantates devront être adressées, par *paquets cachetés*, au secrétariat du Conservatoire avant le 20 avril.

Que de paquets, mon Dieu! Penser qu'à l'heure qu'il est, quinze cents personnes — au moins — écrivent des cantates, et que quatorze cent quatre-vingt-dix-neuf cantates vont tomber dans l'oubli! — J'espère que nous sommes polis pour la quinze centième.

∴

M. de Gasperini fait à la salle Pleyel des conférences musicales, accompagnées de chants, de concertos et de symphonies. Nous avons eu la bonne fortune d'assister à une de ces soirées, et nous avons pu constater le succès croissant de ces solennités artistiques. Après une ouverture de Beethoven, M. de Gasperini a dit la vie de ce maître avec cet accent passionné et cette verve qu'on lui connaît. Il a apprécié son œuvre générale, sa manière, ses procédés, son influence, et a tenu l'auditoire tout entier sous le charme de sa parole. Les exécutants lui ont succédé et ont fait entendre la *Symphonie en ut dièze*. Mlle Nilsson, une blonde aux yeux verts, — une blonde que l'on connaît, dit Musset, — a chanté merveilleusement deux morceaux d'*Adélaïde*, autant avec son cœur qu'avec sa voix. Beethoven a fait entièrement les honneurs de cette soirée, dont se souviendront longtemps les dilettantes. Si haut que soit le maître allemand, il doit de la reconnaissance à ses interprètes et à son panégyriste.

∴

C. de Bériot fils a donné à la salle Érard, un concert des plus brillants. Outre la *Marche du Tannhauser*, le bénéficiaire a exécuté avec un talent qui le place, dès aujourd'hui, au premier rang des pianistes, trois morceaux de sa composition : une *mazurka*, un *rondo martial* une *étude-caprice*.

Le chant était représenté par Geraldy et Mlle Maria Brunetti. On a fait bisser à Géraldy l'*Idylle* d'Haydn; jamais on n'a dit cette mélodie avec plus de sentiment et de poésie. Mlle Brunetti a chanté, outre un duo de l'*Elisir*, la célèbre cavatine que Bériot père composa autrefois pour la Malibran.

La salle entière, émue et captivée, a décerné à la charmante artiste un triomphe dont celle-ci gardera longtemps le souvenir. Elle a complété son programme par l'*Abeille*, de Massé, et la *Barcarolle*, d'Offenbach.

Maton tenait le piano avec cet incomparable talent qu'on lui connaît. La ritournelle de l'*Idylle* lui a valu une véritable ovation.

∴

DERNIÈRES NOUVELLES : Dernières en effet, et des plus fraîches. Voici la distribution de MARION DELORME au Théâtre Français : *Marion*, Mlle Favart; *Didier*, Lafontaine; *Saverny*, Delaunay; *Louis XIII*, Febvre; *Le Gracieux*, Coquelin...

— Que nous disiez vous donc tout à l'heure?
— Je parie toujours.

EVARISTE.

BIBLIOGRAPHIE

Pourquoi traite-t-on les Français d'esprits légers et frivoles? Jamais ils ne furent plus positifs et plus mercantiles. La fantaisie a vécu; l'on n'abuse que de la spéculation et de la prévoyance. De là un nouveau genre de littérature.

Si les étrangers qui vont affluer à Paris, et qui commencent à pulluler sur les promenades publiques et dans les salles de spectacle, ne retrouvent pas leur chemin dans la capitale du monde intelligent, ce ne sera pas la faute des éditeurs parisiens. Il n'en est pas un qui ne prépare un guide plus ou moins complet, destiné à remplacer le fil d'Ariane dans la main des voyageurs qui exploiteront notre labyrinthe. Les vieux guides sont distancés; les cicerones nouveaux joignent aux indications les plus récentes des séductions d'un genre particulier.

C'est ainsi que l'éditeur Lacroix réunit, sous le titre PARIS, une série d'articles dus A LA FLEUR de nos gens de lettres. Il leur a distribué les sujets à traiter, suivant leurs attractions. Le tout doit former un salmigondis moins utile que littéraire.

.'.

La librairie du *Petit Journal* enchérit, et annonce un *Paris-Guide* dont on dit merveilles, et qui est admis, à ce qu'on assure, aux honneurs de l'Exposition. Il est basé sur une idée ingénieuse : c'est qu'il faut apprendre Paris aux gens qui l'ignorent. On emploie pour cela des moyens mnémotechniques bizarres. Les grands boulevards forment un arc, dont la rue de Rivoli est la corde, et les boulevards de Sébastopol et de Strasbourg la flèche. Ainsi de suite. Douze cartes admirablement gravées ornent cet agenda, qui conduit ses lecteurs de Boulogne à Vincennes, de Saint-Cloud à Versailles. Cela n'est rien encore.

Avec le livre — écoutez bien — vous recevez une carte numérotée, qui devient votre propriété pendant toute l'année 1867. Cette carte — écoutez toujours — vous permet d'entrer dans cinq cents magasins, cafés, concerts, théâtres et autres lieux de divertissement, avec le droit d'obtenir un rabais notable sur le prix de vos achats ou de votre place. En vérité, cela n'est pas croyable. Quant à la valeur du livre, je crois qu'il se donne pour rien, ou peu s'en faut.

Nous ne savons si l'on peut appeler cela de la bibliographie. En tous cas, c'est du progrès. Et puis, nous avons des raisons pour être indulgents à l'endroit de l'éditeur de ce volume.

.'.

La même librairie — encore! — publie le plan du nouveau Paris : « PARIS 1867 » C'est le premier plan qui ait été relevé sur les études faites au moyen de la triangulation. On se souvient des hautes pyramides à claires-voies, dressées dans tous les carrefours de Paris, et récemment enlevées. Ce sont ces échafaudages superbes, mais embarrassants, qui nous ont donné les mesures et les positions réelles de notre bonne ville. Le résultat des travaux qu'ils ont permis d'accomplir remplit seize cartes immenses et peu portatives, qui figurent au dépôt de la guerre. Un habile graveur, M. Langevin, a pu réduire les seize cartes en une seule, et ce magnifique travail, gravé sur acier, sera livré au public dans quelques semaines.

.'.

Une dame,—qui nous arrive de la *Revue du XIXe siècle*,—nous communique les épreuves d'un roman qui paraîtra demain. C'est un conte d'amour qui se passe à Paris et à la campagne, et qui semble étudié sur nature, tant ses détails sont empreints de réalisme. En revanche, l'héroïne est d'une suavité à nulle autre pareille. Mon Dieu! que tout cela est donc joli! Et peigné! Et parfumé! On y entend le frou-frou de la soie à tous les chapitres; on s'y habille d'un bout à l'autre; on s'y déshabille aussi quelque peu. Il est impossible que ce livre n'ait pas un succès extraordinaire. C'est Mme Mathilde Stévens qui est coupable d'avoir trempé ses doigts dans l'encre, pour écrire *Madame Susie*, que va publier la librairie Frascati.

.'.

M. Paul de Saint-Victor n'est pas le premier venu. Il rassemble, sous un titre un peu païen, une série d'études et de feuillets épars. Son livre s'appelle *Hommes et Dieux*, et d'une main vigoureuse, il pétrit la phrase, la dresse, la modèle et l'enlumine de tons éclatants. Il a des empâtements de style et d'épithètes qui font cligner les yeux, comme les Diaz ou les Delacroix. Il passe des rois aux bergères, de Charles II à Mlle Aïssé; il s'élève jusqu'à la Vénus de Milo, dans une course vagabonde, qui ne connaît d'autres règles que sa fantaisie. Il y a dans ce livre des pages splendides, un mélange de teintes secondaires et de lointains effacés. L'auteur n'a pas la finesse de Banville, ébauchant ses *Camées*, mais sa touche est plus virile et mieux accusée. M. de Saint-Victor a fait un beau livre, écrit un peu trop exclusivement pour les artistes.

.'.

Charles Joliet, — l'homme aux paradoxes, — signe chez Achille Faure *Une Reine de petite ville*. Cela s'entend. Vous voyez d'ici une Parisienne pur-sang, transplantée dans l'Angoumois ou dans la Franche-Comté, en rase campagne. Elle n'est ni riche, ni bonne; elle est belle à peine, cette petite Edmée, dans laquelle l'auteur a mis toutes ses complaisances. Mais elle règne par le droit divin de la grâce et de l'esprit. Arrive un don Juan du quartier latin, une façon d'artiste, un grand cœur. Il a lu Gentil-Bernard, et il ne se plie pas au joug de la jeune fille. « Pour être aimé, feignez l'indifférence. » Et l'on arrive au mariage à travers des détails charmants et des échappées ouvertes sur la campagne. Ce livre a de bons principes et de bonnes odeurs de foin; il entre à l'auberge, et le héros y mange de façon à donner appétit aux gens. C'est ainsi qu'on se fait bien venir du public, en mêlant adroitement l'utile et l'agréable.

.'.

Il y a une librairie des auteurs dramatiques : Pourquoi n'aurions-nous pas celle des gens de lettres?—C'est la question qui passionnait, il y a quelque temps, une réunion de cent cinquante écrivains, qui s'est tenue à la mairie du quatrième arrondissement. On sait que la discorde est au camp d'Agramant, et que cela date de loin.

Révisons les statuts; je n'y vois pas d'inconvénient; ils tombent en ruines. Il y a certainement des améliorations à apporter dans la situation. On pourrait, par exemple, écrire FRATERNITÉ en tête du règlement.

En dehors de cet avis, il est certain qu'une librairie des gens de lettres, bien dirigée, aurait d'excellents résultats. Mais il ne faut pas seulement des gens de lettres pour cela; il faut un libraire. Voilà ce que n'a pas assez compris M. Paul Féval.

On nous affirme — au dernier moment—que M. Dentu est ÉDITEUR de la Société des gens de lettres. Il y a des volumes qui l'impriment. Éditeur vaut libraire. Est-ce que M. Dentu aurait démérité de ces messieurs?

G. R.

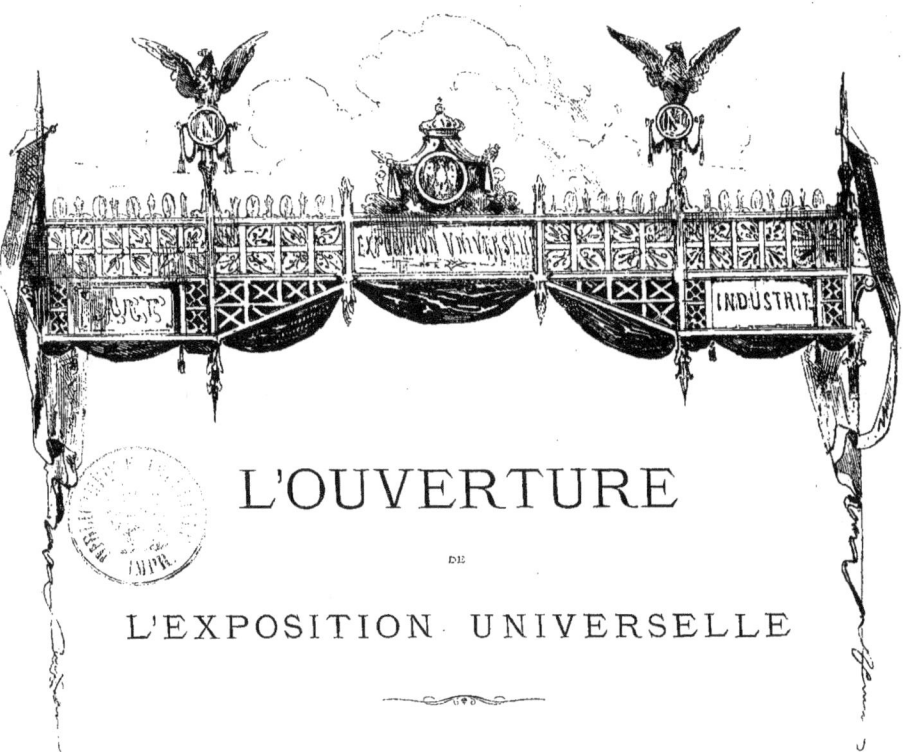

L'OUVERTURE
DE
L'EXPOSITION UNIVERSELLE

Messieurs, c'est après demain...

On niait le mouvement devant Archimède; il se leva et marcha de long en large.

— Que faites-vous? lui demanda le sophiste. — Je réfute vos arguments, répondit-il.

L'Exposition donne une leçon pareille aux journaux qui lui reprochaient sa lenteur et son inexactitude. Dans un dernier élan, un élan formidable, elle franchit la route à parcourir, elle rattrape le temps perdu; elle vole, elle arrive. Le Premier avril, elle ouvre ses portes à un « public idolâtre. »

Il ne lui a fallu que vingt jours pour accomplir un tour de force sans exemple dans les fastes de l'industrie. En trois semaines, elle aura complété le Palais, planté les jardins, bâti et décoré ses édifices, élevé les cloisons, tapissé les compartiments, cloué les étagères, et déballé cent mille colis! C'est de la magie.

Nous avons trop haute opinion de la main qui dirige ces manœuvres pour croire, ainsi que quelques esprits chagrins ont voulu le faire entendre, à une mauvaise plaisanterie. « On peut toujours ouvrir des portes, disent-ils; cela ne prouve rien. »

Il nous souvient, en effet, qu'à Londres, en 1862, nos ennemis intimes eurent quelque chose d'analogue sur la conscience. The Great Exhibition s'ouvrait à peine, quand une compagnie d'aimables fantaisistes, dont j'avais l'honneur de faire partie, mit le pied sur le sol de la vieille Angleterre. Le palais de Kensington présentait un singulier aspect. De vastes galeries, embarrassées de caisses éventrées; des milliers d'ouvriers construisant, nettoyant, entravant de leur activité la flânerie ou les recherches des promeneurs; un brouhaha d'installation impossible à décrire; telle est l'impression qui nous resta de ces premières visites. Le palais ne ressemblait pas mal à un dock gigantesque en pleine activité; ou, si vous le préférez, aux coulisses de l'Opéra, au moment d'un changement de décors.

Deux mois après, — l'exposition de 1862 sortait de sa coquille. Mais aucun de nous n'avait eu la patience de l'attendre.

Il ne saurait en être ainsi dans notre chère France, où l'on ne s'en rapporte pas à la lettre, mais à l'esprit. — Ouvrir les portes, c'est EXPOSER. Et nous ne doutons pas que l'on n'expose. Voulez-vous que sur nos trente-deux mille exposants, nous en ayons deux mille en retard? Ce n'est pas la peine d'en parler. Ah! si trente mille manquaient à l'appel, ce serait plus grave.

Allons, messieurs, un peu de vivacité. Allegramente, comme dit Molière. Allez-y, comme dit Gavroche. Et nous vous pressons d'autant plus que vos hésitations auraient des résultats déplorables. N'oubliez pas que l'Exposition débute le 1er avril.

Certes, il a fallu un fier courage pour ne pas reculer devant cette date néfaste, car nous ne croirons jamais que cette hardiesse n'ait pas été préméditée. On a pris au collet le 1er avril; on l'a bravé; on s'est ri de sa réputation décevante, et cela dans un pays où les préjugés gouvernent, où les chansons ruinent les dynasties, où les gens croient à leur étoile. Qui donc osera désormais, en présence de l'inauguration solennelle des splendeurs de l'Exposition internationale, dire un mot du « POISSON D'AVRIL » ?

Il a vécu, et nous ne le regrettons pas. Cette drôlerie était chenue et tombait de vétusté; elle est à jamais ensevelie; il faudrait une circonstance énorme et bien improbable pour rendre quelque vogue à ce mot cacochyme.

Donc, l'heure s'avance; une escouade d'étrangers, l'avant-garde de l'univers, se presse dans Paris; on estime leur nombre à trente ou quarante mille. Ils auront doublé dans

huit jours, et la progression ne s'arrêtera pas. Ouvrez les portes, ouvrez les bras, ouvrez les bourses.

« TENONS-NOUS BIEN DEVANT LES ÉTRANGERS ! » C'est ainsi qu'un de nos lecteurs nous conseille, en nous grondant de quelques indiscrétions et de quelques menues railleries. Avons-nous donc été bien loin ? N'est-il plus permis, aux bords de la Seine, de dire un peu de mal de ses amis ? Nous sommes Français : il est facile de s'entendre.

Du reste, nos lecteurs le savent; nous avons fait patte de velours, même en montrant que nous avions des griffes. Si nous nous étions renfermés dans un mutisme absolu au sujet de certains faits, d'autant plus curieux qu'ils sont invraisemblables, on nous aurait accablé du reproche le plus cruel qui puisse atteindre un publiciste : On nous eût dit MAL INFORMÉS...

Mal informés, grand Dieu ! quand notre table de rédaction est couverte de lettres intimes et de renseignements confidentiels, à faire dresser les cheveux sur la tête !... Si la politesse et les convenances n'avaient pas des droits sacrés, que ne dirions-nous pas ? Est-ce nous, par exemple, qui avons publié un semblable alinéa :

« Les agents de police ne sont occupés à l'Exposition qu'à empêcher les artistes de prendre des croquis. Hier, M. T..., un dessinateur bien connu, surpris par l'un d'eux à copier je ne sais quel petit monument, a été, sans plus de façon, mis au poste. »

Voilà pourtant ce qui s'imprime en plein *Soleil*, sans qu'on le démente. Et ce zèle exagéré — notez-le bien — s'est exercé pour la première fois sur un de nos collaborateurs, il y a un mois à peine.

En avons-nous parlé seulement ? Au contraire. Mais comme nous voulions tenir nos engagements à tout prix, nous avons pris un biais et reproduit les merveilles du Champ-de-Mars, au moyen d'un système habilement combiné de lunettes d'approche. Chose étrange ! il est résulté de l'application de ce procédé un avantage inattendu. Les dessins réellement fidèles sont ceux qu'on a pris à distance, et non pas les dessins officiels.

Cela s'explique naturellement. Il en est arrivé autant au plan qui se dit « seul autorisé » et qui a été reproduit par quelques journaux illustrés. Ce plan renferme deux cents erreurs environ, car il a été dressé sur des projets de construction. Nous connaissons un plan sérieux, levé sur le terrain même, — quand MM. les agents ne regardaient pas, — et où les deux cents erreurs sont corrigées. Il est exact, mais il n'est pas officiel.

C'est là le mal; c'est le nœud de l'affaire, et nous ne saurions éditer ce plan merveilleux, sans nous exposer à des contrariétés extrêmes. Aussi demandons-nous humblement pardon à nos abonnés de leur avoir adressé, EN PRIME GRATUITE, le plan officiel, qui n'est réellement qu'un assez triste barbouillage. Malheureusement, il nous est formellement interdit d'en publier un meilleur.

Le côté pratique de cette question est développé dans un article que nous recommandons à nos lecteurs, — qui pourront le lire sur la seconde page de cette livraison.

Dans tous ces débats, — qui se passent, hélas ! trop loin de l'œil du maître, — peut on voir une ombre d'acrimonie ou d'opposition systématique? « Pourquoi, dit un grand journal, entreprendre le dénigrement de l'Exposition ? Il y a là des intérêts immenses engagés. On ne se fait certainement pas une idée du mal que l'on cause, et de la portée de certaines plaisanteries. »

Le dénigrement de l'Exposition ! Qui donc y a jamais songé ? Charles Joliet, fuyant l'invasion; Albert Wolf, se retirant dans un camp fortifié à Saint-Maur, font-ils autre chose que jongler avec des mots sur la corde roide du paradoxe ? — Dire que l'Exposition est en retard, c'est engager les gens à en presser les préparatifs; se plaindre du zèle de certains agents, c'est défendre l'Exposition elle-même.

Qui pourrait le nier ? L'*Album* lui-même n'est-il pas la preuve de ce que j'avance ? Son succès, son avenir ne lient-ils pas ses intérêts à ceux de l'Exposition ? Trente artistes d'abord, cinquante aujourd'hui ne sont-ils pas associés à sa réussite ? S'il tire à cinq mille exemplaires depuis un mois, il compte tirer à dix mille dans quinze jours, à vingt mille plus tard. C'est pour cela qu'il défend l'Exposition, qu'il ne veut pas qu'on la mette sous le boisseau, et qu'il crie sur les toits qu'une Exposition internationale n'est la CHOSE de personne. C'est la chose du pays, et un peu celle des autres.

Qu'on lise dans notre précédent numéro « les Quarts du Champ-de-Mars » et qu'on avoue que cet article, écrit en toute sincérité, est plein de séductions et de promesses. Il n'est pas un habitant de Meaux ou des Batignolles qui ne boucle sa malle après l'avoir lu et qui n'aspire aux horizons lointains.

Ce n'est pas nous, d'abord, qui l'avons appelé Gazomètre ! Il n'est réellement pas trop mal, ce Palais, vu des jardins qui l'entourent. Il pêche par l'ensemble, peut-être, mais c'est mal connaître l'esprit de « nos bons provinciaux » que de croire que cela les empêchera de venir à Paris.

Ils y viendront d'autant plus qu'ils auront de la critique sur la planche. Et si vous craignez les railleries de la presse, que direz-vous de celles des visiteurs ? Ils ne sont pas plus bêtes que nous ; vous pouvez le noter sur vos tablettes.

Oublions ces querelles de préface. Le 1er avril s'avance, et ce mois printanier semble nous apporter, avec le renouveau, des promesses de liberté et des levées d'interdit.

Nous nous en réjouirons, au nom de tous, non pour nous, qui sommes en dehors de la question et avons les moyens de faire notre route ; mais pour nos adversaires et pour nos amis, pour l'honneur du pays et pour celui de l'Exposition elle-même.

G. RICHARD.

L'HEURE SOLENNELLE.

COURRIER DE L'EXPOSITION

ATTENDEZ un jour encore, et vous verrez quelle magnifique réponse prépare l'Exposition à ses critiques et à ses contempteurs. Nous y serons tous, — tous! — à cette fête solennelle de l'inauguration du Palais international, et nous n'attendrons pas huit jours, cette fois, pour en raconter les merveilles.

Suivant ses promesses, l'*Album* entre dans une ère nouvelle; il paraît deux fois par semaine, le jeudi et le dimanche. Il suit les événements qui se pressent, et jeudi prochain, nous donnerons à toute la France les nouvelles les plus fraîches et les plus sûres de la fête du Champ-de-Mars.

Le 1er avril s'avance à pas de géant; il est à nos portes, et les barrières vont tomber...

∴ Le nombre des ouvriers employés aux travaux de l'Exposition dépasse le chiffre de dix mille. Aux heures de sortie, comme aux heures des repas, cette population bruyante émigre en masse vers les cabarets environnants.

Cette invasion n'a rien de dangereux; elle remplit le cœur des marchands de vin d'une douce joie. Aussi ont-ils placé leurs établissements sous l'égide des enseignes les plus conciliantes: A LA FRATERNITÉ UNIVERSELLE! — A L'ALLIANCE DES PEUPLES! — L'un d'eux a même écrit: AU BROUET INTERNATIONAL. Celui-ci est un lettré.

∴ Les décorations intérieures, particulières aux exposants, ont été en partie abandonnées à leur goût et à leur fantaisie. Aussi distingue-t-on, en suivant les galeries circulaires, une variété de style et de manière qui se montre dans les moindres détails de l'installation.

La Russie déploie, en général, un luxe massif, une richesse lourde, écrasante. La France abuse du vieux chêne et de la sculpture sur bois; elle imprime à ses bibelots (voyez le Dictionnaire de langue verte) un cachet de bon goût et d'élégante simplicité. L'Angleterre est vouée au chez soi; — on dit *at home*. — Chaque exposant élève sa petite baraque, sans s'occuper de ses voisins, et sans s'inquiéter des disparates qui peuvent en résulter.

Jugez, après ces diversités d'allures, constatées chez ces trois grands peuples, les oppositions que doivent offrir les Expositions des petites nationalités. Chacune a sa couleur, son cachet et sa note, — que c'est comme un bouquet de fleurs!

∴ On trouve dans le Quart allemand le jardin de la Prusse. Les opinions étant libres à l'Exposition, et chacun étant maître chez soi, M. Glademberg, statuaire distingué, mais Allemand, élève dans ce jardin une statue équestre et colossale, en bronze doré, de S. M. le roi Guillaume. Le monarque, coiffé du casque national, est représenté en grande tenue militaire, et se drape dans les plis d'un large manteau. Ce souvenir sera cher aux enfants de la patrie du fusil à aiguille.

∴ Des lettres du Japon annoncent que le frère du nouveau Taïcoun (lisez Empereur) s'est mis en route pour l'Exposition universelle.

Le prince est parti le 8 janvier par la voie orientale. Il compte toucher aux Etats-Unis et y faire un court séjour. Il se rendra ensuite à Paris, où on l'attend aux premiers jours de juin.

∴ En fait de grands personnages, on nous annonce également la prochaine arrivée du vice-roi d'Egypte. Il s'est fait précéder de sa cange. Est-ce qu'il compte passer son temps à se promener sur la Seine? Est-ce un défi jeté au canotage parisien? Nos marins d'eau douce sauront se montrer dignes de leur vieille réputation. Du haut du Phare de Douvres, la France entière les contemple.

∴ Puisque nous voilà sur l'eau, mentionnons l'organisation du service de vapeurs qui doit relier le Champ-de-Mars à l'île de Billancourt, siège de l'exposition agricole.

Les départs auront lieu toutes les heures, soit du quai d'Iéna, soit de l'île de Billancourt, à partir de onze heures du matin.

∴ L'exposition égyptienne vient de recevoir ses hôtes, arrivés à bon port, après un voyage dont il serait trop long de dire les fatigues.

La conduite de la troupe était confiée à un éléphant, suivi de chameaux, de dromadaires, de lions, de panthères et d'ânes. Tout le monde s'accorde à faire les plus grands éloges de cette collection, que des gens moins polis traiteront de ménagerie. Les ânes surtout, par leur vivacité et leur intelligence, ont provoqué l'admiration générale. Cela ne peut qu'exciter l'émulation des ânes français, dont l'éducation laisse souvent à désirer.

∴ On affirme que pendant la durée de l'Exposition, la paie des soldats en garnison à Paris sera augmentée de 3 centimes par jour.

Des pétitions, ayant pour but d'obtenir un supplément d'appointements, pendant le même temps, se signent dans les bureaux des administrations publiques.

Il semble qu'on redoute une famine ou une élévation singulière du prix des objets de première nécessité. Nous croyons que ces craintes sont exagérées.

Il est certain que si le roi de Portugal, comme le dit un grand journal, vient s'établir à Paris — avec son épouse, l'hôtel qui recevra cet hôte inaccoutumé pourra forcer quelque peu sa carte. On parle de quinze cents francs par jour pour l'appartement seul, sans le service et la bougie. Je n'y vois pas d'inconvénients. L'illustre visiteur a sûrement une liste civile. Mais ce fait exceptionnel ne peut raisonnablement effrayer M. Prudhomme.

En dehors des vingt Compagnies qui se forment, pour assurer aux voyageurs le gîte et la table à un prix modéré, Paris a des ressources que les étrangers ne connaissent pas suffisamment.

Notre collaborateur Desbarrolles a traversé autrefois la Suisse, en véritable touriste, au prix de 3 fr. 50 par jour, tout compris, alors que d'autres voyageurs, suivant la même route, et vivant à peu près de même, dépensaient facilement quinze à vingt francs dans les mêmes hôtelleries.

Il lui suffisait de faire son prix. A Paris, l'économie est plus facile encore; les prix sont faits d'avance, et l'on n'a qu'à choisir. Vous trouvez au Palais-Royal, à côté des maisons où le dîner coûte un louis, le restaurant où il vaut six francs, l'établissement à prix fixe qui le compte trente-deux sous, et le cabaret où, pour seize sous, vous mangez à discrétion. Il y en a pour tous les goûts.

De même pour l'habitation. Si le Grand-Hôtel a des appartements à 150 fr. par nuit, on trouve d'excellentes paillasses à 25 centimes, et si l'on n'est pas aristocrate, on peut se contenter de la corde, qui ne vaut que 10 centimes au boulevard Montparnasse.

∴ La plupart des établissements qui s'ouvrent sur le promenoir extérieur de l'Exposition étaient déjà ouverts au public, quand la fermeture provisoire du Champ-de-Mars est venue leur enlever leur clientèle.

Ils ont dû naturellement se résigner; — mais ils prendront leur revanche.

∴ On a voulu qu'une haute influence se fût prononcée en faveur de la teinte gris-de-perle que l'on donne au massif du Palais de l'Exposition. Cela peut être, mais nous ne saurions croire que l'idée des constructeurs ait jamais été de conserver à l'édifice la teinte cuivrée qui lui donnait un aspect métallique, et qu'il a conservée jusqu'à ces derniers jours.

Ce n'était pas seulement un gazomètre que semblait représenter le Palais, mais une vaste marmite renversée. Le bouillon répandu formait des rivières et des cascades; les monuments voisins pouvaient, à la rigueur, passer pour des légumes, projetés çà et là par ce cataclysme culinaire...

Grâce à la nouvelle nuance, ces idées sinistres ont fait place à de riantes perspectives. Déjà, sur le couronnement des galeries s'élèvent des mâts portant des bannières. Les noms des grandes villes y sont inscrits. Paris et Londres occupent naturellement la place d'honneur. Viennent ensuite les noms des villes secondaires, qui se trouvent placés, autant que possible, au-dessus des couloirs qui renferment leurs produits. — Cette ornementation contient donc une indication utile.

Les allées du Jardin extérieur ont emprunté des noms aux principaux Etats de l'univers. C'est ainsi qu'on traversera les allées de Hollande, de Bavière, de Suède, de Hongrie, de Bohème, et cent autres, dont le nom sera indiqué sur des poteaux élégants placés dans les massifs. Il sera permis de se donner rendez-vous dans une contrée quelconque, sans s'inquiéter des lignes de douane à franchir.

Le jardin central, à qui nous avons reproché sa régularité géométrique, est à peu près terminé. Sa galerie circulaire, protégée par une marquise, est abritée par des treillages verts contre les ardeurs du soleil.

Les seize portes qui y donnent accès reçoivent une inscription qui désigne la contrée dont l'exposition occupe l'avenue rayonnante.

∴ Presque tous les chemins de fer français vont consentir des réductions de tarifs pour le transport des voyageurs qui se rendront à l'Exposition universelle.

Trente-quatre administrations de chemins de fer allemands ont décidé, dans une conférence tenue à Munich, qu'à partir du 1er mai, les prix pour Paris seront réduits de 25 0/0 pour les voyageurs isolés, et de 50 0/0 pour les trains spéciaux comprenant au moins trois cents personnes.

∴ Le Bureau de poste de l'Exposition a commencé à fonctionner, comme réception et distribution de lettres et d'imprimés. Il dessert spécialement les exposants du Palais et du Parc; l'on établit d'ailleurs, sur plusieurs points du Champ-de-Mars, des boîtes-succursales qui permettront au public d'expédier ses lettres avec peu de dérangement.

∴ Le 16 mars, on a coulé, à Ruelle, un des deux canons destinés à l'Exposition universelle. L'opération, très-habilement conduite, a parfaitement réussi. Dix fourneaux enflammés contenaient la fonte nécessaire. A quatre heures précises le travail a commencé, au milieu d'un silence complet qui devait permettre aux ouvriers d'exécuter les ordres du directeur.

Au bout de cinq minutes la fonte incandescente débordait du moule, et les gaz étrangers brûlaient alentour une belle flamme bleue. La pièce fabriquée sera l'un des plus gros engins de guerre que l'on connaisse; elle pèse 36,000 kilogrammes, et pour la transporter par chemin de fer, elle nécessitera, dit-on, un camion attelé de trente-sept chevaux. — Pourquoi trente-sept et non pas quarante ?

∴ La viticulture, sur laquelle nous avons appelé l'attention de nos lecteurs dans deux articles spéciaux, n'aura pas seulement une salle de dégustation à l'Exposition universelle; elle va disposer de terrains qui lui sont concédés à l'île de Billancourt.

M. Ch. Baltet, de Troyes, dirige les travaux et l'installation de ce groupe. Les concessions faites aux exposants varient de quatre à dix mètres carrés. On expose principalement dans cette zone les divers cépages, les outils destinés à la culture de la vigne, les méthodes de plantation, le matériel de la vinification, enfin, les raisins, les vins et les eaux-de-vie.

Cette Exposition, soutenue par des conférences particulières, sera le prélude d'un congrès de viticulteurs qui se tiendra à Billancourt le 1er septembre prochain.

∴ Le Musée de Toulouse et quelques amateurs de cette ville ont expédié à l'Exposition une riche collection d'antiquités romaines et mérovingiennes.

Nous ne saurions le trouver mauvais, mais il nous semble que ces curiosités sont un peu en dehors du sens général de l'Exposition internationale.—Elle réunit les produits du monde entier, constate les progrès accomplis, compare les procédés, fusionne les perfectionnements et marche vers l'avenir.

Nous ne disons certainement pas de mal des expositions rétrospectives; elles ont leur raison d'être,—mais ailleurs qu'au Champ-de-Mars.

∴ Le maharajah de Jamou-Jambou, en Kohistan, province de Lahore, fait son petit envoi à l'Exposition, — comme les autres. Le prince indien, et réellement zélé, a réuni les curiosités de son royaume et nous les adresse, en port payé, par la malle des Indes.

Il paraît que le colis merveilleux que nous devons à sa munificence renferme des cachemires, tels qu'on n'en a jamais vu dans la rue Richelieu. Ces tissus, dignes des contes de fées, n'ont aucun envers, et portent des dessins différents sur chacune de leurs faces, dessins également fondus, également finis, bien que la trame soit unique. Que deviendront ces châles après l'Exposition? Question capitale et qui fera battre bien des cœurs.

∴ Les cinq grands ports militaires de France envoient au Champ-de-Mars une flottille de modèles, qui représentent leurs types différents de construction, et principalement la réduction des derniers vaisseaux qu'ils ont armés.

Rochefort nous expédie, entre autres, un bâtiment sous-marin, une miniature en métal, qui est une véritable trouvaille. C'est un cylindre hermétiquement fermé, peuplé intérieurement de son équipage, et qui doit voguer entre deux eaux.

Il est muni d'appareils pour marcher, se gouverner, s'élever et descendre; enfin un cylindre de plus petite dimension suit le premier et représente la chaloupe de sauvetage.

Voilà comment se manœuvre cette aimable machine : On la conduit invisiblement auprès du navire ennemi ; on l'y accroche; on passe dans la chaloupe, et l'on rentre chez soi, pendant que l'adversaire saute, sans se rendre compte de l'accident.

Inutile de dire que l'ennemi en fait autant de son côté, si bien que vous sautez aussi, et qu'il ne reste plus que les deux chaloupes en présence.

Décidément, ces perfectionnements guerriers troublent la pensée. Combien nous préférons, à ces inventions meurtrières, ce bateau plat qui vient de partir de New-York, chargé de sept cents tonneaux de marchandises encombrantes. Construit en Angleterre par la Société *Thames Iron Works*, il tient la mer, et tire si peu d'eau, qu'il doit venir s'amarrer, tout chargé, au quai de Grenelle, où les commissaires de l'Exposition ont marqué sa place.

∴ La galerie centrale du Palais international ne changera rien aux habitudes artistiques de notre pays. Elle ne dépossédera pas de ses privilèges le palais des Champs-Elysées, qui sera, cette année encore, consacré à l'Exposition annuelle de peinture et de statuaire.

Toutefois, le palais des Champs-Elysées passe au rang de succursale ou de doublure. Il renfermera l'excédant ou le trop plein du premier groupe de l'Exposition universelle, dit des œuvres d'art.

Nous ne cachons pas notre prédilection pour l'architecture lumineuse du palais d'autrefois. — Doublure ! On se sent

envie de traiter le local consacré aux beaux-arts comme le roi Dagobert traitait sa culotte.

∴ Le Coin chinois sera certainement l'un des endroits du Parc les plus explorés par la foule. Qui de nous n'a été jeté dans la rêverie par ces personnages fantastiques, qui glissaient sur les paravents de nos mères, et qui, à la chute des paravents, se sont réfugiés sur les porcelaines et les grands plateaux de laque dorée? Qui n'a suivi, dans leur course imaginaire, ces mandarins à manches larges, sortant de portiques cannelés, chevauchant sur des hippogriffes, et présentant des fleurs merveilleuses à des filles joufflues, dont les yeux s'allongeaient jusqu'à la nuque? Le Chinois existe-t-il réellement? Ce n'est que depuis quelques années que l'on penche pour l'affirmative. Encore bien des gens sont-ils de l'avis de ce voyageur, qui se chaussait de pantoufles pour courir les rues de Canton, et qui prenait de grandes précautions pour ne pas casser ce peuple fragile. L'Exposition va nous éclaircir ces doutes.

En attendant, on élève au Champ-de-Mars des édifices qui sont faits, plutôt pour nous jeter dans le pays des rêves que pour nous faire descendre au niveau des réalités.

L'enclos chinois contient un théâtre, une maison, un jardin, un musée, un thé (on dit bien un café), et quelques monuments fabriqués sur un type emprunté aux plus pures traditions de l'empire du milieu. Un mandarin, décoré du bouton de cristal, et qui ne saurait manquer de s'appeler d'un nom de vaudeville, animera de sa présence ce paysage asiatique. Il paraît qu'il est déjà arrivé à Paris, avec une famille de dames chinoises de la plus haute distinction. Elles n'ont pas de pieds du tout.

Le pavillon du thé sera à lui seul une charmante vignette, copiée sur un édifice analogue qui faisait partie du fameux palais d'été. Il sera mis à la disposition du public, et le service des rafraîchissements sera dirigé par un limonadier chinois, nommé THA-KOUANG, ce qui veut dire *la Raison même*. Espérons que ses prix seront raisonnables.

∴ Il ne faut pas croire que l'île de Billancourt ne veuille présenter à ses visiteurs qu'un champ d'expériences plus ou moins intéressantes.

On s'occupe d'y élever un théâtre, des galeries de vente, des jeux, des cafés, des restaurants et des brasseries. Le Champ-de-Mars n'a qu'à bien se tenir. Cependant il y a dans cette idée quelque chose qui ahurit. Qu'on aille à Billancourt manger des fritures, rien de mieux ; mais comprenez-vous qu'on puisse offrir une loge de première pour le théâtre de l'île de Billancourt?...

∴ L'Australie, — c'est le bout du monde, — nous expédie des collections d'oiseaux merveilleux. Ses mines, à peine fouillées, vont nous fournir des tables de malachite ; et une pyramide de marbre, élevée au milieu de ses produits, donnera la mesure des masses d'or que, depuis quelques années, elle a fournies à l'ancien monde.

∴ Le palais du bey de Tunis, dont nous avons donné un croquis dans notre précédent numéro, a été construit en partie par des ouvriers africains. Ils ont été chargés de l'ornementation de l'édifice. Ce travail est opéré avec des scies délicates, qui découpent en rosaces des blocs épais de plâtre solidifié. L'art de la découpage à jour, qui exige une grande sûreté de main et de coup-d'œil, se perpétue dans certaines familles d'artisans, qui tiennent le milieu entre l'ouvrier et l'artiste. Aucun dessin, aucune ligne ne guident le travailleur, qui se trompe rarement dans l'exécution de ses ornements. On assure qu'après l'Exposition, le palais tout entier, démonté comme un tournebroche, partira pour Tunis.

∴ Les maisons russes, dont nous avons publié le dessin en tête de notre cinquième livraison, sont une des curiosités réussies du Champ-de-Mars. Elles s'éloignent, de la manière la plus complète, de nos idées et de nos procédés en matière de construction.

Ces chalets bizarres sont formés de grosses poutres de sapin, horizontalement superposées, et qui s'enchâssent les unes dans les autres, en croisant leurs extrémités. Les interstices qui se trouvent entre les solives sont garnis d'étoupe, à la façon des navires qu'on calfate. Le travail de ces habiles charpentiers se fait à l'aide de la hache.

∴ Suez va développer aux yeux du monde les travaux gigantesques entrepris par M. de Lesseps. Une construction élégante renfermera le plan en relief du fameux isthme et le panorama de la contrée qu'il traverse.

On se rendra compte *de visu* des obstacles qu'il a fallu vaincre et de ceux qu'on combat encore pour réunir l'Inde à la vieille Europe.

∴ La Nouvelle-Ecosse expédie un monolithe de houille de quarante mètres de longueur, un magnifique obélisque noir. Nous ne pensons pas qu'il revienne aussi cher que celui de la place de la Concorde. Il nous semble qu'une pyramide de charbon de cent vingt pieds doit être difficile à manier. Faisons des vœux pour qu'elle ne se casse pas en route.

∴ Le musée de Boulak est arrivé, et l'on commence à classer ses merveilleuses antiquités dans le temple d'Edsou, que nos lecteurs connaissent.

On ne saurait se faire une idée du prix de ces vieilles pierres, qui rendent témoignage d'une histoire oubliée, d'une civilisation perdue. Ces trésors inestimables seront inventoriés prochainement par une plume plus habile que la nôtre.

Disons seulement que Boulak nous envoie la statue de la reine Ameniritis « la Vénus égyptienne » et celle du roi Chéphren, qui vivait il y a quarante siècles. J'imagine qu'il ne se doutait guère, de son vivant, qu'il ferait un jour l'ornement de Paris.

∴ On affirme — cet *on* est insupportable — qu'un ordre supérieur a fait disparaître les affiches qu'on appliquait sur la clôture extérieure de l'Exposition.

Affichera-t-on? N'affichera-t-on pas? Cette question est palpitante.

Le journal, à qui nous empruntons cette nouvelle, s'étonne plaisamment qu'on envoie tant de canons à l'Exposition universelle, cette grande « bataille de la paix. »

« Il y en a de gros, dit-il, de minces, de courts, de longs, de petits et d'immenses ; il y en aura en cuivre, en acier, en fer et en fonte ; il y en aura qui se chargeront, et peut-être même, se déchargeront par la culasse... »

Eh bien ! après ?

∴ Terminons par quelque chose d'officiel. Voici quelques notes, relatives à l'Exposition internationale, que nous coupons dans le *Moniteur*.

Du 20 mars :

« Le ministre d'État et des finances, vice-président de la Commission impériale,

Vu l'article 64 du règlement général,

Arrête :

Art. 1er. Il est institué une commission, chargée de donner son avis sur les questions relatives aux conférences qui doivent avoir lieu pendant la durée de l'Exposition, et d'exercer sur leur direction générale une haute surveillance.

Art. 2. Sont nommés membres de cette commission :

MM. Michel Chevalier, sénateur, membre de la Commission impériale ;

Dumas, sénateur, membre de la Commission impériale ;

Pardonnet, membre de la Commission impériale ;

Art. 3. Cette commission pourra proposer l'adjonction des personnes françaises ou étrangères, dont le concours lui paraîtrait utile à l'accomplissement de sa mission. »

L. G. JACQUES.

LE GÉNIE AMÉRICAIN

À L'EXPOSITION UNIVERSELLE

Ils ne l'ont pas oublié, les fils de Washington : Nos grands-pères sont partis, le fusil sur l'épaule, et ont tendu la main à la jeune liberté américaine. Plus d'un est tombé sur le sol du Nouveau-Monde, à côté de ses défenseurs naturels, et la France a baptisé de son sang l'ère de l'indépendance.

Elle a du bon, cette pauvre France, malgré ses défaillances et ses distractions. Le front tourné vers l'avenir, cette merveilleuse statue l'interroge avec des yeux de marbre. On dirait qu'elle ne respire pas; les voiles qui l'enveloppent tombent à longs plis autour d'elle, dans une immobilité absolue. Mais un bruit passe, une effluve magnétique l'atteint; son cœur bat et soulève sa poitrine, un éclair luit dans ses yeux.

Elle a couru le monde entier; elle a civilisé l'Europe; il n'est pas un peuple qui ne lui doive un bienfait, une idée, un progrès. Et pour jeter la semence dans des terres fécondes, elle franchit les mers, quand les mers osent l'arrêter.

C'est ainsi que son nom s'est trouvé mêlé à tous les brisements de chaînes, à tous les hymnes de liberté. Et après un siècle, ou peu s'en faut, l'Amérique, son ancienne alliée, lui rend sa visite et vient se mesurer avec elle dans la lutte pacifique de l'industrie.

Eh bien! cette rivalité n'est pas sérieuse; un abîme nous sépare des Américains, comme civilisation, usages, habitudes. Des parallèles peuvent s'établir entre l'Angleterre et la France; un détroit de sept lieues sépare à peine les deux pays; mais entre l'Amérique et nous, des barrières infranchissables s'élèvent.

La nature, qui forme les aptitudes, qui crée les individualités en vue des travaux qu'elles doivent accomplir, des obstacles qu'elles doivent surmonter; l'éducation, qui modifie et dirige les forces naturelles, qui change les instincts en facultés; les mille causes, provenant des milieux, des conditions même de l'existence, ne permettent pas de ranger les peuples de l'ancien et du nouveau monde dans des genres ou des catégories similaires.

Vérité au-delà des mers, mensonge en deçà, dit le proverbe. Il fait nuit en Amérique, quand il est midi à Paris. Qui du Français ou de l'Américain est dans le vrai? Question difficile à décider. New-York crée le navire blindé, et la Prusse le fusil à aiguille. Voilà un aperçu des génies distincts des deux mondes.

Que ferions-nous, sur la Seine ou sur la Tamise, des paquebots américains? Où ferions-nous entrer les gigantesques conceptions de nos amis d'outre-mer? Avons-nous, comme eux, des déserts inexplorés aux portes de nos villes, des terres promises où se réfugient les fils de la vieille Europe, quand la mère-patrie est impuissante à les nourrir?

La France est organisée; elle a un cadastre admirable qui date de 1828, si je ne me trompe. Il n'est pas un coin de sa robe qui ne soit mesuré, dessiné, colorié sur des cartes déposées dans les mairies de ses trente mille communes. Elle a de bons petits chemins de fer, qui font leurs dix lieues à l'heure, quand ils sont pressés; ils se contentent de cinq à six à l'ordinaire. Ses bateaux à vapeur sont de véritables joujoux.

Nous avons tout dit, quand nous avons nommé le Rhône ou la Gironde, des ruisseaux à peine; cinquante lieues de navigation libre en temps de pluie; on les traverse à pied sec en été. Quel essor voulez-vous voir prendre à la fabrication de nos machines? Le jour où nous ennuierons de les ajuster nous-mêmes, nous les ferons faire à Nuremberg.

En Amérique, c'est autre chose. Les fleuves s'appellent le Mississipi ou le Meschacebé; il y a aussi l'Amazone. On remonte leurs eaux quinze jours durant; on fait huit cents lieues sans toucher le but. Pour ces voyages au long cours, on bâtit des palais flottants qui sillonnent les eaux profondes; ils relient les villes, les centres de civilisation séparés par de vastes solitudes; ce sont les véritables Génies modernes; ils concentrent en eux le Nouveau-Monde tout entier, avec ses grandeurs, ses hardiesses et ses vices. On ne saurait vivre huit jours sur un steamer sans répéter avec Jonathan : Les Américains sont un grand peuple.

Pas d'autre éloge. Accusez leur goût, leur élégance, leur délicatesse; critiquez leurs coutumes et leurs préjugés; ils ont leurs faiblesses et nous les nôtres. Mais reconnaissons la grandeur de leurs vues industrielles et la hardiesse de leurs conceptions.

Je me souviendrai toute ma vie du magique spectacle que présentent les rencontres de nuit des vapeurs qui desservent les grands fleuves. Dans l'ombre étoilée vogue le paquebot resplendissant de lumière. L'édifice à deux étages qui le couvre dans toute sa longueur est illuminé de fond en comble; la machine bourdonne et le sol tremble sous les pieds; les hautes cheminées sortent des gerbes d'étincelles, qui tracent dans les airs un sillage éblouissant...

Au loin, une lueur apparaît; elle grandit, elle augmente d'intensité avec une rapidité singulière. Bientôt un grondement lointain se fait entendre; c'est un steamer qui descend les eaux que vous remontez. Dans l'obscurité, on ne distingue que son fanal éclatant; puis des panaches de fumée rougeâ-

tre, une sorte de comète qui vacille et brille par intervalles; peu à peu la vision s'éclaircit, une maison voyageuse apparaît, avec trois cents fenêtres qui brillent dans la nuit; elle vole avec une effrayante vélocité...

Un sifflet se fait entendre, et tout-à-coup, comme un rêve, dans un tourbillon d'écume, au milieu d'un bruit formidable, le vaisseau fantôme a passé, jetant aux airs des flots de poussière humide, et rugissant à toute vapeur...

On comprend la fierté des Américains, quand on les voit dompter les forces aveugles de la nature. Ils les ont si bien maîtrisées, qu'ils en arrivent à les mépriser. Comme Xercès, ils donneraient volontiers des chaînes à la mer. On s'explique ainsi les steeple-chases nautiques qu'on leur a souvent reprochés. Deux bateaux sont en présence; ils se coudoient, ils se hèlent, ils cherchent à se dépasser. Le capitaine y met quelque amour-propre; on chauffe à tout casser; on défonce des barils d'huile et de goudron qu'on jette sur le foyer ardent. La machine entre en convulsions; le navire tout entier se disloque dans une trépidation surhumaine; les passagers sont enchantés; les dames rient et caquettent; chacun se frotte les mains... Que parlez-vous de danger? De quoi voulez-vous qu'ils aient peur, ces braves Yankees? De la vapeur, leur servante? De cette eau de rivière qu'ils chauffent avec leur charbon? Mais n'ont-ils pas une machine pour la contenir et la soumettre? L'esclave se révolterait contre son maître? Allons donc!

— Mais ils sautent quelquefois, direz-vous.
— Eh bien! qu'est-ce que cela prouve?

Ces défis, du reste, s'ennoblissent par leur désintéressement.

Le vainqueur n'a d'autre but que de dépasser son adversaire, de présenter son arrière à la proue du vaincu, et de lui offrir plaisamment de s'amarrer à ses bordages, pour ne pas rester en route. — Il faut bien qu'on s'amuse de temps en temps.

Il n'entre pas dans nos vues de faire un tableau des mœurs américaines. Nous avons simplement voulu tracer une esquisse des usages qui distinguent ce peuple des Européens. La personnalité et le génie américains peuvent s'étudier surtout en voyage, car personne n'est plus nomade que le Yankee pur-sang. Il voudra voir l'Exposition du Champ-de-Mars, comme nous irions à Versailles, et cela ne le dérangera pas davantage.

De même que Cuvier, avec la vertèbre, reconstruisait l'animal, et passait de l'animal à l'espèce, de l'espèce au milieu, du milieu à l'époque, de même, en considérant l'Américain voyageur, nous pouvons deviner les traits caractéristiques de cette race hardie, ses points de contact avec notre civilisation, et les facultés spéciales qui la distinguent et qui placent l'Amérique « hors rang » dans la hiérarchie des nationalités.

P. SCOTT.

LES ARTS INDUSTRIELS

es industries d'art ont été longtemps, pour la France, le moyen de constater la supériorité de son goût. Je crains bien que nous n'ayons trop escompté ces incontestables succès, et que, la vanité aidant, nous nous soyons endormis sur cette litière de lauriers. Depuis quelques années, l'Angleterre a fait de grands sacrifices et d'estimables efforts pour répandre l'enseignement esthétique dans le Royaume-Uni. Avec cet admirable instinct pratique qui caractérise nos voisins, ils ont spontanément mis des sommes considérables à la disposition des associations qui se sont formées dans le but de vulgariser l'art du dessin et les procédés plastiques. Quelques-uns de nos meilleurs artistes industriels ont été appelés, et des positions avantageuses leur ont été offertes, s'ils voulaient prendre la direction des grands ateliers où s'élaborent à la fois les produits de luxe et de grande consommation. Je sais qu'il a été fait de notables, d'incontestables progrès, et l'Exposition universelle nous montrera ce que peuvent réaliser, en peu d'années, les énergiques moyens de propagande intellectuelle, appliqués par l'Angleterre à un tempérament national peu favorable aux choses de l'art.

L'école de South-Kessington a été ouverte depuis dix ans, et aujourd'hui elle correspond avec plus d'une centaine d'autres établissements, fondés sous ses auspices et sur ses indications. Le nombre des élèves qu'elle a formés est d'une centaine de mille pour tout le Royaume-Uni (91,806 en 1862).

On s'est appliqué à doter tous ces centres d'instruction de modèles excellents; ils possèdent des collections, des bibliothèques; des professeurs habiles y font des cours, et rien n'a été négligé pour entretenir l'émulation parmi les élèves. Ceux d'entre eux qui font preuve d'une aptitude exceptionnelle reçoivent des pensions, qui leur permettent de poursuivre sans préoccupation leurs études. Quand celles-ci sont terminées, grâce à l'immense patronage dont dispose l'association, l'administration de l'école assure à ses élèves des positions lucratives, soit comme professeurs dans les succursales établies, soit comme dessinateurs et modeleurs.

Aussi la transformation a été prompte, et les progrès réalisés dans les diverses branches de l'art industriel étaient déjà très sensibles lors du concours universel de 1862.

L'industrie des bronzes, dont nous nous occupons dans cet article, participe plus de l'art que du métier, quoique les connaissances dont elle exige le concours relèvent des sciences et des procédés manuels. Elle est l'auxiliaire indispensable du grand art, quand elle s'applique à la décoration de nos monuments et de nos places.

En immortalisant le souvenir des hommes qui ont illustré ou asservi la patrie, en donnant à la reconnaissance nationale ou aux remords publics des jalons historiques, on peut dire que le bronze est pour les générations l'instrument du souvenir et trop souvent le témoignage de l'instabilité de nos idées. Son mérite extrinsèque est de perpétuer et notre gloire et nos humiliations, d'inscrire nos grandeurs au rang de nos faiblesses, et d'éveiller aussi bien le sentiment de notre juste orgueil que celui de notre inconsistance.

Lorsque l'industrie des bronzes s'applique à la décoration intérieure, elle revêt un caractère plus mobile, elle s'inspire de nos caprices, et quoiqu'elle se rattache toujours à l'esprit général et au goût dominant d'une époque, elle s'assouplit jusqu'à suivre les aberrations les plus étranges de la fantaisie. La concurrence emploie tous les moyens pour attirer et captiver le client, et le fabricant devient le complice de la perversion du sens esthétique. Qu'on parcoure nos boulevards et nos rues, et l'on sera frappé de l'anarchie qui règne dans cette branche de l'art appliqué. La nécessité d'étendre au plus grand nombre les jouissances du luxe, a produit tout d'abord les imitations du bronze; si l'on s'en était tenu au sacrifice de la matière première, je n'aurais que peu à dire, mais en employant le cuivre, puis le zinc, couverts d'une patine plus ou moins durable, aux objets de décoration intérieure, on s'est cru obligé d'avilir également les modèles employés. Nous en sommes arrivés à fabriquer des pendules à sujet, des candélabres, des chandeliers, des foyères, etc., qui sont une affliction pour l'œil, autant qu'un déshonneur pour l'industrie française.

Ici la faute est sans excuse, car l'acquisition d'un bon modèle est un sacrifice qui trouve sa récompense dans un succès durable, et les procédés de reproduction et de réduction ont fait des progrès assez sensibles, pour qu'il y ait réellement indignité à concourir volontairement à l'abâtardissement du goût public.

Avez-vous visité les grandes usines où se fondent les statues équestres, les grands bas-reliefs, et les figures ornementales en bronze que nous trouvons dans nos promenades et sur les monuments élevés dans nos villes? Rien d'intéressant comme l'examen attentif de l'outillage et des procédés industriels employés dans ces établissements, et rien n'est plus propre à donner aux esprits l'idée de l'importance du travail dans une société civilisée. On comprend

facilement alors comment l'intelligence théorique peut être complétée, égalée par l'application, — et l'influence grandissante des classes qui accomplissent les merveilles industrielles se trouve justifiée aux yeux les plus prévenus.

Quel spectacle que celui de la fonte d'une statue, au moment où les creusets contenant le bronze incandescent déversent leur lave artificielle dans les moules savamment préparés! Que de soucis chez le fabricant et ses aides, pendant la période de refroidissement du métal; mille accidents peuvent survenir alors qui amènent la réduction des éléments de la composition et détruisent l'homogénéité de la masse. Des bulles d'air, en traversant la matière, peuvent y déterminer des soufflures difficiles à réparer. Le moule peut avoir cédé; de là d'irrémédiables déformations qui obligent à renvoyer au fourneau la fonte élaborée.

Si la statue sort triomphante de cette redoutable épreuve, que de travail encore pour la rendre digne de paraître aux regards du public! Ebarbement des coutures à la lime et à la gradine; ciselage des parties délicates ou profondes, patinage, etc...; opérations simples en apparence, mais qui peuvent enlever toute valeur d'art à la fonte, si elles dénaturent le modèle primitif sous une inintelligente interprétation.

Si maintenant nous descendons d'un degré, nous trouvons le bronze de décoration sévère, reproduisant en réductions exactes les plus belles figures que l'Antiquité et la Renaissance nous aient laissées. Vous pouvez remarquer que là, encore, un goût sûr est nécessaire; car il y a des gammes dans les dimensions, comme il y en a dans les sons et les couleurs. Il n'est pas indifférent de passer mathématiquement de l'une à l'autre. L'œil possède un sentiment géométrique à part qui veut être ménagé. Bien peu de fabricants savent comprendre et satisfaire ces exigences harmonieuses; il est vrai qu'il y a plus de marchands et de manœuvres que d'artistes parmi eux. J'en connais, et des plus justement estimés, dans les vitrines desquels on remarque des réductions maladroites, soit de la *Vénus de Milo*, soit de la *Diane de Sabie*, du *Tireur d'épines*, de l'*Enfant à l'Oie*, de l'*Apollon Sauroctone*, du *Cincinnatus*, etc., et semblent ne pas s'être rendu compte qu'au-dessus ou au-dessous de certaines proportions, un sujet noble s'appauvrit d'effet, un sujet délicat devient lourd ou mesquin.

Mais ce n'est pas tout; en accommodant à nos besoins et à nos habitudes modernes ces spécimens d'un art décoratif destiné à d'autres fins, il a fallu trouver des socles, des accessoires complémentaires. Que de naufrages sur cet écueil! Que de fautes d'orthographe dans le style, que de contre-sens dans l'accouplement des formes, que d'anachronismes! Je confesse bien des colères rentrées, bien des objurgations arrêtées au passage, à la vue de ces profanations.

C'est bien pis depuis quelques années: on ne se contente plus d'avoir de beaux bronzes rappelant d'adorables œuvres; il faut des bronzes riches, car il est nécessaire qu'on croie à notre opulence, non par satisfaction d'orgueil, mais par nécessité de position. Notre mobilier nous commandite. Il faut dorer ou argenter ces images que leur beauté avait immortalisées. Qu'importe si la lumière, en s'accrochant brutalement aux saillies des formes, en éteint les divins contours. Plaçons des émaux sur ces socles discrets qui se bornaient à leur rôle de supports; transformons ces déesses en courtisanes et ces nymphes en cocottes.

Nous voici descendus de quelques degrés; mais dans le caprice, dans les tolérances, et les bronzes de fantaisie peuvent se prêter aux grâces coquettes sans s'avilir; c'est là qu'il faut établir la ligne de démarcation entre les fabricants-artistes et les marchands qui fournissent des primes aux journaux aux abois.

Ici, nous ne demandons que l'observation des simples convenances : Pourvu qu'on ne favorise point l'adultération des formes, et qu'on respecte les œuvres des maîtres qui ne peuvent plus protester, nous passons volontiers condamnation sur les infractions légères et les déviations accidentelles. Nous ne saurions trop vivement prêcher cependant le maintien et l'observation des styles; l'éclectisme réclame des prodiges de goût, des miracles d'habileté pour être supportable; il est donc plus prudent de se garder des anachronismes que de tenter des rapprochements scabreux et des unions mal assorties. Si nous sommes incapables d'originalité, prouvons au moins que nous ne manquons pas d'érudition...

Hélas! l'érudition ne suffit pas ; le choix est nécessaire ; les époques les plus décisives dans l'art n'ont pas toujours eu des inspirations égales, et, puisque nous pouvons copier les bons modèles avec autant de facilité que les mauvais, je ne vois pas pourquoi nous donnerions la préférence à ceux-ci, qui sont ordinairement les plus compliqués. O Bon-sens, serais-tu, dans l'art comme dans la pratique de la vie, la condition première de la grâce et du charme !

Je dis que l'industrie a tout intérêt à rechercher les bons modèles et à les bien payer aux artistes qui se respectent, car le succès est acquis à toute œuvre réellement distinguée. Alors même que l'on s'adresse à la foule, il est plus sage de donner la préférence aux bonnes choses, car le peuple s'égare moins en ses goûts que la classe moyenne, et si l'on s'appliquait à vulgariser les bons ouvrages anciens et modernes, on les verrait facilement adopter; le goût général se relèverait, et servirait de digue contre les entraînements qui partent souvent d'en haut.

J'affirme que le peuple appréciera plus facilement que la bourgeoisie un bronze de Barye, car son instinct des choses grandes et simples est un guide plus sûr qu'une éducation insuffisante.

J'aurais pu invoquer le devoir qui incombe à tout le monde de servir le progrès par la multiplication des belles œuvres. Je préfère, puisque nous parlons d'industrie, montrer que la source des profits sérieux est dans l'observation des lois qui président à la beauté ainsi qu'à la justice.

Dans le compte rendu que nous nous proposons de faire des productions de l'art industriel qui seront exposées au Champ-de-Mars, nous aurons soin, autant que possible, de relever les noms des artistes qui auront composé les modèles des bronzes présentés par nos fabricants, afin de faire à chacun la part qui lui est due. M. Mérimée écrivait en 1862 : « Pour apprécier exactement l'influence de l'art sur les industries qui ont besoin de son concours, nous devons rappeler quelques faits bien constatés; ils nous fourniront une sorte de règle critique pour juger de l'avenir par les souvenirs du passé.

» Il ne peut être douteux, pour quiconque a étudié l'histoire des beaux arts, qu'à toutes les époques où de grands maîtres ont fleuri et fondé des écoles illustres, l'industrie la plus heureuse s'est étendue à tous les produits manufacturés, susceptibles de recevoir une ornementation.

» Il existe une relation intime entre toutes les parties de l'art, et partout où surgit un grand artiste se forment des ouvriers habiles et intelligents. »

Là, en effet, où coule un grand fleuve, il est facile de creuser des canaux d'irrigation, et le courant majestueux qui porte à la mer les vaisseaux de haut bord alimente sans peine une infinité de rigoles répandant partout la fécondité.

Ceci nous ramène à l'idée qui ouvre cet article : la nécessité pour nos industriels de favoriser le développement intellectuel des travailleurs qui concourent à l'exécution des produits d'art; car l'Angleterre, la Belgique et l'Allemagne ont fait de grands progrès depuis une dizaine d'années, et nous allons les rencontrer, mieux armées qu'autrefois, pour soutenir la lutte pacifique à laquelle nous les avons conviées.

Le mauvais goût est, comme la superstition, le fruit de l'ignorance; en conjurant l'une, détruisons l'autre. Préparons des metteurs en œuvre pour l'époque où la pensée esthétique de notre temps aura enfin trouvé une formule originale.

<div style="text-align:right;">EDOUARD HERVÉ.</div>

CAUSERIES PARISIENNES

ON va reprendre le répertoire de Victor Hugo !... — Quel chemin elle a parcouru, cette triomphante nouvelle, depuis qu'une plume l'a jetée dans le courant parisien ! Impossible de faire trois pas dans la rue, de dire trois mots dans un salon, de lire trois lignes dans un journal sans la voir aussitôt poindre devant soi. Et que d'explications ! et que de souvenirs ! et que de parallélismes ! et que de commentaires ! et que de théories !

Chacun là-dessus prend son air le plus important et se hâte de placer sa petite opinion et de risquer sa mignonne prophétie.

Là, c'est un fringant cocodès, illustration du turf, qui, d'une voix acidulée d'impertinences, s'écrie entre deux bouffées du cazadorès qu'il brûle : « Ah ! bien non ! Je la trouve mauvaise ! Des rengaines !... On les connaît ! N'en faut plus, » — Plus loin, c'est un vieillard cacochyme qui, le sourcil retombant en broussailles givrées sur la paupière, rabâche, entre deux quintes, les poétiques vermoulues de 1820, avec des convictions d'accent dignes d'une meilleure cause. — Ailleurs, c'est l'homme sérieux, positif et froid qui pèse, avec autant de scrupule qu'un pharmacien les divers éléments d'une mixture, — le pour et le contre de la question, et conclut dans le sens du plateau qui l'emporte. — Il n'est pas rare de voir aussi par-ci, par-là, quelque gaillard aux cheveux longs encore, mais déjà gris, qui donne carrière à son enthousiasme enfin débridé, et s'enivre de lyrisme, « à rayon que veux-tu ! » — En somme, et des avis pris en masse, il résulte qu'un petit nombre croit à une chute ; la majorité prédit le triomphe.

Quant à la « jeunesse » proprement dite, elle n'est pas éloignée de voter, par acclamations, une statue équestre d'or massif à celui qu'elle regarde comme l'initiateur de cette restitution dramatique : M. Camille Doucet. — Reste à savoir, d'une part, si l'honorable auteur du *Fruit défendu* verrait ce genre d'hommage avec une satisfaction sans mélange, — et d'autre part, qui verserait en bons deniers les sommes souscrites en bonne encre ?...

Pour nous, — le plus humble, mais non le moins sincère des admirateurs de M. Victor Hugo, — nous attendons merveille, au point de vue littéraire et quoiqu'il arrive, de son retour à la scène. N'est-il pas grand temps d'en finir avec ce théâtre de cold-cream et de poudre de riz, dont on nous écœure depuis une quinzaine d'années ? Or le moment est propice. Plusieurs pièces d'une littérature confortable et

robuste ont déjà supplanté quelques-uns des menus débilitants « papillotes, fondants et caramels » que les directeurs avaient coutume de servir, chaque soir, à nos appétits fourvoyés, d'où le titre de « bonbonnière » affectionné par tant de salles de spectacle. Il est bien de poursuivre la réforme commencée. Et puisse-t-on, aux nutritions vigoureuses qu'on nous apprête, refaire un peu nos estomacs si profondément délabrés.

En laissant même de côté les considérations purement artistiques, il faudrait encore se réjouir de ces « reprises, » parce qu'elles vont offrir à la génération nouvelle une superbe occasion de se débarrasser d'une vieille rengaine fort accréditée, mais qui, franchement, a fourni un assez long service pour être admise à faire valoir ses droits à la retraite. Nous voulons parler de cette exclamation jaillissant à tout propos autour de nous : « C'en est fait des arts et des lettres ! Les grandes passions de 1830 sont mortes et bien mortes ! » — En léthargie, rien de plus. Nous en avons la ferme confiance, et peut-être le jour est-il proche, ensevelisseurs mes amis, où les voyant surgir, comme Lazare, de leur tombe prématurée, vous serez bien forcés de désavouer vos précipitations.

Aussi que l'administration nous permette de lui exprimer ici notre vive gratitude. Il va donc nous être donné de prouver une bonne fois que nous ne sommes pas seulement la lave refroidie d'un cratère éteint ! Nous allons donc, nous aussi, pouvoir mettre enfin toutes voiles dehors à des enthousiasmes, que la force des choses nous avait, jusqu'ici, obligés de carguer piteusement !

Attendez, ô sceptiques ; patience, ô médisants, et vous verrez ce que pensent les fils, des œuvres pour lesquelles les pères ont cassé tant de banquettes et encaissé tant de horions !

Ah ! par exemple, qu'on ne s'attende pas à nous voir faire mêmes dégâts et pareilles recettes. D'aucuns, sans doute, l'espérant un peu, s'en réjouissaient beaucoup. Ceux-là, conservateurs quand même des rimes besogneuses et des centons douceâtres, en seront et pour leur espoir et pour leur réjouissance. En vérité, mes bons messieurs, nous ne saurions pousser la naïveté aussi loin. Nul d'entre nous n'ignore quelles seraient les conséquences immédiates de ces admirations trop emportées. Aussi se contentera-t-on de se casser la voix à force de hurrahs et d'encaisser nombre d'ampoules à force de bravos.

Il est vrai qu'on se demande pourquoi, — si tels sont, en effet, les sentiments de la jeunesse contemporaine, — elle n'a pas trouvé plus tôt le moyen d'affirmer péremptoirement, en même temps que son goût pour le grand art, son dégoût du métier vil ?

A cette question spécieuse, la réponse est facile :

Depuis l'avénement de M. V. Hugo, un écrivain s'est-il rencontré qui se trouvât dans la même situation ? Non. Ce n'est certes pas à dire que tous manquassent de talent. On pourrait, au contraire, en citer jusqu'à trois dont l'œuvre mérite — à titres divers — les plus larges sympathies. Mais lequel des trois a éprouvé le besoin d'un appui plus que moral ? Lequel a été contesté ? Lequel bafoué ? Lequel étouffé ? Pas un. Ils n'ont eu, ces derniers représentants des lettres françaises, qu'à suivre les chemins ouverts... à coups de poings, par le chef de l'école moderne. Or, puisque la route était frayée, cette trinité n'avait pas à requérir l'intervention du moindre sapeur. Voilà pourquoi les haches de nos devanciers se sont doucement rouillées à leur clou. — Les immortels principes du « mil-huit-cent-trente » littéraire étaient désormais consacrés ; il n'appartenait plus au parterre que d'en acclamer les représentants au passage. Ainsi a-t-il fait toutes les fois que l'occasion s'en est trouvée.

Sans doute on a laissé, sur nos scènes, germer en paix bien

des herbes malsaines, et traîner à loisir bien des ordures nauséabondes. — Mais est-ce d'art qu'il s'agissait dans l'espèce? Et ces turpitudes valaient-elles vraiment qu'on organisât contre elles quelque garde mobile qui, chargée de les poursuivre, perdît son temps à ces expéditions sans profits, mais non sans risques? — Personne ne le pense. D'ailleurs, il faut le reconnaître, l'engouement public a longtemps patroné ces déplorables végétations; les vouloir arracher avant l'heure, c'eût été tout compromettre; la fantaisie du moment se fût, dans l'esprit de la foule, irritée de tous les charmes qui s'attachent aux choses disputées. — Le mieux était donc de plaindre *in petto* ce bon peuple qui s'en allait broutant ces choses sans nom, — mais de le laisser paître sans trouble, paître à pleines dents, paître à pleines lèvres... On était assuré que la satiété — si grand mangeur qu'il fût — viendrait à la fin, et d'autant plus complète que l'absorption aurait duré un plus long temps. — C'est l'histoire du monsieur qui veut, à toute force, manger des moules. Que sa femme, pour telle ou telle raison, n'y prête pas les mains, et notre homme s'échappera de la maison, sous n'importe quel prétexte, pour aller au restaurant passer son caprice culinaire. Et le caprice persistera tant que persistera l'opposition de madame. — Mais que madame, au contraire, donne tout de suite satisfaction au désir exprimé, et monsieur mangera tant et tant de moules conjugales, qu'il s'assommera, du premier coup, son caprice imbécile par la plus copieuse des indigestions connues. Si bien qu'à partir de ce jour, il n'est pas de puissance humaine qui

pourra l'empêcher de s'enfuir à toutes jambes à l'aspect de la moindre coquille fricassée.

Ainsi, grâce au ciel, l'appétit des gourmets d'inepties théâtrales est bien près d'avoir dit son dernier mot; la scène française va pouvoir enfin remonter au niveau d'où ces dépravations du goût l'avaient précipitée! — De là notre grande foi dans le succès des drames qui vont renaître. Succès non scandaleux. Comment le serait-il? Aujourd'hui les dissidents sont rares. L'apaisement s'est fait peu à peu dans les esprits rebelles jadis aux procédés du poète. Son génie a fini par percer la plupart des cuirasses contre lesquelles, impuissant, il se brisait d'abord. Le parti pris s'en est allé, l'admiration est venue.

Et d'ailleurs, les plus rudes adversaires de M. V. Hugo n'étaient déjà plus, aux soirs des grandes batailles, de la première jeunesse. Peut-être ont-ils, à cette heure, d'excellentes raisons — car l'aiguille a depuis bien des fois tourné — pour ne plus rêver de nouvelles cabales. Il faut de larges poumons aux grandes clefs! Et les vigueurs perdues ne se retrouvent guère, même quand il s'agit de protester contre une césure hérétique..... Soit dit sans allusion aux palmes encore vertes de M. Viennet! — Quant à ceux qui, débraillés, en chevelure absalonienne, culotte large et cravate rouge, emplissaient, trente-six ans passés, le parterre de leurs juvé-

niles et superbes turbulences, ne sont-ils pas aujourd'hui les graves personnages qui tiennent l'orchestre et le balcon, rasés de frais et gantés de blanc? Ce n'est évidemment pas contre eux que les alexandrins du maître auraient à nous demander aide et protection. — Contre qui, dès lors? Donc attendons en paix l'événement; graissons nos mains, retenons nos places, et... recueillons-nous.

Du reste, à moins d'être aveugle, il faut le reconnaître, tout va bien. La réaction poursuit hardiment sa marche. Nous disions naguère les rapports intimes par où se reliaient entre eux les succès — d'essences si diverses pourtant — de M. L. Bouilhet à l'Odéon, de Mme Cornélie à l'Eldorado, et de M. Glatigny à l'Alcazar. Depuis, M. Ponsard n'a pas été sifflé à la Comédie-Française, et M. Dumas fils a triomphé au Gymnase dramatique. Tout à l'heure nous enregistrions, avec des marques d'enthousiasme mal déguisées, le démuselement de notre lion littéraire, — et voici que nous avons, en outre, à signaler une très-glorieuse récompense, tombée d'en haut, sur la poitrine d'un poète : — M. Edouard Pailleron vient d'être, en tant

qu'auteur dramatique, nommé chevalier de la Légion d'honneur!!!

Homme, M. Edouard Pailleron jouit d'une jolie fortune, dit-on, et assurément d'une belle situation : il est gendre de la *Revue des Deux-Mondes*, par suite de son mariage avec Mlle Buloz.

Auteur dramatique, M. Edouard Pailleron est le père de quatre comédies, par lui reconnues : le *Parasite*, le *Mur mitoyen*, le *Dernier quartier* et le *Second mouvement*... cinq ou six actes en vers — cinq ou six chefs-d'œuvre, madame!

Nous sommes heureux de joindre nos sincères félicitations à celles qui doivent, pour le moment, pleuvoir — douce rosée! — sur le front de M. Edouard Pailleron.

Et vous tous, les Amédée Rolland, les du Boys, et le reste, venez contempler cette bienheureuse boutonnière! N'est-ce pas qu'à ses rayonnements vous allez sentir se décupler votre courage, grandir tous vos espoirs? Travaillez, travaillez donc, ô jeunes gens! c'est les fonds qui manque le moins. Et quand, à défaut de génie, vous aurez à coups de talent abattu autant de besogne que votre confrère, vous verrez à son tour votre paletot, comme le sien, irradier tout à coup! — Que M. Edouard Pailleron vous devienne une force et un exemple; regardez ses ailes : *sic itur ad astra;* regardez et ralliez-vous à son ruban rouge!

Que si vous trouvez le moyen de vous apparenter, comme lui, avec la *Revue des Deux-Mondes*, ne vous gênez pas. Si cela ne sert de rien, il demeure à peu près acquis à la science moderne que cela peut ne pas nuire.

Pardon, un dernier mot : il complètera merveilleusement le présent article, car il apporte une nouvelle preuve à l'appui de notre thèse ainsi résumée : « Le grand art remonte au jour! » — Cette preuve, la voici :

M. Adrien Marx vient d'être attaché, en qualité de secrétaire, à M. le duc de Basano, grand chambellan. — On a rétabli, pour notre éminent collègue, une charge tombée depuis longtemps en désuétude, celle de *Chroniqueur*.

JULES DEMENTHE.

THÉATRES ET CONCERTS

Les Idées de madame Aubray tiennent la corde cette semaine, et font diversion aux discussions musicales soulevées par l'apparition de *Don Carlos*. L'opéra de Verdi est décidément une œuvre capitale, et les critiques du lundi échangent à ce sujet de formidables coups d'estoc.

Nous n'avons pas à nous mêler de ces querelles. La comédie de M. Dumas fils n'excite pas de passions aussi vives, mais elle a fait naître quelques protestations, plus ou moins virulentes, contre ses prétentions philosophiques. Nous croyons que l'auteur du *Demi-Monde* n'a pas ces graves préoccupations. La prétention n'est que dans le titre. *Les Idées de madame Aubray* sont des lubies, à la rigueur ; cet ouvrage, pas plus que l'*Affaire Clémenceau*, ne nous paraît destiné à modifier nos conventions sociales. Pourquoi faire de M. Dumas un philosophe ? C'est un si charmant amuseur !

En attendant, nous offrons à nos lecteurs le croquis des types principaux de la pièce qui fait courir Paris. Tout en bas, l'excellent Arnal et Mlle Barataud ; en tête, Jeannine et son baby, en face de Nertann ; enfin, Mme Aubray, entre son fils Camille et le gandin Valmoreau. Je n'en connais point d'autres.

Mlle Delaporte a certainement un talent sérieux et fort sympathique ; on la dit appelée au Théâtre-Français et nous y donnons volontiers les mains. Mais ce que nous comprenons moins, c'est qu'on s'appuie de cette nouvelle pour jeter des pierres dans le jardin de Mme Victoria et de notre cher Lafontaine.

Nous ne sommes pas de ceux qui nient les taches du soleil, et quand le « jeune homme pauvre » quitta le Gymnase et la comédie de genre pour le marivaudage et les alexandrins du Théâtre-Français, nous en fûmes quelque peu affectés. Ce talent débordant de sève nous paraissait devoir mal s'accommoder de l'atmosphère classique. Il est trop vivant dans ce répertoire empaillé. Ce qui peut le sauver, ce sont des créations modernes et palpitantes.

Lafontaine mis à part, nous ne comprenons guère que Mme Victoria se discute. Je n'établis aucune comparaison, mais j'affirme qu'il n'y a personne au monde qui joue l'Agnès de l'*Ecole des femmes* comme cette intelligente et modeste artiste. Les filles de famille de Molière et de Sedaine n'auront jamais de plus charmante incarnation. Et si elle reste un peu dans l'ombre et dans l'oubli, la faute en est aux joailliers qui ne savent pas sertir cet inappréciable diamant.

Les répétitions d'*Hernani*, dirigées par M. Auguste Vacquerie, commenceront la semaine prochaine au Théâtre-Français. Mlle Favart jouera Dona Sol.

M. de Chilly se dispose à jouer *Ruy-Blas* à l'Odéon ; M. Hostein, *Angelo* au Châtelet ; M. Marc Fournier, *Marie Tudor* à la Porte-Saint-Martin ; M. Faille, *Lucrèce Borgia* à l'Ambigu, — pour commencer, bien entendu.

Nous verrons ensuite.

Le Théâtre du Champ-de-Mars répète activement ses pièces d'ouverture :

Le *Château des Vierges*, trois actes de MM. Ducros et Serré, musique de M. H. Potier ;

The Rival's rendez-vous, grande pantomime anglaise ;

Un quart-d'heure avant sa mort, opéra-comique en un acte, paroles de M. Jacques Lambert, musique de Georges Maurice ;

Qui a bu boira, opérette de J. Barbier, paroles de M. Alexis Bouvier.

Soixante danseuses anglaises viennent d'être engagées par la même direction.

LES IDÉES DE MADAME AUBRAY

Barantin : Arnal. — Camille : Berton. — Valmoreau : Porel. — Tellier : Nertann. — Jeanne : M^{me} Delaporte. — M^{me} Aubray : M^{me} Pasca. — Lucienne : M^{lle} Barataud.

Les grands journaux affirment que la commission de censure se propose d'interdire, pendant la durée de l'Exposition, les pièces « dont les susceptibilités nationales de nos hôtes pourraient prendre ombrage. »

Cela est généreux et convenable, mais c'est mettre à l'index toutes les pièces militaires ; — à moins de pousser la politesse aux dernières limites et de représenter les rares escarmouches, — s'il en est, — dans lesquelles les Français n'auraient pas précisément remporté l'avantage.

Les Folies-Dramatiques ont joué mercredi soir la Revue de circonstance que nous avons déjà annoncée : *Les Voyageurs pour l'Exposition*. La pièce est gaie et d'une actualité indiscutable. Elle donne un échantillon des procédés dramatiques probables du Théâtre-International. Forcé d'admettre les artistes de toutes les nationalités, on y représente la *Tour de Nesle* dans tous les idiomes connus, sans en excepter le bas-breton et le javanais. On arrive ainsi à de curieux effets scéniques.

L'ouvrage de MM. Thierry et Busnach se pique d'avoir une portée morale. Il raille les propriétaires avides, et nous montre un bourgeois de Paris, séduit par les offres d'un Américain, et lui abandonnant sa demeure. Repoussé à son tour par les hôteliers dédaigneux, forcé de coucher à la belle étoile, il s'estime trop heureux d'endosser la livrée et d'entrer au service de son locataire. Voilà de la vraie comédie.

M. Emile de Girardin a donné à la salle Herz une pièce nouvelle, intitulée : *Le Mariage d'honneur*.

Ses principaux rôles sont confiés à MM. Delaunay, Coquelin, Barré et à Mlle Favart.

Voilà qui est à merveille ; mais, avec une pareille distribution, JE ME DEMANDE pourquoi le *Mariage d'honneur* n'est pas tout bonnement joué au Théâtre-Français. M. de Girardin est d'une trop haute valeur pour qu'on ne lui marchande pas le droit d'être sifflé par un public véritable.

EDOUARD WORMS.

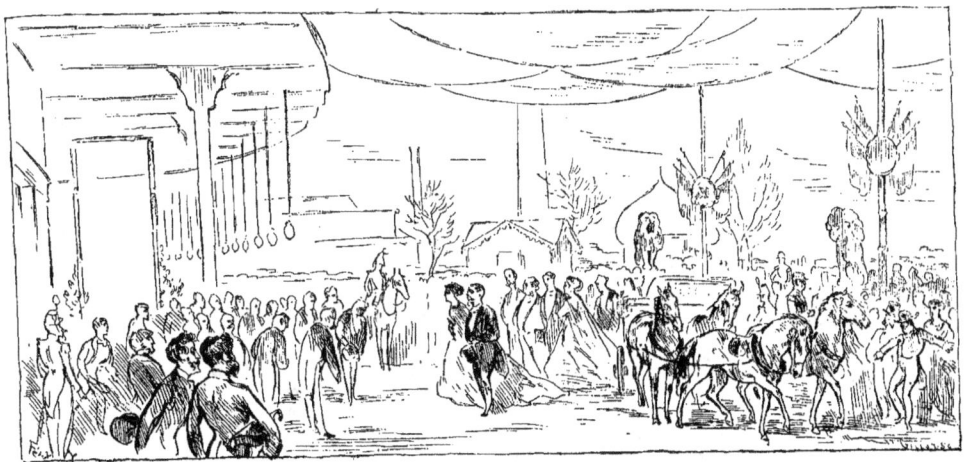

L'INAUGURATION
DE L'EXPOSITION UNIVERSELLE

 LLE est inaugurée, et bien inaugurée ! Jamais échafaudages n'avaient été à pareille fête ! Jamais la science du décor n'avait fait de pareils miracles ! Jamais plus habiles trompe-l'œil n'ont été mis au service d'une plus belle cause !

Cette cérémonie toute française s'est passée le PREMIER AVRIL.

La Commission impériale a fait les honneurs du palais du Champ-de-Mars aux hôtes illustres qui se pressaient dans son enceinte. Les exposants se déroulaient, comme des flots, dans les courbes grandioses de la galerie principale, embellis d'habits noirs et de cravates blanches. Que de cravates et que d'habits ! Toute la presse bien pensante était là, — et même l'autre. Les uns avaient payé leur entrée ; les autres s'enorgueillissaient des préférences de Messieurs de la Commission. Malheur aux journalistes qui avaient manqué d'enthousiasme ! Pareil à la furie vengeresse du tableau de Girodet, le ressentiment officiel le poursuivait de ses torches. Ce n'est que devant le reflet de la pièce de 20 francs, — ce reflet à qui l'on a tant sacrifié, — que les barrières s'ouvraient, — et encore de mauvaise grâce.

Il nous faut l'avouer avec quelque timidité. Hélas ! nos rédacteurs ne font partie d'aucun jury international. A l'exception de deux ou trois, qui se trouvent presque compromis dans notre compagnie, nul de nous n'a le droit superbe de porter l'épée et de broder son collet des palmes académiques. Nous faisons tout bonnement partie de cette grande famille d'artistes, qui met les questions d'art et de dignité au-dessus et en dehors des questions financières. — Mauvaise affaire !

Nous n'étions pas les seuls de méchante humeur. Il n'y a pas huit jours, — faut-il le dire ? — qu'une voix, à laquelle on ne réplique pas, avait dit le mot de la situation. Ce mot ne se répète pas, car il n'est pas dans le dictionnaire. Nous nous demandons comment on a passé là-dessus, et pourquoi cette voix se trouvait pourtant à la fête... — C'est qu'il était difficile d'inaugurer sans elle.

Mais laissons ces considérations générales, pour entrer dans le vif de la question...

LL. MM. l'Empereur et l'Impératrice ont inauguré, lundi dernier, à deux heures, l'Exposition universelle de 1867.

Cette cérémonie toute française a eu lieu le PREMIER AVRIL.

« Malgré les prédictions des incrédules et des alarmistes, dit un excellent journal, l'Exposition internationale a été ouverte au jour précis qui lui avait été assigné, sans une heure de retard, et dans les conditions les plus satisfaisantes... «Voltaire autrefois a fini la phrase : « et dans le meilleur des mondes possibles. »

A deux heures moins un quart, l'Empereur et l'Impératrice, à peu près sans escorte, et accompagnés seulement de quelques personnes, ont quitté les Tuileries.

Les voitures de la cour ont traversé lentement la grande allée et sont sorties par la porte de la place de la Concorde.

L'Empereur était en habit de ville, avec le grand cordon de la Légion d'honneur ; l'Impératrice portait un manteau de velours noir, brodé de jais, et un chapeau de velours grenat, entouré d'une petite guirlande de feuilles de chêne dorées.

Le temps était superbe ; une affluence considérable de curieux se dirigeait vers le Champ-de-Mars. On avait dû interrompre la circulation des voitures à partir du pont des Invalides. De nombreuses escouades de sergents de ville et de dragons à cheval stationnaient sur les quais et aux environs.

Les établissements publics de la capitale étaient pavoisés ; on évaluait à vingt mille le nombre des étrangers arrivés à Paris par les trains de la veille et du jour.

Une foule compacte se rassemblait sur les points que devait traverser le cortège.

On supposait qu'il devait être, comme dans toutes les occasions solennelles, très-nombreux et très-brillant. Il y a eu quelque déception à cet égard ; la chose s'est passée en famille. Leurs Majestés étaient dans une calèche découverte à quatre chevaux, conduite à la Daumont. Quatre voitures également découvertes contenaient leur suite.

On a remarqué l'absence du Prince impérial, qui figurait pourtant dans les indications du programme officiel.

Leurs Majestés ont suivi la place de la Concorde, le quai de Billy et le pont d'Iéna.

Elles sont descendues de voiture à la grande porte du Palais, et ont été reçues par M. Le Play et les membres de la Commission impériale.

L'Empereur, donnant le bras à l'Impératrice, a parcouru la sixième galerie de l'Exposition, dite des arts usuels, en passant sur la plate-forme qui en occupe l'axe. La plupart des machines qu'elle renferme avaient été mises en activité, et les visiteurs se sont arrêtés en divers endroits, et notamment près de l'immense volant qui se trouve intérieurement à la hauteur du phare.

Après ce vaste circuit, dont le parcours a duré près d'une heure, l'Empereur a traversé directement le Palais, en allant du pont d'Iéna à l'École militaire, mais en se détournant pour voir le jardin central et la galerie des œuvres d'art qui l'entoure immédiatement.

Pendant cette promenade avaient lieu les présentations successives, faites par les membres de la Commission, des groupes d'exposants ou de commissaires étrangers qui se trouvaient sur leur passage.

Ont été également présentés : les membres du jury français, échelonnés en dix groupes; les membres de la Commission scientifique, de la Commission de l'histoire du travail, du Comité des mesures, poids et monnaies, du Comité consultatif de l'exposition d'agriculture, du Comité consultatif de l'exposition d'horticulture; les membres des Comités de l'exposition des œuvres musicales, de la Commission d'encouragement pour les études des ouvriers; les membres du service médical, etc., etc.

Des salles spéciales avaient été réservées aux ministres, au corps diplomatique, à la suite de Leurs Majestés et aux grands corps de l'État. On remarquait de très riches toilettes parmi les dames invitées, mais l'habit noir dominait d'une manière fâcheuse, et, du haut des galeries, les rubans de ces dames semblaient des bluets ou des coquelicots perdus dans des terres labourées.

Le cortège s'est arrêté un instant auprès du temple de la Paix, édifice allégorique dû à un Prussien, M. Krupp. On est libre d'en tirer les conséquences les plus rassurantes.

LL. MM. sont sorties par la rue de Belgique et la voie rayonnante qui traverse le jardin extérieur et conduit directement à l'École Militaire. Elles sont remontées en voiture à la porte de l'École et sont immédiatement rentrées aux Tuileries.

N'oublions pas de dire que, pendant la fête, un orchestre invisible, dissimulé derrière les innombrables cloisons du Palais, a fait entendre les airs les plus doux et les plus patriotiques.

Cette cérémonie toute française s'est passée le PREMIER AVRIL.

Il faut reconnaître que, depuis huit jours, l'aspect intérieur du Palais a pris une animation extraordinaire. Ce qu'on y a dépensé de force et d'activité est véritablement prodigieux. Si l'Exposition n'est encore qu'à moitié installée, c'est que réellement il était impossible de faire davantage dans une semaine. On aurait dû se souvenir du vers du fabuliste :

Rien ne sert de courir, il faut partir à temps.....

Les invités à la séance d'inauguration ou les visiteurs à vingt francs n'ont d'ailleurs que peu de regrets à faire valoir. Ils sont entrés, il est vrai, grand étonnement, dès leur arrivée au Champ-de-Mars, ils ont appris que toute circulation était interdite. Chaque nouveau venu, suivant la couleur de sa carte, était parqué dans une salle et dûment consigné jusqu'à nouvel ordre.

Le moyen, sans cela, d'établir un ordre parfait dans une cohue de cent mille individus ! Nous oserons toutefois élever une voix timide : N'eût-il pas été plus aimable d'enrégimenter cette foule privilégiée par escouades, et de la faire aller et venir par les jardins, d'abord pour lui donner de l'air, et ensuite pour animer le paysage aux yeux de la vile multitude qui garnissait les hauteurs du Trocadéro.

Bref, l'Exposition nous est acquise ; nous la tenons, et nous croyons pouvoir démentir les bruits qui annonçaient une nouvelle fermeture, nécessaire à l'achèvement de son installation.

Cette installation se terminera en petit comité, et sans que les visiteurs du Champ-de-Mars aient l'air de s'en apercevoir. On suivra la marche raisonnée et logique dont nous avons pu déjà constater les heureux effets.

Après avoir payé vingt francs pour « ne pas voir » l'Exposition à moitié déballée, on payera cinq francs, pendant huit jours, pour la voir sortir de sa coquille ; et dans un mois ou deux, dès qu'elle sera dans toute sa splendeur, on en jouira pour vingt sous.

Il nous semble pourtant que le terrain du Champ-de-Mars fut livré le 25 septembre 1865 à la Commission impériale, et que le 3 avril 1866, les premiers piliers du PALAIS DE TÔLE s'élevèrent du sol. Un an s'est passé depuis ce temps, et nous y songions, en considérant les échafaudages qui masquent les plâtres du Cercle international, les édifices à moitié couverts, et les constructions qui montrent encore leurs squelettes.

« Il est sage, dit un journal officieux, de s'en tenir à un coup d'œil général. Malgré les vingt mille bras, qui depuis trois jours ont travaillé sans relâche, il n'a point été possible de venir à bout d'une besogne à laquelle quinze jours auraient à peine suffi... »

Et pourquoi, je vous prie, n'avez-vous pas convoqué ces vingt mille bras le 1er mars dernier ? En vérité, il y a dans ces considérants une naïveté de si haute comédie, que nous nous demandons, comme Basile, qui l'on trompe ici.

Afin qu'on ne nous soupçonne d'aucune partialité, empruntons à la *Liberté* une exacte appréciation de l'état du Palais du Champ-de-Mars, le 1er avril, jour de l'inauguration officielle, à trois heures de l'après-midi :

« Rien n'est fini, dit le journal ; peu d'objets sont installés ; c'est un chaos indescriptible, et le Palais, moins la hauteur, est un peu une tour de Babel.

» Autour du Palais, c'est un encombrement de colis de toutes sortes, de toutes formes, dimensions, origines et provenances; brancards, camions, voitures, charrettes, civières circulent dans les avenues latérales, en files interminables, de l'École militaire aux Invalides. On assiège littéralement la porte de Grenelle, au pont d'Iéna ; la Porte-Saint-Martin est envahie. Les locomotives sifflent en stoppant sous le pavillon d'honneur.

» Rien de plus curieux que l'état actuel de la section étrangère du Palais. Il y règne une activité dévorante ; les wagons arrivent tout chargés des pays de production ; ils sont vérifiés par la douane, et manœuvrés par un personnel d'équipe, recruté par la chambre de commerce. »

Est-ce que cette solennité ne vous semble pas un peu bruyante, un peu sans façon ? Cependant, ce splendide velum vert, parsemé d'abeilles d'or, qui s'étend du pont d'Iéna à la porte principale du Palais, méritait de mieux finir. Les mille banderolles flottant dans les airs devaient abriter une fête plus réelle. Quand on joue la pièce, les lisses doivent se taire ; quand les acteurs sont en scène, les machinistes doivent se reposer.

Mais cette cérémonie, toute française, s'est passée le PREMIER AVRIL.

Terminons, si vous le voulez bien. Nous qui voyons dans les Expositions une fermentation salutaire d'idées générales et fécondes ; nous qui croyons que les fêtes populaires doivent être étrangères à la spéculation ; nous qui mettons le progrès au-dessus du bénéfice, nous nous associons pleinement aux paroles suivantes, que nous trouvons dans la feuille que nous avons déjà citée :

« Ce qui est mixte n'est jamais grand.

» Or, ce que nous eussions voulu, nous, c'eût été, qu'appelant à Paris des millions de visiteurs venus de tous les points du globe, l'Exposition universelle de 1867 eût a

plus haut degré le caractère de la grandeur et de l'hospitalité.

» Nous n'eussions pas voulu de tourniquets.

» Nous n'eussions pas voulu que personne payât pour entrer.

» Nous n'eussions pas voulu que les exposants, après s'être imposé des dépenses considérables, eussent à débattre mesquinement des comptes de menus frais.

» Qu'importait, en cette occasion, qu'il en coûtât à la France et à la ville de Paris quelques millions de plus?

» Est-ce que ces millions n'auraient pas été de l'argent semé, lequel pour un grain eût rendu pour un épi ?

» Est-ce que les quelques francs que les visiteurs dépenseront en droit d'entrée à l'Exposition universelle, ils les eussent remportés, épargnés et chez eux, dans leur sac de voyageur?

» Ce que nous avons de moins en moins, ce qui nous manque de plus en plus, en toutes choses, nous qui devrions être la grande nation, c'est le sentiment, c'est le génie de la grandeur ! »

<div style="text-align:right">G. RICHARD.</div>

NOTES SPÉCIALES

Voici quelques renseignements, puisés à des sources limpides, et qui se rapportent à l'inauguration du Palais du Champ-de-Mars :

.˙. L'Empereur et l'Impératrice ont été reçus à l'Exposition par S. A. I. Mme la princesse Mathilde ; par LL. AA. RR. le prince d'Orange, président d'honneur de la Commission des Pays-Bas ; par M. le comte de Flandre, président d'honneur de la Commission de Belgique ; par S. A. I. le duc de Leuchtemberg, président d'honneur de la Commission de Russie ; par LL. AA. le prince et la princesse Murat.

Sous la porte du grand vestibule du Palais, Leurs Majestés ont reçu les hommages de la Commission impériale, à la tête de laquelle se trouvaient LL. Exc. M. Rouher, ministre d'Etat et des finances; M. Forcade de la Roquette, ministre des travaux publics ; M. le maréchal Vaillant, ministre de la maison de l'Empereur et des beaux-arts ; M. le marquis de La Valette, ministre de l'intérieur ; M. Baroche, garde des sceaux ; M. Magne, membre du conseil privé ; M. le baron Haussmann, sénateur, préfet de la Seine ; M. Pietri, préfet de police, et M. le conseiller d'Etat Le Play, commissaire général de l'Exposition.

LL. Exc. M. Vuitry, ministre présidant le conseil d'Etat ; M. Duruy, ministre de l'instruction publique ; M. le maréchal Niel, ministre de la guerre, et M. l'amiral Rigault de Genouilly, ministre de la marine, faisaient partie du cortège.

.˙. Quelques journaux avaient annoncé que la cérémonie d'ouverture de l'Exposition serait empreinte d'une grande simplicité.

.˙. Le prince d'Orange s'était déjà mis en route, lorsqu'une dépêche électrique, le prévenant qu'il pouvait sans inconvénient retarder son voyage, est arrivée à La Haye.

Le prince est descendu au Grand-Hôtel.

.˙. Les sénateurs, les députés et les conseillers d'Etat sont arrivés à l'Exposition par le chemin de fer de ceinture, qui inaugurait son service. Un grand nombre d'invités ont pris la même route.

Le parcours de cette ligne, entre Auteuil et l'Exposition, est réellement féerique, et déroule aux yeux des voyageurs le plus magnifique panorama.

.˙. Les théâtres de Paris ont illuminé le 1er avril, et quelques établissements particuliers ont suivi leur exemple. La ville était pavoisée comme aux jours de réjouissance, et les Parisiens cherchaient à se persuader qu'ils étaient en fête. Mais cela n'a jamais été bien prouvé.

L'ouverture de l'Exposition n'a été réellement animée que pendant quelques heures de l'après-midi, et cette animation a été toute locale.

.˙. On assure que les jardins du Champ-de-Mars, à partir du 8 avril, époque de l'abaissement des tarifs d'entrée à un franc, resteront ouverts au public jusqu'à dix heures du soir. Il nous semble que le Théâtre international devrait demander pour ses spectateurs la permission de onze heures.

En attendant, la fermeture des portes du jardin — il est vrai que l'on paie cinq francs—se fait à la tombée du jour. Le public en a sans doute été prévenu. Mercredi soir, un peu à l'étourdie, nous avons eu la fantaisie de voir le coup-d'œil de nuit de l'Exposition, et nous nous sommes rendus au Trocadéro sur les huit heures. Constatons en passant que la place du Roi-de-Rome, illuminée de ses becs de gaz, présente un aspect merveilleux. De l'autre côté de la Seine dormait l'Exposition, lourde et morne, mal séchée encore de vingt heures de pluie. Elle nous rappelait les vers de Musset :

> Dans ce grand Palais rouge,
> Pas une âme qui bouge,
> Pas un reflet sur l'eau,
> Pas un fallot...

Les boutiques du promenoir extérieur avaient elles-mêmes perdu leur clarté ; de loin en loin, quelques flammes vacillantes erraient dans l'enceinte sombre, pareilles aux feux follets des légendes.

Voyons, il faudrait pourtant animer un peu la fête. Si l'on mettait la gaîté au concours? Si l'on décrétait l'enthousiasme? Si l'on empalait, « comme Schahabaham, » les gens de mauvaise humeur? Car enfin, nous sommes ici pour nous amuser, et nous n'en avons pas l'air. Il est temps que cela finisse.

.˙. Nos rédacteurs sont prêts, et nos lecteurs savent qu'ils ne manquent pas à notre journal. Plus de trente plumes vaillantes prennent déjà des notes et rassemblent les matériaux du LIVRE que nous avons promis. Dès la semaine prochaine, ils seront en pleine activité, avant même que l'Exposition ne soit tout à fait installée. Mais il nous faut aller de l'avant, quitte à revenir sur nos pas.

Nous avons même fait de nouvelles recrues. Une dame, et des plus expertes, a bien voulu se charger des articles relatifs aux ajustements et aux broderies. Elle a moins de littérature que de goût, et c'est pour cela que nous l'avons choisie. Il est certain qu'elle entend et décrit les dentelles bien mieux que ne le ferait Mme Sand. Celle-ci ne sait faire que des chefs-d'œuvre — à ses heures — et serait tout à fait insuffisante pour un pareil travail.

Nous nous hâtons de donner cette bonne nouvelle à nos lectrices, et nous leur présenterons Mme Marie C. dans un prochain numéro. Tout ce que nous pouvons dire aujourd'hui, sans blesser la modestie de notre gracieux collaborateur, c'est qu'elle ne fait pas son état du métier d'écrivain et qu'elle n'a jamais écrit — même de loin — dans les journaux de demoiselles.

<div style="text-align:right">G. R.</div>

L'ART A L'EXPOSITION UNIVERSELLE

LA MUSIQUE

xaminons aujourd'hui, le plus brièvement possible, le *caractère musical* des principales nations européennes. Nous garderons une place dans cette étude à ces pays plus lointains, que la civilisation n'a pas encore illuminés ou corrompus, suivant le point de vue du lecteur, et dont les ressources musicales demeurent à l'état rudimentaire.

Restons d'abord en Europe. Voici venir les Italiens, le premier peuple du monde par son histoire, par ses traditions, si l'on juge la grandeur d'un peuple à ses appétits de domination, à l'ampleur de ses excursions intéressées sur le territoire d'autrui, à la majesté des œuvres d'art sorties de ses mains.

L'Italie a été de tout temps considérée comme la mère des arts, la nourrice bienfaisante du genre humain. Dépositaire de l'esprit de la Grèce, elle le portait aux extrémités du monde connu. Soumise plus tard aux Barbares, elle triomphait d'eux à force d'astuce et de caresses, et finalement, les asservissait à ses mœurs, à ses institutions, à ses goûts. Plus tard encore, elle donnait le signal d'une résurrection triomphante, elle s'arrachait à la nuit où la tenaient ses instituteurs et maîtres; elle entrait impétueusement dans la vie, elle appelait à elle les penseurs, les savants, les artistes et étonnait l'univers par une gigantesque poussée d'hommes. L'architecture, la statuaire, la musique, la poésie, la peinture surgissaient à l'appel des Dante, des Palestrina, des Brunelleschi, des Michel-Ange, des Vinci, des Raphaël. Quel que soit le monument que vous admiriez aujourd'hui, quelle que soit l'œuvre d'art qui vous frappe, regardez-là de près : Ses racines sont en Italie; elle touche Rome par quelque point.

Est-ce à dire que l'Italie règne encore ; est-ce à dire que son esprit soit l'esprit du temps ? Non certes. L'Italie représente dans l'histoire la domination d'un groupe, l'aristocratie d'un parti. Or, les groupes se dispersent, les partis s'évanouissent aujourd'hui devant la fusion croissante des intérêts, des instincts, des aspirations, des nationalités. L'Italie est une mère nourrice qui fut grande, qui fut féconde ; elle a droit à la piété affectueuse des générations nouvelles; mais ce n'est plus du côté de Rome que ces générations doivent se tourner désormais.

A force de produire, à force de donner d'elle-même, l'Italie s'est épuisée ; elle a tari en elle les sources de la maternité. L'art qu'elle cultive, l'art qu'elle glorifie au temps où nous sommes, est un produit hybride, rachitique, impuissant. Ce n'est pas l'art des générations impatientes et viriles.

Je ne crois pas qu'une certaine nation prédestinée soit nécessaire dans l'avenir pour guider les autres et leur ouvrir les routes, comme nous l'avons toujours vu jusqu'ici. Le monde est émancipé et « les colonnes de feu » qui menaient à la terre promise, ont fait leur temps. Pour que l'Italie reprenne aujourd'hui sa place dans la hiérarchie de la civilisation, elle a fort à faire ; beaucoup à apprendre, beaucoup à oublier.

La musique qu'aime l'Italie est celle qui va aux sens et s'y arrête, celle dont Stendhal disait :

« Dans la musique, les deux tiers au moins du plaisir sont *physiques*. »

Une sensation agréable, voluptueuse, voilà ce que l'Italie demande au compositeur, à l'orchestre, à la voix. Se placer à un autre point de vue pour juger la musique italienne, c'est se condamner d'avance à des déclamations puériles. Ne parlez aux Italiens ni de situation à traduire, ni de péripéties logiques, ni de mouvement scénique, ni du but moral de l'art. Ils ne vous comprennent pas; ils n'ont jamais porté la question musicale sur ce terrain. Ils se demandent ceci : Suis-je charmé ? Et si leurs sens sont flattés, leur épiderme dûment chatouillé, peu leur importent les violences de toutes sortes faites sur la scène au bon sens, à la vérité, à la marche naturelle des passions; peu leur importent les décors invraisemblables, les transpositions de pays, les déplacements des montagnes et des fleuves, la couleur locale bafouée sur la scène, dans l'orchestre, dans la mélodie; peu leur importe ce suprême ridicule des chanteurs qui, dans n'importe quelle situation insignifiante ou terrible, calme ou démontée, s'approchent imperturbablement du trou du souffleur, étrangers au drame, à la scène, à leurs partenaires, et viennent roucouler leur éternelle cavatine, toujours la même, toujours enrichie des mêmes ornements, toujours en tenue de bal, peinte, fardée, masquée, béate et vide.

J'ai nommé Stendhal. Si jamais réputation fut usurpée c'est assurément celle de cet arrangeur de mots, qui n'est guère, en fait d'esthétique, au-dessus du premier commis venu dans une maison de nouveautés.

« J'aime la musique qui me fait digérer agréablement tout en me charmant l'oreille, » répète-t-il à chaque page du livre qu'il a donné pour sien, après l'avoir traduit de Capani, se contentant d'y glisser quelques annotations grotesques et culinaires.

Les plus formidables hérésies sont présentées dans livre, avec cette confiance somptueuse de l'homme à qui tout réussit, que l'on écoute et qui fera le soir un dîner digne du baron Brisse.

C'est là qu'on voit, par exemple, que « pour savoir si u chant est beau, il faut le dépouiller de *ses accompagn*

ments, » et autres calembredaines de cette force que M. Azevedo (Alexis) n'oserait pas ramasser.

Quoi qu'il en soit de ce Stendhal et de sa réputation, il n'en est pas moins vrai que les Italiens pensent entièrement comme lui en musique, et que l'idéal de ce peuple aimable ne s'élève guère au-dessus des cavatines *soufflées* et des cantilènes à la vanille; que l'opéra est pour eux un dessert de choix, une fin nécessaire de la soirée, un prétexte à toilette, à causeries, à intrigues, à parties d'échecs commencées et finies entre le grand air du ténor et la sérénade de l'amoureux.

L'Italien est comme le produit nécessaire, fatal, de ce beau climat qu'il a eu la chance de rencontrer en naissant.

Que de fois, en me promenant à Naples, je me suis arrêté devant un groupe de lazzarones savourant, sur la Chiaja, les douceurs de *far-niente* ! Il était trois heures de l'après-midi ; le soleil déclinait à peine. Ils étaient là, étendus à terre, pêle-mêle, les uns dormant, les autres fumant l'interminable cigarette, dans ce parfait état d'hébétement qui touche de si près au sommeil ; d'autres jouant à quelque jeu du pays. A quelques pas d'eux s'étalait la mer bleue, calme, indifférente, soulevant à peine, tant la brise est douce, quelques ondulations indécises, pendant qu'à l'horizon le Vésuve apaisé exhale, sans menace, sans effort, un nuage de fumée transparente. La ville semble dormir ; l'attente, une attente sereine et rassurée, est comme l'athmosphère qui enveloppe toutes ces âmes, sans souvenir de la veille, sans inquiétude du lendemain. Dans l'angle d'un mur qui fait de l'ombre, un enfant mendie en souriant, un capucin offre au passant ses services d'interprète et de guide assermenté.

Comme je comprenais, en interrogeant ce spectacle, le caractère de l'art italien moderne, de la musique italienne moderne ! Comme je m'expliquais bien ces joies calmes, superficielles que le peuple et les riches vont chercher au théâtre ! Comme de tous ces groupes, de tous ces monts et de cette mer s'échappait bien la mélodie italienne, la mélodie du pays ! Comme je m'associais à l'admiration de ces braves gens pour la voix humaine, si naturellement souple, onduleuse, pénétrante, chez un peuple bercé par tant de mollesses, de ravissements, de sérénités !

Je crois, autant qu'homme du monde, au caractère essentiellement humain de l'œuvre d'art ; je suis fermement convaincu que l'esprit de nationalité, étroit, ombrageux et jaloux, ira s'effaçant de plus en plus, pour faire place à un esprit plus large, plus intelligent, plus fécond ; mais je crois, avec non moins d'énergie, à la persistance dans la forme extérieure de toute œuvre, des notes caractéristiques d'un pays, d'un milieu, d'une latitude. Dans cent ans, dans mille ans, dans dix mille ans, la note dorée, la note ravissante, la note chargée de joie et de soleil sera apportée à l'œuvre humaine par ton climat sans pareil, par ta terre prédestinée, ô Italie ! ô éternel souci, éternel amour des peuples, des enfants et des poëtes !

Et, du reste, si ce que je viens de dire de la mélodie italienne est historiquement, mathématiquement vrai, il ne faut pas oublier non plus que tout peuple, que tout homme a en soi une force par laquelle il triomphe et des climats, et des gouvernements, et des désolations, et des enchantements de la nature : la liberté ! Si l'Italie eût été irrévocablement soumise au joug étranger, si elle n'eût senti gronder en elle des frémissements de colère et d'irrésistibles appétits de délivrance, elle était vouée à perpétuité à la molle cavatine et à la sérénade suppliante; elle n'aurait eu qu'à chanter à tout jamais un *super flumina Babylonis* avec variations et points d'orgue. Mais, Dieu merci ! avant d'être libre, comme elle l'est aujourd'hui, elle a passé par des années de rage, par des épreuves glorieuses, par de salutaires révoltes, et la voilà qui, peu à peu, marche à la musique vraiment virile, vraiment humaine ; voilà que ses enfants se transforment, témoin Verdi qui, dans *Don Carlos*, vient de prouver qu'au delà des Apennins, qu'au delà des Alpes, il sentait remuer et marcher, d'un effort commun, vers la lumière, des milliers d'êtres humains. Cette transformation de Verdi, c'est, dans la musique, l'affranchissement définitif qui sonne pour une grande nation.

Jusqu'ici, elle allait au théâtre chercher une allusion à ses douleurs, à son abaissement; elle saisissait au passage, dans l'air du *trouvère*, dans le cri désespéré de la *sorcière* l'écho de ses colères mal contenues ; dans le chant farouche du *maître*, la menace toujours suspendue sur elle; dans les chœurs populaires, grondants et déchaînés, ses indignations bondissantes, ses révoltes prochaines ; en un mot, elle suivait, pas à pas, dans chaque scène, dans chaque drame lyrique sa propre histoire, histoire de deuil, de conspirations toujours étouffées, toujours renaissantes; au théâtre même, elle s'armait pour le grand jour, pour le dernier combat.

Le grand jour est venu. Les chants du trouvère, les cris de la sorcière ne seront plus écoutés par elle avec la curiosité fiévreuse, haletante des opprimés. Sa vieille mélodie ne va plus lui suffire. Le jour augmentant, l'horizon se faisant plus large, il lui faudra, dans la phrase musicale, dans le drame tout entier, plus de souffle, plus de vérité. Elle a sous la main un homme, celui qui l'a soutenue, encouragée, relevée au temps de l'oppression, celui en qui elle a espéré, en qui elle a cru, et qu'instinctivement elle préfère aux grands enchanteurs, aux Rossini, aux Donizetti, aux Bellini. Elle a Verdi qui, comme il arrive toujours à ceux qui viennent demander l'hospitalité à la France, a réuni dans son dernier ouvrage le triple génie de l'Italie, de la France de l'Allemagne, et proposé un exemple qui sera infailliblement suivi. — A. DE GASPERINI.

LA LOCOMOTION
AVANT LES CHEMINS DE FER

uand aujourd'hui, en quelques heures, nous nous trouvons transportés de Paris au Hâvre ou à Marseille, qu'il nous suffit d'un jour ou deux pour aller à Francfort, à Berlin ou à Vienne, d'une semaine pour être rendus dans la métropole du Grand-Turc, d'une dizaine de jours pour fouler de nos pieds le sol du Nouveau-Monde, nous nous demandons comment ont pu vivre nos pères, qui ne connaissaient pas nos merveilleux moyens de locomotion.

Nos pères?... Eh! mon Dieu, ils voyageaient moins et ne s'en portaient pas plus mal; leurs véhicules, s'ils étaient grossiers et incommodes, avaient du moins le mérite d'exercer en eux cette angélique vertu, que l'on appelle patience, et qui ne paraît guère être appréciée de nos contemporains.

C'est dans la locomotion surtout que les progrès, si lents d'abord, ont pris tout à coup un rapide essor. Aussi facilement que l'écuyer du cirque crève le cercle de papier qu'il doit traverser, les chemins de fer ont eu raison des obstacles imaginaires ou intéressés, que leur suscitaient l'ignorance, les préjugés et la frayeur. Dans un laps de temps très-court, ils se sont implantés dans nos mœurs, comme dans nos habitudes, et nous ont fait perdre de vue les anciens moyens de transport.

Au moment où la facilité des communications rassemble, dans notre capitale, tant d'étrangers venus de tous les pays du globe, il nous a paru intéressant de passer en revue les moyens de locomotion qui ont précédé les chemins de fer.

Si les Égyptiens et les Grecs, les Étrusques et les Gaulois connurent les véhicules à roues que nous appelons *voitures*, les Romains seuls eurent quelque chose de semblable à nos anciennes chaises de poste. Suétone et Plutarque nous apprennent que César franchissait en un jour, dans un *civium* de louage, char couvert non suspendu, monté sur une seule paire de roues et traîné par deux chevaux, une distance d'environ cent cinquante kilomètres, et qu'il mit huit jours seulement pour se rendre, par le même civium, de Rome à Lyon.

Les invasions des Barbares, la ruine et la disparition des admirables voies romaines anéantirent le service des postes publiques; elles ne reparurent qu'au quinzième siècle, après une éclipse de près de mille ans.

Pendant ce long intervalle de temps, les voyages devinrent extrêmement difficiles; les relations entre les villes, les provinces éloignées, les différents peuples, furent des plus restreintes, empêchées qu'elles étaient par le manque de routes et de moyens de transport, autant que par la tyrannie féodale. Quelques châtelains, vrais bandits de grands chemins, exploitaient, rançonnaient, dépouillaient les voyageurs, et ne leur laissaient pas toujours la vie sauve.

Entreprendre alors un voyage de quelque importance devenait une grande affaire; aussi n'était-ce pas sans bon nombre de messes dévotement entendues, cierges pieusement brûlés, et testament dûment dressé, que l'on se décidait à se mettre en route. Quant aux procédés employés, si les gens riches avaient la ressource de voyager à cheval, les pauvres devaient se contenter d'aller à pied; et un bon marcheur se trouvait heureux de franchir en un mois la distance de Paris à Marseille, dévorée aujourd'hui en quinze heures.

Ce fut donc un grand progrès quand, en 1575, le roi Henri III concéda un premier privilége de coches terrestres, destinés à transporter, sous la protection royale, les personnes et les marchandises. Ces coches, dont on fait dériver le nom du mot italien *coccio* (char) ou du mot allemand *kutsche* (chariot couvert), furent d'abord de lourdes charrettes non suspendues: plus tard, on leur substitua des carrosses à places nombreuses, fermés par des rideaux de cuir.

A l'administration de Colbert, en 1664, remonte l'invention des premières chaises de poste, grandes berlines pouvant contenir huit personnes. Six vigoureux chevaux, conduits par deux postillons, les entraînaient avec une certaine rapidité.

Les carrosses étaient sûrement un moyen de transport moins pénible que le voyage pédestre, mais le mauvais état des routes le rendait très fatigant et presque ruineux. Ainsi, sous le règne de Louis XV, il fallait, partant de Paris, douze jours pour aller à Strasbourg, quinze jours pour aller à Bordeaux, deux jours pour toucher à Orléans; ce qui représente, à peu de chose près, dix-sept ou dix-huit fois le temps que met aujourd'hui un train direct pour effectuer le même trajet.

Le bon La Fontaine, quittant Paris pour se rendre en Limousin, écrivait à sa femme, vingt-quatre heures après son départ: « J'ai tout-à-fait bonne opinion de notre voyage; nous avons déjà fait trois lieues sans accident... Présentement, nous sommes à Clamart, au-dessous de cette fameuse colline où est situé Meudon; là, nous devons nous rafraîchir deux ou trois heures. » On comprend très bien, qu'à cette époque, un esprit humoristique écrivît le fameux *Voyage de Paris à Saint-Cloud par terre et par mer*.

Quant aux mauvaises rencontres et aux accidents, on s'attendait à tout, pour n'être pas pris au dépourvu. Les entrepreneurs de carrosses publics avaient soin de dégager sur ce point leur responsabilité. Le privilégié des diligences de Londres pour York prévenait les voyageurs que

« la voiture partant le lundi, accomplirait le voyage entier en quatre jours, *si Dieu le voulait!* »

Cependant, les besoins auxquels répondaient ces moyens de transport si lents et si douteux, étaient tels, que le produit de leur exploitation devint extrêmement lucratif. Les priviléges concédés furent, pour le trésor, une source de revenus; pour les souverains, un moyen nouveau de récompenser les services rendus au pays ou à leur personne. C'est ainsi que l'un des premiers actes de Louis XIV, devenu majeur, fut de gratifier la dame Perrette Dufour, sa nourrice, du privilége exclusif d'établir des coches entre Paris et les principales villes de l'Alsace et de la Lorraine. L'exploitation des différentes lignes de *coches*, de *carrosses*, de *diligences*, de *fourgons* et de *guimbardes* par des particuliers, cessa sous l'administration de Turgot. A cette époque (1775), toutes les concessions furent rachetées; on régularisa, on centralisa dans les mains de l'État le service entier des messageries, et des diligences, appelées *Turgotines*, rayonnèrent sur toutes les routes du royaume, plus rapidement que les coches proscrits. Ainsi, tandis que l'ancienne voiture de Paris à Bordeaux mettait quinze jours pour arriver à destination, la Turgotine parcourait le même trajet en sept jours seulement.

La Convention, ayant aboli tous les monopoles, le transport des voyageurs fut rendu au système de la libre concurrence. L'État se réserva seulement un droit de haute surveillance, et préleva comme impôt le dixième du prix des places.

Sous le régime de la liberté industrielle, les voitures se multiplièrent; d'un autre côté, l'Empire et la Restauration, ayant créé de nouvelles routes et amélioré les anciennes, on vit, en 1818, paraître de grandes diligences qui sillonnèrent bientôt toutes les voies du royaume, et se relièrent aux lignes de messageries des États voisins. Ces diligences à trois compartiments et à impériale, traînées par cinq forts chevaux, marchant la nuit et le jour, franchissaient 70 à 80 lieues par vingt-quatre heures.

Les plus connues de ces entreprises célèbres furent les diligences des Messageries royales et celles de la compagnie Laffitte et Caillard.

Ces voitures servaient à transporter en commun les voyageurs. Ceux qui voulaient être seuls avaient, sous la République, les *paniers à salade*, grandes charrettes en osier, peintes en noir ou en vert foncé, et recouvertes d'une bâche de cuir que soutenaient des cerceaux de bois; sous l'Empire, les *berlines* et les *berlingots* les remplacèrent; à l'époque de la Restauration, les *malles-postes* ou *coupés-jaunes*, importés d'Angleterre, prirent le premier rang.

Enfin, sous le règne de Louis-Philippe revinrent les *berlines* et parurent les *briskas* beaucoup plus commodes, plus stables, et surtout plus légers que les anciennes malles-postes. Les briskas n'ont cédé la place qu'aux wagons de chemins de fer.

Tous ces véhicules sont aujourd'hui passés à l'état légendaire, et leurs derniers modèles font en province le service de correspondance des voies ferrées. Les vieilles diligences, devenues en partie la propriété de bohémiens, courent les foires, comme voitures de saltimbanques. L'auteur de cet article a vu, à l'entrée d'un petit village de l'Anjou, une caisse jaune, privée de son brancard et de ses roues, portant encore les noms Laffitte et Caillard, et servant de demeure à une famille entière, y compris la basse-cour qui gîtait dans le coupé.

Les environs de Paris eurent aussi leurs véhicules spéciaux, et la tradition a conservé, sinon le souvenir, du moins les noms bizarres, donnés par le peuple aux carrosses qui reliaient à la capitale les localités voisines.

Sous Louis XIV, ils prirent le nom de *Carabas* et de *Pots de chambre*.

Les *Carabas*, sortes de longues corbeilles d'osier, recevaient à grand peine vingt personnes, que ni rideaux, ni châssis ne préservaient du vent, de la poussière, du soleil, ou de la pluie. Les huit chevaux poussifs, attelés à cette machine, mettaient cinq à six heures pour arriver à Versailles ou à Saint-Germain.

Les carrosses, auxquels on avait donné le nom caractéristique de *Pots de chambre*, à cause du genre d'indisposition auquel échappaient rarement ceux qui en faisaient usage, étaient de petites charrettes non-couvertes, attelées d'un unique et maigre bidet, qui se laissait facilement dépasser par le carabas.

Sous la Révolution, carabas et pots-de-chambre se virent supplantés par les coucous. Oui, il y eut un moment où les coucous représentèrent le progrès, et il n'est nul besoin d'être médaillé de Sainte-Hélène pour avoir connu ces piètres voitures, demi-cabriolet demi-omnibus, leurs nuances criardes, leurs *lapins* assis à côté du cocher, leurs *singes* juchés sur l'impériale, et la race particulière de leurs cochers, qui laissa des souvenirs légendaires sur la route de *Sceaux*.

En même temps que l'on se servait de carrosses terrestres, on voyageait aussi par les rivières et les canaux, au moyen des *coches d'eau* ou *pataches*, grands bateaux couverts, distribués en plusieurs compartiments, où se tenaient les voyageurs pêle-mêle avec les marchandises. A la descente, ces coches suivaient le courant; à la remonte, ils se servaient de voiles, ou se faisaient hâler par des chevaux et même par des hommes. Le coche d'Auxerre, qui passait par Corbeil, Melun, Fontainebleau et Joigny, avait une renommée populaire.

Le coche qui a le mieux résisté à la concurrence des diligences et même du chemin de fer de l'Est, est celui de Paris à Meaux, qui partait du bassin de la Villette. Entraîné au galop par quatre vigoureux chevaux, que conduisait le dernier des postillons en costume traditionnel, il arrivait à sa destination en quatre heures par le canal de l'Ourcq.

Si les voyages par les coches d'eau étaient moins coûteux et beaucoup moins fatigants que par les carrosses, ils étaient plus longs; car, à supposer que l'on ne fut arrêté ni par la baisse, ni par la crue des eaux, ce qui était le cas le plus ordinaire, notamment sur la Loire, on ne pouvait espérer faire plus de dix lieues par jour.

Tels étaient les différents modes de transport employés et les différentes manières de voyager, quand parurent les premières locomotives. Il n'est pas besoin de dire que si la Commission impériale n'avait eu, pour amener les visiteurs à son Exposition, que de pareilles machines, elle eût risqué de ne jamais voir les millions de curieux qui, selon son espérance, entreront cet été dans les jardins du Champ-de-Mars. Il est vrai que jamais ce palais ne se fût élevé, ni jamais l'idée d'une Exposition sur une échelle aussi vaste ne fût venue à l'esprit, si de rapides et merveilleux moyens de transport n'eussent pas existé.

PAUL LAURENCIN.

HORTICULTURE

LES FLEURS NATURELLES A L'EXPOSITION

I

E fut la conquête romaine qui introduisit les raffinements du luxe dans notre pays ; c'est donc à Rome qu'il faut chercher l'état de l'horticulture avant la Renaissance.

Les Romains adoraient les fleurs et tenaient en haute estime les légumes et les fruits ; néanmoins le nombre des plantes dont ils savaient tirer parti était peu considérable. Leurs parcs aux allées régulières, coupés de viviers de marbre, ornés de statues et de kiosques, ne présentaient pour tout parterre que quelques quinconces de violettes ou de roses, enserrés dans du buis taillé et dessinant des chiffres ou des allégories. Les jardiniers cultivaient donc les fleurs, non pour les transplanter, mais pour en faire des couronnes et des bouquets, recherchés dans les festins et les cérémonies funéraires. Parfois aussi on les effeuillait en épaisses litières, et l'on se rappelle qu'au retour de Métellus, après ses victoires en Espagne, on jonchait sous ses pas les rues de fleurs de safran.

Les maraîchers pouvaient offrir environ soixante-quinze espèces de légumes, comprenant à peu près tout ce qu'on trouve encore aujourd'hui dans les potagers. Quant aux arbres fruitiers, ignorant l'art de les tailler en palissades, les Romains n'en obtenaient que des produits de qualité très inférieure.

Comme nous voulons montrer les différences des cultures anciennes et modernes, nous nous arrêterons un instant sur les procédés horticoles alors en vigueur.

Les *engrais* employés étaient nombreux et variés, quoique moins énergiques que les nôtres ; pour activer la végétation, les Romains utilisaient l'action de la chaux et l'emploi des *bâches* de briques, couvertes de verre spéculaire (sulfate de chaux).

Inutile d'insister sur l'ensemencement, dont le mode varie avec chaque espèce ; parlons des procédés de multiplication artificielle. Ils étaient déjà nombreux. La *bouture à talon*, c'est-à-dire obtenue en arrachant un rameau avec un lambeau d'écorce ; le *marcottage simple*, en couchant et enterrant partiellement une branche ; le *marcottage en godet*, en entourant un rameau d'un vase plein de terre ; les *éclats* ou *rejetons* ; les *greffes en fente* et en *écusson* ; telles sont les opérations que nous ont léguées les jardiniers romains.

II.

Pendant cette longue période d'engourdissement, qui précède la Renaissance, l'horticulture française fait peu de progrès. Cependant, dans les abbayes, on apprend à cultiver les plantes médicinales, et les Croisés rapportent de l'Orient un certain nombre de végétaux inconnus.

La Renaissance ramena, dans l'architecture des parcs, les qualités et les défauts de l'art gréco-romain, en amplifiant seulement sur le goût du recherché, du bizarre, du symétrique. Ce fut alors que l'arbre et la charmille apprirent à plier leurs rameaux, de manière à former des dessins, à reproduire des sentences d'amour et de chevalerie. Les surprises devinrent à la mode ; des pièges faisaient tomber les victimes dans les bassins ou les ruisseaux ; des ressorts leur envoyaient des jets d'eau dans les jambes ; des nymphes de marbre vidaient leur urne sur sa tête, pendant qu'elles lisaient la devise gravée sur leur piédestal !... »

Partout les terrasses se superposaient et, au milieu de chaque parc, on trouvait un jardin botanique, où les plantes rares étaient réunies. Ce fut cette époque qui nous donna Anet, Gaillon et Fontainebleau.

« Près de Harlem, dit l'auteur des *Parcs et Jardins*, toute une chasse au cerf était représentée en charmille ; l'abbé de Clairmarais, dans son jardin de Saint-Omer, gardait une troupe d'oies, de dindons et de grues, en ifs et en romarins ; l'abbé des Dunes, au contraire, était gardé par des gens d'armes de buis. M. de la Borde a vu, en 1808, à Chambaudoin en Beauce, des instruments de musique, taillés en grand dans les arbres verts et groupés en labyrinthe ! »

Ici se place un fait curieux. On sait combien la broderie était en faveur sous le règne de Henri IV et de Louis XIII ; les habits, les meubles, tout en était couvert. De là vint la mode de dessiner les plus belles fleurs pour servir de modèles aux brodeurs. Bientôt les fleurs ordinaires ne suffirent plus ; on fut conduit à en chercher d'étrangères et à étudier la culture qui leur convenait. Jean Robin, dont le jardin était le plus riche en ce genre à Paris, obtint le titre de *Botaniste royal*. Plus tard, aidé de son fils Vespasien Robin, il agrandit encore ses cultures, et en 1635, Louis XIII se décida à créer un *Jardin royal des plantes*, dont la direction fut confiée à son médecin Guy de la Brosse, et l'entretien à Vespasien. Telle fut l'origine du *Muséum d'histoire naturelle* ; et l'un des premiers établissements scientifiques du monde dut sa naissance à la frivolité.

III

Sous Louis XIV commencent les grands progrès de notre horticulture, avec Le Nôtre et La Quintinie. Le Nôtre fut moins un créateur qu'un savant, et c'est en étudiant l'art antique et le soumettant à une critique pleine de goût,

qu'il lui donna le majestueux et grandiose caractère du parc de Versailles, un chef-d'œuvre. La Quintinie, lui, fut l'inventeur. Louis XIV adorait les fruits; mêlés aux fleurs; ils jouaient un grand rôle dans la décoration de ses fêtes. À table, il en faisait une grande consommation. La Quintinie, directeur de son potager de Versailles, établi sur emplacement ingrat d'un ancien marais, dut s'attacher à produire une certaine quantité, à augmenter leur grosseur, à améliorer leur saveur et à multiplier les espèces. Pour arriver à ces résultats, il inventa la *taille* des arbres fruitiers, et perfectionna la culture des espaliers, que venait de découvrir Arnault d'Andilly, l'un des illustres solitaires de Port-Royal. Il ne s'en tint pas là, et imaginant la *culture forcée*, il arriva, selon ses propres paroles, « à forcer un terrain froid, tardif et infertile; à faire, pendant le fort de l'hiver, ce que le meilleur fond ne produit que dans des saisons tempérées. « J'ai pu, dit-il, à l'égard de quelques fruits et légumes, en faire mûrir quelques-uns cinq ou six semaines avant le temps; par exemple, les fraises à la fin de mars, des précoces et des pois en avril, des figues en juin, des asperges et des laitues pommées en décembre et janvier. »

Après La Quintinie, les progrès se multiplient. Un jardinier d'origine irlandaise, Claude Richard importe en France les serres, et double le nombre de nos conquêtes, en devinant le mérite de la terre de bruyère, pour cultiver les arbustes de l'Amérique du Nord, que jusques là on n'avait pu faire vivre en France; les Magnolia, les Kalmia, les Azalées et les Rhododendrons des montagnes. A la même époque, notre grand Parmentier nous dotait d'un nouveau légume, en nous forçant à cultiver et à utiliser la Pomme de terre.

Nous avons dit que les *serres* nous venaient d'Angleterre. Jusques là il n'existait en France, en fait d'abris, que des orangeries et des bâches. Lorsque Louis XV voulut former à Trianon un jardin botanique, il chargea Claude Richard de sa plantation, et Bernard de Jussieu de la direction de l'établissement. Il venait souvent visiter les travaux et causait familièrement avec Richard; une anecdote, racontée par M. de la Garse, peint bien la parcimonie avec laquelle, au milieu du désordre des finances de l'État, il réglait ses dépenses particulières.

Un jour, il remarqua que des travaux, entrepris dans le but d'agrandir les serres, étaient interrompus. Il en demanda la cause : — « Sire, répondit Richard, M. de Marigny évalue à 90,000 livres le prix de ce qui reste encore à faire. Or, comme on ne le paie pas, la suspension des travaux s'ensuit tout naturellement. Si cette entreprise me concernait, je me ferais fort de l'achever, moyennant 30,000 livres.

— Comment, vous en viendriez à bout avec cette somme? Mais on me vole donc!

— En doutez-vous, Sire?

— En ce cas, Richard, je vous charge expressément de la confection de cet ouvrage.

— A merveille, Sire; mais l'argent, où est-il? Je n'en ai point, moi.

— Quoi, vous en manquez? Eh bien, venez me voir demain matin, vers les dix heures, et je vous en prêterai.

Richard fut exact au rendez-vous et reçut l'argent; mais le roi s'empressa d'ajouter :

— Or çà, mon cher Richard, quand on vous paiera, vous me rendrez cette somme, n'est-ce pas?

— C'est trop juste, Sire. »

Les agrandissements faits, Richard fut payé, et lorsqu'il vint rapporter les 30,000 livres au roi, celui-ci accepta avec joie la restitution.

Depuis, les serres se sont bien perfectionnées; leur chauffage, surtout, s'est modifié; le poêle simple a fait place aux tuyaux de chaleur, le fourneau au thermo-siphon ; la terre est sillonnée par des tubes, que parcourent des courants d'air, de vapeur ou d'eau chaude.

Les variétés de plantes cultivées, le nombre des espèces naturalisées, les races de fruits ont quadruplé; la mode s'est déplacée, et les collections de jacinthes et de tulipes ont été remplacées par les bégonias et les plantes à feuillage ornemental; enfin le parc régulier a cédé, depuis la création du petit Trianon (1774), le pas au jardin anglo-chinois, ravissant paysage, où l'architecte cherche à imiter la nature, à dissimuler les dimensions, à ménager des points de vue, et, sous un pittoresque désordre apparent, à cacher un ordre réel et de savantes combinaisons.

Tel est le succinct et incomplet tableau des phases par où a passé l'horticulture française.

L'étude de l'Exposition nous montrera plus en détail l'état de perfectionnement où elle est actuellement arrivée, et nous donnera occasion de faire ressortir ses progrès les plus récents.

ARMAND LANDRIN.

L'EXPOSITION DE BILLANCOURT

Il ne faut pas que l'éclat qui enveloppe le Palais du Champ-de-Mars fasse oublier une Exposition comme celle qu'on prépare à Billancourt. Je crois même que pour beaucoup de visiteurs, elle aura un intérêt supérieur.

Tout ce qui vit aux champs, tout ce qui travaille à la ferme aura sa place à Billancourt : Animaux et machines, plantations et drainage seront méthodiquement disposés pour l'étude et pour l'expérience.

On verra germer les grains, fleurir les houblons, et peut-être mûrir les raisins. Les machines exposées fonctionneront régulièrement. Par malheur, l'île où se font tous ces préparatifs ne pourra être utilisée ni pour les grands labours à la vapeur, ni pour certaines manœuvres. Les plaines de Vincennes, les champs de la ferme *la Fouilleuse*, seront consacrées à l'exhibition des grands appareils qui doivent transformer la culture moderne.

Jusqu'à présent, Billancourt est fort en retard, et l'installation nécessaire à ce matériel n'est pas terminée. D'ailleurs, les inondations périodiques et les hautes crues de la Seine, ont beaucoup contrarié la marche des travaux. Mais tout sera prêt, dit-on, d'ici quinze jours.

Voici comment se trouvent réparties les Expositions partielles :

Avril. Première quinzaine : Races ovines de boucherie (reproducteurs). — Deuxième quinzaine : Animaux gras.

Mai. Première quinzaine : Races bovines laitières (reproducteurs). — Deuxième quinzaine : Races ovines à laine reproducteurs).

Juin. Première quinzaine : Races chevalines de trait. — Deuxième quinzaine : Animaux de basse-cour.

Juillet. Première quinzaine : Races bovines de travail. — Deuxième quinzaine : Races chevalines de luxe.

Août. Première quinzaine : Chiens. — Deuxième quinzaine : Bœufs de travail en exercice.

Septembre. Première quinzaine : Races porcines. — Deuxième quinzaine : Ânes, mulets, races chevalines mulassières.

Octobre. Première quinzaine : Animaux gras. — Deuxième quinzaine : Animaux acclimatés ou susceptibles de l'être.

COURRIER DE L'EXPOSITION

Il y a un proverbe qui dit : *Le mieux est l'ennemi du bien*. Et nous nous demandons si l'on suit une voie bien judicieuse, en fondant tous les jours un canon plus gros que celui que l'on a fondu la veille. Il n'y a pas de raison pour que l'on s'arrête, et l'on doit arriver à mettre en action le conte amusant de M. Jules Verne, qui propose de forer proprement une montagne, de la doubler intérieurement de fonte, et de canonner la lune au passage.

Ruelle nous envoie un canon de 36,000 kil., et dans un élan d'amour-propre national, un publiciste affirme que c'est le plus gros canon du monde civilisé.

Le lendemain, un ingénieur américain réclame. Il paraît que les États-Unis ne se contentent pas de ce poids, et qu'on fore à New-Yorck des pièces de 45,000 kilogrammes.

L'Europe ne se tient pas pour battue, et la Prusse vient, sur ces entrefaites, nous annoncer que la fonderie d'Essen met la dernière main à une bouche à feu de 50,000 kilogrammes.

Si j'étais la fonderie de Ruelle, je mettrais au feu de quoi fabriquer un canon tellement formidable, qu'une fois fondu, il serait impossible de le bouger d'un millimètre. Ce serait bien fait.

Nous plaisantons si peu, que la Compagnie des chemins de fer de l'Est refuse de transporter le canon prussien, de peur de rompre ses trucs et de détériorer sa voie. Voilà des Allemands bien avancés. Car il faut nécessairement que ce canon serve à quelque chose. S'il arme une place forte, j'estime que l'ennemi saura se tenir à distance respectueuse. S'il entre en campagne, il est à craindre qu'il ne présente des difficultés de manœuvre, surtout dans les terres labourées.

Ce sont pourtant ces machines insensées qui s'intitulent : ULTIMA RATIO REGEM. Nous traduisions au collège par « *La dernière raison des rois.* » Quand des raisons sont aussi lourdes, elles risquent fort de tomber.

RIEN DE TROP, disait La Fontaine. On commit la même erreur, à Moscou, quand on fondit la *Cloche sainte*. — La coulée réussit à merveille, et la Russie put se vanter d'avoir la plus belle cloche de l'univers. Mais à quoi sert une cloche ? C'est à quoi personne n'avait songé.

Quand on voulut soulever et accrocher le monstre de cuivre, il rompit les cordes et les chaînes; il disloqua les échafaudages; il fit enfin une chute telle qu'il se cassa les reins. La cloche sainte, mais fêlée, a été conservée à titre de relique. C'est ce qu'on avait de mieux à en faire, du moment où elle n'était d'aucune utilité.

.˙. Quelques ouvriers mécaniciens ont adressé un appel à leurs camarades du département de la Seine, au sujet de l'Exposition universelle.

Ils veulent nommer une délégation qui les représenterait, qui étudierait de près les inventions et les perfectionnements relatifs à leur industrie, et qui leur rendrait compte de ses travaux.

Pour l'élection des délégués et le vote des fonds nécessaires, les ateliers spéciaux sont invités à se réunir le 7 avril prochain, dans le local de « l'Association pour les constructions mécaniques, rue Morand, 7. »

.˙. Nous avons eu heureusement peu d'accidents à enregistrer dans notre compte-rendu des travaux du Champ-de-Mars. On nous communique cependant une fâcheuse nouvelle. Un pont de fer, qui figurait dans les produits des mines du Creuzot, s'est affaissé et a blessé assez grièvement deux ouvriers, qui ont été portés à l'hospice voisin.

.˙. Rome n'est plus dans Rome ; elle est toute où je suis....

Ce souvenir tragique, traduit plus tard par « l'État, c'est moi, » s'applique à merveille à l'Exposition internationale, qui empiète tous les jours davantage sur les droits de Paris. Elle ne se fait pas seulement « ville » dans la ville ; elle s'inquiète des infidélités que peuvent lui faire les voyageurs, et se demande s'il est bien nécessaire qu'ils s'arrêtent hors de son enceinte. Un projet ambitieux propose de relier, par un service exprès, toutes les voies ferrées au chemin de ceinture. Les étrangers descendraient directement, avec leur malle et leur sac de nuit, dans l'Exposition elle-même, et après un séjour plus ou moins long, pourraient s'en retourner chez eux, sans même voir les boulevards du centre.

.˙. Le chemin de fer d'Auteuil entre en activité le premier avril, pour la section comprise entre Grenelle et le Champ-de-Mars. Nous donnerons des détails précis sur ce service, qui part de la rue Saint-Lazare toutes les vingt minutes après les heures.

Les premiers bateaux-omnibus, destinés à naviguer sur la Seine, viennent de s'amarrer à nos quais. Ils sont de très petite dimension, noirs et ornementés de rouge ; deux salons sont établis au-dessous du pont, à l'avant et à l'arrière, l'un destiné aux dames, l'autre aux fumeurs.

Le pont est en partie couvert d'une tente, et la cheminée mobile est fort basse. Voici quelques détails sur l'organisation de ce service :

Ces steamers de poche sont au nombre de vingt. Dix feront une course régulière du pont Napoléon (Hôtel-de-Ville) au pont d'Iéna. Cinq autres relieront l'Exposition à Saint-Cloud, et les cinq derniers remonteront la rivière jusqu'à Villeneuve-Saint-Georges. Le prix des places est fixé à 30 centimes pour chaque parcours.

.˙. Nous recevons une note « pleine d'amertume » d'un libraire qui n'est pas content. Il prétend que les étagères destinées au commun des martyrs, dans l'Exposition typographique, n'ont rien d'élégant ni d'artistique. Il se demande si on les destine à des serins empaillés ou à des souris blanches.

Il discute ensuite la question de prix....

Voyons, Monsieur, le prix ne fait rien à l'affaire....

Expose qui veut, et si vous trouvez les perdrix trop chères, il est si facile de n'en point acheter !

Nous ne comprenons pas un emportement final qui affirme que « de grands espaces et d'ingénieux aménagements » ont été réservés à de gros bonnets. Eh bien ! où est le mal ? Ces gros bonnets ne sont-ils pas nos frères ?

.˙. Il existe encore des places vacantes à l'Exposition universelle, — peu sans doute, — mais assez pour que des offres obligeantes soient faites à quelques maisons en retard, à quelques commerçants oublieux ou insouciants, qui n'ont point encore marqué leur place au Champ-de-Mars.

Peut-être ces propositions ont-elles un caractère particulier. Nous savons des exposants, en effet, qui, par un impardonnable retard, ne sauraient exposer le 1er avril que leur propre personne. Il est certain qu'ils devraient de la reconnaissance aux industriels qui couvriraient leur faute de leur manteau. De là, un verbe composé qui s'introduit dans notre belle langue : *Exposer au rabais*.

∴ Voici les dernières recommandations, adressées aux exposants par la commission impériale, avant la séance d'inauguration. On y remarquera avec plaisir la rigueur salutaire qui pèse sur les caisses, pailles, papiers, colis et autres objets d'emballage. C'était le seul moyen d'assurer au Palais de l'Exposition un aspect véritablement grandiose, et de dégager ses splendeurs de leur chrysalide.

Commission impériale.
Avis.

Aux termes du règlement général, l'installation des produits exposés doit être entièrement terminée le 28 mars. Les journées du 29 et du 30 sont consacrées au nettoyage général des diverses parties de l'Exposition.

Pour mettre les exposants en mesure d'étaler le 28 et le 29 des produits que la poussière altérerait gravement, il faut enlever avant le 28 au soir les caisses vides, pailles, papiers et autres débris d'emballage et d'empaquetage.

La Commission impériale a donc décidé qu'à partir du 27 au matin, on exécutera rigoureusement le règlement sur la manutention. En conséquence, aucune caisse, aucun colis ne sera admis dans le Palais. Les objets entièrement déballés pourront seuls y pénétrer.

Les caisses ou colis, qui auront déjà été introduits dans le Palais, devront être déballés dans la journée du 27, et les débris seront enlevés aussitôt.

Les colis abandonnés dans le Palais seront déballés d'office, et les produits seront déposés à la place attribuée à chaque exposant. Si cette place n'est pas prête à recevoir les produits, les colis seront enlevés d'office et emmagasinés provisoirement aux frais des exposants. En même temps, il sera procédé au balayage des voies du Palais, qui sera terminé le 28 au soir.

L'entrée des voitures dans l'enceinte du Champ-de-Mars sera interdite à partir du samedi 30 mars, à trois heures.

∴ Voici ce qu'on lit sur la couverture de notre Album :

« Des cartes d'abonnement, valables pour toute la durée de l'Exposition, sont mises à la disposition du public. Le prix de ces cartes est fixé à 60 francs pour les dames et 100 francs pour les hommes. »

Et plus loin :

« Les entrées d'abonnés ont lieu aux portes spécialement désignées pour chaque catégorie de cartes.

Ces cartes sont essentiellement nominatives et personnelles.

Toute carte prêtée sera retirée.

La personne qui prêtera sa carte, et celle qui fera usage d'une carte ne lui appartenant pas, seront poursuivies conformément à la loi. »

L'identité du porteur devra en outre être prouvée, soit par sa signature, soit par l'exhibition d'une photographie légalisée, à toute réquisition des employés contrôleurs.

— Eh bien ?

— Eh bien ! cela nous paraît raide, — plus raide que les idées de Mme Aubray.

Si l'on y réfléchit un peu, on verra que la durée de l'Exposition embrasse une période de deux cents jours environ. Or, nous croyons que nous pouvons négliger la semaine de début à prix exceptionnels, car si l'on nous faisait la moindre opposition à cet égard, nous remettrions notre article et nos raisonnements à la semaine prochaine. Nous ne pensons pas, bien entendu, qu'à partir du 10 avril, une réduction soit annoncée sur le prix des cartes. Cet argument de Jarnac ne changerait, d'ailleurs, que peu de chose aux considérations dans lesquelles nous voulons entrer.

Admettez-vous que sur deux cents jours d'Exposition, nous en ayons cent de beau temps et de sortie possible ? Voulez-vous me le garantir ? Vous hésitez ? Prenons toujours ce chiffre, et voyons ce qu'il faut en rabattre.

L'Exposition et le temps étant prêts, le serez-vous à votre tour ? J'admets que vous arriviez, une fois sur deux, à vous dégager de vos affaires, de vos plaisirs, de vos habitudes, pour faire le voyage de l'École militaire. Oseriez-vous vous y engager ? Non, sans doute ; mais faisons une large part aux séductions du Champ-de-Mars : Vous voilà condamné à cinquante visites, ci 50 francs.

Et ces 50 francs, notez-le bien, se dépenseront par vingt sous, au lieu de se donner en bloc. Qui donc prendra des billets à l'année ? Les Exposants ? Ils ont droit à leur entrée gratuite. Les Étrangers ? Ils ne font que passer à Paris. Les Parisiens ? Mais le plus simple calcul les éloignera de l'abonnement !

Une entrée annuelle, dans un théâtre dont les fauteuils coûtent 6 francs, vaut deux à trois cents francs à peine. Voilà ce qu'on n'aurait pas dû oublier. Dans ces proportions, on se soumettrait peut-être aux exigences de la signature et de la photographie.

Supposons pourtant que je m'abonne : On m'accorde une carte, mais en me refusant le droit d'en disposer....

Ah ! si la carte m'était donnée, je comprendrais cette défense. Mais quand je paie mon billet au théâtre ou au chemin de fer, nul n'a le droit de m'empêcher de le céder ou de le vendre....

A-t-on prévu, du moins, les cas exceptionnels ? Si je meurs le lendemain de l'inauguration, que devient la question d'héritage ? Si un accident, un voyage, un empêchement quelconque m'empêche d'user de mon droit, est-il absolument perdu ?

Quels sont enfin les cas où le remboursement peut se réclamer ? Il n'en est pas. — Au contraire ; si l'abonné oublie sa carte, — car il peut changer de gilet, — il est tenu de payer son entrée, qui demeure irrévocablement acquise à l'Exposition. Une seule disposition est favorable au public, et la voici :

« On est libre de ne pas s'abonner. »

∴ On lit sur une infinité de murs de Paris : *Ici il est défendu d'apposer des affiches*. Sans cette précaution, la France pourrait se vanter d'avoir la capitale la plus bariolée des quatre parties du monde. Les moindres encoignures sans défense sont encombrées de placards multicolores, qui se superposent avec une rapidité incroyable. Les affiches ne durent pas ce que durent les roses, et passent en moins d'un jour des presses de l'imprimeur à la hotte du chiffonnier.

Aussi la publicité recherche-t-elle les places qui se vendent et s'afferment, quel que soit leur prix. Le privilège d'affichage dans l'Exposition universelle a été payé plus cher qu'on ne le croirait ; il n'est si petit coin de Paris qui n'ait été l'objet d'un contrat avec les propriétaires de bonne volonté.

Tout cela ne suffit pas ; on parle de spéculations nouvelles qui vont voir le jour. On veut faire de la mosaïque sur les guéridons des cafés des boulevards ; on veut afficher sur les voitures, et jusques dans le dos des passants. Cela s'accorde-t-il avec la liberté individuelle ?

∴ On a démenti des bruits de querelle et de rixes, qui auraient eu lieu à l'Exposition, entre les ouvriers français et les ouvriers prussiens. Le brandon de discorde aurait affecté la forme d'une couronne de lauriers, placée sur la statue équestre du roi Guillaume, ornement du Quart allemand. La discussion s'est bornée à quelques gros mots, et sur l'avis de l'ambassadeur de Prusse, les ouvriers étrangers ont retiré leur couronne. Cette couronne — assurément — ne faisait de mal à personne.

∴ La Chine nous envahit. Nous avions accepté le mandarin, la duègne, couleur de nankin, et les jeunes Chinoises. Rien ne pouvait peupler plus agréablement les kiosques du Champ-de-Mars. Mais les dernières nouvelles de Suez annoncent un bateau de fleurs. Cela devient grave.

— Nous n'avons pas à nous appesantir sur le titre élégant

donné à ces jonques immorales. Il faudrait n'avoir lu aucunes relations de voyage, — pas même celles des Annales de la Propagation de la foi, — pour n'être pas au courant de cette poétique métaphore. Les bateaux de fleurs remplacent à Pékin le quartier Bréda.

Nous craignons que cette importation bizarre ne soit grosse de complications inattendues. Nous reviendrons sur ce chapitre, si l'avis d'expédition se confirme. Faut de l'Exposition, pas trop n'en faut.

∴ L'arrivée problématique de ces cocottes chinoises a produit une vive sensation dans le monde interlope. On a beau proclamer la liberté commerciale, on se complaît toujours plus ou moins dans l'exercice d'un monopole. — Du moins, disent ces dames, si les étrangères viennent lutter sur notre terrain, qu'on nous permette de prendre nos avantages.

De cette protestation à l'idée d'exposer les produits les plus délicats de la séduction parisienne, il n'y a qu'un pas à franchir. Que l'Exposition consacre une galerie aux excentricités du langage, de la danse et du costume modernes ; qu'elle admette dans ses groupes quelques personnalités célèbres, et la France montrera encore une fois — qu'elle tient la corde entre les nations.

∴ Les restaurateurs du Palais-Royal ont élevé leurs tarifs depuis le 25 mars. C'est leur premier avis au public. Ils sont décidés à répondre aux encombrements qui pourraient se produire dans leurs salons avec un ensemble extraordinaire. Il n'y a pas de raisons pour que cela s'arrête.

∴ Il est certain que l'Exposition ménage des surprises à tout le monde, même à ses organisateurs. Les détails des services qu'elle comporte peuvent prendre une extension qui en fera de véritables curiosités.

Cette idée nous est inspirée par l'installation des vestiaires, destinés à recevoir les cannes, ombrelles et parapluies des visiteurs. Supposons une journée d'averse, et cent cinquante mille intrus déposant leur parapluie à la porte. Quelle splendide exposition de parapluies mouillés ! Quelle variété dans leurs formes et dans leur ornementation ! Je vois les statisticiens calculer combien ces meubles utiles peuvent recevoir de gouttes d'eau dans la journée, et mettre à flot le *Great-Eastern* sur l'Océan qu'ils auront formé.

∴ Une locomotive, destinée au transport des marchandises sur les routes ordinaires, fonctionne en ce moment au Champ-de-Mars. Elle distribue les colis sur les points que ne desservent pas les voies ferrées, et l'on n'a jusqu'à présent qu'à se louer de son emploi.

Une foule compacte suit cette ingénieuse machine, qui marche et s'arrête comme une personne naturelle, et que les chevaux rencontrent sans témoigner la moindre frayeur.

On assure que des locomotives semblables vont être mises prochainement en activité sur nos routes par une compagnie générale de messageries à vapeur. Elles desserviront les localités de quelque importance, et les relieront au réseau des chemins de fer français.

∴ L'invasion commence. Des signes certains l'annoncent. Quand on passe sur les boulevards, des dialectes singuliers arrivent aux oreilles. Des consonnes sifflantes, des voyelles inconnues remplissent l'air de murmures inaccoutumés. Les marchands ont un air discret et réservé, qui couvre des effervescences intimes. Ils semblent dire : Cachons ma joie !

Les prix augmentent. Les épiciers vendent deux sous les bâtons de jus de réglisse. Les cochers de fiacre ne regardent plus les trottoirs, même quand ils passent à vide. Essayez un peu de discuter le tarif maximum !

Aux fenêtres des hôtels paraissent des têtes bizarres. Il y en a de carrées, d'obliques, de longues et de larges. Et quelles nuances de cheveux !.... La race humaine a d'innombrables variétés.

Dans ces groupes de l'autre monde, on rencontre quelques jolies femmes. Elles avancent le pied avec timidité ; elles sourient aux passants et s'étonnent fort de se trouver à Paris. — Elles auraient bien dû venir seules.

Au dehors, tout le monde fait ses malles pour la France, même les têtes couronnées, même les noms les plus illustres, même les esprits les plus casaniers. Les journaux sont remplis de ces avis de départ, et si Paris, comme les villes d'eaux, voulait enregistrer le mouvement actuel des voyageurs, il lui faudrait publier chaque jour un volume gros comme l'*Almanach des cinq cent mille adresses*.

Le roi et la reine des Belges comptent passer à Paris dans un mois, avant de se rendre en Allemagne, pour assister au mariage du comte de Flandres, avec la princesse de Hohenzollern.

On annonce l'arrivée du roi de Prusse et de l'empereur de Russie pour le mois de juillet prochain.

∴ Une question naturelle, mais imprévue, s'est récemment débattue devant la commission impériale. Plusieurs dames ont demandé à représenter des exposants, ou se sont présentées comme exposant elles-mêmes.

On assure que leur admission n'a pas été prononcée sans difficultés. Cela nous étonne. L'exposant est un être essentiellement neutre, en sa qualité d'exposant du moins, et il nous paraît indifférent qu'il porte un paletot ou une crinoline. La question se trouvait naturellement tranchée par la loi qui admet la femme aux priviléges et aux obligations des commerçants.

∴ On annonce un congrès international de joueurs d'échecs, sous la présidence honoraire du prince Murat, et la présidence effective de M. le comte de Casabianca, sénateur.

Nous ne voyons aucun mal à ce qu'on encourage le jeu d'échecs, quoiqu'on y perde un temps précieux. Ce jeu, d'ailleurs, a quelque chose d'humiliant pour l'intelligence humaine. Comme il ne donne rien au hasard, il est certain que celui qui joue le premier doit gagner forcément. Comment n'a-t-on pas trouvé la marche absolue, la formule mathématique qui doivent prévoir, combattre et vaincre toutes les éventualités ?

Peut-être est-ce un honneur réservé à l'Exposition de 1867.

L. G. JACQUES.

UN GROUPE OUBLIÉ A L'EXPOSITION
Instruments usuels et matériel de l'Art d'aimer.

L'EXPOSITION OUVERTE

COURRIER DE L'EXPOSITION

Nous n'avons pas pour mission de répéter les paroles des grands. Un seul journal, celui qui plane dans les régions officielles, dit LE MOT des situations, quand on veut bien le lui permettre. Seul, il enregistre les arrêts rendus par l'opinion publique, et se pique de publier les faits plutôt que d'en apprécier la valeur et la portée. Il réunit ainsi les matériaux qu'il lègue à l'incorruptible histoire; il sait tout, il voit tout, il entend tout, — sauf les paroles de l'honorable orateur qui n'arrivent pas jusqu'à lui. Et tout le monde, le lendemain, sait à quoi s'en tenir sur le compte des interrupteurs.

Toutefois, et bien que nos récits n'aient pour répondants que notre candeur et notre sincérité naturelles, ils reposent sur des données certaines, quant au fond des choses du moins. Ne nous arrêtons pas à la lettre qui tue, à ce que prétend l'Evangile. Qu'il soit bien entendu que nous n'affirmons pas les mots, mais le sens d'une opinion souveraine. Ne nommons personne; ne donnons aucune date; demandons simplement à l'avenir d'éclaircir la question et de graver sur l'airain la phrase que nous traduirons ainsi : NON, CETTE EXPOSITION N'EST PAS LE PLUS BEAU JOUR DE MA VIE !...

.˙. Et cependant, la nature souriante s'était parée de son plus beau soleil pour assister à la Fête internationale.

Le printemps, débordant de sève, nous arrivait avec des odeurs de verdure et des brises tièdes et provocantes. La végétation impatiente gonflait les bourgeons dont l'enveloppe craquait sous l'effort. C'était une journée comme on en compte peu à Paris, pleine de promesses et de rayonnements. On faisait des vers sans le vouloir; les phrases les plus vulgaires avaient des intentions de rhythme et de rime. Le Ciel était gai, la Terre était souriante, et le Champ-de-Mars eût resplendi comme un joyau, s'il fût seulement sorti de son écrin.

Il ne faut pas railler le grand Pan.

Les puissances matérielles, qui, dans leur instinct de l'harmonie, s'étaient mises à l'unisson de la solennité du jour, ont, comme nous, boudé devant la déception qui leur était ménagée. Le temps s'est couvert, et dès la journée de mardi, Paris était flagellé par une pluie incessante, une pluie impitoyable, qui noyait les visiteurs à cinq francs et glaçait les plus fiers courages.

Les étrangers étaient consternés.

Qui ne verrait, dans cet étrange mouvement de température, une punition du ciel irrité? Le temps est venu où l'on peut hautement affirmer les vérités éternelles. Quand le plus grand corps de l'Etat fait justice de l'incrédulité, qui lèverait désormais le drapeau du doute ou de la tolérance? L'histoire est là pour nous apprendre que les hommes ont été châtiés de tout temps par des phénomènes célestes. La destruction de l'armée de Sennachérib, l'inscription du festin de Balthazar l'ont autrefois proclamé. En dehors de ces faits, que l'on ne peut contester, il y a l'affirmation de Berbiguier de Terre-Neuve et du comte de Cabanis. Ne dites donc plus que l'Exposition est bénite. La pluie est là pour vous répondre.

— Mais, diront les impies, — car cette race est incorrigible, — que direz-vous, si le beau temps nous revient d'ici à quelques jours?

— Si le beau temps revient, c'est qu'on aura déballé.

.˙. Tout le monde n'entend pas l'hospitalité comme les propriétaires et les gargotiers rapaces, qui se coalisent pour imposer au public une douloureuse élévation de prix, portant sur les premières nécessités de la vie.

Quelques grandes maisons — il en est jusqu'à trois que nous pourrions citer — affichent ostensiblement que leurs prix ne seront pas augmentés. Bel exemple à suivre !

Dans de plus hautes régions, nous avons à constater des politesses faites à l'univers qui nous visite, et des politesses désintéressées. Ainsi, pendant toute la durée de l'Exposition, les collections artistiques de S. A. I. Mgr le prince Napoléon, au Palais-Royal, seront ouvertes aux personnes munies de billets, tous les jours de la semaine, de midi à quatre heures, excepté le mardi et le samedi.

Les billets doivent être demandés à M. Jubaine, secrétaire particulier de Son Altesse Impériale, ou à M. Brançon, intendant, au Palais-Royal, cour de l'Horloge.

Par ordre de l'Empereur, le public est admis, à partir du 1er avril et pendant la durée de l'Exposition universelle, à visiter, sans permission et sans passe-port, les palais impériaux, les musées, établissements et monuments de la Couronne et de l'Etat dont les noms suivent, aux jours et heures ci-après indiqués, savoir :

Palais des Tuileries. — Les lundis, mercredis et vendredis, de midi à trois heures.

Palais de Saint-Cloud. — Les mardis, jeudis et dimanches, de midi à quatre heures.

Palais et Musée de Versailles. — Tous les jours, excepté le lundi, de onze à quatre heures.

Palais de Trianon. — Les mardis, jeudis et dimanches, de midi à cinq heures.

Palais de Fontainebleau. — Tous les jours, excepté le lundi, de midi à quatre heures.

Palais de Compiègne. — Tous les jours, excepté le lundi, de midi à quatre heures.

Château de la Malmaison. — Les mardis, jeudis et dimanches, de midi à quatre heures.

Manufacture impériale de Sèvres. — Les lundis, jeudis et samedis, de deux heures à trois heures.

Manufacture impériale des Gobelins. — Les lundis, mercredis et samedis, de deux à quatre heures.

Musée du Louvre. — Tous les jours, excepté le lundi, de midi à quatre heures.

Musée des Thermes et hôtel de Cluny. — Tous les jours, de onze heures à cinq heures.

École impériale des Beaux-Arts. — Tous les jours, de dix heures à quatre heures.

Édifice de la Sainte-Chapelle. — Les mardis, jeudis, samedis et dimanches, de onze heures à cinq heures.

Église impériale de Saint-Denis. — Les lundis, mercredis, vendredis et dimanches, de onze heures à quatre heures.

On rappelle au public que les règlements administratifs font défense aux gens de service de recevoir aucune rétribution des visiteurs, et que le dépôt des cannes et parapluies a été supprimé aux musées du Louvre et de Versailles.

Toutefois, les palais où résideront l'Empereur et l'Impératrice ne pourront être visités pendant leur séjour.

∴ Il ne nous appartient pas de discuter les opinions de quelques grands journaux, qui prétendent que l'horizon est chargé de nuages et que nous exposons sur un volcan. Cela ne nous émeut guère. Et puis la chose a peut-être son bon côté. A moins d'être étranger aux convenances les plus élémentaires, on attend toujours la fin de la fête pour s'expliquer.

∴ Les maîtres tailleurs et leurs ouvriers sont en querelle, et échangent de fort belles lettres dans des journaux complaisants. Malgré leurs protestations de désintéressement et leur dévouement à la chose publique, ils me font un peu l'effet de ces jouets, où deux fantoches de bois frappent alternativement sur une enclume. L'enclume, c'est vous ou moi. Nous n'avons pas à nous immiscer dans ce débat, mais nous croyons le moment venu de jeter aux airs une semence qui peut devenir féconde.

Pourquoi ne pas se passer de tailleurs? *Quousque tandem* supporterons-nous le joug de ces tyrans ornés de foulards de lustrine? Quand rougirons-nous enfin des abominables sarraus dans lesquels on nous emboîte, et qui sont la plus déplorable carapace dans laquelle l'homme ait jamais imaginé de se blottir? Le plus grand tailleur de Paris ne fera jamais de l'habit noir une jolie chose; nos pantalons sont baroques, et le gilet conserve à peine quelques lignes réussies.

Nous ne sommes pas pour les moyens extrêmes et ne saurions proposer à nos contemporains de ne pas s'habiller du tout. Le climat ne s'y prête pas, — et la révolution serait trop soudaine. Et puis, on doit se défier de l'esprit d'imitation qui s'est emparé du sexe faible. Il nous emprunte nos cannes et nos binocles, nos bottes et nos faux-cols; il n'aurait qu'à nous suivre dans cette voie dangereuse.

Mais, en repoussant ces libertés, qu'on nous permette de plaider la cause de la draperie, de l'étoffe et de la couleur. Jamais l'heure n'a été plus favorable pour étudier les essais tentés par l'humanité tout entière sur le chapitre de l'habillement. L'Exposition est là, rapprochant tous les styles et nous permettant de comparer mille échantillons. Qu'une croisade s'ouvre. Le règne de la tunique et du manteau n'est peut-être pas éloigné; le peplum a déjà paru à Longchamps. Que des étoffes élégantes et souples remplacent les affreuses trouvailles de la confection; — les ménagères intelligentes suffiront pour assembler les plis des vêtements de l'avenir.

Qu'une pensée artistique préside à la révision du costume : Qu'on aille consulter les prix de Rome, et non pas les boutiquiers. Qu'on remonte aux hommes qui ont le sentiment de l'éclat et de l'harmonie. Et nous entendrons bientôt, sur nos boulevards et dans nos avant-scènes, les plus honorables confidences :

— Mon cher, vous êtes magnifique. Qui donc vous habille?

— Théophile Gautier. Il est plus fondu que Diaz. Ce merveilleux coloriste m'avait tellement empâté la semaine dernière que ma femme en a eu une ophthalmie. Je ressemblais à ce monsieur qui passe, un véritable spectre solaire.

— Je le connais; c'est un fantaisiste; il s'inspire de Paul de Saint-Victor....

— Trop d'antithèses. Mais, sans indiscrétion, d'où vous vient ce costume sévère?

— Je me suis mis en grisaille; voilà trois semaines que je suis en deuil.

— C'est dommage. Si vous répugnez aux excès de couleur, je vous conseille Charles Monselet. Il a le goût sûr pour les nuances tendres et fondues. Il habille admirablement pour la campagne....

— Pour la campagne de Watteau. Ne me parlez pas de ses délicatesses dans les terres labourées. Ce qu'il faut alors, c'est la robe courte, la couleur franche, le souci ou le coquelicot. Suivez les indications de la nature. Alcide Toussenel les traduit à merveille....

∴ On s'occupe fort des bateaux-omnibus à vapeur qui vont parcourir la Seine et dont le service n'est pas encore régularisé. Ils ont été construits à Lyon et peuvent porter 150 voyageurs environ. Ces navires élégants sont à hélice et d'une excellente marche. On n'est pas d'accord sur le trajet qu'ils doivent accomplir; mais il est probable qu'ils circuleront sur la Seine, dans le parcours entier de la rivière compris entre les fortifications. Le prix du voyage serait de 20 à 30 centimes, suivant son importance. Onze stations intermédiaires sont établies sur les quais; la montée se fera en une heure et demie, et la descente en une heure. Paris a donc une flotte, et sauf l'Océan, nous ne voyons pas ce qu'il pourrait envier aux ports de mer.

∴ Parlons encore un peu de canons; rien n'est plus agréable en temps de paix. L'Angleterre nous envoie les produits de la manufacture royale de Woolwich, qui sont placés sous un vaste hangar, dans le quart anglais.

Ces armes redoutables sont fort élégantes, et leurs courbes ont d'aimables ondulations; toutefois, après ce que nous avons dit des fonderies de Ruelle et d'Essen, nous éprouvons une certaine timidité à avouer que le plus gros de ces canons ne pèse que 23,000 kilogrammes. Une construction spéciale rachète cette légèreté singulière. Leur tube intérieur est en acier, doublé d'étuis épais en fer forgé : cela paraît solide.

∴ Le département de l'Hérault nous convie à des impressions plus douces. Cette contrée, où croît la vigne, expose un tonneau monumental, pouvant contenir mille pièces de vin.

— Constatons avec regret que le tonneau est vide.

Ce travail magnifique est dû aux « Enfants de Bouzigues, » société d'habiles tonneliers méridionaux. Leur tonneau est formé de 168 pièces de bois, maintenues par 30 cercles de fer. Il nous semble que cela peut rivaliser avec les plus belles tonnes d'Allemagne.

∴ La maison Pompéienne inquiète les esprits, plus qu'elle ne les intéresse. On se demande quelle sera la destination de cet étrange monument pendant l'Exposition universelle. Il est maintenant acquis qu'il n'est point fait pour être concert ou restaurant.

Une pétition, qui se couvre de signatures, demande qu'on y fasse jouer des tragédies par les élèves du Conservatoire. Nous appuyons de toutes nos forces une idée aussi généreuse. Tous les hommes sont frères, et puisqu'on n'étouffe pas au berceau ceux qui aiment la tragédie, il faut bien qu'ils aient un asile où se réfugier.

∴ Les docks de l'Exposition qui s'étaient établis sur la rive droite de la Seine, en face du pont de l'Alma, se tiennent dans l'expectative. Quelque soit le débordement des colis qui encombrent le Champ-de-Mars, il n'est pas encore arrivé jusqu'à eux.

On installe en face de leur emplacement une arène immense, un cirque international, qui n'a que le tort d'être un peu trop voisin de celui des Champs-Elysées.

On assure qu'il sera dirigé par des Américains, et qu'on y verra des choses incroyables. Barnum serait associé à l'affaire. *Great attraction!*
G. RICHARD.

LES SCIENCES MÉDICALES
A L'EXPOSITION UNIVERSELLE DE 1867

Si notre époque, toute de transformation, a le droit de s'enorgueillir des travaux qu'elle accomplit, des merveilles qu'elle enfante et des projets qu'elle élabore, c'est que, malgré les doctrines désastreuses qui tendent à l'envahir de toutes parts, l'esprit humain, poussé par le désir de savoir, poursuit sans relâche et avec une fiévreuse activité la découverte des vérités cachées de la nature.

De là ces grandes et nobles aspirations de l'intelligence qui, remontant de l'atome à la force qui le régit, creusant les entrailles de la terre, scrutant les secrets du mouvement et de la vie, s'élevant enfin par degrés à la source de toutes choses, fait de l'homme un Être à nul autre comparable, et le met en rapport immédiat avec l'OUVRIER archétype de l'Univers.

Le perfectionnement indéfini de nos facultés morales et intellectives dévoile en nous un caractère spécial de grandeur originelle, une supériorité typique, d'où s'échappe cette étincelle d'immortalité qui fait les héros et les hommes de génie, qui est l'étoile et la providence des nations.

Depuis de longs siècles, l'humanité, déviée de sa route, sapée jusqu'en ses bases et reconstituée, tour à tour, rencontre sur ses pas des obstacles sérieux à sa marche ascendante, à l'évolution pacifique de sa perfectibilité providentielle........ C'est toujours la matière qui enlace et obscurcit l'esprit........ Mais l'heure de l'indépendance et du vrai progrès a sonné : C'est le réveil des âmes!....

A mesure que le monde vieillit, les peuples s'éclairent de la vraie lumière scientifique et morale; ils ressentent de plus en plus le besoin de se rapprocher; le bien-être matériel, qu'on leur a promis et retiré comme un appât trompeur, ne leur suffit plus, et, dans l'effusion de leur cœur, ils ont enfin compris que le moyen d'être heureux, de progresser dans le bien, et d'atteindre cette perfection assignée par le Créateur, c'était de fraterniser, de rivaliser de zèle et de persévérance dans l'œuvre moralisatrice et éminemment civilisatrice du progrès par les luttes de l'intelligence.

Suétone rapporte (*in Cæsarem*, X) que « Jules César, dans
» le but de favoriser le commerce, l'industrie et les arts,
» avait conçu l'idée d'une *Exposition universelle* et publique,
» où chaque nation viendrait exhiber ses richesses et ses
» produits; mais qu'en attendant l'exécution de ce projet
» grandiose, César fit élever dans le Capitole des portiques,
» où furent étalées les nombreuses curiosités qu'il avait ras-
» semblées et rapportées de ses expéditions en Orient. »
C'était certes là une belle et grande pensée, digne de celui qui posait les bases de l'*unité nationale romaine*; mais avec lui s'évanouit ce rêve gigantesque, et il nous faut arriver jusqu'au dix-neuvième siècle, pour trouver la trace de l'idée d'une exposition internationale.

Depuis l'Exposition de 1798 jusqu'en 1855, on a vu peu à peu les arts, l'industrie, le commerce et enfin la science se faire une place plus large dans ces manifestations populaires. C'est à l'Exposition universelle de 1855 seulement que, pour la première fois, on a vu figurer, parmi les produits de l'industrie humaine, les arts, les sciences et les inventions qui ont pour objet la conservation de la santé et de la vie. A cette époque seulement les sciences médicales, eurent une place d'honneur, marquée à part dans une classification méthodique. Cette catégorie nouvelle de l'exposition universelle de 1855 ne le céda en rien à aucune autre, dans cette lutte pacifique et féconde du monde entier, où se manifesta la grandeur et la puissance du génie humain. L'Angleterre nous imita en 1862 et surenchérit même sur l'impulsion donnée par la France.

L'*Hygiène* publique et privée, la *gymnastique*, la *matière médicale* et la *pharmacologie*, la *chirurgie*, l'*anatomie*, la *physiologie* et les *eaux minérales* occupèrent, en 1855, une place d'honneur, et l'on n'a qu'à lire le savant rapport de notre honorable confrère, M. A. Tardieu, pour être convaincu de l'importance de ce nouveau genre de produits, et pour être édifié sur l'opportunité singulière d'une semblable innovation. Les 257 récompenses, accordées à cette occasion aux médecins, aux chirurgiens et aux exposants de tous pays, rendent d'ailleurs un témoignage assez éclatant de la part honorable que les sciences médicales prirent dans ce grand concours de l'industrie et des œuvres de l'intelligence.

Nous avons lieu d'espérer que l'Exposition de 1867 surpassera les précédentes en importance, et qu'elle nous offrira de nombreux sujets d'étude. Si nous n'en jugeons même que par les demi-révélations qui nous ont été faites, nous pouvons assurer à nos lecteurs que nous mettrons sous leurs yeux une curieuse revue artistique et scientifique de ce qui concerne l'hygiène, les eaux minérales, la pharmaceutique, la chirurgie, l'anatomie normale et microscopique, la physiologie et la gymnastique.

Ce sera donc un intéressant travail que celui qui nous a été confié, quand on pense surtout que non-seulement l'Europe entière et l'Amérique, mais encore l'Afrique, l'Asie et l'Océanie ont contribué à cette splendide réunion internationale.

L'Exposition de 1867 sera certainement une des plus éclatantes manifestations de l'aspiration universelle des peuples vers les pensées de concorde, d'union et de fraternité, seules capables de substituer définitivement les idées de paix et de travail aux antagonismes nationaux. Aujourd'hui Paris, au nom de la France, offre à l'univers un banquet fraternel; il ouvre généreusement ses portes aux travaux de l'intelligence, et convie tous les peuples à cette lutte féconde, de laquelle les arts, le commerce, l'industrie et la science sortiront plus radieux que jamais, portant en leur main la palme du progrès civilisateur.

Quant à nous, tout entier à notre devoir, spectateur et juge impartial, nous ne parlerons qu'au nom de la science et de la vérité; nous rendrons hommage au mérite quel qu'il soit, d'où qu'il vienne. Habitué à apprécier froidement les hommes et les choses, nous resterons à la hauteur d'une mission que nous prenons au sérieux, et si nous n'avons ni le droit ni le bonheur de ceindre de lauriers le front des vainqueurs, nous aurons du moins la consolation d'avoir fait quelque chose pour la science et d'avoir été utile à quelques-uns.

Docteur TH. BLONDIN.

L'INDUSTRIE ÉGYPTIENNE

UN VOILE DE FELLAHINE

Montesquieu raconte, dans ses *Lettres persanes*, les séductions irrésistibles dont le commerce de Paris sait entourer les étrangers et les acheteurs. A peine a-t-on posé le pied sur le seuil d'une boutique, dit-il, qu'un filet aux mailles invisibles s'élève autour de vous. Vous êtes la propriété et la proie du marchand; vous ne sauriez lui échapper sans révolte et sans injustice. Un arsenal de politesses, de prévenances et de sourires aura raison de vos scrupules et de vos résistances. Votre bourse est atteinte et ne peut se sauver....

A ce tableau des mœurs du dix-huitième siècle, sur lequel nous avons peut-être enchéri, il nous paraît curieux d'opposer une étude très-sérieuse, malgré sa forme humoristique, faite sur nature dans le pays que baigne le Nil.

N'oublions pas que l'Exposition a consacré le principe de la « vente libre » dans ses galeries, et donnons quelques avis officieux aux lecteurs qui se laisseraient séduire par les richesses des bazars égyptiens. Nous cédons la parole à l'ami qui nous arrive du Caire:

— Haly, dis-je à mon drogman, je veux emporter en Europe un voile de femme fellah.....

A ces mots, que je croyais les plus simples du monde, la figure d'Haly prit une expression terrifiée; son œil unique s'agrandit démesurément, et agitant lentement les mains à la hauteur de sa tête:

— Lah! lah! lah!... s'écria-t-il d'un ton désespéré.
— Est-ce donc impossible?
— Aucune femme ne te donnera son voile.
— Même avec de l'argent?
— Avec de l'argent, tout, mais pas son voile.
— Comprends donc, Haly, que je ne tiens pas à ce qu'il ait été porté; au contraire, je le veux tout neuf. Nous irons chez le marchand de voiles.
— Marchand, *mafich!* Toute femme fait son voile et ne l'achète jamais.
— Alors, fais en faire un par la première venue, et je le lui achèterai.

Ici, Haly ne répondit que par un gros soupir. Je compris, à son attitude, que le découragement le plus profond venait de s'emparer de son être. Sans m'expliquer la cause d'un pareil abattement chez un homme si actif, je le croyais résigné à s'occuper de ma commission, lorsque tout à coup, frappant la terre du pied, il éclata:

— Tu ne comprends donc rien? me dit-il. Il faut courir toute la ville, aller, venir, aller, venir! L'étoffe, au bazar syrien; la carcasse en bois, au bazar grec; les attaches d'or, au bazar de Stamboul; les anneaux, au bazar juif, et tout le reste comme cela, et puis le temps pour coudre et ajuster; il faut un mois de travail; et puis, moi, toujours courir! Tu es étranger; tu ne comprends pas. Les Français, têtes folles! Ça ne vaut pas une piastre, et ça te coûtera des guinées, des guinées! des guinées!!...

Je *comprenais* très bien que le brave Haly voulait grossir les difficultés, pour me faire valoir ses services; mais comme, d'autre part, je le savais très désireux de faire traiter de bonnes affaires à ses clients, je ne me laissai pas effrayer et, prenant ma *coufge* sur mon bras:

— Tu n'iras pas seul courir les bazars, lui dis-je; nous serons deux; je partage tes fatigues. En route!

Et Haly me précéda par les rues du Caire....

On a pu remarquer qu'Haly me tutoie. Ce n'est pas qu'il ne sache parfaitement que nous avons l'habitude, dans la langue française, de dire *vous* à nos supérieurs; quelquefois même, il s'oublie et parle le français comme vous et moi; mais il sent que quand on prend un drogman, c'est pour s'entourer de couleur locale, et qu'un drogman, qui ne serait pas un peu sauvage dans son parler, ne serait pas un drogman.

Haly, dans ces sortes d'excursions à travers les bazars, marche d'un pas rapide et décidé; il est plein de la haute mission qu'il remplit. S'agit-il de l'achat d'un *tarbouch* de cinq francs? Il est aussi pénétré de son importance qu'un diplomate chargé de débrouiller la question d'Orient.

Sa manière de se vêtir répond à sa profession; sous une longue pelisse en drap noir, il cache un brillant costume en soie brodée, retenu par une large ceinture aux couleurs éclatantes. Son habit extérieur est en quelque sorte la traduction française de son vêtement de dessous. Sur sa tête un tarbouch rouge, couvert d'une coufge de la Mecque; dans sa main un bâton, pour écarter de mon chemin les ânes et les pauvres gens.

Nous traversons le Mousky dans toute sa longueur; nous nous engageons dans un réseau de petites ruelles très pittoresques, animées, et garnies de boutiques. C'est le quartier des fileurs d'or; il s'agit de trouver là une petite tresse dorée qui retiendra le voile autour de la tête. Nous questionnons, marchandons, discutons. Enfin, nous trouvons notre affaire. Je vois Haly prendre la tresse, la soupeser, payer et s'en aller. Je veux le suivre; le marchand me retient par mon habit, en poussant des cris déchirants....

— Que réclame-t-il, Haly?
— Rien; il nous appelle voleurs, mais c'est lui le voleur! Allons, viens. Si nous sommes voleurs, qu'il cherche un *cavas*, et nous serons bâtonnés.
— Mais que lui as-tu donné?

Ici le marchand, les larmes aux yeux, me montre dans le creux de sa main quelques pièces d'argent.

— Viens donc! dit Haly, il criera tant que tu seras là.

Et, de fait, les apostrophes deviennent plus virulentes. Je m'éloigne de quelques pas; la victime se tait subitement. Je me retourne; le pauvre homme reprend ses jérémiades, et ainsi de suite, jusqu'à ce qu'il nous ait perdu de vue.

Visite au bazar des tourneurs en bois, pour commander

l'espèce de cylindre qui partage le front et vient, entre les deux yeux, soutenir le voile. Les tourneurs sont tous des enfants; en deux mots on est d'accord.

Au bazar juif, l'achat est plus délicat; il faut choisir les anneaux de vermeil qui orneront le cylindre. Au moment de payer, on nous demande trois cents francs. Haly en offre dix. Et là-dessus, on se sépare assez froidement.

— En trouverons-nous ailleurs?
— Non.
— Eh bien, prenons ceux-là.

Haly ne répond pas et poursuit son chemin à grands pas. J'insiste; il hausse les épaules. Je vais me fâcher....

— Français, tête folle!

Et me voilà calmé.

Au bout de la rue, un colloque animé s'engage entre mon drogman et un petit ânier. Comme conclusion, Haly s'empare de l'âne, donne dix francs au garçon qui part en courant, et, regardant les minarets d'une mosquée, il se met à fredonner un air arabe. Dans ces moments-là, il ne faut rien lui demander; je sais par expérience que c'est peine perdue.

J'attends donc le dénoûment et je me mets à fredonner aussi.

Un cri de joie! C'est le petit ânier qui revient. Il n'a plus les dix francs, mais il a les fameux anneaux dont on voulait trois cents francs. Haly est rayonnant. Il donne un *bakchich* à l'enfant, et comme ce dernier ne le trouve pas en rapport avec le service rendu, mon homme lui administre une taloche, ce qui paraît satisfaire le jeune fellah....

Ce genre de persuasion aurait moins de succès avec Gavroche, mais il ne faut pas oublier que nous sommes dans une contrée ou le fatalisme est érigé en doctrine.

L'enfant s'éloigne en répétant : C'était écrit. Et comme je m'étonne de cette insouciance, Haly, qui est de la famille de Sheherazade, me raconte une histoire qu'il a dû voler aux *Mille et une Nuits* :

Il s'agit d'un docteur renommé...—J'abrège, car je ne saurais suivre les méandres de son récit — qui se trouve au pèlerinage de la Mecque, et dont la sainteté fait l'admiration des fils du Prophète. Ce vénérable personnage tombe dans une embuscade; il va périr, lorsqu'un étranger survient, le défend, le sauve et le ramène parmi les siens. Le docteur est reconnaissant; il veut récompenser dignement son libérateur et lui offre la moitié de sa fortune....

— Non, dit l'inconnu, mais je me tiendrai pour satisfait, si tu veux faire une prière pour moi sous la gouttière d'or...

Le docteur y consent et se met en oraison sous la fameuse gouttière. — Allez en paix, dit-il à l'étranger en se relevant: Il n'y a de Dieu que Dieu, et Mahomet est le prophète de Dieu.

Quelque temps après, la caravane, dont le docteur fait partie, est attaquée par les Arabes du désert. Le docteur est blessé mortellement, et ses trésors, sa femme et ses enfants deviennent le partage du chef ennemi qu'il reconnaît pour son ancien sauveur. Vous croyez peut-être qu'il va le maudire?...

— *Allah rassoul Allah!* s'écrie-t-il en se disposant à mourir, c'était écrit! — Savez-vous, seigneur, la prière que j'avais faite pour vous à la Mecque? La voici : « O mon Dieu! faites que tout ce que je possède devienne un jour le partage de cet homme! »

Haly ajouta quelques réflexions, propres à me convertir à ses idées, car il me regardait un peu comme un mécréant.

Chaque achat amenait pourtant une scène nouvelle; mais la nuit nous surprend, et nous n'avons pas fait le quart de nos emplettes.

— Demain nous continuerons, dis-je avec philosophie.
— Sais-tu si tu seras vivant demain? s'écrie Haly d'un ton prophétique. Il ne faut jamais dire *demain*. Tu dormiras cette nuit; ton âme s'envolera et peut ne pas revenir! Ne dis jamais *demain* : Dieu ne le veut pas!
— Que diable veux tu que je dise?
— *Demain hucha Allah*, s'il plaît à Dieu.
— C'est vrai; j'avais oublié que quand on ne dit pas *hucha Allah*, Dieu s'amuse à contrarier nos projets.

Le lendemain, après avoir parcouru en tous sens la ville entière, nous nous rendons chez un riche marchand d'étoffe, qui doit nous procurer une pièce de crêpe noir. Le marchand est plein de politesse; il me montre quantité de tissus dont je n'ai que faire, me fait asseoir à côté de lui sur des coussins, m'offre une longue pipe qu'un de ses employés m'apporte en s'en servant lui-même, (c'est une galanterie), et finalement m'accable de bons procédés.

Je vois bien que la figure d'Haly se rembrunit, mais je me laisse toucher par ces prévenances. Les commis mettent le magasin sens dessus dessous. Peu à peu la maison paraît bouleversée par mon arrivée; les voisins qui passent dans la rue s'attroupent devant la porte. Dans la cour, les serviteurs vont et viennent. L'œil d'Haly devient terrifiant.

Quant au lambeau de crêpe noir, il n'en est plus question. Par l'intermédiaire de mon drogman, qui paraît de plus en plus furieux, je cause avec mon hôte de la manière la plus divertissante; c'est un homme très gai, et je m'amuserais beaucoup, si le regard de mon fidèle serviteur ne me glaçait pas.

On dresse une petite table de marqueterie de nacre, et un nègre apporte le café...

Haly n'y tient plus et se précipite sur ma tasse.
— Tu ne le boiras pas!
— Ce café est empoisonné?
— Non!
— Je le bois alors à ta santé!

Cependant l'esclandre de mon drogman a produit quelque effet; on me donne à choisir différents échantillons de crêpe. Haly s'empare de l'un d'eux, me dit d'un ton bourru d'aligner sur le comptoir plusieurs pièces d'or, et m'entraîne, au grand déplaisir du marchand qui était en train de devenir mon meilleur ami.

A peine dans la rue, je reçois une verte réprimande.
— Cajoleur! cajoleur! il offre café, il offre pipe, et je ne peux plus marchander : Café, pipe coûtent cent francs; étoffe cinq!

La leçon est bonne; elle arrive trop tard.

Huit jours après, je me trouve possesseur d'un voile superbe, qui me rappelle les scènes réjouissantes des bazars du Caire et les grands yeux si doux et si fiers à la fois des fellahines.

E. G.

LE QUART FRANÇAIS

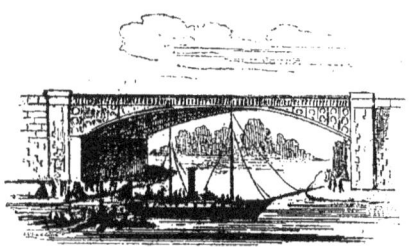

Débarcadère de la Seine, en face de l'Exposition.

Après avoir esquissé à larges traits l'ensemble du palais de l'Exposition, essayons d'en aborder les principaux détails. Désireux de faire tourner au profit de nos lecteurs le résultat de notre examen, nous allons, nous à qui ce dédale de rues est familier, nous mettre à la place du visiteur qui, franchissant pour la première fois le seuil du Champ-de-Mars, s'arrête indécis, ne sachant de quel côté porter ses pas, pour voyager fructueusement au milieu de ce colossal entassement de merveilles.

Maintenant que nous nous sommes présenté comme cicérone, que ceux qui veulent tout savoir nous suivent.

Le palais de l'Exposition est traversé, du nord au sud et de l'est à l'ouest, par quatre grandes avenues, dont voici les noms :

L'avenue principale, qui va du pont d'Iéna au grand vestibule et au jardin central ;

La rue de Belgique, qui va du jardin central à l'avenue d'Europe et à l'École militaire ;

La rue de France, qui part de l'avenue de la Bourdonnaye pour aboutir au jardin central ;

Et la rue de Russie, qui part du jardin central pour aboutir à l'avenue Suffren.

Ces quatre avenues, qui partagent le Champ-de-Mars en quatre quartiers égaux, s'augmentent en outre de voies secondaires, qui divisent elles-mêmes chacun de ces quarts en plusieurs parties.

Le Palais de l'Exposition est coupé dans son entier par seize rues, partant de l'extérieur, et arrivant au centre. Au milieu de ces rues, courent les voies circulaires, servant à séparer les différentes zones de produits.

Maintenant, quel spectacle attend le visiteur entrant par telle ou telle porte ? Quels objets aura-t-il, tant devant lui qu'à sa gauche et à sa droite ? C'est ce que nous nous proposons de passer en revue dans une série d'articles, en commençant aujourd'hui par

LE QUART FRANÇAIS.

On le trouve à gauche, en entrant par le pont d'Iéna et l'avenue principale. Passons, sans nous arrêter, devant le Parc,

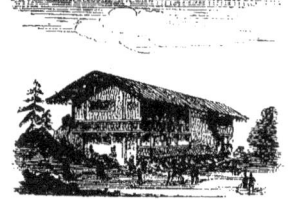

Le chalet suisse.

aux splendeurs duquel nous avons initié nos lecteurs, et arrivons à la porte n° 1, qui donne accès dans

LE GRAND VESTIBULE.

Ici, plus d'un visiteur, fatigué par la course, ou altéré par le soleil, fera probablement une station préalable devant les tables du café principal. Il va sans dire que les consommations y seront de premier choix ; seulement, à en juger par le chiffre de l'indemnité journalière que le propriétaire de cet établissement exige de ses garçons, pour leur donner le droit de porter une serviette sous le bras, nous sommes tentés de croire qu'on y paiera les glaces plus cher que chez Tortoni. Ce n'est donc pas précisément un buffet à l'usage de tout le monde, et les bourses privilégiées pourront seules se donner le luxe de ces rafraîchissements.

Quoi qu'il en soit, réconfortés ou non, pénétrons dans le Palais, en ne nous occupant que des produits exposés à notre gauche ; ceux de droite se rattachant au quart anglais.

Les premiers objets que nous rencontrons ont trait au *matériel et aux procédés du filage, du tissage et de la corderie*.

Le visiteur verra là fonctionner sous ses yeux les machines exposées, et pourra sans transition passer de la fabrication d'un câble à celle d'un tapis. De plus, la grande variété des métiers à étoffes, tulles et dentelles, lui donnera une idée des immenses progrès accomplis dans ces diverses branches, par des industries qui, reléguant peu à peu les bras de l'homme au second plan, en sont arrivées à se servir aujourd'hui des forces jadis inconnues de la vapeur et de l'électricité.

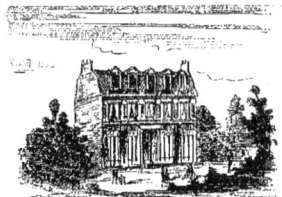

Maison ouvrière construite aux frais de l'Empereur.

Viennent ensuite les *produits des exploitations et des industries forestières*.

Cette classe comprend les bois d'œuvre, de chauffage et de construction ; des échantillons de liéges, d'écorces et de charbons ; puis divers objets de vannerie et de boissellerie, ainsi que les matières résineuses, les potasses brutes et les bois torréfiés.

Dirigeons-nous toujours vers le centre ; nous arrivons à l'exposition des *habillements à l'usage des deux sexes*.

En admettant que quelque promeneur ait pu se glisser jusqu'ici dans le costume primitif que la Bible attribue à notre premier père, il trouvera dans cette classe toutes les facilités possibles pour adopter une mise plus en rapport avec notre civilisation. Vêtements, chaussures, chapeaux, etc., etc., rien n'y manque. On peut s'y habiller des pieds à la tête. Les dames trouveront là des robes à queues fantastiques, et les hommes des vestons courts à la dernière mode, sans compter une

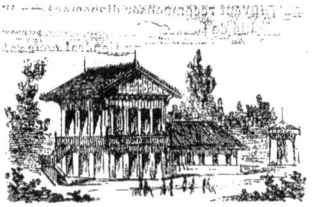

La maison rustique.

...ariété de chignons et de perruques, à vous donner envie d'être chauve, pour se payer la satisfaction de choisir soi-même la nuance de ses cheveux.

Derrière cette exhibition de modes, qui rappellera la promenade de Longchamps, on trouvera la classe des *fils et tissus de lin et de chanvre*. C'est le compartiment réservé aux toiles, coutils, batistes, etc., etc.

Avançons encore. Voici les *meubles de luxe*. Les favorisés de la fortune peuvent ici donner libre carrière à leurs goûts d'élégance et de confortable. Bibliothèques, lits, tables, toilettes, canapés, billards; il y en a pour toutes les fantaisies, mais non pour toutes les bourses. Plus d'une honnête bourgeoise, en contemplant ces magnificences, ne pourra s'empêcher de leur comparer, dans le secret de son cœur, son modeste salon jaune, et se prendra peut-être à soupirer. L'envie est de tous les rangs et ne respecte aucun sexe.

Du mobilier nous passons aux *produits d'imprimerie et de librairie*.

C'est là que les bibliophiles, amoureux du beau, s'extasieront devant les merveilles de la typographie. Livres nouveaux, éditions nouvelles, albums, dessins, atlas, gravures en noir et en couleur. — C'est l'industrie appliquée à l'art; on sent que nous arrivons aux *œuvres d'art* proprement dites.

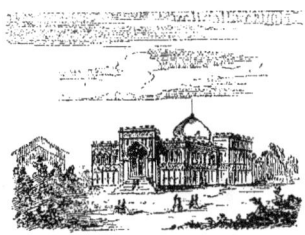

La mosquée.

Quittons complétement le terrain des choses de la vie usuelle, pour entrer dans ce que nous demandons la permission d'appeler le superflu intelligent. Cette partie de l'Exposition comprend les œuvres des peintres, sculpteurs, graveurs et architectes. Ce n'est pas en quelques lignes qu'il nous est possible de l'examiner; nous la signalons seulement en passant, nous réservant d'y revenir plus tard, en détail, dans des articles spéciaux.

Cette classe est la dernière du grand vestibule et nous conduit au jardin central. Tournons à gauche, et engageons-nous, en sens inverse, dans la deuxième voie rayonnante, qui porte le nom de

RUE D'ALSACE.

Cette fois, les deux côtés nous appartiennent et nous allons les examiner simultanément.

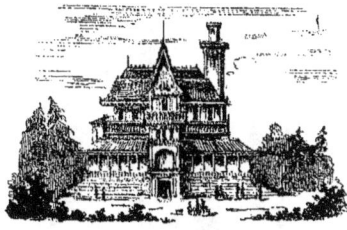

Le grand châlet.

La première classe qui se présente, à droite, est celle des *objets de papeterie, reliures et matériel des arts de la peinture et du dessin*. Arrêtons-nous un instant devant les curiosités que nous avons sous les yeux. L'art vit ici en bonne intelligence avec le commerce; les reliures de luxe s'étalent à côté des registres de toutes formes et de toutes dimensions. Le cabinet de l'amateur avoisine la maison de banque.

Voici des presses à copier, des couleurs, des encriers, des pèse-lettres, des abats-jour, des cache-pots et des lanternes.

En face, à gauche, nous retrouvons les produits d'*imprimerie*, et, des deux côtés à la fois, la suite *de l'exposition des meubles*.

Continuons d'avancer. A droite se présente la classe des *tapisseries et autres tissus d'ameublement*. Le coton, la laine et la soie y marient leurs couleurs, tandis que, perdu au milieu d'eux, le caoutchouc dépaysé essaie de faire bonne contenance; le tout se complète par des cuirs, des tentures, des nattes, des toiles cirées, etc., etc.

Plus loin, sont les *fils et les tissus de coton*; les uns préparés ou filés, les autres purs ou mélangés, façonnés ou unis; puis les velours et la rubannerie de coton.

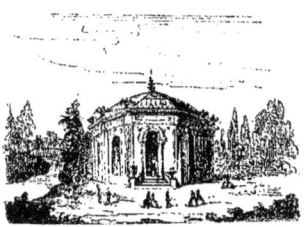

L'aquarium.

Ensuite viennent les *produits agricoles non alimentaires*, tels que cotons bruts, lins, chanvres et cocons de vers à soie; les plantes oléagineuses, les huiles et les cires; enfin, les fourrages, les amadous, et une certaine plante dont la culture a formidablement progressé depuis sa première importation: le tabac, qui fait à lui seul plus de poitrinaires que toutes les épidémies.

Là, nous retombons dans la *galerie des machines*, que nous traversons pour venir prendre quelques instants de repos, soit au grand restaurant qui la termine, soit dans le promenoir circulaire qui court autour du palais. N'oublions pas d'examiner, en passant, les divers objets que contient ce promenoir.

D'abord le *matériel et les procédés de la papeterie des teintures et des impressions*, derrière lesquels nous apercevons les spécimens de *procédés chimiques de blanchiment et d'apprêts*; puis une exposition de *carosserie et charronnage*, où nous trouvons, à côté de nos voitures modernes, des modèles de traîneaux, de litières et de chaises à porteurs; finalement, le matériel des *arts chimiques, de la pharmacie et de la tannerie*. Cette dernière classe nous mène à l'angle de la troisième voie, dite

RUE DE NORMANDIE.

Elle commence par le *matériel et les procédés des usines agricoles et des industries alimentaires*, depuis les fabriques d'engrais artificiel jusqu'aux ustensiles de pâtisserie et de confiserie. Les curieux pourront se donner le plaisir de voir faire sous leurs yeux toutes espèces de glaces et de sorbets. Derrière cette classe se trouve celle du *matériel et procédés des exploitations rurales et forestières*. Plans, outils, instruments, machines et appareils de labourage et de charroi sont réunis en cet endroit. C'est un musée complet à l'usage des agriculteurs.

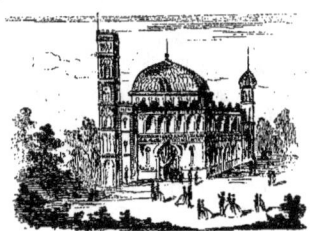

Le palais oriental.

Engageons-nous plus avant. Voici l'*exposition des produits chimiques et pharmaceutiques*. Si quelque dame nerveuse vient à se trouver mal dans ces parages, on n'a pas loin à aller pour se procurer des sels ; en cas d'indisposition plus grave, on a de suite, sous la main, tout un arsenal de fioles et de médicaments.

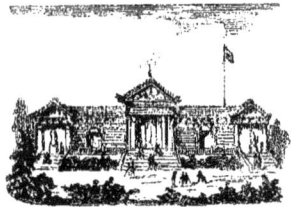

Musée des beaux-arts (Suisse).

Tenant toujours les deux côtés de la voie, nous rencontrons ensuite la classe des *fils et tissus de laine cardée*, tels que draps, couvertures, feutres pour tapis et chapeaux, flanelles et tartans ; puis à gauche seulement, les *fils et tissus de laine peignée*, tels que mousselines, cachemires, serges, mérinos, galons et rubans. Nous prions vivement les dames de ne pas séjourner trop longtemps aux abords de cette classe, dans l'intérêt du sexe qui a pour mission principale de leur fournir des pères et des maris.

Immédiatement après viennent les *bronzes d'art et les ouvrages en fonte et en métaux repoussés*. L'industrie décorative reparaît là sous un nouvel aspect. Les bronzes d'ornement, les statues et les bas-reliefs font tous les frais de cette exposition, qui s'étend à droite et à gauche du visiteur, offrant à son admiration et à sa bourse les copies des plus belles œuvres d'art que le génie humain ait enfantées, depuis l'antiquité jusqu'à nos jours. Quelques pas plus loin, nous retombons au milieu de l'ameublement, augmenté cette fois *des ouvrages de tapissier et de décorateur* ; puis nous entrons dans le domaine de la *photographie*, où l'on a groupé, à côté des instruments, appareils, clichés et matières premières, le choix le plus varié d'épreuves sur papier, sur verre, sur bois, sur étoffe et sur émail. On parle de merveilles entassées dans ce petit coin. Nous verrons bien.

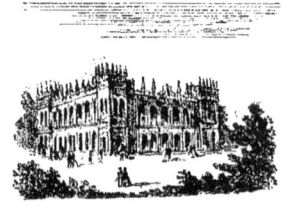

Le palais espagnol.

Cette dernière classe nous ramène à la galerie des *œuvres d'art* et au jardin central, que nous longeons un instant pour pénétrer aussitôt dans la quatrième et dernière voie, c'est-à-dire

LA RUE DE FLANDRE.

On n'a pas encore mis le pied dans cette galerie, qu'on se sent assourdi de mille bruits différents. En prêtant un peu l'oreille, on finit par démêler que chacun de ces bruits, pris en détail, pourrait bien avoir avec quelque rapport avec la mélodie ; on avance alors, et aussi loin que l'œil peut s'étendre, on découvre un immense panorama d'*instruments de musique* : trompettes, pistons, flûtes, saxhorns, violons, tambours, pianos, harpes, serinettes, cymbales, contrebasses, orgues de Barbarie, etc., etc. Au premier abord, tous ont l'air de vivre en assez bonne harmonie ; mais que l'un d'entre eux vienne à élever la voix, qu'un autre veuille lui répondre, et immédiatement le charivari le plus infernal vous assaillit. Passons vite, si nous ne voulons pas devenir sourds.

Voici la classe de l'*application du dessin et de la plastique aux arts usuels*. C'est l'emplacement réservé à la peinture de décors, aux dessins industriels, aux objets sculptés et moulés et à la photo-sculpture.

De suite après viennent *les cristaux, la verrerie de luxe et les vitraux peints ;* puis nous retrouvons encore *les bronzes d'art*.

Marchons toujours. Voici à droite la classe *des soies et tissus de soie*, des étoffes façonnées, brochées et mélangées d'or et d'argent. En suivant cette galerie, tout mari intelligent s'efforcera de distraire sa femme, pour la garantir du péché de convoitise ; la laissant, en revanche, entièrement libre d'inspecter minutieusement les objets de la classe suivante, exclusivement empruntés aux *produits de l'exploitation des mines et de la métallurgie*.

Passons au *matériel complet et aux divers procédés de la télégraphie*, puis aux *matériel et procédés du génie civil, des travaux publics et de l'architecture*.

Cette dernière classe n'est pas une des moins intéressantes. La serrurerie fine a, dit-on, exposé des grilles, des balcons et des rampes qui sont des merveilles de ciselure. Ajoutons-y des ponts, des viaducs, des phares, et une suite de constructions spéciales ; c'est plus qu'il n'en faut pour mériter l'honneur d'une sérieuse attention.

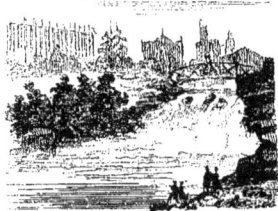

Lac des carpes de Fontainebleau.

Tout cela nous a conduits à l'extrémité de la quatrième voie, et nous voici revenus sur le promenoir, à l'angle gauche duquel s'ouvre une grande brasserie, qui ne peut faire autrement que d'être fréquentée par tous ceux qui nous auront suivis dans ce long parcours. Et comme malheureusement les miracles de l'Exposition ne peuvent nous faire oublier que la nature humaine est sujette à des faiblesses, plus d'un promeneur dans l'embarras ne sera pas fâché d'apercevoir, à quelques pas plus loin, un genre d'établissement, dont la haute pruderie parisienne a déguisé le nom sous le masque d'une locution anglaise.

L'angle droit du promenoir est occupé par *le buffet de l'Univers*, en regard duquel sont exposées les deux dernières classes de cette partie du palais ; d'un côté le *matériel de la navigation et du sauvetage*, de l'autre, *le matériel des chemins de fer*.

Terminons ici cette promenade. Si, comme nous l'espérons, nous n'avons pas trop fatigué le lecteur, nous continuerons ce genre d'excursions dans un prochain numéro.

J. WALTER.

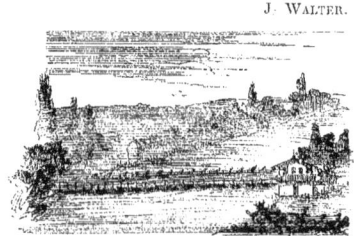

Les rives de Billancourt.

CAUSERIES PARISIENNES

Eh bien! ô spéculateurs, êtes-vous contents? Le voici enfin, le voici venu, ce beau quart-d'heure que vous attendiez depuis un an avec de si diaboliques impatiences! — Tiendra-t-il toutes les promesses que vous lui avez arrachées? Telle est la question. Quant à nous, — pourquoi le cacher? — nous avons une peur terrible que ces fiers châteaux, bâtis en Espagne par l'audace de votre imagination et l'orgueil de votre savoir-faire, ne tombent comme des maisons de cartes, écroulés sous le simple souffle de la réalité qui vient!

Pour peu qu'on réfléchisse à toutes les tentatives, nées des vastes flancs de cette Exposition-Gigogne, — on se demande, en vérité, comment ce peuple intelligent, entre tous, à ce qu'il dit; courtois autant que peuple au monde, à ce qu'il affirme; généreux comme pas un, à ce qu'il prétend; honnête plus que tous, à ce qu'il soutient, — on se demande disons-nous, comment ce peuple a pu, tout d'un coup, dans l'accès premier d'une fièvre furibonde, consentir à se faire passer pour le plus fourbe, le plus rapace, le plus bourru et le plus maladroit?

« Oh! oh! » — va s'écrier ce bon M. Prudhomme, « voilà, monsieur le chroniqueur, des mots bien durs et, croyez-moi, tout à fait messéants. »

— Ma foi! mon cher Joseph, nous sommes bien de votre avis. Par malheur, chacune de ces épithètes a été, par nous, soigneusement pesée.. et trouvée juste. Donc si messéantes qu'elles soient, force nous est bien de les maintenir, pour l'acquit de notre conscience.

Quel spectacle, en effet, avons-nous sous les yeux? Celui d'une malheureuse ville, dont toutes les rues, tous les passages, tous les boulevards, toutes les impasses sont infestés par une bande innombrable d'individus qui, nuit et jour, guettent le nouveau débarqué, pour lui sauter à la gorge en lui demandant : « la bourse pour la vie! »

De toutes parts, nous n'entendons parler que de loyers pharamineux, de filets inabordables, de paletots inaccessibles et de bottes infranchissables. Encore un peu, et nul, à moins d'avoir sous la main les coffres rebondis des Rothschild ou des Peabody, ne pourra désormais se procurer le strict nécessaire. Du superflu il ne saurait être maintenant question pour personne. Ce mot fantastique est à toujours rayé du lexique parisien, et l'avenir n'en trouvera plus trace que dans les romans hyperboliques de MM. Ponson du Terrail et consorts.

Le plus mince fournisseur s'est encombré l'esprit des plus grosses espérances. Aux vacances dernières, on a pu voir s'abattre, dans les environs de Paris, des nuées d'industriels et de commerçants, qui venaient tout bonnement choisir un site, pan de ciel, bord de ruisseau et coin de bois, où faire bâtir, en 1868, la villa gagnée par eux en 1867. — Nous pourrions citer tel carreleur de souliers qui, hier encore, sans sou ni maille, vivait à l'heure l'heure de gains modestes, fruits de ressemelages opiniâtres, dans une échoppe de trois pieds carrés.... Or, ce matin, il débattait, dans la rue de la Paix, le prix d'un grand magasin de chaussures, qu'il convoite

pour ses étrennes, et dont le propriétaire actuel compte, naturellement, se retirer des affaires à la même époque... On s'est tenu de part et d'autre à une petite différence de 30,000 francs. Mais notre carreleur est tenace. Ce lui paraît un très-bon placement des capitaux qu'il va se créer pendant l'année courante... Bref, il y a tout lieu de croire que le marché se fera.

Et si les étrangers n'envahissaient pas la France? Si, prévenus par les indiscrétions jaillies de tous côtés, ils allaient prendre peur et tranquillement rester chez eux, au lieu de s'offrir en holocaustes bénévoles au Mercure contemporain qui les attend derrière ses autels-comptoirs? — Quelles déceptions et quelles fureurs! Mais, entre nous, il faut reconnaître franchement qu'on l'eût quelque peu mérité. Car, enfin, notre attitude passe la mesure; ce ne sont partout que sourires féroces, manches retroussées et couteaux luisant sous le soleil d'avril!

— Dans quinze jours, la moitié de Paris ne sera plus qu'un énorme vampire, accroupi sur le corps de l'autre moitié, et lui suçant, — à pleins poumons, — jusqu'à la dernière goutte de son sang. Chacun sait ça, puisque chacun

le dit. Or, en vérité, il faut que les Hottentots aient un fond de candeur bien robuste pour se venir jeter, — quand rien ne les y force, — sous les aspirations d'une pareille pompe!

Et pourtant ils viendront, et non-seulement eux, mais encore tout le reste; le monde entier tiendra dans la cité de M. Haussmann. — Que d'autres s'en réjouissent à l'égal d'un magnifique triomphe. Nous en pleurons, nous, toutes les larmes de nos yeux. Hélas! pauvre France! quelle triste opinion tous ces peuples écorchés vont emporter de toi par-delà les mers! — Dans un siècle, les récits de leur voyage seront, là-

bas, passés à l'état de légende, et les fils de nos hôtes de six mois rediront à leurs fils, dans toutes les langues parlées, nos rapacités et notre barbarie. Certes, pour peu qu'on porte en soi le moindre sentiment de patriotisme, on se sent navré jusqu'aux moelles devant cette perspective, où sombre à jamais notre vieux renom de désintéressement et de probité !

Que si, d'autre part, emporté par des réflexions d'un ordre peut-être trop élevé, l'on se surprend à prendre contre ses compatriotes le parti des étrangers, — il n'en est pas moins vrai qu'au fond, ces gaillards-là sont gens à supporter mieux que personne les mauvais traitements qu'on leur prépare. D'abord, rien ne leur est facile comme de ne pas venir! Si donc ils ne craignent pas de se risquer dans notre capitale, malgré tout, il est à croire qu'ils ont pour cela d'excellentes raisons. Le fait même du dérangement accepté et du voyage accompli suppose, à la bourse de qui l'accomplit et l'accepte, une force de résistance assez sérieuse, pour qu'on puisse, à la grande rigueur, ne pas se préoccuper trop des attaques auxquelles elle sera, de tous côtés, en butte.....

Mais le Parisien !

Mais ceux que des exigences de toutes sortes clouent sur la place, et qui sont forcés de voir cette inondation de chertés monter, monter, monter toujours autour d'eux, sans que leur propre taille s'allonge d'un centimètre, et leur donne du moins une vague espérance d'échapper au fléau !.....

Que deviendront-ils ?

Comment vivra le petit employé, dont les maigres appointements sont basés sur la moyenne des frais de première nécessité, moyenne ressortie elle-même des cours constatés en temps ordinaires ? L'heure présente la fait monter d'un bond, cette moyenne, à vingt degrés au-dessus de l'étiage normal..... Et les traitements n'ont pas grandi ! ·

Ah ! la belle et sérieuse question à étudier de tout près, et comme nous l'aimerions faire, si l'espace et le droit nous étaient plus largement mesurés ! — En tout cas, il nous serait impossible, en face de ces horizons, d'entamer le moindre dithyrambe en l'honneur de la présente minute. Certes, la paix, avec ses splendides manifestations industrielles, artistiques et commerciales, est une grande et belle chose. Mais notre amour pour elle n'irait pas jusqu'à l'applaudir, quand elle nous menacerait de nous jeter dans des extrémités pareilles à celles qui résultent des vastes embrasements de la guerre. A quoi bon l'Exposition, en effet, si par elle ou ses conséquences, Paris devait se trouver, avant peu, dans une situation analogue à celle dont, cinq ans passés, l'Amérique du Sud était le triste théâtre, alors qu'à Savannah, par exemple, on pouvait, sur le livre de dépenses du plus modeste ménage, faire le relevé que voici :

Une paire de souliers vernis...... 40 piastres ;
Une livre de pain................ 60 *sous* ;
Une livre de viande............. 1 piastre ;
— de poivre,............. 10 piastres;
Un pantalon.................. 100 piastres.

« C'est raide ! » s'écrierait Barentin. Et pourtant rien de plus authentique que les chiffres ci-dessus. —

Voyez-vous d'ici la mine que nous ferions, si jamais de semblables tarifs obtenaient droit de cité dans nos murs !.

— Et remarquez bien que l'impôt, dit « anse du panier, » n'est pas compris dans les cotes précédentes et qu'il faudrait, par conséquent, l'y ajouter.

Aussi, et précisément en raison des perturbations de toutes sortes qu'entraînera parmi nous un régime de ce genre, nous n'hésitons pas à croire exagérés les bruits répandus et les on dit accrédités. — D'un autre côté, la contrainte par corps est ou va être abolie ; ce n'est pas au moment précis où nos fournisseurs se trouvent désarmés de cette arme à longue portée, qu'ils nous mettraient, par des prétentions trop draconiennes, dans l'impossibilité de remplir nos engagements vis-à-vis d'eux. — En somme, et tout bien réfléchi, il nous parait évident que les prix de l'an dernier ne subiront pas une augmentation supérieure à 200 pour cent. Auquel cas il serait déraisonnable, vu les circonstances, de crier trop haut. Nous en serons quittes pour serrer notre ceinture d'un cran et troquer, à la rigueur, notre paletot contre la blouse du prolétaire.

Du reste, ne l'oublions pas, tandis que les uns s'ingénient à nous étrangler le mieux possible, d'autres cherchent, au contraire, les moyens de nous arracher aux griffes qui nous épient. Ainsi, — comme vous le disait, dimanche dernier, un de nos collaborateurs, — la province est inondée d'immenses affiches jaunes, annonçant à qui veut lire, 20,000 logements aux prix doux de 1 et 2 francs! — Ceci est, à coup sûr, d'un bon présage.

Nous n'oserions pas affirmer qu'on sera, moyennant cette redevance, installé dans l'hôtel de ces princes vont s'établir. Qu'importe ? Les lambris dorés feront vraisemblablement défaut ; les draps ne seront peut-être bien que « la desserte » des couchers à grands prix... Mais bast! à l'Exposition comme à l'Exposition ! Le moment serait mal choisi pour se faire naturaliser sybarite, et nous serions mal venus à gourmander les feuilles de roses qui se seraient repliées sous nos reins. — Tenons-nous au contraire pour bien heureux que les pêches aient été l'an dernier d'une extrême rareté : la hausse qui, par suite, s'est manifestée sur leurs noyaux, nous garantit du moins que les hôteliers de peu ne sauraient, — avec quelques chances de gain, — en rembourrer nos matelas d'aujourd'hui. Contentons-nous de cette garantie. D'ailleurs, cent quatre-vingt-trois mauvaises nuits sont bientôt passées.

JULES DEMENTHE.

Les couchers de Paris pendant l'Exposition.

LES THÉATRES DE L'EXPOSITION

Ils sont trois, et pour rien au monde nous n'en admettrions un quatrième. Rien de plus facile que de les compter : Le Théâtre-International d'abord,—pour mémoire,—le Théâtre Rossini, en face, sur la hauteur,—et les Folies-Marigny, à droite, après le rond-point des Champs-Elysées.

Encore est-ce une faveur que nous faisons à M. Montrouge, cet excellent acteur, et à Mme Macé-Montrouge, cette artiste vraiment gauloise, qui fait la fortune de la bonbonnière qu'elle habite. Cela nous rappelle qu'un esprit scrupuleux nous a blâmé de placer les Folies-Marigny dans notre emploi de la semaine, prétendant que ce n'est pas là un vrai théâtre. Il y a fort à dire là-dessus. Pour nous, le vrai théâtre est celui où l'on s'amuse.

Peut-être les Folies-Marigny ne sont-elles guère plus rapprochées du Champ-de-Mars que le légendaire Odéon. C'est possible; mais existe-t-il seulement des routes pour aller de l'Ecole-Militaire au Luxembourg? Qui jamais a sondé la profondeur de ces latitudes?

Le Théâtre-Rossini est bien plus à portée; on gravit le Trocadéro, on est à sa porte. Il me semble qu'on peut admettre, sans offense, que le Théâtre-International ne suffira pas à tous les goûts. La marée qui l'assiégera débordera naturellement sur la rampe de Passy, et baignera de ses flots la salle qu'on vient d'inaugurer.

C'est un joyau, ce Théâtre-Rossini, et un joyau tout battant neuf. Il est colorié comme une mosquée égyptienne, pailleté comme un arlequin, doré sur toutes les coutures. Son éclairage est merveilleux; il a résolu le problème difficile de se passer de lustre et de plafond lumineux. Ses peintures sont d'une fraîcheur presque douloureuse; le ventre des balcons est orné de figures joufflues, qui font des grimaces singulières et qui inquiètent l'esprit du spectateur.

Pour moi, j'avoue qu'elles ont troublé ma soirée. Il y a, sur la droite de l'orchestre, à la seconde arcade, une tête de femme qui se pâme et qui louche à faire trembler. Des couleurs naturelles donnent à ce visage une expression réaliste étrange, et entraînent la pensée dans de fantastiques régions.

Ce théâtre est réellement curieux à voir, et nous ne doutons pas de son succès, quand son répertoire aura fait quelques pas. Il nous promet des miracles, et joue en attendant une comédie de M. Bauvière : *Sur la pointe d'une aiguille*. Cette prose élégante est pleine de richesses, mais trahit une complète inexpérience de la scène. Nous l'aimons mieux pourtant que la *Dernière vendette*, de M. Edouard Thierry, — à moins que l'auteur ne nous produise un certificat de M. Siraudin, autorisant le démarquage de la *Vendetta*, un des plus jolis vaudevilles du vieux répertoire.

La musique de M. Schubert — je le croyais mort — est fort agréable, malgré les réminiscences sur lesquelles nous ne voulons pas le chicaner. Il ne faut pas oublier que nous parlons du théâtre Rossini.

Cela est dit sans malice. Nous ne sommes pas de ceux qui demandent la tête du cygne de Pesaro; mais nous ne l'écrasons pas non plus sous les lauriers. Une couronne, si vous le voulez, pour *Guillaume Tell* et le *Barbier de Séville*; — on voit que nous sommes accommodants. Pour le reste, il faudra voir.

Nous savons combien les pièces de circonstances, les prologues d'ouverture et autres banalités dramatiques sont ingrates à confectionner. Cela nous rendra indulgent pour une revue en trois actes : *A Passy*, que les Parisiens ne sauraient convenablement apprécier. Nous reparlerons de cette salle nouvelle, dont nous offrirons un croquis à nos lecteurs.

L'Ambigu nous a donné la *Chouanne*, drame en cinq actes et dix tableaux, de MM. Paul Féval et Crisafulli. Cette pièce redoutable est tirée d'un roman de M. Féval qui s'appelle *Bouche-de-fer*. Ce Bouche-de-fer là doit être l'oncle de Rocambole.

La *Chouanne* est parfaitement jouée par Mme Marie Laurent, qui est une vaillante artiste. MM. Castellano et Clément Just la secondent dignement, et tout fait espérer de belles soirées pour le théâtre de la pointe Saint-Martin.

Les Bouffes-Parisiens ont renouvelé leur affiche et nous ont donné deux nouveautés: *Monsieur Fanchette* et *Khan-Talou*. *Monsieur Fanchette*, cela s'explique : on flaire immédiatement un travesti. C'est l'histoire galante d'une fillette qui prend des culottes pour pénétrer dans l'intimité d'un bel indifférent. Et cela finit naturellement par un mariage.

Khan-Talou est le parent éloigné de Fich-ton-Kang. Cette drôlerie chinoise est évidemment une politesse à l'adresse des mandarins en séjour à Paris. Ces deux opérettes ont été fort applaudies, et avec elles, Mme Ugalde et M. Joseph Kelm.

La *Tour de Nesle* a reparu à l'horizon de la Porte-Saint-Martin. Est-ce la préface du grand répertoire qu'on nous a promis?

Mentionnons l'accueil enthousiaste fait par le public des boulevards au capitaine Buridan: c'est le populaire Mélingue qui endosse son pourpoint et ses tirades. On s'attendrit en retrouvant ses vieilles effusions, tant de fois parodiées, dites avec une énergie juvénile, un éclair dans les yeux, des éclats dans la voix : Ah! je te reconnais bien là, Marguerite !...

Il est certain qu'il y aurait dans ces souvenirs de quoi rajeunir notre excellent Dumas, s'il n'avait pas le don d'éternelle jeunesse.

L'*Indépendance belge* raconte qu'une commission officieuse, composée de MM. Edouard Thierry, Camille Doucet et de quelques amis de Victor Hugo, a été nommée par l'illustre poète, pour régler la distribution d'*Hernani* au Théâtre-Français. Nous verrons ce qui résultera de ces débats.

Les Folies-Saint-Germain ont représenté, il y a quelques jours, une comédie-vaudeville de MM. Siraudin et Bridault : *Point d'Angleterre*. Ce titre nous avait d'abord fait croire à une proscription internationale. Disons-le hautement; ces craintes n'étaient pas fondées ; il s'agit tout simplement d'un de ces élégants tissus fabriqués par nos voisins. La pièce est charmante et fort bien jouée.

L'Opéra-Comique nous a donné la *Grand'tante*, opéra-comique en un acte, de MM. Adenis et Grandvalet, musique de M. Massenet. Ce jeune compositeur a écrit une partition facile et qui ne manque pas d'originalité. Ne parlons pas d'autre chose.

Frédérick Lemaître — le grand Frédérick — est décidément engagé aux Folies-Dramatiques pour jouer le *Père Gachette*. On répète cet ouvrage qui passera, à ce qu'on assure, au commencement du mois prochain. Il ne faut pas croire que les révolutions qui vont agiter la scène française s'accomplissent sans protestations; il y a, dans les bas-fonds littéraires, des voix qui s'irritent et qui grondent, des yeux qui sont blessés des lueurs de l'aube : Que diront-ils de la lumière ?

Cependant, le flot monte toujours. On raconte qu'après *Hernani*, le Théâtre-Français mettra à l'étude une comédie inédite de Victor Hugo : *Madame de Maintenon*. Tout cela nous paraît énorme. Attendons toutefois.

La réaction lève la tête. Il est question de reprendre *Lucrèce*, et d'avoir un renouveau de tragédie. D'ailleurs, une tragédienne s'est révélée : c'est Mlle Adélaïde Tesserio, nièce de Mme Ristori. Cela nous paraît cruel. Nous aimons mieux encore le ballet que M. Perrin vient de recevoir, et dont la musique est écrite par M. le prince de Troubetzkoï. Au moins, cela n'engage à rien.

E. DUBREUIL.

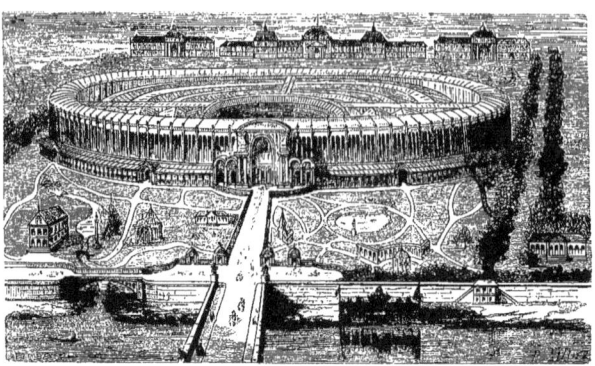

Vue d'ensemble du Champ-de-Mars.

EXPOSITION UNIVERSELLE DE 1867

CLASSEMENT ET CATALOGUE

Connaissant le nom d'un exposant, la nature de ses produits ou le numéro de ces mêmes produits, pourra-t-on trouver facilement, avec certitude, l'emplacement desdits produits, à l'aide du catalogue? Non. Pourquoi?

C'est que les produits qui, de leur nature, sont mobiles, seront numérotés, tandis que l'emplacement, qui, lui, est immobile, ne sera que mystérieusement alphabétisé. Cela obligera le public, non-seulement à consulter, mais à étudier péniblement et sans succès, l'orientation irrationnelle des plans partiels qui se publieront d'après le plan officiel.

Il faudra en outre que chaque fois, le public se fasse conduire par un préposé qui aura, lui, fait de longue main, une étude spéciale de la signification des lettres muettes qui émaillent le plan.

L'alphabétisation, telle qu'on la voit appliquée, est très savante. Son inventeur et les employés, initiés depuis longtemps à son mécanisme, s'en serviront utilement pour les besoins de leur service personnel; mais le public qui viendra pour trouver certains produits de préférence à certains autres, pour les examiner et les étudier particulièrement, ne voudra ni ne pourra se livrer à une étude difficile et laborieuse; il trouvera cette alphabétisation hors de sa portée ou de son loisir. Ce ne sera pas sans raison, car qui voudrait seulement passer devant tout ce qu'il y aura à voir, aurait à faire 27 lieues de poste dans l'enceinte et les méandres du Champ-de-Mars.

Pour se retrouver dans un tel dédale, ce qu'il faut au public, c'est un guide sûr, facile et d'une extrême simplicité ; un instrument de recherche et de découverte dont on ait l'habitude de se servir tous les jours; en un mot, une indication précise et non une invention, quelque savante qu'on puisse la supposer.

Un homme aussi modeste que dévoué, dont on pourrait utiliser les facultés spéciales, un homme que nous ne croyons pas devoir nommer dans son intérêt, tant il est dangereux d'avoir plus d'esprit que les autres, nous communique un mode de recherches qu'il a imaginé, pour rendre la découverte des produits exposés aussi facile que possible, aussi bien dans les musées que dans les galeries de l'Exposition universelle.

Il ne dérange rien des dispositions prises, ne réclame aucune dépense et peut appliquer en quelques jours sa combinaison.

Considérez, dit-il, les sept galeries du palais comme des rues circulaires se rejoignant à leurs extrémités.

Divisez-les transversalement par décamètres numérotés sur leurs parties latérales.

A droite les numéros pairs.

A gauche les numéros impairs.

La 1re galerie contiendrait, par exemple :

A gauche, les numéros décamétriques 1 à 49.

A droite, les numéros décamétriques 2 à 50.

Le catalogue mentionnerait sur sa couverture ce que chaque galerie contient de décamètres courants.

Si bien que le visiteur, voulant trouver :

M. Halphen, *orfèvre*, ou Orfèvrerie, *M. Halphen*, — n'aurait qu'à ouvrir le catalogue, soit à la lettre H de la nomenclature des noms, soit à la lettre O de la nomenclature des professions et produits, pour savoir le numéro décamétrique de l'emplacement à visiter.

De sorte que le voyageur, cherchant d'abord la galerie où le numéro serait compris, n'aurait qu'à la remonter ou à la descendre pour arriver directement à son but.

Les indications les plus simples sont les meilleures. Nous le répétons donc ; il faudrait que les produits, quel que soit leur classement, ne fussent plus numérotés, mais seulement leur emplacement ; et que les catalogues, par une double ou triple tabulation des produits et des producteurs, fussent pour ceux-ci ce que l'Almanach Didot est pour l'art, l'industrie et le commerce.

L'idée, on le voit, est simple, presque *naïve*. C'est la brouette de Pascal, c'est l'œuf de Colomb ; ce n'est rien, et c'est immense autant que fécond en bons résultats. — Ceux qui président aux destinées de nos grandes collections savent beaucoup, et, par ce fait, dédaignent des détails dont l'importance, comme c'est ici le cas, est de premier ordre ; car, pour admirer un produit exposé, il faut, ou l'avoir sous les yeux, ou trouver un moyen infaillible et simple d'aller jusqu'à lui.

J. Maret Leriche.

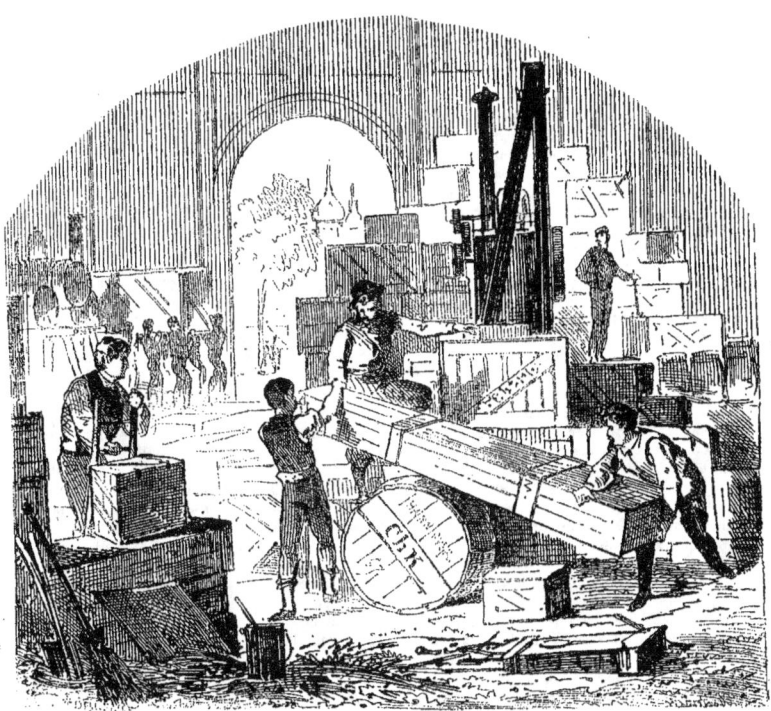

Une galerie de l'Exposition en Avril 1867.

L'EXPOSITION OUVERTE

COURRIER DE L'EXPOSITION

I

Il faudrait pourtant avoir de la conscience, précisément à l'heure où tant de gens en ont si peu. Nous nous faisons scrupule d'égarer l'esprit public, même en ne venant qu'à la suite des voix les plus accréditées. S'il est toujours temps de se repentir, ne tardons pas à revenir à de meilleurs sentiments. Avouons hautement nos fautes. Le titre de cet article ment effrontément : l'Exposition n'est pas ouverte.

Entendons-nous toutefois : Il est certain qu'on y circule, et que les tourniquets fonctionnent. Ils reçoivent avec beaucoup d'ensemble l'argent des nobles étrangers qui veulent bien les honorer de leur confiance. Mais le public naïf tombe, dès son entrée, dans un tel gâchis de plâtres, de maçons, de terres et de terrassiers, qu'il a quelque raison d'en vouloir à ceux qui l'induisent en erreur. Nous voulons éviter des malédictions, et nous lui devons la vérité sur un Palais qui n'est encore, à proprement parler, que l'EXPOSITION UNIVERSELLE DES EMBALLAGES INTERNATIONAUX.

Qu'il n'y ait rien à voir au Champ-de-Mars, il serait injuste et puéril de le prétendre. De très-belles choses sont installées, et l'on travaille activement à en augmenter le nombre. Mais, de l'avis des plus optimistes, on en a pour un à deux mois encore, — et il nous semble que l'homme qui se dérange, et qui vient dépenser à Paris son temps et son argent, a le droit de voir la fête dans toute sa splendeur. Voilà pourquoi nous le prions d'attendre.

Je sais très bien que les marquis de Molière, si l'on en croit la tradition, arrivaient au spectacle « devant que les chandelles fussent allumées ». Reste à savoir s'ils s'amusaient beaucoup; — à moins que, jouissant de leurs entrées dans les coulisses, ils ne voulussent tirer bénéfice de l'obscurité.

A l'Exposition, il n'en est pas de même. La voix du travail y retentit et crie : Gare les taches ! aux promeneurs effarouchés. Le déblaiement opéré en l'honneur de l'inauguration du PREMIER AVRIL ne s'est pas maintenu. Il a fallu rétablir la circulation des colis, dans l'intérêt des étagères à garnir. Reconnaissons que cette besogne se fait avec beaucoup d'adresse. On choisit le mauvais temps pour déballer; on opère surtout aux heures où les rares visiteurs à deux francs passent dans le lointain, soucieux comme des mânes circulant au bord du Styx. Aussi devons-nous constater que jusqu'à présent on n'a écrasé personne.

Que ces aveux, — un peu tardifs peut-être, — nous méritent la bienveillance de nos lecteurs. Ils ont tout le temps de prendre leurs dispositions et de faire leurs projets de voyage. HATE-TOI LENTEMENT, dit la Sagesse des nations.

Ces tergiversations nous ont également donné maille à partir avec nos rédacteurs. Comme nous leur reprochions de rester trop longtemps dans les considérations générales, ils nous ont mis bravement au pied du mur :

— Sur quoi voulez-vous, nous ont-ils dit, que nous basions des études sérieuses? Quand on rend compte d'une Exposition,

n'en faut-il pas d'abord saisir l'ensemble, pour constater les progrès accomplis, puis passer de la synthèse à l'analyse, pour en étudier les détails les plus saillants? Que pouvons-nous dire d'une machine à quatre roues qui n'en possède que deux? Comment disserter sur les bronzes anglais, si les bronzes de France sont encore dans leur coquille? Enfin, pourquoi voulez-vous avoir notre opinion définitive sur une invention quelconque, quand les colis qui l'entourent en renferment peut-être de bien supérieures?...

Tout ce que nous pouvons faire, c'est de vous fournir des Etudes comparées sur les Caisses de sapin, de chêne ou de bois blanc, de toutes les provenances de l'univers...

En dehors de l'irrévérence de cette réponse, il faut reconnaître que les raisons sont plausibles. Cela nous décide à une résolution grave.

Nous avions prévenu nos lecteurs que nous suivrions les mouvements de l'Exposition. Or, l'Exposition n'existe encore qu'en théorie, et nous attendrons plus d'un mois avant de la voir dans tout son éclat. Elle est ouverte, parce qu'il faut qu'une Exposition soit ouverte ou fermée, mais cela ne veut pas dire qu'elle donne toutes les satisfactions désirables. Force nous est donc de revenir sur nos pas.

En attendant de meilleurs jours et des étalages plus complets, l'*Album* reprendra son allure primitive, et continuera à paraître tous les huit jours seulement.

Nos abonnés n'y perdront rien: Les abonnements souscrits jusqu'à la fin de juin ne s'arrêteront qu'après la trente-quatrième livraison reçue, ce qui complétera le chiffre de deux livraisons par semaine, promises du 1er avril au 30 juin 1867.

Il va sans dire que, dès que la marche des installations s'activera suffisamment, pour nous permettre de publier deux numéros par semaine, nous le ferons immédiatement. En agissant ainsi, nous nous conséquents avec l'esprit de notre publication, qui a l'ambition de devenir UN LIVRE, tout en restant un journal. Et, dans cette réserve, on verra le désir que nous avons de traiter dignement, et à un point de vue vraiment élevé, les grandes questions dont on tarde à nous fournir les matériaux.

II

La pluie vengeresse tombe toujours. Le soleil fait ses efforts pour percer la coupole de vapeurs qui s'étend sur Paris; les nuages s'élèvent un instant et se perdent dans le bleu. Mais, devant le spectacle qui s'offre à sa vue, l'astre du jour recule épouvanté; il voile sa face, et les vents déchaînés, combattant avec l'averse, se rient des parapluies et arrosent les jambes des visiteurs.

La journée du Lundi, 8 avril, aura sa place marquée dans l'histoire de l'Exposition universelle. Le prix des places était réduit à un franc, et le Palais du Champ-de-Mars s'ouvrait enfin aux flots de populaire qui devaient l'envahir. Nous étions Quatre-vingt-seize au départ de trois heures vingt minutes, au chemin de fer de la rue Saint-Lazare.

Malgré l'affluence, tout se passa convenablement. Une demi-heure après, le train nous déposait au débarcadère du Champ-de-Mars. DOUZE TOURNIQUETS sont installés à ce point d'arrivée. Nous pouvons pourtant constater qu'un seul était en activité et suffisait largement aux besoins du service. Et la pluie tombait toujours.

Il y a un effet d'optique, assurément trompeur, et que je ne saurais m'expliquer. Depuis le premier avril, nous avons assidûment fréquenté l'Exposition, comme tout nous en faisait un devoir. Plus nous allons, plus l'encombrement devient formidable. Nous espérions qu'il ne s'agissait que d'achever et de compléter des travaux. Mais, le long des hangars qui avoisinent la voie de fer, — je précise, — à l'intérieur des jardins, ON CREUSE les fondations d'un édifice, pendant que des tombereaux déchargent sur les allées les moëllons qui doivent les remplir? Quelle est cette nouvelle construction, qui n'est plus indiquée sur le plan officiel que les cent autres dont nous avons signalé l'omission? C'est un mystère.

Car il ne faut pas faire d'erreur. Le plan officiel est toujours ce plan à cinq sous, produit de la plus haute et de la plus grotesque fantaisie. Nous savons qu'un plan fort exact, dû à M. Frezouls, habile ingénieur, s'est distribué le jour de l'ouverture et se vend encore par les concessionnaires...

Mais qu'on ne s'y trompe pas. Ce plan est l'ancien plan proscrit, — le plan effacé, — le plan dont l'impression est encore à peu près défendue, — et si l'on est revenu pour lui à des sentiments plus doux, c'est que les plans autorisés — comme l'Exposition du reste — étaient en retard.

III

Voyons, ne nous amusons pas aux bagatelles de la porte. Passons à travers les camions, les maçons, les peintres, les couvreurs, les jardiniers et les ivrognes. —Entre parenthèses, ils foisonnent et festonnent partout dans le jardin. — Entrons dans le Palais proprement dit, et, comme la bonne foi passe avant tout, constatons que sur dix machines, il y en a une en activité.

Il est certain que les Exposants ont le droit de ne faire aller leur mécanique que si cela leur convient. Or le public, sans doute, ne leur paraissait pas suffisant. — Petites gens! disaient-ils, public à vingt sous! Et ils se croisaient les bras devant leurs roues immobiles.

Vous allez voir s'ils ont été attrapés. A un moment donné, un brouhaha se fait entendre; un groupe serré s'avance, au milieu d'un silence respectueux. Il était alors quatre heures et demie. Deux personnes marchaient quelque peu en avant; elles débouchent du transept principal, se dirigeant vers la grande porte. Arrivées dans la galerie des arts usuels, elles montent l'escalier qui conduit à la plate-forme centrale et parcourent l'espace réservé aux machines françaises. En avant les courroies ! En avant la vapeur! Enlevez ces bâches; éloignez ces caisses; huilez ces rouages... Hélas ! il était trop tard ; le moment était passé.

Les augustes visiteurs, que nous ne nous permettrons pas de suivre davantage, ont dû constater une notable augmentation dans le nombre de caisses exposées. Encore le 1er avril les avait-on dissimulées dans des encoignures ou derrière des rideaux discrets. — Voilà ce que c'est que de surprendre les gens...

Faisons des vœux pour que leur itinéraire ne les ait pas conduits dans les régions espagnoles. On y voit des gens rêveurs, assis sur des sacs, les yeux au plafond, et auxquels il ne manque que des mandolines. Ils se demandent dans quel style ils pourront bien faire établir les étagères qu'ils ont l'intention de construire. Cette nonchalance est pleine de couleur.

Constatons qu'à chaque pas, soit dans les galeries, soit dans les allées, on se trouve arrêté, non pas seulement par des ouvriers et des échafaudages, mais par des consignes et des portes closes. On est obligé de se détourner, et l'on se perd naturellement. La galerie des beaux-arts elle-même est trois ou quatre fois interrompue.

Cela n'est rien encore. Dans la grande nef circulaire, en face des *Poteries du Staffordshire*, on avait enlevé une partie du plancher, au milieu de la route, de façon à former un casse-cou de dix mètres de longueur sur plus d'un mètre de large. On n'est pas à l'Exposition pour regarder à ses pieds. Le public qui, depuis un quart d'heure, trouvait un sol régulier, venait immanquablement trébucher dans l'ouverture. Nous avons nous-même relevé deux dames, qui se sont complètement étendues. Plus de cinq cents chutes ou faux pas ont eu lieu dans la journée de lundi. Nous nous en rapportons du moins à un mécanicien voisin, qui nous a affirmé que toutes les cinq minutes, il assistait à cette petite fête.

N'allons pas plus loin, car nous sommes profondément navrés. Ne le disions-nous pas, il y a quelques semaines: O MES AMIS! TENONS-NOUS BIEN DEVANT LES ÉTRANGERS ! Et comment nous tenons-nous?... Mais on a voulu ouvrir l'Exposition.

Nous sommes partis à cinq heures et demie, par une tempête épouvantable. La grande horloge de la porte principale marquait deux heures vingt minutes, ce qui est fâcheux au point de vue de l'Exposition d'horlogerie.

Le splendide velum de velours vert, semé d'abeilles d'or, qui couvre l'avenue d'Iéna, avait été arraché par le vent et se traînait dans une boue jaune. Des ouvriers se hâtaient d'enlever les tentures qui avaient résisté. Nous avons quelque regret d'avouer que ce velours ressemble extrêmement à du mérinos à 3 fr. le mètre. Nous sommes prêts à en fournir la preuve au besoin.

Non que nous en ayons emporté un morceau, quelque facile que ce fût, mais des dames, que le velum avait presque renversées par ses atteintes, nous l'ont affirmé sous la foi du serment.

Nous estimons à dix ou quinze mille le nombre des visiteurs, pendant cette première journée d'Exposition au rabais.

En sortant des tourniquets, nous avons rencontré un exposant fort embarrassé. Il conduisait une petite fille de six ans, et avait voulu la faire entrer avec lui par la porte désignée sur sa carte, la porte Dupleix, je crois.

— Monsieur, dit l'employé, cette enfant ne peut entrer avec vous.

— Je paierai pour elle, monsieur.

— Allez au tourniquet alors.

— Mais je ne puis entrer au tourniquet, puisque cette porte m'est assignée.

— Cela vous regarde.

— Veuillez remarquer que l'enfant ne peut y aller toute seule.

— C'est possible, mais nous n'avons pas d'ordres à cet égard.

Cela ne vous rappelle-t-il pas une histoire de l'île de Barataria? Il faudrait le génie de Sancho pour trancher la question. Ainsi, l'exposant ne peut entrer que par une porte. La petite fille ne peut entrer que par une autre. Ils ne peuvent pas se séparer. — Et ils sont obligés de retourner chez eux.

Cela fait songer qu'aucun tarif n'a été donné pour les enfants. Paieront-ils place entière ou demi-place? La demi-place ne peut s'accorder avec le mouvement des tourniquets. On ne peut cependant faire payer les nourrissons. Jusqu'à quel âge les bébés jouiront-ils de la franchise? — Qu'on y songe mûrement : A quoi serviront les jardins, si l'on n'y voit pas d'enfants?

Terminons gaiement, si vous le voulez. Un journal à deux sous, — le plus spirituel du monde, — a publié le Jeu de l'Exposition, renouvelé des Grecs, une sorte de parodie du Jeu de l'oie. La *Vie parisienne* a perfectionné cette idée et a donné son Jeu de l'oie considérablement augmenté. De là, une légère dispute. Il n'y a pas de quoi s'émouvoir. Le Palais de l'Exposition n'est point un Jeu de l'oie, mais bien une ROSE DES VENTS. J'en appelle à tous ceux qui l'ont visité lundi dernier, alors que les aquilons mythologiques se déchaînaient dans ses voies rayonnantes. Cette merveilleuse tarte internationale était sillonnée par les courants d'air les plus aigres et les plus dangereux. Au sortir des galeries, fermées à tous les zéphyrs, les visiteurs se trouvaient à l'improviste environnés de tourbillons humides. Eole avait crevé ses outres dans le Jardin central et secouait sur la foule les rhumes et les grippes. Au reste, notre ami Félix Rey taille ses crayons, et nos lecteurs sauront à quoi s'en tenir sur le vrai sens de l'Exposition universelle.

G. RICHARD.

NOTES SPÉCIALES

∴ Nous attendons chaque jour des nouvelles du Sequoia, dont nous avons annoncé le départ dans un article que nos lecteurs se rappellent peut-être. Il doit avoir doublé le cap de Bonne-Espérance et vogue sans doute dans les eaux de l'Atlantique. Une dépêche du Cap annonce qu'on l'a aperçu, louvoyant dans le sud, traîné par ses remorqueurs, et quelque peu fatigué de la route. Mais nous n'avons à cet égard aucun détail précis.

∴ On s'est fort occupé de la traversée, accomplie par le yacht américain de deux tonneaux, *Red White and Blue*, parti de New-York pour toucher en Angleterre. Cet essai de promenade sur l'Océan a été couronné d'un plein succès. Mais il s'est rencontré des incrédules, qui ont mis en doute la réalité de ce voyage sans exemple dans les fastes maritimes. Quelques-uns, tout en convenant que le yacht avait fait la route, ont cru que, pour plus de commodité, il s'était mis à la remorque d'un steamer ordinaire.

Pour répondre dignement à cette calomnie, les constructeurs de cette embarcation offrent de parier vingt contre un que la traversée s'est faite dans les conditions les plus loyales, et que le *Red White and Blue* effectuera de la même manière son retour en Amérique, après l'Exposition.

Cette déclaration, insérée dans plusieurs journaux, a piqué d'honneur les marins de la Seine, et une Société de canotiers d'Asnières, sans tenir le pari, offre de faire le même trajet sur une des coquilles de noix que la Société des régates conserve sur ses étagères.

Toutefois, et pour la circonstance, la feuille d'acajou dont se fabriquent ces bijoux nautiques serait doublée de tôle et munie de compartiments insubmersibles. Le yacht et le canot partiraient du Havre en même temps, et se dirigeraient vers la métropole des Etats-Unis, l'un à la voile, l'autre avec de simples rames. Un bateau à vapeur suivrait le canot, pour fournir de vivres et de vêtements son équipage, consigné rigoureusement à bord jusqu'au rivage américain. En cas de tempête ou de sinistre, les voyageurs seraient libres de monter à bord du steamer protecteur, mais en se résignant aux conséquences du vieil adage : Qui quitte la partie la perd.

Les canotiers français ont offert au yacht dix longueurs d'avance. Les Américains les ont noblement refusées. Voilà où en sont les choses.

P. S.

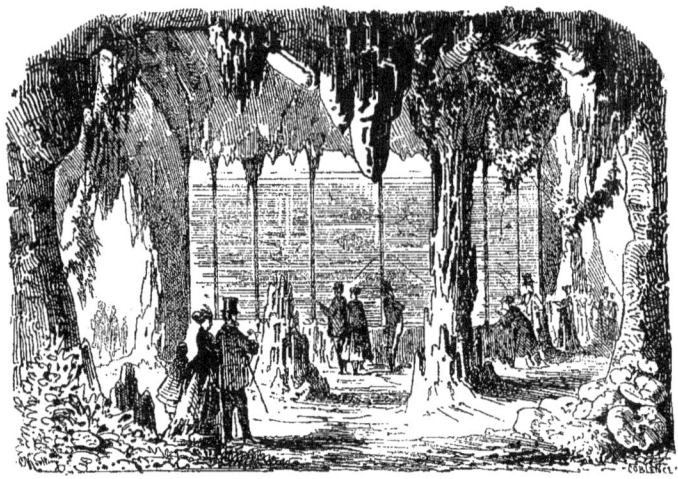

L'AQUARIUM DU CHAMP-DE-MARS

LES SCIENCES NATURELLES A L'EXPOSITION

Vraiment *universelle*, l'Exposition permettra aux hommes spéciaux d'étudier avec fruit, non-seulement les beaux-arts, l'industrie, l'agriculture, mais encore les sciences pures elles-mêmes. Le physicien, le chimiste pourront y puiser la connaissance ou l'idée d'instruments nouveaux, de méthodes investigatrices perfectionnées. Le naturaliste, plus favorisé encore, comparera les microscopes, les scalpels sortis de maisons différentes; il étudiera les modèles admirables et si ingénieux, qui permettent d'étudier l'anatomie sans dissection sanglante, et de faire des démonstrations précises devant un nombreux auditoire; les moulages qui nous montrent, dans leurs moindres détails, les fruits et les champignons qu'on ne saurait conserver en herbier; il pourra examiner, dessiner la coupe du bois de mille essences variées, et peut-être prouver qu'une structure uniforme du tissu ligneux réunit les diverses espèces d'une même famille de plantes; les jardins, les serres étaleront sous ses yeux des richesses botaniques innombrables; les expositions de tous pays lui fourniront des éléments d'études sur les quadrupèdes à fourrures, sur les poissons et la pisciculture, sur les oiseaux et leurs duvets, sur les mines, etc., etc. Enfin, des oiseaux vivants, des animaux domestiques de types purs et variés, des poissons de mer et d'eau douce, s'ébattant dans des aquariums, des types humains en costume national, les uns figurés en cire, les autres plus réels et surveillant leurs envois nationaux, viendront augmenter considérablement le nombre des observations et des documents de zoologie et d'ethnologie.

Nous les passerons successivement en revue avec nos lecteurs, dès que l'Exposition sera complétée, et, en attendant, nous leur annoncerons quelques dispositions, prises à ce sujet par les corps savants de Paris.

Il y a quelques mois qu'une commission, présidée par M. de Quatrefages, professeur au Muséum, fut chargée par le ministère de dresser un rapport sur les observations anthropologiques que le concours de tant de peuples à Paris permettrait de faire. Depuis, le vice-roi d'Égypte a prié la *Société d'anthropologie* de déterminer et de classer 300 crânes ou squelettes, qui seront exposés dans un des monuments du jardin égyptien. La Société a élu ses commissaires à cet effet. Ils sont dirigés par l'illustre et excellent naturaliste, auquel l'Académie et la Faculté de médecine ont récemment fait l'honneur d'ouvrir leurs portes et leurs chaires, le docteur Broca. Un des membres du comité, M. Pruner-Bey, qui a fait tant de travaux remarquables sur l'ethnologie égyptienne, s'est associé à cette intéressante investigation.

Malheureusement, cette Exposition ne sera ouverte qu'aux personnes accompagnées d'un membre de la Société d'anthropologie. Il est vrai que nous sommes 340 environ, mais cette restriction n'en semble pas moins regrettable. La Société devrait avoir seulement des *heures* ou bien des *jours* réservés.

La *Société botanique de France* n'est pas restée en arrière de la Société d'anthropologie; elle a décidé que, durant quatre semaines, du 26 juillet au 23 août 1867, elle tiendrait des séances hebdomadaires, et du 16 au 23 août, se constituerait en *Congrès botanique international*.

« Cette Société, par une circulaire datée du 25 mars 1867, fait appel à ses membres, et sollicite le concours de leurs lumières et de leur zèle.

» Elle leur demande communication des notes qu'ils pourraient prendre à l'Exposition, et les engage à choisir des sujets spéciaux d'études avant le 15 avril.

» Ces notes, réunies en fascicules, seront publiées par le comité, sous le contrôle de la commission du bulletin. »

Nous donnerons un compte-rendu des communications les plus intéressantes, faites dans ces séances.

La *Société d'Horticulture* a nommé un comité Cconsultatif, qui doit s'occuper de diriger les études horticoles de l'Exposition. Ses premières démarches n'ont pas été heureuses. Il voulait obtenir de la Commission impériale qu'il fût accordé de plus nombreuses médailles à l'industrie jardinière. On répondit, à tort peut-être, que l'horticulture était loin d'avoir en France autant d'importance qu'on le croyait, mais, avec raison, qu'on ne saurait accorder trop de médailles sans les discréditer. Il est possible que dans les expositions ordinaires on abuse un peu des récompenses; les exposants qui ne sont pas primés font souvent exception à la règle. Notre estimable directeur en sait quelque chose, lui qui a obtenu plus de médailles d'or agricoles qu'il n'y a d'astres au firmament, non sans passe-droit, car lesdites médailles revenaient plus justement à ses bœufs qu'à lui-même.

Il en résulte que les horticulteurs et les maraîchers estiment à peine les médailles d'or, dédaignent celles d'argent, méprisent les mentions, et viennent aux expositions moins pour concourir que pour étaler leurs produits. Si bien que lorsqu'une maison a fait sa réputation, elle ne se donne plus la peine d'exposer; ou bien, isolée dans sa puissance au milieu des petits horticulteurs, n'ayant plus de rivaux dignes d'elle, elle se met hors concours! L'abus des récompenses est, selon nous, la cause principale du dépérissement trop réel, contre lequel luttent en vain, depuis quelques années, nos expositions de Paris.

ARMAND LANDRIN.

Dans un précédent article, nous énumérions les anciens modes de transport des voyageurs sur les routes et sur les voies navigables de l'intérieur des terres, nous allons aujourd'hui résumer les diverses phases par lesquelles sont passés les chemins de fer pour arriver jusqu'à nous.

Au dix-septième siècle existaient déjà, en Angleterre, pour le service des mines de charbon, des chemins à ornières artificielles. Grâce à la diminution considérable de frottement qu'offrait aux roues leur surface polie, un seul cheval traînait facilement un poids de quatre à cinq mille kilogrammes.

Ces premiers rails étaient creux et en bois ; les roues s'y trouvaient engagées comme dans des ornières. Plus tard, pour leur donner plus de durée, on les revêtit de bandes de fer ; puis on les remplaça par des rainures en fonte et, enfin, par des barres de fer en saillie, qui obligèrent à donner aux roues des chariots un rebord saillant intérieur, qui existe encore dans les wagons actuels.

Les chariots employés étaient conduits par des chevaux, mais quand James Watt eût fait de la pompe à feu de Newcomen une machine à vapeur à multiples emplois, on voulut appliquer le nouveau moteur à la traction des wagons sur les *railways*.

Ce n'était pas, d'ailleurs, la première fois qu'on essayait de résoudre le problème de la locomotion à vapeur ; des essais avaient été tentés, en 1769 et 1770, par l'ingénieur français Cugnot, dont le chariot à vapeur est aujourd'hui exposé au Conservatoire des Arts-et-Métiers de Paris.

L'échec de Cugnot était dû à diverses causes, mais surtout à l'imperfection des appareils producteurs de vapeur. Cela fit également avorter, au commencement de ce siècle, les expériences de traction à vapeur de deux ingénieurs anglais, Trewithick et Vivian ; ils durent se borner à appliquer leur machine au remorquage des wagons sur les voies ferrées des mines. En principe, les chemins de fer étaient donc inventés.

Une difficulté, qui parut insurmontable, préoccupa longtemps les inventeurs. Ils croyaient que l'action d'un mécanisme, agissant sur les roues d'un char, destiné à se mouvoir sur des rails polis, aurait pour unique effet de faire *patiner* ses roues sur place, sans les faire progresser.

Pour triompher de cet obstacle imaginaire, on multiplia les systèmes. Ainsi les locomotives Trewithick et Vivian ne roulaient pas sur les rails qui portaient les wagons, mais sur le sol ; plus tard on les munit d'une roue dentée, s'engrenant sur un rail également denté ; puis, on essaya de faire mouvoir des béquilles, dont le jeu imitait le trot d'un cheval ; enfin, on fit remorquer les convois par un câble, s'enroulant sur des tambours, mis en mouvement par des machines fixes. C'est d'après ce dernier système que fonctionna le chemin de fer de Saint-Etienne à Roanne, le premier qui ait été construit en France ; ce mode de traction, abandonné depuis, a reparu récemment sur le chemin de fer de Lyon à la Croix-Rousse.

En 1813, l'ingénieur anglais Blackett se rendit compte de ce fait : c'est que les aspérités presque invisibles des rails de fer offrent à la progression des roues des locomotives un point d'appui d'autant plus efficace que le poids de ces machines est plus considérable.

L'année suivante, la première locomotive, vraiment digne de ce nom, sortait des ateliers de G. Stéphenson, si célèbre depuis. Cette machine devait courir sur des rails, mais telle était son imperfection qu'elle ne put atteindre une vitesse de plus d'une lieue et demie à l'heure.

La question en était là, quand M. Séguin, directeur du chemin de fer français de Saint-Etienne, se rendit en Angleterre pour traiter de l'achat de deux locomotives Stéphenson.

Frappé de leur lenteur, M. Séguin reconnut qu'il fallait en attribuer la cause au peu de surface de chauffe de la chaudière, d'où résultait une insuffisance notoire dans la production de vapeur. Il fallait donc accroître d'une manière notable la quantité de vapeur produite, en développant la surface exposée à l'action du feu, sans toutefois augmenter, au-delà de certaines limites, les dimensions de la chaudière.

Ce problème fut résolu par notre compatriote, qui créa la *chaudière tubulaire*, appareil qui n'est autre qu'une chaudière ordinaire, dont l'intérieur est traversé par un grand nombre de tubes donnant passage aux produits gazeux de la combustion. La surface de chauffe de ces chaudières se compose, en dehors de leurs parois, de la somme des surfaces développées de chacun des tubes. Dans une locomotive, construite au Creusot et exposée en 1855, la surface obtenue par ce moyen s'élevait à cent soixante et un mètres carrés.

A la même époque, en 1828, les industriels de Liverpool et de Manchester, pour échapper aux exigences des Compagnies concessionnaires des canaux, se décidèrent à établir, entre ces

deux villes, une route ferrée, desservie par des machines fixes. Georges Stéphenson démontra alors que la traction des machines mobiles serait à la fois plus pratique, plus rapide et plus économique.

Les directeurs de l'entreprise consentirent à un essai et offrirent un prix de cinq cents livres sterling au constructeur d'une machine pouvant remorquer, à la vitesse minimum de quatre lieues à l'heure, un poids de vingt mille kilog.

Six mois après, le 6 octobre 1829, commençait sur le plateau de Rainhill, près Liverpool, un concours resté célèbre dans l'histoire des chemins de fer. Sans raconter les détails de la lutte qui eut lieu entre cinq machines de constructeurs différents, nous dirons que la *Fusée*, construite par Stéphenson, remplit les conditions exigées, parcourut six lieues à l'heure, et fut immédiatement admise à faire le service sur la voie de fer. La chaudière tubulaire triomphait et l'ère des chemins de fer était commencée.

Ce mode de transport se perfectionna rapidement; dès 1830, il servit au transport des voyageurs entre Liverpool et Manchester ; les cités anglaises ne tardèrent pas à se relier, soit à la capitale, soit entre elles, par des voies ferrées, dont le réseau, quand on regarde une carte de l'Angleterre, ressemble à la toile d'une gigantesque araignée.

La France douta longtemps du succès de ce genre de locomotion, surtout au point de vue financier ; ce ne fut qu'en août 1837 qu'eut lieu l'inauguration du premier chemin de fer à vapeur français, de Paris à Saint-Germain.

Mais le temps perdu fut promptement regagné, et les lignes ferrées de notre pays présentent aujourd'hui un développement d'environ treize mille kilomètres, et se soudent aux chemins de fer des autres États européens.

Les chemins de fer sont un progrès sans doute, mais ce progrès serait plus marqué, si les convois pouvaient gravir les plans inclinés et parcourir les courbes à petits rayons. Ils éviteraient ainsi les dispendieux travaux d'art qu'exige l'établissement des voies ferrées. La consommation de combustible est en outre considérable.

Ces inconvénients ont fait étudier divers systèmes de machines motrices destinées, soit à supprimer l'emploi de la vapeur, soit à permettre aux convois de gravir les pentes ou de tourner les obstacles naturels.

Deux de ces systèmes seulement ont été sérieusement expérimentées, mais ils n'ont pas donné de résultats assez satisfaisants pour être adoptés. Le système *atmosphérique*, employé en Irlande sur le chemin de fer de Kingstown, l'a été en France pendant une quinzaine d'années sur le chemin de Saint-Germain. On y a renoncé. Le système *Arnoux* ou des *trains articulés* fonctionne encore sur les lignes de Sceaux et d'Orsay.

Cependant, et comme si l'humanité devait toujours tourner dans le même cercle, on en revient depuis quelques années aux chemins de fer à traction de chevaux. Ce système, dit *américain*, relie la capitale à quelques localités voisines, et on l'a proposé pour desservir les lignes de troisième ordre.

Enfin, l'idée de Cugnot, ce rêve des mécaniciens, vient de se réaliser ; l'emploi des locomotives sur les routes pavées ou empierrées est maintenant un fait accompli. A notre avis, les machines de ce genre que nous présente l'Exposition seront la conquête la plus utile, mise au jour par le concours international de 1867.

Les lignes ferrées anglaises se sont développées sous le régime de la libre concurrence. En France, l'ensemble des chemins de fer se divise en six réseaux, qui sont autant de grands fiefs industriels soumis à la surveillance du Pouvoir.

Eloignées d'abord des villes par une défiance craintive, les locomotives y pénètrent aujourd'hui ; elles font le tour de Paris, et arrivent dans l'enceinte de l'Exposition universelle.

Les pauvres actuellement, dans les voitures de troisième classe, voyagent plus commodément et avec moins de fatigue que ne le faisait autrefois le plus voluptueux seigneur de la cour de Louis XIV. Quant aux riches, les wagons-salons, les wagons-lits, chauffés en hiver, ventilés en été, les ont, en matière de voyage, habitués à un raffinement de luxe et de confort dont ne se doutaient guère leurs aïeux.

Avec des moyens de transport si rapides, si soucieux de notre bien-être, il n'est donc pas étonnant que, sous un léger prétexte, on se décide à franchir de longues distances, qu'on se presse aux trains de plaisir, que le bourgeois de Paris aille passer le dimanche au bord de la mer, pour revenir le lendemain dans sa ville bien-aimée.

Enfin quand, dans une capitale comme Paris ou Londres, se donne une de ces merveilleuses fêtes internationales, comme celle d'aujourd'hui, les chemins de fer font affluer sur le même point une multitude d'étrangers attirés, il est vrai, par la curiosité, mais qui, sans le savoir, sans le vouloir peut-être, n'en travailleront pas moins au développement du progrès et de la fraternité universelle, cet idéal de tous les gens de cœur.

PAUL LAURENCIN.

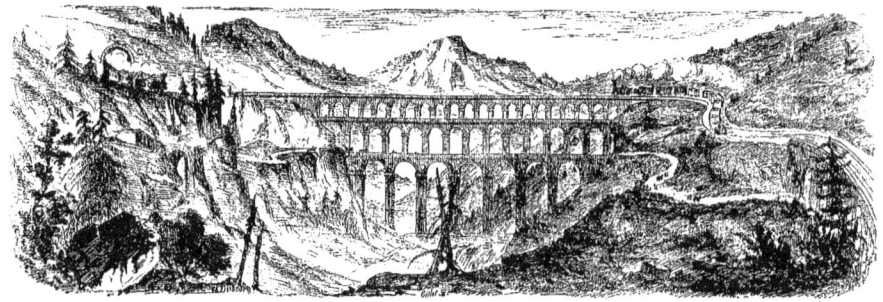

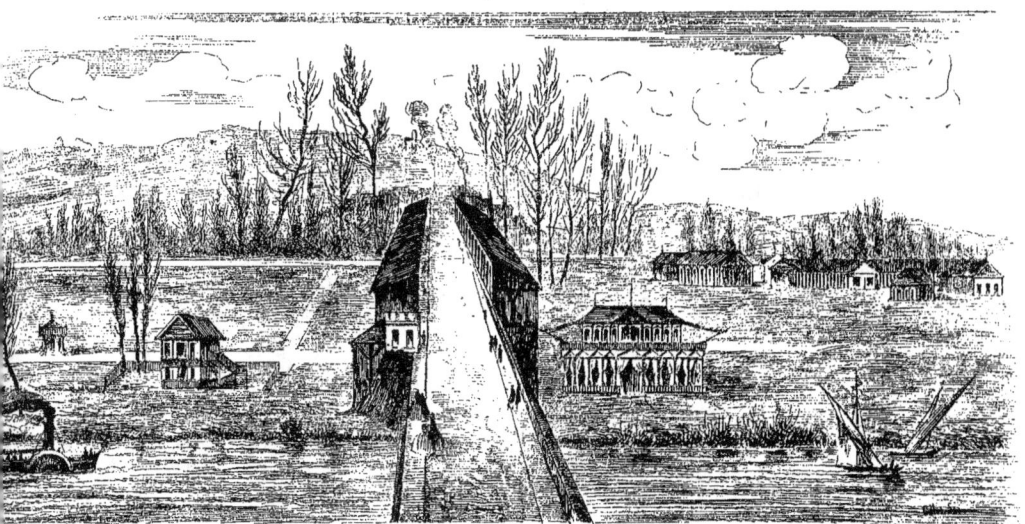

L'ILE DE BILLANCOURT

Si l'île de Billancourt n'était pas au bout du monde, nous lui ferions des visites suivies, qui ne pourraient manquer d'être intéressantes. Mais elle est réellement hyperboréenne, et de hardis navigateurs seuls peuvent affronter les dangers de ce voyage au long cours. Nous attendrons, pour l'explorer d'une façon complète, des solennités qui ne sauraient nous faire défaut.

Il y a lieu de craindre, d'ailleurs, que cette île peu connue n'ait suivi l'exemple du Champ-de-Mars. Elle doit être peuplée, à l'heure qu'il est, de maçons et de charpentiers, qui ne cèderont pas sitôt la place aux Robinsons qui doivent animer ces solitudes. Nous espérons bien, au nom de la couleur locale, qu'on y acclimatera des nègres et des perroquets.

En attendant, donnons quelques renseignements sur la gravure qui précède cet article. Nous la devons à l'obligeance d'un voyageur de talent, qui nous garantit son entière fidélité.

La vue de Billancourt est prise du grand bras de la Seine, coupé par le pont de Billancourt, qui se continue sur l'île qu'il traverse, pour franchir une seconde fois la rivière, au delà de la rive opposée. Dès qu'il prend pied sur la terre ferme, il s'orne d'une double ligne de magasins, qui ne rappellent pas mal les constructions dont se couvraient les ponts du moyen-âge.

C'est dans ces magasins que les exposants placeront leurs produits les plus délicats. On distingue sur la gauche, presque en face du bateau à vapeur qui sillonne le fleuve, deux petits bâtiments : le plus grand doit abriter le jury qui décernera les prix des concours agricoles. C'est dans la plaine qui s'étend au delà de ce pavillon qu'auront lieu les essais de labourage et, au besoin, les courses de chevaux.

Si nous passons à droite, nous voyons sur le rivage un kiosque élégant, qui affecte des formes asiatiques. Ce n'est pas pour rien qu'il se livre à ce caprice d'architecture. Bien que cet édifice soit un simple café, c'est autour de lui que viendra se grouper la colonie chinoise, qui doit nous initier aux secrets d'une agriculture progressive. On sait depuis longtemps que ce peuple de magots est à la tête des sciences et des arts rustiques. Tous les ans, à des époques marquées, le céleste Empereur descend de son trône, et ne dédaigne pas de tracer un sillon et de toucher de l'aiguillon les bœufs qui tirent la charrue. Essayez donc d'en obtenir autant, je ne dis pas d'un sous-préfet, mais d'un simple receveur des contributions !

Les mœurs des peuples sont diverses. L'Empire du milieu, avec ses canaux d'irrigation et ses plaines verdoyantes, est le Jardin du monde. Dans ses enclos privés, les merveilles de l'horticulture s'entassent au milieu des fabriques et des ponts suspendus. Et, pour couronner tous ces raffinements, Dieu donne à la Chine des oiseaux et des papillons plus brillants que des pierres précieuses.

On ne les retrouvera pas à Billancourt. Les Chinois chercheront vainement les flots ambrés de la rivière Jaune dans les vagues brunes de la Seine, retour de Paris. Et plus d'un, essuyant ses yeux de sa queue, rêvera la patrie, en considérant les hauteurs du Mont-Valérien.

Derrière le café, on distingue de vastes bâtiments, destinés à renfermer les animaux utiles et les instruments d'agriculture. Le grand espace qui s'étend devant eux sera couvert de plantations et de semis de toute espèce. C'est là que nous verrons, — pour en revenir aux Chinois, — entre autres produits exotiques, les miniatures végétales créées par les jardiniers de l'Asie. Des sapins, des chênes, des tilleuls centenaires croissent dans des coupes de porcelaine et représentent, au centième de leur dimension, les plus beaux sujets des races forestières. Nous prédisons un véritable succès à ces curiosités de l'autre monde. Rien d'agréable comme d'avoir un parc sur son étagère. On se prend pour Gulliver devant ces paysages lilliputiens, et si le thermomètre baisse, si le froid vous rappelle la réalité, on cueille quelques bûches pour ranimer le feu, sans qu'il soit besoin d'abandonner son fauteuil.

L.-G. JACQUES.

ARTS INDUSTRIELS

I

La décoration monumentale, ainsi que l'ornementation et le confort de nos demeures, sont tributaires de l'industrie des tapis et tapisseries ; je dis industrie, je devrais dire art, car le procédé ne vient qu'en second lieu dans la fabrication dont je m'occupe ici. Si le tissage et la teinture fournissent la matière et l'accessoire indispensables, on peut dire que la science du dessin et des colorations, autant que le talent décoratif, transforment un canevas grossier et des fils colorés en sujets héroïques, en tableaux gracieux, en ornements délicats.

L'Orient a connu l'usage des tapis et tapisseries, bien longtemps avant que l'Occident se fût éveillé au sentiment du bien-être ; le climat suffit à expliquer cette priorité. Dans les pays dévorés par le soleil, le corps a des habitudes, presque des nécessités de mollesse, qui nous semblent à tort l'indice d'un tempérament efféminé. De là l'usage du lit de repos, du sopha, du divan et des tapis. La tente, avec ses divisions temporaires explique la tapisserie, cloison mobile pouvant, suivant le besoin, être soulevée pour agrandir l'espace et favoriser la ventilation, ou retomber pour compléter l'isolement. L'usage de s'accroupir a bientôt déterminé celui de placer sur le sol un tissu, destiné à préserver le corps du contact direct de la terre ; le tapis est devenu moelleux par besoin de bien-être, riche pour satisfaire l'orgueil, orné par l'influence du goût. Quant à la coloration, il semble que, dans les pays aimés de soleil, on ait rencontré, de prime-saut et d'instinct, les gammes de tons harmonieuses, les nuances composantes et complémentaires. Si vous vous rappelez maintenant les instincts conservateurs de l'Orient, il vous sera facile de comprendre comment le type primitif créé s'est religieusement transmis, presque sans altération, à la postérité. L'art de la broderie paraît un attribut des harems et des gynécées dans les pays orientaux ; il est devenu celui des intérieurs au moyen-âge, et il n'est pas encore perdu, quoique l'industrie, par ses procédés expéditifs et la successive réduction des prix, ait substitué les tissus de ses mains mécaniques aux canevas brodés par les doigts agiles des femmes et des jeunes filles. La navette a remplacé le pinceau ; puis l'aiguille, en rapportant des fils plus fins de soie, d'or et d'argent, est venue compléter l'effet décoratif, jeter des lumières et des touches heureuses sur les fonds et les reliefs ébauchés.

Du jour où l'on a commencé à tisser, l'idée de tisser avec des fils diversement colorés s'est présentée ; puis on a ajusté ces fils colorés, de manière à figurer des fleurs, des ornements, et plus tard des personnages. L'art décoratif s'est emparé de ces ressources, pour servir aux fins du culte et des cérémonies publiques ; les murs des palais ont été recouverts de tentures ; l'histoire et les croyances ont été reproduites dans leurs principales manifestations. Chaque pas de la civilisation vers l'Occident y apportait un luxe de plus ; les princes barbares appelaient à leurs cours les artistes et les industriels habiles,

pour y exécuter des œuvres rivales de celles des contrées plus cultivées. Ceux-ci faisaient des élèves, auxquels ils transmettaient les secrets de leur art, et l'industrie de luxe prenait racine dans nos pays septentrionaux.

Le commerce, en augmentant et vulgarisant la richesse, ne tarda pas à répandre l'usage des tapis et tapisseries ; aujourd'hui ils sont devenus d'un usage presque général. Espérons qu'un jour prochain viendra, où aucun intérieur ne sera privé de cet indispensable élément du véritable confort.

Les belles tapisseries des Gobelins, de Beauvais et d'Aubusson, semblent réservées à la décoration des monuments publics ; mais nos mœurs parcimonieuses, nos habitudes isolées ne tiendront pas toujours devant le progrès. Un jour viendra où, mieux inspirés, nous nous grouperons par affinité d'idées, de croyances et d'intérêts, afin de jouir de tous les avantages de la force collective. Ce jour-là, nos lieux de réunion, nos syndicats de travail, nos cercles de famille, nos centres d'association et de propagande jouiront des priviléges réservés aujourd'hui aux palais des princes, aux somptueuses demeures de quelques spéculateurs plus heureux qu'habiles. L'art de la tapisserie en recevra une impulsion nouvelle ; au lieu de reprendre les sujets anciens, les vieux modèles, les imitations persanes, indiennes, gothiques, les compositions mythologiques du siècle de Louis XIV, les bergerades Louis XV et Louis XVI, les artistes s'inspireront d'une société nouvelle, non moins glorieuse et plus équitable.

II

Nos lecteurs sont, en majeure partie, étrangers à la fabrication des tapis et tapisseries ; ils nous sauront gré d'entrer dans quelques détails techniques, qui leur permettront de mieux apprécier les produits qu'ils vont avoir sous les yeux, et dont nous nous proposons de rendre compte.

Les tapisseries des Gobelins pour tentures, et les tapisseries de Beauvais pour meubles, appartiennent au même procédé de tissage. Comme tout tissu elles présentent une chaîne et une trame ; elles sont faites au métier dit de *haute lisse*. La chaîne est tendue verticalement ; les fils parallèles entre eux, et dans un même plan, sont passés alternativement

ar le *bâton de croisure*, de manière que, pour le tapissier assis entre la chaîne et le modèle, une moitié des fils est en avant, et l'autre moitié en arrière. Ceux-ci sont mobiles, et peuvent être tirés au moyen des lisses, et passer d'arrière en avant. Lorsque l'ouvrier tisse, il passe, de droite à gauche, puis de gauche à droite, les *broches* qui portent la trame enroulée entre les fils d'avant et les fils d'arrière; ce double mouvement produit ce qu'on appelle une *duite*. A chaque passe de trame, on abat celle-ci avec un peigne d'ivoire, dont les dents pénètrent entre chacun des fils de la chaîne; la duite comprend et intéresse un nombre de fils déterminé par le dessin. On comprend la possibilité de tracer une figure quelconque, dont le trait sera oblique à la chaîne, en faisant varier la longueur de chaque demi-duite; ou, si elles sont d'égale longueur, en faisant varier le point de départ de chacune d'elles. On obtient ainsi un trait denté, mais qui, à distance et par comparaison, paraît, ou rectiligne ou curviligne, suivant l'exigence de la figure représentée.

L'ouvrier est guidé, pour le contour des formes, par un trait, tracé sur la chaîne par l'intermédiaire d'un papier transparent, qui a servi de calque au dessin du modèle. La trame, roulée, comme nous l'avons dit, sur une broche, est formée d'un fil de laine, ou de deux fils de soie identiques de couleur ou gradués de ton, ou bien encore de tons complémentaires, de manière à obtenir des nuances. Pour fondre la couleur d'une duite dans celle d'une autre, il suffit de les intercaler alternativement; c'est le *mélange par hachures*.

Dans le métier de haute lisse, le tapissier est placé entre le modèle et la chaîne, et il ne voit pas l'envers de la tapisserie qu'il exécute; mais, comme toute duite se compose d'une moitié de fils couvrant les fils d'avant de la chaîne, et d'une autre moitié couvrant les fils d'arrière, l'effet est le même, et l'on peut dire que, sans les bouts des fils des duites qui se montrent sur l'envers quand ils sont coupés, le tissu pourrait être considéré comme ayant deux faces identiques.

Dans le métier de *basse lisse*, la chaîne est tendue à peu près horizontalement, et le tapissier est couché sur elle. Ce métier est le seul en usage dans la manufacture de Beauvais. Il se prête à toutes les exigences du travail compliqué des tapisseries pour meubles.

Les tapis de la *Savonnerie* sont exécutés d'après un procédé de tissage qui rentre dans la catégorie des *velours*. La structure en est fort compliquée: ni la chaîne, qui est de laine, ni la trame, qui est de fil de chanvre, n'apparaissent quand ils sont en place; le tapissier voit l'endroit du tapis et non l'envers. Chaque fil de la chaîne est double, tandis que dans les tapisseries des Gobelins et de Beauvais, le fil de chaîne est toujours simple. Le point est noué par séries, dont les brins sont coupés perpendiculairement à leur axe.

La première manufacture de tapisseries fut établie à Fontainebleau sous François I^{er}; la direction artistique en fut confiée au *Primatice*, appelé d'Italie. Henri II mit à la tête de cette fabrication Philibert de Lorme, qui fonda une école de tapisserie à Paris, dans l'hôpital de la Trinité. Henri IV fit venir de Flandre des ouvriers tapissiers de haute lisse et les installa dans l'ancien palais des Tournelles. Cette fabrique fut plus tard transférée rue de Varennes, dans le faubourg Saint-Germain. Sous le même règne fut créé au Louvre, sous la direction de Pierre Dupont, une manufacture de tapis de Turquie, qui eut pour élèves les enfants pauvres de l'administration des hospices et hôpitaux. Ceux-ci furent logés dans la maison de la *Savonnerie*, près de Chaillot.

En 1630, sous Louis XIII, Raphaël de la Planche et Charles de Comans vinrent s'établir aux Gobelins, comme directeurs de la manufacture des tapisseries de haute lisse, façon de Flandres. Sous Louis XIV, en 1664, l'établissement des Gobelins fut considérablement augmenté. Lebrun en prit la direction. La fabrique de Beauvais fut fondée vers cette époque. Le peintre Boucher, et plus tard l'architecte Soufflot, furent tour à tour directeurs des manufactures de la couronne. Pierre Meunier, Guillaumot, Audran leur succédèrent. Le 24 mai 1794, les manufactures des Gobelins, de Beauvais, de la Savonnerie et de Sèvres furent, par arrêté du Comité de salut public, mises sous la surveillance et la direction de la Commission de l'agriculture et des arts. L'Empire les réunit à la couronne; elles continuèrent à être administrées par la liste civile depuis. MM. Chevreul, Desrotours, Lavocat et Badin en ont successivement dirigé les travaux.

L'industrie privée lutte avec avantage aujourd'hui contre nos manufactures impériales; les fabriques d'Aubusson, sous l'impulsion de MM. Braquenié, Sallandrouze, Requillart, Roussel et Choquel, Croc et Paris, et Mme veuve Castel, ont fait de remarquables progrès. Cette manufacture d'Aubusson est peut-être la plus ancienne de France; des Sarrasins, prisonniers de Charles Martel, y auraient fabriqué les premiers tapis d'origine française, dès le huitième siècle. La même tradition fait remonter à des Syriens, ramenés par les Croisés, la création de la manufacture de Nîmes. MM. Flaissier ont puissamment contribué, dans les vingt années qui viennent de s'écouler, à faire de Nîmes l'un des grands foyers de la fabrication des tapis moquettes. Inventeurs brevetés d'un procédé pour la confection des veloutés chenilles, ils ont, avec un désintéressement qui leur fait honneur, abandonné leur invention au domaine public. Citons également MM. Arnaud-Gaidan et Laval-Gravier, dont les beaux produits ont été très remarqués aux derniers concours internationaux de 1855 et 1862.

Dans quelques jours, quand l'Exposition du Champ-de-Mars sera complétée, nous les retrouverons tous, sous leurs armes pacifiques, ces vaillants soldats de l'industrie, qui soutiennent d'une façon durable et bienfaisante le drapeau de notre pays. Nous applaudirons à leurs succès, certains qu'ils ne coûteront aucun sacrifice irréparable et n'imposeront à la civilisation aucun des sanglants affronts réservés aux luttes dont l'histoire a gardé le souvenir,

EDOUARD HERVÉ.

CAUSERIES PARISIENNES

DIABLE! les feuilles anglaises n'y vont pas de plume morte! Voici déjà qu'on prend dans la patrie du *Great Eastern* des airs fort cavaliers à l'endroit de notre Exposition. A preuve cette disgracieuse tartine, coupée en plein « *Daily Telegraph* » du 4 courant :

« Une excellente plaisanterie est celle que vient de lancer
» un journal illustré : le Champ-de-Mars s'est métamorphosé en
» champ de Mercure! — Que si nous recherchons l'origine de tous
» ces scandales, nous arrivons à la trouver sans peine dans l'invé-
» térée manie qu'a eue la Commission de vendre la concession de
» toutes choses imaginables, tangibles ou non tangibles, en dedans
» ou au dehors de l'Exposition. On a vendu les murailles, vendu
» les parquets, vendu les piliers au pied carré. On a vendu le
» droit de photographier, vendu le droit de vendre des journaux,
» vendu le droit de prendre soin des pardessus et des cannes,
» vendu le droit de cirer les bottes. — Au fabricant de bronzes,
» le plus fameux de l'Europe, et peut-être du monde, on a vendu
» 400 livres (dix mille francs) le droit d'orner, A SES FRAIS, avec
» des objets d'art, le pavillon de l'Empereur! On a tiré de l'argent
» des choses d'où Titus reprochait à Vespasien d'en extraire. On a
» vendu l'espace; on eût vendu l'air et les oiseaux qui sont de-
» dans, si l'on avait pu! — Ainsi, l'esprit mercantile s'est glissé
» dans tous les recoins de l'affaire. Si donc, en dehors du tarif, un
» *franc additionnel* est exigé par les particuliers qui ont quelque
» chose à faire voir, ces particuliers ont parfaitement le droit de
» fonder leur exigence sur ce qu'ils ont, eux, bel et bien, payé le
» privilège d'être admis à faire voir ce quelque chose...... »

Il suffit. Cet alinéa, littéralement traduit, prouve nettement, même dans l'hypothèse où le fond en serait un peu exagéré, que nos voisins sont assez bien renseignés sur nos petites cuisines intérieures. Toutefois, il faut le reconnaître :

En termes peu galants ces choses-là sont mises;

Et je parierais volontiers que M. Octave Feuillet eût trouvé le moyen de les enfermer dans un tour plus discret. Mais quoi! L'on ne saurait raisonnablement attendre du *roast beef*, viande rouge, les inspirations que suggère la grenouille, blanc-manger.

Tout Français qui lira ces récriminations d'outre-Manche, va s'écrier sans aucun doute : « Il appartient bien aux Anglais d'incriminer ainsi nos spéculations, eux qui vendent aux visiteurs, monuments, musées et galeries, pièce par pièce, morceau par morceau, étage par étage!.., » — A quoi tout Anglais ripostera certainement, non sans raison, par ceci : « Cette allégation, traditionnelle chez vous, est discutable à tous égards. Mais peu importe, et telle quelle je l'accepte. Seulement permettez; de deux choses l'une : ou nos procédés sont bons, et alors il ne fallait pas nous les reprocher, comme vous l'avez fait de toute éternité; — ou ils sont détestables..., et alors il ne fallait pas nous les prendre! » — De ce dilemme se tire qui voudra. Quant à moi, je passe la main.

Du reste, qu'on pense blanc ou noir des prémisses de l'Exposition, maintenant entr'ouverte, tout le monde est forcément d'accord sur un point, à savoir qu'elle ne change pas, jusqu'à présent, grand'chose à la physionomie de *Haussman's-Town*.

Un incident pourtant s'y rattache, qui ne manque pas de côtés pittoresques. Je veux parler du grand *meeting* des étudiants. On n'a pas, ce me semble, assez remarqué l'attitude vraiment héroïque de ce jeune homme haranguant, au sortir de l'Amphithéâtre, la foule assemblée sur la place. Il voulait, monté sur je ne sais quoi, lire le procès-verbal de la séance. Des clameurs étouffent sa voix. L'orateur, sans se troubler, lance alors, dans un geste superbe, ce mot splendide, à travers le bruit : « Messieurs, dix mille tailleurs sont réunis en ce moment à l'Elysée Montmartre... Ils ne nous gênent pas, ils écoutent! » Est-ce qu'à cette exclamation, vous n'entendez pas défiler, au fond de votre mémoire, le bataillon sacré des phrases à jamais célèbres : « Va dire à ton maître... — Soldats, du haut des Pyramides.... » etc., etc.?

D'aucuns, peut-être, riront sous cape de la forme magistrale dont les étudiants ont habillé leur petit conciliabule. Pouvaient-ils faire autrement? Je l'ignore. Toujours est-il que leur but est atteint. C'est le principal. Les résolutions par eux votées feront, à coup sûr, réfléchir les écorcheurs de toutes sortes qui, dans l'ombre, aiguisaient leur couteau. — Une d'entre elles parait surtout devoir être très efficace ; en voici le sens, sinon le texte : « Tout hôtelier qui persistera, quand
» même, dans l'augmentation de ses loyers, sera mis pour tou-
» jours à l'index. De générations en générations, les étu-
» diants se transmettront son signalement, et défense est faite
» à chacun d'eux de loger chez icelui ou chez ses succes-
» seurs... Tous les étudiants, présents et futurs, s'engagent
» en outre à écarter dudit hôtel tout client étranger qu'ils
» sauraient être sur le point de s'y fourvoyer, — et ce, jusqu'à
» la consommation des Ecoles. »

L'exemple donné par le quartier latin porte déjà ses fruits. On sait qu'une foule de boudoirs hospitaliers se disposaient également à hausser leurs tarifs ordinaires.

Or, un projet s'élabore, en ce moment, dans divers cercles, à l'effet de maintenir les choses en l'état. On compte beaucoup, dans l'espèce, sur l'art. 22 — les deux cocottes, — dont les termes sont quasi-textuellement empruntés au paragraphe ci-dessus guillemeté. — Je le crois parbleu bien ! Ce n'est probablement, en effet, ni des hôteliers ni des *hôtelières* placés dans une pareille situation que Perse a voulu parler lorsqu'il a dit :

At pulchrum et digito monstrari et dicier : hic est !

Malgré toutes ces cupidités aux aguets, — contre lesquelles le Parisien lui-même est contraint de se gendarmer, — la province boucle ses malles : on n'est pas plus courageuse ! — J'étais naguère à 50 kilomètres de l'obélisque, dans une ville grande comme la nacelle du *Géant*. Eh bien ! le croirait-on ? Toutes les questions locales, tous les cancans indigènes — ces bien-aimés cancans — y sont absorbés par cette préoccupation unique : le Champ-de-Mars ! — Pas une maison particulière qui, regorgeant de boîtes, de valises et de carton, ne paraisse, pour le quart d'heure, une réduction Colas du Palais-Gazomètre. A dire le vrai, j'ai grand'peur que ce formidable étalage d'affairement ne soit qu'une ingénieuse attitude, prise dans le but d'ajourner indéfiniment certaines obligations sociales. C'est ainsi que, dans trois familles où j'ai mes entrées, je fus, ce jour-là, congédié par cette aimable phrase : « Nous vous garderions bien à dîner... mais, en ce moment, vous savez... Tant d'embarras!... Ce sera pour une autre fois... Au revoir! » — Très-fin du reste. Ce beau désordre, habilement prolongé six mois durant, suffira pour réaliser dans certains intérieurs, forcés d'ordinaire aux réceptions, de très-sérieuses économies. Et du moins l'Exposition aura fait gagner quelque chose à quelqu'un... autre que MM. Dentu et Pierre Petit !

Cependant, on peut, à la rigueur, et sans trop d'impudence, affirmer déjà qu'un certain nombre de *départementaux* vont, avant peu, débarquer dans nos murs. — Donc, l'instant est venu de donner ici quelques détails sur l'état de l'esprit parisien. Grâce à ces renseignements, dont on me saura gré, tel bon bourgeois de Quimperlé pourra se passer la fantaisie de paraître issu, en ligne droite, du boulevard des Italiens. Ce ne lui sera pas — on peut en répondre — une mince satisfaction.

Nous sommes si hâbleurs et vantards, nous autres modernes Babyloniens; nous avons tant de fois lardé d'épigrammes saugrenues les Français d'outre-Seine, que beaucoup d'entre eux croient accorder à notre véritable supériorité, et se persuadant que leur cervelle, pas plus que leur habit, n'est taillée sur le patron de la nôtre. Comme si de province nous

n'étions pas aussi, peu ou prou, par nos ascendants ou par notre enfance!

Ah! Provincial, mon frère, pas tant de modestie! Un peu de confiance, un brin d'audace, et, du premier coup, te voilà notre égal. Rien de plus facile : trois mots à savoir, tout bonnement. Trois mots qui, prononcés à point, te constitueront tout de suite un certificat d'origine lutécienne.

Toute notre force réside dans cette trinité. Samson avait ses cheveux, Paris a ses TROIS MOTS immuables dans leur principe, variables dans leur assonance.

Tel un commerçant change de temps à autre le vocable du cadenas à lettres, qui protége sa caisse contre les tentatives des commis infidèles ; tels nous renouvelons, une fois l'an, nos TROIS MOTS, pour détourner l'astuce de la décentralisation, une acharnée Dalila!

Or, LES TROIS MOTS en vigueur aujourd'hui,—me blâme qui voudra, — les voici :

> Je me l'demande!
> C'est raide!!
> Y fait chaud!!!

Le premier sort des *Bons Villageois*, le deuxième des *Idées de M*me *Aubray*, le dernier de la *Chouanne* : MM. Sardou, Dumas fils et Paul Féval *invenerunt!* — Et de leur trouvaille nous avons fait notre esprit. Ainsi procédons-nous toujours. Toute notre malice, en effet, consiste à prendre au vol tel ou tel papillon, qui va et vient le long d'une pièce quelconque, et à le piquer plus ou moins lourdement dans la conversation usuelle.

Par ainsi, Provincial mon ami, s'il te plait, en arrivant chez nous, de secouer avec la poussière de tes bottes le goût de terroir par où tu te trahis d'abord, — commence par abandonner les brutalités de ton bon sens et les droitures de ta conscience; puis va-t-en par les boulevards ou par les salons, éparpillant autour de toi les trois mots précités...

Cela fait, dors en paix. Nul n'est plus Parisien que toi.

Pour t'aider à planter, sans hésiter, chacune de ces citations au bon endroit, — point capital ! — permets-moi de t'indiquer en deux mots la manière d'en user :

« Je me l'demande! » s'emploie surtout lorsque la chose dont il s'agit n'est dans la pensée de celui qui parle l'objet d'aucun doute; exemple :

— Si l'Exposition est ouverte.... *je me l' demande!*

« C'est raide!! » te sera d'une application bientôt familière. Il n'est, en effet, qu'une forme rajeunie de cette autre phrase : « Elle est trop forte ! » qui, tout-à-fait démodée ici, doit être par conséquent en pleine faveur dans ton endroit; exemple :

— Pas un jour gratuit au Champ-de-Mars.... *c'est raide!!*

« Y fait chaud!!! » Cette locution, nouvellement née, présente, en pratique, un peu plus de difficultés; elle explique l'embarras que provoque un obstacle. Sers t'en, pour ne pas te tromper, chaque fois que l'ancienne formule : « Il y aura du tirage » te viendra en idée; exemple :

— Le Luxembourg.... *Y fait chaud!*

Maintenant, mon cher, exerce-toi à manier ces finesses, pendant le trajet qui sépare ton paisible logis de notre cité turbulente, et tu pourras — entré dans Paris — porter le front haut et marcher droit, pareil au premier venu des négociants de la rue Saint-Denis, comme au dernier reçu des membres du Mirliton... — C'est la grâce que je te souhaite.

JULES DEMENTHE.

THÉÂTRES ET TRIBUNAUX

La distribution d'*Hernani* est aujourd'hui connue, et nous la donnons en regard de celle de la première représentation du 25 février 1830 :

	1867.	1830.
Hernani	MM. Delaunay	MM. Firmin
Don Carlos	Bressant	Michelot
Ruy Gomez	Maubant	Joanny
Dona Sol	Mlle Favart	Mlle Mars

MM. Menjaud, Samson, Geffroy, Bouchet et Mme Thénard complétaient l'ancienne distribution, que nous aurons lieu de regretter peut-être. Nous ne voulons pas discuter la nouvelle, et MM. Vacquerie et Meurice ont sans doute pesé les choix qu'ils ont faits; mais il nous semble qu'il y a dans le rôle principal de cet ouvrage des éclairs et des emportements qui s'accordent peu avec les finesses du talent de M. Delaunay.

Selon nous, Lafontaine ou Febvre auraient donné à cette création une grandeur plus sauvage, et, malgré des inégalités probables, nous aurions eu plus de confiance dans leur verve et dans leur jeunesse.

On dément les bruits de coulisses qui annonçaient la reprise de drames de Victor Hugo sur les principaux théâtres de Paris. S'il ne nous en est donné qu'un, nous regretterons que ce ne soit pas *Ruy-Blas* ou *Marion Delorme*. *Hernani* n'est qu'une magnifique aurore.

Il nous faut dire quelques mots de la *Fille du millionnaire*, de M. Emile de Girardin. C'est une brillante chute pour le théâtre des Folies-Saint-Germain. M. de Girardin est un éminent publiciste, mais il faut croire qu'il n'est pas auteur dramatique. Son ouvrage développe une sorte de lutte entre le préjugé nobiliaire et la valeur personnelle. Celle-ci l'emporte; rien de mieux. Mais il ne faut pas seulement du talent au théâtre; le savoir-faire est indispensable. L'alinéa peut y réussir, — témoin les drames de Dumas fils, — mais à l'ombre de la ficelle. La ficelle, pour la scène, c'est *la forme* de Brid'Oison.

La *Vie nouvelle* est une pièce de M. Paul Meurice, l'auteur des *Sept châteaux du Roi de Bohême*. Cela est écrit, cela est hardi, et la première représentation qu'on en a donnée à l'Odéon a été fort belle. Nous ne croyons pourtant pas au succès d'enthousiasme, proclamé par quelques journaux. Nous y reviendrons.

Le théâtre Rossini ajoute à toutes ses qualités une orthodoxie méritoire. Il ferme ses portes — pour cause de carême. Mais il promet une éclatante réouverture à Pâques-fleuries, un répertoire neuf et des artistes excellents. Nous ne manquerons pas à la fête.

Les *Souvenirs*, comédie en quatre actes, de M. Adolphe Belot, ont été joués jeudi soir au Vaudeville. C'est un roman sentimental qui met en opposition les douceurs de l'hymen et les souvenirs de jeunesse. La femme et la maîtresse sont représentées par deux belles personnes, Mmes Thèse et Davril, et l'on conçoit l'hésitation de Desrieux, plus indécis que l'âne de Buridan. La morale l'emporte, et la femme légitime sauve la situation, et son bonheur en même temps, par une magnanimité peu commune. Elle relève et protége sa rivale humiliée, et tout finit pour le mieux dans le meilleur des ménages possibles.

Notre excellent Kime, trop longtemps éloigné de la scène, a rempli le rôle du baron de Livry avec cette tenue et cette vérité qui caractérisent ses créations.

C'est, à proprement parler, un succès d'estime, mais d'estime véritable. M. Belot a de la littérature et du talent, et le public qui va l'entenrde commence à compter sur lui.

Les conférences entrent dans une voie populaire. Elles vont aborder les cafés chantants en la personne de Mme la comtesse de Chabrillant, ci-devant Céleste Mogador, retour de Californie. Cela nous paraît raide comme une hypothénuse. Je sais bien que, M. Henri Rochefort, le plus charmant des chroniqueurs, vient d'inventer une hypothénuse carrée (!) dans le *Figaro* du 12 avril. Je me hâte de me servir de l'ancienne, avant que la nouvelle n'ait cours.

Le théâtre des Nouveautés a renouvelé son affiche, et nous dirons d'autant plus de bien de ses trois premières représentations, qu'elles ont fait disparaître cette étrange machine des *Joueuses*, qui ne saurait s'appeler d'aucun nom littéraire. Il y a progrès évident.

La *Grande-Duchesse* est retardée; — mais nous coupons court aux nouvelles dramatiques, pour dire quelques mots d'une affaire qui nous touche de près, en ce qu'elle concerne l'Exposition, la Commission impériale, et MM. Lebigre-Duquesne, nos confrères en journalisme et en librairie.

On sait que M. Dentu, éditeur concessionnaire du *Catalogue officiel*, privilégié pour la vente dudit catalogue et de tous autres imprimés dans l'intérieur du jardin et du Palais du Champ-de-Mars, — avait fait défense à MM. Lebigre-Duquesne de publier un *Catalogue international* en cinq langues, annoncé par ces éditeurs.

Une saisie illégale fut alors pratiquée; une espèce de séquestre pesa sur les impressions et sur le matériel du *Catalogue international*, et MM. Lebigre-Duquesne furent réduits à l'inaction.

Un premier arrêt les condamna, tout en reconnaissant l'illégalité de la saisie pratiquée par M. Dentu, au préjudice de ses confrères. Dans l'intervalle, du reste, M. Dentu s'était désisté, et l'affaire avait été poursuivie par la Commission impériale. Le cercle de la librairie et de l'imprimerie, que ces questions de monopole et de liberté semblaient devoir intéresser, s'était tenu dans une réserve prudente.

Mais il avait sans doute fait des vœux pour le bon droit. L'affaire fut portée en appel, et, cette semaine, la cour a infirmé le jugement de première instance. On sent quelle doit être notre opinion dans cette question, mais nous préférons constater simplement la satisfaction qui a accueilli le nouvel arrêt.

Il paraît qu'il y a des juges à Berlin! Les voilà donc entamées, ces fortifications inexpugnables, qui abritaient de tous côtés les monopoles absurdes et saugrenus dont l'Exposition a été le prétexte. Le bélier continuera-t-il à fonctionner, ou, satisfaite de cette victoire, l'opinion publique se contentera-t-elle de se dire à part elle : Ah! si je voulais!...

Le malheur est que nous manquons, pour la plupart, du vrai courage. Le plus difficile à pratiquer n'est certainement pas celui de la claque et de l'épée. Il s'apprend comme autre chose, et telle occasion en donne à des gens qui l'ignoraient, et les en approvisionne pour toute leur vie. Mais le courage persistant, l'opposition raisonnée, active, la discussion des conventions imposées, et plus encore, l'accord de nos idées et de nos actions, — voilà ce qui nous fait défaut. Il faut savoir gré à MM. Lebigre-Duquesne d'avoir « pendu la sonnette au chat. »

Méfiez-vous du chat, cependant. Il ne se tient pas pour battu ; l'arrêt qui le frappe a pour lui des ménagements et des complaisances. C'est un simple arrêt suspensif ; il fait toutes sortes de réserves pour l'avenir. La question du Plan est mise hors de cause et renfermée dans un blockaus inattaquable.

N'importe, la brèche est ouverte, et le coup principal vient même d'une catapulte redoutable. Nous avons annoncé que l'apposition des affiches sur les clôtures extérieures du Champ-de-Mars avait été vue d'un mauvais œil. Donc, point d'affiches. Mais est-il vrai qu'un traité ait déjà été passé avec un concessionnaire qui réclamerait deux millions d'indemnité?

La presse annonce que la Commission impériale vient de faire assurer le palais du Champ-de-Mars contre l'incendie pour une somme de sept millions et demi, — le palais, bien entendu, et non pas ce qu'il renferme.

Mais le palais est en fer, si nous ne nous trompons. Renferme-t-il donc pour sept millions d'étagères?

<div style="text-align:right">L.-G. JACQUES.</div>

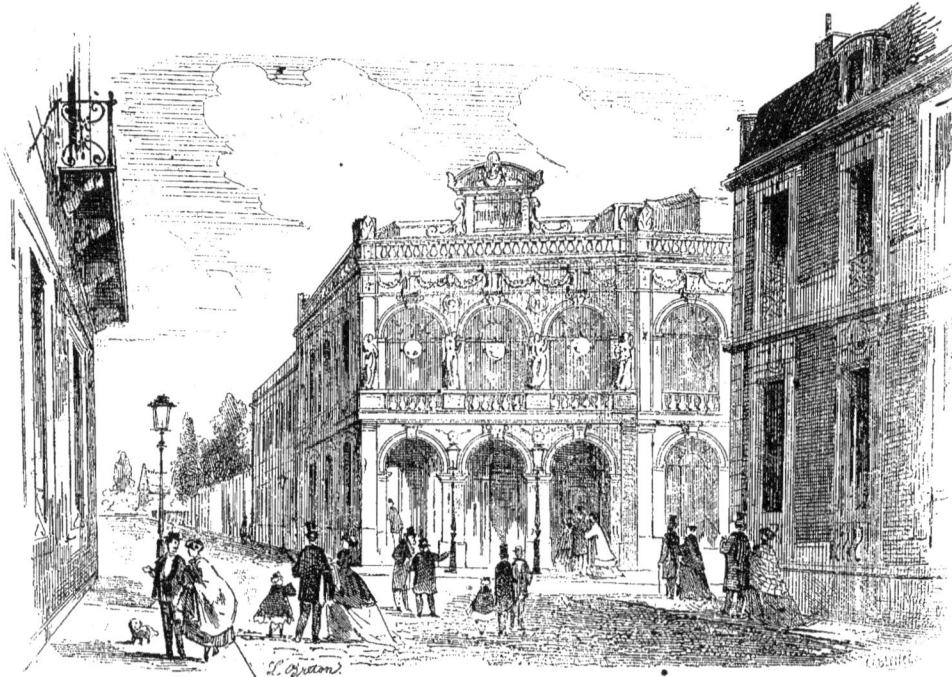

Le nouveau THÉATRE ROSSINI, construit à Passy, par M. R. Lerat (1867).

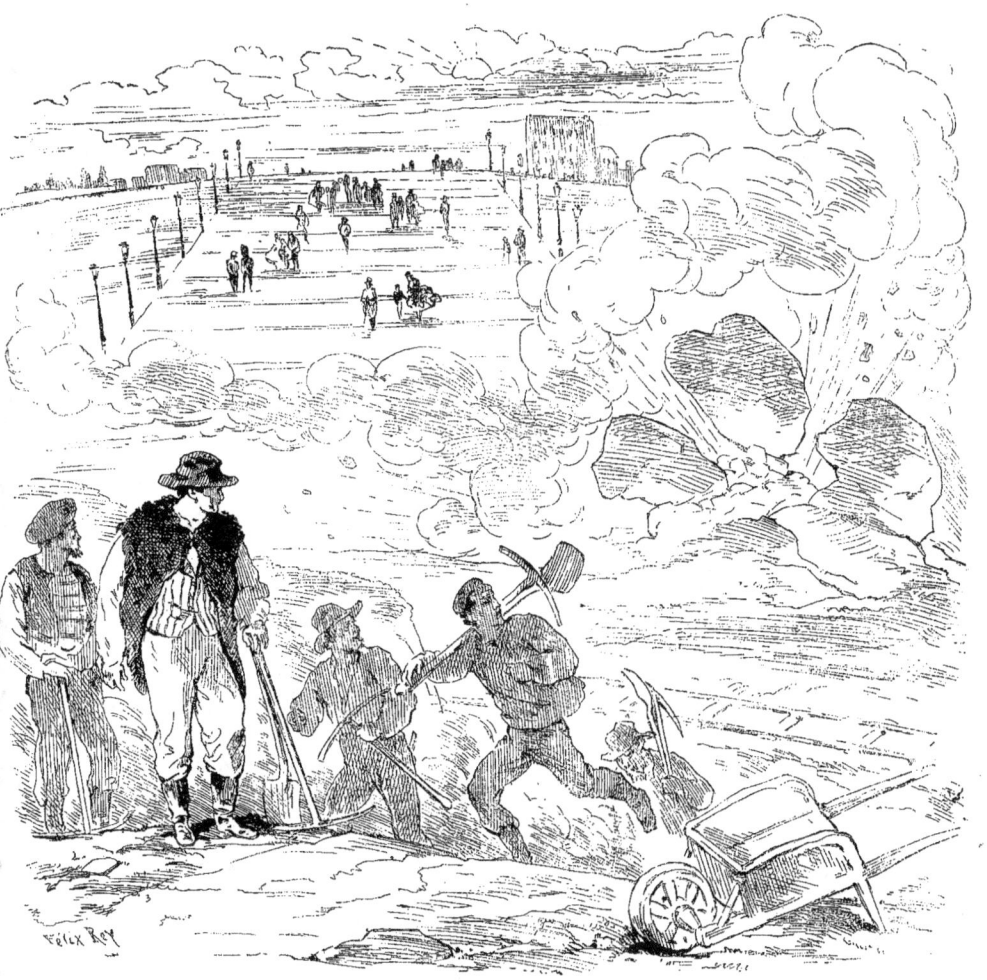

La Place du Roi de Rome

Établie sur l'emplacement du Trocadéro, en face de l'Exposition universelle.

COURRIER DE L'EXPOSITION

Voilà ce qui est écrit dans la Genèse, au chap. XXVIII :

« § 11. Jacob étant arrivé dans le lieu où l'on devait exposer, au soleil couché, prit des pierres qui se trouvaient là en abondance, s'en fit un oreiller et s'endormit profondément.

» § 12. Lors il songea et vit une échelle qui reposait à terre et dont l'extrémité touchait le ciel. Et les anges de Dieu montaient et descendaient l'échelle.

» § 13. Et une voix lui dit ceci :

» Tu vois ici la représentation et le symbole de l'immense escalier bitumé, qui doit réunir plus tard les hauteurs de Chaillot au quai d'Iéna. Seulement, les anges auront des bottines et des robes courtes, ce qui offrira aux visiteurs de l'Exposition, munis de longues-vues, un coup d'œil infiniment préférable à celui du Champ-de-Mars... »

Il y a je ne sais quelle douceur à rattacher à la tradition et aux textes sacrés les événements de la vie ordinaire. Les Pères nous ont enseigné que tout était figuré dans l'ancienne loi, et nous doutons qu'on puisse faire d'un songe une application plus exacte.

L'homme, fatigué de la route, arrive à l'Exposition qui est le but de son voyage. Il s'étonne, en la voyant à l'état de projet ; il trébuche dans les décombres, et finit par s'endormir au milieu des moellons. L'avenir tout à coup se révèle à lui, et le Trocadéro transformé, resplendissant de lumière, lui montre ce que serait le Champ-de-Mars, si la Commission impériale avait eu l'activité de M. Haussmann.

C'est une compensation sérieuse au désappointement de quelques visiteurs que les splendeurs nouvelles déployées par notre édilité.

Les regards, jadis arrêtés par de brusques ressauts de terrain, s'étendent jusqu'à l'Arc-de-Triomphe et jusqu'au bois de Boulogne. L'air arrive à grands flots. De vastes pelouses commencent à verdir entre les allées sinueuses. Et cela fait pardonner bien des démolitions.

Voilà pourquoi nous tournons le dos à l'Exposition, en

commençant cet article : Nous aurons jusqu'au bout le courage de notre opinion. Trop de casse-cous sont encore ouverts dans les Jardins internationaux, pour que nous osions nous y aventurer. Et puis, nous avons des rédacteurs pour tout faire, chargés de la besogne dangereuse. Pour mettre notre conscience en repos, nous les avons fait assurer contre tout accident, lésion, contusion et fracture.

∴ Soyons sérieux. Il faut être informé de tout ce qui se passe ; c'est le devoir et l'ambition d'un journal bien pensant. De nombreuses affiches, apposées dans Paris, annonçaient, pour le 15 avril, l'ouverture du théâtre du Champ-de-Mars. Cependant le 15 avril arrivait, et nous nous étonnions fort de ne point recevoir de lettre d'invitation pour l'inauguration de la salle. Eh quoi! M. Adolphe Paër, un ancien ami, nous aurait oubliés? C'était improbable. Toutefois, et sur les midi, nous résolûmes de trancher le nœud gordien, comme Alexandre, et nous prîmes un fiacre pour nous rendre à l'Exposition.

A peine entrés, nous explorons le Quart français, en demandant le théâtre et le bureau de location...

— C'est ici, nous répond un maçon qui taillait sa petite pierre ; vous voyez que je suis en train de le bâtir.

— A merveille. Mais la représentation de ce soir?

— Comment, de ce soir?

— Sans doute. Regardez donc l'affiche qui est derrière vous.

Sur le mur se prélassait une affiche rougeâtre :

THÉATRE INTERNATIONAL
OUVERTURE LE 15 AVRIL.

L'ouvrier haussa les épaules et nous répondit :

— C'est une farce de Parisiens ! Allez-vous pas vous mettre en peine ?

— Elle est jolie, votre farce ! Nous qui venons de Paris pour prendre une avant-scène.

— Fallait pas vous presser. Vous comprenez, le gros ouvrage avance, mais ce sont les plâtres qui vont retarder. Et puis, il faudra poser les portes et les fenêtres. Et puis les boiseries et les mécaniques. Et puis les peintures. Au reste, vous pouvez voir ; le chantier est ouvert en grand.

Il était ouvert, en effet, et consistait en quatre murs et en dix cloisons, renfermant une enceinte circulaire, pierre et plâtre, rien autre chose. L'ouverture est sans doute remise.

∴ L'administration de la Marine, dit-on, a fait circuler dans ses bureaux une demande, ayant pour but d'obtenir, pour les signataires, des cartes d'entrée personnelle à l'Exposition, au prix réduit de 25 fr.

Il n'y aurait eu aucun enthousiasme dans les adhésions, et leur nombre serait fort restreint.

Nous comprenons cette réserve,—au moins provisoirement. L'Exposition, qui sera plus tard fort belle, est dans l'âge ingrat. — Nous sommes, dans nos bureaux, plus malheureux encore qu'au Ministère de la marine.

L'*Album* fournit gratuitement à ses rédacteurs les cartes d'entrée et le catalogue officiel ; il leur rappelle leurs promesses, leurs engagements, et le sacerdoce qu'ils ont à remplir. Ils y vont enfin ; ils se décident, mais sans aucune espèce de zèle.

∴ Il y a pourtant — crions-le sur les toits — de très jolies choses exposées, provenant du premier déballage. Entre autres, de charmantes jeunes filles, d'origine anglaise, qui gouvernent le buffet britannique, situé à droite, en entrant. Elles ne se font pas seulement remarquer par leur minois chiffonné, mais par des coiffures très originales. L'une porte une rose rouge au milieu du front, entre les deux yeux, ce qui la conduira infailliblement au strabisme ; l'autre est coiffée sur l'épaule ; la troisième dans le dos ; la quatrième ne l'est pas du tout. En vérité, ces Anglaises n'ont peur de rien.

— Avez-vous vu celles des machines à coudre? A gauche, une vignette, un pastel, un visage angélique, entouré de cheveux blonds en papillotes, — des repentirs, je crois ; — à droite, une figure ronde, couverte d'un turban de mamamouchi. Non, jamais Paul de Kock, dans ses mascarades les plus violentes, n'a eu l'idée d'un pareil turban !

La foule s'arrête et regarde. La jeune personne est calme ; son œil reste doux et limpide ; cette attention ne la fatigue pas. Mais pourquoi s'obstiner à ce turban ? L'expose-t-elle ?

∴ On se plaint que les fiacres manquent aux environs du Champ-de-Mars. Il est fâcheux, en tout cas, qu'on soit obligé d'aller les chercher jusqu'à la porte Rapp, où l'on n'est pas sûr d'en trouver. Nous demandons pour quel motif on les éloigne de la grande porte, qui, malgré ce qu'on a dit, restera probablement l'entrée la plus fréquentée.

Le chemin de fer a fait un service complet dimanche dernier, c'est-à-dire qu'il y a eu des trains toutes les heures, ce qui n'est pas encore suffisant. Il faut qu'on puisse aller à la gare à tout instant, avec l'assurance de ne pas attendre le départ plus d'une demi-d'heure.

Les bateaux à vapeur ont commencé à marcher, — mais avec timidité.

∴ La Commission impériale près l'Exposition universelle publie l'avis suivant :

« Un certain nombre d'individus accostent les passants aux abords de l'Exposition, et leur offrent à prix réduits de prétendues cartes d'entrée, qui ne sont que les contre-marques délivrées aux ouvriers, lorsqu'ils sortent pour leurs repas ou pour les besoins du service.

» La Commission impériale met le public en garde contre ce genre de fraude. Elle a, d'ailleurs, pris les mesures nécessaires pour faire punir sévèrement les coupables.

» Les visiteurs qui n'ont pas de carte d'abonnement ou de carte de semaine sont prévenus que la seule entrée licite est celle des portes munies de tourniquets. »

Cela est entendu, et nos lecteurs feront bien de se défier des places au rabais.

On assure pourtant que quelques-uns des magasins qui entourent le Cercle international — si majestueux au milieu de ses échafaudages — s'offrent à des prix plus doux qu'autrefois. Ce qu'il y a de certain, c'est qu'il en reste un certain nombre à louer, surtout du côté du sud, aux environs du fameux monument aztèque, dit « le Tombeau des Obligations mexicaines. »

∴ La Rose des vents, dont nous avons entretenu nos lecteurs, et dont le Palais de l'Exposition est une représentation vivante, donne un mal singulier au dessinateur que nous avons chargé de son exécution. Le Palais est disposé de telle façon, que les quatre points cardinaux se trouvent en face de ses encoignures. La grande porte s'ouvre au Nord-ouest, ce qui explique les désastres dont le velum a été victime. On l'appelle aussi la Porte ou le Cap des tempêtes.

Il suffit qu'une idée ingénieuse se fasse jour, pour qu'elle soit aussitôt appliquée, commentée, modifiée et perfectionnée. Les inventions sont dans l'air, et nous sommes persuadés que le problème de la navigation aérienne, si longtemps cherché, sera résolu en même temps par trois ou quatre personnes. Au moment même où nous appelions l'attention de nos lecteurs sur la disposition des seize avenues du Palais de Tôle, correspondant aux seize aires principales de vent, on nous apportait une boussole-guide, destinée à diriger les étrangers dans l'intérieur du Champ-de-Mars.

Cette boussole indique les emplacements occupés par les principales nationalités, et les portes d'entrée et de sortie, en s'appuyant sur l'orientation d'une Rose des vents, établie au Jardin central, et soufflant par les avenues rayonnantes.

Ce jouet, véritable actualité, est d'une très petite dimension ; il peut rendre des services réels aux voyageurs en quête d'un fil d'Ariane.

∴ On élève, au milieu du jardin central, un élégant pavillon qui doit renfermer les joyaux de la Couronne.

Des étagères spéciales contiendront en outre les coins et les types des monnaies et des médailles frappées par le gouvernement depuis quinze ans.

Cela sera au moins aussi curieux à voir que certains groupes, dont l'admission dans le Palais international nous paraît contestable, au point de vue de l'art, du progrès et des résultats industriels. Tels sont, par exemple, le salon des figures de cire, et les niches, disposées çà et là, et garnies d'automates. Le public s'attend à voir des Cafres authentiques, des Lapons en chair et en os, et non pas des poupées plus ou moins bien coloriées. Dans la collection des costumes français, il y a de la variété sans doute, mais la réunion de ces bonshommes a quelque chose de grotesque. La naïveté de certains exposants a dépassé les bornes. Jugez-en plutôt. Il existe en France un département du Puy-de-Dôme, et dans ce département une ville de Riom. Rien de plus naturel que l'idée d'exposer la toilette nationale, mais l'idée n'en est venue à personne. Attendez un peu. A Riom, on révère particulièrement un saint, — saint Amable — et ce saint a une châsse célèbre. Vous croyez qu'on expose la châsse? Vous n'y êtes pas; l'Exposition d'ailleurs est panthéiste. Il faut savoir qu'à Riom on promène, une fois l'an, la châsse de saint Amable, et que ses porteurs ont un costume particulier. Voilà ce qu'on expose. C'est le costume des porteurs de la châsse de saint Amable.

Soyons juste, néanmoins. Cette exhibition a son bon côté. Elle fait la joie de nos voisins d'outre-Manche, et ne sera pas sans effet sur l'alliance franco-anglaise. C'est avec l'accent d'une joie intime et profonde, que nous avons entendu de jeunes insulaires applaudir à la vérité de ces reproductions. — *Oh! beautiful, beautiful, indeed!* disaient-ils; on se croirait chez Mme Tussaud!....

G. RICHARD.

OUVERTURE DU CATALOGUE OFFICIEL

Cette inauguration en vaut bien une autre, et nous avons à nous reprocher d'avoir tardé à en entretenir nos lecteurs. Le Catalogue a tenu à honneur de suivre l'Exposition dans sa voie. Nous avons vu un de ses exemplaires, portant cette légende : *Imprimé dans la nuit du 31 mars au 1er avril 1867*. Ce merveilleux produit typographique forme deux gros volumes, édités par M. E. Dentu, concessionnaire de la Commission impériale.

Il semble qu'on se soit un peu pressé, et bien que *la Nuit du 31 mars*, dont j'ai entendu parler à l'Ambigu, soit mise comme fleur de rhétorique, il est certain que le livre a ouvert trop tôt ses pages, comme l'Exposition ses portes.

Nous avons dit quelle haute fantaisie avait présidé à la confection du Plan officiel, publié par la même maison ; et pour en faire juges nos abonnés, nous le leur avons adressé, à titre de prime gratuite.

Il paraît que le Catalogue le dépasse de cent coudées ; on y fait chaque jour de nouvelles découvertes ; c'est comme un parterre multicolore, où les chercheurs signalent à chaque instant des végétations inconnues.

Nous donnerons plus tard notre moisson. Pour aujourd'hui, empruntons quelques lignes au *Courrier français*, qui nous a précédés dans ce voyage d'exploration :

« C'est d'abord un luxe de fautes typographiques, lettres tombées, lettres retournées, coquilles, mots écorchés, pâtés, comme on n'en commet pas dans les plus humbles sous-préfectures. Quelques-unes ne tirent pas à conséquence ; le lecteur rectifie de lui-même. En voici des échantillons :

Annexes au groupe VI, page I « Engrais perdus dans les cendres de population. » — Page II : « Machine à battre 18 médailles. » Page XII : « Aciers trompés. » Page X, dans la propre annonce de M. Dupont, l'imprimeur : « La thotypographie. »

Il y en a des milliers comme cela ; mais ce n'est rien de plus que la malpropreté.

En voici d'autres qui tournent au rébus :

Groupe VI, page V : « Machines pour la fabrication des eaux gazeuses diminutions. » — Page VII : « Une pompe d'alimentation est placée sous le hangar, près de l'église et près du pont, d'acier dans le parc. » — Page XXXI : « Chiffres en cuivre à (our; gravure non, le trone. » — Groupe V, page XIV : « Sa production annuelle s'élève à plus de 1 million de droguistes, pharmaciens, etc. »

A qui la faute? — D'après ce qui précède, nous ne saurions dire s'il faut attribuer à l'éditeur, à l'imprimeur ou aux exposants des formules comme celles-ci :

Groupe VI, page V : « Pot pneumatique pour la conservation de la moutarde en permanence. » — Page XIII : « Le mécanisme de ces machines est aussi simple qu'ingénieux, leur manœuvre facile, et permet l'emploi des femmes pour les trois quarts de la fabrication. Elles sont la seules qui aient atteint un degré de perfectionnement aussi complet. » — Qui, elles ? les femmes ? les machines ? — Page XXVII : « L'invention des serrures à combinaisons invisibles se brouillant seules instantanément lorsqu'elles se ferment et des serrures sans clé. » — Page XXXI : « Vélocipèdes à trois roues pour hommes et garçons. »

Numérotage. — Les industriels portent chacun un ou plusieurs numéros comme exposants. M. Dentu, dans sa revendication de propriété et de monopole, a prétendu devant les tribunaux que, quiconque se servirait de ces numéros serait poursuivi comme contrefacteur. Il a intenté un procès en conséquence. Mais, peu confiant dans la validité de ses prétentions, il a cherché un moyen de dérouter les pillards et de mystifier la contrefaçon. Rien de plus ingénieux, comme on en pourra juger :

Groupe VI, page V : « Girard, classe 40, n° 00 ; — classe 47, n° 00 ; — classe 50, n° 00 ; — classe 74, n° 00. » — Page XXIX : « Classes 55, 56, n°s 00. » — Groupe VIII : « Classe 40, n° 00. »

Ceci nous rappelle cette naïveté de mœurs militaires : « Pacot, qu'avez-vous fait de mes lettres? — Cap'taine, je les ai portées à la poste. — Imbécile, je n'avais pas mis les adresses. — Cap'taine, que j'ai pensé que vous ne vouliez pas qu'on susse à qui vous écriviez. »

Un établissement unique. — Renseignements du groupe VI, page XX, on lit ce qui suit :

« Classe 63. — POULET, tissus de crin. — Depuis vingt an-

nées, tous les perfectionnements appliqués à la fabrique des armes de guerre, à rayer les canons, ont été faits dans la maison de M. CASTER par les officiers d'artillerie et les ingénieurs mécaniciens des manufactures impériales d'armes; elle vient encore de fournir les ateliers de l'Etat de machines à fabriquer les fusils se chargeant par la culasse, système Chassepot.

» Cette maison est la plus ancienne de son industrie. Elle s'est fait toujours remarquer par le bon goût des dessins et la solidité des tissus. Sa fabrication comprend tous les genres d'étoffe de crin pur ou mélangé de soie végétale ou d'autres matières, de couleur unie ou façonnée, mais elle s'attache d'une manière spéciale aux étoffes pour ameublement. Ses produits en ce genre présentent une souplesse et une durée qui ont valu à la maison la fourniture des chemins de fer et des ministères. »

Nous aimons fort les drôleries, et ne sommes pas de ceux qui veulent la mort du pécheur. Si le livre s'est à ses coquilles, l'Exposition a ses déballages. C'est une affaire d'avenir. Le Catalogue et le Palais se nettoieront en même temps, et le soleil de juin, — il faut l'espérer, — les verra dans toute leur splendeur.

L. G. JACQUES.

PREMIER CONCOURS DE L'EXPOSITION

— Tu ne vas pas visiter l'Exposition? demandai-je le 1er avril à un de mes amis.

— Jamais, me répondit-il; je suis comme la nature des anciens physiciens; j'ai horreur du vide!

Ce ne serait pas du vide qu'aujourd'hui mon ami pourrait se plaindre, mais plutôt de l'encombrement des milliers de caisses, dont le déballage est à l'ordre du jour.

D'autres que moi vous décriront ces embarras, mais quoique leur étude ait un grand attrait, je me trouve heureux de pouvoir, dès à présent, parler d'un concours remarquable et à peu près complet.

On sait en effet que les plantes, les fleurs et les fruits ne se présentent pas simultanément; la commission a divisé l'Exposition horticole en quatorze concours, qui se tiendront successivement, chaque quinzaine, jusqu'à la fermeture du Palais du Champ-de-Mars.

Nous allons parler du premier concours, clos le quinze avril.

Le jardin d'horticulture, qui renferme les aquariums, est situé dans le quart belge, entre la porte Saint-Dominique et l'Ecole militaire; les promeneurs payent 50 c. de supplément pour le visiter.

Il y a peut-être, dans le paysage, abus de serres, abris, kiosques, hangars et cafés; la rivière est mesquine; les allées trop étroites; les mouvements de terrain trop peu accentués; mais enfin, quand l'herbe sera poussée, que les arbres seront feuillus et les bassins pleins d'eau, le visiteur sera charmé de trouver là un peu de fraîcheur, de fleurs et de verdure.

Les pièces les plus remarquables du jardin actuel sont quelques fruits conservés, des ignames, des jacinthes et des orchidées.

Un hangar, accolé au mur d'enceinte, près du bâtiment de l'administration, abrite une partie de ces collections. Arrêtons-nous un instant aux ignames de M. Le Roy. L'horticulture française a toujours été riche en travailleurs intelligents qui, partis des rangs des simples jardiniers, sont arrivés, par leur seul talent, à se faire un nom et une position. Nous ne ferons ici que rappeler trois illustrations : Claude Richard, André Thouin et M. Decaisnes. M. Le Roy fait partie de cette cohorte militante; après avoir occupé, sous M. Barillet, dans les jardins de la ville de Paris, un emploi subalterne, il partit pour l'Algérie, où il forma, à Kouba, près Alger, un grand établissement agricole. Il doit prendre part aux quatorze concours, et nous a envoyé un lot de graines, fruits et racines, dans lesquels nous avons surtout remarqué les *ignames blancs ovoïdes*.

L'igname, racine féculente qui remplace admirablement la

Igname Le Roy. — Igname de Chine.

pomme de terre, est originaire de la Chine. L'un de ses actifs propagateurs, M. Rémond, l'a naturalisée dans les landes bor-

delaises; mais la grande difficulté à vaincre dans cette culture est l'arrachage. Les racines des ignames, en effet, ont la forme d'une massue, longue d'un mètre, enterrée par le gros bout. M. Le Roy a obtenu une variété à racine énorme, trapue, de la forme d'un œuf, et par conséquent plus facile à récolter. Un seul de ces tubercules suffirait à nourrir toute une famille. Ils ont jusqu'à 40 centimètres de longueur sur 25 de large !

De magnifiques fruits de table (*pommes et poires*) sont exposés par la Société belge Dodonée, qui a pris pour épigraphe cette devise pleine de promesses : Qui s'arrête recule !

De colossales *poires belle-angevine* et des raisins *Frankenthal* frais, aux grains noirs et volumineux, sont présentés par un marchand de Paris, M. Jorel.

Mais ce qui a surtout excité notre admiration, ce sont les *raisins de Fontainebleau dorés*, conservés par le procédé Constant Charmeux. La méthode de cet horticulteur est des plus simples. On sait les propriétés antiseptiques du charbon bois : quelques pincées jetées dans de l'eau l'empêchent de se putréfier. C'est dans de l'eau ainsi préparée qu'on plonge la queue d'une grappe de raisin, à laquelle on a soin de conserver un fragment de sarment; l'eau garde ainsi la grappe fraîche indéfiniment. On ne sait ce qu'on doit admirer le plus de la simplicité de ce procédé ou des résultats extraordinaires qu'on en obtient.

Les *Jacinthes* ont bien déchu en France de leur ancienne importance. Aujourd'hui, on ne les trouve que sur quelques cheminées d'amateurs. Aussi n'est-il pas étonnant que, sous ce rapport, nous soyons battus par les lots merveilleux envoyés de Hollande, et surtout de Harlem. C'est là que cette plante ravissante, arrivée blanche d'Orient, presque sans odeur, avec de rares fleurs clair-semées, vit ses pétales se colorer de mille façons admirables, se doubler, varier dans leurs dimensions, et se presser le long d'une hampe vigoureuse et bien dressée. Entre les mains de la maison Voorhelm, elle prit des nuances charmantes; les collectionneurs s'arrachèrent certains oignons, et le prix d'une espèce (le Roi-de-Grande-Bretagne) dépassa *deux mille francs !*

Quand la jacinthe fut à la mode, on écrivit des traités pour prouver la supériorité de telles fleurs; ses admirateurs exaltaient « la singularité de son génie qui la fait végéter dans l'eau comme dans la terre; » un petit-fils du duc de Saint-Simon, publia, en 1767, un catalogue de seize cent cinquante-six jacinthes différentes!

Les espèces exposées sont tout aussi belles que celles qu'on possédait alors, mais leur valeur est bien moindre : le prix des oignons les plus rares varie de 25 à 30 fr. C'est déjà cher.

Parmi les espèces les plus nouvelles, nous remarquons :

Dans le lot de M. *A. E. Barnaart*, dont les échantillons en pots sont soutenus par des bâtons verts à pointe dorée, *Lamplighter*, aux corolles d'un violet noir, sombre, bizarre, et *Haydn* dont, au contraire, les fleurs sont lilas pâle.

Dans celui des plantes cultivées sur vases d'eau, de M. *Van Waveren*, la *Princesse royale*, dont les fleurs roses sont doubles, et la *Pure d'or*, qui rappelle les tons charmants de la rose thé.

Enfin, dans la nombreuse et admirable collection de M. *Krelage*, l'*Argus* zébré de blanc sur fond violet, le *Duc de Malakoff* couleur thé, l'*Ida* jaune pâle, et surtout la reine des fleurs du concours, cette superbe grappe de roses pompons mignonnes, charmantes, innombrables, nuancées de blanc, qu'on appelle *Lord Macauley*.

Il nous reste à parler des *Cinéraires* de *Vilmorin-Andrieux*, des *Orchidées* de M. *Linden*, de M. *Keller* et de MM. *Veitch*, des *Camélias* de M. *Chantin*, etc., etc. Ce sera l'objet d'un prochain article.

ARMAND LANDRIN.

Note de la rédaction : Nous n'avons pas supposé un instant que M. Armand Landrin pût abuser de notre bonne foi. Mais en apprenant que dans l'Exposition projetée, il avait été déjà ouvert et fermé un concours, nous avons voulu voir — de nos yeux — l'endroit où s'était jouée une aussi haute comédie.

C'est en effet aux environs des bâtiments occupés par la Commission impériale, le long des clôtures du Champ-de-Mars, dans l'encoignure prolongée du jardin d'horticulture, qu'une première exposition de fleurs et de fruits a eu lieu. Cela s'est passé les clôtures de ce jardin réservé n'étaient pas encore posées; elles consistent en grilles, en portes monumentales, attachées les unes aux autres, et qui forment l'Exposition des clôtures de fer ouvragé. Leur effet disparate n'a rien de gracieux.

Arrivé dans ces parages, nous avons tout bonnement passé sur une plate-bande, quoiqu'un ouvrier, poseur de grilles, nous engageât à remonter à la seule porte praticable, qui se trouvait à la hauteur de l'École Militaire. C'était un détour d'un kilomètre, que nous avons évité avec plaisir, mais qui a pesé sur notre conscience. Il n'entre pas dans nos spéculations de léser la Commission impériale du prix d'entrée supplémentaire que nous avons épargné, et les 50 centimes en litige sont à sa disposition, rue Drouot, 13, aux bureaux de l'*Album de l'Exposition illustrée*.

Après avoir traversé à pied sec une petite rivière, béton et bitume, que nous aurions franchie en prenant notre élan, nous nous sommes trouvés devant les étagères de l'Exposition que notre collaborateur vous a décrite.

Eh bien ! il n'en a pas dit trop de bien !

Si Paris avait seulement appris qu'il y avait dans un coin des fleurs pareilles, elles auraient reçu des visites aussi nombreuses que méritées. Mais cela s'est fait en catimini.

Non, — certes, — que la chose n'ait été annoncée dans les feuilles officielles. Mais il faut une autre publicité dans notre ville bourdonnante. Il s'agissait de dire avec retentissement : « C'est aujourd'hui que s'ouvre l'exposition d'horticulture ! Ne vous laissez intimider, ni par les grilles renversées, ni par les brouettes, ni par les charrois ! Passez rapidement devant l'aquarium, et ne vous amusez pas aux moellons qui mûrissent dans la grande serre de cristal....

« Allez au but, touchez au but, et vous trouverez une oasis qui vous reposera de vos fatigues !... » Et je faisais ces réflexions, seul, en tête-à-tête avec les rares exposants qui protégeaient ces merveilles. Tout-à-coup une silhouette se dessine au lointain : c'est un monsieur qui s'avance; la figure des exposants s'empreint de rayonnements ineffables; je m'approche de l'étranger... C'est moi qui passais dans la glace.

G. R.

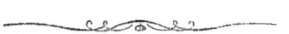

L'INVASION

LA DÉFENSE

Et tous les peuples de la terre eurent comme un immense éblouissement. Depuis l'Ibérien à l'œil noir jusqu'à l'Esquimau couvert de peaux de bêtes, depuis le Nègre au crâne aplati jusqu'à l'Angle aux cheveux d'or, ce fut à qui se mettrait en route pour le pays des merveilles.

Déjà ceux de l'avant-garde étaient arrivés sur les bords de la Seine. A chaque pas, dans la ville, on rencontrait des costumes étranges. Des êtres aux visages bizarres s'en allaient, par les rues, les yeux écarquillés, les bras ballants, dodelinant de la tête et poussant des soupirs d'étonnement.

Pendant ce temps, le petit peuple des Parises organisait hardiment la défense. Il savait bien que, de tous côtés, ils s'avançaient par masses profondes, et se demandait si ses murailles ne craqueraient pas sous un pareil entassement d'êtres humains.

Goûte-Chaud, le fameux Goûte-Chaud, avait été nommé généralissime, et Baron Brisse, son chef d'état-major, voyait fondre, avec douleur, la noble couche de graisse dont hier encore il était si fier: il était sur les dents. Ordre sur ordre lui arrivait. Parfois, élevant ses gros bras au ciel, il s'écriait :

— Seigneur Dieu ! que veulent-ils que je leur invente encore ? Les combinaisons les plus étonnantes, je les ai trouvées; j'ai amalgamé les éléments les plus hétérogènes et en ai fait des ragoûts à réjouir le palais des élus. A moins de leur servir des cervelles d'hommes de génie, fricassées dans du sang de héros, et de confectionner des jambons avec le bienheureux compagnon du grand saint Antoine, lui-même, je ne vois plus rien, je ne trouve plus rien !

Mais alors ses boyaux tressaillaient et murmuraient quelque chose; il tendait son oreille pour écouter les conseils de son ventre, et son génie se réveillait.

Et partout, *on affustait les artilleries, on déployait les oriflants, et on chargeait force munitions, tant de harnois d'armes que de gueule,* ainsi qu'il est écrit au chapitre XXVI du livre immortel de François Rabelais.

Les théâtres préparaient des splendeurs inconnues jusqu'à ce jour. On cherchait les chefs-d'œuvre oubliés, pour les remettre à la scène; chanteurs et chanteuses se livraient à un exercice effrayant, et s'essayaient à décrocher des *ut* à des hauteurs inaccessibles jusqu'à ce jour.

La Patti avait trouvé des sons à faire descendre les archanges du céleste séjour et, si, jusqu'à présent, elle avait refusé tous les partis, c'était afin de voir à ses pieds le grand roi du Dahomey !

Quant à la divine Thérésa, depuis trois mois, elle ne s'était pas fait entendre, afin de ne pas laisser ébruiter la surprise qu'elle ménageait à l'univers.....

Et pourtant, on racontait tout bas des choses étranges : Clairville et Veuillot avaient travaillé en collaboration, et lui avaient préparé un chant, laissant bien loin derrière lui tous ceux qui nous avaient charmé naguère; ils appelait, disait-on:

L'ATMOSPHÉRIQUE

et commençait ainsi :

Ousqu'est les pomp's, mes petits amours ?...

Les autres vers n'avaient pas transpiré davantage.

D'un autre côté, la Nation avait voulu contribuer à la défense commune. La Normandie, la Bretagne, l'Alsace avaient envoyé leurs filles les plus blanches ; Bordeaux et Arles les plus brunes; mais aucune n'arrivait à égaler la Parisienne, ce morceau de roi.

C'est que la beauté n'est rien par elle-même. L'art est tout et, sous ce rapport, la fille des bords de la Seine en revendrait à n'importe qui.

Prenez la plus laide. Ne lui supposez ni cheveux, ni dents, ni fraicheur, ni vivacité de l'œil; faites-en une laite parfaitement rabotée de toutes ses aspérités ; enfermez-la dans une chambre, mais laissez-lui prendre ce qu'elle appelle ses *bibelots*.

Deux heures après, venez frapper à la porte : c'est une Vénus qui vous ouvrira. L'Italienne n'a pas l'œil plus incendiaire, l'Anglaise la peau plus nacrée et plus rose à la fois, la Hollandaise la gorge plus parfaite, l'Espagnole la hanche plus provocante, la Russe la chevelure plus opulente, et la Circassienne des dents plus éblouissantes !

Oh ! direz-vous, décors que tout cela, mais la désillusion! — Allons donc ! Malheur, au contraire, à celui qui tombe entre ses mains; il est pris, ensorcelé. Il l'a vue vingt fois serrer ses *bibelots*, avant de se coucher ; eh bien ! il vous jurera ses grands dieux, et il sera sincère, que tous ces charmes, elle les tient de la nature.

Et pour ces beautés, il dépensera des millions, quand, en les achetant au détail, dans un bon magasin, il pourrait les avoir pour une vingtaine de francs !

Oui, tout cela est vrai ; mais il y a une chose qu'il aura beau demander à tous les magasins du monde, et qu'on ne lui vendra pas, et c'est là la plus grande séduction de la Parisienne : c'est ce qu'il appelle lui-même le *je ne sais quoi*...

Ce *je ne sais quoi* est quelque chose de terrible : il affole l'homme, lui fait faire les sottises les plus insensées, lui fait oublier la patrie, l'honneur, la famille, tout.

La Parisienne, avec son *je ne sais quoi*, vaincra l'envahisseur. Au reste, de tous les coins de la ville, je ne sais quelle atmosphère de séductions se dégage ; les magasins font de l'œil au passant; tout sourit et s'égaie.

Les monuments ont je ne sais quel air de fête, auquel il ne faudrait pourtant pas se laisser prendre tout-à-fait. On a même eu la galanterie de retirer au héros de la colonne Vendôme la capote et le petit chapeau, qui auraient rappelé à l'étranger des souvenirs désagréables ; et le génie, qui est attaché par le pied sur le monument de Juillet, a l'air de protéger la ville.

Tous les préparatifs de défense sont terminés, et tout le monde obéit à la consigne, jusqu'à l'être le plus horrible de la création, *le Portier*, qui est parvenu à se faire un visage humain.

Et maintenant, arrivez de tous les coins du globe; les portes sont ouvertes; entrez, nous sommes prêts à vous recevoir, mais aucun de ceux qui auront souillé le sol sacré de la patrie ne reverra la terre de ses pères.

Il ne voudra plus s'en retourner !

ÉDOUARD SIEBECKER.

UN GROUPE A CLASSER

PRODUITS DE L'INDUSTRIE CONJUGALE PARISIENNE
(Omis dans le catalogue Dentu. Aux Tuileries, terrasse des Feuillants.)

LE SEPTIEME GROUPE

DE L'EXPOSITION UNIVERSELLE

'EST en 1718, que l'acteur Legrand, qui versifiait à ses moments perdus, fit représenter, pour les fêtes de Chantilly, une comédie ayant pour titre : le *Roi de Cocagne*. L'intrigue de cette pièce est celle de tous les à-propos passés, présents et à venir, et nous en retrouverons certainement les traits principaux dans le prologue d'ouverture du grand Théâtre-International. Pour aujourd'hui, nous en détachons le couplet suivant, que Cocagniens et Cocagniennes chantent en chœur à l'arrivée des Etrangers :

 Ici tout s'empresse à vous plaire :
 Les ris et les amours,
 Le vin, la bonne chère
 Y règnent toujours.

Ce quatrain pourrait servir d'enseigne à l'Exposition des produits de la septième série. Sans vouloir diminuer le moins du monde l'importance industrielle des autres groupes, il est certain que celui-ci a conquis du premier coup une place à part, et que l'intérêt qu'il provoque s'empreint, pour beaucoup de gens, d'un charme tout particulier. En outre, occupant à lui seul l'immense galerie circulaire qui enserre le monument, il est comme le prologue de la féerie merveilleuse qui déroule ses nombreux tableaux dans le parc, et qui a pour apothéoses le Jardin d'hiver et l'Aquarium marin.

Il nous revient cependant de différents côtés que quelques personnes ont vu d'un mauvais œil la création de cette espèce de table d'hôte universelle. Selon ces esprits chagrins, la portée essentiellement sérieuse et civilisatrice de l'Exposition en est amoindrie. Nous avouons humblement ne pas comprendre en quoi le voisinage d'un restaurant peut nuire à l'effet d'un canon Armstrong. Nous allons même plus loin, et nous ajoutons que, pour notre compte personnel, nous préférons de beaucoup la riante perspective des cafés et des comestibles, rassemblés dans cette galerie, à celle de toutes les variétés connues de fusils à aiguille. Il nous semble que la vraie civilisation a moins à gagner au perfectionnement des moyens de tuer son semblable, qu'à la vulgarisation des moyens de le faire vivre.

Sans doute, nous ne prétendons pas, pour cela, établir un parallèle ridicule, entre les établissements utilitaires de ce septième groupe et les merveilles industrielles et artistiques des six autres; ce que nous tenons simplement à constater, c'est que chacun d'eux a son intérêt propre, et concourt pour sa part, quoique dans une mesure inégale, à l'œuvre commune.

Ceci posé, profitons de l'occasion qui nous est offerte, pour ébaucher, à l'usage de nos lecteurs, un cours de gastronomie universelle, rétrospective et comparée.

Dans tous les pays, et à toutes les époques, le développement des besoins matériels a suivi les progrès de la civilisation, et nous allons étonner profondément les sévères censeurs de nos mœurs actuelles, en leur apprenant que si, sous le rapport des sciences et de l'industrie, nous avons égalé et même surpassé les anciens, nous sommes encore bien au-dessous d'eux en ce qui concerne l'art de dîner.

Il est vrai que cette infériorité a une cause sérieuse.

L'homme dégénère tous les jours; nous sommes des avortons, comparés à nos pères, dont le robuste estomac ignorait l'indigestion et la gastrite. Quand on compare nos modestes dîners modernes aux fantastiques repas de ces temps légendaires, on se croit transporté en pleine fable, et l'imagination émerveillée se prend à rêver de géants et de demi-dieux. Si nous ouvrons la Bible, nous voyons qu'à l'époque d'Abraham, un veau de taille ordinaire suffisait à peine au déjeuner de quatre personnes, et que, dans ses jours de bon appétit, Isaac ne mangeait pas moins de deux chevreaux. Quant aux héros d'Homère, c'est par demi-douzaines qu'ils engloutissaient les bœufs, les moutons et les porcs. O vénérables patriarches, comme vous ririez de pitié, en voyant nos lions du jour s'arrêter rassasiés, après deux œufs à la coque et une tasse de chocolat !

Si nous passons, des temps primitifs, aux beaux jours de la civilisation grecque, nous trouvons le même appétit, ayant cette fois à son service une plus grande variété de mets. L'art de bien manger s'est modifié en se perfectionnant ; la cuisine savante est née.

C'est d'Athènes que partit la mode des grands dîners. Les noms les plus illustres dans l'Etat se firent une gloire de rechercher et d'aimer les jouissances de la table. La gastronomie s'allia aux arts et à la politique, et de cette alliance surgit un élément de plaisir nouveau : la causerie.

Quelles fêtes que ces repas athéniens, arrosés de vin de Corinthe! Les chants et les danses s'y mêlaient tour à tour; hommes et femmes étaient parés et couronnés de fleurs; la gaîté circulait avec les coupes, et l'amour se voilait d'une poésie divine, même dans ses plus grands écarts.

O Athéniens, nos maîtres! comme vos petits-fils d'aujourd'hui auraient besoin de retremper leur verve aux sources de votre charmant esprit !

Plus tard, Rome succéda à Athènes et la surpassa. Quels festins que ceux de Lucullus, de César et de Mécène! Parfois, il est vrai, ces fêtes dégénéraient en orgies, et le repas, commencé autour de la table, s'achevait dessous. Il faut lire, dans Pétrone, le récit d'un repas donné par Trimalcion à ses amis, — repas qui dura huit jours, — pour se faire une idée des raffinements de sensualités, imaginés par la jeunesse romaine, voluptueuse et débauchée.

Après l'invasion des Barbares, l'art culinaire subit un temps d'arrêt; puis la Rome païenne s'éteignit et entraîna dans sa chute toute la cuisine antique. Ce ne fut que longtemps après, sous les Médicis, que de hardis gastronomes essayèrent de jeter les premiers fondements d'un art nouveau; et, cette fois encore, les plus grands noms ne dédaignèrent pas d'apporter à l'œuvre commune le concours de leurs lumières. Enfin, la cuisine moderne fut trouvée, et aussitôt Rome, Florence et Venise se disputèrent l'honneur d'en répandre les principes dans le monde entier.

Introduit en France sous Henri III, l'art italien alla, en se perfectionnant toujours, jusqu'à Louis XIV ; puis les petits soupers du Régent le modifièrent encore, et sous Louis XV, la cuisine devint à peu près ce qu'elle est aujourd'hui.

C'est la Cuisine universelle, que l'Exposition du Champ-

le-Mars nous donne en ce moment la facilité d'étudier sur échantillons. Les cinq parties du monde sont réunies là, chacune avec ses goûts et ses produits. Donc, vous tous, curieux et gourmets, approchez-vous, suivez dans tout son parcours cette longue galerie extérieure ; entrez ici, entrez là ; mangez et jugez.

Voici Strasbourg et son lard ; Mayence et ses jambons ; Francfort et ses saucisses. Aimez-vous le roastbeaf, le pudding et le porter ? Installez-vous au buffet anglais, où vous trouverez en outre de délicieux sandwichs, servis par de blanches mains. Préférez-vous la choucroute ? Entrez au restaurant allemand. Avez-vous envie de manger du bœuf salé ? Poussez la porte du café hollandais.

Et ce n'est pas tout : voici encore la Russie avec son caviar, la Turquie et son pilau, le macaroni d'Italie et les garbanços d'Espagne.....

En vérité, l'énumération seule de tous ces plats suffit pour mettre en appétit ; mais il faudrait avoir le cœur bien dur, pour se refuser à plaindre, du plus profond d'un bon estomac, les pauvres gens à qui, pour raison de santé, la faculté défend toutes ces excellentes choses.

Quant aux vins, pas un crû ne manque à l'appel. Vins de France, d'Espagne, de Hongrie, de Sicile, de Madère, de Porto, etc., etc., sont là, rangés en bataille, et attendant bravement l'ennemi, c'est-à-dire le consommateur. D'un bout à l'autre de la galerie, les sommeliers sont à leurs pièces. Parisiens, prenez garde à vous ! N'importe le côté vers lequel on se tourne, c'est un entassement de fûts, de bouteilles et de cruchons, à mettre en déroute l'austère vertu d'un président de société de tempérance. Devant un tel spectacle, on a peine à comprendre le goût étrange des gens qui boivent de l'eau sans y être forcés, et l'on se sent involontairement tenté de proposer une souscription populaire à 50 cent., pour ériger une statue colossale à Noé, le premier planteur de vignes.

O bienheureuse année 1867 ! Sois bénie entre toutes tes sœurs, toi qui ressuscites un moment pour nous les délices de l'âge d'or. Puisse ta mémoire être vénérée à jamais dans le cœur de nos arrière-neveux, auxquels nos petitsfils raconteront tes bienfaits, en disant : « C'est la fameuse année, où nos pères lâchaient, tous les jours, à table, un cran à leurs gilets. »

JEHAN WALTER.

LES SCIENCES MÉDICALES

A L'EXPOSITION UNIVERSELLE

D'après le plan que nous nous sommes tracé, en vue surtout du but d'utilité que nous nous sommes proposé en entreprenant ce travail, nous suivrons, dans nos appréciations médico-scientifiques, l'ordre le plus simple et le plus naturel.

Au point de vue où nous nous sommes placés, le premier, le plus noble, le plus intéressant problème à résoudre, c'est celui qui a trait à la conservation de la vie et de la santé humaines. Le bonheur des familles, le bien être industriel, l'avenir même des nations, la prospérité morale et matérielle de la société entière, l'évolution naturelle des peuples, leur perfectionnement progressif, leur grandeur enfin et leur supériorité dépendent, sinon absolument, du moins d'une manière relative et spéciale, de l'observance plus ou moins régulière et stricte des lois qu'impose l'hygiène publique et privée.

Que le législateur s'appelle Moïse ou Lycurgue, César ou Charlemagne, une hygiène bien entendue doit constituer la base de ses institutions.

A l'HYGIÈNE donc, que j'appelle le *Code sanitaire* des peuples, la place d'honneur dans ces études.

Nous toucherons d'abord les questions qui se rapportent à l'hygiène publique ; de là, nous passerons à des considérations sur l'hygiène privée, et nous mettrons en relief les travaux et les inventions, ayant un rapport immédiat avec la conservation de la santé, la préservation des maladies et le progrès moral, par l'amélioration des conditions ordinaires de la vie.

Nous sommes déjà loin de ces temps, où le médecin et le législateur, méconnaissant la faiblesse, les instincts et les droits de la nature humaine, planaient dans les hautes sphères des spéculations métaphysiques, et dédaignaient de s'arrêter aux conditions réelles au milieu desquelles nous gravitons. Notre époque éminemment pratique convoque la science sur le terrain de l'observation. Depuis quelques années un grand pas a été fait ; la parole des médecins a un accès facile dans les conseils de la haute justice, et nous l'avons souvent vue peser dans la balance de ses décisions suprêmes. Notre temps doit s'attacher surtout à l'étude sérieuse et trop négligée des rapports existant entre la constitution, le tempérament, les mœurs des peuples, et les conditions topographiques, ethnologiques et hygiéniques dans lesquelles ils se trouvent ; à l'hygiéniste spécialement doit incomber la haute mission de dévoiler ces mystérieuses relations.

L'hygiène, compagne obligée des douleurs et des joies de ce monde, a grandement influé sur la destinée des peuples. Depuis Moïse qui, créant une nationalité nouvelle, posait les bases d'une hygiène admirable, jusqu'à nos savants modernes, puisant dans la science expérimentale les données fondamentales des lois qui nous régissent ; dès la plus haute antiquité, nous voyons l'hygiène progresser avec l'humanité, et, soit qu'elle nous apparaisse marquée au front de l'esprit d'intuition ou de prophétie, soit qu'elle s'abrite sous l'égide des lois, soit enfin qu'elle se montre aux générations appuyée sur la science, nous la retrouvons toujours, suivant la marche du temps et étendant de plus en plus sa bienfaisante domination.

Pour nous rendre compte des oscillations surprenantes qui se manifestent dans les mœurs, la vigueur physique et morale, l'aptitude militaire, les instincts nationaux, les infirmités, le mouvement ascensionnel ou la dégénérescence des nations, la première chose à considérer, comme l'a dit, il y a deux mille ans, le Père de la médecine, c'est la triple condition des *eaux*, de *l'air* et des *lieux*.

Telle est la triple question qui fera d'abord l'objet de nos observations, touchant les travaux d'art, relatifs à l'hygiène, et faisant partie de l'Exposition universelle.

Que le lecteur veuille bien me suivre un instant à travers les allées du parc du Champ-de-Mars, et bien que le soleil ; d'avril soit avare de ses rayons, nous pourrons, malgré la pluie, visiter ces coquettes et pittoresques habitations, ces squares, ces chalets, ces kiosques et ces chapelles, images vivantes des mœurs et des civilisations étrangères. Mais tâchons, chemin faisant, de tirer quelque enseignement profitable de cette promenade.

La question des *habitations* est d'une importance extrême, au point de vue de la salubrité publique et privée, comme au point de vue du développement intellectuel et moral des masses.

L'histoire nous a laissé des documents précieux sur le *Code sanitaire* des Hébreux, dont l'organisation ne devait être complète qu'après la conquête de la *Terre promise*. Le législateur, prêtre, roi et médecin, est entré dans les plus minutieux détails de l'hygiène; il n'a rien oublié, et s'est également occupé des demeures privées et des établissements publics, des maisons et des villes, des tentes et des palais. Son hygiène des camps était telle, que bien des peuples civilisés du dix-neuvième siècle n'en possèdent pas de meilleure.

On peut lire, à ce sujet, une fort curieuse relation (à la suite du *Voyage en Orient*, de M. de Lamartine), de Fatalla Sayaghir. « Elle rapporte qu'une réunion de tribus, comptant 15,000 guerriers, ayant campé sept ou huit jours dans une localité avec de nombreux troupeaux, laissa le sol couvert d'un tel amas d'immondices que tout séjour y devint impossible. »

Depuis quelques années, le choléra a passé de la Mecque à Alexandrie, et de là en Europe, par le fait des caravanes, qui, au retour du pèlerinage sacré, rapportent avec elles les germes d'une affection pestilentielle. Cette épidémie ne peut provenir que d'une cause semblable à celle qu'indique le livre que nous venons de citer. En effet, pendant leur séjour à la Mecque, à l'époque du *Ramadan* et du *Beïram*, les pèlerins, accourus dans la *Ville-Sainte* de tous les points de l'Orient, s'imposent la ridicule obligation de n'entreprendre aucune œuvre durant ce temps de dévotion. Aussi, immondices, bêtes mortes, excréments et résidus de toute nature jonchent le sol des rues, encombrent la place publique et les cours intérieures, les maisons, les tentes, les abords mêmes du *Beitullah* (maison de Dieu) et d'*El-Haram* (l'inviolable). Ces matières végéto-animales en putréfaction produisent des vapeurs méphitiques qui, dans une ville entourée d'épaisses murailles, mal aérée, et n'offrant pour tout breuvage à ses visiteurs que les eaux saumâtres et indigestes de ses *zemzem*, sont le point de départ d'une épidémie meurtrière qui, tous les ans, se répand sur le monde entier. S'il nous était permis de parler d'intervention étrangère, nous demanderions qu'à l'avenir, tous les efforts fussent faits pour éteindre ce foyer d'infection, afin d'éloigner et de détruire un fléau qui a déjà fait de si nombreuses victimes.

Nos médecins militaires d'Afrique rapportent qu'avant les grands travaux d'assainissement, pratiqués par notre administration, les principales villes d'Algérie ressemblaient à des foyers putrides, entourés de ruines. M. Lévy en dit autant de la citadelle de Navarin, en Morée, qu'il a visitée en 1835. Calvi, sous-préfecture de la Corse, n'était guère mieux partagé à la même époque.

Voilà le mal indiqué; le remède est certes bien facile à trouver.

D^r Th. BLONDIN.

CAUSERIES PARISIENNES

DÉCIDÉMENT, les journaux ont beau fulminer, en termes fort judicieux, contre les desiderata de l'Exposition, les curieux n'en arrivent pas moins. Il est juste de le reconnaître. — Par ci, par là, sur les boulevards et dans les environs des débarcadères, apparaissent entre temps des chapelets de touristes qui, nez au vent, *guides* aux mains, sac aux reins et parapluie au bras, vont, d'un pied lent et consciencieux, foulant les minces rugosités de l'asphalte et les durs cailloux du macadam.

C'est l'avant-garde de l'invasion.

Car, on persiste à le dire, nous allons être envahis!

En attendant, je me contente, quant à moi, de l'avant-garde. Peu nombreuse, elle se laisse plus volontiers saisir, en ses amusants détails, par l'observation qui rôde. Et il n'est pas d'étude plus pittoresque au fond que celle de ces nouveaux venus.

Les ménages, — soit le mari et la femme, traînant à leur suite de grands dadais d'enfants, garçons ou filles — ont des airs ennuyés à faire geler le rire dans les écritoires du *Tintamarre*. Il semble que chacun des membres de la famille se dit *in petto* : « Ah! sapristi! comme je regrette de n'avoir pu venir seul! » Quand l'un veut marcher à droite, l'autre entraîne à gauche; quand l'autre soupire après l'Arc de Triomphe, l'un rêve la colonne de Juillet. Et, se boudant sans cesse et se querellant sans fin, ils marchent, escortés de la stupide séquelle des curiosités inassouvies et des désirs contrariés!

Parfois, au contraire, on voit passer un homme mûr, la tête haute, le regard triomphant, portant, avec toutes sortes de crâneries particulières, le parfum exotique qui se dégage de tous les points de sa grasse ou maigre personne. Il va et vient librement, au hasard de son caprice. On dirait, tant il a l'air satisfait et léger, quelque Atlas déchargé momentanément du fardeau de la Terre. Il se redresse et se campe hardiment, la poitrine en avant, les reins cambrés, les coudes en arrière, dans une attitude pleine de joies secrètes et d'intimes soulagements. Suivez-le. Ce ne sont pas les édifices qui l'attirent : aux charmes du Panthéon, aux séductions des Tuileries, aux agaceries de la Tour Saint-Jacques; à ceci et à cela, — toutes choses qu'on va voir quand on est en famille — pour les avoir vues — lui, reste insensible et froid. En revanche, on le rencontre le soir à tous les petits théâtres, l'œil écarquillé, les pommettes rouges, les jumelles passionnées.....

C'est lui qui l'autre jour, dans certain caboulot anglais de

l'Exposition, payait à l'une des trop jolies demoiselles de comptoir le prix de sa consommation avec... une pièce d'or, blottie dans une feuille de son carnet, pliée soigneusement! La demoiselle rendit, sous mes yeux, la monnaie... et garda le papier! — Comment a-t-il pu, celui-là, venir seul à Paris? Je l'ignore, mais je gagerais volontiers que sa femme est, pour une raison ou pour une autre, restée au logis. Car, de supposer ce gaillard-là célibataire, il n'est pas moyen. Seule, la satisfaction d'avoir, pour une fois, — comme on dit en Belgique, — rompu le ban conjugal, peut allumer tant de rayons sous la paupière d'un homme.

Tenons-nous à ces deux croquis. On pourrait certes en esquisser cent autres. Il suffirait, pour parvenir à le faire sans trop de monotonie, de se créer tout d'abord une petite méthode, infiniment moins compliquée que celle du Champ-de-Mars : trois ou quatre groupes générateurs, divisés en séries, subdivisées elles-mêmes en une vingtaine de catégories.... rien de plus. Avec cela, il faudrait véritablement être un bien piètre journaliste, pour ne pas arriver à se tirer gaillardement du sujet...

Mais peut-être le moment est-il venu de mettre un frein à la fureur de classification qui nous dévore. Je doute, quant à moi, que le public ne se tienne pour dûment rassasié, après les deux formidables brochures que M. Dentu vient de lui servir, fumantes encore des étreintes de la presse... — Donc, je fais grâce à mes lecteurs des suites de la nomenclature où je l'avais embarqué.

La semaine a fourni du reste une somme de racontars, qui nous dispense de recourir éternellement à des variations quelconques sur les débarquements opérés chaque matin autour de nous. — Laissons passer les bonnes gens qui nous arrivent de toutes parts, et hâtons-nous — avant que l'affluence en soit assez considérable pour étouffer nos petits bruits ordinaires — d'écouter ceux qui retentissent en ce moment.

C'est d'abord l'affaire Alexandre Dumas et Isaacs Menken. Sans doute on en a déjà beaucoup parlé. Il n'est pas de petit journal qui n'ait, sur la question, vidé quelques plumées de son encre la plus noire. Toutefois, l'*Album* ne saurait — dans ce coin de son cadre — garder, sur un fait aussi caractéristique, le silence de Conrart.

Une chose surtout m'a frappé en cette affaire, à savoir, l'unanimité des reproches qui sont tombés, drus comme grêle, sur la tête grise du grand romancier. Reproches autant de fois répétés, à coup sûr, qu'il y a d'exemplaires des fameuses photographies dont il s'agit. Toutefois, l'ensemble de la manœuvre exécutée, en cette occurrence, par nos confrères en journalisme, me plonge dans un ravissement sans fond. La concorde est donc enfin rentrée au camp, et nous voici, pour la première fois peut-être, tous d'accord sur un même sujet! Allons, tant mieux. L'entente cordiale est partout un principe, excellent, et pour peu que la *Société des gens de lettres* sache mettre à profit des bonnes dispositions du moment, peut-être arrivera-t-on enfin à résoudre certains problèmes, considérés jusqu'ici comme insolubles.

Tandis que l'auteur de *Monte-Christo* s'amuse à se faire le compagnon d'une Vénus à tous crins, une autre gloire de son temps est prise, tout à coup, du désir de rajeunir son nom vieilli! Il paraît que ces fièvres de popularité sont épidémiques. Quand un cas est signalé, dix autres surgissent aux alentours. Après les deux précités, on pourrait enregistrer encore celui de ce vaudevilliste, qui, célèbre jadis, écrivait l'autre jour, au *Figaro*, une lettre, assez mal faite d'ailleurs, mais dont le but évident était de remettre en lumière un nom quelque peu obscurci. Je veux parler de M. H. Dupin et de sa protestation intempestive, à l'endroit d'un article sur le procureur-général dont il porte le nom...

Mais revenons à Mlle Alice Ozy, ou plutôt à son coup de grosse caisse.

Ces sortes de ventes me font toujours rire. Il me semble que l'éparpillement, aux hasards des enchères, de tout ce luxe acquis pièce à pièce, et qui, venu de mille mains, retourne à mille mains, doit provoquer une foule de scènes à surprises tout à fait réjouissantes. — Il est à remarquer, par exemple, que les dépouilles de ces anciennes idoles deviennent presque infailliblement le partage des nouvelles. Si bien que tel vieux beau, qui flâne sur le boulevard, doit

rester parfois bien stupéfié, en voyant passer aux oreilles de telle cocotte de 1867 les boutons de diamant, par lui offerts à quelque autre en 1820. — Poussez la chose un peu loin. Supposez, par exemple, que notre Céladon n'ait pas encore cru devoir faire valoir ses droits à la retraite, et vous arriverez à ce résultat possible, qu'il aura, de ses deniers, deux fois payé le même bijou à quarante-sept ans d'intervalle!

Il resterait bien à causer du *Salon de peinture*, car j'espère y jeter aussi, de temps à autre, quelque coup d'œil à la dérobée, bien que cela ne rentre pas dans mes attributions. Seulement, pour m'abstenir aujourd'hui, j'ai mille bonnes raisons. La première me dispensera d'énumérer les autres; je n'aime pas à parler des choses que je n'ai pas vues, et n'ayant pas encore vu celle-là... — permettez-moi, en conséquence, de remettre à huitaine.

Un mot et j'ai fini : — Notre rédacteur en chef a reçu, au sujet de ma dernière causerie, trois ou quatre lettres de province. On lui demande des instructions plus détaillées sur l'emploi des *trois mots* qui, je l'ai dit, constituent en ce moment tout le fond de l'esprit parisien. A nos correspondants, force nous est de répondre par une fin de non-recevoir. En trahissant le secret de notre force, j'ai presque commis un abus de confiance. Deux lignes de plus, ce serait de la félonie, et Dieu m'en garde!

JULES DEMENTHE.

THÉATRES — SALONS — COURSES

Offenbach, c'est tout dire. Il tient la lyre ; c'est l'homme du siècle, et quand sa voix s'élève, les murs des salles de spectacle se tapissent de spectateurs. On l'écoute religieusement ; au premier coup d'archet, un frémissement voluptueux parcourt la foule haletante ; elle se tait, immobile, attentive, et boit l'harmonie. Le maître la gouverne et la conduit ; il l'agace, il la pousse, il la berce, il la caresse ; il procède par soubresauts. Il a des notes qui font l'effet d'un coup de soulier. Cette expression vulgaire, et dont je m'excuse, peut seule rendre ma pensée. *Bu qui s'avance...* voilà le soulier, et la mélodie aux ailes d'or vient ensuite planer sur l'auditoire, fuyant des lèvres de Fortunio ou du roi de Béotie...

Offenbach est grand, mes frères ! Il l'avait compris, cet enthousiaste, qui payait deux cents francs une stalle, offerte par le directeur des Variétés à un journaliste dans le besoin. Et l'on fait grand bruit de ce marché ! On trouve le journaliste peu délicat. Nous aimons à voir à la presse ces sentiments vertueux, dignes de Rome républicaine. Il est encore de beaux jours pour la France.

Seuls, peut-être, nous avions le droit de vendre notre billet, — car nous l'avions acheté. Nous ne l'avons pas fait pourtant, ce qui peut faire juger de la rigueur de nos principes.

La *Grande-Duchesse de Gérolstein* appartient à cette famille allemande, illustrée par Eugène Sue, et qui fait le beau des *Mystères de Paris*. Elle descend du prince Rodolphe, et peut-être de Fleur-de-Marie. Toutefois, elle ne collectionne pas de rosiers, mais des officiers, des lieutenants, des majors, toutes gens portant l'épaulette et crânement établis. Elle ne cache pas ses faiblesses, cette duchesse aimable, tant la chose lui paraît naturelle. Elle a jeté son dévolu sur Fritz, un grenadier charmant et de la taille la plus avantageuse. — Portez, armes !... Et le voilà général.

Général, Fritz gagne une bataille. Mais ce héros d'un jour a laissé ses amours au village. Il refuse la main de sa souveraine, pour rester fidèle à Wanda, l'élément pastoral de la pièce. Blessée dans ses inclinations, la duchesse s'emporte et replonge l'ingrat dans l'obscurité d'où elle l'avait tiré. Cela fait un peu songer à Joseph et à sa tunique.

Mais, sur ces balivernes, quels airs touchants et comiques, folâtres et saugrenus ! On les fait bisser ; on les retient ; on les répète : le répertoire des orgues de Barbarie en train de se transformer. Faut-il citer *Ah! que j'aime les militaires!* les *Billets doux*, la *Ballade*, la *Légende du verre?*... Bref, c'est un succès, — pour l'auteur d'abord, et pour cette superbe Schneider, dont les épaules sont tout un poème.

.·. L'Exposition des ouvrages des artistes vivants s'est ouverte au Palais des Champs-Elysées, le lundi 15 avril 1867.

Le prix d'entrée est fixé à 1 fr. pour tous les jours de la semaine ; le dimanche, l'entrée sera gratuite.

Dans le cas où l'affluence des visiteurs serait trop grande, l'administration se réserve le droit de fermer les portes et de refuser l'entrée du Palais au public.

L'Exposition sera ouverte tous les jours, de dix heures à six heures ; le lundi, elle ne s'ouvrira qu'à midi.

L'*Album de l'Exposition illustrée* consacrera à cette Exposition des articles spéciaux dans ses prochaines livraisons.

.·. Nous manquons peut-être d'enthousiasme pour le cheval. Joseph Prudhomme assure que c'est la plus belle conquête de l'homme. Le cheval ne nous est pas antipathique, à moins qu'on ne nous l'offre sous forme de beefstacks. Il est des préjugés difficiles à vaincre.

Mais, puisque nous avons promis de suivre le mouvement de Paris, il faut nécessairement que nous parlions des courses de Longchamps, ouvertes le dimanche, 14 avril, par une foule idolâtre. Les crevés les plus réussis, les cocottes les plus huppées, le ban et l'arrière-ban du monde petit et grand se pressaient sur la pelouse et dans les tribunes du champ de courses. Et quelles toilettes ! quels bouquets ! Et quels chignons !...

— C'EN ÉTAIT INFECT !...

Mais nous sommes maladroits à parler cette langue. Sortons d'affaire promptement....

Yolande, à M. Lupin, a gagné le *Prix de Boulogne*, de 3,500 fr. — *Patricien*, à M. Delamarre, a gagné le *Prix de Longchamps*, de 9,300 fr. — *Ruy Blas* (ils ne respectent rien) a gagné le *Prix de la Seine*, de 13,900 fr. — *Auguste*, à M. de Lagrange, a gagné le *Prix de l'Impératrice*, de 10,300 fr. — *Alabama*, à M. Desvignes, a gagné le *Prix de Blangy*, de 4,562 fr. 50 c. — Ce sont les 50 c. que j'aime.

Il me semble que l'ALBUM est assez gentilhomme comme cela, et que ce parfum d'écurie ne lui messied pas. Il faut bien hennir avec les chevaux. N'importe, — après de pareils chiffres, — qu'on ne vienne plus me dire que les journalistes font un métier de cheval.

AUX COURSES

Je vois écrit : Poules. Pourquoi donc qu'on les appelle cocottes ?

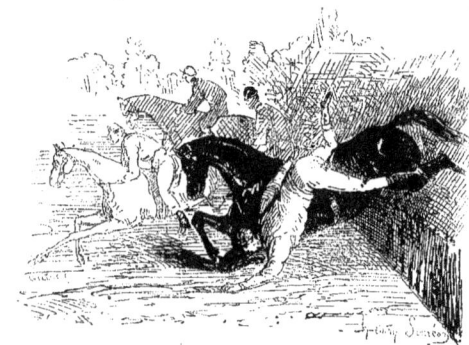

Ce qu'on nomme arriver premier !

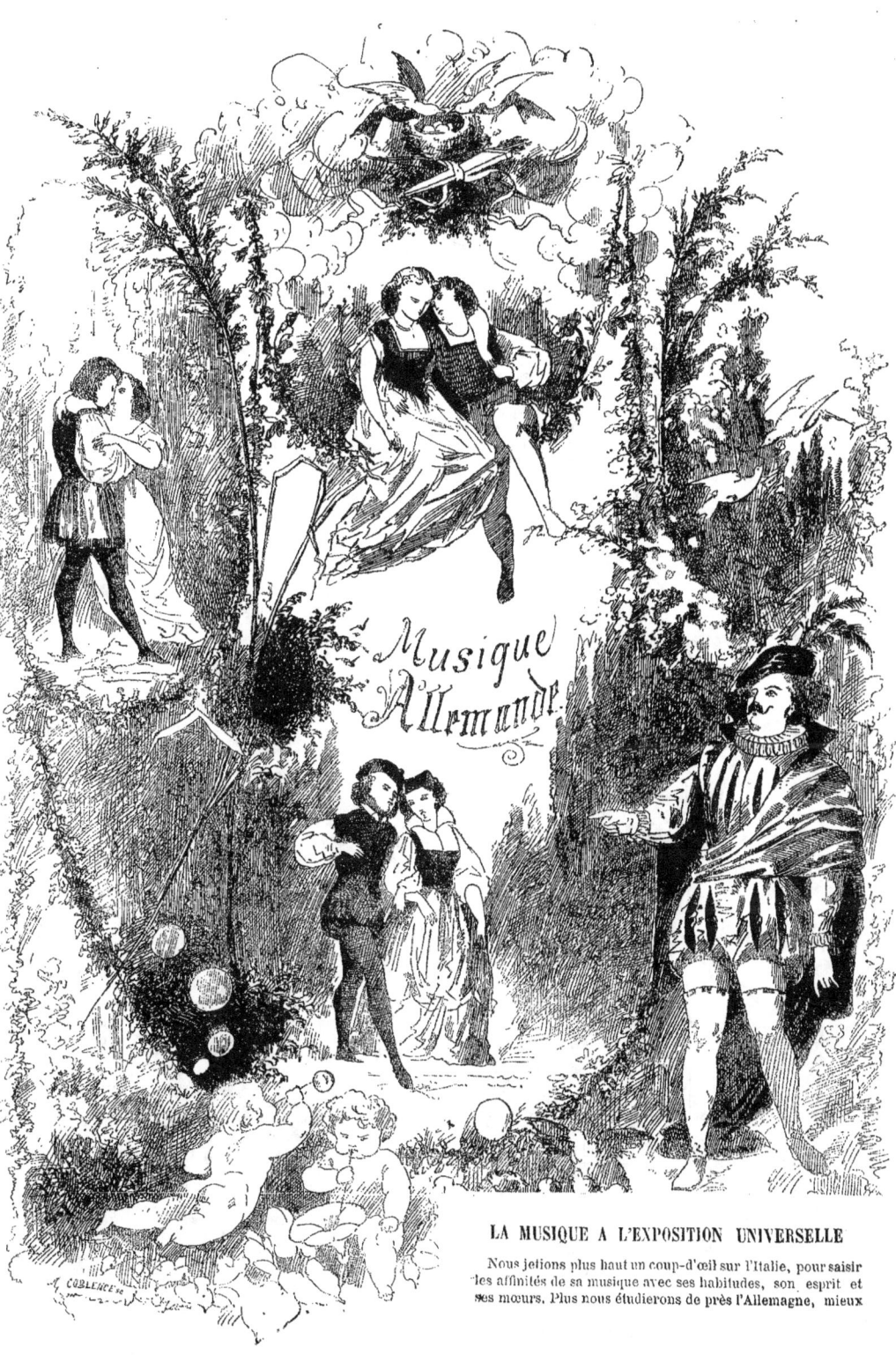

LA MUSIQUE A L'EXPOSITION UNIVERSELLE

Nous jetions plus haut un coup-d'œil sur l'Italie, pour saisir les affinités de sa musique avec ses habitudes, son esprit et ses mœurs. Plus nous étudierons de près l'Allemagne, mieux

aussi nous comprendrons le génie musical de cette grande nation, et son style, et ses formes préférées.

Il est bien entendu que nous ne prétendons pas donner à ces conditions du monde extérieur ou moral l'importance excessive que leur attribue une certaine école, et que nous considérons le jeu de la liberté humaine comme toujours supérieur à cette pression des temps, des mœurs et des climats. Ce que nous cherchons seulement, c'est le rapport visible et nécessaire entre les œuvres de l'homme et le milieu où elles s'épanouissent.

Le caractère de l'Allemand est tellement tranché, tellement fixe, qu'en ouvrant Tacite, et en relisant le portrait qu'il a tracé des vieux fils de la Germanie, on croirait ces pages écrites d'hier. En vain, les religions anciennes ont disparu; en vain, le christianisme s'est établi sur toute la surface du pays, modifiant jusque dans leurs racines les coutumes et les institutions; le vieux Germain est toujours debout, et sous l'Allemand qui vient à nous aujourd'hui de Francfort, de Kœnigsberg, de Stuttgard, nous retrouverions sans peine l'homme que Tacite *pourtraicturait* de sa main la plus ferme.

Voyez plutôt les traits principaux de la race, tels que le grand historien les a décrits: «C'est, dit-il, une race indigène, autochtone, qui ne s'est point altérée par des mariages avec les peuples voisins. Les yeux des Germains sont *bleus* et *farouches*, — *cærulei et truces*; leurs cheveux sont *blond ardent*, — *rutilæ comæ*; et leurs grands corps, dont le premier choc est irrésistible, sont incapables de supporter longtemps la *soif* et la chaleur.

» Enfin, ils se *creusent des cavernes* pour s'y réfugier contre l'hiver. »

L'Allemand primitif.

Ainsi parle Tacite. N'est-il pas vrai que, dans ce portrait rapidement esquissé, plus d'un Allemand se reconnaîtrait encore? Des yeux *bleus de ciel*, des cheveux *blonds ardents*, de *grands corps* peu accoutumés à supporter la soif: J'entrevois d'ici certains Allemands de ma connaissance. Sans doute, bien des traits se sont adoucis, mais la physionomie générale persiste. Les yeux *farouches* de Tacite ont disparu, et quand les Prussiens veulent se *garantir de l'hiver*, ils n'en sont plus à se *creuser des cavernes*. Pour ce qui est de la table, le progrès n'est pas moins décidé. L'historien latin nous montre des hommes qui chassent pour conquérir leur pâture quotidienne, se battent entre eux pour se maintenir dispos, puis *dorment* et *mangent* plantureusement, après ces exploits un peu primitifs. Il faut bien avouer que des jouissances moins matérielles ont pris place dans la vie de l'Allemagne moderne. L'Allemand n'est pas imperturbable, mais sa cuisine est plus variée qu'au temps d'Arminius; il boit toujours, il boit avec une puissance de capacité, inconnue aux autres peuples, cette *boisson fermentée* que célèbre Tacite, mais il y met quelque réserve, et d'ailleurs il fait, des vins de son pays et des vins étrangers, une consommation qu'Arminius ne soupçonnait pas.

Voilà pour l'homme physique. L'homme moral ne nous offrira pas de moins étranges rapprochements. « Ils choisissent, dit toujours Tacite, leurs rois parmi les plus braves. Le pouvoir de ces rois n'est *ni illimité, ni arbitraire*; ils commandent plutôt *par l'exemple que par l'autorité*... D'ailleurs, c'est sur les questions de détail seulement que des chefs délibèrent; les affaires majeures sont portées *devant la nation tout entière*. »

J'avoue que ces *sauvages* ne laissent pas de m'inspirer quelque admiration. Ces hommes qui ne veulent pas, pour leurs chefs, d'un pouvoir *illimité et arbitraire*, ne sont décidément pas plongés si avant dans la barbarie; et il est des nations modernes, même en Germanie, où il ne serait pas mal de rappeler aux potentats les vieilles maximes des aïeux. « Commander par l'exemple! » C'est un précepte un peu patriarcal, je le veux bien, mais croit-on qu'il ne vaille pas le *droit divin*, la *légitimité* et autres trouvailles ingénieuses de la civilisation? Cette nation, qui se réunit *tout entière* à certains jours pour s'occuper de ses affaires, était peut-être en avance sur la Rome des Césars, et nous autres gens de progrès, nous n'avons guère trouvé cette formule, pour nous l'appliquer, que depuis une vingtaine d'années.

Nous touchons au point le plus intéressant de cette étude : la femme chez les Germains. « Ils la traitent avec un grand respect, lui reconnaissant je ne sais quoi de saint et de prophétique, — *sanctum aliquid et providum*. — Ils aiment à écouter ses conseils, et, sous Vespasien, nous avons vu Velléda honorée comme une divinité. Ils sont monogames, et l'adultère est un crime très rare dans une nation si nombreuse. La peine en est immédiate, et *c'est au mari qu'il appartient de l'infliger*. Les cheveux coupés, mise à nu en présence de ses proches, la coupable est chassée de la maison par son mari, qui la promène à coups de fouet à travers la bourgade... S'ils meurent avant leur femme, il est très rare que celle-ci se remarie: *Comme elle n'a qu'un corps et qu'une vie, elle ne doit avoir qu'un époux*. » La loi moderne est plus douce pour les filles des Germains; elle ne permet pas au mari, dans le cas où la femme a failli, de se faire à lui-même justice, de couper les cheveux à la coupable et de la promener à coups de fouet sur les boulevards. Et, quant à cette idée que la femme, n'ayant qu'un corps et qu'une vie, doit n'appartenir qu'à un mari, elle a évidemment perdu de sa puissance chez nos voisins, qui ne se privent ni d'un second mariage, ni du divorce. Ce qui reste, ce qui est constant, c'est le respect profond de l'Allemand pour la femme, et ce n'est pas là un de ses moindres titres d'honneur.

Un dernier coup d'œil sur le tableau que nous a laissé Tacite. Le Germain tenait à ses steppes, à ses forêts, — *Sylvis horrida tellus*, — à ses marécages, à ses cavernes. Il avait l'amour et l'effroi de la nature. Cet effroi n'était pas sans charme. La légende est de source germaine. Au temps de Tacite déjà, on parlait d'une statue mystérieuse, dont la statue était, à certains jours, promenée dans les campagnes, et qu'on ne pouvait voir sans mourir: *Tantum perituri vident*. Aujourd'hui, comme autrefois, l'Allemand est profondément épris de son pays, de ses forêts, de la nature imposante et monotone qui l'entoure; loin de le pousser à la dispersion de sa vie, de sa pensée, elle le retient, elle le charme, elle l'en-

chaîne. Elle le prend par les côtés les plus sensibles, lui ouvrant des échappées inattendues, des perspectives irrésistibles; elle l'emporte au pays des rêves, des illusions; elle le berce, elle le console, elle lui fait oublier la terre, elle lui parle de mondes retrouvés, d'esprits remplissant l'air, les bois, les plus secrètes solitudes. A côté de cette vie chétive et décevante, elle lui fait une vie plus nourrie, plus sûre, plus pleine. Elle est véritablement l'*Alma parens*, la douce conseillère, le cher et infaillible appui.

A l'heure qu'il est, nous pouvons reconstituer de toutes pièces le caractère allemand :

L'Allemand aime la liberté.
L'Allemand aime la nature.
L'Allemand respecte la femme.

Il aime la liberté et il croit à la toute-puissance de la volonté humaine; de là une marche obstinée, incessante vers le progrès sous toutes ses formes. S'il y a des défaillances dans sa carrière, soyez sûr que la clairvoyance intérieure persiste; s'il semble broncher en route et se détourner du but, regardez de plus près, et vous verrez qu'il se remettra bientôt en selle, plus ferme, plus convaincu, plus opiniâtre que jamais. La science la plus ardue ne l'effarouche point; il se complaît dans les travaux de détail où tant d'autres lâcheraient prise; l'Allemand est homme à faire vingt mille volumes sur l'œil d'un insecte et cent mille sur une inscription sabéique. De la même façon, il embrasse les questions par leur côté le plus vaste; il creuse, il plonge au-delà; il a soif des deux infinis dont parle Pascal, l'infini de grandeur, l'infini de petitesse. Il traverse avidement et en éclaireur tout l'*entre-deux*.

Sa tendresse pour la nature, cette tendresse mélangée de terreur, donne à sa musique un caractère inimitable. Ses méditations sont des causeries, et même quand il est seul, il entend des voix qu'il connaît, qu'il interroge, auxquelles il répond. C'est pourquoi l'Allemand est le premier des symphonistes. Il devait inventer la *symphonie* où la nature entière est représentée, depuis la voix foudroyante qui descend des montagnes, jusqu'au soupir vague et insaisissable des plaines. Dans ses drames lyriques, s'il oublie parfois les personnages vivants qui l'entourent et qui l'attendent, pour converser avec elle, il lui doit souvent aussi ces *finales* magnifiques où tout s'anime, où tout s'agite, où la voix des choses s'unit à la voix des hommes en une explosion superbe et mystérieuse, nous prenant par les yeux, par les sens, par les entrailles.

Si Mendelssohn, si Schubert, si Schumann n'ont pu triompher de la symphonie pour arriver au drame lyrique, où trouverez-vous, dans un opéra taillé par une main humaine, des finales comme ceux de Meyerbeer, de Weber, comme celui du premier acte de *Lohengrin?* Ces grandes et formidables batailles ne sont pas menées seulement par la main des hommes; la nature, la vivante nature y a sa large part.

L'Allemand respecte la femme. Il respecte aussi l'art qui est la plus haute source de jouissance réservée à l'homme. Pour lui, comme le disait Spontini, qui se croyait très-plaisant, *la musique est une affaire d'Etat*. Franchement, cela ne vaut-il pas l'indifférence sceptique de certaines gens, qui ne se soucient guère plus de la musique que de leurs amis, et qui s'imaginent être très *forts* parce qu'ils *ne se laissent jamais prendre?*

Regardez bien les Allemands, ô mes chers compatriotes, étudiez-les, écoutez-les! vous avez beaucoup à en apprendre, et vous ne vous mesurerez véritablement avec eux, que quand vous vous serez exercés à vous défier de vous-mêmes, à ne vous croire jamais arrivés au but, jamais sûrs de vos propres forces. Je sais que la tâche est rude et que vous y répugnez. Mais les événements marchent vite, le progrès se précipite, et la valeur de notre vieille renommée est à ce prix.

<div style="text-align:right">A. DE GASPERINI.</div>

LE SEPTIÈME GROUPE
DE L'EXPOSITION UNIVERSELLE

ANS un précédent article, nous avons passé rapidement en revue les différentes étapes de l'art culinaire. Qu'on nous permette aujourd'hui de revenir sur nos pas, pour compléter les détails succincts de notre première étude.

De tout temps, la science de bien dîner a eu des adeptes; beaucoup ont écrit sur ce sujet, et écrivent même encore : mais il faut avouer que dans cette bibliothèque gastronomique, nos livres modernes, à de rares exceptions près, font triste figure. Les études savantes de nos pères ont dégénéré peu à peu en livres spéciaux, qui, à force de vouloir se mettre à la portée du plus grand nombre, ont fini par se dépouiller de toute érudition, pour devenir un catalogue aride de recettes de cuisine, comme : *La cuisinière bourgeoise* ou l'*Art d'accommoder les restes*. Encore faut-il ajouter que la plupart de ces recettes sont presque textuellement empruntées aux livres anciens.

C'est sous Charles V, c'est-à-dire au quatorzième siècle, que parut le premier traité de cuisine. L'auteur n'ayant pas jugé à propos de le signer, nous en sommes réduits à nous le représenter sous les traits d'un bon bourgeois de Paris, aimable et ventru, lequel publia son livre, un peu pour se distraire, et beaucoup pour oublier les préoccupations sociales de son temps; car il est à remarquer que les époques de crise sont aussi, et par excellence, des époques gastronomiques. C'est à croire que les satisfactions de l'estomac sont faites pour consoler des déboires de la politique.

Ce livre a pour titre : *Le Ménagier de Paris*; il est manuscrit, et son style, à la fois élégant et familier, autorise à penser que l'auteur le dédia à sa femme. C'est un recueil très curieux des choses les plus opposées; les conseils de haute morale s'y mêlent aux préceptes de cuisine; l'art de bien tenir sa maison y est développé en plusieurs chapitres, ainsi que les différentes manières de donner un dîner; on y trouve les devis ingénieux et très détaillés de toutes espèces de repas : noces, baptêmes, naissances, etc., etc. Le tout est assaisonné d'aperçus commerciaux et de maximes philosophiques à faire pâmer d'aise Charles Monselet.

Quelques années plus tard, parut un nouveau livre culinaire, plus important et plus complet que le premier; l'auteur, nommé Taillevent, était maître queux du roi. En ouvrant ce

volume, on s'arrête effrayé, devant la colossale énumération des mets, ragoûts et sauces, qui étaient déjà connus à cette époque, et dont une partie seulement sont arrivés jusqu'à nous.

Vers 1473, l'Italien Platine publia à son tour un petit traité de cuisine spéciale, sous ce titre alléchant : *De honesta voluptate et valetudine*. Traduit en français, ce livre eut un immense succès dans les salles à manger du monde galant ; quelques-unes des recettes de Platine sont encore en usage aujourd'hui, mais en vieillissant, elles n'ont pas franchi les limites de leur clientèle primitive, et sont restées l'apanage des soupers fins.

N'oublions pas un recueil très intéressant de prescriptions relatives à l'art culinaire, qui porte la date de 1663. C'est un traité complet, à l'usage des maîtres-queux, cuisiniers, porte-chapes et traiteurs de la ville de Paris. Outre que le moindre ragoût et la moindre sauce y sont enseignés de main de maître, les apprentis marmitons du temps y trouvaient, pour leur édification personnelle, le relevé des arrêts, statuts et ordonnances de la corporation. Nous croyons que la Bibliothèque impériale possède le seul exemplaire restant de cet ouvrage.

Mentionnons encore :
Pierre Pidoux : *La fleur de toute cuisine* (1543).
Menon : *Les soupers de la cour* (1768).
Beauvilliers : *L'art du cuisinier* (1814).

Et enfin deux noms qui, pour venir les derniers, ne sont pas les moins illustres : Carême et Brillat-Savarin.

La majeure partie des étrangers, qui encombrent en ce moment nos cafés et nos restaurants, ne se doutent guère que c'est à Carême qu'ils sont redevables de l'invention de ces établissements. Le restaurateur à la carte date tout au plus de la Révolution. Autrefois, quand nos pères allaient dîner au cabaret, il leur fallait préalablement choisir eux-mêmes, dans une vitrine placée en vedette, les mets qu'ils désiraient manger ; aujourd'hui, un imprimé initie en un clin d'œil le consommateur aux richesses de la cuisine et aux prix des différents mets qu'on peut lui servir.

Il est vrai qu'ici, comme en toute chose, le mal a suivi le bien, car il n'est pas donné, paraît-il, à notre pauvre espèce humaine de faire un pas dans la voie du progrès, sans ouvrir du même coup un nouveau débouché aux abus et aux malversations.

Dans l'origine, la cuisine s'était appliquée spécialement à mettre ses inventions et ses perfectionnements au service du ménage proprement dit. L'heure du repas était celle de la réunion en commun ; les liens de famille et d'amitié pouvaient seuls grouper plusieurs personnes autour d'une même table ; on dînait et on causait à la fois ; c'était intime et charmant ; on était chez soi, on se sentait libre. De nos jours, la vie publique envahissante a rejeté la vie privée au second plan. Les établissements de restaurateurs, fréquentés d'abord uniquement par la classe des célibataires, le sont maintenant par tout le monde. A certaines heures, hommes, femmes et enfants viennent s'entasser, les uns sur les autres, dans des salles basses, où

La place manque aux bras, et l'air pur aux poumons...

Puis, chacun déjeune ou dîne en silence, la tête dans son assiette, sans plus s'inquiéter de son voisin que s'il n'existait pas. En somme, nos pères entendaient le bien-être mieux que nous, qui payons très cher, au dehors, le droit d'être sevrés des jouissances qu'ils trouvaient sans sortir de chez eux.

Il faut bien reconnaître, du reste, que nous avons perdu l'entente admirable des commodités de la vie intérieure. Les Grecs et les Romains avaient inventé la seule manière intelligente de dîner ; chaque repas était précédé d'un bain qui, entre autres avantages, avait celui d'aiguiser l'appétit. Au sortir du bain, chaque convive prenait une robe de table, appelée : *vestis cœnatoria* ou *convivalis*. Elle était ordinairement blanche, et c'eût été un manque d'égards impardonnable que de se présenter dans le *triclinium* (salle à manger) sans cette robe. Souvent, il arrivait que le maître du logis se chargeait lui-même de la fournir à ses hôtes. Ces sages préparatifs terminés, on prenait place sur des lits rangés autour de la table, et l'on mangeait à demi-couché, le coude appuyé sur des coussins. Notons, en passant, qu'avant de monter sur ces lits, les convives étaient tenus de quitter leurs souliers, qui auraient pu gâter les étoffes précieuses, et de prendre des pantoufles. Ce dernier usage était même observé par les gens de la campagne, qui portaient leurs pantoufles sous le bras, lorsqu'ils allaient dîner en ville.

Chaque repas se composait de plusieurs services, séparés par des divertissements de tous genres. Des hétaïres peu vêtues, et couronnées de fleurs, dansaient aux sons des flûtes et des lyres ; puis les chants et les pantomimes alternaient avec les libations en l'honneur des dieux.

A Rome, il n'était pas d'usage que le maître de maison fournît des serviettes à ses invités ; chacun devait apporter la sienne, qui lui servait, au retour, à envelopper quelque pièce du souper, qu'il rapportait comme souvenir à sa femme ou à ses amis. Athénée rapporte que Cléopâtre offrait toujours à ses convives les coupes d'or dans lesquelles ils avaient bu.

Comme nous sommes loin aujourd'hui de ce luxe et de ces prodigalités ! Sommes-nous devenus meilleurs ? Non, certes, mais l'économie est entrée dans nos mœurs, et nous réglons nos plaisirs sur notre bourse, et nos appétits sur notre estomac. Si l'une a diminué, l'autre a vieilli ; le monde dégénère tous les jours.

Tel qu'il est, toutefois, il vaut encore qu'on se donne la peine de vivre. Pour quelques jouissances matérielles que nous avons perdues, nous avons élargi indéfiniment le cercle des satisfactions de l'intelligence. Nos pères vivaient par l'estomac ; nous vivons par le cerveau ; toute la différence est là. Il est juste de dire que c'est aussi l'unique cause de nos mauvaises digestions, les travaux de l'esprit contrariant les fonctions de la bête...

Heureux les privilégiés auxquels il est donné de pouvoir accorder ces forces rivales !

JEHAN VALTER.

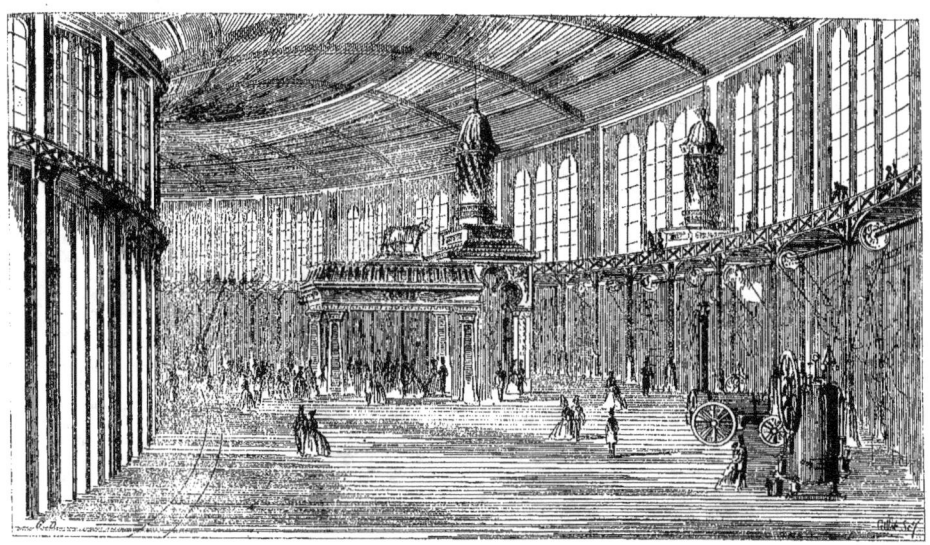

LA GREVE DES MACHINES

COURRIER DE L'EXPOSITION

Petit à petit, l'Exposition fait son nid. Chaque jour apporte son œuvre, et les gens qui s'éloignent une semaine de ce centre d'activité ne reconnaissent plus certains quartiers, ni certaines galeries, qui se décident enfin à sortir de leur coquille, à faire peau neuve, à se pavoiser pour la circonstance. Comme nous le disions autrefois, cet imprévu n'est pas sans charmes : une pièce, si bien fondée qu'elle soit, a toujours à gagner à des changements de décoration. Pourtant, il ne faudrait pas être si ménager de nos effets. Voici le mois d'avril qui se termine, et Mai qui s'avance, — Mai qui s'avance, — sur l'air que vous savez. Le soleil ne peut tarder davantage; il s'est déjà montré; on nous l'a affirmé sous serment. Qu'attend-on encore?

Le jour de Pâques, après quelques averses mêlées d'embellies, le beau temps a paru l'emporter. Un ciel bleu panaché s'est déroulé au-dessus de nos têtes. C'était une vraie petite fête. Tout Paris, — on sait par ces mots ce que je veux dire, — a senti le besoin de se décarêmer et s'est mis en route pour le Champ-de-Mars. Il allait voir l'Exposition universelle.

Quoi! il me semble que j'aperçois des sourires aux lèvres de nos lecteurs? Que veulent-ils qui nous puisse arriver cette fois? Le ciel est pur; la voie est à peu près nette; le Champ-de-Mars, grâce à la solennité du jour, est débarrassé pour vingt-quatre heures de ses travailleurs sempiternels; nous n'entrerons que dans les galeries en activité; nous sommes décidés à nous réjouir et à passer une bonne journée. Oseriez-vous prétendre que cette étrange et puissante fée, — je veux dire la fée *Guignon*, — qui préside aux destinées de l'Exposition internationale, fera encore des siennes? Parbleu! je l'en défie!

— Il ne faut défier personne. La fée Guignon fait arme de tout, et c'est dans les sentiments les plus sacrés qu'elle cherche des alliés, si les mauvais instincts lui font défaut. C'est ici le lieu de montrer toute notre impartialité. — Non, la Commission impériale ne saurait-être mise en cause! Ce n'est ni sa faute, ni celle de Voltaire, ni celle de Rousseau. Si l'on peut s'en prendre à quelqu'un, c'est au Père Hyacinthe, — et encore !

Jugez un peu du désappointement de la foule. Elle se précipite vers les portes béantes : les tourniquets craquent sous l'effort, et les pièces d'argent crépitent, en tombant dans les écuelles officielles ; les flots populaires pénètrent dans la nef immense qui contient la sixième galerie; elle s'arrête, stupéfaite, accueillie par un silence de mort.....

— J'écoute, dit Arnold, dans *Guillaume Tell*, — je n'entends que le bruit de mes pas...

Tel le peuple oppressé, errant sous la voûte sonore. Les machines, les rouages, les cylindres, les bielles, les volants, les ressorts, les pistons, les tambours, les tiroirs, ankylosés, paralysés, sont enveloppés dans de vastes toiles grises qui les couvrent comme un linceul. Ils ne sont pas seulement immobiles; ils sont invisibles.

— Ah! vous comptiez sans le repos du dimanche!...

Londres, la London grise et brumeuse, avait déteint sur la section anglaise. Quel repos complet et sinistre! Quel délassement absolu! Quel *far niente* funéraire !

On ne se repose avec une conviction aussi profonde qu'à l'ombre des éternels cyprès. Quel divorce avec le mouvement, avec le sentiment, avec la vie !

Les machines étaient abandonnées, même des gardiens. Les cadres anglais rougissaient de n'être point fermés. L'Espagne et l'Italie, avec hésitation pourtant, ne bougeaient non plus que la Réforme. Quelques-uns de leurs étalages avaient clos leurs rideaux. La France et l'Allemagne n'avaient rien mis sous clef, mais ne remuaient pas davantage.

Tout à coup, un tiquetac s'élève; la foule n'a qu'un cri :

C'est le métier d'un hérétique,
Du juif Éléazar...

Eléazar, en effet, et trois de ses co-religionnaires sont venus se jeter au travers de ce calme profond. Deux volants ont agité leurs ailes, et trois ou quatre mécaniques ont remué les bras. Et le public est parti, enchanté de voir qu'au besoin les choses pourraient marcher.

∴ Il paraît que le *Times* n'est pas content de notre Exposition. Or, le *Times* n'est pas seulement un journal : c'est LA CITÉ de Londres, le Joseph Prudhomme des bords de la Tamise, John Bull, en un mot. Il nous cherche noise un peu à côté de la question, un peu au-dessus, un peu au-dessous, un peu dans les environs. Assurément, nous ne sommes pas de l'avis de Pangloss, et l'optimisme est la religion des gens bien rentés. Mais autre chose est de développer une critique sérieuse, ou de prendre l'Exposition par ses détails, l'un après l'autre, pour les démolir ou les contre-carrer. Nous, Français, — dont elle est censée faire la gloire, — nous savons signaler ses faiblesses, mais en admirant ses beautés. Tous les jugements d'ailleurs sont relatifs. Si l'on me montre le Palais du Champ-de-Mars comme le caravansérail de l'univers, comme le temple de l'industrie, du progrès et de l'art, je réponds que c'est une marmite. Qu'on me l'offre comme gazomètre, je le trouve immense ; comme maison de campagne, fastueux et varié ; comme simple boutique, supérieur aux Magasins-Réunis ; comme boîte à joujoux enfin, il me jette dans une admiration profonde ! Le tout dépend du point de vue où l'on se place.

Donc, pour le *Times*, l'Exposition est trop loin de Paris ; ses jardins ne produisent que des moëllons ; ses constructions sont incohérentes ; nos fiacres sont des mythes, nos omnibus des symboles, nos bateaux à vapeur des coquilles de noix, et ainsi de suite. Nous en passons, pour ne pas irriter la fibre nationale.

On répondrait avec raison, sans doute, que les jardins verdissent, que les bâtiments s'élèvent, et que les services de transport s'améliorent tous les jours ; — mais le correspondant anglais qui, depuis un mois, patauge dans les bâtisses et les plantations, consentira-t-il à changer d'opinion ? — Ah ! nous avons une fière idée d'inaugurer le 1er avril !

Il faut cependant reconnaître un fait probable : c'est que les constructions de l'Exposition pourront être terminées vers la fin de mai, si l'on y travaille avec la vigueur de ces derniers jours.

Eh bien ! nous le demandons à qui de droit, au nom de la patrie et de l'honneur national : Tâchons d'y arriver ! Ne nous décourageons pas ; mettons-y le temps ; mais faisons notre Exposition complète ; ne supprimons aucun rôle de la pièce, quoique le public ne la connaisse pas. N'imitons pas plus longtemps ce fameux saltimbanque, qui montrait des noyaux de pêche, en guise de soleils, dans sa lanterne magique.

On lui fit remarquer le peu de délicatesse de son procédé.
— Mais, dit-il, mes soleils ne sont pas prêts.
— Que n'attendez-vous qu'ils soient en état ?
— J'attends, en effet, mais en montrant mes noyaux de pêche.

∴ Les journaux ont parlé, — d'abord timidement, — puis avec un sourire, — puis d'un air tout à fait badin, — des escaliers à jour, pratiqués dans la sixième galerie, et qui permettent aux promeneurs d'arriver sur la plate-forme centrale.

Disons en passant qu'ils sont commodes, doux et bien disposés.

Ce qu'on leur reproche, c'est d'être indiscrets. Il est impossible aux dames de les gravir ou de les descendre, sans donner à rêver aux âmes terrestres qui, sans songer à mal, contemplent le vol des machines.

Il y a quelque chose de vrai là-dedans, et nous trouvons ce scrupule louable dans une ville où l'on installe tous les jours de nouveaux omnibus américains. On n'y monte pas par des escaliers, il est vrai, mais par des échelles. Leurs places d'impériale font prime le dimanche, et sont fort estimées du sexe faible. On découvre de la haute banquette des points de vue magnifiques, et l'on est au grand air. Assurément, je n'y vois pas de mal.

Mais, à quoi bon ces croisades contre les spirales de l'Exposition, quand on connaît le perron de la Madeleine ? On sait fort bien, à Paris, que c'est le point le plus dangereux à traverser de tous les perrons du monde. Il n'en sort pas plus de dames par les portes basses, et tous les dimanches, les plus jolies dévotes franchissent ce pas redoutable sans que leur conscience s'en effarouche. Il leur suffit d'avoir le cœur pur et des jupons blancs.

Nous protestons donc contre le procès qu'on intente aux degrés ouvragés, que l'on rencontre sur divers points de la grande galerie. On a l'air d'oublier que la Commission impériale a promis d'inaugurer, au Champ-de-Mars, une Exposition vraiment universelle.

∴ On est fort inquiet. Le frère du Taïcoun a attrapé un rhume de cerveau. Nous ne nous serions pas permis de l'annoncer, si nous n'avions lu cette nouvelle dans un journal « ordinairement bien informé. » Or, ce rhume de cerveau ne peut avoir été pris qu'à l'Exposition. Nous avons expliqué de quelle façon l'aération du Palais était entendue. Les galeries circulaires n'aboutissent pas, et leurs salles sont à l'abri de tout courant d'air. Mais sur seize points de leur parcours, elles sont sillonnées par des rumbs de vent, soufflant de l'Est à l'Ouest, du Nord au Sud, ou *vice versa*, avec une violence plus ou moins réussie. Ce contraste égaie la promenade, mais il enrhume en même temps.

Au Japon, cela pourrait nous émouvoir singulièrement. On coupe la tête aux gens pour de moindres bagatelles. Mais avec la civilisation actuelle, et en admettant une mauvaise veine, l'architecte du Palais ne saurait être condamné qu'à des dommages-intérêts peu élevés, la pâte de guimauve étant d'un prix raisonnable.

Cependant, si la saison d'automne lui mettait seulement cinq cent mille rhumes sur la conscience ! Paris a bien assez de son climat naturel, sans qu'on vienne inventer de petites machines, pour en faire ressortir les inconvénients.

∴ Nous sommes trop bibliophiles pour ne pas aimer les Bibles ; — mais j'avoue que ce mot peut être diversement entendu. Laissons de côté le fond sérieux de la question, le point de doctrine, l'esprit du livre ; et parlons un peu de la propagande de nos bons amis d'Angleterre, qui s'avisent d'introduire chez nous leurs procédés de distributions de brochures pieuses et même de gros volumes orthodoxes, — orthodoxes à leur façon.

Assurément, il n'y a pas de mal à cela, et le plaisir de distribuer des Bibles est une manie innocente, au moins dans les jardins du Champ-de-Mars. Peut-être en serait-il autrement, si cette semence tombait sur un terrain plus neuf et plus vivace ? On l'a vue, dans certaines contrées, produire des cathédrales, — ce qui allait bien, — puis des monastères, — ce qui allait moins, — puis des bûchers, — ce qui n'allait plus du tout. Mais la nature a ses caprices, et d'ailleurs, ce n'est pas la question.

Aux bords de la Seine, aucun danger n'est à craindre. Il faut, à ces plantes absorbantes, des terrains plantureux à couches primitives. Notre rivage est trop ameubli pour qu'elles y poussent de profondes racines, et d'ailleurs, la place est prise ou peu s'en faut.

Nous avons en France, il faut le dire, une institution à peu près semblable, qui s'appelle, je crois, l'ŒUVRE DES BONS LIVRES. Cette Œuvre prête des ouvrages selon son cœur aux hommes de bonne volonté. En prend qui veut, se convertit qui s'en soucie. On est tenu de rendre les livres, seulement. Et dans ces livres, je l'affirme, il y en a de bons. On n'y admettrait pour rien au monde les *Odeurs de Paris* de M. Veuillot. On le regarde comme avancé, — non pas dans le sens politique, — mais dans le sens maraîcher.

L'Angleterre, avec sa prétention de dépasser ses adversaires, — N'a-t-elle pas inventé les courses? — a fondé les Sociétés de propagande religieuse sur des bases hardies. Elle force les conversions comme les jardiniers habiles forcent les cultures. De même qu'on fabrique des asperges hâtives et des dahlias bleus, elle produit des Mormons et des Quakers, car ces phénomènes théologiques sont de réelle provenance britannique. Et ces phénomènes, qui dépassent les types qu'elle veut obtenir, ne la découragent pas.

Quel esprit bizarre animait ce jeune Ecossais, — habillé, toutefois, — qui, samedi dernier, arrêtait, sur le grand promenoir, les dames de toutes allures? Après un salut discret, il leur offrait timidement un petit livre, qu'elles acceptaient, pour la plupart, après s'être assurées qu'il ne renfermait rien du catalogue officiel...

Quelques pas plus loin, les dames ouvraient le livre dont le titre paraissait les intimider. Elles le glissaient immédiatement dans leur poche.

Je demandai un volume au distributeur, qui me l'octroya très-gracieusement. C'était l'*Evangile selon saint Luc*.

A merveille. Et les autres Evangiles, qu'en faisons-nous? Pourquoi cette préférence? Et saint Mathieu? Et saint Marc? Quant à saint Jean, je n'en parle pas. L'Apocalypse a porté tort au Précurseur, et l'on n'est pas éloigné de le regarder comme un révolutionnaire.

.˙. De fréquentes visites continuent à être faites au Champ-de-Mars par de grands personnages. Nous ne les enregistrons pas, car ce n'est pas notre affaire. Elles n'ont d'ailleurs aucun caractère officiel, et témoignent simplement de la haute sollicitude qu'inspirent les destinées futures de l'Exposition à ses protecteurs. Tantôt les promenades se font à l'intérieur, et tantôt dans les jardins. Le jour n'est pas indiqué, l'heure n'est pas prévue, aucun itinéraire n'est tracé. Devant certaines splendeurs un sourire se dessine à l'horizon; devant les barricades d'emballages, les constructions en retard, les perspectives interrompues, le sourire disparaît...

Ces rondes silencieuses ne seront pas sans effet sur la marche des travaux si habilement dirigés par la Commission impériale. L'incubation artificielle d'où sortira l'Exposition internationale dans toute sa gloire est quelque peu surchauffée. On s'anime, on s'excite, on se pousse un peu. Cela est bien. Car, depuis quelque temps, nous étions poursuivis par une pensée importune : A voir arriver tous les matins de nouvelles caisses, à voir creuser chaque semaine de nouvelles fondations, nous nous demandions si l'Exposition ne serait réellement ouverte que le jour où il faudrait la fermer.

G. RICHARD.

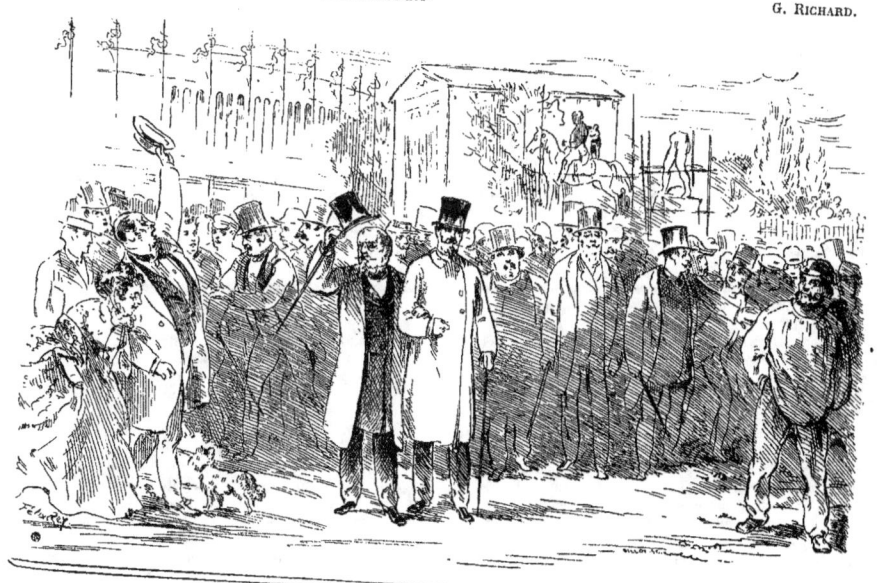

EXPOSITION DE SEVRES

Suivons la galerie du mobilier, et non loin de l'exposition des admirables verreries de Baccarat, nous nous trouverons en face d'une salle dans laquelle trois grandes portes donnent accès. Sur le panneau qui borde la galerie, nous remarquons une enseigne, due au pinceau de M. Yvon, peintre officiel des batailles du second Empire. Nous disons enseigne, et nous n'en rabattrons rien; l'exécution de cette peinture, destinée sans doute à symboliser l'art céramique et l'art du tissage, est tout à fait digne des barbouilleurs qu'emploie M. Godillot pour les décorations des fêtes publiques.

Son moindre défaut est de ne rien dire, et sans les quelques plats et carreaux de faïence qui l'accompagnent, il serait difficile d'interpréter le logogriphe de M. Yvon.

Entrons courageusement, sans nous laisser impressionner par les allégories violacées de la façade, et nous allons être heureusement surpris. Dans un vaste quadrilatère, dont les parois sont garnies d'admirables tapisseries des Gobelins et de Beauvais, sont exposés des produits hors ligne, auxquels on ne saurait comparer les spécimens similaires des manufactures subventionnées par les autres pays.

Le budget pourrait nous dire ce qu'il en coûte pour enfanter ces chefs-d'œuvre, et notre ravissement en serait peut-être amoindri, mais ces choses-là ne nous regardent pas. Le vin est tiré, il faut le boire, et s'il est généreux, nous ne demanderons pas à l'Amphitryon avec quels écus il nous a régalés.

Réparties sur les étagères qui entourent la salle, sont disposées les œuvres nouvelles qui attestent les progrès accomplis depuis 1855, tandis qu'au milieu, groupés sans beaucoup d'ordre et de goût, on rencontre presque tous les anciens modèles qui, de temps immémorial, figurent aux Expositions nationales et internationales.

La porcelaine dure, décorée au grand feu, est représentée par une série de vases et de potiches, imités ou inspirés par d'anciens modèles grecs, chinois, coréens et japonais. Les formes, dues à MM. Peyre, Nicolle, Epely et Buffault, sont moins des inventions que des réminiscences. Ce sont, si vous le voulez, des variations ingénieuses sur des thèmes connus.

Du reste, mieux vaut garder les bonnes traditions que de s'aventurer, comme on le remarque dans une foule d'exhibitions particulières, en des recherches purement fantaisistes, sans règle ni sentiment décoratifs.

Les colorations et les décors dus à M. Gély, pour le plus grand nombre des objets exposés, constatent des efforts intelligents et tracent une voie nouvelle à cette industrie.

Les fonds choisis sont presque tous céladon teinté de bleu et de rose, ou bien encore d'une couleur qui rappelle les serpentines, les jaspes et les jades avec marbrures, obtenus à l'aide de tons rompus de la même gamme.

Quant aux figures d'ornement et aux fleurs qui agrémentent ces fonds, ils sont enlevés en relief plus ou moins prononcé, à l'aide d'une couleur blanche qu'on appelle barbotine, et qui est composée de kaolin, en pâte liquide, déposé au pinceau sur les panses des vases. Ces ébauches sont ensuite reprises et terminées à l'ébauchoir, quand la pâte est arrivée au degré de consistance nécessaire. Un émail feldspathique recouvre le tout, et la pièce, mise au feu, subit une température extrêmement élevée.

L'immense difficulté gît dans le choix et la composition de

couleurs et d'émaux, vitrifiant à la même température, sans subir de réduction et en conservant leur harmonie de tonalité et de grain. La palette est composée d'oxydes métalliques, que trop souvent une haute température modifie et détruit partiellement.

C'est pour cela que la pâte tendre a été si longtemps préférée, pour les vases destinés à recevoir une ornementation compliquée ou des fonds d'un champ étendu. Ces porcelaines tendres n'ont besoin que d'un feu très-modéré, mais leur émail est facile à rayer; l'air humide décompose assez facilement leur glaçure, et leurs colorations peuvent s'altérer, lorsqu'elles ne sont plus protégées par le verni plombiféré ou stannifère qui les recouvre.

Dans les pièces venues de grand feu, émail et peinture, au contraire, ont vitrifié ensemble, en se pénétrant d'une manière intime; aussi sont-elles inaltérables, et les frottements autres que ceux des roches primitives ne pourraient les rayer ou les dépolir.

C'est donc la grande difficulté vaincue qui fait le principal mérite des porcelaines dures et leur supériorité incontestée sur les porcelaines tendres.

Au premier aspect, cette réunion de vases et de potiches, de tonalité semblable, paraît un peu triste et monotone. On voudrait plus d'oppositions et de gaîté. Cette gamme grise, qui procède par tons rompus un peu glauques et quelquefois faux, ne laisse pas que d'être fatigante; aussi l'œil se repose avec délices, quand il rencontre, par exemple, deux petites merveilles : deux gargoulettes orientales à décor persan, obtenu en relief d'émail coloré bleu, rose et vert, bleu, noir et or, sur fond de biscuit semillé comme certains verres de Venise.

Sèvres a subi l'entraînement d'une découverte, ou pour mieux dire, d'une résurrection, car on rencontre souvent des vases anciens de l'empire Chinois ou de la Corée, traités par les procédés de la barbotine sur des fonds marbrés, et cuits au grand feu. Nos lecteurs peuvent en voir à toutes les ventes d'objets d'art, et plus d'une boutique du boulevard contient de ces grandes potiches, avec fleurs, branchages et oiseaux, se détachant en blanc et en relief sur un champ gris-céladon, gris-bleuté, lilas ou mauve très-clair.

Mais, enfin, le secret de ces couleurs était perdu; il est retrouvé; applaudissons, et que Sèvres, en divulguant ses secrets, fasse profiter l'industrie nationale de ses travaux et de ses écoles.

Malheureusement, Sèvres tient à conserver la palette qui lui assure une supériorité ou une originalité incontestables, et ce n'est qu'à l'aide d'indiscrétions chèrement rétribuées, que certains fabricants français et étrangers ont pu surprendre les procédés, à l'aide desquels quelques-uns de ses produits ont été obtenus. M. Pilvuyt pourrait nous renseigner sur ce point, car je remarque dans son exposition de fort belles potiches, des vases et une pendule en porcelaine rosée de grand feu, qui appartient à l'ordre de recherches poursuivi par Sèvres, et dont les échantillons nombreux sont exposés au palais du Champ-de-Mars.

Les imitations de maïoliques et de faïences italiennes, hispano-arabes, persanes et françaises, sont également représentées dans les concours de Sèvres, mais elles ne le sont pas victorieusement; l'industrie privée française et étrangère peut leur opposer des produits plus variés et d'une réussite plus complète. MM. Deck, Cauvin, Ruddart et Genlis, Jean, Pull, Ulysse, Pinard et Signoret, parmi les Français; Minton, Copeland et Vedgword, parmi les Anglais, sont arrivés à un degré d'habileté, qui ne saurait guère être surpassé, et que n'atteint pas toujours Sèvres dans cette partie des applications céramiques.

Pour les services de table, que la Manufacture impériale devrait absolument abandonner à l'industrie privée, — car il est réellement inadmissible qu'un établissement, subventionné par le budget, entre en concurrence avec les contribuables, qui lui fournissent par l'impôt des armes contre eux;— pour les services de table, dis-je, Sèvres est distancé par une maison de Vierzon, MM. Hache et Pepin-Lehalleur, dont l'exposition est, sous ce rapport spécial, complétement remarquable, et par quelques maisons de Limoges, MM. Labesse, Alluaud, Havilaud, etc.

Sèvres reprend sa supériorité dans la décoration et surtout dans le montage de ses grandes pièces. La Manufacture impériale a compris que la plus belle porcelaine peut être déshonorée par des bronzes mal venus de fonte ou ciselés d'une main lourde et inhabile; aussi a-t-elle installé un atelier de fonte et de ciselure, pour les cuivres destinés à compléter l'ornementation de ses vases, potiches, buires, etc., et je dois dire que la plupart des pièces exposées sont montées, je pourrais dire serties, avec un goût exquis et un soin qu'on ne saurait trop louer.

Notre établissement national de céramique possède des artistes, statuaires, tourneurs, ornemanistes, peintres de figures, d'animaux et de fleurs, d'une rare habileté. Quand il fait des tentatives nouvelles, il s'adjoint encore, à titre temporaire, des artistes de premier ordre. Ainsi armé de moyens exceptionnels, on comprend qu'il puisse atteindre un degré de perfection supérieur à celui des établissements privés, dont l'initiative reste circonscrite dans les limites commerciales. C'est une raison de plus pour admirer les résultats obtenus dans ces conditions étroites, et je ne saurais trop appeler l'attention de nos lecteurs sur certains produits exposés, en concurrence de ceux de la Manufacture impériale, par les fabricants que j'ai cités plus haut, et auxquels je dois joindre, pour la porcelaine purement décorative, MM. Gibus, Ardant et Pilvuyt.

La pièce capitale de l'exposition de Sèvres est un vase de forme grecque, assez simple de lignes, d'une teinte gris-bleuté qui imite le jade et la serpentine nuancée de lapis. Sur la panse se trouve un cartouche contenant deux figures : un jeune Grec, et une jeune fille effeuillant une marguerite. Toute cette ornementation, exécutée au pinceau en relief très doux, avec de la pâte blanche liquéfiée et terminée à l'ébauchoir, après dessication suffisante, est véritablement délicate et charmante. La glaçure qui la couvre, et qui marie harmonieusement les décors avec le fond, ayant été soumise au grand feu, il en résulte une homogénéité parfaite.

La forme de ce vase est, si je ne me trompe, de M. Peyre; elle n'est point nouvelle, mais la décoration, qui est de M. Goddé, mérite les éloges les plus sérieux.

Une belle jardinière céladon-bleuté, agrémentée d'oiseaux en barbotine, et portant comme médaillon une figure de Vénus couchée, enlevée en blanc sur champ par le même procédé, mérite également l'attention. Je citerai ensuite deux grandes potiches avec héron et serpent en pâte colorée. Ces deux dernières pièces, qui rappellent les beaux vases coréens, sont en pâte tendre.

Je ne parlerai que pour mémoire d'un vase monumental de 3 mètres de haut, obtenu d'une seule pièce, à l'aide d'un procédé emprunté à la physique, et qui consiste à utiliser la pression atmosphérique, pour déterminer l'adhérence parfaite de la pâte sur le moule.

Ici, quelques explications sont nécessaires :

On sait que la pâte de porcelaine étendue d'eau, est versée à l'état liquide dans un moule en plâtre, qui absorbe rapidement l'eau du mélange, en laissant la pâte se condenser et se prendre. Lorsque la dessication est complète, le léger retrait éprouvé par la pâte suffit à détacher celle-ci du moule. Pour obtenir une adhérence plus complète, et par suite une exactitude plus grande dans le modelé, on a essayé d'insufflations à l'intérieur du moule, mais la pression était inégale et les résultats peu satisfaisants. On a eu recours alors à la pression atmosphérique dont l'action est égale et régulière, et pour la faire agir, on a adapté à la partie extérieure du moule un appareil métallique l'embrassant tout entier, dans lequel on a fait le vide. La pâte s'est trouvée ainsi forcée à une adhérence rigoureuse avec le moule. C'est par ce procédé qu'a été obtenu le vase dont il s'agit, qui porte au catalogue le nom de vase de Neptune, sans que je puisse deviner pourquoi. Sa forme, que je suis loin d'admirer, est

de M. Nicolle, et ses anses de M. Briffaut. M. Milet en a dirigé l'exécution.

Toute une série de gargoulettes arabes et persanes, à décors très fins, mérite aussi d'être signalée, ainsi que quelques vases de formes plus ou moins heureuses. Dans les thés et tête-à-tête, appartenant au même style et aux mêmes moyens décoratifs, les plateaux seuls sont agréables; quant aux tasses et aux sucriers, leur forme et leur galbe sont altérés par le vernis épais de pâte colorée qui les couvre.

Je terminerai cette revue de l'exposition de la manufacture impériale de Sèvres, en parlant d'une admirable collection d'émaux sur cuivre, à l'imitation des anciens émaux limousins, avec paillons et incrustations d'ornements linéaires dorés. Des plats, imitation byzantine et hispano-arabe, puis deux coupes très belles de forme et d'une décoration très distinguée, m'ont paru fort curieux.

J'aurais voulu voir de près ces merveilles, mais une barrière vous éloigne à plus d'un mètre, ce qui ne laisse pas d'être irritant pour un esprit chercheur.

En résumé, l'exposition de Sèvres est très remarquable et mérite d'être étudiée avec soin par les représentants de l'art céramique; ils tireront un très heureux parti des recherches et des tentatives faites par notre établissement national.

J'ai examiné avec soin les exhibitions des manufactures étrangères, et je n'ai rencontré que chez M. Minton une pareille réunion de modèles et une si grande variété d'applications. Les établissements richement subventionnés de la Prusse, de l'Angleterre, du Danemark et de la Saxe, sont distancés, et la supériorité de la céramique française est démontrée encore une fois par le concours de 1867.

ÉDOUARD HERVÉ.

CAUSERIE PARISIENNE

EN ma qualité de chroniqueur consciencieux et jaloux de plaire au lecteur, je viens, moi aussi, de visiter le Luxembourg. — Les dix lettres de ce mot contiennent une question assez grave d'ailleurs pour que, la voulant étudier de près, on se sente obligé d'aller, sur les lieux mêmes, recueillir des documents et lever des notes.

J'ajouterai que notre administration qui — à l'instar de M. Hostein — ne recule devant aucune dépense, quand il s'agit de son public, a voulu que le représentant de l'*Album* partît libre de tous soucis... de poche : la quiétude de l'esprit est une des conditions indispensables pour voir bien et juger juste. C'est vous dire que mes frais de déplacement ont été largement prévus. A ce point, qu'en dépit de mes efforts pour épuiser jusqu'au bout l'allocation accordée, je n'y suis point parvenu. Force m'a été d'utiliser, au retour, le reliquat en petites coupures d'Italiens.

Peut-être ne trouverez-vous pas grand intérêt à ces minces détails d'économie domestique? Pardonnez-les moi. Il faut bien entrer un peu dans le mouvement de son époque. Et ces confidences personnelles étant devenues le fond du journalisme contemporain, pourquoi ne céderais-je pas à la loi commune ? Comment en outre ne pas crier sur les toits des générosités, où la Direction qui les ose et le Rédacteur qui les accepte trouvent à la fois, celle-là une excellente réclame, celui-ci une superbe affaire!

Revenons au Luxembourg, puisque nous y sommes entrés.

Quels émois ce thème a soulevés parmi nous! Des dissertations à perte de vue se sont accumulées à ce propos les unes sur les autres. Tous les grands pontifes de la presse sont descendus, pour officier eux-mêmes en cette occasion, au maître-autel de leur paroisse. Puis ça a été les diacres et les vicaires.... Il n'est pas jusqu'aux chantres, jusqu'aux enfants de chœur, jusqu'aux sacristains, jusqu'aux bedeaux, qui n'aient usé toutes les hymnes et psalmodié tous les versets de circonstance. — L'envahira-t-on? Ne l'envahira-t-on pas? Chacun a dit son mot, dressé son plan, risqué sa prophétie. Les uns se sont voués aux boniments de théorie pure. Les autres se sont, d'office, constitués avocats de la pratique. O les mirifiques tournois d'éloquence! O les merveilleuses périodes, déroulant sur la pensée maigre leur opulent manteau, brodé de toutes les fleurs d'une rhétorique inépuisable!

On discutait en haut, on pérorait en bas. Il eût été plus impossible de trouver un cerveau désintéressé dans la question, qu'une rime millionnaire parmi l'œuvre de M. Legouvé. Dans l'arrière-boutique du marchand de denrées coloniales, aussi bien que dans les salons « or et azur » du Faubourg Saint-Germain; dans les brasseries de la rue des Martyrs, comme sur la place du Panthéon, à droite, à gauche, devant, derrière, en dessous et en dessus, bref, partout où deux personnes trouvaient place pour leurs quatre pieds et pour trois mots, le point d'interrogation se dressait farouche entr'elles deux : « L'envahira-t-on? ne l'envahira-t-on pas? »

Et cependant, l'eau coulait sous les ponts de la capitale; et l'affaire, sourde aux clameurs, impassible aux obstacles, allait son train ; et maintenant le « trait est jeté » comme disaient les anciens; et le Luxembourg est envahi; et j'ai vu, de mes yeux vu, on y vu, des brigades françaises le parcourir, l'effondrer, le retourner, le défigurer en tous sens; et l'œuvre avance à pas de géant...

Tant et si bien qu'on a même, dès à présent, rendu à la circulation l'enceinte entière du célèbre jardin.

Déblais, remblais, nivellements, exhaussements, tout le gros œuvre est fini. Restent les embellissements projetés. Permettez-moi d'attendre qu'ils soient achevés pour en dire plus long sur tout cela. Aux renseignements qui bourrent déjà mon calepin, viendront s'ajouter ceux que la munificence des directeurs de l'*Album* m'aura permis d'aller encore quérir à grands frais, sur le terrain, par delà les steppes de l'Odéon. Et je pourrai dès-lors vous offrir, s'il y a lieu, un travail d'ensemble très-exact et complet, sur les travaux opérés et les modifications accomplies.

C'est au reste l'affaire de trois semaines tout au plus. A moins toutefois que l'épidémie de grèves, qui sévit pour le quart-d'heure sur le Paris-ouvrier, n'étende ses ravages jusqu'aux corporations entretenues par la Ville. Auquel cas...

Épidémie, en effet ! Ils n'en sont pas tous frappés, mais tous s'en préoccupent. Les plus éprouvés au moment où j'écris sont d'abord les tailleurs, puis les artistes en cheveux. De ceux-ci ne parlons pas autrement. Une partie d'entre eux seulement est atteinte; le reste tâche de résister à la contagion. Mais les tailleurs, quel désarroi! Des placards disent, au passant, du haut des portes closes d'un grand nombre d'ateliers, que le monstre poursuit son œuvre.

Jusqu'à présent, et sauf l'entrefilet d'un de nos collaborateurs, je n'ai lu sur ce sujet que doléances par-ci et gémissements par là. Or, en toute conscience, je ne trouve pas qu'il y ait dans l'espèce matière à pareille explosion de jérémiades. Supposons en effet, — pour mettre les choses au pis, — que la grève, se perpétuant, amène la ruine absolue de l'industrie sur laquelle elle sévit, où serait l'inconvénient ? Nulle part. Forcés de nous désaccoutumer du vêtement, nous rétrograderions peu à peu vers l'état de nature. Sans doute, s'il était soudain, ce changement pourrait avoir de fâcheuses conséquences. Mais il ne le serait pas. Comme il en va, au

contraire, la transition nous serait fort doucement ménagée. Les reliefs, — si je puis ainsi parler, — de notre garde-robe tiendraient bien quelques saisons encore. Elle ne s'en irait que lambeau par lambeau, jusqu'au jour où le dernier pan d'étoffe tombé laisserait l'homme dans le costume sommaire qu'il portait au sortir des mains créatrices. A ce déshabillé, nous aurions eu le temps de nous habituer progressivement, et l'heure suprême nous trouverait rudes et forts, prêts à souffrir sans faiblesse toutes les taquineries atmosphériques.

— Beaucoup de physiologues affirment que l'abâtardissement de la race humaine provient surtout des paletots auxquels elle s'est vouée. Supprimez le paletot, et forcément nous remonterons en un temps donné aux splendeurs musculaires des temps adamiques. Ce qui n'est pas à dédaigner dans une époque d'agressions nocturnes comme celles où nous vivons.

D'aucuns, — inhabiles à prévoir les bonheurs d'aussi loin, — trouveront peut-être que je vais chercher, dans ce qui précède, « midi à quatorze heures » selon le mot pittoresque de nos campagnes. — Soit. Mais outre ces avantages, dont le seul tort est de poindre dans un avenir trop éloigné, j'en vois d'autres apparaître plus près de nous, et qui, pour être d'un ordre moins élevé, n'en seraient que plus aisément appréciables. — Morte, en effet, la tribu des tailleurs, morte les suprématies bêtes qui résultent de telle ou telle coupe d'habit; mortes, d'autre part, les notes colossales nées de ce chef et, par suite, les revenus privés de s'accroître d'autant. Mortes enfin ces familles, sans cesse accrues, de mannequins exsangues, auxquels la langue des ruisseaux de Paris, si juste en ses brutalités excentriques, a donné le sobriquet de « Petits crevés! » — Quand ce dernier résultat serait le seul acquis, ne vous semble-t-il pas assez précieux pour justifier, sur la tombe de ces pauvres tailleurs, le plus enthousiaste des *De profundis*?

Oui ! mais il faut que la grève s'éternise; autrement, bonsoir à nos réjouissantes déductions. Or, s'éternisera-t-elle? Tout est là. Le souhaiter, on le peut. Le prédire, le doit-on? Nous sommes ici tellement inconstants dans nos résolutions, que nul ne saurait raisonnablement fonder la moindre prophétie sur l'examen logique d'une actualité. — L'horizon est, en France, d'une mobilité si excessive que le regard le plus ferme ne saurait y rien saisir, fût-il armé des meilleurs télescopes du monde, — y compris celui que M. Grubb, de Dublin, vient de construire pour Melbourne.

Et pourtant c'est un fier instrument que celui-là! Jugez donc : si j'en crois les récits qu'on en fait, il aurait 1 mètre 77 de diamètre et ne pèserait pas moins de 10,000 kilogr. — Ah! si Galilée l'avait eu! comme il aurait perforé jusqu'au cœur les espaces problématiques où notre globe se meut! Sans doute, mais en revanche, M. F. Ponsard — et c'eût été dommage, — n'aurait pas pu, un peu plus tard, le marier tout exprès, pour lui faire dire par sa femme posthume cet adorable vers :

« *Il engloutit son or au fond de ses lunettes!...* »

car enfin, il n'est pas probable que le grand astronome se fût avisé de prendre pour porte-monnaie un cylindre d'une telle capacité. Singulière tire lire, au reste, qu'un télescope, si modeste soit-il ! Dans notre temps, fécond pourtant en bizarreries, je ne sache pas qu'aucun Harpagon se soit avisé de choisir une bourse de ce genre. Maintenant que l'idée est mise en circulation, je m'attends à voir un jour ou l'autre dans les gazettes un fait-divers ainsi conçu :

« M. de Rothschild a obtenu de M. Haussmann le privilège » de transformer en coffre-forts les conduites de gaz qui sil- » lonnent Paris souterrain. »

Et peut-être, ce faisant, le fameux baron se flattera-t-il d'avoir garanti les pudeurs de sa caisse contre toute tentative d'enlèvement. Il ne faudrait pourtant s'y fier qu'à demi. La civilisation monte, et le progrès s'accentue sur tous les points à la fois. Plus on se fait ingénieux dans la défense de la propriété, plus d'autres se font habiles dans l'attaque. Avant peu, l'histoire des tours de Notre-Dame, dérobées par un rusé compère, sera peut-être, — qui sait ? — dépossédée de sa réputation d'hypothèse saugrenue. On est en droit de le craindre, alors qu'on voit un voleur, non moins robuste que hardi, s'approprier dans le musée de l'Arsenal de Vienne un canon pesant 350 livres. Vous l'avez lu partout.

Est-ce dans le but d'éviter le retour de larcins analogues que les fondeurs s'ingénient pour produire des engins de guerre de plus en plus formidables? Je ne sais. Mais ou je me trompe fort, ou le filou de Vienne n'aurait pas eu aussi bon marché de cet autre canon qui, sorti des ateliers de M. Krupp, chiffre sa pesanteur par le respectable total de.... 94,908 livres! — Il me semble bien qu'à moins de réunir, dans un effort commun, les vigueurs de deux ou trois des hercules qui font les beaux soirs du gymnase Paz, on n'arriverait pas sans quelques peines à déplacer ce joli spécimen de l'artillerie rhénane.

A ce propos, une remarque : on sait que ce joujou mignon est en route pour le Champ-de-Mars ; — pourquoi donc cette nouvelle n'a-t-elle pas fait monter la Bourse ? Ne s'est-il pas trouvé quelques joueurs d'assez de bon sens, pour se tenir ce raisonnement, judicieux à coup sûr : « Du moment où la Prusse nous expédie un bloc d'acier de cette forme et de cette dimension, c'est qu'elle ne prévoit pas en avoir besoin avant longtemps..... Autrement, elle se garderait bien de s'en démunir... attendu que..... c'est-à-dire... puisque..... Bref! Horace a pu jeter son bouclier... mais c'était pendant, non avant... Et encore a-t-il eu soin de ne pas le lancer dans le camp ennemi! »

<div style="text-align:right">JULES DEMENTHE.</div>

THÉATRES & BALLONS

L'ASSOCIATION de MM. Jacques Offenbach, Henri Meilhac et Ludovic Halévy, est décidément sacrée pour le succès. Aussi, de quelles prévenances ne sont-ils pas entourés par MM. les directeurs! Ils distancent Sardou de tout l'espace qui sépare l'opérette du vaudeville. On joue cent fois les *Bons Villageois*, mais on joue quatre cents fois la *Belle Hélène*. Il n'y a rien à répondre à cela.

Donc, cette trinité glorieuse s'est laissée attendrir en faveur du théâtre de la Porte-Saint-Martin. On va mettre en répétition PANURGE, opéra-bouffe en quatorze tableaux. Nous en reparlerons complètement la semaine prochaine de l'une ou l'autre.

Cela n'est pas une plaisanterie, et nous ne pensons pas que les auteurs du poème aient des prétentions renouvelées de Maison-Neuve. Rabelais nous appartient à tous, et je connais trop Panurge, pour ne pas savoir ce qu'il peut faire quatorze actes durant. Cette ignoble canaille, que Pantagruel oublia toujours de faire pendre, va nous poser sans doute le problème conjugal : — Me marierai-je ou non ? — Nous aurons l'acte des savants, celui de la mer, et celui de la sorcière. J'espère bien qu'aucune artiste ne jouera ce dernier rôle sans coupures. Miss Menkens, elle-même, ne l'oserait pas.

Mais le dénoûment, savez-vous qu'il m'inquiète ? Irez-vous plus loin que Rabelais ? Quand il a conduit ses héros jusqu'à la divine Balbuc, il s'arrête, et l'on ne peut tirer de la bouteille sacrée que ce mot argentin : Trinque !

Le mariage ne tombe pas dans l'eau ; il flotte ; mais convient-il de donner le dernier mot à l'ivrognerie, sur la scène

qui a marché pendant un temps à la tête de la rénovation littéraire ?

Le Vaudeville annonce la reprise de la *Dame aux Camélias*, avec Laroche et Mme Doche. C'est sans doute un hommage rendu au succès des *Idées de Mme Aubray*. L'idée n'est pas heureuse. La *Dame aux Camélias* me parait aussi vieille que la *Dame Blanche*.

On vient de jouer, pour la première fois, à Dresde, le *Tartuffe*, traduit par M. le comte de Baudissin. La pièce a été assez bien accueillie, malgré quelques faiblesses de l'œuvre originale. Nous ne parlons, ni du style, ni de la versification, puisque la traduction les a fait disparaître, — mais dans cet ouvrage, l'auteur s'est servi de moyens un peu vieux. Son dénoûment s'appuie sur une flagornerie médiocre, jetée au nez d'un potentat, à la fin du cinquième acte. C'est mesquin. Nous savons d'ailleurs, de source certaine, que M. Veuillot n'est pas content de la pièce.

Quelques esprits généreux s'étonnent de voir Dresde en retard dans cette affaire. Ils peuvent avoir raison ; mais avant de jeter des pierres à cette bonne ville, qu'ils y songent : — Combien peu de gens, en France, possèdent leur Shakespeare, je ne dis pas pour l'avoir vu à la scène, mais pour l'avoir seulement lu !

Le théâtre de l'Exposition est toujours dans les nuages... de plâtre, et nous n'avons pas encore à nous en occuper. Mais, puisque une métaphore nous conduit dans de si hautes régions, demeurons-y, et causons un peu des promenades aériennes, dans le sens vertical, que l'on veut inaugurer au Champ-de-Mars, avec le matériel du ballon le *Géant*. On n'attend, pour cela, que la fin des travaux de jardinage, qui ne sauraient encore durer plus de six semaines. Voici comment ce divertissement de haut goût sera sans doute organisé :

Le *Géant*, gonflé de gaz d'éclairage, sera tenu en état permanent de suspension ; on réparera chaque jour les pertes d'hydrogène qu'il pourra subir par l'effet du temps, du milieu, de la fatigue et des circonstances ; enfin, tous les jours, à des heures marquées, on fera des *ascensions captives* au gré du public.

Dix à vingt personnes monteront dans la grande cage d'osier, devenue légendaire, et s'élèveront à une hauteur quelconque, retenues par des cordes solides. Après dix minutes d'arrêt, on les ramènera vers la terre, où elles raconteront à leurs compatriotes les dangers qu'elles auront couru dans les moyennes régions de l'air...

Nous ne savons trop pourquoi, mais M. Tournachon, que l'on appelle aussi Nadar, nous est naturellement sympathique ; l'horreur instinctive que nous inspirent les photographes et la photographie n'a pu nous conduire à d'autres sentiments. Cet homme, qui cherche l'aviation par des appareils plus lourds que l'air, et qui, pour arriver à ses fins, construit un ballon primitif dans les conditions les plus maladroites ; cet esprit hardi qui, aux seuls moyens sérieux de réussite, s'attaque au problème le plus ardu de la mécanique moderne, tout cela nous étonne, nous charme et nous séduit. Il y a là-dedans de la jeunesse et de l'audace, de l'enthousiasme et de la foi, les qualités les plus rares aujourd'hui. Nadar n'affirme pas seulement l'idéal, il y grimpe ; et nous serions charmés qu'il fît une bonne affaire.

Toutefois, il nous est permis d'en douter. La presse lui promet des recettes fabuleuses, et ce n'est pas notre opinion. Que ses promenades aériennes fassent de l'argent, cela se peut, mais qu'elles fassent fortune, c'est autre chose.

La majeure partie du public, — il faut le dire, malgré la courte honte, — craindra de se casser les reins. On n'a pas encore assez persuadé aux gens qu'il n'est pas plus dangereux de monter en ballon qu'en omnibus. On a peur, on a bêtement peur ; on ne sait pas de quoi, mais on a peur. Les raisonnements n'y font rien. Et cependant, jamais craintes ne furent moins fondées. Les ânes ruent, les chevaux s'abattent, les voitures les mieux suspendues versent, les chemins de fer déraillent, les meilleurs steamers chavirent. Mais quel est le ballon qui a jamais manqué à ses devoirs ? Il vogue dans le plus élastique des fluides, avec une telle suavité, que la sensation produite par le voyage est celle de l'immobilité la plus complète. Rendez-vous responsable le ballon des extravagances des aéronautes? Si Mme Blanchard allume un feu d'artifice à proximité d'un gaz inflammable, si Poitevin s'enivre de rhum, avant de monter sur son cheval aérien, est-ce la faute de la machine ? Ne voyez-vous pas, pour un accident de ce genre, Green et vingt aéronautes mourir dans leur lit, après avoir compté leurs ascensions par centaines ?

Prenez Nadar lui-même, et lisez le récit des tempêtes qu'il a essuyées. L'avez-vous vu, courant avec l'ouragan, fauchant les fils du télégraphe électrique, brisant les fils du télégraphe électrique, roulant pêle-mêle avec le *Géant* dans les plaines de Hanovre, au sein du plus effroyable cataclysme? Eh bien ! s'en porte-t-il plus mal ?

Supposons que le public, revenu à de saines idées, ne s'effraie pas d'une façon d'aller, qui est assurément la plus bénévole du monde; l'ascension sera-t-elle amusante ? Voilà la question.

A quelle hauteur portera-t-on les visiteurs ?—A deux cents mètres : Cela n'en vaudrait pas la peine; ils dépasseraient à peine les hauteurs de Chaillot. — A trois cents mètres? Ils atteindraient la lanterne du Panthéon et s'approcheraient des altitudes de Montmartre. — A quatre cents mètres ? Les voilà à la hauteur du Mont-Valérien. Le jeu n'en vaut pas la chandelle.

Qu'on soit assis dans la nacelle d'un ballon, ou qu'on se promène sur une cime, le phénomène de la vision ne se modifie en rien. Le curieux tient cependant à voir quelque chose de particulier. Mais le moyen d'aller plus haut?

Quatre cents mètres de cordes, et de cordes solides, sont déjà d'un si joli poids, que je ne vois pas la possibilité de les allonger davantage. Il est même douteux qu'on puisse aller jusques-là.

On se contentera donc, très-probablement, d'enlever les gens à la hauteur du Trocadéro, et leur véritable plaisir consistera dans la conviction intime qu'ils vont en ballon, qu'ils montent en ballon, et que ce fait d'héroïsme sera porté, par la Renommée, jusqu'aux oreilles de leurs petits-neveux.

Ce n'est pas qu'il n'y ait quelque chose à faire. L'aviation est un admirable problème dont la solution importe à l'avenir. Pour y attacher les esprits, il faut les séduire par l'aérostation, dont les moyens et les résultats nous sont connus. Au lieu de cette énorme et lourde machine du *Géant*, pourquoi ne pas avoir un ballon de choix, de sept à huit cents mètres cubes, de double taffetas anglais épais, tel que celui que Green a promené par toute l'Europe? On partirait tous les jours du Champ-de-Mars, sauf les cas de mauvais temps, avec cinq ou six personnes, pour aller descendre à quelques lieues de Paris, sans chercher à s'élever à plus de trois ou quatre mille mètres. On ramènerait le ballon en poste, sans le dégonfler, bien entendu, et l'on recommencerait le lendemain.

C'est pour avoir expérimenté ces façons de voyager, plusieurs jours durant, dans une grande ville du Midi, avec Green lui-même, que celui qui écrit ces lignes les déclare infiniment préférables aux procédés de voyages captifs.

L. G. JACQUES.

Le coin chinois.

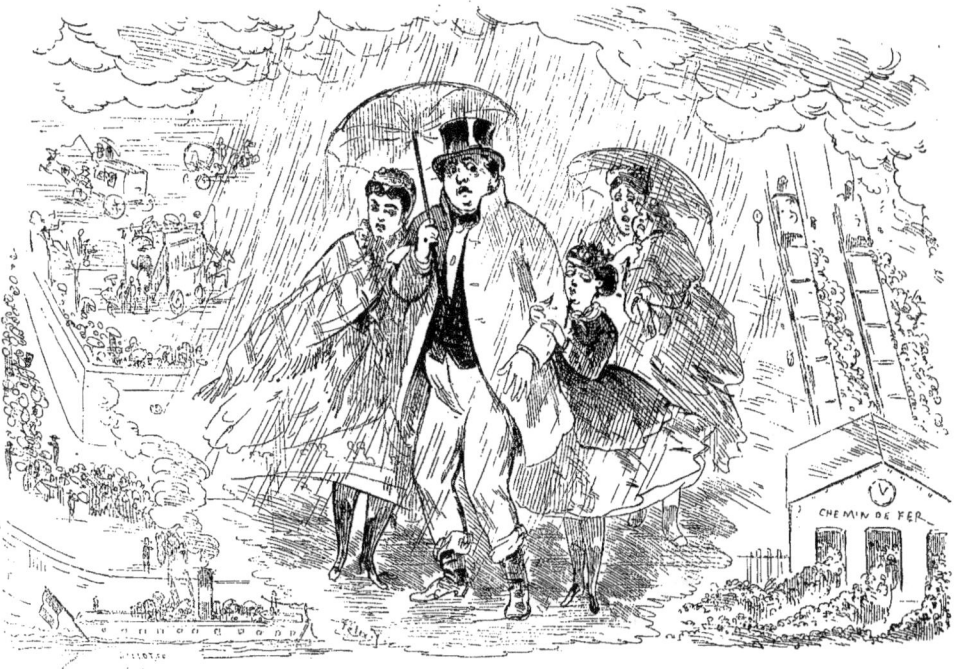

LA PLUIE DES RÉCOMPENSES

COURRIER DE L'EXPOSITION

Nous avons donné dans notre précédent numéro, et nous reproduisons, sur la couverture de celui-ci, la composition des différents jurys, appelés à se prononcer sur le mérite des produits admis à l'Exposition internationale.

On a formé un jury par classe distincte, ce qui donne quatre-vingt-quinze jurys différents. Ces jurys spéciaux ne sont, à proprement parler, que des commissions, mais qui ont un droit de décision dans les questions qui leur sont soumises.

Les jurys des classes se réunissent par groupes, pour former des assemblées supérieures, qui gouvernent le groupe auquel elles se rapportent. Elles prennent le nom de jurys des groupes.

Enfin, un conseil supérieur des jurys rassemble tous ces jurys épars, sous la présidence d'un des membres supérieurs de la Commission impériale. Ce conseil se compose des présidents et des vice-présidents des jurys des groupes 2 à 10. Ceux du premier groupe sont évincés, comme ayant le sentiment de l'art trop développé sans doute. Telle est la hiérarchie qui va disposer des récompenses qui suivent, d'après les notes officielles que nous publions.

Une somme de 800,000 francs est consacrée aux *récompenses* qui doivent être décernées à l'occasion de l'Exposition de 1867, de la manière suivante :

I. *Récompenses décernées par le jury international, délibérant par groupes et par classes, et ratifiées par le conseil supérieur.*

1º Récompenses mises à la disposition du jury international pour les œuvres d'art :

17 grands prix, chacun de la valeur de... 2,000 francs.
32 premiers prix — 800 —
44 deuxièmes prix — 500 —
46 troisièmes prix — 400 —

2º Récompenses mises à la disposition du jury international, pour les produits de l'agriculture et de l'industrie :

Grands prix et allocations en argent, d'une valeur totale de 250,000 francs, comme suit :
100 médailles d'or, d'une valeur de 1,000 francs chacune;
1,000 médailles d'argent;
3,000 médailles de bronze;
5,000 mentions honorables, au plus.
Toutes les médailles ont le même module.

Les grands prix sont destinés à récompenser le mérite des inventions ou des perfectionnements qui ont apporté une amélioration considérable dans la qualité des produits ou dans les procédés de fabrication.

Le conseil supérieur, s'il paraît utile d'augmenter le nombre des médailles, pourra proposer à la Commission impériale de prélever, à cet effet, 50,000 francs, au maximum, sur la somme affectée aux grands prix et aux allocations en argent.

II. *Nouvel ordre de Récompenses.* — Un ordre distinct de récompenses est créé, en faveur des personnes, des établissements, ou des localités qui, par une organisation ou des institutions spéciales, ont développé la bonne harmonie entre tous ceux qui coopèrent aux mêmes travaux, et ont assuré aux ouvriers le bien-être matériel, moral et intellectuel.

Ces récompenses comprennent dix prix, d'une valeur totale de cent mille francs, et vingt mentions honorables.

Un grand prix indivisible de cent mille francs pourra être en outre décerné à la personne, l'établissement ou la localité

qui se distinguerait, sous ce rapport, par une supériorité hors ligne.

Le jury spécial, chargé d'apprécier les mérites qui sont signalés pour cet ordre de récompenses, et de déterminer la quotité des prix et la forme sous laquelle ils sont décernés, est composé comme suit :

Président : S. Exc. M. Rouher; *Membres :* S. Exc. M. Béhic; S. Ex. M. le maréchal Vaillant; S. Exc. M. Magne; Mgr Darboy, archevêque de Paris; S. Exc. M. Schneider; M. Alfred Le Roux; M. Paulin Talabot; M. F. Le Play; M. Ch. Faider; M. Herzog; M. de Steinbeis; M. le chevalier de Schœffer; M. Dubochet; M. le comte d'Avila; M. le docteur Charles Dickson, et, en son absence, M. de Fahnehjelm; M. V. de Porochine; M. Charles Perkins; le chevalier Marc Minghetti; S. Exc. Djemil-Pacha; le baron del Penedo.

Secrétaires : MM. E.-C.-B. de Chancourtois, Cumenge, Donnat, F. Monnier, Lefébure.

Le nombre total des membres est fixé à vingt-cinq, y compris le président.

Le nombre des membres présents, nécessaire pour rendre valides les décisions du jury, est fixé à dix-huit. Les prix et les mentions honorables sont attribués à la majorité des voix. Le grand prix ne peut être donné qu'à la majorité des deux tiers des voix.

Un programme accompagne l'institution de ce nouvel ordre de récompenses. Nous lui empruntons les dispositions suivantes :

Pour être invoqués comme titres à une récompense, les faits constatés doivent être la conséquence d'une initiative libre et spontanée, et non le résultat de prescriptions législatives.

Il ne suffit pas qu'une œuvre soit louable par elle-même; il faut qu'elle se concilie avec une prospérité soutenue et progressive.

Les conditions du milieu dans lequel se trouvent les concurrents doivent être prises en considération. C'est un titre que de maintenir intactes des conditions traditionnelles d'harmonie et de bien-être, tout en développant l'agriculture et l'industrie, mais ce n'est pas un moindre mérite que d'introduire des améliorations, là où existait un état d'antagonisme et de souffrance.

Parmi les symptômes de l'état d'harmonie, on peut signaler la longue durée de la coopération, la permanence des bons rapports, l'absence de débats irritants relatifs aux salaires.

Parmi les symptômes de l'existence du bien-être, on peut invoquer la formation d'une épargne relativement considérable; la propriété ou la jouissance permanente de l'habitation, avec ou sans dépendances rurales; l'alliance des travaux agricoles avec les travaux manufacturiers; les subventions, et en général les pratiques ou les institutions ayant pour but de donner plus de stabilité à l'existence de l'ouvrier et de pourvoir aux circonstances accidentelles.

Il y aura lieu d'envisager également :

Les habitudes et les mesures, ayant pour effet de laisser la mère de famille au foyer domestique, et de protéger les jeunes filles, appelées au dehors par le régime du travail ; les systèmes de prime, de rétribution à la tâche, et toutes autres combinaisons de salaire, propres à améliorer le travail et à stimuler chez l'ouvrier l'énergie et l'esprit d'initiative; les caisses de secours, de retraites, de participation aux assurances sur la vie, et les pratiques et institutions de tous genres, tendant à améliorer la condition matérielle des ouvriers et à assurer leur avenir; les écoles et les autres institutions tendant à améliorer la condition intellectuelle et morale.

Enfin, il est à propos de faire connaître les efforts qui ont été faits pour réprimer les habitudes vicieuses ou en prévenir la propagation.

Le jury n'a pas cru devoir exclure du concours les personnes ou les sociétés qui, sans être engagées dans les travaux agricoles ou manufacturiers, ont fondé des institutions durables, prospères, contribuant à établir l'harmonie et le bien-être, dont il s'agit de rechercher les meilleurs exemples.

III. *Récompenses attribuées à l'Exposition agricole de Billancourt.*

Les exposants de Billancourt, comme ceux du Champ-de-Mars, auront droit aux récompenses (allocations en argent, médailles et mentions), instituées pour l'ensemble des classes de l'agriculture.

Comme l'Exposition de Billancourt a nécessairement augmenté le nombre des exposants des classes de l'agriculture, la Commission impériale a ajouté aux récompenses déjà instituées celles qui vont suivre :

1º Un grand prix, d'une valeur de 10,000 fr., consistant en un objet d'art, pour récompenser l'exposant qui, par les différents produits présentés à Billancourt (méthodes spécimens de procédés de culture, animaux ou instruments), justifiera des plus grands services rendus à l'agriculture.

2º Pour les concours d'instruments agricoles et les méthodes spécimens de procédés de culture : 7 médailles d'or, 50 médailles d'argent, 50 médailles de bronze, et un certain nombre de mentions honorables.

Les sept médailles d'or (d'une valeur de 1,000 francs chacune) seront affectées aux concours des industries annexes et des machines agricoles, dont le perfectionnement importe aux progrès de l'agriculture.

3º Pour les concours d'animaux : 20 médailles d'or (de 1,000 francs chacune), 150 médailles d'argent, 150 médailles de bronze et un certain nombre de mentions honorables.

Toutes les médailles seront du module fixé par le règlement des récompenses. Sur la proposition du jury, 40 des médailles décernées aux exposants d'animaux seront accompagnées d'un objet d'art. Cette adjonction a été décidée, pour se conformer aux traditions suivies dans les concours d'animaux, où la valeur des prix varie avec l'importance du concours. Ainsi pourront être décernés des prix d'une valeur supérieure à celle des médailles d'or de 1,000 francs, ou intermédiaires entre la valeur des médailles d'or et celle des médailles d'argent. Chaque objet d'art sera disposé, de façon à ce que la médaille sur laquelle sera frappé en relief le nom du lauréat, puisse être enchâssée dans l'objet.

.⋅. Voici ce qu'on lit dans le *Petit Journal*, cette feuille populaire, à laquelle nous sommes attachés par mille liens d'affection particulière. Certes, on ne saurait nous accuser d'ironie ni de penchant à la satire. Le reproche le plus grave que puissent forger ses ennemis, c'est l'éternel sourire avec lequel il accueille le froid et le chaud, la pluie et le beau temps, les succès et les défaites. Or, il nous entretient de l'Exposition d'horticulture, qui devait être inaugurée, dimanche dernier, par S. M. l'Impératrice....

Si nous ne nous trompons, cette simple annonce est une critique amère. L'inauguration du 1er avril ne comptait donc pas? Commencerait-on à convenir que cette ouverture prématurée, ce poisson d'avril formidable était une simple formalité, en opposition complète avec les faits, les règles et les possibilités? Cela nous étonnerait. Mais revenons à l'inauguration de dimanche.

Une pluie diluvienne, qui tombe encore à l'heure qu'il est, — mardi, s'il vous plaît, — s'est opposée à cette solennité qui a naturellement été renvoyée.

Le mal n'est pas bien grand, car, ainsi que l'assure naïvement la feuille dont nous reproduisons les impressions, — RIEN N'EST ENCORE TERMINÉ. Nous ne nous serions jamais permis une affirmation aussi cruelle. Une question naturelle se présente à l'esprit : Si rien n'est terminé, qu'est-ce donc qu'on voulait inaugurer?

.⋅. On organise des fêtes officielles, à l'occasion de l'Exposition internationale.

M. Rouher, ministre d'État, a donné un premier bal au nouveau Louvre. M. le ministre de la marine a ouvert ses salons le mardi, 30 avril. Près de cinq mille invitations ont été faites, et l'on a fortement dansé en l'honneur de l'art et de l'industrie.

Les Tuileries annoncent de grandes fêtes pour la fin de mai, et la Ville de Paris prépare des raouts à l'Hôtel-de-

Ville. Des divertissements plus populaires seront, en outre, offerts aux étrangers par notre édilité.

La ville de Versailles ne reste pas en arrière; elle nous promet des solennités d'un ordre tout à fait exceptionnel, — sans compter ses grandes eaux, jouant sous la lumière électrique.

∴ Le concours des instruments aratoires a commencé à Billancourt, mais n'a guère réuni que les parties intéressées. Le public n'a pas appris la route de cette île peu connue, que nous avons essayé de montrer à nos lecteurs. Quelques rares visiteurs, isolés entre les exposants et le jury, avaient l'air un peu honteux de leur hardiesse et de leur curiosité.

Le premier concours de charrues a donné la victoire à l'Angleterre; il est vrai que la France fait valoir de singuliers moyens de défense. Nos voisins d'outre-Manche, à ce qu'il paraît, ont amené d'Angleterre des chevaux spéciaux et des laboureurs; pour nous, qui ne doutons de rien, nous nous sommes contentés de chevaux d'omnibus. A ce récit il ne faut pas d'autre morale.

∴ Les Mouches continuent leur service sur la Seine, et ont un succès vraiment universel. Ce n'est pas pour rien que la ville de Paris a un vaisseau dans ses armes. Une foule compacte envahit le pont de ces steamers en miniature, dont le seul défaut est d'être insuffisants. On fait queue pour y trouver place, et ce n'est quelquefois qu'au bout de quelques heures qu'on peut les aborder.

La Compagnie américaine va mettre en circulation de grandes voitures, destinées au service de l'Exposition, et qui feront concurrence à la voie maritime. Elles suivront la ligne des quais et les rails de fer qui y sont établis. Chaque voiture, contenant une soixantaine de places, sera attelée du trois chevaux, et fera le trajet en moins d'une demi-heure de Louvre au Champ-de-Mars.

∴ Après la grève des tailleurs, voici celle des garçons coiffeurs. Il me semble que ces messieurs se donnent bien de l'importance. On comprend qu'on se soit ému de la fermeture des grands magasins d'habillements. Il y a un tout un monde qui ne s'habille pas seulement, mais qui se fait habiller. C'est un monde de convention expresse, d'élégance relative, de routine absolue. Il suivrait le même courant, quand les tailleurs à la mode feraient payer leurs surjets au poids de l'or. L'usage le gouverne.

Il y avait pourtant à provoquer une révolution vers la nouveauté, le confortable et le pittoresque. La blouse pouvait emprunter des allures artistiques et se tailler dans la soie et le velours. Peut-être y rêve-t-on à l'heure qu'il est. — Si l'on faisait circuler des listes?

Pour en revenir aux coiffeurs, nous trouvons leurs mouvements bien extraordinaires. Ils ne nous paraissent réellement bons qu'à couper les cheveux, d'après des règles géométriques, ignorées du vulgaire. C'est le secret de leur art. Encore prétend-on que ce n'est pas la mer à boire.

On les emploie aussi, — il faut le reconnaître, — à coiffer les nouvelles mariées. C'est une tradition à laquelle on ferait bien de renoncer; une femme n'est jamais aussi bien coiffée que par elle-même.

Il y a aussi la question des perruques. Mais on en fabrique, dit-on, en soie et en verre filé. D'ailleurs, la perruque disparaît de nos mœurs. La calvitie est fort bien portée.

On assure qu'il y a des gens assez désœuvrés, assez abandonnés du ciel, pour aller tous les jours se faire friser dans des entresols malsains, quand ils ne font pas venir à domicile MM. les artistes en cheveux. Voilà sur quelles têtes va retomber le résultat de cette grève inattendue ! Eh bien ! ils ne m'inspirent aucune pitié.

Ce matin, on a proclamé la grève des ouvriers peintres en bâtiment. Je ne sais où cela s'arrêtera, mais ce qu'il y a de certain, c'est que les grèves sont un des signes du temps.

∴ Le petit trois-mâts que nous avons signalé à nos lecteurs, — *Red White and Blue*, — comme ayant accompli la traversée de New-York à Paris, est exposé dans le bassin du Palais pompéien de l'avenue Montaigne.

Cette embarcation, dont la coupe est fort élégante, attire une assez grande quantité de curieux. On sait qu'elle a effectué en trente-huit jours le trajet d'Amérique en Europe. Il n'y a plus d'Atlantique.

∴ Les déballages continuent, et le mauvais temps aussi. C'est à faire désespérer du printemps. Les lilas passent fleur, et nous pataugeons encore dans les boues épaisses que nous a léguées l'hiver. Les jardins du Champ-de-Mars s'organisent, et, de temps en temps, on livre une nouvelle allée à la circulation. Mais, à côté des verdures naissantes et des arbustes fleuris, on rencontre, — juste en face du buffet anglais, — des camions abandonnés et des pyramides de caisses vides. A qui la faute?

La Commission impériale, dans le but de stimuler le zèle des exposants, a fait afficher dans le Parc que, « à partir du 1er mai, il ne serait plus accordé d'entrées gratuites aux ouvriers employés à l'installation des produits exposés. »

Cela nous paraît violent. Rien de plus naturel, sans doute, si cette mesure devait assurer la complète exécution des travaux en retard, dans le courant d'avril. Mais c'est la chose impossible. Il y a pour quinze jours de travail, — au minimum, — à la construction du Théâtre-International et de vingt autres édifices accessoires, sans parler des massifs projetés, pour lesquels on transporte encore des terres...

Est-ce à dire que les maçons, les charpentiers, les vitriers, et les déballeurs de toutes sortes, vont être obligés de payer un franc pour aller à leur travail? Nous admettons que ce soit une sorte d'amende infligée aux entrepreneurs retardataires. Mais n'est-il pas à craindre qu'ils ne prennent la mouche, et n'est-ce pas un moyen de ne jamais finir?

L'avenir résoudra cette question grosse d'orages.

∴ L'Hôtel des Invalides compte au nombre de ses curiosités les plans-reliefs des principales places fortes de France. Ils se divisent en six galeries, et leur nombre est de plus de cent. C'est un travail merveilleux de patience et d'habileté; il semble que l'on plane sur le monde lui-même, vu par le gros bout d'une lorgnette. L'aridité de la carte géographique n'existe plus ; c'est le paysage, le point de vue, la perspective dans tous les détails et sous toutes ses faces, l'art enfin, devenu si réaliste, qu'il reproduit les défauts et les erreurs de l'original.

On parcourt ainsi, en une heure, la France entière, et après cette intéressante excursion, on est certainement aussi fier que si l'on avait contemplé la colonne.

En dehors de nos forteresses, ce musée renferme les places de guerre les plus célèbres du monde entier. On y voit Sébastopol et Gibraltar, Anvers et Rome, Constantine et Corfou, la Suisse tout entière et le duché de Luxembourg. Mon Dieu oui! l'on y voit le Luxembourg en personne. Et les journaux illustrés sont bien bons d'en offrir des croquis journaliers, quand il faut si peu se déranger pour voir le Luxembourg complet, sans qu'il y manque un clocher, un village, un ressaut de terrain.

Quelle matière à réflexions philosophiques! Ainsi, le Luxembourg est là, depuis de longues années, dans les salles de l'Hôtel des Invalides! Si l'on objecte qu'il ne nous rapporte rien, il faut dire qu'il ne nous coûte rien non plus. O bon petit pays, qui n'as jamais fait parler de toi, ce n'est pas sans attendrissement que j'ai vu tes frontières!

La galerie des reliefs était autrefois celée au public. On craignait, — un peu puérilement peut-être, — que des traîtres, soudoyés par l'étranger, y vinssent dérober les secrets de l'art de Vauban. Cette consigne sévère ne se levait qu'en faveur de grands personnages, revêtus d'un ordre suprême. La République de 1848 mit à néant de pareilles formalités. Depuis cette époque, on visitait assez facilement les plans-reliefs, en se munissant d'une permission spéciale, valable à des époques fixées.

Une décision, que nous sommes heureux de porter à la connaissance de nos lecteurs, rend l'exposition de cette galerie publique et quotidienne, à partir du 1er mai.

∴ Parlons un peu du Japon. Le prince Toko-Gawa-Min-Bou-Taïo (j'ai vu ce nom quelque part), frère du Taïcoun, empereur actuel du Japon et de ses dépendances, a été reçu aux Tuileries, le 29 avril, en audience solennelle.

Son Altesse était accompagnée d'un interprète, d'un ministre plénipotentiaire Mou-Ka-Fou-Yama-Aya-Tonochau, de To-China-San-Taro, élève du collège français de Yo-Ko-Ha-Ma, de son précepteur Yama-Taka-Iwa-Mino-Kami, et de son secrétaire Ta-Nabe-Daït-Chi.

Le Taïcoun adressait à l'Empereur des Français, par l'entremise de son frère bien-aimé, des présents assez curieux : une petite maison de bois, deux boules de cristal, quelques pièces de soieries et un grand sabre.

Le prince a remis à l'Empereur ses lettres de créance, renfermées dans une boîte grise, ornée de franges rouges, et il a prononcé un petit discours, dans lequel nous avons remarqué ce début :

« Sire,
» Par ordre impérial, je suis chargé d'assister à la cérémonie solennelle qui aura lieu dans votre capitale, lors de l'ouverture de l'Exposition universelle... »

N'allons pas plus loin. Elle n'est donc pas ouverte, l'Exposition ? En vérité, nous ne savons plus à quoi nous en tenir.

∴ La gravure, placée en tête de cet article, est malheureusement d'une déplorable actualité. Le mauvais temps même mis à part, le Champ-de-Mars commence à acquérir une réputation sinistre. On sait fort bien comment l'on y arrive; on ne sait pas comment l'on en revient. On a signalé des exactions douloureuses, des fiacres payés cinquante francs, des bateaux à vapeur et des omnibus, assiégés par une foule ruisselante, sous une averse qui ne finissait pas.

L'autorité s'émeut de cet état de choses, et ne pouvant décréter le ciel bleu, elle prend des mesures pour donner au public des facilités de retour. En attendant, le meilleur conseil que nous puissions donner à nos lecteurs est celui-ci :

« Prendre le chemin de fer, quel que soit le quartier que
» l'on habite, et arriver à la gare Saint-Lazare, où l'on trouve
» à chaque instant des voitures libres, abandonnées par des
» voyageurs arrivants. »

Il y a dans ce procédé supplément de prix et perte de temps; mais cela vaut mieux encore qu'un catarrhe ou qu'une pleurésie.

G. RICHARD.

LE CAFÉ TUNISIEN

Aimez-vous la couleur locale ? En voilà.

Si vous entrez dans le Champ-de-Mars par le pont d'Iéna, vous trouverez à droite, dès vos premiers pas, une construction qui ne manque ni d'originalité, ni de pittoresque. C'est le palais du Bey de Tunis. Il est reconnaissable à son élégant portique surmonté d'une terrasse, à ses fenêtres artistement dentelées, et à ses jalousies vertes toujours closes.

Ce palais cache, dans une de ses galeries, une des curiosités les plus étranges de l'Exposition : le café Tunisien.

Représentez-vous une petite salle, garnie de tables [et de chaises, à l'usage des consommateurs. Au comptoir, trône une dame du pays, en costume national; près d'elle se tient un monsieur coiffé d'un fez, et habillé d'une redingote à la propriétaire.

Ni la dame, ni le monsieur ne parlent français.

Dans la salle, cinq ou six grands gaillards, en calotte rouge et en tablier blanc, vont et viennent. Ce sont les garçons de l'endroit.

Quand arrive midi, cette petite salle s'emplit comme par enchantement. C'est l'heure du café. Pendant quelques instants, on ne voit passer que des gens, tenant d'une main une sorte d'éteignoir, et de l'autre un objet qui a les apparences d'un coquetier. On pose le coquetier devant le visiteur; on verse dedans le contenu de l'éteignoir, et
— Boum !— le café est servi.

Avouons, pour être juste, qu'il n'est pas mauvais; mais beaucoup le trouveraient meilleur, s'il était débarrassé de sa poudre et s'il ne coûtait pas 50 centimes la cuillerée.

Il est vrai que ce prix-là comprend le concert, — et quel concert!

Groupés sur une estrade, au fond de la salle, quatre musiciens bariolés exécutent une symphonie fantaisiste. L'un joue de la guitare, l'autre d'une espèce de violoncelle, un troisième du tambour de basque, et le dernier d'un instrument, qui tient à la fois du poêlon et de l'alcarazas.

A ces accords viennent se mêler les chants d'une multitude de serins, enfermés dans des cages suspendues au plafond.

Cela constitue une musique infernale, que l'oreille la plus patiente ne peut supporter plus de cinq minutes.

Les nécessités du service ont conduit le directeur de l'établissement à s'adjoindre plusieurs garçons français, qui se donnent l'air le plus oriental possible; mais pourquoi leur fait-on servir le café, de préférence aux garçons tunisiens, qui servent les choppes de bière?

Il y a là un anachronisme.

N'oublions pas un détail caractéristique :

Avant de monter sur l'estrade qui leur est réservée, les musiciens ont soin de retirer leurs souliers; c'est la mode à Tunis, sans doute; mais les beaux bas blancs qu'ils portent nous paraissent beaucoup trop civilisés.

Sur les murs de la salle, on lit l'annonce suivante :

« Le public n'est pas responsable de la casse. »

Cela nous semble bien parisien.

En somme, le public boit, paie, et s'abandonne à une douce gaîté dans cette excursion marocaine. Il y a là un coin de l'Orient fidèlement reproduit, une splendeur de costumes et une entente de la vie paresseuse, qui font rêver de soleil, de harems et de mosquées.

Quel dommage que ce tableau si riant cache une couche légendaire de malpropreté naturelle!

JEHAN VALTER.

LE CHAMP-DE-MARS

(PERSPECTIVE GÉNÉRALE)

Nous donnons à nos lecteurs une vue du Champ-de-Mars et du Palais de l'Exposition en perspective. Une légende l'accompagne; elle suffit à faire retrouver les édifices qu'elle désigne, dans leurs quartiers respectifs.

Ces indications seront d'ailleurs complétées par nos promenades aux quarts anglais, belge et allemand, qui paraîtront prochainement, et feront suite à l'article que nous avons publié, sous le titre de : *Promenades au quart français*.

Il eût été sans doute ingénieux de numéroter nos petits édifices, et de les accorder avec la légende, de façon à donner un véritable fil d'Ariane. Mais il parait que cela n'est pas légal. Malgré la tolérance relative de l'autorité, on continue à proscrire toute espèce de dessins dans les jardins du Champ-de-Mars, et l'on court sus aux artistes qui font mine de tirer un crayon de leur poche.

Il est tout au plus permis de prendre des notes. On excuse également les dessins faits de souvenir. Il y a là-dedans un illogisme étrange, et il est assez curieux que nous ne puissions savoir au juste si nous sommes en contravention, oui ou non.

Un de nos artistes, prenant le croquis de diverses machines, se voit réprimandé par un agent de police. Il s'excuse et se retire; c'est ce qu'il convient de faire provisoirement. Mais il avait été vu par l'exposant, qui s'élance sur ses traces et qui lui offre, avec mille politesses, de magnifiques gravures, reproduisant son invention.

Des faits analogues, arrivés à nos collaborateurs, se sont passés dans les galeries des Beaux-Arts. Nos lecteurs pourront juger, par les gravures de nos prochains numéros, si nous y avons gagné ou perdu.

G. R.

PARTIE
INFÉRIEURE
DU DESSIN.

Pont d'Iéna, sur la Seine, au milieu. Entrée d'honneur, à la suite.

SUR LES QUAIS

Pont d'Orsay, conduisant au Champ de Mars.
Grue pour élévations.
Machines de MM. Scott et Siegey.
Restaurant d'Orsay.
Hangar de machines françaises.
Hangar de machines anglaises.
Restaurant de Billancourt.

QUART
FRANÇAIS
en bas, à gauche

Porte de l'Université.
Atelier de photographie.
Poste de police.
Phare.
Église modèle.
Stéarinerie et appareils fumivores.
Moulin à vent Lepaute.
Photosculpture.
Vitraux coloriés.
Electro-métallurgie
Pavillon impérial.
Générateur Thomas et Powell.
Galvanoplastie.
Blanchisserie.
Boulangerie.
Chalet.
Manutention.
Théâtre international.
Appareils réfrigérants.
Presses
Générateurs.
Maison ouvrière.
Entrées de l'avenue La Bourdonnaye.
Porte Rapp.
Porte la Bourdonnaye.
Porte Saint-Dominique.

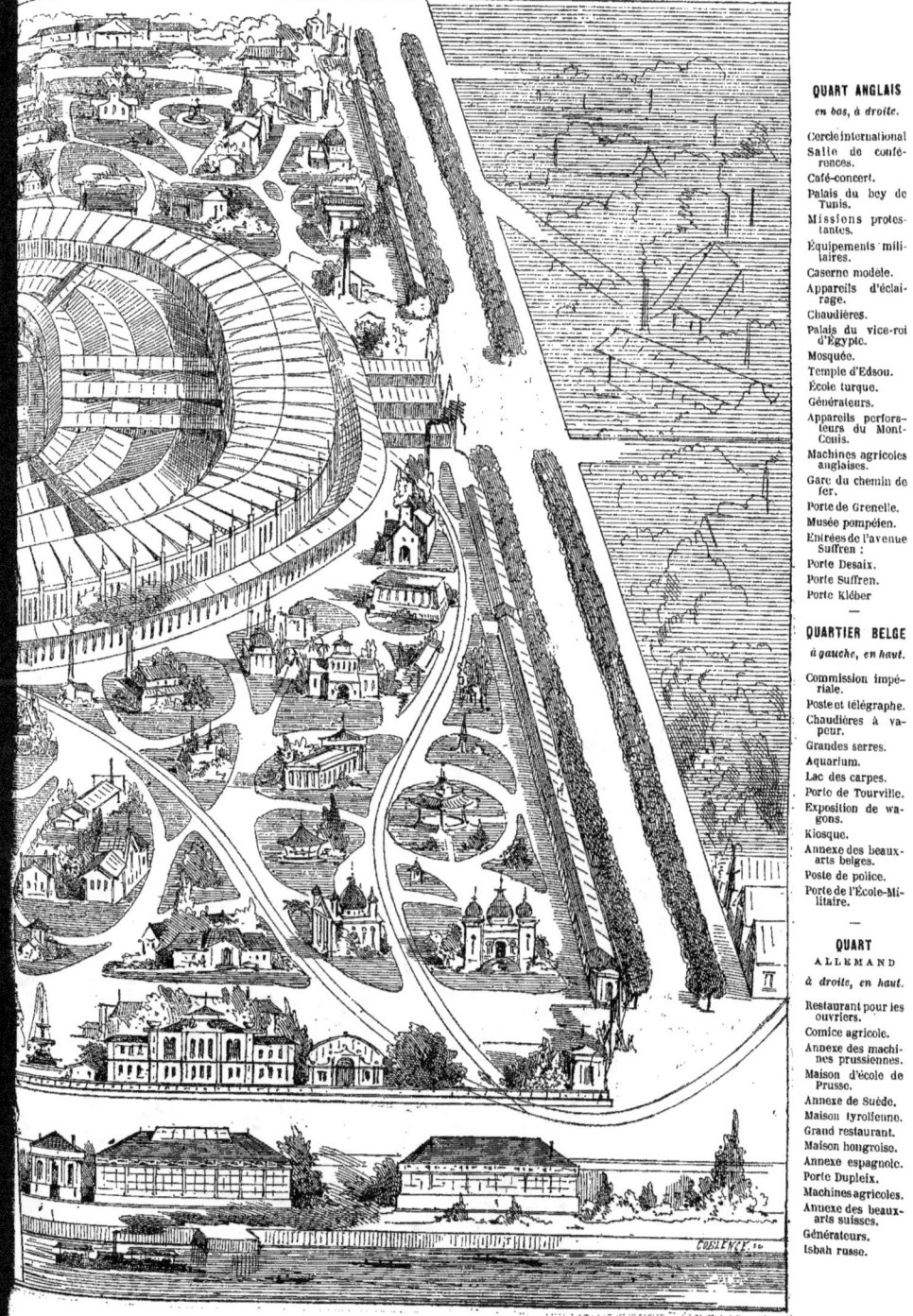

QUART ANGLAIS
en bas, à droite.

Cercle international
Salle de conférences.
Café-concert.
Palais du bey de Tunis.
Missions protestantes.
Équipements militaires.
Caserne modèle.
Appareils d'éclairage.
Chaudières.
Palais du vice-roi d'Égypte.
Mosquée.
Temple d'Edsou.
École turque.
Générateurs.
Appareils perforateurs du Mont-Cenis.
Machines agricoles anglaises.
Gare du chemin de fer.
Porte de Grenelle.
Musée pompéien.
Entrées de l'avenue Suffren ;
Porte Desaix.
Porte Suffren.
Porte Kléber

QUARTIER BELGE
à gauche, en haut.

Commission impériale.
Poste et télégraphe.
Chaudières à vapeur.
Grandes serres.
Aquarium.
Lac des carpes.
Porte de Tourville.
Exposition de wagons.
Kiosque.
Annexe des beaux-arts belges.
Poste de police.
Porte de l'École-Militaire.

QUART ALLEMAND
à droite, en haut.

Restaurant pour les ouvriers.
Comice agricole.
Annexe des machines prussiennes.
Maison d'école de Prusse.
Annexe de Suède.
Maison tyrolienne.
Grand restaurant.
Maison hongroise.
Annexe espagnole.
Porte Dupleix.
Machines agricoles.
Annexe des beaux-arts suisses.
Générateurs.
Isbah russe.

LA MACHINE A CLICHER

Voici certainement une des inventions les plus ingénieuses de l'Exposition universelle, ce qui ne veut pas dire qu'elle soit d'une utilité absolue, ni d'une pratique facile. Il faut aller chercher cette nouveauté dans la sixième galerie; elle est égarée au milieu des machines anglaises, et ressemble quelque peu à une violette sous l'herbe.

Nous en avions fait un dessin assez exact, que nous avons supprimé, après réflexion, car il ne pouvait qu'égarer l'esprit de nos lecteurs au lieu de le guider. Il suffit de se figurer un piano à double clavier, sans touches noires, et de quatre à cinq octaves d'étendue.

Cette description est suffisamment précise pour que la gravure n'y puisse rien ajouter. Quant aux rouages intérieurs de l'appareil, ils sont trop compliqués pour qu'on puisse les reproduire, et la plupart d'ailleurs échappent à la vue.

Ce que nous aurions voulu montrer de préférence, c'est la figure calme et résignée de l'inventeur, sur laquelle on lit un certain découragement. C'est un jeune homme blond, d'une physionomie toute britannique, qui ne sait pas un mot de français, et qui fait les honneurs de son invention de la façon la plus maladroite du monde. Il nous a cependant raconté que la mécanique exposée était un essai, qu'il n'en pouvait dire ni calculer le prix de revient, et qu'il s'en rapportait pour le reste à la Providence.

On nous permettra d'entrer dans quelques détails sur le but et l'emploi de cette invention, et pour cela, il nous faut parler des procédés de la typographie moderne.

Pour imprimer un livre ou un journal, on distribue le manuscrit à un certain nombre d'ouvriers, chargés de reproduire l'écriture en caractères d'imprimerie. Ces caractères, fondus d'un certain alliage, sont renfermés dans des cases distinctes, dont le nombre est beaucoup plus grand qu'on ne l'imaginerait d'abord. En effet, aux vingt-cinq lettres ordinaires, il faut ajouter vingt-cinq cases de majuscules, dix cases de chiffres, des cases de ponctuation, de lettres doubles, d'intervalles de mots, et d'interlignes.

Malgré la complication que cela semble entraîner, la réunion des caractères qui traduisent le manuscrit s'opère avec une grande rapidité; ce travail prend le nom de composition. Les compositeurs habiles ont une telle prestesse de mouvements qu'on les désigne, dans l'argot de l'atelier, par le nom de *singes*. La composition entraîne des erreurs plus ou moins nombreuses que l'on corrige sans difficulté.

Nous n'avons pas à nous occuper de l'impression proprement dite. Quand elle est terminée, c'est-à-dire quand on a pris, sur les *formes* d'imprimerie qui réunissent les caractères, un nombre d'empreintes convenu, on rend ces caractères à la libre pratique; on les décompose, et par un travail inverse, on distribue dans les casiers les lettres dont on s'est servi.

Cette besogne se fait plus vite encore que la composition. L'ouvrier enlève des mots entiers entre ses doigts, et les secoue sur les cases correspondantes aux lettres qu'il égrène. A chaque geste, une lettre tombe à sa place, et le mouvement est si rapide que le distributeur prend le nom d'*ours*, à cause du jeu de sa main, qui rappelle le balancement des pattes de cet animal quand il s'assied sur son séant.

C'est ce double travail de composition et de distribution, qu'on cherche depuis longtemps à rendre plus facile et plus rapide, sans qu'on puisse songer, bien entendu, à remplacer l'initiative intelligente de l'ouvrier. Il s'agirait simplement de lui faire accomplir, dans le même temps et avec la même fatigue, un labeur plus considérable.

Cela semble difficile, quand on voit l'habileté à laquelle arrivent les ouvriers exercés. Aussi, devons-nous dire que les machines à composer ne sont pas entrées jusqu'à présent dans la circulation. Nous en avons vu une à l'Exposition anglaise de 1862, mais elle ne nous a paru présenter qu'un intérêt de curiosité. Elle composait, mais ne distribuait pas. Il en existe quelques-unes au Champ-de-Mars, et particulièrement dans la section belge. Nous y reviendrons, mais pour le moment, nous n'avons à nous occuper que de la machine à clicher, qui, au lieu d'aborder de front les difficultés du travail de composition, semble les tourner.

Cette machine est fondée sur le principe de construction qui préside aux impressions électriques, mais avec des modifications assez importantes. On sait que, lorsqu'on envoie une dépêche télégraphique, l'appareil imprime, sur une bande de papier qui se déroule, les caractères expédiés du point de départ. La machine à clicher a des procédés analogues.

Sous une roue qui porte circulairement des coins d'acier, représentant en relief les lettres, les majuscules, les signes de ponctuation, tout l'attirail enfin d'un casier d'imprimerie, circule un carton épais et mou, qui suit une route régulière et déterminée. L'ouvrier, assis devant le clavier dont nous avons parlé, frappe sur les touches qui correspondent aux lettres qu'il doit rassembler. Au même instant, ces lettres s'abaissent de la roue circulaire et s'enfoncent dans le carton, pour y laisser une empreinte profonde. Un mouvement de pédale fait rebrousser chemin au carton, quand une ligne est achevée; il se hausse en même temps, et une seconde ligne se grave par le même moyen. On obtient ainsi un carton dans lequel la composition a laissé des traces exactes. Il suffit de couler dans ses creux un alliage métallique, pour obtenir une planche en relief, avec laquelle on peut imprimer.

On se sert depuis longtemps de clichés en imprimerie, quand on veut conserver la composition d'un ouvrage, et dégager cependant les lettres qu'il renferme. On obtient ces clichés, en pressant contre les *formes* un carton qui reçoit leur empreinte, et dans lequel on coule un métal particulier.

La machine anglaise fournit le carton de prime-abord, et sans qu'il soit besoin de réunir les caractères. C'est un progrès, sans doute, mais seulement pour les ouvrages qu'on veut clicher.

Nous n'avons pu nous rendre compte de la facilité des corrections sur les empreintes ainsi obtenues. C'est cependant une question grave et dont le succès de l'invention peut dépendre entièrement.

D'un autre côté, le prix des clichés est assez cher et dépasse généralement celui de la composition, puis n'est guères que de 60 centimes par mille lettres. La machine à clicher ne pourrait donc s'employer que dans des cas spéciaux, pour des ouvrages à tirer à un grand nombre d'exemplaires, et qui nécessiteraient une immense provision de caractères. Elle nous parait d'ailleurs susceptible de perfectionnements.

Nous continuerons prochainement ces études sur la typographie et les appareils nouveaux qui s'y rapportent.

P. SCOTT.

HORTICULTURE

PREMIER CONCOURS (*Suite*)

Si notre cher directeur nous avait annoncé son intention d'aller visiter l'Exposition horticole, nous lui aurions fait faire des découvertes plus inattendues que celle des jacinthes hollandaises. Nous l'aurions emmené à la porte Tourville ; puis, tournant à droite, vers une serre dont une aile est vide et semble abandonnée, nous lui aurions fait voir une des plus merveilleuses collections d'orchidées qu'on puisse réunir. C'est un spectacle admirable que celui de ces fleurs aux formes si étranges, si incompréhensibles, aux couleurs inimitables, ici, d'une harmonie parfaite ; là, crues, choquantes, bizarres. Tout le monde a vu des orchidées et sait quelle variété règne dans la découpure de leurs pétales ; leurs noms seuls suffisent à le prouver. Dans les champs, en effet, croissent des orchis qu'on a pu, vu leur conformation singulière, nommer *mouche*, *araignée*, *abeille*, et même *homme-pendu*.

Chez les orchidées exotiques, tantôt les fleurs sont isolées sur leur pétiole, tantôt rassemblées en grappes énormes. Le pétale inférieur ou tablier, plat ou caréné, dentelé ou uni, démesurément grand ou imperceptible, est encadré par des pétales latéraux, dont les lobes souvent se prolongent en languettes de quarante centimètres de long, et seulement de quelques millimètres de large, traînant quelquefois jusqu'à terre. Presque toutes odorantes, elles embaument, par un contraste saisissant, les contrées les plus malsaines du monde, les chaudes et humides régions de l'Amérique où la fièvre règne en souveraine maîtresse. C'est là qu'il faut, au péril de sa vie, les aller chercher pour en orner nos serres. D'intrépides voyageurs se livrent à ces dangereuses recherches, qui trop souvent leur sont fatales. Ainsi, une grande partie des plantes, exposées dans la serre de M. Linden, ont été envoyées des bords de l'Amazone, par un jeune naturaliste allemand, M. Wallis, dont on doit d'autant plus admirer le courage, qu'il est privé d'un sens précieux pour éviter l'approche des hôtes venimeux des forêts vierges ; il est sourd. M. Funck, M. Schlim, M. Linden lui-même, ont également exploré la Nouvelle-Grenade, le Venezuela, le Mexique, Cuba, et, malgré le péril, la cohorte des voyageurs botanistes est chaque jour plus nombreuse.

Voici, dans ce concours, les plantes qui nous ont le plus frappé :

Dans la collection Linden : *Galendra devoniana*, du Para ; *Catleya butogensis*, de Colombie ; *Gesneriacea nova*, du Pérou, et *Odontoglossum pescatorei* à fleurs blanches, dont un seul pied vaut 150 francs.

Collection Veitch : *Cypripedium villosum*.

Collection Thibaut et Keteleer ; *Dendobryum dayanum*, *Epidendrum stamfordianum*, et la *Vanda suavico*, espèce admirable à fleurs blanches et grenat, du prix de 300 francs.

A côté des orchidées se trouvent des plantes à feuillage ornemental, nouvellement introduites. Il y en a de splendides, dont le feuillage revêt les teintes les plus belles, depuis le rouge-brun jusqu'au vert tendre velouté, et même jusqu'au blanc presque pur. Les amateurs admirent un individu de grandes dimensions, d'une espèce inconnue jusqu'ici : le *Maranta illustris*. L'habile directeur du Jardin botanique de Bruxelles a, de plus, envoyé d'autres *Maranta* (*Wallisi*, *Chimboracensis*, *Legrellave*, etc.), dignes d'attention. La grande maison horticole anglaise Veitch concourt avec des *Craton* et des *Dracœna* intéressants, et une fougère assez laide l'*Alupune goringeanum* qui, quoique de pleine-terre, présente les panachures blanches propres aux fougères de serre-chaude.

En sortant, on admire une amaryllis splendide, l'*Imantophyllum miniatum*, présentée par M. Knight, jardinier à Pontchartrain.

Si nous dépassons le café, et une serre vide, qui témoigne de la sage lenteur avec laquelle l'Exposition s'organise, nous pénétrons dans la serre aux camélias. Deux concurrents l'occupent, et malheureusement les pots nuisent beaucoup à l'effet général des fleurs. M. Govelli, de Palanzza, ne montre qu'un seul arbuste, à fleurs panachées ; toutes les autres plantes sortent des cultures de notre compatriote M. Chantin.

A côté de la serre aux camélias, un abri renferme les *Cactées* ou *plantes grasses*. La Commission, sans doute, ne s'intéressant que médiocrement à ces végétaux, a décidé que leur concours aurait lieu du 15 avril au 1er mai, sans prendre garde qu'elle lésait ainsi les intérêts des horticulteurs spéciaux, puisqu'elle les forçait à montrer leurs produits au public SIX SEMAINES avant la floraison.

On sait, du reste, de quelles difficultés immenses est entourée la détermination des espèces de cette famille ; il a dû être impossible, par conséquent, au jury, de s'assurer, à cette époque, de la nouveauté réelle des sujets présentés.

Heureusement que, si la Commission a déjà décerné des prix officiels, le public n'est nullement obligé de juger prématurément. Les exposants de cactées, ayant été autorisés à exposer leurs échantillons quelques mois encore, nous attendrons leur épanouissement pour en parler à nos lecteurs et pour rectifier au besoin les décisions un peu promptes.

ARMAND LANDRIN.

CHIMIE ET ARTS CHIMIQUES

PARMI les nombreux collaborateurs attachés à la rédaction de l'*Album de l'Exposition*, il en est peu, et nous le disons sans crainte d'être contredit, dont la tâche soit plus ardue que celle qui nous est confiée. Le spécialiste, qui, par exemple, est chargé de rendre compte des machines, a sous les yeux un sujet essentiellement matériel, qu'il voit fonctionner, dont il considère toutes les parties, et dont rien ne peut échapper à un homme compétent. Nous, au contraire, nous voyons bien dans les vitrines des substances magnifiquement cristallisées, des produits chimiques d'un bel aspect ; mais nous ne devons pas nous borner seulement à les admirer ; il faut que nous recherchions par quels procédés ils ont été obtenus, et si des changements ou des perfectionnements ont été apportés dans leur fabrication.

Tels sont les points d'interrogation auxquels nous nous heurtons à chaque vitrine, et le laconisme du catalogue est loin de pouvoir nous aider à y répondre.

La Commission, qui regorge de documents, n'aurait-elle pas dû être plus explicite dans son catalogue ? N'aurait-elle pas dû obliger les exposants à placer sur leur vitrine une note explicative, relative aux produits qu'ils ont exposés, et indiquant leur mode spécial de préparation ?

C'est à cette pénurie de renseignements que nous allons

être obligés de suppléer; nous nous adresserons aux exposants eux-mêmes, et nous espérons que, dans leur propre intérêt, ils ne nous refuseront pas les détails que nous aurons à leur demander.

Si, malgré toute notre bonne volonté, nous restions au-dessous de notre tâche, que nos lecteurs soient indulgents et prennent en considération les difficultés que nous avons à surmonter.

Les alcaloïdes extraits des végétaux seront le sujet de ce premier article.

Il y a environ cinquante-cinq ans, on n'avait encore extrait des végétaux que des substances neutres et acides ; aussi n'est-il pas surprenant de voir Derosme, retirant pour la première fois la morphine de l'opium, attribuer aux réactifs employés pendant la préparation, l'alcalinité du corps qu'il venait de découvrir. Ce ne fut que quatorze ans plus tard, en 1817, que Sertuerner, par une étude plus approfondie, reconnut que la morphine est un véritable alcali organique et azoté, comparable à l'ammoniaque.

La découverte des alcalis organiques montrait, en outre, que l'azote, que l'on n'avait encore rencontré que dans le règne animal, entre dans la composition des végétaux. Il est maintenant acquis à la science qu'il n'existe pas une plante, qui ne contienne de l'azote en proportion plus ou moins forte.

Les alcalis organiques ou *alcaloïdes* sont, pour la plupart, solides, incolores, inodores, d'une saveur fortement amère, insolubles dans l'eau, solubles dans les acides minéraux, dans l'alcool et l'éther. Introduits dans l'économie animale, ils exercent presque tous une action énergiquement tonique. La *nicotine* (alcali du tabac) et la *conine* (alcaloïde contenu dans la ciguë) sont les seuls alcalis organiques que nous connaissions à l'état liquide; ils sont volatils et fortement odorants.

Les alcaloïdes sont rarement en liberté dans la plante; ils y sont saturés par les acides gallique, tannique, malique, etc. Ce sont ces combinaisons qui donnent aux plantes leurs principales vertus médicinales.

Le procédé de préparation des alcalis organiques varie, suivant que l'alcaloïde est soluble ou insoluble dans l'eau, fixe ou volatil.

Lorsque l'alcali est volatil, on distille la plante, en présence d'une solution de potasse caustique ; l'alcaloïde se retrouve dans la partie distillée, mélangé à de l'ammoniaque; pour en séparer l'alcaloïde, on sature par l'acide malique ou de l'acide sulfurique; on évapore à siccité, et on reprend par de l'alcool, qui ne dissout que le sel organique et laisse le sel ammoniacal insoluble. En évaporant l'alcool, on obtient l'alcaloïde. Ce mode de préparation a été modifié de la manière suivante : On fait macérer la plante dans une solution de potasse, puis on agite avec de l'éther liquide, qui s'empare de l'alcali et le laisse déposer pendant l'évaporation.

Lorsque l'alcali organique est fixé, on épuise la plante par une eau contenant un acide minéral, et l'on précipite l'alcaloïde par l'ammoniaque, la chaux ou la magnésie; le précipité, convenablement desséché, est épuisé par l'éther qui ne dissout que l'alcali organique. Des cristallisations successives et la décoloration sur le noir animal le donnent à l'état de pureté.

La *dialyse* pourrait être employée pour la préparation des alcaloïdes. M. Graham a démontré en effet que certaines substances, comme la gélatine, le parchemin, le parchemin végétal, les terres poreuses, etc., laissent passer à travers leurs pores les matières cristalloïdes (comme le sucre, le sel marin), et retiennent les colloïdes (corps analogues à la mélasse, la gomme, etc.

Malheureusement, la dialyse ne se fait que lentement ; on ne pourrait donc l'appliquer à une fabrication un peu importante; mais elle est très-précieuse dans les recherches chimico-légales, pour séparer le poison des substances animales auxquelles il se trouve mélangé.

Introduits dans l'économie animale, les alcaloïdes agissent, soit en modifiant les sécrétions, soit en affectant les nerfs et le cerveau. Ainsi, la *théine*, analogue de la *caféine*, se transforme, en fixant de l'oxygène et de l'eau, en *taurine*, un des principes actifs du foie. D'autres alcalis, tels que ceux du quinquina et de l'opium, ont une influence dynamique; ils agissent, en modifiant les phénomènes du mouvement dans la vie animale, soit en les accélérant, soit en les ralentissant.

Liebig admet que ces alcaloïdes prennent une part chimique dans la formation ou dans les changements de la substance des nerfs et du cerveau. Ce n'est là qu'une hypothèse plus ou moins probante, que nous nous bornons à signaler.

Les médecins mettent à profit les diverses propriétés des alcalis organiques, pour les faire entrer dans le traitement d'un assez grand nombre de maladies. Ceux qui sont les plus employés sont : la *quinine*, la *morphine*, la *strychnine*, la *codéine*, et dans ces derniers temps, la *vératrine*, qui a donné de bons résultats dans le traitement du choléra.

La *strychnine* et le *curare* ont été essayés récemment, par le docteur Thiercelin, pour la pêche de la baleine; les bons résultats qu'ils ont donnés permettent d'espérer que, dans un avenir prochain, ces deux alcaloïdes seront employés en forte proportion.

L'abondance des matières que nous avons à traiter ne nous permet pas de nous étendre davantage sur ces produits; nous tenons cependant à donner quelques détails sur la fabrication du sulfate de quinine, sel dont il se fait une énorme consommation.

C'est à la *quinine* et à la *cinchonine* que l'écorce du quinquina doit son action fébrifuge. Ces alcaloïdes existent dans la plante à l'état de *kinates* acides; ils y sont accompagnés de kinate de chaux, de quinidine et de *cinchonidine*, ces deux derniers combinés à des acides analogues au tanin. Ce sont ces combinaisons qu'il faut détruire, pour isoler la *quinine*. On prépare le sulfate de quinine par trois procédés : le premier a été indiqué par M. O. Henry. On épuise l'écorce de quinquina avec de l'eau, renfermant 25 0/0 d'acide chlorhydrique; on passe la liqueur à travers une toile, et on précipite par la chaux qui entraine la *quinine*, la *cinchonine*, les matières extractives, etc. Ce précipité, séché et soumis à la presse, est épuisé par l'alcool bouillant qui ne dissout que la quinine; on distille les trois quarts; on ajoute de l'acide sulfurique et on abandonne au repos ; le sulfate basique ne tarde pas à se précipiter.

M. Labarraque a modifié cette préparation de la manière suivante : l'écorce de quinquina, bien pulvérisée avec de la chaux, est introduite dans un appareil à déplacement et traitée par l'alcool; le sulfate de quinine s'obtient ensuite comme dans le procédé précédent.

Le troisième procédé, dû à M. Clarke, est fort avantageux, car il dispense de l'emploi, toujours coûteux, de l'alcool. Le quinquina est épuisé par une eau acidulée; la liqueur, précipitée par la soude ou l'ammoniaque, en très petit excès, est soumise à une ébullition prolongée, en présence d'un acide gras, qui s'empare de la quinine pour former un stéarate insoluble. On laisse alors refroidir la liqueur; on enlève le gâteau formé par la solidification du corps gras, et on le fait bouillir avec de l'eau chargée d'acide sulfurique; la quinine abandonne le corps gras et se combine à l'acide sulfurique, pour former un sulfate qui se dépose, si l'on concentre la liqueur.

Nous avons remarqué à l'Exposition les vitrines de MM. Menier, Armel de Lisle, Wittmau et Pouleuc, qui offrent des échantillons très beaux de sels de quinine, de codéine, de strychnine, de caféine, enfin de toutes sortes d'alcaloïdes.

La maison Dubosc, qui fabrique annuellement pour près de 900,000 fr. de sels de quinine, en a exposé de superbes et volumineux spécimens; ce n'est qu'en Bavière, dans la vitrine de M. Jobst de Stuttgard, que nous avons rencontré des produits pouvant leur être comparés.

FERDINAND JEAN.

THÉATRES & CONCOURS DE POÉSIE

ES théâtres font de l'argent; c'est une belle page de leur histoire. Mlle Patti donne une représentation d'adieux, qui produit une recette de vingt mille francs. Heureux le succès qui se traduit par une telle pyramide!

Cette métaphore nous est naturellement inspirée par l'obélisque de métal, que l'Australie expose au Palais international. De là, une nouvelle locution qui, depuis quelques jours, s'infiltre dans l'argot parisien. Quand on veut pousser les gens aux offres réelles, on ne les engage plus à se fouiller, mais on leur dit galamment : — Et ta pyramide?

Assurément, nous sommes le peuple le plus spirituel du monde. C'est ce que les étrangers s'évertuent à comprendre, en se mêlant à nos foules, en s'imprégnant de nos usages, en étudiant le fin de nos causeries. Toutefois, ils ont de la peine à s'acclimater.

On s'aperçoit, en observant les masses, qu'elles contiennent un élément étranger en fermentation. Le terrain sur lequel l'accord est le plus facile est celui de l'art; nous n'en voulons pour preuve que cette magnifique représentation de *Roméo et Juliette*, qui sacre définitivement Gounod, et le place au rang des maîtres. Cédons pour un instant la place à une plume fièrement taillée, à notre ami Gasperini, qui nous dira là-dessus sa façon de penser:

« Le Théâtre-Lyrique vient de remporter une victoire signalée. *Roméo et Juliette* est une des œuvres les plus grandes, les plus complètes de notre époque, et le temps ne peut que confirmer le bruyant succès du premier jour. Le poème, imité de Shakespeare, est bien coupé pour la scène, et admirablement assorti au génie de l'auteur de *Faust*.

« M. Gounod ne s'est pas seulement surpassé; il s'est ouvert des routes nouvelles; il s'est audacieusement placé au premier rang des chercheurs, des *révolutionnaires* de l'art. *Faust* est peut-être, dans son ensemble, une œuvre supérieure à *Roméo*, plus pondérée du moins, plus équilibrée dans toutes ses parties. *Roméo* révèle des tendances plus généreuses, des préoccupations plus hautes, des principes de composition plus vastes. *Roméo* sera tout d'abord moins compris que *Faust*, et son succès ne s'affirmera pas avec cette véhémence soudaine d'enthousiasme qui s'est allumée par tous pays. Il s'enracinera davantage dans les tendresses du public, et loin de s'affaiblir avec le temps, cette victoire grandira d'année en année. »

« Mme Carvalho s'est montrée, dans *Roméo*, non-seulement grande cantatrice, mais actrice de premier ordre. Le public la suivait avec une émotion indicible, surpris de ces merveilleuses qualités de diction, de ce jeu, de cette passion débordante, qui auraient suffi à gagner la bataille. Nous reviendrons sur cette chaude journée. »

A cela, nous n'ajouterons rien, et nous traverserons la place du Châtelet, pour voir *Cendrillon* renaître de ses cendres. Mais *Cendrillon* n'est là que pour préparer les *Voyages de Gulliver*. Ne disons pas de mal des contes de fées, surtout quand Swift les écrit. Il nous semble, toutefois, que la mise en scène de cet ouvrage présentera de singulières difficultés.

Le Théâtre Français nous a donné un petit acte d'Alphonse Karr, — les *Roses jaunes*, — une causerie, une bluette, un paradoxe enrubanné. L'auteur d'*Hortense* et de *Clotilde* a bien le droit d'écrire des proverbes, si cela lui convient. Nous sommes de ceux qui l'applaudissent quand même, car il est certain qu'il a plus d'esprit que nous.

Un signe évident de la prospérité dramatique, c'est l'attitude farouche des directeurs de spectacle, en présence des demandes de billets que la presse se permet encore. Les plus aimables caractères tournent la question, et cet excellent Montrouge, qui ne sait rien refuser, se tire d'affaire en envoyant les gens au paradis. C'est un peu léger, mais il n'y met pas de malice.

Nous terminerons, si vous le voulez bien, par une petite débauche poétique. On vient de couronner deux hymnes et une cantate, destinés à être mis en musique, pour être chantés, le 15 août prochain par les orphéons, réunis au Champ-de-Mars.

Le prix de mille francs a été partagé entre les deux pièces suivantes:

HYMNE A LA PAIX.

« *Una quies, unusque labor.* »

La paix sereine et radieuse
Fait resplendir l'or des moissons.
La nature est blonde et joyeuse;
Le ciel est plein de grands frissons.
Hosannah! dans la forge noire
Et dans le pré blanc de troupeaux.
Salut! ô reine, ô mère, ô gloire
Du fort travail, du doux repos!

Viens! nous t'offrons l'encens des meules,
Reste avec nous dans l'avenir;
Les bras tremblants de nos aïeules
Sont tous levés pour te bénir.
Le front tourné vers ton aurore,
Heureuse paix! nous t'implorons;
Et nous rhythmons l'hymne sonore
Sur les marteaux des forgerons.

Reste toujours, reste où nous sommes,
Et tes bienfaits seront bénis
Par la nature et par les hommes,
Par les cités et par les nids.
Tous les labeurs sauront te dire
Leurs grands efforts jamais troublés :
Le saint poète avec la lyre,
Le vent du soir avec les blés.

Ainsi qu'un aigle ivre d'espace
Vole toujours vers le soleil,
Le monde entier qui te rend grâce
Accourt, joyeux, à ton réveil.
Car le laurier croît sur les tombes;
Et ces temps-là sont les meilleurs
Où dans l'azur plein de colombes
Monte le chant des travailleurs.

<div style="text-align:right">FRANÇOIS COPPÉE.</div>

HYMNE A LA PAIX.

« *Dieu le veut!* »

I

A l'appel viril de la France,
Sous nos drapeaux entrelacés,
Entonnons l'hymne d'espérance;
Les jours de haine sont passés!
Un avenir meilleur se lève,
Défiant les destins jaloux;
C'est au fort de briser son glaive.
Dieu le veut! Peuples, suivez-nous!

II

Le Christ a dit : Paix sur la terre
Aux cœurs de bonne volonté !
Accomplissons ce grand mystère :
Le droit sous la paix abrité!
Arrière la paix des esclaves,
La paix qu'on subit à genoux!
La nôtre est l'armure des braves.
Dieu le veut! Peuples, suivez-nous.

III

L'harmonie est la loi des mondes.
Tout travaille aux divins concerts!
Paix courageuse, aux mains fécondes,
Fais resplendir notre Univers!
Qu'en tout lieu la famille humaine
Lève au ciel son front mâle et doux!
La terre marche et Dieu la mène...
Dieu nous mène! Amis, suivez-nous!

<div style="text-align:right">GUSTAVE CHOUQUET.</div>

Une médaille d'or de mille francs a été décernée à M. Romain Cornut fils, auteur de la cantate suivante :

LES NOCES DE PROMÉTHÉE.
Cantate de l'Exposition.

> « J'ai dérobé aux demeures célestes l'élément du feu, qui a été pour les mortels le maître de tous les arts, la source de tous les biens ; et voyez par quels supplices j'expie ce crime ! »
> (ESCHYLE. *Prométhée enchaîné*, vers 109 à 112).

I
RÉCIT.

Aux confins du vieil univers,
Sur d'horribles rochers, connus des seuls hivers,
Du vautour immortel, immortelle victime,
Prométhée expiait le crime
D'avoir, par un pieux et sublime larcin,
Aux palais éthérés ravi le feu divin,
Le feu, qui fait les Arts et qui fait l'Industrie,
Qui produit le génie et qui produit l'amour,
Et qui, régénérant notre race flétrie,
Des mortels étonnés fait des dieux à leur tour.
Il était là, cloué, le Titan inflexible ;
Jupiter le frappait, sans pouvoir le punir ;
Les siècles, en passant, semblaient le rajeunir.
 Muet dans sa douleur terrible,
 Le corps broyé, l'âme paisible,
 De son gibet inaccessible
 Il regardait les temps venir.

II
CHANT DE L'HUMANITÉ.

L'heure de la délivrance,
Cher amant, vient de sonner,
Sous le beau ciel de la France,
Vois mon hymen s'ordonner ;
Vois ce palais qui se dresse,
Et cette immense richesse
Que mon amour vient t'offrir ;
Vois dans leur pompe royale,
Pour la fête nuptiale,
Tous les peuples accourir.

CHŒUR DES PEUPLES.

Triomphe ! victoire !
Paix et liberté !
C'est le jour de gloire
De l'Humanité.

III
CHANT DE PROMÉTHÉE.

Quel bienfaisant génie a délié ma chaîne !
 Quelle puissance souveraine
 A vaincu le courroux
Des dieux cruels, des dieux jaloux ?
O vents amis, où me transportez-vous ?
 Superbes portiques,
 Vos splendeurs magiques
 Enchantent mes yeux ;
 Tout n'est que surprise
 Charme, convoitise,
 Pour mes sens joyeux :
 Quelle main déploie
 La pourpre et la soie
 Sur mes membres nus ?
 A mon œil qui s'ouvre
 Qui donc vous découvre,
 Secrets inconnus ?

CHŒUR DES PEUPLES.

Triomphe ! victoire !
Paix et liberté !
C'est le jour de gloire
De l'humanité.

IV
PROMÉTHÉE ET L'HUMANITÉ.

De notre hymen, c'est l'heure solennelle !
Descendez, troupe des Amours ;
Venez, venez sur la terre nouvelle
Faire briller de nouveaux jours !
Viens, toi surtout, bonne et sainte Justice,
Qui fait la paix et l'unité ;
A ta mamelle, ô céleste nourrice,
Tous boiront la fraternité !

CHŒUR DES PEUPLES.

De leur hymen, c'est l'heure solennelle !
Descendez, troupe des Amours ;
Venez, venez sur la terre nouvelle
Faire briller de nouveaux jours.

C'est maintenant affaire aux musiciens.

Le jury a dû examiner 630 hymnes, 222 cantates, et 84 pièces de vers écrites en dehors des conditions du concours. Il se composait de MM. Théophile Gautier, Théodore de Banville, Jules Barbier, Saint-Georges, Thierry, Berlioz, Carafa, Félicien David, E. Gautier, Kastner, Reber, Ambroise Thomas, Verdi, Mellinet et Poniatowski.

Le *Moniteur* ajoute que « le comité s'est réservé de statuer ultérieurement, en ce qui concerne le prix de 5,000 fr., qu'il est autorisé à décerner au poète dont l'hymne remplirait les conditions de popularité, indiquées au paragraphe 2 de l'article 4 de l'arrêté du 18 février 1867 de S. Exc. M. le ministre d'État et des finances. »

Tout cela est fort bien, mais nous aimons mieux la *Marseillaise*. L.-G. JACQUES.

A propos de Céramique.

Des renseignements erronés nous avaient fait supposer que MM. Pilvuyt avaient surpris quelques-uns des secrets de la manufacture de Sèvres. La susceptibilité de ces honorables fabricants s'est émue de cette affirmation, faite sans intention malveillante, et qui résultait pour nous de la similitude des recherches décoratives, poursuivies par les deux établissements en même temps. Nous nous empressons d'accueillir leur juste réclamation et de la consigner ici. Depuis de longues années, MM. Pilvuyt s'occupent de compléter la palette des couleurs de grand feu ; ils se sont attachés un chimiste habile, M. Halot, et dès 1855, ils avaient obtenu une distinction pour leurs découvertes. Ils ont fait, en 1867, une application habile des procédés que la manufacture impériale, de son côté, a tentés avec le succès que nous avons signalé.

Nous aurons lieu de revenir sur l'exposition très-remarquable de MM. Pilvuyt et Cie ; en attendant, nous leur faisons une réparation qui ne coûte point à l'impartialité qui préside à nos compte-rendus — (*Edouard Hervé*).

SUR LA GRÈVE : Les giletières aussi !

EXPOSITION DES BEAUX-ARTS (section de Peinture).

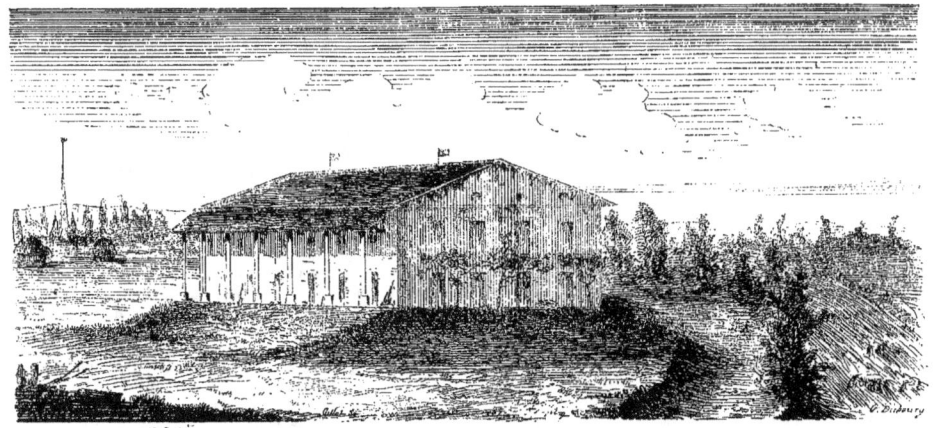

La Ferme de Casseuil (Gironde).

L'AGRICULTURE

ET LE PRIX DE CENT MILLE FRANCS

Nous n'avons pas l'intention de revendiquer le prix de cent mille francs, institué par la Commission des Récompenses près l'Exposition universelle ; mais il nous semble que le devoir d'un citoyen zélé est de publier les indications qui peuvent guider les jurys chargés de décerner ce grand prix d'honneur. Il est offert, comme on le sait, à la « personne qui se distinguera par une supé-
» riorité hors ligne, — dans l'organisation d'une
» institution spéciale, développant la bonne
» harmonie entre les ouvriers qui coopèrent
» aux mêmes travaux, et leur assurant le bien-être matériel,
» intellectuel et moral. »

Ce sont là les termes du décret que rapportait notre précédent numéro, et ils étaient ainsi commentés :

« Parmi les symptômes de l'existence du bien-être, on
» peut invoquer la formation d'une épargne relativement
» considérable ; la propriété ou la jouissance permanente de
» l'habitation, avec ou sans dépendances rurales ; les sub-
» ventions, et, en général, les pratiques ou les institutions
» ayant pour but de donner plus de stabilité à l'existence de
» l'ouvrier, et de pourvoir aux circonstances accidentelles. »

Cela est explicite. Or, nous connaissons un établissement qui réunit au plus haut degré les conditions établies par les articles précédents, et qui ne saurait avoir de concurrents sérieux. Malheureusement, il n'existe qu'à l'état d'échantillon, et quoique son organisation soit entièrement préparée, et appuyée de preuves palpables, il ne saurait se mettre sur les rangs, puisqu'il ne fonctionne pas dans des conditions régulières, et qu'il n'a pas envoyé d'émissaire à l'île de Billancourt.

Mais, en soulevant une question agricole pleine d'enseignements, nous sommes assurés d'intéresser les hommes spéciaux, et généralement tous ceux qui s'occupent de l'avenir du pays.

Nous donnons, en tête de cet article, le croquis d'une ferme-modèle, créée dans la Gironde par l'auteur du projet de COLONIE dont nous voulons entretenir nos lecteurs. Il ne se rattache qu'imparfaitement à notre sujet, mais il peut lui servir de point de départ. Cette construction considérable, élevée sur un remblai, s'appuie sur des fondations profondes, reposant sur un lit de béton de deux mètres de largeur et d'une forte épaisseur. Elle est bâtie en chaînes verticales de moellons durs, réunis par un briquetage ; les murs ont près d'un mètre d'épaisseur ; la hauteur de l'édifice, couvert en tuiles, est de dix mètres ; la surface qu'il occupe dépasse 850 mètres carrés, en y comprenant le hangar qui règne le long de la ferme. Toutes les cloisons intérieures sont en briques ou en planches, et peuvent s'enlever ou se déplacer, d'après les besoins des récoltes. Des colonnes de chêne d'un seul morceau, espacées de cinq mètres en tous sens, sont disposées en quinconces à l'intérieur ; elles reposent sur des bornes massives de pierre dure, et soutiennent la charpente, les greniers et le sol du premier étage. C'est à ces colonnes que s'appuient les cloisons qu'on veut établir, les crèches, les matériaux entassés ou les produits emmagasinés.

Des escaliers mobiles s'accrochent à des ouvertures fermées de trappes, pratiquées dans les planchers, afin d'épargner les longs transports aux ouvriers. Ces mêmes escaliers peuvent se placer aux portes extérieures du premier étage, ouvertes sous le hangar à fleur de sol, pour faciliter les chargements et les déchargements.

Le bâtiment borde la rivière de Garonne, sur un des points où son cours est le plus rapide et le plus dangereux ; il est entouré d'un système de digues, propres à s'opposer aux ravages des inondations. Quand les eaux s'élèvent à des hauteurs extraordinaires, comme cela arrive tous les dix ans, la ferme présente son encoignure à la violence du courant qu'elle divise, et dont l'effort ne peut l'ébranler.

Cette ferme était destinée à la culture en grand des osiers, du sorgho à balais et des céréales. On a dû renoncer à ces projets, en présence de l'impossibilité de se procurer un nombre suffisant d'ouvriers agricoles. Les terres dépendant de la ferme, cotées hors classe et d'une fertilité extraordinaire, ont été livrées à l'affermage.

Disons en passant que la ferme de Casseuil est une des premières sur lesquelles on ait fait l'essai réussi des cultures en lignes, qui ont donné de si bons résultats.

Au moment où les bras manquaient dans la Gironde, le propriétaire dont nous parlons, avec assez peu de logique au premier abord, se rendait acquéreur, avec des amis, de vastes domaines situés dans les Basses-Pyrénées. Le noyau de la propriété comprenait 450 hectares, dont 50 en rapport, et, par des adjonctions faciles, faites à des prix avantageux, l'étendue de l'exploitation pouvait être portée à deux mille hectares.

Le domaine ainsi formé, nommé LA COLONIE, ne devait pas rester une exploitation privée, mais devenir la propriété commune de ses acquéreurs et des travailleurs qui le mettraient en rapport.

Cet essai devait se faire dans des conditions exceptionnelles, puisque, sur les 2,000 hectares que devait plus tard traverser une route départementale décrétée, il existait déjà 4 kilomètres de routes de service, 50 kilomètres de fossés et de clôtures, 6 métairies en activité, et 50 hectares de terres cultivées, qui montraient les résultats que pouvaient donner les cultures du blé, des racines et de la vigne.

Il ne nous est pas possible, dans ce cadre, de développer longuement les vues agricoles du directeur de *La Colonie*; elles sont consignées dans une brochure, tirée à un petit nombre d'exemplaires, et à laquelle nous emprunterons simplement quelques notes importantes. Voici les principales bases de l'organisation de cette exploitation nouvelle, qui trouvait un moyen généreux et naturel de s'opposer à l'émigration ouvrière, en assurant l'existence et l'avenir des agriculteurs par l'association. Nous laissons la parole à l'auteur de la brochure :

« Les idées que nous émettons, dit-il, sont éminemment pratiques et formulées par une expérience sérieuse et attentive...

» Voici un extrait des statuts de l'association que nous voulons former :

« Les ouvriers de la Colonie s'engagent pour une période de douze années, comprenant deux ans de défrichements et dix ans de cultures régulières.

» Ils sont défrayés et entretenus aux frais de la propriété, à des conditions à peu près semblables à celles des engagements actuels du pays.

» A l'expiration des douze années, ils entrent en jouissance d'une partie des terres qu'ils auront cultivées, à titre de propriétaires absolus. La quantité de terres concédées sera fixée par l'engagement; elle sera suffisante et proportionnelle à l'importance de la famille et au travail qu'elle aura produit. Un logement, une étable, un ou plusieurs attelages de gros bétail, suivant l'importance de la concession, leur sont également acquis en toute propriété.

» Tout cela est précis. Nous disons à l'ouvrier : Vous allez travailler douze ans, libre de soucis et de dettes, apprenant les bienfaits de l'association et les nouveaux procédés agricoles. Au bout de ce temps, vous serez propriétaire et maître, et vous aurez acquis l'héritage de vos enfants.

» Et certes, il ne s'agit pas de terres ingrates ou de landes sablonneuses, mais de terrains vierges, pleins de sève et d'avenir, placés à côté de terres cultivées, qui montrent ce qu'ils peuvent devenir sous une main laborieuse et intelligente.

» Le sort que nous faisons à nos travailleurs ne diffère pas de celui que leur font les autres propriétaires, ET NOUS ASSURONS EN PLUS LEUR AVENIR. Les économies que nous réalisons proviennent d'une bonne application du principe d'association, et ne sont entachées d'aucune parcimonie.

» Dira-t-on que nous portons atteinte au principe de liberté individuelle, en astreignant nos colons à une vie uniforme ? Notre intention formelle est d'accorder aux ouvriers toute la liberté possible, compatible avec la bonne marche de notre entreprise. Mais une vie régulière n'est une chaîne que pour les esprits inquiets, que nous éloignerons volontiers de la Colonie. Les paternelles injonctions de nos statuts n'ont rien des rigueurs absolues de la discipline militaire. Que tous ceux qui ont pratiqué la campagne disent s'il y a une autocratie comparable à celle qu'exerce le paysan ou le petit propriétaire sur *le valet*. Le valet ne discute pas, quelle que soit la question qui s'élève entre lui et le maître; il se soumet ou il s'en va. Nous avons un tel souci de la justice, qu'on verra dans nos statuts la création d'un conseil de colons, balançant dans certains cas l'autorité directrice.

» La réussite des travaux agricoles, exécutés par des réunions religieuses, montre ce qu'on peut obtenir du principe d'association bien appliqué. On objectera que le mobile religieux nous manque. Nous en avons un autre, à peu près aussi puissant : c'est l'intérêt personnel. »

Ces quelques lignes suffisent pour donner à nos lecteurs une idée exacte des statuts de la *Colonie*. Le travail et le capital y sont associés à part égale, avec les mêmes droits.

Ajoutons, pour écarter toute idée de rêve et d'utopie, que l'ouvrage dont nous parlons entre dans les détails les plus minutieux au point de vue des chiffres. Les dépenses et les recettes y sont calculées de la manière la plus exacte, en se basant sur des résultats obtenus.

Toutes les éventualités sont prévues, et la *Colonie*, en s'appuyant sur des données certaines, offre des revenus supérieurs à l'intérêt légal.

Cette association-modèle ne fonctionne pas encore ; on sait les entraves matérielles qui s'opposent quelquefois à la marche des projets les plus dignes de réussir. Mais une idée aussi féconde ne mérite-t-elle pas d'être discutée, et croit-on que le prix de cent mille francs en puisse récompenser une meilleure ?

La grande question pour le travailleur, n'est-ce pas la préoccupation de l'avenir, qui le décourage souvent, et qui paralyse ses efforts ? Quand on songe aux immenses étendues de terres de seconde qualité, qui sont abandonnées en France, on s'étonne de ne pas voir le capital s'immiscer dans la question, pour augmenter, dans des proportions incalculables, la richesse la plus réelle du pays. Mais l'argent ne suffit pas à faire ces miracles, il faut que le principe d'association puisse s'appliquer largement, et dans les conditions que l'auteur de la *Colonie* a su développer. Demandez à l'ouvrier dix à quinze années de travail, en échange d'un salaire suffisant et d'un avenir assuré. Il viendra certainement à vous, et vous marcherez avec lui au succès et à la fortune par la création de richesses territoriales. C'est le fonds qui manque le moins, a dit La Fontaine. Nous serions heureux si ces lignes pouvaient attirer l'attention sur une idée généreuse et pratique.

P. SCOTT.

COURRIER DE L'EXPOSITION

LE soleil s'est levé, splendide et fulgurant. Les chaleurs d'un été redoutable ont remplacé les giboulées et les averses; le beau temps règne enfin sur l'Exposition universelle. Ainsi s'accomplissent nos prédictions, plus sûres que celles de Calchas et de Mathieu de la Drôme. On a déballé, ou peu s'en faut, et le ciel, touché du zèle des administrés de la Commission impériale, regarde leurs travaux d'un œil plus clément.

Mais qu'on y prenne garde ! Ces rayonnements ne sont pas sans appel. Il y a de l'indulgence dans cette fête qui nous est donnée, et il faut savoir nous en montrer dignes. Que le beau temps ne soit pas une raison pour se croiser les bras. Hâtons-nous de rembourrer les banquettes du Théâtre International. Peuplons les serres ; nettoyons les allées ; enlevons les caisses ; ouvrons les galeries ! Sus, aux jardins ! Secouons les exposants endormis, et montrons-nous enfin dans toute notre gloire. Il n'est que temps.

∴ L'Exposition n'a pas de meilleurs amis que nous. C'est ce que ne veulent pas comprendre quelques esprits optimistes, — nécessairement soudoyés, — qui s'étonnent de nos reproches et de nos gronderies familières. Si nous la rudoyons un peu, c'est que nous voulons la voir arborer toutes ses parures, et sortir enfin de la chrysalide où elle s'obstine à se confiner. Elle nous fait l'effet d'un baby qui s'entête à ne pas se laisser débarbouiller.

Pour répondre d'un seul mot à quelques observations qu'on nous adresse, nous défions qu'on puisse signaler dans nos critiques une seule exagération, une seule inexactitude. Contrairement aux gens qui font un siège au coin de leur feu, c'est au Champ-de-Mars même que nous puisons nos renseignements, et la rédaction de l'*Album* fait certainement le fond des recettes de la Commission impériale. Mais, si nous avions le moindre levain dans l'âme, il nous serait si facile de le montrer en gardant nos vingt sous!

Ne citions-nous pas, dans notre précédent numéro, une feuille bienveillante, qui ne craignait pas d'avancer, comme une chose toute naturelle, que *rien n'était encore terminé*? Pour nous, il y a dans ces mots une hyperbole notoire et dont nous n'accepterions pas la responsabilité.

Il nous semble donc qu'en donnant à nos critiques une forme impartiale, mais absolument indépendante, nous avons usé d'un droit absolu. Nous avons l'orgueil de croire que nous n'avons pas démérité de nos lecteurs, en leur disant la vérité. A quoi bon les tromper sur des faits dont tout le monde peut se rendre compte? C'est donc un bien grand crime que de parler sincèrement?

Il nous a paru utile de développer ces idées si simples, pour n'y plus revenir. Que des journaux en pleine décadence se fassent les champions de petits intérêts, et trouvent mauvais qu'on ne fasse pas métier et marchandise de la plume et du crayon, c'est leur affaire, et nous ne saurions leur chercher querelle. La place est assez vaste au soleil pour que toutes les feuilles y poussent, même celles qui ont des vices de constitution.

Nous devons même nous accuser d'une faiblesse ; c'est d'être à cet égard d'une grande tolérance, sinon pour nous, du moins pour nos voisins. Quand un journal, entrant dans la lice armé de pied en cap, poussant à la Commission des bottes vigoureuses, désarme tout à coup pour se vendre dans l'enceinte du Champ-de-Mars, — nous ne croyons rien autre chose, sinon qu'il a changé de rédacteurs, ou que ses rédacteurs ont changé d'opinion. C'est une chose toute naturelle.

Mais c'est donner beaucoup de place à des affaires particulières. Terminons cette campagne, et arrêtons-nous aux portes du Luxembourg.

∴ Le *Great Eastern* vient d'arriver à Brest, avec quelques milliers de voyageurs américains, se rendant à l'Exposition internationale. La traversée de New-York en France s'est effectuée dans les meilleures conditions. Il paraît que cet immense navire est aménagé avec un luxe et un confort admirables, et que sa masse est telle que le roulis et le tangage sont à peu près épargnés aux passagers, ainsi que le mal de mer.

∴ Bien que cela n'intéresse pas directement l'Exposition, nous devons dire quelques mots des nouvelles élections de l'Académie. M. Jules Favre est nommé, et l'accord est unanime pour applaudir à l'exaltation du célèbre avocat. M. Gratry, aussi heureux que lui, a vu son nom sortir de l'urne, de préférence à celui de Théophile Gautier. Il n'y a pas grand mal à cela. M. Théophile Gautier est naturellement destiné à occuper ce quarante-et-unième fauteuil, où se sont assis tant de gens de mérite, depuis Molière jusqu'à Honoré de Balzac.

∴ La Société des gens de lettres prépare un congrès littéraire international, qui se tiendrait pendant la durée de l'Exposition. Les écrivains du monde entier, les plus illustres comme les plus infimes, sont appelés à prendre part aux réunions et AUX DÉBATS que la Société va organiser, et dont la date, le local et le programme seront prochainement fixés.

Nous empruntons cet avis extraordinaire à un journal bien informé; mais nous avouons que ce projet nous étourdit. Il nous semble que la Société des gens de lettres ne s'entend pas déjà toute seule. Est-ce donc le moment de généraliser la discussion? ORGANISER DES DÉBATS! — auxquels les écrivains du monde entier prendront part! Quelle mêlée prodigieuse! Quelles peignées morales! Quelles luttes gigantesques! Que sortira-t-il d'une pareille bataille? Qui sera tombé?

Les écrivains solides sont invités à envoyer leur adhésion à M. Emmanuel Gonzalès, 14, cité Trévise, au siège de la Société. Les auteurs des neuf cent quatre-vingts cantates, présentées au dernier concours de poésie, ne sont pas exclus.

∴ Pourquoi la grande horloge de la porte principale du Palais de l'Exposition s'obstine-t-elle à ne pas marcher? Pourquoi marque-t-elle des heures indues et tout à fait improbables? L'Exposition a des attraits suffisants pour nous faire oublier les heures, et c'est précisément pour cela qu'il est bon de nous les rappeler. Il est très fâcheux qu'on soit obligé d'aller au Jardin central, pour consulter un cadran en activité, et cette course accessoire peut suffire à faire manquer l'heure du train.

Il y a bien le carillon que l'on entend à peu près de tous les points du parc, mais il joue le plus souvent l'air de la *Reine Hortense*, et ce n'est pas une indication suffisante.

∴ Les visites royales, dont nous avons donné la liste il y a quelque temps, auront à peu près lieu comme nous l'avons indiqué. Les nuages qui couvraient l'horizon se dissipent. L'empereur de Russie arrivera à Paris à la fin de mai et logera au palais de l'Elysée. Le roi de Prusse descendra chez nous, à la même époque, et s'établira aux Tuileries — en visiteur. L'empereur et l'impératrice d'Autriche ne se mettront en route que vers la fin de juin, tenant à voir l'Exposition entièrement et complètement terminée. Nous croyons pouvoir affirmer que le théâtre de l'Exposition sera alors ouvert — et peut-être auparavant.

On attend de jour en jour le roi et la reine des Belges, — le jeune roi de Bavière, — et une autre tête couronnée, Richard Wagner.

∴ Le grand phare rouge de l'Exposition, qui sert de point de repère aux voyageurs égarés sur les hauteurs de Chaillot ou dans les plaines de Grenelle, a commencé ses essais d'éclairage. Il est élevé, comme on sait, sur des fondations de rochers, placés dans le petit lac qui avoisine le pont d'acier, dit pont d'Orsay, — ce pont, d'une élasticité telle, qu'il ploie au passage du cabriolet le plus léger.

Cette colonne de fer creux, qui se monte et se démonte comme un tournebroche, et dont nous avons donné plusieurs dessins à nos lecteurs, a cinquante mètres de hauteur. On arrive à sa galerie supérieure par un escalier de 250 marches. Son feu peut se distinguer en mer à une distance de 50 kilomètres. Elle est destinée à se fixer définitivement sur un îlot, nommé les Roches-Douvres, qui s'élève en pleine mer, entre l'île Bréhat et l'île Guernesey, à 12 lieues environ des côtes de France.

∴ Ce ne sont pas seulement les gens de lettres qui veulent former un congrès international, mais les agriculteurs. Nous avouons avoir plus de confiance dans le succès de cette dernière réunion. La réussite d'une pareille entreprise dépend, d'ailleurs, de la main qui la dirige, de l'esprit qui l'anime et qui doit faire converger vers le même but les intérêts distincts.

Au reste, ces projets d'association, alors même qu'ils échouent, ne sont pas complètement stériles. Il est rare que, dans les réunions d'hommes spéciaux, quelques personnalités ne se rencontrent pas, qui s'unissent, se complètent et gagnent à échanger leurs opinions et leurs idées. Voilà pourquoi nous sommes heureux d'annoncer la formation d'un « Cercle des agriculteurs » qui doit survivre à l'Exposition internationale.

La cotisation est fixée à 50 francs, et la souscription est ouverte dans les bureaux de la *Maison rustique*, 26, rue Jacob, à Paris.

G. RICHARD.

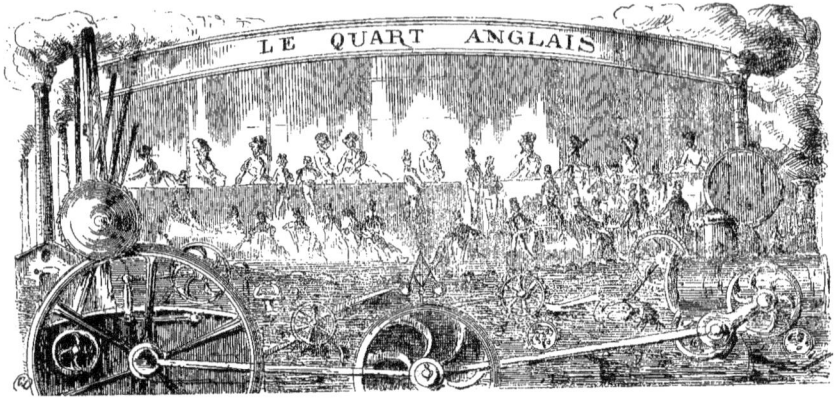

PROMENADE AU QUART ANGLAIS

CETTE partie de l'Exposition est peut-être celle où l'influence de la Commission impériale se fait le moins sentir. Cela n'en veut pas dire de mal. Au rebours du quart français, où la moindre vitrine a dû passer sous les fourches caudines d'une censure préalable, on a laissé ici le champ libre à la fantaisie individuelle. Une fois les emplacements répartis, chacun s'est installé à sa guise, ne s'inquiétant pas plus de son voisin que son voisin ne s'inquiétait de lui, et s'occupant avant tout d'organiser son étalage dans les meilleures conditions possibles.

Ce système n'est pas sans inconvénient. Il est certain que l'harmonie du coup d'œil général est rompue par ces constructions de styles divers, que rien ne relie entre elles; mais cette infériorité est largement compensée par l'arrangement des détails.

Les expositions ont, en général, un défaut inhérent à leur nature; c'est de rappeler l'installation des bazars. Les boutiques se suivent et se ressemblent un peu trop; — de là un aspect qui doit fatalement manquer de perspective artistique. Il suffit pour s'en convaincre de parcourir les galeries du quart français — à gauche, en entrant.

A droite, au contraire, la liberté laissée aux exposants enfante des merveilles relatives. Dans certaines parties de l'Exposition britannique, l'illusion est telle, qu'on se croit transporté au bord de la Tamise. L'avenue des modes et des dentelles est pleine de couleur, et il n'y manque qu'une file d'équipages armoriés pour qu'on pense être à Regent-Street. Les magasins sont installés avec un luxe et un confort qui rehaussent l'éclat des objets exposés.

Une des plus grandes curiosités du quartier est, sans contredit, la galerie des machines; mais ne les voit pas fonctionner qui veut, et les visiteurs des jours ordinaires ont été jusqu'ici les seuls favorisés. Le dimanche, tout ce côté de l'Exposition est paralysé. Certes, l'observation fidèle du repos hebdomadaire est une coutume respectable par son antiquité; mais ne devrait-on pas, dans cette circonstance, faire quelque chose pour concilier l'intérêt public et les scrupules religieux? Le public du dimanche paie comme celui des autres jours; pourquoi ne jouirait-il pas des mêmes avantages?

Il nous semble qu'en insistant un peu, on arriverait au résultat désiré, car les principes des exposants anglais nous paraissent être assez élastiques. Pendant que leurs machines se taisent au dedans, leurs buffets font rage au dehors. Et quels buffets! Si vous voulez passer en revue les types différents des beautés britanniques, le Champ-de-Mars vous offre une occasion qui ne se représentera pas de longtemps. Nos voisins ont tenu à honneur de continuer leur exhibition, jusque dans ces établissements, créés en vue de la vente du porter et des sandwiches, et qui, accessoirement, exposent un remarquable assortiment de cheveux blonds, jaunes, noirs et rouges. Autant que nous en avons pu juger, les demoiselles de comptoir acceptent spirituellement leur position officielle, et ne dédaignent pas de faire un bout de conversation avec les consommateurs. Elles rêvent sans doute à la patrie absente, car leurs regards ont d'étranges mélancolies et de singulières profondeurs.

Toutes les Anglaises importées, — il faut le dire, — ne sont pas du même avis. Si les demoiselles des buffets ont le sourire et la parole faciles, il n'en est pas de même des ouvrières qui dirigent les agaçantes machines à coudre. Ces mécaniques qu'on aperçoit à droite, en entrant par le grand vestibule, ont pour moteur un groupe de *young-girls*, toutes plus fraîches les unes que les autres, mais absolument muettes. N'essayez pas de leur demander le moindre renseignement, car vos questions, excitant une rougeur pudique, iraient infailliblement rejoindre toutes celles qui les ont précédées, et qui attendent encore une réponse.

Le prospectus parle d'ailleurs pour elles, et constitue une des nuances industrielles du peuple anglais, absolument comme la brochure est un des besoins de sa religion. Si dans le Palais on distribue à profusion les adresses et les notices, on ne peut faire un pas dans le Parc, sans rencontrer des gens bien intentionnés qui vous encombrent de petits livres pieux. Aux abords de la maison des Missions protestantes, élevée en face du Cercle international, cette propagande atteint de formidables proportions. Si dans un mois, Paris n'est pas converti au culte évangélique, ce ne sera pas la faute des apôtres du Champ-de-Mars. Heureusement pour le promeneur paisible, que ce prosélytisme est forcément limité; sans cela nous verrions, le dimanche, les allées du parc, ornées de messieurs tout de noir habillés, haranguant la foule, une Bible sous le bras et un tabouret à la main.

De la porte des Missions on aperçoit le café-concert, dont l'ouverture, tant de fois annoncée, est indéfiniment ajournée. Le voisinage d'une chapelle et d'un café n'est pas la seule étrangeté du quart anglais. En quittant les jardins pour rentrer dans le Cirque, on trouve une magnifique pompe à in-

cendie, s'élevant au milieu d'un essaim de pianos. Nous sommes bien restés dix minutes en contemplation devant cette pompe, sans réussir à comprendre par quelle parenté secrète elle se rattachait à la classe des instruments de musique. Mais on sait que la classification des produits passe pour un chef-d'œuvre.

Nous ne comprenons pas davantage l'utilité des pyramides d'or que l'on rencontre au nord comme au sud : or de Prusse ou or d'Australie; ce dernier obélisque, élevé en l'honneur des mines de la colonie de Victoria, est remarquable par son importance, et les amateurs de statistique ne manquent jamais de copier l'annonce qui la décore :

MASSE D'OR EXTRAITE DES MINES D'AUSTRALIE
DE 1851 A 1866 :
3,651,436,100 FRANCS.

Il faut convenir que c'est un joli denier.

Tout près de ce galion, un manufacturier fantaisiste de Manchester a imaginé de construire un clocher grotesque avec des bobines de fil. L'effet en est pittoresque, et les âmes naïves admirent la patience de cet honnête négociant qui, comme Alcibiade, a su couper la queue de son chien.

Un des attraits particuliers du quartier, c'est le fameux Jardin chinois, ouvert depuis samedi dernier. Il comprend un café, une exposition et un théâtre.

Le café occupe le deuxième étage d'un petit pavillon assez élégant; deux jeunes Chinoises en font les honneurs, et débitent du thé, un paquet ou à la tasse.

Nous reviendrons sur cette Exposition, qui mérite des notes spéciales. Nous devons avouer, d'ailleurs, nous être laissé séduire, à notre arrivée, par le bruit d'un orchestre qui appelait les visiteurs au théâtre. Une ouvreuse française nous guida à travers un dédale de sentiers obscurs, et nous conduisit à la salle de spectacle, ouverte en plein vent, et soumise à toutes les variations de la température.

La scène consiste en une sorte d'estrade, où l'on voit tour à tour des jongleurs grecs, des danseurs écossais, des clowns indiens et des acrobates italiens. Quant aux Chinois, au nombre de deux, leurs fonctions consistent jusqu'à présent à ouvrir et à fermer les rideaux après chaque exercice. Il nous a semblé que le public était fort gai. C'est tout ce que nous pouvons en dire.

En somme, le théâtre chinois inaugure les soirées dramatiques du Champ-de-Mars. Grâce à lui, le parc est encore animé à onze heures du soir, et le promeneur, fatigué de la chaleur du jour, n'est plus obligé de partir au moment où il peut trouver un peu d'ombre et de fraîcheur.

Malgré l'activité prodigieuse de ces derniers temps, l'exposition anglaise n'est pas encore complètement achevée; il y a par-ci, par-là, quelques vides, et certaines machines ne marchent pas, mais ce qui reste à faire est peu de chose, et il serait à désirer que les autres nations en fussent au même point. Regrets stériles !

Le Japon déballe ses produits, et le Maroc continue à peindre ses boutiques. Quand ce petit coin sera fini, ce sera certainement l'un des plus intéressants de l'Exposition. Il faut donc savoir attendre.

La Perse nous l'apprend d'ailleurs naïvement. L'emplacement qui lui est réservé est entouré de planches, sur lesquelles on lit cette inscription en bon français :

« *Fermé jusqu'à l'arrivée des produits persans.* »

L'exposition du Brésil paraît devoir être très belle, à en juger par l'énorme dimension des caisses, qui attendent patiemment qu'on veuille bien les démembrer.

Le Canada est à peu près dans les mêmes conditions, mais ses caisses sont plus petites ; et puis il veut faire les choses comme il faut. Les peintres chargés de l'ornementation de ce rayon se livrent à des débauches de décoration. Sous prétexte que le commerce des bois est une des branches importantes de l'industrie canadienne, on simule une forêt; on peint les colonnes et les poutres couleur d'écorce d'arbres ; on fait un plafond de feuilles vertes, avec des éclaircies de ciel bleu. Pendant ce temps, les produits emballés attendent que les arbres soient secs, et que le ciel soit fini.

L'exposition américaine avance lentement; tout y est encore à l'état d'ébauche, sauf les ameublements qui offrent à l'admiration des visiteurs de splendides cheminées en marbre de Californie.

Quant aux États-Pontificaux, les ouvriers sont en plein travail d'organisation.

En somme, tout cela demande quelques jours encore pour être en état, et nous avions raison de dire, il y a un mois, que l'ouverture réelle de l'Exposition ne pourrait pas avoir lieu avant le 15 mai. Alors seulement l'ensemble sera appréciable, et l'on ne risquera plus, en suivant certaines allées, de se heurter à des poutres, de trébucher sur des caisses, ou de trouver des barrières muettes et des portes infranchissables.

<div style="text-align: right;">JEHAN VALTER.</div>

SUÈDE & NORWÈGE

EXPOSITION DE COSTUMES ET DE TYPES NATIONAUX

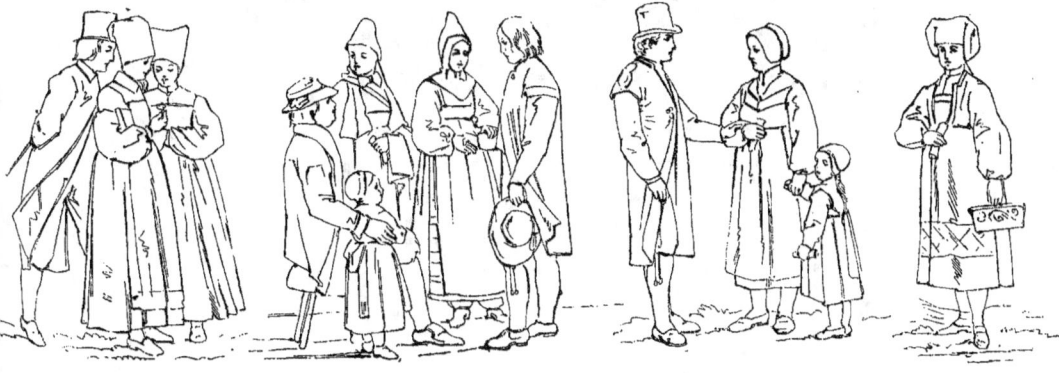

ARTS LIBÉRAUX — LIBRAIRIE

Le commerce de la librairie, selon nous, peut prendre place au premier rang des arts libéraux, du moins quand il est exercé avec ce sentiment et ce respect de l'art, qui ont rendu célèbres les noms des grands éditeurs du seizième et du dix-septième siècles. Il faut aimer les livres, pour savoir en faire, même au point de vue matériel. Il y a, dans la correction et dans les recherches des impressions, dans le choix des types, dans l'harmonie des caractères, dans leur disposition, dans la fabrication du livre enfin, un travail que l'on ne réussit que si l'on a été marqué d'un signe particulier.

Le goût ne s'apprend ni ne s'enseigne. Les anciens éditeurs, nos maîtres sous tant de rapports, étaient à la fois artistes et ouvriers; ils n'ont pourtant pas dit le dernier mot de la typographie. Les éditeurs d'aujourd'hui, malgré le bon vouloir et les tendances artistiques de quelques-uns, ne peuvent pas toujours suivre la bonne voie. La question de prix de revient est devenue majeure dans ces temps de librairie à bon marché, et l'on sacrifie au veau d'or, quoiqu'on sache très bien que le vrai Dieu est sur la montagne. Certes, nous sommes loin de blâmer les publications à bas prix et les spéculations qui mettent à la portée de tous le pain de l'intelligence. Mais il est, dans les travaux les plus modestes, une part que l'on peut faire à l'art et qu'il faut lui réserver. Dans le *Chariot d'or*, le voleur qui perce le mur du voisin sait donner à la brèche une forme élégante.

Aussi, devons-nous féliciter nos grandes maisons de librairie, quand, en dehors de leurs impressions ordinaires, elles se rattachent aux traditions artistiques, en élevant des monuments typographiques qui doivent rester.

Si nous pénétrons dans le palais de l'Exposition par la porte d'Iéna, et que nous suivions l'allée principale qui conduit au Jardin central, nous trouverons, un peu avant d'y arriver, et sur notre gauche, la galerie des Arts libéraux, qui s'ouvre entre deux expositions particulières. A droite, la maison Mame, de Tours; à gauche, la maison Hachette, de Paris. On sait combien ce dernier nom est estimé, et quel est le mouvement prodigieux de cette maison, qui a pour succursales la plupart des librairies de France et les bibliothèques de toutes les gares de chemins de fer.

Les magasins de MM. Hachette, pour suffire à des affaires aussi nombreuses, ont pris un développement considérable, et occupent au boulevart Saint-Germain de vastes bâtiments qu'on ne peut comparer qu'à un ministère. C'est un monde tout entier, dont l'organisation est si parfaitement agencée qu'on aperçoit à peine les rouages qui le font agir.

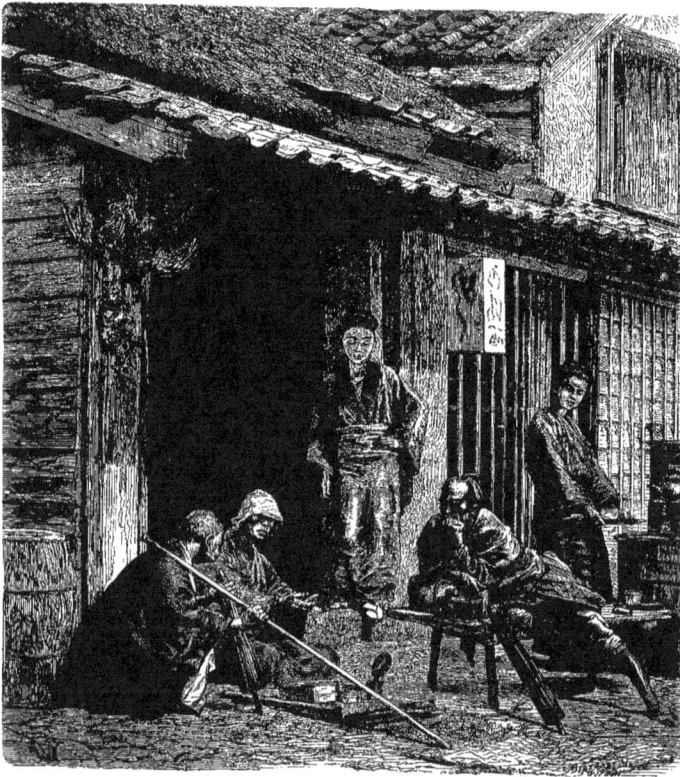

Le seuil d'une auberge de village au Japon. — Dessin de A. de Neuville d'après une photographie.

Au reste, nous ne nous occuperions pas de l'exposition de cette maison, si elle ne se recommandait que par la multiplicité de ses publications et l'activité de ses affaires. Mais il n'est point d'année où elle ne publie quelque ouvrage de luxe, rentrant dans les conditions de recherche typographique dont nous parlions tout à l'heure. C'est à ce titre que nous la signalons, et nous sommes heureux de donner à nos lecteurs, à l'appui de cette opinion, deux gravures, récemment publiées, extraites de ses éditions.

L'une fait partie d'un journal périodique, qui paraît sous le nom du Tour du Monde, et qui rassemble dans ses colonnes des récits de voyages. La géographie est une science en plein mouvement, qui fait tous les jours de nouvelles découvertes et qui ne s'arrête pas. Ainsi fait ce journal, qui passe de l'Orient à l'Occident, à la suite des touristes les plus hardis, des savants les plus illustres, et qui tient notre pays au courant de toutes les conquêtes modernes.

La seconde gravure n'a pas besoin de commentaires. C'est

e château en Espagne, bâti par Perrette, dans cette magnifique édition de La Fontaine, illustrée par Gustave Doré, et qui est déjà populaire. Ce sont là des livres qui ennoblissent un éditeur et le placent au premier rang.

Nous continuerons, dans quelques jours, à explorer la galerie des Arts libéraux, et nous poursuivrons notre promenade à travers les livres et les estampes. Il y a de quoi s'étonner peut-être du peu d'ensemble qui a présidé à leur agencement. Chaque éditeur a pris sa case et l'a bourrée violemment de ses éditions, bonnes ou mauvaises, bien ou mal réussies. Il y a des exceptions à faire, mais l'aspect général est manqué. Nous ne nous expliquons pas d'ailleurs qu'on étale

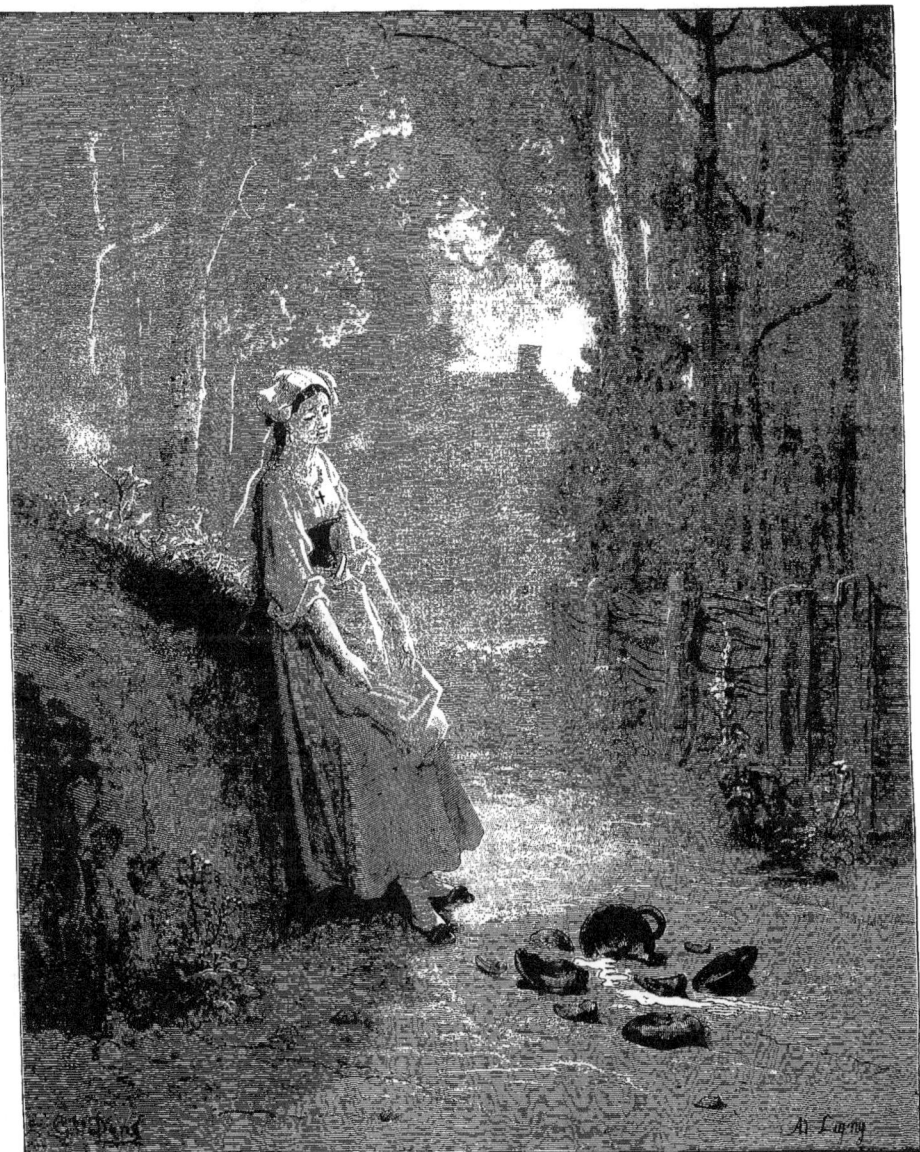

LA LAITIÈRE ET LE POT AU LAIT.

des volumes qui n'ont aucun mérite particulier de papier, d'impression ou de correction. C'est le cas de la majeure partie des exposants.

Nous reviendrons sur cette question avec plus de détails. L'Imprimerie impériale étale de fort belles choses, mais il y a dans ses produits quelque chose de froid, d'incolore, d'officiel, qui ne séduit pas. Çà et là, des curiosités de bon aloi attirent les yeux, et nous en ferons l'objet de notes précises.

Ev. DUBREUIL.

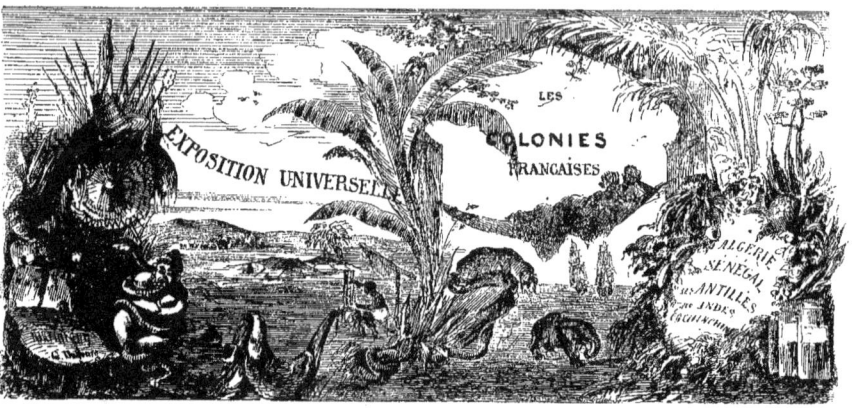

u magnifique empire colonial que possédait la France au dernier siècle, quelques débris seulement lui sont restés. En Asie, elle avait le Bengale; elle n'y possède plus que quatre ou cinq comptoirs sur les côtes de l'Hindoustan, et une colonie naissante, la Cochinchine, qu'elle vient de conquérir. En Amérique, Terre-Neuve, la Louisiane, Saint-Domingue, cette perle des Antilles, et le Canada, étaient français. Aujourd'hui notre pays en est réduit à la Guyane, aux îles de la Guadeloupe et de la Martinique, aux rochers de Saint-Pierre et Miquelon. En Afrique, il nous reste l'île de la Réunion, quelques établissements à l'embouchure du Sénégal, et les comptoirs du Gabon. Enfin, en Océanie, les groupes insulaires de Taïti, de la Nouvelle-Calédonie et des Marquises, sont les seules terres qu'abrite le pavillon français. Mais, quelle que soit l'exiguïté de ces territoires, eu égard à l'étendue de ceux relevant jadis de la France, ils n'en forment pas moins, avec l'Algérie, son plus beau fleuron, une couronne coloniale encore digne de notre orgueil.

L'exposition des produits de nos colonies, que signalent de loin deux touffes de bambous et de cannes à sucre, est disposée à l'extrémité de la section française, près de la classe de l'instruction publique, et immédiatement avant la partie du palais occupée par la Belgique. Ce renseignement topographique, un peu aride, sans doute, est d'autant plus nécessaire que, par suite d'un accident bizarre, resté inexpliqué jusqu'à ce jour, le gros catalogue officiel, a omis de mentionner l'Exposition coloniale française.

En tête des matières exposées figurent toutes les variétés de cafés de la Martinique et de la Réunion, renfermés dans des bocaux. Il n'est besoin que de les nommer pour rappeler quelle est la réputation de ces cafés, et le rang honorable qu'ils occupent dans le commerce, immédiatement après les produits similaires de l'Arabie. Seulement, au lieu de ces vases de cristal qui, selon nous, ont le tort de rappeler l'étalage des « spécialités de cafés », il nous eût semblé préférable d'imiter les Anglais dans leur exposition de produits coloniaux, et de mettre sous les yeux des visiteurs les balles de café, telles qu'elles arrivent de la Martinique ou de la Réunion; le coup d'œil eût peut-être manqué d'élégance, mais non d'un certain cachet.

La même observation pourrait s'appliquer aux cassonades et aux cotons, également offerts sous verre à l'observation des visiteurs.

Les cassonades ou sucres bruts, dont les diverses qualités se distinguent les unes des autres par leur nuance, variant du brun sombre au brun jaunâtre clair, proviennent de notre petit groupe des Antilles; elles sont exposées, telles qu'elles arrivent dans les entrepôts de Nantes, de Bordeaux et du Havre, où vont les prendre les raffineries de la métropole.

Quant aux cotons, déjà en faveur dans quelques filatures de la Seine-Inférieure et du Bas-Rhin, leur principal pays de production est le Sénégal où, depuis longtemps déjà, les indigènes le cultivent, le tissent, le teignent en différentes nuances, mais le plus souvent par l'indigo. Quelques échantillons de cette dernière teinture, exposés dans les vitrines, sont remarquables par la franchise de la couleur et leur reflet métallique.

Dans le but de forcer l'attention des visiteurs, et de les amener doucement à jeter un coup d'œil sur l'Exposition coloniale, moins amusante en apparence que bien des babioles à grand fracas et à peintures criardes, qui encombrent le palais et le parc, le comité d'exposition du ministère de la marine a fait représenter l'atelier d'un tisserand Wolof ou Oualof, habitant nègre de la Sénégambie. Cet atelier, d'une extrême simplicité, se compose de quatre piquets, supportant une natte inclinée, pour garantir l'ouvrier des rayons du soleil, d'un petit banc et du métier, le tout occupant une surface de deux à trois mètres. Comme Bias, de philosophique mémoire, le tisserand nègre porte tout son bagage avec lui, s'établit là où le guide sa fantaisie, dans une cour, sur le bord d'un chemin, dans un champ, et, sa besogne achevée, remporte tout son attirail qu'il serre dans un coin de sa case. D'après les spécimens exposés, les étoffes de coton de la fabrique des Wolofs présentent une certaine régularité de tissage et sont d'une force, d'une durée, dont n'approchent pas nos tissus de même nature, tourmentés et à moitié détruits, avant de naître, par l'action des mécaniques. Seulement, la bande de coton du tisserand sénégambien étant extrêmement étroite (15 à 20 centimètres de largeur), les pièces de grande dimension sont formées de plusieurs bandes, réunies au moyen de coutures presque invisibles, et présentant autant de force que le corps de l'étoffe lui-même. Il y a plus d'un siècle que les colons européens ne cessent de conseiller aux fabricants nègres d'augmenter la largeur des bandes, ce qui leur économiserait du temps, sans que pour cela ils fussent obligés de modifier en rien leur outillage primitif, mais il y a plus d'un siècle aussi que les tisserands Wolofs répondent: Tel a été le mode de fabrication des pères, tel doit être celui des fils. Est-il donc nécessaire de faire le voyage du Sénégal, pour avoir le plaisir d'entendre une pareille réponse?

Dans la vitrine des mêmes tissus est une pièce d'étoffe à fond indigo, parsemée de petits pois blancs. Pour obtenir ces pois, dont les rangées sont régulièrement disposées, les nègres, qui ne connaissent pas les appareils compliqués de

nos manufactures de toiles peintes, ont à leur disposition une méthode ingénieuse et régulière, basée sur une patience à toute épreuve. A l'endroit où doit être réservé le point blanc, ils pincent l'étoffe, serrent fortement le petit bourrelet par un fil, répètent l'opération pour chacun des espaces blancs à ménager, c'est-à-dire huit ou neuf cents fois au moins par mètre carré, et cela fait, plongent la pièce dans la teinture. Quand l'étoffe, retirée de la cuve, est sèche, on défait chacun des nœuds, si bien serrés que la teinture liquide n'a pu les pénétrer, et on met à découvert les taches blanches circulaires.

Outre le café, le sucre et le coton, dont la culture suffirait seule à la richesse des colonies françaises, l'Exposition nous montre, venant de la Martinique, des cigares de diverses sortes. Ceux dits *bouts de nègre* sont minces, effilés, de couleur brune, et longs de vingt-cinq à trente centimètres. Des comptoirs de l'Hindoustan nous viennent des échantillons d'indigo, d'huile de palme, et des meubles en bois de tulipier, sculptés et fouillés à jour par des artistes indous, avec une adresse et une patience qu'atteignent peut-être, mais ne dépassent pas nos meilleurs sculpteurs européens.

Les archipels océaniens nous envoient des spécimens d'huile, de blanc, de fanons et de dents de cachalots, des écailles richement teintées de tortue géante, et des fibres de bananier dont on peut fabriquer des cordes extrêmement résistantes.

La Guyane présente ses bois de *wacapou*, d'une nuance douce, tenant à la fois du noyer, du chêne et du myrthe; et de *cœur-dehors*, sans fil, et de couleur violet-clair. Ces bois, dont l'industrie peut tirer un utile parti, comme le démontrent les meubles, les panneaux et les moulures exposés, sur lesquels on les a mis en œuvre, sont d'un effet décoratif des plus heureux.

A côté des productions naturelles des colonies françaises sont exposés, mais à titre seulement d'objets de curiosité, divers produits des industries locales.

Ainsi, au-dessus des vitrines de gauche, les armes et les divers ustensiles, à l'usage des naturels océaniens et sénégambiens, des habitants de l'Hindoustan et de la Cochinchine, sont disposés en trophées; au fond de la galerie, une vitrine renferme les instruments de musique des mêmes peuplades; le *balafon* ou harmonium nègre, coquillage percé, rendant un son aigu; le tambourin; le chalumeau en bambou; les guitares du Sénégal, à double étage de cordes. Plus près de l'entrée sont des objets de Taïti, parmi lesquels une couronne de paille blanche, légère, d'un dessin délicat, servant de parure aux femmes *kanques*, sujettes de la reine Pomaré. Nullement déplacée sur le front d'albâtre d'une élégante de nos climats, cette couronne, sur le front cuivré des Taïtiennes, doit produire le plus piquant effet.

Puisque nous parlons d'objets en paille, mentionnons ces délicats ouvrages en osier, en bambou, en fibres de bananier et de latanier, remarquables par l'originalité de leurs formes, la finesse et la régularité de leur tissu, la bizarrerie de leurs dessins, et qui se confectionnent à la Réunion, aux Indes-Orientales et en Océanie.

Aux amateurs d'antiquités, l'Exposition coloniale se recommande par une série d'objets caraïbes, haches et armes en pierre dure et siliceuse, offrant une grande analogie avec les *celtæ* des anciens occupants de notre pays.

L'industrie indigène de nos possessions de l'extrême Orient est représentée par des tissus de soie d'une finesse et d'un éclat particulier, venant de la Cochinchine; par des coiffures de femmes annamites, grandes et immenses tourtes de jonc, rappelant par leur forme les chapeaux qu'affectionnent les Anglaises entre deux âges; enfin par une collection de coffrets, de corbeilles, de plateaux en laque rehaussés de dessins de nacre et d'or. Du royaume d'Annam proviennent aussi deux canons, dont un très-ancien en bois cerclé de fer; et de Pondichéry, une douzaine de monstres en pierre, qui ont là-bas rang de divinité, et qui, chez nous, pourraient servir ou d'épouvantails pour les enfants, ou tout au plus de dieux termes.

Tels sont, en résumé, les objets importants, utiles ou curieux, que nous offre l'Exposition coloniale française, dont l'arrangement, sauf la profusion de bocaux et de fioles, fait honneur au goût et à l'esprit d'arrangement de ses auteurs. Cette exposition nous montre une fois de plus quelles richesses les colonies tiennent à la disposition de la France, et quelles ressources variées peuvent en tirer l'alimentation publique, et une foule d'industries, telles que le tissage, l'ébénisterie, la teinturerie, la parfumerie.

C'est à dessein, et non par oubli, que nous avons omis de prononcer le nom de l'Algérie; l'importance productive de cette France africaine est telle aujourd'hui, et son exposition est si complète, qu'il nous a paru plus convenable et plus intéressant de lui consacrer un article spécial.

PAUL LAURENCIN.

CAUSERIE PARISIENNE

RANCHEMENT, il était temps! Déjà nos physionomies s'accoutumaient à des froncements sans fin. Si l'atmosphère eût encore persisté, quelques jours durant, en ses fantaisies d'inondation, c'en était fait! Nos muscles faciaux, contractés en plis désormais ineffaçables, n'auraient plus offert à l'étranger — dont la venue nous est obstinément annoncée chaque matin par tant de prophètes — que des mines ultra-rechignées. Les lamentations étaient à l'ordre du jour, sans que M. de Lamartine y fût pour rien. Tous nos compatriotes, absorbés dans une préoccupation unique, allaient psalmodiant, sur un même texte, une mélopée multiple, sorte de CHŒUR à l'antique, où Paris exhalait ses humides tristesses! De ce chant quasi-funèbre, nous avons sténographié quelques strophes. Permettez-nous de les sauver de l'oubli, en les gravant sur le marbre... de M. C. Schiller, notre imprimeur :

— IL PLEUT, IL PLEUT, BERGÈRE! Des gens qui, de pavé en pavé, sautillent comme des dindons sur des plaques de tôle rougies au feu; des mollets qui trottinent, arrondissant, au-dessous des jupes retroussées, leur galbe blanc chenillé d'éclaboussures noires; des bottes qui cheminent, allongeant, au-dessus des pantalons préservés, leurs tiges noires tachetées de mouchetures blanches; — des chapeaux dont les bords, transformés en gouttière, versent des ruisseaux sur les épaules inondées, — des visages féminins qu'une lessive, non moins opiniâtre qu'indiscrète, dépouille en chemin de toutes les fraîcheurs, lys et roses, qu'ils s'étaient annexés dans les mystérieux silences du cabinet de toilette; si bien qu'à chacune de ces filles d'Eve, Martial pourrait encore, le soir, redire au chevet du lit:

Non tecum facies dormit tua!

— des paletots, des vestons, des casaques et des robes, jouant

tous indistinctement la moire antique, tant ils reluisent en arabesques capricieuses, sous les glacis d'eau qui les recouvrent...,—tel est l'aspect général du Paris de 1867!

— IL PLEUT, IL PLEUT, BERGÈRE ! Des horizons de parapluies s'étendent à perte de vue tout le long, le long des trottoirs. L'oisif qui se hasarde à mettre le nez à sa fenêtre, voit, stupéfait, se mouvoir sous son regard des multitudes infinies de dômes ambulants : quelque chose comme une ville orientale qui promène ses minarets dans nos rues ; — les voitures s'entrecroisent avec d'hyperboliques rapidités, et le cocher de fiacre, trônant sur son siége, contemple d'un air narquois le badaud qui le hèle ; le mot COMPLET se dresse, grimaçant et gouailleur, à l'arrière de tous les omnibus, et le conducteur impassible, qui veille au marche-pied, se bouche les oreilles et nous laisse crier! L'air est encombré de coryzas et de fluxions de poitrine ; les médecins ne savent où donner de la tête ; au premier soir les pharmacies illumineront...

— IL PLEUT, IL PLEUT, BERGÈRE! Des industriels, habiles à profiter de tout, se préoccupent déjà des mesures à prendre, pour retrouver les plans sur lesquels le fils de Lamech construisit jadis la fameuse arche que vous savez. Deux agents viennent de partir en Arménie, pour voir si leur bateau pourrait au besoin jeter encore l'ancre sur le mont Ararat. — En attendant leur retour, une société à responsabilité limitée est en voie de formation, dans le but d'exploiter cette ingénieuse entreprise. — Et tout de suite la concurrence de dresser l'oreille ! C'est ainsi que l'autre soir, après avoir — à la nage

— traversé le boulevard à la hauteur des Variétés, j'ai pris, à l'entrée du passage Jouffroy, un boursier très connu en flagrant délit de conversation avec un capitaliste très hardi : il ne s'agissait rien moins que d'affecter le Great-Eastern à ce nouveau sauvetage du genre humain ! Tout cela sans doute est bel et bon. Mais n'importe ! Il faudrait être d'humeur bien joviale pour ne pas s'attrister, en prévision des choses effroyables qui s'apprêtent...

— IL PLEUT, IL PLEUT, BERGÈRE ! Un grand nombre d'autres projets, ceux-ci tout à fait impraticables, ceux-là plus sensés, ont jailli de la situation. Parmi les plus originaux et les plus pratiques à la fois, il en est un qui mérite d'être, entre tous, signalé : c'est celui d'un Américain nommé Rainsbox. Il demande la bagatelle de trois cents millions. Qu'on les lui donne, et notre Yankee se fait fort d'élever le Champ-de-Mars, avec tout ce qu'il comporte en ce moment, à une hauteur de 3,000 mètres, soit 1,000 mètres environ de plus que l'altitude de l'Ararat ! Vous voyez d'ici les superbes conséquences de ce petit travail : En cas de déluge, tous les spécimens de l'industrie, des arts et du commerce universels seraient sauvés du naufrage ; sauvés aussi tous les types d'animaux qu'on aurait pu y réunir, bêtes et gens. Ce projet n'est-il pas tout bonnement merveilleux? D'autant plus que, pour le mener à bonne fin, son auteur se contenterait d'un délai de six à huit mois. C'est à peu près, — suivant les calculs proportionnels auxquels s'est livré l'Observatoire sur l'élévation quotidienne des eaux, — la moitié du délai probable qui nous reste encore avant l'heure du cataclysme. On aurait

tout le temps de prendre les dernières mesures. — Une chose ne laisse pourtant pas de m'inquiéter à ce sujet, la voici : Je conçois très-bien que le Champ-de-Mars puisse ainsi échapper aux eaux montantes..., mais échappera-t-il à celles qui descendront? Tout est là. Or, la couverture du palais de l'Exposition n'est pas assez « sans reproche » pour nous faire « sans peur » en cette occurrence. Songez-y donc, M. Rainsbox !...

— IL PLEUT, IL PLEUT, BERGÈRE ! Et quoi qu'il en soit de nos craintes pour l'avenir, le présent est déjà bien assez navrant, pour justifier les airs moroses auxquels semblent vouées, pour le quart-d'heure, les figures de nos concitoyens. — La réputation surfaite du mois de mai avait allumé dans les cœurs une foule d'espérances. De toutes parts, d'immenses affiches apposées faisaient rêver à ces mille et un plaisirs « en plein vent, » qui sont, pour le Parisien, après l'hiver, ce que l'abolition de la contrainte par corps est aux dettiers. Déjà, les petites et grandes dames regardaient, du coin de l'œil, dans la direction des Champs-Elysées, pour voir si le Concert Bessélièvre n'avait pas ouvert ses portes aux intrigues élégantes et discrètes des saisons passées. Déjà Mabille, déjà les Ambassadeurs, déjà l'Horloge, déjà l'Alcazar d'été et le reste avaient verni et reverni leurs feuilles, épousseté leurs gazons, parfumé leurs bosquets, ciré leurs troncs d'arbres, et blotti sous l'herbe des myriades de verres luisants... Bref, tout était prêt. Mais, hélas ! le printemps est revenu, sans ramener avec lui les sérénités et les tiédeurs ordinaires. Tout est ajourné...

— IL PLEUT, IL PLEUT, BERGÈRE ! Et sur le turf les coursiers s'enfoncent jusqu'aux genoux, comme de simples bourgeois dans le macadam parisien. Et les jockeys ont beau travailler de la voix et du geste, nos quadrupèdes embourbés refusent opiniâtrement de se prêter aux tentatives d'amélioration dont ils sont l'objet ; — et, sur le port, les barriques de vin arrivent baptisées jusqu'à la bonde, sans que l'acheteur puisse, en aucune façon, reprocher au négociant la moindre tromperie sur la qualité de la marchandise vendue. Tout Bercy se lèverait en masse, pour affirmer qu'il n'a jamais, — selon l'expression populaire, — livré boisson « plus catholique » que celle-là ! — La vérité est qu'on n'a jamais plus impunément,

sur une plus vaste échelle, parodié, en l'exécutant au rebours, le miracle des noces de Cana ! — Et dans les familles, les demoiselles — se mettant à l'unisson de l'atmosphère — se livrent à de petites cataractes domestiques, parce qu'elles ne peuvent étrenner la robe blanche, garnie de satin bleu, que vient de leur apporter la faiseuse en vogue ! — Et la faiseuse elle-même se désole, devant le peu d'articles qu'elle tient en main.... A chaque minute, elle interroge le ciel, fouille la profondeur des nuages.. et toujours, toujours....

— IL PLEUT, IL PLEUT, BERGÈRE ! Et la pensée s'assombrit comme le temps, et l'on se sent gagné peu à peu par toutes les désespérances. La vie devient chose mauvaise. Au cœur montent la misanthropie et le dégoût de soi. Ennuyé et ennuyeux, on passe des journées entières en des bâillements à claire-voie; les sourcils se resserrent, la main se crispe, le cœur se rétrécit. Bonsoir les douces cordialités et les frais épanchements ! Mari, l'on rudoie madame : femme, on rembarre monsieur. Célibataire, on rêve de cloître et d'hermitage. Rien ne va plus. Les rouages de la machine, rouillés par l'humidité constante, cessent de fonctionner. Pour un

coin de ciel bleu, l'on vendrait son âme, qu'il faut garder, faute d'acquéreur. Et la gardant, on se prend à causer avec elle, histoire de tuer le temps. Puis, comme elle n'est pas plus gaie que l'*autre*, — selon le mot de de Maistre, — la conversation dégringole la pente de tristesse jusqu'aux sinistres discussions des partis extrêmes. Et de même qu'un joueur malheureux finit par entrevoir parfois, auprès des cartes qu'il dépose, les vagues contours d'un pistolet, de même on aperçoit, se dressant livide et farouche, le spectre du.....

Mais un joyeux rayon de soleil a brisé la vitre et vous touche au front. Il suffit! Plus d'idées sombres. La vie se recolore soudain de toutes les nuances roses qu'elle avait perdues. Le sang coule dans les veines plus jeune et plus ardent. Des baisers palpitent dans l'air, qui s'emplit de parfums. La paix soit avec les ménages de bonne volonté! La fin du monde n'est pas encore proche. Mai, le joli mois de mai, celui des Boucher et des Watteau, est revenu. Que la complainte attristée se change en hymne d'allégresse! — Les feuilles s'essuient, le gazon sèche, les fraises rougissent, les buissons chantent.... Prends garde, ô jeune fille! Colin rôde aux alentours, et, dame!... il ne pleut plus, bergère!

JULES DEMENTHE.

HORTICULTURE

1er ET 2e CONCOURS

Outre les Cactées, le concours du 15 avril au 1er mai comprenait les Agavés, les Conifères et les Asperges.

En vue de la métairie élevée par la Hollande, derrière le grand jardin d'hiver, est la serre aux Agavés. Trois concurrents se disputaient les récompenses promises, MM. Cels, Chantin et Jean Verschaffelt. Ce dernier n'a concouru que pour la médaille décernée au plus beau lot de 25 espèces choisies. Les Agavés *Dealbata, Coccinea, Kirchovei, Applanata, Mediosicta* nous ont surtout frappé. M. Chantin a présenté une plus nombreuse série (une soixantaine de plantes), où brillait surtout un bel échantillon d'*Agave attenuata subdentata*, des *Agave ferox* et *A. Chiapensis*. Enfin M. Cels, qui remporte le 1er prix, présentait une collection de cent espèces, la plupart très-remarquables, parmi lesquelles on distinguait surtout les *Agave celsiana, Muracantha, Ferox, Polatorum, Attenuata, Heteracantha, Attenuata latifolia,* etc., etc.

En passant, qu'il nous soit permis de reprocher vivement à MM. les horticulteurs la manie qu'ils ont de désigner leurs produits, non plus seulement par deux mots latins (le nom générique et l'adjectif spécifique), mais bien par une phrase de trois ou quatre mots. Ils prétendent devoir employer ce mode pour dénommer scientifiquement leurs variétés. Mais alors, ils en arriveront à ramener la botanique à la nomenclature d'avant Linné. On appellera avec Baulieu un Archis : *Archis palmata augustifolia minor flore adoratissima* (je cite un des noms les plus courts), et ce sera bien agréable pour ceux qui aiment à connaître les fleurs, et que Dieu n'a pas doués d'une mémoire prodigieuse. Bien loin de propager la connaissance des plantes, on l'arrête par ce beau système ; souvenez-vous, messieurs, qu'on oublie les noms compliqués, et :

Nomina si nescis, perit et cognitio rerum.

Avant de quitter la serre aux Agavés, engageons les curieux à chercher, dans la collection de M. Cels, deux aloès mexicains, l'*Ixity* et le *Salmiana*, qui sont célèbres par leur utilité. Le premier fournit une fibre textile de bonne qualité, et le second, outre des filaments propres au tissage, produit la *Pulque*, la célèbre boisson nationale du Mexique, et sert à faire d'excellent papier. Cette plante, malheureusement, ne donne en abondance la sève qui, fermentée, constitue le pulque, qu'à l'âge de douze ans, l'année de sa floraison ; puis elle périt. Mais la quantité de liquide qui s'échappe de sa hampe tronquée est telle que, quoiqu'elle ne produise que pendant quelques mois, elle est encore d'un excellent rapport.

Les *conifères* occupaient la place d'honneur sur le programme du second concours. Nous n'entreprendrons pas de décrire les variétés d'arbres verts présentées, d'autant qu'une telle énumération ne serait bonne qu'à ennuyer et à indisposer le lecteur par sa monotonie; nous ne désignerons à son attention que de beaux exemplaires de l'*Araucaria imbricata*, ce bizarre et perfide conifère, qui dissimule ses tiges sous des rangs pressés de feuilles épaisses, dures, pointues, imbriquées les unes sur les autres comme les ardoises d'une toiture, et qui, défendu par ces baïonnettes naturelles, ne peut être touché en aucun point, sans blesser dangereusement, et n'est comparable qu'à quelques-uns de nos collègues.

Les lauréats principaux du concours de conifères sont M. Deseine, de Bougival; M. Veitch, de Londres; M. Charozé, d'Angers; M. Defresne, de Vitry.

Enfin, quelques bottes d'*asperges* fort belles, mais qu'il eût fallu goûter pour bien les juger, et un pied immense d'asperges en paines envoyé, croyons-nous, d'Argenteuil, par M. Lhérault, occupaient les étagères des fruits et des légumes.

Le troisième concours, qui se tient en ce moment, sera clos le 15 mai, est un des plus intéressants par la beauté des végétaux qu'il renferme. Les azalées, les rhododendrons, les plantes ornementales, les orchidées, les pivoines, les rosiers, tels sont les principaux sujets de ces brillants étalages.

Il faut voir les quinconces éblouissants d'azalées de toutes couleurs, blanc brillant, violet, jaune, rouge, rose, panachés, qui sont disposés dans l'immense serre des établissements belges de M. Vervaene et de M. Joseph Vervaene fils et Cie, tous deux de Gand. Non loin de ces quinconces, ce dernier a rangé quelques beaux azalées de semis, et un rhododendron de pleine terre, violet-brun, de semis, aussi, auquel il a donné son nom, et qui, lorsqu'il sera plus grandira, sera admirable. D'autres parterres splendides rivalisent avec ceux de MM. Vervaene, surtout le premier à gauche en entrant dans la serre, envoyé par M. Verschaffelt.

D'autres sans doute eussent aussi été remarquables, si la Commission n'avait oublié de faire tendre des toiles ou des jalousies sur le dôme vitré. Grâce à ce manque de prévoyance, un très-grand nombre de plantes, desséchées par le soleil, se sont flétries et sont à jamais perdues. Jugez de la reconnaissance vouée à ces messieurs par des horticulteurs qui avaient consacré de grosses sommes et mille soins pour obtenir des arbustes dignes de représenter leurs maisons dans cette occasion solennelle!

Du reste, cette énorme cage, coupée par devant, dont on est venu écraser le jardin réservé et son lac, est bien la plus inutile et même la plus nuisible construction qu'on ait pu faire. Il est vrai qu'elle coûta de grosses sommes à la Ville de Paris, pour qui elle fut construite, et que celle-ci n'était peut-être pas fâchée de l'utiliser. Quoi qu'il en soit, ses gigantesques dimensions sont aussi disproportionnées avec les objets extérieurs qu'avec les végétaux enfermés. M. Denis, frère de M. Ferdinand Denis, directeur de la bibliothèque Sainte-Geneviève, a envoyé de ses célèbres jardins d'Hyères, un pal-

mier et un chamœrops. Tous deux sont de forte taille, et cependant, telle est la hauteur de la voûte, qu'ils semblent tout petits. Quant aux azalées, ils sont imperceptibles, et si leurs couleurs n'étaient très vives, on parcourrait la serre sans soupçonner leur présence.

Dans de bien meilleures conditions sont les azalées de M. Veitch, isolés dans une bonne petite serre, et ceux de M. Van der Cruisen et de Mme Maeuhant, placés dans l'abri voisin des légumes. Ces derniers exposants venus, comme MM. Vervaene, de Gand, le centre horticole de la Belgique, nous ont fait voir des nouveautés de serres merveilleuses ; entre autres, chez M. Van der Cruisen, la plante dédiée à sa femme, et le « *Président Verschaffelt*, » couleur corail sombre ; chez M. Maeuhant, le *Souvenir de l'Exposition universelle* (ne pas confondre avec la belle variété ancienne : *Souvenir de l'Exposition*, dont un pied se voit dans le quinconce Verschaffelt), et l'azalée *Madame Thibaut* ; tous deux sont à fond blanc, l'un tigré, l'autre rayé de beau rose.

Quant à M. Veitch, ses azalées sont de beaucoup les plus admirés, car ils forment des cônes immenses, couverts entièrement de fleurs, rouges ici, blanches là ; nous sommes les premiers à rendre justice à leur beauté, mais nous les apprécions moins que ceux de MM. Vervaene et Verschaffelt, parce que leur forme régulière, bien pleine, bien fleurie, est obtenue, non par une taille habilement ménagée, mais artificiellement, en fixant leurs tiges à une carcasse de fil de fer. Enlevez ces tuteurs et vous aurez un arbuste irrégulier. C'est un trompe-l'œil.

Il faut nous arrêter ; mais cette rapide promenade au travers des plantes actuellement exposées engagera, nous l'espérons, quelques-uns des visiteurs de l'Exposition à franchir les guichets du jardin réservé. Nous voudrions bien leur indiquer un moyen de se soustraire à l'impôt abusif des 50 centimes, mais c'est la seule chose impossible, et mieux vaut encore enrichir les actionnaires du Champ-de-Mars que de ne pas aller voir des fleurs qui en valent réellement bien la peine.

ARMAND LANDRIN.

À PROPOS DE LA VILLA-SOLEIL

On s'occupe assez peu de l'idée généreuse du *Figaro*, qui prétend fonder dans le Midi, sous le nom de Villa-Soleil, une maison de refuge pour les gens de lettres.

Cependant, des commissaires, triés sur le volet, ont pris la voie de fer, pour explorer le littoral de la Méditerranée, et marquer la branche où l'on devait attacher le nid.

Cette excursion dans le pays où fleurit l'oranger nous a valu des impressions de voyage empreintes d'un certain lyrisme. On reconnaît, à leur enthousiasme, des Parisiens trop accoutumés à la boue et à la brume, et pour qui un ciel bleu et un clair rayon sont des fêtes et des curiosités.

Ils ont marché de surprise en surprise, d'enchantement en enchantement. Le dernier emplacement visité leur paraissait toujours le plus beau. C'était d'abord Toulon, et puis Hyères, et puis Antibes ! A chaque pas, le ciel se faisait plus doux, les brises plus tièdes, la mer plus azurée ! Et les voyageurs séduits s'arrêtaient pour dresser leurs tentes.

On a discuté ce projet, et nous en croyons l'application difficile. Voici jusqu'à présent quelle est la formule la plus claire : « Fonder une hôtellerie, dotée par les écrivains militants, et où les gens de lettres trouveront une hospitalité convenable, au prix le plus réduit. »

Une idée de fraternité a certainement guidé les promoteurs de l'entreprise, mais je vois de singuliers obstacles à l'accomplissement de leurs rêves. On trouve facilement dans Paris des centaines d'éclopés de la presse : ne craint-on pas une invasion dans les mortes-saisons littéraires ? Quels sont les titres d'admission que les voyageurs devront invoquer ? Leur suffira-t-il d'être membres de la Société des gens de lettres ou de la Société des auteurs dramatiques ? Mais, si je ne me trompe, on compte des dissidents. On connaît, du reste, une foule d'écrivains de la meilleure trempe qui, par goût ou par conviction, tiennent à ne faire partie d'aucune espèce de société. Dans quel cas la notoriété remplacera-t-elle un titre qui s'accorde si facilement ?

Cela n'est rien encore. Faudra-t-il se munir d'un billet, d'une autorisation quelconque, pour frapper à la porte de la Villa-Soleil ? Cet Eden ne s'ouvrira-t-il qu'à des fondateurs ou à des souscripteurs, dont les listes seront dressées ? En cas de trop plein, que deviendront les aspirants à la villégiature ? La durée du séjour sera-t-elle limitée ? Ne peut-on redouter qu'une colonie s'établisse dans la villa jusqu'à la fin de ses jours ?

On assure que la force de notre génération vient de la lutte, du combat, des veilles et de la nécessité matérielle. Quelles primes d'encouragement va-t-on donner à la paresse et au *far niente* ! Je sais, de source certaine, que Charles Monselet attend l'ouverture de l'hôtel avec impatience. Si les prix en sont assez doux, il n'en sortira plus. Et voilà désormais perdu le secret de cette prose à rosaces et à rocailles, pratiquée par l'auteur de *M. de Cupidon*.

En vérité, la Villa-Soleil fera tort à l'Académie. On me souffle une autre question : « Les dames y seront-elles admises ? Et dans quelles limites ? » — Car il est des littérateurs vertueux, doublés de toques et de crinolines légitimes. Personnellement, l'art est indulgent, mais la famille ne l'est pas toujours. Admettra-t-on des choix et des catégories ? Je sais bien les tolérances de la vie en commun. Mais, à l'hôtel proprement dit, on ne se connaît guères. A la Villa-Soleil, ce sera bien autre chose, et l'arrivée du moindre chroniqueur se chantera sur les toits.

Oserez-vous proscrire le beau sexe ? Je ne discute pas le fond de la question, mais cela jettera un froid. Obligerez-vous un père à abandonner ses enfants ? Supprimerez-vous les tentations ? Sera-t-on obligé de faire preuve d'hyménée, comme aux grilles de Clichy ? Tout cela est redoutable.

Je crains que vous ne soyez obligé de distribuer vos appartements comme les fauteuils de l'Institut. Il y aurait des titulaires, qui en feraient la cession à leur guise, pour un temps donné, à des conditions déterminées. Cela lèverait une partie des difficultés, mais voici la véritable pierre d'achoppement...

Mettons-nous en dehors d'un cercle, d'une réunion, d'un salon de rédaction, et posons hardiment ce principe : C'est qu'en général, rien n'est plus désagréable aux écrivains et aux artistes que la société de leurs pairs. Quand on quitte Paris, quand on laisse derrière soi faute d'une activité fiévreuse, pour aller vivre au grand air, on tient à divorcer surtout avec ses habitudes, avec son entourage. On a besoin de se retremper dans la nature, de plonger dans l'élément bourgeois, de vivre dans une atmosphère muette ou lourde de bêtise. Le cerveau veut dormir. Essayez donc de ce repos dans votre Paradis. La force des choses ne vous le permettra pas. La causerie se changera en chronique, les répliques en alinéas ; on n'appellera le garçon qu'avec un bon mot. Les étrangers ne se feront pas faute de visiter cette abbaye littéraire ; il faudra les épater, ou du moins les renvoyer contents. Le métier reparaîtra ; on sera condamné à l'esprit forcé.

Je passe le désagrément de rencontrer à table d'hôte le monsieur que l'on a éreinté la veille, ou celui qui prétend et proclame dans son journal que vous êtes un idiot. Les convenances veulent qu'on soit neutre sur un terrain neutre, mais que d'amertumes rentrées !

Quand inaugure-t-on la Villa-Soleil ?

LE G. JACQUES.

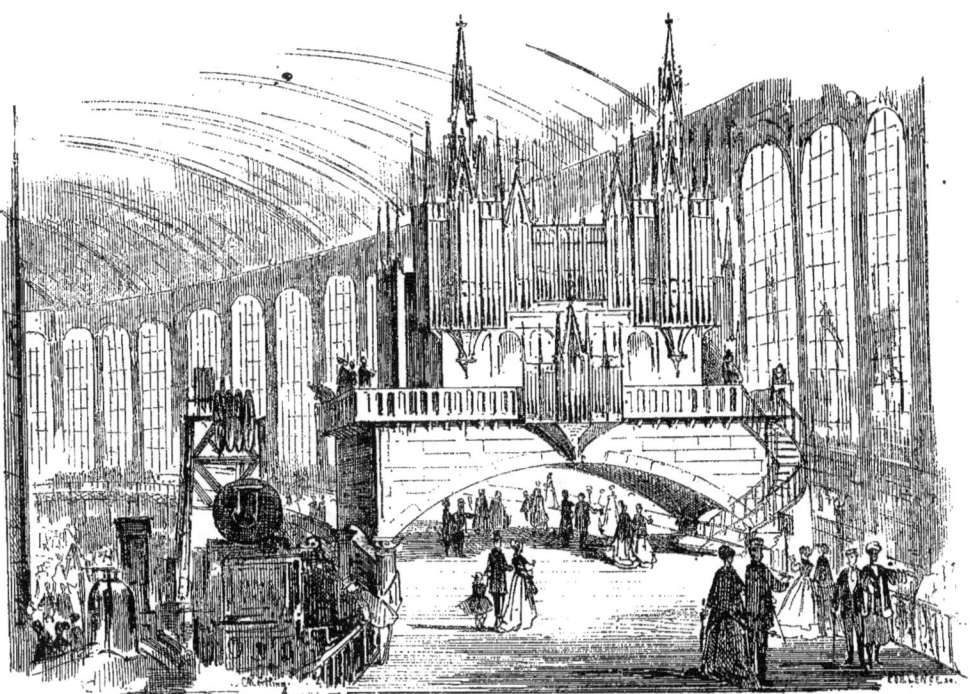

LES GRANDES ORGUES DE LA SECTION FRANÇAISE

L'ÉGYPTE

ÉTUDES SUR LE TEMPLE DE PHILŒ

SALUT à l'aïeule des nations!

L'*Album de l'Exposition illustrée* ne peut se borner à décrire les objets, ou même les petits monuments construits dans l'enceinte de l'Exposition; il doit songer aussi que l'industrie étant la manifestation extérieure de la civilisation d'un peuple, le public ne peut être mis à même d'apprécier cette industrie, qu'à la condition d'être initié à cette civilisation.

Plus que les autres nations, peut-être, l'Égypte a droit à notre attention. Elle est la plus ancienne de toutes. Alors que le reste du monde dormait encore dans les ténèbres, elle était déjà grande. Grande par ses armes, grande par sa politique, grande par ses sciences, grande par ses arts, grande par son administration.

Malheureusement, sa précocité fut la cause de sa perte, et elle dut subir le sort de toutes les civilisations hâtives; l'envahissement la fit retomber dans la nuit.

Après des siècles de sommeil, depuis soixante ans, elle s'est réveillée. L'homme de génie, qui fut l'aïeul de ses souverains actuels, fut le Prince Charmant dont le baiser brisa le charme qui paralysait la belle endormie.

Depuis Mehemet-Ali, elle marche hardiment en avant, et ce n'est pas trop s'avancer que d'affirmer que, si la Turquie peut être sauvée un jour, ce sera à la condition de se retremper dans l'élément égyptien.

Digne descendant du chef de sa race, le vice-roi actuel Ismaïl-Pacha, notre fidèle ami, qui, en dépit de toutes les intrigues, a voulu que son règne eût, dans l'histoire, la gloire d'avoir accompli l'immortel travail du percement de l'Isthme; Ismaïl-Pacha a tenu à ce que l'Égypte brillât parmi toutes les nations au grand concours de 1867.

Il a placé à la tête de sa Commission son ministre Nubar-Pacha, un des hommes d'État les plus remarquables de ce temps. Comme son souverain, qui est ancien élève de l'École polytechnique, au titre étranger, Nubar-Pacha a fait ses études à Paris; aussi, s'est-il adjoint, pour l'aider, les collaborateurs les plus distingués.

Comme il s'agissait de présenter au monde un spécimen de la civilisation ancienne et de la civilisation moderne, l'œuvre était immense, et la Commission s'y est consacrée de tout cœur.

Elle se compose de MM. :

Charles-Edmond, non-seulement un homme de lettres, mais encore un archéologue et un historien remarquable;

Mariette-Bey, un des plus brillants égyptologues, conservateur du musée de Boulaq;

Mischer-Bey, directeur de la mission militaire française en Égypte;

Figari-Bey, naturaliste, inspecteur-général des services pharmaceutiques de l'Égypte;

Gastinelli, professeur de physique et de chimie aux écoles vice-royales;

Vidal, secrétaire de la Commission.

Le temple de Philœ, qui nous donne une idée de ce qu'étaient les arts de la première époque de l'Égypte, a été l'objet de travaux particuliers, et le vice-roi a chargé M. Mariette d'aller prendre lui-même les estampages des dé-

corations des principaux monuments, sur lesquelles on s'est basé pour son érection et son ornementation. M. Mariette a dû aller les chercher jusque dans la haute Egypte.

M. Drevet a été chargé de la partie architecturale. Mais, pour la décoration picturale, le choix était difficile. Il s'agissait, non-seulement de trouver un grand talent, mais il fallait rencontrer encore, chez l'artiste, assez d'abnégation pour rester dans la tradition historique, en sacrifiant son individualité.

La Commission a dû se féliciter d'avoir trouvé M. Bin, un des peintres les plus connus, qui, dégoûté depuis quelque temps de l'engouement du public pour cette peinture mièvre qui nous déborde, s'est jeté dans la décoration, afin de ne pas abandonner le culte du grand art, — et dont on peut admirer au Salon deux splendides figures, destinées à l'Ecole polytechnique de Zurich, dont les peintures lui ont été confiées.

M. Bin a pleinement réussi, et si le visiteur doit éprouver un regret, c'est de songer que, dans quelques mois, d'un travail si brillant et si consciencieux, il ne restera plus rien que le souvenir.

Pour bien comprendre ce temple, dont notre prochain numéro donnera un dessin très exact, jetons un coup d'œil rapide sur ce que fut l'Egypte, en nous aidant de l'aperçu de l'histoire ancienne d'Egypte de M. Mariette-bey.

Les monuments qu'on retrouve dans ce pays commencent par nous parler de la dynastie qui, d'après la nomenclature de Manéthon, porte le numéro IV, et dont le souverain le plus connu est ce Chéops dont parle Hérodote. C'est lui qui employa pendant trente ans cent mille individus, se relayant tous les trois mois, à la construction de la plus grande des pyramides, — celle qui fut son tombeau.

Sous cette dynastie apparaît déjà la civilisation. La société est organisée. Quand les autres peuples vivent encore dans les huttes et sous les tentes, l'Egyptien habite une belle et confortable maison. Il chasse, il pêche, il joue, il danse. Il connaît déjà la navigation et se livre au commerce. C'est de cette époque que date la statue de Chephren, qui n'a rien à envier à ce que la statuaire grecque a de plus remarquable.

Le peuple est civilisé; la monarchie puissamment assise, et l'administration hiérarchisée, comme dans les sociétés modernes. Après une période de dix-neuf siècles, pendant lesquels brillent la belle Nitocris et le géant Apappus, l'ancien empire meurt. Au bout de 436 ans de sommeil, l'Egypte renaît et une nouvelle civilisation commence à fleurir. De tout le passé, il ne reste rien, — rien que quelques monuments arrivés jusqu'à nous; noms, fonctions, écriture, religion, tout a changé; — c'est Thèbes maintenant qui est capitale; mais sa splendeur ne commence à se révéler que sous la XIIe dynastie; les merveilleuses décorations des tombeaux de Beni-Hassan prouvent qu'elle dépassait même en grandeur la IVe dynastie. Les hiéroglyphes retrouvés sur la tombe d'Ameni, moudyr de la province de Minyeh, montrent ce qu'était l'Egypte à cette époque. L'engrais des bestiaux, le labourage, les charrues, les mêmes que celles dont on se sert aujourd'hui, la récolte du blé, la navigation, les grands navires, la fabrication des meubles et des vêtements, tout cela est reproduit sur les murs du tombeau, et Ameni lui-même raconte sa vie en ces termes, selon M. Mariette : « Toutes les terres
» étaient labourées et ensemencées du Nord au Sud. Rien ne
» fut volé dans mes ateliers. Jamais petit enfant ne fut affligé;
» jamais veuve ne fut maltraitée par moi. J'ai donné également à la veuve et à la femme mariée, et je n'ai pas préféré
» le grand au petit dans les jugements j'ai rendus. »

Que de fonctionnaires modernes voudraient pouvoir en dire autant!

C'est vers ce temps qu'Amenemha III construisit ce lac artificiel, qu'on appelle Mœris, de Méri, lac. Lorsque la crue du Nil n'était pas assez forte pour produire ce débordement annuel, auquel l'Egypte doit son admirable fertilité, l'eau, amenée dans le lac au moyen d'écluses, se répandait sur toute la contrée. Lorsque, au contraire, l'inondation était trop violente, le lac recevait le trop-plein, et, s'il débordait à son tour, il rejetait ses eaux, par une écluse, dans un lac naturel de plus de dix lieues de long, appelé Berket-Queroum, situé au fond d'une vallée.

Peut-être est-ce à ces travaux qu'il faut attribuer l'abaissement du niveau du Nil, qui, il y a quatre mille ans, montait à la deuxième cataracte.

Mais l'Egypte, envahie par les Hycsos, disparaît de nouveau sous la XVIe dynastie.

Au bout de quelque temps, c'est-à-dire sous la XVIIe dynastie, elle renaît et, bien que gouvernée par les rois Pasteurs, ses conquérants, sa civilisation les gagne, et même sa religion, qu'ils finissent par mêler à la leur. Ils sont devenus tellement Egyptiens, que le victorieux Rhamsès II décerne à Saïtès le titre d'aïeul de sa race. Mais les familles exilées à Thèbes se préparent à attaquer les envahisseurs qui règnent depuis plusieurs siècles, et sous les ordres d'Amasis, ils nettoient le pays. C'est sous la XVIIe dynastie qu'il faut placer la légende de Joseph à la cour de Pharaon.

Amasis est donc le fondateur du nouvel empire; le commerce, l'agriculture, les arts, l'industrie reprennent leur élan. Il semble que les cinq siècles écoulés n'aient été qu'un cauchemar pour la nation. Les bijoux que le souverain a fait exécuter, pour le tombeau de sa mère Aah-Hotep, le témoignent hautement. Aménophis et Thoutmès Ier continuent la tradition de leur prédécesseur. Leurs conquêtes leur permettent d'amener en Egypte une foule de prisonniers, qui travaillent à la réédification des temples et à l'érection des obélisques, dont la partie supérieure est revêtue d'une pyramidion d'or, produit des dépouilles ennemies.

Mais voici la glorieuse régente Hatasou, qui fait durer dix-sept années la minorité de son frère Thoutmès III. Ces dix-sept ans donnent un lustre extraordinaire à la nation. Profonde politique, illustre guerrière, grande artiste, elle couvre le territoire de monuments, qui doivent chanter les louanges et celles des siens aux siècles les plus reculés. Elle élève les deux pyramides de Karnak à la mémoire de Thoutmès Ier. Elle construit le temple de Déir-El-Bahari, à Thèbes, sur les murs duquel sont gravés ses conquêtes dans le sud de l'Arabie, l'embarquement de ses troupes, la victoire, le retour triomphal. L'on peut se rendre compte, par ces décorations, ce qu'était la construction maritime, l'organisation de l'armée, les usages de cette nation policée. A l'école d'une semblable sœur, Thoutmès III ne pouvait manquer d'être un grand Pharaon; il n'y faillit pas et laissa l'Egypte riche et respectée à ses successeurs, jusqu'à Aménophis III, sous le règne duquel la guerre recommença. Aussi grand que son aïeule, il couvrit l'Egypte des monuments de sa gloire. C'est lui que représente cette statue colossale, que les Grecs ont appelé Memnon et qui chantait au lever du soleil.

Son fils, Aménophis IV, sous l'influence de sa mère, une étrangère, change l'ancien culte et rejette Ammon. Le dieu de Thèbes abandonne sa capitale, où s'installe la nouvelle religion d'Aten, *le disque rayonnant*. Enfin, la XVIIIe dynastie finit avec Horus.

Seti Ier, malgré de lointaines guerres, continue la tradition des Pharaons; c'est à lui que nous devons le temple d'Abydos.

Mais aucun n'égale Ramsès II. Pendant ce règne de 67 années, malgré des guerres sanglantes, car on peut déjà prévoir que l'Egypte succombera sous les efforts réunis des peuples qu'elle a subjugués; pendant ce règne de 67 années, dis-je, jamais l'art ne s'éleva plus haut. Ce n'est pas assez du petit temple d'Abydos, du Ramesseum de Thèbes, des temples de Memphis, de Jayoum, de San, d'Issamboul; le souverain emploie le peuple israélite à élever une ville, dont il veut faire sa métropole, et qui portera son nom.

Mais en lisant le poème de *Penta-our*, sculpté sur les murs du temple de Louqsor, et dont M. de Rougé nous a donné une si belle traduction; malgré les éloges divins que le poète décerne au Pharaon, on ne peut s'empêcher de songer à Charlemagne, prévoyant le triomphe des Normands.

C'est Ramsès II, dont les Grecs nous ont raconté l'histoire, sous le nom de Sésostris.

Sous son successeur Ménephtah, les Israélites quittent l'Egypte, sous la conduite de Moïse. Les monuments ne sont pas d'accord avec les Saintes Ecritures, car le tombeau de ce Pharaon est situé dans la vallée de Bab-el-Molouk, ce qui fait supposer que la mer Rouge n'est pas aussi coupable qu'on nous l'a dit.

Ramsès III inaugure la XXe dynastie, de la façon la plus brillante, et le temple de Medinet-Abou nous raconte sa gloire. L'Arabie méridionale, Kousch, la Lybie sont de nouveau réduites. Les Khétas, les Zakkariens, les Philistins et les Cypriotes s'unissent contre lui; ses flottes les anéantissent.

Hélas! ses successeurs ne savent pas continuer cette tradition glorieuse. La décadence commence. L'influence de l'Asie se fait sentir. La langue sémitique pénètre peu à peu dans le dialecte national, et les prêtres d'Ammon conspirent contre les Pharaons.

L'Egypte est enfin divisée en deux royaumes. A Thèbes règne une dynastie cléricale; à San seulement se continue la série des rois légitimes; mais tel est l'abaissement, qu'une fille de sang royal entre dans le harem de Salomon, chef de cette peuplade d'esclaves que l'Egypte a méprisée pendant tant de siècles.

A peine si la XXIIe dynastie nous montre un Sesac, qui, par un coup de main hardi, enlève les trésors du temple de Jérusalem et se sauve à Toll-Basta, sa capitale.

De chute en chute, de dynastie en dynastie, la nation décroît jusqu'au moment où Sabacon, roi du Soudan, saisit Bocchoris et, après l'avoir fait brûler, fonde la XXVe dynastie. Elle n'est anéantie que par la conspiration des douze chefs égyptiens, qui laissent pourtant au souverain du Soudan la Thébaïde, gouvernée alors par la reine Améniritis.

Enfin, Psammétikus interprète à sa façon, en buvant dans son casque, l'oracle qui avait déclaré que l'Empire appartiendrait définitivement à celui des douze conspirateurs qui ferait des libations dans un vase d'airain; ses compagnons l'exilent, et les Grecs, ces soldats de fer, annoncés aussi par l'oracle, l'aident à vaincre ses compétiteurs et à fonder la XXVIe dynastie. Il se sert de ses alliés, chasse les étrangers, et donne de nouveau pour frontières à l'Egypte la Méditerranée et la première cataracte.

Ses descendants, malgré de grandes qualités, suivant l'éloge qu'en fait Hérodote, malgré la campagne navale de Nékao, qui fit le tour de l'Afrique, et conséquemment doubla le premier le terrible Cap des Tempêtes, que Vasco crut depuis avoir vu pour la première fois; ses descendants préparèrent la chute définitive de l'Empire, en l'ouvrant aux étrangers, et surtout aux Grecs.

La terrible invasion de Cambyse, qui fit de l'Egypte une simple province de la Perse, qui détruisit presque tous les monuments qui devaient dire aux siècles futurs sa grandeur passée, accéléra cette décadence. Les Egyptiens eurent beau chasser les Perses, et pendant les XXVIIIe, XXIXe et XXXe dynasties essayer de soutenir le choc sans cesse renaissant de leurs ennemis, Nectanebo II succomba, et avec lui la glorieuse période des Pharaons.

L'époque grecque commence et, bien que les conquérants laissent aux subjugués leurs lois, leur langue, leurs coutumes, l'Egypte est morte et bien morte. En vain les Ptolémées essaient de la galvaniser; en vain l'un d'eux ordonne-t-il à Manéthon d'écrire son histoire, unique alors dans le monde; en vain fondent-ils cette bibliothèque d'Alexandrie, qui contenait 400,000 volumes; en vain créent-ils cette grande école d'Alexandrie, qui doit remuer l'univers; l'Egypte n'est plus, et rien ne tressaille en elle quand son dernier roi la lègue, par testament, au peuple romain.

Rome veut suivre la tactique des Ptolémées: elle n'est pas plus heureuse. Elle a beau se faire égyptienne, en essayant de continuer cette chaîne de monuments, uniques dans la vie d'un peuple; rien ne bouge: Memphis, Thèbes, Abydos, ne sont que des ruines, et rien n'en sortira plus.

Aussi Théodose, ce vandale chrétien, ne rencontre-t-il aucune résistance lorsque, au nom d'une religion d'amour, il promène le fer et la flamme au milieu de ce pays de merveilles; il détruit les monuments, les temples, les statues, et jette dans la nuit éternelle les témoins muets de cette splendide civilisation, — l'orgueil du genre humain.

Telle est, aussi rapide que possible, l'histoire de l'antique civilisation égyptienne, indispensable à qui veut comprendre l'Exposition de 1867.

Dans notre prochain article, nous tâcherons d'initier le public au langage des monuments; puis nous aborderons la description du temple de Philœ.

ÉDOUARD SIEBECKER.

(*La suite au prochain numéro.*)

SUÈDE & NORWÈGE

EXPOSITION DE COSTUMES ET DE TYPES NATIONAUX (DEUXIÈME SÉRIE)

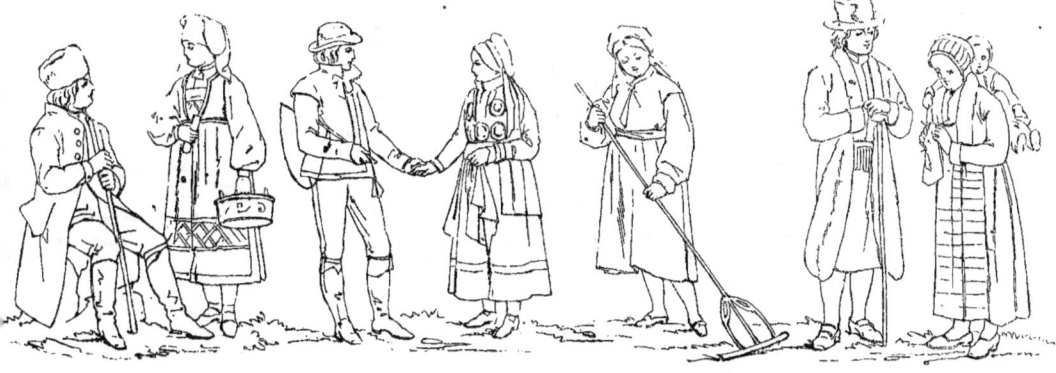

LES VÊTEMENTS ANCIENS & MODERNES

Nous avons publié, dans notre précédent numéro, une première série de costumes nationaux de la Suède et de la Norwège, et bien que ces dessins ne soient faits qu'au trait, ils donnent une idée assez exacte de la forme et de la coupe des vêtements de ces contrées.

Nous en offrons aujourd'hui une seconde série à nos lecteurs. Ils ont été pris sur les groupes les plus intéressants, qui peuplent les niches de bois qui s'étendent à peu près sur toute la longueur du rayon de la Scandinavie. Ces petites scènes de la vie usuelle, les attitudes des personnages qui y figurent, sont représentés avec beaucoup de naturel.

Ce que nous ne pouvons malheureusement reproduire, ce que la meilleure gravure serait impuissante à donner, c'est l'aspect réaliste de ces bonshommes de plâtre et de coton. Les mains et les visages de ces personnages, coloriés de tons vivants, ont été moulés sur nature, comme on s'en aperçoit bien vite aux rides, aux plissements de la peau, et à la netteté de certains détails que l'art est habitué à négliger.

Certains types sont grossiers et entièrement rustiques ; la plupart des hommes sont dans ce cas. Même chez le fiancé, même dans le jeune homme, on devine le paysan, l'homme de la glèbe, endurci au travail, fait aux privations. Quelques jeunes femmes sont plus agréables à voir. Les fillettes effeuillant des marguerites, la toilette de la mariée sont moins remarquables par l'exactitude des costumes que par l'expression des physionomies. L'on sent que la vie a laissé son empreinte sur ces images ; on retrouve sur la poupée la jeunesse et la fraîcheur du modèle. La faneuse a un air rêveur et patient, qui tient de l'amoureuse et de l'ouvrière ; ses formes juvéniles gonflent la chemisette qui s'attache à son cou. Nous ne savons jusqu'où l'on a poussé la vérité, mais il est certain qu'un Anglais, sérieusement épris d'une de ces dames, vient d'adresser à l'exposant suédois une demande en mariage.

Entrons maintenant dans notre sujet.

Au moment où l'Exposition universelle nous offre les moyens de comparer les costumes des différents peuples, nos lecteurs nous sauront peut-être gré de faire une étude rétrospective du vêtement, en remontant aux premiers âges, et en suivant pas à pas les transformations du costume, amenées par la civilisation.

On ne saurait affirmer que les premiers hommes soient allés nus. Sans invoquer l'autorité de l'Écriture, nous emprunterons à un étrange petit livre de notre ami Jacques, une étude sur le costume des âges primitifs, qui nous servira de point de départ. Il fait remonter son travail à notre mère Ève, et voici ce qu'il en dit :

« Ève, notre charmante aïeule, était blonde sans doute, et d'une beauté un peu replète, à la fois délicate et vigoureuse, telle enfin que nous la représentent les grands peintres qui l'ont devinée. Sa tête, un peu moins fine que le type de perfection rêvé par les Grecs, avait des lignes à la fois onduleuses et régulières. Cette régularité un peu froide était corrigée par la mobilité dans les traits et beaucoup d'expression dans la physionomie. Je voudrais bien savoir comment on pourrait l'imaginer autrement.

» Il me semble voir passer, dans les bosquets des âges légendaires, cette jeune femme pensive, regardant autour d'elle avec une curiosité d'enfant, s'étonnant des bruits inconnus, apprenant les sens qu'elle ignore, laissant flotter derrière elle ses magnifiques cheveux qui l'enveloppent d'un nimbe doré. Ne les ramenait-elle pas quelquefois sur ses épaules ? N'essayait-elle pas de les disposer en écharpe, en ceinture ? Qui pourrait le dire ? Quoi de plus probable pourtant ! Ne voyez-vous pas les babys jouer avec tout ce qui les entoure ? Ève, à la fois enfant et femme, ne devait-elle pas s'occuper de cette chevelure brillante et soyeuse, si belle qu'elle en devenait embarrassante ? Ne s'accrochait-elle pas un peu aux buissons ? Comment pouvait-elle faire pour se peigner ?

» Elle se peignait pourtant, je l'affirme, ne fût-ce qu'avec les doigts. N'était-il pas naturel alors de donner à ses cheveux l'arrangement le plus heureux ? Dieu lui-même ne pouvait s'émouvoir de cette innocente coquetterie. Et voilà la toilette inventée.

» Elle suffisait dans l'Eden, où régnait un printemps perpétuel, et nous devons d'autant moins nous en étonner, que ce costume primitif suffit encore à quelques dames africaines, dont les cheveux crépus sont loin d'avoir l'ampleur de ceux de la première blonde. Courte ou longue, la robe est là.

» Le serpent apparut, et la robe-cheveux fit place à la robe-feuilles.

» Le premier orage gronda sur la tête de nos premiers parents. Mais Dieu se souvint qu'il était père, et après avoir puni, il laissa reposer ses foudres et ses tempêtes. Le soleil brilla sur la terre ; en retrouvant des buissons de roses, Ève crut être rentrée dans la céleste jardin.

» Fallut-il bien longtemps à la feuille de figuier pour se transformer en guirlande ? Je ne saurais le croire. Elle était incommode, cette feuille. Comment l'attacher ? Où trouver des épingles ? Devait-on la tenir comme un simple éventail ? Graves questions. En voyant les vignes vierges étreindre de leurs feuillages les troncs des jeunes ormeaux, Ève cueillit les premières lianes et en ceignit sa taille opulente.

» C'était presque un jupon. Les fleurs roses et blanches dont s'émaillaient les arbustes verts lui parurent d'un heureux effet ; elle en étoila son costume. Et lorsqu'Adam la vit ainsi parée, il comprit que cette créature ingénieuse était née à la fois pour le charme de ses yeux et le tourment de son cœur.

» Il l'aima et ne résista plus à son influence. La main qui lui avait donné la pomme le guida dans la vie. Il avait trouvé sa souveraine immédiate ; la robe avait créé la femme ; l'homme était asservi.

» Ève devint plus sérieuse sans doute, quand elle eut de grands enfants. La gravité maternelle s'accommoda d'un surcroît de feuillages ; les fleurs furent un peu négligées. Un grand changement d'ailleurs s'introduisait dans la vie primitive.

» Adam devenait pasteur, et s'il faut le dire, boucher. Les premiers froids l'avaient fait frissonner ; il convoita la dépouille des béliers à grand'laine qui bondissaient dans les champs. Les ceintures de chêne dont il entourait ses flancs pesaient à ses hanches meurtries. Quant il pleuvait, il en était fort gêné. Je cherche à l'excuser, et je ne sais que dire. Comment eût-il l'affreux courage de saisir pour la première fois une bête inoffensive, de la frapper d'un caillou tranchant et de l'étendre sanglante et sans vie ? Cela fait trembler, quand on y réfléchit.

» Peut-être ne devint-il meurtrier qu'autorisé par la lutte. J'aime à croire qu'en appelant le Mort ici-bas, il était dans le cas de légitime défense. Quelque bête farouche, oublieuse des traditions du Paradis terrestre, avait menacé sa femme ou ses enfants : Adam tua, et désormais il en prit l'habitude.

» Les troupeaux furent mis en coupe réglée. Ève s'habilla désormais de toisons plus blanches que la neige.

» Les fleurs ne suffisaient plus à sa coquetterie. La jeune mère suivait un jour de l'œil ses bébés, qui se roulaient dans le sable. Un gros joufflu, tout blond et tout rose, jardinait avec beaucoup de verve, et rossait à la dérobée son petit frère, brun à l'œil sournois, qui le laissait faire pacifiquement.

— Abel, s'écria-t-elle, ne battez pas cet enfant. Vous voyez qu'il est plus fort que vous, et qu'il ne se défend pas. Si vous continuez, je ne vous aimerai plus.

» Abel, pour rentrer en grâce, vint s'asseoir aux pieds de sa mère, et lui montra ses mains, pleines de pierres brillantes

qu'il venait de ramasser. C'étaient des diamants égarés, des rubis et des saphirs. Les deux enfants réconciliés les attachèrent fort adroitement à la jupe maternelle. Les bijoux étaient trouvés, sauf la perfection de la monture et de la taille.

» Quelques siècles se passèrent, mais nos premiers parents, issus des mains mêmes du Créateur, étaient d'une étrange vitalité. A trois cents ans, Ève la blonde était dans la splendeur d'un été mûrissant. Sa race commençait pourtant à couvrir la terre, et de nombreuses filles suivaient à l'envi les modes qu'elle était fière de donner. Ses fils intelligents, courbés sur le sol, devinaient les secrets de l'agriculture, et empruntaient leur industrie aux animaux travailleurs. L'un d'eux rêva longtemps devant une araignée ; le lendemain, il fabriqua les premiers tissus.

» Qu'ils fussent de jonc ou de soie, de laine ou de fil, il importe. Voici la femme entourée de longs vêtements flottants. N'en demandez pas davantage. Il n'est pas besoin d'aller jusqu'au déluge ; le dernier pas est fait. De la toile grossière au satin de la Chine, de la couleur du chanvre aux éblouissements de la pourpre, il n'y a qu'un jour ; c'est une affaire de perfectionnement. »

Ici, nous nous séparerons de notre excellent collaborateur, qui fait une belle part au paradoxe, pour soutenir « le Droit des femmes au luxe et à la toilette. » Aussi, son livre est-il arrivé à sa quatrième édition.

Nous croyons, comme lui, que les premiers chasseurs durent s'habiller de la peau des bêtes qu'ils avaient frappées. Le costume était sommaire ; mais, à cette époque, l'épaisseur des forêts, qui couvraient le globe entier, imprégnait la nature d'une poésie grandiose, et voilait de son ombre l'humanité qui apprenait à vivre. La vie privée ne devait pas alors différer beaucoup de la vie publique ; l'homme passait la plus grande partie de son existence en plein air ; les premières habitations, faites de pieux et de branchages, étaient à peine closes, et la famille ne s'y réunissait guère qu'aux heures des repas. La femme commençait à peine son apprentissage de ménagère ; elle n'avait pas encore eu le temps de prendre sur l'homme l'ascendant intime qu'elle tient de la civilisation, et qui a grandi avec elle. Aussi, les premiers peuples étaient-ils farouches et guerriers. Il leur fallait la vie active et libre ; nulles traditions ne les enchaînaient, et ils devaient, avant tout, gagner le droit à l'existence.

Une fois les besoins matériels satisfaits, les hommes ne tardèrent pas à s'en créer d'autres, poussés peut-être par les femmes qui, mettant à profit leurs heures de loisir, s'occupèrent de modifier et d'enrichir les vêtements en usage. L'accroissement de la population nécessitait, d'ailleurs, une réforme dans le costume, et la toison des troupeaux, employée en nature, devenait insuffisante. Peu à peu on parvint à la filer, à la tisser, et à en faire une étoffe qui, grossière d'abord, se perfectionna rapidement.

C'est l'ère de la tunique.

Ce vêtement, qui fut bientôt adopté par les peuples de l'Orient, était plus ou moins riche. La robe des Lacédémoniens, simple, grossière, moins faite pour servir d'ornement que pour se garantir du froid et des injures du temps, était en étoffe très légère, descendait jusqu'aux talons, et servait indistinctement l'hiver et l'été. Les enfants seuls avaient le droit de porter au-dessous une petite jaquette, qu'ils quittaient, lorsqu'ils avaient atteint leur douzième année.

La robe des femmes spartiates était, comme celle des hommes, d'une grande simplicité et d'une seule couleur ; elle enveloppait hermétiquement le corps de la tête aux pieds. Malgré l'usage qui commençait à s'en répandre, les Lacédémoniennes ne portaient ni or, ni pierreries ; leurs cheveux épars étaient tout au plus peignés, et elles ne paraissaient en public qu'avec un voile sur le visage. En revanche, les jeunes filles avaient des robes courtes, descendant à peine aux genoux, et elles sortaient les jambes nues et le visage découvert. A la guerre, les hommes portaient des robes de pourpre frangées et plaçaient sur leur tête une couronne.

Les Grecs et les Romains s'habillèrent d'abord d'une simple tunique de laine, celle que filait Lucrèce dans sa maison. Ils y ajoutèrent plus tard une seconde robe, plus fine et plus étroite, qui leur servait à peu près de chemise, car le linge était inconnu aux anciens. Enfin la mode introduisit chez eux l'usage du manteau grec et de la toge romaine.

Le manteau était assez semblable à ceux que portaient nos pères, il y a une trentaine d'années. Il n'avait pas de collet et se mettait par-dessus la tunique. Ample et très long, on pouvait l'enrouler plusieurs fois autour du corps ; il s'attachait avec des agrafes sur des boucles, sur l'une ou l'autre épaules.

La toge était, dans l'origine, un habit d'honneur, qu'il n'était pas permis au peuple de porter. Elle était commune aux hommes et aux femmes. Son usage finit par devenir général à Rome et dans tout l'Empire. C'était une robe de laine, ouverte par devant, et qu'on laissait le plus souvent tomber sur les pieds ; quelques-uns, cependant, la relevaient jusqu'au genou pour marcher plus facilement ; on l'attacha plus tard sur l'épaule gauche, en la retroussant de façon à laisser le bras droit libre. Comme les Romains allaient presque toujours tête nue, ils se couvraient d'un pan de leur toge, quand ils voulaient se garantir du soleil ou de la pluie.

En dehors de ces vêtements fondamentaux, les Grecs et les Romains en avaient quelques autres qui jouaient un rôle accessoire.

La *chlène* ou *læna* était en usage chez les Grecs des temps héroïques. C'était une sorte de large surtout fourré, qu'on portait en hiver pour se garantir du froid.

La *chlamyde* ou *paludamentum* était une draperie ouverte, que les soldats portaient attachée sur l'épaule droite avec un crochet.

Le *laticlave* était une tunique propre aux sénateurs romains ; elle était ornée de larges pièces de pourpre.

La *trabée* était une robe de cérémonie que les triomphateurs portaient, enrichie de palmes d'or ; celle des prêtres était rouge, et celle des cavaliers blanche, rayée de bandes de pourpre.

La *prétexte* était une petite toge, qu'on donnait aux enfants de qualité, vers l'âge de treize ans, et qu'ils quittaient à dix-sept ans, pour prendre la robe virile.

La *lacerne* avait à peu près la forme d'un manteau ; elle s'attachait par devant, avec une boucle, et adoptait tous les tissus et toutes les couleurs.

Les femmes grecques et romaines portaient à peu près les mêmes vêtements. Ce fut d'abord une tunique de laine, attachée au cou, descendant jusqu'aux talons et serrée par une ceinture. Plus tard, les Romaines portèrent deux tuniques superposées, puis trois, et y ajoutaient un manteau léger, appelé *palla*, agrafé sur l'épaule. La *palla* était ample et avait une queue traînante. Les femmes la relevaient quelquefois sur leur tête pour s'en faire un voile.

Un autre manteau, en usage dans le demi-monde romain, s'appelait *crocote*, de *crocus* (safran) ; il était d'un beau jaune doré.

Les vestales avaient un costume spécial, qui consistait en une sorte de turban qui découvrait le visage ; elles y attachaient des cordons ou bandelettes, qui se nouaient sous le menton. Leur robe était blanche, bordée de pourpre, et recouverte d'une mante qui ne portait que sur une épaule. Elles avaient, en outre, des ornements particuliers, les jours de fêtes et de sacrifices. Dans l'origine, on leur rasait la tête le jour même de leur réception, mais on ne tarda pas à renoncer à cet usage, et ces vierges païennes eurent la liberté de laisser croître leurs cheveux.

Si nous nous sommes arrêtés aussi longtemps aux costumes grecs et romains, c'est que l'histoire et les mœurs de ces peuples se rattachent à l'histoire des premiers siècles de la Gaule, et que les généralités qui précèdent nous amènent naturellement à l'étude des modifications radicales qui survinrent dans l'habillement, quelques siècles après l'apparition du christianisme.

JEHAN WALTER.

LE BEAU TEMPS ET LA PLUIE

COURRIER DE L'EXPOSITION

∴ Tout rayonne. Nous voici arrivés aux temps prédits par les prophètes : la joie est à la fois au ciel et sur la terre, et l'Exposition fait le gros dos au soleil, comme une chatte nerveuse. Les carillons tintent, les promeneurs circulent dans des flots de poussière, les tonneaux d'arrosage éclaboussent les petits pieds des dames; de sourdes rumeurs, provenant des machines en activité, réveillent les solitudes du parc.

Les allées, baignées de clarté, sont abandonnées ; une foule altérée se presse sous la marquise de quinze cents mètres, qui fait une ceinture au Palais de l'industrie ; les tables font prime; on reporte les chaises ; ne s'asseoit pas qui veut. Que les magasins de comestibles, qui prétendent constituer une classe d'exposants, s'intitulent cafés, restaurants ou brasseries, le public n'y regarde pas de si près. Pour lui, le promenoir est peuplé de gargotiers.

L'Exposition a la tradition rabelaisienne. On y sert à boire et à manger. On peut demander du jambon partout, même au vestiaire. On peut avoir de la bière à discrétion, même aux écuries. La cuisine est éclectique; elle envahit tout.

Les garçons ne respirent plus ; ils halètent. On ne se fait servir qu'avec des difficultés singulières ; il faut séduire le limonadier pour en obtenir un bock. Les dames, sans en excepter les Anglaises, sourient à l'homme qui porte les rafraîchissements. Et quelle béatitude se lit sur la figure des consommateurs! L'homme qui boit frais n'est pas méchant.

∴ Les journaux quotidiens se plaisent à donner le chiffre des recettes du Palais international. On fait 25,000 fr. dans les mauvais jours, 30 à 40,000 fr. les jours ordinaires, 50,000 francs et davantage les jours bénits. Remarquez que ce n'est là que le courant de l'affaire, la menue monnaie, l'argent de poche.

Que serait-ce, si nous comptions la vente des privilèges et des concessions, les locations, le droit à l'espace, à la lumière et au grand air !

En présence de ces résultats espérés et si laborieusement conquis, — de cette réalisation du mot célèbre et douloureux : Enrichissez-vous! — l'esprit s'égare dans des réflexions pénibles, et je ne sais jusqu'à quel point il faut se réjouir de ce que « l'Exposition est une bonne affaire. »

∴ Les soirées du Champ-de-Mars sont inaugurées et font une suite pittoresque aux « soirées de la chaumière » de Ducray-Duminil. Rien de plus pastoral que ces promenades à la lune, entre des massifs un peu dégarnis, au milieu de monuments disparates, qui profilent leurs silhouettes blanches sur un fond assombri. La place du Roi-de-Rome, brillante comme un ciel étoilé, fait un lointain splendide à certaines parties du tableau; du côté de l'Ecole militaire, on retrouve la nuit et le silence...

Quel malheur qu'on ait renoncé à creuser cette rivière, dont les méandres devaient parcourir entièrement le Parc et faire une ceinture au Palais de fer! Venise n'est pas suffisamment représentée à l'Exposition. On y cherche vainement des lagunes et des gondoles. Les mandolines sont accrochées en trophée dans la galerie des arts libéraux. J'aimerais mieux les voir résonner sous des doigts frémissants, et jeter leurs accords aux échos de Grenelle. Mais, quoi! l'on ne saurait tout avoir, et si l'Adriatique a son mérite, la Seine n'est pas à dédaigner.

∴ Il paraît qu'il y a des procès pendants entre la Commission impériale et ses concessionnaires. On échange du papier timbré, mais avec la plus grande politesse. Les avocats seuls conservent une certaine âcreté de paroles; leurs clients ne sont pas aussi vifs. Les affaires vont bien, c'est le principal. La question consiste à gagner beaucoup d'argent, — ou à en

gagner énormément. Ceux qui perdront en gagneront beaucoup — seulement. Il ne faut donc pas les plaindre.

Un de ces procès nous semble énorme. Un monsieur a acheté le droit exclusif de louer des chaises dans le Parc. Il part de là pour soutenir que les chaises lui sont absolument acquises, et que personne ne saurait s'asseoir sans sa permission. Il consent à ce que les limonadiers vendent de la bière, mais il veut que le public la boive debout. Il prétend avoir le droit d'arroser les gazons pour empêcher les gens de s'asseoir dessus. On s'élève contre ces exigences. Sans les défendre absolument, nous ne pouvons discuter le point de droit, ignorant la teneur de la concession faite par la Commission. Tout est là.

∴ L'île de Billancourt a reçu la visite de hauts personnages, qui se sont fort inquiétés de la prospérité et de l'avenir de cette exposition agricole — hors fortifications. On a résolu d'apporter des améliorations immédiates à l'état général de cette annexe. Le prix d'entrée serait réduit à 50 centimes; des services spéciaux d'omnibus et de bateaux à vapeur prendraient le public au quai d'Orsay, et le transporteraient, toutes les demi-heures, sur cette île si peu connue.

Tout cela est fort bien ; mais ce qui vaudrait mieux, à tous égards, ce serait d'inspirer aux gens un désir extrême de visiter Billancourt. C'est là ce qui manque. A moins d'être un paysan renforcé, — comme moi, — on ne s'intéresse que médiocrement aux bestiaux et aux étables. — Les cocottes et les curiosités du Champ-de-Mars sont plus faciles à comprendre.

∴ Les maharis tiennent, parmi les chameaux, le rang des chevaux de course dans l'espèce chevaline; ce sont, à proprement parler, des dromadaires de grande vitesse. Il nous en est arrivé deux de Constantine, et on les a logés au Jardin d'acclimatation. Mais ils se rendent tous les jours à l'Exposition universelle, afin d'animer le quartier arabe et de lui donner un peu de couleur locale.

∴ Le Théâtre Chinois poursuit le cours de ses triomphes. Un de ses attraits est la présence perpétuelle, — garantie par l'affiche, — de deux dames chinoises de la plus exquise distinction : A-Naï (Anaïs, sans doute), et A-Bchoé (peut-être bien Aglaé). — Ces deux jeunes personnes, fort jolies d'ailleurs, avec leurs yeux en amande qui se perdent dans leur chignon, nous donnent un rare exemple de patience et de résignation. On lit en effet, sur le fronton du théâtre :

CHIN-PIN-YÉ-SI

que nous traduirons, pour les lectrices qui ne savent pas le chinois, par ces mots :

ICI ON JOUE TOUS LES JOURS LA MÊME CHOSE.

Maintenant, comprenez-vous le supplice? Arriver de trois mille lieues dans un monde nouveau, dans un paradis inconnu, — à Paris, la ville des merveilles, — et se voir condamnées, tous les soirs, sept mois durant, aux mêmes représentations des mêmes équilibristes! C'est le dernier mot de la torture.

∴ Le temps est sombre ; des nuages s'amoncèlent à l'horizon. Les étrangers qui remplissent le Parc du Champ-de-Mars, convergent vers le Palais, comme des fourmis chargées de butin, rentrant dans leur métropole. Ils s'enfoncent dans les galeries les plus désertes, et l'on aperçoit des visiteurs égarés jusques dans le groupe des étoffes françaises, — section du vêtement. Les parapluies ruissellent; une averse bruyante fouette les vitraux et délaie le macadam des allées.

Dans un sens inverse, le jardin central, — où niche l'aristocratie, — a vu ses promeneurs rayonner et disparaître. La pluie ne tombe pas seulement; elle s'incline et pénètre sous les auvents ; le septième groupe est au désespoir. Les garçons de café respirent, mais leurs patrons désespérés lancent au ciel des regards irrités. Ils l'attestent avec des figures de rhétorique blessantes; ils vont jusqu'à l'ironie :

Oui, je te loue, ô Ciel, de ta persévérance!

Et la pluie qui, depuis dimanche, a repris tous ses droits, tombe, implacable et monotone ; elle disperse les clients qui poursuivent des fiacres fantastiques; elle mouille, elle trempe, elle inonde les obstinés, et les grondements d'un orage lointain annoncent sa durée et sa persistance.

C'est en vain que la Commission cherche dans les nuées l'arc divin qui nous garantit du déluge. L'arc-en-ciel ne paraît pas. La voilà, de nouveau, ployée sous le coup des vengeances célestes...—Aussi, pourquoi le Théâtre-International ne s'ouvre-t-il pas?

L. G. JACQUES.

LES MAISONS OUVRIÈRES

Ce n'est pas tant par la beauté des produits de l'industrie artistique, la multiplicité de la puissance des procédés mécaniques mis en œuvre, que l'Exposition universelle de 1867 marquera dans l'histoire de l'humanité ; c'est plutôt par l'ère d'améliorations nouvelles qu'elle ouvre à l'avenir des classes laborieuses.

Tout esprit de charité et de philanthropie mis à part, on a compris que le meilleur moyen d'assurer le mouvement ascensionnel du progrès, dans un milieu social, c'est d'intéresser les travailleurs au maintien de l'ordre, à la stabilité des institutions. Ce résultat ne peut s'obtenir qu'en augmentant leur bien-être, en leur rendant facile la vie matérielle, en relevant et en soutenant leurs sentiments moraux par la diffusion de l'instruction populaire.

Laissons de côté aujourd'hui la partie de l'Exposition qui s'occupe du progrès intellectuel, et visitons, en France, l'exposition de la classe 93,—« spécimens d'habitations caractérisées par le bon marché uni aux conditions d'hygiène et de bien-être. »

Rendre aux classes laborieuses l'existence aisée est une préoccupation de tous les esprits généreux.

En 1848 fut construite, à l'angle des rues Rochechouart et Pétrel, la première cité ouvrière de Paris et même de la France. Cet établissement n'obtint pas d'abord grand succès auprès des ouvriers. Défiants par nature, ils s'imaginaient, qu'en créant à leur intention des logements aérés, sains et d'un prix modique, on avait pour but principal de les soumettre à une sorte de surveillance et de contrôle. Ils refusèrent de se caserner.

L'échec des premières cités ouvrières, où, sans précisément vivre en commun, les familles ont entre elles des rapports forcés, démontra que le résultat à atteindre devait être obtenu par d'autres moyens. Il fallut renoncer aux vastes bâtisses phalanstériennes, et se borner à construire des demeures où, sans être gêné dans son indépendance, l'ouvrier pût trouver l'hygiène et le bien-être, à la portée de ses ressources, sans aliéner en rien sa liberté.

Le problème des maisons ouvrières fut donc nettement posé : « Obtenir, sur un espace donné, dans de bonnes conditions de solidité, des locaux isolés, commodes et bien distribués, au plus bas prix possible ; ménager dans ces logements l'aérage, l'éclairage, l'évacuation rapide et complète des eaux et des matières malsaines ; voilà pour l'hygiène ; abaisser enfin les prix de location, de façon à rendre ces logements accessibles aux ouvriers, tout en retirant du capital engagé un intérêt suffisamment rémunérateur ; voilà le problème économique. »

La maison ouvrière doit pouvoir répondre aux besoins des ouvriers des grandes villes, où le terrain est d'un prix élevé, comme à ceux des ouvriers des cités secondaires, où l'espace n'est pas cher. La question des logements à bon marché a donc reçu deux solutions, et forme au Champ-de-Mars deux groupes ou types distincts. Le premier comprend les maisons destinées à l'habitation commune de plusieurs ménages ; le second, les maisons construites pour être occupées par une seule famille.

Vu les dimensions ordinaires des bâtiments du premier type, il était à craindre que la classe 93 ne fût qu'imparfaitement représentée ; mais, grâce à une haute initiative, quatre maisons ouvrières ont été bâties avenue de Labourdonnaye, en dehors de l'enceinte fermée. Dans le Champ-de-Mars, en outre, une réunion d'ouvriers, aidée d'une subvention de vingt mille francs, a élevé une maison-modèle à plusieurs appartements.

Les constructions de l'avenue Labourdonnaye, qui doivent survivre à l'Exposition, et dont les locaux sont actuellement occupés, consistent en quatre bâtiments, dont les façades se profilent sur la rue en une ligne un peu monotone.

Leurs ailes, construites en arrière du corps de logis principal, enclavent des cours assez spacieuses. Les logements, indépendants les uns des autres, sont bien distribués, d'une bonne hauteur de plafond, et remplis de lumière.

La ventilation y est active, grâce à une double prise d'air sur la rue et sur les cours intérieures. Les eaux pluviales et ménagères de toute nature s'écoulent directement dans l'égout ; l'eau de la ville est à la disposition des locataires, et les escaliers, comme les corridors, sont le soir éclairés au gaz. Le taux des locations varie entre 420 et 200 fr. La moyenne est de 310 fr., prix réduit pour le quartier. L'appartement se compose de deux grandes pièces à feu, d'une cuisine et de cabinets particuliers. Ces maisons sont un type aussi complet que possible des logements d'ouvriers, obligés par leur profession à demeurer dans les grandes villes.

Il en est de même du spécimen, bâti dans le parc de l'Exposition par une Société d'ouvriers subventionnés. Cet édifice peut être élevé avec avantage sur les points où la valeur du terrain ne dépasse pas 50 fr. le mètre. Il a deux étages, qui comprennent chacun deux appartements de trois pièces : salle à manger, deux chambres à feu, dont une à alcôve, cuisine et cabinet. Au rez-de-chaussée sont deux boutiques, accompagnées de leur logement respectif. Les distributions intérieures sont bien entendues, sauf l'installation des cabinets privés, dont l'entrée donne dans la cuisine. Cette idée est malheureuse. Si les locataires ne s'astreignent pas aux soins d'une minutieuse propreté, cette disposition peut devenir incommode et malsaine.

Sur un terrain de 100 mètres à 50 fr., coûtant 5,000 fr., cette maison, construite en matériaux ordinaires, reviendrait à 20,000 fr. environ. Le produit *minimum* à attendre des quatre logements serait de 800 fr. ; celui des deux boutiques, de 800 fr. également ; le revenu brut total monterait à 1,600 fr., c'est-à-dire à 7 0/0 du capital engagé.

Une des boutiques dont nous parlons sert de salle d'Exposition à divers modèles d'habitations ouvrières. Nous y avons remarqué, comme présentant une solution réellement satisfaisante, au point de vue de l'hygiène et du bien-être, uni au bon marché, le modèle des maisons que M. Dupont a fait construire à Clichy, pour les ouvriers de son établissement typographique.

Les spécimens du second type, c'est-à-dire les maisons destinées à l'usage d'une seule famille, sont représentés par des constructions de dimensions réelles, et par des échantillons exposés dans une salle spéciale. Le bas prix de revient de ces constructions, généralement élevées à proximité de leurs fabriques par les grands industriels de la province, permet non-seulement de les louer, mais encore de les vendre aux ouvriers qui consentent à prendre des arrangements à long terme avec leur patron pour s'acquitter.

L'idée de faire du travailleur un propriétaire, de lui créer à la longue, et comme à son insu, un capital immobilier, sur lequel plus tard il pourra emprunter, qu'il vendra, échangera ou louera à sa guise, a pris naissance à Mulhouse. Là a été réalisée, il y a longtemps, et n'a cessé de prospérer « la maison ouvrière » si froidement accueillie partout ailleurs. Il est vrai que, repoussant tout projet de bâtisses communes, de ruche ou de caserne, les industriels de Mulhouse ont eu pour but de fournir à chaque ménage une demeure saine, aérée et attrayante. Respectant l'ouvrier, jusque dans ses exagérations, ils ont réussi à améliorer sa condition intérieure, en encourageant chez lui l'ordre et l'épargne, en lui inspirant des habitudes de prévoyance, en lui faisant aimer son intérieur.

Le spécimen présenté par M. Jean Dolfus est un groupe de quatre habitations, semblables aux sept cents maisons où logent six mille personnes, formant la cité ouvrière de Mulhouse.

Le prix d'une de ces maisons, solidement construite, pré-

cédée d'un petit jardin d'une centaine de mètres, composée d'un rez-de-chaussée, d'un premier étage commodément distribué, et enfin d'un grenier, varie de 2,400 à 3,000 fr.

L'ouvrier, pour l'acquérir, fait un premier versement de trois à quatre cents francs, montant des frais de l'acte d'achat ; puis, par le paiement d'un loyer annuel, calculé sur le taux de huit à neuf pour cent de la valeur de l'immeuble, et qui porte amortissement du capital, il se trouve propriétaire et libéré au bout de quatorze ans.

L'exemple donné par les manufacturiers alsaciens a trouvé des imitateurs dans la plupart des grands centres industriels. MM. Japy frères, fabricants d'horlogerie à Beaucourt, et la Compagnie houillère de Blanzy ont fait élever au Champ-de-Mars des maisons, pareilles à celles qu'ils louent ou vendent à leurs ouvriers ; la Compagnie des mines d'Anzin expose, dans la galerie des machines, un modèle de maison, revenant à dix-huit cents francs, et dont le prix de location n'est que de six francs par mois.

La situation isolée, par deux de leurs côtés au moins, des maisons du second type, rend facile la distribution de la lumière dans leur intérieur, la ventilation et l'évacuation des substances malsaines. Sous ce rapport, elles remplissent largement les conditions d'hygiène, plus difficiles à réunir dans les habitations communes.

Un petit pavillon a été présenté par une Société coopérative immobilière de Paris. Comme distribution, il n'offre rien de particulier, mais il soumet au jugement du public une révolution dans les constructions économiques.

Il emploie des colonnes creuses en fonte pour tous les points d'appui verticaux du bâtiment, de doubles cloisons en briques creuses pour les murs de face et de refend, des voûtes légères, également en briques creuses, portant sur des solives en tôle, pour les planchers. Telles sont les données principales de ce système de bâtisse, dont l'analyse plus détaillée trouvera place ailleurs. Rationnel, solide, hygiénique, il est peut-être supérieur au mode construction de Mulhouse et de Blanzy, comme aux maisons avec jardins de la cité Jouffroy-Renault de Ménilmontant. Mais, eu égard à son exiguïté, ce pavillon est d'autant plus coûteux que, dans son prix de trois mille francs, n'est pas comprise la valeur du terrain.

En 1855, la Commission chargée d'organiser le concours international de Paris avait démocratisé la gloire industrielle, en exigeant que les noms des ouvriers coopérateurs fussent inscrits à côté de ceux de leurs chefs d'industrie. En 1867, il sera beaucoup pardonné à la Commission impériale, parce que malgré ses préoccupations ultra-financières, elle a eu l'idée heureuse de mettre les hommes compétents à même de se communiquer leurs idées, sans distinction de classes, de rang et de nationalités.

<div style="text-align:right">Paul Laurencin.</div>

LES COURSES DE CHAMEAUX

Il ne faut pas confondre ; la scène n'est pas au bord du Nil, ni sur les pelouses du Bois de Boulogne. Si l'Afrique nous a fourni les éléments de cette lutte nouvelle, c'est sous le soleil parisien qu'elle a eu lieu, et que les *vaisseaux du désert* ont remporté des palmes triomphales. Rendons grâce à cette métaphore orientale, qui ennoblit singulièrement l'animal bossu dont nous avons à nous occuper.

C'est samedi dernier, 11 mai, qu'a eu lieu cette solennité, sans exemple jusqu'à ce jour dans les fastes du sport. Très peu de journaux s'en sont occupés ; les curieux étaient peu nombreux ; cela s'est passé en famille, et nous croyons qu'on n'a fait pour cette course aucuns frais de publicité.

Craint-on l'affluence du public ? Veut-on donner à ces fêtes un cachet spécial de surprise et d'imprévu ? Nous l'ignorons, mais il est certain que l'annonce d'une —Course de chameaux au bois de Boulogne,—aurait fortement ému les Parisiens et les étrangers qui nous envahissent. Seuls, les promeneurs, que la rêverie ou un besoin de solitude conduisaient vers les ombrages de Passy, ont pu jouir de cet étrange divertissement. Nous avons été assez heureux pour être au nombre des privilégiés.

C'est avec les mêmes allures discrètes qu'un feu d'artifice a été tiré, mardi, au phare de Douvres. Le fait est certain, puisque je l'ai lu dans un journal. Mais on a tenu à conserver à ces fusées un caractère essentiellement privé.

Revenons à nos moutons, à nos chameaux, si vous le voulez.—C'était par une belle matinée de printemps, pleine de parfums et de promesses ;—une foule peu compacte, errant à l'aventure, s'était réunie sur le turf, autour des coureurs et de leurs montures.

La piste choisie était une allée, longue d'un kilomètre, qui fait le tour du Parc-aux-Daims. Il était à peine dix heures, quand des vociférations annoncèrent l'arrivée des concurrents.—La presse, qu'on avait négligé d'inviter, était absente ; nous avons pourtant remarqué, si nous ne nous trompons, M. Jourdier, de l'*Etendard*, qui est là pour dire si je mens.

Les coureurs se présentèrent en deux groupes, et se placèrent à quelque distance les uns des autres. L'Algérie était représentée par deux chameaux, montés par des Arabes en burnous blanc, le front ceint d'une corde, les jambes et les pieds nus, croisés sur le cou de la bête. Ils brandissaient un gros bâton en guise de cravache. En face d'eux paradait une petite troupe d'Egyptiens, habillés de soie rayée, coiffés de turbans ou de capuchons, et de pure race bédouine. Deux d'entre eux se tenaient fort raides sur des dromadaires, et portaient de grandes bottes ; leurs pieds reposaient sur des étriers. Tout à coup, deux messieurs en habit noir, ornés de fez rouges à glands bleus, arrivèrent au galop de deux ânes magnifiques, et entrèrent dans le cercle pour donner des ordres.

Les Algériens n'étaient pas armés et arrivaient du Jardin d'Acclimatation. Les Bédouins, qui logent à l'Exposition, obligés à plus de tenue, portaient en sautoir de longs fusils, ornés de ciselures et d'incrustations d'argent.

Le concours commença : les dromadaires d'Egypte devaient lutter contre les chameaux algériens. Les dromadaires, montés par Mous-Allah et Heddin, étaient petits, élancés, plein de feu, à poil ras et lisse ; les chameaux, montés par Mohammed et Hamed, étaient plus lourds, mais infiniment plus doux.

Les cavaliers devaient parcourir quatre fois la piste et faire une lieue en tout. Dès que le signal fut donné, les chameaux partirent vivement, allongeant le pas et la tête. Le trot était la seule allure permise : Hamed parcourut les quatre kilomètres en 17 minutes 10 secondes ; Mohammed arriva une minute après.

Pendant ce temps, que devenaient les dromadaires ? Plus fringants qu'il ne le fallait, ils désespéraient leurs conducteurs et les directeurs de la course. On essaya vainement de les faire marcher ; on voulut les lancer seuls, ensemble ou séparément ; ils ne s'y prêtèrent pas. Effrayés de la foule, des hurrahs, des rires, et peut-être des exhortations de leurs maîtres, ils bondissaient sur place, caracolaient, tournaient sur eux-mêmes, mais ne se décidaient pas à avancer. Après s'être assuré qu'il n'y avait dans l'assistance aucun membre de la Société protectrice des animaux, on prit le parti de les rouer de coups. Alors ils se couchèrent. Heddin enrageait et Mous-Allah n'était pas content.

Pendant ce temps, les Arabes poursuivaient leur promenade, et jetaient en passant à leurs adversaires un regard où se lisait toute la supériorité du chameau sur le dromadaire. Cela est désormais acquis. Le chamelier vainqueur, Hamed, est un garçon de haute stature, intelligent et calme. Mohammed, son compagnon, parle fort bien le français, et s'est plu à raconter quelques épisodes de la vie arabe, où le chameau jouait le principal rôle. Il a beaucoup d'esprit naturel, et l'on croyait, par moments, entendre Henri Rochefort.

Cette petite fête fut terminée par l'essai d'un étalon russe de onze ans, que son nom de *Bédouin* avait fait admettre à cette course spéciale. Attelé à une voiture légère, il fournit ses quatre kilomètres, au trot, en sept minutes cinq secondes. C'est une vitesse plus considérable que celle des chemins de fer du Midi. Il est certain que, si les locomotives ne s'améliorent pas, on sera obligé d'en revenir au cheval. Tel est le cercle vicieux dans lequel tourne l'humanité.

ARMAND LANDRIN.

CAUSERIE PARISIENNE

On a pu lire, cette semaine, dans presque tous les journaux, qu'une médaille d'or de grand module venait d'être accordée, par le ministère de la marine, au capitaine CHARLES GIRARD, « en souvenir de son utile entreprise à la recherche des bouches du Niger. » Ainsi s'exprime la lettre de l'amiral Rigaud de Genouilly, qui ajoute : « Les moyens d'exécution dont vous allez être pourvu, grâce aux libéralités de l'Empereur, vous permettront, je l'espère, de recommencer cette tentative dans de meilleures conditions de succès. » Ces moyens d'exécution sont « une canonnière à vapeur et des instruments de mathématiques. »

Il est donc bien vrai que des hommes se rencontrent encore, doués d'un esprit assez curieux et d'une énergie assez aventureuse, pour se lancer ainsi, à travers mille hasards, à la découverte des lointains inconnus! — Sans doute, j'ai lu de temps à autre des récits plus ou moins longs — tantôt dix colonnes, tantôt dix lignes — sur quelques voyages de ce genre, effectués pour l'amour de l'art, par des touristes de bonne volonté. Mais toujours je me suis figuré que c'était là un de ces « clichés » qui reviennent périodiquement dans nos feuilles publiques, quand les nouvelles font relâche et que les Parlements font grève.

Plus j'y réfléchis, en effet, et moins je puis comprendre qu'on s'adonne, sans y être condamné par un arrêt de la Cour d'assises, à ces travaux forcés qui s'appellent « voyages d'exploration. » — Bien des fois je me suis tâté le matin, au réveil, pour savoir si je n'éprouvais pas le désir d'aller, — comme l'a fait M. C. Girard, — chercher les sources du Niger. Et toujours, je me suis fait quelque réponse analogue à celle-ci :

« Quand tu veux rester chez toi, tu trouves, sans autre peine que celle d'allonger le bras, un livre selon ton humeur; partant, une joie sans fatigue, un plaisir sans trouble, une découverte sans péril. Si l'ennui te prend, ou que le sommeil te gagne, ton lit est là, moelleux et blanc ; les fenêtres et les portes sont bien closes; ni le vent ni la pluie ne parviendront à pénétrer jusqu'à toi...

» Eprouves-tu le besoin de prendre l'air? Les rues et les boulevards allongent devant toi leurs trottoirs commodes et bien unis. Des agents spéciaux parcourent la ville en tous sens, chargés de te prêter aide et protection, au premier appel. Des magistrats poussent la complaisance à ton endroit jusqu'à faire tous les jours balayer les voies où tu passes, pour que la botte ne s'y empêtre point; ils ménagent à tes regards de douces perspectives ; ouvrent, comme des ombrelles, des arbres touffus au-dessus de la tête, pour te garder des rayons trop chauds d'un soleil trop vif.

» As-tu soif? Des nuées de garçons se disputent la faveur de t'apporter les plus exquises boissons, en retour de quelques simples rondelles de métal. As-tu faim? Des myriades de mets, accommodés à la dernière mode, attendent à tous les coins ton bon plaisir, et tu n'as qu'à faire un signe pour que tombent devant toi des alouettes toutes rôties? Es-tu las? Voici des bancs, voilà des chaises, ici des fauteuils, plus loin des véhicules de toutes couleurs et de toutes formes.

« Veux-tu aimer? Des essaims de cœurs, blonds, bruns ou rouges, en robes courtes et à chapeaux nains, voltigent autour de toi, — comme les moineaux francs autour du charmeur du jardin des Tuileries. — As-tu besoin de quelques distractions? Le cas est prévu. Des gens ont passé leur jeunesse et perdu leurs cheveux à te préparer des éclats de rire, des terreurs ou des voluptés douces, dans l'enfantement laborieux du théâtre contemporain. D'autres, dans l'espoir de te charmer une minute, se sont exténués à tapisser de leurs œuvres les immenses parois de nos musées... »

Et patati, et patata.

Une fois dans cette voie, il n'y a plus de raison pour s'arrêter. Aussi, je m'en disais tant et tant, que j'arrivais inévitablement à cette conclusion, manquant d'ailleurs d'imprévu :

« Cela étant, il serait, en vérité, trop naïf de sacrifier de gaité de cœur toutes ces jouissances et tout ce bien-être, à je ne sais quelle fantaisie, qui ne promet, en échange, que des privations, des ennuis, des souffrances et des misères de toute espèce. Donc, mon bonhomme, fais-moi le plaisir de rester tranquille! Si tu prétends absolument te vouer à la recherche de quelque chose, voici le dernier rébus du *Monde illustré*... Pâlis dessus tout à ton aise. »

Quoi qu'il en soit, la lettre précitée me force bien à reconnaître que tous les hommes ne sont point pétris de la même pâte. Aussi, je me sens, en vérité, rempli d'une admiration qui n'est pas exempte de stupeur, en songeant que pas une de ces considérations, toutes puissantes à mon gré, n'a prévalu contre la volonté du capitaine Girard, puisque c'est de lui qu'il s'agit spécialement en ce quart d'heure.

Mais ce qui, par-dessus tout, met le comble à mes hébétements, c'est que ce brave touriste au long-cours, étant une première fois revenu du Nouveau-Calabar, veuille y retourner ! Cela me paraît dépasser les limites de l'entendement humain, et je renonce, quant à moi, à m'expliquer un pareil fait. — Il n'y a « canonnière » ni « instruments de mathématiques » qui tiennent ; si j'avais eu la chance de rentrer *complet* au coin de mon feu, après avoir passé une foule de mois à chercher le certificat d'origine d'un fleuve comme celui-là, jamais de la vie, rien au monde ne me déciderait à risquer de nouveau l'expérience.

Et puis, entre nous, à quoi bon ? A la rigueur, on se rendrait compte de ces audacieuses tentatives, si M. Haussman avait manifesté le désir de faire dériver le Niger, pour augmenter, dans la bonne ville de Paris, le stock des eaux potables. Mais il n'y a pas apparence que cela soit le but proposé. Ou du moins il faudrait, contrairement à nos habitudes, qu'on eût joliment bien gardé le secret, puisque jusqu'ici rien n'en a transpiré.

Mais n'insistons pas. Ce sont là des mystères d'édilité privée dont nous n'avons pas à nous préoccuper autrement. Il faut donc se contenter de souhaiter à M. Charles Girard d'atteindre, sans trop de labeurs, aux fins qu'il se propose, alors même qu'on ignorerait le but de son but. Car, quoi qu'il en soit de tout ce qui précède, celui-là est digne de tous les respects et de toutes les sympathies qui, s'élevant au-dessus des

âches considérations de l'égoïsme, va payant de son bien-être, et parfois de sa peau, la conquête d'un renseignement neuf au profit de la science, ou d'une vérité nouvelle au profit de l'humanité.

Cet intrépide explorateur est, croyons-nous, le frère du directeur de l'Agence américaine, M. Alexandre Girard, qui soutint, trois ou quatre mois passés, une petite polémique contre le *Figaro*, en faveur du navire microscopique aujourd'hui à l'ancre dans le palais Pompéïen. C'est du *Red White and Blue* que je veux parler. On sait la miraculeuse traversée, accomplie en quarante jours de New-York à Gravesend, par ce *life-boat* armé en trois-mâts, sans autre équipage que le capitaine John N. Hudson, M. Fitch et une chienne. Si merveilleuse que, malgré les protestations du constructeur de ce *frèle esquif*, M. O. R. Ingersoll, de New-York; malgré des certificats sérieux signés de « noms honorables en marine; » malgré le livre de bord, tenu au jour le jour; malgré une foule de preuves enfin, on n'ajouterait pas encore foi à ce voyage, si une seconde traversée de Douvres à Caen, par un temps des plus rudes, n'avait démontré péremptoirement la possibilité de la première.

Et certes, je comprends tous ces doutes, depuis que j'ai vu le *Red White and Blue*. On le prendrait pour un jouet d'enfant, et l'on a peine à trouver la place où les trois passagers se pouvaient tenir. Si jamais le capitaine Hudson éprouve le besoin de s'en défaire, je le lui retiens. Ce bâtiment serait la joie d'un mien neveu de douze ans, qui, pendant les beaux dimanches d'été, l'emporterait sous son bras, pour le faire évoluer au bout d'une ficelle dans le grand bassin des Tuileries. En vérité, l'on ne sait où s'arrêtera l'audace de l'homme, et malgré moi, à tous instants, le vers du poète me revient à l'esprit :

Omnia jam fient fieri quæ posse negabam!

JULES DEMENTHE.

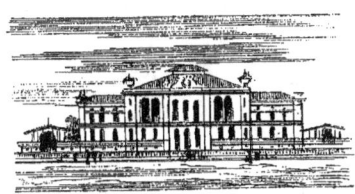

LE CERCLE INTERNATIONAL. LA SALLE DES CONFÉRENCES.

SUR L'EXPOSITION DE L'ŒUVRE D'INGRES

Nous ne voulons pas laisser passer l'exposition de l'œuvre d'Ingres, sans en dire quelques mots. Sur l'invitation d'un rédacteur en chef, d'autant plus exigeant qu'il distribue de plus gros dividendes, je me suis rendu au palais des Beaux-Arts, en service extraordinaire.

Dès l'entrée, l'œil du coloriste est affligé par l'armure d'ardoise d'une Jeanne d'Arc, placée à droite, et si de là, la vue rebondit vers le tableau voisin, elle s'en détourne, effarouchée par des manteaux d'un rouge excessif. Courant ainsi d'une toile à l'autre, elle ne prend un peu de repos que devant les teintes calmes du tableau d'*Homère*, où la rétine enflammée éprouve un sentiment de fraîcheur un peu tardif. Après ce moment de trouble, si l'artiste, désormais acclimaté à cette inharmonie, se livre à un examen sérieux, il admire une composition savante, des draperies splendidement arrangées, des groupes merveilleux, des têtes souvent expressives, un faire magistral, et un sentiment de la forme dominant tout.

Et il se dit : Celui-ci est un grand artiste.

Partout se révèle pourtant une prétention un peu théâtrale. Partout c'est la forme cherchée, avec le désir qu'elle soit bien qu'elle a été étudiée. Le tableau du *Vœu de Louis XIII* est parfait en tout point; il ne peut être surpassé que par Raphaël, dont on serait tenté de chercher la signature.

Si l'on monte au premier étage, l'homme de 1830 retrouve avec plaisir les tableaux qu'il a vus, chaque année, passer un à un devant lui, toujours accompagnés de bravos et de murmures : C'est le *Sphinx*, — c'est l'*Odalisque*, — *Andromède*, — la *Chapelle Sixtine*, œuvre d'un coloriste, qui fait qu'on se demande si Ingres, par ambition et de parti pris, n'a pas sacrifié une qualité précieuse, pour attirer l'attention par une originalité, une bravade, un audacieux défi ! — C'est enfin une perle précieuse, — la *Stratonice*, vrai drame, rempli de finesse, de sentiment, de grâce et d'esprit.

Après, viennent les portraits, et entre tous, le portrait de M. Bertin qui, pour la seconde fois, a mérité à l'artiste un triomphe universel et incontesté.

Mais c'est surtout dans les portraits au crayon qu'il faut admirer Ingres. Il est là le premier des maîtres; là il est vrai, là il est fort, et ne tient nullement aux moyens, aux procédés vulgaires. Son crayon séduit, parce qu'il a, à la fois, l'abandon et la fermeté, la sûreté précise du talent accompli. Sûr de lui, il ne cherche ni l'adresse de main, ni l'effet outré. Il donne le sentiment, la physionomie, la pose habituelle, triviale même des modèles; tant mieux s'ils sont beaux et nobles; mais quant à lui, il ne prend pas souci de les embellir; il les rend tels qu'il les a vus. Et de là, le charme inconcevable qu'éprouve l'artiste à les voir.

Il y a deux tableaux de famille, nº 390 et 337, qui sont de véritables chefs-d'œuvre.

Ingres, Delacroix, Horace Vernet, ont planté leur bannière sur les débris de l'école classique. Ingres marchait dans l'ombre de Raphaël ; Delacroix suivait les maîtres de Venise.

Horace Vernet marchait seul, et représentait glorieusement l'Ecole française.

Ingres et Delacroix furent de grands maîtres.

Horace Vernet fut un génie.

A. DESBARROLLES.

THÉATRES & BIBLIOGRAPHIE

Chaque jour qui s'écoule nous rapproche de la solennité que le Théâtre-Français prépare dans l'ombre. Hernani, le preux castillan, voit ses emportements traduits par la voix sympathique de M. Delaunay. Les indiscrétions de coulisses disent le plus grand bien des répétitions du drame, dirigées par M. Auguste Vacquerie.

La maison de Molière se pique d'honneur et fait à Hugo une réception princière. Ce n'est pas le moindre souverain que nous ayons à accueillir; mais, dans sa grandeur farouche, le maître ne nous visite que par procuration, et c'est son fils aîné qu'il nous envoie. Qu'*Hernani* soit le bienvenu. Les décorations des deux derniers actes de l'ouvrage seront splendides. La première représentation est annoncée pour la fin du mois.

Lafontaine, à ce qu'on dit, se serait récusé pour jouer *Hernani*, et porterait ses vues sur *Ruy-Blas*, plus haut peut-être : c'est d'un bon camarade et d'un ambitieux. En attendant, on lui prête l'intention d'aborder le *Misanthrope*. Ces jeunes gens n'ont peur de rien; l'homme aux rubans verts est un singulier écueil.

Un ami, — qui ferait mieux d'envoyer à l'*Album* la copie qu'il lui a promise, au lieu d'annoncer des nouvelles insensées, — raconte quelque part que la Porte-Saint-Martin a voulu monter *Marion Delorme*; mais qu'elle a dû reculer devant les exigences de l'auteur, qui demandait une prime de quarante mille francs...

L'auteur n'a rien demandé. Cette étrange prétention est un fantôme créé par l'imagination d'un écrivain fantaisiste, d'un critique aimable, mais exclusif. La chose n'est pas même bâtie sur la pointe d'une aiguille; elle n'a pas de fondement.

Puisque nous sommes dans le monde de l'épopée, quittons le théâtre un instant, pour dire quelques mots d'un livre qu'on nous envoie des Pyrénées. C'est une sorte de poème traduit du basque, qu'on appelle : « *Les Echos du Pas-de-Roland.* »

Roland, dont la vaillante épée fit une si large entaille à la cime de nos montagnes, n'est pas le héros de l'ouvrage. Un hardi contrebandier, qui sauve la princesse de Beira et la ramène à son époux, tel est le sujet de ce livre qui porte l'empreinte du génie particulier d'une race hardie et peu connue, Basque avant d'être Française. L'épisode est historique ; sa traduction fait honneur à M. Dasconaguerre, et nous le recommandons aux lecteurs curieux de trouver dans une œuvre un accent vraiment original.

Le succès de *Roméo et Juliette* s'est confirmé, et ce magnifique opéra, après avoir soulevé des tempêtes dans le camp de la critique, poursuit sa route triomphale, répandant des torrents d'harmonie sur ses obscurs blasphémateurs. Un torrent sur M. Chadeuil ! Un torrent sur M. Azevedo ! S'ils ne sont pas submergés, il ne s'en faut guère.

On a ouvert, avec un certain fracas, le Cirque de l'Impératrice, qui promettait la rentrée du célèbre gymnaste Léotard. Ce sauteur émérite n'a point failli à sa vieille réputation, et l'on assure qu'il s'est cogné la tête au plafond ; on ne pouvait lui demander davantage. Théodore de Banville, il est vrai, a inventé un clown qui décroche les étoiles en faisant le saut périlleux ; on ne saurait exiger cela que d'un artiste qui travaille à ciel ouvert.

L'Odéon annonce sa clôture pour la fin du mois. J'affirme qu'il a tort, et je suis assuré qu'il se trouvera quelque directeur pour remplir l'intérim. Nous en avons un sous la main au besoin. Avec le *Marquis de Villemer* et deux ou trois chefs-d'œuvre, on ferait une excellente saison d'été. On objecte la chaleur ; mais qui donc empêcherait le public, pendant les entr'actes, d'aller prendre l'air au Luxembourg, — aujourd'hui pacifié ?

Nous croyons à la réouverture prochaine de la seconde scène française.

N'est-ce pas un peu ce qui arrive au Théâtre-Italien ? On l'a fermé hier, mais il ouvre aujourd'hui. M. Bagier est indécis ; il consulte le temps, les recettes et les arrivages. On ne sait trop à quoi s'en tenir, dans l'attente de tant de têtes couronnées. Le Théâtre-Italien est un besoin aristocratique ; ce n'est pas le Théâtre-International qui pourra jamais le remplacer.

Ce Théâtre International, pourtant, continue à faire parler de lui. Il n'est certainement pas dans l'embarras que je signale ; il ne saurait fermer, puisqu'il n'a jamais été ouvert ; mais il peut ouvrir ; c'est même ce qu'il a de mieux à faire. On nous promet, pour ce grand jour, l'*Ange de Rosheray*, opéra en trois actes, et l'*Amour dans un tonneau*, grande pantomime anglaise en un acte.

Nous ne demandons au ciel qu'une chose ; c'est que cette pantomime n'ait rien de commun avec celle qui portait le même nom, et qu'on avait agréablement intercalée dans les *Parisiens à Londres*. Elle ne fit rimer que quelques soirées, et cela suffit à déterminer, parmi les spectateurs, plusieurs cas d'aliénation mentale.

Les spectacles du Champ-de-Mars se suivront sans se ressembler. Le lendemain, on nous donnera une opérette et un ballet cosmopolite, qui réunira soixante danseuses de provenances étrangères. Le sujet de ce ballet, si nous ne nous trompons, est humanitaire, et doit jeter une vive lumière sur les rapports de l'art, de l'industrie, de la commission impériale et des tourniquets.

C. M.

⁂ La section des missions évangéliques a ouvert, depuis trois semaines à peu près, la chapelle protestante de l'Exposition. Ce petit temple peut contenir cinq cents personnes au moins, et, grâce au zèle et à l'activité de M. Vernes, président du Comité international et de M. le pasteur Martin (de Genève), tout marche parfaitement aujourd'hui.

L'idée de la création de cette chapelle a pris naissance à Londres, où un grand comité, sous la présidence du comte de Shaftesbury, a provoqué la constitution du comité international de Paris.

On y prêche en français, en anglais, et en allemand, régulièrement tous les dimanches :

A dix heures du matin, service allemand ;
A midi, service anglais ;
A trois heures de l'après midi, service français ;
A sept heures du soir, service anglais.

D'autres services ont lieu en hollandais, en danois, en suédois, et même en italien et en espagnol.

Les prédicateurs sont les plus remarquables de leurs communions et de leurs pays.

Pendant la semaine, il se tient dans cette salle des réunions internationales, destinées à étudier, au point de vue pratique, et en dehors de tout esprit de controverse, diverses questions religieuses, fixées à l'avance. Enfin, et ce n'est pas le moins intéressant, on y fera des conférences sur les grandes questions de moralisation et d'amélioration sociales des populations ouvrières.

L'austérité du culte protestant a interdit le déploiement de luxe permis aux chapelles catholiques ; mais la sévérité un peu nue du petit temple, se dressant au milieu de cet amoncellement de richesses, est d'autant plus propice au recueillement et à la méditation.

E. S.

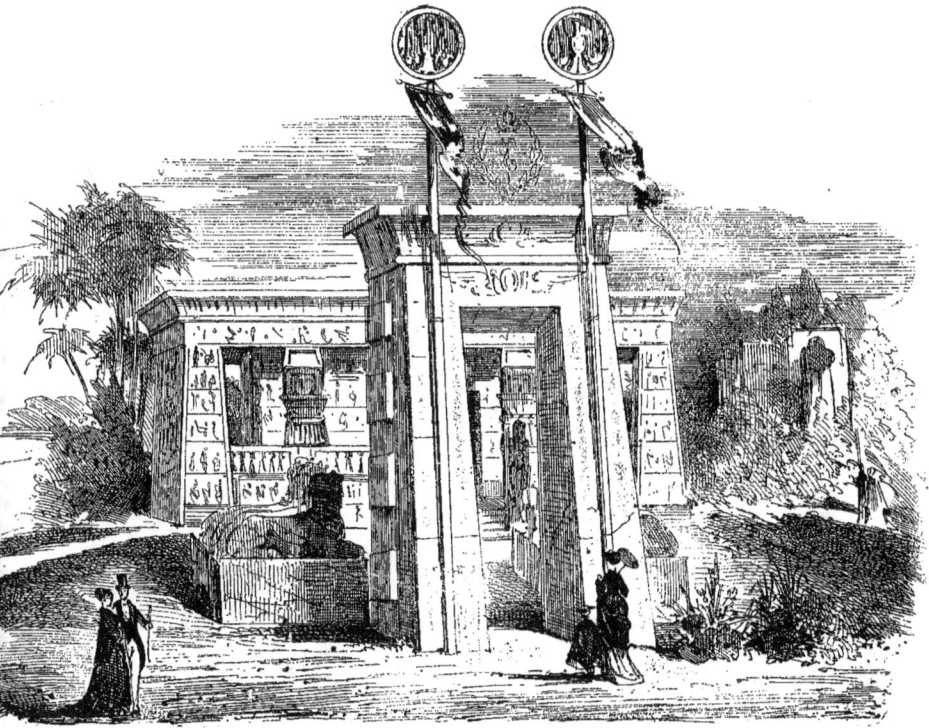

LE TEMPLE DE PHILŒ A L'EXPOSITION UNIVERSELLE.

L'ÉGYPTE

ÉTUDES SUR LE TEMPLE DE PHILŒ

(Deuxième article.)

Ainsi que nous l'avons annoncé dans notre premier article, nous allons essayer d'initier nos lecteurs au langage hiéroglyphique. Bien qu'au dix-septième siècle on possédât déjà quelques objets, provenant de fouilles exécutées sur l'ancien emplacement de Memphis, on peut dire que l'intérêt qui, depuis, s'est justement attaché à l'Égypte, ne commence réellement qu'après la campagne de la République.

De cette époque date la découverte de la pierre de Rosette, qui devait aider, plus tard, Champollion à prouver que la langue hiéroglyphique n'était pas seulement symbolique, mais encore phonétique, comme les autres langues écrites. L'illustre savant partit du point de comparaison entre la partie grecque et la partie égyptienne du texte, pour arriver à asseoir son système. Aussi, malgré les travaux de Sylvestre de Sacy, d'Akerblad et du P. Kircher et, avant eux, d'Horapollon, de Clément d'Alexandrie et de Young, Champollion seul a mérité la gloire d'avoir marché d'un pied ferme dans cette voie qui, jusqu'alors, avait été hérissée d'hypothèses, et d'avoir enfin fixé des bases sur lesquelles ses continuateurs ont pu s'appuyer.

Avant d'arrêter son alphabet, il remarqua, par exemple, qu'un signe, dans les inscriptions, marquant l'idée générale, précédait ou suivait le mot.

Ainsi, une peau d'animal détermine les noms de quadrupèdes. Pour les noms géographiques, c'est le cercle divisé par les quatre points cardinaux. Les jambes spécialisent les verbes de mouvement, de locomotion. Un bras armé d'un bâton indique l'action de frapper, de régner, de dominer.

L'épervier représente l'idée de la divinité ; — coiffé d'une certaine façon, il précise le nom du dieu que l'on veut nommer. L'épervier, porteur du fouet de commandement, représente Horus; — coiffé de la partie supérieure du pschent ou tiare, c'est Haroeris.

Au reste, une marche bien nette est suivie, pour arriver de la langue représentative à la langue phonétique. Ainsi *Ro* veut dire *bouche* ; l'indication de la bouche dans la langue représentative devient la lettre R. Dans la langue phonétique *Tot* signifie *main ;* l'indication d'une main désigne le *T*.

Nous empruntons à une remarquable publication de M. Edouard Charton quelques explications de ces signes.

Les figures 1, 2, 3 et 4 de la planche 1 représentent le soleil, la lune, une étoile et le ciel.

Le soleil porte avec lui l'idée du jour; la lune, suivant la position qu'elle occupe, la partie du mois dans laquelle on se trouve ; une étoile seule apporte avec elle une idée divine ; le ciel avec une étoile indique la nuit.

Les figures de la seconde ligne (du n° 5 au n° 14) donnent l'idée de l'homme ou de la femme. Suivant les mouvements

du personnage, l'âge, le rang, les qualités mêmes se trouvent déterminés. Les trois premiers numéros indiquent l'homme, la femme et l'enfant; le n° 12 est un chef; si l'image n'a pas de tête, c'est un fou.

A la troisième ligne sont les parties de l'homme qui servent à exprimer certaines idées : la main, suivant la position, voudra dire *donner* ou *recevoir*; — une bouche, *parler* ou *manger* (fig. 19.)

Mais tout cela est encore insuffisant, et voici les animaux qui fournissent leur contingent; d'abord les quadrupèdes : — le lion tout entier signifie le débordement du Nil, parce que c'est quand le soleil entre dans le signe du lion, que le fleuve atteint la crue la plus élevée; le chien, c'est l'obéissance. Les quadrupèdes ne suffisant plus, on fait appel aux oiseaux et aux reptiles. Le vautour, auquel les Égyptiens attribuaient les qualités que nous avons reconnues dans le pélican, exprimait l'idée de tendresse (fig. 33.) L'épervier, l'oiseau qui regarde le soleil, c'est Dieu; son œil seul indique la contemplation.

Dans la planche II, de nouveaux emprunts sont faits aux poissons, aux insectes, et enfin aux plantes. Le scarabée (fig. 4), c'est le monde; l'abeille, c'est le signe de la royauté. Le bouquet de lys (fig. 12) signifiera la Haute-Égypte; le bouquet de papyrus (fig. 13), le reste du pays.

Mais la nature s'est épuisée; elle a donné tout ce qu'on peut lui demander; le génie de l'homme a fouillé partout; la langue, insatiable, a besoin d'autres caractères. C'est maintenant de lui-même, de son travail, de son industrie que l'homme tirera de nouveaux signes. D'après la coiffure de ses souverains, il indiquera le gouvernement de la haute (pl. III, fig. 3) ou de la basse Égypte (fig. 2). Il sculptera sur un sceptre la tête du coucoupha (fig. 13), cet oiseau mystérieux qui nourrit ses parents jusqu'à leur mort, et voilà l'idée de la vertu chez un roi. Et voyez jusqu'où va le génie de cette langue charmante; le théorbe (fig. 22), emblème de l'harmonie, signifie également bonté.

Partant du principe que nous avons indiqué plus haut, de faire servir l'objet lui-même à la représentation de la première lettre de son nom, l'alphabet phonétique est facilement trouvé. Le voici, tel que l'a donné Champollion, divisé en trois parties. La première comprend la période pharaonique, la seconde la période ptolémaïque, et la troisième la période ésaréenne :

Planche IV.

Prenons, par exemple, la fig. 1 de la planche IV, où nous trouvons Sch, Sch, N et K ; n'est-il pas facile de reconstruire le nom de Scheschonk des Tables de Manethon, ce Sésac de la Bible, qui vint piller le temple de Jérusalem?

Dans la fig. 3, nous trouvons P, S, MTK, n'est-ce pas Psammétikus?

La fig. 2 donne le nom de *Commode*, d'après l'alphabet de l'époque romaine; on commence à se servir des voyelles, ainsi qu'on peut le remarquer.

Admirons en même temps l'élégance à laquelle on arrive, par l'agencement des signes de cette admirable langue.

Regardons la fig. 4, qui représente un cartouche, destiné à recevoir un nom propre sur un monument. Il suffit de l'examiner, pour voir que c'est celui d'un souverain. Des deux côtés du cartouche descendent, pour se relever en courbes gracieuses, les deux aspics sacrés portant, suspendus après eux, la croix ansée, symbole de la vie, et, au-dessus de leur tête, les couronnes de la haute et de la basse Égypte. Au centre se trouve le souverain lui-même.

Trouvons-nous, dans nos trésors héraldiques, quelque chose qui soit supérieur à cet emblème, comme grâce, simplicité ou clarté?

Mais il est temps de nous arrêter ; le lecteur a compris que ce n'est pas un cours d'égyptologie que nous voulons lui faire ; nous n'en serions pas capable. Seulement, nous avons voulu le mettre à même de bien comprendre ce magnifique travail du temple de Philœ, et nous avons dû chercher beaucoup avant d'y arriver. Nous présentons le résultat de nos études au public dans l'espoir de lui être utile. Voilà tout notre mérite.

Arrivons maintenant à l'examen du temple.

.·.

Le temple de Philœ n'est pas une simple reproduction. C'est une étude archéologique avant tout. Bien que les mammisi ou petits temples de Denderah, d'Edfou et d'Ombos aient collaboré à son édification, c'est surtout le *Temple de l'Ouest* de Philœ qui l'a inspiré. Il est bien entendu qu'on a été obligé d'en réduire considérablement les proportions.

Le pylône ou grande porte d'entrée est inachevé, comme dans tous les temples égyptiens, et présente l'aspect d'un arc de triomphe ; son style est celui de l'époque ptolémaïque.

On arrive à la porte prin-

cipale par une allée bordée de dix sphynx, moulés en stuc par M. Chevallier, sur le modèle qui se trouve au Louvre; cette allée se termine par deux statues, également moulées sur celle de Ramsès II que possède le Louvre.

Au bout de l'allée, le temple se dresse devant vous; comme le pylône, du reste, la statue et l'entablement portent, en guise de frontispice, le disque rayonnant, flanqué des deux aspics sacrés et des ailes déployées.

Quatre colonnes décorent la façade, et sept colonnes chacun des côtés. Elles sont dominées par la tête camarde de la déesse Hathor. Cette tête est dorée. Le chapiteau est emprunté à la fleur du lotus, la plante sacrée.

Quatre genres différents de colonnes ont été employés pour les faces latérales. Les ornements qui les surchargent, l'incontinence de couleurs qu'elles étalent, indiquent suffisamment une ère de décadence. En effet, nous sommes en présence de l'époque ptolémaïque, de laquelle datent, à la fois, l'abaissement de l'art et l'apogée de la science.

Le temple paraît élevé par un Ptolémée. Il est dédié à cette trinité mystérieuse, composée d'Hathor, la déesse, le *récipient d'Horus*, le dieu-père qui renaît de son vivant, et qui, enfant, prend le nom d'Hor-Sam-To.

Les peintures, représentées de chaque côté de la porte d'entrée, montrent le Ptolémée adorant, dans différentes positions, la divine triade, et paraissant recevoir d'elle les divers emblèmes de la royauté dans la Haute et dans la Basse-Egypte.

Ces hiéroglyphes sont en relief sur les tableaux du soubassement, et en creux sur les montants obliques qui forment les arêtes du temple.

Le *Naos*, ou partie extérieure du temple, formant le couloir entre la colonnade et le temple lui-même, présente un contraste frappant avec l'extérieur.

Nous sommes, cette fois, en présence d'une grande époque égyptienne. Les hiéroglyphes, placés sur la façade, sont ceux du temple d'Abydos : *à Horus, le dieu puissant, le maître de la Haute et de la Basse-Egypte, Seti, l'aimé de Phta*, etc.

De chaque côté de la porte d'entrée est racontée la guerre de cette illustre Hatason, la sœur de Thoutmès III, qui confisqua si longtemps la régence. Cette décoration est faite d'après les estampages pris sur le temple de Deïr-el-Bahari.

La flotte égyptienne, composée de vaisseaux à rames et à voiles, dessinés avec une grande minutie, part pour le *Pount*, contrée située dans le sud de l'Arabie.

L'armée est arrivée, et le chef ennemi vient faire sa soumission, à la tête de son armée ; les habitants du Pount se distinguent des Egyptiens par leur couleur, qui est d'un brun foncé ; la femme du chef est hideuse. D'autres commandants ennemis arrivent pour se rendre, et apportent les cadeaux obligés en ce cas ; des animaux et des arbres vivants dont on a eu soin de préserver la racine.

Voici pour le côté droit. A gauche, les troupes rentrent victorieuses, tenant à la main les palmes du triomphe, et traînant une panthère enchaînée au milieu d'elles, l'image de l'ennemi probablement.

La flotte sillonne le fleuve et vogue peut-être vers la capitale.

Au-dessous, on dirait l'embarquement du butin, effectué par les vaincus eux-mêmes, bien reconnaissables à leur couleur foncée ; on remarque des singes courant sur les cordages.

En haut des faces latérales du Naos sont représentés des navires, qui méritent d'être attentivement regardés, si l'on veut se rendre compte de l'état avancé de la navigation deux siècles avant Jésus-Christ. Au-dessous sont des scènes religieuses souvent répétées ; elles montrent un Pharaon (Seti), recevant des dieux les attributs de la force, de la vertu, du commandement, de la royauté : le pedum, le fouet à trois

lanières, le sceptre à tête de coucoupha, la croix ansée.

Entrons maintenant dans le temple.

L'intérieur appartient à la plus grande époque artistique. Et là, qu'il nous soit permis d'admirer en toute sécurité ; nous dirons plus loin pourquoi nous prenons ces précautions oratoires.

Des colonnes soutiennent le temple ; mais, cette fois, ce n'est plus la fleur du lotus, comme à l'extérieur, qui présente son calice, c'est le bouton de la plante.

Pour le plafond, on s'est inspiré du remarquable ouvrage de M. Prisse d'Avennes. Ces ornements, qui le décorent si admirablement, sont tout simplement composés de cette fleur éternelle du lotus, de laquelle on a tiré toutes les positions et toutes les combinaisons possibles. Dans l'intérieur de la fleur sont inscrits de temps en temps

Planche III.

les noms de Ti, de Phta Hoteo, deux fonctionnaires de Memphis dont les tombeaux ont fourni les remarquables stèles qui décorent le temple.

La première stèle à droite représente la vendange. Au-dessous, des animaux féroces, enfermés dans des cages, vous font vaguement songer aux tigres qui traînent le char de Bacchus, et l'on se demande si ce n'est pas en Égypte, plutôt qu'aux Indes, que l'Europe païenne est allé chercher sa tradition du dieu de l'ivrognerie. Des chasses à la gazelle, un taureau attaqué par un lion, la pêche, la joute sur l'eau, la gymnastique, complètent la décoration.

Ici nous demanderons pourquoi cette stèle est d'une exécution inférieure aux autres ? Le caractère de l'époque ne s'y retrouve plus ; les personnages ont l'air de femmes, tellement leurs yeux sont démesurément allongés, leurs attitudes maniérées ; mettez-leur un tudor et une robe, ce sont des cocottes du boulevard. Le grand caractère ne se retrouve pas. Au reste, c'est la seule tache que nous ayons à constater.

La deuxième stèle à droite est consacrée à l'industrie ; elle provient du tombeau de Ti, dont le nom est inscrit en tête.

C'est la poterie, la cuisson de la terre, avec les ouvriers qui soufflent le feu, au moyen de grands tubes ; c'est un atelier de sculpteurs, un chantier de navires, des menuisiers, des nains qui fabriquent des colliers.

La première stèle à gauche est consacrée à l'élève des animaux et au labourage. Des prêtres nourrissent des oiseaux sacrés. Mais ce qui étonne le spectateur, c'est la conformation de la charrue, exactement la même que celle dont nous nous servons aujourd'hui.

La deuxième stèle à gauche décrit les scènes de la vie sur le Nil : la navigation, la pêche au filet, à la ligne, la chasse au crocodile, à l'hippopotame, et une magnifique joute sur le fleuve.

Toutes ces stèles sont peintes. Au fond du temple, faisant face à la porte d'entrée, se trouve la seule qui soit en pur bas-relief.

Lorsqu'on regarde attentivement toutes ces figures, à part celles du premier cadre de droite, dont nous avons déjà parlé, on reste saisi d'admiration en face de cet art qui date de quatre mille ans. — Certes, nous ne ferons pas de comparaisons qui seraient absurdes, mais nous pouvons affirmer, sans craindre de rencontrer des contradicteurs parmi les hommes compétents, que jamais l'étude de la ligne ne s'est élevée à une plus grande hauteur.

Nous nous sommes attelés à une besogne ardue et aride. Nous avons cherché tous les éléments qui pouvaient mettre le public à même de comprendre la valeur de cette magnifique exposition égyptienne, dont le mérite semble lui échapper. Quand on entend les conversations des visiteurs devant les chefs-d'œuvre de cette civilisation disparue, on se sent prêt à rougir, et l'on ne parvient à échapper à ce sentiment pénible qu'en essayant, comme nous venons de le faire, de rendre justice à l'art primitif auquel nous devons ces chefs-d'œuvre.

Nous espérons atteindre notre but, et nous parlerons dans un prochain article du musée de Boulaq, qui est exposé dans le temple égyptien.

ÉDOUARD SIÉBECKER.

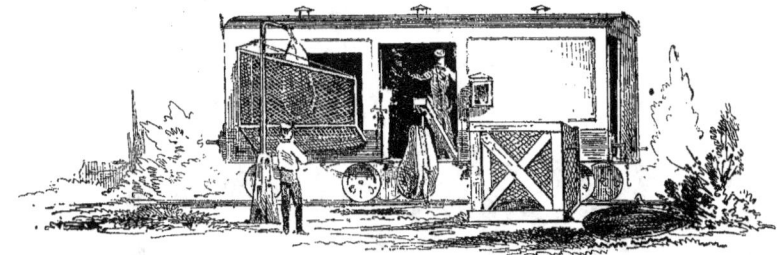

LE WAGON-POSTE COLLECTEUR

Voici l'une des machines les plus intéressantes de la sixième galerie, et nous sommes heureux d'en offrir un croquis à nos lecteurs, bien qu'il doive en résulter une légère humiliation pour notre amour propre national. Mais nous avons la colonne Vendôme.

Le wagon dont il s'agit, construit avec un grand luxe et une parfaite solidité, se trouve établi, en modèle très réduit, à l'entrée de la galerie des machines anglaises, à droite, en pénétrant dans le Palais par la porte d'Iéna. C'est un véritable joujou d'enfant, qui roule sur des rails de quelques mètres de longueur, ce qui permet d'en comprendre et d'en apprécier l'ingénieux mécanisme. Nous le ferons facilement saisir à nos lecteurs.

Ce wagon, destiné au service des postes, est agencé de façon à prendre et à déposer, le long de la route ferrée, et sur des points indiqués, les paquets de dépêches, sans s'arrêter aucunement. On atteint ce but sans difficulté.

Un filet extérieur est suspendu devant les fenêtres du wagon, à quelque distance; il est tendu sur un cadre, et forme une espèce de balcon non praticable ou de vaste poche, destiné à s'emparer des dépêches à la volée. Les sacs qui les contiennent sont suspendus par un anneau à une barre horizontale courbe, soudée à l'extrémité d'un poteau qui s'élève au bord de la route. Quand le wagon arrive à toute vitesse, — de gauche à droite dans notre dessin, — le sac se trouve enveloppé par le cadre qui l'entraîne, en faisant glisser l'anneau hors de son poteau. Le sac tombe aussitôt dans le filet, où d'autres sacs viennent plus loin le rejoindre. Les employés de la poste, quand ils ont besoin de renouveler le matériel à classer, se penchent à la fenêtre et recueillent les sacs reçus, qu'ils n'ont d'ailleurs besoin ni d'attendre, ni de surveiller; la collecte se fait toute seule.

Voilà donc les dépêches arrivées; elles se distribuent simultanément par un procédé analogue. Au bord de la route, mais plus rapprochée des rails que le poteau qui soutient les sacs, se trouve une caisse légère, dont les parois sont en filet, pour amortir les chocs qui peuvent avoir lieu. Quand le wagon approche d'une localité où il faut déposer un paquet, un employé le suspend à une branche de fer, inclinée obliquement hors du wagon, et qui le soutient sans le retenir. Dès que le sac rencontre la caisse, il abandonne son appui, tombe et s'arrête, pendant que le train s'éloigne à toute vapeur. Les caisses réceptionnaires, les poteaux et les cadres collecteurs sont disposés d'ailleurs à une distance telle, qu'ils ne peuvent se heurter dans aucun cas.

N'est-ce pas d'une simplicité extrême, et n'y a-t-il pas, dans ces mouvements convenus et précis, une économie singulière de main-d'œuvre et de temps? Les plus minces localités, avec un pareil système, peuvent jouir des privilèges des grandes villes, en ce qui concerne le service des correspondances, pour peu qu'elles soient rapprochées des lignes de fer. Aussi l'Angleterre, depuis plus de dix ans, emploie les wagons collecteurs sur ses lignes principales. En Allemagne, on en voit fonctionner sur la ligne du Mein-Weser. En France, c'est autre chose.

Un ami, qui s'est trouvé habiter le Midi pendant quelques années, était placé sur le bord de ce « chemin de fer de famille » dont M. Pereire a doté la vallée de la Garonne.

Son village, bureau de poste de troisième ordre, se trouvait gouverné par un bureau supérieur, appartenant à une ville située à neuf kilomètres de distance, sur la même voie. Quatre trains omnibus s'arrêtaient chaque jour dans la petite localité, mais ils ne portaient pas les dépêches. Elles arrivaient dans la ville dont nous avons parlé par les trains express, et deux fois par jour, un piéton faisait dix-huit kilomètres, aller et retour, — trente-six en tout, — pour distribuer les lettres avec deux heures de retard. Les départs étaient organisés d'une façon plus singulière encore, et perdaient six ou douze heures, suivant le moment; cela se passait, il y a trois ans, dans la Gironde, et il y a fort à parier que cela s'y passe encore ainsi.

La France, cependant, marche à la tête des nations. C'est la reine du progrès, le drapeau de la civilisation. Elle a proclamé les Droits de l'homme et inventé le système métrique. Elle va faire prévaloir en Europe, et plus tard dans le monde entier, l'unité monétaire. Elle a ouvert l'Exposition universelle de 1867, malgré les soins de la Commission impériale. Il ne lui reste plus qu'à distribuer ses lettres avec un peu plus de célérité.
P. Scott.

ARTS LIBÉRAUX — LIBRAIRIE
(SECOND ARTICLE)

C'est dans une des plus séduisantes, des plus gracieuses villes de France, à Tours-la-Jolie, — qu'on nous passe ce surnom mérité, — que sont établis les ateliers et les magasins d'une maison de librairie, qui rivalise avec les plus importantes de France. Nous voulons parler de la maison Mame, déjà citée dans notre premier article, et dont l'exposition se trouve dans le grand vestibule du Palais International, à gauche, avant d'arriver au jardin central.

La maison Mame occupe huit cents ouvriers dans ses vastes établissements, où arrivent les manuscrits, les dessins, les papiers, les peaux brutes, l'or, le nickel et l'étain, et d'où sortent chaque jour quinze à vingt mille volumes, reliés et dorés sur tranche.

Tout se fait dans la maison: l'impression, la gravure des bois et des eaux-fortes, la fonte des caractères d'imprimerie, les clichés, les encres, la dorure, la reliure et l'enluminure.

Aidé des conseils d'un relieur distingué, M. Cappé, M. Mame est arrivé à faire de merveilleuses reliures de luxe. Mais ce qui nous semble un résultat plus intéressant, c'est le travail du cartonnage à un prix inouï de bon marché. Ainsi, certains petits volumes in-18, d'une feuille d'impression, se vendent, tout reliés, dix centimes.

La maison Mame est réellement sans rivale comme éditeur d'ouvrages populaires. Cela se conçoit, si l'on songe aux économies que doit réaliser un atelier, où tous les genres de travaux, se rapportant à la typographie, sont réunis et dirigés par une main intelligente.

Jadis, les livres de messe, les ouvrages de piété destinés aux écoles sortaient presque tous de cette maison. Depuis, suivant une voie de progrès, elle a tenté avec succès d'éditer des publications illustrées. Son premier livre, grand in-folio avec gravures sur bois de colossales dimensions, fut la *Touraine*, un chef-d'œuvre; le second, une édition de la *Bible*, illustrée par Gustave Doré.

Nous donnons à nos lecteurs une des planches de ce dernier ouvrage, qui est réellement splendide. Deux cent-trente grandes compositions sont réparties dans les deux volumes de texte; l'impression est disposée sur deux colonnes, séparées par des ornements, dessinés dans le goût le plus pur et le plus élevé par H. Giacomelli.

La maison Mame obtint une grande médaille d'or en 1855. En 1867, c'est avec les *Jardins* et les *Caractères de la Bruyère* qu'elle se présente au concours de l'Exposition.

Les *Jardins* sont un ouvrage de grand format, écrit par M. Arthur Mangin, illustré de beaux dessins et de vignettes, par Français, d'Aubigny, Anastasi, Foulquier, Lancelot, Giacomelli et Freeman. A l'aide de longues recherches, M. Mangin est arrivé à refaire l'histoire des jardins, depuis l'antiquité la plus reculée, — passant de l'Eden, du verger d'Alcinoüs, des terrasses de Babylone aux villas romaines de Baïa et de Tusculum; des parterres maniérés de la Renaissance et des cultures déjà avancées et si remarquables des Aztèques aux parcs sévères et grandioses du XVIIIe siècle, et enfin aux squares de Londres, de Vienne et de Paris. Le sujet est ambitieux, mais M. Mangin, citant à propos mille documents curieux et peu connus, est resté à la hauteur de sa tâche.

Nous empruntons à ce livre une vue de la Malmaison. C'est presque de l'actualité. La Malmaison est située entre Rueil et

Bougival. Ancienne propriété de Mme Tascher de la Pagerie, elle fut sa retraite favorite, lorsqu'elle devint impératrice, et surtout quand elle cessa de l'être.

« Le parc, écrit M. Mangin, dessiné par Berthaut, est décoré de diverses fabriques du goût le plus galant, et dont quelques-unes rappellent les souvenirs du couple impérial, qui y passa ses meilleurs et ses plus mauvais jours : tels sont le pavillon où travaillait l'Empereur et la *fontaine Joséphine*; on

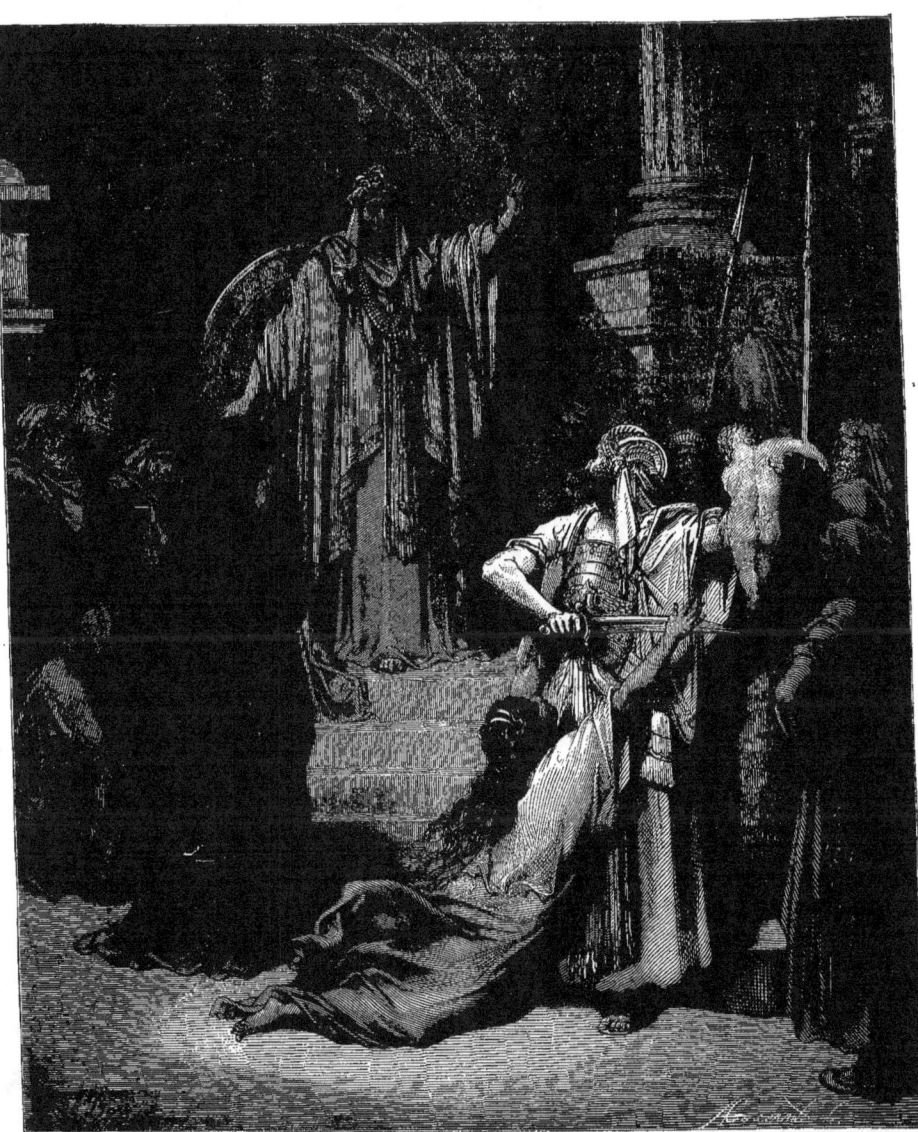

y admire des serres élégantes et vastes et une riche collection de plantes exotiques; les jardins sont plantés de beaux arbres et d'une grande variété de fleurs. Sous ce rapport, du moins, la Malmaison n'a rien perdu de son ancienne splendeur.

Quant aux *Caractères* de *La Bruyère*, l'élégance de leur format, les soins donnés à leur impression, les eaux-fortes de Foulquier en font un bijou typographique que rechercheront tous les bibliophiles.

ARMAND LANDRIN.

CAUSERIE PARISIENNE

LES PETITS FAUTEUILS DE L'EXPOSITION

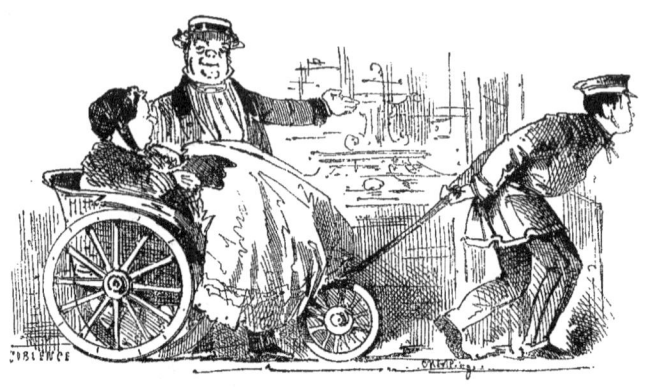

I

*A Monsieur Durocard, marchand de denrées coloniales,
à Trou-les-Pruneaux.*

« ..
» Ainsi nous avons tout vu dans une seule journée. Ça m'a
» coûté bon. Mais vous savez que l'embonpoint d'Adélaïde ne
» lui permet pas de marcher cinq minutes sans souffler comme
» un phoque. Pour lors il a fallu prendre un petit fauteuil
» roulant. Mais je n'aurais pas voulu être à la place du traî-
» neur. Le pauvre diable tirait la langue, fallait voir! Et ça,
» pendant dix heures d'horloge consécutives! Aussi j'ai cru
» ne pas pouvoir me dispenser de lui donner un bon pour-
» boire. Or, dix heures à trente sous pièce, en voilà tout ce
» suite pour trois écus;... plus cinquante centimes au garçon,
» — soit quinze francs dix sous! Heureusement que mes
» moyens me permettent de n'y pas regarder. Car Adélaïde
» aurait mis plus de quinze jours à traverser toutes les gale-
» ries. Au lieu que, comme ça, je suis débarrassé. Je l'envoie à
» Troyes, en Champagne, passer quinze jours dans sa famille.
» Moi, je reste à Paris, sous prétexte d'affaires. Venez vite me
» rejoindre. Nous retournerons là-bas en garçons. Il y a de
» quoi rire; vous verrez. On m'a parlé surtout d'un buffet
» anglais qui... que.... Je ne vous dis que cela, n'en sachant
» pas plus long : Adélaïde n'a jamais voulu que nous pous-
» sions notre promenade par là. — Il paraît *qu'elles* sont vrai-
» ment très-piquantes. Dépêchez-vous donc de faire vos
» malles. J'ai retenu votre chambre.

» Votre ami et ex-confrère pour la vie,

» LECORNET, rentier. »

II

Ci-contre, le *fauteuil-vitrine* : — Exposition ambulante que
le Livret a eu le tort — par un incompréhensible sentiment
de discrétion — de ne pas intercaler dans le huitième groupe,
classe 79. Qu'est-ce, en effet, que cette jeune femme qui, le
nez troussé, l'œil en coulisse, le toquet au front, et l'éventail
aux doigts, se carre dans ce gracieux nonchaloir?—Qu'est-ce,
sinon un spécimen de ces « produits vivants » nationaux
auxquels on a donné le surnom de « *cocottes?* » — Oiseaux de
basse-cour, malgré leur plumage; car les sentiments qu'elles
inspirent et qu'on leur exprime ne sauraient avoir, ni dans le
fond, ni dans la forme, la moindre apparence de noblesse ou
d'élévation. —Gandins, cachez vos porte-monnaie : voici
Mina qui passe!!.....

III

J'ai l'honneur de vous présenter Monsieur le vicomte Nico-
mède de Justaureins. — Vous savez bien, ce fameux sport-
man qui, dimanche dernier,
s'est démis quelque chose en
tombant de «Miss Addah,» juste
au moment où elle allait attein-
dre le poteau, et gagner sur
« Cora » battue d'une longueur
de tête, le grand prix de « la
Réclame. »

Toutefois, n'allez-pas vous
apitoyer, outre-mesure, sur le
sort de ce pauvre gentleman-
rider. Outre que cet incident
mignon a mis un nouveau lus-
tre à sa renommée, il lui donne
encore, comme vous voyez, un
petit air intéressant, qui ne lui
nuira pas plus au Champ-de-
Mars qu'autour du lac. — No-
tre dessinateur a fait le présent
croquis, juste au moment où je ne sais quelle glace de Saint-

Gobain, trop intelligente, envoyait dans le binocle du dandy l'image du fauteuil de Mina, roulant à dix pas derrière lui. — Passez, passez, vicomte, et que les truffes de Gousset soient légères à votre estomac délabré !

IV

Chapeau bas, cher lecteur ! Le locataire du fauteuil que voici est un vieil invalide de la science. Il n'est pas d'Académie qui n'ait, chaque année, depuis cinquante ans, reçu de lui quelque communication non moins intéressante que volumineuse. Cette main qui se crispe aujourd'hui sur une sorte de béquille, déguisée en canne, fouillait naguère, dans son opiniâtre ardeur à la recherche de la vérité, tous les éléments. Sous ce crâne, à cette heure dénudé, des myriades d'hypothèses se sont livré bataille pour la conquête d'une idée... — Il a voulu, ce bon vieux, emporter par de là le tombeau, un sentiment exact de l'état actuel du génie humain, afin de pouvoir, sur ce texte, dialoguer chez les morts en pleine connaissance de cause.... — Encore une fois, chapeau bas, c'est un homme...

V

Si elle se fait brouetter, ce n'est pas pour elle... Une si forte marcheuse !.... Oh ! non ! « C'est pour l'enfant ! »—La taille ondule en de charmantes attitudes ; le bras développe ses contours en arrondis ; la main allonge ses doigts bien effilés... Mais honni soit qui pense trouver là le moindre grain de coquetterie ! Fi donc ! toutes ces innocentes manœuvres, ce n'est pas pour elle qu'elle les pratique..
Oh non !.... « C'est pour l'enfant ! » Il faut le préserver des chutes. — Et puis, avec lui l'on bavarde, et, si d'aventure la physionomie s'éclaire à plaisir, et volontiers passe tour à tour par chacune des expressions qui lui sont le plus favorables... ce n'est pas... Oh non !...: « C'est pour l'enfant ! » N'est-il point tout naturel qu'on tâche à développer cette jeune intelligence ? — Sans doute, chère madame, et vous avez mille fois raison. Du reste, le costume tout noir de ce gentil bébé fait merveilleusement ressortir votre toilette aux nuances claires. Tout est donc pour le mieux !

VI

Un boursier satisfait... et repu... Monsieur a bien déjeuné ! Son sourire hébété raconte une foule d'enthousiasmes intimes et pectoraux. Il vient pour être venu. Quant aux bibelots exposés, il s'en soucie autant qu'une carpe de Fontainebleau d'une médaille d'or. Ceci ou cela, peu lui importe ! — Tout passe sous son monocle, sans laisser à son esprit d'autre impression que celle d'un cortège omnicolore et multiforme, se déroulant en longs replis autour de sa stalle ambulante. Encore un peu, il se croirait à une féerie du Châtelet. — Soyons juste pourtant ; une chose l'a véritablement frappé : la grande pyramide d'or. Il rêvera cette nuit qu'elle s'envole du Palais-gazomètre, pour venir, en passant par la Bourse, s'abattre dans son coffre-fort. — En attendant, il digère.

VII

Ceux-ci, nous les avons gardés pour le bouquet. Ils ont quitté leur chère Tamise « pour venir voir l'Exhibition uni-

verselle. » Aussi, quoi qu'il arrive, ils la verront par l'ensemble et par le menu, brin à brin, pièce à pièce, morceau par morceau, depuis « jusqu'à ». — « Je volais en avoir pour mon hargente ! »—Touristes convaincus et consciencieux, ils n'ont failli à aucune précaution. C'est tout un aménagement qu'ils ont apporté avec eux, sans compter le petit chien, dont milady n'a pas voulu se séparer, par bonté d'âme. Sacs, tablettes, livrets, face-à-main, jumelles, lorgnette et longue vue, rien ne manque. A vrai dire, le défaut de perspective fait bien inutiles, dans ces galeries, les instruments d'optique. N'importe, on les a apportés ; donc on s'en sert rien de plus logique. Le « petit fauteuil » est encore une émanation de l'Exposition. A ce titre seul on l'emploie ; autrement les pieds de milady auraient bien assez de fonds, pour dévorer dix fois de suite, et sans lassitude, le périmètre du Champ-de-Mars. — C'est égal : « *All right indeed !* »

JULES DEMENTHE.

CHIMIE ET ARTS CHIMIQUES
LES COULEURS MINÉRALES. — LA CÉRUSE

Les écrits de Théophraste, de Dioscoride, de Vitruve et de Pline nous apprennent que les anciens savaient préparer la céruse et qu'ils l'employaient dans la peinture. Rhodes, Corinthe, Lacédémone et Pouzzoles étaient les principaux lieux de fabrication. Pline ne nous semble pas avoir eu une connaissance bien complète de la fabrication de ce produit ; mais Vitruve décrit très

clairement celle qui était usitée à Rhodes. « On introduit, dit-il, des sarments dans des tonneaux ; sur ces sarments on pose des lames de plomb ; puis on arrose le tout avec du vinaigre. Les tonneaux sont alors couverts, et le mélange est abandonné à lui-même. Après un certain laps de temps, lorsqu'on retire les lames de plomb, on les trouve recouvertes d'un enduit blanc, qui est la *céruse*. Ce procédé offre, comme nous le verrons plus loin, une grande analogie avec celui des Hollandais.

C'est vers 1827 que cette préparation fut introduite en France. D'abord exclusivement fabriquée par le procédé hollandais, la céruse a ensuite été obtenue par le procédé de Thénard ; aujourd'hui, plusieurs modes de travail, qui diffèrent peu des procédés hollandais et français, se partagent cette fabrication ; celui que M. Spence, de Londres, a découvert en 1866, basé sur une nouvelle réaction, nous parait appelé à transformer l'industrie cérusière.

La céruse est formée par un mélange de *carbonate et d'hydrate d'oxyde de plomb*. Ce corps prend naissance, toutes les fois que le gaz *acide carbonique* (ce gaz est le produit de toutes les combustions, de toutes les fermentations ; c'est lui qui fait mousser le champagne et pétiller l'eau de seltz) se trouve en présence d'un *sous-acétate de plomb*, sel qui se forme lorsque du vinaigre reste en contact avec un excès de plomb. Le gaz acide carbonique précipite une partie du plomb, sous forme de céruse, et laisse l'autre partie à l'état d'acétate. C'est sur cette réaction que sont basés le procédé hollandais et celui de Thénard.

Nous examinerons d'abord le procédé hollandais ; il est principalement employé dans les céruseries des environs de Lille et de Valenciennes.

Procédé hollandais. — Le plomb, destiné à être transformé en céruse, est coulé en feuilles minces, ayant 10 centimètres de largeur sur 30 à 40 centimètres de hauteur ; ces feuilles, roulées en spirales, sont introduites dans des pots de grès vernissés à l'intérieur. On verse au fond de chacun de ces vases une petite quantité de vinaigre de qualité inférieure, tel que le vinaigre de bière, et on les couvre imparfaitement avec un disque ou des rognures de plomb. Les pots ainsi chargés sont rangés sur des rayons de bois, et enfouis sous des couches horizontales, assez épaisses, de fumier de cheval ; on en forme une pyramide de 5 à 6 mètres de hauteur, au travers de laquelle on ménage des courants d'air, afin d'empêcher que, sous l'influence de la fermentation qui s'établit dans le fumier, la température ne s'élève au-dessus de 100 degrés, et ne vienne transformer en partie la *céruse en minium*.

Au bout de vingt à trente jours, on défait la masse, et on trouve les spirales de plomb couvertes de céruse.

Dans ce procédé, comme l'avait décrit le Vitruve à décrit, le vinaigre attaque le plomb, le transforme en *sous-acétate*, et l'acide carbonique, produit par la fermentation du fumier, le précipite, sous forme de céruse ou *carbonate de plomb*.

Ce mode de fabrication n'a subi que peu de changements. Ainsi, certains fabricants trouvent plus avantageux de couler le plomb en grilles, plutôt que de le couler en feuilles ; d'autres ont remplacé le fumier de cheval par l'écorce de chêne épuisée par la tannerie. M. *Deblaud*, de Courtrai, a exposé de beaux spécimens de céruse, obtenus par la fermentation du *tan*. C'est surtout dans la main-d'œuvre que des perfectionnements ont été apportés : les fabricants soucieux de la santé de leurs ouvriers se sont ingéniés à opérer le battage, la pulvérisation et la mise en barils de la céruse, dans des conditions qui mettent les ouvriers à l'abri des poussières plombiques.

On peut dire qu'aujourd'hui, grâce à MM. Gauthier-Bouchard, Pallu, Onzouf, etc., cette fabrication s'opère dans d'assez bonnes conditions de salubrité.

On fabrique, par un procédé analogue au procédé hollandais, une céruse très-blanche, appelée dans le commerce *blanc d'argent* ou de *krems*. Voici comment on obtient ce produit : le plomb est coulé en feuilles minces que l'on ploie en forme de V renversé ; ces feuilles sont rangées côte à côte sur des rayons à claire-voie, dans une chambre bien close. A la partie inférieure de la chambre, on dispose des auges, renfermant, les unes de l'acide *pyroligneux* (acide acétique produit par la distillation du bois), les autres des matières fermentescibles, pouvant dégager du gaz carbonique. On fait circuler dans ces auges un courant de vapeur d'eau, qui maintient la température de la chambre entre vingt-cinq à trente degrés ; la vapeur entraine l'acide pyroligneux. Cet acide attaque le plomb, et en forme un *sous-acétate*, que le gaz carbonique change en céruse. Ce mode de fabrication n'offre pas une économie de temps sur le procédé hollandais, mais il donne des produits d'une qualité supérieure.

Procédé français. — Le procédé, indiqué par Thénard, a été appliqué, pour la première fois, dans l'importante usine de Clichy, si habilement dirigée par M. Roard. Ce mode de fabrication offre, sur le procédé hollandais, l'avantage de donner, en moins de temps, des produits plus blancs. On sait en effet que la céruse hollandaise a souvent une nuance légèrement jaunâtre, due à une petite quantité de *sulfate de plomb*, qui prend naissance pendant la fermentation du fumier ; c'est cette nuance jaune que l'on corrige dans le *blanc de krems*, en y ajoutant un peu d'*indigo*.

Voici comment on prépare la céruse par le procédé de Thénard : De la *litharge* finement pulvérisée est attaquée, dans des cuves, par de l'acide pyroligneux distillé et étendu d'eau ; il se forme un *acétate tribasique de plomb*, que l'on décante dans une grande cuve, où arrive un courant de gaz carbonique, obtenu par le passage de l'air au travers d'une sphère creuse en métal, remplie de coke et portée à une température rouge. La céruse, précipitée par l'acide carbonique, est décantée, lavée, séchée et pulvérisée.

Dans la fabrique de M. Ozouf, la céruse est obtenue par le procédé Thénard, mais le mode de production du gaz carbonique est différent et mérite d'être signalé ; les gaz produits par la combustion du coke dans un poêle sont aspirés par une pompe aspirante et foulante qui, après refroidissement, les fait passer dans des bacs munis d'agitateurs, renfermant une solution à 9 degrés Baumé de *carbonate de soude* ; cette solution alcaline s'empare de l'acide carbonique qui se trouvait dans les gaz du foyer, pour former du *bi-carbonate de soude*. C'est ce sel qui sert à produire le gaz carbonique pur ; on le décompose par un courant de vapeur d'eau ; une partie de l'acide carbonique se dégage, précipite le plomb d'une dissolution d'acétate de plomb, et laisse une certaine quantité de la dissolution libre ; après avoir été mise en contact avec de la *litharge*, elle rentre dans le courant de la fabrication. Le carbonate de soude régénéré sert de nouveau à fixer l'acide carbonique des gaz du foyer. La céruse obtenue par ce procédé est bien plus blanche que celle qui a été précipitée par l'action directe des gaz.

Lorsque le *sulfate de plomb* est en abondance et à bas prix, il peut facilement être transformé en céruse, en le faisant digérer dans une solution de *carbonate de soude*. Par double décomposition, il se fait du *carbonate de plomb* et une solution de *sulfate de soude*. La céruse qui en résulte est belle, mais moins que celle qui a été obtenue par le procédé hollandais ou par celui de Thénard.

Procédé anglais. — Le procédé, récemment découvert par M. Spence, repose sur la précipitation, par le gaz acide carbonique, du plomb dissous dans la *soude caustique*. On grille, au contact de l'air, un minerai de plomb brut, renfermant, soit de l'*oxyde*, du *carbonate* ou du *sulfate de plomb*. Le minerai grillé est jeté dans une cuve en fer, renfermant une solution concentrée de soude caustique ; puis l'on porte à l'ébullition. La *soude* attaque le *plomb*, le dissout, et en fait un *plombate de soude* soluble dans l'eau ; la gangue, les métaux étrangers, fer, cuivre, etc., restent inattaqués. La solution de *plombate de soude* est décantée et soumise à un courant de gaz carbonique qui précipite la céruse. Le *carbonate de soude*, produit par le passage de l'acide carbonique dans le plombate de soude, est caustifié par un *lait de chaux*, et rentre dans la fabrication. La céruse, préparée par ce procédé, a été essayée, comparativement avec les céruses hollandaises, et a été trouvée d'une excellente qualité. Ce procédé est avantageux,

en ce sens qu'il est rapide, qu'il dispense de l'emploi de l'acide acétique, et qu'il permet d'employer les minerais de plomb d'une faible richesse.

L'industrie cérusière est représentée à l'Exposition; nous avons principalement remarqué les échantillons exposés par MM. Ozouf, Lefebre et Faure, de Lille; par M. Deblaud (Belgique), et par M. Hed Sezn (Hollande); on voit, par des spécimens placés dans leurs vitrines, les différentes phases par lesquelles passe le plomb avant d'être changé en céruse.

Le principal emploi de la céruse se trouve dans la peinture à l'huile; elle entre aussi dans la composition du mastic des vitriers. Associée au *sulfate de plomb*, elle donne aux cartes de visite l'apparence de la porcelaine; elle entre dans la composition de certains cristaux, dans celle des couvertes et des couleurs vitrifiables.

La fabrication de la céruse qui, en 1857, s'est élevée à quatre millions de kilogrammes, ne nous semble pas appelée à prendre une grande extension; tout au contraire, nous croyons et espérons même que, dans un avenir prochain, elle sera fort restreinte, et que l'*oxyde de zinc* remplacera la céruse dans la plupart de ses applications. On sait, en effet, que les ouvriers qui fabriquent la céruse sont souvent atteints de coliques extrèmement douloureuses, dues à l'intoxication de poussières plombiques, que des bains sulfureux, la limonade sulfurique et les pilules à l'huile de croton ne parviennent pas toujours à arrêter. L'oxyde de zinc est loin d'offrir cet inconvénient; il offre, de plus, l'avantage de ne pas noircir, comme le fait la céruse au contact d'émanations sulfureuses. L'*oxyde de zinc* se fabrique maintenant en quantité considérable, et son emploi se propage de jour en jour.

FERDINAND JEAN.

LES TÉLÉGRAPHES DE CAMPAGNE

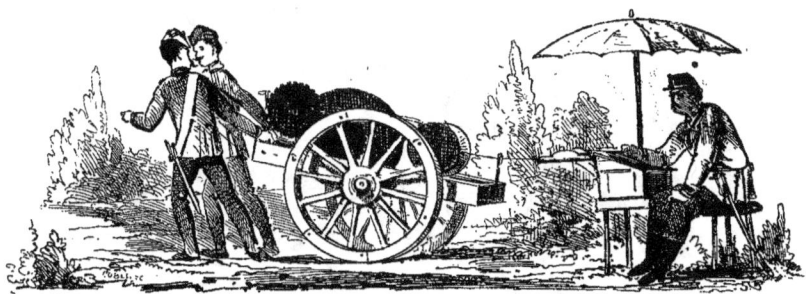

La transmission rapide et sûre de leurs ordres a toujours été l'une des principales préoccupations des commandants d'armée. Aussi est-il tout naturel que dans les guerres contemporaines d'Italie, d'Amérique et d'Allemagne, on ait songé à faire du télégraphe électrique le lien de communication des différents corps militaires, l'estafette invisible de la pensée directrice, en un mot le premier aide-de-camp des généraux. Une chose plus naturelle encore, c'est la préoccupation des belligérants, de rechercher et de couper les lignes télégraphiques pouvant servir à leurs adversaires.

Cette destruction, avec laquelle il faut désormais compter, a conduit les hommes spéciaux à s'occuper des moyens d'assurer, en temps de guerre, la sûreté et la continuité des transmissions électriques, et de les mettre à l'abri de toute éventualité, en leur donnant une forme nouvelle.

Soit que l'on ait en vue la défense du territoire, ou les opérations d'une armée belligérante en pays ennemi, la question du télégraphe militaire se présente sous deux aspects.

Dans le premier cas, la solution du problème est très simple, et les fils conducteurs peuvent être établis d'une manière permanente, à la condition toutefois de les enfouir sous le sol, disposition plus coûteuse que la suspension aérienne, mais facile à dissimuler, et présentant moins de chance de destruction volontaire ou accidentelle. Il n'est nul besoin d'insister sur la supériorité que donnerait à une défense la connaissance du pays, combinée avec un espion télégraphique invisible, insaisissable, enserrant l'ennemi dans un réseau, indiquant ses points faibles ou mal gardés et trahissant ses moindres mouvements.

L'établissement de communications, à l'usage d'une armée opérant en pays ennemi, est d'une importance égale, mais soulève plus de difficultés que la pose du télégraphe défensif. Cependant, quand on songe que la guerre est devenue un fait brutal, presque mathématique, et que la victoire appartient à l'adversaire qui rassemble les plus gros bataillons, et dont les mouvements sont les plus rapides; maintenant que l'emploi, l'attaque et la défense des voies ferrées donnent aux lignes de bataille une étendue qui se mesure par cinq lieues à Solférino, six à Sadowa, plus encore dans les colossales boucheries américaines, on sent que le télégraphe est appelé à devenir l'auxiliaire indispensable de la stratégie moderne, qu'il doit remplacer les estafettes, les courriers et les ordonnances.

Déjà les Français, en 1859, et les Prussiens, dans leur dernière campagne, avaient relié, par des lignes télégraphiques aériennes, le quartier général de leur armée au réseau de leurs forces dispersées; mais il ne paraît pas que ces lignes, d'ailleurs très exposées aux entreprises des éclaireurs ennemis ou même des habitants des contrées envahies, aient pu servir aux communications des différents corps entre eux.

Voici, du reste, quelle était, selon le correspondant du *Times*, l'organisation télégraphique prussienne. Tout le système se trouvait porté par deux chariots légers, dont l'un contenait les batteries, les appareils manipulateurs et récepteurs, et servait de cabinet au télégraphiste; l'autre renfermait les perches, les fils et les outils nécessaires. Quand le lieu du quartier général était connu, on faisait partir du dernier poste permanent un fil, supporté par des poteaux, et courant par la voie la plus courte jusqu'au futur bivouac du général, qu'accompagnait toujours le premier chariot. Dès son arrivée, il se trouvait ainsi en communication directe avec Berlin, et par Berlin avec tout le pays.

De nombreuses patrouilles et des colonnes mobiles veillaient à la sûreté de cette ligne improvisée, ce qui n'empêcha pas les paysans de la Bohême d'intercepter plus d'une fois les communications, par le bris des fils ou le renversement des poteaux.

Le télégraphe militaire autrichien, le seul de ce genre que nous ayons rencontré au Champ-de-Mars, présente quelques dispositions, rappelant celles du système précité. Également appelé à relier les quartiers généraux des armées en campagne aux lignes permanentes, il peut, en outre, servir aux communications des différents corps en mouvement, soit entre eux, soit avec le commandant en chef. Tout est donc mobile dans ce télégraphe, la station de départ aussi bien que celle d'arrivée.

Le *feld-telegraph* (télégraphe de campagne) autrichien se compose d'une voiture, montée sur quatre roues, traînée par deux ou quatre chevaux, et rappelant par sa forme, aussi bien que par ses dimensions, nos voitures d'ambulances du train des équipages. Ce véhicule renferme les batteries électriques, le bureau de l'employé télégraphiste et les appareils manipulateurs et récepteurs. Les fils de transmission, recouverts de gutta-percha, s'échappent par les côtés, pour aller rejoindre, soit une ligne télégraphique permanente aérienne ou souterraine, soit un *feld-telegraph* du quartier général d'un autre corps d'armée, soit enfin les conducteurs d'un appareil portatif attaché au service d'une division ou d'une brigade. L'appareil porteur du fil, destiné à relier entre eux les divers *feld-telegraph*, est un chariot assez léger pour que deux hommes puissent l'entraîner sans un grand effort. Selon que la distance entre les différents postes mobiles augmente ou diminue, un fil se dévide ou s'enroule sur le cylindre que porte ce chariot, et quels que soient ses mouvements, qu'il traîne à terre, qu'il soit suspendu en l'air ou plongé dans l'eau, il assure toujours le libre passage du fluide électrique, puisque sa longueur ne varie pas, et qu'il reste complètement isolé par l'enduit qui le couvre et lui conserve sa flexibilité. Il n'est pas douteux que le *feld-telegraph* autrichien, appareil bien entendu comme disposition, simplicité et solidité, n'ait bientôt, en Europe, de nombreuses imitations. C'est, du reste, dans l'emploi combiné de la télégraphie et des chemins de fer que paraît reposer l'avenir de l'art militaire.

<div style="text-align: right;">PAUL LAURENCIN.</div>

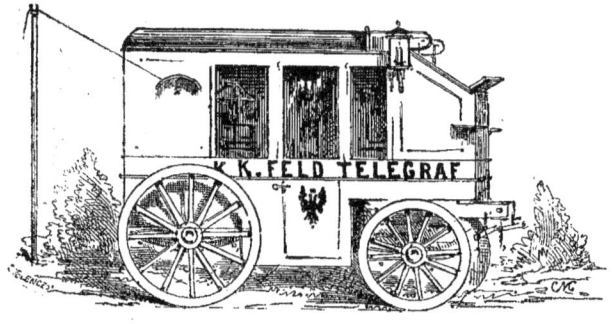

THÉATRES. — COURRIER DE L'EXPOSITION

∴ Le *Testament d'Elisabeth*, drame en cinq actes, de MM. Eugène Nus et Alphonse Brot, vient d'être représenté, avec un légitime succès, au théâtre de la Gaîté. Il n'était que temps d'en finir avec la littérature de serpents boas et de beautés américaines ondulant à travers les savanes de carton ; — elle est partie, miss Addah, partie avec ses grands yeux noirs, ses gestes arrondis et ses formes exhubérantes. Elle est partie, au désespoir de notre ami Dumas, et à la joie de notre ami Monselet, dont elle a été, je ne sais pourquoi, une des antipathies. Mais il faut revenir à l'Angleterre.

Nous ne saurions nous étonner de la réussite du drame nouveau ; M. Nus est coutumier du fait, et M. Brot ne gâte rien à l'affaire. Un style élégant, des mouvements dramatiques, un intérêt soutenu, sans violences, sans ficelles apparentes, voilà ce que le public a applaudi de bon cœur. Il comprend donc autre chose que les calembours et le plastique ! Il n'est donc pas si bête qu'il en a l'air ! Pourquoi lui donne-t-on si rarement occasion de le montrer ?

Une comédie en deux actes, de MM. Charles Potron et A. Nitot, a été jouée à l'Odéon, « à la satisfaction générale ; » on l'appelle les *Deux jeunesses*. C'est une pièce amusante et morale, un peu symétrique, un peu convenue, mais pleine de scènes gracieuses et de détails charmants. Vous voyez cela d'ici : un ci-devant jeune homme épris d'une pensionnaire, un adolescent amoureux d'une veuve. Il s'opère au second acte un chassez-croisez, un changement de main, et tout finit pour le mieux. Nos pères ont résumé ce mouvement dans une chanson connue :

> Il faut des époux assortis
> Dans les liens du mariage...

∴ M. A. Perdonnet, membre de la commission de l'Exposition universelle, avait bien voulu se charger, avec MM. Dumas et Michel Chevalier, d'organiser des conférences dans la salle spéciale, construite au bord de la Seine, et dont notre précédent numéro reproduisait l'aspect extérieur.

La salle vient d'être terminée, un peu tardivement peut-être, suivant les coutumes du Champ-de-Mars. On a donc voulu *organiser*, mais on s'est tout à coup aperçu que les conférences avaient été affermées à M. Pierre Petit, photographe. En présence de ce fait, M. Perdonnet a donné sa démission. Nous n'avons pas à nous en occuper, et le voilà hors de cause. Que va-t-il résulter maintenant de ce mélange de photographie et de conférences ? Photographiera-t-on les conférences, ou conférera-t-on sur la photographie ? Et comment peut-on affirmer cela ? Est-il seulement croyable qu'il y ait là-dedans quelque chose à louer ?

∴ Le Pré Catelan, cette corbeille de fleurs perdue dans les ombrages du bois de Boulogne, commence à s'occuper de l'Exposition universelle. Il ouvre ses portes aux sociétés chorales et instrumentales de la Seine, constituées en comité de direction du *Festival-concours-universel*, qui doit avoir lieu au mois d'août prochain, sous la présidence de M. le baron Taylor. Le comité-directeur prend les devants, et le jeudi de l'Ascension, 30 mai, il donne, dans ce magnifique jardin, un premier festival d'été. Sans vouloir blesser nos frères de la province et de l'étranger, nous n'avons plus de confiance dans l'accord du comité que dans celui des dix mille orphéonistes qu'il prétend réunir. C'est donc le comité qu'il faut aller entendre.

<div style="text-align: right;">L. G. JACQUES.</div>

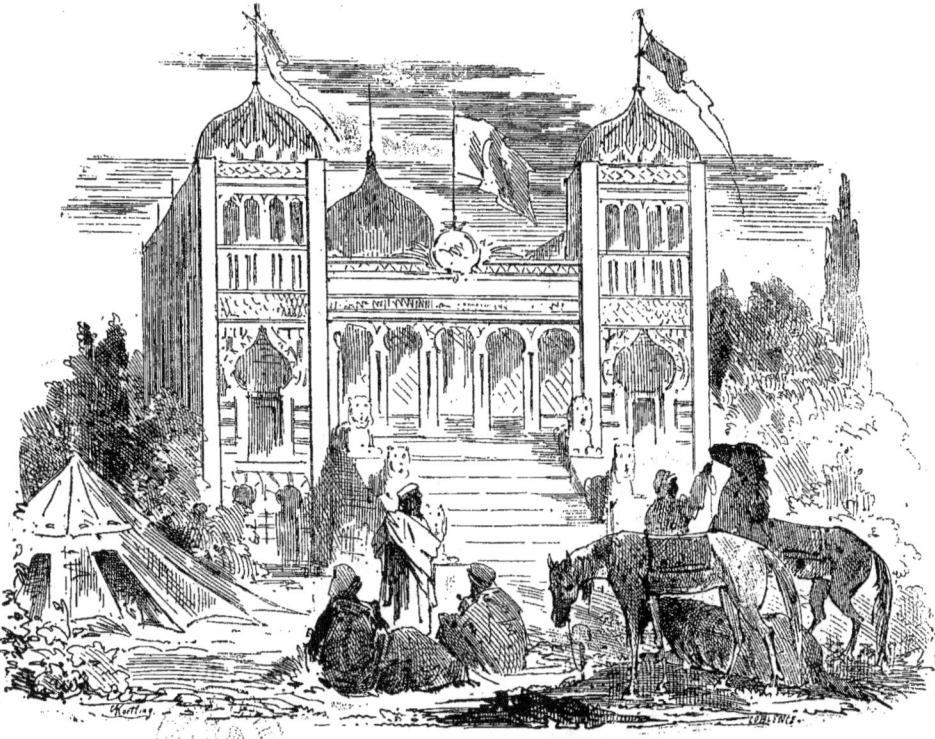

PALAIS DU BEY DE TUNIS A L'EXPOSITION UNIVERSELLE.

TUNIS

Essayer de vouloir donner un aperçu historique de la Régence de Tunis, dans un espace aussi limité que le nôtre, serait une folie. L'histoire politique de Tunis est tellement mêlée à celles des autres États barbaresques, qu'il faudrait un volume pour cela. Contentons-nous donc de dire que, bien avant 1830, on savait les sympathies du gouvernement tunisien pour la France,— lorsqu'au commencement de 1828, sur les bruits qui avaient couru que le bey devait faire cause commune avec le dey d'Alger, M. Mathieu de Lesseps, notre consul général, obtint de Sidi-Hussein, le père du bey actuel, la déclaration suivante :

« Mon système de neutralité est si fermement arrêté, que si
» le Grand Seigneur lui-même déclarait la guerre à la France,
» et qu'il m'envoyât cent firmans pour m'enjoindre de pren-
» dre parti pour lui contre mon alliée, — s'il m'expédiait dans
» ce but cent messagers et émettait cent proclamations, je
» n'obéirais pas aux premiers, je serais sourd aux avis de
» ses envoyés, et j'empêcherais la publication de ses appels
» aux armes. »

Depuis ce temps, quatre beys sont montés sur le trône, neveux et fils d'Hussein, et cette fidélité dans l'amitié ne s'est jamais démentie.

M. Mathieu de Lesseps est le père de trois hommes remarquables que nous connaissons. Son plus jeune fils, le baron Jules de Lesseps, passa une grande partie de sa vie à Tunis, et c'est peut-être grâce à son influence que l'affection de nos alliés ne fit que s'accroître d'un côté, et que de l'autre, les beys entrèrent dans la voie des progrès européens.

Au moment de l'Exposition universelle, il était donc assez naturel que Tunis se confiât à son meilleur ami, et que M. Jules de Lesseps fût nommé commissaire-général. M. de Lesseps a voulu donner au monde un spécimen de l'art mauresque, et il a fait élever dans le Parc le palais du *Bardo*. Peut-être ce nom est-il un souvenir d'un long séjour en Espagne et un dérivé de Prado.

Ce qu'on ignore en France, c'est qu'il existe encore, dans les pays orientaux, et notamment à Tunis, des familles d'artistes, chez lesquelles se sont perpétuées les traditions de l'art arabe, tel qu'il existait aux beaux jours de Grenade, de Séville et de Cordoue.

Ce sont ces artistes qui ont construit le palais du bey, à Tunis, et qui, de père en fils, en entretiennent et en renouvellent la splendeur.

Au reste, il est bon de remarquer que le système général d'architecture de la ville entière est le même que celui qui a présidé à l'érection du Bardo.

Une race qui, au milieu de tant de bouleversements, de tant d'émigrations, a su conserver une pareille fidélité dans son amour pour l'art de ses ancêtres, ne mérite pas le superbe dédain que les Occidentaux affectent de professer pour elle.

Nous avons vus ces artistes maures travailler eux-mêmes au Bardo du Champ-de-Mars avec une habileté de main extraordinaire.

Ils n'ont pas d'Académie chez eux, et nous les en félicitons; ils restent libres. En les voyant, l'œil rêveur, travailler, sans dessin arrêté à l'avance, tout entiers livrés à leur inspira-

tion, nous pensions vaguement à ces artistes inconnus, qui, poussés uniquement par l'amour de Dieu et de l'art, ont fait autrefois la gloire de l'art gothique.

M. le commissaire général a complétement atteint son but, aidé en cela par son jeune collaborateur, M. Alfred Chapon, architecte et commissaire de Tunis, de Siam, de la Chine, du Japon et du Brésil.

S'il a voulu, au milieu de sa vie si bien remplie, transporter à Paris même les souvenirs de ses jeunes années, en les résumant dans une splendide œuvre d'art, M. Jules de Lesseps a pleinement réussi, et nous l'en remercions.

Cela dit, passons à l'Exposition proprement dite.

En entrant dans les galeries du Palais par la porte d'Afrique, deux kiosques jumeaux, construits dans le style maure, frappent immédiatement la vue. L'un appartient au Maroc, et l'autre à Tunis. Ils sont séparés par un chameau empaillé, portant une femme tunisienne, enfermée dans l'espèce de palanquin dont ces femmes se servent en voyage.

Tout le long de la galerie, à droite, alternant toujours avec le Maroc, s'étend l'Exposition. Parmi les produits les plus intéressants du pays se trouvent des chênes-lièges et des cocons de vers à soie, provenant des propriétés du général Kerredine-Pacha. Bien que nous ne soyons pas un spécialiste, les écheveaux de soie, provenant de ces cocons, nous ont semblé aussi beaux que les plus beaux échantillons que nous ayons vus. Au reste, les splendides étoffes qu'on voit étalées un peu plus loin viennent appuyer notre opinion.

Après avoir admiré, entre autres choses, un magnifique trophée d'armes, au milieu duquel se trouvent des armures sarrasines : casques, cottes de maille ; on se trouve en face d'une des parties les plus intéressantes de cette exposition.

Nous voulons parler du petit musée appartenant au prince Mohammed, fils de Sidi-Mustapha-Khaznadar, le premier ministre du Bey.

Nous voici en présence de trois civilisations disparues.

Qu'il nous soit permis d'exprimer un regret....

Il nous semble que ce musée eût été mieux à sa place dans une des pièces du Bardo. Ces collections craignent la promiscuité de l'industrie moderne. Elles ont besoin de l'isolement et du mystère, pour bien parler de ces morts dont elles racontent la grandeur disparue.

Il est petit, ce musée. Quelques pierres ; deux ou trois statuettes brisées ; un médailler ; des débris de poterie ; de la ferraille....

Quelques pierres, mais quelles pierres : Carthage !

Deux ou trois statuettes, — mais tout ce que l'antique a de plus beau. Un fleuve en particulier, — la tête est brisée, l'urne aussi, — mais quel corps ! A côté, un torse de femme drapé, d'une puissance de modelé extraordinaire.

Le médailler contient des pièces carthaginoises et romaines.

Les débris de poterie proviennent de vases étrusques.

La ferraille est un cadenas qui servait à fermer les maisons maures en Espagne.

Ce sont les parchemins de Tunis.

Et quelle philosophie dans ces débris ! Carthage est détruite, et la Rome de Marius meurt à son tour. Mais si l'on anéantit une ville, on ne tue pas une race. Les Maures couvrent l'Espagne de monuments ; leur commerce et leur industrie l'enrichissent ; leur science la civilise, leur agriculture la nourrit. Mais Rome aussi est sortie de ses cendres, et la catholique n'oublie pas la haine éternelle de la païenne ; elle lève le doigt, — les Maures sont dispersés.

Que reste-t-il aujourd'hui ?

Peut-être le dernier descendant de Scipion l'Africain traîne-t-il, sur le pavé de la rue, la harpe du mendiant ou le pipeau du pifararo !

Peut-être le dernier des Abencerrages court-il la plaine en détrousseur de caravanes !

Ni l'un ni l'autre ne se souviennent, sans doute, le vainqueur surtout. Pour le vaincu, qui sait ?

Qui nous dit que lorsque, grave et sérieux, il est assis sur sa natte, à l'entrée de sa tente, l'œil perdu dans le vague, il n'entend pas des voix mystérieuses lui parler des grands jours disparus ?

Qui nous dit que cette tristesse éternelle n'est pas la nostalgie de l'Alhambra ?

Regardez ce cadenas de fer rouillé. Lorsqu'elle en possède un, la famille le vénère comme une relique. Elle ne sait rien de l'histoire d'autrefois.... On se dit, sous les tentes, qu'un jour on ira en Espagne, et qu'on retrouvera la maison qu'il servait à fermer.

Qui a dit cela ? Le sait-on ! Le fils l'a appris de son père, qui l'a appris du sien. Remontez toujours, et vous arriverez au premier, à celui qui n'a eu que le temps d'emporter un souvenir de la maison où il est né.

Mais laissons le passé, et allons voir cet admirable palais.

Le palais du Bey ou Bardo, dont le dessin figure en tête de cet article, est situé dans le parc. C'est dans la reconstitution de ce monument que l'architecte s'est surpassé. Il a su s'enfermer dans la plus stricte vérité, chose rare de nos jours.

Malgré sa richesse extérieure, le Bardo est d'un aspect majestueux, qu'il doit peut-être aux six grands lions bordant son escalier. De chaque côté de ce dernier, au ras du sol, on remarque des ouvertures grillées : ce sont les tanières des lions vivants, que les beys ont coutume d'entretenir dans leurs palais. Sur les côtés et derrière, ce rez-de-chaussée est occupé par des bazars, par une boutique de barbier, par des écuries et un café.

La première pièce, à droite en entrant, est la salle dans laquelle le bey rend lui-même la justice. Au fond est son trône. A droite est un banc, couvert d'une natte, sur lequel s'asseoient les scribes chargés d'enregistrer les arrêts. Un autre banc, couvert également d'une natte, occupe le reste du côté. En face s'étend un divan, où se placent les grands fonctionnaires. Les accusés, derrière la barre qui ferme la salle, sont gardés par les *chaouchs*, prêts à exécuter la sentence.

Les murs sont, comme dans tout l'Orient, recouverts de panneaux de plâtre, ciselés à la main avec un goût exquis. Au-dessus des petites fenêtres, on place, entre deux panneaux superposés, des verres de différentes couleurs, ce qui forme des rosaces admirables.

En quittant la salle de justice, on arrive au patio ou cour intérieure. La galerie est soutenue par des colonnettes de marbre blanc qui, de même que la ravissante fontaine, aussi en marbre blanc, qui s'élève au centre de la cour, ont été envoyées à Paris par le Bey.

Les tuiles vertes, qui couvrent le toit du patio, viennent également de Tunis.

Jusqu'à une hauteur de 2 mètres 1/2 à peu près, les murs sont couverts de faïence peinte.

A droite de la cour se trouve le bis-lef-tur ou salle du festin, notre salle à manger. Toujours le divan circulaire et les escabeaux aux arabesques vertes, rouges, etc. Autour du plafond, des inscriptions arabes, donnant les quatre-vingt-dix-neuf noms de Dieu.

A côté de la salle du festin, faisant face à l'entrée, se trouve le grand salon de réception. Au milieu se dresse la lampe arabe, en cuivre, avec son bec énorme et les pinces tranchantes servant à moucher la mèche, suspendues à une chaînette. Auprès de la lampe, l'escabeau chargé du service à café, une merveille de joaillerie.

Au fond, vis-à-vis du spectateur, on aperçoit un enfoncement formant un kiosque délicieux, avec un divan circulaire, tout en étoffe d'or : c'est le *Mucharbe*, c'est-à-dire l'endroit où se tiennent les femmes, les jours de gala.

En sortant, à gauche, on arrive au salon particulier du bey. Il y a là une armoire et un coffret en écaille incrustée de nacre, qui sont tout simplement deux chefs-d'œuvre d'ébénisterie.

De là nous passons dans le Bit-er-Kad ou chambre à coucher du bey. Le lit est à quatre colonnes ; il est doré complètement. Par une attention délicate, il est tout préparé et semble atten-

dre le maître, Sidi-Mohammed-Sadak. La *chechia*, la *juba* ou robe de chambre, et le burnous, sont accrochés au mur. Le chibouk à gros bout d'ambre est apprêté sur son plateau de cuivre.

A côté de la chambre à coucher se trouve le salon du khaznadar, moins riche, bien entendu, que les autres pièces. Ce premier ministre est le prince Mustapha, le père de ce jeune Sidi-Mohammed, qui a formé le beau musée dont nous avons parlé plus haut.

Plus loin est l'escalier qui conduit à la terrasse et à un autre salon.

De l'autre côté de l'escalier, c'est-à-dire à gauche de la porte d'entrée du palais, est placée la salle des gardes.

Il y a là une des plus magnifiques panoplies qu'on puisse voir. Le bois des armes est de l'ébène; quelques-unes sont incrustées de nacre ou d'argent. Le fond du trophée est composé de rayons, formés de longues piques à crocs et à hache, qui ont dû servir du temps des Croisades. Tout l'armement oriental est là, depuis le cimeterre du Sarrasin jusqu'au flissah du rôdeur de plaine; depuis le fusil de rempart jusqu'au pistolet d'arçon; depuis le yatagan du cheik jusqu'au long fusil du Bédouin.

Ce palais est une merveille, une page des *Mille et une Nuits*, traduite en pierres, en étoffes, en couleurs; et les demeures des souverains de l'Europe ont l'air de maisons de bourgeois, en présence de ce luxe oriental. Les coupoles, entre autres, sont d'une richesse d'ornementation extraordinaire.

M. Alfred Chapon a exécuté une belle chose, et sa réputation est faite aujourd'hui, à un âge où ordinairement ses confrères cherchent leur premier client. Mais, malgré son zèle, malgré son talent, il doit remercier le ciel d'avoir trouvé dans son commissaire général un puissant allié, lorsque beaucoup d'autres entrepreneurs, en Europe surtout, se plaignent d'avoir rencontré chez les leurs presque des adversaires.

Tout le monde y a gagné : M. Chapon de la renommée, et M. Jules de Lesseps, la gloire d'avoir représenté Tunis avec une magnificence qui éclipse bien des nations qu'il est convenu de traiter de grandes.

ÉDOUARD SIEBECKER.

LES VÊTEMENTS ANCIENS & MODERNES

PRÈS nous être arrêtés un peu longuement aux costumes des Grecs et des Romains, dans notre avant-dernier numéro, il nous faut compléter l'étude de l'époque antérieure au Christianisme, sous ce même rapport. Athènes et Rome nous ont initiés aux splendeurs de la civilisation ancienne; nous allons rebrousser chemin et rentrer dans ce qu'on est convenu d'appeler la barbarie.

Au nombre des nations voisines du grand Empire venaient en première ligne les Gaulois. Si nous les prenons à leur apparition dans l'histoire, nous voyons que leur habillement consistait dans une espèce de blouse, nommée *saye*. Elle était en étoffe de laine, en toile, ou en peau de mouton. Sous la *saye*, ils portaient une tunique, ouverte par devant, et qui descendait à peu près jusqu'à la moitié des cuisses. Pendant la saison d'hiver, ils se couvraient, en outre, de manteaux à capuchon. Pour chaussure, ils avaient des souliers dont la forme différait très peu de nos souliers modernes.

L'habillement des femmes était à peu près le même que celui des hommes, mais elles portaient leur tunique plus longue, et la serraient à la taille au moyen d'un tablier.

Les deux sexes avaient l'habitude de se parer d'anneaux, de colliers et de bracelets; ces ornements étaient presque toujours en or, et d'une fabrication assez élégante. Les Françaises n'ont pas perdu le goût des colifichets.

A la guerre, les Gaulois se coiffaient d'un casque, qu'ils remplaçaient, en temps de paix, par une sorte de bonnet, dont la forme variait suivant le goût. Certains auteurs croient que la culotte longue ou *braie* ne leur était pas inconnue; en ce cas, ce serait à eux que les Romains en empruntèrent plus tard l'usage. Ces *braies* devinrent, par la suite, des *haut-de-chausses*, et aboutirent finalement au pantalon moderne.

Les Germains s'habillaient de pelleteries et d'étoffes de lin ou de laine. Leur vêtement le plus ordinaire consistait en une peau ou un morceau d'étoffe, qu'ils se jetaient sur le dos, et qu'ils attachaient par devant au moyen d'une épine ou d'une agrafe. Les grands personnages seuls portaient des habits qui leur serraient étroitement le corps. Quant aux femmes, leur costume ne différait de celui des hommes, qu'en ce qu'il leur laissait les bras nus, ainsi que le haut de la poitrine. Comme on le voit, le système des robes décolletées ne date pas d'hier, et nous aurions mauvaise grâce à critiquer aujourd'hui une mode adoptée par les Germains de l'antiquité.

Il est à remarquer, du reste, que dans tous les temps, et chez presque tous les peuples, les femmes ont trouvé moyen de s'habiller moins que les hommes. Lorsque l'usage leur commandait de porter d'amples tuniques, elles arrivaient à les échancrer par le haut, pour dégager les épaules, ou à les serrer par la ceinture, pour dessiner la taille.

Rien d'ailleurs de plus naturel. Le désir de se parer et de plaire est inné chez la femme. C'est un besoin réel de son organisation, ce qui permet d'excuser sa coquetterie et ses caprices.

Quelque temps après l'apparition du Christianisme, se produisit une révolution importante dans le costume. Les chrétiens, en se réunissant pour célébrer les mystères de leur religion, n'avaient aucun habit particulier; ceux des évêques et des prêtres différaient fort peu de ceux des fidèles: tout le monde portait, à cette époque, des robes longues, des tuniques et des manteaux. Mais, quand les barbares envahirent l'empire Romain, ils y introduisirent leurs usages et leurs costumes, selon la loi du vainqueur. Le clergé seul ne crut pas devoir suivre les modes nouvelles, et conserva l'antique vêtement. Les successeurs des premiers évêques se gardèrent bien de rien changer à la tradition, et de générations en générations, les vêtements sacerdotaux sont arrivés jusqu'à nous, sans avoir sensiblement varié depuis l'origine.

La chasuble était un habit vulgaire du temps de Saint-Augustin, ainsi qu'il le dit lui-même dans la *Cité de Dieu*. Elle est devenue l'insigne caractéristique de la prêtrise; c'est le vêtement que porte le prêtre qui célèbre la messe. On l'appelait d'abord *casula* (petite maison), parce que, dans l'origine, elle enveloppait l'officiant de la tête aux pieds. Elle était de forme ronde, et toute la partie comprise depuis le bas jusqu'à la ceinture se retroussait en plis sur les bras, à droite et à gauche. Plus tard, on la fit moins longue, et on l'échancra un peu par devant. C'est ce qu'elle est encore aujourd'hui.

La dalmatique était en usage au temps de l'empereur Valérien. C'est une sorte de tunique à longues manches, que portent les diacres, quand ils assistent aux cérémonies religieuses; sa forme est celle des anciens vêtements orientaux. C'est la chemise antique, telle qu'on la retrouve dans les cercueils des momies égyptiennes. Sa coupe ordinaire consiste en une longue pièce d'étoffe ployée en deux, et ayant au milieu une ouverture pour passer la tête. Les seuls changements que le temps ait apportés à cet habit se bornent aux bandes de pourpre ou de brocard dont nous le voyons orné aujourd'hui.

L'étole était un vêtement commun, même chez les femmes, dans l'antiquité. Les prêtres, en l'adoptant, lui ont fait subir diverses modifications. Ce n'était primitivement qu'une bande de linge qu'on portait autour du cou, et dont on se servait, par propreté, pour s'essuyer le visage. Aujourd'hui *l'étole* est

ornée de croix et de galons. C'était la marque distinctive des premiers orateurs chrétiens, lorsqu'ils montaient en chaire pour enseigner le peuple.

L'aube était en usage sous l'empereur Aurélien. Cette tunique de toile blanche descendait jusqu'aux pieds, et se serrait au-dessus des reins avec une ceinture. Les premiers évêques y ajoutèrent des broderies de soie et d'or.

Comme on le voit, nos costumes ecclésiastiques nous viennent des Romains. Bien des siècles ont passé; les révolutions sociales et politiques se sont succédées; d'immenses transformations ont bouleversé le monde; mais, tandis que tout changeait, lois, mœurs, habits, l'Eglise gardait intact tout ce qui l'avait aidée à s'établir. Le progrès n'existe pas pour qui se croit immuable.

Examinons maintenant, en dehors d'elle, les modifications du costume, depuis la chute de l'empire romain jusqu'à nos jours.

JEHAN VALTER.

(*Sera continué*).

LE SALON DE 1867
A L'EXPOSITION DES CHAMPS-ÉLYSÉES

On m'avait assuré que l'exposition de peinture des Champs-Elysées était sévèrement épurée, et que toutes les toiles inhabiles ou médiocres en avaient été écartées avec soin. Elle devait être, enfin, de beaucoup supérieure aux expositions précédentes. Au nombre des premiers visiteurs, je parcourus toutes les salles du palais, pour avoir, avant tout, une idée de leur ensemble, et pour distinguer les toiles saillantes au premier coup d'œil. Je me retrouvai à mon point de départ, sans avoir été brusquement arrêté ou cloué à ma place par une œuvre magistrale.

Ce salon tant vanté me parut froid, atone et triste.

Il me semblait parcourir le château de la Belle au bois dormant; je reconnus partout le reflet de la torpeur, de l'indifférence de l'époque. Je recommençai mon examen à pas lents, et je terminai ma promenade sans émotion, sans enthousiasme, presque navré.

Je regardai les spectateurs autour de moi. Tous, arc-boutés sur leurs jambes, feuilletaient tranquillement leur livret. Alors je me rappelai ces trépignements de la foule, lorsqu'encore au collége, et déjà artiste par le cœur, j'entendais applaudir ou blâmer à voix haute, et discuter la valeur des œuvres rivales de Gros, Gérard, Guérin, Thiers, Ingres, Vernet ou Girodet, et de tant d'autres vaillants dont le nom n'a pas survécu.

Je me souvins de l'apparition de Géricault et de Delacroix, de toutes ces tempêtes, et des chocs terribles de l'admiration et de l'envie, de la routine et du romantisme échevelé. Aujourd'hui, tout reste calme et rien ne proteste. Çà et là un coloriste énervé, un poète endormi, un contemplateur expose une idée ébauchée à grand'peine, des femmes nues, d'élégants dessins peut-être, mais nulle part, on ne constate la verve, la sève, la fièvre, la douleur de la production.

Le courage me manqua pour examiner une à une ces médiocrités; au premier aspect, je ne pus prendre sur moi d'aller chercher des fleurs énergiques et vivaces sous ces buissons; et je partis découragé, en présence de cette inertie dont je n'avais pas à deviner les causes.

Pour contrôler cette première impression, sur laquelle pouvait bien influer la pluie éternelle de ce printemps, j'ai repris la route des Champs-Elysées, et l'Exposition, revue patiemment, en détail, m'a paru, non pas forte, mais moins faible qu'au premier coup d'œil. En y réfléchissant, je devinai l'un des motifs de ma désillusion première. Par le refus des toiles inférieures, le jury a fait une faute que des peintres ne devraient pas commettre. Il a tué les contrastes, une des principales lois, une des principales ressources de l'art. C'est la comparaison qui établit les forces et les degrés, et tous ces artistes estimables, tous gens de talent, mais sans transcendance, luttent comme des athlètes de force égale qui, ne pouvant se renverser, produisent par leur résistance une immobilité apparente, que le spectateur prend pour une inertie réelle.

Tous ont du mérite, mais nul, excepté dans des toiles trop petites pour saillir au premier coup d'œil, ne montre un mérite réellement supérieur.

C'est une troupe de gens d'élite, mais dont on ne peut comprendre la force et la taille, parce qu'il ne s'y trouve ni grands ni petits. Peut-être les juges en peinture feront-ils sagement de songer à cela. Il est difficile de trouver, dans cette foule compacte, les gens auxquels la nature a donné les aptitudes véritables du peintre et du poëte qui, n'en déplaise aux néoréalistes, ne devraient se séparer jamais. Cependant, nous essaierons, et me voilà disposé à donner à mes anciens camarades un conseil, comme peut en donner un artiste qui, après quinze ans d'études étrangères, n'a conservé ni partialité, ni parti pris, ni camaraderie, — en admettant qu'il ait pu jadis subir des influences pareilles.

Dans le salon carré, l'attention est attirée par deux œuvres, dont il est impossible de ne pas parler d'abord : l'une, immense, capitale, se recommande par un nom célèbre; l'autre attire la sympathie par l'extrême jeunesse de l'auteur et par la plus brillante réussite. La première est l'œuvre de Doré, un de nos plus grands artistes sans contredit; j'irai plus loin, je dirai un génie spécial.

On doit la vérité aux gens supérieurs, et Gustave Doré s'est trompé. Selon moi, il n'est pas dans sa voie. Gustave Doré est évidemment un travailleur infatigable; les difficultés l'attirent; il attaque tout à la fois, et au milieu de ses productions innombrables, il se repose d'un travail par un autre. C'est faire preuve de verve et de courage, mais c'est une fausse manière de voir. La peinture ne doit pas être faite par-dessus le marché; Michel Ange était peintre, sculpteur et architecte, mais il est probable qu'il ne faisait qu'une œuvre à la fois. Si fort que l'on soit, on n'arrive à produire un chef-d'œuvre, qu'en rassemblant sur lui toutes les forces de son esprit. Or, la peinture demande à la fois l'expression, la composition, le dessin et la couleur. Une seule de ces qualités, poussée à un haut degré, peut faire un grand artiste, mais un à-peu-près dans chacune ne suffit pas. G. Doré en est resté à l'à-peu-près.

Il ne faut pas qu'un homme de sa trempe compromette ainsi une réputation honorablement acquise. Qu'il y pense; tout homme hors ligne attire naturellement l'envie, surtout en France. S'il veut exposer une fois encore, qu'il y mette le temps; sa toile serait estimable pour un homme ordinaire; pour lui c'est un échec. Sa couleur est confuse, quelquefois lourde; c'est peut-être un portrait fidèle, mais il manque de sentiments sérieux, et l'artiste semble avoir voulu en rester à la caricature. Les idées légères abondent dans ce tableau, on n'y voit pas une seule pensée profonde. Quant à la couleur, G. Doré avait toutes les facilités pour en montrer les effets les plus attrayants; ce ne sont ni les diamants, ni l'or, ni les riches étoffes qui doivent manquer en un lieu pareil, et un Vénitien eût tiré un parti splendide de sa *Maison de jeu* : Que ne la donnait-on à faire à Véronèse!

Le dessin n'offre précisément rien à reprendre; il n'y a pas de nus dans un salon, et nos costumes laissent au peintre toute liberté; mais l'arrangement général manque de cette grâce, de cette distinction qui charment les yeux, même avec des costumes ingrats, et qu'Ingres lui-même possédait si bien, malgré son aversion pour le coloris.

En un mot, ce tableau, avec de grandes qualités, a un défaut capital : il est triste.

G. Doré nous a donné, dans le temps, un tableau de l'*Enfer* du Dante, et des *Saltimbanques* en plein vent. Il y avait là de grandes promesses; il y avait plus, il y avait du drame. Le drame pourtant ne manque pas dans son nouveau sujet...

Je suis plus à mon aise devant l'œuvre de M. V. Giraud, que je peux louer sans restriction, franchement, et la tête haute, quoi qu'il soit le fils d'un de mes plus anciens amis.

Son tableau est un tableau de maître, et il faut le dire, parmi toutes ces œuvres, la sienne est une des meilleures. Nous étudierons avec plaisir son *Marché d'esclaves*.

Sa composition est charmante et d'un effet bien entendu. Elle rappelle celle du tableau de la *Didon* de Guérin; les figures principales se détachent sur un fond de paysage et de ciel, sur lequel elles se profilent de la manière la plus élégante.

L'auteur s'est représenté sous la figure de l'acheteur. La femme nue, présentée par le marchand, est charmante de pose et de formes; on voit que Victor Giraud n'a pas oublié ses études antiques.

La terrasse où se passe la scène est ornée avec un goût infini. Les femmes placées à gauche du tableau, et qui attendent qu'on les marchande, assises sur un banc de pierre, se dessinent avec beaucoup de charme sur un mur nacré de reflets, tandis qu'une Égyptienne encore adolescente, debout contre la muraille, et ajustée avec tout le pittoresque de la Nubie, fait ressortir, par le contraste de son corps svelte, les formes opulentes de ses compagnes de captivité, et fait valoir, par ses tons noirs, la richesse de leurs chairs dorées.

Les figures de ces femmes sont toutes d'une expression différente et vraie; c'est la nature matérielle, indolente et endormie. La femme du premier plan, qui interrompt son travail de filet pour regarder la scène, a un beau type mauresque. L'acheteur d'esclaves est couvert d'un manteau bleu d'une couleur un peu ambitieuse, mais nécessaire, puisqu'il rafraîchit l'œil par ses reflets, et fait un heureux contraste avec le ton chaud des captives. Les chiens blancs, qui font un rappel de lumière sur le premier plan, ne seraient pas désavoués par un maître.

Les figures d'hommes du second plan à droite, bien que placées dans la demi-teinte, sont peut-être un peu trop sacrifiées dans leurs contours; on voudrait plus de sérénité dans l'éclairage du paysage du fond, si bien composé; il y a là, et là seulement, quelques tons un peu entiers, qui viennent trop en avant.

Somme toute, les tableaux de ce genre mènent droit à l'Académie. DESBARROLLES.

∴ Nous offrons à nos lecteurs la reproduction d'un beau groupe de M. Edouard de Conny, qui figure dans les jardins de l'Exposition universelle. Exécuté en plâtre en 1865, et en marbre en 1866, ce remarquable travail a figuré à nos deux précédentes expositions de statuaire, et a été médaillé deux fois. Nous en reparlerons dans les articles spéciaux que nous préparons sur les Beaux-arts au Champ-de-Mars. G. R.

LA GALVANOPLASTIE A L'EXPOSITION UNIVERSELLE

A galvanoplastie, ou électro-métallurgie, est le nom donné à une série d'opérations, ayant pour but de faire précipiter sur un objet, par l'action du fluide galvanique, une couche de métal adhérente ou non. Elle repose sur la propriété que possèdent les courants électriques de décomposer les sels métalliques tenus en dissolution dans un liquide bon conducteur.

Par la galvanoplastie, on peut reproduire les médailles, les bas-reliefs, les statues; multiplier et rendre populaires les œuvres de la sculpture et de la statuaire; tirer un grand nombre d'épreuves d'une planche gravée; recouvrir d'une couche de métal précieux ou résistant les objets fabriqués avec un métal plus commun, trop mou ou trop oxidable.

L'appareil dans lequel s'effectuent les opérations électro-métallurgiques se compose : 1° d'une cuve en cristal, en grès, plus souvent en bois, garnie intérieurement de gutta-percha ou, quand ses dimensions dépassent certaines limites, d'une couche de substance résineuse; cette cuve contient la dissolution saline. 2° d'une batterie ou pile voltaïque de système quelconque, le plus souvent de Daniel ou de Bunsen, disposée des deux côtés de la cuve sur une banquette spéciale. La dissolution employée varie suivant le métal que l'on se propose de réduire. Pour la reproduction en cuivre, on se sert d'une solution saturée de sulfate de cuivre, vitriol bleu

très commun, provenant de l'affinage des monnaies, et que l'on trouve à bas prix dans le commerce; pour les dépôts d'argent ou d'or, on emploie le cyanure de ces métaux, dissous dans le cyanure de potassium.

L'objet à recouvrir est plongé dans la solution saline, en même temps qu'il est mis en communication avec le pôle négatif ou zinc de la pile; au pôle positif est attaché et immergé également dans le bain, en regard et à une très petite distance de l'objet, une lame ou anode de cuivre, d'or ou d'argent, selon la composition du bain. La réaction électrochimique commence, aussitôt que, par cette double immersion, le circuit de la batterie se trouve fermé, c'est-à-dire que le courant circule d'un pôle à l'autre, par l'intermédiaire de la solution métallique, rendue bonne conductrice de l'électricité au moyen de quelques gouttes d'acide sulfurique. Il y a décomposition du sel; d'une part, en métal, allant atome par atome se déposer sur l'objet à recouvrir; d'autre part, en oxygène et en acide, qui se portent sur la plaque du pôle positif, l'attaquent et la transforment à leur tour en sel métallique, remplaçant dans la dissolution celui que le courant décompose. Après un certain temps, la surface tout entière de l'objet est recouverte d'un dépôt solide, dont l'épaisseur varie suivant la durée plus ou moins longue de l'opération et la force du courant employé.

Quel que soit le but que l'on se propose, le principe et les opérations de la galvanoplastie, que nous avons cru bon de rappeler, avant d'aborder la description et l'analyse des produits électro-métallurgiques exposés, sont toujours les mêmes, — sauf quelques opérations préalables à la mise au bain, que nous ferons connaître, au moment de nous occuper de ses applications particulières, applications nombreuses, variées, ayant donné naissance à tout un ensemble d'industries nouvelles.

ÉLECTROTYPIE.

L'une des plus belles et des plus utiles applications que l'on ait tirée de la galvanoplastie est celle qui, sous le nom d'électrotypie, a pour objet la reproduction des planches gravées de cuivre, d'acier, de bois ou de toute autre substance. Le but que l'on se propose par cette multiplication d'un type original, est d'en assurer la conservation, en ne le soumettant pas à l'action de la presse; d'en posséder plusieurs épreuves, quand on est dans la nécessité de tirer simultanément plusieurs exemplaires d'une même publication; enfin, de mettre à la disposition du commerce des clichés de planches gravées, quand on a atteint le but spécial pour lequel elles ont été fabriquées. Voici, du reste, la marche des opérations, pour reproduire en cuivre une gravure sur bois. Les lecteurs de l'*Album* pourront juger de la netteté des clichés galvaniques par les vignettes ci-contre, représentant un atelier électrotypique; elles ont été d'abord gravées sur bois, et en second lieu reproduites sur cuivre.

Étant donné le bois gravé à remplacer, on en prend une empreinte, — à chaud, par le moyen de la gutta-percha, substance éminemment plastique, quand sa température est élevée à quarante ou cinquante degrés, — ou à froid, au moyen d'un mélange durci de cire, de colophane et de térébenthine. Dans le premier cas, l'action d'une presse à main suffit pour obtenir une épreuve exacte, mais renversée, de l'original; dans le second, il faut avoir recours à la pesée plus puissante d'une presse hydraulique.

Les moules, quelle que soit la substance qui les a formés, sont rendus conducteurs de l'électricité par une couche très légère de plombagine, étendue sur toute leur surface, à l'aide d'une brosse ou d'un blaireau. Ainsi préparés, ils sont accrochés au pôle zinc de la batterie, et plongés dans une dissolution de sulfate de cuivre, en regard de l'anode de cuivre. Après quelques heures d'immersion, il s'est formé sur l'empreinte de cire ou de gutta-percha un dépôt métallique, reproduisant en creux les reliefs du moule, en saillie ses profondeurs, et donnant par conséquent une épreuve identique au bois gravé original, dont le moule était lui-même une épreuve renversée.

Le cliché ainsi obtenu, que l'on désigne sous le nom de *coquille*, ne peut encore servir à l'impression, tant par son manque de résistance qu'à cause de son défaut d'épaisseur. Pour lui communiquer la solidité nécessaire, la coquille est entourée de baguettes, et forme un châssis creux, à l'intérieur duquel on coule un alliage d'antimoine et de plomb, le même qui sert à la fonte des caractères d'imprimerie. Un coup de presse hydraulique fait sortir du châssis le métal excédant, en même temps qu'il redresse le cliché, si la chaleur l'a fait se déformer.

Le mélange s'étant refroidi, soit naturellement, soit par une injection d'eau froide, on en rogne les bavures à l'aide d'une scie circulaire, marchant au pied; on le dresse, on le polit, on met ses quatre côtés d'équerre, au moyen d'un rabot mû mécaniquement; puis, le côté cuivré du cliché étant appliqué sur la plateforme d'un tour en l'air, un coup de l'outil de cet instrument achève de lui donner l'épaisseur voulue. Enfin, ces multiples opérations terminées, la coquille, doublée de métal, est clouée sur une planchette de bois de chêne, qui lui donne la hauteur des caractères typographiques, et elle est prête à passer sous la presse, en même temps que le texte imprimé que doit accompagner la gravure.

Parmi les plus beaux spécimens de planches électrotypiques, exposées dans le Palais du Champ-de-Mars, nous citerons la gravure en taille-douce des *Enfants d'Édouard*, de Paul Delaroche, dont le cliché galvanique a supporté un tirage de cinquante mille épreuves environ; et un portrait, gravé sur bois, du chef de l'État, d'un mètre de hauteur sur soixante-dix centimètres de largeur, moulé et doublé en une seule pièce.

Ces travaux remarquables de l'industrie électrotypique sont l'œuvre d'un homme de mérite, M. Coblence, dont nos lecteurs doivent connaître le nom, car il est l'inventeur du procédé de gravure, employé dans les premiers numéros de ce journal, — procédé encore imparfait, sans doute, mais qui s'améliore de jour en jour, et qui, pour l'instant, a le mérite d'être très expéditif, condition essentielle pour une feuille d'actualité comme la nôtre.

Voici comment procède M. Coblence, quand l'artiste lui a livré une épreuve lithographique de son dessin à la plume ou au crayon. Cette épreuve, tirée sur papier de Chine, est reportée sur une plaque de zinc unie et polie, que l'on plonge dans un bain très-étendu d'acide nitrique. Là seulement où l'encre du dessin a couvert le métal, celui-ci est respecté par l'acide; les traits noirs sont marqués en reliefs de zinc brillant, tandis que les vides ou blancs sont en zinc creusé et mat. La plaque est alors entièrement couverte d'un vernis, s'attachant aux seules parties mates et rugueuses du zinc, et abandonnant les traits polis, épargnés par l'acide pendant la première opération. A ce moment, la plaque est livrée, dans la cuve électro-chimique, à l'action du courant de la pile; le cuivre réduit se dépose sur les seuls traits en zinc mis à nu, et ne peut prendre sur les parties creuses que le vernis isole.

Après un temps assez court passé dans la cuve génératrice, la planche métallique est retirée, débarrassée du vernis, et une dernière fois immergée dans une double solution de sulfate de fer et de sulfate de cuivre, n'ayant aucune action sur le cuivre, et par conséquent sur les traits du dessin, mais attaquant le zinc nu qui forme les blancs. Ceux-ci se creusent davantage, et le relief des traits, nécessaire à la netteté de la gravure, s'accentue d'autant plus que dure plus longtemps l'immersion de la planche.

Les reproductions électrotypiques ont pris, dans ces dernières années, une importance réelle, et sont aujourd'hui l'objet d'une industrie multiple, sur laquelle nous aurons plus d'une fois à revenir, quand il nous faudra aborder l'analyse des œuvres électro-chimiques étrangères, notamment de celles de Vienne, et l'étude des cartes géographiques, pour lesquelles ce mode de clichage est d'un grand secours. Nous rendrons compte des procédés qu'emploie le dépôt de la guerre pour les reproductions rapides des cartes et plans de campagne, et le tirage de son œuvre monumentale : la Carte de France.

PAUL LAURENCIN.

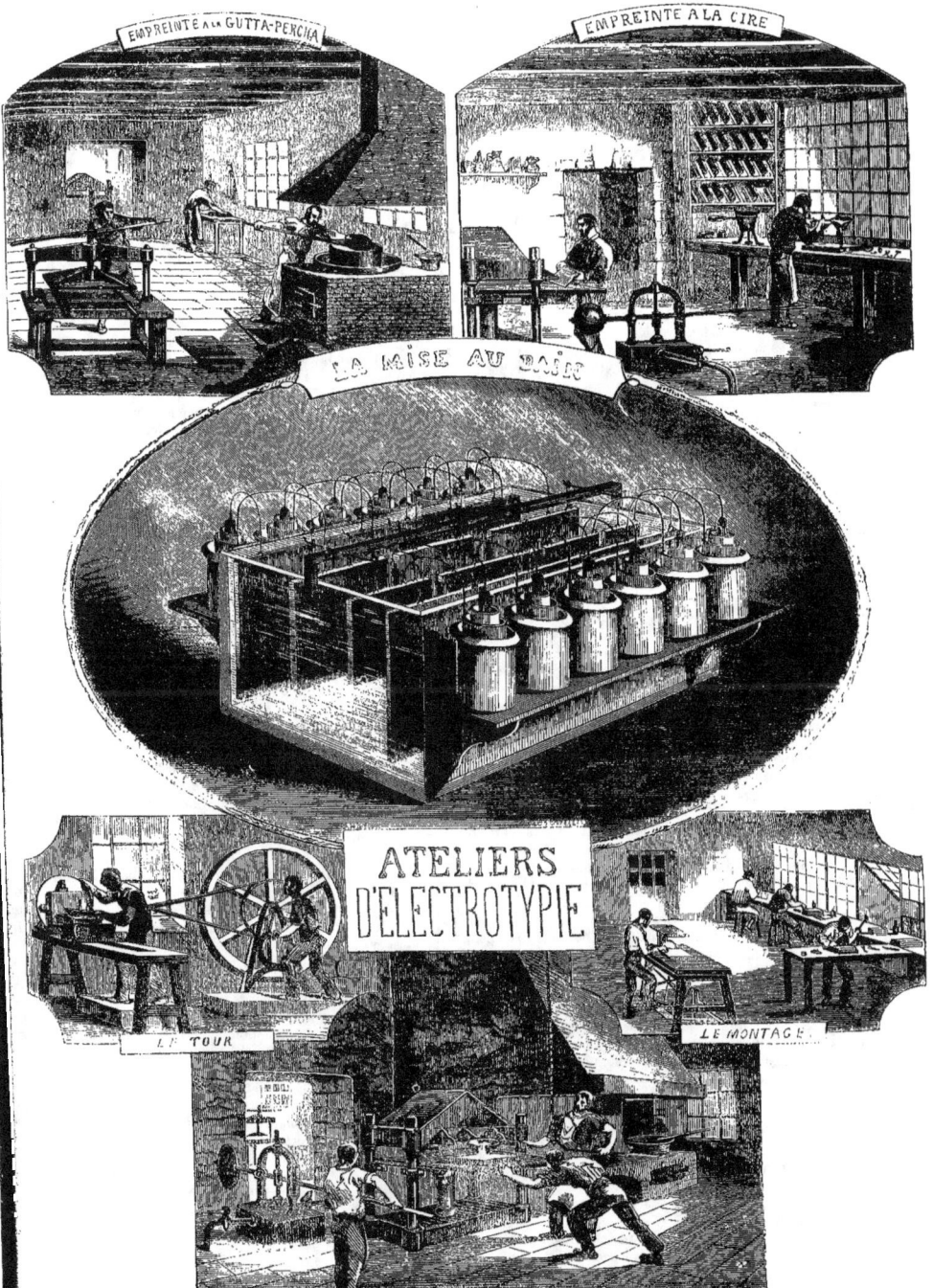

LES INSTRUMENTS DE MUSIQUE A L'EXPOSITION
LES PIANOS AMÉRICAINS

ANS un premier article sur les instruments de musique, publié dans cet *Album*, avant l'ouverture de l'Exposition du Champ-de-Mars, j'ai élevé un doute sur la prospérité de l'industrie des pianos en Amérique. Et, en effet, où trouver, jusqu'alors, soit à Londres, soit à Paris, un spécimen capable de nous permettre d'apprécier la brillante situation où était l'industrie américaine dans cette spécialité? — Au surplus, le livre publié par le célèbre pianiste Henri Herz : *Mes voyages en Amérique*, ne donnant pas, à cet égard, si j'ai bonne mémoire, de détails bien précis, j'étais d'autant mieux fondé à croire que, sur ce point, et par extraordinaire, la jeune Amérique était encore en retard sur la vieille Europe.

Cette erreur s'est entièrement dissipée depuis l'ouverture de l'Exposition.

A l'heure qu'il est, tout le Paris artistique connaît les admirables pianos de MM. Steinway père et fils, de New-York, et ceux de la maison Chickering, de Boston.

C'est toute une révélation. Non-seulement l'Amérique fabrique des pianos, et d'excellents pianos, mais voici que les premiers facteurs d'Europe, Erard, Pleyel, Broadwood, de Londres, Bechstein, de Berlin, etc., sont mis en demeure d'étudier les causes de l'éclatante supériorité des pianos américains. Jusqu'ici, aucun pianiste français, allemand ou anglais, n'avait rien rêvé de plus parfait que les instruments des maisons européennes ci-dessus désignées; et ces maisons elles-mêmes avaient cru pouvoir s'endormir sur des lauriers que nul ne paraissait en mesure de leur disputer, surtout au delà de l'Atlantique. Mais aujourd'hui l'alerte est donnée, et il faut que les facteurs européens mettent en œuvre toute leur habileté, toute leur expérience, s'ils ne veulent pas se voir enlever par ces nouveaux et redoutables concurrents, la haute clientèle des nations dilettantes de l'Ancien-Monde.

J'ai nommé deux maisons de New-York et de Boston : Steinway et Chickering. Quels que soient les mérites de celle-ci, la maison Steinway, de New-York, me semble occuper déjà la première place dans ce concours universel des pianos. Soit dit en passant, je n'ai, pour ma part, qu'une confiance assez médiocre dans le jury international qui doit octroyer des récompenses aux facteurs d'instruments. Il compte dans son sein un vieillard auquel son grand âge et ses nombreux travaux donnent, aux yeux de ses collègues, une grande autorité, et qui, depuis plus de dix ans, a été considéré comme l'arbitre suprême en pareille occurrence. Mais, rien n'est plus contestable que l'autorité de cet honorable doyen : Tant d'erreurs ont été reconnues, soit dans les jugements personnels qu'il a exprimés sur les choses de la musique, soit dans ceux que son influence a déterminés en matière industrielle, qu'il faut peut-être s'attendre encore, pour le cas qui nous occupe, à quelque nouveau caprice de ce vénérable et obstiné vieillard.

En tous cas, je crois que l'opinion des artistes est fixée aujourd'hui à l'égard des pianos américains, et particulièrement, je le répète, en ce qui concerne les pianos Steinway.

Si, maintenant, le lecteur me demandait d'expliquer le causes de la haute supériorité des instruments de la maison Steinway sur nos meilleurs pianos français, — les meilleurs d'Europe, — je pourrais éprouver quelque embarras; car, tout le monde sait que, intérieurement comme extérieurement, un piano excellent et un piano détestable ont une apparence identique. Et même, lorsqu'il s'agit d'un piano à queue, qui peut être examiné dans tous ses détails, et d'un seul coup d'œil, quand il est découvert, il est difficile à l'ouvrier le plus expérimenté de se rendre compte, à première vue, de la valeur exacte de l'instrument.

Cependant, le cas n'est pas le même ici; et, sans entrer dans une foule de détails techniques qui seraient inintelligibles pour la grande majorité des lecteurs, je puis dire que l'intérieur des pianos Steinway présente des dispositions toutes spéciales, qui permettent au premier venu d'apprécier la différence de ce genre de construction avec celui qui est universellement adopté.

Entre autres particularités très-apparentes des pianos à queue de MM. Steinway, je citerai le *croisement* et la *superposition partielle des cordes*, grâce auxquels les cordes du médium peuvent se développer sur une longueur presque égale à celles des cordes basses, — ce qui donne au son de la partie médiane de l'instrument beaucoup plus de rondeur et de moelleux; — puis l'*isolement complet de la table d'harmonie*, obtenu à l'aide d'un système de vis qu'on dit être de l'invention de MM. Steinway, et au moyen duquel cette table d'harmonie peut résister à un degré de tension qui avait fait longtemps considérer, par les Américains eux-mêmes, le croisement des cordes comme un problème insoluble. Ces deux procédés, dont le second est le complément obligé du premier, donnent au piano à queue, dans toute son étendue, une admirable qualité de timbre, variant du son le plus doux à l'éclat le plus formidable, et cela depuis les cordes graves jusqu'à la dernière octave qui monte à l'*ut* suraigu.

Le clavier des pianos Steinway n'est pas moins remarquable que les autres parties de l'instrument ; il se prête avec la même aisance au toucher le plus délicat et à l'attaque la plus vigoureuse. — Un autre point également intéressant à noter, c'est le parfait fonctionnement des *étouffoirs*, c'est-à-dire qu'aussitôt que les *étouffoirs* ont repris leur adhérence aux cordes, à la suite du relèvement de la touche, les vibrations s'éteignent *instantanément*, quelle qu'ait été la puissance de sonorité déployée. Cette qualité de facture, qu'on observe rarement à ce même degré dans nos meilleurs pianos français, est extrêmement précieuse, notamment pour la musique d'ensemble.

Autre particularité : les pianos à queue de MM. Steinway ont sept octaves un quart du *la* grave à l'*ut* suraigu ; et, malgré cette étendue exceptionnelle, les premières notes basses sont d'une remarquable netteté.

Les pianos Chickering, les rivaux américains des Steinway,

sont presque immédiatement à côté de ceux-ci ; c'est à peine si — par un sort étrange — les uns et les autres sont séparés par une vitrine contenant des dents artificielles. Qu'est-ce que des dents artificielles peuvent venir faire au milieu d'une exposition de pianos ? Je l'ignore, et ne veux point insister sur ce mystère qui est probablement impénétrable. J'aime à croire toutefois qu'il n'y a rien de symbolique dans cette singulière exhibition intermédiaire.

Quoiqu'il en soit, les Chickering représentent dignement, en compagnie des Steinway, l'industrie américaine des pianos, bien que la maison de Boston ait renoncé au système du croisement des cordes. On m'assure qu'après en avoir fait l'essai, MM. Chickering ont été obligés d'y renoncer, faute d'avoir pu trouver le procédé complémentaire et indispensable de l'isolement de la table d'harmonie, grâce auquel procédé, je le répète, MM. Steinway sont parvenus à résoudre le problème de cette tension formidable qui se mesure par milliers de kilogrammes. Aussi MM. Chickering sont-ils revenus à l'ancien système des cordes parallèles. De là, sans doute, la différence qu'on remarque, à l'avantage des pianos du facteur new-yorkais, sous le rapport de la qualité du timbre, à tous les degrés de sonorité.

Cette supériorité étant un fait acquis aujourd'hui, sauf peut-être l'opinion de quelques personnes dont le désintéressement n'est pas bien démontré, il reste à débattre un point qui pourrait amoindrir sensiblement le mérite des pianos américains ; il s'agit du prix relativement très élevé de ces instruments. Ainsi, tandis que les meilleurs pianos à queue d'Erard et de Pleyel se vendent environ 3,000 francs, on parle de 6 à 7,000 francs pour les Steinway. Or, avant de proclamer, d'une manière absolue, l'infériorité des fabricants européens, il faudrait peut-être s'assurer que cette infériorité ne dépend pas, en grande partie, d'une question de prix. En d'autres termes, étant donné que les principaux facteurs français et anglais, Erard, Pleyel, Broadwood, etc., pussent vendre leurs pianos à queue 6,000 francs, au lieu de 3,000 fr., sans mettre toute leur clientèle en fuite, n'arriveraient-ils pas, moyennant cette énorme augmentation de prix, à perfectionner leurs produits jusqu'à égaler ceux de la maison Steinway ?

La question me semble d'une importance capitale, — car personne n'ignore qu'en matière industrielle, le véritable progrès consiste : — ou à améliorer sans cesse la qualité des produits, sans augmentation du prix de revient ; — ou à diminuer sans cesse le prix de revient, tout en maintenant la qualité des produits. — Encore une fois, je ne fais ici que poser une question à double face, à l'égard des pianos de l'Ancien et du Nouveau-Monde. La maison Steinway, de New-York, nous en a donné une solution partielle; espérons que nos grands facteurs français, stimulés par le succès des admirables spécimens de la facture américaine, arriveront, eux, à une solution complète, à laquelle, d'ailleurs, comme je l'ai dit plus haut, la conservation de leur opulente clientèle d'Europe est intéressée au plus haut degré.

Considération de prix à part, les pianos Steinway sont aujourd'hui reconnus pour les premiers du monde ; et bien que la nécessité de les payer 7,000 fr. soit capable de faire reculer quantité d'amateurs, il y en a encore, de Londres à Constantinople, et de Madrid à Moscou, — en passant par Paris, — il y en a encore, dis-je, parmi les plus fortunés, un nombre suffisant pour commencer la clientèle européenne des Steinway, et faire sentir aux maisons Erard et Pleyel le poids de la concurrence.

J'examinerai, dans un prochain article, les pianos des principaux facteurs de l'Allemagne, notamment ceux de MM. Ed. Westmayer, de Berlin ; Breitkopf et Hartel, de Leipzig ; Schiedmayer, de Stuttgard ; Beregszàszy, de Pesth, et Geb. Knake, de Munster, dont les produits, à quelques nuances près, m'ont paru, jusqu'ici, très inférieurs à ceux des facteurs français et anglais.

LÉON LEROY.

LES APPAREILS PLONGEURS

Sur la berge de la Seine, près du débarcadère des bateaux-omnibus, est un singulier pavillon, que toujours envahit la foule. Une sorte de tour, surmontée d'une galerie, qu'une toiture pointue et des rideaux abritent du soleil ; deux escaliers extérieurs pour monter à la galerie, et quelques fenêtres rondes à hauteur d'homme, tel est l'aspect général de cette construction. Si on veut la visiter, on arrive sur un balcon annulaire, dominant l'intérieur, et l'on s'aperçoit que la tour est une gigantesque cuve pleine d'eau. On entend un sifflement; l'eau bouillonne, et l'on voit paraître la hideuse tête d'un horrible monstre, frère de l'hippopotame, couvert d'un cuir rouge, boursouflé comme un ballon, avec deux yeux ronds, démesurés, fixes. Quelques détails cependant semblent le rattacher à l'humanité. Ses informes pattes antérieures se terminent par de véritables mains, décolorées et ridées, il est vrai, mais enfin par des mains ; aux membres postérieurs, plus longs que ceux de devant, comme les pattes des kangu-

roos, sont fixés des souliers; enfin, il porte sur le dos, comme le sac militaire, un tonnelet métallique. Un autre animal, la femelle sans doute, tout pareil, mais de couleur jaune, vient bientôt rejoindre le premier et s'ébattre lourdement avec lui. Qu'est-ce que ces êtres bizarres? Une dernière remarque nous montre qu'une longue queue part de leur dos et va je ne sais où, en suivant tous leurs mouvements : Seraient-ce des Niams-Niams députés à l'Exposition universelle?

Eh bien, non! ce n'est rien de tout cela; ce sont simplement des plongeurs, revêtus de l'appareil Rouquayrol-Denayrouze. Pour faire mieux comprendre les perfectionnements apportés aux expéditions sous-marines par ces inventeurs, rappelons un peu l'historique des vêtements de plongeurs.

Léonard de Vinci dessina le premier un appareil à plonger. Il consiste en une espèce d'enveloppe, qui entoure la tête et une partie de la poitrine ; un tube flexible, dont l'extrémité supérieure est soutenue hors de l'eau par un flotteur, la met en communication avec l'air extérieur, et permet à l'homme, dont la tête est enfermée, de respirer. Ce système, au dire de l'illustre Florentin, était employé dans l'Inde pour la pêche des perles.

Trois siècles après, au commencement du dix-huitième siècle, l'astronome anglais Halley parlait d'un vêtement de cuir imperméable, composé d'une armure, dont les pièces étaient jointes par des bandes de cuir, et qui servent parfois aux marins. Deux tuyaux mettaient le plongeur en communication avec l'atmosphère, et l'on établissait un courant d'air dans l'appareil, au moyen d'un grand soufflet placé à l'extrémité de l'un d'eux. Malheureusement, on ne pouvait s'en servir au-delà d'une profondeur de 3 à 4 mètres.

La nécessité de réparer et de visiter la carène des bâtiments à flot, inspira quelques tentatives plus ou moins heureuses. En 1844, M. Milne-Edwards, aujourd'hui doyen de la Faculté des sciences de Paris, poussé par le désir d'étudier au fond de la mer les mœurs des êtres aquatiques, imagina et osa expérimenter, le premier, un appareil vraiment pratique.

Cet appareil est celui qu'a construit le colonel Paulin, ancien commandant des pompiers de Paris, pour éteindre les feux de cave. Un casque métallique, portant une visière de verre, entoure la tête du plongeur, et se fixe au cou à l'aide d'un tablier de cuir matelassé ou d'un collier rembourré. Ce casque, véritable cloche à plongeur en miniature, communique, par un tube flexible, avec une pompe foulante placée sur une barque, et manœuvrée par deux hommes ; deux autres matelots forment une réserve, et sont prêts à remplacer les premiers. Le reste de l'équipage tient l'extrémité d'une corde qui, passant dans une poulie attachée à la vergue, se relie à une sorte de harnais, et permet de hisser rapidement à bord le plongeur, que de lourdes semelles de plomb, retenues par une ceinture à déclic, entraînent au fond de l'eau.

Un des compagnons de M. Edwards, M. Blanchard veillait à ce que, dans ces divers mouvements, on n'entravât jamais le tube à air. Un autre, M. de Quatrefages, tenait la corde destinée aux signaux. Une fois la vergue craqua et menaça de se rompre, juste au moment où, croyant avoir reçu le signal de détresse, M. de Quatrefages venait de crier : *Hisse!* Les matelots sautèrent immédiatement à la mer, et eurent bientôt ramené M. Edwards à bord; cependant, plus de cinq minutes s'écoulèrent avant que le sauvetage fût terminé, et ce temps aurait été plus que suffisant pour déterminer une asphyxie mortelle. Heureusement, M. de Quatrefages avait eu une fausse alerte. On voit, toutefois, que le système n'était pas sans inconvénient.

Depuis, au casque du colonel Paulin, on attacha un vêtement imperméable, boulonné sur une pèlerine étanche; on eut ainsi le *scaphandre*, imaginé par M. Ernoux, et qui bientôt, perfectionné en Angleterre par Heinke, et en France par Cabirol, fut adopté par toutes les marines. Dans le système de ce dernier, qui fit grand bruit lors de la dernière exposition, la pompe pesait 75 kil., et le vêtement autant. Celui-ci, d'une seule pièce des pieds aux épaules, est fait de coton croisé ou de forte toile, rendus imperméables par une épaisse couche de caoutchouc. Des anneaux, également en caoutchouc, le ferment hermétiquement autour des poignets, et une ceinture de cuir le serre à la taille. Le haut de ce vêtement est boulonné à une seconde pèlerine métallique, sur laquelle le casque se visse. La fente de la visière est remplacée par trois oculaires grillés, et un robinet de secours, placé vis-à-vis de la bouche, permet au plongeur de respirer librement, aussitôt sorti de l'eau. Deux blocs de plomb, fixés sur le dos et sur la poitrine et des semelles du même métal servent de lest.

Nous ne ferons que mentionner l'idée de M. Saint-Simon Sicard, qui, malgré quelques essais heureux, n'attira que médiocrement l'attention des praticiens. M. Sicard remplaçait la pompe foulante par un vase de fer-blanc, porté sur le dos de l'expérimentateur, et qui était divisé en deux compartiments. D'un côté, divers produits chimiques exhalaient un gaz respirable (de l'oxygène, sans doute); de l'autre, de l'alcali absorbait l'acide carbonique expiré. C'était infiniment plus ingénieux que pratique.

Dans tous ces systèmes, l'enveloppe de métal et de caoutchouc, qui recouvre le plongeur, forme une sorte de chambre, dans laquelle le gaz respirable arrive et se répand. C'est ce fait qui caractérise le scaphandre, et le distingue de l'invention dont nous voulons parler.

MM. Rouquayrol et Denayrouze, dont l'un, nous a-t-on dit, est ingénieur, et l'autre attaché à la marine, ont d'abord remplacé la ceinture à déclic par des semelles articulées et un poids sur le dos, disposés de telle sorte, qu'un simple mouvement du plongeur suffit pour s'en débarrasser. Mais leur principale innovation consiste à le munir d'une sorte de boîte, d'où partent deux tubes, munis de soupapes fixées en sens contraire. Ces tubes arrivent aux lèvres du plongeur : l'un aboutit à une pompe à compression et à un réservoir d'air; l'autre communique avec l'eau environnante. Une pince serre les narines et intercepte la respiration nasale. Or, voici ce qui se produit sous l'eau : Quand le plongeur respire, la soupape du tube qui se perd dans l'eau se ferme, tandis que celle qui conduit au réservoir d'air s'ouvre et le laisse arriver. Quand, au contraire, le plongeur renvoie l'air expiré, la soupape du récipient d'air se ferme, et l'air vicié sort, par le conduit qui lui laisse une issue, dans l'eau où il se perd.

Il est aisé de comprendre les avantages nombreux qu'a l'interposition de ce *régulateur* sur le trajet de l'air. Le plongeur, réglant lui-même la quantité d'air qu'il désire, n'est plus soumis au régime de l'air comprimé, dont les médecins ont constaté les pernicieux effets; nous reviendrons du reste sur ce sujet à propos de cloches à plonger. Enfin, l'air, arrivant directement à la bouche, il n'est pas utile que l'enveloppe soit aussi strictement imperméable, et on a pu par conséquent l'alléger considérablement. Il faut aussi remarquer que les bulles d'air ne montent à la surface de l'eau que tant que le plongeur respire; cela permet de se rendre compte de sa situation à chaque instant. Si elles viennent à disparaître, on est averti qu'il y a détresse. Enfin, une réserve d'air comprimé fait qu'un arrêt dans le fonctionnement de la pompe n'a pas d'inconvénients sérieux.

Les hommes revêtus de cet appareil n'ont nullement besoin de s'exercer avant de l'employer, et peuvent travailler au nettoyage de l'hélice ou de la carène d'un vaisseau pendant *sept* ou *huit heures* de suite, sans en souffrir aucunement. Du reste, à l'Exposition, ils restent chaque jour sous l'eau de onze heures à six. Divers perfectionnements de M. Rouquayrol ont permis de réduire le poids de la pompe à 80 kil. Le prix des appareils complets est, pour un plongeur, de 1,700 à 2,000 fr., et pour deux plongeurs, de 3,000 à 3,600 fr.

Aujourd'hui les amirautés française, anglaise, hollandaise et italienne emploient, à l'exclusion de tout autre, ce système ingénieux, que l'on peut voir à l'Exposition dans la galerie des machines, et sur la berge (galerie des appareils de sauvetage).

ARMAND LANDRIN.

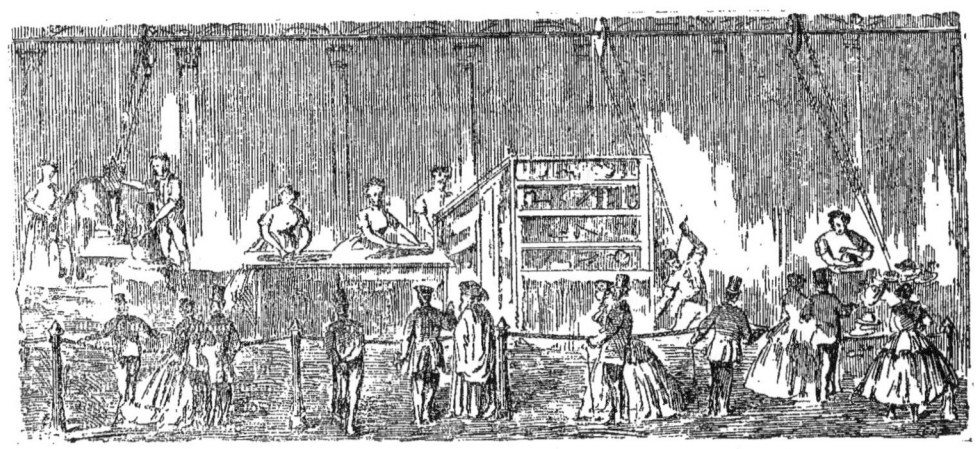

LES CHAPEAUX DE FEUTRE
FABRIQUÉS A L'EXPOSITION UNIVERSELLE

Lorsqu'on se promène dans la sixième galerie de l'Exposition (section des machines françaises), on aperçoit sur la frontière extrême de nos produits nationaux, une fumée vague, une sorte de vapeur qui s'élève d'un emplacement mystérieux. Nous disons mystérieux, à cause de la triple ligne de curieux qui l'entoure, et qui ne permet pas aux passants d'en sonder les profondeurs et les arcanes. Toutefois, les gens obstinés finissent par se glisser au travers de la foule, et ils sont payés de leur peine en assistant à une fabrication d'un genre particulier.

Dans l'espace d'une heure, sous les mains d'ouvriers habiles, travaillant une matière grise qu'ils plongent dans 'eau chaude, de simples peaux de lapin sont transformées en feutres légers dont peuvent se coiffer les plus jolis messieurs du monde. Ce phénomène industriel s'opère cent fois par jour sous les yeux des spectateurs émerveillés. Nous devons dire que l'atelier dont nous parlons est une simple succursale d'une usine considérable, établie à Aix en Provence, et qui s'occupe de la même fabrication.

Les ouvriers, secondés par d'ingénieuses machines, opèrent eux-mêmes, — comme M. Pierre Petit, — et voici à peu près ce qui se passe :

Les poils de lapin, enlevés préalablement à cet animal, ou plutôt à sa peau, sont réunis dans de vastes caisses, et constituent la matière première à employer. On pèse avec soin la quantité de poils qui doit entrer dans le chapeau qu'on veut construire ; ce poids est de cent dix grammes, et ne paierait guère que 80 centimes d'affranchissement à la poste. On ne saurait se coiffer à moins.

Le poil est conduit, par un tube incliné, vers un cône de cuivre, percé de petits trous, que les cuisinières en visite prennent ordinairement pour une passoire. Il est certain qu'il servirait avantageusement à préparer des purées quelconques. Provisoirement, ce cône tourne avec une extrême rapidité, et communique avec une machine aspirante, qui fait dans son intérieur un vide très-incomplet, mais qui suffit à attirer les poils, qui se disposent les uns sur les autres, et finissent par couvrir le cône d'une espèce de tapis. Pour arriver à ce résultat, et obtenir une épaisseur égale, le cône s'élève et s'abaisse au-devant du tube qui dirige les poils qui doivent l'entourer.

Quand ils sont tous employés et appliqués au cône, on les couvre d'une toile mouillée et d'un cône excentrique qui s'applique au premier ; après quoi l'on plonge le tout dans une cuve d'eau chaude. Cela suffit à lier les poils qu'on dégage aussitôt de leur moule, et qui se présentent sous forme d'un tissu dont les éléments sont enchevêtrés.

Mais cette liaison, naturellement, n'est pas suffisante, et pour lui donner plus de consistance, on fait sécher le feutre sur des plaques de fer chaud, dans une étuve qui lui enlève son humidité.

Bien que ce travail ait augmenté la cohésion des poils feutrés, ils ne sont pas encore assez condensés, et, pour leur donner une bonne tenue, il faut les fouler.

Ce foulage s'exécute au moyen de presses mécaniques et de rouleaux qui, en quelques minutes, donnent au tissu une solidité remarquable, sans lui ôter sa flexibilité. Par une disposition spéciale de ces presses, le feutre, pendant l'opération, ne s'étend pas, mais se ramasse, se rétrécit, se retire sur lui-même, et se réduit à la moitié environ de sa dimension première.

Désormais, il existe par lui-même, et l'on se souvient à peine du lapin qui l'a produit. C'est ce feutre sur lequel vont se porter les efforts de l'industrie qui doivent le transformer en chapeau.

Ce n'est plus qu'une bagatelle. Le tissu de poils forme une espèce de galette consistante, qu'on trempe dans l'eau chaude, pour le manier plus facilement. Il se ploie avec la plus grande facilité, se courbe, se gonfle, et prend la forme de tous les moules sur lesquels on veut l'appliquer. On en fait un chapeau en cinq minutes ; on en ferait aussi bien un cornet, un bassin, un portefeuille. Quand il a reçu la forme voulue, on le sèche, on le frotte pour lui donner du poli, on le passe à la pierre ponce ; on le repasse enfin avec des fers très chauds qui lui donnent un dernier lustre, — et le tour est fait.

En vérité, l'industrie est une belle chose, et je ne vois que les lapins qui puissent se plaindre de la hardiesse et de la rapidité de ces procédés. Faut-il dire que les chapeaux sont également bordés à la mécanique, c'est-à-dire par une machine à coudre et de jeunes ouvrières ? Ce qu'il y a de certain, c'est que, dans l'espace d'une heure, on peut commander son chapeau, le voir exécuter de fond en comble, et s'en parer glorieusement.

Nous reviendrons sur ce travail dans notre série d'articles sur les vêtements, en parlant de la fabrication spéciale des chapeaux de soie et des chapeaux de castor. On saura que le chapeau de castor est un mythe et qu'on ne saurait en apercevoir — à de rares intervalles — que sur des têtes couronnées.

Ce n'est pas nous qui nous en plaindrons. Passe pour la

soie, — le ver qui la produit n'est, après tout, qu'un insecte ; — passe pour le lapin, — malgré son aptitude à battre le tambour, il nous a toujours paru d'une intelligence secondaire, — mais le castor !

J'ai toujours aimé ces industrieux architectes qui ont donné à l'homme les premières leçons de constructions et de défenses fortifiées ; et il me semble qu'on ne saurait se coiffer de leurs cendres sans quelque remords.

L. G. JACQUES.

COURRIER DE L'EXPOSITION

∴ Nous appelons l'attention de nos lecteurs sur la note publiée à la seconde page de cette livraison. L'*Album* continue à paraître tous les samedis, au lieu d'activer sa publication, comme il voulait d'abord le faire. C'est qu'en effet un pareil zèle ne serait pas justifié. L'Exposition ne se presse pas, et nous avons promis de faire comme elle. On y voit des boutiques et des pavillons à louer de tous côtés ; son théâtre n'est pas ouvert et ses conférences ne sont pas commencées. Elles sont affermées, sans doute, mais cela ne suffit pas. Prenons donc le chemin des écoliers, puisque tout chemin mène à Rome.

Nous ne voudrions pas qu'on nous reprochât d'être méchants envers le *Catalogue officiel*, auquel nous avons donné une atteinte. Pour faire juges nos lecteurs eux-mêmes de la vérité de nos assertions, nous engagerons ceux d'entre eux qui se trouveraient à Paris, à faire une épreuve bien simple. Nous n'avons parlé, jusqu'à présent, que de la forme de ce livre ; il faut en voir le fond. — Ouvrez-le au premier endroit venu, aux premières pages, et entrez dans les salles qu'il passe en revue. Nous voici dans la galerie des Beaux-Arts, à l'exposition anglaise. Nous la citons de préférence, car elle a été l'objet de nos expériences. Un portrait de femme vous frappe ; vous cherchez dans le livret le numéro correspondant, et vous trouvez : SOIRÉE D'AUTOMNE. Plus loin, le numéro d'un paysage vous offre cette légende : SCÈNE DRAMATIQUE ; ou bien, comme dans le croquis de Cham, une jeune fille se transforme en « NATURE MORTE » ou un bœuf ruminant en « PORTRAIT DE M. P. » Et le visiteur s'étonne naïvement : Quelle idée de se faire peindre avec des cornes aussi longues que ça !

Il n'y a là-dedans aucune exagération, et l'on peut facilement s'assurer de la vérité de nos assertions. Il est vrai qu'il s'agit du *Catalogue* OFFICIEL. Officiel est joli, et le *Moniteur* va s'en mettre en peine. On rembourse, il est vrai, sans difficulté, le prix du *Catalogue* aux personnes qui se plaignent de la fausseté de ses indications.

Cela est bien, et nous savons rendre justice à tout le monde, même aux concessionnaires. Mais la fantaisie est mal placée dans les nomenclatures. Cela crée des difficultés aux écrivains qui parcourent les salons et qui veulent se rendre un compte exact des choses.

Hâtons-nous de dire qu'on annonce une édition prochaine, corrigée et rectifiée du catalogue incriminé. A la bonne heure ; — mais est-il sûr qu'on mettra au panier le reste de la première édition ? Il serait fâcheux de la solder sur des étrangers naïfs, et d'abuser de l'innocence des visiteurs « qui ne connaissent pas la pièce. »

∴ Il n'y a que le premier roi qui coûte. Depuis que les voyages de certains autocrates ont été confirmés, l'Europe s'est émue, et les princes européens sont décidés à sortir de leur bois. Le ciel est serein, l'édifice est consolidé, et les plâtres, dont on a bouché les dernières lézardes, sèchent à vue d'œil. Les ducs font leurs paquets, et les souverains leurs malles. On dirait un steeple-chase de têtes couronnées.

Aux noms que nous avons cités, il faut ajouter ceux de la reine d'Espagne, du prince Alfred, du duc d'Édimbourg, du schah de Perse, du prince de Prusse, du roi de Suède, du grand-duc de Bade, du duc de Saxe-Meningen (nous serons bien aises de faire sa connaissance), et du Grand-Turc.

Nous gardions ce nom pour le dernier. Il résume en lui tous les points d'exclamation du monde. Quoi ! le sultan, le calife, le commandeur des croyants va circuler sur nos quais et sur nos boulevards, comme le premier monarque venu ! Que je l'aperçoive, et je n'appelle plus Paris que Bagdad. Et Giafar, viendra-t-il aussi ? Et les Barmécides ? En vérité, Dieu est grand !

Quelques journaux se réjouissent de cette affluence de potentats ; quelques autres font la moue ; il y en a même d'irrévérencieux. Eh bien ! c'est mal. On ne nous accusera pas de platitude à l'égard des grands ; — nous produirions à cet égard des certificats de la Commission impériale, — mais nous ne saurions leur en vouloir de leurs cordons et de leurs plaques. Ce n'est pas leur faute s'ils sont rois. Si leur conduite est bonne, s'ils ne font ni tapage, ni scandale, pourquoi leur faire mauvaise mine ? Je me trouvais un jour à Bruxelles, dans les jardins particuliers. Le roi Léopold, un homme très-bien, passa et me salua poliment. Je lui rendis son salut, et je ne crains pas de l'avouer, quoi qu'il puisse en résulter pour mon avenir.

Si je ne craignais d'être hardi dans mes idées, j'ajouterais quelques mots : — Pourquoi ne profiterait-on pas de cette réunion peu commune pour ouvrir un concours... — comment dirai-je ? — un concours international, — à l'intention de ces illustres visiteurs ? Je ne saurais fouiller ma pensée, mais on voit d'ici ses développements. Il y aurait un prix de « bonne constitution, » un prix « d'encouragement, » un prix de « croissance, » un prix de « sagesse. » — Et cela pourrait porter des fruits.

∴ Nous ne sommes pas contents de la Commission impériale. Les grosses recettes dont nous avons parlé devraient l'engager à des concessions naturelles, et nous avons au contraire à signaler d'étranges exigences dans ses procédés.

Elle a été autorisée, — chacun sait ça, — à percevoir vingt sous de toute personne, se présentant aux abords du Champ-de-Mars, et manifestant l'intention de visiter le Palais ou les Jardins internationaux. Rien de mieux, et la manœuvre des tourniquets n'a rien qui nous blesse.

Mais le soir, — la nuit, si vous voulez, — quand le Palais est fermé depuis longtemps, quand l'obscurité plane sur les Jardins, quand il n'y a rien à voir ni à visiter, des sentinelles veillent encore aux barrières de l'Eden, et si elles ne brandissent pas l'épée de l'Archange, elles élèvent une voix redoutable : C'est vingt sous !

On leur explique poliment qu'on se rend au théâtre chinois, qu'on a des velléités de café tunisien ou de buffet anglais, et qu'on ne tient aucunement à augmenter d'un franc le prix d'un bock, d'un parterre ou d'une demi-tasse, la sentinelle ne bouge pas, et la voix retentit encore : C'est vingt sous !

De deux choses l'une : Ou je paie pour voir le Parc et le Palais, et c'est à vous à me les ouvrir, à me les éclairer ; ou vous avez le droit étrange, et peu commun, de percevoir vingt sous du premier venu, à titre affable et gracieux, comme rémunération du plaisir que peut lui faire éprouver le craquement du tourniquet qu'il déplace.

Je ne crains pas de le dire ; c'est une question plus grave que celle du Luxembourg.

On objecte — on voit que nous sommes de bonne foi, — que l'entrée libre du soir livrerait le Champ-de-Mars au pillage populaire. A la bonne heure ! rien n'est tel que de raisonner. Dans ce cas, faites payer vingt sous, mais remettez au public, en échange, une carte, un bon quelconque de consommation, qui lui permette d'appliquer son argent à un plaisir effectif, à un agrément réel.

Car, rien au monde ne nous fera admettre qu'il soit légal et régulier de faire payer vingt sous — pour RIEN.

G. RICHARD.

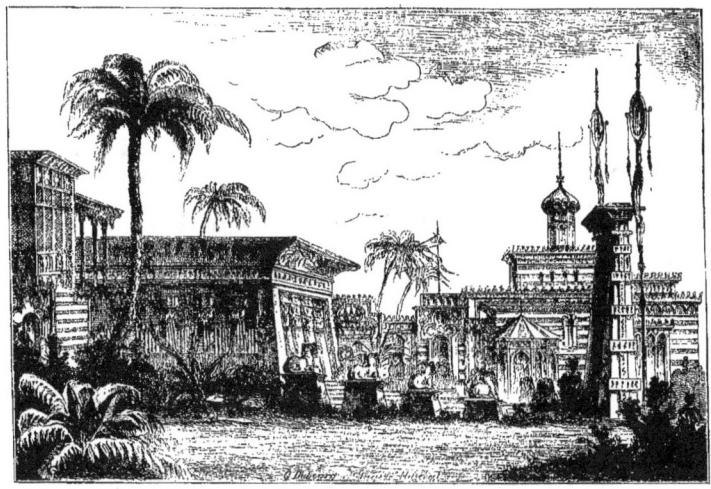

L'ÉGYPTE

3ᵉ ARTICLE.

LE MUSÉE DE BOULAQ

ans l'intérieur de ce charmant petit temple de Philœ, qu'on aime chaque jour davantage, se trouvent exposées des antiquités venant du musée de Boulaq.

Ce musée, placé dans des galeries provisoires, à Boulaq, sur les bords du Nil, est bien jeune encore, et cependant il est déjà l'un des plus importants du monde, si nous devons en juger par les quelques trésors qui ont été envoyés à Paris.

Son établissement était bien nécessaire ; que de richesses archéologiques déjà perdues !

Depuis un temps inappréciable, lorsqu'il s'agissait de construire une maison sur le territoire de l'ancien empire égyptien, les fellahs s'en allaient tout simplement aux ruines, et en rapportaient des pierres toutes préparées.

Ainsi, après cinquante siècles d'anéantissement, les murs du palais d'un puissant Pharaon finissaient par servir de soubassement à la boutique de quelque barbier.

Saïd-Pacha, le prédécesseur du roi actuel (la vice-royauté n'existe plus, paraît-il), Saïd-Pacha, dis-je, s'inquiéta de ces actes de vandalisme, et créa un service de conservation des antiquités de l'Égypte.

Des gardiens furent placés aux points d'exploration, et ce fut une chose utile.

Non-seulement les indigènes attaquaient les anciennes cités, détruisaient les tombeaux, pour enlever les pierres dont ils pouvaient avoir besoin, mais encore, ils avaient la prétention de faire des explorations archéologiques ; on comprend quels résultats amenaient des fouilles opérées par des ignorants, dans le seul but de vendre quelques antiquités aux Européens.

L'établissement du service de conservation coupa le mal dans sa racine, d'autant plus radicalement qu'il fut confié à M. Auguste Mariette, un de nos égyptologues les plus distingués, caractère entier et jaloux de son importance, dont les ordres ont dû être exécutés avec une grande vigueur.

C'était bien l'homme qu'il fallait, pour être le gardien terrible des trésors historiques de l'Égypte.

M. Mariette ne se froissera pas, nous en sommes persuadés, de cette appréciation de son caractère, qui n'entache en rien sa parfaite honorabilité. Nous n'avons eu l'occasion de le voir qu'une seule fois, et le franc-parler qu'il a sur toute chose indique qu'il possède ce tempérament de la liberté, que la critique est si heureuse de rencontrer devant elle.

Le musée de Boulaq s'éleva, et autour d'une magnifique collection, achetée par S. A. Saïd-Pacha au consul-général d'Autriche, vinrent se grouper les produits des savantes fouilles ordonnées par M. Mariette.

Ismaïl-Pacha, le vice-roi actuel, donna une nouvelle impulsion à ces recherches, et aujourd'hui, bien que d'innombrables trésors aient été détruits, et que d'autres soient encore enfouis sous terre, la collection de Boulaq a une réputation universelle.

Aussi, le vice-roi veut-il donner à ces monuments, qui parlent si haut de l'ancienne splendeur de son pays, une habitation qui soit digne d'eux ; et il a décrété qu'un palais splendide s'élèverait au Caire, sur la place de l'Esbekyeh, pour recevoir le musée installé provisoirement à Boulaq.

C'est de ce musée que viennent tous les objets exposés au Champ-de-Mars, dans le joli temple de Philœ. On le comprend ; les pièces importantes n'ont pu affronter les risques d'un long voyage.

Ainsi, deux grands sphinx jumeaux, d'une hauteur d'un mètre 40 et d'une longueur de 2 mètres 50, n'ont pu être transportés. Ils ont été trouvés dans une salle du temple de Karnak, et portent gravé le nom de Thoutmès III.

Il en est de même d'un sarcophage de granit gris taché de rose, de 1 mètre 20 de hauteur et de 2 mètres 40 de longueur, trouvé à Memphis et qui contenait les restes d'Ankh-Hapi, prêtre.

Des monuments d'un semblable volume ne pouvaient être déplacés ; aussi, bien des richesses sont restées à Boulaq.

**

A tout seigneur, tout honneur : Saluons d'abord la statue du roi *Schafra* ou Chephren.

Elle est placée au fond du temple, à droite de la stèle sculptée.

Elle est taillée dans un bloc de diorite, espèce de pierre rocheuse, composée de feldspath et d'amphibole qui, tra-

vaillée, prend le poli du marbre; elle a 1 mètre 68 de hauteur.

Chéphren est assis sur une sorte de trône, dans la position prescrite par les rites, c'est-à-dire la main gauche tendue sur la cuisse, et tenant dans sa droite une bandelette ployée. Derrière sa tête se tient un épervier, les ailes étendues.

Les bras du siège sont terminés par des têtes de lion, et sur les côtés sont sculptées les fleurs du lotus et du papyrus, emblèmes de la Haute et Basse-Égypte.

Le visage est beau et plein de majesté.

Les jambes et les bras sont d'une grande élégance; les épaules, les pectoraux, les genoux indiquent une profonde connaissance de l'anatomie.

Cette statue a été retirée par M. Mariette du fond d'un puits, placé dans l'une des chambres d'un temple bâti en granit et en albâtre. Ce temple, voué au culte d'Armachis, divinité représentée sous la forme du sphinx, est situé aux grandes Pyramides, vers le côté sud-est du grand sphinx de Gyseh.

« Que l'art égyptien, dit M. Mariette dans sa notice sur les
» monuments de Boulaq, ait déjà pu, il y a soixante siècles,
» produire une statue qui, sans être absolument un chef-
» d'œuvre, dépasse cependant le niveau ordinaire de la sculp-
» ture égyptienne; que cette même statue, à travers tant de
» siècles et tant de causes de destruction, soit venue jusqu'à
» nous à peu près intacte, c'est là un fait dont se réjouiront
» tous les amis des études archéologiques. Je n'ai pas besoin
» d'ajouter que la découverte de la statue de Chéphren sera
» une révélation pour ceux qui, encore aujourd'hui, nient
» obstinément les conquêtes de Champollion, et accusent les
» fondateurs des Pyramides de n'avoir pas même connu
» l'écriture. »

Plus loin, se trouve une autre statue de Chéphren, représentant ce roi, assis sur un siège en forme de dé. Elle a été également retirée du puits, situé dans le temple d'Armachis.

Nous voici arrivés à l'une des pièces les plus merveilleuses du musée; nous voulons parler de la statue en bois portant le n° 3. Rien ne peut donner une plus haute idée de ce qu'était l'art de la statuaire chez les Égyptiens, il y a six mille ans.

Le personnage rit. Il est debout, une jambe en avant, tenant à la main un bâton. Il doit être frappant de ressemblance. Le visage est plein, le nez court, la bouche bien modelée; l'œil semble vivre et a été l'objet de soins tout spéciaux; des paupières de bronze l'enchâssent; il est formé d'un morceau de quartz blanc; la prunelle est en cristal, et un point brillant est fixé au centre et anime le regard.

Ce personnage, un grand fonctionnaire de Memphis probablement, semble de race étrangère; il n'a pas le type des autres personnages. Ce n'est pas cette taille élancée, cette poitrine plate, bien que large, ce bassin étroit qu'on remarque dans les autres modèles.

Au milieu de ces statues, presque toutes placées dans la pose hiératique, debout, la jambe gauche en avant, les bras collés au corps, tenant à la main un rouleau de papyrus, nous retrouvons partout le type élégant de l'Égyptien, dont quelques-uns des naturels, attachés à l'Exposition du vice-roi, nous présentent le modèle vivant. Toutes nous montrent une consciencieuse étude de l'anatomie et une grandeur de lignes extraordinaire.

Nous recommandons au visiteur le joli groupe en bronze qui porte le n° 23. Il a été découvert, il y a peu de temps, dans le tombeau d'une reine de la seizième ou dix-septième dynastie, et représente un fonctionnaire de la cour, enseveli à côté d'elle... Qui sait? peut-être son amant. Ce favori est représenté debout, vêtu d'une longue robe portant son nom (*Psammétikus*) et ses titres. Derrière lui, le protégeant, est la déesse *Hathor*, sous la forme d'une vache, qui doit l'accompagner ainsi, jusqu'au moment où il arrivera à la lumière éternelle.

Ne semble-t-il pas que ce favori soit mort avant sa royale maîtresse, et qu'elle ait voulu lui donner, par delà le tombeau, un pieux témoignage de son amour?

Ce groupe charmant est d'une finesse extraordinaire, et ne serait répudié par aucune époque artistique de l'ère moderne.

On comprendra que nous ne voulons faire, de ces modestes études, ni un catalogue, ni une œuvre de science, mais simplement noter nos impressions, et communiquer à nos lecteurs le résultat de quelques recherches, que nous avons été obligé de faire, pour bien nous rendre compte des richesses de l'exposition égyptienne. Nous ne pouvons donc nous attacher à chacune des belles choses que nous avons sous les yeux; nous n'en finirions pas.

Aussi, avant de terminer la partie de notre travail réservée aux statues, nous voulons parler de nos amours, de cette ravissante statue d'albâtre qui porte le n° 22.

Plus nous la voyons, plus nous voudrions la voir.

C'est la reine Améniritis, (vingt-cinquième dynastie), la fille de ce roi du Soudan-Sabaum, qui fit brûler Boccharis et lui arracha la domination de l'Égypte.

Elle est là, chaste, élégante et gracieuse, portant la coiffure des déesses, tenant dans sa main divine le fouet du commandement; ses bras sont ornés de bracelets, et ses pieds sont charmants.

Malgré l'époque sinistre qui l'a vue vivre, malgré le poids du gouvernement qu'elle a porté avec une certaine vigueur, on sent qu'elle est femme depuis les pieds jusqu'à la racine des cheveux.

Nous savons bien que cette passion ne nous mènera à rien; qu'à tout prendre, si elle n'était pas morte aujourd'hui, il est probable que la belle Améniritis ne ressemblerait guère à l'image que nous avons sous les yeux, et que nous ne serions pas précisément flatté de devenir le beau-père du roi Psammétikus. Mais la passion ne raisonne pas, et nous ne mettons jamais les pieds au Palais du Champ-de-Mars, sans venir lui apporter le respectueux tribut de notre admiration.

Mais, qu'ils sont heureux, ceux qui peuvent aller sur les lieux mêmes, s'isoler du temps présent, pour revivre, ne fût-ce que quelques heures, au milieu des splendeurs de ces civilisations disparues, et dire, comme M. Mariette :

« En 1851, j'eus la bonne fortune de découvrir la tombe in-
» violée d'un Apis. Elle datait du règne de Ramsès II, et
» donna au Musée du Louvre ces beaux bijoux que tout le
» monde connaît. Quand j'y entrai pour la première fois, je
» trouvai, marquée sur la couche mince de sable dont le sol
» était couvert, l'empreinte des pieds des ouvriers, qui 3,700
» ans auparavant, avaient couché le dieu dans sa tombe. »

Vers le milieu du temple s'élèvent deux cages vitrées : celle de droite contient des bijoux; celle de gauche des statuettes, de petits objets provenant de fouilles faites dans les tombeaux ou dans les ruines des maisons particulières.

Les bijoux de la cage de droite peuvent se diviser en deux sortes : ceux qui ont été retrouvés sur divers momies, et ceux qui appartenaient jadis à la reine Aah-Hotep. Parmi les premiers, au milieu de bagues, de bracelets, d'amulettes, il faut remarquer surtout deux objets admirables, qui ont été découverts sur une momie inconnue, trouvée dans les ruines d'Abydos. C'est d'abord une sorte de pectoral, formé d'une série d'amulettes en or, admirablement travaillées, et enfin une magnifique paire de pendants d'oreille.

Cet ornement, selon toute probabilité, se rattachait à la coiffure. Chaque pendant est formé d'un large disque, orné, sur une des faces, de cinq uræus, et présentant, sur l'autre, les noms de Ramsès XIII, incrustés en fils d'or formant saillie.

Au disque sont suspendus cinq uræus, coiffés d'un soleil; de ces uræus partent sept chaînettes d'or, supportant sept autres uræus surmontés d'un globe.

Tout le travail de cette bijouterie est admirable.

Mais le côté intéressant de cette cage est surtout celui qui contient les bijoux de la reine Aah-Hotep.

Ces bijoux sont d'une richesse extraordinaire. Des bracelets, parmi lesquels un à double charnière représente le roi Amosis, le fils probable de la reine, dans une posture d'adoration; l'image est gravée en or sur une espèce d'émail bleu; des petites hachettes d'or et d'argent, des anneaux, un poignard d'or avec son fourreau. La lance est d'une richesse d'ornementation merveilleuse.

Les deux pièces les plus remarquables sont la chaîne d'or qui porte le numéro 4, et la hache qui porte le numéro 5.

Cette chaîne est d'une longueur de 90 centimètres et grosse comme le doigt. Chaque extrémité est terminée par une tête d'oie, et, au milieu, se trouve pendu un scarabée, chef-d'œuvre de bijouterie. Le corselet est en émail bleu, rayé de petites lignes d'or; les pattes sont d'un fini de détail qui dépasse l'imagination, et peuvent supporter l'examen à la loupe. Pour la chaîne, sa souplesse est incroyable, et l'on nous a cité cette déclaration d'un des premiers bijoutiers de Paris : « *Qu'on pourrait, de nos jours, faire peut-être aussi bien, mais qu'il serait impossible de dépasser cette perfection.* »

La hache est emmanchée dans un morceau de cèdre, recouvert d'une feuille d'or, avec des hiéroglyphes découpés à jour, et orné de petites incrustations de lapis, de cornaline, de turquoises. La lame est de bronze, doublée également d'une feuille d'or, représentant d'un côté Amosis, frappant un ennemi qu'il tient par les cheveux. De l'autre côté, des mosaïques en pierres forment des fleurs de lotus.

Au-dessus de cette cage se trouve une barque, garnie de son équipage et montée sur quatre roues. La barque est d'or massif, les roues de bronze. Douze rameurs en argent massif allongent leurs avirons d'or. Au milieu se trouve un individu, tenant à la main le bâton de commandement. A la proue se tient un autre personnage, debout, dans une petite chambre construite sur le pont.

A la proue est le pilote qui manœuvre à la godille.

C'est évidemment une de ces barques sacrées, que les Egyptiens avaient l'habitude de promener, à certaines fêtes, sur les épaules des prêtres.

Peut-être, par un sentiment de piété filiale, Amosis a-t-il voulu que sa mère fût enterrée avec ces objets sacrés, pour lequel elle pouvait avoir une certaine prédilection. Après tout, sait-on même si Amosis était le fils ou le deuxième mari de cette reine Aah-Hotep? Le doute, à coup sûr, est permis, car voici ce qu'en dit la notice des monuments du Musée de Boulaq :

« Restent à expliquer les liens de famille qui l'unissent aux deux rois nommés dans son cercueil. De ces deux rois, Amosis est le plus récent, d'où l'on peut conclure que notre princesse est morte sous son règne. Mais Aah-Hotep était-elle *sa royale épouse principale* (1), ou celle de Kamès? Notons que nulle part Aah-Hotep n'est dite ni la mère de l'un, ni l'épouse de l'autre. D'un autre côté, à moins que Kamès ne soit un de ces rois éphémères, comme la dix-septième dynastie a dû en produire, le prédécesseur d'Amosis est non pas Kamès, mais Raskenen. La lumière est donc loin d'être faite sur les problèmes que soulève cette question compliquée; ce qui est probable, c'est qu'Aah-Hotep serait la femme de Kamès, et qu'elle est morte sous le règne d'Amosis, soit que celui-ci ait été son fils (conjecture que semble autoriser le soin tout filial dont

(1) L'inscription descendant le long des jambes de la momie est conçue en ces termes : *Ces restes sont ceux de la royale épouse principale, celle qui a reçu la faveur de la couronne blanche, Aah-Hotep, vivante pour l'éternité.*

témoigne le luxe vraiment extraordinaire de la tombe), soit que *rex novus* et sans généalogie, il ait voulu laisser à la femme d'un de ses prédécesseurs le titre d'épouse royale. »

Ce qui paraît certain, c'est qu'elle vécut à l'époque où Joseph fut à la cour d'un Pharaon, et que par conséquent, elle dut connaître la femme de Putiphar. — Avis aux peintres!

.'.

La deuxième loge est composée de petits monuments, que M. Mariette divise en *religieux, funéraires, civils* et *historiques*.

Parmi les objets exposés dans cette cage, se trouve un groupe charmant, dont on rencontre souvent des reproductions. Il représente trois personnages : un homme entouré de deux femmes. Le n° 1, entre autres, est admirable d'exécution. Il est d'une hauteur de 0,16 c., et nous montre Osiris, assisté de ses deux sœurs : Isis et Nephtys.

Le public est malheureusement ainsi fait : il ne s'arrêtera pas devant un objet dont il n'aura pas la signification; il passera indifférent devant le *Massacre de Chio*, par exemple, si le catalogue du Louvre n'a pas soin de lui dire ce que ce grand génie, qui avait nom Delacroix, a voulu représenter.

Nous ne pouvons agir de même ici; — cela nécessiterait un cours de Mythologie égyptienne, et nous avons tellement peur d'effrayer le lecteur, que c'est avec de grandes craintes que nous avons touché à certains sujets arides, indispensables pourtant à traiter.

Cependant, cette exposition est si remarquable; elle sera de si courte durée que nous voulons absolument forcer le spectateur à une attention soutenue, et que, pour ce groupe en particulier, nous sommes obligés d'emprunter à la *Description du parc égyptien* l'explication qu'en donne M. Mariette.

« Originairement, Osiris est le soleil nocturne; il est la nuit
» primordiale; il précède la lumière; il est, par conséquent,
» antérieur à *Ra*, le soleil diurne.
» De ce rôle principal découlent une multitude d'allégories,
» qui se groupent autour d'Osiris, et font de ce personnage
» un des types divins les plus curieux à étudier.
» La vie de l'homme a été assimilée par les Egyptiens à la
» course du soleil au-dessus de nos têtes; le soleil qui se cou-
» che et disparaît à l'horizon occidental est l'image de la
» mort. A peine le moment suprême est-il arrivé, qu'Osiris
» s'empare de l'âme qu'il est chargé de conduire à la lumière
» éternelle. Osiris, dit-on, était autrefois descendu sur la
» terre. Être bon par excellence, il avait adouci les mœurs
» des hommes par la persuasion et la bienfaisance. Mais il
» avait succombé sous les embûches de Typhon, son frère, le
» génie du mal, et pendant que ses deux sœurs Isis, et Neph-
» thys, recueillaient son corps, qui avait été jeté dans le fleuve,
» le dieu ressuscitait d'entre les morts et apparaissait à son
» fils Horus qu'il instituait son vengeur. C'est ce sacrifice
» qu'il avait autrefois accompli en faveur des hommes, qu'O-
» siris renouvelle ici en faveur de l'âme dégagée de ses liens
» terrestres. Non-seulement il devient son guide, mais il
» s'identifie à elle, il l'absorbe en son propre sein. C'est lui
» alors qui, à chaque âme qu'il doit sauver, fléchit les gar-
» diens des demeures infernales et combat les monstres com-
» pagnons de la nuit et de la mort. C'est lui enfin qui, vain-
» queur des ténèbres, avec l'assistance d'Horus, s'assied au
» tribunal de la suprême Justice, et ouvre à l'âme déclarée
» pure les portes du séjour éternel. L'image de la mort aura
» été empruntée au soleil qui disparaît à l'horizon du soir; le
» soleil resplendissant du matin sera le symbole de la
» seconde naissance à une vie qui, cette fois, ne connaîtra pas
» la mort. »

Osiris est donc le principe du bien. « Osiris, dit Plutarque,
» aime à faire du bien, et son nom, entre plusieurs acceptions,
» exprime, dit-on, une qualité active et bienfaisante. Le
» second nom qu'on donne à ce dieu est celui d'*Omphis*
» (*Oun-nefer*) qui signifie bienfaisant... » — « Isis, dit encore
» Plutarque, a un amour inné pour le bon principe; elle le
» désire; elle s'offre à lui pour qu'il la féconde. » — « Osiris,

» roi des enfers, n'est donc pas le vengeur des fautes. Au
» contraire, chargé de sauver les âmes de la mort définitive,
» il est l'intermédiaire entre l'homme et Dieu; il est le type
» et le sauveur de l'homme. »

Ne dirait-on pas comme un pressentiment de la mission du Christ?

Il nous est impossible d'analyser toutes les statuettes qui abondent dans cette cage; seulement, nous ne pouvons nous empêcher de laisser éclater notre admiration pour les manifestations irréfutables d'un art complet, à une époque où tout le reste du monde était encore à l'état sauvage. Songez que tout cela date de quatre, cinq et six mille ans. Examinez ces statues microscopiques, dont quelques-unes ont à peine dix centimètres de hauteur; les règles les plus sévères de la statuaire y sont observées scrupuleusement; voyez les cous, l'emmanchement des bras, les rotules; tout cela est étudié avec un soin extrême.

Nous ne voulons pas quitter la place sans recommander le petit monument votif, nº 285. Il est de granit noir et est destiné à la tombe d'un haut fonctionnaire, nommé Ra. Le mort est représenté couché sur un lit, enveloppé de bandelettes. Auprès de lui se trouve un épervier à face humaine. — C'est l'emblème de l'âme veillant sur le cadavre. Quelle délicatesse de conception!

Au-dessus, portant le numéro 282, se trouve une petite toile peinte, d'une hauteur de 0.28 centimètres, d'une grande fraîcheur de coloris. Elle est dédiée à une femme, nommée T'at-Amen-Aouf-Ankh, qui fait une invocation au dieu Ra à tête d'épervier.

Au bas du monument se trouve, au milieu d'une plaine désolée, la représentation d'une tombe, auprès de laquelle gémit une pleureuse.

En présence de toutes ces révélations, l'homme hésite et s'arrête : pour peu qu'il réfléchisse, il se prendra la tête à deux mains, et se demandera, en définitive, ce que signifient les mots : *progrès, civilisation*. Il interrogera tous les coins de la terre; il regardera à droite, à gauche, en haut, en bas, pour tâcher de voir si, de quelque part, ne sortira pas une effroyable invasion, qui viendra détruire notre œuvre, et si, dans cinquante siècles, on ne s'interrogera pas au sujet de l'ère moderne, comme nous le faisons en ce moment!

La vie se nourrit de la mort, et nous sommes persuadé que l'exposition du temple de Philæ produira une révolution dans la fabrication des objets de luxe, entre autres dans la joaillerie et la bijouterie. Prenons date.

..

Avant de terminer cet article déjà très-long, nous avons à donner une explication sur quelques mots qui nous sont échappés sur le compte de M. Mariette.

Nous venons de rendre un assez éclatant hommage à la valeur de l'éminent égyptologue, auquel nous avons emprunté tant de renseignements, pour qu'il nous soit permis de lui adresser quelques observations, à propos de sa *Description du parc égyptien*, qui se vend au Champ-de-Mars.

On ressent après la lecture de cette brochure, du moins en ce qui concerne l'historique de l'Exposition, un sentiment étrange : Comment tout cela s'est-il élevé? Quel est donc le génie unique qui a présidé à cet arrangement si admirable? Ce *nous*, qui se présente si fréquemment, est-ce un collectif? Alors, quels sont les éléments qui le composent?

En tirant le bilan de la situation de chacun, que reste-t-il? Nous cherchons entr'autres le rôle de M. Drevet, l'habile architecte qui a si consciencieusement élevé le temple, et qui se révélera avec tant d'éclat, surtout dans l'édification du *Sélamlik* ou Palais, dont nous ferons l'objet de notre prochain article. Malgré les formules obligatoires et assez banales de l'*avant-propos*, lorsqu'on lit attentivement les pages intéressantes de M. Mariette, à peine M. Drevet conserve-t-il la gloire d'avoir construit les écuries.

Où se retrouve le rôle du commissaire général? Au milieu des luttes inévitables, dans ces immenses collaborations d'intérêts, d'ambitions, de caractères opposés, il y a évidemment un directeur qui a eu la mission de juge et de conciliateur? Quel est celui-là?

L'Exposition ne se compose pas uniquement de la partie archéologique, domaine de M. Mariette. Évidemment, dans l'esprit du vice-roi, le choix de M. Charles Edmond a eu une signification. Tous ces renseignements, l'opinion publique les réclame aussi et, lorsque les documents privilégiés, qui ont seuls le pouvoir de pénétrer dans l'enceinte du Champ-de-Mars, restent muets à ce sujet, c'est le devoir de la presse de les lui faire connaître.

Nous ne manquerons pas à ce devoir.

EDOUARD SIEBECKER.

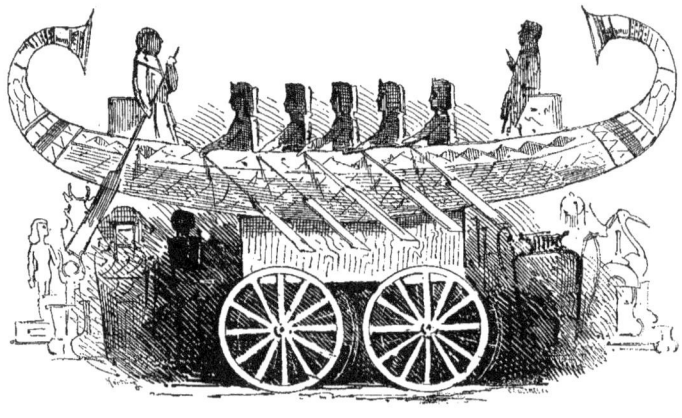

Les Cascades du jardin réservé.

La Tour en ruine.

HORTICULTURE — SERVICE DES EAUX

Ce que c'est que de ne pas avoir de chance! Après tant d'articles sur des plantes jolies, mais peu favorables aux longues périodes sonores, je comptais me dédommager aujourd'hui en rendant compte du concours de palmiers et de cycadées. Les palmiers, quel nom magique! Que de mots sonores découlent aussitôt de la plume! Que d'idées associées à ces mots! Que de clichés à remettre en lumière : Palmiers.... Désert..... Sahara.... Oasis.... Pyramides.... Napoléon.... Bédouin..... Simoun!...

C'était superbe. Mais, hélas! je vendais la peau de l'ours avant de l'avoir tué. Et le jour du concours arrivé, un seul concurrent se présente, M. Chantin. Il est vrai que ses collections sont admirables, et qu'à lui tout seul, il a pu remplir le Jardin-d'Hiver et garnir en partie la grande serre: mais enfin, que dire sur un unique exposant? Quand je dis unique, je me trompe; deux ou trois autres personnes ont envoyé des palmiers, entre autres MM. Linden, Nerschaffelt, Mme Legrelle-Dhamis, M. Denis (dont nous avons déjà loué les beaux arbres), etc.; mais tout cela n'est rien; tout est écrasé par les collections Chantin. Nous ne pouvons donc que féliciter vivement notre compatriote de son concours hors ligne.... qui lui vaudra certainement le prix.

Puisque nous n'avons rien de mieux à faire, permettons-nous une excursion dans le jardin réservé. Le diorama est ouvert, ce fameux *diorama-botanique* tant annoncé, tant prôné, construit par les soins de la Commission impériale! A entendre, il y a six mois, les promesses du *Moniteur*, nous attendions à sortir de là, pénétré des aspects variés de la flore de chaque pays, édifié sur les formes végétales les plus rares, les plus curieuses.... Entrez : Vous verrez, au travers de stéréoscopes, de petites photographies des églises de Paris et de France, des vues extérieures de l'Alhambra, des scènes de cafés et des noces arabes, etc. Quant à la botanique, il n'en est pas question; elle est avantageusement remplacée par des colonnades et des autels de temples célèbres. Ce serait risible, si ce n'était insensé!

L'aquarium d'eau douce est ouvert et peuplé. Nous y entrerons une autre fois. Sur le faîte est une de ces abominables boules de verre, destinées à effrayer les pierrots, sans aucun doute. Près d'une des entrées est un *cierge*, un *cereus* de cinq mètres de haut, donné par M. Denis. Au devant tombe une cascade dont notre figure donne l'idée.

L'eau de cette cascade et celle du grand rocher viennent du Trocadéro. Elles constituent en grande partie le *service haut*. Pour nous faire comprendre de nos lecteurs, quelques explications sur le mouvement des eaux à l'Exposition sont nécessaires.

Toute l'eau employée vient de la Seine, où elle est puisée par des pompes que font mouvoir deux puissantes machines. L'une est celle de M. Scott; l'autre, celle du navire à hélice le *Friedland*, qu'on a exposé et montée dans la galerie, sur la berge.

L'eau pompée par ce dernier appareil est conduite dans le bassin du phare. Là, elle est reprise par les pompes Letestu et Thirion, qui envoient, l'une 400,000 litres, l'autre 200,000 litres d'eau par heure, dans des tuyaux qui aboutissent à un vaste réservoir, perché sur un rocher factice très bien fait, et dissimulé par les murailles croulantes d'une tour en ruines. Des plantes grimpantes, quelques arbustes, du lierre s'accrochent à ces pierres, qui simulent parfaitement une antique construction ; et du rocher s'épanche en cascade le trop plein du réservoir.

Des conduits sillonnant tout le palais partent de ce *château d'eau*, et vont porter l'eau dans les parties basses des galeries et du parc; par exemple, chez les restaurateurs et limonadiers, dans la galerie des machines, etc. Elles constituent ce qu'on appelle le *service bas*.

Les machines de Scott envoient l'eau, le long de l'entablement du pont d'Iéna, de l'autre côté de la Seine, et de là dans un bassin creusé au Trocadéro, dont la capacité est de 4,000 mètres cubes. Des canaux, descendant de ce bassin, viennent alimenter les cascades, jets d'eau, pompes à incendie, etc., et forment le *service haut*.

Ajoutons qu'une nappe d'eau s'étend sous le plancher de la galerie des machines, et qu'un système de tuyaux innombrables assure, en cas de feu, des secours immédiats et très puissants dans toutes les parties du palais.

Les travaux hydrauliques, exécutés par M. Monnot, n'ont pas coûté 200,000 francs, dépense bien minime comparée aux résultats obtenus.

ARMAND LANDRIN.

LES BEAUX-ARTS
A L'EXPOSITION UNIVERSELLE

Soyons justes; le jardin central est parfaitement laid. Son péristyle, ses vases, ses enseignes, ses rideaux sont d'un effet médiocre et d'une régularité déplorable; ses plates-bandes et ses gazons symétriques rappellent ce qu'il y a de mesquin dans les parterres de Versailles. Là bas, ce sont les taches du soleil; mais il faut avoir le soleil pour faire passer les taches.

Les taches seules sont ici, sans doute pour servir de repoussoir et d'ombre aux merveilles exposées dans la galerie des beaux-arts, où nous n'avons pas encore conduit nos lecteurs. Il y a là dedans une question de catalogue dont nous leur avons dernièrement parlé. Nous nous décidons à franchir cet obstacle, et nous allons commencer notre revue, dussions-nous, grâce à M. Dentu, prendre le *Marché des Innocents* pour la *Bataille des Thermopyles*.

La première impression qui reste, d'une promenade au travers de ce kilomètre de chefs-d'œuvre, c'est un papillotage qui fatigue singulièrement les yeux. On s'arrête; on se calme, et l'esprit plus rassis commence à distinguer les étoiles des nébuleuses.

Je ne vois pas la nécessité de faire des politesses aux Anglais, comme à Fontenoy. Revenu dans le grand transept, dont les horloges commencent à marcher, je prends les galeries françaises, et après avoir traversé quelques salles de médailles, de dessins et d'émaux, où l'on remarque une étrange « Angélique » suspendue au cou de Roger, dans une pose qui rappelle une photographie célèbre, — on arrive dans les salles consacrées à la peinture française.

Ce n'est pas une étoile qui tire l'œil au premier abord, mais une comète, l'*Enfant prodigue*, de M. Dubuffe, avec ses panneaux à la sépia, et ses teintes multicolores. On a tant parlé de ce joli tableau, que je n'en veux rien dire, sinon qu'il est joli joli. On peut le prendre pour une « Histoire de la mode à diverses époques. » On y trouve des draperies antiques et des costumes florentins, des robes d'almée et des ajustements qui ne seraient pas déplacés au bois de Boulogne. Du reste, tous ces gens se portent bien et s'amusent beaucoup. Malgré les porcs, on comprend les déportements du jeune homme.

On ne nous en voudra pas si nous glissons rapidement sur les batailles et les peintures officielles. Elles sont fort belles, pour les gens qui les aiment et que cette note transporte de joie. Il nous semble — c'est peut être une erreur — qu'on

sent un peu d'effort et de convenu dans les « tableaux commandés. » Il y a, dans ce riche travail si bien payé, tant d'honneurs à acquérir, tant de croix à conquérir, tant d'argent à obtenir, que les peintres de ces grandes machines peuvent, à la rigueur, se passer du souci de l'art et de la liberté de l'artiste. Personne, d'ailleurs, ne leur conteste l'habileté, et ils n'ont que faire de nos critiques.

Nous n'avons pas l'intention de suivre pas à pas l'encombrement de toiles dont les galeries françaises se parent avec un juste orgueil. Nous citerons celles qui nous ont frappé au passage, en nous excusant d'oublis involontaires, que nous saurons réparer, car nous reviendrons chez nos nationaux, après les excursions que nous nous proposons de faire à l'étranger. En résumé, l'exposition française nous paraît l'emporter sur les autres, sous certains rapports, en même temps qu'elle mérite des reproches spéciaux. Elle renferme, en effet, de meilleures et de plus mauvaises choses que les expositions voisines, plus uniformes et d'un mérite plus égal.

En parcourant le vestibule français, on est attiré par quelques toiles d'un effet excessif, qui éclairent singulièrement la cloison où elles sont accrochées.

C'est *Cherbourg en 1858*, qui fait éclater des bleus transparents et nacrés, et, plus bas, une *Venise* jaune-rouge, qui fait cligner les yeux au spectateur.

Nous voudrions bien savoir pourquoi cette grande composition, qui produisit tant d'effet au Salon de 1866, — *Varsovie*, — est accrochée au plafond de la salle. On a du mal à la trouver, et il est impossible de la bien voir. J'explique cela par une politesse internationale.

Le *Cambronne*, de M. Aubert, est un peu raide, et l'officier anglais du premier plan a des allures de coq; toutefois, il y a de la verve dans ce tableau, et la vieille garde, qui ne se rend pas, est fièrement groupée.

M. L. Protais expose les sujets militaires qu'il excelle à traiter. Le *Soir*, le *Matin* et la *Retraite* ont des allures vivantes et une excellente couleur. Nous mettons au même rang le *Retour de l'île d'Elbe*, une des bonnes toiles de Beilangé.

Nous voilà, presque malgré nous, tombés dans les tableaux que nous avions résolu d'éviter. Allons plus loin. Le *Négrier*, de M. Biard, placé un peu haut, rappelle le nom populaire du

Paul de Kock de la peinture; ce tableau est un peu terne et n'a pas les vivacités ordinaires de l'auteur.

On s'arrête devant une trop jolie *Fête de Saint-Luc* à Venise, de M. Baron; mais on passe devant le *Persée*, de M. Bin, et la *Marée basse* de M. Blin, deux conceptions étranges.

Ne parlons pas des grisailles de M. Belly, qui est plein de bonne volonté. Parcourons plutôt les premiers plans du Salon, en nous laissant séduire par les petites toiles. C'est ici le pays des merveilles. Les rusticités de Rosa Bonheur, les paysages de Rousseau, les antiquités d'Hamon, et quelques-uns des tableaux de Gérôme nous promènent d'enchantement en enchantement. La popularité de ce dernier artiste est peut-être exagérée; il compose un peu ses tableaux en coupant la queue de son chien. Ce n'est pas défendu, depuis Alcibiade. Aussi les gravures de la *Phryné*, du *Duel*, des *Augures* plaisent-elles presque autant que les originaux. Nous mettons au-dessus de ces compositions l'*Almée*, qui nous paraît un chef-d'œuvre.

La *Pénélope*, de M. Cambon, a le tort de s'habiller d'un vert extravagant, qui fatigue le regard. M. Corot expose sept tableaux, dont la gamme de tons est un peu monotone, mais qui sont d'ailleurs réussis.

Nous voudrions en dire autant de cet immense *Paradis perdu*, demandé à M. Cabanel par le roi de Bavière. Ce jeune roi n'a peur de rien, et quelques-uns de ses sujets le traitent de révolutionnaire. Que peut-on bien faire d'un pareil tableau?

Vénus naissant de l'écume des flots, du même peintre, s'est trop conformée à la lettre poétique. Elle naît, en effet, de l'écume qui l'entoure, et cela ne s'explique pas. Nous ne voyons aucun mal à ce que ce tableau parte également pour la Bavière.

La *Jeanne d'Arc*, de M. Comte, est moins réussie que son *Seigni Joan* et son *Éléonore d'Este*. Il y a de grandes qualités dans ces deux derniers tableaux.

SALON DE 1867 : *le Soir*, dessiné et gravé par F. Pierdon d'après son tableau.

Les nus sont, en général, peu remarquables dans notre Exposition. La *Chaste Suzanne*, de M. Henner, que l'on trouve dans un corridor, est une fillette de vingt ans qui n'a rien de biblique. La *Chasseresse*, de M. Coninck, est bien étudiée et d'une grande harmonie de formes. La plus belle de ces dames est sans contredit le *Réveil*, de M. Landelle, quoique l'effet de hanches soit un peu violent. Quant aux femmes de M. Jourdan, nous ne pouvons les admettre que dans le demi-monde.

Le *Cabaret*, la *Foire aux Servantes*, le *Choral de Luther*, de M. Marschall, ont de l'originalité et une véritable couleur locale; mais le *Cabaret* est cru de tons, et les deux autres toiles nous paraissent supérieures.

Le *Brouillard*, de M. Jundt, est une excellente plaisanterie, devant laquelle nous passerons, pour admirer une *Veuve* de M. Jalabert, qui est une peinture exquise. Son portrait de fillette italienne est également charmant. Nous aimons moins son *Christ marchant sur les eaux*, quoique l'effet en soit fort dramatique.

La *Fellahine*, de M. Landelle, déjà nommé, est beaucoup trop belle pour être vraie. Assurément, il y a des types exceptionnels dans la populace égyptienne, mais nous doutons qu'on trouve un pareil idéal dans les faubourgs du Caire. Nous croyons bien davantage au portrait de femme fellah, qu'on voit dans le bâtiment de l'Isthme de Suez; les deux tableaux sont séparés de la distance qui existe entre le rêve et la réalité.

Le *Naufrage dans les mers polaires*, de M. Poitevin, est saisissant, et il y a de curieux effets de couleur dans les glaçons immergés.

Nous avons cherché vainement Meissonnier; nous avons trouvé M. Plassan et quelques petites toiles charmantes, un peu peignées, un peu trop brossées.

En revanche, le *Jeune Homme et la Mort*, de M. Moreau, fait rêver les passants, séduits par cette mythologie. Il n'y a pas de mal à représenter les côtés excentriques de notre école, et à ce titre, nous regrettons que MM. Courbet et Manet ne nous aient rien donné.

Cela nous rendra indulgent pour les *Fureurs d'Oreste*, de M. Delaunay, et pour les *Écueils de la vie*, de M. Debon. Cette réunion de vieux juifs et de femmes peu vêtues, cette étoile en sautoir sur un jeune homme indécis, nous paraissent une fantaisie dont on n'a pas à se préoccuper.

M. Bannat expose quelques tableaux excellents; une fillette couchée et des paysans napolitains d'une bonne couleur. Son *Vincent de Paul* est d'un plus grand style, et remarquable à beaucoup d'égards.

On m'excusera, on m'appesantis pas sur la *Solitude* de M. Flandrin, dont j'aime infiniment mieux les portraits.

Mais les portraits nous entraîneraient dans un ordre d'idées trop personnel, et nous estimons que, pour les juger sainement, il faut en connaître les modèles. Si nous avions cet honneur, nous ferions certainement des remontrances à la dame qui abuse du rouge avec autant d'intempérance que de malheur; nous n'avons pas besoin de la mieux désigner.

Nous reproduisons aujourd'hui deux paysages de M. Pierdon, et cela nous dispense de faire l'éloge de cet artiste. LE MATIN figure dans les salons de l'École française, et présente de rares qualités de dessin et de couleur. Un premier plan, fortement ombré, portant deux grands arbres bien étu-

diés, donne à cette toile une fraîcheur singulière. Au loin, un berger et son troupeau animent la scène ; sur un plan plus rapproché, deux chèvres butinent, et cette sobriété de détails ajoute au charme de la composition. — LE SOIR a des effets plus savants et des oppositions de lumière plus recherchées. Un rideau d'arbres occupe encore la rampe, et baigne ses racines dans une eau limpide et transparente. Par une échappée, on aperçoit une maison, le paysage qui fuit, une femme qui suit le bord d'un ruisseau. C'est tout, et ce sujet est empreint d'une étrange mélancolie qu'il emprunte en partie à sa simplicité.

Dans ce tableau, le jour tombe et, par son reflet, semble disparaître au premier plan, dans les eaux qu'il éclaire. Dans LE MATIN, au contraire, le jour monte, s'élance, et l'on cherche, derrière les arbres, les premiers rayons du soleil.

LE SOIR figure au Salon des Champs-Elysées. Ce que nous voulons faire remarquer à nos lecteurs, c'est que les deux dessins que nous leur offrons, sont gravés sur bois par le peintre lui-même. On sait les reproches que méritent souvent les ateliers de gravure. Ils font du procédé, et recherchent les dessinateurs qui massent les ombres, qui font des effets, et qui leur permettent d'opérer en partie par des moyens mécaniques. Aussi, les reproductions fidèles sont rares. L'ère de travail rapide, inaugurée par la publication des journaux illustrés, a réellement été fatale à la gravure consciencieuse.

Le peintre qui grave lui-même, comme M. Pierdon, est naturellement plein de son sujet, et sait conserver à son dessin le caractère qui lui est propre, le sentiment qui l'a inspiré. Les effets de la gravure sur bois, bien entendue, se rapprochent de ceux des eaux-fortes de nos meilleurs artistes, C. Jacques, Daubigny, etc., et n'ont pas le caractère précis et un peu raide des gravures sur métal.

Mais il n'est pas donné à tout le monde d'aller à Corinthe, ni à tous les peintres d'être d'habiles graveurs. Voilà pourquoi nous publions les dessins de M. Pierdon, avec la conviction d'offrir à nos lecteurs des œuvres réellement originales et un peu mérite particulier.

Les peintres les plus exercés ne sauraient traduire un modèle, sans lui imprimer un cachet spécial qui dépend de la main qui travaille. Malgré qu'on en ait, le dessin perd, sous le burin, une partie de sa couleur. Quelques graveurs entrent pour une part énorme dans la création de l'œuvre : qu'en pense Gustave Doré ?

Voilà pourquoi nous préférerons toujours, pour la reproduction d'une œuvre d'art, un moyen purement matériel, s'il est suffisant, à une intervention intelligente. Nos lecteurs pourront juger par quelques dessins de cette livraison,— ceux de M. Pierdon exceptés, — d'un procédé nouveau que les Américains viennent d'importer en France. Il se sépare de l'électrotypie, dont nous les avons récemment entretenus, par ses résultats et ses moyens. Entre le crayon de l'artiste et l'impression du journal, il n'y a que des réactifs chimiques.

Nous reviendrons sur cette question qui ne doit pas interrompre notre promenade dans la première galerie...

P. SCOTT.

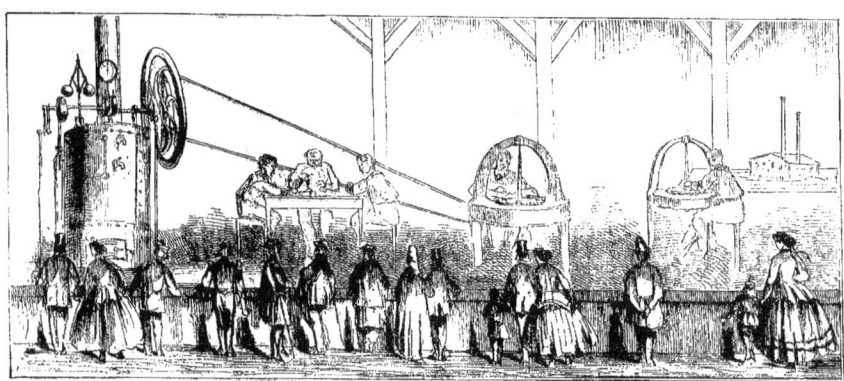

LA TAILLERIE DE DIAMANTS

Quand, de la partie du palais du Champ-de-Mars réservée aux exposants hollandais, on passe dans le parc, par la rue des Pays-Bas, on se trouve, à l'extrémité de cette rue et près du grand boulevard, devant un pavillon soigneusement construit en briques, à la porte duquel se tient un sévère sergent de ville, chargé de l'introduction du public, — tandis qu'à l'intérieur, un autre agent, formant soupape de sûreté, se charge d'en faire évacuer le trop plein. Ce bâtiment si bien gardé mérite cette sollicitude, car c'est la taillerie de diamants de M. Coster, le chef de l'une des plus fameuses, des plus anciennes maisons lapidaires d'Amsterdam.

Là, sous les yeux de la foule, à côté de trésors que défendent un simple carreau de vitre, s'exécutent les diverses opérations, destinées à faire du diamant le bijou merveilleux et sans rival, à la possession duquel tant de femmes jolies ou laides, vieilles ou jeunes, se sentent irrésistiblement appelées, mais bien peu parviennent à être élues.

Le diamant, cette substance minérale que sa dureté, son éclat, aussi bien que sa rareté, ont fait placer au premier rang parmi les pierres précieuses, est, comme on le sait généralement aujourd'hui, du carbone pur à l'état cristallisé. Ce fait, deviné par Newton, découvert par notre immortel Lavoisier, a été définitivement acquis à la science par les travaux du chimiste anglais Humphry Davy. L'expérience, quand on veut s'assurer de la réalité de ce fait, est des plus simples ; il suffit de brûler un diamant de la plus belle eau, soit dans le gaz oxygène pur, soit entre les deux pôles d'une puissante pile électrique. Pendant sa combustion, le diamant se boursoufle, se divise ; la vivacité de son incandescence est telle que l'œil n'en peut supporter l'éclat, et on obtient comme résultat un peu d'acide carbonique, un léger résidu de coke, et enfin la conviction que ni Newton, ni Lavoisier, ni Davy ne nous ont induits en erreur. On peut encore se passer de la coûteuse fantaisie de pulvériser un diamant, de mêler la poussière obtenue à une quantité voulue de salpêtre et de soufre, pour obtenir une poudre, qui fuse et détonne comme la poudre à

canon ordinaire, dans la composition de laquelle entre du charbon pilé.

Par quels moyens, en présence de quels réactifs a lieu la cristallisation du carbone? C'est ce que l'on ignore absolument, car jusqu'à présent, ce corps a résisté, sans se fondre, aux plus hautes températures, et l'on ne connaît aucun liquide capable de le dissoudre. Pendant la fusion du fer, destiné à être transformé en fonte par l'addition du carbone, il y a en quelque sorte dissolution de celui-ci dans le métal en fusion; par suite du refroidissement, le carbone en excès se cristallise le long des parois du creuset, en lames larges, noires, brillantes, mais ne présentant ni l'aspect, ni les propriétés du diamant. La formation artificielle de ce précieux caillou est la pierre philosophale que, jeunes ou vieux, renoncent rarement à poursuivre les chimistes de notre époque; le but que parfois, dans leurs rêves dorés, ils croient avoir atteint, quand la moqueuse réalité vient les réveiller, en leur montrant, au fond de la cornue ou du creuset, un vulgaire morceau de graphite. Quelques nombreuses qu'aient été les tentatives, toutes sont demeurées infructueuses.

On dit cependant qu'un éminent professeur du Conservatoire des arts et métiers, M. Becquerel, en faisant agir le courant de la pile sur un composé de carbone, aurait obtenu, le long d'un fil de platine, une poussière de diamant.

Puisqu'on ne peut encore songer à fabriquer artificiellement le diamant, force est de se contenter des cristaux carbonifères cubiques, octaédriques ou dodécaédriques rhomboïdaux, tantôt blancs ou plutôt incolores, tantôt nuancés par des oxydes métalliques en bleu, en jaune, en rose, en brun ou en noir, que l'on trouve mêlés à l'or et au platine, dans les terrains d'alluvions anciennes du sol déclivitique et caillouteux des Indes orientales, de Bornéo, du Brésil, et aussi des monts Ourals, où on l'a découvert en 1831. Au Brésil, on a rencontré des diamants au sein même des roches de grès parmi lesquelles ils ont pris naissance.

C'est, du reste, de ce dernier pays que provient aujourd'hui la plus grande quantité de diamants; les anciennes usines si célèbres d'Allohobod et de Golconde, du sein desquelles sortaient autrefois les plus gros et les plus beaux diamants connus, sont actuellement épuisées ou abandonnées.

Dans le pavillon de M. Coster, on peut voir, en entrant, divers spécimens de sable diamantifère ou *cascalho*, provenant du Brésil, et tiré, à l'époque des basses eaux, de certaines rivières du fameux *District des Diamants*, dont l'entrée fut longtemps interdite aux étrangers.

Le cascalho, soumis d'abord, dans des baquets inclinés, à un lavage qui a pour but d'entraîner les matières terreuses, est étendu sur l'aire bien battue d'un hangar; des nègres, que ne cesse de suivre l'œil attentif de nombreux inspecteurs, recherchent les diamants, que leur volume, souvent extrêmement petit, et la couche terreuse ou gangue, dont ils sont presque toujours enveloppés, rend assez difficile à distinguer des graviers de teinte brûlée rouge ou jaune. La production annuelle du Brésil est évaluée à six ou sept kilogrammes de pierres, pour lesquels les frais de recherche s'élèvent à environ un million. Malgré une surveillance active et des peines sévères, cruellement appliquées parfois, pour défendre le monopole du commerce des diamants, que s'est réservé le gouvernement brésilien, les contrebandiers enlèvent une quantité de deux ou trois kilogrammes de produits, parmi lesquels, dit-on, le *hasard* fait se trouver les plus beaux échantillons.

A l'état naturel, les diamants sont faiblement translucides; leur surface est inégale, rugueuse; leurs arêtes rarement planes et plus ou moins convexes; pour qu'ils acquièrent toute leur valeur, pour qu'ils deviennent la brillante pierre que l'on connaît, il faut qu'ils soient taillés et polis. Cette opération est extrêmement difficile, à cause de la dureté du diamant, qu'aucun autre corps, pas même l'acier le mieux trempé, ne parvient à entamer, ni même à rayer. Les anciens, ne connaissant pas la taille du diamant, ne recherchaient et n'estimaient que les pierres brillantes, à moitié polies par la nature elle-même, et, devant la résistance absolue de ce corps à tous les agents destructeurs, même au feu, ils lui avaient donné le nom d'*adama*, qui veut dire indomptable, d'où dérive notre mot moderne de diamant.

Ce n'est qu'en 1476 qu'un jeune homme de Bruges, Louis de Berquen, parvint à dompter cette résistance de la matière, en imaginant d'user deux diamants de rebut, en les frottant l'un contre l'autre, et avec la poussière ainsi obtenue, de tailler et de polir un diamant qu'acheta Charles le Téméraire. Depuis la découverte de Louis de Berquen, la taille et le polissage des diamants se sont perfectionnés dans quelques-unes de leurs opérations; mais le principe n'a pas changé; c'est toujours à l'aide de leur propre poussière qu'on taille et qu'on polit les gemmes diamantaires, et l'atelier du Champ-de-Mars, réduction de l'établissement d'Amsterdam, met sous les yeux du visiteur la série complète des transformations que subit le diamant, avant d'aller briller au front d'une reine de beauté, d'orner la garde d'une épée de salon, de s'étaler en rivière sur une opulente poitrine.

Par la taille du diamant, le lapidaire se propose d'obtenir une combinaison de facettes, disposées de telle sorte, les unes par rapport aux autres, que les rayons lumineux entrés par les plans supérieurs de la pierre ne puissent émerger par les plans inférieurs et, sans rien perdre de leur éclat, s'y réfléchissent, et soient renvoyés dans les premières facettes pour les traverser de nouveau.

Deux formes principales de taille réunissent ces conditions : la taille en rose et la taille en brillant. Dans la taille en rose, réservée pour les diamants de peu d'épaisseur, l'ouvrier diamantaire ménage une base plate, au-dessus de laquelle il taille la pierre en forme de dôme à facettes.

Dans la taille en brillant, il ménage, à la partie supérieure, une large face, appelée *la table*, autour de laquelle sont des *dentelles* ou facettes très obliques; la partie inférieure, nommée *culasse*, affecte la forme d'une pyramide renversée, tronquée, et composée de facettes ou *pavillons* symétriques en losange, tendant à se réunir en une arête ou point commun.

Ce dernier mode de taille est, au point de vue de l'éclat adamantin et des effets lumineux obtenus, beaucoup plus avantageux que le premier; aussi monte-t-on à jour les diamants en brillant, tandis que l'on enferme dans la monture la base des diamants en rose.

Quand, selon la forme, la beauté, la grosseur du diamant, a été arrêté le mode de taille qu'il devra subir, on le remet au *fendeur* ou *cliveur*, chargé de le dégrossir et d'enlever les parties défectueuses qui pourraient en altérer la limpidité. Au moyen d'un mastic au ciment, formé d'un mélange de résine et de brique pilée, amolli par la chaleur, le fendeur enchâsse la pierre à l'extrémité d'un manche de bois, en laissant libre seulement la partie qu'il doit attaquer.

Tenant d'une main ce manche, le cliveur cherche, avec la pointe d'un autre diamant, également fixé dans le ciment d'un manche de bois, le point de séparation des lamelles cristallines; quand il l'a trouvé, il frotte en appuyant, et obtient ainsi une entaille dans laquelle il place le tranchant d'une lame d'acier. — Donnant un petit coup sec, il tranche ou clive la pierre, selon ce que l'on appelle *le sens*.

Des mains du cliveur, le diamant passe dans celles du *tailleur*. Celui-ci est le véritable artiste de l'atelier; c'est de lui que dépend la forme à laquelle il devra son scintillement éblouissant et par suite sa valeur commerciale. Les outils du tailleur sont les mêmes, sauf qu'ils sont un peu plus gros que ceux du cliveur, et, comme ce dernier, il profite de la facilité qu'offre le diamant d'être clivé ou divisé selon le sens des lames cristallines; c'est donc par une série de clivages qu'il parvient à tailler la pierre, soit en brillant, quand son volume le permet, soit en rose ou toute autre figure géométrique. Les diverses opérations du cliveur et du tailleur s'exécutent au-dessus d'une petite caisse, destinée à recevoir les éclats et la poussière de diamants, recueillis avec d'autant plus de soin que le kilogramme de poudre diamantifère revient à peu près à soixante mille francs.

Les faces du diamant fendu et taillé sont ternes, présentent des stries, des inégalités nuisant à son éclat, et que par conséquent il importe de faire disparaître. Mais, comme ce n'est qu'à l'aide de sa propre poussière que l'on peut polir le diamant, l'opération préliminaire au *polissage* est l'*égrisage*, c'est-à-dire la formation de la poudre diamantifère. Profitant pour cela de la fragilité de ce corps, que brise le moindre choc, on réduit en poudre impalpable, dans un mortier d'acier fondu, les éclats provenant des cristaux déjà fendus ou taillés, les diamants trop petits, de mauvaise teinte, dont les défauts diminuent la valeur, enfin ceux dits *de nature*, que leur dureté excessive rend rebelles à toute tentative de taille.

Le polisseur, ayant à sa disposition une certaine quantité d'égrisé humecté d'huile, enferme le diamant, sauf la face à user, dans une capsule en laiton, au moyen d'un ciment non résineux, mais métallique et formé d'un alliage de plomb et d'étain; il fixe ensuite la capsule à l'extrémité d'une branche de fer, qu'il engage dans les mâchoires d'une grosse et lourde pince, également en fer. Le diamant ainsi disposé est prêt à être soumis à l'action de la meule. Cet appareil est un disque d'acier doux, occupant le centre de l'établi du polisseur, et recevant d'une machine à vapeur, par un système de poulies et de courroies, un mouvement circulaire horizontal de deux mille cinq cents tours par minute.

Sur cette meule recouverte d'égrisé, l'ouvrier pose la face à polir du diamant et, pour ajouter au poids des pinces de fer, dont les extrémités inférieures reposent sur la partie stable de l'établi, il les surcharge d'un ou de plusieurs lingots de plomb. A des intervalles assez rapprochés, le polisseur essuie le diamant, l'examine, l'humecte d'égrisé, le livre de nouveau à l'action du tour, constate les progrès, très-lents d'ailleurs, de l'usure, et la facette achevée, fait le nécessaire, soit pour changer la disposition du diamant dans la capsule, soit pour le dégager tout à fait.

Les diverses opérations de la taille et du polissage font perdre aux diamants la moitié, et quelquefois plus, de leur volume à l'état brut; c'est ainsi que deux gemmes, taillés à Amsterdam dans l'établissement Coster, — le fameux diamant connu sous le nom de *Koh-I-noor*, et le diamant *Étoile du Sud*, trouvé en 1853 au Brésil, — ont été réduits, le premier de cent quatre-vingt-six carats à cent deux, le second de deux cent cinquante- quatre à cent vingt-cinq.

Le carat, dont nous venons d'écrire le nom, est une unité spéciale, ne servant qu'à la seule évaluation du poids des diamants, et équivalant à deux cent cinq milligrammes. On peut se rendre compte, en visitant le bâtiment Coster, du nombre de pierres qu'il faut pour arriver au poids d'un carat, et juger de l'habileté des ouvriers lapidaires hollandais, en apprenant qu'ils ne reculent pas devant la taille et le polissage en brillant de diamants de cinq cents au carat, et en rose de ceux dont il faudrait mille pour faire ce poids; ce dernier chiffre équivaut à quatre mille trois cent quatre-vingt-dix diamants au gramme.

C'est de son volume, de sa forme, de sa couleur, de sa limpidité, en un mot de sa *belle eau*, pour employer le terme des joailliers, que dépend le prix des diamants, prix fixé à peu près à trente-trois ou trente-cinq francs le carat, pour les diamants non taillables, à quarante-huit francs ou soixante-cinq fois la valeur de l'or, pour celles de ces pierres pesant moins d'un carat, mais assez volumineuses pour être taillées.

Au-dessus d'un carat, une sorte de règle fait croître le prix des diamants, en raison directe du carré de leur poids. Ainsi le diamant pesant un carat, et valant deux cent cinquante francs, par exemple, aurait, à beauté égale, s'il pesait le double, une valeur de mille francs; pesant trois carats, il vaudrait neuf fois plus que le premier diamant, et ainsi de suite.

Sous le rapport de la nuance, les diamants blancs sont d'autant plus recherchés que leur eau est plus limpide; les diamants colorés, dont l'éclat est loin de valoir celui des précédents, sont aussi d'un prix beaucoup moins élevé.

Une particularité curieuse des diamants de nuance rosée, c'est que, soumis à une température élevée, leur coloration s'affaiblit jusqu'à passer au blanc presque pur, mais elle reparait quelque temps après le refroidissement.

P. LAURENCIN.

CAUSERIE PARISIENNE

URRAH par-ci! hurrah par-là!... On a crié ceci, on a crié cela; on a crié bien d'autres choses encore. La semaine s'est passée en acclamations de toutes sortes. Les enthousiasmes ont poussé avec un entrain, comparable seulement à celui des asperges et des petits pois. Une partie de la ville est tout assourdie des clameurs entendues; l'autre moitié tout enrouée des clameurs projetées.

Ce n'est partout qu'exaspérations d'oreille et douleurs de gorge. Une forte hausse s'est manifestée soudain sur le laudanum et la pâte de jujube. Les pharmaciens ne savent à qui entendre, ni les médecins... En vérité, je vous le dis, on se souviendra longtemps de la dernière quinzaine!

C'est que — voyez-vous — Paris ne reçoit pas tous les jours Berlin et Saint-Pétersbourg. Et dame! aux casques flamboyants de ces hôtes illustres, il était difficile que notre exaltation ne s'allumât pas subitement, pareille au canon du Palais-Royal sous le soleil de juin.

Votre serviteur n'a qu'un regret en cette circonstance : c'est de ne pouvoir parler qu'un peu comme il l'entend de toutes ces choses. Oh! le merveilleux article qu'il reste à écrire — même après celui du jeune et bouillant Adrien Marx — sur ces fêtes splendides! Nous l'eussions tenté, n'étaient les mille et un obstacles dressés devant notre plume. Vainement avons-nous supplié notre rédacteur en chef de verser, au préalable, cinquante tout petits billets de mille francs, pour nous acquérir, en cette occasion, le droit de vider quelques litres de lyrisme qui nous gonfle; — M. G. Richard est resté sourd à nos supplications. Et, moins heureux que M. Belmontet ou que M. Stéphane Liégeard, nous voici contraint à traîner misérablement notre plume dans le sillon des banalités ordinaires. Seigneur, que votre volonté soit faite!

Rarement les boulevards ont vu foule pareille à celle qui s'est massée : 1º le 1er juin, tout le long, le long des trottoirs menant de la gare du Nord au palais des Tuileries; 2º le lendemain sur les pelouses du bois de Boulogne; 3º le surlendemain, aux abords de l'Académie impériale de musique.

On eût jeté, ces jours-là, dans l'un ou l'autre de ces trois endroits, le susdit M. Adrien Marx — en l'air — qu'il n'eût pas retombé sur le sol. Et pourtant, le chroniqueur extraordinaire du *Figaro* n'est pas d'une taille à tenir beaucoup de place. On pourrait en effet — soit dit sans l'offenser — tirer, d'un seul cent-garde, cet aimable écrivain à une demi-douzaine d'exemplaires.

Le jour de l'entrée du czar dans sa bonne ville de Paris, un des plus curieux effets est assurément celui que nous avons constaté au nouvel Opéra. — Vous connaissez le monstrueux échafaudage qui masque la façade de l'interminable monument; vous savez l'escalier fixe qui, tressé comme une natte de cheveux, monte du pied au faîte? Vous avez compté les petites fenêtres dont les planches sont, de la base au sommet

si agréablement trouées? Eh bien! dès quatre heures du soir, chaque degré de l'escalier était garni d'un trio d'ouvriers en tenue de travail; chaque châssis de fenêtre encadrait une tête curieuse et béante. Or, tous ces yeux s'irradiant sous le soleil de juin, faisaient à l'édifice une illumination diurne d'un aspect extrêmement pittoresque, et qui valait mieux, nous vous le jurons, que les étincellements banals de l'Opéra aîné, soixante-douze heures plus tard!

Ah! cette représentation-gala!

Peut-être notre génération n'a-t-elle jamais vu, peut-être ne reverra-t-elle jamais splendeurs plus éblouissantes entassées en si petit espace. Tous les diamants du monde s'étaient donné rendez-vous dans cette bienheureuse salle. Il y avait des océans d'épaules nues, scintillant, sous le jeu des lumières, en vagues polies comme de l'ivoire et rosées comme une compote de fraises à la crème. Nous pourrions tout compter : les détonations d'œillades féminines, les frémissements d'éventails, les chatoiements de la soie et les spasmes de la dentelle ; nous pourrions tout évaluer : les kilogrammes de faux cheveux, de poudre de riz, de rouge, de noir et de blanc, — côté des spectatrices; d'ordres, de croix, de rubans, d'or, d'argent, de plumets et de galons, — côté des spectateurs; nous pourrions, refaisant une édition particulière de l'*Almanach de Gotha*, énumérer des milliers de titres et citer des centaines de noms. Nous pourrions déclarer, par exemple, qu'entre tous, nous avons remarqué, luisant sous les rayonnements du gaz, le *faciès* — pareil à la nuit — de ce brave Cochinat, qu'un de nos voisins jurait être Soulouque; nous pourrions même constater que Jules Janin trônait là, majestueux et gras comme un potentat oriental, dans une loge qu'il avait bel et bien, de sa poche, payée cent écus; nous pourrions....

Mais à quoi bon? Assez d'autres sans nous se feront les historiographes complaisants de ces solennités. Vingt imprimeurs ont déjà fait, à notre connaissance, reclicher le fameux « *parterre de rois* » qui, depuis Talma, n'aura jamais été en si haute faveur. — Donc, sortons de la salle, pour prendre un peu, ce pendant, l'air de la rue.

Une incroyable affluence de badauds stationnait, maintenue à grand'peine par des essaims de gardes municipaux et de sergents de ville, nombreux et affairés comme les mouches en juillet. — Quelles variétés inépuisables de physionomies on rencontrait là! Des gens de tous les pays, de tous les âges, de toutes les conditions, de tous les sexes et de toutes les sectes. Il nous a paru surtout que messieurs les pick-pockets avaient eu soin de ne pas manquer le coche... d'eau, car on apercevait des individus, bien ou mal mis, l'air inquiet, l'œil oblique, l'oreille attentive, le pied impatient, rôdant de place en place sur le front de la foule, de rang en rang, ici, là, à droite, à gauche, devant et derrière, — partout. Les honnêtes gens s'écartaient, une main sur leur porte-monnaie, l'autre sur leur montre. Or, en ceci, la corporation des coupeurs de bourses a manqué d'adresse. Ses membres étaient véritablement trop nombreux et trop reconnaissables pour que le public s'y laissât prendre. On n'avait pas le droit de ne pas se tenir sur ses gardes. Si bien que chacun se constituait d'office — bizarre renversement! — l'espion du voisin équivoque. Et le voisin équivoque a dû, ce soir-là, rentrer chez lui bredouille.

Le gamin de Paris a pu être quelque peu étonné de voir, à un certain nombre de fenêtres, flotter l'étoffe aux plis jaunes que vous savez. Cette couleur, en effet, ne lui est pas familière; elle excède ses notions internationales, et pour quelques poissons qui ont déjà aperçu des spécimens de ce drapeau aux Invalides, le plus grand nombre ne devait absolument ignorer. Maintenant il saura à quoi s'en tenir. Ainsi se trouvent, par le temps, modifiés les proverbes les mieux posés : il n'est plus nécessaire de voyager pour s'instruire. La civilisation vous apporte la science à domicile. Il faudrait avoir l'esprit mal fait pour s'en plaindre.

L'empereur de Russie doit être enchanté de son voyage ; il ne pouvait rêver plus courtoise réception. Non-seulement ses illustres hôtes lui donnent d'admirables fêtes, mais encore nous, le peuple, jaloux de prouver notre bon vouloir, nous arborons pour la circonstance des couleurs qui nous sont particulièrement désagréables — en tant qu'hommes de ménages — et cette violence, faite à nos préjugés intimes, n'est pas, qu'on le sache bien, le plus mince hommage rendu par la France à la Majesté russe.

JULES DEMENTHE.

COURRIER DE L'EXPOSITION

Nous avons reçu une lettre fort intéressante de l'auteur de trois des stèles intérieures du temple de Philœ, dont nous avons parlé dans nos précédentes livraisons. Notre ami Siébecker, en visitant l'intérieur du temple, se demandait pourquoi la première stèle, à droite en entrant, était inférieure aux autres comme exécution. Il paraît qu'elle a été confiée à un autre artiste, ce qui explique les différences de ligne et de couleur que nous avons constatées. Nous regrettons que ce travail n'ait pas été l'ouvrage d'une seule main.

∴ C'est le jour aux réclamations. On s'est inquiété de l'éloge convaincu qu'un de nos collaborateurs a fait des pianos américains. Nous n'aurions pas tenu compte d'une protestation non motivée, mais nous avons reçu à cet égard une note raisonnée, qui nous paraît devoir intéresser les gens spéciaux. Nous comptons la publier dans notre prochain numéro.

∴ La Commission impériale met à la disposition des personnes qui prennent, à partir de ce jour, des cartes d'abonnement pour toute la durée de l'Exposition, (à cent francs?), — 2,000 billets de stalles numérotées, pour assister à la cérémonie solennelle de la distribution des récompenses, qui aura lieu le 1er juillet prochain, au Palais des Champs-Elysées. —

Cette prime est pleine d'attrait, mais elle semble démontrer qu'on ne se presse pas beaucoup à prendre des cartes d'abonnement. Nous avons dit pourquoi : Si peu que le public soit familiarisé avec Barême, il ne voit pas la nécessité de payer 100 fr. ce qui lui en coûtera 40 ou 50. Quelque passionné que l'on soit, on ne saurait guère aller à l'Exposition plus de deux ou trois fois par semaine...

D'un autre côté, en présence des recettes actuelles, personne ne doute que l'Exposition internationale ne se termine par un acte de munificence, qui mettra pendant quelque temps, ses richesses et ses curiosités à la disposition libre du public. Ce qu'on fait le dimanche pour le Palais des Champs-Elysées se fera sans doute, un jour de cet automne, pour le Palais international. Les buffets en trembleront.

∴ Nos tendances naturelles nous portent à défendre les opprimés, et à prendre en main la cause des minorités. Ce n'est pas de la Pologne que nous parlons, mais des cochers de fiacre. A voir la réprobation qui les frappe, le haro universel dont on les poursuit, nous nous sommes demandé s'il n'y avait pas quelque argument à faire valoir pour les excuser, quelques raisons à soulever en leur faveur. Comme nous étions émus de ces rumeurs, une longue lettre nous est arrivée, partant de ce camp de vaincus, objet des rigueurs de la police et des invectives des Parisiens. Nous n'avons pas hésité à la publier, quoiqu'elle touche à des questions d'une extrême délicatesse. Elle enseigne, entre autres, aux cochers une

manière sûre d'exploiter le public sans danger. L'excellence du fond de ce document nous a fait passer sur les détails. A peine l'avons-nous dégagé de quelques odeurs d'écurie, qui eussent pu rappeler une publication récente...

Voici la lettre, sans plus de préambule :

A Monsieur le rédacteur du journal l'ALBUM DE L'EXPOSITION ILLUSTRÉE.

Monsieur le rédacteur,

Depuis quelques jours, on ennuie les cochers. Il n'est pas de journaliste qui ne leur jette la pierre; ils sont l'objet de plaintes continuelles; les chroniqueurs les traitent du haut en bas, et les moindres faiseurs d'images leur prêtent des ridicules dans leurs caricatures du dimanche. Passe encore pour M. Cham; il a du trait, et je ris quelquefois de ses bêtises. Mais cette conjuration de la plume et du crayon est vraiment trop générale, et je viens réclamer, au nom d'une des classes les plus intéressantes de la société.

Cet adjectif n'a rien d'exagéré, croyez-le bien; nos chevaux sont là pour le dire, et si Paris est un enfer pour eux, ce n'est point un paradis pour leurs maîtres. Si vous croyez qu'il est gai de voiturer, du matin au soir et du soir au matin, un tas de gens qu'on ne connaît pas; d'aller au doigt et à l'œil, à droite quand vos inclinations vous portent à gauche, à Batignolles quand Jeannette demeure à Vaugirard, — vous vous trompez étrangement. C'est un supplice de toutes les heures, de toutes les courses, et nous tournons dans cette piste, comme dans un des cercles du Dante.

Avez-vous jamais sondé la profondeur des blessures que le public fait à notre dignité? Sommes-nous seulement des hommes pour lui? Non! tout au plus des machines. On nous appelle : « Cocher! » quand on est poli. Quand on ne l'est pas, on nous hèle : « Hé! là-bas! » ou plus laconiquement : « Hep! »

C'est un tort, monsieur le rédacteur; nous avons un cœur sous notre gilet rouge, du jugement sous notre chapeau ciré. Il nous faut toutes les qualités, toutes celles qui font les grands hommes : l'entendement, le coup d'œil, la direction, le gouvernement des choses; on ne fait pas un bon cocher sans cela.

Je ne parle pas de la chasteté, et ne veux pas faire d'excursion sur les terres de la galanterie. Mais de singulières épreuves nous sont quelquefois réservées. La Préfecture y a-t-elle songé, en révisant son tarif?

Ne croyez pas, par le mot qui m'est échappé, qu'une vile question d'intérêt me préoccupe. Dieu merci! nous rendons tous les jours à leurs propriétaires des portefeuilles pleins de billets de banque, et les marchands de vin, voisins des stations de voitures, ont élevé des monuments à notre probité.

On nous voit, — sur le tableau qui leur sert d'enseigne, — couverts d'un carrick qui dissimule la modestie de notre toilette, tendant à un bourgeois stupéfié le portefeuille dont il pleure la perte. Quelques-uns de nous, — je l'ai vu à la barrière du Maine, — refusent même toute récompense. Cela est peut-être excessif, mais je ne saurais blâmer le sentiment qui a guidé la main de l'artiste.

Après de pareilles actions, vous excuserez le sourire, empreint d'une légère ironie, avec lequel nous accueillons la générosité du provincial qui nous offre deux sous de pour-boire. Il nous est permis, je l'espère, de traiter les Russes de tyrans, lorsqu'ils nous paient une simple course, de la Barrière du Trône à l'avenue de l'Impératrice...

— Non, dites-vous?... Je voudrais bien vous y voir. Quel est donc cet amour singulier qui vous prend pour toute l'Europe? — Les peuples sont pour vous des frères? A la bonne heure, mais quel mal trouvez-vous à les exploiter un peu! — Je suis immoral? Allons donc! voulez-vous raisonner avec moi?...

Les choses ne se paient-elles pas en raison de leur rareté, et de la demande qu'on en fait sur la place? Prenons, par exemple, la denrée la plus répandue, celle qui circule le plus, l'argent. S'est-on jamais avisé de tarifer l'escompte? La Banque ne l'élève-t-elle pas à son gré de 4 à 6, de 6 à 8, de 8 à 10, dans les moments de crise financière? Lui en fait-on un crime? Pourquoi ne pas donner les mêmes privilèges aux cochers de fiacre?

Il est évident qu'on nous fait des misères, et si j'ai pris en main la cause de mes camarades, qui est aussi la mienne, c'est que j'ai à leur enseigner un TRUC superbe, dont je me sers journellement, et qui me permet de ne louer mes services qu'au prix qui me convient. Et ce truc a cela d'admirable, c'est qu'il peut servir à tous les cochers du monde, malgré messieurs les sergents de ville, — que j'estime fort d'ailleurs. Mais je ne le rase. Je ne crains pas de publier mon secret; il ne saurait s'affaiblir ni se perdre. Il s'appuie sur le droit des gens, et vous ne sauriez l'atteindre sans ébranler en même temps l'édifice social.

Je dirai plus, monsieur le rédacteur, vous ne pourrez vous défendre d'accorder votre publicité à ma protestation et à ses développements. Toute une classe d'infortunés élève le fouet vers vous; vous ne sauriez repousser sa prière sans renoncer à l'honorable réputation d'indépendance... (*Ici une phrase supprimée par la modestie du Directeur.*)

Voici donc le procédé inventé par moi, et que je cède gratuitement à mes collègues, avec la manière de s'en servir. Puisse-t-il nous rapprocher et nous réunir dans une commune entente, en vue de l'exploitation légale et régulière du Parisien et de l'étranger...

Vous choisissez un Gavroche, un commissionnaire intelligent, à qui vous offrirez cent sous par jour pour vous donner la réplique. Vous y pouvez ajouter quelques verres de vin, afin d'acquérir des droits sacrés à son dévouement. Cela posé, vous allez vous établir, avec Gavroche sur votre banquette, sur le point où le manque de voitures se fait le plus cruellement sentir. Aussitôt Gavroche feint de chercher une figure absente, en poussant des exclamations...

— Ciel de Dieu! dit-il, j'ai perdu mon bourgeois, un bourgeois qui m'avait promis CINQ FRANCS, si je lui ramenais une voiture! (On dit cinq francs s'il fait beau, dix francs s'il est tard, vingt francs s'il pleut; cela dépend du temps et de la foule). — Gavroche s'informe :

— Quelqu'un a-t-il vu mon bourgeois?

Cependant, le public s'assemble; on considère la voiture d'un œil d'envie.

Gavroche continue :

— Ai-je eu du mal à la trouver, cette satanée voiture! Ne bougez pas, cocher; je suis sûr qu'il reviendra. Il m'avait promis cinq francs, cet homme! Il est au café sans doute. Il faut l'attendre. Ou peut-être au théâtre international...

— Il n'est pas ouvert, dit quelqu'un.

— C'est ce qui le retarde. Il m'avait promis dix francs, monsieur... et ça valait ça! Elles abondent pas, les voitures! Il va pleuvoir tout à l'heure. Nous allons avoir un orage épouvantable...

— Veux-tu tes dix francs? dit un monsieur qui conduit une dame habillée de blanc.

— Ah! monsieur, et la course! Savez-vous où j'ai trouvé ce cocher? Au boulevard du Prince-Eugène. C'est lui, mon bourgeois reviendra. Il me donnera vingt francs, j'en suis sûr.

— Les veux-tu? dit un enchérisseur.

Gavroche tend la main sans répondre. Le louis reçu, il saute à terre et disparaît. — Qu'a-t-on à lui dire?

Le cocher alors élève la voix :

— Monsieur sait qu'il y a une heure qu'on m'a pris!

Quelle apparence que cela inquiète un homme qui a déjà payé vingt francs!...

— Allez toujours! répond-il, d'un air noble.

Et voilà. Cela se répète six fois dans la journée. Gavroche est dans son droit; le cocher aussi. Le soir on partage. Et le public n'y voit que du feu.

Agréez, monsieur le rédacteur, l'assurance de mes sentiments distingués.

Pour copie :
LE GRAND JACQUES.

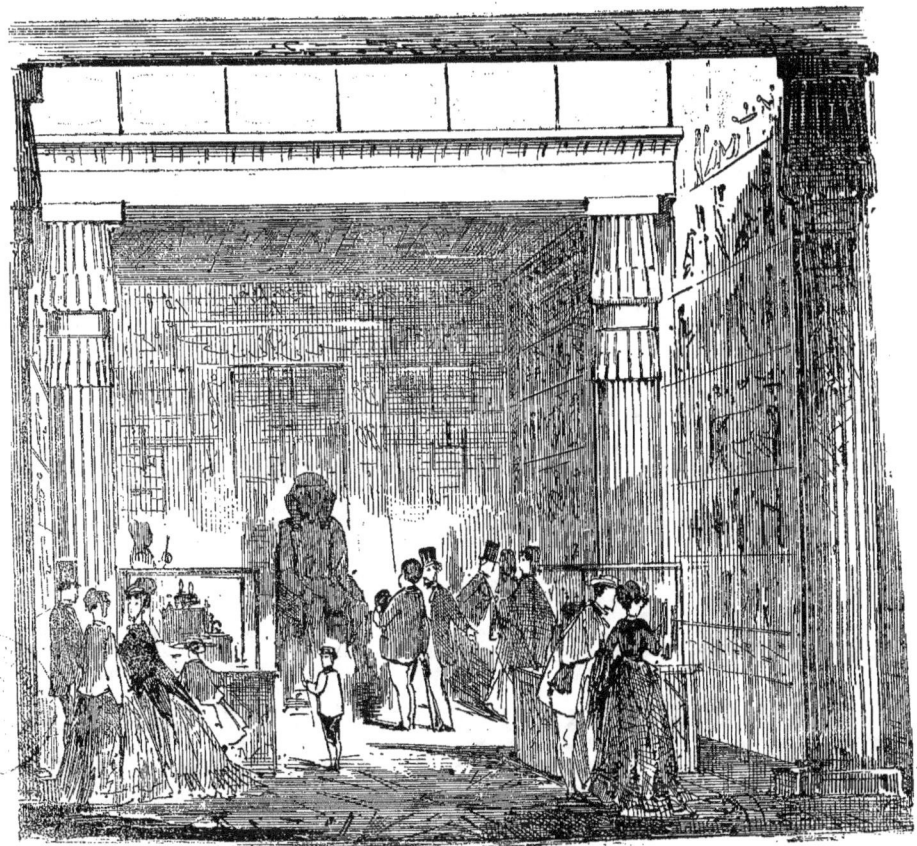

Intérieur du Temple de Philæ.

L'ÉGYPTE

4e ARTICLE.

LE SÉLAMLIK DE L'EXPOSITION UNIVERSELLE

Ainsi que nous l'avons dit, l'exposition égyptienne est un admirable résumé de l'histoire du pays.

Le vice-roi a voulu, par la construction du *Temple* et par l'exposition des objets appartenant au *Musée de Boulaq*, représenter l'ancienne civilisation; par l'édification du *Sélamlik*, donner un spécimen de l'art du temps des Khalifes; et enfin, avec l'*Okel*, nous offrir le spectacle de l'Egypte actuelle.

C'est cette grande et belle idée, admirablement mise à exécution, qui fait de l'ensemble de la partie égyptienne, à notre avis, la plus remarquable chose de l'Exposition universelle. Nous avons essayé d'amener le lecteur à s'intéresser à la première partie de notre travail, en y mêlant l'élément historique. Peut-être nous saura-t-il gré de lui rappeler rapidement les différentes phases que traversa l'Egypte, après la période romaine.

∴

Lors du partage du colosse, elle entra dans le lot de l'Empire de Bysance, où elle resta, jusqu'à ce qu'un des lieutenants d'Omar, Amrou-ben-el-Aas, la réunit à l'empire des Khalifes.

Amrou y introduisit le mahométisme, mêla à la population indigène l'élément arabe, fonda une nouvelle administration, creusa un canal du Nil à la Mer Rouge, bâtit la ville de Fostatah, siége de son gouvernement; mais toujours se continue cette tradition fatale, qui veut que tout gouverneur de cette admirable contrée rêve pour elle l'indépendance, et Amrou est rappelé.

Ces gouverneurs se succèdent éternellement, succombant tous à la même tentation, et les Khalifes ne se lassent pas de les surveiller. Il faut un homme d'audace et de génie, Ahmed-ben-Touloun, pour l'enlever avec la rapidité de la foudre à la domination de Bagdad (868 de notre ère). Après vingt-deux années, la dynastie des Toulounites disparaît, et l'Egypte retombe sous le joug des Abbassides, auxquels les Fatimites, qui ne régnaient alors que sur le littoral de Bargah, l'enlèvent en 970. Une nouvelle capitale s'élève : Masr-el-Kahira, le Caire, qui veut dire *la Victorieuse*, et la nouvelle dynastie s'y installe.

On sait comment l'élément turc, qui dominait dans l'armée, s'imposa aux Khalifes. L'épouvantable famine de 1071, pendant laquelle on faisait, dans les rues du Caire, la chasse aux femmes et aux enfants pour les dévorer, épuisa toutes les forces du pays, et pour le sauver des armes de Baudouin 1er, il fallut l'intervention de l'asiatique Nour-ed-Dyn.

Salah-ed-Dy, son fils, déposa El-Added, le dernier des Fatimites, et fonda la dynastie des Ayoubites.

Cet homme de génie, tout en battant les chefs des croisés, tout en leur enlevant Jaffa, Gasah, Jérusalem, Saint-Jean d'Acre, tout en soumettant les souverains de Mossoul, imprima un grand élan aux arts, et c'est lui qui commença à élever de magnifiques constructions dans la capitale et aux environs.

Malheureusement pour sa race, il commit la faute de tous les usurpateurs : il répartit le pays entre ses compagnons d'armes, presque tous esclaves, qui transformèrent en vassaux les anciens possesseurs de la terre, et la puissance des *Mamelouks* fut fondée.

Néanmoins, la gloire militaire de la famille paraît devoir se perpétuer ; saint Louis est vaincu à la terrible bataille de Mansourah-Toman-Chah ; le dernier des Ayoubites a encore le temps de battre le roi de France à Vareskout, de lui tuer 30,000 hommes, et de le faire prisonnier avec 20,000 autres. Mais le soir même de la bataille, ces Mamelouks, gorgés de bienfaits par son aïeul, le massacrent, et proclament Begbars, un des leurs, à sa place.

Voici donc le règne des Mamelouks-Baharites qui commence : Comme il lui faut une sorte de consécration, Begbars découvre les derniers des Abbassides, et les installe au Caire comme Khalifes, mais à titre purement religieux. Après lui, Melek-el-Assel reprend l'œuvre de Salah-ed-Dyn, et le Caire voit surgir ces palais et ces mosquées, chefs-d'œuvre de l'architecture orientale. Moins d'un siècle après leur usurpation, les Baharites sont punis par où ils ont péché ; le dernier d'entre eux périt, massacré par la garde circassienne, qu'un de ses prédécesseurs a créée pour le protéger contre l'ancienne garde, et qui élève au pouvoir son émir Barqouq (1382). C'est ce Barqouq qui sauve l'Egypte de Tamerlan.

Mais un de ses successeurs a l'imprudence de donner asile à ce prince Zizim, le compétiteur de Bajazet II ; et le Sultan Selim, à la suite d'une bataille décisive, dans laquelle Touman-Bey II, le dernier des Borghètes, trouve la mort, fait son entrée solennelle dans Masr-el-Kahira (1518), et réunit l'Egypte à l'Empire Ottoman, dont, pendant plus de trois siècles, elle ne sera plus qu'une province.

Selim, afin d'éviter les tentatives de séparation, crée deux pouvoirs : celui du Pacha, gouverneur civil, et celui du Bey, commandant de l'armée ; puis, craignant l'accord entre les deux, il introduit un troisième élément de pouvoir, l'émir des Mamelouks. C'est au moyen de ce système de pondération que la domination souveraine reste à Stamboul.

De temps en temps, de grandes ambitions s'éveillent chez les beys, mais presque toutes avortent. Et cependant Aly-Bey, sans la trahison d'Abou-Dahab, fût parvenu à faire proclamer l'indépendance. Cet homme remarquable, après avoir battu les troupes turques, traité avec les Vénitiens et les Russes, frappé de la monnaie à son nom, était parvenu à se faire conférer, par le Chérif de la Mecque, le titre de *Sultan, roi d'Egypte, dominateur des deux mers* (1771).

Nous n'entrerons pas dans de plus longs détails ; les grands Khalifes ne sont plus, et voici l'expédition de 1708 qui va, pour ainsi dire, porter en Egypte la semence des principes d'où sortiront les faits de l'histoire contemporaine.

...

Le Sélamlik, qui s'élève dans le parc égyptien, à côté du temple de Philœ, est la reproduction, aussi exacte que possible, du palais situé aux environs du Caire, et dans lequel est né le vice-roi actuel Ismaël-Pacha.

Ses plans ont été envoyés du Caire, et ont été faits par M. Schmitz ; mais on comprend qu'ils ont dû subir de grandes modifications, en raison du peu d'espace mis à la disposition de la commission égyptienne. Il est évident qu'une simple réduction ne suffisait pas, et qu'il eût été insensé d'essayer de faire tenir tout un palais dans quelques mètres carrés.

C'est là, ainsi que nous l'avons dit dans notre précédent article, que M. Drevet, l'architecte, a su déployer tout son talent. En refondant ces plans, en les maniant, en les arrangeant, il est arrivé à ce remarquable résultat de respecter la vérité, et de la rendre possible, lorsqu'au premier abord elle semblait une utopie. La façade est un des plus gracieux spécimens de l'architecture orientale.

La porte extérieure a été faite à Paris, sur les dessins de M. Drevet ; il s'est inspiré, avec beaucoup de bonheur, du style des portes intérieures, qui viennent toutes du Caire.

Le plan est d'une grande simplicité : un vestibule, le Sélamlik (salon, — endroit où l'on vient donner le *selam*, — le salut), et deux petits cabinets au fond, de chaque côté ; — à droite, un charmant petit *buen-retiro;* à gauche, un cabinet de toilette.

Tout le palais est dallé de marbre blanc.

Lorsqu'on a dépassé le vestibule, orné avec une grande élégance, on reste ébloui du luxe qui a présidé à la décoration du salon. Vous êtes au siècle d'Aroun-al-Raschid ; c'est un rêve des *Mille et une Nuits*.

De chaque côté, une verandah, formant petit salon, meublée de divans circulaires et de fauteuils en soie rouge-flamme rehaussée de torsades d'or.

Mais que dire de l'effet général de cette richesse d'ornementation ?

On sent ici plus qu'une étude, plus qu'un travail purement artistique ; une préoccupation d'un autre genre se devine. En effet, une collaboration s'y révèle et vient expliquer le soin tout particulier apporté à cette partie de l'exposition égyptienne.

Cette collaboration est celle de M. Charles Edmond, le commissaire général dont nous n'avons pas encore prononcé le nom.

Avant d'être un écrivain et un artiste, M. Charles Edmond a été un soldat et un patriote. Il est né Polonais et s'appelle Choïecki. Lorsqu'il parvint à sauver sa tête de la proscription, il entra au service de l'Egypte, et connut là Ismaël-Pacha. Leurs relations s'expliquent par le choix même du vice-roi : il fallait, pour mener à bien l'œuvre égyptienne à Paris, plus qu'un représentant ; il fallait un ami dévoué. Le vice-roi a eu la main heureuse, et l'artiste français a largement payé la dette du proscrit polonais.

Aussi, comme nous le disions plus haut, de l'aménagement, du choix de l'ameublement, de l'ensemble de la décoration intérieure, il se dégage comme un sentiment de dévouement. MM. Charles Edmond et Drevet s'inspiraient, quant aux grandes données, des illustrations magnifiques d'une édition du *Koran*, qui date du quatorzième siècle, et qui se trouve exposée, avec les armes du vice-roi, dans le meuble placé au fond de la salle.

La coupole du centre est d'une richesse d'ornements splendide ; lorsqu'un rayon de soleil filtre à travers ces vitraux de couleur, le Sélamlik prend un air de gaîté extraordinaire.

Au-dessous de la coupole est placé un bassin de marbre blanc, qui donne une grande fraîcheur à l'habitation.

A droite, à gauche, sont suspendues des lampes en verre, merveilleusement belles, qui ont été fabriquées à Damas un siècle avant l'invasion de Selim, c'est-à-dire au quinzième siècle. Elles donnent une idée de ce qu'était l'art dans cette ville de Damas, déjà célèbre dans le monde entier pour ses armes de luxe.

Nous l'avons dit, les armes du vice-roi sont exposées sur le meuble placé au fond de la salle. Peu de chose : un sabre et une carabine Minié.

Un sabre recourbé à fourreau d'or, à poignée d'écaille enrichie de gerbes de diamants ; la carabine également à crosse d'écaille enrichie de diamants ; une valeur d'un demi-million.

Entre ce meuble et le bassin se dresse, sur son fût, un buste de marbre blanc, faisant face à la porte d'entrée.

C'est le maître de la maison, Ismaël-Pacha, vice-roi d'Egypte.

Peut-être est-il temps d'aller le saluer.

...

Au commencement de ce siècle parut un homme extraordinaire, diversement jugé, mais qui reste une des plus grandes figures de l'histoire : nous voulons parler de Mehemet-Ali. Audacieux, profond politique, il sut échapper aux trois influences qui cherchaient à s'imposer à lui, dès qu'on devina son but, et glissant entre les mains de la Russie, de l'Angleterre et de la France, il parvint à réaliser, le 1er juin 1841, après trente années de luttes, le but de tous les gouverneurs de l'Egypte, c'est-à-dire à faire proclamer sa séparation de la Porte, et à assurer son gouvernement à sa descendance.

Ismaël-Pacha est le petit-fils de Méhémet-Ali, et par conséquent le fils de son enfant bien-aimé, ce glorieux Ibrahim-Pacha, qui mit l'empire ottoman à deux doigts de sa perte, et dont les deux victoires de Koniah et de Nézib ne contribuèrent pas peu au traité de février 1841, qui régla la séparation.

Ismaël-Pacha commença ses études à Vienne en 1844, et vint les terminer à Paris, en 1846, à l'école de la Mission égyptienne. En 1850, il retourna dans sa patrie, après avoir assisté à une révolution française.

Le souverain a su profiter des observations de l'étudiant, et son pays s'en est ressenti.

En effet, l'Egypte est d'une telle importance dans le grand concert international, que les trois plus grandes puissances s'en disputent toujours la possession morale.

Appelé au trône après la mort de Saïd-Pacha, Ismaël fit rentrer dans de justes limites les empiétements de l'élément européen, et se montra décidé à inaugurer une politique purement nationale.

Il ne nous est pas permis d'apprécier les actes de son gouvernement, mais notre devoir de biographe nous oblige à en rappeler les principaux.

Il abolit la corvée, qui ruinait l'agriculture, en enlevant à tour de rôle douze à vingt mille fellahs, obligés d'aller travailler au percement de l'Isthme; il s'en rapporta pour les conditions d'arrangement à l'arbitrage de l'Empereur des Français, et paya 84 millions à la Compagnie, qui lui restitua, de son côté, les terrains aliénés à son profit par Saïd-Pacha. Cependant, il se montra tellement dévoué à cette glorieuse entreprise, que c'est à ses frais qu'on creusa le canal d'eau douce du Caire au Ouady, canal qui coûte vingt millions.

En 1863 le Nil déborde, entraîne les digues et les écluses. Ismaël-Pacha commande la bataille contre l'élément dévastateur, pour nous servir de l'expression de M. Charles Edmond, auquel nous empruntons ces détails.

A peine les eaux retirées, une peste attaque les animaux. Il envoie en Asie-Mineure acheter d'immenses troupeaux et repeuple le pays.

Il encourage la culture du coton; pendant la guerre d'Amérique, c'est en partie l'Égypte qui pare le coup porté à l'industrie européenne.

Mais le bien-être matériel ne suffit pas; l'instruction manque absolument : il fonde des écoles de tous les degrés, et afin d'encourager les parents à profiter de ce bienfait, non-seulement l'instruction est donnée gratuitement, mais encore chaque élève touche à la fin du mois une rétribution.

Les écoles spéciales sont l'objet de ses soins, et sous l'habile direction de M. Mircher, colonel d'état-major, directeur de la mission française, les écoles militaires du Caire ne laissent rien à désirer.

Le vice-roi y envoie ses enfants, pensant avec raison que, pour bien gouverner, il faut connaître et aimer surtout ceux qu'on gouverne.

La tolérance religieuse, si grande en Orient, s'étend encore, au point que les nations occidentales doivent rougir en voyant ce qui se passe dans un Etat musulman.

Non-seulement la religion ne signifie rien dans la distribution des grades de l'armée, et un grand nombre de chrétiens servent, en qualité d'officiers, sous le croissant égyptien; mais, bien que le vendredi soit le jour religieux officiel, les militaires chrétiens sont exempts de service le dimanche, et peuvent se livrer à l'exercice de leur culte.

Ismaël-Pacha couvre le territoire de chemins de fer, entretient et augmente toutes les voies de communications.

Il fait plus que cela; il commence à initier son peuple aux éléments de la vie parlementaire, en instituant les assemblées provinciales, composées de cheiks qui sont nommés par le suffrage universel. L'année dernière, il alla plus loin, en inaugurant la première *Assemblée des notables*, choisie parmi les cheiks et qui deviendra un jour le Corps législatif du pays.

En présence d'un règne déjà si bien rempli par un souverain de trente-huit ans, peut-on lui en vouloir d'avoir assuré l'hérédité à sa descendance directe? — Non, assurément.

Les peuples, avant d'arriver à l'idéal, ont des étapes à faire. — L'Egypte est en marche, et celui qui la conduit lui fait enlever le pas, secondé par Nubar-Pacha, ministre dévoué et national, dont la place est marquée à côté des Cavour et des Bismark.

Nous connaissons le passé; nous voyons le présent; faisons entrer en ligne de compte l'importance que prendra le pays après le percement de l'isthme, et déduisons nous-mêmes l'avenir de l'Egypte.

...

Sur les côtés du Sélamlik se trouvent deux portes, servant d'entrée et de sortie à une exposition d'objets fort remarquables.

C'est d'abord le plan en relief de la basse et de la moyenne Egypte, exécuté sous la direction du colonel Mircher, à une seule échelle, pour la planimétrie et pour les altitudes. Il donne l'aspect de l'Egypte agricole, industrielle, commerciale et même géologique :

Agricole, par l'indication des nombreux canaux auxquels elle doit son admirable fécondité;

Industrielle, par les détails de la culture du coton et de la fabrication du sucre;

Commerciale, par la désignation des canaux intérieurs, du canal de Suez à Port-Saïd, des chemins de fer et des lignes télégraphiques;

Géologique, par la scrupuleuse exactitude apportée au tracé des courants des fleuves qui se portent tous vers l'ouest, en rejetant les sables vers l'Orient.

A côté de ce plan se trouvent deux cartes d'Alexandrie, dressées par *Mahmoud Bey*, astronome du vice-roi; l'une au point de vue de la composition des courants marins pendant une période de dix-neuf siècles et de la transfiguration du sol; l'autre, représentant la ville au temps des Romains avec ses fortifications. Un peu plus loin, on admire les superbes cartes géognostiques de l'Egypte, résultat des beaux travaux de Figari Bey, et sa magnifique collection des pierres rocheuses employées par les anciens Egyptiens.

Puis des cartes hydrographiques, un projet de palais; et enfin des plans, des dessins, des cartes faites par les élèves des écoles d'état-major, d'infanterie, de cavalerie, d'artillerie, de génie, polytechnique, etc., etc.

Toute l'Egypte intelligente est là, aussi claire, aussi compréhensible que nous allons la trouver intéressante sous l'aspect populaire, en visitant l'*Okel*.

Ce sera l'objet de notre prochain article.

EDOUARD SIEBECKER.

Un accident arrivé à notre gravure nous oblige à remettre à un prochain numéro la reproduction du *Sélamlik*.

LES PIANOS AMÉRICAINS & LES PIANOS FRANÇAIS

Nous avons reçu, d'un de nos écrivains, une lettre qui discute quelques passages de l'article que notre ami Léon Leroy a consacré aux pianos de l'Exposition universelle. Comme elle nous paraît contenir certains détails instructifs, nous lui donnons volontiers l'hospitalité, en réservant d'ailleurs notre opinion. En voici les principaux passages :

« Il s'est fait depuis deux mois beaucoup de bruit autour des pianos américains. Quelques personnes, enthousiasmées après un premier examen, les ont proclamés d'emblée les premiers pianos du monde. A en croire ces admirateurs ardents, la panique serait actuellement dans le camp des fabricants français, et il faudrait s'attendre à les voir, avant peu, adopter le système des facteurs américains.

Tant que ces exagérations sont restées dans le domaine de la réclame, j'ai pensé qu'il n'y avait pas lieu de s'en émouvoir; mais après l'article remarquable et convaincu que M. Léon Leroy a publié dans l'avant-dernier numéro de l'*Album*, je crois que le moment est venu de discuter loyalement et sérieusement les qualités et les défauts de ces nouveaux pianos.

Je commencerai par demander à notre collaborateur la permission de ne pas être du même avis que lui sur ce qu'il appelle les innovations des facteurs étrangers.

Ces soi-disantes innovations sont pour la plupart de vieilles inventions françaises, que nos fabricants ont depuis longtemps abandonnées, après en avoir reconnu les inconvénients.

Ainsi, il y a des années que la maison Erard, et les autres facteurs de Paris, à sa suite, ont renoncé au système des cordes croisées. Ce système qui, jusqu'à un certain point, pourrait avoir sa raison d'être dans les pianos droits, où l'espace manque pour obtenir la longueur de cordes nécessaire à la production d'une belle qualité de son dans les basses, devient une superfétation inutile, dès qu'il s'agit des pianos à queue, où la place abonde.

Cette disposition bizarre surcharge, sans avantage réel, la table d'harmonie du poids de deux chevalets au lieu d'un. On prétend, il est vrai, que le son en est augmenté, mais il est facile de se convaincre du contraire, en comparant, par exemple, un bon piano d'Erard ou de Pleyel avec les meilleurs pianos américains.

J'avoue que le palais du Champ-de-Mars n'est pas précisément l'endroit qui convient à une telle comparaison. Il est à peu près impossible de juger de l'étendue et de la pureté du son d'un instrument, au milieu de cette vaste enceinte, pleine de bruit et de mouvement; mais il a été donné à l'auteur de cet article d'assister aux premiers essais des pianos américains, lors de leur arrivée à Paris, et il a été frappé, comme tous les auditeurs présents, de leur son creux et métallique.

Ce vice de son, que tout le talent de l'artiste ne peut parvenir à dissimuler entièrement, tient à l'emploi surabondant du fer dans le barrage. Ce barrage tant vanté est justement le défaut capital de ces pianos. Il est évident que le fer ne doit jamais être employé que dans une certaine mesure, et seulement pour donner à la caisse le moyen de résister à la tension des cordes. Tout ce qui dépasse ce but est inutile ou nuisible.

Une autre imperfection de ces pianos, c'est le manque d'égalité entre les diverses parties du clavier. Les *basses*, les *médiums* et les *dessus* ne se fondent pas assez en un tout harmonieux. On dirait trois parties, appartenant à trois pianos différents.

Je suis porté à croire que l'entrecroisement des cordes, en contrariant les vibrations du son, entre pour beaucoup dans les causes de cette inégalité.

J'ai remarqué aussi que les pianos américains étaient généralement au-dessus du ton des pianos français, et sans vouloir tirer de ce fait une conclusion absolue, on peut cependant en déduire qu'il doit augmenter la facilité de production du son dans les basses.

Cette différence de diapason est surtout sensible dans les pianos de la maison Chickering, de Boston. Peut-être les a-t-on baissés aujourd'hui; mais à leur arrivée à Paris, cette différence a été sérieusement constatée.

En somme, ainsi que je l'ai déjà dit, les innovations des facteurs américains consistent uniquement dans le rétablissement plus ou moins heureux de l'ancien système français, et leurs instruments sont, pour la plupart, des copies des grands pianos d'Erard, car ils ont littéralement emprunté à cette maison son système d'agrafes et sa mécanique à double échappement.

Ces réserves faites, je suis tout prêt à convenir que les pianos de New-York et de Boston viennent en première ligne, après ceux d'Erard, de Pleyel et de Broadwood. C'est, du reste, l'avis de plusieurs artistes, parmi lesquels je citerai Lubeck, Wolff, Quidant, etc., etc.

Si, comme tout le fait croire, et comme ils le méritent, du reste, les pianos américains ont la grande médaille à l'Exposition, cela voudra simplement dire qu'ils sont les meilleurs après ceux des maisons désignées ci-dessus, qui sont depuis longtemps hors de concours.

P. DESCHAMPS.

LES EXPOSITIONS EN DEHORS DU CHAMP-DE-MARS

LE CHATIMENT

Il y a dans la nature des plantes précieuses qui se cachent sous les buissons; il y a des fruits merveilleux qui aiment à se tapir sous les feuilles.

En suivant les lois de ces harmonies jusqu'à l'humanité, on rencontre parmi les intelligents, et naturellement parmi les artistes, des hommes d'un talent sublime, qui éprouvent un plaisir mélancolique à vivre à l'écart, loin des bravos, loin des hommages que leur réputation pourrait leur mériter. Peu leur importent les acclamations de la foule.

Nous citerons, parmi les célébrités de ce genre, notre grand Poussin, et plus particulièrement encore le premier des paysagistes, Claude Lorrain, dont la vie se passait dans les campagnes, à l'entour de Rome, ou dans le recueillement de son atelier, vie si retirée, que son portrait n'a jamais été publié et n'est pas venu jusqu'à nous.

Quelques-uns de ces grands maîtres, à qui la représentation était imposée, comme Raphaël et Michel-Ange, se tenaient autant qu'il leur était possible en dehors des fastes de la cour pontificale.

D'autres, au contraire, comme Rubens par exemple, obéissant aux influences de leur étoile, vivaient au milieu des honneurs qui venaient les chercher, au milieu des splendeurs

qu'ils ne demandaient pas; parfois même, par condescendance pour leurs souverains, qui désiraient exploiter l'influence de leurs noms illustres, ils représentaient leur pays comme ambassadeurs.

Mais, par un triste contraste, il existe une classe d'artistes, dévorés d'un tel besoin de se mettre en lumière, qu'ils en arrivent à une sorte d'hallucination, et ne voient qu'un seul moyen d'atteindre le but de leurs ardents désirs, l'excentricité.

Ainsi nous est apparu tout d'un coup l'artiste Courbet.

Doué de qualités précieuses de peintre, énergique, plein de sève, coloriste même à ses heures, il n'avait qu'à prendre patience. Le succès ne pouvait lui manquer. Il a craint de ne jamais atteindre son but. Son orgueil lui a ravi la confiance en ses forces, et la vanité est venue escompter sa gloire.

La turbulence de ses appétits ne lui a pas permis d'attendre la réputation; il est allé au-devant d'elle.

On a vu, pour la première fois peut-être, la caricature grimacer au milieu d'une œuvre sérieuse, poétique même, appelée nécessairement à le classer du premier coup parmi les forts dès son début, — dans son tableau de l'*Enterrement d'Ornans*. — En pendant à un groupe dramatique, remarquable par l'expression de la douleur la plus vraie, la plus noble, séparé seulement par une tombe ouverte, se trouvait un autre groupe, composé du prêtre, du sacristain, du garde-champêtre, tous ridicules, impossibles, doués de nez formidables. Ainsi, d'un côté, une composition savante, une belle couleur à la fois forte et limpide, des poses élégantes et vraies, et de l'autre, le comble du grotesque — dans le même tableau!!

Personne ne pouvait se représenter un artiste ridiculisant sa toile à plaisir. Personne ne comprenait un pareil suicide. Etait-ce plaisanterie, ou bien l'artiste, dans l'ivresse d'un succès certain, avait-il perdu la raison vers la fin de son œuvre? Etait-ce un pari? Toujours est-il que l'*Enterrement d'Ornans* attira l'attention générale. Le tableau fut attaqué, défendu avec un acharnement inexprimable; tout le monde voulut le voir. Ce fut en quelque sorte le succès du moment.

Peut-être ce succès alla-t-il plus loin que l'artiste n'eût osé l'espérer...

Le nom du peintre devint célèbre.

Quelques critiques lui crièrent seulement : Prenez garde; vous êtes arrivé par un saut de tremplin. On se brise à des jeux pareils. — On attendit les expositions suivantes pour connaître ses intentions. Les habiles le devinaient déjà, car il avait accompagné l'envoi de sa grande toile d'un portrait de lui, en costume d'atelier, la pipe à la bouche, les lèvres tombantes à la commissure, une expression vulgaire cherchée, une tête de pilier d'estaminet, — d'une belle couleur après tout.

Mais c'était déjà un défi jeté à la forme, à la distinction, une protestation contre Léopold Robert.

Les expositions suivantes vinrent corroborer ces intentions premières; c'était toujours l'excentrique surpassé par l'excentrique; c'étaient des casseurs de pierres encanaillés; c'était une baigneuse aux pieds crottés, une blanchisseuse Callipyge, dépassant par l'ampleur de ses formes tout ce que l'imagination la plus déréglée peut concevoir.

Puis vint le tour du paysage. Ce furent des fautes de perspective faites à dessein, tel qu'un enfant n'aurait pu les faire, des vaches lilliputiennes en comparaison avec des femmes géantes, et ainsi de suite. Les artistes se fatiguèrent à chercher des qualités, au milieu de tant d'extravagances, à secouer du crochet tant d'oripeaux et de scories, pour trouver une parcelle d'or. Ils l'abandonnèrent à la foule de ses vulgaires admirateurs. Alors il comprit, et une seule fois, il voulut montrer ce qu'il pouvait être!

Il fit un combat de cerfs dans une forêt; dans une forêt aussi, des chasseurs donnant du cor.

C'était beau, d'une couleur forte, un peu noire peut-être, mais énergique, pleine de verve, de poésie rustique même : il y avait le cachet du véritable artiste.

Il n'avait qu'à suivre sa voie nouvelle; elle le conduisait tout droit à l'Académie.

Mais il n'obtint pas son effet ordinaire. Les peintres seuls venaient le regarder. Son public, à lui, lui manquait. Celui-ci venait, mais il regardait, hébété, il cherchait le mot pour rire, le calembour, pour ainsi dire; il ne le trouvait pas et allait ailleurs.

Je ne sais si je me trompe, mais il me semble que, la même année, Manet exposait sa toile triomphante, école Courbet : l'*Odalisque au chat noir*, accueillie par la foule avec les rires les plus homériques.

Cette fois, Manet avait détrôné Courbet, car il avait prouvé qu'en suivant les errements de son prédécesseur, on pouvait, même sans talent, arriver à une égale vogue, à une égale célébrité quand même; on n'en peut douter, Manet, du premier coup, était devenu célèbre, et dès-lors, beaucoup de gens, dans la foule des admirateurs de Courbet, se demandèrent si celui-ci avait un talent véritable...

Là commença le châtiment du peintre.

C'était une belle occasion pour lui, après un tel succès d'estime, de laisser le tamtam du grotesque aux mains de son rival, et de se consacrer sérieusement à l'art.

Il n'en eut pas le courage, et bientôt nous vîmes le portrait de Proudhon peint en blouse; un plâtrier à l'heure du repos!

Là, il eut un échec général; pendant ce temps, Manet triomphait toujours; déjà celui-ci groupait autour de ses toiles le public moutonnier; la différence s'effaçait entre eux.

Et, à la rigueur, le public pouvait lui trouver de certaines qualités de même nature qu'à Courbet, ce que nous appelons la *tartouillade* en argot d'atelier.

Manet n'en manquait pas. Courbet avait peut-être celle du talent, mais Manet avait la tartouillade de l'audace, plus ambitieuse, plus claire, plus attirante que celle de son rival.

Courbet voulut que la différence fût bien établie entre eux, et fit la *Femme au perroquet*, la *tartouillade* dans son triomphe. Malheureusement, Manet ne fut pas admis à l'exposition, et les amateurs du genre ne purent comparer. La question resta indécise.

Courbet voulut, à l'aide du paysage, porter un coup décisif. Tous les paysagistes pourront vous dire que, si Théodore Rousseau et Duprez se sont si longtemps éloignés de la lice, c'est parce qu'ils cherchent un *gris*.

De là tant de toiles retournées, tant d'études grattées au moment du succès, tant de nuits sans sommeil!

Le *gris* n'arrive pas!

Courbet crut l'avoir trouvé, et il exposa un paysage nacré; les rochers en nacre, les arbres en nacre, le torrent en nacre, et le ciel nacré, tout en nacre, même l'herbe et les chevreuils. Quelle bonne fortune pour la manufacture de Sèvres qu'un tableau pareil! Quel tableau de dessert pour la table d'un roi! Il n'y avait rien à changer; une simple bordure à mettre.

Aussi le succès fut immense auprès de ses admirateurs; les roulements de tambour ne manquèrent pas, non plus que les fanfares de la presse; on lui décernait d'avance la grande médaille, que sais-je?... le prix d'honneur.

Le tableau n'eut ni la grande médaille, ni le prix d'honneur, mais Courbet n'en eut pas moins de gloire. Manet, pensa-t-il, était distancé à tout jamais.

Il respira.

Au moment de la grande Exposition, Courbet, enivré par son triomphe, trouva à propos, devant les délégués de la terre entière, de construire un temple. Il choisit un emplacement en face de l'Exposition universelle, fit bâtir une cabane en planches, et fit inscrire sur le fronton : *Exposition des tableaux de M. Courbet*.

Huit jours se passèrent, et, lorsqu'il revint, il trouva, en pendant, un temple pareil au sien, sur le fronton duquel on lisait : *Exposition des œuvres de M. Manet*. Il resta là tout pensif.

Ainsi va se livrer ce combat terrible; la lice est ouverte, le défi est jeté.

Dis-nous, ô Muse, quel sera le vainqueur?

L'un a du talent vis-à-vis des peintres, l'autre ne manque pas d'un certain charme pour le public; l'un a l'expérience des

cheveux gris; l'autre a l'ardeur, la foi, la confiance de la jeunesse.

M. Courbet a ses invitations aux journaux ; M. Manet a ses affiches. Quant à l'excentrique, ils marchent de pair, et tous les deux sont *tartouilleurs*.

O muse, éclaire-moi !

Quel sera le résultat total de chaque journée? Qui l'emportera des deux, par le nombre des coups de tourniquet, mesure de la faveur du public?

Quant à moi, je ne célerai pas plus longtemps mes préférences.

Chez M. Manet, je serai certain de rire; chez M. Courbet, j'éprouverai un sentiment pénible.

M. Manet aura donc ma visite.

Et maintenant, M. Courbet comprendra-t-il le titre de cet article : le *Châtiment*?

Aura-t-il sacrifié, aux ébahissements momentanés d'une foule ignorante, son avenir, sa réputation, sa fortune peut-être, pour en arriver là ?

Entendra-t-il, dans cette critique trop vraie, la voix d'un ancien camarade, tout disposé à devenir son admirateur, d'un ami véritable qui gémit de voir gaspiller, par des succès de surprise nécessairement éphémères, que le premier venu peut conquérir en employant les mêmes moyens, des aptitudes précieuses, des qualités que la nature ne prodigue pas d'ordinaire?

Reviendra-t-il, *tandis qu'il en est temps encore*, à des études sérieuses, qui viendront noblement lui conquérir la place qu'il doit occuper dans les arts?

Je le désire ardemment.

AD. DESBARROLLES.

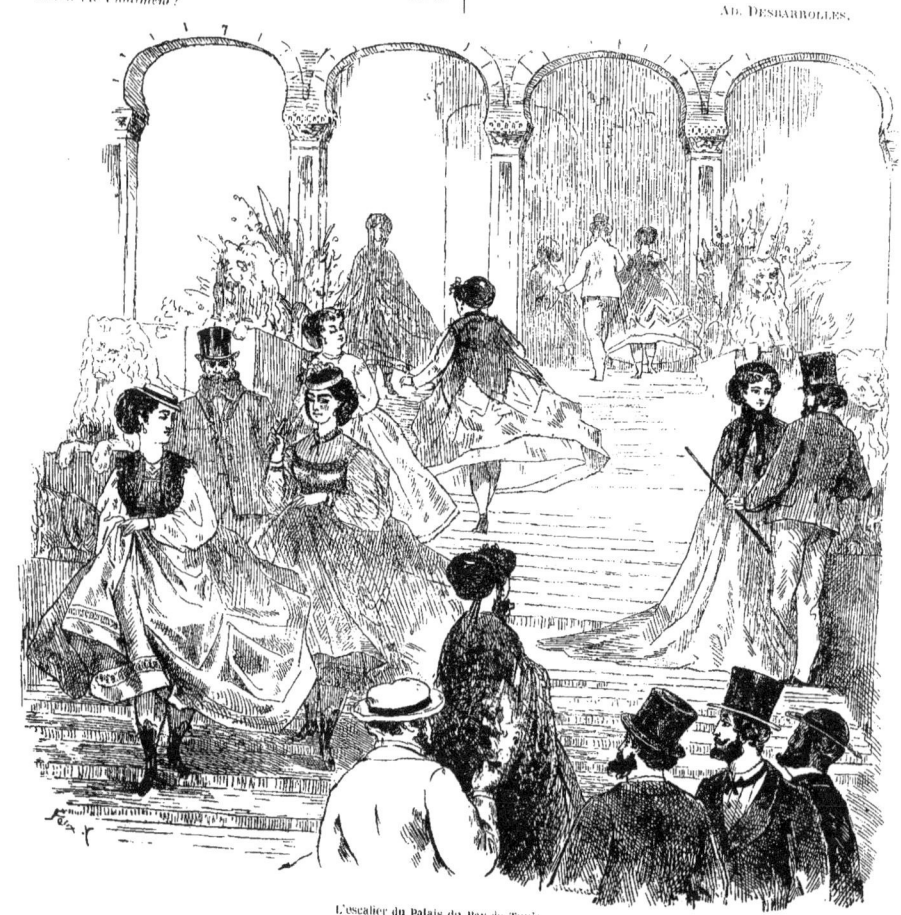

L'escalier du Palais du Bey de Tunis.

COURRIER DE L'EXPOSITION

Le Théâtre-International, a ouvert ses portes, le 11 juin, à une foule un peu émue. On ne croyait pas à ce théâtre ; il paraissait devoir demeurer éternellement à l'état de projet et de mythe. Nous ne craignons pas de l'avouer, nous avons partagé cette erreur.

Depuis cette fameuse affiche, qui nous conviait à son

ouverture, le 15 avril dernier, et qui nous conduisit sous des échafaudages, où des maçons s'apprêtaient tranquillement à jeter les fondations d'un édifice, nous nous étions tenus dans une réserve extrême au sujet de cette éventualité dramatique.

Il n'est pas permis aujourd'hui de fermer les yeux à la réalité. Le THÉATRE-INTERNATIONAL S'EST OUVERT, et la vérité nous oblige à dire qu'il ne nous a pas conviés à cette solennité. Une bonne partie de la presse, d'ailleurs, n'a pas été plus heureuse que nous. Nous nous expliquerions cet oubli à l'égard des autres, mais il nous parait énorme envers un journal qui a toujours défendu les intérêts de l'Exposition avec un dévouement absolu, surtout contre la Commission impériale. Elle a su profiter de nos avis, et nous sommes pour quelque chose, nous en avons la preuve, dans l'activité récente imprimée aux derniers travaux. — Mais la vérité n'a jamais fait que des ingrats.

Nous ne nous en plaignons pas bien fort, ces questions de détail ne nous ayant jamais préoccupés. Nous avons donc assisté, avec quelques centaines de personnes, à la première représentation de l'*Ange de Rothesay*, opéra-comique en trois actes.

Nous ne pensons pas que l'architecte du théâtre prétende à des éloges excessifs. Il a construit simplement une salle d'été, suffisamment grande, et dont les banquettes de latanier sont un peu étroites. Elle sera excellente à démolir après la saison. En attendant, elle remplit son objet et ne manque pas d'une certaine harmonie, malgré sa décoration sommaire et la rapidité de son exécution. La scène est très vaste et se prête à merveille aux mouvements de ballets et aux grandes évolutions.

Nous ne saurions, en conscience, juger l'*Ange de Rothesay*, dont nous n'avons vu que le second acte. Une musique douce, plaintive, langoureuse jusques dans ses emportements, un sujet naïf, qui tient de la *Dame blanche* et de la légende d'*Héro et Léandre*, voilà les impressions qui nous sont restées de cette soirée pacifique.

L'orchestre est passable ; la pièce était fort bien sue, ce qui n'a rien d'étonnant, si l'on songe qu'elle devait passer le 15 avril dernier. Mlle Leverd a de la souplesse dans la voix ; elle a fait applaudir quelques vocalises heureuses ; M. Reynal, dans un rôle de matelot, était chargé de l'élément comique de l'ouvrage, et y dépensait beaucoup de verve et de gaîté. Sa belle voix se perdait sous une voûte qui ne nous parait pas favorable aux effets d'acoustique. Les chœurs eux-mêmes se sont ressenti d'un nombre de répétitions qui a probablement dépassé le chiffre normal.

Le public est resté passablement calme, sauf une terreur panique, étrangère à l'action, et qui a égayé ce second acte. Deux personnes se sont levées pour sortir ; trois personnes les ont suivies des yeux ; vingt personnes se sont retournées ; cent se sont effrayées ; deux cents se sont précipitées ; on commençait à crier : au feu !... La représentation s'est arrêtée ; le régisseur est entré en scène, et l'on allait arriver au désarroi le plus complet, lorsque quelques spectateurs, montés sur les banquettes, ont arrêté les masses et affirmé qu'aucun accident ne s'était produit.

On s'est lentement rassuré, et ce bizarre mouvement n'a pas eu de suites. Il témoigne dans tous les cas peu de confiance, de la part du public, dans les soins de la Commission impériale.

∴ Rien de ce qui est humain ne nous est étranger. Voilà pourquoi nous voulons parler du bal de l'Hôtel-de-Ville, qui restera dans la mémoire de notre génération, pour passer aux siècles les plus reculés. Qu'on m'apporte la palette de Véronèse ! Les féeries des *Mille et une Nuits* ont pâli devant les splendeurs de l'Occident. Ce n'étaient que festons, que lustres, qu'astragales. Et quels tapis de fleurs ! Et quelles toilettes insensées, quels déshabillés prestigieux ! Et quelles ondulations d'épaules blanches, quelles rivières de diamants ! Oh ! les froissements de la soie, les craquements de la moire, le papillotage des boucles, les bruissements des dentelles, l'éclair des yeux, le balancement des hanches ! Et les torrents de lumière, et l'éblouissement des étoffes, et les rayons prismatiques, le tintement des cristaux, et les parfums vivants de ces femmes étincelantes ! Sentez-vous la poudre de riz, et cette vague odeur de jeunesse et de mousseline ? C'est la véritable magie du bal. Et tout cela POUR UN MILLION ! Essayez donc d'avoir, POUR UN MILLIARD, autre part qu'en France, tant d'intelligence, de coquetterie, de désinvolture et de beauté....

Mais les heures s'écoulent. Le buffet — il était glorieux — s'est vingt fois relevé, comme le phénix, du sein de ses débris dispersés. Il est deux heures , il est trois heures, et l'aube blanchit l'horizon. Ici doivent s'enregistrer les faits les plus étranges...

A cinq heures du matin, les escaliers, les vestibules, les paliers, les antichambres, encombrés de femmes harassées, présentaient le plus singulier spectacle. Après une heure d'attente, les plus courageuses s'affaissaient sur elle-mêmes et s'endormaient sur place, en toilette de bal. Des lueurs blafardes se glissaient à travers les tentures et illuminaient des figures défaites. Ce n'étaient plus les victorieuses de minuit, ces reines dont le regard effaçait l'éclat des girandoles, ces corsages cambrés qui semblaient porter un audacieux défi à l'œil des spectateurs.... Accablées, haletantes, couperosées, étendues sur les tapis, couchées sur les marches. lasses de tant de plaisir, fatiguées de tant d'admiration, les femmes oubliaient tout, courbées sous le poids d'une fatigue inénarrable !

Heureuses celles qui pouvaient s'appuyer sur un bras protecteur ! Mais le frère, le mari couraient à la recherche d'un coupé introuvable. Ployant sous un abattement invincible, des grappes de femmes s'étendaient sur le sol, rappelant les sorties de bal de l'Opéra aux grands jours du carnaval. On enjambait les duchesses et les conseillères; on trébuchait sur les marquises et les notables commerçantes. Le soleil brillait depuis longtemps sur l'horizon, quand les derniers oiseaux se sont envolés. — En vérité, nous faisons bien les choses, et je ne comprends pas qu'un esprit fâcheux s'avise de calculer que cette fête revient aux Parisiens à cinquante centimes par tête. Cinquante centimes, après tout, ne sont pas une affaire — pour les invités.

∴ Il y a déjà quelque temps que nous avons entretenu nos lecteurs d'un procès, intenté à la Commission impériale par le concessionnaire du « Droit de s'asseoir » dans l'enceinte du Champ-de-Mars.

Il se prétendait lésé par la profusion de sièges que les cafés et les restaurants mettent à la disposition des promeneurs. Le tribunal a accueilli ces observations avec bienveillance, et la Commission a été condamnée au paiement d'une indemnité dont nous ne savons pas le chiffre. Mais nous ne saurions nous attendrir sur son compte ; elle est assez riche pour payer ses erreurs.

Il est, d'ailleurs, des questions difficiles à résoudre et d'une nature complexe. Je me demande ce qui peut empêcher la Commission D'EXPOSER des siéges rustiques, bancs de jardin, chaises, fauteuils et divans, brevetés ou non brevetés, le long de toutes ses allées, au coin de tous ses carrefours. Le droit d'EXPOSITION lui appartient de la manière la plus large. D'un autre côté, les inventeurs desdits sièges ne sauraient trouver mauvais que le public les essaie, pour apprécier leur commodité et leurs qualités spéciales. On déguste les vins ; les sièges ont les mêmes droits. Et voilà pourquoi un procès gagné ne prouve rien.

∴ On nous annonce, pour ce mois-ci, au Champ-de-Mars, des CONCERTS HISTORIQUES, qui comprendront douze séances de musique sérieuse, embrassant les grandes périodes de l'art, du quinzième au dix-neuvième siècle.

A. de Gasperini va sans doute être content. Mais un concert n'est jamais bien amusant. Que dirons-nous donc d'un concert historique ? Toutefois, nous n'avons pas de parti pris, et nous attendrons ces solennités pour en parler convenablement.

On remonte, à ce qu'il parait, à Josquin Desprez, Gombert,

Jannequin, Clémens non papa, Roland de Lassus, (si j'en connais pas un, je veux être pendu), et l'on continue jusqu'au père Méhul, que les saltimbanques ont rendu célèbre.

Je me suis mal à propos servi du mot de musique sérieuse. Il y en aura sans doute, mais la musique historique ne dédaigne aucune note. On nous promet des pavanes, des sarabandes, des gigues et des gavottes. Rien de mieux au point de vue de la variété, et la Monaco sera un agréable intermède aux sonates et au plain-chant. Il est même possible, — l'on en prévient le public d'avance, et c'est ce qu'on fait de mieux, — qu'on ajoute à tant de plaisirs des conférences littéraires. Heureux étrangers, que de voluptés vous attendent !

.˙. Nous sommes bien en retard avec nos devoirs de bibliographie ; mais il faut dire qu'à l'exception des guides, dont le succès va toujours croissant, la librairie nous donne peu de nouveautés.

Nous voulions pourtant dire quelques mots d'un volume récemment édité par Michel Lévy, et dû à un auteur connu par de honteuses disgrâces, — non qu'il ait quelque valeur, — mais parce qu'il soulève une question qui nous intéresse. Il est des écrivains, — malheureusement pour l'espèce, — qu'on ne touche qu'avec du papier timbré. Il y a temps pour tout, et nous tiendrons nos lecteurs au courant de cette affaire de police correctionnelle.

G. RICHARD.

LES VÊTEMENTS ANCIENS ET MODERNES

3ᵉ ARTICLE.

ES premiers changements, que l'invasion des barbares introduisit dans la manière de s'habiller, portèrent naturellement sur les costumes de guerre. On commença par perfectionner les épées, les casques et les javelots ; puis, le nombre et la portée des armes offensives augmentant toujours, on chercha à s'en garantir, en multipliant les armes défensives. L'ancien bouclier romain fut renforcé et agrandi ; en outre, on modifia la cuirasse, qui n'était dans l'origine qu'un vêtement fait de plusieurs peaux, l'une sur l'autre, couvrant entièrement le corps du soldat. Pour lui donner plus de solidité, on l'augmenta d'abord d'une garniture de bandes de métal, et l'on finit peu à peu par la fabriquer tout en fer. La cuirasse était inconnue chez les Gaulois et chez les Francs. Après la victoire de Poitiers, ces derniers empruntèrent aux Sarrasins vaincus l'usage de la cotte de mailles, qu'ils conservèrent jusqu'au quatorzième siècle ; toutefois, il y eut dans l'intervalle, et dès la première race, des essais de plastrons en métal plein ; mais le commun des soldats ne revêtit réellement la nouvelle armure que vers le temps de Charles VII, et elle resta pendant plusieurs siècles le privilége des nobles et des chevaliers.

C'est vers cette époque que la mode des armoiries, déjà ancienne, prit tout d'un coup de grands développements. Les familles appartenant à la noblesse, désireuses de faire connaître à tous leurs rangs et leurs titres, imaginèrent de porter sur leurs habits les couleurs et les attributs de leurs blasons. Une fois lancées dans cette voie, les femmes ne trouvèrent rien de plus naturel que d'exagérer le nouvel usage ; elles s'habillèrent de jupes partagées en deux : une moitié était réservée à leur écusson propre, et l'autre à celui de leur mari. Cette mode dura quelque temps, puis elle passa des maîtres aux valets. Ce fut l'origine des *livrées*.

Pendant que diverses parties du vêtement se transformaient ainsi, la chaussure restait à peu près stationnaire.

Du reste, le soulier avait déjà remplacé les simples semelles, liées sur le coude-pied par des courroies ; on portait des bottes, des bottines et des pantoufles. Chaque peuple les fabriquait à sa manière : en Espagne, on fit longtemps des souliers avec du genêt ; en Russie, on faisait des sandales d'écorce de tilleul. Les Chinois et les Japonais se chaussent aujourd'hui comme ils se chaussaient alors. Les bottes des Chinois sont indifféremment de soie noire ou de cuir ; ils les portent fort larges et s'en servent en guise de poche, pour y serrer leurs papiers et leur éventail. La semelle en est très épaisse et relevée par devant, de manière à maintenir les doigts écartés. Les Chinoises ont toujours porté des bas ne leur descendant pas jusqu'à la cheville ; elles enveloppent le reste du pied avec des bandelettes, par-dessus lesquelles elles mettent, pour sortir, des souliers à talons de bois. Quant aux Japonais, ils ont de tout temps usé de chaussures de paille de riz ; les gens riches seuls ont des souliers de peau de chamois.

En France, on inventa, sous le règne de Philippe-Auguste, une nouvelle mode de souliers dits *à la poulaine*. Le bout se relevait par devant en forme de bec, et le derrière était armé d'éperons.

Cette chaussure bizarre était très incommode pour marcher ; néanmoins, elle eut une vogue immense, et l'usage s'en conserva jusques sous François Iᵉʳ.

Vers ce temps, le progrès des arts amena dans les costumes d'importants changements. Les grands seigneurs de France, d'Espagne et d'Angleterre déployèrent un luxe qui fut bientôt imité par toute l'Europe, et les anciens tissus de laine furent remplacés par des étoffes de soie et de velours. Sous Henri III, ce luxe s'augmenta d'une coquetterie efféminée, et les hommes et les femmes se mirent à porter de larges collerettes empesées. Avec Louis XIII disparut la culotte bouffante ne descendant que jusqu'au genou ; la toque fit place au grand chapeau rond en feutre.

La cour de Louis XIV quitta le manteau court, pour prendre l'habit à manches, auquel on donna le nom de *surtout*, parce qu'en effet on le mettait par-dessus tous les autres vêtements. Ce *surtout* était assez ample pour couvrir les cuisses ; on le portait quelquefois en velours, mais plus ordinairement, il était en drap de couleur, bordé de galons d'or. On conserva la forme ronde du chapeau, mais on le surchargea d'un grand nombre de plumes, et particulièrement de plumes d'autruche. Quant à la chevelure, qu'on avait commencé à porter longue sous le règne précédent, on la remplaça par d'énormes perruques.

Sous Louis XV, l'habit varia peu dans sa forme. La noblesse reprit les étoffes de soie brochées, et la bourgeoisie garda seule les vêtements de drap galonnés, dont elle ne se débarrassa entièrement qu'à la Révolution. On abandonna les grandes perruques, et l'on se frisa les cheveux. La poudre, qui n'avait fait qu'une timide apparition à la fin du règne de Louis XIV, devint d'un usage général. Le chapeau fut également modifié ; on le retroussa pour commencer, puis on en releva les bords de trois côtés, et l'on en supprima les plumes. En adoptant les étoffes de soie brochées, les femmes durent songer aux moyens d'étaler, dans toute leur étendue, les dessins à grands ramages de leurs robes, et elles imaginèrent de placer sous leurs jupes plusieurs cerceaux de baleine, réunis par une bande de toile légère. Aujourd'hui, nos dames appellent cela une *crinoline* ; à la cour de Louis XV, on donnait au nouvel ajustement les noms de *bouffant*, de *panier* et de *tournure*. Ces *paniers* ne tardèrent pas à prendre un accroissement énorme, si énorme que les larges portes des châteaux de Versailles et de Trianon furent parfois trouvées trop étroites. La reine Marie-Antoinette, en abandonnant cette mode, la fit abandonner à la cour.

Rappelons en passant que la manie d'étiquette, qui régnait sous Louis XIV, était allée jusqu'à régler la couleur et l'étoffe des vêtements qu'il était de bon goût de porter en chaque saison. Le velours était attribué à l'hiver, ainsi que le drap et le satin. Le taffetas appartenait à l'été. Le ridicule de cet usage, c'est qu'il était basé sur le calendrier, et non sur la température. Il fallait de toute nécessité prendre les fourrures à la Toussaint et les quitter à Pâques.

La Révolution, qui a renversé tant de choses, n'a pu triompher complétement de cette habitude. Il est presque de tradition dans les familles d'étrenner ses habits d'été le jour de Pâques; les jeunes filles attendent après cette fête pour revêtir leurs robes claires, et les jeunes gens pour risquer leurs pantalons blancs.

C'est un vieux reste de préjugé qui a besoin de vieillir encore, avant de disparaitre tout à fait.

JEHAN VALTER.

LES MAISONS OUVRIÈRES DE L'ÉTRANGER

L'idée de maisons, spécialement construites dans le but de venir en aide aux classes nécessiteuses, est toute nationale; elle a pris naissance en France, et n'est bien représentée que par les spécimens ou les modèles de l'Exposition française. Ajoutons que, chez nos nationaux seuls, nous avons trouvé toutes les facilités nécessaires, pour nous rendre compte des systèmes de construction, examiner les dispositions intérieures; les explications, brochures, plans, offres de service nous ont été prodigués. Il n'en a pas été ainsi, quand il s'est agi d'aborder l'analyse des maisons ouvrières des autres nations; tout alors nous a fait défaut.

Pour ne pas médire des absents, nous ne soufflerons mot de l'urbanité et de l'obligeance des exposants étrangers; mais nous constaterons que, sauf une ou deux exceptions, les maisons qu'ils ont élevées dans l'enceinte du Champ-de-Mars n'appartiennent que pour la forme à la classe 93. Ce sont, si l'on veut, des maisons ouvrières, mais l'usage auquel on les fait actuellement servir ne permet pas de juger comment et jusqu'à quel point elles résolvent le triple problème : hygiène, bien-être et bon marché.

Extérieurement, les constructions en bois de sapin des pays du Nord, la maison tyrolienne, la maison hongroise servant de cuisine pour la brasserie viennoise, l'isba ou maison de paysan russe, — placée sans doute près de la grande et riche écurie moscovite, pour que d'un coup d'œil le visiteur puisse juger, par la différence des habitations à leur usage, qui, du cheval ou de l'homme, est en Russie le mieux considéré,—ne sont, avec l'affreuse tente lapponne, que des jouets, des curiosités, que nous laissons aux dessinateurs le soin de reproduire. Leur crayon en dira plus que n'en pourrait décrire notre plume. Du reste, par ce temps froid, pluvieux, maussade, toute cette exhibition quasi-nurembergeoise fait si piètre figure, que mieux vaut la voir en image qu'en réalité. D'un autre côté, les maisons suédoises ou norwégiennes sont-elles vraiment semblables, de près ou de loin, aux agrestes chalets tout pimpants d'arabesques, entourés de balcons, enguirlandés d'escaliers, vernis, frottés, bichonnés du concours international? N'en déplaise aux commissaires de ces pays, il est permis d'en douter, bien que là-bas, aussi, la civilisation ait fait son chemin, et que l'on n'y rencontre plus les singulières demeures, semblables à celle que nous donnons plus haut, d'après une ancienne estampe de l'*Histoire des pays septentrionaux*, par Olaüs Magnus, édition in-12, Paris, 1561. Maisons curieuses, s'il faut en croire l'historien, et bien que ce soit une digression, nous pensons être agréable au lecteur, en cédant à l'envie d'en dire quelques mots:

« Ces maisons, dit Magnus, sont fort grandes et spacieuses, et fort hautes; ils les couvrent de chevrons de sapin et d'écorce de bouleau avecque une industrie fort exquise, mettant par dessus des gazons carrés, ou pièces de terre enlevées avec l'herbe, y ayant premièrement semé de l'orge ou de l'avoine, afin que la terre se tienne beaucoup mieux liée ou accouplée par les racines de l'orge ou de l'avoine. Par ce moyen, le haut des maisons ressemble à de beaux prés verts, » — sur lesquels, en cas de siège, ajoute l'auteur, — « ils mettent du bestail pour les nourrir pendant la guerre, mêmement du bestail blanc, lequel ils font paître sur le haut de leurs maisons qui est pleine d'herbes. Ce semblerait une chose fort étrange à qui ne connaîtrait pas la façon des bâtiments de Gothie.... Les architectes des maisons regardent fort curieusement que la matière, de laquelle ils bâtissent, soit de durée, et la savent fort bien choisir, se donnant bien garde de prendre des arbres vénéneux, ou qui, par leur forte odeur, font de l'ennui aux femmes accouchantes, voire quelquefois mourir. »

De ces singulières bâtisses du bon vieux temps scandinave, on peut avoir quelque idée, en s'arrêtant devant le fac-simile de la maison de Gustave Wasa, élevée dans la partie du Parc réservée à l'exposition suédoise. Le toit de cette demeure, dont une forêt de sapin a seul fourni les éléments, a été recouvert d'une couche de terreau, ensemencé d'avoine, qui forme

aujourd'hui un charmant tapis vert, sur lequel, pour ajouter à la couleur vraiment locale, il est à croire que la Commission impériale aura la complaisance de faire brouter le *bestail*, chargé de fournir de lait la ferme-restaurant voisine.

Revenons sur nos pas, à cette partie du Champ-de-Mars, où, seuls de tous les exposants étrangers, Liébig et C°, manufacturiers de la Bohème, — Houget et Teston, de Verviers, nous présentent des spécimens de véritables maisons ouvrières.

Le bâtiment non achevé des premiers est signalé, par ses auteurs, comme ayant obtenu des mentions honorables dans des concours locaux, notamment à Pesth, en 1865; il est destiné à l'habitation de plusieurs ménages. Chaque logement, désigné par un numéro d'ordre, se compose d'une seule grande pièce, servant tout à la fois de cuisine, — le fourneau est dans un coin, derrière la porte, — de salle à manger, de chambre à coucher, et communiquant avec un palier commun. Le long des murs de ce palier ont été ménagés des garde-manger, à la partie supérieure desquels sont des numéros, correspondant à ceux des logements. A part cette idée, d'où naissent de singulières réflexions, de disposer les garde-manger tout-à-fait en dehors des endroits fréquentés, rien de particulier, aucune amélioration de quelque valeur ne signale cette maison à l'attention des visiteurs, qui se demandent si l'architecte, en ne composant les logements que d'une seule pièce, a songé à l'accroissement probable des familles destinées à les habiter. En résumé, quand on quitte la maison Liébig, on lève les yeux machinalement, comme pour lire l'enseigne si connue: « *Gendarmerie impériale* », peinte en lettres noires sur un fond laissant paraître à demi l'ancienne étiquette d'un régime déchu. Le spécimen dont nous nous occupons parait en effet des mieux entendus, pour servir de caserne à une brigade de maréchaussée, mais non pour être le domicile indépendant d'une famille de travailleurs.

La maison de MM. Houget et Teston, de Verviers, est assez spacieuse. Bâtie sur caves, elle se compose au rez-de-chaussée d'une cuisine et d'une belle salle à manger-parloir ; au premier étage, de trois pièces, dont deux à feu. Au point de vue de la salubrité, il faudrait savoir dans quelle situation de voisinage sont placées les habitations semblables à celles-ci. Par les matériaux employés, la brique seule non revêtue d'enduit extérieur, ce système de bâtisse nous paraît supérieur en solidité, durée et qualités hygiéniques, aux maisons ouvrières françaises, dans la construction desquelles entrent des matériaux moins secs à l'origine, plus hygrométriques, et qui ne préservent pas toujours l'intérieur de l'habitation de la maligne influence des variations atmosphériques. Le spécimen belge comprend deux corps de logis mitoyens, revenant chacun, y compris le terrain bâti et celui d'un petit jardin, à quatre mille francs, et loués vingt-un francs par mois, soit deux cent cinquante-deux francs par an. A ce taux, le prix du loyer représente six et demi pour cent du capital engagé, et est, par conséquent, supérieur à celui que demandent généralement les industriels possesseurs de maisons ouvrières.

Ce n'est pas sans peine que nous avons pu obtenir, pour les mettre sous les yeux du lecteur, les renseignements que nous venons de donner, touchant la maison ouvrière belge. Le gardien de ce *produit exposé* en tenait l'huis obstinément clos ; il restait sourd aux violents coups de heurtoir, et quand, de guerre lasse, il se décida à ouvrir, il n'eut pour nos demandes que les refus boudeurs d'un enfant mutin. Peut-être était-il persuadé que ce bâtiment, comme le voisin, — le grand palais de fer gris, — était exclusivement réservé à son usage et à celui de sa compagne. L'insistance et la patience vraiment angéliques d'un membre du jury, qui survint pendant nos laborieuses négociations, aboutit à un demi-résultat : nous sûmes que, si le Belge veillait, plus vigilant que le dragon de la fable, c'est que là-haut, à l'étage supérieur, les mécaniciens-chauffeurs d'un générateur voisin avaient déposé leurs montres et leurs effets. Or, pensait et semblait dire l'intelligent Belge : A ta mine, tu pourrais bien les voler, savez-vous?...

En résumé, comme nous le disions en commençant, la classe 93 n'est sérieusement représentée au Champ-de-Mars que par la France. Soit en spécimens, modèles, plans ou dessins, l'Angleterre et les Etats-Unis n'ont rien offert aux études comparatives, et cependant, parmi les institutions si utiles, et en même temps si opulentes de ces deux contrées, ne s'en trouve-t-il donc aucune, ayant pour objet de procurer à l'ouvrier une habitation saine, commode et peu coûteuse? Serait-ce par hasard que seulement en France, dans ce pays si riche en produits agricoles de tous genres, l'existence matérielle est devenue tellement coûteuse, qu'il y ait désormais urgence à s'occuper de l'avenir des classes ouvrières, tandis que chez les autres peuples, une aisance plus générale rend oiseuses les mêmes recherches? Telle n'est pas la conviction des voyageurs qui ont vu les bouges des quartiers de Saint-Gilles et de White-Chapel à Londres, les colossales masures branlantes de New-York, où s'empilent et périssent des populations entières, les vieux wagons réformés qui, dans les faubourgs de Vienne, servent de demeures à des familles nombreuses.

Serait-ce enfin que, chez nous seulement, se rencontrent des âmes charitables, des philantropes toujours émus, des gens sensés qui, non contents de souhaiter le bonheur du peuple, y travaillent de toutes leurs forces, et veulent assurer les progrès de la société et, en même temps, le bien-être des classes laborieuses?...

PAUL LAURENCIN.

D'après les *on-dit* recueillis, par-ci par-là, dans l'enceinte de la vaste Exposition,—nous allions dire Exploitation—universelle, le jury aurait déjà arrêté dans sa pensée, qu'un des prix réservés à la classe 93, serait décerné au promoteur des maisons ouvrières, bâties sur l'avenue de Labourdonnaye, et qui présentent un type satisfaisant des constructions destinées à l'habitation de plusieurs ménages. Une autre médaille doit échoir à la Société industrielle de Mulhouse, réellement digne des plus hautes récompenses, non seulement pour les spécimens matériels exposés, mais à cause des excellents principes moraux et sociaux qu'elle a répandus, et dont elle a démontré la solution pratique, par l'édification de la cité ouvrière du faubourg de Mulhouse. P. L.

CAUSERIE PARISIENNE

CETTE semaine a été véritablement trop féconde en sottises de toutes sortes ; la plume et la langue humaine ont rarement abusé, avec un tel ensemble, du droit qu'elles ont de s'égarer par delà les bornes du sens commun. J'avoue, quant à moi, que je ne suis pas encore revenu des stupéfactions où m'ont plongé les phrases lues et les harangues ouïes depuis huit jours. Encore un peu, et c'était à désespérer à jamais de notre droiture d'esprit, ou de notre franchise d'appréciation ; une diversion vient, par bonheur, de se produire.

Car nous avons cela de bon, nous autres Parisiens, qu'une mouche qui vole à gauche, avec un brin de paille annexé au bas des reins, nous détourne incontinent du chat qui passe à droite, et autour duquel nos badauderies venaient de s'attrouper.

Or, en cette circonstance, la mouche est une affiche.
Une simple affiche rose!!!

Ce papier, collé sur toutes les murailles, a détrôné toutes les autres préoccupations, et, selon la coutume, s'est mis à leur place. C'est de lui que, de toutesparts, il est question. On ne s'abor de plus qu'avec ces mots : — « Avez-vous vu le placard mystérieux ? — « Oui ! » — « Eh bien ? » — « Eh bien, je n'y comprends rien. » — « Ni moi. » — « Que diable cela peut-il signifier ? »

Et patati, et patata ; et chacun, en cette conjoncture, de se perdre en conjectures. Ceux-ci disent blanc, ceux-là disent noir ; on ne sait qui croire, on ne sait que penser.

Allons ! bien décidément, les Anglais sont infiniment plus habiles que nous à la réclame, et cette Mme Rachel est une femme bien forte ; car, vous l'avez deviné, c'est bien d'elle que je veux parler.

A première vue, cette annonce-rébus qui vous saute aux lunettes :

> M^{me} RACHEL
> FROM LONDON
> HAS ARRIVED IN PARIS
> 25, rue Choiseul.

s'emplit d'une multitude de perspectives vagues et audacieuses, dans lesquelles l'imagination aime à s'égarer. On va se figurant volontiers, qu'en ce temps où l'on exhibe beaucoup de bonnets et plusieurs moulins à l'Exposition, une dame s'est rencontrée qui a choisi le plus haut des moulins connus, pour le faire franchir d'un bond à sa coiffe d'intérieur...

J'avoue, quant à moi, que cette explication me souriait fort au premier moment ; tant et si bien, qu'il m'a fallu employer, vis-à-vis de ma propre personne, toute mon éloquence intime, pour me dissuader d'aller voir si l'on ne trouverait pas, en effet, à l'adresse indiquée, quelque « miss de Keepsake, belle comme un ange, osée comme un démon ; » qui, vêtue selon la dernière formule, vous reçut avec un sourire et quelques mots bien sentis : « Aoh ! yes, ce était moa... Voléz-vous payer quelque chose ? »

Il est possible que cette interprétation ne soit pas absolument du goût de Mme Rachel. Mais, en tout cas, ce n'est pas notre faute. En nous prévenant d'une façon aussi bizarre de sa venue dans le pays de *la blague* par excellence, elle s'est exposée de gaité de cœur à tous les malentendus imaginables.

Que M. de Bismark s'y prenne ainsi, pour faire savoir *urbi et orbi* qu'il arrive quelque part, rien de mieux. Personne ne s'avisera de trouver là matière à équivoque. — Mais personne au monde n'est tenu de ne pas ignorer qu'il est sur un point de la terre une Rachel, autre que celle de l'Opéra... et que ladite personne exerce un métier qui... un métier que...

Mais au fait, je ne vous l'ai pas dite, la position sociale de cette dame arrivée de Londres. On a fini par découvrir que, la vérité, toute la vérité, rien que la vérité : Mme Rachel est rempailleuse de faces humaines. Peut-être ma métaphore paraîtra-t-elle un peu rude. Elle exprime pourtant à merveille la profession exercée par la locataire de la rue Choiseul.

Avis aux maris.

Etes-vous affligé d'une femme que l'âge et les soucis de toute nature ont réduit à n'oser plus se regarder dans un miroir : rides par-ci, trous par-là, verrues au front, pattes d'oie aux tempes ; n'hésitez pas. Expédiez-nous au plus vite votre désagréable moitié chez la sorcière arrivée de Londres, et votre Athenaïs vous reviendra, cher monsieur, pareille à la beauté que j'ai l'honneur de vous présenter ci-contre, c'est-à-dire absolument méconnaissable, grâce au ciel... Ça durera-t-il ? On n'a jamais pu le savoir. Mais, en somme, que ce « renouveau » soit éternel ou momentané, il reste dans tous les cas une admirable invention. Et l'on doit s'incliner avec la plus profonde gratitude devant la patricienne qui daigne en doter nos compatriotes.

On m'affirme que la première personne à laquelle Mme Rachel a ouvert sa porte, depuis son entrée dans nos murs, est M... Louis Veuillot. Qu'allait-il faire là, grand Dieu ? L'avenir nous l'apprendra sans doute.

C'est égal ! Si Mme Rachel se charge d'effectuer tous les replâtrages dont l'urgence est chez nous reconnue, ce n'est pas un mince labeur qu'elle affronte !

Pourquoi ne peut-on dissimuler sous un émail quelconque nos décrépitudes morales, comme on le fait des déchéances physiques ?

Ah ! le chimiste qui prendrait cette opération à son compte aurait vraiment beau jeu. Il semble que plus on aille, et plus on baisse. Jamais plus sots préjugés, par exemple, n'ont hanté la cervelle de l'homme, ni plus nombreux. On userait vingt rames de papier à vouloir seulement en dresser une simple nomenclature.

Nous nous contenterons, pour aujourd'hui, d'en tirer un de la foule, pour le mettre quelque peu en lumière. Si ce n'est pas le plus neuf, du moins est-ce le plus tenace. Je veux parler du duel, — et surtout des duellistes.

Il parait que cette petite distraction revient encore une fois à l'ordre du jour entre journalistes. — Et, comme d'habitude, l'un des deux adversaires ne saurait pas le premier mot, en matière d'épée ni de pistolet. L'autre, au contraire, — le provocateur, — aurait vingt ans de salle et planterait une balle à trente pas dans la gueule d'un dé à coudre.

De la part de l'un, c'est décidément trop bête.
De la part de l'autre, c'est assurément trop lâche.

Il faudrait pourtant bien en finir, une bonne fois, avec cette incroyable niaiserie d'amour-propre, qui nous met tous à la merci, du premier traîneur de sabre venu.

A ce propos, une simple comparaison.

Vous connaissez l'hercule qui s'appelle Faquet. C'est un gaillard qui, d'une chiquenaude, jetterait la plupart d'entre nous à bas.

Eh bien ! supposez que ledit Faquet, — au lieu d'être débonnaire comme tous les gens forts, cherche querelle à tous les passants et se promène, l'insulte aux lèvres et la menace dans le geste. Se croira-t-on obligé de se faire assommer par lui ? Non. Un bel et bon procès fera justice de cette forfanterie, vraiment trop aisée ; et de ces insolences évidemment trop peu dangereuses.

Si le duel dont je parlais a lieu, — le second des adversaires nommés n'aura, dans l'affaire, joué d'autre rôle que celui du dit Faquet dans l'hypothèse ci-dessus. — Il ne méritait pas qu'on lui donnât de réplique autre qu'une simple assignation.

Peuple Français, peuple de braves, en vérité, je te le dis, tu deviens sublime, et l'heure approche où le *Tintamarre* devra, — sous peine de manquer à sa mission sur terre, — ouvrir, lui aussi, sa petite souscription, à l'effet de t'élever un temple, avec ce frontispice :

JULES DEMENTHE.

SUR LE GÉANT DE NADAR

Puisque l'aérostation ne figure sous aucune forme à l'Exposition du Champ-de-Mars, et que nous n'aurons peut-être pas de longtemps l'occasion de revenir sur cette science, qu'on nous permette de consacrer ici quelques lignes à la prochaine ascension du *Géant*.

Personne n'a oublié les pérégrinations de cet immense ballon ; les péripéties émouvantes de sa descente en Hanovre, le 19 octobre 1863, sont encore présentes à tous les esprits.

Depuis lors, le *Géant* avait peu fait parler de lui ; mais il paraît que ce silence commence à lui peser, car il annonce un nouveau départ, pour le dimanche 23 juin, sur l'esplanade des Invalides.

Cette fois, les passagers sont choisis parmi les notabilités de l'Institut, de l'Observatoire, du Collège de France et du Bureau des longitudes. C'est donc une véritable ascension scientifique qui se prépare, et nous ne saurions trop applaudir au courage de ces hardis explorateurs.

Il va sans dire que Nadar est, comme par le passé, l'instigateur de cette nouvelle tentative ; on ne comprendrait pas, du reste, une ascension du *Géant*, sans Nadar ; l'homme et le ballon sont désormais indissolublement liés l'un à l'autre. Ils ont couru les mêmes fortunes et les mêmes dangers, et Nadar n'abandonnera le monstre aérien, que le jour où il pourra appliquer ses idées et ses appareils « plus lourds que l'air » à l'aviation.

Voici quelques détails sur le *Géant* qui appartient d'ailleurs à une Compagnie nouvelle :

Le *Géant* est le plus grand ballon connu dans les annales aérostatiques. Le ballon de 1837, qui a fait la traversée de Londres à Weilburg (Allemagne), ne cubait que 2,500 mètres de gaz. — La capacité du *Flesselles*, enlevé à Lyon en 1784, et qui n'était qu'un ballon à feu, n'atteignait pas le cubage total du *Géant*, qui est de six mille quatre-vingt-dix-huit mètres cubes.

Le *Géant* est composé de deux enveloppes, superposées pour plus de solidité, en taffetas blanc de premier choix et absolument identiques. Chacun de ces deux ballons compte 118 cotes de 70 mètres de longueur sur 0 m. 60 de largeur maximum. Ces cotes sont cousues entièrement à la main et à double piqûre.

La confection du *Géant* a employé près de sept mille mètres de soie à 7 fr. 25 c. le mètre.

Le *Géant* peut et doit emporter dans son ensemble, et avec le simple gaz d'éclairage, un chargement de quatre mille neuf cents kilogrammes.

La hauteur totale du *Géant*, avec sa manœuvre, atteint les deux tiers de la hauteur des tours de Notre-Dame.

La nacelle est à deux étages, rez-de-chaussée et plate-forme. Ses dimensions sont de 4 mètres sur 2 m. 30. Ces dimensions, un peu strictes vis-à-vis du poids que l'aérostat doit enlever, constitueraient encore une petite maison d'habitation fort acceptable. La nacelle a dû être réduite aux strictes proportions du gabarit des chemins de fer. A cet effet, ses garde-fous s'abattent au repos sur la plate-forme.

Elle est construite en frêne de branches, rotins et osiers, traversée en dessous et à ses parois par vingt câbles croisés, qui l'attachent aux gabillots du cercle.

Elle est portée, par deux essieux, sur quatre roues qui s'ajustent après l'atterrissement, ce qui donne toutes facilités de retour, en supposant une descente loin des centres de population. Des boudins en rotins, sous-posés et en ceinture, la protègent contre le *battage* des premiers chocs de l'arrivée. — Elle pèse à elle seule 1,200 kilog.

Son rez-de-chaussée contient un passage en croix dans le milieu et six divisions. — Aux deux extrémités : d'une part, la cabine du capitaine avec un lit de 0 m. 75 de largeur, (matelas en caoutchouc insufflé), et au-dessous, un compartiment pour les bagages ; d'autre part, la cabine des voyageurs, trois lits superposés de 0 m. 68 chacun.

Les quatre autres compartiments sont ainsi désignés : 1º Provisions, 2º Lavabo, 3º Photographie, 4º Imprimerie. J. W.

EXPOSITION UNIVERSELLE DE 1867

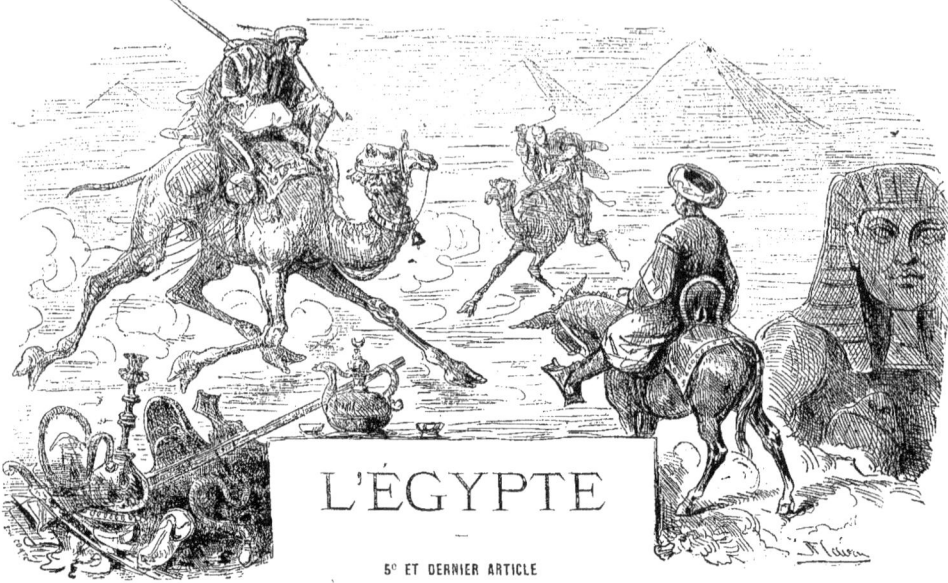

L'ÉGYPTE

5ᵉ ET DERNIER ARTICLE

L'OKEL D'ISMAEL-PACHA. — LES ÉCURIES. — LA DAABIEH. — LE CAFÉ DE L'OKEL.

ANS les pays orientaux, où généralement les villes sont fort éloignées les unes des autres, où les moyens de transport régulier font défaut, et enfin où parfois les routes sont peu sûres, on voyage ordinairement par groupes ou par caravanes.

Il est donc nécessaire de posséder des endroits où les voyageurs puissent trouver un abri. De là l'origine des caravansérails, ou plutôt *Kéarban-Seraï*, c'est-à-dire *Palais des Caravanes*.

C'est là que se déploie à un haut degré cette qualité si admirable, dont les mahométans ont fait une vertu théologale, et qui chez nous se perd chaque jour davantage : nous voulons parler de l'hospitalité.

Ces édifices sont généralement fondés et dotés par des princes, ou par de riches particuliers dont ils portent le nom.

Ce sont le plus souvent de vastes halles, construites en pierres, en briques, parfois même en marbre, suivant la munificence du fondateur. Elles sont voûtées, possèdent la cour intérieure de toutes les habitations orientales, et la fontaine ou le réservoir d'eau vive pour les ablutions.

Autour de l'intérieur règne une série de banquettes, sur lesquelles le voyageur étend son tapis ou sa natte pour y reposer. Des endroits spéciaux sont réservés pour les bagages et les marchandises, et des gardiens y veillent jour et nuit.

Suivant cette charmante coutume des pays de l'islamisme, une maxime est inscrite au-dessus de la porte d'entrée. Une parole de consolation pour le pauvre ou l'affligé, une invitation au nom de Dieu, un verset du Coran, ou un proverbe.

Ces bâtiments contiennent aussi parfois des bazars et des ateliers.

En Egypte, les caravansérails prennent le nom d'*okel*. L'édifice en briques, qui s'élève au sud du parc égyptien, est un okel, qui rappelle par ses dispositions générales ceux qu'on rencontre dans la Haute-Egypte.

On s'est inspiré, pour son érection, de deux okels d'Assouan : *l'okel Cheikh Abd-el-Mansour* et *l'okel Sidi-Abd-Allah*. Toutefois les plans de ces deux okels ont subi des modifications.

Ainsi les *moucharabiehs*, ces grillages qui font saillie extérieure, viennent du Caire, et sont d'une légèreté que n'ont pas ceux de la Haute-Egypte. De plus, au lieu d'une seule prise d'air, qui est suffisante pour une contrée aimée du soleil, on a été obligé, sous notre ciel souvent couvert, d'ouvrir au plafond deux *malkafs*.

M. Drevet, que nous retrouvons encore ici, a été très heureux dans cette construction, ainsi que dans son arrangement.

Lorsqu'on pénètre dans l'Okel, le spectacle le plus curieux frappe le regard. Ainsi que nous le disions dans notre dernier article, toute l'Egypte est là, vivante, animée, industrielle, commerçante.

Au lieu d'envoyer, comme les autres nations, des indigènes en bois et en cire, le vice-roi a voulu présenter au monde des types vivants.

L'Européen, le Français, le Parisien surtout, si prompt à traiter de sauvages tous les individus qui ne portent pas son costume, et qui ignorent le patois qui se parle de la porte Maillot à Bercy, ou de la barrière de l'École à celle de Belleville, le Parisien a l'air tout étonné, en regardant ces individus, qui appartiennent cependant à la classe ouvrière ou marchande. Noblesse d'attitudes, finesse de formes, intelligence du regard, tout cela surprend, étonne, et l'on se prend, sans le connaître, à aimer ce peuple. Il y a sur ces physionomies je ne sais quelle bonté naïve qui vous charme tout d'abord.

Eternel mystère que l'homme n'approfondira jamais !...

Deux fois cette nation a été grande, puissante et admirée. Toutes les nations de la terre, peut-être, se sont précipitées à tour de rôle sur elle, l'ont foulée, trépignée, anéantie. Depuis l'invasion des Parthes et des Mèdes jusqu'à celle de la République française ; depuis la conquête de Rome païenne jusqu'aux irruptions des soldats de la paix, l'humanité tout entière, comme une trombe vivante, a passé sur elle, bien autrement terrible que le Nil dans ses fureurs.

Il n'y a pas encore un siècle qu'elle respire. Eh bien, au

lieu de voir marqués sur sa face la tristesse, l'abrutissement, le désespoir de l'Indien, l'effarement, la terreur du juif, — c'est avec un visage d'enfant, calme, souriant, l'œil brillant d'intelligence et de bonté, qu'elle vient au-devant de la civilisation moderne. Aussi faut-il être aveugle pour ne pas voir que, fidèle à son passé, c'est encore elle qui se mettra un jour à la tête de l'islam, pour marcher à la tête du progrès.

La cour intérieure est bordée, sur deux côtés, de boutiques, séparées du public par une simple balustrade. Elles se ferment au moyen de deux volets qui se rejoignent transversalement. Sur le volet supérieur, lorsqu'il est relevé, se trouve l'enseigne; le volet inférieur sert de parquet, et c'est là que travaillent les ouvriers. La boutique proprement dite sert de magasin aux objets fabriqués. *Quand le marchand s'absente dans la journée*, dit M. Mariette, *il étend devant sa porte un simple filet que tout le monde respecte.*

Et le célèbre égyptologue ajoute :

« Telles sont les boutiques des fameux bazars de l'Orient, » et il n'y en a point d'autres. Nos fastueux magasins, où l'a- » cheteur paie sans compensation un luxe qui ne devrait pas » le préoccuper, puisqu'il n'en reste rien sur la marchandise » qu'il emporte chez lui, sont absolument inconnus en » Orient. »

Si vous le voulez, lecteurs, je vais vous présenter à nos nouveaux amis.

Gabriel Girguiz est un Arménien; il est établi bijoutier au Caire, et travaille là, avec deux ouvriers et deux aides; il fabrique des bagues, des bracelets, des pendants d'oreilles, etc.

Un confrère a sa boutique un peu plus loin. C'est *Chek-Aly*, un homme fort beau, négociant honorable, et que la considération dont il jouit dans tout le Soudan a fait choisir par la Commission pour venir à Paris. Il a également deux ouvriers et deux aides, et ne s'occupe que d'une fabrication spéciale au Soudan.

A terre est un foyer, dont un petit négrillon entretient le feu, en soufflant dans un tube. Sur ce feu est le creuset, où l'on fait chauffer l'argent, pour le rendre plus malléable; puis on le martèle, et enfin on le transforme en fils.

C'est avec ces fils qu'on fabrique ces espèces de coquetiers en filigrane d'un travail admirable, qui servent de supports aux petites tasses à café. Nous avons admiré chez Chek-Aly une paire de flambeaux d'un travail remarquable.

Voici un autre artiste; c'est *Mohammed-Ide*, brodeur du Caire. Il n'est pas comme les brodeurs européens, qui ont besoin de dessinateurs. Il fait lui-même ses modèles, — au crayon d'abord, — sur un papier poncé par derrière. Lorsqu'il a arrêté son dessin, il noircit les parties pleines qui doivent être brodées, afin de se rendre compte de l'effet; si ses ornements sont trop maigres ou trop lourds, il recommence. Quand il est satisfait, il reporte ses lignes sur un autre papier, et les découpe avec un couteau. Alors, il place ce modèle sur l'étoffe et brode.

Le sellier *Houssein*, que nous trouvons un peu plus loin, opère à peu près de la même manière pour l'ornementation de ses harnachements.

Regardons maintenant *Ahmed* le chiboukier. Au moyen de sept soies de différentes couleurs, qui sous sa main vont, viennent, passent, repassent, se croisent avec une rapidité vertigineuse, il forme les dessins les plus capricieux. Et observez bien ce travail; vous verrez qu'il n'y a rien de nouveau sous le soleil : — c'est exactement la théorie du métier à la Jacquart.

Admirons en passant les jolies passementeries que confectionne *Ibrahim-Chaerkawy* avec son ouvrier, et dirigeons-nous vers le fabricant de nattes.

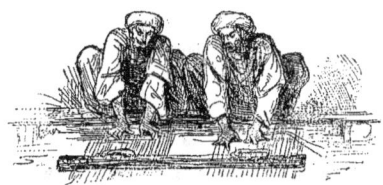

Voici *Saïd-Ahmed* et son compagnon, à genoux sur une planche, passant, avec un ensemble et une adresse extraordinaires, des brindilles végétales entre des ficelles accrochées à deux poutres qui composent tout le métier. Une troisième poutre volante, qu'ils saisissent de temps en temps, en l'attirant brusquement à eux, sert à comprimer les brindilles et à donner du corps au paillasson. Parfois ils font voler un fil à travers la trame; les doigts marchent rapides le long des cordes, la poutre volante porte son coup sourd, et sur la natte se forment des dessins, des arabesques d'une grande régularité.

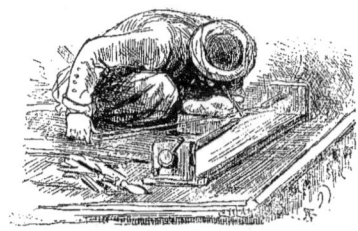

Salut au doyen de l'Okel, à *Aly-Kourdi*, tourneur de moucharabiehs *en bois tendre et en bois dur*, comme il s'intitule. Aly-Kourdi est là, indifférent à toute autre chose qu'à son travail ; sa tête grisonnante est baissée sur un petit bout de bois qu'il taille avec patience, et il ne la relève pour regarder si sa pièce est découpée comme il le voulait. Alors il rapproche les deux pointes de fer du petit tour qu'il a devant lui, et pendant que de la main gauche il tourne, au moyen d'une corde attachée à une sorte d'archet, et que de la main droite il dirige l'outil tranchant contre l'objet, c'est avec le pied qu'il ajuste la pièce sur le tour. Il y a foule devant lui; les réflexions se croisent, les louanges sur son adresse éclatent de tous côtés. Lui ne s'occupe que de faire travailler ses mains et son pied, de faire marcher son espèce de viole, puis d'ajuster les unes aux autres toutes ces petites pièces de bois. En se servant toujours de son orteil, comme de ses doigts, il monte ses gracieux moucharabiehs. Et quand

il retournera là-bas, dans sa patrie, le brave homme ne se doutera même pas que toutes les nations du monde ont défilé devant lui en l'admirant. Vieil Aly, tu es un sage, et tu sais bien que ce n'est pas là qu'est le bonheur.

Dans un des coins de l'Okel est une boutique fermée ; c'est là que *Aly Davala*, le barbier, exerce son métier avec ses rasoirs en acier d'Egypte, qu'il repasse, en ne donnant au tranchant de la lame qu'un seul biseau.

Depuis quelque temps, il est du dernier raffiné, parmi les curieux qui viennent visiter l'Exposition, de se laisser pousser la barbe pendant deux jours, afin d'avoir le plaisir de se faire raser par Aly Davolo.

Un escalier conduit à une charmante galerie, située au premier étage. Dans l'Okel du Cheikh Abd-el-Mansour, qui en a fourni le modèle, cette galerie conduit à des logements.

A la place de ces logements se trouvent ici deux salles, l'une servant de lieu de réunion à la commission vice-royale, et l'autre contenant un musée d'anthropologie, composé d'environ 500 têtes de momies et d'une demi-douzaine de momies entières.

Pour visiter la salle d'anthropologie, il faut demander des cartes, soit à M. le commissaire général de l'Egypte, soit à M. le docteur Broca.

Au rez-de-chaussée on aperçoit une porte à laquelle veille un surveillant ; cette porte conduit au café dont nous parlerons tout à l'heure.

∴

Auprès de l'Okel s'élèvent les écuries, qui renferment deux dromadaires et deux ânes.

Le dromadaire est un animal de course, doué d'une vitesse remarquable ; l'âne d'Egypte est la monture favorite des Egyptiens, tant à cause de la douceur et de la rapidité de sa marche que du peu de soins qu'il réclame.

Les dromadaires du vice-roi sont d'une grande élégance de formes. Ce sont deux femelles : l'une, de la race des bicharis, est née dans le Soudan, et a dix ans ; l'autre, de la race d'haïdi, est née dans la Basse-Egypte et a neuf ans.

Ces dromadaires sont confiés à deux coureurs : *Moussalam* et *Hodeh*. Moussalam est un beau garçon, qui donne une idée du type égyptien de la période pharaonique : grand, élancé, la poitrine large, mais plate, les épaules hautes, pas de hanches, la tête belle et régulière. Il est magnifique en grand costume, avec sa longue robe de soie sombre, sa ceinture à laquelle pend son sabre et son fusil en bandoulière croisé, avec la ghebira ou giberne.

Les ânes, l'un blanc, âgé de trois ans, originaire de la Basse-Egypte ; l'autre noir, âgé de quatre ans, originaire de la Moyenne-Egypte, sont fort jolis. Ils sont montés par les deux saïs *Moustapha* et *Saïd*.

Tous les jours, vers onze heures du matin, les animaux sortent des écuries et vont faire une promenade, après avoir exécuté une fantasia.

∴

Outre les bâtiments situés dans le parc, le vice-roi possède sur la Seine, amarrée près du pont d'Iéna, une magnifique embarcation, qu'on nomme *daabich* en Egypte, et qui a été baptisée *Bent-el-Nil* (la fille du Nil).

Le public n'est pas admis à la visiter, et dernièrement, je crus que je paierais cher la négligence de n'avoir pas demandé une autorisation écrite.

J'étais avec un des artistes qui ont travaillé à l'Exposition égyptienne ; nous étions accompagnés d'un gardien, et nous nous trouvions déjà au milieu de la planche volante qui conduit sur le pont du petit navire, quand le raïs *Mohammed*, se levant, l'œil étincelant, nous cria en arabe de nous arrêter. Le raïs Mohammed est un homme de quarante ans, à la figure impérieuse, un fidèle croyant, qui n'a jamais bu de vin ni mangé de viande. Notre conducteur, un brave Alsacien, pensant probablement que, pour se faire comprendre, il suffisait de crier bien fort, se mit en devoir de lui expliquer, dans son patois franco-allemand, que, puisqu'il était avec nous, c'est que nous étions autorisés ; et nous continuâmes à avancer.

La colère du patron de l'embarcation allait en augmentant. J'essayai quelques mots en langue sabir... Inutile. Mohammed, entouré de ses treize matelots, nous montrait le poing, et je vis le moment où ses hommes allaient secouer la planche et nous envoyer tous les trois dans la Seine, quand mon compagnon eut l'idée de crier le nom du commissaire général.

Le raïs posa la main sur sa poitrine et s'inclina. Ses matelots reculèrent, et nous arrivâmes à bord. Cependant il semblait réfléchir ; tout à coup, s'adressant à moi :

— Charles-Edmond, me dit-il, et de l'index de sa droite sur sa main gauche ouverte, il fit un signe que je compris.

Il me demandait un papier. Ma foi ! il faut bien l'avouer, je trompai sa confiance. Je fouillai dans mon calepin, et tirant la première carte venue, je la lui présentai. Il l'examina assez longtemps, en faisant marcher sa tête comme un homme qui lit ; malheureusement ses yeux se promenaient de droite à gauche, au lieu d'aller de gauche à droite. Puis son visage s'éclaircit ; il sourit, me tendit la carte, me fit ce charmant salut oriental qui va de la poitrine à la bouche et au front : — cœur, baiser, pensée, — et me servit lui-même de guide, pendant que ses magnifiques matelots tapaient sur l'épaule du gardien, ancien soldat, chamarré de médailles, en l'appelant : *Camerou*, — camarade probablement.

L'intérieur de la daabieh est d'un luxe vraiment oriental. Elle est doublée d'un bois qui ressemble à l'acajou. Des glaces partout, un salon, deux autres petites pièces, avec les divans et les oreillers classiques. Le tout d'un goût exquis.

Maintenant, rentrons dans le parc, et dirigeons-nous vers le côté nord de l'Okel. Nous allons au café.

La façade septentrionale de l'Okel présente deux portes, à l'une desquelles veille un des gardiens de l'Exposition. Tout le monde n'entre pas ; il y faut donner des jetons, que délivre très-obligeamment du reste M. le commissaire général, lorsqu'il est sûr d'avoir affaire à des gens convenables ; ici nous recevons l'hospitalité du vice-roi.

Lorsque la porte s'ouvre, un jeune homme en costume européen, coiffé du tarbouche égyptien, vient au devant de vous, et vous reçoit, au nom de son maître Ismaïl-Pacha, souverain de l'Egypte.

C'est Abdallah-Zadig-Effendi, le chef des cinquante-sept indigènes envoyés à Paris.

Abdallah a la figure douce et intelligente, et fait les honneurs du café avec cette grâce, cette politesse, cette *gentry* dont la France croit posséder le monopole. Ce qui prouve, une fois de plus, que l'éducation donnée en Egypte est excellente.

Il est élève de l'*Ecole du gouvernement*, fondée par Abbas-Pacha pour former des fonctionnaires capables, et il est *Effendi*, ce qui, en Egypte, où toutes les positions sont assimilées à celles de l'armée, correspond au grade de capitaine adjudant-major.

Pour tout le monde, Abdallah est un jeune homme bien élevé et de belles manières; pour ceux qui ont eu le plaisir de causer d'une façon intime avec lui, (car il parle le français d'une manière très pure), il est plus que cela. C'est un homme de cœur et un esprit distingué, auquel on peut prédire un brillant avenir.

Lorsque vous êtes installé sur le divan qui règne autour de la salle, trois hommes sortent d'une petite pièce faisant face aux portes, et communiquant à l'entrée que nous avons signalée dans la cour intérieure de l'Okel.

L'un, grand garçon à la tête merveilleusement belle, tient un plateau sur lequel se trouvent disposées la cafetière et les tasses. C'est Hagha-Hassan, le maître du café. Le titre d'*Hagha*, en Egypte, correspond à celui d'*Hadji* dans les Etats Barbaresques, le Maroc, l'Algérie, Tunis et Tripoli. Il n'est porté que par ceux qui ont fait le pèlerinage de la Mecque, et donne le droit de porter le turban à fleurs jaunes.

Hagha-Hassan est assisté de ses deux aides, Ibrahim et Ismaïl, qui viennent apporter la chibouque et le café...

Avant l'arrivée du vice-roi, les deux gardes-chambres, Hagha-Ahmed et Mohammed-Salama venaient lui donner un coup de main; aujourd'hui ils sont au Selamlik, ainsi que Kossem, le cowas, qu'on apercevait parfois, bavardant dans le laboratoire.

Le cowas se tient à la porte du souverain, et, lorsqu'il sort, le précède, armé d'un bâton d'ivoire à pomme d'argent, ornée de chaînettes terminées par des grelots. Le tintement des grelots annonce que la foule doit s'écarter.

Parfois le café présente un aspect très animé.

Ici, c'est la tête un peu allongée, tenant à la fois du soldat et de l'artiste, du commissaire général, M. Charles Edmond, que l'on connaît déjà comme écrivain et comme auteur dramatique, et dont nous vous avons fait connaître le rôle dans l'œuvre égyptienne.

Auprès de lui se tient un homme d'une quarantaine d'années, à l'œil fin, au visage ouvert; c'est le général Chahim-Pacha, commandant les forces égyptiennes, et dont le bonheur est de faire envoyer des narghilés aux dames qui entrent dans le café, ce qui fait la joie de M. Savoye, le banquier du vice-roi.

Un peu plus loin, c'est la tête sérieuse de M. Mariette-Bey, auquel l'Egypte doit la découverte de tant de richesses archéologiques, et qui a dirigé d'une façon si remarquable toute la partie scientifique de l'Exposition.

A côté, causant en fumant leur chibouque, c'est M. Drevet, au talent duquel nous avons rendu hommage, et M. Bin, le peintre qui a décoré le temple de Philœ.

Tout auprès, allant les uns aux autres, est quelquefois Badry-Effendy, médecin du Caire, responsable, aux yeux du vice-roi, de la santé de ses sujets.

Plus loin, voici le coin des jeunes, qu'Abdallah-Effendi, toujours avide de savoir, interroge sans cesse, tout en ayant l'œil à ses affaires.

Ici la tête fine de M. Barbé, un paysagiste de talent, qui, sous les ordres de M. Bin, a dirigé les travaux de peinture. M. Barbé a déjà des campagnes, et sa collaboration avec Séchan dans la décoration du théâtre de Dolma-Batché et du kiosque des Eaux-Douces d'Asie, à Constantinople, a été pour M. Bin une garantie de capacité.

A côté de M. Barbé, causant avec M. Saniaville, l'économe, la femme de ménage de l'exposition égyptienne, et avec M. Karl-Schrœder, qui a travaillé au plan de l'Egypte du colonel Mischer, deux élèves de M. Bin, MM. Mabboux et Blanc, ce dernier en loge, maintenant, à l'Ecole des beaux-arts. Puis les amis que je ne connais pas; puis les passants.

Et au fond, quelquefois seul, et fumant tranquillement en regardant tout le monde, et en travaillant pour toi, lecteur ingrat, le modeste auteur de ces études. Il est arrivé à la fin de ce travail qu'il eût aimé ne jamais voir finir, tant il y a trouvé de douces et de calmes jouissances.

Puisse-t-il, ô mes compatriotes! vous avoir appris à aimer et à connaître ces nations jeunes et vivaces, que vous traitez si légèrement, et surtout cette Egypte, si belle et si active, qui, dans cinquante ans, sera la France de l'Orient.

Quant à nous, en quittant ce peuple qui est venu si franchement ici nous exposer sa vie passée et présente, nous emportons l'orgueil de lui avoir donné le premier le *Salam*, et d'avoir été le seul journaliste qui ait étudié son Exposition dans toutes ses parties, en y mettant tout ce dont nous étions capable, peu de talent sans doute, mais la conscience et l'impartialité. EDOUARD SIEBECKER.

Le Barbier du Caire.

COURRIER DE L'EXPOSITION

ELLES sont là réunies, froissant dans leurs mains la gaze et la mousseline, ajustant un pistil, enroulant une tige, et comme nous l'a fait observer Charles Monselet, avec qui nous admirions leurs gracieuses attitudes : « les fleurs naissent sous leurs doigts. »

Plus prosaïque dans son lyrisme, Jules Dementhe nous a tiré en arrière, pour nous affirmer « que c'était comme un bouquet de fleurs, » et nous sommes heureux de consigner ici l'opinion de deux amants des muses, à l'endroit de ces jeunes personnes.

L'atelier de fleurs, qui fait l'honneur de la sixième galerie, est situé non loin des chapeaux de feutre, aux environs de la section belge, en inclinant à droite, comme qui voudrait aller voir les produits bruts et ouvrés des industries extractives, — mais personne n'en a jamais eu l'idée.

Un groupe de jeunes filles souriantes, à demi attentives, babillant sous cape, se faisant sérieuses sous les yeux trop ardents, sont là, occupées à tremper leurs doigts dans la gomme, en l'honneur de la flore artificielle.

Avons-nous besoin de le dire? Ce sont des fleuristes françaises, créant des merveilles de goût et de délicatesse, avec de petites mains qui voltigent comme des papillons autour des pétales qu'elles assemblent. Elles ne se contentent pas de fabriquer, elles vendent « roses et jasmins, » comme la bouquetière de Béranger, et l'on a pour un franc une fleur et un sourire. C'est le triomphe du bon marché.

.⋅. Nos lecteurs savent avec quelle sollicitude nous avons étudié l'Exposition orientale du Champ-de-Mars, qui nous paraît la plus merveilleuse création de notre parc international. Quoique nous ayons dit quelques mots de la réclamation qui nous arrive, nous lui donnons volontiers une hospitalité plus large, en insérant *in extenso* une lettre que nous recevons de M. Émile Bin, auteur de trois des stèles intérieures du temple de Philœ.

A Monsieur le Directeur de l'*Album de l'Exposition illustrée*.

Paris, le 15 juin 1867.

Monsieur le Directeur,

Bien que les travaux de peinture décorative, exécutés par moi dans l'Exposition royale égyptienne, soient une œuvre d'art purement archéologique, et pour laquelle j'ai dû entièrement annihiler ma personnalité, veuillez me permettre une légère rectification au sujet de l'article critique, tout bienveillant du reste, qu'a publié votre excellent journal sur les peintures du temple de Philœ.

La nécessité d'accélérer ces travaux, dont j'avais été entièrement chargé, jointe à des considérations personnelles, ont déterminé la Commission à distraire de mon travail une des quatre stèles qui décorent les parois intérieures du temple : c'est précisément la stèle de droite en entrant, celle-là même qui soulève la critique de M. Siebecker.

Chaque artiste accepte avec reconnaissance les enseignements de la critique pour ses propres œuvres; mais il ne peut en conscience assumer la responsabilité des œuvres d'autrui.

Je vous serais très obligé, monsieur le directeur, de vouloir insérer cette petite rectification dans votre prochain numéro, et, d'accepter, avec mes remerciements, l'assurance de ma parfaite considération.

ÉMILE BIN.

.⋅. Les rois s'en vont! c'est la phrase stéréotypée que l'on a pu lire depuis huit jours dans toutes les feuilles politiques et littéraires. Ils s'en vont, accablés de politesses, fatigués de réceptions, ahuris de fêtes, étourdis d'acclamations. La France ne marchande pas son enthousiasme.

Il en va venir d'autres. Mon Dieu! c'est comme dans ce conte où le héros se plaignait de manquer d'Andalouses. — Que ne vas-tu en Andalousie? disait son ami. Là, on prend une Andalouse ; on en prend deux, trois, quatre; on en prendrait même cinq que personne ne s'en étonnerait. Ainsi des monarques. L'Exposition internationale est leur rendez-vous de plaisir. On se paie un souverain, deux, trois, quatre; on en voudrait un cinquième qu'il ne ferait pas défaut. Et cela fait la joie de la province et de l'étranger. Ceux qui ont manqué la Russie, ceux qui n'ont rien vu de la Prusse seront plus heureux avec l'Angleterre ou l'Italie. On parle même timidement du Saint-Père. Cela nous paraît à la fois hardi et improbable; — c'est un bruit que les tourniquets font courir.

.⋅. Les francs-tireurs des Vosges, au nombre de quelques centaines, se sont emparés de Paris et de l'attention publique, au moins à l'égal des fêtes couronnées. Ils vont, ils viennent, ils se multiplient tellement qu'on les croirait dix fois plus nombreux qu'ils ne le sont en réalité. Avec leur blouse grise, leur feutre et leurs plumes d'aigle, on les prend pour Robi-

Le départ des rois

des-Bois, et l'on se prend, malgré soi, à fredonner l'air de *Freyschutz*: *Chasseur diligent*...

Pour être né dans les Vosges, on ne saurait avoir l'air plus tyrolien. Des journaux complaisants nous ont initiés aux mœurs de cette corporation, qui semble avoir gardé les traditions du moyen âge et les vieux us des corps des métiers. Ainsi, les francs-tireurs ont un roi, et leur mode d'élection est fort simple; on donne la couronne à celui qui met le mieux dans le blanc. Ce roi a de singuliers privilèges. Il fait reine, pour vingt-quatre heures, la femme qu'il trouve le plus à son goût, et la choisit librement parmi les beautés de la ville. Cet honneur, dit-on, ne se refuse pas. Reste à savoir s'il est envié.

... Il nous est arrivé des sauvages, et des sauvages tellement authentiques qu'ils font pâlir toutes les autres excentricités de l'Exposition. Un grand gaillard efflanqué, orné de plumes et de verroteries, se promène dans les allées du Champ-de-Mars avec des balancements de torse et d'épaules. Il porte un anneau passé dans les cartilages du nez. Ce détail est charmant, mais il nous a paru singulièrement blanc pour une peau-rouge.

Auprès de lui trottine une petite femme de quatre pieds de haut, qui ne va guère qu'à la ceinture de son seigneur et maître, et qui nous donne un médiocre échantillon de la beauté des races libres. Ainsi que le disait très justement une petite dame fort bien pointe: « Ça, une sauvage! où est le mérite, s'il vous plaît? »

L.-G. JACQUES.

ENCORE LES PIANOS AMÉRICAINS

Dans la dernière livraison de l'*Album*, notre collaborateur M. P. Deschamps a bien voulu discuter l'opinion que j'avais précédemment exprimée, à l'égard des pianos américains exposés au palais du Champ-de-Mars, et provenant des fabriques de MM. Steinway, de New-York, et Chickering, de Boston. Après avoir rendu hommage aux produits de la maison Chickering, j'avais particulièrement insisté sur les mérites des pianos Steinway, que je considérais et que je considère encore comme les *premiers du monde, sous tous les rapports*,—réserves faites, il est vrai, quant à la différence du prix des pianos Steinway avec ceux des principales maisons européennes.

Non-seulement M. P. Deschamps n'est pas de mon avis, relativement à la supériorité *absolue* des pianos Steinway sur tous les autres, quelle que soit leur provenance, mais mon honorable contradicteur conteste jusqu'à la valeur des procédés qui sont actuellement spéciaux à la maison Steinway.

J'ai donc à discuter à mon tour les opinions émises par M. P. Deschamps, au double point de vue de la valeur purement artistique des instruments de MM. Steinway et des particularités de leur construction.

Avant d'entrer dans le vif de cette double question, je voudrais prévenir toute équivoque sur le caractère du débat, qui ne peut avoir d'intérêt, qu'à la condition de ne laisser prise à aucune arrière-pensée dans l'esprit du lecteur, quant à la parfaite sincérité des deux opinions en présence. — A ceux qui croiraient devoir s'étonner de cette manière de précaution oratoire, je rappellerai que, depuis plus de deux mois, les journaux spéciaux qui ne vivent que de la réclame,— notamment la plupart des journaux de musique, — se sont emparés de la question des pianos américains avec une telle véhémence, que la majeure partie du public en est venue à ne plus accueillir, sans une secrète défiance, les appréciations de la presse à cet égard.

Je n'entends point me faire l'accusateur de cette fraction du journalisme parisien. Mais, ainsi que l'a fort bien dit M. P. Deschamps, comme il s'agit ici de « discuter loyalement et sérieusement » la valeur des pianos américains, il m'a semblé qu'il n'était pas utile de déblayer préalablement le terrain.

J'ajoute — peut-être par excès de précaution — que je n'ai pas l'honneur de connaître MM. Steinway, et qu'en combattant les objections de mon honorable contradicteur, je me borne à soutenir une opinion affermie par une série d'examens attentifs.

J'arrive maintenant à ces objections.

Dans le premier article, auquel a répondu M. P. Deschamps, j'ai signalé, comme une des causes de la supériorité du son des pianos à queue Steinway, le *croisement et la superposition des cordes*.

« Ces prétendues innovations, dit M. Deschamps, sont, pour la plupart, de vieilles inventions françaises, que nos fabricants ont depuis longtemps abandonnées, *après en avoir reconnu les inconvénients.* »

Je concède volontiers à M. Deschamps que le système du *croisement des cordes* soit une « vieille invention française »; seulement, nous ne nous entendons pas sur le chapitre des *inconvénients*. Ces inconvénients, dont la maison Steinway a fini par triompher, consistaient uniquement,—je l'ai dit déjà, — dans la difficulté de donner à la table d'harmonie assez de force, pour résister à l'énorme supplément de tension résultant de l'allongement des cordes; car, au point de vue de la sonorité et de la qualité des timbres, l'innovation était et continue d'être excellente; cela n'est pas niable aujourd'hui.

Par conséquent, l'inconvénient ne venait pas du système des cordes croisées, mais des tables d'harmonie, qui manquaient de la force de résistance nécessaire à son application. Il eût donc été plus juste de dire que les anciens facteurs français ont renoncé à cette innovation, non parce qu'elle était défectueuse en soi, mais parce que les fabricants ont été définitivement arrêtés par un problème de construction.

Ce problème, repris plus tard par la maison Chickering, de Boston, qui y a renoncé à son tour, a été résolu par MM. Steinway, au moyen d'un système de vis et de barrage métallique, formant en même temps un appareil *résonnateur*, dont l'invention n'est pas contestée au facteur newyorkais.

On voit, d'après ce qui précède, que la paternité du système des cordes croisées *n'est pas en cause*, comme paraît le croire M. P. Deschamps. La seule invention que revendiquent, et à bon droit, MM. Steinway, c'est le *mode d'application* de ce système.

Voilà qui est clair, ce me semble, et d'autant plus clair que, je le répète, aucune contestation ne s'est élevée sur ce point.

Ceci m'autorise à dire que mon contradicteur se trompe, lorsqu'il affirme une seconde fois que les instruments de la maison Steinway ne sont que des *copies* des grands pianos d'Érard.

A ce propos, M. P. Deschamps fait remarquer que les facteurs américains Steinway et Chickering « ont littéralement emprunté à la maison Érard son système d'agrafes et sa mécanique à double échappement. »

Ce fait n'a jamais été nié par personne, et MM. Steinway eux-mêmes le proclament très haut dans une brochure où ils parlent du « célèbre facteur SÉBASTIEN ÉRARD, à qui la fabrication des pianos *doit énormément*, » et plus loin « des agrafes *si ingénieusement inventées* par S. ÉRARD, et qui furent adoptées par la maison STEINWAY ET FILS pour ses pianos à queue. »

D'autre part, M. P. Deschamps dit que « les pianos américains sont généralement au-dessus du diapason des pianos français, » et, selon lui, cette différence doit contribuer à « augmenter la facilité de la production du son dans les basses; » il ajoute que cette différence est surtout sensible dans les pianos Chickering.

M. P. Deschamps fait erreur, d'abord en ce qui concerne ces derniers pianos, qui sont au contraire *un peu plus bas* (d'un *huitième* de ton peut-être) que les pianos Steinway. Ensuite, le maximum de cette différence, sur laquelle est appuyée l'objection, ne va guère au delà d'un *quart de ton*. J'ai personnellement constaté le fait, au moyen du diapason *normal* français, ce qui revient à dire que les pianos Steinway, par exemple, sont, à si peu près d'une nuance imperceptible, accordés sur notre ancien diapason. Or, je crois qu'il serait puéril d'attribuer la clarté et la puissance exceptionnelles des basses d'un piano à une différence d'accord qui échappe quelquefois aux oreilles les plus exercées.

Si l'aridité de tous ces détails ne me forçait d'abréger, je pourrais encore signaler à l'attention de M. P. Deschamps maintes particularités de la construction des pianos américains, grâce auxquelles ces admirables instruments sont insensibles aux terribles caprices climatériques du Nouveau-Monde, et tiennent l'accord avec une fermeté qu'on rencontre bien rarement dans nos meilleurs pianos français.

Il est maintenant d'autres points sur lesquels la discussion est fort difficile, sinon impossible. Il s'agit du son des pianos américains, des qualités mécaniques de leur clavier, et de l'homogénéité de leurs registres, sur toute l'étendue de l'échelle.

M. P. Deschamps trouve que les instruments américains ont un son *creux et métallique* ; que les diverses parties de l'échelle chromatique — *basses, médium* et *dessus* — sont dépourvues d'égalité, et que l'entre-croisement des cordes est pour beaucoup dans cette inégalité. De mon côté je ne vois, — dans les Steinway surtout, qui, selon moi, sont supérieurs aux Chickering, — je ne vois, dis-je, que de merveilleuses qualités, là où M. Deschamps ne voit que des défauts. Or, il est bien difficile de prouver, même à l'homme le plus disposé à la conversion, que tel son qui lui paraît *creux et métallique* a au contraire une rondeur et un moelleux parfaits.

Je ferai seulement remarquer à M. Deschamps que la conclusion de son article est un peu en désaccord avec l'extrême rigueur de ses jugements.

« Si, *comme tout le fait croire*, dit-il, et COMME ILS LE MÉRITENT du reste, les pianos américains ont la grande médaille à l'Exposition, cela voudra dire simplement qu'ils sont *les meilleurs, après ceux des maisons Erard et Pleyel.* »

On admettra difficilement, peut-être, que des pianos dont le son est *creux et métallique*, et qui *manquent d'égalité dans les diverses parties de leur clavier*, méritent le rang que M. Deschamps veut bien leur assigner. S'ils avaient toutes les imperfections ci-dessus, ce n'est pas au premier, mais au dernier rang qu'il faudrait les reléguer, au delà même de ces pauvres pianos suisses, qui en sont encore aux tâtonnements de la fabrication.

M. Deschamps a cité, à l'appui de son opinion, les noms de MM. Lubeck, Wolff et Quidant. A cet égard, ma réponse sera courte. M. Ernest Lubeck est un pianiste dont j'estime infiniment le talent. Mais tous ceux qui connaissent les habitudes de la maison Erard savent très bien que M. Lubeck est mal placé pour donner son avis dans un pareil débat.

M. Wolff est associé de la maison Pleyel-Wolf et C°, ce qui me dispense de récuser autrement son témoignage.

Quant à M. Quidant, qui est attaché depuis de longues années à la maison Erard, j'avoue que je m'attendais bien peu à le voir citer comme une autorité.

Que mon honorable contradicteur me permette donc de lui dire finalement que, dans cette occurrence, il a surtout fait œuvre de bon patriote. J'admire le sentiment qui m'a valu l'honneur de sa discussion ; mais mon patriotisme n'est pas assez tenace pour avoir force de loi dans une question d'instruments de musique.

Le duc d'Ayen s'étant permis de mal parler des détestables vers de la tragédie du *Siége de Calais*, de du Belloy, s'attira cette observation de son roi :

— Je vous croyais meilleur Français !

J'en aurais fait juste autant que le duc d'Ayen.

C'est pourquoi je persiste à croire et à dire que les pianos de la maison Steinway, de New-York, sont — quant à présent au moins — les premiers du monde.

LÉON LEROY.

CHIMIE ET ARTS CHIMIQUES

LES COULEURS MINÉRALES — LE BLANC DE ZINC — LE SULFATE DE BARYTE

RAPPÉ des dangers que présente la fabrication de la céruse, Courtois, préparateur de chimie à Dijon, proposa, en 1780, de remplacer le blanc de plomb par le blanc de zinc. Guyton de Morveau et Atkinson poursuivirent les essais commencés par Courtois ; mais, soit que le prix du zinc fût trop élevé, soit que la fabrication ne fût pas régulière ou que la publicité fît défaut, le nouveau blanc resta presque sans emploi jusqu'en 1849. C'est à cette époque que M. Leclaire, maître peintre à Paris, fortement soutenu par la Société de la *Vieille-Montagne*, et plus heureux que ses prédécesseurs, parvint, à force de travail et de persévérance, à faire employer le blanc de zinc concurremment avec la céruse.

Le blanc de zinc ou *pompholyx*, *lana philosophica* des anciens, est de l'*oxide de zinc*. Ce corps prend naissance toutes les fois que du zinc en fusion se trouve au contact de l'air. Cette préparation est trop simple pour qu'on ait pu y apporter de grands perfectionnements ; les seuls qui aient été introduits ont porté sur la disposition des foyers et des chambres où l'on recueille le blanc de zinc.

Voici, en résumé, comment l'oxide de zinc se fabrique dans la grande usine d'Asnières, créée par M. Leclaire. Le zinc est introduit dans des cornues, analogues à celles qui servent à fabriquer le gaz, rangées horizontalement les unes au-dessus des autres, et chauffées par un même foyer. Ces cornues débouchent dans un grand cylindre vertical, communiquant aux chambres destinées à recueillir le blanc de zinc ; dans le cylindre circule un courant d'air chauffé à 300 degrés. Sous l'action du feu le zinc entre en fusion et commence à distiller ; les vapeurs métalliques, au sortir de la cornue, se combinent à l'*oxygène* de l'air, pour former le blanc de zinc qui, entraîné dans les chambres, se dépose sur des trémies sous forme de flocons blancs très-légers.

Dans l'usine de Grenelle, dirigée par M. Latry, on alimente les cornues avec du zinc en fusion ; la chaleur du métal fondu est utilisée pour liquéfier le zinc contenu dans des cornues, disposées à la partie supérieure du fourneau ; malheureusement ce procédé, dû à M. Sorel, ne réalise pas l'économie de combustible que la théorie semble indiquer ; mais il donne des produits qui nous ont paru être de très-belle qualité.

En Amérique, à New-York, on fabrique le blanc de zinc sans avoir recours au zinc métallique ; on broie simplement le minerai rouge de zinc sulfuré avec du charbon de bois, et le mélange est introduit dans de grandes moufles chauffées à blanc ; le charbon réduit le sulfure de zinc à l'état métallique, et un courant d'air transforme le zinc en oxide. Ce procédé se rapproche beaucoup de celui que les anciens employaient pour préparer le *pompholyx*, procédé qui a été décrit par Pline.

Une des causes qui se sont le plus opposées à la propagation de l'emploi du blanc de zinc dans la peinture, c'est la difficulté de composer des huiles siccatives sans le secours de la litharge (oxide de plomb). M. Leclaire a heureusement paré à cet inconvénient ; on prépare maintenant d'excellentes huiles siccatives, en faisant bouillir l'huile de lin ou d'œillette avec du *bioxide de manganèse*.

Le blanc de zinc se fabrique sur une grande échelle ; il est employé aux mêmes usages que la céruse ; on en fait une glaçure inoffensive pour les cartes de visite et les boîtes à bonbons. Il est devenu la base d'un grand nombre de couleurs fines, telles que le *vert de Rinman* et les chromates de zinc.

La peinture au blanc de zinc coûte un peu moins cher que celle à la céruse, parce qu'elle *couvre* une plus grande surface ; mais elle dure moins et s'écaille assez facilement. Elle offre, toutefois, l'immense avantage de n'être point vénéneuse et de ne pas noircir, comme le fait le blanc de plomb. Les usages si nombreux du zinc métallique maintiendront toujours ce blanc à un prix assez élevé.

SULFATE DE BARYTE.

La découverte d'un procédé économique, pour fabriquer la *baryte caustique*, serait féconde en résultats. Cette base peut, en effet, remplacer avantageusement la *potasse* dans un grand nombre de ses composés, tels que les *chromates* qui servent à

préparer les couleurs vertes et jaunes, et les *manganates* qui sont des désinfectants énergiques. La baryte servirait encore à extraire industriellement l'oxygène de l'air atmosphérique, et à fabriquer les composés cyanogénés, par le procédé de MM. Margueritte et Sourdeval. MM. Le Play et Dubrunfaut ont pris un brevet pour extraire le sucre contenu dans les mélasses, au moyen de la baryte. Cette base peut remplacer aussi l'oxide de plomb dans la composition du cristal. Combinée à l'acide *nitrique*, elle forme la base d'une excellente poudre de mine. Tels sont les principaux services que la baryte sera appelée à rendre, dès qu'on pourra la produire à bas prix.

Jusqu'à ce jour, le seul composé barytique qui soit employé dans les arts est le *sulfate de baryte*, connu dans le commerce sous le nom de *blanc fixe, blanc permanent*.

Le *sulfate de baryte* natif ne peut être employé directement dans la peinture, car, en raison de son état cristallin, il couvre fort mal ; on est donc obligé de le préparer par précipitation. C'est tantôt le *carbonate*, tantôt le *sulfate* natif, qui sert à la fabrication du blanc fixe.

Il y a quelques années, lorsqu'on voulait préparer le sulfate de baryte, on attaquait le *carbonate* par une solution à 25 degrés Baumé d'acide *chlorhydrique* ; puis on précipitait le *chlorure de baryum* ainsi produit par de l'acide *sulfurique* dilué; on brassait le mélange, et on mettait le blanc à égoutter. Cette opération donnait en résidu une solution d'acide *chlorhydrique* à 6 degrés Baumé, qui, en raison de sa dilution, trouvait peu d'emploi. M. Pelouze, que la science vient de perdre, rendit le procédé économique, par une modification fort ingénieuse : On dispose, au fond d'une cuve doublée de plomb, du *carbonate de baryte*, et on le recouvre avec de l'acide *sulfurique*, auquel on a ajouté 3 à 4 0/0 d'acide *chlorhydrique*; puis on porte à l'ébullition. L'acide *chlorhydrique* attaque une petite quantité de *carbonate de baryte*, et en forme du *chlorure de baryum*, qui est aussitôt précipité à l'état de *blanc fixe* par l'acide *sulfurique*. L'acide *chlorhydrique*, mis en liberté, dissout une nouvelle quantité de *carbonate* que l'acide *sulfurique* précipite... et ainsi de suite, jusqu'à ce que tout le *carbonate de baryte* ait été transformé en *sulfate*.

M. Olive a exposé de très beaux spécimens de blanc fixe, obtenu, nous le pensons du moins, par ce procédé.

M. Kulman, le savant industriel de Lille, fabrique en grand le sulfate de baryte par un procédé très ingénieux, qui a été récompensé par une médaille à l'exposition de Londres. Voici comment M. Kulman opère :

On broie un mélange de *sulfate de baryte* natif avec du *charbon* et du *chlorure de manganèse* (résidu de la fabrication du chlore), et l'on chauffe ce mélange dans un four à réverbère : le charbon transforme le *sulfate de baryte* en *sulfure de baryum*; il s'opère alors une double décomposition : le *soufre* du *sulfure* se porte sur le *chlorure de manganèse* et le transforme en *sulfure de manganèse ;* le *chlore* du *chlorure* se porte sur le *baryte* pour faire du *chlorure de baryum*. On reprend la masse par l'eau, et l'on précipite le *chlorure de baryum* par un sulfate ou par de l'*acide sulfurique* . Le blanc fixe qui se précipite est décanté, lavé et séché.

M. Kulman fabrique journellement deux tonnes de sulfate de baryte. Ce chiffre montre que ce blanc commence à être employé largement dans la peinture, et pour le glaçage des papiers et des cartes de visite.

Le sulfate de baryte est très brillant, très solide ; il couvre bien, ne noircit pas, et est tout-à-fait inoffensif; il participe des qualités de la *céruse* et du *blanc de zinc* , sans offrir les mêmes inconvénients; son emploi ne peut donc que se propager.

FERDINAND JEAN.

LE PLONGEUR DE L'EXPOSITION UNIVERSELLE

Nous avons récemment publié un article sur les appareils à plonger, qui sont une des curiosités de notre Exposition universelle. Malheureusement, la gravure qui accompagnait cette notice est assez mal venue, et quelque informe que soit la machine dans laquelle l'explorateur se renferme, notre dessin la faisait plus épouvantable encore.

Nous avons reçu des réclamations à ce sujet. Pour être plongeur, on n'en est pas moins homme, et l'on ne saurait abandonner toute prétention. Nous comprenons cette susceptibilité et lui donnons satisfaction, en publiant un croquis plus précis de l'appareil qui fait la joie des badauds et des hommes spéciaux sur la berge d'Iéna.

CAUSERIE PARISIENNE

Notre époque est, par excellence, l'ère des inclinaisons. On s'incline devant tout le monde. Si souple que soit d'ailleurs la colonne vertébrale, la perpétuelle répétition de l'exercice violent auquel on l'astreint ne peut manquer à la longue de lui devenir très dommageable. Aussi convient-il de prévoir une plantureuse récolte de maladies à venir pour les moelles épinières contemporaines.

D'autre part et comme compensation, il est très présumable que le nombre des rentiers doit, avant peu, s'augmenter dans des proportions considérables, grâce à l'énorme quantité de chapeliers que cette manie générale de saluts à outrance va forcément enrichir. Rien en effet n'use plus vite un couvre-chef que ce va-et-vient perpétuel, par lequel on le fait passer du sommet du crâne à l'extrémité du bras *et vice versa*.

Il y a, pour dire le vrai, plusieurs genres de salueurs.

Les uns, comme cet excellent M. B.., ont le salut dans le sang, si je puis ainsi dire. Pour eux, c'est une pure question de tempérament. Il leur faut saluer pour vivre, de même qu'il nous faut manger pour ne pas mourir. Chacun ici-bas a ses petites infirmités; eux ils ont le salut. — « Hors le salut, point de salut! » Telle est leur devise, et il n'est pas de puissances humaines capables de les en faire démordre. Aussi n'y a-t-il rien à dire là contre. Les plus ingénieux raisonnements seraient vains, et les plus effroyables menaces superflues. Les pommiers donnent des pommes, les vagues déferlent, les nuages crèvent, les singes grimacent, les chats griffent, les femmes minaudent, — et les gens dont je parle saluent. C'est loi de nature. Que cela nous agrée ou non, force nous est bien de le souffrir, ne le pouvant empêcher. De blâme il n'en saurait être question dans l'espèce. On ne reproche pas au feu sa fumée. A l'homme né salueur on ne saurait reprocher le salut. Donc, le mieux est de passer outre, en gardant tout commentaire pour soi.

Les autres apprennent le « salut » comme on apprend la valse. Pour eux c'est un moyen. On pourrait, sans compter le reste, citer pour exemple tous les salueurs administratifs. Que d'individus en place doivent une bonne part des honneurs dont ils jouissent, à quelques coups de chapeau distribués, de droite et de gauche, avec discernement! Il y aurait là-dessus fort à dire, — si ce n'était la prudence à laquelle on m'a dès longtemps accoutumé. Toutefois cette variété de « respectueux » se conçoit encore à la rigueur : la vie est chère à Paris; et puis madame aime à se montrer mise « comme tout le monde »; et puis on est bien obligé de se sacrifier un peu pour l'avenir des enfants qui grandissent, et patati et patata. Bref, on vous en donnera tant et tant, de ces bonnes raisons, que vous n'aurez plus le courage de regimber. Peut-être hausserez-vous les épaules, mais vous baisserez la voix. Or, on ne vous demande rien de plus.

Mais ce qui me stupéfie, — ce que je me trouve absolument inhabile à comprendre, — c'est l'éternelle révérence faite à tort et à travers devant tout et devant tous, par messieurs, jeunes ou vieux, obèses ou émaciés, que rien n'oblige — au contraire! — à de pareilles soumissions.

Quel est, par exemple, l'intérêt majeur du *Figaro* à prendre de pareilles attitudes? Son nom même ne devrait-il pas être le plus efficace préservatif contre ces manies à la mode? — En vérité, lorsqu'on lit dans cette feuille un article de M. Adrien Marx, qui pleure d'admiration et d'enthousiasme devant l'étrier d'un cheval impérial, on se demande à quoi songe la rédaction en chef. — Ce n'est pas de politique qu'il s'agit, mais de sens commun. Que le journal de M. de Villemessant arbore le drapeau de telle ou telle couleur, cela m'importe peu, et je ne suis pas ici pour contrôler son opinion. Seulement, j'ai le droit de demander à cette gazette, — qui me coûte 15 centimes par jour, — compte des promesses qu'elle m'a faites. Son titre d'abord, puis son passé, m'étaient une double garantie de littérature à peu près saine et de dignité abondante. C'est pourquoi je me trouve suffisamment fondé à jeter les hauts cris, quand, au lieu de ce que j'attends, on me livre je ne sais quel dithyrambe enfantin et maladroit, tout encombré de génuflexions et de courbettes dont je n'ai que faire. Libre à ce jeune homme de se pâmer d'aise devant une botte de foin ou un sac d'avoine, — mais ne peut-il aller s'évanouir ailleurs? — Espère-t-on, s'y prenant ainsi, se faire bien venir des hautes régions? Je l'ignore et n'ai point à m'en préoccuper. Il me suffit de constater que cette prose n'a, sous aucun rapport, le caractère sérieux et fait, qui convient seul aux grands formats. Jaune, bleu, violet, rouge ou vert, un journaliste peut évidemment être ce qu'il lui plaira d'être. Encore faut-il qu'il le soit en homme, non en enfant. Or, depuis que ce gentil plumitif a mis, — pour voir de plus haut, je ne sais quelles échasses honorifiques, — ses enthousiasmes ressemblent, à s'y méprendre, aux bruyantes extases d'un bébé se trouvant — pour la première fois — en face d'une chandelle romaine.

En vérité, on les croirait écrites d'hier, ces piquantes lignes adressées par Napoléon I^{er} au duc de Rovigo :

« Paris, 28 novembre 1810.

« Le bulletin de la *Gazette de France* est aujourd'hui plein de détails ridicules sur l'Impératrice. Tancez vivement l'auteur de cet article. Il parle d'un serin, de petit chien, imaginés par la nigauderie allemande, mais qui sont déplacés en France. Les rédacteurs de nos journaux sont bien bêtes! »

Mais n'insistons pas autrement. C'est assez d'avoir, par quelques traits, protesté contre une tendance qui, si l'on n'y prenait garde, finirait par amoindrir singulièrement l'estime où doit être tenue notre profession. Ceux à qui s'adressent ces turlutaines apologétiques ne sauraient s'y méprendre, et c'est avoir une bien piètre opinion de leur jugement que de ne pas mettre du moins un peu plus de finesse dans ces courtisaneries.

Et puisque me voici lancé sur ce terrain, j'ai bien envie de chercher, par la même occasion, querelle aux courriers de l'*Exposition* du même journal. On ne saurait pousser plus loin la complaisance et le dévouement... cousus de fil blanc. Le signataire de ce quotidien bavardage s'est fait le chevalier servant de la Commission. Tout, au gré de ce journaliste, est pour le mieux dans la meilleure des organisations possibles. Il n'a pas même craint, — tant il a peur de s'aliéner des bonnes grâces qui lui sont chères, — de s'inscrire en faux contre les généreuses réclamations, cent fois légitimées par le bon sens, qui veulent un jour gratuit par semaine. Il n'est point de mamours qu'il ne fasse aux gros exposants, et les seuls foudres qu'il consente à affronter sont, — comme le dit à trop bon droit le joyeux *Tintamarre*, — ceux de la tonnellerie.

Passe encore si tout cela était fait avec quelque habileté et quelque réflexion. Mais quoi! Dans un travail, écrit au jour le jour *et currente calamo*, est-il impossible vraiment de mettre la moindre méthode et de garder une ombre de logique? Aussi, quel amusement ingénieux réserve aux critiques futurs la collection des chroniques de M. Alfred d'Aunay! Comme on démolira facilement ses conclusions de la veille avec ses arguments du lendemain, et combien peu prouveront, en faveur de la cause prise en main, ces Ossa de contradiction entassés sur ces Pélion d'inconséquences!...

Quant aux visiteurs notables du Champ-de-Mars, il faut rendre à notre *reporter* cette justice, qu'il sait s'incliner devant eux avec une aisance et une grâce, que M. Adrien Marx, — malgré les conseils de l'habitude, — n'est jamais parvenu à acquérir...

En somme, tout cela serait parfaitement gai, si ce n'était profondément triste, et nos arrières-neveux auront une jolie besogne sous leur scalpel, s'il est vrai que, — comme l'a dit lord Byron en son immortel *Don Juan* :— « les scandales morts sont d'excellents sujets de dissection. »

JULES DEMENTHE.

LE THÉATRE INTERNATIONAL

IL s'est ouvert, et nous avons dit avec quel éclat. Trois jours après il s'est fermé ; — mais après une certaine attente, il est ressuscité d'entre les morts. Il ne s'agit plus d'opéra sentimental, ni d'Ecossais en plaids et en toques ; le temps des romances est passé, et comme dit Schahabaham : « Il est donc censé que nous sommes ici pour nous amuser extrêmement. » — Aussi les pantomimes succèdent aux opérettes, les cabrioles aux entrechats, et l'on ne saurait nier que cette littérature de gestes soit internationale au premier chef.

Pourtant, et contrairement aux habitudes du sultan que nous venons de citer, « ceux qui ne s'amusent pas au Champ-de-Mars ne seront pas empalés. »

Ajoutons que c'est fort heureux, et que cette tolérance, qui nous épargne des massacres extraordinaires, fait le plus grand honneur à la mansuétude de la Commission impériale.

D'ailleurs le son du cor retentit dans les bois. Il ne faut pas croire que cette harmonie parte du jardin réservé ; elle vient de plus loin encore et s'élève du Théâtre-Français. C'est Hernani, le chef, le proscrit, qui se mesure avec Charles-Quint, qui enterre sa vie de jeune homme.

Notre prochain numéro dira cette solennité dramatique, qui nous console du départ de bien des souverains.

∴ 21 juin. — Nos lecteurs ne nous en voudront pas si l'*Album* paraît avec un jour de retard. Nous avons voulu leur dire quelques mots de cette représentation d'hier soir, qui restera dans les fastes du Théâtre-Français, non pas comme un succès, mais comme un triomphe! Quelle salle splendide, haletante, troublée, émue, attentive! La presse, éparse çà et là, à l'orchestre, au parterre, à l'amphithéâtre, aux loges, aux galeries ; des groupes de cheveux gris, les jeunes de 1830 venant appuyer de leurs bravos leurs vieilles admirations ; les ennemis d'autrefois ; les ennemis d'aujourd'hui ; des vieillards — vous savez l'adjectif — bougonnant en branlant la tête ; de beaux messieurs décorés et silencieux, protestant par leur bonne tenue contre un enthousiasme dont on croyait le secret perdu ; les femmes des premières représentations ; Alexandre Dumas, dans sa loge, s'attendrissant outre mesure ; et sur cette foule, invisible et présente, la grande figure de Victor Hugo planant au-dessus de tous et auréolée des grandeurs de l'exil.

Réellement, je ne nous croyais pas tant de sang dans les veines. Quelle sève, quelle vigueur se sont révélées tout à coup dans ces emportements d'admiration ! Certes, nous ne sommes pas aveuglés par cette lumière ; nous faisons la part du temps et de l'heure où l'œuvre s'est produite, et nous comptons bien discuter nos transports après leur avoir cédé. Mais, dès à présent, constatons avec une effusion sincère le grand et magnifique succès auquel nous avons assisté. Delaunay a été très beau, et Mlle Favart sublime ; nous ne la comparons pas à Mlle Mars qu'elle a dépassée. G. R.

LA REPRÉSENTATION DE HERNANI

AU THÉATRE-FRANCAIS

I

Nous avons déjà dit, dans le précédent numéro de l'*Album*, l'accueil fait à l'œuvre de notre maître. L'enthousiasme qui a éclaté s'est produit avec les caractères les plus sérieux et les plus profonds. La foule s'est livrée tout entière au souffle qui passait sur elle, mais sans oublier la prudence, sans compromettre par des vivacités irréfléchies le triomphe qu'elle préparait à l'auteur. Ce n'était pourtant pas une salle d'amis, appelés à soutenir, à proclamer un succès. Des camps de couleur bien tranchée se trouvaient en présence : auprès de celui des lettres modernes, celui des vieux abonnés, d'où s'échappaient encore des protestations, à trente-sept ans d'intervalle ; en face des jeunes gens, curieux d'entendre une grande voix inconnue, le camp des satisfaits, s'étonnant du tumulte et des bravos, et « ne comprenant rien » à ces violences. Placé au centre de ces partis, non loin de l'excellent Cochinat, qui s'associait à nos bravos, nous comptions, dans l'orchestre, trois spectateurs silencieux pour un spectateur actif, et nous écoutions bénévolement les observations de quelques voisins énervés.

Cependant, il faut rendre justice à la vieille génération. Au cinquième acte, ses rancunes se sont dissipées, sa glace a fondu, et un groupe de têtes blanches, qui se trouvait du côté gauche de l'orchestre, auprès de la loge de Mme Victor Hugo, a levé les mains en signe de réconciliation. Ils ont applaudi, ces classiques d'autrefois ; ils ont oublié l'audace de l'apôtre qui avait brisé leurs dieux, et sous la tempête d'acclamations qui descendaient des hautes galeries, ils ont cédé à l'entraînement.

Les gens à principes se sont mieux tenus. Ils s'affirmaient l'un à l'autre que c'était « réellement extravagant, » mais sans avoir précisément l'air de le croire. Au reste, ces dissentiments n'ont pas soulevé l'ombre d'une querelle. Le temps n'est plus où l'on éreintait un monsieur, pour être d'un avis différent du sien. Quand nous battions des mains, notre entourage se contentait de lever les yeux au ciel. Cela ne nous a pas intimidé.

Il est certain que la salle de la première représentation se composait des éléments les plus hétérogènes. Mais un génie invisible semblait imposer silence aux plus malveillants, et l'admiration du public ému, subjugué, transporté, se donnait libre carrière. — Assurément, la jeunesse s'est bien montrée, mais il ne faudrait pas qu'elle crût avoir inventé HERNANI.

Il y a plus de vingt ans, — il est même douloureux de l'avouer, — nous avons eu les mêmes ardeurs et les mêmes effervescences. On jouait alors *Angelo* et *Lucrèce Borgia* ; *Ruy Blas* et *Marie Tudor*, qui valent mieux encore. Nos emportements avaient alors des adversaires. On ne se battait plus comme au début, mais on s'appelait « vieille bête » avec une certaine facilité. C'était le temps où l'on jouait les *Ressources de Quinola*, un autre chef-d'œuvre qui fera crouler la salle qui saura le reprendre.

HERNANI est à point aujourd'hui ; il a vieilli comme un vin généreux, et se trouve au degré de perfection voulu, pour enivrer d'emblée nos jeunes gens, qu'on n'a pas gâtés sous ce rapport. Ils ont vu passer bien des talents ; ils n'ont guère connu le génie. Et quand sa voix retentissante vient les secouer, comme l'autre soir, ils cèdent à l'enchantement, et croient voir un nouveau soleil monter à l'horizon.

Ce sont nos dignes fils, voilà tout. Mais il ne faut pas qu'ils oublient la tâche accomplie par leurs pères. C'est nous qui avons maintenu Hugo dans le passé, et qui avons gardé sa tradition vivante. Voulez-vous savoir où en était l'esprit public, quand *Hernani* s'est produit, et les premières lances qu'on a rompues? Ouvrez un journal du temps, et lisez sans vous émouvoir l'article suivant, signé Ch. H., du 7 juillet 1830 :

« Ce pauvre *Hernani*, que l'on croyait mort à tout jamais, a voulu donner encore signe de vie au public du dimanche. Cette résurrection burlesque n'a pas été heureuse. Le bandit n'a pu se faire pardonner, ni son langage tudesque, ni les situations fausses, vieilles et forcées, dans lesquelles l'auteur, qui s'est fourvoyé de gaieté de cœur, l'a placé, sans doute pour faire tort au mélodrame. Malheureusement, le *De Profundis*, qui lui avait été bien et dûment chanté à grand orchestre par la partie saine du public, a trouvé encore de l'écho. Aussi sommes-nous fondés à croire que, cette fois, *Hernani* est classiquement mort, pour avoir été si romantiquement mis au monde... »

Il va sans dire que nous garantissons l'authenticité absolue de cette citation, journal en main. Il y a de nombreuses années qu'elle frappa nos yeux, et nous en remarquâmes l'étrange saveur. Nous la conservâmes religieusement en portefeuille, espérant un jour ou l'autre en faire usage. Il nous semble que le moment est venu.

Quand un général triomphait à Rome, son char était accompagné d'un crieur à gages, dont la voix l'atteignait au plus vif de son orgueil : — « Souviens-toi, disait-il, que tu es mortel!... » Rien ne manquait, on le voit, au triomphe de Hugo. Ce M. Ch. H. ne prenait pas de biais. Mais quel peut être cet écrivain peu connu? Après des recherches sérieuses, nous sommes arrivés à constater ceci : c'est un ami d'Alexandre Dumas.

En effet, dans la collection du même journal, à peu près à la même époque, nous trouvons deux articles, consacrés à un drame nouveau, *Henri III et sa cour*, représenté avec quelques succès. *Henri III* est mieux vu qu'*Hernani* par le critique farouche ; on n'a pas des amis pour rien.

Cependant, c'est un libre penseur, et notre cher Alexandre n'échappe pas à sa férule. Après avoir analysé son drame qui n'est, dit-il, qu'*un vieux tableau de famille*, le feuilletoniste s'exprime ainsi : « Tel est le fond d'un ouvrage, digne, par ses effets, d'être plutôt placé au boulevard qu'à la Comédie-Française ; mais, dans un siècle où, en fait de littérature, tout est confondu, il devait y réussir... »

M. Dumas peut-il nous nommer son ami? Non? Voyons donc si le second article le mettra sur la voie ; le critique est cette fois plus indulgent :

« A la seconde représentation, dit-il, la salle était comble, et le mot — HORRIBLE ! — prononcé en sortant, nous fait augurer que cela durera longtemps. »

Il a décidément des griffes, cet inconnu; et cependant, quelle bienveillance digne et sévère ! Ecoutez-le seulement :

« Reste maintenant, dans l'intérêt de l'art et des gens de goût, à parler du mérite et des défauts de cette espèce de métis littéraire, dû à la plume de M. Dumas. LIÉ AVEC LUI D'AMITIÉ, il me permettra d'être un peu sévère ; il n'y a que les sots qui exigent la *louange*, sans faire en sorte de la *mériter*... »

Comment donc M. Ch. H. traitait-il ses ennemis ?... « Non, ajoute-t-il pour couronner l'œuvre, ce n'est pas là une bonne école pour les jeunes littérateurs ! Le succès de M. Dumas ne prouve que l'absence du goût, et que la perte rapide d'un art que Corneille, Racine et Voltaire avaient placé si haut... »

Et voilà. Nous nous demandons maintenant ce que doit penser M. Ch. H., — dont M. Alexandre Dumas seul peut nous dire le nom, — de la reprise du 20 juin. Il faut croire qu'*Hernani* n'était pas tout à fait aussi mort qu'il l'avait supposé...

Ces études rétrospectives sont pleines d'enseignements. Quand, pour la première fois, un génie secoue son flambeau à nos yeux, il nous éblouit et nous aveugle. Nous cherchons à distinguer les horizons qu'il éclaire ; mais nous n'allons pas à sa taille, et nous n'avons que l'intuition confuse de ce qu'il veut nous révéler. Les esprits chercheurs, hardis, aventureux, le suivent et l'escortent ; ils ont la foi avant d'avoir l'intelligence ; un instinct les pousse vers le beau, le grand, l'inconnu. Mais le plus grand nombre s'effarouche des clartés trop vives ; ils nient ce qu'ils ne comprennent pas ; ils protestent contre l'agrandissement de l'art ; ils ne veulent que les sentiers battus, que les routes frayées, et dans l'effroi que leur inspire la conquête, ils insultent aux victorieux...

Telle est l'histoire de la révolution littéraire de 1830, qui est aussi celle des grandes crises de l'humanité. Ces luttes, ces soubresauts n'entravent pourtant pas la marche de l'idée, et le fanal, allumé par le poète, éclaire les générations futures, qui, accoutumées à son éclat, converties et reconnaissantes, s'élancent hardiment dans la voie où leurs pères n'osaient avancer.

II

Nous ne voyons pas l'utilité de prendre *Hernani* scène à scène, pour justifier notre admiration et nous inquiéter de la façon dont il a été représenté. Cette reprise est un fait, un événement, qui doit, selon nous, laisser des traces profondes dans l'histoire littéraire. Mais, pour compléter l'œuvre, il faudrait voir *Ruy-Blas*, *Marion Delorme*, *le Roi s'amuse*, dans le sillon qu'on vient d'ouvrir. L'art contemporain éprouverait à leur contact des secousses qui ne lui seraient pas inutiles.

Nous avons vu lever le rideau du Théâtre-Français avec des appréhensions involontaires. Ce drame, que nous savions par cœur, est semé de telles hardiesses, comparées aux petits moyens de nos comédies actuelles, que nous nous demandions si l'on ne s'en effraierait pas. Aux premiers mots nous avons été rassurés. Ces créations nous paraissaient trop grandes dans le livre ; la scène nous les a montrées si vivantes qu'on les a acceptées sans hésitation ; le public tout entier s'est associé aux colères d'Hernani, à l'amour de Dona Sol, à l'ambition de Charles-Quint, et pendant quatre heures, est resté haletant, charmé par la poésie qui débordait de cette magnifique épopée.

On a changé quelques mots. Ce n'est pas une affaire, et nous ne saurions nous associer aux réclamations qui se sont produites. Que ce soit Hugo lui-même qui ait écrit ces variantes, ou qu'elles résultent des traditions de la Comédie-Française, elles nous semblent de peu d'importance. Mlle Favart a dit avec un entraînement irrésistible :

Vous êtes mon lion superbe et généreux.

Si Mlle Mars l'eût entendu dire une seule fois de cette façon, elle n'aurait jamais soulevé les amusantes difficultés dont Alexandre Dumas s'est fait l'historien.

On a crié : Vive Hugo ! un peu après tous les actes, notamment après le troisième, qui s'est terminé par un vacarme d'un quart-d'heure. Les passants arrêtés dans la rue Richelieu se demandaient si l'on démolissait la salle. Une foule intelligente, pour avoir aux entr'actes des nouvelles de la représentation, se promenait sous les péristyles ou remplissait les cafés d'alentour. C'était une fête publique.

Le dernier acte nous inspirait une certaine frayeur. Le poison, le cor, le bal, la noce, tout ce bagage dramatique avait ses côtés dangereux. A chaque instant, nous redoutions un choc ; et cependant, l'acte marchait avec de merveilleuses allures. Quand Ruy Gomez s'est frappé, nous avions changé d'opinion, et nous nous disions que cet acte était capable de sauver la pièce, si la pièce avait eu besoin d'être sauvée.

Nos lecteurs comprendront que nous ayons consacré un article spécial à cette solennité, qui n'est pas pour nous le moindre événement de l'Exposition universelle. Dès son premier numéro, — le 12 février dernier, — alors que bien peu de gens s'en préoccupaient, l'ALBUM conseillait aux directeurs de théâtres, pour l'honneur de la scène française, d'emprunter à nos chefs-d'œuvre la solution de ce problème. « Serait-il inopportun, disions-nous, à côté des comédies de ces derniers temps, de reprendre quelques drames de Hugo et de Dumas? Peut-être trouverait-on dans leurs œuvres un souffle plus puissant ; peut-être seraient-ils mieux compris par les Barbares qui nous arrivent, barbares élevés à l'école de Schiller, de Gœthe et de Shakespeare?... »

Quand nous élevions ainsi la voix dans le désert, nous ne pensions pas que notre désir dût si vite être réalisé. Nous avons même manifesté une incrédulité singulière, au sujet de la reprise d'*Hernani*, qui nous paraissait aussi problématique que l'ouverture du Théâtre International. L'avenir nous a donné tort.

Nous faisons volontiers amende honorable à cet égard, surtout si l'on veut nous promettre la suite de l'œuvre du poète. C'est la question.

Nous avons parlé du succès de Mlle Favart, que le rôle de Dona Sol vient de sacrer grande comédienne. Elle a dit le dernier acte de l'ouvrage d'une façon admirable, et avec une telle vérité que la salle entière en était bouleversée. Delaunay, d'abord un peu brusque, un peu heurté, s'est enivré par degrés des situations et de l'enthousiasme du public ; il a joué le rôle d'Hernani en véritable artiste, et l'on nous assure qu'après le dernier acte, on l'a trouvé dans sa loge, fondant en larmes. M. Bressant, dans le personnage de Don Carlos, a été plein de convenance et de distinction. C'est beaucoup, sans doute, mais ce n'est peut-être pas assez. Don Carlos, le roi absolu, a des violences et des irrégularités de caractère, qui répugnent à la nature de l'excellent artiste qui le représente. Il est mal sorti de l'armoire. Mais il est irréprochable au second acte, dans les scènes qui mettent en relief ses qualités naturelles.

Maubant, un peu sentencieux, un peu solennel, a donné au vieux Gomez une physionomie toute chevaleresque. Il s'est très bien tenu — dans les scènes du dénoûment, — où son rôle lui oblige à des poses de fantôme et à des prodiges d'immobilité.

Artistes et spectateurs, rappelés et rappelants, tous ont quitté le Théâtre-Français en proie à une émotion indicible. Ces fêtes littéraires sont rares, — et ne coûtent pourtant pas neuf cent mille francs. N'oublions pas qu'on les doit à l'art, à l'art inspirateur, — tel que le comprend le grand poète qui en a donné la formule : L'ART POUR LA LIBERTÉ ET PAR LA LIBERTÉ.

G. RICHARD.

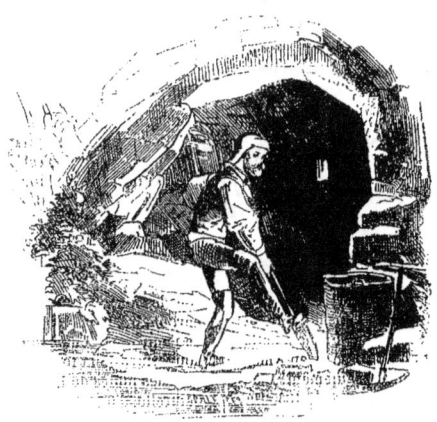

LA HOUILLE ET SON EXPLOITATION

A houille, ce pain quotidien de l'industrie moderne, ce vieux roi-charbon, comme l'appellent les Anglais, vrai roi qui, depuis un siècle, a élevé la fortune de ses sujets au plus haut degré de prospérité connue, est une matière résultant de la décomposition des végétaux et des animaux qui couvraient la surface du globe dans les premiers âges du monde, antérieurement à l'apparition de l'homme, et qu'un grand cataclysme a enfouis plus ou moins profondément sous le sol. Les preuves de ce fait ne manquent pas au Champ-de-Mars, car, en examinant les échantillons houillers, exposés par la Compagnie des mines de Blangy, dans la maison ouvrière du parc, et ceux de la section prussienne, on constate que la surface de certains blocs de charbon a gardé l'empreinte de fougères ou de tiges fibreuses. C'est, du reste, par l'examen de ces *gravures en creux naturelles*, que l'on a pu reconnaître et décrire la flore de cette période de l'histoire de la terre, appelée par les géologues période houillère.

La houille forme des bancs d'épaisseurs diverses, souvent uniques, mais quelquefois superposés les uns aux autres en couches minces, séparées par des bandes schisteuses. Cette disposition est celle des gîtes carbonifères de Rive-de-Gier, comme nous le montre, au palais du Champ-de-Mars, le plan en relief de cette grande couche, reposant à deux cents mètres au-dessous du sol. Les tranches de charbon minéral ont quelquefois moins d'un mètre d'épaisseur; il en est d'autres, comme celles dont l'Australie nous envoie de beaux échantillons, épaisses de deux, trois et quatre mètres; quelques-unes enfin, comme dans les mines d'Angleterre, de Belgique, et du nord de la France, sont de véritables massifs rocheux, atteignant une hauteur de vingt ou trente mètres, et quelquefois plus.

Le charbon de terre se présente à nos yeux en blocs de volume variable, d'un beau noir, à cassure brillante et souvent lamelleuse; sa densité varie entre 1.2 et 1.6; il brûle avec une flamme jaune-rougeâtre, exhale une épaisse fumée, et laisse un fort résidu de cendres. Cette matière, devenue de première nécessité, est, par excellence, l'agent de production et de réduction de la fonte de fer, la source mécanique donnant la vie à nos usines, à nos bâtiments de commerce et de guerre, aux chemins de fer, aux vastes manufactures, comme aux ateliers les plus modestes; elle chauffe le palais du riche et la chaumière du pauvre. Distillée en vase clos, au lieu d'être brûlée à l'air libre, elle donne, comme produits, du gaz hydrogène carboné à l'aide duquel s'éclairent nos cités modernes, des bitumes, des goudrons, des sels ammoniacaux que l'industrie fait servir à divers usages, et dont la chimie a récemment extrait des couleurs magnifiques; enfin, du coke employé au chauffage domestique et à l'alimentation des foyers de locomotives. Chacun de ces emplois de la houille a donné naissance à de grandes industries qui, toutes, occupent dans l'enceinte de l'Exposition une place considérable; la houille elle-même y est largement représentée par le nombre et le volume des échantillons provenant de tous les points du globe.

L'Angleterre nous montre les produits tirés de ses *Indes noires*, comme elle appelle ses immenses et magnifiques bassins houillers; des blocs de houille grasse, à flamme vive et claire, de Newcastle; des charbons à grains fins de Cardiff; ceux de Swansea, se consumant sans flamme et développant par leur combustion un calorique intense; enfin, les houilles compactes, extraites des mines du comté de Lancastre, résistantes comme le marbre, et à laquelle les Anglais, à cause de leur flamme longue, blanche et brillante, ont donné le nom de *cannel-coal*, charbon-chandelle.

La Belgique exhibe les houilles renommées de ses bassins de Mons et de Charleroi, les plus étendus de l'Europe, après ceux de l'Angleterre; la Prusse a eu l'idée d'empiler, en pyramide quadrangulaire, des cubes de charbon, dont le volume représente, du sommet à la base, le rapport des développements successifs de la production dans ses mines de Silésie, de Westphalie, et de cette partie du territoire rhénan que, par les traités de 1815, elle nous a fait enlever pour se l'adjuger.

Notre pays, enfin, bien que ses dépôts soient moins concentrés que ceux des pays précédents, bien qu'il ne possède en quelque sorte que des archipels au lieu de continents houillers, a tenu à honneur de présenter des échantillons de ses réservoirs de *soleil en cave*, comme le disent justement nos voisins d'outre-Manche, et comme, avec eux, le répète la science contemporaine. Il nous montre les variétés diverses de houille grasse ou sèche de ses mines d'Anzin et de Béthune, dans les départements du Nord et du Pas-de-Calais; de Blangy, du Creusot, de Commentry, dans ceux du Centre; de Saint-Étienne, de Rive-de-Gier, dans le bassin de la Loire; d'Alais, de Bessèges et de la Grand'Combe, dans le Midi.

Quant aux autres États européens, ils restent comme quantités produits des pays que nous venons de citer. En fait de combustible fossile, ils exposent des charbons tirés de quelques houillères de peu d'étendue, des lignites et des tourbes de formation analogue, mais plus récente que

celle du charbon de terre ordinaire; les lignites sont d'ailleurs inférieures aux houilles, même aux plus maigres, pour la somme de chaleur développée.

En Amérique comme en Europe, c'est dans les contrées septentrionales que se sont réunis les vastes amas de débris forestiers qui ont formé la houille. Malgré la distance, les Etats-Unis et le Canada ont envoyé des échantillons de leurs gisements nombreux, plus vastes que ceux de la Grande-Bretagne, ils sont appelés, quand se seront épuisées les houillères de l'Europe, dans un avenir de deux ou trois siècles au plus, à devenir les réservoirs du monde entier, concurremment avec ceux de la Chine, où l'inspection de la nature du sol fait supposer l'existence d'amas considérables de combustible minéral, auxquels la main humaine n'a pas encore touché.

Dans l'ancien et dans le nouveau monde, la quantité de charbon de terre extraite des mines est considérable et s'accroît de jour en jour. En Angleterre et en France, cette production double tous les quinze ans; en Prusse et en Amérique, elle arrive à ce résultat en dix années seulement. D'après les derniers documents officiels connus, ceux de 1865, la somme de charbon livrée à l'industrie, a été, en millions de tonnes de mille kilogrammes, de cent pour l'Angleterre, de vingt pour la Prusse, de douze pour la France, d'autant pour la Belgique, de vingt pour les Etats-Unis d'Amérique et le Canada, de quatorze pour tous les autres pays réunis de l'Europe, de l'Amérique et de l'Océanie. Ces chiffres donnent un total de cent soixante-dix-huit millions de tonnes, formant un cube de un kilomètre de long sur un de large, et d'une hauteur de cent dix-huit et vingt mètres, c'est-à-dire un peu moins du double de l'élévation des tours de Notre-Dame de Paris.

Ainsi que nous l'avons dit plus haut, les dépôts houillers se trouvent enfouis sous l'écorce terrestre, et si quelquefois ils en effleurent la surface, c'est le plus souvent à des profondeurs considérables, qu'il faut descendre pour les exploiter. Quand par des sondages préliminaires, on a reconnu la présence d'un gîte carbonifère, on fore un puits, et à l'intersection de ce puits avec la couche de charbon, on ouvre une galerie horizontale, étançonnée par des madriers; on continue le forage et, selon l'épaisseur du dépôt, on y perce une ou plusieurs galeries également horizontales et étançonnées. C'est dans ces galeries, ainsi creusées et réunies entre elles par des puits, des corridors ou des boyaux intermédiaires, descendant des couches supérieures vers les plus profondes, que les ouvriers mineurs exploitent les mines de charbon minéral. Partagés en escouades, sous la conduite d'un contre-maître appelé le chef-porion, ils attaquent le massif à l'aide du pic, de la pioche et de tous les instruments dont la Compagnie des mines de Blanzy expose une collection complète. Souvent aussi, c'est à l'aide de la poudre de mine que l'on détache les blocs les plus volumineux.

Les produits de l'extraction sont transportés dans la galerie inférieure de la mine, par des wagons que leur propre pesanteur entraîne sur des chemins de fer en pente, et que remontent divers systèmes de contre-poids, de câbles s'enroulant sur des treuils, ou tout simplement des chevaux.

Autrefois, le charbon de terre, déposé au fond de la mine, était amené à la surface du sol dans de grands tonneaux, appelés *bennes* ou *cuffats*, accrochés à un câble s'enroulant sur un treuil, auquel une machine à vapeur imprimait un mouvement de rotation sur son axe. Les cuffats, parvenus à l'orifice du puits, versaient la houille dans des wagons qui la transportaient au dépôt.

De ce mode d'enlèvement résultaient plusieurs inconvénients : d'abord, une perte de temps considérable; puis, les diverses manipulations, en pulvérisant les morceaux de houille, diminuaient leur valeur commerciale; enfin, les oscillations des cuffats dans les puits déterminaient la rupture assez fréquente des câbles, et rendaient les manœuvres dangereuses pour la vie des ouvriers.

Aujourd'hui, dans presque toutes les exploitations houillères, les cuffats ont été abandonnés, et remplacés par de grandes cages, que guident dans leur ascension des tiges de bois appliquées sur les parois du puits. Comme les anciennes bennes, ces cages servent en même temps au transport de la houille, de l'intérieur de la fosse à son orifice, et à la montée ou à la descente des ouvriers; leur enlèvement a lieu à l'aide de chaînes ou de câbles, s'enroulant sur des tambours animés d'un mouvement circulaire. Elles sont à double étage et à système équilibré, c'est-à-dire suspendues comme les seaux d'un puits aux deux bouts d'un même câble, de telle sorte que l'une descend pendant que l'autre monte. Cette disposition réalise tout à la fois une économie de temps et une moindre dépense de force mécanique.

Comme spécimen d'installation houillère, nous citerons le modèle du puits Cinq-Sous, des mines de Blanzy. D'un côté sont les machines motrices, donnant le mouvement aux treuils enrouleurs du câble, aux pompes à eaux, aux ventilateurs; de l'autre, les échafaudages ou chevalets établis au-dessus de l'ouverture de la fosse et recouverts d'une toiture. La Compagnie des mines de Béthune expose un spécimen de grandeur naturelle d'une installation de puits d'extraction : chevalet avec guidonnages en madriers de chêne, cages doubles en hauteur, construites en fer et en bois, wagons plate-forme, berlines; petits wagons d'une contenance de quatre ou cinq hectolitres, qui sont remplis par les ouvriers mineurs, hissés jusqu'aux cages, et remontés à la surface du sol, où un système de bascule les fait passer sur un truc de chemin de fer amenant la houille au dépôt. Par cette méthode, employée à Béthune comme dans plusieurs autres houillères françaises et belges, il n'y a plus de transbordement.

Dans la section anglaise, la disposition des divers appareils, destinés au service de la Compagnie des mines du Vigan, se distingue de celle dont nous venons de parler, en ce que les fragments de houille, parvenus à l'orifice du puits, sont reçus sur des grilles et des cribles circulaires à rotation qui, suivant la grosseur, les divisent en trois sortes. La Belgique expose plusieurs machines à vapeur jumelles, d'une force de deux cents chevaux, pour l'extraction de la houille. Comme agencement, ces machines ne présentent rien de particulier, mais elles sont remarquables par leurs dimensions, la beauté et la solidité de leurs organes.

L'exploitation des mines de charbons de terre est, pour les ouvriers, une industrie extrêmement pénible et des plus dangereuses. Non-seulement ils sont obligés de travailler, à la lueur douteuse d'une lampe, dans de longs boyaux étroits, rarement debout, souvent à genoux, à plat ventre, couchés sur le dos ou sur le flanc, et dans des positions si gênantes que l'une d'elles a reçu à Anzin, le nom caractéristique de *Méthode à col tordu*, — mais encore ils sont exposés, par la rupture des câbles pendant l'ascension ou la descente, à être précipités au fond des puits; les mines peuvent être inondées; souvent, il se dégage de la houille un gaz irrespirable, l'hydrogène carboné, vulgairement appelé *grisou*. Mêlé à l'air dans certaines proportions, le grisou fait explosion si, par mégarde, on vient à l'enflammer; on devine facilement les désastres et les malheurs qui peuvent en résulter.

L'adoption des cages actuelles, maintenues par le guidonnage dans une position verticale invariable, a mis les ouvriers à l'abri des chocs, le long des parois du puits; la fabrication de plus en plus parfaite des câbles, le plus souvent plats, en chanvre, en aloès, en fil de fer ou en acier tressé et natté, comme ceux qu'exposent MM. Martin et Stein de Mulhouse, Bernard et Gênes d'Angers, Tiphaine de Paris, Mannequies d'Anzin, rendent les cas de rupture extrêmement rares. De plus, pour prévenir les accidents encore possibles, malgré toute la prévoyance humaine, plusieurs inventeurs ont imaginé des systèmes de parachute, agissant d'eux-mêmes, dès que la tension du câble qui les maintient au repos ne se fait plus sentir. L'un de ces appareils, appliqué par M. Micha à la mine de Béthune (Pas-de-Calais), est formé de deux sections de disques en acier, dont une partie de la tranche est dentelée comme une lime. Si le câble vient à se rompre,

cette partie dentelée tourne sur elle-même; ses hachures mordent le bois du guidonnage, remplissent le rôle de freins puissants, se fixent dans les guides, et enfin arrêtent la course de la cage, quelle que soit la vitesse acquise. Le parachute à friction de M. Fréd. Nyst, en Belgique, est également fermé quand le câble est tendu, mais, si la tension cesse, les deux leviers forment parachute, s'écartent de haut en bas comme les branches d'une paire de ciseaux, et les fourches qui terminent leurs extrémités s'engagent dans le bois des guides. Le parachute de M. Jacquet, établi selon le principe des précédents, entre non-seulement dans le boisselage du puits, mais encore dans la couche elle-même en la perforant profondément. Les expériences faites avec ces appareils ont démontré leur efficacité, et le dernier de ceux que nous venons de nommer a pu arrêter la course d'une cage pesamment chargée, descendant à la vitesse de huit mètres par seconde.

Pour prévenir les inondations des mines, par les eaux qui suintent continuellement des parois carbonifères, ou par celles des nappes souterraines auxquelles le pic du mineur ouvre parfois une issue, on se sert de pompes d'épuisement de système ordinaire, mises en jeu par des moteurs à vapeur; elles n'ont de particulier, quand on les applique à cet usage spécial, que leurs grandes dimensions et leur puissance. Rappelons que c'est par l'épuisement des eaux des mines de charbon de Newcastle que débutèrent les premières machines à vapeur, celles de Newcomen, plus tard transformées par l'illustre James Watt.

Pour renouveler l'air des mines, vicié par la respiration des hommes et des animaux, par les émanations sulfureuses de la poudre de mine, et surtout par le dégagement du sein de la houille fraîchement entamée, du gaz hydrogène carboné ou grisou, on ménage des cheminées d'appel, partant des galeries souterraines pour venir s'ouvrir à la surface du sol. La Compagnie des mines d'Anzin montre la coupe d'une cheminée de ce genre, dont la partie inférieure est occupée par un foyer. Le principe sur lequel repose ce système de ventilation est facile à saisir : l'air échauffé de l'intérieur de la cheminée se dilate, devient plus léger que celui de l'atmosphère extérieure, s'élève, et, en s'élevant, détermine un vide considérable, que vient remplir aussitôt l'air vicié de la mine. Celui-ci à son tour s'échauffe, monte, et est remplacé par une nouvelle masse d'air chargée de gaz ; ce mouvement circulatoire du fluide respirable dure autant que se continue le feu du foyer.

Cependant, ce système d'aération n'étant pas toujours suffisant, on y ajoute l'action de puissants ventilateurs, ou de moulins à ailettes de fonte ou de tôle, placés à l'ouverture des cheminées d'appel, et que font tourner rapidement sur eux-mêmes des moteurs à vapeur; en même temps qu'ils aspirent l'air vicié, ils repoussent dans la mine une certaine quantité d'air pur, pris au-dehors et à une certaine distance de l'établissement. Un certain nombre de ces appareils font partie de l'exposition des produits et du matériel des houillères; presque tous se rattachent au type dont nous venons de donner un aperçu. Celui de M. Lemelle, qui fonctionne à la fosse Bayard, à Denain, est à ailes de fonte, disposées obliquement les unes par rapport aux autres, sur un axe vertical tournant rapidement devant les bouches des cheminées d'appel. La section belge offre également quelques ventilateurs à dispositions variées, parmi lesquels nous avons remarqué le petit ventilateur mobile de M. Guibal, qui peut se déplacer et fonctionner à différents endroits.

Malgré les précautions prises pour enlever le grisou à mesure qu'il se dégage, et empêcher la formation du mélange détonnant, il peut s'accumuler dans les galeries et prendre feu au contact d'un corps incandescent, de la lampe d'un mineur, par exemple. Un appareil spécial, de l'invention du célèbre physicien anglais Davy, a pour but d'écarter ce danger. Cette lampe de sûreté est une lampe ordinaire, dont la flamme, au lieu de brûler librement à l'air, est entourée d'un tissu métallique assez serré, qui jouit de la double propriété de laisser pénétrer l'air nécessaire à la combustion, et d'éteindre les gaz enflammés qui le traversent; la lampe Davy peut donc impunément brûler au milieu du grisou, sans déterminer d'explosion.

Plusieurs fabricants anglais, belges et français, ont envoyé à l'Exposition des appareils d'éclairage pour les mineurs. Quelle que soit leur provenance, toutes ces lampes se ressemblent, et n'offrent guère d'améliorations sensibles sur ce qui a paru aux expositions précédentes. Les unes sont entourées d'une toile métallique de cuivre jaune, les autres d'un simple tissu de toile de fer; plusieurs ont une serrure, permettant d'enfermer la boîte à huile de la mèche, pour que l'ouvrier mineur ne puisse la sortir de son enveloppe préservatrice, ce qui arrive quelquefois, malgré les ordres les plus sévères, et les cruels accidents qui ont été le résultat de la transgression de ces ordres.

Le principal défaut des lampes de sûreté, c'est le peu de clarté qu'elles jettent, et par conséquent, la gêne et le préjudice qui en résultent pour le mineur, ordinairement payé à la tâche. Afin d'obvier à cet inconvénient, des constructeurs ont cherché un compromis entre la lampe ordinaire et celle de Davy. A cet effet, ils entourent la flamme d'un manchon de verre épais, et seule sa partie supérieure est enveloppée de toile métallique. Les lampes de ce système donnent sans doute plus de lumière, mais elles sont lourdes, sujettes à plus d'accidents, et leur usage présente moins de garantie de sûreté que celles du système Davy. Aussi n'est-il pas étonnant que les Compagnies houillères hésitent à les mettre entre les mains de leurs ouvriers.

Une tentative qui mérite d'être signalée, en même temps qu'encouragée, est celle de MM. Rouquayrol et Denayrouze, de Paris, qui présentent, comme applicable à l'éclairage des mines, une lampe électrique, dont la lumière est fournie par une source quelconque, bobine d'induction ou machine électro-motrice.

La lumière vive, abondante de l'électricité, facile à mettre hors de la portée des mains inexpérimentées ou imprudentes, n'ayant d'ailleurs besoin pour se produire d'aucune communication avec l'air ambiant, paraît appelée à rendre aux exploitations houillères de grands et utiles services.

Une industrie de date récente, qui se rattache à l'extraction de la houille, est celle de la fabrication des briquettes de charbon aggloméré. Il y a quelques années, des montagnes de poussier ou de menu, presque sans valeur, encombraient les abords des mines d'où l'on était obligé de les extraire, parce que la houille en tas est sujette à fermenter, et par suite à s'enflammer spontanément.

Actuellement ce menu lavé, tamisé, est agglutiné dans des moules, sous une forte pression, au moyen de brai ou de goudron provenant des usines à gaz; on en forme des briquettes cubiques, rondes, octogones, quadrangulaires, à coins arrondis, cylindriques, de volume variable, que leur facilité d'arrimage fait rechercher pour le chauffage des chaudières de locomotives ou de bâtiments à vapeur. On aurait pu croire que cette industrie nouvelle prendrait fin avec la cause qui l'avait fait naître, mais loin de là; quand les dépôts d'ancien menu ont été épuisés, on a pulvérisé des blocs de charbon de terre pour les transformer en agglomérés, et presque tous les établissements houillers exposent des spécimens de leur fabrication. A côté des produits obtenus, plusieurs constructeurs montrent les machines spéciales destinées au moulage des briquettes.

L'un de ceux qui nous ont paru les plus simples et les plus solides sort des ateliers d'un grand créateur de moteurs à vapeur du Havre, M. Mazeline. Dans cet appareil, l'agglomération du poussier, au lieu de s'opérer sous l'action d'une presse ordinaire ou hydraulique, est déterminée par une puissante pesée de vapeur, agissant à la surface supérieure de moules, creusés dans une épaisse table de fonte. La machine du système Mazeline, adoptée par la Compagnie des forges et chantiers de l'Océan, est présentée comme pouvant fournir cent soixante tonnes d'agglomérés par vingt-quatre heures.

P. LAURENCIN.

LES BEAUX-ARTS A L'EXPOSITION UNIVERSELLE

On ne saurait contenter tout le monde et son père. C'est ce dont on s'aperçoit cruellement, quand on vit dans un milieu d'artistes et qu'on tient une plume de critique, si bénévole qu'elle soit. N'est-ce pas Charles Monselet qui prétendait que la franchise mourait avec la première jeunesse? Il avait presque raison. A mesure qu'on avance dans la vie littéraire, les amitiés, les relations, les rapprochements émoussent les aspérités du caractère, et le critique le plus rugueux et le plus absolu finit par s'arrondir comme un galet roulé par l'Océan.

C'est peut-être fâcheux, et nous comprenons très-bien la préoccupation de certains esprits, qui fuient comme la peste les associations, les congrégations, les sociétés de toute espèce. L'homme n'est pas fait pour vivre seul, mais cet aphorisme, vrai pour le commun des martyrs, peut se contester pour l'artiste. Ses côtés les plus précieux, ses forces les plus réelles lui viennent de son originalité, des qualités qui le distinguent des autres intelligences, et qui constituent son individualité propre. Au contact de la foule, il se civilise, il s'amollit, et finit par perdre sa couleur en acquérant les vertus et les teintes de l'ensemble.

En attendant que nous soyons atteints par cet abâtardissement, qui est une des épidémies morales de l'époque, continuons à affronter les malédictions des ateliers, et faisons une nouvelle trouée sur le champ de bataille de la ligne et de la couleur.

Le salon français — nous n'en sortons pas — est assurément le plus fréquenté de l'Exposition universelle. Le dimanche, on n'y remue pas, et la foule échange des remarques à faire pâlir les artistes les moins chatouilleux. Le sens

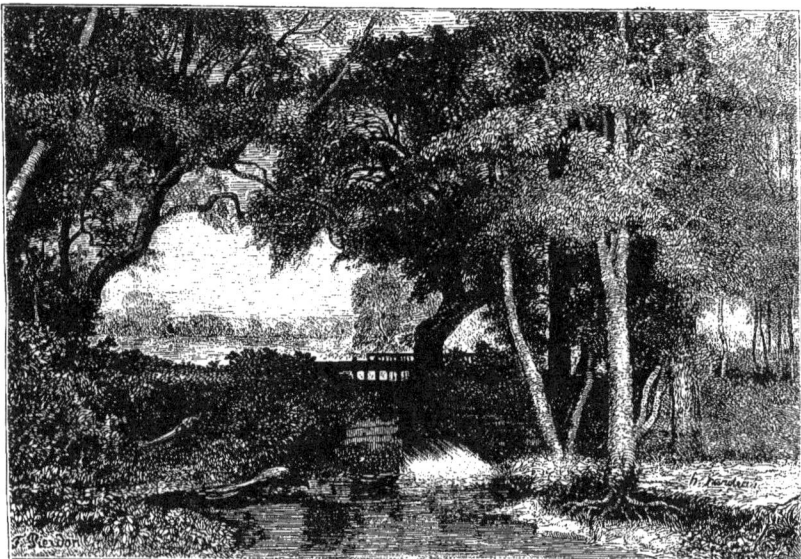

populaire n'est pas précisément exquis, et ce n'est pas sa faute, — car il a besoin d'être élevé, et nous ne nous en occupons guères. Si on lui montrait plus souvent *Hernani*, au lieu de la *Biche aux Bois*, il y gagnerait sans doute. Tout s'enchaîne et se lie dans la question d'art, et la foule qui s'extasie devant le roi Hurluberlu est faite pour l'image plus que pour le tableau.

Elle s'arrête de préférence devant ce qui la frappe, devant ce qui la séduit, fût-ce par des moyens douteux ou grossiers. Aussi voit-on des artistes de talent, qui veulent réussir avant tout, attaquer le public par ses côtés faibles. Il faut le dire pour M. Gérôme, toute comparaison écartée, comme pour M. Biard. Il faut le dire pour certains peintres de nu, qui cherchent à surprendre les yeux, et qui s'écartent de l'art avec une complaisance singulière. Comme on le disait de cet artiste justement regretté, qui donnait des sens au marbre : Il part tous les matins pour Rome et couche au quartier Bréda.

Mais nous voilà bien loin de la galerie des beaux-arts, et de l'école française : c'est qu'en prenant la plume, il nous est revenu, comme un bourdonnement, mille bruits, mille observations échangées à nos oreilles, pendant que nous nous mê-

lions à la foule d'étrangers qui remplissait le salon international. Peu de gens s'arrêtaient devant les admirables paysages de Rousseau, pleins de fraîcheur, de brise et de lumière. Peu de spectateurs aussi devant les Meissonniers, sauf les amateurs et les Parisiens qui le connaissent et qui l'aiment. Pourtant, des chercheurs, après avoir sondé les recoins des galeries, finissaient par se rassembler devant ces petites toiles, dont quelques-unes sont des merveilles de talent et de patience. Autour des tableaux de Millet se réunissaient les artistes. Heureux homme qui a le pouvoir de passionner notre pacifique génération ! L'un disait : c'est un paysan ! et l'autre : c'est un maître ! Et peut-être avaient-ils raison tous deux.

J'ai perdu mon temps à causer, et l'on m'avertit que la place manque. Pour qu'on nous pardonne cette étourderie, nous offrons à nos lecteurs la gravure d'un paysage de M. Hanoteau, *Un coin de parc*, qui figure dans le salon où nous venons de nous égarer. Nous n'avons pas besoin d'appeler leur attention sur les qualités de ce tableau, qui a obtenu une grande médaille en 1864, et dont l'excellente gravure est de M. Pierdon.

<div align="right">P. SCOTT.</div>

LA CHINE ET LE JAPON

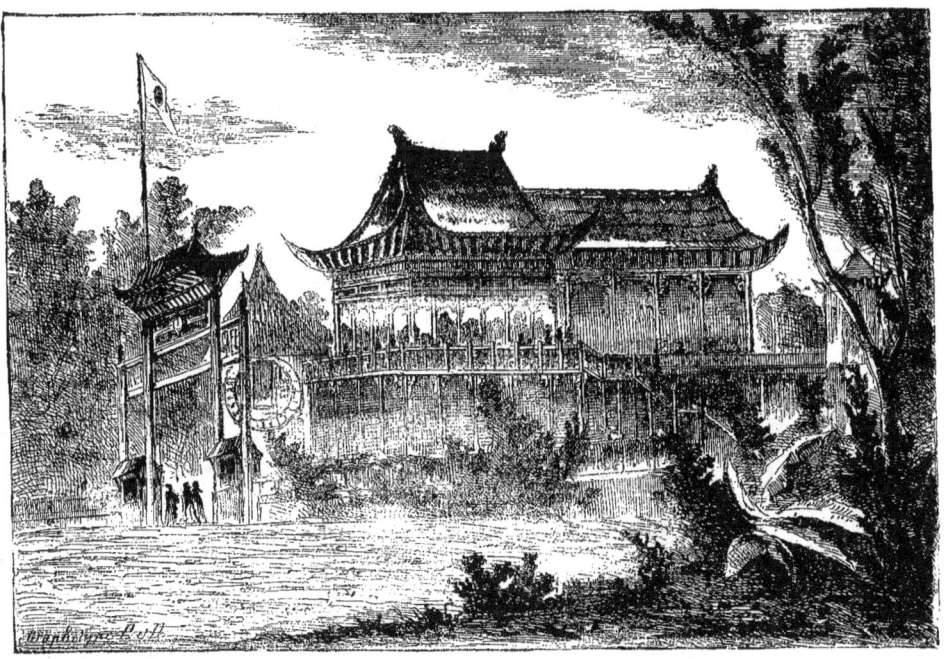

Le Pavillon chinois de l'Exposition.

Je ne connais la Chine que par les paravents et les plateaux de laque, et je suis fort étonné que ces bonshommes de dorure et de tapisserie se permettent d'entrer dans la vie réelle. On assure qu'il y a réellement un pays baroque, à toitures retroussées, dans lequel d'affreux magots poussent des brouettes à voiles par les chemins. On l'appelle l'Empire du milieu.

Les voyageurs abusent ordinairement de la permission de mentir, et ils en ont profité pour nous raconter mille choses saugrenues sur cette contrée improbable, où les fleuves sont jaunes et les paysages bleus. Ils assurent qu'on y fabrique du thé et de la porcelaine, deux articles qui sont évidemment d'importation anglaise.

Je ne suis pas entêté, et je veux bien croire qu'il y a, dans le bas de l'Asie, des sauvages particuliers, habillés de soie brochée et porteurs de fausses nattes. Mais se persuader que ces gens puissent former une agglomération, une nation quelconque, vivre en société, et jouir de leurs droits politiques, c'est une exagération qui ne peut se soutenir vis-à-vis des gens raisonnables.

Qu'un fabricant de poupées de Nuremberg s'avise de temps en temps de nous donner des échantillons de son savoir-faire, en nous adressant des pantins à chair couleur bismark, affublés de robes bariolées; voilà mes badauds aux anges, criant : Voici des Chinois!

Dieu merci! l'on connaît l'histoire de ces ambassadeurs siamois, reçus par Louis XIV, et qui se trouvèrent être de simples Marseillais de la Canebière. On ne s'y laisse plus prendre, depuis ce temps-là, et quand on annonce des Chinois, les gens bien avisés disent : A d'autres!

Je sais que l'armée française est pour quelque chose dans cette mystification internationale, et qu'elle prétend avoir conquis un Palais d'été sur ces bonshommes de pain d'épice. Mais il y a fort à dire là-dessus, et s'il ne nous était interdit de parler politique, nous donnerions à cet égard d'étranges éclaircissements.

Restent les géographes et les cartes qu'ils fabriquent. Mais on sait ce que valent les savants et leurs découvertes. Ils racontent un jour qu'il s'est élevé dans la Méditerranée, par tel degré de longitude, une île verdoyante, peuplée de singes et de perroquets; le lendemain, l'île a disparu, et l'on finit par avouer qu'elle n'a jamais existé.

L'Exposition internationale est une belle chose, mais elle est créée et gouvernée par une Commission fantaisiste, plus habile à divertir le public qu'une favorite à récréer un vieux monarque. Ce sont tous les jours des surprises et des étonnements; elle ajoute sans cesse des cordes à son arc, et fabrique tous les matins de nouveaux privilèges, rien que pour les vendre le soir.

Elle ne devait pas rester étrangère à l'élément chinois. Par ses soins, un pavillon du goût le plus saugrenu s'est élevé au sein du Champ-de-Mars, aux environs du quartier oriental. Tout y est racorni, peinturluré, enroulé, empaillé, si bien qu'on cherche la boîte d'où l'on a tiré ces constructions enfantines. Dans ce kiosque, on trouve réunis une foule d'objets exotiques, ayant pour but d'égarer l'esprit du public, en faisant croire à l'existence d'une contrée imaginaire. On y voit de petites tasses, qui viennent de la rue Vivienne, et des boules d'ivoire, qu'on tourne au passage des Panoramas.

Deux jeunes filles café au lait — qui nous paraissent nées dans les landes de la Gironde — offrent aux visiteurs des paquets de soie rouge, à glands, qui sont censés contenir du thé impérial. Nous avons déjà parlé de ces aimables personnes, fort bien élevées d'ailleurs, et qui portent les noms chinois d'A-NA-ïS et d'AG-LA-É, ce qui est plein de couleur locale. Elles font des pointes en marchant, chose plus gracieuse à l'Opéra que dans la vie privée.

Un artiste — ce n'est donc pas un Chinois — se montre également aux gens qui lui donnent de l'argent. Il avale des sabres qu'il vomit incontinent. Cela prouve un bon estomac; mais je ne pense pas qu'on veuille s'en faire un argument, relativement à sa nationalité.

Le reste du personnel se compose de cuisinières, de musiciens et de garçons du café Cardinal, Français comme vous et moi. Je conviens que quelques-uns ont la figure et les mains barbouillés de jus de réglisse; mais ce certificat d'origine n'est pas irrécusable.

Des récits de voyages, écrits par des auteurs trop crédules, ont essayé de nous initier aux mœurs de ces peuples de pure invention. Outre qu'ils se contredisent en partie, ces contes n'ont rien de bien intéressant. Ils nous apprennent que les Chinois vivent de nids d'hirondelle et de cloportes à l'huile de ricin. Si vous racontiez de pareilles billevesées à un baby de trois ans, il vous enverrait à l'ours, — pour me servir d'une des plus gracieuses locutions de notre langage familier.

La Commission n'a rien voulu négliger, toutefois, pour rendre sa Chine probable. Le maître d'hôtel du Pavillon chinois tient des nids d'hirondelle. Je ne veux point faire tort à sa cuisine, et le public peut manger des nids tout son saoul, — tant pis pour les hirondelles — mais pourquoi ces nids ressemblent-ils si fort à des huîtres infusées dans du poivre de Cayenne?

N'allons pas plus loin; nous nous aventurons sur un terrain brûlant. Nous n'avons plus qu'un mot à dire, un mot écrasant : Si l'on veut nous faire croire aux Chinois, qu'on nous montre la Chine! Et s'il n'y a pas de Chine, comment peut-on exhiber des Chinois?

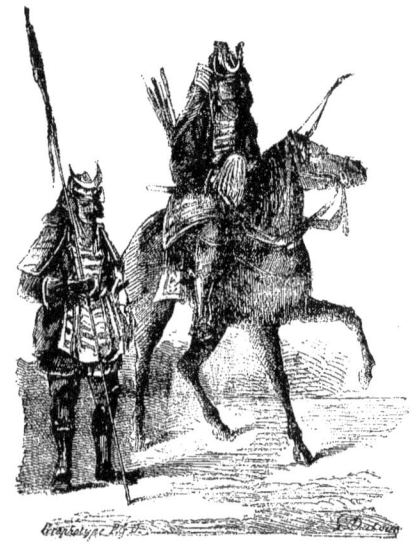

Quand les Japonais vont en guerre, ils se mettent en masques, et nous essayons de donner à nos lecteurs une idée de l'affreux déguisement dont ils s'affublent. S'ils ne répandent pas la terreur dans l'âme de leurs ennemis, ils sont du moins très-assurés de faire peur aux moineaux.

Cette naïveté dans le terrible, cette exagération dans l'effroyable nous paraissent manquer totalement leur but. Les casques empanachés, les loups noirs, les fanfreluches de cuivre, les oripeaux multicolores sont faits pour les jours gras plus que pour les combats. Imaginez une cavalerie dans cet attirail, exécutant une charge quelconque. Tant que les fantoccini taperont, cela pourra aller, et les ennemis mourront de rire autant que de leurs blessures. Mais si ces cavaliers fantastiques ont le dessous, voyez-vous l'aspect grotesque du champ de bataille? Ce sera, en grand, avec des côtés bouffons, l'impression produite par le *Duel* de Gérôme. Quand de pareils guerriers mesurent la poussière, ils doivent nécessairement faire : Couïc!

Le Japon, dont on s'occupe bien moins que de la Chine, nous attire précisément par le silence et l'oubli dont on essaie de l'entourer. Il nous paraît plus authentique que l'empire du Milieu, quoiqu'on en raconte des choses extraordinaires et passablement absurdes.

Il s'est d'ailleurs fait représenter, à notre Exposition universelle, par une ambassade d'insulaires, qui forment une cour au frère de l'empereur du pays. Cet empereur, nommé taïcoun, — on serait bien embarrassé d'en dire la raison, — gouverne ses sujets avec une grande sollicitude. Si, sous son règne, on ouvre encore le ventre aux fonctionnaires publics, ce n'est que pour respecter les traditions et les vieilles coutumes. On n'en est pas moins paternel pour cela.

Et puis, chaque contrée a ses usages. Les Japonais rient singulièrement de nos canons et de nos blindages. Parvenus à un raffinement de civilisation que les historiens se plaisent à constater, ils opposent aux agressions matérielles l'épouvante morale. Conséquents avec eux-mêmes, ils ne se contentent pas d'habiller leurs soldats en diables de Vauvert : S'il s'agit de repousser une invasion, ils font peindre sur les murailles des villes fortifiées des monstres, des dragons, des serpents et des hippogriffes. Ces peintures sont si vivantes, qu'elles suffisent à semer la terreur dans l'âme de leurs ennemis. Malheureusement, elles produisent le même effet sur les citadins, et l'on voit des villes entières, illustrées de cette façon, mourir de faim à domicile, et n'oser sortir de leurs murs, de crainte d'être dévorées.

On remarque, dans l'Exposition japonaise, une collection de portraits de femmes, dont quelques-uns sont charmants. Ces têtes fines, aux yeux en amande, coiffées d'un diadème de cheveux noirs, donnent à rêver. Ce sont de vraies femmes, quoiqu'elles s'éloignent absolument de nos types européens. Les flèches de bois de santal qui retiennent leur chevelure, leur bouche en cerise, leurs robes décolletées en pointe, en font de fort agréables personnes, si du moins le pinceau qui les a reproduites a quelque fidélité.

Elles ne paraissent pas étrangères aux arts d'agrément; si le piano n'est pas dans leurs mœurs, elles le remplacent par le tambour et la guitare. La guitare se comprend, mais le tambour est peut-être bruyant pour une jeune fille. Il paraît étrange de voir une fiancée écouter les serments de son futur, en l'accompagnant elle-même de roulements.

Après tout, c'est peut-être un préjugé, et l'on doit se résigner à cela quand on aime. Le tambour a des allures cavalières, qui conviennent à la liberté qu'on accorde aux Japonaises. Elles sont indépendantes comme les miss anglaises, vont et viennent, dînent en ville, passent leur soirée au théâtre, et font les honneurs de leur maison aux étrangers.

La polygamie n'est pas précisément permise là-bas, mais si l'on n'y prend qu'une femme légitime, il est avec elle des accommodements.

Elle tolère l'entrée de quelques maîtresses sous le toit conjugal, à condition de conserver sur elles quelque suprématie. Tout s'arrange pour le mieux, quoique cette tolérance fasse perdre de beaux éléments dramatiques aux poètes. En revanche, cela réduit considérablement le nombre des vieilles filles, qui sont fort mal vues dans cet endroit.

Les Japonais n'ont qu'une ambition sérieuse, celle de porter une culotte. Par des lois très sévères, la culotte, insigne de la plus haute noblesse, est réservée aux grands personnages de l'empire. Quand nos visiteurs japonais ont appris que la France était un pays indépendant, ils ont voulu affirmer leurs droits, et se sont immédiatement culottés. On ne dit pas si le frère du Taïcoun a vu d'un bon œil cette fantaisie révolutionnaire.

Pour dire quelques mots de l'industrie japonaise, dont le Champ-de-Mars nous offre de beaux échantillons, il nous faut passer en revue quelques étagères fort curieuses, qui se trouvent vers l'extrémité de l'Exposition anglaise.

Il paraissait difficile de faire, à plusieurs mille lieues de distance, un étalage horticole; nul doute que le voyage eût

compromis la fraîcheur des fleurs transportées. On a résolu le problème, en exposant des fleurs artificielles, copiées sur celles du Japon avec une patience admirable. Il y a, dans le nombre, des sujets fort gracieux et peu connus jusqu'à présent.

Les laques incrustées, provenant de cette contrée bizarre, ont un éclat merveilleux, et l'on ne peut comprendre qu'elles sortent aussi brillantes des mains des ouvriers. Elles accusent une patience à toute épreuve, qui arrive, dans les moindres détails, à un fini inconcevable.

Les meubles en bois de santal, de corail ou de camphre, sont travaillés au couteau, et rien n'est élégant et léger comme ces arabesques découpées. Les travaux les plus riches et les plus soignés sont réservés à de petits tabernacles, destinés aux dieux du pays.

Ces dieux sont au nombre de huit cent mille, si l'on en croit la statistique de cet olympe, aussi peuplé que Paris. Cette abondance de fétiches, de saints et d'esprits supérieurs, complète l'esquisse des mœurs de ce peuple dévot. Et, comme le disait un ami, étonné de cette abondance de divinités : — Quelle marge pour ceux qui veulent jurer!

<div style="text-align: right">L. G. JACQUES.</div>

LES VÊTEMENTS ANCIENS & MODERNES
(V° ARTICLE.)

La révolution de 1789 eut, entre autres conséquences, celle de faire cesser les distinctions adoptées dans le costume des différentes classes de la société. On passa alors, et sans transition, des exagérations luxueuses de la monarchie à la simplicité la plus égalitaire. L'or, la soie, le velours disparurent, pour faire place aux habits de drap, sans broderies ni galons. Les ouvriers adoptèrent un vêtement, auquel on donna le nom de *carmagnole*. Il se composait d'un gilet-veste et d'un pantalon garni en cuir. L'hiver, on endossait par dessus le tout, pour se garantir du froid, une large et longue redingote en étoffe grossière et à longs poils, appelée *houppelande*.

De grands changements eurent aussi lieu dans la coiffure. On quitta la poudre et on porta les cheveux courts. Cette mode, admissible jusqu'à un certain point chez les hommes, ne tarda pourtant pas à être suivie par les femmes, et donna naissance à l'usage des mouchoirs noués sur la tête en marmotte, usage qui s'est conservé dans le peuple.

Le Consulat ramena le goût de l'élégance. On vit paraître alors les incroyables, les merveilleux et les muscadins. La jeunesse oisive de l'époque se livra, comme costumes, aux extravagances les plus outrées. A la houppelande succéda une petite redingote très-courte, qu'on remplaçait, en grande tenue, par un habit à taille carrée et à grands revers. On abandonna aussi le pantalon, pour reprendre la culotte, qu'on portait généralement en velours noir ou vert. Quant aux cheveux, on ne les coupa plus; on les rasa, mais sur certaines parties de la tête seulement, en ayant soin de les laisser pousser en longues tresses de chaque côté. Ces tresses, qui tombaient flottantes sur les épaules, prirent le nom d'*oreilles de chien*. Cette mise excentrique se complétait par un chapeau claque de dimension exagérée, qu'on gardait presque constamment sous le bras, et par des souliers pointus, rappelant les anciennes chaussures à la poulaine.

Au lieu d'essayer de réagir, à force de bon goût, contre les ridicules de cette mode essentiellement masculine, les femmes se jetèrent à corps perdu dans d'autres extravagances. Empruntant leur toilette à l'antiquité païenne, elles ressuscitèrent l'usage des manteaux et des tuniques à la grecque. Quelques-unes même, ne reculant devant aucune bizarrerie, imaginèrent d'orner leurs pieds, laissés nus, de bagues splendides, étagées de doigt en doigt. C'est madame Tallien, croyons-nous, qui eut la première l'idée de cette folie. Des péronnelles, répudiant toute décence, essayèrent de se faire remarquer, en se couvrant d'étoffes légères et transparentes; elles ne craignirent pas de se montrer ainsi dans les promenades et les jardins publics. La réprobation générale fit prompte justice de ces éhontées.

Dubricourt, dans sa gravure bien connue du Palais-Royal, a fidèlement reproduit les habillements des merveilleux et des merveilleuses de cette époque. On y voit des hommes coiffés à poudre, d'autres les cheveux en oreilles de chien, ceux-ci avec le chapeau à cornes, ceux-là avec le chapeau rond; des femmes brunes y passent, étalant de monstrueuses perruques blondes, et des femmes blondes s'y montrent, avec leurs cheveux coupés ras. C'est une critique à la fois pleine de verve et de vérité.

Par bonheur, ces modes insensées ne durèrent pas longtemps. Le costume de l'empire, qui leur succéda, bien qu'ayant pris naissance dans le réveil du goût de la statuaire antique, ne tarda pas à subir des modifications qui le défigurèrent complètement. La taille des robes de femmes fut élevée outre mesure ; en remplaçant l'ancien corset, garni de baleines et de plaques de fer, par la ceinture grecque s'adaptant immédiatement au-dessous du sein : on eut le tort de vouloir la perfectionner, et l'on enleva du même coup sa grâce et son utilité hygiénique. On arriva peu à peu à combiner l'usage de cette ceinture avec celui du corset. Cette mode était devenue générale en 1804, et il suffit, pour en comprendre les défauts, de jeter un coup d'œil sur le tableau du sacre de Napoléon par David.

C'est cependant à ce costume disgracieux, et contraire à toutes les lois de l'hygiène, que les élégantes tentent de revenir aujourd'hui ; après avoir ri des toilettes de leurs grand'mères, elles ne trouvent rien de mieux à faire que de les copier servilement. Est-il donc si difficile d'être femme et d'avoir du goût?

Une des particularités les plus frappantes de l'époque du Consulat et de l'Empire, c'est l'innombrable variété des costumes administratifs et militaires. Jamais la France n'avait vu tant d'uniformes ; jamais non plus on ne s'était habillé d'une façon plus théâtrale et plus ridicule. C'est au point que lorsque le hasard nous fait maintenant rencontrer quelques-uns des glorieux débris de ces armées légendaires qui firent le tour de l'Europe, nous avons peine à nous défendre d'un sourire, que l'admiration n'arrête pas toujours à temps.

Sous Louis XVIII, quelques ultras essayèrent de revenir aux oripeaux chamarrés de l'ancienne cour, mais le ridicule arrêta cette tentative à son début, et cette mode mourut sans avoir eu le temps de se répandre.

Avec Louis-Philippe, nous assistons au développement du costume bourgeois. L'habit français galonné disparaît, pour faire place au simple frac noir, et le chapeau de soie actuel, dit *tuyau de poêle*, succède définitivement au tricorne et au feutre. C'est le triomphe des redingotes à la propriétaire et des paletots sacs, des corsages à pèlerines et des manches à gigot. Qui ne se souvient encore de ces chapeaux impossibles que les dames adoptèrent alors? Ils étaient généralement garnis de plumes d'autruche ou de gigantesques buissons de fleurs. Sous cet attirail, les femmes avaient l'air de ces échalas que l'on habille, pour servir d'épouvantail aux oiseaux qui dévastent les champs. Les plus jolis minois restaient enfermés sous ces cathédrales, et les Don Juan de l'époque protestaient contre cette mode qui leur cachait le fruit défendu.

La robe se portait assez courte et descendait seulement jusqu'à la cheville, de façon à laisser voir la chaussure, qui consistait, l'hiver, en des espèces de brodequins lacés, et l'été, en de mignons petits souliers décolletés, qu'on attachait sur le coude-pied avec des rubans croisés. Ces souliers se faisaient en satin turc noir ou en *prunelle*, étoffe complètement disparue aujourd'hui. La toilette des dames était complétée par une sorte de sac, appelé *ridicule*, que l'on portait au bras, et qui servait à renfermer le mouchoir, l'éventail, les gants, etc., etc.

Depuis 1830, il s'est produit peu de changements importants dans la manière de s'habiller, et nous croyons qu'il s'en produira peu maintenant. Nous voilà donc arrivé aux colonnes d'Hercule, que nous ne pourrions franchir, sans entamer le sujet des modes actuelles, c'est-à-dire sans mettre le pied sur un terrain qui appartient à autrui. Qu'il nous soit cependant permis de regretter, en terminant, que les hommes aient été si mal partagés dans l'espèce de classification des étoffes et des couleurs, établie par le goût moderne. Tandis que les dames continuent à s'habiller de rose, de bleu et de lilas, nous sommes définitivement voués au noir, ce qui nous donne toujours l'air d'aller à un enterrement.

Cela dit, nous cédons la place et la plume à une nouvelle arrivée, et nous lui laissons le soin de tenir les lecteurs, et surtout les lectrices de l'*Album*, au courant de ce qui touche, de près ou de loin, à la toilette moderne.

JEHAN VALTER.

LES MODES A L'EXPOSITION INTERNATIONALE

L'*Album de l'Exposition* a promis d'être universel, et, comme tel, il doit à ses lecteurs une critique de modes. Je sais fort bien qu'aux yeux des gens sérieux, cette littérature est presque inutile. Permettez-moi cependant d'affirmer que nos lectrices y trouveront quelque intérêt.

Les femmes aiment assez qu'on parle d'elles ou de ce qui a rapport à leurs tendances et à leurs goûts. Aussi me soutiendront-elles au besoin contre le blâme et l'absolutisme d'un sexe trop exclusif.

A l'époque actuelle, c'est une rude tâche de suivre la mode, ou de la contredire. La *mode*, elle n'existe plus; c'est un méli-mélo bizarre et excentrique de tous les goûts passés, présents ou futurs.

Jadis, la France avait une supériorité incontestée sur les autres nations, dans l'art difficile d'apprendre aux femmes comme il faut l'art de s'habiller.

Aujourd'hui, on s'attife d'une façon cosmopolite. Nous empruntons à tous les peuples quelque nouvel objet de toilette : le rouge, que les Anglais aiment tant et dont nous ne pouvons plus nous passer; les mantilles espagnoles; les paletots bretons; les nattes de cheveux tombant sur les épaules, imitées des paysannes suisses.

La Parisienne, cet être charmant plein de mutinerie et de grâce, ne vise qu'à ressembler à une étrangère. Elle préfère la tournure guindée et roide des'ladys à sa désinvolture et à son élégance natives.

Lorsqu'une femme est jolie, tout la pare; mais la beauté n'est malheureusement pas générale, et bien des femmes sans toilette seraient laides à faire peur. Je trouve donc très naturel qu'une femme soit un peu coquette et cherche à embellir ou à corriger la nature. S'habiller est un art, et bien des maladroites, en voulant se faire plus belles, ne se rendent que ridicules.

Se conformer rigoureusement à ce qu'on appelle *la mode* constitue maintenant une véritable course au clocher. J'admets que, dans certaines positions, on doive accepter la tyrannie de cette souveraine; mais alors cela devient un esclavage, et je plains fort celles qui le subissent.

Trouvez-vous bien jolis ces petits poufs de fleurs, presque imperceptibles, qu'on se place sur l'occiput, et qui ressemblent si peu à des chapeaux? Ces coiffures lilliputiennes n'ont amené qu'une chose pénible : les *faux cheveux*. La chose en est à ce point qu'une femme se croit obligée de porter plusieurs kilogrammes de nattes derrière la tête. Comme il est agréable pour un mari de trouver tous les soirs, dans la chambre à coucher, un splendide chignon à boucles soyeuses étalé sur la cheminée! Que d'illusions et de poésie perdues!

J'ai dit mon opinion sur les coiffures; laissez-moi ajouter quelques mots sur les robes du jour.

La robe courte est coquette et gracieuse; elle sied aux jeunes filles et aux jeunes femmes. A la campagne, surtout, elle est fort commode, et l'on ne craint pas de la laisser accrochée aux branches du chemin. Mais si ce costume convient à la jeunesse, avouez que les femmes mûres s'égarent, lorsqu'elles s'habillent en bergères de Florian. Là est l'écueil où beaucoup d'entre'elles viennent tomber. Il est si difficile de vieillir de bonne grâce et de se l'avouer à soi-même!

La robe longue a un avantage; elle peut être portée par tout le monde; mais elle n'est pas exempte de désagréments. A l'exception du bois de Boulogne et des bals de la Cour, où elle peut s'étaler dans son ampleur, la robe à traine est gênante. Lorsqu'il y a quatre dames dans un salon, on n'a plus de place pour personne, et, si cela continue, il faudra élargir les appartements. Depuis la mode des robes longues, les messieurs sont voués aux exercices de gymnastique et aux entorses. Un homme est vraiment en danger auprès d'une femme; le moindre oubli de sa part lui fait perdre l'équilibre ou les bonnes grâces de sa voisine.

Je n'ai pas d'opinion bien arrêtée sur les costumes courts longs; ils ont du bon et du mauvais, suivant les occasions ou les circonstances. Je signale simplement les abus, les exagérations, et il me semble qu'il doit y avoir un juste milieu qu'une femme raisonnable doit adopter.

Arrivons maintenant à l'ornementation des robes : c'est une question plus grave qu'elle n'en a l'air. Si j'étais couturière, je jetterais souvent ma langue aux chiens, au moment de garnir jupe et corsage. Il est certain qu'une bonne faiseuse doit être doublée d'un dessinateur. Certain journaliste fort connu n'oserait pas avouer que la robe de Mme la princesse de B... est sortie complètement de son imagination. Quel temps cependant que celui où les journalistes habillent les princesses!

Garnir une robe devient un travail fort difficile et qui n'appartient qu'aux artistes; mais ces messieurs sont parfois trop coloristes...

J'aimerais cent fois mieux une robe toute simple que ces sacs de moire, surchargés d'ornements de mauvais goût, comme il en sort des plus grandes maisons de Paris.

A l'Exposition, bien des gens s'arrêtent et s'extasient devant les créations de certains magasins renommés. Dussé-je être seule de mon avis, je proteste énergiquement contre cette admiration de mauvais goût. Il y a là une robe de couleur bismark, brodée au plumetis et au point d'armes, d'un style aussi lourd qu'épais. La femme vêtue de cet attirail sera vraiment fagotée. Mettez un corps frêle et délicat dans cette armure disgracieuse, et vous verrez l'enveloppe étouffer la fleur, la monture écraser la perle. Comme robe, c'est affreux, mais ce serait une fort belle chasuble pour M. l'archevêque de Paris. Plus loin, une robe de soie blanche est toute garnie de plumes de paon. Nous doutons qu'une femme intelligente se décide à faire la roue, et à ressembler à un oiseau de paradis ou à une reine de théâtre. Convenez avec moi, mesdames, que rien ne sied mieux à une femme que la simplicité,— avec quelques rubans.

Cette causerie intime est devenue, à mon insu, presque un cours de morale. Je ne veux pas me donner des airs de prédicateur qui ne m'iraient guère ; que mes lectrices se rassurent entièrement à ce sujet. Mais j'aurai le courage de la vérité, en les guidant à travers ce dédale d'ajustements que la mode agrandit tous les jours. Il est un fil d'Ariane qui peut toujours nous sauver de l'excentricité ; c'est le bon goût.

Je dirai prochainement mon avis sur les costumes de ces messieurs, et principalement sur les *Je ne m'en ferai plus faire*, qui me paraissent une étrange et bizarre innovation.

HÉLÈNE DE M.

CAUSERIE PARISIENNE

A MONSIEUR VICTOR HUGO, A GUERNESEY.

Maître,

A la suite d'un premier article, publié ici même, sur *Hernani*, vous avez bien voulu m'adresser quelques lignes de remercîment. Cet autographe, précieux à tant de titres, on me verrait le porter à mon chapeau — en guise de panache, — si j'étais assez infatué de moi-même pour prendre au pied de la lettre chacune des syllabes qu'il contient. Vous avez daigné me parler, comme ferait à l'un de ses colonels un généralissime. Or, par malheur, je ne suis qu'un tout petit sergent ; la graine d'épinards, dont vous semblez me croire pourvu, n'est pas encore semée sur mes épaules. — Je ne puis décemment bénéficier des honneurs qu'elle entraîne, — n'y ayant pas droit.

Je ne saurais toutefois chercher autrement querelle à votre extrême bienveillance, et, s'il faut parler franc, je me sens très fier, en somme, d'avoir été — qu'elle qu'en soit la forme — l'objet d'une pareille attention. Permettez-moi donc de vous témoigner ma gratitude, tout en saisissant l'occasion qui m'est offerte de revenir sur le sujet même auquel j'ai dû cet excès d'honneur.

Mon intention n'est pas de dire la représentation du 20 juin 1867, une date désormais ! J'ajouterai — pour mémoire — qu'une stalle qui m'était promise, n'ayant fait défaut, je n'ai pu applaudir — à mon profond chagrin — que vos deux derniers actes. Il me serait, par suite, assez difficile de dresser le bulletin de votre victoire. Mais la plume d'un collaborateur, plus autorisé que moi — et plus heureux — s'est chargée de ce soin. Vous n'y perdrez donc rien.

En revanche, je ne saurais m'empêcher de broder, autour de la question, quelques petits commentaires, qui me semblent avoir un intérêt particulier, — même pour vous, maître ; car peut-être seront-ils une note nouvelle jetée dans l'immense concert d'acclamations qui, depuis huit jours, monte à votre rocher.

Et d'abord, laissez-moi m'enorgueillir d'avoir rencontré si juste en mes prédictions de triomphe. — Presque tous les articles préparatoires, publiés sur la reprise d'*Hernani*, trahissaient de sérieuses appréhensions. Beaucoup de mes confrères redoutaient l'événement ; un grand nombre de vos amis avaient fourbi la veille toutes leurs armes, comptant presque sur une bataille.

Que — par impossible — vous ayez eu certaines craintes, vous qui, là-bas, isolé dans votre île et dans votre pensée, ne pouvez directement tâter le pouls de l'esprit public, cela se concevrait à la rigueur. — Mais que des journalistes parisiens, — dont c'est le métier de courir les théâtres, de se mêler aux spectateurs, de surprendre en flagrant délit chacune de leurs impressions, de se baigner enfin chaque soir dans le courant littéraire qui passe, — se trompent à ce point, c'est étrange assurément.

Fallait-il donc une bien grande perspicacité pour reconnaître, à des signes manifestes et vingt fois répétés depuis six ans, que le besoin se fait partout sentir d'une renaissance ? — « Des décors et des mollets, » tel fut longtemps le « *panem et circenses* » du peuple le plus spirituel de la terre. Mais avec la satiété le dégoût est venu. Et naguère, des pièces à femmes ont eu — chose inouïe ! — de petits théâtres tués sous elles.

Pour avoir un succès en ces sortes de choses, il faut inventer aujourd'hui l'impossible. Voici que la clownerie est devenue une suprême ressource. Je vous dis qu'ils en sont aux expédients ! — Avec ses flammes de bengale, ses maillots et ses palais de clinquant, l'Ineptie pure — jadis toute puissante, — n'a presque plus d'autorité. Force est aux directions de se surpasser elles-mêmes, en dépenses d'imaginations et d'écus, d'année en année. L'an dernier, telle féerie avait coûté 100,000 fr. Celle d'aujourd'hui doit, sous peine de chute, revenir au double. Pour la prochaine, ce sera le triple. Si bien que, petit à petit, on eût été ramené, presque inévitablement, par la nécessité de faire du nouveau, dans une voie plus honorable. Le baron Brisse, ayant épuisé toutes les recettes à l'aide desquelles on peut varier une sauce, — eût fini par se dire : « L'heure est peut-être venue d'être moins indifférent à la qualité du poisson ; — si j'essayais ! »

Il est vrai que tout cela s'applique surtout aux scènes d'un ordre inférieur. Mais ne pensez-vous pas avec moi, maître, que tout le mal part précisément, dans l'espèce, du bas et non du haut ?

En habituant le public à ces déplorables exhibitions de toute nature, on avait fini, sinon par le détacher tout à fait des grandes œuvres, du moins par le rendre, de jour en jour, plus indifférent aux manifestations de l'art sérieux. — La responsabilité de cet état de choses incombe tout entière, selon moi, à la presse. Elle s'est endormie dans un insoucieux nonchaloir, au lieu de flageller à tour de bras, sans trêve et sans merci, les faiseurs et leurs complices. Alors que son devoir était de maintenir le goût public dans le chemin littéraire qu'il n'eût pas dû quitter, elle l'a laissé se fourvoyer, à la suite de certains gazetiers, impudents et misérables prôneurs, qu'un intérêt vulgaire mettait de moitié dans le jeu des directions...

Par bonheur, on a tellement abusé du « mollet et du décor ; » on a poussé si loin le mépris de l'art, et si haut le culte du métier, — que le public a regimbé avant les temps prévus. Et chaque fois, en ces dernières années, que l'occasion de prouver hautement son bon vouloir, à l'endroit d'une œuvre véritable, s'est rencontrée, il s'est bien gardé d'y faillir. — Bref, le goût se régénère. Un témoignage entre cent : on se fût moqué très haut de quiconque eût, — il y a dix-huit mois, — conseillé de faire déclamer des alexandrins *pour de bon* dans un café chantant ; une femme de foi a tenté l'expérience, et l'expérience a réussi au-delà de tout espoir. Aujourd'hui, la déclamation est de mode à l'Eldorado, et — résultat remarquable encore, — le vers improvisé fait, Glatigny aidant, les beaux soirs de l'Alcazar !

L'heure était donc propice en tout état de cause. Le succès de cette reprise eût été, j'en suis convaincu, tout aussi vif cinq ou six ans passés ; peut-être eût-il été moins fécond. En se produisant cette année, il aidera puissamment à la réaction. Et vous aurez cette double gloire d'avoir, à 37 ans d'intervalle, remporté, avec les mêmes armes, deux victoires à peu près identiques, au moins dans leurs résultats.

Hernani revient d'autant plus à point, qu'en ces jours d'envahissement de Paris, la spéculation dramatique tente un suprême effort. Il est possible qu'elle trouve, en effet, dans l'inintelligente curiosité des badauds exogènes un regain de succès. Mais il n'importe peu ; c'est une affaire de quelques mois seulement. Et puis, nous pouvons, sans péril, laisser à leur agonie ce dernier sourire, puisque, dans le même temps, vous ressuscitez, ô maître, plus brillant, plus fort et plus jeune que jamais.

Malgré tout ce qui précède, il n'entre pas dans ma pensée, — et vous l'avez compris, — de proscrire les éblouissements de la mise en scène. Ce qui m'indigne en tout cela, c'est de voir tant de luxe étalé sur de piètres *machines*. Dorer des ordures ! La belle affaire et le joli passe-temps ! — Combien au contraire ne serions-nous pas réjouis, si l'on s'avisait d'utiliser les merveilleuses ressources d'encadrement dont on dispose, au profit de quelques chefs-d'œuvre !

C'est pourquoi, maître, j'estime que vous désapprouverez absolument les « *chuts* » qui se sont élevés l'autre soir, lorsque des bravos ont accueilli la décoration de votre quatrième acte, et la réflexion maladroite d'un de nos confrères, s'écriant : « On n'applaudit pas un décor devant des vers d'Hugo ! » Bien maladroite en effet, car ce décor, vous l'avez conçu ; car, outre sa valeur propre d'exécution, il n'est rien que la traduction précise d'une de vos pensées, le complément de votre conception. Applaudir cela, c'était applaudir, non-seulement l'habileté du peintre, mais encore une étincelle de votre génie.

D'aucuns se sont fort étonnés, d'autre part, d'entendre, à chaque instant, protester dans la salle contre certaines altérations du texte imprimé. On devait s'y attendre. Le manuscrit châtré du 25 février 1830 n'a plus aujourd'hui sa raison d'être. Et, bien que très vraisemblablement vous ayez consenti vous-même les modifications adoptées, nous ne pouvons ne pas protester. Tout le monde sait à présent votre théâtre. Vos vers sont ainsi peu à peu devenus classiques. Avec leurs audaces, même les plus fières, nous nous sommes familiarisés, et nous les aimons. Si bien qu'on se faisait d'avance un énorme plaisir de saluer certains alexandrins, — vieux amis, — au passage. Mais quoi! Impossible de les reconnaître ; voici qu'on leur a mis des faux nez!... Jugez, maître, de notre désappointement.

En vérité, je vous le dis, la postérité a commencé pour vous ; la plupart de vos œuvres ne vous appartiennent plus ; elles sont les trésors du domaine public. Il n'est pas de raison qui puisse autoriser personne à les dénaturer. Donc, nous vous en prions tous, faites, — si c'est en votre pouvoir, — faites-nous rendre *Hernani* dans la plénitude de sa forme primitive, tel enfin qu'il est sorti vivant de votre cerveau. Ceux-là se trompent qui voient au texte initial l'ombre d'un péril. L'altération seule n'est pas sans danger. A preuve les petits conflits qu'elle a provoqués le 20 juin.

Que de choses j'aurais encore à dire, et que de développements à tenter! — Mais l'espace me manque. Il faut m'en tenir à cela, sans prendre même le temps de consigner quelques observations qui me sont personnelles, à l'endroit de vos nouveaux interprètes. La vérité est, en trois mots, que ces « excellents comédiens de salon, » énervés par la constante pratique du frac et du madrigal, se sont trouvés pour la plupart bien empêchés dans ces grands pourpoints et dans ces vastes vers; et cela ne se comprend que trop, car...

..... *Il n'est qu'un mortel de race peu commune*
Dont puisse s'élargir l'âme avec la fortune!

Et maintenant, maître, daignez me pardonner ces longs propos, bavardés au courant de la plume, et puissiez-vous avoir, au travers de leur confusion, entrevu le reflet des ardentes sympathies qu'ils recouvrent!

JULES DEMENTHE.

Notes de la Rédaction. — La discorde est décidément au camp d'Agramant, et jamais collaborateurs ne furent moins d'accord que ceux de l'*Album*. Mais ils ne combattent qu'à armes courtoises, et c'est véritablement du choc des opinions sincères que la lumière peut jaillir. M. P. Deschamps croit devoir relever une erreur de détail dans le dernier article de M. Leroy. M. Wolf, dont il a cité l'opinion, n'est point l'associé de M. Pleyel, mais un pianiste-compositeur parfaitement libre. Nous faisons des vœux pour qu'une expertise sérieuse décide la question soulevée, et il me semble que les facteurs qui sont en cause devraient se réunir pour la demander.

∴ Dimanche dernier, les Sociétés chorales du département de la Seine s'étaient réunies dans le palais de l'Industrie, pour répéter les cantates et les hymnes qui doivent être chantées le 1er juillet à la distribution des récompenses.

Dans cette séance, on a pu constater le défaut d'instruction sérieuse de ces Sociétés. Jamais, sauf quelques rares exceptions, leurs directeurs ne font étudier un morceau séparément; que ce morceau soit à plusieurs parties ou à l'unisson, dès le premier jour, ténors, barytons, basses le chantent ensemble, et après un nombre indéfini de répétitions, la Société peut l'exécuter passablement, mais seule. Si elle se joint à une ou plusieurs Sociétés étrangères, ils ne peuvent arriver à un ensemble passable qu'après vingt répétitions.

C'est ce qui a été surabondamment prouvé par cette audition.

A. R.

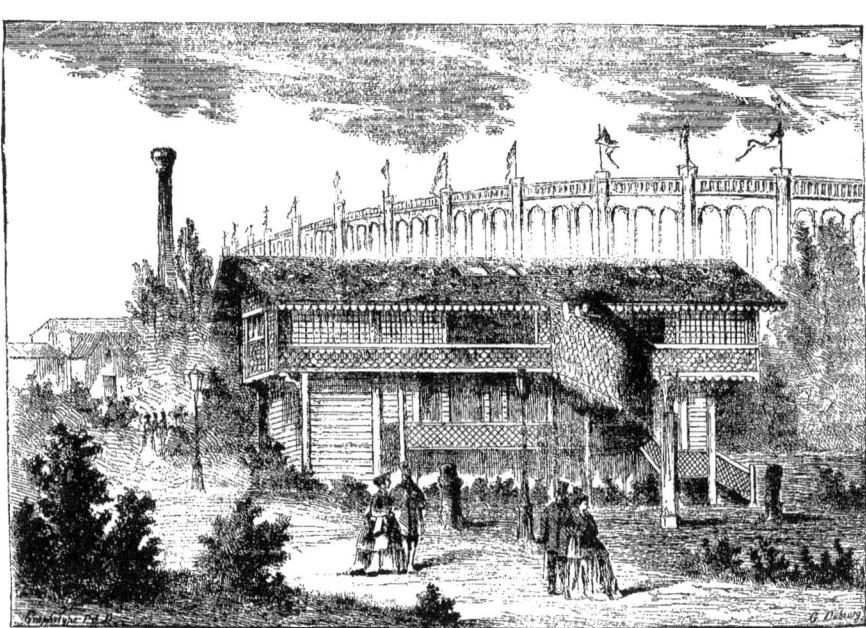

La Cabane suédoise, dite de Gustave Wasa, au Champ-de-Mars.

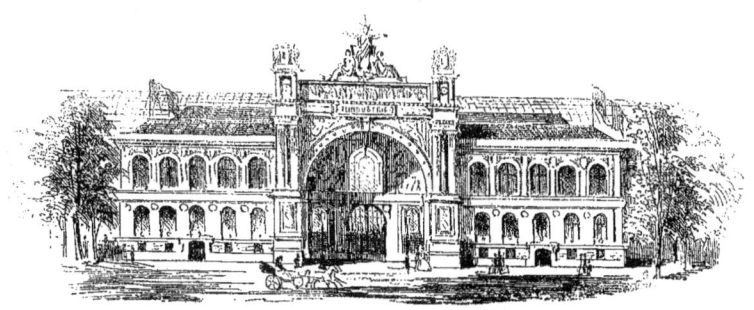

LA DISTRIBUTION DES RÉCOMPENSES
AUX CHAMPS-ÉLYSÉES

I

∴ Voici ce que nous avons lu lundi matin, dans le journal l'*Époque* :

« Sur la demande de S. M. l'Empereur, la Commission impériale vient de décider que l'entrée à l'Exposition du Champ-de-Mars serait gratuite, lundi 1ᵉʳ juillet, jour de la distribution des récompenses au Palais de l'Industrie. »

Il est pour nous des fêtes qui priment toutes les autres : ce sont les fêtes populaires, et nous n'avons pas hésité entre la solennité des Champs-Élysées et l'ouverture des portes du Champ-de-Mars.

Il y avait quelque chose de grand et de généreux dans l'idée d'associer la foule — la plèbe, si vous voulez — aux joies de l'art et de l'industrie. En même temps qu'on couronnait l'œuvre sur la rive droite, — sur la rive gauche tombaient les barrières qui la séparaient du public. On rendait hommage à la source de toute inspiration, à la force magnétique où se ravivent les intelligences, à l'élément populaire, dont toutes nos institutions affirment la souveraineté...

Quand nous sommes arrivés à la porte Rapp, avec quelques ateliers endimanchés, confiants comme nous dans la parole du journal de M. Dusautoy, nous avons été désagréablement surpris par un bruit sinistre : les tourniquets craquelaient comme aux jours de fête. Un coup d'œil nous apprit la cruelle vérité ; on payait encore. Les gens réclamaient un peu, mais ils payaient néanmoins. Un employé aux recettes nous dit, avec beaucoup de réalisme :

« Les journaux vous ont *blagué*, mais nous leur devons tout de même une fière recette. Sur vingt personnes qui se présentent, quinze se décident à entrer. Et nous pensions n'avoir personne ! »

Nous croyons à la bonne foi de l'*Époque*, et nous l'avons défendue contre quelques personnes trop vives, qui demandaient la tête de ses rédacteurs. Quelques-uns la disaient subventionnée par la Commission impériale. C'est une calomnie. Il n'en est pas moins vrai que les tourniquets du lundi, 1ᵉʳ juillet, lui doivent une vingtaine de mille francs, — y compris nos vingt sous.

II

Notre rédacteur pour tout faire a été sommé d'assister à la distribution des récompenses, qui a eu lieu le 1ᵉʳ juillet, au Palais de l'Industrie. Il sentait d'avance combien cette fête devait être solennelle, et s'en effrayait.

Les répétitions des Orphéons, — dont les journaux bien pensants ont dit le plus grand bien, — avaient été réellement si médiocres, qu'il montrait des velléités de rébellion. Le sentiment du devoir l'a enfin décidé à prendre des gants clairs, un habit noir et une cravate blanche. Et il a subi son plaisir avec beaucoup d'héroïsme.

« Jamais, nous écrit-il, je n'ai vu pareille affluence de cochers et de voitures de toute espèce. Paris semblait être une arène, où des chars de mille couleurs soulevaient des flots de poussière. La circulation était interdite aux Champs-Élysées, de la place de la Concorde jusqu'au milieu de la Grande-Avenue, au-dessus du Rond-Point. Dans ce vaste amphithéâtre passaient comme l'éclair des voitures de gala, à cochers poudrés, à chasseurs empanachés, remplies jusqu'aux portières de fonctionnaires dorés ou de crinolines débordantes. Des coupés timides traversaient les allées avec des allures plus modestes ; enfin, de nobles et riches étrangers avaient dû s'empiler dans des fiacres à numéros jaunes, tout honteux de se trouver en pareil équipage ; mais on arrive au Palais de l'Industrie, même traîné par des rosses. »

Nous ne nous ferons pas l'écho de quelques journaux, qui se plaignent, avec un peu d'amertume, d'avoir été omis sur la liste des invitations de la Commission impériale. Ils ont cela de commun d'ailleurs avec la plupart des membres de l'Institut. A quel titre la presse jouirait-elle des faveurs de la Commission? Quelles politesses lui a-t-elle faites? Que lui a-t-elle rapporté? N'a-t-elle pas crié sur les toits que l'Exposition était une fête, et non pas une affaire? N'a-t-elle pas trouvé mauvais que tout s'abaissât devant la question d'argent, que tout se résolût par elle? Et l'on s'étonne d'être oublié!

Nous avons trouvé, depuis longtemps, le moyen d'être dans les meilleurs termes avec cette Commission redoutée : c'est de ne lui rien demander, c'est de n'en rien attendre, et de payer de bonne grâce tout ce qu'elle vend. Nous sommes pour elle un client, c'est à titre, elle nous porte dans son cœur. Nous payons aux tourniquets, nous payons aux chaises, au jardin, au théâtre, et à tous les bureaux de péage qu'il lui a plu de créer.

Que demain elle en établisse d'autres, et elle nous verra accourir. C'est ainsi qu'on acquiert l'estime et la bienveillance de ses contemporains, — et vraiment, ce n'est pas trop cher.

Quand l'ALBUM serait seul de cette opinion un peu ruineuse en fait de journalisme, il la maintiendrait jusqu'au bout, ne fût-ce que par respect pour l'association d'artistes qu'il représente. S'il y perd des faveurs, il y gagne peut-être autre chose, et il est toujours bon qu'une tribune, qui ne relève de personne, soit ouverte à la vérité.

III

Disons de suite que la fête a été fort belle, pour ceux qui aiment ces fêtes-là. Nous ne sommes pas ennemis des tambours ni de la musique militaire, mais il y a peut-être de l'héroïsme à s'enfermer, plusieurs heures durant, dans une cage vitrée, comme des fleurs en serre, par une chaleur de trente degrés. A une heure de l'après-midi, toutes les places étaient prises, ou peu s'en faut ; des effluves d'air chaud passaient sur la foule, chargées d'émanations d'eau de Cologne et de poudre de riz. Les éventails battaient des ailes ; le teint pâle des élégantes se colorait peu à peu ; les messieurs, debout, aspiraient à pleine poitrine l'air qui leur faisait défaut. Et l'on avait une heure à attendre.....

Les décorations de la salle et de l'entrée du palais n'avaient rien d'extraordinaire, et surtout rien de nouveau. Des écussons et des tentures, des drapeaux et des banderolles, des mâts dorés et des oriflammes, tel est le style éternel de ces grandes décorations, qu'il est du reste assez difficile de varier. Dix trophées originaux, dressés dans l'intérieur de la nef, et formés de groupes d'objets empruntés à l'Exposition, faisaient cependant exception à la règle et étaient heureusement disposés.

Vers les deux heures, le monde officiel s'est présenté, et a commencé à remplir les tribunes réservées ; les hommes, en grande tenue, chamarrés de croix et de cordons ; les dames en falbalas. Le *Moniteur* s'est chargé de donner la liste des grands personnages, maisons, cours, conseils, corps, députations, confessions, consistoires, et autres délégations réunies pour la circonstance. Cette nomenclature occupe deux colonnes que nous ne saurions reproduire. Contentons-nous de citer le sultan Abdul-Aziz-Khan, empereur des Ottomans, dont la physionomie impassible et distinguée a eu beaucoup de succès. Il semblait rêver à tout autre chose qu'à une « distribution des récompenses, » et peut-être Durney « la perle nouvelle » et Hairaini-Dil « la merveille du cœur » n'étaient-elles pas étrangères à ses distractions.

Mais ceci est de la vie privée, et nous n'avons aucunement l'intention de soulever, aux yeux de nos lecteurs, les voiles qui cachent l'intérieur du harem de Sa Hautesse. Disons simplement, pour en terminer avec ce sujet, que le Grand-Turc Abdul est un homme de goût, qui se contente de trois sultanes, ce qui doit faire honte aux goûts volages d'un grand nombre de Parisiens.

L'orchestre a débuté par l'ouverture d'*Iphigénie en Aulide*, de Gluck, et par le *Chant du soir*, de Félicien David. Immédiatement après sont entrés l'Empereur et le Sultan, au milieu d'un profond silence,—troublé seulement par quelques acclamations. Il était alors près de deux heures. L'hymne, que Rossini a composé pour la circonstance, a été exécuté avec un ensemble suffisant,—et M. le ministre d'État Rouher, placé au bas de l'estrade, et tournant le dos au public, a lu un rapport passablement long.

« Ce rapport constate les obstacles singuliers que la Commission impériale a rencontrés dans l'accomplissement de la tâche qui lui a été confiée, et le bonheur avec lequel elle les a surmontés, dans les limites de temps qui lui étaient assignées. »

Nous nous arrêterons à ce sommaire, et ne donnerons pas à nos lecteurs d'analyse plus détaillée. L'*Album*, depuis sa création, les a tenus au courant, en effet, des travaux de la Commission, et de l'exactitude avec laquelle ils ont été prêts au terme fixé, — suivant l'expression de M. le ministre d'État.

L'Empereur a pris ensuite la parole, et a prononcé le discours suivant :

« Messieurs,

» Après un intervalle de douze ans, je viens, pour la seconde
» fois, distribuer les récompenses à ceux qui se sont le plus
» distingués dans ces travaux qui enrichissent les nations,
» embellissent la vie et adoucissent les mœurs.

» Les poètes de l'antiquité célébraient avec éclat les jeux
» solennels, où les différentes peuplades de la Grèce venaient
» se disputer le prix de la course. Que diraient-ils aujourd'hui, s'ils assistaient à ces jeux olympiques du monde entier, où tous les peuples, luttant par l'intelligence, semblent
» s'élancer à la fois dans la carrière infinie du progrès, vers
» un idéal dont on approche sans cesse, sans jamais pouvoir l'atteindre ?

» De tous les points de la terre, les représentants de la
» science, des arts et de l'industrie sont accourus à l'envi, et
» l'on peut dire que peuples et rois sont venus honorer les
» efforts du travail, et par leur présence, les couronner d'une
» idée de conciliation et de paix.

» En effet, dans ces grandes réunions qui paraissent n'avoir
» pour objet que des intérêts matériels, c'est toujours une
» pensée morale qui se dégage du concours des intelligences,
» pensée de concorde et de civilisation. Les nations, en se
» rapprochant, apprennent à se connaître et à s'estimer ; les
» haines s'éteignent, et cette vérité s'accrédite de plus en
» plus, que la prospérité de chaque pays contribue à la prospérité de tous.

» L'Exposition de 1867 peut, à juste titre, s'appeler *universelle* ; car elle réunit les éléments de toutes les richesses du
» globe. A côté des derniers perfectionnements de l'art moderne, apparaissent les produits des âges les plus reculés,
» de sorte qu'elle représente à la fois le génie de tous les
» siècles et de toutes les nations. Elle est universelle ; car, à
» côté des merveilles que le luxe enfante pour quelques-uns,
» elle s'est préoccupée de ce que réclament les nécessités du
» plus grand nombre. Jamais les intérêts des classes laborieuses n'ont éveillé une plus vive sollicitude. Leurs besoins moraux et matériels, l'éducation, les conditions de
» l'existence à bon marché, les combinaisons les plus fécondes de l'association ont été l'objet de patientes recherches et de sérieuses études. Ainsi toutes les améliorations
» marchent de front. Si la science, en asservissant la matière, affranchit le travail, la culture de l'âme, en domptant les vices, les préjugés et les passions vulgaires, affranchit l'humanité.

» Félicitons-nous, Messieurs, d'avoir reçu parmi nous la
» plupart des souverains et des princes de l'Europe et tant
» de visiteurs empressés. Soyons fiers aussi de leur avoir
» montré la France telle qu'elle est, grande, prospère et
» libre. Il faut être privé de toute foi patriotique pour douter
» de sa grandeur, fermer les yeux à l'évidence pour nier sa
» prospérité, méconnaître ses institutions, qui parfois tolèrent jusqu'à la licence, pour ne pas y voir la liberté.

» Les étrangers ont pu apprécier cette France, jadis inquiète et rejetant ses inquiétudes au delà de ses frontières,
» aujourd'hui laborieuse et calme, toujours féconde en idées
» généreuses, appropriant son génie aux merveilles les plus
» variées et ne se laissant jamais énerver par les jouissances
» matérielles.

» Les esprits attentifs auront deviné sans peine que, malgré le développement de la richesse, malgré l'entraînement vers le bien-être, la fibre nationale y est toujours
» prête à vibrer, dès qu'il s'agit d'honneur et de patrie ; mais
» cette noble susceptibilité ne saurait être un sujet de crainte
» pour le repos du monde.

» Que ceux qui ont vécu quelques instants parmi nous rapportent chez eux une juste opinion de notre pays ; qu'ils
» soient persuadés des sentiments d'estime et de sympathie
» que nous entretenons pour les nations étrangères, et de
» notre sincère désir de vivre en paix avec elles.

» Je remercie la Commission impériale, les membres du
» jury et les différents comités, du zèle intelligent qu'ils ont
» déployé dans l'accomplissement de leur mission. Je les remercie aussi au nom du Prince impérial, que j'ai été heureux d'associer, malgré son jeune âge, à cette grande entreprise, dont il gardera le souvenir.

» L'Exposition de 1867 marquera, je l'espère, une nouvelle
» ère d'harmonie et de progrès. Assuré que la Providence
» bénit les efforts de tous ceux qui, comme nous, veulent le
» bien, je crois au triomphe définitif des grands principes de
» morale et de justice qui, en satisfaisant toutes les aspira-
» tions légitimes, peuvent seuls consolider les trônes, élever
» les peuples et ennoblir l'humanité. »

Ce discours, plusieurs fois interrompu par les applaudissements de l'assemblée, a été suivi par la cérémonie de la distribution des récompenses.

Pendant que les exposants médaillés s'ébranlaient, bannières en tête, pour défiler devant les souverains, l'orchestre exécutait l'ouverture de la Muette et le chœur de Judas Machabée. Voilà assurément des morceaux de musique étrangement choisis.

Sur l'avis de l'Empereur, M. de Forcade, ministre de l'agriculture, du commerce et des travaux publics, a fait l'appel des récompenses dans l'ordre suivant :

BEAUX-ARTS.
Grands prix.
GROUPE I.

Cabanel. — France.
Gérôme. — France.
Ernest Meissonnier. — France.
Théodore Rousseau. — France.
Guillaume de Kaulbach. — Bavière.
Knaus. — Prusse.
Leys. — Belgique.
Ussi. — Italie.
Eugène Guillaume. — France.
Perraud. — France.
Drake. — Prusse.
J. Dupré. — Italie.
Ancelet. — France.
Ferstel. — Autriche.
Waterhouse. — Grande-Bretagne.
Alphonse François. — France.
J. Keller. — Prusse.

AGRICULTURE ET INDUSTRIE.
Grands prix.
GROUPE II.

Alfred Mame et fils. — Tours. — Livres et reliure. — France.
Le Japon. — Papeterie. — Arts industriels, Laques, Sériciculture.
De Jacobi. — Saint-Pétersbourg. — Application de la galvanoplastie aux arts. — Russie.
Garnier. — Paris. — Gravure héliographique. — France.
Adolphe Sax. — Paris. — Instruments à vent (cuivre). — France.
J.-L. Mathieu. — Paris. — Instruments de chirurgie, orthopédie, etc. — France.
Le P. Secchi. — Rome. — Météorographie et travaux météorologiques et astronomiques. — États-Pontificaux.
Brunetti. — Padoue. — Préparations anatomiques. — Italie.
Eichens. — Paris. — Instruments d'astronomie. — France.

GROUPE III.

Fourdinois. — Paris. — Meubles et tapisserie. — France.
Klagman. — Paris. — Œuvres d'art. — France.
Compagnie des cristalleries de Baccarat. — Cristaux. — France.

GROUPE IV.

La ville de Lyon. — Institutions créées en faveur de l'industrie de la soie. — France.

GROUPE V.

Krupp. — Essen. — Aciers fondus. — Prusse.
Petin et Gaudet. — Rive-de-Gier. — Acier fondu et fer. — France.
Schneider et C⁰. — Le Creuzot. — Fers, tôles, etc. — France.
Japy frères. — Beaucourt. — Quincaillerie, serrurerie, horlogerie. — France.
Bessemer. — Londres. — Fabrication de l'acier. — Grande-Bretagne.
Triana. — Bogota. — Collections de plantes médicinales et industrielles. — Nouvelle-Grenade.
Algérie. — Culture du coton.
Brésil. — Culture du coton.
Égypte. — Culture du coton.
Empire ottoman. — Culture du coton.
Indes anglaises. — Culture du coton.
Italie. — Culture du coton.
A. W. Hoffmann. — Berlin. — Découverte des couleurs d'aniline. — Prusse.

GROUPE VI.

Schneider et C⁰. — Exploitation houillère, forges et fonderie du Creuzot. — France.
Kind et Chaudron. — Procédé de fonçage des puits de la Compagnie de Saint-Avold. — Saxe royale et Belgique.
C.-W. Siemens. — Londres. — Four à gaz à chaleur régénérée. — Grande-Bretagne.
C.-F. Hirn. — Logelbach. — Câbles télodynamiques. — France.
Farcot et ses fils. — Saint-Ouen. — Machines à vapeur. — France.
Whitworth et C⁰. — Manchester. — Machines-outils. — Grande-Bretagne.
P. Meynier. — Lyon. — Métier à battant pour brocher les étoffes de soie. — France.
P. Vignier. — Paris. — Signaux de chemins de fer. — France.
Cyrus Field et les C⁰ˢ Anglo-Américaines du câble transatlantique. — Câbles transatlantiques. — États-Unis.
Hughes. — New-York. — Télégraphe-imprimeur. — États-Unis.
Compagnie universelle du canal maritime de Suez. — Paris. — Modèles et dessins de travaux. — France.
F. Hoffmann. — Berlin. — Four annulaire à briques. — Prusse.

GROUPE VII.

Société anglaise de sauvetage. — Organisation du sauvetage ; création du matériel. — Grande-Bretagne.
Société nouvelle des forges et chantiers de la Méditerranée. — Paris. — Modèles de navires et machines marines. — France.
R. Napier et fils. — Glasgow. — Modèles de navires. — Grande-Bretagne.
J. Penn et fils. — Greenwich. — Machines à vapeur. — Grande-Bretagne.

GROUPE VIII.

Pasteur. — Paris. — Procédé de conservation des vins par le chauffage. — France.
H. Marès. — Montpellier. — Propagation du procédé de soufrage de la vigne. — France.

GROUPE IX.

S. M. L'EMPEREUR DE RUSSIE. — Amélioration de la race chevaline.

GROUPE X.

S. M. L'EMPEREUR DES FRANÇAIS. — Maisons ouvrières. — Fermes modèles. — France.

Comité genevois fondateur de l'œuvre internationale des secours aux blessés militaires. — Documents, statuts et matériel. — Suisse.
Commission sanitaire des Etats-Unnis. — Matériel ayant servi dans la guerre de 1861. — Etats-Unis.
Henri Dufresne, sculpteur-damasquineur. — Paris. — Nouveau procédé de dorure sur cuivre et sur argent, sans danger pour les ouvriers. — France.

NOUVEL ORDRE DE RÉCOMPENSES.

Établissements et localités

OÙ RÈGNENT A UN DEGRÉ ÉMINENT L'HARMONIE SOCIALE ET LE BIEN-ÊTRE DES POPULATIONS.

Hors concours.

Schneider et Cⁱᵉ. — Etablissement du Creuzot. — France.
(Le Creuzot avait été classé au rang des prix, mais M. Schneider, comme membre du jury spécial, a été, sur sa demande, déclaré hors concours).

Prix.

Le baron de Diergardt. — Vierzen (Prusse). — Fabrique de soie et de velours. — Allemagne du Nord.
Staub. — Kuchen (Wurtemberg). — Filature et tissage de coton. — Allemagne du Sud.
Jean Liebig. — Reichenberg (Bohême). — Filature de laine. — Autriche.
Société des mines et fonderies de la Vieille-Montagne. — (Province de Liége). — Belgique.
Colonie agricole de Blumenau. — (Province de Sainte-Catherine). — Brésil.
Chapin. — Laurence (Massachussets). — Filature et fabrique de tissus. — Etats-Unis.
De Dietrich. — Forges de Niéderbronn (Bas-Rhin). — France.
Goldenberg. — Saverne (Bas-Rhin). — Forges de Zornhoff. — France.
Le groupe industriel de Guebwiller. — Haut-Rhin. — France.
Alfred Mame. — Tours (Indre-et-Loire). — Etablissement d'imprimerie et de reliure. — France.
Le comte de Larderel. — Larderello (Toscane). — Exploitation d'acide borique. — Italie.
Société des mines et usines de Hognas. — (Scanie). — Suède.

Mentions honorables.

Boltze. — Salzmünde (Saxe). — Fabrication de briques. — Allemagne du Nord.
Krupp. — Essen (Prusse Rhénane). — Fonderie d'acier. — Allemagne du Nord.
Le consul Quistorp. — Lebbin, près Stettin (Poméranie). — Fabrique de ciment de Portland. — Allemagne du Nord.
Stumm. — Neunkirchen (Prusse Rhénane). — Fonderie et forges. — Allemagne du Nord.
Faber. — Stein, près Nuremberg (Bavière). — Fabrique de crayons. — Allemagne du Sud.
Haueisen et fils. — Neuenbourg (Wurtemberg). — Fabrique de faux et faucilles. — Allemagne du Sud.
Metz. — Fribourg en Brisgau (Bade). — Filature de soie. — Allemagne du Sud.
Henri Draschè. — (Hongrie et Basse-Autriche). — Houillères et fabrication de briques. — Autriche.
Philippe Haas et fils. — Mittendorf et Ebergassing. — Fabriques de tapis et de tissus pour meubles. — Autriche.
Le chevalier de Wertheim. — Vienne. — Fabrique d'outils. — Autriche.

Société des mines du Bleyberg. — (Province de Liége). — Belgique.
Vincent Lassala. — Mazia de la Mar, près Chiva (province de Valence). — Agriculture. — Espagne.
Colonie agricole de Vineland. — New-Jersey. — Etats-Unis.
Cristallerie de Baccarat. — (Meurthe). — France.
Bouillon. — Rivière (Haute-Vienne). — Forges. — France.
Le baron de Bussierre. — Graffenstaden (Bas-Rhin). — Fabrique de machines. — France.
Société des forges de Châtillon et Commentry. — (Côte-d'Or et Allier). — France.
Gros, Roman, Marozeau et Cⁱᵉ. — Wesserling (Haut-Rhin). — Filature et fabrique de tissus. — France.
Japy frères. — Beaucourt (Haut-Rhin). — Fabrique d'horlogerie. — France.
Legland et Fallot. — Ban de la Roche (Vosges). — Fabrique de rubans de coton. — France.
Compagnie des glaces de Saint-Gobain. — (Aisne et Meurthe). — France.
Sarda. — Les Mazeaux (Haute-Loire). — Fabrique de rubans de velours. — France.
Steinheil et Dieterlen. — Rothau (Vosges). — Filature et fabrique de tissus. — France.
J. Dickson. — Forges et exploitations forestières des golfes de Christiana et de Bothnie. — Suède.

Citations.

Institutions de bien public. — Confédération suisse.
Coutumes spéciales de la Catalogne et du Pays basque. — Espagne.
Société du bien public. — Pays-Bas.
Associations professionnelles. — Portugal.
Artèles, ou associations d'ouvriers pour les travaux des villes. — Russie.

IV

Aux prix que nous venons de détailler s'ajoutaient, pour chaque groupe, des nominations à divers grades de la Légion d'honneur. Le *Moniteur* en contient la liste, beaucoup trop longue pour que nous la donnions aujourd'hui. Pour terminer ce récit fidèle, nous emprunterons un alinéa au journal officiel :

« Un incident touchant a vivement ému l'assemblée. L'appel du prix décerné par le jury international à l'Empereur, pour les travaux concernant les habitations-ouvrières et pour les fermes-modèles, allait rester sans consécration effective, lorsque, par une heureuse inspiration, le Prince Impérial a été prié de remettre le prix à Sa Majesté. »

La cérémonie s'est terminée vers trois heures et demie, par une promenade officielle des souverains et de leur suite dans les galeries du Palais, pendant que l'orchestre exécutait des airs nationaux, ou plutôt internationaux. Le Sultan a pris les devants au départ. Le *Moniteur* finit ainsi :

« Avant de quitter le Palais de l'Industrie, l'Empereur a bien voulu charger le ministre d'Etat de témoigner sa satisfaction à la Commission impériale. »

Voilà la Commission bien contente. Elle répand — c'est le cas ou jamais de le dire, — des torrents de lumière sur ses obscurs blasphémateurs...
Mais, dans le fond, qu'en pense-t-elle ?

G. RICHARD.

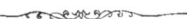

MACHINES HYDRAULIQUES

(PREMIER ARTICLE.)

En entrant dans la grande galerie par la porte d'Iéna, on rencontre immédiatement à droite, au commencement de la section anglaise, des appareils aussi bruyants qu'humides, qui, dans les jours de chaleur torride, répandent autour d'eux une agréable fraîcheur. Aussi, la foule qui mûrit sous les galeries vitrées, un peu comme les melons sous leur cloche, s'arrête-t-elle volontiers auprès de ces machines à élever les eaux, au risque de quelques éclaboussures.

Quelques-unes sont construites d'après l'ancien système des pompes à incendie, que nous n'avons pas l'intention de décrire. Dans ces pompes, l'élasticité de l'air, violemment comprimé dans un réservoir, sert de propulseur, et exerce sur l'eau une pression telle, qu'elle est lancée à des distances considérables. Le mécanisme qui les anime n'agit pas directement sur l'eau, mais sur l'air condensé dont nous venons de parler. Il en résulte beaucoup plus de régularité dans l'action.

Ce que nous estimons avant tout dans ces appareils, destinés à remplacer les forces humaines c'est la simplicité des moyens employés, quand ils arrivent néanmoins à donner des résultats sérieux. A ce double point de vue, la machine, dont nous offrons le croquis à nos lecteurs, présente des avantages singuliers. Elle résout en effet les problèmes suivants :

« Elever l'eau d'une manière continue, en employant utilement la presque totalité de la force dont on dispose.

» Eviter autant que possible les frottements de piston, et rendre le jeu de la machine indépendant de la pureté de l'eau et des corps étrangers qu'elle peut tenir en suspension. »

Il est certain que cette dernière exigence est extrême. La question est cependant résolue par l'appareil ci-dessus, de la manière la plus satisfaisante. En voici la description :

Une colonne creuse en fonte, dont les parois intérieures sont polies, plonge dans le liquide qu'on veut épuiser jusqu'à une certaine profondeur. Elle est verticale, fixe et immobile. Une chaîne sans fin la traverse comme un axe, dans toute sa longueur, et s'enroule, au-dessus et au-dessous, sur des roues conductrices, qui servent également de moteurs. A cette chaîne sont attachés, à des distances régulières, des disques de métal, réunis par couples. Chaque double disque contient une rondelle de caoutchouc, qui remplit exactement la circonférence du cylindre qu'elle traverse. Ces rondelles, ainsi maintenues, font absolument l'office de pistons, et parcourent la colonne creuse de bas en haut, sans jamais revenir sur elles-mêmes. Les roues conductrices portent des coches pro-

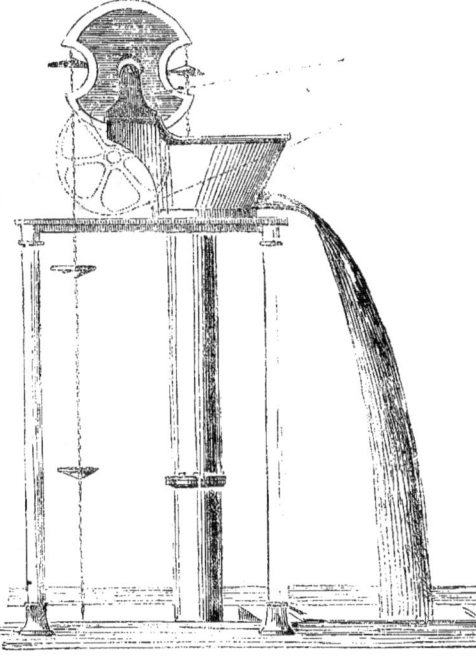

fondes, dans lesquelles s'engagent les disques, au fur à mesure de la marche de la chaîne.

Supposez la machine en mouvement. Un disque pénètre inférieurement dans le tube plongé dans l'eau, et s'élève, attirant à lui l'eau du réservoir qu'il aspire. Un second disque le suit à quelque distance, et vient soutenir l'eau suspendue, pendant qu'il en soulève d'autre à son tour, en vertu du principe d'aspiration dû à la pression atmosphérique. La colonne de fonte se trouve donc incessamment traversée par une série de disques enchaînés, renfermant entre eux des colonnes d'eau, qui jaillissent par la partie supérieure de l'appareil. Des pierres, des morceaux de bois quelconques peuvent impunément s'engager dans l'intervalle qui sépare les disques. Ils sont entraînés avec l'eau, pour être rejetés à l'extrémité.

Il est difficile d'imaginer une machine plus naïve, plus accommodante et moins sujette à se détraquer.

Elle se compose, en effet, de pièces grossières, qui n'exigent ni ajustages, ni graissages, ni aucun des soins minutieux nécessaires aux mécaniques ordinaires. Les rondelles de caoutchouc doivent simplement s'user et se remplacer après un certain travail. Mais cela n'est pas une critique.

Nous voulons dire aussi quelques mots d'un moteur à gaz, employé dans la boulangerie du Théâtre-International. On sait que, dans ces appareils, l'effet de la vapeur est remplacé par l'explosion d'un mélange d'air et d'hydrogène. Les gaz produits par l'inflammation du mélange exercent sur les pistons des machines une pression qui peut se calculer, se mesurer et se régulariser. C'est sur ces bases que sont établis les moteurs Lenoir, dans lesquels l'inflammation des gaz s'opère au moyen de l'étincelle électrique.

Ces derniers moteurs ne peuvent donc fonctionner qu'à l'aide d'une source constante d'électricité, qui agit sur les fils destinés à donner des étincelles. Le moteur dont nous parlons rend inutile l'emploi de l'électricité. Elle est remplacée par une simple flamme qui allume les mélanges gazeux, au moyen d'un système de tiroirs assez ingénieux.

Ces machines sont d'un bon emploi, quand on n'a besoin que de forces médiocres; elles se mettent en mouvement en un clin-d'œil et s'arrêtent de même, sans qu'il soit besoin de s'occuper de chauffage et de se munir de charbon. En revanche, elles sont plus chères que les machines à vapeur, à force équivalente, et consomment deux à trois mètres cubes de gaz, par heure et par force de cheval.

P. Scott.

L'AMÉRIQUE A PARIS

J'aime à découvrir Paris. Je sors peu, mais je tiens à ce que mes sorties soient profitables. Le livre ou la rue, il n'y a que cela au monde : la vie écrite ou la vie marchée et parlée. Et c'est ainsi que, l'autre soir, j'ai rencontré l'Amérique à Paris même, l'Amérique telle qu'elle est.

Là-bas, derrière l'Opéra en construction, dans une rue silencieuse aux maisons hautes, vraie rue anglaise, un établissement est ouvert : devanture grave, glaces dépolies, un rideau devant la porte d'entrée, semblable aux turkish-divans de Londres. Il s'appelle le *Continental*, ou l'*International*, ou le *Metropolitan*, je n'en sais rien. Son nom se lit en toutes lettres, en lettres de cuivre étincelantes, sur la porte vitrée que l'on pousse, le seuil franchi.

Et cette porte poussée, adieu Paris; c'est l'Amérique, c'est New-York. Voilà la traversée accomplie. Un silence religieux. L'apparence solennelle d'un temple où l'on dégusterait de l'eau-de-vie. Deux tables seulement. Quelques Américains assis, l'un qui disparaît derrière les immenses pages d'un journal monstre ; l'autre, le chapeau sur la tête, larges favoris roux, moustache rousse, contemplant fixement de ses yeux bleus le verre de bière qu'il a devant lui, et rêvant aux machines du Kentucky, aux manufactures de la Pensylvanie, aux misses de Philadelphie, peut-être à tout, peut-être à rien.

Il est du meilleur ton de se tenir debout. Groupés autour du comptoir en chêne, les consommateurs, le verre en main, se rafraîchissent ou se réchauffent. Tous demeurent couverts devant le brandy, comme les gentilshommes espagnols devant le roi. Ils ne parlent point ou parlent bas. Ils traitent leur verre à pied comme le prêtre son calice, et boivent comme il officie, majestueusement. D'autres, grimpés sur un rebord de corniche, sifflent le *Yankee doodle*, en battant la muraille contre laquelle ils s'appuient de leurs gros talons de bottines.

Le patron du lieu, calme, grave et digne, en paletot (sans tablier, fi donc !) peut-être en habit noir, sert la pratique sans dire un mot, confectionne en un tour de main le *brandy-punch*, qui est la boisson à la mode. Le brandy-punch, variété du *sherry-cobbler*, est pour l'Américain ce qu'est pour le Napolitain un *tutti frutti*. C'est un composé de glace et de brandy, saupoudré de sucre, et agrémenté de deux fraises, pas une de plus, pas une de moins, et d'une tranche minuscule d'ananas. Le débitant pose d'abord ananas et fraises dans un verre, y met de l'eau, y jette le sucre, tourne le tout du bout d'une cuillère, avec une rapidité de machine à vapeur, fait mousser le mélange, de telle sorte qu'on prendrait le sucre pour la poudre à eau de Seltz; puis, y ajoutant des morceaux de glace, il fait tour à tour, pour le frapper, passer l'amalgame du verre dans une timbale d'argent, et de la timbale dans le verre, tout cela sans laisser tomber une goutte d'eau, avec la régularité mathématique et l'adresse imperturbable d'un joueur de gobelets. Il verse ensuite le brandy et tend le liquide au client qui l'avale d'une gorgée.

Les Américains aiment fort toutes ces mixtures, et les débitants de *wines and spirits* ont trouvé l'art de marier les choses les plus différentes. Il y a, pour toute heure du jour, une association semblable de liquides à consommer.

Le *brandy-punch* se prend le soir. Le *champagne au brandy* se prend avant le dîner, en guise de vermuth. Le *champain and burgundy*, champagne et bourgogne, se prend entre les repas, dans la journée. Cette succession de mélanges, finissant d'ailleurs par transformer légèrement l'humeur des populations, il a été décidé et décrété que le dimanche, pas un verre de liqueur ne serait vendu. Consacrer un jour sur sept à la tempérance, c'est quelque chose. Aussi bien, le samedi, à partir de minuit, jusqu'au dimanche, à la même heure, essayez, même à l'hôtel, de vous faire donner un verre de vin ; c'est l'impossible. Devant la loi, vieille ou nouvelle, peu importe, tout se tait. Pas de rébellion. On accepte et l'on cède. Quelles clameurs en pareil cas on jetterait en France! Car c'est par les petites choses surtout qu'on nous blesse. Enlevez-

nous un droit, nul ne bouge. Fermez un de nos cafés, un bal, un théâtre, et voilà peut-être une révolution.

C'est bien mieux. Dans le Massachussets, dernièrement, il a été décidé qu'une bouteille de certains vins ne serait jamais vendue seule. Il faut acheter la douzaine, ou s'en passer. L'ivresse n'est mise, de la sorte, qu'à la portée des grosses bourses; il faut que les petites s'associent, pour avoir le droit de boire. Eh bien ! on unit bravement ses *capitaux*, et l'on se partage les douze bouteilles. Les Américains ne s'embarrassent pas pour si peu.

..... Nous regardons les affiches pendues aux murailles : le portrait de M. Sothern, qui va jouer *Lord Dundreary*; l'annonce en anglais du Jardin des Fleurs, ce *Cremorn* parisien; les départs des packets, les indicateurs des railways, la biographie de Blondin, le héros du Niagara; le clown Robinson, debout sur son cheval. Nous ne sommes décidément pas en France. Ici, un saladier plein de petits biscuits salés, avec un gros fromage de Chester à côté, qu'on égratigne, qu'on déchiquette et qu'on mâchonne, ruse de marchand et ressource de buveur pour entretenir la soif. Là-bas, les rangées de bouteilles à larges étiquettes, semblables à des flacons pharmaceutiques. Des étagères de verres en métal, luisant comme une batterie de cuisine flamande, et, pour tout ornement, sur la cheminée, un coq de combat empaillé, momie glorieuse, redressant son cou mordoré et sa crête insolente.

L'affiche du *Cremorn* parisien nous donne l'envie du voyage. Vite une voiture, et en route! Ce Jardin des Fleurs, improvisé dans les terrains, vagues encore il y a trois ans, des Champs-Elysées, est un Mabille de second ordre. Nous nous sentons fourvoyés dès l'entrée. Le public est bizarre, composé en grande partie des grooms du quartier, des jockeys, des palefreniers de Beaujon. Têtes à favoris, jambes tordues par le cheval. Presque tous ces gens-là, habillés à la mode, guillotinés par leur col raide. D'autres, plus sans façons, coiffés de leur calotte d'écurie, forme écossaise. Ils parlent anglais pour la plupart, dansent et s'excitent. Une femme de chambre, en robe vert-chou, qu'elle tient de la desserte de *Madame*, valse avec le groom de Monsieur. Des Anglais regardent d'un air froid. J'en vois un qui épelle les distiques d'un mirliton qu'il vient d'acheter. Une femme passe, le lui prend des mains en riant, et se sauve. L'Anglais montre ses longues dents et hoche la tête. Il prend du plaisir à poignées et s'amuse prodigieusement.

Les quadrilles sont froids. Les vraies danseuses, les virtuoses du coup de pied de côté, les malheureuses filles vont ailleurs. Ici la galerie n'applaudit pas. Elle regarde, toute prête à danser elle-même. Trop de rivalité.

Grande rumeur tout à coup dans cette foule. On se précipite vers une des guirlandes de gaz qui courent le long du jardin. C'est un papillon, une grosse phalène brune qui tourne, attirée, magnétisée, à demi-brûlée par la flamme. Les mains se dressent pour l'atteindre, les chapeaux s'agitent. A la fin la phalène tombe. On la ramasse ; un monsieur la cloue avec une épingle au petit chapeau d'une femme qui s'éloigne toute fière, tandis que le pauvre insecte crucifié se débat, agonise et fait tomber le pollen de ses ailes sur la poudre de riz de la fille.

<div align="right">JULES CLARETIE.</div>

LES MODES A L'EXPOSITION INTERNATIONALE

Il est assurément préférable de se promener au Bois, en calèche découverte, sous une ombrelle blanche qui vous garantit du soleil,—que de s'égarer dans les galeries du Palais du Champ-de-Mars, entre les cotonnades de Rouen, les broderies de Nancy et les soieries de Lyon. Mais le métier de chroniqueur a ses devoirs, et quand on accepte des obligations, c'est pour les remplir. Me voilà donc forcée, malgré le beau temps, les feuilles et les séductions du grand air, à m'enfermer dans les serres de l'Exposition universelle. Il est certain que la Fantaisie n'a pas ses coudées franches dans le programme qu'on m'impose ; mais il est des heures sérieuses auxquelles on doit toute sa gravité. Commençons donc notre promenade par les galeries françaises, qui méritent positivement l'honneur d'être examinées tout d'abord.

Le coton est d'une utilité si multiple et si réelle, qu'on est tenté de remercier à ses devoirs la Providence de nous l'avoir donné. Le calicot, la cretonne, la percale, le nansouk, la mousseline, toutes ces étoffes si diverses en proviennent, et il nous fournit à la fois l'utile et l'agréable, le nécessaire et le superflu, la chemise de travail de l'ouvrier et la robe de bal de la jeune fille...

Une Compagnie française expose des robes de mousseline d'une fraîcheur printanière; on les croirait garnies de gerbes de fleurs naturelles ; il ne leur manque que le parfum. L'une d'elles est toute blanche, semée de bleuets et de boutons d'or. Au-dessus de l'ourlet se trouve une bordure lilas, couronnée d'une guirlande de fleurs des champs. Il ne faut pas seulement être jolie pour porter cette toilette fleurie; il faut être jeune. Une autre robe, — que l'étiquette dit être vendue comme la première, — est moins réussie ; son dessin est plus lourd et ses couleurs moins harmonieuses. Elle a le fond blanc, avec un semis de feuilles et de fleurs de capucines ; la bordure est bleue, avec des bouquets analogues aux couleurs de la robe. Je trouve que ce mélange de bleu, de vert et de rouge papillotte aux yeux.

De grands magasins, dont les robes de cour sont monumentales, exposent, pour leur compte et pour celui du fabricant, des robes de fantaisie que je préfère cent fois aux habits d'étiquette. C'est d'abord un tissu vert d'eau extrêmement clair, qui a des fraîcheurs nonpareilles ; au bas de la jupe s'encadrent des médaillons grisaille, où jouent des amours de Béranger. Ils sont entourés de guirlandes d'églantines, qui se rattachent à la ceinture par un lien très léger. Tout cela est de bon goût, et les nuances sont bien choisies. Mais à côté du port, on voit l'écueil. Il se présente sous l'aspect d'une robe blanche, qui porte, à chaque lé, un encadrement jaune avec des sujets à personnages. On dirait une exposition de peinture, ce que je trouve déplacé à quelques égards; cela ressemble un peu à ces abominables chemises dont s'affublent quelques jeunes gens, qui étalent sur leur poitrine des têtes de chevaux, de chiens et de lions. Il y en a jusque sur les pointes du col qu'ils rabattent sur leur cravate. Je n'aime pas que les étoffes subissent cette débauche d'ornementation : dès que leurs dessins deviennent prétentieux ou veulent si-

gnifler quelque chose, ils sont ridicules. Vous ne verrez pas de gens réellement distingués se moucher dans l'Exposition universelle, qui illustre tant de foulards. Il est également inutile que les dames portent de petits tableaux, — réussis ou non, — sur les contours de leurs jupes.

Le bon goût proscrit ces dessins, même lorsqu'ils s'élèvent à la reproduction des œuvres d'art; je ne les admets qu'à l'écurie, et je crois qu'il faut les laisser aux palefreniers. Le linge blanc, uni ou plissé, légèrement brodé à la rigueur, est ce qui convient le mieux au sexe faible; — je parle des messieurs, bien entendu.

Une maison de Mulhouse offre d'admirables spécimens de cretonnes imprimées. Ces étoffes, redevenues à la mode, sont fort jolies pour les ameublements; je les crois préférables à la perse, en ce qu'elles peuvent se laver et n'ont pas besoin d'apprêt.

Les vêtements tout faits sont passés dans nos mœurs, et si rien ne remplace un bon tailleur ou une excellente couturière, on peut du moins se passer d'eux pour certaines parties de nos ajustements. Les magasins de confection envahissent une partie de l'Exposition, et n'ont rien de bien extraordinaire. Faut-il citer les robes de chambre de velours noir, rehaussées d'agréments et de torsades d'or? Elles rappellent le costume du chancelier de Lhospital, dans la *Conjuration d'Amboise*. Il faut avoir du génie pour porter un tel vêtement; nos petits jeunes gens, si courts vêtus, y seraient enterrés.

Disons un peu de mal d'une robe insensée, achetée par une maison de Londres, et qui figure dans les plus riches confections. Elle est vert pomme, ou plutôt vert salade, et couverte d'un tel fatras d'ornements, qu'il faut un fil d'Ariane pour les décrire et s'y retrouver.

La jupe, en poult de soie, porte un volant de 20 centim., soie et satin, gansé de taffetas blanc, et qui est supprimé sur les côtés. Par dessus tout cela, on dispose deux peplums : l'un forme double jupe, et l'autre se relie au corsage, ce qui fait à la robe trois étages bien comptés. Les garnitures sont formées de rouleaux de satin vert et blanc; la ceinture, nattée également, est ornée de grelots de passementerie. Cette parure ressemble assez à une tenture de lit; elle a été composée avec effort, et avec une recherche du riche, qui a banni de ce travail la grâce et l'élégance.

En général, les grandes maisons exposantes, au point de vue de la toilette et du goût, sont bien au-dessous de leur réputation. Je sais de simples habilleuses qui ne voudraient pas signer leurs chefs-d'œuvre, et bien peu de femmes intelligentes consentiraient à les porter. Je dis bien peu, car il ne faut décourager personne.

Les modistes proprement dites ne sont guère plus heureuses que les magasins de nouveautés. De quel style est, s'il vous plaît, ce chapeau rond de paille noire perlée de blanc, orné d'une aile de cygne et d'une agrafe égyptienne? J'aime mieux, malgré son prix, un curieux chapeau de 800 francs, tout construit en ivoire. Il ne manque pas de légèreté sous le regard et porte bien ses brides de dentelle noire; mais il doit peser à la tête. Ne désespérons pas de porter des chapeaux de fonte; on travaille le fer si délicatement! Nous passerons ensuite à d'autres métaux.

Voilà le résultat d'une première moisson ; je serai très-heureuse, si ces critiques sincères peuvent intéresser nos lectrices ; nous passerons incessamment, avec elles, à l'étranger.

HÉLÈNE DE M.

HORTICULTURE

CINQUIÈME CONCOURS

Si la cinquième série des concours (1er au 14 juin), n'a pas été aussi brillante qu'on eût pu s'y attendre, d'après les expositions antérieures, elle a offert néanmoins une nombreuse collection de plantes très remarquables.

Les *orchidées* étaient l'objet du concours principal, et la serre chaude étalait d'admirables lots, envoyés par M. Linden ; d'autres, non moins beaux, apportés par MM. Thibaut et Keteleer, dans lesquels nous avons remarqué le beau *Dendrobium Jarnerii*, d'autres œuvres enfin, exposées par M. Luddemann, où brillait la curieuse fleur, semblable à une pantoufle de deux côtés de laquelle pendraient des cordons tigrés, et qui serait suspendue par le talon au pédicelle du *Cypripedium Stonei* ; bref les lots du duc d'Agen, et le gigantesque pied en pleine floraison du *Vanda tricolor*, haut de 2 mètres 50.

Sur les mêmes étagères, on admirait les plantes ornementales hors ligne du comte de Nadaillac, riche amateur de Passy (*Caladium Lowii*, *Alocasia metallica*, *Attacia cristata*, etc.), et celles de M. Linden (*Anturium regale* du Pérou), à feuilles veloutées, longues de 70 centimètres, etc.

Mais, malgré ces belles collections, les amateurs qui se tiennent au courant des expositions éprouvaient un réel désappointement; un nom manquait à l'appel, celui d'une maison, où les orchidées sont spécialement cultivées et célèbres, celui de la maison Weitch. La raison de cette abstention échappait au public ; elle est fort simple. Si, dans les concours précédents, les horticulteurs Linden et Weitch avaient envoyé de nombreuses plantes, plus belles les unes que les autres ; s'ils s'étaient, au dire de tous, surpassés eux-mêmes, ce n'était point seulement pour montrer au public ce dont ils étaient capables ; c'était surtout pour arriver à s'écraser mutuellement. Il s'agissait d'un duel pacifique, commencé à Londres en 1862, et qui devait, d'après un mutuel accord, se terminer à Paris en 1867. Aussi, nulles dépenses, nuls soins, nulles difficultés n'arrêtaient les rivaux, et tous deux se présentèrent au combat avec les plus merveilleux végétaux d'ornement, et les plus brillantes nouveautés de toute nature qui soient encore sorties de serres européennes.

Il ne nous appartient pas de critiquer le jury ; sa compétence, d'ailleurs, est depuis longtemps établie ; mais, nous avouons que, pour nous, Anglais et Belges semblaient avoir également mérité, et nous eussions donné les prix *ex-œquo*.

Il paraît qu'un examen plus attentif que le nôtre a conduit à des conclusions différentes, car tous les premiers prix furent décernés à M. Linden, aux concours du 1er avril, du 15 avril et du 1er mai. Ce dernier était définitif et consacrait la défaite de M. Weitch. Défaite du reste honorable, puisqu'elle ne s'appuie que sur de petits détails, mais qui affecte assez l'horticulteur de Chelsea, pour qu'il ait cru, depuis, devoir s'abstenir de concourir.

Nous avons promis à nos lecteurs de revenir à la serre aux

cactées, aux plantes grasses ; nous remplirons aujourd'hui cette promesse, au moins en partie, en les engageant à aller visiter,

dans cette collection, de très-intéressants exemples d'une opération horticole assez peu connue. Nous voulons parler de la greffe des plantes grasses.

Jusqu'ici on n'avait greffé que des végétaux ligneux ; mais depuis quelques années, on a eu l'idée de tenter la greffe des plantes herbacées, en *plantant* le rameau taillé en pointe d'une plante, dans la tige tronquée et creusée d'une autre; on a parfaitement réussi. Grâce à ce procédé, on change totalement l'aspect de certaines plantes ; on les fait valoir, et on obtient des sujets très-forts de végétaux nains, en les faisant nourrir par de vigoureux sujets.

C'est ainsi qu'on a réussi à faire reprendre, sur des tiges de gros cierges, des cactus rampant habituellement, comme cet *echinocactus sporea cristata*, pareil à un globe couvert de poils blancs, et l'*opuntia clavarioides*, dont les tiges arrondies, contournées, entremêlées, à fond brun zôné de blanc, semblent des serpents enlacés sur une tête de Méduse. Ces deux exemples, que nous avons fait reproduire, peuvent se voir dans la collection Pfersdorff. Quant à notre troisième gravure, elle reproduit un énorme *cereus pootsi*, analogue à un melon épineux, porté par trois pieds tronqués de cierges tortueux, et qui figure dans le lot de M. Cels. Ce sont là des curiosités dignes d'attention.

<div style="text-align:right">ARMAND LANDRIN.</div>

CAUSERIE PARISIENNE

J'ai trouvé, devant le Palais de l'Industrie, le 30 juin au soir, c'est-à-dire la veille de la DISTRIBUTION DES RÉCOMPENSES, une liasse de feuilles volantes, couvertes de pattes de mouches, avec ratures, annotations, etc., etc. Pas de signature. — Mais voyez le hasard ! Ce manuscrit n'était autre chose qu'un *projet de discours* à prononcer vraisemblablement le lendemain ! De qui émane-t-il ? J'ai fait à ce sujet toutes les recherches possibles, sans rien découvrir.

Il ne me reste qu'un parti à prendre : publier ce brouillon tel quel. Ainsi fais-je. La personne qui l'a perdu, le reconnaissant ici, saura du moins où le réclamer.....

« Messieurs,

» Dans ces maisons, dont notre pays s'honore à juste titre, » et où des hommes, dévoués par le cœur, et par l'esprit or» nés, se disputent l'honneur de faire passer, dans le cerveau » tendre encore de nos fils et de nos filles, toutes les notions » générales et particulières des lettres, des sciences et des » arts ; dans nos maisons d'enseignement, en un mot, quand » après dix mois de travail, l'aurore des vacances point aux » horizons de l'écolier, alors il est d'usage de clore l'année » scolaire par une cérémonie touchante, à laquelle les chefs » d'établissement donnent le plus d'éclat et de luxe qu'il leur » est possible de le faire.

» Vous avez compris, messieurs, que je veux parler de la » distribution des prix.

» Que si nous voulons rechercher le but et l'esprit de cette » solennité, nous arrivons sans peine à les trouver dans ces » deux mots : Provoquer l'émulation. Oui, messieurs, car l'é» mulation est l'essieu moteur — si je puis ainsi parler, — de » toutes les entreprises humaines, et depuis l'enfant qui pâlit » sur le sens d'une phrase de Virgile, jusqu'au vieillard qu'on » voit s'absorber tout entier dans la poursuite de la pierre » philosophale ; depuis le collégien, qui s'étudie à faire lutter » sa balle de vitesse et de précision avec le vol de l'oiseau, » jusqu'au hardi pionnier de la science, qui tente seul, dans » une frêle machine de soie et de gaz, d'arracher à l'espace » le secret de ses courants et de ses variations atmosphéri» ques ; depuis la base, enfin, jusqu'au sommet de l'échelle » sociale, à tous les degrés, tous ceux qui poursuivent une » œuvre quelconque, — œuvre de plaisir ou d'imagination, de » frivolité ou d'intelligence, de passion ou de savoir, — tous, » dis-je, obéissent à cette force secrète, irrésistible et perpé» tuellement agissante, qu'on nomme l'émulation. C'est elle, la » grande créancière de la civilisation, car c'est à elle que la » civilisation doit tout. « *Labor improbus omnia vincit* » a » dit le poète. Et le poète a bien fait de le dire, puisque c'est » là sans doute une incontestable vérité. Mais il lui suffisait » d'un complément de quelques syllabes, pour résumer d'une » façon saisissante le secret tout entier de l'agitation sociale, » savoir : L'émulation est la mère du travail opiniâtre, cet » invincible triomphateur !

» Voilà pourquoi, messieurs, on réunit chaque année nos » enfants dans une vaste enceinte, où les plus notables d'entre » vous ne dédaignent pas de s'asseoir, pour poser sur des » fronts, rougissants de plaisir et d'orgueil, les premières » couronnes civiques, tandis que ceux qui ne sont pas appe» lés sur l'estrade rongent, confus, dans leur coin, leurs re» grets et leur honte, et, devant le calme dont s'illumine le » visage de leurs camarades plus heureux, jurent qu'eux » aussi, l'année suivante, ils viendront jeter des lauriers sur » les genoux de leur mère adorée !

» Ah ! pardonnez-moi, messieurs, de m'étendre avec com» plaisance sur ce sujet ; mais qui donc, au midi de sa car» rière, ne se complaît à jeter un regard vers le matin... » (*A développer ; introduire ici une citation, et consulter, à cet » égard, M. Berger, du Collège de France*).

» Du reste, messieurs, chacun de vous n'a-t-il pas été » frappé — comme moi — de l'analogie très grande qui » existe, entre la naïve solennité à laquelle je viens de faire » allusion et celle qui, plus imposante, réunit en ce moment, » sous cette nef monumentale, autour du chef suprême et » des plus illustres membres de l'État, tout ce que le monde » entier contient de personnages éminents à tous les titres, » venus au rendez-vous que leur a donné le génie du com» merce, de l'industrie et des arts ? Ah ! messieurs, ce con» cours immense de tant de suprématies, rassemblées en ce » lieu et dans ce jour, n'est-il pas le plus éclatant hommage » qui, de mémoire d'ouvrier, ait été rendu aux travailleurs » de la matière et de l'idée ?

» Pourtant, messieurs, à nous, qui sommes fiers d'avoir eu » l'honneur de dépenser toute notre activité et tout notre » dévouement dans l'organisation à laquelle le Champ-de» Mars doit d'être devenu le véritable centre du Congrès de » la Paix ; à nous, les ordonnateurs de votre Exposition, il » reste un regret, regret plein de vivacité, regret plein d'a» mertume !

» Je vous parlais, tout à l'heure, des distributions de prix, » effectuées dans les maisons d'enseignement. Là, ce ne sont » pas seulement les vainqueurs, qui viennent prendre place » devant la tribune, d'où leurs noms vont sortir, au milieu » des acclamations de la famille et des fanfares de l'orchestre ; » c'est aussi les vaincus ! On veut que tous les concurrents » soient là, pêle-mêle, les premiers avec les derniers, les » Césars avec les... (*Chercher un nom de guerrier vaincu par » César ; consulter le livre de l'Empereur ; citer, si c'est possible, un » fragment textuel d'une phrase impériale*). Or, on a cent fois, » — que dis-je ? — on a mille fois raison de le vouloir, mes» sieurs ; et après la théorie de l'émulation que vous venez » d'entendre, je crois inutile d'insister sur les avantages pré» sentés, au point de vue de l'excitation mutuelle au travail, » par cette promiscuité des appelés et des élus, à l'heure » solennelle des légitimes récompenses !

» Nous eussions voulu pouvoir faire de même ; nous eus» sions voulu que tous les exposants, sans distinction d'ori» gine, de classe et de mérite, pussent, par leur présence, » ajouter encore à la majesté, à l'éclat de cette resplen» dissante cérémonie. — Non pas, à la vérité, messieurs, que

» nous faisions à des rivaux absents l'injure de croire nécessaire, pour aiguillonner leur activité, le spectacle de votre triomphe. Ceux-là mêmes sont, à tous égards, dignes de nos respects et de nos admirations; même vaincus par vous, ils ont déjà obtenu cette enviée sanction d'être admis au combat. Si je voulais, en effet, continuer ma première image, je dirais qu'il ne s'agit pas ici d'une lutte ordinaire, entre tous les élèves d'une même classe et d'un même lycée, mais bien plutôt de ce que l'Université appelle un Concours général. Adversaires pacifiques, n'étiez-vous pas tous, en somme, les plus forts de chaque classe, dans tous les lycées du monde ? C'est une gloire encore de se dire : » Je suis allé au Concours !

» Dans cet ordre d'idées, nous pourrions même nous appuyer sur les précédents établis par la Sorbonne, pour justifier l'absence de vos condisciples, messieurs (je veux dire de vos collègues), car seuls, les élèves nommés (et la plupart de mes honorables auditeurs le savent bien) ont le droit d'assister à la distribution des prix du grand concours.

» — Mais je prétends d'autant moins abuser des conséquences logiques de ma comparaison, — qu'une petite fraction seulement des exposants, auxquels les honneurs du palmarès sont dévolus, a eu le droit de pénétrer jusqu'ici.

» Permettez-moi donc, messieurs, de quitter dès à présent le champ des métaphores scolastiques, où j'ai semé la première partie de ce discours, pour revenir au cœur même de la question, et y demeurer et nunc et semper.

» Posons d'abord les arguments, que nos adversaires, aveuglés par d'incompréhensibles mauvais vouloirs, ne manqueront pas d'opposer au parti pris par nous en cette circonstance; posons-les franchement, loyalement, sans ambages et sans restrictions. Il nous sera trop facile ensuite de les renverser d'un souffle, comme fait Borée d'un brin d'herbe, pour que nous redoutions de les affronter face à face, les yeux dans les yeux... — Les voici :

» Pour faire une Exposition, que faut-il ? — Des exposants, je ne crains pas de le reconnaître. C'est eux qui paient de leur argent, de leur temps et de leur personne, le merveilleux spectacle auquel est convié l'univers; c'est eux qui courent les plus grands risques, puisque chacun d'eux met au jeu parfois toutes ses ressources, et toujours une somme énorme; c'est eux qui font tourner les tourniquets et fonctionner les bureaux d'abonnements. Bref, âmes de l'entreprise, non-seulement ils provoquent du dehors toutes sortes d'encaissements, mais encore ils versent leurs propres deniers; ils tirent, — pour d'autres qu'eux-mêmes, — l'argent des poches d'autrui, et vident les leurs. On ne saurait y mettre plus de bonne grâce et d'abnégation. — Or, de tout cela, qu'advient-il? Tout le monde réalise, grâce à eux, des bénéfices quelconques, — tout le monde, hormis eux-mêmes. De compensation, point ou peu. Car, si l'on écarte les récompensés, auxquels la récompense peut, à la rigueur, donner un beau relief commercial, les autres ne sont guère plus avancés qu'avant. Quelques billets de mille francs en moins dans leur secrétaire; tel est à peu près le seul résultat atteint par le plus grand nombre, — incontestablement, etc., etc. (*Développer ceci de la façon la plus complète; consulter le simple bon sens.*) »

» Dans cette situation, une fête a lieu, fête de l'Exposition exclusivement, fête donnée à cause des exposants, fête qui, sans eux, n'aurait pas plus que l'Exposition même, de raison ni de moyen d'être; fête dont ils sont, non-seulement le prétexte, mais encore au fond les banquiers effectifs :

» Or, à cette fête, quels doivent être les premiers invités ? — La plus vulgaire logique, la plus élémentaire courtoisie semblent répondre en chœur : Tous les exposants!

» Tous les exposants! Oui, messieurs, voilà le cri qui s'échappe d'une réflexion superficielle. Par malheur, un examen approfondi réplique victorieusement : Non! Les premiers invités, — en dehors des invitations purement officielles, indispensables celles-là et obligatoires, — doivent être les curieux désintéressés et riches. Les exposants! Mais ils avaient, au premier avril, versé tout ce qu'on pouvait attendre d'eux ! Tandis que, depuis cette époque, on a pu, grâce à l'appât de cette invitation, faire encore dépenser au public des sommes assez importantes, pour qu'on n'ait pas le droit de les dédaigner. — Les exposants! Mais avons-nous donc encore besoin d'eux? Quel intérêt nous force à leur être agréable, désormais? A part quelques *grands prix* ou *médailles d'or*, utiles à ménager, le reste — menu fretin — n'a vraiment plus aujourd'hui la moindre importance sérieuse.

» Eh! messieurs, c'est de spéculation qu'il s'agit ici, ne l'oublions pas, et s'il faut épuiser toutes les raisons qui militent en faveur de la marche suivie par nous en la présente circonstance, j'ajouterai... (*Placer ici tout ce qu'on peut dire de plus concluant à ce sujet. — Consulter les intéressés et recueillir le plus de bonnes raisons possible*).

» J'ai fini, messieurs. Une voix auguste, envisageant les choses par-dessus les petites considérations mesquines et vulgaires, auxquelles nous sommes obligés, nous, de borner notre horizon, vous a dit en termes, dont l'univers tout entier acclamera l'éloquence chaleureuse et mâle, tout ce que.... »

Ici s'arrête le brouillon.

Il ne m'appartient pas d'ajouter le moindre commentaire. Toutefois, s'il m'était permis d'oublier un instant les conseils de la prudence; si je ne craignais pas d'être désagréable à quelque gros bonnet; dans le cas où ce *projet* serait authentique, j'oserais dire que ce bavardage, — creux comme tout ce qui est sonore et banal, comme tout ce qui veut être académique, — m'a tout l'air d'une simple mystification. On verra bien.

JULES DEMENTHE.

LE TEMPLE DE XOCHICALCO

Je n'aime pas beaucoup les temples dans lesquels on n'entre qu'en payant 25 cent. à la porte. Mais il est question, dans l'espèce, de monuments d'un âge barbare, rapportés de pays à peu près sauvages, et cela nous donne le courage de notre opinion.

Il faut être logique, en effet. Le directeur de spectacle qui nous fait payer au contrôle s'oblige à nous amuser, ou se résigne à être sifflé. Le bon Dieu qui m'impose un péage est en quelque sorte tenu de m'exaucer; ou bien il me vole. Et le moyen de le faire arrêter !

Nous n'avons aucune intention hostile. Il est vrai qu'on paie 50 cent. pour voir l'église catholique du quart français, mais elle n'est pas consacrée. Ce n'est donc pas une église, à proprement parler, mais une simple exposition des objets du culte. On peut y faire sa prière toutefois : Dieu est partout, même aux concerts des orphéonistes, ce qui m'afflige très-réellement pour lui.

Le temple de Xochicalco est mexicain et afferme des formes funéraires, qui lui ont valu un baptême, dont le nom rappelle de douloureux souvenirs à certains porteurs d'obligations. Sa couleur pittoresque lui vient en grande partie des arabesques qui le décorent et des tapis multicolores qui lui servent de portes. En outre, deux Mexicains, coiffés du sombrero, montent la garde aux barrières de ce Louvre, et font l'office de

tourniquets. Comment ne montrent-ils pas leur laço? Le laço est la pierre de touche du Mexicain, comme la clarinette de l'Allemand et la castagnette de l'Espagnol. Je soupçonne ces concierges déguisés d'être des Mexicains de la décadence.

On monte au temple de Xochicalco par un escalier fort raide; il est presque aussi difficile d'arriver à cet édifice que de le nommer. Il paraît que c'est la réduction d'un monument célèbre dans l'Amérique du Sud. On entre dans le sanctuaire avec quelque émotion, et l'on aperçoit un couteau de cuisine, que les curieux contemplent avec effroi. Il faut savoir que cet instrument, manié par une main exercée, fouille la poitrine des victimes avec une facilité extrême, détache le cœur des viscères accessoires, et l'enlève d'un seul coup pour le présenter en holocauste aux dieux du pays. C'est, sans doute, un singulier régal, mais la foi sauve les apparences; et puis, cette boucherie est probablement assaisonnée de quelques simagrées, qui la rendent agréable à la divinité.

On a tort de placer ce couteau à l'entrée du temple; après

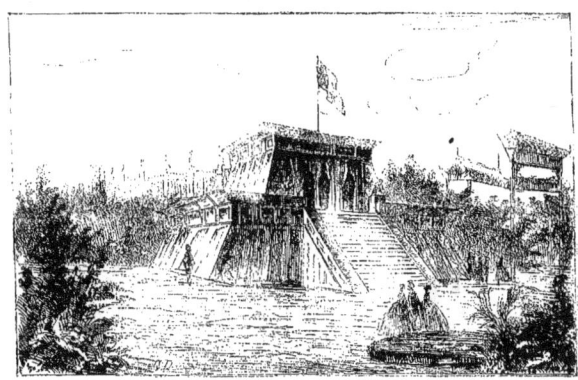

cette curiosité violente, le reste de l'exposition manque de saveur. Un monolithe est là, qui n'a rien de particulier. Est-il seulement mexicain? Il y a du pour et du contre.

Ce qui est certain, c'est qu'au milieu de nombreuses fanfreluches sont exposés des photographies asiatiques, des bas-reliefs et des hiéroglyphes égyptiens, un zodiaque de Denderah, et divers groupes indiens qui donnent au monument un aspect cosmopolite. A proprement parler, c'est le temple de la mère Gibou. Les emprunts faits à l'Inde et à l'Égypte peuvent avoir leur mérite, mais nous ne voyons pas qu'ils soient utilement choisis pour compléter la physionomie d'un édifice mexicain.

Rentrons dans la couleur locale, et demandons aux braves gardiens de cette enceinte sacrée de nous recevoir un instant sous leur tente. Déjà la table se dresse; on nous sert le *chirimoya* et le *mexical*, deux liqueurs vraiment nationales. A la bonne heure! Le Mexique est là tout entier, avec ses pampas et ses serpents à sonnettes; ses peaux-rouges et sa fièvre jaune. On n'en doute plus à la première gorgée : c'est le pays classique des empoisonnements.

L. G. JACQUES.

LES VISITEUSES A L'EXPOSITION

N'a pas mangé à l'Exposition un seul jour, et n'a rien obtenu... au concours.

Trouve que Paris n'est pas extraordinaire, et que l'Exposition a un faux air de la mairie de Pontoise.

L'EXPOSITION AMÉRICAINE

.'. On sait l'accueil que nous avons fait, dans les premiers numéros de ce journal, à l'industrie américaine, si hardie et si féconde, mais tellement envahissante qu'elle est devenue la première préoccupation d'un peuple, dont elle use les forces vives — un peu aux dépens du sens moral. Une étude humoristique, pleine de verve, de notre collaborateur Jules Claretie, apprécie les côtés rêveurs et contemplatifs de ce monde articulé. Nous profitons de la circonstance pour appeler l'attention de nos lecteurs sur quelques parties peu connues de l'exposition des Etats-Unis, qui s'éparpille çà et là dans le Palais et dans le Parc.

Une tente, ou pavillon d'ambulance, établie dans le quart français, rappelle les souvenirs douloureux de la guerre d'Amérique. Elle est construite et ordonnée, au point de vue du confortable et des commodités, avec des soins particuliers. Au nombre des aliments de conserve, destinés aux malades, elle nous offre des œufs en bouteille, desséchés par un procédé spécial. On assure qu'en les plongeant dans l'eau froide ou chaude, on leur rend leurs qualités premières. Cela peut être, mais je ne connais

La maison américaine au Champ-de-Mars.

que le baron Brisse d'assez osé pour s'en servir dans ses menus. Ces œufs ne sont pas la seule curiosité de ces approvisionnements; on y remarque aussi des tablettes de bouillon et de lait tellement concentrées, qu'un potage destiné à vingt personnes tient facilement dans une poche de gilet. Cette préparation est assurément remarquable pour la facilité des transports.

Le wagon-hôpital, exposé en modèle réduit, est admirablement disposé pour le service auquel on le destine. Il peut contenir trente blessés, et l'on s'attendrit en y trouvant une bibliothèque. Mais le cachet national qui le distingue consiste en un sac mystérieux, renfermant une bible, un mouchoir, un cigare, un peigne, une brosse, une enveloppe affranchie, « tout ce qu'il faut pour écrire, » et un billet affectueux, autographe, signé d'un nom inconnu, d'un nom de femme. S'il n'y a pas dans cette idée de quoi défrayer dix romans, vingt drames et cent vaudevilles, il faut désespérer de l'art dramatique et de l'esprit français.

Les wagons américains ne comportent qu'une classe, comme les trains de la rue Saint-Lazare au Champ-de-Mars. C'est de la démocratie pratique. Une magnifique locomotive, d'une force considérable, est exposée dans la galerie des annexes, auprès de la porte Suffren.

Nous avons assez longuement parlé des pianos américains pour n'y pas revenir. Mais nous voulons dire quelques mots d'un modèle de steamer à deux machines, faisant mouvoir des roues à aubes placées dans son intérieur, sur la ligne de direction du navire. Nous ne pouvons apprécier le mérite de cette invention, comparativement aux modes de propulsion actuels. Elle est due à M. Bernhardt, très avantageusement connu d'ailleurs, et qui en appellera sans doute aux expériences, pour faire connaître les avantages qu'on peut retirer de cette innovation.

<div style="text-align:right">P. DESCHAMPS.</div>

Steamer à roues intérieures de M. Bernhardt.

LE BRÉSIL

PREMIER ARTICLE

I

L'accueil sympathique que nos lecteurs ont bien voulu faire à nos études sur l'exposition égyptienne, nous confirme dans la conviction que le meilleur moyen d'intéresser le public aux productions d'un pays, est de l'initier d'abord à son histoire, et de le mêler, en quelque sorte, à sa vie intime.

Alors, bien des objets, pour lesquels on ne professait, tout d'abord, qu'une sorte de curiosité vague, prennent un tout autre aspect; ce sont de vieilles connaissances.

Ces bois, par exemple, qui forment un des côtés les plus réussis de l'exposition brésilienne, ne représentent, en définitive, pour le passant, que des bûches entassées, avec plus ou moins de goût, les unes sur les autres.

Mais que l'imagination les replace dans l'arbre, remette l'arbre dans la forêt, repeuple cette forêt de tous ses habitants, depuis le serpent jusqu'à l'oiseau; qu'à travers l'inextricable enchevêtrement de cette puissante végétation apparaisse la tête de l'Indien, suivant la piste d'une bête fauve ou la trace d'un guerrier ennemi; qu'au milieu de cette vie primitive brille tout à coup la cuirasse d'un de ces hardis conquérants du Nouveau-Monde; que la lutte des deux hémisphères commence, lutte épouvantable où le soi-disant civilisé jouera jusqu'au bout son rôle atroce de bourreau; qu'enfin la mort, le temps, la conquête aient fait leur œuvre, et qu'à travers une éclaircie, on aperçoive, baignée dans les flots d'une puissante lumière, la ferme du colon; alors, avouons-le, tous ces bois prendront une âme, une vie, et ils arrêteront le regard le plus indifférent.

II

C'est en l'an 1500 que Pedro Alvarès Cabral découvrit, par hasard, le Brésil, et y planta le drapeau portugais.

Le Portugal se contenta d'abord d'en faire une sorte de colonie pénitentiaire. Il y déporta les malfaiteurs de toutes sortes, les femmes de mauvaise vie, les juifs et les condamnés de l'Inquisition. Pendant longtemps, il lui suffit d'en tirer des bois de teinture et des perroquets; mais la culture de la canne à sucre, importée de l'île de Madère, ayant pris de grands développements, il commença à ouvrir les yeux et, en 1531, y envoya, comme gouverneur, un homme remarquable, Thomé de Souza.

Ce nouveau gouverneur se mit hardiment à l'œuvre, appela à son aide les Jésuites, qui travaillèrent à civiliser les naturels du pays et, en 1549, fonda la ville de Bahia. Voyant la prospérité de la colonie, le roi Jean III autorisa la noblesse portugaise à y établir des fiefs, et par cette heureuse idée, accéléra encore ses progrès.

Mais la mode était aux colonies, et le succès du Portugal éveilla la jalousie de l'Espagne, de la France et de la Hollande; celle-ci surtout, déjà lasse de son combat perpétuel contre la mer qui finira par la manger, avait déjà compris que son avenir était dans le Nouveau-Monde et, après avoir battu Albuquerque et ses lieutenants, elle était parvenue à conquérir une grande partie de ce magnifique territoire.

Cependant, sa tyrannie ayant poussé à bout les colons portugais, ils se levèrent un jour en masse et chassèrent les nouveaux venus.

Dès lors, la colonie resta au Portugal et devint le plus riche joyau de la couronne. Chaque jour, c'était de nouvelles découvertes sur cette terre de merveilles : En 1608, ce sont des mines d'or; en 1730, des mines de diamants; en 1810, elles avaient déjà rapporté 14,280 quintaux d'or et 2,000 livres de diamants.

Ce ne fut qu'en 1815 que le Brésil devint un État, bien que toujours dépendant de la métropole. La France ayant expulsé Jean IV, roi de Portugal, il y établit sa résidence et érigea la colonie en royaume. Mais, ayant voulu décréter que toutes les mines d'or et de pierres précieuses, même situées chez les particuliers, deviendraient propriété de la couronne, les idées de séparation, qui couvaient déjà depuis longtemps, firent explosion.

Au commencement de l'année 1821, les troupes se soulevèrent, en réclamant la constitution accordée l'année précédente au Portugal; le roi dut céder et la fit jurer à son fils don Pedro; puis il s'embarqua pour sa patrie, en le nommant prince régent.

Les cortès ne voulurent pas reconnaître au Brésil la qualité d'État, ni même de province portugaise; ils déclarèrent que c'était toujours une colonie, refusèrent de laisser siéger ses députés au milieu d'eux, et firent donner l'ordre au prince royal de rentrer à Lisbonne.

Don Pedro avait compris qu'il y avait là un grand rôle à jouer; il aimait le Brésil, et il répondit par un refus formel; en même temps, il forçait les troupes portugaises à quitter la colonie. Puis, poursuivant énergiquement son œuvre, il convoquait, au mois de juin 1822, une assemblée constituante, faisait proclamer son indépendance le 1er août, et le 18 décem-

bre, prenait officiellement le titre d'Empereur que les députés lui avaient décerné le 12 octobre.

Malgré tout, le nouveau monarque était né Portugais, et nécessairement avait fait à ses compatriotes une large part dans le maniement des affaires. Tout entier aux négociations qu'il avait entamées, pour faire reconnaître par les grandes puissances l'érection du Brésil en Empire indépendant, il ne se rendit pas compte de l'effet que produisit la révolution réactionnaire survenue en Portugal, et de la défiance qu'elle excita contre les anciens métropolitains.

Une émeute éclata à Rio de Janeiro. Le 10 novembre 1823, le ministère donna sa démission, et don Pedro dut se fortifier dans son château de Saint-Christophe. De là, il lança un décret de dissolution de la Chambre, et le 12, faisant entrer les troupes dans la ville, il dispersa les députés. Chacun s'attendait à une réaction, mais Pedro était réellement un grand homme. Quinze jours après, une nouvelle assemblée était convoquée, et l'empereur lui soumettait un projet de constitution, telle que bien des républiques voudraient en avoir. Le 9 janvier 1824, cette constitution fut jurée, et depuis quarante-trois ans, elle dure, fidèlement observée par tout le monde, peuple et souverains : c'est la plus ancienne constitution du monde entier, et c'est peut-être la plus large.

L'année suivante, après bien des conférences, Jean VI reconnut enfin l'indépendance et le titre de son fils. Afin de donner un gage de son amour à sa nouvelle patrie, Pedro Ier abdiqua ses droits au trône de Portugal, en faveur de sa fille dona Maria.

Hélas! l'empereur était Portugais de naissance, et les Brésiliens ne pouvaient l'oublier. Dès qu'il eut un fils né dans le pays, offrant par conséquent toutes les garanties possibles aux esprits ombrageux, l'ingratitude, peut-être une prévoyance des peuples, commença à se manifester. Enfin, le 7 avril, à la suite d'un soulèvement, le cœur brisé de douleur, Pedro Ier abdiqua en faveur de son fils et, quelques jours après, il quittait ce pays, pour lequel il avait sacrifié sa patrie, et auquel il avait donné l'indépendance et la liberté.

Après une minorité difficile, Pedro II prit les affaires en main, et se montra le digne fils de son père. Souverain honnête homme, il voit dans sa mission autre chose qu'une éternelle soif d'autorité. La liberté de ses sujets, il l'aime et la respecte; l'esclavage, il s'occupe de l'abolir, et depuis longtemps, il prépare le pays à cette œuvre si difficile, surtout lorsqu'on regarde ce qu'elle vient de coûter aux Etats-Unis. Il y arrivera sans secousse, et peut-être cette année même, attachera-t-il à son règne la gloire de cette réparation.

Au reste, le préjugé de race n'existe pas au Brésil, et l'élément de couleur est toujours représenté dans le conseil des ministres.

La constitution de la noblesse, au lieu d'être une cause d'énervement, est peut-être une garantie de progrès, car elle est personnelle et non héréditaire.

Tel est ce pays, un des plus avancés du monde, et qui jouera peut-être un jour, dans l'Amérique méridionale, le rôle que les Etats-Unis sont appelés à remplir dans le Nord Amérique.

III

La lutte de l'homme contre la nature est loin d'être terminée ; le Brésil est donc avant tout un pays producteur, et c'est principalement par ce côté qu'il brille à l'Exposition.

Ce qui frappe tout d'abord, lorsqu'on visite la section brésilienne, c'est cette pyramide de bois, qui se dresse au milieu d'un décor peint par Rubé, représentant une forêt vierge, diffuse et touffue. C'est cette forêt que reproduit notre gravure. L'effet de cette décoration est étrange et charmant.

Les bois sont en bûches, mais le côté fruste se trouve caché, et ils ne laissent voir qu'un biseau, dont une partie est simplement polie, et dont l'autre, vernie, donne idée de l'effet résultant du travail de l'ébéniste.

Aucune contrée n'est aussi riche sous ce rapport ; non seulement ces bois peuvent servir aux constructions maritimes, aux bâtiments, à la menuiserie, à l'ébénisterie, à la marqueterie, mais encore un grand nombre d'entre eux pourraient être employés, avec un grand avantage, comme traverses de chemins de fer; ils présentent même une grande supériorité sur les bois dont on se sert en Europe pour cet usage.

Tous ces arbres croissent principalement sur les bords de l'Amazone, et les navires de commerce, pouvant parfaitement remonter ce fleuve, les bois pourraient arriver directement dans nos ports à des prix raisonnables,—puisqu'ils n'auraient pas été grevés de ces frais onéreux de transbordement, qui rendent si chers les bois du Canada, et tant d'autres.

On compte au Brésil plus de cinquante espèces de cèdres, et cent sortes de noyers. Les cocotiers, les dattiers, les bananiers y abondent, et c'est de là que nous tirons tous nos bois de teinture, entr'autres l'*ibirapitanga* ou *bois du Brésil*, et le *pernambuco*.

La plupart de ces arbres offrent des ressources extraordinaires, et nous voudrions pouvoir les citer tous, mais nous craindrions de fatiguer le lecteur. Cependant, nous en mentionnerons quelques-uns :

Le *Castanheiro*, un des arbres les plus élevés du Brésil, a le bois compacte et très-dur; on s'en sert dans les constructions civiles et navales, tant pour les ouvrages exposés à l'air que pour les travaux intérieurs. De son écorce on extrait une excellente étoupe, propre au calfatage des navires; ses amandes sont comestibles, et il fournit une huile estimée.

Le *Jaqueira*, arbre de grande dimension, dont le diamètre dépasse quelquefois un mètre, a le bois dur, d'un beau teint jaunâtre: il est très-propre aux constructions civiles et particulièrement pour la charpente des navires de cabotage. Son fruit atteint parfois un demi-mètre de longueur, et contient des graines farineuses, enveloppées d'une pulpe épaisse, douce et très-parfumée. Le *jaqueira* n'est pas une plante indigène au Brésil, mais elle vient en abondance dans toutes les provinces du nord, jusqu'à celle de Rio de Janeiro.

Le *Jatahy* est un arbre dont la hauteur varie de 16 à 25 mètres; le tronc a parfois deux mètres de diamètre. Son bois très-dur et compacte est employé dans les constructions civiles et navales ; il n'est pas attaqué par les vers ; on en fait des planches très-belles. Ce sont ces arbres, particulièrement les nommés Açu et Cica, qui fournissent la résine connue dans le commerce sous le nom de gomme ou résine copal. Ils viennent dans presque toutes les provinces du Brésil.

Le *Massaranduba* est un arbre de 22 à 25 mètres de hauteur, dont le tronc a près de trois mètres de diamètre. Au moyen d'une incision dans l'écorce, il fournit un suc laiteux de couleur blanche, doux, savoureux et substantiel. Ce suc est employé tel quel, comme le lait même, avec du thé ou du café. Il se coagule, après vingt-quatre heures, en masse élastique blanche, semblable à la gutta percha. L'écorce est très-riche en tanin; le bois, qui est extrêmement dur, est employé surtout en menuiserie. Cet arbre est donc un des plus précieux que l'on connaisse, puisqu'il s'emploie dans l'alimentation, dans les constructions, dans l'industrie et dans la teinturerie. Il croit dans les provinces situées au nord de Rio de Janeiro.

Le *Tinguaciba* est employé dans les constructions civiles et dans la menuiserie. On se sert de son écorce et de sa racine contre la morsure des serpents.

Enfin le *Seringueiro*, dont on tire le caoutchouc. Le caoutchouc s'extrait, en faisant découler un lait naturel par des incisions pratiquées sur le tronc de l'arbre, et au-dessous desquelles on adapte de petites écuelles en terre ; il se transforme en caoutchouc par son exposition à la fumée du fruit du palmier *urucuri* (*attalea excelsa*).

Cependant, comme cette préparation présente quelques dangers, par les émanations de la combustion, ainsi que par la nature du sol marécageux dans lequel l'arbre croit généralement, on commence à employer le procédé de Strauss, tombé aujourd'hui dans le domaine public; il consiste à jeter sim-

plement, dans une proportion déterminée, une dissolution d'alun dans une certaine quantité de sève de seringueiro.

Malheureusement, la routine n'a pas encore permis de généraliser ce procédé si simple et si commode. Le caoutchouc est une des principales richesses du Brésil, mais sa fabrication distrait malheureusement la population des travaux agricoles, et la met en contact avec une foule de spéculateurs, auprès desquels elle ne peut que perdre, et comme probité, et comme moralité.

Tels sont quelques-uns des bois de cette merveilleuse collection qui, à la fin de l'Exposition, sera en partie donnée à nos musées, et en partie distribuée, comme échantillons, à l'industrie. Mais nous n'avons pas parlé du plus grand, du plus noble, du plus riche des arbres du Brésil, du *Palmier carnauba*.

IV

Le *Palmier carnauba*, dit M. de Macedo, dans la notice qu'il a publiée sur cet arbre, est, de tous les végétaux, celui qui est appelé à rendre le plus de services à l'homme.

Son fruit est rond et gros comme une noisette; il est vert, lorsqu'il commence à mûrir, et presque noir, lorsqu'il est en pleine maturité. Il est entouré d'une pulpe sucrée qui, ainsi que le noyau, fournit un aliment très-répandu.

En broyant ces fruits, on obtient une poudre qui peut remplacer le café, dont elle a, du reste, la couleur et le parfum.

Le chou qui, comme dans toute la famille des palmiers, forme le faisceau d'où partent les feuilles, donne un aliment extrêmement délicat.

Les feuilles laissent transsuder une poudre sèche, d'une odeur assez agréable, qui tombe dès que l'arbre reçoit la moindre secousse.

Le premier, M. Manoel Antonio de Macedo découvrit son utilité au commencement de ce siècle.

Cette poudre n'est autre chose que de la cire.

On sèche les feuilles sur place, en les étendant au soleil, l'envers appuyé sur la terre; on les y laisse quatre jours. Puis on étend sur le sol un drap assez large, pour que plusieurs femmes puissent se placer autour. Un homme fend les feuilles en lanières, au moyen d'un stylet, et les femmes les battent avec un bâton, au-dessus du drap qui reçoit toute la poudre. Alors on la verse dans des marmites de terre ou de tôle, en y ajoutant un peu d'eau, et on la fait fondre. On coule la matière dans des moules en terre, et l'on obtient des pains de cire.

Au moyen de cette cire, on fait des bougies et des chandelles, une des industries les plus actives du Brésil.

Avec les feuilles, on fait du fil qui sert à la fabrication des hamacs, des cordages et des filets.

La fabrication des seules cordes de carnauba s'élève par an au chiffre de six millions de mètres.

Lorsque les feuilles sont jeunes, elles servent à la confection d'une foule d'objets, pour lesquels en Europe on emploie la paille : chapeaux, nattes, cabas, paillassons, balais.

C'est également avec ces feuilles qu'on fait les coussins destinés à empêcher le frottement des harnais sur les animaux de trait.

Le bois de carnauba est d'une grande valeur. On l'emploie, non seulement comme bois de construction, mais sa jolie couleur, l'élégance de sa veinure, et surtout sa substance compacte et dure le font rechercher pour les travaux de menuiserie, d'ébénisterie, et même de marqueterie.

Enfin, pour nous résumer, nous ne trouvons rien de mieux que de reproduire les expressions de M. Manoel Dias d'Asacati, dans le catalogue de l'Exposition de 1861, à Rio de Janeiro :

« Ce merveilleux palmier est véritablement l'arbre universel par excellence. L'homme peut, avec ce végétal seul, construire sa demeure, la meubler et l'éclairer. Il y trouve de quoi se nourrir, se vêtir et se guérir. On en extrait même du sucre et de l'alcool. De plus, on en obtient une bonne alimentation pour les troupeaux et les animaux de basse-cour. Nulle autre plante n'a reçu de la nature un aussi grand nombre de propriétés utiles que le carnauba, qui est au règne végétal ce que le fer est au règne minéral. Les produits de ce palmier donnent déjà lieu à plus de quarante applications ou usages divers, et l'on peut dire que l'on a à peine effleuré les nombreux emplois dont ils sont susceptibles. »

En effet, de la feuille du carnauba, qui fournit une substance textile, on fait des nattes, des cordes, et jusqu'à des tissus, ainsi que nous l'avons dit.

Toutes les applications du carnauba ont été réunies en un seul groupe à la section brésilienne, et c'est une de ses parties les plus intéressantes. Au-dessus de ses produits se trouve un tableau, dû au pinceau de M. Peters, paysagiste allemand, qui représente cet *arbre de vie*, pour me servir de l'heureuse expression de M. Ferdinand Denis.

<div style="text-align:right">EDOUARD SIEBECKER.</div>

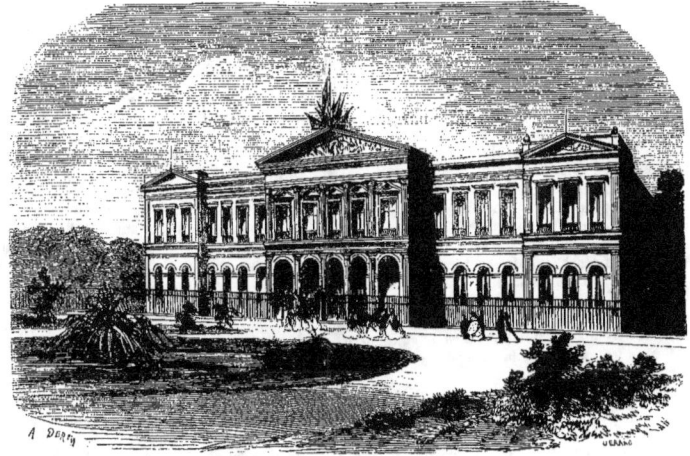

Palais de l'Exposition brésilienne, à Rio de Janeiro.

CAUSERIE PARISIENNE

Un de mes lecteurs (je devrais peut-être dire MON lecteur,—car rien ne prouve que celui-là ne soit pas le seul), se plaint en termes assez vifs de mon indifférence à l'endroit des menus faits courants...

Hélas! monsieur, si vous saviez combien est ingrat le métier auquel s'adonne le courriériste hebdomadaire! Ne parle-t-il pas, dans toutes questions, après que cent autres ont parlé? Il n'est pas de thème si mince qui ne soit, durant la semaine, tourné et retourné dans tous les sens par les chroniqueurs des feuilles quotidiennes. Quand vient notre tour, ce pauvre sujet, si plein et si fécond huit jours auparavant, n'a plus rien dans le ventre qui vaille la peine d'en être extrait : tel un vieux citron qui, passant de main en main, a, sous mille pressions opiniâtres, donné jusqu'à la dernière goutte de son jus.

Supposez, par exemple, qu'il me plaise de vous faire aujourd'hui je ne sais quelle conférence frivole sur le sultan ou sur Lopez...

— Tiens! à propos, pourquoi ne risquerais-je pas une anecdote, à la faveur de ce double texte? Elle manque sans doute de nouveauté, mais bast! en temps d'Exposition universelle!!

— Donc, voici la chose :

Lorsque Soliman II fit le siège de Rhodes, il promit la main de sa fille à quiconque lui livrerait la ville. Quelqu'un se trouva juste à point pour accepter l'offre. Sa besogne faite, le traître vint réclamer du sultan l'accomplissement de sa promesse. « C'est entendu ! » — répliqua le fils de Sélim I^{er},— « par malheur, une difficulté se présente : vous êtes chrétien ; ma fille est musulmane ; or, elle ne peut accepter pour époux qu'un musulman. Vous voudrez donc bien vous convertir tout de suite... non pas de bouche seulement, mais de cœur, et aussi de *corps*. C'est pourquoi nous allons sans retard vous débarrasser de votre épiderme souillé par le baptême. » *Après ce bel arrêt, le gaillard eut beau faire*; il fut écorché vif, puis couché dans un lit de sel. Le hasard fit qu'il était d'une constitution fort délicate ; aussi mourut-il avant d'avoir pu toucher le prix de sa trahison. — Je ne le plains certes pas. Toutefois, je ne saurais faire à Soliman II le moindre éloge rétrospectif sur sa manière d'entendre le respect qu'on doit à « la parole donnée ». — Notons pour mémoire que cela date de trois siècles et demi environ.

— Je reviens à mes moutons :

Supposez, monsieur, que je veuille donner ici mon humble avis sur tel incident, à peine âgé de 600,000 secondes; l'affaire Sainte-Beuve-Lacaze, par exemple...

Eh! au fait, il me semble me rappeler vaguement un nouvel épisode historique, auquel les circonstances présentes donnent comme un regain d'actualité. Si je tentais de vous le narrer? Essayons :

— C'était vers 1611, je crois. Charles IX, roi de Suède, voulant vider à l'amiable ses petits différends avec le roi de Danemark, l'appela **en combat singulier**; les termes du cartel n'étaient pas d'une **exquise** douceur, puisqu'on y distinguait des phrases comme **celle-ci** : « Si vous refusez la rencontre, je ne vous tiendrai ni pour un homme d'honneur, ni pour un vaillant soldat. » — Christian IV répondit, en démentant toutes les allégations **désobligeantes**, contenues dans **la** missive belliqueuse de **son** *beau cousin*, et conclut en ce sens : « Quant à votre défi, il m'est une preuve de plus que vous avez grand besoin d'ellébore pour **vous nettoyer le cerveau.** »
— Ceci vous soit **remis en mémoire**, sans aucune arrière-pensée d'allusion trop **directe** à la **correspondance** naguère publiée par toute la presse.

— Je reprends :

Admettez donc que l'envie me prenne, cher monsieur, de causer avec vous d'une chose qui a fait assez de bruit cette semaine, pour que l'écho n'en soit pas encore tout à fait éteint, n'importe quoi, la cantate de Rossini, si vous le voulez...

Mais avant d'aller plus loin, permettez-moi de placer ici une douzaine de lignes, que j'ai coupées dans je ne sais quel vieux bouquin, poussé sans doute par l'espoir instinctif de trouver un jour quelque bonne occasion de les utiliser, non sans malice :

— « Le célèbre Tartini, qui demeure à Padoue, est regardé
» avec raison comme le plus grand violon d'Italie ; ja-
» mais ce célèbre artiste n'a confondu le bruit, qui étonne les
» oreilles, avec la mélodie qui doit parler à l'âme. Les plus
» fameux *virtuoses* italiens viennent souvent se faire entendre
» à ce grand maître, et, pour obtenir son suffrage, ils ne
» manquent pas de faire pétiller leur archet, et de déployer
» tous leurs tours d'adresse et de force. Lorsqu'ils ont fini :
» Cela est brillant, dit froidement Tartini à la plupart, cela
» est vif, cela est très fort ; mais cela ne m'a rien dit, ajoute-
» t-il, en portant la main sur son cœur. » — En vérité, la revanche de « la plupart » est prise ! Si, par impossible, *il signor* Tartini vivait encore, « la plupart », en effet, ne pourraient-ils pas lui renvoyer les dernières lignes de sa réponse? Ce n'est pas devant M. Alexis Azevedo que se dresse mon point d'interrogation : Ah! que nenni!

— Fermons la parenthèse, et poursuivons.

Je disais, monsieur, que dans le cas où je voudrais exprimer un certain nombre de lignes, d'une actualité éclose depuis notre dernier numéro, comme l'exhibition de l'acteur Sothern, au Théâtre-Italien, dans le rôle de lord Dundreary... un rôle de niais du *high life*, vous savez ; les drôleries que j'ai lues de lui me feraient ressouvenir malgré moi de cet ancien farceur, dont les lourdes facéties ne laissaient pas de ressembler fort à celles de Dundreary.

Ce bouffon s'appelait *Trivelin*; de là le nom de Trivelinades qu'on donnait aux plaisanteries du genre exploité par lui. Ménage, au dire des contemporains, se plaisait à raconter celle-ci :

« Trivelin fait un voyage à cheval. La fatigue le prend. Il se couche au pied d'un arbre, passe la bride de sa bête autour de son bras et s'endort. — Pendant son sommeil, des voleurs arrivent, détachent doucement la bride, et emmènent la monture. Notre homme, s'étant peu après réveillé, se palpe et s'écrie : Ou je suis Trivelin, ou je ne le suis pas. Si je le suis, me voici bien à plaindre, car j'ai perdu un magnifique cheval. Mais si je ne le suis pas, me voilà bien heureux, car j'ai gagné une superbe bride. — Et s'arrêtant à ce dernier sentiment, il vola s'abandonner aux transports de la joie la plus vive. »

— Où en étais-je? Car, en vérité, je me fais à moi-même, depuis une heure, des glaisbizoinades qui coupent à tout coup le fil ténu de mon raisonnement. Ah! m'y voici :

J'affirmais que, dans l'hypothèse, cher monsieur, où je m'astreindrais à confiner mes bavardages dans le cercle des questions de la veille, comme celle des cochers, je suppose...

Peut-être ai-je tort de supposer celle-là, car enfin les plaintes ne sont pas neuves, que provoque cette honorable corporation. Voici, entre mille, une historiette qu'il serait possible, malgré son grand âge, de faire passer pour née d'hier, et cela sans le secours de la fameuse « *Rachel from London*. » Jugez-en :

Certain mousquetaire passait, vêtu de neuf. Un fiacre maladroit le croise, l'effleure, et voici notre galant soldat moucheté de boue des éperons à la plume. D'où une altercation. Grossièretés du cocher. Colère croissante du jeune homme, qui, poussé à bout, tombe sur l'automédon, et le gratifie, sans désemparer, d'une vingtaine de coups de canne. Au plus fort de l'opération, le voyageur, gascon d'origine, passe la tête par la portière, et : « Ça ! l'ami, voulez-vous bien finir ? » L'autre, toujours courroucé et toujours tapant,

réplique d'une voix hautaine : « Si cela ne vous plaît point, venez me faire casser. » — Le bourgeois, qui faire une affaire, adoucit sa voix, et : « Ce n'est pas ce dont il s'agit; mais veuillez remarquer que mon cocher est à l'heure. Pendant que vous l'étrillez, il n'avance pas, et le temps marche. En sorte que chacun de vos coups de canne me revient à dix sols... » — L'observation, encore que plaisante, était juste. Elle fit rire le mousquetaire qui, désarmé dès lors, lâcha son homme, et reprit son chemin.

— Ma foi, ô mon lecteur ! je vois bien que je ne parviendrai pas à sortir de la dissertation entreprise. Vous me permettrez donc de m'en tenir là. — Laissez-moi, toutefois, vous faire remarquer l'entrée d'un enseignement inattendu sort de tout ce qui précède. En voulant vous démontrer qu'il est presque impossible à un courriériste hebdomadaire de dire quelque chose de nouveau, le démon de la digression qui m'agite a, par hasard, parodié à peu près exactement le procédé mis en œuvre par le plus grand nombre de nos confrères en chronique.

Le système est d'ailleurs excellent. Avec un peu de pratique, on arrive à fournir sans peine un stock de 365 causeries par an. Que si le journaliste veut faire preuve de quelque pudeur et faire croire à quelque imagination, rien de plus facile; il choisit des anecdotes du genre de celle qui précède, remplace « mousquetaire » par « cent-garde, » « dix sols » par « cinquante centimes, » fait précéder son récit d'une phrase analogue à celle-ci : « Hier, une scène plaisante avait lieu sur le boulevard des Italiens, etc., » et le tour est joué. Il me semble précisément l'avoir vu pratiquer de cette façon la semaine dernière.

Or, sachez que je viens d'arracher ladite anecdote — et celles qui précèdent — d'un recueil d'anas, daté de MDCCLXVI. Cent ans de reliure! Excusez du peu, dirait le cygne de Pesaro. — Un trésor, du reste, que ce livre. Il regorge encore autre choses de *mots de la fin*. Souffrez que j'y puise celui-ci :

Au dernier bal de l'Hôtel-de-Ville, la princesse de M.... se plaignait de cors aux pieds. M. de Bismark l'entendit et, d'une voix pleine de grâces exquises :

— Ce ne sont pas des cors, madame, mais bien des champignons.

— Quelle horreur !

— Pourquoi? Le champignon ne croît-il pas au pied des *charmes* ?

<div style="text-align:right">JULES DEMENTHE.</div>

LES PHARES DE L'EXPOSITION UNIVERSELLE

On donne le nom de phares à des fanaux que l'on allume, pour servir la nuit de point de repère aux navigateurs, leur faire reconnaître les rivages en vue desquels ils se trouvent, leur signaler les bancs de sable ou les récifs à éviter, et leur indiquer l'entrée des ports. Ce nom leur vient de l'île de Pharos, où fut élevé, par l'architecte gnidien Sostrate, sous le règne de Ptolémée Philadelphe, le premier feu destiné à signaler aux navigateurs l'entrée d'Alexandrie. On y brûlait d'abord du bois, puis du charbon de terre, et maintenant la lumière de ces appareils procède de fortes lampes d'Argant, à double courant d'air intérieur et extérieur, et à une ou plusieurs mèches concentriques. L'huile est refoulée à leur partie supérieure par un système double de petites pompes, que fait agir un mouvement d'horlogerie.

Quelle que soit l'intensité de la lumière produite, elle serait encore insuffisante, si l'on en laissait se disperser les rayons dans toutes les directions. Pour obtenir tout l'effet utile, on s'est d'abord servi de grands miroirs paraboliques; aujourd'hui, on obtient un résultat plus complet, par l'emploi des verres lenticulaires; mais comme la fabrication de ces verres est difficile et très-coûteuse, on leur substitue des lentilles, dites à échelons, de l'invention de l'ingénieur français Fresnel. Cette disposition repose sur une expérience acquise : En plaçant au foyer d'une lentille de cette espèce, formée d'une matière transparente, un point lumineux, il se produit, de l'autre côté de la lentille, un faisceau cylindrique de rayons parallèles, pouvant se transmettre et demeurer visibles à de grandes distances.

Ces lentilles sont formées d'un segment sphérique de cristal, entouré d'une série d'anneaux prismatiques de même nature, dont le profil est calculé de telle sorte que chacun d'eux a le même foyer que le segment central.

Pour les petits phares ou feux de port, on n'emploie qu'une ou deux lentilles à échelons; mais pour les fanaux de premier ordre, on en dispose une suffisante quantité autour de la lampe, pour former un tambour polygonal. A l'intérieur de la lanterne, d'autres systèmes lenticulaires et prismatiques, formant dôme, recueillent les rayons lumineux égarés, et les renvoient dans les lentilles verticales, où leur effet s'ajoute à celui des rayons horizontaux.

Si le faisceau lumineux de tous les phares était fixe, il n'y aurait guère moyen de les distinguer les uns des autres, et le but que l'on se propose par leur établissement ne serait qu'imparfaitement atteint; aussi les a-t-on divisés en trois catégories : les phares à feu fixe, les phares à éclipses ou à feu tournant, et les phares dont les feux sont variés par des éclats, précédés et suivis de très-courtes éclipses.

Les premiers éclairent l'horizon d'une lumière fixe, immobile, éclatante. Dans les feux tournants, des éclipses se succèdent, à des intervalles plus ou moins rapprochés, selon la manière dont est réglé l'appareil. Les éclats de lumière, alternant avec les éclipses, passent progressivement, en quelques secondes, de leur maximum à leur minimum d'intensité. Enfin, dans les feux de la troisième catégorie, la lumière fixe succédant à chaque éclat se maintient uniforme pendant plusieurs minutes, et la durée de l'éclipse qui l'interrompt est aussi courte que possible. La coloration rouge des éclats de ce troisième feu offre encore un moyen accessoire de distinction. Ces éclats et ces éclipses sont formés par le passage successif de lentilles et d'écrans, tournant autour du foyer central d'une manière constante et régulière, au moyen d'un mécanisme ordinairement à poids.

A l'Exposition universelle, le feu allumé au sommet de la tour métallique est un feu scintillant, dont les éclats se succèdent de quatre en quatre secondes; celui qui éclaire la tourelle du bord de l'eau produit des éclats rouges de vingt en vingt secondes. Le phare anglais est à lumière électrique. Telles sont les principales dispositions des phares exposés au Champ-de-Mars par l'Angleterre et par la France, qui semblent avoir atteint, dans la construction de ces appareils, les limites de la perfection. L'admirable transparence des verres employés, la netteté et la régularité parfaites de la taille des segments concentriques, ne laissent rien à désirer. Les seuls perfectionnements, mis en relief par le concours de cette année, ont pour objet les modifications apportées dans la construction des tours qui soutiennent les feux, et les essais de substitution d'un foyer de lumière électrique aux lampes anciennes.

Avant de discuter ces systèmes nouveaux de construction et d'éclairage, nous devons signaler, dans la section anglaise, les appareils dioptriques, formés de quatre petites lampes à lentilles Fresnel, destinés à l'éclairage du Hoogly, cours d'eau de l'Hindoustan; — une grande lanterne de phare, due à l'ingénieur Stevenson d'Édimbourg, qui offre dans son ensemble la réunion de tous les appareils dioptriques et catadioptriques connus; — un ingénieux petit phare-balise, mouillé sur un point où ne peut être établi un fanal permanent, et qui reçoit dans un réflecteur double, pour le renvoyer au large, un faisceau lumineux émanant d'un foyer placé à terre; — enfin diverses applications, aux fanaux des navires, des len-

tilles Fresnel. L'administration des phares françois expose également quelques appareils perfectionnés, et des modèles de feux flottants, destinés à s'élever sur des pontons, amarrés sur les bancs de sable qui obstruent souvent l'entrée des ports ou des fleuves. Ces écueils sont d'autant plus dangereux, que la mer les rend invisibles, en les recouvrant de quelques pieds d'eau, et qu'ils sont assez difficiles à signaler aux navigateurs.

Ainsi que nous l'avons dit, les foyers lumineux des phares sont élevés au-dessus des flots, à l'aide de tours généralement bâties en pierres, quand des difficultés trop grandes ne rendent pas impossible ce genre de construction. Le type de ces

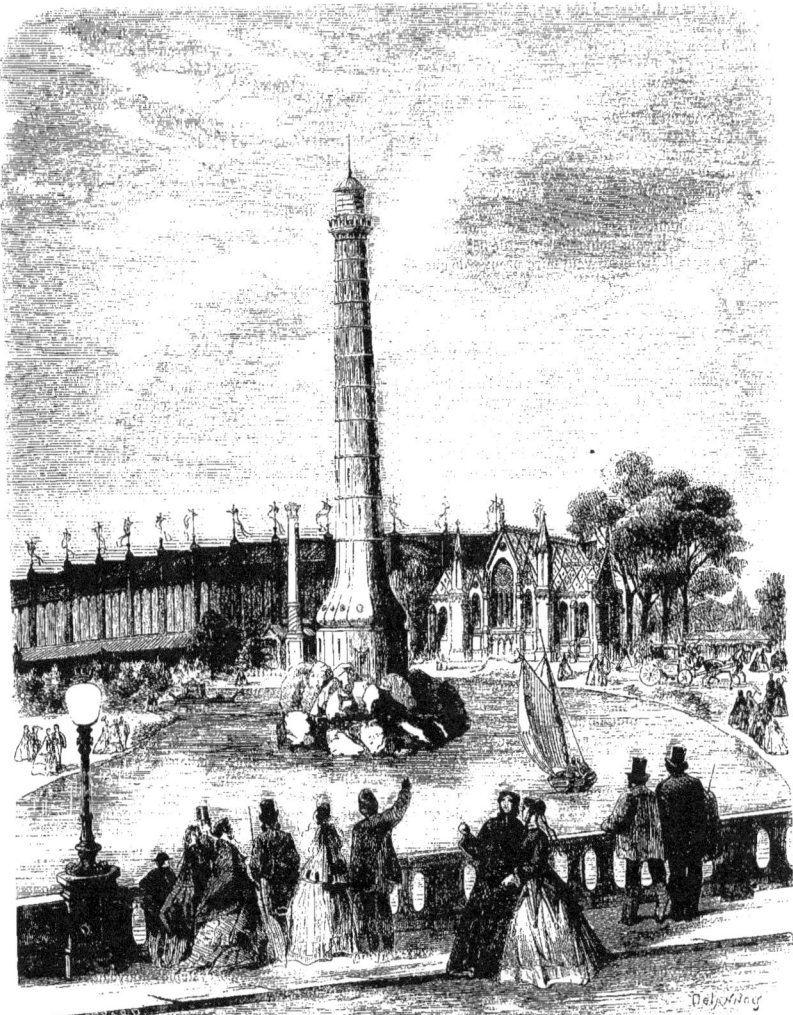

Le Phare de Roche-Douve, dans le parc de l'Exposition.

édifices est à peu près le même dans tous les pays du monde; ils se composent d'une tour ronde ou polygonale, légèrement conique, dont la base est occupée par le logement des gardiens et les magasins d'approvisionnement. Un escalier à vis conduit à leur sommet, terminé par une plate-forme qui supporte l'appareil d'éclairage.

L'administration française expose plusieurs modèles de phares, élevés récemment sur des points que la violence de la mer rend difficilement abordables. Tels sont les phares de Triagoz, de la Banche, à l'entrée de la Loire, de Creack (île d'Ouessant, du cap Spartel, et de Coulis, dont il a fallu tailler et appareiller d'avance toutes les pierres, pour les transporter ensuite et les mettre en place, dans l'intervalle de temps compris entre deux marées. Heureux quand, le matin, on ne trouvait

pas dispersés par les vagues, les matériaux qui avaient été l'objet du travail de la veille.

Il est des points où le défaut de base solide suffisante ne permet pas de construire en maçonnerie; les Anglais ont résolu le problème, en élevant leurs fanaux sur des échafaudages de fonte, dont les montants, souvent très élevés, sont soutenus par des étais de même nature. L'administration française emploie un autre système, représenté au Champ-de-Mars par le Phare métallique, dont nous donnons à nos lecteurs un nouveau dessin, plus précis que les précédents. Ce phare est destiné à être démonté, puis transporté et réédifié sur un amas d'écueils, situés à cinquante kilomètres des côtes de France, entre les îles de Bréhat et de Guernesey, aux Roches-Douvres.

La tour de cet édifice, haute de quarante-huit mètres de la base à la plate-forme, ou de cinquante-six du même point au sommet de la lanterne, se compose d'une ossature, formée par seize montants, divisés eux-mêmes, dans leur hauteur, en quinze cadres ou panneaux. Chaque panneau, en fer simple à T, est rendu solidaire de tous les autres par des entretoises intérieures et extérieures, maintenant les montants dans leur position verticale. Sur les entretoises extérieures sont fixées, par des plate-bandes de fer boulonnées, les lames de tôle qui constituent l'enveloppe du phare. Enfin, le pied de chaque montant repose sur un massif de maçonnerie, et fait corps avec de grands patins de fonte, retenus au sol par des boulons noyés dans un massif de roc et de chaux hydraulique. Le prix de revient du phare, y compris les frais de transport, de montage et de démontage à Paris, est d'environ deux cent cinquante mille francs. A l'intérieur de ce tube métallique, dont la construction présente une certaine analogie avec celle de la colonne de la Bastille, est un escalier qui s'enroule, comme une gigantesque vis, de la base au sommet. Dans la partie inférieure, qui présente un renflement, et dont la muraille de tôle est doublée d'un mur de brique, sont les magasins d'huile, de pièces de rechange, de vivres, et les logements de quatre gardiens. Deux galeries ont été ménagées pour servir, le cas échéant, de refuge aux naufragés.

Un édifice du même genre, qui met sous nos yeux la forme nouvelle adoptée par l'administration française, pour les petits fanaux de nos côtes, c'est la tourelle ou feu de port, élevée sur le quai. Fabriquée à Paris, dans les ateliers de la direction des Phares, cette tourelle a une ossature en fer, semblable à celle du phare des Roches-Douvres, mais plus simple. Les feuilles de tôle, qui forment son enveloppe extérieure, sont peintes en blanc, afin de se mieux détacher sur les teintes lointaines, et de servir d'amer ou de point de repère aux navigateurs venant du large.

Une modification introduite dans le système d'éclairage de ces feux secondaires, c'est la substitution du carbure ou huile de schiste à l'huile végétale de colza, substitution qui permet d'obtenir une plus grande clarté, et en même temps de réaliser une économie notable; l'huile de schiste a, en outre, l'avantage de ne jamais geler. Reste, il est vrai, la question de danger que présente la manipulation des huiles minérales. Cette question est résolue d'avance par une clause du règlement intérieur des phares, qui prescrit aux gardiens de tenir toujours pleins, au moment de l'éclairage, les réservoirs des lampes employées.

PAUL LAURENCIN.

LA DISTRIBUTION DES RÉCOMPENSES

(DEUXIÈME ARTICLE.)

Ce n'est point en un jour qu'on peut proclamer tant de gloires; ce n'est pas dans un seul numéro de journal qu'on peut couronner tant de succès. Les triomphateurs du concours industriel et artistique, ouvert au Champ-de-Mars, forment de véritables bataillons, et l'on s'arrête avec orgueil devant leurs phalanges. Comment! tant d'hommes de génie que cela! Tant de talents exceptionnels et de gens de mérite! Où donc est le temps où Diogène cherchait un homme? Le cynique peut éteindre sa lanterne, — ou s'il l'allume, que ce soit pour se diriger dans la foule des individualités glorieuses dont il cherchait jadis vainement un échantillon. Cet encombrement heureux a mis en peine bien du monde. Je ne parle pas des journaux, condamnés à l'aridité des listes et des nomenclatures, mais des distributeurs des lauriers acquis à si juste titre. On a dû se contenter de couronner les gros bonnets, le choix, les noms qui brillaient dans la multitude élue, comme des noyaux de comète dans l'éther étincelant. Et l'on a dit aux autres, avec une bonne grâce parfaite : Allez vous faire couronner ailleurs!

Ils l'ont été néanmoins. C'est une affaire de bureaux, une question d'accessoires, et personne ne saurait y trouver à redire. Tous ces ambitieux, parvenus au faîte, ne pouvaient espérer toucher une main souveraine. Ce n'est pas seulement le préfet qui préside aux distributions de prix, qui couronne les lauréats, mais encore le maire, le curé, les parents et les amis.

Que ces considérations nous vaillent l'indulgence de nos lecteurs, étonnés d'abord que nous n'ayons pas publié d'emblée la liste complète des primés, des décorés et des médaillés. Nous viendrons à bout de cette besogne, mais il nous est permis de nous y reprendre à deux fois.

Aujourd'hui, nous donnons les nominations faites, dans l'ordre de la Légion d'honneur, pour cause d'Exposition universelle, sur la proposition du ministre d'État et des finances, du ministre de l'agriculture, du commerce et des travaux publics, et du ministre de la maison de l'Empereur et des beaux-arts, tous vice-présidents de la commission impériale de l'Exposition.

Sont nommés :

Grands officiers :

MM.
Le Play, conseiller d'État, commissaire général.
Conti, conseiller d'État, président de la classe 93.
Devinck, membre de la commission impériale, président de la commission d'encouragement pour les études des ouvriers.

Commandeurs :

Le duc d'Albuféra, député au Corps législatif, membre de la commission impériale.
Béguyer de Chancourtois, ingénieur en chef des mines, secrétaire de la commission impériale.
Alphand, ingénieur en chef des ponts et chaussées, ingénieur du conseil de la commission impériale pour les travaux du Parc.
Gervais (de Caen), directeur de l'école supérieure de commerce, membre de la commission impériale.
Lefuel, architecte de l'Empereur, membre de la commission impériale.

Officiers :

Dailly (A.), membre de la commission impériale.
Garnier, membre de la commission impériale.
Hervé-Mangon, ingénieur en chef des ponts et chaussées, commissaire général adjoint.
Focillon, chef de service au commissariat général.
Donnat, chef de service au commissariat général.
Tagnard, receveur des finances, chef de service au commissariat général.
Krantz, ingénieur en chef des ponts et chaussées, directeur des travaux de construction du Palais.
Aldrophe, architecte de la commission impériale.
Duval, ingénieur des ponts et chaussées, attaché à la direction des travaux de construction du Palais.
Le comte de Saint-Léger, président de la commission consultative des expositions d'agriculture.

Chevaliers :

Gaibal, membre de la commission impériale.
Halphen (Georges), membre de la commission impériale.
Le duc de Mouchy, membre de la commission impériale.

Cumenge, ingénieur des mines, secrétaire adjoint de la commission impériale.
F. Monnier, auditeur au conseil d'Etat, chef de service au commissariat général.
Lefébure, auditeur au conseil d'Etat, secrétaire des enquêtes du jury spécial.
Berger, chef de service au commissariat général.
Cheysson, ingénieur des ponts et chaussées, chef de service au commissariat général.
Hochereau, architecte.
De Behr, membre de la commission consultative des expositions d'agriculture.
Hardy, architecte.

Parmi les membres du jury international, sont nommés :

Officiers :

GROUPE III.

MM.
Le duc de Valençay et de Sagan, président du jury international du groupe III. Chevalier du 2 avril 1837.
Bontemps (Georges), ancien fabricant de cristaux à Paris, membre du jury international en 1862 et en 1867 (classe 16). Chevalier du 27 juillet 1844.
Clerget, ancien receveur principal des douanes au Havre, président de la classe 24. Chevalier du 5 mai 1839.

GROUPE IV.

Payen (Alphonse), négociant en tissus de soie, à Paris ; président de la classe 31. Chevalier du 14 novembre 1855.
Gaussen (Jean-Maxime), ancien fabricant de châles, à Paris ; membre du jury et rapporteur de la classe 32. Chevalier du 10 octobre 1851.
Louvet, ancien manufacturier, président du tribunal de commerce de la Seine, secrétaire-rapporteur de la classe 33. Chevalier du 16 août 1863.

GROUPE V.

Duchartre, président du comité d'admission et du jury de la classe 42 ; professeur à la Faculté des sciences de Paris (classe 42). Chevalier du 14 août 1862.

GROUPE VI.

Jacquemin, ingénieur des ponts et chaussées ; président du comité d'admission, membre et rapporteur du jury de la classe 52 ; coopération très-distinguée à l'organisation des services mécaniques de l'Exposition (classe 52). Chevalier du 5 septembre 1849.

GROUPE X.

Vitu (Auguste), vice-président de la classe 94, homme de lettres.

Chevaliers :

GROUPE II.

MM.
Le comte Aguado (Olympe), président de la classe 9.
Grateau, ingénieur civil des mines de Paris, secrétaire du jury du groupe II.

GROUPE III.

De Rothschild (Gustave), membre du jury de la classe 15.
Demmartin, négociant à Paris, membre du comité d'admission et du jury de la classe 17 ; juge au tribunal de commerce de la Seine.
Carlhian, fabricant de tapis et tissus pour meubles, membre du jury international en 1852, membre du comité d'admission et du jury de la classe 17 en 1867.
Ollivier (Elysée), ancien négociant, secrétaire du groupe III.

GROUPE IV.

Collin (Alfred), négociant en tissus de coton à Paris, secrétaire du groupe IV.
Kœchlin (Jules), manufacturier ; chef de la maison Dollfus, Mieg et Cⁱᵉ, à Paris ; membre du jury de la classe 27.
Raimbert (Jules), négociant en soies à Paris, de la maison Delon et Raimbert ; secrétaire-rapporteur de la classe 31.
Rondelet (Jean-Baptiste-Ernest), fabricant de tissus et broderies pour ornements d'église, de la maison Blais ainé, Rondelet et Cⁱᵉ ; secrétaire du jury du groupe IV (classe 53).
Duvelleroy (Jean-Pierre), fabricant d'éventails à Paris ; membre du jury international en 1862, et président du jury de la classe 34 en 1867.
Dusautoy, fournisseur d'habillements militaires à Paris ; président du jury de la classe 35, membre du conseil général de l'Yonne.
Baugrand (Gustave), joaillier-bijoutier à Paris ; juge au tribunal de commerce de la Seine, rapporteur du jury de la classe 36.

GROUPE V.

Martelet (Joseph), ingénieur des mines ; secrétaire du jury du groupe V.
De Gayffier, inspecteur de l'administration des forêts (Paris) ; secrétaire-rapporteur du jury de la classe 41.

GROUPE VI.

Salmon (Gustave), négociant en métaux, juge au tribunal de commerce de la Seine, membre du comité et du jury de la classe 47.
Grandeau, docteur ès sciences ; secrétaire du jury de la classe 51. Services exceptionnels rendus à l'Exposition.
Renard, entrepreneur de travaux publics ; secrétaire-rapporteur du jury de la classe 58. Services exceptionnels rendus à l'Exposition.

GROUPE VII.

Teissonnière (Paul-Louis-Lambert), négociant à Paris, membre du conseil général de la Seine et du conseil municipal de Paris ; membre et rapporteur du jury de la classe 73.

GROUPE X.

Armand Dumaresq, président du comité d'admission et du jury de la classe 92 ; organisation de la classe des costumes populaires. Mérite distingué comme peintre d'histoire.
Léon Pléé, homme de lettres, membre du jury de la classe 89.
Ducuing, homme de lettres, secrétaire du jury de la classe 91.

Parmi les exposants sont nommés :

Commandeurs :

MM.
Kuhlmann, fabricant de produits chimiques à Lille, président de la chambre de commerce ; — officier du 12 août 1854.
Goldenberg, chef d'un grand établissement métallurgique à Zornhof (Bas-Rhin), membre du jury international de 1862, et président du jury de la classe 40 en 1867 ; — officier du 14 novembre 1855
Dollfus (Jean), manufacturier à Mulhouse (Haut-Rhin) ; — officier du 16 août 1860.
Du Sommerard, directeur du musée des Thermes et de l'hôtel de Cluny, président de la classe 14 ; — officier du 24 janvier 1863.

Officiers :

GROUPE III.

MM.
Barbedienne (F.), fabricant de bronzes d'art à Paris. Excellence dans la fabrication industrielle et artistique (classe 22) ; chevalier du 29 août 1863.
Paillard (Victor), fabricant de bronzes d'art à Paris. Supériorité ancienne et soutenue dans la fabrication industrielle et artistique (classe 22) ; chevalier du 22 novembre 1851.
Dieterle, artiste peintre décorateur. Mérite supérieur comme collaborateur de la manufacture impériale des Gobelins (classe 15) ; chevalier du 14 août 1852.
Godard (Emile-Aristide), administrateur de la cristallerie de Baccarat (Meurthe) (classe 16) ; chevalier du 26 juillet 1844.

GROUPE IV.

Vanquelin (Félix), fabricant de draps à Elbeuf (Seine-Inférieure), rapporteur de la classe 30 ; chevalier du 24 janvier 1863.
Bonnet (Claude-Joseph), fabricant d'étoffes de soie unie à Lyon. Fabrication très-remarquable ; services rendus depuis cinquante ans à l'industrie lyonnaise (classe 31) ; chevalier du 26 juillet 1844.
Bernard (Léopold), armurier-canonnier à Paris. Perfectionnement dans la fabrication des armes (classe 37) ; chevalier du 15 novembre 1855.

GROUPE V.

Baur (Jacques), fabricant de grosse quincaillerie à Molsheim (Bas-Rhin), associé à la maison Coulaux ; dirige depuis cinquante ans avec supériorité l'un des plus grands établissements de France (classe 40) ; chevalier du 7 novembre 1849.
Fourcade (Alphonse), fabricant de produits chimiques à Paris (Seine), secrétaire du 5ᵉ groupe. Progrès réalisés dans la fabrication ; chevalier du 12 août 1859.
Perret (Jean-Baptiste), directeur principal des mines de Chessy et Saint-Bel (Rhône) (classe 44) ; chevalier du 18 septembre 1860.

GROUPE VI.

Lecointre (Louis-Edouard), ingénieur de la marine impériale, attaché à la compagnie des forges et chantiers de la Méditerranée. Supériorité dans les constructions navales (classe 66) ; chevalier du 11 novembre 1848.
Couche, ingénieur en chef des ponts et chaussées, attaché à la compagnie du chemin de fer du Nord. Travaux remarquables en vue de prévenir les accidents sur les chemins de fer (classe 66) ; chevalier du 16 décembre 1841.

GROUPE X.

M. Pompée (Philibert), fondateur de l'école d'Ivry, premier directeur de l'école Turgot. Initiative pour le progrès de l'instruction technique des contre-maîtres et des ouvriers; chevalier du 6 mai 1846.

Chevaliers :

GROUPE II.

MM.

Templier (Émile), associé à la maison Hachette, ancien membre du tribunal de commerce. Établissement hors ligne pour la publication des livres classiques (classe 6).

Berger-Levrault (Oscar), imprimeur à Strasbourg. Dirige depuis plus de vingt ans une imprimerie remarquable par la perfection et le bon marché de ses produits (classe 6).

Erhard-Schieble, graveur de cartes typographiques à Paris. Services distingués rendus à l'imprimerie impériale comme collaborateur (classe 7).

Kleber (Alexandre), fabricant de papiers à Rives (Isère). Supériorité reconnue pour les papiers photographiques ; hors concours comme associé au jury de la classe 7.

Henry (Hippolyte), artiste distingué pour les dessins d'ameublement et de tissus à Paris (classe 8).

Merklin, facteur d'orgues à Paris. Progrès réalisés dans la fabrication (classe 10).

Schœffer, facteur de pianos, associé de la maison Érard ; hors concours comme associé au jury de la classe 10. Perfectionnements dans le système de fabrication (classe 10).

Secrétan, fabricant d'instruments de précision à Paris. Excellence dans la fabrication (classe 12).

Haro (E. F.), restaurateur de tableaux. Services rendus aux musées impériaux.

GROUPE III.

Viot, fabricant d'objets décoratifs d'ameublements à Paris. Progrès remarquables dans l'application à l'art et à l'industrie des onyx d'Algérie (classe 14).

Gudret, sculpteur sur bois à Paris. Perfectionnements dans la fabrication des meubles sculptés (classe 14).

Rondillon, fabricant d'ébénisterie à Paris. Perfectionnements dans la tapisserie et la décoration (classe 14).

De Brauer, gérant de la société des glaces de Saint-Gobain (classe 16).

Didierjean, administrateur des cristalleries de Saint-Louis (classe 16).

Raabe (Charles), directeur de la Compagnie générale des verreries de la Loire et du Rhône, à Rive-de-Gier (classe 16).

Pillivuyt (Charles), fabricant de porcelaines à Mehun-sur-Yèvre (Cher). Amélioration dans les procédés de fabrication (classe 17).

De Geiger fils, directeur de la fabrique de Sarreguemines (Moselle). Direction habile et progrès dans la fabrication (classe 17).

Hache (Adolphe), fabricant de porcelaines à Vierzon (Cher). Services distingués rendus à l'industrie dans le département (classe 17).

Gobert, peintre sur émaux, collaborateur distingué de la manufacture impériale de Sèvres (classe 17).

Arnaud-Gaidan, fabricant de tapis à Nîmes (Gard). Services exceptionnels rendus à l'industrie dans le département (classe 18).

Gillon, fabricant de papiers peints, membre du conseil des prud'hommes. Perfection de la fabrication à la machine (classe 19).

Zuber (J.), fabricant de papiers peints à Rixheim (Haut-Rhin). Supériorité dans la fabrication des articles fins et artistiques (classe 19).

Parisot, fabricant de coutellerie à Paris. Excellence dans la coutellerie de luxe (classe 20).

Bouilhet (Henri), collaborateur de la maison Christofle, à Paris. Perfectionnement industriel dans la galvanoplastie (classe 21).

Lepec (Charles), peintre émailleur à Paris. Excellence dans la peinture sur émail (classe 21).

Mermilliod, coutelier à Châtellerault (Vienne). Perfectionnements dans les moyens de fabrication ; services rendus à l'industrie dans le département (classe 21).

Gilbert, chef d'atelier à la manufacture des Gobelins. Collaboration aux produits les plus remarquables de la manufacture (classe 21).

Chevalier, chef d'atelier de la manufacture de Beauvais. Collaboration aux produits les plus remarquables de la manufacture (classe 21).

Raingo (Victor). Supériorité dans la fabrication des bronzes d'art et d'ameublement (classe 22).

Ducel, fondeur à Paris et dans le département d'Indre-et-Loire. Remarquable développement donné à la fabrication des fontes d'ornementation ; perfectionnements de ce genre d'industrie (classe 22).

Piver (Alphonse), parfumeur à Paris. Supériorité ancienne et soutenue dans la fabrication

GROUPE IV.

Fauquet-Lemaître (Gustave), filateur à Bolbec (Seine-Inférieure). Fabrication remarquable ; services rendus à l'industrie dans le département (classe 27).

Daliphard (Modeste), fabricant de tissus imprimés à Radepont (Eure). Grand développement donné à la fabrication à bon marché (classe 27).

Lehoult, fabricant de tissus à Saint-Quentin. Services exceptionnels rendus à l'industrie dans le département (classe 27).

Lefebvre-Ducatteau (Jean), filateur de laine et fabrique de tissus à Roubaix. Progrès remarquables depuis les traités de commerce (classe 27).

Jourdain-Defontaine, manufacturier à Turcoing. Progrès réalisés dans la fabrication des tissus de coutil (classe 27).

Bardin, manufacturier à Rouen. Supériorité dans la fabrication des cotons imprimés (classe 27).

Gros (Édouard), manufacturier à Wesserling (Haut-Rhin). Fabrication remarquable dans les cotons filés, tissés, blanchis et imprimés (classe 27).

Delattre (Jules), manufacturier à Roubaix (Nord). Grands progrès depuis les traités de commerce (classe 29).

Larsonnier (Stéphane), fabricant de tissus teints et imprimés à Paris. Perfectionnements dans la teinture et l'impression (classe 29).

Rogelet (Charles), manufacturier à Reims (Marne). Très important filateur de laine peignée et de laine cardée ; grands efforts de progrès depuis les traités de commerce (classe 29).

Trapp, filateur à Mulhouse (Haut-Rhin), ancien président de la chambre de commerce de Mulhouse. Initiative pour la filature de la laine en Alsace (classe 29).

Seydoux (Charles), manufacturier au Cateau (Nord), rapporteur du jury de la classe 29. Perfectionnements dans la fabrication.

Bellest (Édouard), fabricant de draps unis à Elbeuf (Seine-Inférieure), ancien juge au tribunal de commerce. Mérite exceptionnel dans la fabrication des draps unis (classe 30).

De Labrosse (Edmond), fabricant de draps à Sedan (Ardennes). A rempli depuis quarante ans des fonctions municipales et consulaires ; a contribué à maintenir l'ancienne réputation de Sedan pour la fabrication des draps et nouveautés (classe 30).

Béraud (Michel), dessinateur de fabrique ; associé de la maison Schultz et Béraud, à Lyon. Talent hors ligne pour les dessins de fabrique. A contribué par ses travaux à la supériorité de l'industrie lyonnaise (classe 31).

Durand (Eugène), filateur-moulinier, à Flaviac (Ardèche), membre du conseil général. Services rendus à l'industrie dans le département. Initiative dans l'industrie des foulards en France (classe 31).

Martin (Petrus), fabricant de peluches, à Tarare (Rhône) (classe 31).

Giron (Antoine), fabricant de rubans de velours, à Saint-Étienne (Loire). Perfectionnement remarquable dans la fabrication des rubans de velours depuis les traités de commerce.

Massing (Nicolas), fabricant de peluches, à Puttelange (Moselle), membre du conseil général. Supériorité pour la teinture des peluches. Initiative et perfectionnement dans la fabrication (classe 31).

Michel (César), fabricant de soieries unies, à Lyon (Rhône), membre du conseil municipal. Progrès réalisés dans la fabrication. Établissement considérable (classe 31).

Aubry (Victor), fabricant de dentelles, à Paris. Supériorité ancienne et soutenue (classe 31).

Verdé-Delisle (Paul-Joseph), fabricant de dentelles, à Paris. Supériorité exceptionnelle dans la fabrication des dentelles (classe 31).

Suser (Henri-Bernard), fabricant de cuirs à Nantes, ancien ouvrier. S'est élevé, par son mérite, au premier rang comme fabricant, et a donné une importance considérable à l'exportation de ses produits (classe 35).

Delacour, fabricant d'armes blanches, à Paris. Perfectionnement dans la fabrication et le fourbissage des armes blanches (classe 37)

GROUPE V.

Japy (Octave), maître de forges, à Beaucourt (Doubs), maire de

Dampierre. Supériorité dans la fabrication. Services rendus à l'industrie dans le département (classe 40).

Lavoissière père, fabricant de produits métallurgiques, à Paris. Supériorité dans la fabrication des cuivre, laiton, plomb et étain (classe 40).

Peugeot (Charles), fabricant de quincaillerie, à Pont-de-Roide (Doubs). Excellence dans la fabrication. Initiative pour la construction des maisons d'ouvriers (classe 40).

Dupont (Myrtil), maître de forges, à Ars (Moselle). Initiative et perfectionnement pour la fabrication des fers de construction. Fondations nombreuses pour le bien-être des ouvriers (classe 40).

Schneider (Henri), associé à la direction des forges du Creuzot (classe 40).

Corenwinder (Benjamin), chimiste agronome, à Houplein (Nord). Services exceptionnels rendus à l'agriculture et à la fabrication des sucres de betteraves (classe 43).

Binger (E.-C.), agriculteur à Bainville-aux-Miroirs (Meurthe), président du comice agricole de Nancy. Initiative remarquable pour les progrès de l'agriculture (classe 43).

Masquelier fils, agriculteur, à Oran (Algérie). Services exceptionnels rendus à l'agriculture en Algérie, notamment pour la culture du coton (classe 43).

Mathieu-Plessy, fabricant de produits chimiques. Perfectionnements dans la fabrication des produits de son industrie (classe 44).

Brunet-Lecomte (Edouard-Henri), imprimeur sur étoffes, à Jaillen (Isère), président de la chambre des arts et manufactures de Bourgoin. Progrès réalisés dans l'impression sur étoffes de soie (classe 45).

Descat (Gabriel), teinturier, à Roubaix (Nord). Perfectionnement dans la teinture et l'apprêt des étoffes (classe 48).

Courtois, fabricant de cuirs (Seine). Supériorité dans la fabrication des cuirs vernis (classe 46).

GROUPE VI

Besnard, fabricant de cordages à Angers, ancien juge au tribunal de commerce. Initiative et supériorité dans la fabrication des cordages métalliques (classe 47).

Quillacq, constructeur de machines à vapeur à Anzin (Nord), maire d'Anzin. Perfectionnement dans la construction des machines à vapeur (classe 47).

Graffin, directeur des mines de la Grand-Combe (Gard) (classe 47).

Chagot (Léonce), directeur des mines de Blanzy (Saône-et-Loire) (classe 47).

Dubois (Oscar), ingénieur civil, chef du service de la forge au Creuzot (Saône-et-Loire), collaborateur très distingué des forges du Creuzot (classe 47).

Germain, administrateur de la Compagnie des forges de Châtillon et Commentry (classe 47).

Albaret, constructeur de machines agricoles à Liancourt (Oise), mécanicien du chemin de fer de l'Est; est parvenu par son mérite au premier rang comme constructeur de machines agricoles (classe 48).

Farcot (Joseph), constructeur de machines à Saint-Ouen (Seine). Perfectionnements remarquables introduits dans la fabrication des régulateurs et des chaudières des machines à vapeur (classes 52 et 53).

Boyer (P.), constructeur de machines à Lille, ouvrier mécanicien. A fondé à Lille, en 1817, un établissement qui contribue, depuis 50 ans, aux perfectionnements dans la construction des moteurs à vapeur et des machines destinées à l'industrie (classe 52).

Pierrard-Parpaite, constructeur mécanicien à Reims (Marne). Arrivé à Reims en qualité d'ouvrier serrurier, est aujourd'hui chef de l'un des plus importants ateliers de construction dans la Marne. Perfectionnement dans la construction des machines destinées au peignage et au dégraissage de la laine (classe 52).

Perin, constructeur mécanicien à Paris. A commencé comme ouvrier et est parvenu à une supériorité remarquable comme constructeur mécanicien. A rendu des services exceptionnels à l'industrie du meuble à Paris (classe 54).

Haas, fabricant de chapeaux. Usine à vapeur à Aix (Bouches-du-Rhône). Secrétaire du jury de la classe 57. Perfectionnement dans les procédés de fabrication (classe 57).

Dulos (Pierre-Célestin), graveur à Paris. Invention de procédés nouveaux de gravure (classe 59).

Dutartre (A.-B.), constructeur de machines typographiques à Paris. Supériorité dans la construction des machines typographiques (classe 59).

Binder (Louis), fabricant de carrosserie. Ancien juge au tribunal de commerce de la Seine. Progrès remarquables dans cette industrie (classe 61).

Crapelet, associé à la fabrication des câbles sous-marins de l'usine Rattier. Perfectionnements et supériorité dans la fabrication des câbles. Services rendus à la télégraphie (classe 64).

Sautter (Louis), constructeur d'appareils pour phares à Paris. Perfectionnements remarquables introduits dans la construction des appareils pour phares (classe 65).

Haret père, entrepreneur de menuiserie à Paris. Perfectionnements dans les procédés de son industrie, et collaboration distinguée aux travaux des expositions de 1862 et de 1867 (classe 65).

Chabrier (Ernest), ingénieur civil. Directeur de la Compagnie des asphaltes (classe 65).

Rigolet, constructeur de charpentes et objets en fer. Collaboration aux travaux de la marine impériale et de l'Exposition universelle (classe 65).

Kretz (Xavier), directeur de la manufacture des tabacs de Metz (classe 51).

GROUPE VII

Darblay (Paul), directeur des minoteries de Corbeil (Seine-et-Oise). Supériorité ancienne et soutenue dans la fabrication; perfectionnement dans les appareils destinés à la mouture (classe 67).

De Lavergne, propriétaire à Moranges, maire de Macau (Gironde). Services exceptionnels rendus à la viticulture; initiative pour la propagation du soufrage dans la Gironde (classe 73).

Comte de la Loyère, propriétaire dans la Côte-d'Or. Perfectionnement dans la viticulture; impulsion remarquable donnée au progrès agricole dans le département (classe 73).

Terninck (Aimé), fabricant de sucre à Rouez, près Chauny (Aisne). Services importants rendus à l'agriculture et à la fabrication du sucre de betterave dans le département (classe 72).

GROUPE X

Savard, fabricant de chaussures à Paris. Simple ouvrier en 1849, est aujourd'hui à la tête d'ateliers qui occupent à Paris près de 300 personnes. Excellents rapports des ouvriers avec le patron et des ouvriers entre eux (classe 91).

De Beaufort (Henri); Invention d'appareils mécaniques pour les amputés; coopérateur de la Société internationale de secours aux blessés (classe 91).

Sur la proposition du ministre des affaires étrangères, sont nommés :

Grand-officiers :

AUTRICHE.

Le comte de Wickenburg, conseiller intime et chambellan de S. M. l'empereur d'Autriche, ancien ministre du commerce, président de la commission autrichienne à l'Exposition universelle.

Le comte Edmond Zichy, président du jury international du VII^e groupe.

PRUSSE.

Le duc de Ratibor, prince de Gorvey, vice-président du jury international du IX^e groupe.

BELGIQUE.

Fortamps, sénateur, directeur de la banque de Belgique, président de la commission belge (commandeur).

RUSSIE.

Le général Mœrder, aide de camp de S. M. l'empereur de Russie, vice-président du VII^e groupe, organisateur de l'exposition des haras russes.

SUÈDE.

Le général baron Wrede (commandeur).

Au grade de commandeur :

BAVIÈRE.

Le baron de Liebig, président du X^e groupe (officier).

BELGIQUE.

Faider, premier avocat général à la Cour de cassation, ancien ministre de la justice, membre du jury spécial.

DANEMARK.

Wolfhagen, chambellan de S. M. le roi de Danemark, ancien ministre, vice-président de la commission danoise.

ÉGYPTE.

Mariette-Bey, directeur du musée de Boulaq (officier).

ITALIE.

Le comte Chiavarina de Rubiana, député, commissaire royal d'Italie.

ESPAGNE.

Le général d'artillerie de Elora, membre de la commission espagnole.

RUSSIE.

Le général major d'artillerie Gadolin, membre de la commission russe.
Boutowski, conseiller privé, directeur du département du commerce et de l'industrie, président de la commission centrale de Russie.

WURTEMBERG.

De Steinbeis, président du conseil central du commerce et de l'industrie (officier).

Officiers.

AUTRICHE.

Le chevalier de Friedland, curateur du Musée des arts et métiers à Vienne, vice-président de la classe 22.
François de Wertheim, vice-président de la chambre du commerce de Vienne, vice-président de la classe 59.
Schmidt, constructeur de machines à Vienne, juré de la classe 63 (chevalier).
Le chevalier de Schœffer, conseiller aulique, commissaire général de l'Autriche.
Le baron de Burg, conseiller aulique, docteur en droit, professeur à l'École polytechnique de Vienne, vice-président de la commission autrichienne (chevalier).
Le colonel du génie baron d'Ebner, membre de la commission autrichienne.

BADE.

Dietz, conseiller intime au ministère du commerce, président de la commission badoise (chevalier).

BAVIÈRE.

Paul Braun, conseiller au ministère du commerce, commissaire général de Bavière.

BELGIQUE.

Du Pré, ingénieur en chef honoraire des ponts et chaussées, vice-président de la commission consultative de l'Exposition de Billancourt, commissaire général.
Laoureux, sénateur de Belgique, président du jury de la classe 30 (chevalier).

BRÉSIL.

Pereira Lagos, directeur au département des affaires étrangères, associé au jury de la classe 81.
Le chevalier Ribeiro da Silva, ancien ministre du Brésil en Russie, vice-président de la commission brésilienne.

CANADA.

Sterry-Hunt, du Canada, exposant, chevalier du 28 novembre 1855.
William Logan, du Canada, exposant, chevalier du 14 novembre 1855.

DANEMARK.

Christian Hummel, conseiller d'État, président de la commission danoise, directeur de l'école polytechnique de Copenhague.

ÉGYPTE.

Charles-Edmond Choiecky, commissaire général de l'Égypte (chevalier).
Figary-Bey, exposant (chevalier).

ESPAGNE.

Ramirez, membre et secrétaire général du conseil de l'agriculture, de l'industrie et du commerce, secrétaire général de la commission espagnole.
Le comte de Moriana, membre du jury spécial.
Le colonel Pedro Iruegas, directeur du musée d'artillerie à Madrid.

ÉTATS-UNIS D'AMÉRIQUE.

Beckwith, commissaire général et président de la commission des États-Unis d'Amérique.

ÉTATS-PONTIFICAUX.

Le révérend P. Secchi, directeur de l'Observatoire de Rome (exposant).

ITALIE.

Le comte de Gori de Pannilini, sénateur, vice-président du groupe VII.
Em^e Bertone de Sambuy, général, président de la Société royale d'agriculture, membre du jury de la classe 69.
Le colonel d'artillerie Mattei, membre de la commission italienne.

PAYS-BAS.

Van Oordt, conseiller d'État, président de la commission néerlandaise.
Le major d'artillerie Verheye Van Sonsbeeck, attaché à la commission des Pays-Bas.

PORTUGAL.

Le chevalier Jean Palha de Faria de Lacerda, membre du conseil, premier commissaire adjoint du Portugal.

PRUSSE.

Herzog, conseiller intime au ministère du commerce et des travaux publics, commissaire général de Prusse et des États de l'Allemagne du Nord.
Alfred Krupp, conseiller intime du commerce, exposant, fabrique d'acier fondu (chevalier).
A. W. Hofmann, professeur à l'université de Berlin, vice-président du groupe V (chevalier).
Koch, professeur de botanique à l'université de Berlin, rapporteur de la classe 84 (chevalier).
Dove, conseiller intime, professeur à l'université et membre de l'académie des sciences de Berlin, président du jury de la classe 13 (chevalier).

RUSSIE.

Le colonel de Nowitzki, aide de camp de l'empereur de Russie.

SUÈDE ET NORWÉGE.

Gustave de Fanhehjelm, chambellan de S. M. le roi de Suède et Norwége, commissaire de Suède.

SUISSE.

J. Dubochet, membre du jury spécial (chevalier).

TURQUIE.

Salah Eddin Bey, fonctionnaire de 1^{re} classe, commissaire impérial ottoman.

Au grade de chevalier :

AUTRICHE.

Liebig (François), grand industriel exposant.
Hieser (Joseph), professeur d'architecture à Vienne, architecte de la section autrichienne.
De Ferey, député à la Diète de Bude, commissaire pour la Hongrie.
Le chevalier de Schöller (Gustave), vice-président de la chambre de commerce de Brünn, fabricant de draps, secrétaire de la classe 50.
Hollenbach, fabricant de bronzes d'art.
Antoine Schrotter, secrétaire de l'académie des sciences, membre du jury de la classe 44.
Lay, négociant, commissaire d'Esclavonie et de Croatie.
Ignace Wollitz, ingénieur de la commission autrichienne.
Robert Hass, directeur de la maison Hass, Philippe et fils, exposant.
Lill, capitaine du génie, membre de la commission autrichienne.
D'Eschenbacher, lieutenant d'artillerie, membre de la commission autrichienne.

PRUSSE ET ÉTATS DE L'ALLEMAGNE DU NORD.

Karmarsch, directeur de l'École polytechnique de Hanovre, vice-président de la classe 20.
Maurice Wiesner, conseiller de régence au ministère de l'intérieur, commissaire de Saxe.
Max Gunther, ingénieur, commissaire adjoint de la Saxe.
Borsig, conseiller de commerce, fabricant de machines, exposant.
Hüfler, banquier, commissaire délégué, membre de la commission internationale de Billancourt.
Pfaume, commissaire architecte du gouvernement prussien.
Siemens, docteur, fabricant à Berlin, membre du jury de la classe 64.
R. Bluhme, conseiller supérieur des mines, rapporteur de la classe 40.
Faucher, député, vice-président du jury de la classe 93.
Hœsch, fabricant de papier, président du jury de la classe 7.
Zimmermann, fabricant de machines-outils, à Chemnitz, exposant.
Dippe, conseiller au ministère, président de la commission de Mecklembourg-Schewrin.
Gruson, exposant.
Le major Von Burg, attaché militaire à l'ambassade de Prusse à Paris.

BAVIÈRE.

De Haindl, directeur de la monnaie de Munich, commissaire général adjoint.
Otto Steinbeis de Braunceburg, fabricant de bière, exposant.
De Kreling, directeur de l'école des arts et métiers de Nuremberg, exposant.
De Faber, membre du Reichsrath, fabricant de crayons, exposant.

BADE.

Turban, conseiller au ministère du commerce, vice-président de la commission badoise.
Charles Motz (de Fribourg), fabricant de soie, exposant.

HESSE.

François Feisk, membre de la chambre des députés, 2^{me} commissaire de Hesse, membre du jury de la classe 46.
Auguste Schleiermacher, membre du ministère, président de la commission centrale pour l'encouragement des arts et métiers, premier commissaire de Hesse.
A. Ewald, consul de Hesse, commissaire délégué.

WURTEMBERG.

Le docteur Fehling, conseiller intime de cour, président de la classe 44.

Leins, professeur d'architecture à l'école polytechnique de Stuttgardt, membre du jury de la classe 90.

Senfft (Carl), secrétaire de la commission royale de Wurtemberg.

Staub, filateur, exposant.

Schmitt (Ferdinand), fabricant de faux et de faucilles, exposant.

RUSSIE.

Robert de Thal, conseiller d'Etat actuel, commissaire délégué.

Tcherniaeff (Nicolas), conseiller du collège, directeur du Musée agricole de Saint-Pétersbourg, membre de la commission centrale.

Grigarowitch (Dimitri), attaché au ministère des finances de Russie, commissaire-adjoint.

Schwartz (Wenceslas), conseiller de cour, académicien, attaché à la commission centrale.

Gromoff (Basile), négociant en bois de construction, exposant.

Bonafédé (Léopold), gérant de la partie technique de l'établissement des mosaïques à Saint-Pétersbourg.

Koalibine (Nicolas), ingénieur des mines, juré de la classe 40.

V. de Parochezé, membre du jury spécial.

Andreïff (Eugène), membre du conseil des manufactures de Russie, juré de la classe 30.

Sazinoff (Ignace), orfèvre-ciseleur, exposant.

DANEMARK.

Paul Calon, consul et commissaire de Danemark, membre du jury de la classe 49.

Groen, fabricant de tissus à Copenhague, membre du jury de la classe 34.

SUÈDE ET NORWÈGE.

Thowald Christiensen, chef de bureau au ministère des finances de Norwège, secrétaire de la commission centrale de Norwège.

Danielsen (Daniel-Cornélien), membre du Storthing, médecin, membre du jury de la classe 44.

Jules Blanc, négociant, commissaire-adjoint de Suède.

Charles Dickson, docteur, membre du jury spécial.

Ottmann.

Louis Rinman, directeur du bureau central des forges et mines de Stockholm, commissaire spécial.

Karl Ekman, propriétaire d'usines, membre de la première chambre législative, membre de la commission de Suède.

Staaf, major d'artillerie, attaché militaire à la légation de Suède à Paris.

BELGIQUE.

Linden, directeur du jardin botanique de Bruxelles, exposant.

Chaudron, ingénieur des mines, exposant.

Chandelon, secrétaire rapporteur de la classe 17.

De Cannaert d'Hamacle, sénateur, président du jury de la classe 88.

Jacquemyns, membre de la chambre des représentants, vice-président de la commission belge et du jury de la classe 91.

Garnaert, inspecteur général des mines, vice-président de la classe 47.

Vantier, capitaine d'artillerie, juré suppléant de la classe 37.

Duhayon-Brunfaut, marchand de dentelles, vice-président de la classe 33.

PAYS-BAS.

Van den Brock (Frédéric), consul général des Pays-Bas, commissaire général, membre de la commission consultative de Billancourt.

Coster (Martin), exposant de la taillerie des diamants, membre de la commission néerlandaise.

ESPAGNE.

José de Echeverria, ingénieur en chef des ponts et chaussées, vice-secrétaire de la commission espagnole.

PORTUGAL.

Le chevalier Pereira Marecos, conseiller de Sa Majesté Très-Fidèle, directeur de l'imprimerie nationale, exposant.

Le baron de Santos, député, 2ᵉ secrétaire-adjoint de Portugal.

Rumpelmayer, architecte, organisateur de la section portugaise.

Le chevalier de Castro Pinto de Magalhaès, député, secrétaire du conseil des colonies, membre de la commission centrale de Lisbonne.

Le chevalier das Neves Cabral, ingénieur en chef des mines, membre du jury de la classe 40.

ITALIE.

Boselli (Paul), directeur du Musée de l'industrie d'Italie, secrétaire de la commission italienne.

Giordano (Félix), inspecteur des mines, commissaire délégué d'Italie.

Cipola (Antoine), architecte, membre du jury de la classe 65.

L'abbé Caselli, inventeur du télégraphe autographique.

Parlatore (Philippe), professeur à Florence, vice-président de la classe 43.

Gaëtan (Antoni), professeur au Musée industriel d'Italie, vice-président de la classe 50.

Maestri (Pierre), directeur général de la statistique en Italie, membre du jury de la classe 31.

Antoine Salviati, fabricant de verrerie à Venise, exposant.

Jules Richard, fabricant de faïences à Milan, exposant.

Le marquis Laurent Ginori Lisci, fabricant de faïences à Florence, exposant.

ÉTATS-PONTIFICAUX.

Le vicomte de Chousy, commissaire-adjoint.

TURQUIE.

Essad-Bey, colonel d'état-major, membre de la commission ottomane.

ÉGYPTE.

Drevet, architecte, organisateur de l'exposition égyptienne.

CHINE.

Le marquis d'Hervey de Saint-Denis, commissaire spécial pour la Chine.

Le vicomte Adalbert de Beaumont, juré de la classe 18.

ÉTATS-UNIS D'AMÉRIQUE.

Charles Perkins, membre du jury spécial.

Laurence Smith, vice-président du groupe V.

Samuel B. Ruggles, membre de la commission des Etats-Unis et du comité des poids et mesures.

Goodwin, fabricant de machines à coudre, exposant.

Berney, membre du jury.

Elias Howe, fabricant de machines à coudre, exposant.

Kennedy, ancien ministre de la marine, membre de la commission des Etats-Unis.

Mulat, ingénieur.

Chickering (de Boston), fabricant de pianos, exposant.

BRÉSIL.

Continho, ingénieur civil, juré de la classe 43.

Le chevalier de Villeneuve, secrétaire de la commission brésilienne, chargé d'affaires du Brésil en Suisse.

RÉPUBLIQUES DE L'AMÉRIQUE.

Wehner (Jules), consul de Saxe à Montevideo, commissaire de l'Uruguay.

Tenré fils, consul et commissaire du Paraguay à Paris.

Thirion (Eugène), consul et commissaire de Venezuela à Paris.

Ojeda, secrétaire de la commission du Salvador, délégué.

ROYAUME HAWAÏEN.

Martin (William), chargé d'affaires et commissaire du gouvernement hawaïen.

Il ne faut pas croire que tout s'arrête là. Il nous reste à publier la liste des médailles d'or et des récompenses d'un ordre inférieur, accordées aux exposants. Cette tâche ne saurait nous effrayer, et nous la remplirons dans nos prochains numéros.

Nous n'avons pas l'intention de rectifier les jugements des jurys, qui la plupart sont d'ailleurs rendus avec impartialité et en connaissance de cause. Toutefois, leur parole n'est pas parole d'évangile, et nous devons protester contre quelques décisions promptes, un peu hardies, et qu'on aurait de la peine à justifier. — D'un autre côté, des oublis sérieux ont été commis. Il n'en pouvait être autrement dans un travail aussi complexe, et l'on doit s'étonner qu'il n'y ait pas davantage à reprendre.

Il nous semble que, dans la situation actuelle, c'est à la presse à réclamer, quand elle juge qu'il y a lieu d'éclairer la religion du public, et de redresser les opinions d'une Cour qui, sans doute, est toujours consciencieuse, mais n'est pas en possession des éléments nécessaires pour se montrer infaillible.

De même que certains coupables ont le droit d'être jugés par leurs pairs, il est des industries qui ne peuvent être sainement appréciées, dans leurs produits et dans leurs procédés, que par des gens versés dans la matière. Or, former des jurys dans ces conditions est la chose impossible. On n'est pas universel; on n'a pas toutes les aptitudes. C'est par là que s'autorisent les observations que nous comptons prochainement soumettre à nos lecteurs.

G. RICHARD.

L'ISBA

Intérieur d'une habitation rustique en Russie.

Ce qui rendra l'Exposition universelle de 1867 unique dans son genre, c'est ce que bien des gens appelleront son petit côté. Les produits de l'industrie, nous les reverrons, se rapprochant de plus en plus de la perfection, et tenant, par conséquent, l'intérêt sans cesse en haleine. Mais ce que nous ne verrons plus, à moins de recommencer dans dix ans ce qui a été fait cette année, c'est cette exposition de la vie intime, de laquelle se dégage le génie de chaque nation.

Voici l'*isbâ*, la maison du paysan russe. Elle est construite en bûches. Le poêle est là, avec sa logette, sur laquelle repose le maître de la maison. Ici est le *Samovar*, qui doit chanter toujours, afin d'offrir à l'hôte la tasse de thé traditionnelle. Dans un coin sont les saintes images, éclairées perpétuellement par la lampe, et devant lesquelles on doit aller s'incliner et se signer, dès qu'on entre. Comme ornement, de grossières gravures enluminées, dans le genre de celles que fabrique Épinal: C'est le portrait de Nicolas Ier, d'Alexandre II, du feld-maréchal Alexis Basilowitch Souwarow, le vainqueur de Cassano, de la Trebia, de Novi; du feld-maréchal Mikhaïlo Ilarionowitch Golénistchef Koutousof Smolenski, qui sauva la Russie en 1812, ou de quelque héros populaire. Ne vous étonnez même pas, si vous y rencontrez Napoléon Ier.

Notre isbâ, bien qu'étant celle d'un paysan riche, n'a rien de plus que l'habitation du plus pauvre, à part ce baid de caviar, que les Parisiens goûtent en faisant la grimace. C'est là que vit le Russe, c'est là qu'il meurt; heureux, si sa maison sent ce que doit sentir la maison d'un paysan: *le chou et le pain chaud*, comme dit le proverbe.

Nous nous faisons généralement une très fausse idée du caractère de certains peuples, entre autres du Russe, qu'il est convenu de considérer comme un barbare.

Le Russe est gai et joyeux, sujet à l'enthousiasme, crédule jusqu'à la naïveté, bavard, fou de chants et de danses, superstitieux, brave à la guerre, et impassible devant la mort.

Peuplez l'isbâ de ses habitants; mettez là le maître, enveloppé dans sa touloupe descendant jusqu'au talon, le bonnet tiré sur les oreilles, étendu sur le poêle, ou gourmant sa ménagère, qui, au lieu de préparer le repas, a passé son temps à écouter quelque jeune gars chanter, en s'accompagnant sur la balalaïka:

En descendant notre mère la Volga,

ou

Mon pigeon, mon pigeonnet...

Voyez celle-ci, recevant les coups en baissant le nez, mais en continuant à sucer des *argoutsi* (petits concombres). Elle est battue; mais ne sait-elle pas que toute femme doit l'être, et ne connaît-elle pas ce vieux dicton des mères: *Quel fils peux-tu être pour moi, toi qui as une jeune femme et ne la bats jamais ?*

Il faut que l'homme soit homme, et lui le sait bien. Il n'a ni besoin, ni envie de gronder, de grogner, mais il est chez lui, par conséquent le maître; il faut qu'il le fasse voir.

Chaque fois que le paysan russe se sait un droit, il y tient et aime à s'en servir. Un exemple entre mille:

Des seigneurs terriers, voyant que leurs serfs étaient volés par les industriels qui parcourent les villages, pour vendre les instruments aratoires, eurent l'idée d'en acheter d'excellents, et de les laisser au prix coûtant à leurs paysans, avec facilité de paiement; de cette façon, ils avaient meilleur et meilleur marché....

Ils préférèrent retourner aux juifs.

Savez-vous pourquoi ?

Avec le *barine* (le seigneur), pas moyen de discuter; tandis qu'avec l'autre, on fait sonner le fer de la faux, en le frappant avec la pierre, et l'on dit au marchand :

— Ah! fripon, comme tu veux me voler! Hein! chien, *Asiatte*! (*Asiatique*, grosse injure).

— Moi! je perds dessus. C'est tout ce qu'il y a de beau.

— Il l'a dit, oui ; comment donc, ce qu'il y a de beau! Oh! voleur! combien de fois as-tu reçu le knout et le recevras-tu encore? Tiens, regarde le manche; il est fendu. Voyons, mon petit père, sois raisonnable : avoue que c'est trop cher.

Et, après une heure de discussion, il paie le même prix : il est volé et le sait bien. Mais il a discuté !

Il n'a qu'une haine au cœur : l'*Allemand*. Il appelle ainsi les régisseurs, qui sont presque tous de l'Allemagne. Avant l'émancipation, le paysan russe était dévoré par cette vermine. Ceux surtout dont les seigneurs habitaient les villes, étaient au service, ou en voyage, — étaient livrés pieds et poings liés à ces intendants.

Se plaindre? A qui? Le maître était loin, et puis, que lui importait! Son Allemand lui faisait parvenir régulièrement ses revenus. Aller au *bourmistre* ou au *starosta*, espèce de maire, serf comme lui? Mais il est choisi par le *barine*, sur la proposition de l'intendant; naturellement il est son complice.

Le mieux était de se taire et de supporter la misère, qui devenait parfois effroyable.

De là le dicton : Regarde la mine du paysan, tu sauras ce qu'est le seigneur.

Isba, ou maison de paysan russe, à l'Exposition de 1867.

Lorsque, en entrant dans l'*isba*, l'hôte vous offre un verre de *kwass* ou d'*hydromel*, ou une tasse de thé, lorsque vous avez aperçu une paire de bottes, vous êtes chez un paysan aisé. Cette paire de bottes sert à toute la famille, père, mère, filles et garçons.

« On voit souvent passer, dit M. Ivan de Tourguéneff, même
» dans les capitales, les jours de pluie, tout un troupeau de
» jeunes villageoises en grands atours, chacune une paire
» de bottes à la main ou sur le dos, en sautoir; cela a bon air.
» Elles ont chacune les bottes de leur famille ; seulement,
» comme il pleut, elles n'osent les chausser. »

Et, dans la présence de cette paire de bottes, il ne faut pas voir un indice de misère; non. C'est une coutume, une vieille habitude, et vous verrez cette chaussure aux pieds d'une paysanne, dont le reste de la toilette représente quelquefois la valeur d'une fortune entière.

Il ne faut pas s'y tromper; beaucoup de serfs se sont amassés dans le commerce de belles richesses, et il s'en est trouvé, assez fréquemment, qui avaient fini par devenir plus riches que leurs maîtres.

Le paysan russe, comme le nôtre, a ses superstitions. Il a dans sa maison le *domovoï-douikh*, esprit familier.

Parfois, dans la nuit, il entend des bruits étranges. Il se recroqueville sur lui-même, cache sa tête sous les couvertures, et attend. C'est le *domovoï* qui se promène dans la maison, balayant les chambres, nettoyant les chaudrons, rinçant les verres...

Dans les bois, il rencontre parfois la *roussalka*, petite fée

verte, couleur de feuille, qui éclate de rire et qui lui fait perdre son chemin.

Le samedi, *raditelskaïa*, voué au culte des parents morts, il sait qu'il peut savoir le nom de ceux qui mourront dans l'année. Il suffit pour cela d'aller s'asseoir sur le perron de l'église, le soir, vers le crépuscule, et de regarder, sans bouger, bien droit devant lui : il verra passer devant ses yeux ceux qui sont marqués du signe fatal....

Il verra peut-être sa propre image. Alors, calme, il se lèvera, rentrera chez lui, s'agenouillera devant l'iconostase, mettra ordre à ses affaires, fera venir le pope pour remplir ses devoirs religieux, embrassera les siens, et s'étendra sur le poêle, ne s'occupant plus des choses de ce monde. Dieu l'a voulu ; attendons que sa volonté se fasse !

Aujourd'hui, le paysan est libre. Il est homme. Dans un siècle, il sera peut-être citoyen, après avoir passé par la vie municipale.

Après Dieu, ce qu'il aime le plus au monde, c'est son souverain. Mais Alexandre II, l'empereur actuel, il l'aime peut-être plus que Dieu. C'est lui l'émancipateur. On comprend cette affection, de la part des Russes, pour l'homme qui a accompli la plus grande œuvre sociale de ce siècle.

Aussi les Français résidant à Saint-Pétersbourg ont-ils couru dernièrement un grand danger. La première dépêche, arrivée au gouvernement russe, au sujet de la tentative de Berezowski, était conçue en des termes si peu clairs, qu'on croyait que le coup avait été fait par un Français. Pendant quelques heures, l'attitude des mougyks a été telle que la police a été forcée d'intervenir, et que nos nationaux ont craint un massacre général. Heureusement, une nouvelle dépêche vint rétablir les faits dans leur exactitude.

Tel est le peuple russe, peuple enfant, mais race vivace, pleine de foi, et, par conséquent, pleine d'avenir.

EDOUARD SIEBECKER.

LES MODES
A L'EXPOSITION UNIVERSELLE

COMME le temps passe et emporte les événements avec lui ! Hier s'ouvrait l'Exposition : demain se fermeront les portes de cet immense bazar. — Ne dirait-on pas une tour de Babel, tant par la confusion des langues, que par la diversité des costumes ? On s'y croirait en plein carnaval. Rien de plus curieux que de voir nos petites dames déguisées en Suissesses ou en Tunisiennes ! Que ces bons Orientaux doivent trouver ridicules toutes ces mascarades, et qu'une almée aux cheveux blonds doit leur paraître préférable à ces marchandes de nouveautés.

L'Exposition est devenue le Pactole des restaurants et des cafés ; mais je doute fort que toutes les branches de l'industrie aient eu la même chance. Du reste, certaines choses exposées n'ont rien de remarquable, et sont fort étonnées de l'honneur qu'on leur fait. La confection surtout est, en général, de mauvais goût et ne peut servir qu'à l'exportation.

Les plus grandes maisons se sont fourvoyées à plaisir, et les plus intelligentes sont assurément celles dont on remarque l'absence. Si vous voulez voir des chefs-d'œuvre de toilette, n'allez pas à l'Exposition, mais circulez plutôt sur les boulevards du centre. Bien des magasins y sont supérieurs, comme étalages, aux curiosités du Champ-de-Mars. Les tailleurs en renom ont laissé les maisons de second ordre exposer librement des marchandises de goût douteux.

Les étoffes méritent plus d'attention. La Grande-Bretagne a des tissus de soie qui peuvent rivaliser avec les meilleurs produits de Lyon. J'ai vu des popelines irlandaises de toute beauté, les unes en soie et laine, les autres sans mélange. Les écossais sont très riches en couleurs. Une grande maison de Londres a obtenu le premier prix pour des moires antiques. Ses spécimens sont magnifiques. Je serais fort embarrassée de faire un choix, devant une pareille collection. On y peut admirer des couleurs havane, cent fois plus délicates que le bismark, qui commence à devenir agaçant ; de beaux verts-pomme, qui demandent à être portés par des teints blancs et roses ; un grenat chaud de ton, un violet archevêque, une robe de noce splendide, des moires couleur maïs, ce fard des brunes ; enfin, un tissu noir à fleurs d'or brochées, qui est réellement merveilleux. Cette dernière étoffe est sans doute destinée à une reine ou à une actrice célèbre. Il ne suffit pas de pouvoir l'acheter ; il faut encore la porter comme elle le mérite.

J'ai remarqué un tissu singulier, également anglais, et qui fait honneur à l'imagination de nos voisins. C'est une étoffe en fils de verre et à trame de soie, couleur or pâle ; elle ne peut-être altérée ni par le soleil, ni par l'humidité. Elle est sortie des mains du tisserand il y a vingt-cinq ans, et n'a rien perdu de sa fraîcheur. Cela est trop lourd, d'ailleurs, pour habiller et ne peut s'employer qu'en ameublement. Il paraît que les souverains qui nous visitent s'en sont approvisionnés.

L'Exposition est, en effet, devenue le marché des têtes couronnées. Le sultan s'est acquis l'estime et l'amitié des exposants, en faisant de nombreuses emplettes, notamment en cristaux et en porcelaines de Sèvres. S'il a dépensé, pendant son séjour à Paris, dix millions, comme on le prétend, il a pu sans difficulté satisfaire ses fantaisies.

Les palais de Constantinople seront désormais embellis par nos chefs-d'œuvre de céramique. Halim-Pacha a fait aussi beaucoup d'acquisitions ; mais ses goûts, plus modestes, se sont portés sur les articles de Paris. Honni soit qui mal y pense !

J'ai admiré de magnifiques dentelles italiennes. Le point de Venise, si bien porté sous Louis XIV, se montre glorieux de son ancienneté. Il a l'air de reprocher à la génération actuelle son oubli et son inconstance.

Les bijoux italiens sont fort curieux, et n'ont aucun rapport avec les bijoux français. On dirait une exposition du musée Campana, ou les dépouilles d'une momie de reine égyptienne. Les boucles d'oreilles, les colliers, les bracelets, les diadèmes, outre la valeur du métal, ont un grand mérite artistique, préférable, selon moi, à nos fantaisies exagérées dans leur originalité. Parmi ces belles choses se trouve une épée, offerte par les Romains à leur libérateur, à l'occasion de la guerre de l'indépendance italienne. Sur le pommeau, tout enrichi de pierres précieuses, se trouve cette devise :

PER LA INDEPENDENZA
ITALIANA.

Je me suis demandé pourquoi cette épée se trouve chez un marchand de bijoux, au lieu d'être dans les mains de Garibaldi.

Les plus beaux coraux viennent de Naples ; on expose des morceaux de corail rose, pesant 85 grammes, de la grosseur d'une pomme d'api ; on doit faire de bien jolies choses avec des pierres de cette dimension.

L'*aventurine* et la *bigaglia*, pierres de Venise, composent de charmantes parures. J'aime ces reflets dorés sur fond brun ; cela doit faire ressortir admirablement la blancheur de la peau. Le prix de ces bijoux n'est pas exorbitant, ce qui n'en veut pas dire de mal.

Naples et la *Grèce* sont en rivalité. L'une expose un collier à seize rangs de perles en corail ; l'autre, une parure de mariée, à fleurs d'oranger en argent, d'une finesse exquise.

Ces merveilles sont un peu dangereuses à regarder, et l'on se prend, malgré soi, à envier, non pas précisément la fortune, mais les baguettes magiques des fées d'autrefois, qui changeaient les cailloux en pierres précieuses. Les bluets des champs sont fort jolis, et les roses ont leur mérite, mais rien ne vaut, pour aller au bal, des agrafes d'émeraudes et des rivières de diamants.....

J'en étais là de mes réflexions, et j'étais arrivée involontairement à les formuler tout haut, quand une voix grondeuse s'éleva près de moi. C'était celle de notre directeur, le plus désintéressé et le plus stoïque des hommes :

— Ma chère enfant, me dit-il, qu'osez-vous regretter? Ne savez-vous pas que la féerie a réellement existé, mais qu'elle s'est perdue elle-même. Oui, il y a eu un temps où des génies bienveillants et des fées protectrices vivaient parmi les hommes, comme des providences visibles. Trop faibles pour résister aux prières de leurs protégés, ils les douaient de facultés redoutables, qui devaient entraîner la ruine du genre humain. Tout se changeait en or sous la main de Midas. A l'appel de voix imprudentes, les fleurs perdaient leur parfum et se transformaient en émaux, les gouttes de rosée en perles. Les champs s'affaissaient sous le poids de gerbes d'or massif ; les rivières roulaient de l'argent liquide ou des boissons spiritueuses. Bientôt le monde atterré comprit dans quel abîme l'avait entraîné son insatiable ambition; il levait les mains au ciel et réclamait les sources limpides et les herbes des champs, le travail et la fatigue, l'orage et la tempête. Il était trop tard; un soleil implacable versait sur la terre pétrifiée ses rayons éblouissants; un éternel été planait sur une génération, expirant au milieu des richesses qu'elle avait souhaitées. Et les fées, elles-mêmes, impuissantes à détruire leur ouvrage, périrent dans le bouleversement.....

— C'est donc pour cela qu'on n'en voit plus, répondis-je. Mais vous prenez les choses au pis: je ne veux point changer les fleurs en diamants. Il faut se contenter de peu. Tenez, je ne voudrais qu'un don bien modeste. Vous souvenez-vous de cette fille de Perrault, qui ne pouvait parler, sans qu'il lui tombât des lèvres quelque pierre précieuse?

— A merveille, répondit-il, et je gage que vous ne savez pas la fin de son histoire.

— Je l'avoue.

— La voici : Elle épousa le roi du pays, comme nous l'apprend le conte. C'était un fort beau jeune homme, et il ne lui fut pas difficile de l'aimer de tout son cœur. Un jour qu'ils causaient d'un peu près, le roi s'avisa d'embrasser la reine, si bien...

— Si bien?

— Si bien qu'il fut étranglé du coup par un rubis de la plus belle eau. La reine en mourut de chagrin.

— Et la morale?

— Vous la chercherez.

HÉLÈNE DE M.

LES PLAFONDS

DU CERCLE INTERNATIONAL

M. Julien Girardin est le peintre qui avait exposé, en 1855, un immense tableau, représentant un *chou colossal*, entouré de plantes vigoureuses et de pivoines éclatantes. C'était la première fois, je crois, qu'on donnait de telles proportions, en peinture, à des légumes et à des fleurs qui, du reste, étaient superbement représentés. M. Julien Girardin serait probablement, s'il le voulait, le meilleur peintre de fleurs actuel. Il est, de plus, maître en décorations et en compositions industrielles. Il s'est chargé des fresques et des plafonds du *Cercle international* ; il a esquissé ses projets, et les a fait exécuter par MM. Chifflard, Doër et Cuisinier. Lui-même s'était réservé une large part dans cette peinture murale, dont je pense qu'il est bon de s'occuper un peu ; elle vaut mieux, quoiqu'on n'en ait pas parlé, que beaucoup de tableaux exposés.

Les deux fresques, exécutées par M. Chifflard, d'après les dessins de M. J. Girardin, représentent, l'une, la Poésie, ayant à ses côtés la Peinture et la Sculpture, trois belles figures sereines et gracieuses s'élevant vers l'Olympe où domine Jupiter. Sous les pieds admirables de ces déesses de l'art, la Raison, armée et *casquée* comme Minerve, enfonce une lance dans le corps de l'Ignorance. — L'Envie, impuissante et renversée, se roule dans sa rage; on pourrait dire, en plaisantant, dans sa rage de dents, tant ses mains sont crispées sur sa bouche. — Enfin, au-dessous, le Génie humain, tenant un flambeau, semble la cariatide de cette composition, et projette sur le monde des rayons de lumière.

L'autre fresque nous montre l'Industrie, assise sur un nuage, siège léger et fragile, quoique de matière non cassante. Apollon roule dans son char, un peu en avant, pour la guider; la Poésie conduit la science commerciale...

Puis vient l'Agriculture, que simule un paysan, la main appuyée sur des bœufs. — La *Paresse* est étendue nonchalamment, en face d'un lion au repos, qui représente la Force, et n'a pas l'air d'avoir envie de travailler et de devenir élève de Bally. — En effet, il fait chaud dans cette peinture, et l'on n'y blâme pas trop la Paresse de son demi-sommeil.

M. Chifflard a fait son travail, en homme qui connaît Michel-Ange, et qui a maître du Vasari et Diderot. Le mélange de la réalité et de la mythologie lui a fait trouver une heureuse harmonie. C'est vigoureusement et savamment peint.

La *France convoquant les nations*, à grand bruit de trompettes, par des Renommées, a été habilement exécutée par M. Doër.

La *Ville de Paris*, dans le vaisseau que tout le monde a vu sur le collet des sergents de ville, accueille les arts, les sciences et les industries. Cette dernière fresque est l'ouvrage de M. Cuisinier. Aucune de ces peintures n'est signée. Le nom de M. Julien Girardin n'a pas même été prononcé, à propos de ces compositions qui lui font honneur.

Le Cercle international est, du reste, un endroit peu fréquenté. Cela s'explique; on y déjeune chèrement, et mal. — Si l'on demande à voir le salon du Prince Impérial, où M. Girardin a fait de belles peintures, on vous répond que l'huissier, qui a la clé, est en train de déjeuner. Il paraît qu'il n'est pas de l'opinion des consommateurs, ou qu'il déjeune mieux qu'eux. — Quoi qu'il en soit, je crois que les huissiers sont faits pour attendre, et non pour faire attendre, et si j'en avais un qui ne se réglât pas sur cette opinion, je le mettrais

— à l'huis.

FERNAND DESNOYERS.

CAUSERIE PARISIENNE

Puisque vous m'assurez, mon cher directeur, que votre chroniqueur ordinaire, M. Jules Dementhe, appelé en province par un banquet de noces, s'occupe en ce moment à dérober la jarretière de la mariée, je consens à remplir l'intérim, et à parader, en son lieu et place, sur la corde roide du paradoxe. Vous m'avez recommandé d'avoir de l'esprit, et j'y ferai mon possible, quoique je ne sache rien de si bête que la physionomie et le style d'un homme à qui l'on dit : Soyez spirituel. J'aimerais mieux fendre du bois, ou porter les morts en temps de peste, que de faire de la littérature dans de semblables conditions. Mais il s'agit de vous obliger, et je forcerai mon talent, dussé-je ne rien faire avec grâce....

Me voilà donc chroniqueur extraordinaire, et j'admire comme les adjectifs de notre belle langue peuvent facilement voir s'altérer leur signification. Cet « extraordinaire » veut dire « qui arrive à l'improviste » et est un peu synonyme d'imprévu, d'inattendu. Toutes les fois qu'un débute ainsi, doublure d'un premier rôle qui manque à ses devoirs, il est d'usage de faire de la modestie et d'implorer l'indulgence du public....

Ce n'est pas mon usage, et je serais maladroit dans cette attitude. J'avoue hautement que je ne suis pas du métier; je n'écris pas pour vivre, et je considère la vie littéraire comme une existence de fainéant. Si j'étais quelque chose du gouvernement, je ferais une levée dans ce qu'on appelle le monde des lettres et des arts, et j'enverrais ce beau petit régiment coloniser un coin de l'Algérie. Au bout d'une année de sueurs, je conduirais mon troupeau devant dix mille sacs de blé qu'il aurait tiré de la terre, et je lui ferais une harangue telle qu'il en rougirait d'orgueil. Mais l'heure n'est pas encore venue.

Ce n'est pas que je méprise les joies intelligentes et les fêtes artistiques. Il y a des tableaux qui me disent quelque chose, et la Vénus de Milo est une belle femme. Mais tant de peintres! tant de poètes! tant de journalistes! Que voulez-vous que nous fassions de ce monde-là? Essaierez-vous de me persuader que les mille feuilles, qui s'envolent au vent de la publicité, sont utiles au progrès et à l'avenir? Quelque niais! Je connais vos bureaux de rédaction; ce sont des cuisines.

Cela ne serait pas surabondamment prouvé par les affiches stupides dont vous couvrez les murs, vous et les vôtres, que nous saurions à quoi nous en tenir. Vous me blâmerez peut-être de parler ainsi devant les gens : rassurez-vous; je ne leur apprends rien.

Vous le savez, d'ailleurs ; je ne suis pas de la boutique. Vous vous apercevrez sûrement à mon style et à mon orthographe; j'ai, en effet, reçu une bonne éducation. Cependant, je vous le jure, je ne me soucie aucunement d'être appelé à l'Institut; ces ambitions sont bonnes à Joliet et à Monselet, écrivains à la fois pâles et colorés; Claretie en sera aussi; qu'il y prenne garde. Il est fâcheux qu'on ne puisse en mettre Mme Mathilde Stev.... N'allez pas croire que je plaisante : Des chapeaux roses feraient très-bien au milieu de tant d'habits noirs, et de petits pieds, chaussés de bleu, égaieraient un peu les pantalons qui cachent tant d'indigences.

Il me semble que je vous ai dit assez d'injures : je n'en ai pas le moindre remords. — Quand j'ai voulu éviter la corvée que vous m'avez imposée, en prétextant mon insuffisance; quand je vous ai demandé ce qu'il faudrait dire, et comment il faudrait dire, vous avez haussé les épaules : — Qu'il y a-t-il d'écrit sur ce cahier blanc? Causerie parisienne? Eh bien! causez; ce n'est pas plus difficile que cela. — Et je cause.

Je crois même que je suis un peu décousu : ce sont les hasards de la conversation. Et puis, ces distractions, cette aimable négligence peuvent passer pour de l'esprit « aux yeux des gens qui ne s'y connaissent pas. » Je me rattrape à toutes les branches.

Ce qui m'inquiète fort, c'est que je ne connais rien à vos mesures d'impression; je me demande, depuis un moment, où je devrai m'arrêter. Voilà quatre pages noircies; mais qu'est-ce que cela peut bien faire dans votre journal? Peut-être m'embarrassé-je de peu de chose : si je suis long, vous jetterez une feuille au panier; si je suis court, vous m'illustrerez d'un dessin de circonstance. Je pense vous avoir entendu dire que vous aviez un cheval à placer.

Vous m'accuserez de manquer de méthode et de décorum; cela vous apprendra à me mettre une plume dans les mains. C'est un jouet dangereux, savez-vous? Me voilà désormais justiciable de la critique : j'ai des confrères. Ce ne serait rien, s'il ne fallait se tenir prêt à aller sur le pré, avec le premier venu qui trouvera que j'écris comme un imbécile; moi qui n'aime pas à me déranger!

Il me revient en tête une de vos recommandations : — « Tâchez, m'avez-vous dit, de parler un peu de l'Exposition. Vous avez une opinion quelconque là-dessus; parlez sans crainte; chez nous, la rédaction est libre; vous pouvez dire du bien, si vous le voulez, du mauvais temps et de la Commission impériale. Vous savez l'exemple que nous avons donné à la presse : Notre collaborateur Leroy a dit pis que pendre des pianos d'Europe; notre collaborateur Deschamps a perdu de réputation les pianos américains. Qu'en est-il résulté? Que le public est aujourd'hui persuadé que les meilleurs pianos sont des instruments détestables. — C'est ce qu'il fallait démontrer. »

De l'Exposition, je n'ai pas grand'chose à dire. Non, réellement, je ne lui veux pas de mal. J'aurais causé de préférence des ballons Flammarion et Nadar, de ces luttes aériennes et scientifiques, et des feuilletons amusants qui en résultent. J'aime assez Nadar, quoique ce soit un grand désagréable, et je l'aurais amicalement éreinté; pour M. Flammarion, c'est autre chose.

Soyons justes : je ne saurais lui pardonner d'avoir fait imprimer de petits livres spirites, où Rabelais joue le rôle d'un cuistre, et Murger d'un idiot. Quand on me donne pour des vérités les contes de Ma mère l'Oie, je me méfie du sérieux des gens. Qui me prouve que M. Flammarion a son sang-froid dans les nuages, quand il me débite terre-à-terre des bourdes incroyables? On est aéronaute ou spirite; c'est trop des deux.

J'aurais d'agréables aperçus à développer à ce sujet; mais je préfère remettre mon raisonnement au prochain intérim. Et puis, je vois ce qui vous occupe, et vous avez tort de ne pas m'avouer franchement votre fantaisie : Allons, placez votre cheval!

ANDRÉ LAFFITTE.

LES VOYAGES A L'EXPOSITION UNIVERSELLE

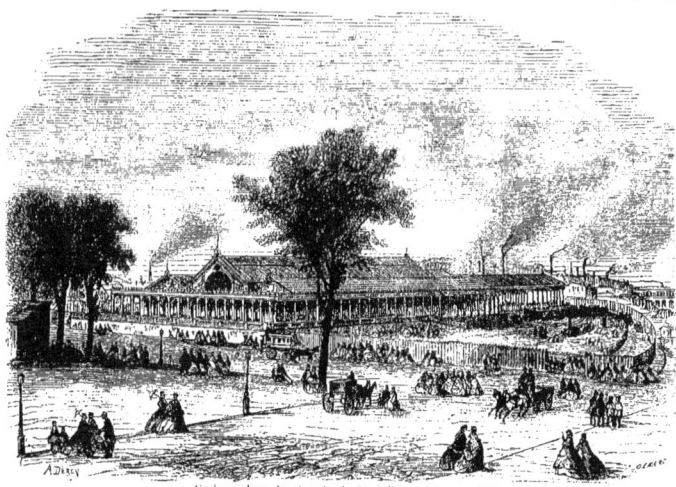

Embarcadère du chemin de fer à l'Exposition en 1867.

Rassurons nos amis, et convions-les sérieusement à honorer de leur présence notre Exposition universelle. Sans doute, le Théâtre-International est fermé; on continue à poser des cloisons; nombre de boutiques sont à louer, et l'on attend toujours l'eau de mer qui doit animer les aquariums. Ce sont là des faits dont tout le monde peut se rendre compte, et dont la Commission impériale s'occupe fort peu. Elle a raison; il suffit que les gens soient contents, et nous serions bien bons de nous mettre en peine. Il faut voir l'Exposition telle quelle, ou ne pas la voir du tout.

C'est à tort qu'on s'effraie, au dehors, des loyers de Paris, et des conditions de la vie matérielle: on y vit à tout prix, bien ou mal, et l'on n'en est pas plus malade. Bref, il ne faut pas croire que les cochers assomment les voyageurs qui leur proposent de les conduire à l'Exposition; il y a là une exagération évidente.

On va au Champ-de-Mars, — et l'on en revient; ce n'est ni coûteux, ni difficile. Et, pour lever les derniers scrupules, nous allons, si vous le voulez bien, causer un peu des voies et des moyens de transport qu'une administration paternelle met à la disposition du public.

Le problème était compliqué : il fallait mettre le Champ-de-Mars en communication directe et facile, — non-seulement avec Paris, — mais encore (ne fût-ce que pour les marchandises à exposer) avec la France et même l'étranger.

La chose paraissait presque impossible, en égard à l'encombrement qu'on redoutait. Pourtant, on a résolu la difficulté, en ne s'occupant simplement de rien, et en décrétant, sous certaines conditions, **la liberté des transports et des voitures**.

La liberté, quelle solution !.... — Et comme on s'étonnera plus tard d'avoir cherché midi à quatorze heures ! — Mais ce n'est pas la question. Aujourd'hui, le Champ-de-Mars est devenu le cœur du monde; un vaste système artériel a d'abord versé dans son enceinte les trésors de l'art et de l'industrie; — puis, une foule innombrable, avide de spectacles et d'émotions. Elle emportera le souvenir de cette fête sans pareille, où se coudoient toutes les nations, et qui réunit les peuples les plus divers dans des idées de fraternité et de rivalité généreuse.

Laissé tout entier à l'initiative privée, le service de transport des voyageurs circulant entre Paris et Grenelle, a fait naître une foule de spéculations, qui se sont élevées à la hauteur de la tâche qu'elles ont abordée. Chaque minute amène au Palais international une marée montante, qui vient battre les tourniquets, et s'introduit par infiltration dans ses jardins, redoutables à plus d'un titre. L'argent s'y fond dans les porte-monnaies; les goussets les plus profonds voient des fuites s'ouvrir dans leurs doublures; — mais le flot arrive toujours.

Ce sont d'abord les équipages armoriés, car le noble faubourg ne dédaigne pas de voir les merveilles créées par la plèbe; — puis les voitures du monde officiel, qui ressemblent un peu moins à la calèche de Fontanarose, à l'extérieur; — ensuite, les remises, demi-monde, demi-fortunes, commerçants et gens affairés: — enfin, les fiacres, dont les prétentions sont devenues légendaires, et qui transportent les artistes, les petits rentiers, les étrangers, les coteries, et les familles fécondes que nous envoient l'Angleterre et les provinces françaises.

Voilà pour les chars particuliers. Dans un ordre inférieur, plaçons au premier rang les omnibus, dont plusieurs lignes ont modifié leur service, pour aboutir au Champ-de-Mars ou dans les environs. Il faut voir la cohue qui les assiège, qui se presse et qui se foule, malgré les cartes numérotées, destinées à mettre un peu d'ordre dans cette effervescence. Les omnibus américains, ces véhicules monstres, transition entre l'ancien carrosse et la voie de fer, ébranlent le sol, en roulant sur les bandes ferrées qui suivent les quais jusqu'au pont d'Iéna. C'est par cinquante et soixante que les voyageurs s'engouffrent dans leurs flancs ou grimpent sur leurs impériales. A côté des anciennes voitures, on en a installé de nouvelles, de même contenance, qui se succèdent toutes les minutes, ou peu s'en faut. Et cela ne suffit pas.

Voici le moment de parler des tapissières, ces étranges char-à-bancs, qui promenaient, les jours de fête, sur les routes fleuries de la banlieue, les Parisiens endimanchés. Plus de verdure, plus de soucis agrestes : l'Exposition a tout remplacé. C'est par centaines que surgissent ces voitures, employées autrefois aux transports des meubles, des pianos et des marchandises encombrantes. On les métamorphose en équipages urbains, au moyen de quelques mètres de perse, et de banquettes rembourrées par des procédés connus.

Ces tapissières à voiles flottants, où les dames ne craignent pas de prendre place, — rappellent les anciens coucous, par leur contexture branlante, leur attelage poussif, et surtout

par l'inaltérable patience dont on doit s'armer, quand on se livre à leurs conducteurs. Il faut la verve et le français de Paul de Kock, pour raconter de semblables odyssées : « — Voilà, bourgeois, nous partons!... » Et dans les heures ingrates, quand la foule fait défaut, il s'écoule volontiers une après-midi entre cette promesse fallacieuse et son accomplissement.

Tout cela ne suffit pas encore. Il y a un trop plein, aux heures générales d'arrivée et de départ, qui déborde et qui couvre les quais et les voies environnantes. Ce flux gonfle et grandit quelque temps; puis il prend le parti de s'écouler par le chemin de fer de ceinture.

Cette ligne, qui jette directement dans l'enceinte du Champ-de-Mars des voyageurs qui peuvent parvenir à couvert jusques dans le Palais, communique au réseau français, et par conséquent, à tout le réseau européen. Le chemin de ceinture, comme on le sait, réunit toutes les têtes des chemins de fer arrivant à Paris, et ces lignes se soudent à leur tour aux lignes étrangères. Il en résulte qu'on peut s'embarquer sur les bords de la Seine, et descendre à Berlin ou à Vienne, sans s'arrêter autrement qu'aux buffets et aux salles d'attente.

Cette même ligne ferrée conduit également aux ports desservis par les paquebots d'Angleterre, d'Asie, d'Afrique et d'Amérique. On peut donc dire, sans exagération, qu'on a fait provisoirement, du Champ-de-Mars, le point central où viennent aboutir les routes du globe entier.

Mais, dans ces considérations un peu trop universelles, nous nous éloignons de cette honnête voie de fer, dont le vrai métier est de transporter les gens du Champ-de-Mars à la rue Saint-Lazare, *et vice versa*. Elle rend des services incalculables, ne refuse personne, part toutes les demi-heures, et, en dehors du trajet que nous venons d'indiquer, fait une ceinture à Paris, dont elle dessert les anciens faubourgs. Nous offrons à nos lecteurs une vue de son embarcadère, aux abords de l'Exposition.

On remarquera que la ligne fait une légère courbe vers la gauche, en sortant de la gare; elle suit le cours du fleuve, et s'éloigne directement de Paris, pour faire une pointe vers le sud. Ce parcours, de deux kilomètres environ, forme l'embranchement du Champ-de-Mars, qui ne durera probablement pas plus d'une année.

Le train s'arrête à Grenelle, soit pour continuer ensuite une route circulaire, soit pour revenir sur ses pas vers le bois de Boulogne, en passant sur le viaduc dont notre dessin donne l'aperçu, à droite, dans l'éloignement. Il en résulte que les gens qui vont en avant, en quittant l'Exposition, se trouvent aller en arrière après la première station. Avis aux voyageuses qui ont des caprices ou des nerfs.

Le chemin de ceinture, décrété en 1851, fut réservé, jusqu'en 1862, au seul service des marchandises; il n'existait d'ailleurs que par sections, et ses différentes parties n'ont été réunies qu'en 1867. La voie comprise entre les gares d'Auteuil et d'Orléans, sur la rive gauche de la Seine, a nécessité des travaux gigantesques. Le viaduc de Grenelle est un chef-d'œuvre.

Cette ligne, destinée à entourer Paris, a rencontré tous les accidents possibles de terrain, sur son parcours de quarante kilomètres; elle a exigé plus de travaux d'art que beaucoup de grandes lignes : ce ne sont que remblais, tranchées, ponts de pierre et de métal, passerelles, viaducs, tunnels, et mille ouvrages ingénieux, commandés par l'établissement des voies ferrées.

En partant de la station de Grenelle, pour rentrer dans l'intérieur de Paris, on s'engage sur le viaduc dont nous venons de parler, et l'on peut affirmer que c'est une merveille de construction. Il réunit les quais de Javel et d'Auteuil, et se compose de deux parties distinctes : le pont et le viaduc. Le pont, long de 175 mètres, est large de trente mètres. Ce dernier chiffre est à remarquer. Des trottoirs y sont ménagés, ainsi que deux routes charretières, occupant ensemble dix mètres de largeur, le long de chaque parapet. Sur la partie centrale, dans le sens de la longueur, s'élève le viaduc, supporté par de doubles arcades qui offrent aux piétons une promenade couverte et de belles perspectives architecturales. La ligne de fer court sur le sommet, à vingt mètres au-dessus du niveau de la Seine. Le pont jeté sur la rivière n'a que cinq arches très-hardies; celles du viaduc sont beaucoup plus nombreuses, et réunissent une grande solidité à une légèreté relative, et à une élégance qui leur vient de la façon dont elles sont évidées. Cette construction, vue de loin et du bord de l'eau, paraît tellement percée à jour, qu'elle en devient aérienne, et ressemble quelque peu à une large bande de guipure suspendue entre les deux rives. Le train, parti de Grenelle, s'arrête sur la rive droite de la Seine, au Point-du-Jour, à l'endroit où le pont se relie à la terre ferme. Cette gare est ménagée sur le viaduc même, qui se continue jusqu'à Auteuil, en décrivant une courbe gracieuse, au milieu des villas avoisinant le bois de Boulogne. Son parcours est de douze cents mètres environ.

Pendant ce voyage féerique entre Grenelle et Auteuil, l'œil du voyageur embrasse un panorama splendide. Dans le lointain, à droite, la silhouette de Paris et de ses édifices se dresse derrière le Champ-de-Mars, qu'on reconnaît à ses phares et au vaste couvercle de tôle qui recouvre la Marmite internationale. Des brumes circulent de Montmartre à Ivry, et semblent être la respiration même de la cité, que Balzac comparait à un chancre rongeur, posé sur le cœur de la France. O romancier !

A gauche, ce sont les coteaux boisés de Meudon, de Sèvres et de Saint-Cloud, la lanterne de Diogène, la flèche de Boulogne, le bois et ses allées ombreuses, le viaduc du Val-Fleuri (rive gauche), sur lequel circulent des trains panachés de vapeurs blanches; enfin, tout près, dans la boue et parmi l'herbe, le palais de l'Exposition permanente d'Auteuil, élevant le squelette rouillé de sa charpente noire, et faisant songer aux ruines de Palmyre.

A Auteuil, la ligne ferrée de l'Exposition n'a pas dit son dernier mot. Elle s'enfonce dans les terres, mais pour en sortir rapidement et se retrouver au grand air aux abords de Passy. Elle côtoie les quinconces qui environnent la Muette, et plane sur des maisons de campagne, entourées de ces paysages peignés, « faits à souhait pour le plaisir des yeux, » et qui sont l'œuvre de jardiniers fantaisistes. Il faut ici dire adieu au ciel bleu, aux feuilles, aux gazons et aux perspectives champêtres.

Le train quitte Passy et s'enfonce sous la Grand'rue, pour se trouver jusqu'à Paris en contrebas des terrains qu'il traverse. Ce ne sont que sombres tunnels, tranchées profondes, qui cherchent à s'égayer en se tapissant de lierres, en se fleurissant de bleuets et de coquelicots, murs verticaux d'une tristesse absolue, sifflements de machines et grincements de freins.

De nombreux arrêts permettent aux voyageurs de revenir à la surface de la terre, et par un heureux contraste, les stations s'ouvrent sur de vastes cours ou de vertes promenades. C'est l'avenue de l'Impératrice, la porte Maillot ou Courcelles. A partir de ce dernier point, on entre dans la ville, et l'on s'en aperçoit en touchant les Batignolles. La tranchée s'élargit; après un dernier tunnel, on passe sous la place de l'Europe, — un curieux travail, — et l'on entre dans la gare de l'Ouest.

En vérité, ce chemin de fer nous a entraînés un peu loin, et nous n'avons pu résister au désir de le faire parcourir à nos lecteurs, car nous estimons les travaux du Point-du-Jour à l'égal des monuments les plus réussis de l'Exposition universelle. Cependant, il nous faut ajouter, en nous souvenant que nous nous occupons en général des voies et moyens de transport. Et cela ne suffit pas encore !

On n'a, pour s'en convaincre, qu'à considérer l'affluence de passagers, qui se presse et fait la queue aux stations des Mouches, bateaux à vapeur omnibus, dont nous nous occuperons dans un prochain article. Ils sont assez incommodes, et les grands journaux assurent qu'on s'y noie quelquefois. Mais ce sont là bagatelles, et ce n'est pas à Paris qu'on s'inquiète de si peu de chose.

P. L.

LA DISTRIBUTION DES RÉCOMPENSES

(TROISIÈME ARTICLE.)

Nous allons faire une nouvelle étape dans le champ de lauriers où nous avons déjà promené nos lecteurs. Continuons à passer en revue les phalanges victorieuses des lauréats du concours international....

Ont été promus, dans l'ordre de la Légion d'honneur, les artistes dont les noms suivent :

Au grade de commandeur :

MM.
Meissonnier (Jean-Louis-Ernest), peintre, membre de l'Institut, officier depuis 1856.

Au grade d'officier :

Guillaume (Claude-Jean-Baptiste-Eugène), sculpteur, membre de l'Institut; chevalier depuis 1855.
Gérôme (Jean-Léon), peintre, membre de l'Institut; chevalier depuis 1855.
Perraud (Jean-Joseph), sculpteur, membre de l'Institut; chevalier depuis 1857.
Martinet (Achille-Louis), graveur, membre de l'Institut; chevalier depuis 1846.
François (Alphonse), graveur; chevalier depuis 1857.
Pils (Isidore-Alexandre-Auguste), peintre; chevalier depuis 1861.
Jalabert (Charles-François), peintre; chevalier depuis 1855.
Yvon (Adolphe), peintre; chevalier depuis 1855.
Breton (Jules-Adolphe), peintre; chevalier depuis 1861.
Français (François-Louis), peintre; chevalier depuis 1853.
Corot (Jean-Baptiste-Camille), peintre; chevalier depuis 1846.
Kaulbach, Prusse, peintre; chevalier depuis 1855.
Knaus (Louis), Prusse, peintre; chevalier depuis 1859.
Leys (Henri), Belgique, peintre; chevalier depuis 1847.
Stevens (Alfred), Belgique, peintre; chevalier depuis 1863.
Vela (Vincent), Italie, sculpteur.

Au grade de chevalier :

Gumery (Charles-Alphonse), sculpteur.
Thomas (Gabriel-Jules), sculpteur.
Ottin (Auguste-Louis-Marie), sculpteur.
Dubois (Paul), sculpteur.
Bonheur (François-Auguste), peintre.
Ponscarme (François-Joseph-Hubert), sculpteur et graveur en médailles.
Berlinot (Gustave-Nicolas), graveur.
Montagny (Étienne), sculpteur.
Bonnat (Léon-Joseph-Florentin), peintre.
Salmon (Louis-Adolphe), graveur.
Tissier (Ange), peintre.
Jacques (Charles-Émile), peintre et graveur.
Oliva (Alexandre-Joseph), sculpteur.
Ancelet (Gabriel-Auguste), architecte.
Delaunay (Jules-Élie), peintre.
Lameire (Charles-Joseph), architecte.
Salmson (Jean-Jules), sculpteur.
Richomme (Jules), peintre.
Lévy (Émile), peintre.
Puvis de Chavannes (Pierre), peintre.
Caraud (Joseph), peintre.
Lazerges (Hippolyte-Jean-Raymond), peintre.
Dieudonné (Jacques-Augustin), sculpteur.
Lambinet (Émile), peintre.
Chapu (Henri-Michel-Antoine), sculpteur.
Aizelin (Eugène), sculpteur.
Lacaze (François), membre du jury d'admission.
Dupré (Jean), Italie, sculpteur.
Dracko (Frédéric), Prusse, sculpteur.
Keller (Joseph), Prusse, graveur.
Rosalès (Édouard), Espagne, peintre.
Mandel (Édouard), Prusse, graveur.
Menzel (Adolphe), Prusse, peintre.
Argenti (Josué), Italie, sculpteur.
Luccardi (Vicenzo), États pontificaux, sculpteur.
Israels (J.), Pays-Bas, peintre.
Bruni, Russie, juré du groupe des œuvres d'art.

Nous avons donné, dans notre vingt-troisième livraison, la liste des grands prix accordés aux arts et à l'industrie. Nous ne reviendrons pas là-dessus. Il a été, en outre, décerné aux artistes de tous pays, des premiers et des seconds prix, dont voici la nomenclature :

CLASSES 1 ET 2 RÉUNIES.
PEINTURE ET DESSINS.
Premiers prix.

Bida (France).
Jules Breton (id.).
Charles Daubigny (id.).
Français (id.).
Eugène Fromentin (id.).
Jean-François Millet (id.).
Pils (id.).
Robert Fleury (id.).
Calderon (Grande-Bretagne).
Horschelt (Bavière).
Matejko (Autriche).
Piloty (Bavière).
Rosalès (Espagne).
Alfred Stevens (Belgique).
Willems (id.).

Deuxièmes prix.

Mlle R. Bonheur (France).
Bonnat (id.).
Brion (id.).
Corot (id.).
Delaunay (id.).
Jules Dupré (id.).
Hamon (id.).
Hébert (id.).
Jalabert (id.).
Yvon (id.).
Alma Tadema (Pays-Bas).
Church (États-Unis).
Clays (Belgique).
Gude (Norwège).
S. l'Allemand (Autriche).
Menzel (Prusse).
Morelli (Italie).
Nicole (Grande-Bretagne).
Palmaroli (Espagne).
Vautier (Suisse).

CLASSE 3.
SCULPTURE.
Premiers prix.

J. B. Carpeaux (France).
G. A. D. Crauk (id.).
J. A. J. Falguière (id.).
C. A. Gumery (id.).
A. Millet (France).
F. J. H. Ponscarme (id.).
G. J. Thomas (id.).
V. Vela.

Deuxièmes prix.

P. Dubois (France).
E. Fremiet (id.).
T. C. Gruyère (id.).
M. Moreau (id.).
A. L. M. Ottin (id.).
J. J. Salmson (id.).
J. Argenté (Italie).
G. Blaeser (Prusse).
E. Caroni (Suisse).
V. Luccardi (États-Pontif.).
F. E. Pescador (Espagne).
J. Strazza (Italie).

CLASSE 4.
ARCHITECTURE.
Premiers prix.

J. L. A. Joyau (France).
C. J. Lamoire (id.).
C. A. Thierry (id.).
Feu le cap. Fowke (Gde-B.).
A. Rosanoff (Russie).
F. Schmitz (Prusse).

Deuxièmes prix.

F. P. Boitte (France).
P. J. E. Deperthe (id.).
J. Esquié (id.).
E. J. B. Guillaume (id.).
C. A. Quesnel (France).
W. D. Lynn (Grande-Bret.).
T. Hanzel (Autriche).
J. Hlavka (id.).

CLASSE 5.
GRAVURE ET LITHOGRAPHIE.
Premiers prix.

G. N. Bertinot (France).
A. L. Martinet (id.).
E. Mandel (Prusse).

Deuxièmes prix.

L. A. Salmon (France).
Bal (Belgique).
N. Barthelmen (Prusse).
E. Girardet (Suisse).

Nous entrons maintenant en pleine industrie, et suivant notre promesse, nous donnons le relevé des médailles d'or distribuées aux exposants, et dont notre prochain numéro reproduira la gravure :

MÉDAILLES D'OR.
GROUPE II.
Matériel et application des arts libéraux.
CLASSE 6.
PRODUITS D'IMPRIMERIE ET DE LIBRAIRIE.

Imprimerie nationale. Lisbonne. — Livres, caractères, etc. — Portugal.
J. Claye. Paris. — Livres. — France.

Goupil et C°. Paris. — Estampes. — France.
J. Best. Paris. — Livres illustrés. — France.
Hangard-Maugé. Paris. — Chromo-lithographies. — France.
Brooks. Londres. — Chromo-lithographies. — Grande-Bretagne.
L. Hachette et C°. Paris. — Livres. — France.
Morel et C°. Paris. — Livres sur l'architecture et les beaux-arts. — France.
Giesecke et Devrient. Leipzig. — Livres. — Saxe.
Creté et fils. Corbeil. — Livres. — France.

CLASSE 7.
OBJETS DE PAPETERIE, RELIURES, MATÉRIEL DES ARTS DE LA PEINTURE ET DU DESSIN.

Cowan et fils. — Papiers. — Grande-Bretagne.
Lacroix frères. Angoulême. — Papiers. — France.
Saunder. — Papiers. — Grande-Bretagne.
Faber. Stein. — Crayons. — Bavière.
Henri-Auguste et Félix-Henri Scholler. Düren. — Papiers. — Prusse.

CLASSE 8.
APPLICATION DU DESSIN DE LA PLASTIQUE AUX ARTS USUELS.

Philippe. — Composition et exécution de coupes, coffrets, émaux, etc. — France.
Département de la science et de l'art (Kensington muséum). Londres. — Illustration et collection d'objets de modèles, catalogues universels des livres et œuvres d'art. — Grande-Bretagne.
Berrus. Paris. — Dessins de châles. — France.
Rambert. Paris. — Dessins d'objets d'art, meubles, etc. — France.
Prignot. Paris. — Dessins d'ornements, ameublements, etc. — France.
Dufresne. Paris. — Coupe artistique en acier damasquiné. — France.
Atelier de mosaïque de Rome. — Mosaïques. — Etats Pontificaux.
Atelier de mosaïque de Saint-Pétersbourg. — Mosaïques. — Russie.
Collinot et Adalbert de Beaumont. Boulogne. — Produits supérieurs. — France.
Stern. Paris. — Gravure sur métaux et médailles. — France.

CLASSE 9.
ÉPREUVES ET APPAREILS DE PHOTOGRAPHIE.

Tessié du Mothay et Maréchal. Metz. — Photographie à l'encre grasse et photographie sur verre émaillée; vitraux. — France.
Laffon de Camarsac. Paris. — Émaux photographiques. — France.

CLASSE 10.
INSTRUMENTS DE MUSIQUE.

Broadwood et fils. — Pianos. — Grande-Bretagne.
Steinwey et fils. — Pianos. — Etats-Unis.
Chickering et fils. — Pianos. — Etats-Unis.
Société anonyme pour la fabrication des grandes orgues. (Merklin-Schütze et C°.) — Orgues. — France et Belgique.
Alexandre père et fils. (Société des Magasins-Réunis.) — Orgues. — France.
F. Triébert. — Instruments à vent (bois). — France.
Streicher et fils. — Pianos. — Autriche.
P. H. Herz et C°. — Pianos. — France.

CLASSE 11.
APPAREILS ET INSTRUMENTS DE L'ART MÉDICAL.

Robert et Collin. Paris. — Instruments de chirurgie, orthopédie, etc. — France.
G. Charles. — Paris. — Appareils balnéaires. Hydrothérapie. — France.
A. Préterre. Paris. — Appareils de prothèse buccale et dentaire. — France.
White. — Dents artificielles. — Etats-Unis.
Lollini frères. — Instruments de chirurgie. — Italie.
Ash et fils. — Dents artificielles. — Grande-Bretagne.
H. Galante et C°. Paris. — Application du caoutchouc à l'art médical. — France.
Fischer. — Appareils pour ambulances militaires. — Bade.

CLASSE 12.
INSTRUMENTS DE PRÉCISION ET MATÉRIEL DE L'ENSEIGNEMENT DES SCIENCES.

Pistor et Martins. — Théodolites. — Prusse.
Dubosc. — Instruments d'optique. — France.
Nachet et fils. — Microscopes. — France.
Dolmeyer. — Instruments d'astronomie et microscopes. — Grande-Bretagne.
Kœnig. — Instruments d'acoustique. — France.
Ruhmkorff. — Instruments pour l'étude de l'électricité. — France.
Hyrtel. — Injections anatomiques. — Autriche.
Anzoux. — Anatomie plastique. — France.
Ross. — Instruments de précision et microscopes. — Grande-Bretagne.
Dumoulin-Froment. — Instruments de précision. — France.
Secretan. — Instruments de précision. — France.
Brunner frères. — Instruments d'astronomie. — France.
Beck. — Instruments de précision et microscopes. — Grande-Bretagne.
Steinheil. — Verres d'optique. — Bavière.
Brauer. — Instruments de précision. — Russie.
Hartnack. — Microscopes. — France.
Daguet. Fribourg. — Verres d'optique. — Suisse.
Change. Birmingham. — Verres d'optique. — Grande-Bretagne.
Foil. — Verres d'optique. — France.
Deleuil. — Pompe pneumatique, balances et photomètres. — France.
Société genevoise. — Instruments de physique. — Suisse.

CLASSE 13.
CARTES ET APPAREILS DE GÉOGRAPHIE ET DE COSMOGRAPHIE.

Bureau de l'état-major fédéral. (Général Dufour, directeur.) Berne — Carte topographique de la Suisse. — Suisse.
Juste Perthes. Gotha. — Cartes, atlas; annales mensuelles de géographie. (Directeur scientifique : M. Petermann). — Prusse.
De Dechen. Bonne. — Carte géologique de la Prusse rhénane et de la Westphalie. — Prusse.
Elie de Beaumont. Paris. — Carte géologique de la France, comprenant la partie nord et nord-est du territoire de l'Empire. — France.

GROUPE III.
Meubles et autres objets destinés à l'habitation.

CLASSES 14 ET 15.
MEUBLES DE LUXE ET OUVRAGES DU TAPISSIER ET DU DÉCORATEUR.

Roudillon. Paris. — Meubles; tapisseries. — France.
Viot. Paris. — Onyx d'Algérie. — France.
Lemoine. Paris. — Meubles. — France.
Wright et Mansfield. — Meubles. — Grande-Bretagne.
Guéret. Paris. — Meubles. — France.
De la Pierre. Paris. — Sculpture. — France.
Roux. Paris. — Meubles. — France.
Beurdeley. Paris. — Meubles et vases. — France.
Parfonry. Paris. — Marbres. — France.
Penon. Paris. — Décorations. — France.
Salviati. — Mosaïques. — Italie.
Thonnet frères. — Meubles. — Autriche.
Leclercq. — Marbres. — Belgique.
Giusti. — Sculpture. — Italie.

CLASSE 16.
CRISTAUX, VERRERIE DE LUXE ET VITRAUX.

Compagnie de Saint-Gobain, Chauny et Cirey, Paris, Mannheim et Stolberg. — Glaces. — France, Prusse et grand-duché de Bade.
Compagnie des cristalleries de Saint-Louis. Saint-Louis. — Cristaux. — France.
Kralic (Meyr neveu.) Adolf. — Cristaux. — Autriche.
T. S. Monot. Pantin. — Cristaux. — France.
G. Roux fils et C°. Montluçon. — Glaces. — France.
C. E. Pâris. Paris. — Cristaux et émaux. — France.

CLASSE 17.
PORCELAINES, FAÏENCES ET AUTRES POTERIES DE LUXE.

Minton et C°. Stoke-sur-Trent. — Porcelaines et faïences. — Grande-Bretagne.
Utzschneider et C°. Sarreguemines. — Faïences et grès artistiques, services de table, etc. — France.
C. Pillvuyt et C°. Mehun, Noirlac et Nevers. — Porcelaines blanches et décorées. — France.
W. J. Copeland. Londres et Stoke-sur-Trent. — Porcelaines. — Grande-Bretagne.
Lebœuf, Milliet et C°. Creil et Montereau. — Faïences fines, blanches, imprimées et décorées. — France.

CLASSE 18.
TAPIS, TAPISSERIES ET AUTRES TISSUS D'AMEUBLEMENT.

La ville d'Aubusson. Aubusson. — Tapisseries. — France.
Braquenié frères. Aubusson. — Tapisseries. — France.
Réquillart, Roussel et Chocquel. Aubusson. — Tapisseries. — France.

H. Mourceau. Paris. — Reps riches. — France.
Flaissier frères. Nîmes. — Tapis. — France.
Indes anglaises. — Tapis. — Indes anglaises.
Perse. — Tapis. — Perse.
Empire ottoman. — Tapis. — Turquie.
Arnaud Gaidan et C⁰. Nîmes. — Tapis. — France.
James Templeton et C⁰. — Tapis. — Grande-Bretagne.
Mazuro-Mazure. Roubaix. — Tissus pour meubles. — France.
Bouchart-Florin. Tourcoing. — Tissus pour meubles. — France.
P. Haas et fils. Vienne. — Tapis et tissus pour meubles. — Autriche.
Brinton et Lewis. Kidderminster. — Tapis. — Grande-Bretagne.

CLASSE 19.
PAPIERS PEINTS.

J. Zuber et C⁰. Rixheim. — Papiers peints, tableaux, paysages, travail à la mécanique, etc. — France.
G. M. F. Bezault. Paris. — Papiers peints et décors. — France.
Giliou et Thorailler. Paris. — Perfection de la fabrication à la machine. — France.
I. Leroy. — Paris. — Création en France de la machine à bras pour fabriquer les papiers peints. — France.
C. et G. J. Potter. Ower-Darwen. — Invention de la machine à vapeur pour fabriquer les papiers peints. — Grande-Bretagne.

CLASSE 20.
COUTELLERIE.

Parisot et Gallois. Paris. — Coutellerie en tout genre et petite orfèvrerie de table. — France.
Mermilliod frères. Vienne. — Coutellerie de table, rasoirs et grosse coutellerie. — France.
Brocken et Crooken. — Couteaux de table, couteaux fermants, rasoirs et ciseaux. — Grande-Bretagne.

CLASSE 21.
ORFÈVRERIE.

Lepec. — Émaux. — France.
Fannière. — Orfèvrerie. — France.
Odiot. — Orfèvrerie. — France.
Elkington. — Orfèvrerie. — Grande-Bretagne.
Froment-Meurice. — Orfèvrerie. — France.
Hunt et Roskell. — Orfèvrerie. — Grande-Bretagne.
Poussielgue-Rusand. — Orfèvrerie et bronzes d'église. — France.
Armand Calliat. — Orfèvrerie et bronzes d'église. — France.
Hancok. — Orfèvrerie. — Grande-Bretagne.
Duponchel. — Orfèvrerie. — France.
Sy et Wagner. — Orfèvrerie. — Prusse.

CLASSE 22.
BRONZES D'ART, FONTES D'ART DIVERSES, OBJETS EN MÉTAUX REPOUSSÉS.

Ducel. — Fonte de fer, décoration monumentale. — France.
Victor Paillard. — Bronzes d'art et d'ameublement. — France.
Lerolle. — Bronzes d'art et d'ameublement. — France.
Delafontaine. — Bronzes d'art et d'ameublement. — France.
Victor Thiébaut. — Bronzes d'art, fonte de statues monumentales. — France.
Mène, artiste, éditant ses modèles. — France.
Barbezat et C⁰. — Fonte de fer. Décoration monumentale. — France.
Durenne. — Fonte de fer. Décoration monumentale. — France.
Comte Ensiedel. — Fontaines monumentales et bronzes. — Prusse.
Storberg-Welnigerode. — Moulages de fonte de fer. — Prusse.
Dziedzinski et Hanusch. — Bronzes et bronzes dorés. — Autriche.
Monduit et Béchet. — Métaux martelés et repoussés. — France.
Marchand. — Bronzes d'art et d'ameublement. — France.
Servant. — Bronzes d'art et d'ameublement. — France.
Raingo frères. — Bronzes d'art et d'ameublement. — France.
Hollenbach. Vienne. — Candélabres et garnitures de livres. — Autriche.

CLASSE 23.
HORLOGERIE.

Poole. Londres. — Horlogerie, montres, chronomètres. — Grande-Bretagne.
Onésime Dumas. Saint-Nicolas d'Alliermont. — Chronomètres, régulateurs. — France.
Kulberg. Londres. — Horlogerie. — Grande-Bretagne.

Patek, Philippe et C⁰. Genève. — Montres et chronomètres. — Suisse.
Mairet-Silvain. Le Locle. — Montres et chronomètres. — Suisse.
Montandon frères. Paris. — Horlogerie. — France.
Vissière. Havre. — Horlogerie, pendule astronomique. — France.
Lutz frères. Genève. — Spirales de montres. — Suisse.
Scharf. Saint-Nicolas-d'Alliermont. — Chronomètres. — France.
Parkinson et Frodsham. Londres. — Horlogerie. — Grande-Bretagne.
Ekegren. Genève. — Chronomètres. — Suisse.
Borrel. Paris. — Horlogerie. — France.

CLASSE 24.
APPAREILS DE CHAUFFAGE ET D'ÉCLAIRAGE.

D'Hamelincourt. Paris. — Grands chauffages et ventilation. — France.
Vᵉ Duvoir-Leblanc. Paris. — Grands chauffages et ventilation. — France.
P.-F. Lacarrière et C⁰. Paris. — Éclairage au gaz. — France.
Winfield et C⁰. Birmingham. — Appareils d'éclairage au gaz. — Grande-Bretagne.
Sultzer frères. Winterthur. — Chauffage. — Suisse.
Selossmacher. Paris. — Lampes à huile végétale. — France.
Gagneau. Paris. — Lampes à huile végétale. — France.

CLASSE 25.
PARFUMERIE.

A. Chiris. Grasse. — Matières premières. — France.

CLASSE 26.
OBJETS DE MAROQUINERIE, DE TABLETTERIE ET DE VANNERIE.

Midocq et Gaillard. Paris. — Maroquinerie. — France.
Gellé frères. Paris. — Gainerie. — France.
Tahan. Paris. — Petite ébénisterie. — France.
Rodeck. Vienne. — Maroquinerie. — Autriche.
Girardet. Vienne. — Maroquinerie. — Autriche.
Auguste Klein. Vienne. — Maroquinerie. — Autriche.
Alessandri. Paris. — Meubles d'ivoire. — France.

GROUPE IV.
Vêtements (tissus compris) et autres objets portés par la personne.

CLASSE 27.
FILS ET TISSUS DE COTON.

Steinbach-Kœchlin et C⁰. Mulhouse. — Tissus imprimés. — France.
Kœchlin frères. Mulhouse. — Tissus imprimés. — France.
Gros, Roman, Marozeau. Wesserling. — Tissus imprimés. — France.
Thierry-Mieg et C⁰. Mulhouse. — Tissus imprimés.
Exposition collective d'Écosse et d'Angleterre. — Fils à coudre. — Grande-Bretagne.
Armitage et fils. Manchester. — Tissus de coton. — Grande-Bretagne.
Bazlay et C⁰. Ancoats. — Fils. — Grande-Bretagne.
Exposition collective de Saint-Gall. — Siamoises. — Suisse.
Exposition collective du district de Gladbach. — Filés de coton et tissus. — Prusse.
Liebig et C⁰. Richenberg. — Filés de coton et tissus. — Autriche.
Radcliffe-Samuel et fils. Preston. — Draps de lit. — Grande-Bretagne.
Girard et C⁰. Déville-lez-Rouen. — Tissus imprimés. — France.
Delebart-Mallot. Fives-Lille. — Cotons filés. — France.
Horrockses-Miller et C⁰. Londres. — Tissus croisés. — Grande-Bretagne.
Lemaitre-Lavotte. Rouen. — Tissus imprimés. — France.
Bourcart et C⁰. Guebwiller. — Filés de coton. — France.
J. J. Rieter et C⁰. Winterthur. — Filés de coton. — Suisse.
Daliphard-Dessaint. Radepont. — Tissus imprimés. — France.
Charles Mieg. — Filature et tissus. — France.
Desgenetais. Bolbec. — Filature et tissus. — France.
Scheurer-Rott. Thann. — Tissus imprimés. — France.
Exposition de la chambre consultative de Tarare. — Tissus imprimés. — France.
Japuis-Kastner et C⁰. — Impressions.

CLASSE 28.
FILS ET TISSUS DE LIN ET DE CHANVRE.

Exposition collective de Belfast. — Fils et toiles. — Grande-Bretagne.
Droulers et Agache. Lille. — Fils. — France.
Société linière gantoise. Gand. — Fils. — Belgique.

Société de la Lys. Gand. — Fils. — Belgique.
Rey ainé. Bruxelles. — Toiles. — Belgique.
Charley et Cⁱᵉ. Belfast. — Tissus. — Grande-Bretagne.
Exposition collective des fabricants de toiles et fils de Bielfeld. — Prusse.
A. Kufferle et Cⁱᵉ. Vienne. Toiles et damassés. — Autriche.
Heuzé, Homon, Gouhy et Le Roux. Landernau. — Fils de lin et de jute. — Toiles de ménage et toiles à voiles. — France.
Dickson et Cⁱᵉ. Dunkerque. — Fils de lin, de chanvre et de jute, et toiles à voiles. — France.
Proelss fils. Dresde. — Damassés. — Prusse.
Kramsta et fils. Fribourg. — Toiles. — Prusse.
Fenton fils et Cⁱᵉ et Fenton et Cⁱᵉ. Belfast. — Fils et tissus. — Grande Bretagne.
Wallaert frères. Lille. — Fils et toiles. — France.
Exposition collective des fabricants de fils à coudre de l'arrondissement de Lille. — France.
J. B. Jelie, Alost. — Fils à coudre. — Belgique.
John P. Brown. Belfast. — Tissus unis, ouvrés et damassés. — Grande-Bretagne.
Filature et tissage mécanique d'Erdmannsdorf. — Toiles. — Prusse.

CLASSE 29.
FILS ET TISSUS DE LAINE PEIGNÉE.

Industrie des tissus de laine de Bradford. Exposition collective. — Grande-Bretagne.
Chambre de commerce de Reims. Exposition collective. — Tissus. — France.
Chambre de commerce de Roubaix. Exposition collective. — Tissus. — France.
H. Delattre père et fils. Roubaix. — Tissus. — France.
C. Rogelet. Gand. — Grandjean, Ibry et Cⁱᵉ. Reims. — Fils. — France.
Harmel frères. Reims. — Fils. — France.
Trapp et Cⁱᵉ. Mulhouse. — Fils. — France.
Ternynck frères. Roubaix. — Tissus. — France.
J. Akroyd et fils. Halifax. — Tissus. — Grande-Bretagne.
Lelarge et Anger. Reims. — Tissus. — France.
Lefebvre-Ducatteau. Roubaix. — Tissus. — France.
Industrie des tissus de laine de Méraux. — Exposition collective. — Tissus. — Prusse.
George Hooper, Carroz, Tabourier et Cⁱᵉ. Paris. — Tissus. — France.

CLASSE 30.
FILS ET TISSUS DE LAINE CARDÉE.

Chambre de commerce d'Elbeuf, pour les villes d'Elbeuf et Louviers. — Draperies. — France.
Ville de Sedan. — Draperies. — France.
Industrie des draps du sud de l'Écosse, pour les villes de Dumfries, Galashiels, Hawick, Inerleithen, Langholm et Selkirk. — Draperies. — Grande-Bretagne.
Fabricants de l'ouest de l'Angleterre, pour les villes de Glocestershire et Wiltshire. — Draperies. — Grande-Bretagne.
Province rhénane. — Draperies. — Prusse.
Province de Silésie. — Draperies. — Prusse.
Chambre de commerce de Brünn. — Draperies. — Autriche.
Arrondissement de Verviers, pour ses draps et filatures. — Belgique.
Arrondissement de Riga. — Draperies. — Russie.

CLASSE 31.
FILS ET TISSUS DE SOIE.

Chambre de commerce de Lyon. — Étoffes de soie unies et façonnées. — France.
Chambre de commerce de Saint-Etienne. — Rubans unis et façonnés. — France.
Royaume d'Italie. — Soies grèges et ouvrées. — Italie.
Département de l'Ardèche. — Soies grèges et ouvrées. — France.
Canton de Zurich. — Étoffes de soie. — Suisse.
Chambre de commerce de Paris. — Soie à coudre. — France.
Canton de Bâle. — Rubans et filatures de Schappes. — Suisse.
Grande-Bretagne. — Étoffes de soies pures et mélangées. — Grande-Bretagne.
Chambre de commerce de Vienne. — Soie et ses emplois divers. — Autriche.
Turquie. — Production et filature de soie. — Turquie.
Prusse. — Velours et soieries. — Prusse.
Chambre de commerce de Moscou. — Soies du Caucase et étoffes lamées or et argent. — Russie.

CLASSE 32.
CHÂLES.

Dewan Sing. Province de Kachemyr. — Châles de l'Inde. — Grande-Bretagne.
Chambre de commerce de Paris. — Industrie des châles brochés. — France.

CLASSE 33.
DENTELLES, TULLES, BRODERIES ET PASSEMENTERIES.

A. Lefébure. Paris. — Dentelles. — France.
Aubry frères. Paris. — Dentelles. — France.
Verdey-Delisle frères. Paris. — Dentelles. — France.
Exposition collective d'Ypres. — Dentelles. — Belgique.
Exposition collective de Grammont. — Dentelles. — France.
Hoorickx. Bruxelles. — Dentelles. — Belgique.
Normand et Chaudon. Bruxelles. — Dentelles. — Belgique.
Ville de Nottingham. — Tulles. — Grande-Bretagne.
Herbelot. Calais. — Tulles. — France.
Baboin. Lyon. — Tulles. — France.
Dognin et Cⁱᵉ. Paris. — Tulles. — France.
Industrie de la broderie suisse. Saint-Gall et Appenzell. — Broderies. — Suisse.
Chambre de commerce de Paris. — Broderies françaises. — France.
Alamagny, Oriol et Cⁱᵉ. Saint-Chamon. — Passementeries. — France.
Truchy et Vaugeois. Paris. — Passementeries. — France.
A. Louvet fils. Paris. — Passementeries. — France.
Exposition collective de l'empire ottoman. — Travail à l'aiguille. — Turquie.

CLASSE 34.
BONNETERIE, LINGERIE ET OBJETS ACCESSOIRES DU VÊTEMENT.

S. Hayem ainé. (Associé au jury.) Paris. — Chemises, cols, cravates, etc. — France.
Guivet et Cⁱᵉ. Troyes. — Bonneterie de coton. — France.
Jouvin-Doyon et Cⁱᵉ. Paris. — Gants de peau. — France.
J. F. Bapterosses. Briare. — Boutons en émail. — France.
Intyre Hogg et Buchanan. Londres. — Chemises et lingerie. — Grande-Bretagne.
Chambre de commerce de Paris. — Industrie des éventails. — France.
Poron frères. Troyes. — Bonneterie de coton. — France.
Chambre de commerce de Paris. — Industrie des boutons. — France.

CLASSE 35.
HABILLEMENTS DES DEUX SEXES.

Chambre de commerce de Paris. — Fleurs. — France.
Chambre de commerce de Paris. — Confections. — France.
Syndicat des confections d'habits. Vienne. — Autriche.
Ministère de l'Intérieur. — Industrie française de la chaussure. — France.
Ministère de l'Intérieur. — Industrie française de la pelleterie. — France.

CLASSE 36.
JOAILLERIE ET BIJOUTERIE.

Duron. Paris. — Bijouterie d'art. — France.
Massin. Paris. — Joaillerie. — France.
Fontenay. Paris. — Bijouterie. — France.
Castellani. Rome et Naples. — Joaillerie et bijouterie. — Italie.
Rouvenar. Paris. — Joaillerie et bijouterie. — France.
Mellerio dit Meller frères. Paris. — Joaillerie et bijouterie. — France.
Boucheron. Paris. — Bijouterie et joaillerie. — France.
Philipps. Londres. — Bijouterie. — Grande-Bretagne.

CLASSE 37.
ARMES PORTATIVES.

Industrie armurière de la ville de Paris. — Arquebuserie de luxe, armes blanches de luxe, etc. — France.
Industrie armurière de la ville de Liège. — Armes à feu — Belgique.
Industrie armurière des États-Unis d'Amérique. — Armes à feu. — États-Unis.
Industrie armurière de la ville de Saint-Etienne. — Armes à feu. — France.
Industrie armurière de la ville de Sollingen. — Armes blanches. — Prusse.

CLASSE 38.

OBJETS DE VOYAGE ET DE CAMPEMENT.

Chambre de commerce de Paris. — Industrie des objets de voyage. — France.

CLASSE 39.

BIMBELOTERIE.

Chambre de commerce de Paris. — Industrie des jouets. — France.

Nos lecteurs ne nous en voudront pas, si nous interrompons cet intéressant appel par la formule sacramentelle : La SUITE AU PROCHAIN NUMÉRO. Jamais, en effet, on n'a tant distribué de médailles. Et nous les prions de remarquer que nous ne nous occupons que des médailles d'or. Il y a aussi des médailles d'argent, et même des médailles de bronze.

Au sujet de ces dernières, — des médailles de bronze, fi ! — on est en train de se tirer les cheveux. Un spirituel journaliste, M. Fouquier, dit même à ce sujet : « Il vient de se passer un fait regrettable, dont je me réjouis de tout mon cœur. » Vraiment, faut-il s'en réjouir? Allons, n'y mettons pas de mauvaise grâce, et, puisque nous n'avons rien de mieux à faire, réjouissons-nous !

Ce fait regrettable, le voici : Les exposants médaillés de bronze ne sont pas contents. Comment, vous ne me donnez qu'une médaille de bronze, à moi ! C'est pour rire, sans doute; c'est une erreur, un malentendu, une aberration d'esprit. Regardez-moi bien : suis-je un homme à médaille de bronze ? La plaisanterie est excellente, mais je ne donne pas là-dedans. Reprenez-la, votre médaille; il n'en faut pas; vous me prenez pour un autre !...

Voilà, selon nous, ce que signifie un refus, dans lequel notre honorable confrère semble voir une sorte de grandeur d'âme désintéressée. « C'est un beau spectacle, dit-il, de voir un citoyen français refuser quelque chose qui ressemble à une décoration. » Assurément, ce n'est pas commun, mais peut-être est-ce qu'on ne trouve pas la décoration assez brillante.:..

Nous lisons dans ce même article des réflexions, qui s'accordent à celles que nous avons développées dans notre précédent numéro, au sujet des opérations du jury. Elles ne seront pas déplacées ici :

« Les honorables commerçants qui ont refusé la médaille » assurent que les opérations du jury n'ont pas présenté tout » le sérieux désirable: on nous écrit même qu'on a récom- » pensé des exposants dont les produits n'ont pas été exa- » minés. Nous n'affirmons rien, et nous nous faisons simple- » ment l'écho de plaintes qui ont pris, ces jours-ci, une assez » vive intensité. M. Le Play, fort dérangé dans l'installation » des saltimbanques algériens qui doivent réclamer tous ses » soins, a fait recouvrir d'une serge verte les vitrines où les » négociants insurgés avaient affiché leur résolution. On ne » dit pas qu'il les ait fait encore empaler au haut des mina- » rets. Mais ces procédés autoritaires, déférés d'ailleurs aux » tribunaux, jettent un grand froid dans le Temple de la » Paix, et quand on passe devant ces vitrines, on éprouve le » sentiment de terreur, que fait ressentir aux touristes ro- » mantiques la vue du voile noir qui couvre, au palais des » doges, les traits de Marino Faliero, avec cette courte ses » éloquente inscription : *Locus Marini Falieri decapitati*. »

Nous n'ajouterons rien à ces paroles, auxquelles nous nous associons volontiers. Ce n'est que quand nous aurons rassemblé des documents suffisants, — et cela ne tardera pas, — que nous développerons les observations auxquelles nous avons fait une préface.

G. RICHARD.

L'OPINION DE CES MESSIEURS

Mon Exposition, à moi, c'est le coin de la borne !

LE BRÉSIL

(DEUXIÈME ARTICLE.)

V

Les merveilleuses forêts, qui couvrent le Brésil et fournissent les bois de son exposition, ont conservé à son sol sa richesse première, et font naturellement de ce pays un des premiers, sinon le premier, pour l'agriculture. Ajoutez à cela la diversité de climats à laquelle se trouve sujet son immense territoire, et vous comprendrez qu'il est propre à toutes les cultures.

Dans certaines provinces, par exemple, non-seulement le café, le coton, la canne à sucre, le tabac viennent admirablement; non-seulement les productions de l'Asie, telles que le thé, le cacao, la vanille se sont rapidement acclimatés, mais encore les arbres fruitiers, les céréales et les légumes d'Europe y prospèrent parfaitement. Dans la même province, on rencontre souvent, à côté des plantations de café et de cannes, des champs de blé et d'orge, et des vergers remplis de pommiers, de pêchers et de poiriers.

Cependant, avec une nature d'une richesse aussi complète, il y avait un grand danger à redouter : la paresse. En effet, en face de cette terre si généreuse qui, à peine remuée, jette ses trésors au cultivateur, celui-ci pouvait se contenter de la laisser faire; et la population, devenant indolente et routinière, fût bientôt arrivée à l'état de celle de l'Espagne. Le gouvernement brésilien a compris qu'il ne pouvait y avoir de salut que dans l'émulation; aussi a-t-il multiplié les instituts agricoles, qu'il a placés sous son inspection spéciale. Il s'en trouve à Rio de Janeiro et dans les capitales des provinces de Bahia, Pernambuco, Sergipe et San Pedro de Rio-Grande. Ces instituts ont leurs propres revenus et sont aidés par des commissions municipales.

La législation sur les hypothèques vient d'être réformée et permettra de créer le crédit rural; on essaie d'acclimater l'enseignement professionnel; on multiplie les expositions, et pour quelques-unes, on fixe à l'avance la nature des produits, afin de tourner vers eux l'attention particulière des colons. La plupart des récompenses sont pécuniaires; le souverain ne dédaigne pas de se mettre lui-même à la tête de ce mouvement, et de prélever sur sa liste civile, qui cependant n'est pas bien élevée, des sommes considérables pour aider à ces progrès. Le Brésil est donc loin d'avoir dit son dernier mot.

Nous allons passer en revue les produits de son agriculture.

VI

Une des principales sources de la richesse du Brésil est la culture du café. Dans son discours au Corps législatif, le 9 juillet, M. Thiers affirmait que cette contrée en envoyait chaque année en Europe pour une valeur de 300 millions de francs.

Quelque énorme que paraisse ce chiffre, il s'explique facilement, lorsqu'on songe que la température moyenne de 20º centigrades, qu'exige la culture du café, se rencontre dans la plus grande partie de ce vaste empire. Malheureusement le manque de bras et de moyens de transport a empêché jusqu'à présent la généralisation de cette culture sur toutes les parties du territoire. Toutes les semences y viennent admirable-

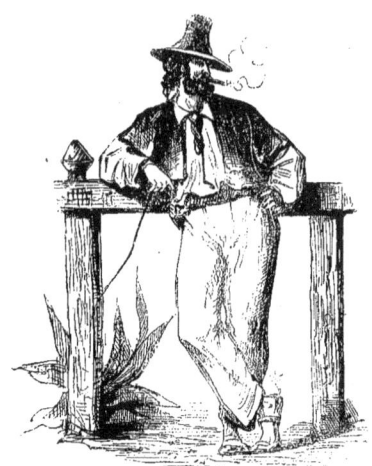

Costume national du Brésil.

ment, et si, pendant quelque temps, certains préjugés se sont élevés contre les cafés brésiliens, c'est que les cultivateurs ont eu la maladresse de donner ce nom aux qualités inférieures, tandis qu'ils baptisaient de leurs noms originaires les cafés de première qualité. L'expérience a démontré que les variétés de Moka, Java, et autres, finissent par se confondre avec les cafés cultivés au Brésil; la forme ovoïde, par exemple, que l'on donne comme signe caractéristique du vrai moka, est l'un des attributs des fruits du caféier brésilien d'un certain âge.

Ce phénomène s'est manifesté également à la Martinique, où l'amiral Mackau introduisit le moka en 1818. Au bout de quelques années, on ne trouvait plus de différence entre le produit d'origine et le café indigène.

La culture du café est la source des plus grandes fortunes brésiliennes; cela se comprend aisément, lorsqu'on songe que, dans un espace de 15,000 brasses carrées, on peut planter 11,720 pieds de caféier, éloignés l'un de l'autre de 1m80 dans un sens, et de 3m50 dans l'autre. Il reste de la place entre les lignes pour cultiver des céréales et des légumes. Cinq hommes, ou une famille de dix personnes, homme, femme et enfants, suffisent pour la culture de cet espace, et trois mois après, la plantation commence à rapporter. — Aussi trois fermes donnent-elles autant que la Martinique et la Guadeloupe ensemble.

Rien d'extraordinaire donc à ce que le Brésil fournisse les deux tiers de la consommation du monde entier.

Les échantillons qui forment son exposition sont hors ligne, et lui ont valu une médaille d'or et des médailles d'argent.

VII

Une autre branche de culture, au Brésil, est celle du coton. Bien que le Pernambuco ait depuis longtemps un nom sur les marchés, et que sa supériorité sur le Louisiane ait été souvent reconnue, rien n'était encore venu révéler toute la puissance productrice du Brésil, sous ce rapport, lorsqu'éclata la guerre des États-Unis. Les demandes de cotons sur tous les marchés, la hausse extraordinaire des prix stimulèrent les Brésiliens, et la culture se multiplia, sur une très-grande échelle, dans les provinces de Rio-Grande, du Sud, de Sainte-Catherine, de Parana et surtout de Saint-Paul.

Le gouvernement et la Société auxiliaire de l'industrie nationale ont poussé vigoureusement à ce développement, en distribuant des graines à profusion; aujourd'hui le pli est pris : la culture se propage et est destinée à faire un jour une concurrence sérieuse aux États-Unis. Pour donner une idée de ce qu'elle peut devenir, nous n'avons qu'à présenter deux chiffres :

En 1861, le Brésil a exporté 85,000 balles de coton ;
En 1865, la statistique donne 334,000 balles ;
Et le mouvement continue.

Le Brésil a reçu un Grand Prix pour la culture du coton depuis 1861.

VIII

Après le coton, ce qui frappe le plus dans l'exposition brésilienne, c'est une remarquable collection de céréales et de produits farineux. Sans parler du maïs, du riz, du froment, qui se cultivent depuis les bords de l'Amazone jusqu'au Sud, nous avons à citer, le seigle, l'avoine, le blé et le manioc, qui, dans la seule province de l'Amazone, compte quatorze qualités. C'est du manioc que l'on tire le *tapioca* du Brésil, si estimé à Paris et qui a remporté une médaille d'argent, les sagous et l'arrow-root. Depuis quelque temps, on a eu l'idée de faire de la bière avec l'orge du pays. Bien que cette bière ne vaille pas encore celle des régions à houblon, elle s'est répandue cependant assez, pour que l'importation anglaise ait subi une sensible diminution.

Parlerons-nous également d'une intéressante collection de haricots, et entre autres d'un petit haricot noir excellent au goût?...

Nous n'en finirions pas, si nous voulions nous attacher à toutes ses productions agricoles.

Et cependant, il y aurait fort à dire sur les échantillons de tabac de Para, de Bahia et de Parana, dont les qualités sont assez connues, pour que la Régie française en achète chaque année pour quelques millions. La fabrication des cigares et des cigarettes forme une des parties les plus importantes de l'industrie de Rio de Janeiro.

Un côté faible se révèle pourtant ; nous voulons parler des sucres. Il est regrettable que les fabricants brésiliens aient cru devoir envoyer à Paris des échantillons de qualités inférieures, quand il leur eut été si facile de lutter avec avantage contre les autres pays producteurs.

ÉDOUARD SIEBECKER.

LES INSTRUMENTS DE MUSIQUE
LE JURY — LES MÉDAILLES D'OR

Je demande au lecteur la permission de rappeler ici ce que je disais, dans un article consacré aux instruments de musique (pianos américains), publié dans la livraison de l'*Album* du 1er juin :

« Je n'ai, pour ma part, qu'une confiance assez médiocre dans le jury international qui doit décerner les récompenses aux facteurs d'instruments de musique. Ce jury compte dans son sein un vieillard, auquel son grand âge et ses nombreux travaux donnent, aux yeux de ses collègues, une grande autorité, et qui, depuis plus de dix ans, a toujours été considéré comme l'arbitre suprême en pareille occurrence. Mais *rien n'est plus contestable* que l'autorité de ce vénérable doyen : tant d'erreurs ont été reconnues, soit dans les jugements personnels qu'il a exprimés sur les choses de la musique, soit dans ceux que son influence a déterminés en matière industrielle, *qu'il faut peut-être s'attendre encore, pour le cas qui nous occupe, à quelque nouveau caprice de ce respectable et obstiné vieillard.* »

Pour les personnes qui sont étrangères à ces débats spéciaux, il convient de nommer ce vénérable musicographe : c'est M. Fétis, ex-bibliothécaire du Conservatoire de Paris (1), auteur de la *Vieille* (2), opéra-comique représenté autrefois à Feydeau, et actuellement directeur du Conservatoire de musique de Bruxelles.

Ce que nous appréhendions, dans les lignes ci-dessus, s'est pleinement réalisé. Nous n'en voulons pour preuve que la liste des médailles d'or, décernées par le jury que présidait l'auteur de la *Vieille*.

Pour ne parler tout d'abord que des pianos, — auxquels le public s'intéresse de préférence aux autres instruments, — que voit-on, en effet? Les maisons Steinway, de New-York, Chickering, de Boston, Broadwood, de Londres, confondues avec les maisons Streicher, de Vienne, et Herz neveu, de Paris. Nous en appelons à tous les pianistes, à tous les musiciens qui ont été à même de se former une opinion sur ce point; est-ce qu'il est possible de s'incliner devant la décision d'un jury qui commet de pareilles méprises?

A coup sûr, les pianos de MM. Streicher, de Vienne, et Herz neveu, de Paris, bien qu'encore très différents de valeur, méritaient une mention quelconque. Mais leur assimilation aux produits de MM. Steinway, Chickering et Broadwood, ne peut être qu'un acte de haute fantaisie, dû à la mystérieuse influence de M. Fétis, — à moins que l'honorable général Mellinet ne soit pour quelque chose dans cette étrange répartition des récompenses; car, en vertu d'une passion plus respectable qu'éclairée pour la musique et pour tout ce qui s'y rattache, l'illustre guerrier de Crimée siégeait à côté de M. Fétis, pendant les délibérations du jury.

Ce n'est pas tout.

Quelques jours après la mise en circulation de la liste des facteurs de piano, honorés de la médaille d'or, (je dis « mise en circulation » par cette raison que le *Moniteur* — autre mystère — n'a publié ni cette liste-là, ni aucune autre liste d'exposants médaillés), quelques jours après, dis-je, on apprenait — par le *Moniteur*, cette fois, si je ne me trompe. — que la maison Chickering, de Boston, venait de recevoir la croix de la Légion d'honneur. Il est sans doute permis de penser que cette marque de distinction exceptionnelle a été conférée, dans la section qui nous occupe, aussi bien que dans toutes les autres de l'Exposition, sur la proposition ou sur la recommandation du jury spécial.

Or, ici se place un détail, que nous signalons à l'attention du lecteur:

(1) Nous engageons les amateurs de curiosités historiques à s'enquérir des motifs pour lesquels M. Fétis a quitté le poste de conservateur de la bibliothèque du Conservatoire de Paris.
(2) A l'époque où l'ouvrage fut représenté, on n'en parlait qu'en disant : la *vieille* musique de Fétis. La partition du musicien belge justifiait largement cet affreux calembour.

La liste des facteurs de piano, auxquels a été décernée la médaille d'or, est établie comme il suit, dans le livret publié par M. Dentu, *seul autorisé*, on le sait, par la Commission impériale, et ayant, conséquemment, un caractère officiel : *

MM. Broadwood et fils.—Grande-Bretagne.
Steinway et fils.—États-Unis.
Chickering et fils.—États-Unis.
Streicher et fils.—Autriche.
P.-H. Herz et Cie.—France.

Personne n'ignore qu'en pareille circonstance, c'est-à-dire lorsqu'une même récompense est décernée *ex æquo* à plusieurs individus, il n'y a que deux manières de procéder : par ordre alphabétique, si l'*ex æquo* est absolu, ou par ordre de mérite, s'il y a lieu d'établir une classification relative.—La liste ci-dessus n'étant nullement alphabétique, il est bien évident qu'une idée de classification a présidé à l'établissement de la liste. Or, on y voit figurer les noms de Broadwood et de Steinway, qui n'ont pas reçu la croix, *avant* celui de Chickering, qui a été décoré.

Est-ce qu'il n'y a pas là une contradiction qui saute aux yeux?

En tout cas, c'est encore une de ces nombreuses mystifications, qui ont été si peu épargnées aux exposants et au public, et qui auront certainement leur large place dans l'histoire de l'Exposition universelle de 1867.

Quoi qu'il en soit, si MM. Steinway et Broadwood, premiers sur la liste des médailles d'or, retournent, sans ruban rouge, en Amérique et en Angleterre, dans ces libres pays où l'on ignore ce genre de fanatisme, et où l'on juge les hommes d'après leurs œuvres, et non d'après les distinctions officielles dont ils sont l'objet, — ils auront du moins la certitude de laisser en France, parmi les artistes, et aussi dans le public, de ces réputations dont la dispensation n'est pas du domaine du *Moniteur*.

Quant à nous qui avons, ici et ailleurs, affirmé l'éclatante supériorité des pianos Steinway, nous nous consolons aisément des étranges caprices du jury présidé par M. Fétis, en pensant qu'une partie de ce jury a affirmé avec nous, dans une protestation signée des noms les plus considérables au point de vue artistique, le mérite hors ligne des pianos Steinway.

Un mot encore, à propos des récompenses décernées aux facteurs d'instruments à vent en bois, (flûtes, hautbois, clarinettes et bassons).

Une seule médaille d'or a été donnée dans cette spécialité; elle a été accordée à la maison Triébert, de Paris. A la dernière Exposition universelle de Londres, M. Triébert, frère du célèbre hautboïste, dont la mort récente a douloureusement impressionné tous ceux qui ont connu ce digne et excellent artiste, M. Triébert avait obtenu déjà une médaille d'or, toujours de par la fantaisie de M. Fétis, dont les jugements sont impénétrables. Pourquoi, au Champ-de-Mars comme à Kensington, une médaille d'or à M. Triébert seul, lorsqu'il y a, à Paris, des facteurs tels que MM. Lot et Buffet-Crampon, qui sont, depuis vingt ans, reconnus comme les premiers du monde par les meilleurs artistes français, anglais et allemands, pour la fabrication des flûtes et des clarinettes? Pourquoi?..... Hélas! autant vaudrait demander à M. Fétis pourquoi il s'est couvert de ridicule — le mot est dur, mais bien mérité — avec son histoire de la *Marseillaise*, qu'il se refusait à attribuer à Rouget de L'Isle.

Nous vous souhaitons longue vie et florissante santé (1), M. Fétis! mais, pour Dieu, décidez-vous à laisser en paix aujourd'hui la musique et les musiciens !

Léon Leroy.

(1) Si notre souhait s'exauce, M. Fétis passera certainement la centaine : il compte aujourd'hui 83 hivers. Nous n'avons rien à dire de ses printemps, n'en ayant jamais entendu parler.

FESTIVAL ET CONCOURS
AU PALAIS DE L'INDUSTRIE

Jamais les trop nombreux échos du Palais de l'Industrie, aux Champs-Elysées, n'ont été mis à pareille épreuve. Consacré à la partie musicale de l'Exposition universelle, ce palais vient de servir de théâtre aux plus aventureuses orgies d'instruments de cuivre, — compliquées de cloches et de canons, — qui puissent assourdir des oreilles humaines.

On a eu d'abord le festival faisant suite à la solennité de la distribution des récompenses; puis, à la date du dimanche 14, le festival des musiques françaises, dites d'*harmonie* (musique des gardes nationales de Paris et des départements); puis, le mardi suivant, le concours entre celles de ces mêmes musiques qui ont été désignées après une première épreuve; et enfin le concours international de dimanche dernier, auquel ont pris part l'Autriche, la Prusse, la Bavière, la Belgique, la Russie, les Pays-Bas, l'Italie, l'Espagne et la France, — celle-ci représentée par la musique de la garde de Paris et des guides.

Je passerai rapidement sur le festival et le concours de nos musiques départementales. A l'exception de la fanfare de Lille, et surtout de celle de Tourcoing, sur laquelle je vais revenir tout à l'heure, ces deux séances nous ont édifié, une fois de plus, sur le pitoyable état de la musique dans presque toute la province. Sans doute des progrès énormes ont été relativement accomplis depuis une vingtaine d'années; néanmoins, il n'y a pas à se dissimuler que, dans la plupart de nos grands centres même, la musique est malheureusement encore à l'état de mystification.

La musique de Tourcoing, très-remarquée déjà au dernier grand concours de Laon, il y a deux ans, a eu les honneurs de la séance du 16 juillet, en exécutant un fragment de la symphonie en *ré majeur*, de Beethoven.

C'est avec une joie profonde que nous avons assisté au triomphe artistique de ces vaillants exécutants, presque tous ouvriers des fabriques de Tourcoing. Ces travailleurs se dédommagent de leurs rudes labeurs quotidiens, en cultivant la musique; ils puisent chaque jour des forces nouvelles à ce contact vivifiant; et ils prouvent, par le soin et l'intelligence avec lesquels ils interprètent la musique des maîtres, combien, en dépit des dénégations de certains sceptiques, l'âme du peuple est accessible aux rayonnements et aux épurantes émotions de l'art vrai.

Si je m'écoutais que mon respect pour l'illustre compositeur qui a signé la partition de *Guillaume Tell*, je passerais sous silence cette excentricité qui a pour titre : *Hymne à Napoléon III et à son vaillant peuple*. Aussi bien, si cette cantate de foire était l'œuvre sincère d'un vieillard aux facultés éteintes, il y aurait quelque irrévérence à lui recommander tout haut l'abstention définitive, dans laquelle devrait se renfermer sa vénérable décrépitude. Mais, l'auteur de *Sémiramis* et du *Turc en Italie*, qui a passé sa vie à se moquer du public, n'apas encore renoncé à sa vieille malice italienne; et, sous prétexte d'un hymne solennel, dédié au *vaillant peuple de Napoléon III*, il lui a paru plaisant d'écrire cette pantalonnade qui se termine par un vacarme sans nom.

Il s'est trouvé des complaisants, des familiers de la salle à manger du maëstro, assez imprudents pour qualifier cela d'*œuvre magistrale*, et pour en réclamer une nouvelle audition. D'autres, plus sensés à notre avis, ont protesté, — quelques-uns avec une certaine violence, — contre cet excès d'enthousiasme, dans lequel le cœur a moins de part que l'estomac. Ils ont pensé que le spectacle de cette gloire, qui se suicide à petit feu, est déjà assez navrant, sans que des commensaux trop zélés viennent encore hâter le désastre par leurs dangereuses acclamations.

A propos de l'accueil qu'a reçu le trop fameux hymne, dans la séance du jeudi 11, un critique musical, qui passe pour donner à l'auteur du *Barbier* les conseils les plus intimes, M. Alexis Azevedo affirme, dans l'*Opinion nationale*, que « quatre salves des plus chaleureux applaudissements ont accueilli cette page *simple, grandiose et puissante*. — Des voix assez nombreuses, ajoute-t-il, ont demandé un *bis*, qui n'a pas eu lieu, parce qu'on craignait, *sans doute*, de fatiguer les artistes... »

Je ne contesterai pas les « quatre salves, » et M. Azevedo en aurait annoncé 6, 8 ou 10 que je ne les contesterais pas davantage. En effet, lorsque des applaudissements intermittents ou isolés se font entendre, chacun est libre de compter les « salves » selon les besoins de sa cause : à ce titre même, M. Azevedo aurait pu en compter une douzaine, sans aller au delà de la vérité.

Quant aux *bis*, c'est une autre affaire. Quelques-uns se sont fait entendre, il est vrai; entre autres, un parfumeur de ma connaissance, — titulaire d'une médaille de bronze à l'Exposition, — seul, au milieu d'une centaine de personnes, s'est fait remarquer par la véhémence de ses *bis* répétés. — Mais ce que M. Azevedo n'a pas dit, c'est que des protestations, « assez nombreuses » aussi, ont été l'unique obstacle au *bis* demandé par le susdit parfumeur et quelques-uns de ses confrères.

Le même critique assure que l'hymne en question doit être exécuté le 15 août à l'Opéra. — Ce sera le coup de grâce.

La solennité de dimanche dernier (concours international des musiques militaires) a fort heureusement contrasté, par sa vive animation, avec les précédentes séances. Jusque-là, malgré la magnificence de sa décoration, l'immense nef du palais de l'Industrie avait eu un aspect assez triste. Aux festivals des 11, 14 et 16 juillet, 7 on 8,000 stalles au plus avaient été occupées, sur les 20,000 places mises à la disposition du public. Mais dimanche dernier, bien avant une heure, la salle était comble, et l'on a cru devoir fermer impitoyablement les portes, même aux personnes munies de billets *pris et payés à l'avance*, ce qui ne prouve pas précisément, soit dit en passant, que les organisateurs de la solennité aient apporté une conscience et un ordre prodigieux dans leurs opérations.

Aussi le concours a-t-il commencé, au milieu d'une tempête de cris, de sifflets et de réclamations de toute nature.

Au bout d'une demi-heure de bruit et de désordre, le désir d'entendre a fini par calmer les plus ardents, et la séance a pris son cours régulier.

L'admirable musique prussienne a eu, sans conteste, les honneurs de la séance, et si des considérations dans lesquelles nous n'avons pas à entrer, — considérations absolument étrangères à la musique, — n'avaient déterminé le jury à partager le premier prix entre les trois orchestres militaires de l'Autriche, de la Prusse et de la Garde de Paris, il est certain que le premier prix eût été décerné à la musique prussienne seule. Cela ressort d'ailleurs des manifestations *unanimes* des 22,000 personnes qui assistaient à cette magnifique exécution. Ajoutons que ces manifestations ont été jusqu'au délire : les hommes criaient bravo à tue-tête, et les dames agitaient leurs mouchoirs....

Paris retiendra certainement le nom du vaillant chef qui dirigeait cette non moins vaillante phalange. Ce digne compatriote de Meyerbeer s'appelle M. Wieprecht; il est chef de toutes les musiques de la garde royale prussienne.

Sans avoir tout autant d'aplomb et de vigueur dans l'ensemble et de fini dans les détails que les Prussiens, la musique autrichienne s'en rapproche beaucoup par sa précision et sa délicatesse de nuances.

Si la musique de la garde de Paris a semblé un peu inférieure aux deux précédentes, sous le rapport de l'éclat des timbres et de la vigueur des attaques, cela tient surtout, je crois, à l'abus des instruments à pistons et des saxophones. Dans ces deux espèces d'instruments, l'émission du son man-

que toujours de franchise et de netteté, et leur timbre est cotonneux. Aussi les grosses basses en cuivre, employées dans nos musiques militaires françaises, sont-elles loin, malgré leur volume exorbitant, d'avoir l'éclat et la sonorité des basses de cuivre à cylindres des Allemands.

Toutefois, la musique de la garde de Paris, la meilleure que nous ayons en France, a fait honneur à son chef, M. Paulus ; et, l'amour-propre national aidant, nous croyons devoir remercier le jury d'avoir bien voulu mettre une musique militaire française au même rang que celles de la Prusse et de l'Autriche.

Comme à l'institution de M. Pasdeloup, « homme sévère, mais juste, » il y a eu des prix pour tout le monde dans ce concours international. Ces prix ont été ainsi répartis :

1er prix (porté à 7.500 fr.), partagé entre l'Autriche, la Prusse et la France (garde de Paris).
2e prix, partagé entre la France (guides), la Russie et la Bavière.
3e prix, partagé entre les Pays-Bas et Bade.
4e prix, partagé entre l'Espagne et la Belgique.

Je n'ai rien dit encore des musiques de la Russie, de la Bavière, des Pays-Bas, de Bade, de la Belgique et de l'Espagne. — Je compte y revenir dans un prochain article, en même temps que j'aborderai la question des jurys. Il ne sera pas sans intérêt d'examiner la manière dont ils ont été composés.

L'art officiel n'abandonne jamais ses droits.

Léon Leroy.

LE THÉATRE ANGLAIS
ET LES SOIRÉES DE LA SALLE VENTADOUR

Il nous semble qu'une publication vraiment internationale ne peut passer sous silence les tentatives faites par un directeur audacieux, pour établir à Paris un « Théâtre-Anglais, » même provisoirement. M. Sothern, dont on a pu voir la figure sur tous les carrés d'affiches, sur toutes les colonnes Rambuteau, chez tous les marchands de vin, nous est arrivé d'outre-Manche, avec une compagnie d'artistes de pure race britannique. Ces oiseaux voyageurs se sont abattus sur le Théâtre-Italien, délaissé par M. Bagier, et y donnent des représentations suivies — au moins par les Anglais et les Américains que l'Exposition attire dans nos murs.

Il faut donc croire, — malgré les anciens préjugés, — que ces gens-là s'entendent entre eux. Nous l'avions affirmé déjà, il y a quelques années, au retour d'un voyage à Londres, où nous avions fréquenté assidûment quelques théâtres célèbres, Adelphi et Hay-Market. L'on peut dire sans crainte qu'il existe un art dramatique dans la patrie de Shakespeare : cette opinion n'est pas insoutenable.

Dans le genre sérieux, l'Angleterre, élevée par quelques grands noms, a un répertoire qui ne manque pas de mérite. Mais, pour émouvoir le flegme national, les auteurs sont habitués à frapper fort, plutôt qu'à frapper juste. On comprendrait difficilement à quel point leurs effets de scène sont heurtés et véhéments. Leur drame, plus vrai que le mélodrame de l'Empire, va droit à l'horreur ; il « montre les entrailles », suivant la belle expression d'un de nos journalistes. Les dénoûments frappent par leur naïveté farouche. Après cinq actes de persécutions, la victime se relève, marche au tyran, le saisit par la cravate, et l'étrangle sur le trou du souffleur. C'est l'analyse d'*Alvarès*, un drame de New-Strand's Théâtre.

Quant à leurs vaudevilles, à leurs bouffonneries, nous aurions presque envie de nous récuser. C'est une gaité factice, une animation lourde, un enchevêtrement de personnages affairés, un décousu dont on ne se fait pas l'idée. Leurs drôleries sont tirées par les cheveux ; ils cherchent l'effet comique dans la situation, dans le geste, plutôt que dans le mot. S'ils jouent « Good night, signor Pantalon » ils émaillent cette opérette de cabrioles et de coups de pied. Mme Céleste, cette directrice célèbre, assure que cela fait hire.

M. Sothern se sépare de cette école gaillarde, et nous l'en félicitons. *An american cousin* est une charge, mais une charge bien élevée, une extravagance qui se rattache à la comédie par des types finement dessinés, par des mots énormes, mais heureux. Imaginez Jocrisse au Gymnase, un mélange des intonations d'Arnal et des grimaces de Ravel, et vous aurez une idée à peu près exacte de lord Dundreary.

Les Français pur-sang — ceux qui ne connaissent que la langue parisienne — sont un peu dépaysés dans cette salle livrée à l'Angleterre. Ils voient rire et sourire autour d'eux des têtes charmantes, inclinées au bord des loges et des galeries, et cela les agace, car ils ne saisissent pas les concettis du héros.

Nous regrettons que M. Sothern n'ait pas fait une place à l'élément tragique : un coup de poignard, cela se comprend partout. Et quels magnifiques tragédiens que ces Anglais ! Nous avons plus d'art, peut-être, mais comme ils sont plus profonds ! On ne voit point chez eux de filles étourdies, lorgnant les avant-scènes aux situations pathétiques. Ils sont dans leur rôle quand même et toujours ; bons ou mauvais, ils entrent dans la peau du personnage qu'ils représentent, et ne le quittent qu'à minuit.

Nous avons vu à l'Adelphi des actrices pleurer et se tordre, comme elles ne l'auraient peut-être pas fait pour leur compte. Aussi sont-elles frappées par le drame au milieu de leur jeunesse ; leur figure se dévaste avant l'âge et se creuse sous l'émotion. Elles sont sans coquetterie et sans pitié pour leur beauté. Ah ! elles empoignent joliment leur public !... — Et cela me rappelle une histoire :

Au commencement du dix-septième siècle, vivait à Londres le célèbre Richard Burbadge, artiste éminent, qui protégeait un jeune poëte, talent contesté par quelques-uns, qu'on appelait Shakespeare. Ce Burbadge, homme de petites mœurs, vivait irrégulièrement, un peu à l'église, un peu à la taverne ; comédien, mais philosophe ; ivrogne, mais ascétique. On le ramassait quelquefois sous la table, pour l'habiller de velours noir, car à son titre de premier rôle, il joignait celui de prologue. Il grognait alors un peu, secouait la tête, étirait ses bras, et paraissait devant le public, comme le matador dans l'arène. On l'aimait.

Burbadge faisait recette. Aux jours de grandes représentations, le parterre le saluait de clameurs furieuses : — Burbadge ou la mort ! — et ces cris retentissaient jusqu'au ciel sans empêchement, car le théâtre du Globe — la première scène du temps — manquait totalement de voûte. On se conduit mieux de nos jours ; on a moins de sang.

Richard n'était pas seulement artiste, mais gentilhomme ; il menait la vie des gens du bel air, et pour rien au monde, il n'eût manqué les offices de Saint-Paul, alors que les saints parvis servaient de promenade favorite aux raffinés, aux coquettes et aux filous de la grande ville. L'archevêque tolérait ces coutumes familières, et se contentait de frapper les éperons d'un impôt, à cause de leur sonnerie incommode. Aujourd'hui, l'on ne paie que les chaises.

Donc, la cathédrale était à Londres ce que le bois de Boulogne est à Paris. On s'y promenait, on y causait, on y échangeait des œillades et des nouvelles. Par un scrupule louable, les causeries s'apaisaient à l'heure de l'évangile ou de l'élévation. Il faut savoir vivre, même avec le bon Dieu.

Richard nous comme préoccupé. Il paradait devant l'autel, répondant à peine aux sourires que lui adressaient quelques jeunes gens. Plusieurs fois, dans sa distraction, il avait renversé de vieilles femmes accroupies, au grand préjudice de leur prière qui se changeait en imprécations. Une dame passa, étroitement masquée, mais, sous son loup de velours, on apercevait des yeux brillants et inquiets, cherchant quelqu'un dans la

foule. Richard voulut l'aborder; elle se rejeta vivement en arrière, et saisit le bras d'un cavalier qui venait d'arriver.

— Lovest, demanda Burbadge, connaissez-vous cette femme?

— Certes, répondit le jeune homme, et vous aussi, Richard, et tout Londres aussi...

— Ne la nommez pas, dit Richard, c'est inutile; mais je vous le conseille, laissez-la aller.

— Vous avez trop bu, répliqua Lovest en riant. Et il entraîna sa compagne...

Burbadge ne les suivit pas. Lovest était un de ses camarades, un de ses amis, don Juan de coulisses, fatal aux cœurs de bourgeoises égarées dans les avant-scènes. Son caractère insouciant et gai contrastait avec l'élégante gravité de Richard. Celui-ci resta les bras croisés, un peu pâle, soufflant des narines et respirant avec force; puis il fit volte-face, et s'éloigna, saluant gracieusement sir Thomas Nashe, le J. J. de l'époque.

L'heure de la représentation approchait, et l'enceinte du Globe se remplissait de spectateurs. Sur la porte d'entrée, une inscription latine disait philosophiquement :

TOUT LE MONDE JOUE LA COMÉDIE.

Une affiche annonçait qu'on allait donner « les *Fils de William,* » pièce historique. Elle ajoutait — *Great attraction!* — qu'on tirerait le canon au second acte, avec tout le soin nécessaire. Aussi se battait-on à la porte.

Déjà les musiciens avaient pris place dans une sorte de niche, placée à droite des spectateurs, et le respectable Nashe, largement assis, trônait avec l'austère sérénité qui convient aux princes de la critique. Les jeunes gens, chargés des rôles de femmes, se faisaient raser, suivant l'usage, au dernier moment. La noblesse avait envahi les côtés et le fond de la scène, et les pages affairés disposaient les escabeaux qu'ils avaient apportés à l'intention de leurs maîtres. Les gentilshommes, les marquis sans pages s'asseyaient bravement à terre, et n'en paraissaient pas plus honteux.

Tout-à-coup retentit un appel de trompettes. Le rideau se fendit en deux, glissa sur des coulisses, et laissa voir Richard Burbadge, une branche de laurier à la main.

C'était le PROLOGUE.

Il engagea le public au calme, à la modération, à la décence; il le pria de bien se pénétrer des situations, de rire ou de s'attendrir aux endroits convenables, et de ne pas jeter de trop gros cailloux aux acteurs.

Il se retira, fort applaudi, mais le rideau ne se referma pas. Les entr'actes n'avaient pas de mystère. Les nobles spectateurs se levèrent, pour s'avancer vers la rampe à leur gré; ils vinrent s'asseoir à proximité du parterre, en le saluant de quelques mots d'amitié: — *Farewell, rascal!* — Adieu, canaille! — Et la canaille répondit par une grêle de pommes et d'oranges. John Bull entend volontiers la plaisanterie. Les gentilshommes, épris de popularité, s'amusaient à lancer à la foule des poignées de menue monnaie, et riaient fort, en voyant les luttes violentes qui s'engageaient pour quelques pences. Un certain nombre de côtes furent enfoncées, et bon nombre d'yeux pochés. Mais les meilleures distractions ont une fin. L'impatience finit par gagner les spectateurs, qui se mirent à hurler avec ensemble. Ils menaçaient de mettre à sac le théâtre et de massacrer les artistes. Comme cela arrivait quelquefois, le directeur s'en émut, et les premiers acteurs parurent...

Je n'ai point vu les *Fils de William,* et je le regrette. Tout donne à penser que c'était un ouvrage de premier ordre. Nashe en parle avec ménagement, et Cramley en dit du bien. Après quelques scènes comiques, Richard parut, en habit doré, et la poésie plana majestueusement sur la foule.

Les premiers actes laissèrent une profonde impression dans les esprits. Une rivalité d'amour naissait entre Burbadge et Lovest, son frère; une jalousie sourde et rugissante dévorait le cœur du grand artiste, dont la voix avait des éclats, les regards des éclairs. Lovest, loin de s'émouvoir de ses fureurs, raillait et défiait sa colère. — Sous l'insulte, Richard bondit: il tire son épée et croise le fer avec son rival...

La situation n'était pas nouvelle, mais les deux artistes jouaient avec une telle vérité, un tel emportement, que la salle entière était suspendue à leurs lèvres, et suivait d'un œil fasciné leurs moindres mouvements. Emus eux-mêmes, les gentilshommes retenaient sur leurs lèvres la fumée de leurs pipes..... — Les lames se cherchent, se froissent, se choquent et s'entrelacent. Richard et Lovest sont également habiles, et les amateurs applaudissent à leurs feintes, à leurs attaques, à leurs ripostes. On se pâme d'aise, quand, rapide comme la pensée, l'épée de Richard brille et disparaît dans la poitrine de son adversaire....

Un cri s'élève : le sang de Lovest jaillit sur les spectateurs les plus rapprochés; Richard s'enfuit; la pièce est interrompue. Lovest expire.

Ici s'arrête notre histoire, qui semble faite à plaisir, et qui est authentique jusques dans les moindres détails. Nous pourrions même citer le nom de la dame en litige, dont Cramley, plus tard, écrivit la vie. Mais ce n'est pas là que j'en veux venir. — Richard comparut devant le jury et fut absous.

Il fut absous! On admit que le drame avait pu égarer sa tête, et qu'un artiste de génie pouvait se laisser entraîner hors de la vie réelle par son imagination. Eh bien! le drame anglais, tel qu'il se joue encore à Adelphi, produit sur les gens un effet semblable. Je ne comprends pas qu'on trouve des Desdemones pour lutter avec Othello. Et, comme le jury, j'aurais mis Burbadge hors de cause.

Mais nous sommes bien loin du Théâtre-Italien et de ce *Cousin américain,* qui a une si mauvaise tenue : son chapeau est impossible; son gilet est trop court, et son pantalon ne tient pas. Ce n'est pourtant pas un méchant homme. Il traverse l'Atlantique pour voler un héritage, mais il n'a pas plutôt vu la jeune fille qu'il veut dépouiller, qu'il en devient amoureux, et qu'il déchire le testament qui la ruine. Cet excès d'honnêteté, dans un individu si mal mis, n'a rien qui nous étonne. Il faut voir miss Rose Massey pour comprendre combien cette conversion est naturelle. Peut-on être aussi jolie que cela! Qui voulez-vous que l'on regarde après elle?

Imaginez un visage d'enfant, doux et naïf, illuminé de deux regards éblouissants ; un teint mythologique, pétri d'aurore et de nacre, une taille souple comme un roseau, d'une finesse exquise, d'une richesse incroyable, et le reste.

Aussi, quel orgueil! C'est bon aux autres femmes de s'habiller, car elles ont besoin de se faire belles : Miss Rose tord ses cheveux, et porte une blouse de nankin, qu'elle attache avec une ceinture et quatre épingles. Pas autre chose : Essayez de vous montrer à côté d'elle, après cela!

Elle est intelligente et charmante, et pour l'applaudir, on n'a pas besoin de savoir l'anglais. — Londres nous a d'ailleurs envoyé plus d'une perle de son écrin. Une mince jeune femme, qui joue le rôle de la fiancée de lord Dundreary, a des cheveux qui rayonnent comme des flammes.

Elle se tient bien ; et certes il y a du mérite à écouter convenablement les énormités que débite le lord avec un sang-froid imperturbable. Il est difficile de donner l'idée de cette suite non interrompue de coqs-à-l'âne, qui emprunte son principal mérite au jeu et à la diction de l'acteur qui les débite. Le lord raconte que, pour s'endormir, il a l'habitude de compter sur ses doigts: — Je finis ordinairement à dix, dit-il. Et il essaie de montrer à sa fiancée comment il opère. Il compte donc, — mais, à son grand étonnement, — il arrive à ONZE. Cela l'émeut si bien, qu'il n'ose pas continuer. C'est ainsi qu'il fait sa cour....

J'aime à croire que l'aristocratie anglaise, si excentrique qu'elle soit, n'a pas fourni de modèle au type saugrenu qu'on nous fait voir. C'est une variété de bêtise si naïve et si formidable, qu'on ne peut la prendre au sérieux.

M. Sothern a réellement du talent, et nous comprenons fort bien que le *Cousin américain* ait atteint à Londres le chiffre de quatre cents représentations. C'est un comique de tenue, de nuances, d'inflexions. Mais il faut être Anglais pour l'apprécier, et nous craindrions, pour la pièce de M. Taylor, le jugement d'un parterre international. — à moins que miss Rose ne fût en scène.

<div align="right">L.-G. JACQUES.</div>

CAUSERIE PARISIENNE

Je reviens du Théâtre-International, et c'est tout frémissant encore que je m'attelle au récit de ma soirée. Depuis bien longtemps, j'avais, comme tout le monde, entendu parler, soit par des livres, soit par des amis, retour d'Afrique, de choses étranges, exécutées là-bas par des fanatiques, amis de la douleur et dédaigneux du chloroforme qui la supprime. Mais, en vérité, je n'y croyais pas, ou plutôt j'attribuais à la naïveté des spectateurs orientaux, dupes de plaisanteries à la Robert Houdin, les côtés fantastiques de ces relations légendaires.

A présent, j'ai vu. — Sceptique malgré tout, je m'explique vaguement la plupart de ces phénomènes d'insensibilité, et cependant, — peu confiant dans une perspicacité qui, en définitive, ne s'appuie sur rien de sérieux, — me voici partagé entre le besoin de ne pas croire, et l'impossibilité de justifier d'une façon précise mon manque de foi. Dans tous les cas, je comprends à merveille la renommée extraordinaire de ces hommes, et l'impression profonde que leurs exercices doivent produire parmi les peuplades qu'ils parcourent. Il est évident que la majorité de nos contemporains sera stupéfaite à la vue de ces prodiges. Je ne serais pas étonné que deux ou trois troupes d'Aïssaoui parvinssent à convertir à l'islamisme les deux tiers de la France si, par nos carrefours et nos campagnes, elles pouvaient, sans trouble, produire leurs miracles à l'appui du Coran. Dans un pays aussi friand de merveilleux que le nôtre, où l'on est prêt à croire, les yeux fermés, à tout ce qui étonne les yeux ouverts; où les tireurs de cartes, les devins, les sorciers, les spirites, et autres charlatans, obtiennent encore un si large crédit, — dans ce pays-là, toute réussite est possible à toute supercherie incompréhensible.

Mais pardon. Je ne suis pas ici pour me lancer dans des théories sociales, et mon rédacteur en chef m'affirme qu'il est temps de couper court à ma digression.

Les fantaisies des Aïssaoui auraient évidemment pu se trouver mieux encadrées. M. Marc Fournier, par exemple, les eût bien autrement fait valoir, en fourrant n'importe comment dans une féerie quelconque. Notre bon public, en effet, qui se moque du goût et du sens commun à plaisir, doit trouver que les représentations du Champ-de-Mars, toutes imprégnées de couleur locale, manquent absolument de décors et de feux de Bengale. — Il n'y a dans ce côté de la question qu'un problème de coffre-fort. On me permettra de l'abandonner.

La vérité est que, tel qu'il est, ce spectacle me semble admirablement conçu, pour la plus grande joie de l'artiste et du chercheur. C'est un coin de l'Orient, dans toute sa sincérité naïve et colorée, qu'on nous apporte sous les yeux, en plein Paris. Voici les toiles de Gérôme qui s'animent! Et je vous promets sur tout cela de splendides feuilletons : les Gautier et les Saint-Victor n'ont point encore, grâce au ciel, cassé leur palette.

Les tam-tams tonnent, les castagnettes claquent; des nègres se trémoussent lourdement; puis ce sont des almées, avec leur danse bizarre et monotone, où les pieds presque inactifs laissent aux seins et aux hanches le soin de scander, en ondulations tantôt lentes, tantôt précipitées, le rhythme de l'orchestre ; au bout de leurs mains ondoient deux foulards, qui s'emmêlent en un double cercle décrit par chacun des bras. — Et elles vont ainsi toujours, ces femmes aux prunelles de feu, toujours, jusqu'à ce que le maître satisfait vienne leur appliquer aux tempes et aux joues autant de piécettes d'or et d'argent qu'elles peuvent en maintenir, sans en laisser choir une seule : — c'est le prix de leur fatigue.

La seconde partie du programme, à laquelle j'ai d'ailleurs hâte d'arriver, comprend les exercices des Aïssaoui. On sait l'origine de cette secte. Il n'est pas de Dictionnaire de la conversation ou de Voyage autour du monde, où l'on ne trouve là-dessus tous les renseignements désirables. Aussi me contenterai-je de rappeler simplement que cette antique confrérie prétend arriver à l'insensibilité complète par l'exaltation religieuse. Ils vont, démontrant qu'à ses fidèles Mahomet fait cette grâce de supprimer la douleur, et c'est là sans doute une des ressources les plus précieuses de la propagande islamique. En fait, leurs expériences sont de nature, je le répète, à convaincre profondément toute imagination un peu docile. Jugez-en par le simple compte-rendu que voici :

La toile se lève : Toute la tribu, accroupie sur ses talons, forme, au fond du théâtre, deux rangées de types divers du plus étrange aspect. A gauche du spectateur, trois musiciens, armés de sortes de tambours de basque, grands comme des cribles, commencent à frapper du poing sur la peau bien tendue. C'est un son sec et sourd, d'un mode burlesque, auquel bientôt se mêlent les voix. Puis la complainte, lente d'abord, s'accélère peu à peu. Les corps se balancent, les têtes ondulent, suivant les progressions de la mesure. Tout à coup se détache du groupe un Aïssaoui, qui se met, avec de petits cris rauques et inarticulés, à gambader par toute la scène, en marquant de la tête, des bras et des jambes, le rhythme de la mélopée. Ses longs cheveux dénoués flottent sur ses épaules et masquent son visage. Les tambourins et les voix précipitent le bruit dans un *crescendo* sans fin, et l'homme va, se démenant toujours, et toujours de plus en plus vite, jusqu'à ce que, le front baigné de sueur, les yeux farouches, il s'arrête, anhélant, épuisé, ivre... L'œuvre préparatoire est accomplie; la surexcitation touche à son comble; le Dieu est descendu; l'insensibilité est censée complète.

C'est alors qu'on le voit croquer à belles dents, tantôt de brûlants débris de verres de lampe, tantôt une feuille de cactus, tartine-pelote où la nature a planté des aiguilles, pointes en l'air.....

L'un mâche des charbons incandescents ; l'autre passe ses mains sur un fer rouge, qu'il lèche ensuite à deux ou trois reprises différentes, en faisant je ne sais quelles affreuses grimaces de satisfaction....

Celui-ci allume un morceau d'étoupe, et promène lentement ses bras d'abord, son menton ensuite, sur la flamme large et claire qu'il finit par avaler. Cet autre se coule, reins nus, dans le nœud ouvert d'un câble, dont chaque bout se garnit d'une vingtaine d'hommes, qui tirent de tous leurs jarrets et de tous leurs bras; quand le maximum de tension est atteint, l'Aïssaoui fait le moulinet dans ce douloureux trapèze...

Un dernier survient qui, sur la lame d'un sabre parfaitement aiguisé, monte d'abord, pieds nus ; puis, il y appuie le ventre et se ploie en deux, comme un linge sur une corde ; le sillon, creusé par la lame dans les chairs qu'il offre, est d'une telle profondeur, que s'il allait à cinq centimètres au delà, le corps tomberait en deux morceaux ! Cela fait, notre homme se fiche une lardoire dans la langue ; percée d'outre en outre, elle reste pendante hors des lèvres, incapable de tout recul, grâce à cette clavette insensée.

Enfin, pour terminer d'une façon plus terrifiante — et plus hideuse encore, — ce même Arabe s'enfonce sous l'arcade sourcillière le bout d'une sorte de longue vrille, munie à son extrémité supérieure d'une lourde pomme; puis il imprime à l'outil un rapide mouvement giratoire; la pointe semble pénétrer, et le spectateur épouvanté voit l'œil sortir peu à peu de l'orbite, jusqu'à ce que toute trace de paupière ait disparu de ses contours !...

Outre les aimables distractions que je viens de narrer à la hâte, ces messieurs s'adonnent volontiers à quelques bizarreries dont je ne puis parler sciemment, ne les ayant pas vues. Au reste, rien n'à présent ne m'étonnerait de leur part. On me dit qu'ils se cravatent de serpents et se repaissent de scorpions; je le crois sans peine. Affirmez-moi qu'ils se dévissent la tête tous les matins pour se démêler plus aisément les cheveux, et j'y regarderai à deux fois avant de vous démentir. De pareils gaillards sont capables de tout.

JULES DEMENTHE.

LA DISTRIBUTION DES RÉCOMPENSES

(QUATRIÈME ARTICLE.)

Nous espérons que nos lecteurs ne se seront pas égarés dans le labyrinthe où nous essayons de les guider. Après avoir publié la liste exacte des grands prix et des promotions diverses dans l'ordre de la Légion d'honneur, — pour cause d'Exposition universelle, — nous avons donné une première liste des médailles d'or, décernées aux 39 classes, renfermées dans les quatre premiers groupes. Nous continuons l'appel des lauréats honorés de la même distinction :

GROUPE V

Produits bruts et ouvrés des industries extractives.

CLASSE 40.

PRODUITS DE L'EXPLOITATION DES MINES ET DE LA MÉTALLURGIE.

Société anonyme de Châtillon et Commentry. Paris. — Fers, tôles, fers blancs, plaques de blindage, rails, acier Bessemer. — France.
Laveissière et fils. Paris. — Cuivres, laiton, plomb, etc. — France.
Brown. Scheffield. — Fers et aciers. — Grande-Bretagne.
De Dietrich et Cⁱᵉ. Niederbronn. — Bandages, roues, tôles, fontes de moulage, acier Bessemer. — France.
Estivant frères. Givet. — Cuivres et laitons. — France.
Société des aciéries de Bochum. — Produits divers en acier, cloches, roues, etc. — Prusse.
Société des mines et usines de Hoerde. — Fontes, fers et aciers.— Prusse.
Paul Demidoff. Nijnétaguilsk. — Fers et cuivres, minerais divers. — Russie.
Johnson Matthey et Cⁱᵉ. Londres. — Métaux précieux. — Grande-Bretagne.
Coulaux et Cⁱᵉ. Molsheim. — Scies, outils, faux, armes blanches et armes à feu. — France.
Verdié et Cⁱᵉ. Firminy. — Aciers fondus. — France.
Dorian, Holtzer et Cⁱᵉ. Unieux, Pont-Salomon et Rià. — Fontes, aciers, faux et faucilles. — France.
Marrel frères. Rive-de-Gier. — Pièces de forge. — France.
Société du Phénix. Laar. — Fontes, fers et produits divers. — Prusse.
Société de la Vieille-Montagne. Paris et Liége. — Zinc. — France et Belgique.
Baron de Pomarao. San-Domingo. — Pyrites de cuivre. — Portugal.
Usine de Fagorsta. Norberg. — Fontes, fers et cuivres. Outils en acier Bessemer. — Suède.
Œscher, Mesdach et Cⁱᵉ. Paris. — Cuivre, laiton, plomb, argent, monnaies de bronze. — France.
Delloye Mathieu. Huy. — Tôles. — Belgique.
Société anonyme des forges d'Audincourt. Paris. — Fontes, fers, tôles. — France.
Forges de Bowling. Bowling. — Fers et cuivres. — Grande-Bretagne.
Borsig. Berlin. — Fers et cuivres. — Prusse.
Oudry. Paris. — Galvanoplastie. — France.
Houillères de la Loire (exposition collective). Saint-Etienne. — Houilles, cokes et produits dérivés. — France.
Barrow. Alverston. — Fontes, fers et cuivres. — Grande-Bretagne.
Létrange et Cⁱᵉ. Paris. — Cuivres, plomb, zinc. — France.
Morin. Paris. — Produits en aluminium et bronze d'aluminium. — France.
Compagnie de Villefort et Vialas. Paris. — Plomb, argent, minerais. — France.
Gouvernement du Chili. — Minerais de cuivre et d'argent et produits divers (cl. 41, 43 et 46). — Chili.
Société A. d'Imphy Saint-Seurin. Paris. — Acier Bessemer. — France.
F. de Mayr. Leoben. — Fonte, fer et acier. — Autriche.
Mines et usines de Dannemora. Minerais et fers de Suède. — Suède.
Compagnie de Low Moor. Bradford. — Minerais, fers forgés. — Grande-Bretagne.
Compagnie de Lilleshall. Shiffnall. — Houille, minerais, fers. — Grande-Bretagne.

E. Garnier. Paris. — Cuivre, laiton, zinc. — France.
Les ingénieurs des mines d'Espagne. Madrid. — Collection de minéraux et minerais. — Espagne.
Commission de la Nouvelle-Galles du Sud. — Minéraux et minerais divers. — Colonies anglaises.
Alibert. Mont Batougol. — Graphites de Sibérie. — Russie.
Société pour l'exploitation des schistes. Mansfeld. — Minerais et cuivres. — Prusse.
Peugeot Jackson. Pont-de-Roide. — Quincaillerie, aciers tréfilés. — France.
Prince de Schwartzemberg. Murau et Schwartzemberg. — Fers, aciers divers et graphite. — Autriche.
Burys et Cⁱᵉ. Sheffield. — Aciers, outils, limes. — Grande-Bretagne.
Mouchel. L'Aigle. — Cuivres et laitons. — France.
Société de Monkbridge. Leeds — Pièces en acier, tôles. — Grande-Bretagne.
W. D. Walbridge. Idaho. — Minerais d'or, d'argent, d'étain, etc. — Etats-Unis.
A. Paschkoff. Bogoïavlonsk. — Minerais, cuivres. — Russie.
Société A. de Montataire. Paris. — Tôles et fers blancs. — France.
Société A. de Chatelineau, Marcinelle et Couillet. Couillet. — Fers marchands. — Belgique.
Dupont et Dreyfus. Ars. — Fers spéciaux. — France.
Roswag. Schlestadt. — Toiles métalliques. — France.
Ménans et Cⁱᵉ. Fraisans. — Minerais, fers, tôles, etc. — France.
J.-P. Whitney. Boston. — Minerais d'argent du Colorado. — Etats-Unis.
Karcher et Westermann. Ars. — Fers, tôles, clouterie, fer battu. — France.
Viellard Migeon et Cⁱᵉ. Grandvillars. — Vis à bois, boulons. — France.
De Prunes. Plombières. Taillanderie, quincaillerie, fer battu. — France.
Société du Bleyberg. Montzen. — Zinc, plomb et argent. — Belgique.
Boigues, Rambourg et Cⁱᵉ. Paris. — Fontes moulées, fils de fer, pièces de forge. — France.
Société anonyme de Denain et Anzin. Denain. — Fers spéciaux, etc. — France.
Société anonyme de La Providence. Hautmont. — Profils de fers spéciaux, roues. — France.
Pinar et Cⁱᵉ. Marquise. — Fontes moulées. — France.
Société anonyme des hauts-fourneaux de Maubeuge. — Minerais, fontes et fers. — France.
Fouquières. Paris. — Galvanoplastie. — France.
Ville. Alger. — Minéraux et cartes. — France.
Turton et fils. Sheffield. — Aciers, outils, limes. — Grande-Bretagne.
Haucisen et fils. Stuttgard. — Faux. — Wurtemberg.
Mannesmann. Remscheid. — Aciers, limes. — Prusse.
Christophe Weinmeister. Wasserleit. Faux de Styrie. — Autriche.
Hulin. Au château de Richelieu. — Bronzes et brocart français. — France.
Mather et fils. Toulouse. — Cuivres laminés. — France.
Société anonyme de Terre-Noire la Voulte et Bességes. Lyon. — Fers et aciers Bessemer. — France.
Gouvernement de la Confédération argentine. — Minerais d'or, d'argent, de cuivre, et produits divers. (cl. 41, 43, 44 et 46.) — Confédération argentine.
Gouvernement des Etats-Unis de Venezuela. — Minerais d'or et de cuivre, produits agricoles ou forestiers. (cl. 41, 43, 72.) — Venezuela.
Gouvernement de Roumanie. Buckarest. — Sels gemmes, produits forestiers. (cl. 41.) — Roumanie.
M. E. Coster. Amsterdam. — Diamants bruts et taillés. (cl. 36.) — Pays-Bas.
Félix Dehaynin. Paris. — Agglomérés. — France.
Domeiko. Valparaiso. — Etude de la Minéralogie du Chili. — Chili.

CLASSE 41.

PRODUITS DES EXPLOITATIONS ET DES INDUSTRIES FORESTIÈRES.

L'abbé Brunet. Québec. — Herbiers, dessins. — Colon. anglaises.

Province du Para et des Amazones (Comité provincial.) — Collection de gros échantillons de bois d'ébénisterie et de construction. — Brésil.
Industrie forestière de la Norwége. — Norwége.
Delarbre et Jacob. Paris. — Culture du chêne-liége. — France.
Besson, Locouturier et C°. Collo. — Echantillons de liéges. — Algérie.
Gouvernement du Paraguay. — Bois, produits agricoles, minéraux. (cl. 40-43.) — Paraguay.
S. A. le Bey de Tunis. — Liéges, produits agricoles. (cl. 43.) — Tunis.
Taché. Canada. — Collection des bois du Canada. — Colonies anglaises.
Bosch y Julia. Collection de produits forestiers. — Espagne.

CLASSE 42.
PRODUITS DE LA CHASSE, DE LA PÊCHE ET DES CUEILLETTES.

E. Verreaux. Paris. — Animaux empaillés— France.
De Clermont. — Poils de diverses natures. — France.
Ashermann. — Poils de diverses natures. — France.
Révillon père et fils. Paris. — Pelleteries et fourrures. — France.
Vieillard. Nouvelle-Calédonie. — Herbier de la colonie. — Colon. française.
Mamontoff frères. Moscou. — Crins et soies de porc. — Russie.
Lhuillier et Grebert. Paris. — Pelleteries et fourrures. — France.

CLASSE 43.
PRODUITS AGRICOLES NON ALIMENTAIRES DE FACILE CONSERVATION.

Société centrale d'agriculture de la Silésie. Breslau. — Prusse.
Godin ainé. Châtillon-sur-Seine. — Laines. — France.
Bohême et Moravie. — Exposition collective de laines. — Autriche.
Le général Girod (de l'Ain). Chevry. — Laines. — France.
Le baron de Maltzahn. Lenschow. — Laines. — Mecklenbourg.
Hongrie. — Exposition collective de laines. — Autriche.
Glinka. Sezawin. Gouvernement de Plock. — Laines. — Russie.
A. Philibert. Almanaï (gouvernement de Tauride) — Laines. — Russie.
Jean Dalle, cultivateur et fabricant. Bousbecque. — Lins bruts, rouis, tillés et peignés. — France.
Association agricole d'Ypres. — Lins bruts, rouis, tillés et peignés. — Belgique.
Compagnie française des produits agricoles. Bouffarik. — Lins en branche, rouis, tillés et peignés. — Algérie.
Calzoni. Bologne. — Chanvres. — Italie.
Léoni et Coblenz. Paris. — Chanvre brut, tillé et peigné. — France.
Conseil des colonies portugaises. — Collections agricoles. — Colonies portugaises.
Comité linier des Côtes-du-Nord. — Lins en branche, rouis, tillés et peignés, et produits de la Bretagne. — France.
Facchini frères. Bologne. — Chanvres bruts, tillés et peignés. — Italie.
L. Træger. Black-Haw-Point. — Cotons courte soie. — Etats-Unis.
Victor Meyer. Concordia. — Cotons courte soie. — Etats-Unis.
Masquelier fils et C°. — Saint-Denis du Sig. — Cotons longue soie en graines. — Algérie.
Towns. Brisbane-Queensland. — Cotons longue soie. — Colonies anglaises.
Partagas. Havane. — Cigares. — Colonies espagnoles.
Cabanas et Carbajal. Havane. — Cigares. — Colonies espagnoles.
Degerini-Nuti. Lucques. — Huile d'olive. — Italie.
Vilmorin-Andrieux. Paris. — Collection de semences. — France.
F. Sahut. Montpellier. — Collection de graines et de plantes. — France.
Despretz. Capelle. — Graines de betteraves à sucre. Grande production. — France.
C.-E. Binger Bainville-aux-Miroirs. — Fourrages. — France.
Municipalité de Spalt. — Houblons. — Bavière.
Société d'agriculture d'Arras. — Produits agricoles divers. — France.
Cornuau, préfet de la Somme. — Produits agricoles et cartes agronomiques. — France.
Institut agricole catalan de San-Isidoro. — Collection de produits agricoles. — Espagne.
Fiévot. Masny. — Collection de produits agricoles. — France.
Dantu-Dambricourt. Steenne. — Collection de produits agricoles. — France.

Pilat. Brebières. — Collection de produits agricoles. — France.
Bignon. Thenouille. — Collection de produits agricoles. — France.
Vandereolme. Rexpoëde. Collection de produits agricoles. — France.
Gustavo Hamoir. Saultain. — Collection de produits agricoles. — France.
Collections de produits agricoles, exposés sous le patronage du gouvernement ottoman. — Turquie.
Gouvernement de l'Uruguay. — Huiles, suifs, laines, produits divers. (Cl. 41, 43, 76). — Uruguay.
Gouvernement de l'Equateur. — Fibres textiles, cocons et produits minéraux et forestiers. (Cl. 40, 41). — Equateur.
Gouvernement de Bolivie. Substances colorantes et médicinales, produits agricoles ou minéraux. (Cl. 40, 44). — Bolivie.
Gouvernement de Costa-Rica. — Huiles, tabacs, produits agricoles, forestiers et minéraux (Cl. 40, 41, 72). — Costa-Rica.
Gouvernement de Nicaragua. — Huiles, tabacs, produits agricoles, forestiers et minéraux (Cl. 40, 41, 72). — Nicaragua.
Royaume de Siam. Cotons, tabacs, graines et produits divers. (Cl. 42 et 72). — Siam.
Gouvernement de Hawaï. — Cotons, fibres texiles, produits agricoles et forestiers. Cl. 41, 72). — Hawaï.
Gouvernement de Haïti. — Tabacs, fibres texiles, produits forestiers et agricoles. (Cl. 41, 72). — Haïti.
Faïk Bey (della Souda), pharmacien en chef du sultan. — Turquie.

CLASSE 44.
PRODUITS CHIMIQUES ET PHARMACEUTIQUES.

C. Allhuson et fils. Newcastle-sur-Tyne. — Industrie soudière et produits divers. — Grande-Bretagne.
Gossage et fils. Widnes. — Perfectionnements divers dans l'industrie soudière. — Grande-Bretagne.
Muspratt et fils. Liverpool. — Produits divers de l'industrie soudière. — Grande-Bretagne.
Tessié du Motay et Karcher. Metz. — Acide fluosilicique; application à la gravure sur verre et à l'extraction de la soude de la potasse. — France.
Perrot et ses fils et Olivier. Lyon et Avignon. — Industrie soudière et produits divers. — France.
Armet de Lisle et C°. Nogent-sur-Marne. — Sels de quinine. — France.
F. de Larderel. Livourne. — Acide borique. — Italie.
Etablissement de la soudière de Chauny. (Directeur : M. Uziglio).— Industrie soudière et produits divers. — France.
Compagnie Jarrow. South-Shields. — Industrie soudière et produits divers. — Grande-Bretagne.
C. Kestner. Thann. — Industrie soudière et produits divers. — France.
Saline et fabrique de Dienze. — Sel, industrie soudière, produits divers et soufre régénéré. — France.
Société autrichienne. Aussig-sur-Elbe. — Industrie soudière, produits divers et soufre régénéré. — Autriche.
Association des fabriques de produits chimiques. Manheim. — Industrie soudière et produits divers. — Bade.
Merle et C°. Alais. — Industrie soudière et produits divers. — France.
Administration des mines de Bouxwiller (Schattenmann, directeur). — Produits chimiques, prussiates et alun. — France.
Tissier ainé et fils. Le Conquet. — Soude de varechs, iode et produits divers. — France.
Frank. Stassfurt. — Sels de potasse et produits accessoires. — France.
Cournerie fils et C°. Cherbourg. — Soude de varechs et produits accessoires. — France.
Vorster et Grüneberg. Kalk, près Deutz.—Sels de potasse, engrais, minéraux, et substances diverses extraites des produits de la mine de Stassfurt. — Prusse.
Compagnie Parisienne d'éclairage et de chauffage par le gaz. — Produits des eaux ammoniacales; goudrons et ses dérivés. — France.
Bohringer et fils. Stuttgart. — Sels de quinine. — Wurtemberg.
Howards et fils. Strafford. — Sels de quinine. — Grande-Bretagne.
Fr. Jobst. Stuttgard. — Sels de quinine. — Wurtemberg.
E. Merck. Darmstadt. — Produits chimiques, sels de quinine, alcaloïdes. — Hesse.
Ch. Trommsdorff. Erfurth. —Produits chimiques divers. — Prusse.
John Casthelaz. Paris. — Produits chimiques, aniline, acide benzoïque. — France.

C. G. Hardi-Milori. Montreuil. — Couleurs diverses. — France.
H. Sielge. Stuttgart. — Couleurs diverses. — Wurtemberg.
Gautier-Bouchard. Paris. — Couleurs diverses et vernis. — France.
Jean Zeltner. Nuremberg. — Outremer. — Bavière.
Société de la Fuchsine (Guinon, directeur). Lyon. — Couleurs d'aniline. — France.
A. Gontard et Cⁱᵉ. Saint-Ouen. — Savons. — France.
Baron de Herbert. Klagenfurt. — Céruse. — Autriche.
Wagenmann, Seybel et Cⁱᵉ. Vienne. — Produits divers. — Autriche.
Leroy et Durand. Gentilly. — Bougies et Savons. — France.
Compagnie Price's Patent Candle. Londres. — Bougies, glycérine et savons. — Grande-Bretagne.
Société autrichienne de fabrication de bougies d'Apollon. Vienne. — Bougies, glycérine et savons. — Autriche.
Manufacture de produits stéariques. Gouda. — Bougies. — Pays-Bas.
Guibal et Cⁱᵉ. Paris. — Objets en caoutchouc. — France.
Rattier et Cⁱᵉ. Paris. — Objets en caoutchouc. — France.
Aubert, Gérard et Cⁱᵉ. Paris et Harbourg. — Objets en caoutchouc. — France et Prusse.
J. N. Reitnoffer. Vienne. — Objets en caoutchouc. — Autriche.
Hutchinson, Poisnel et Cⁱᵉ. Paris. — Objets en caoutchouc.
R. Knosp. Stuttgart. — Couleurs d'aniline. — Wurtemberg.
Meister-Lucius et Cⁱᵉ. Hoechst. — Couleurs d'aniline. — Prusse.
Roulet et Chaponnière. Marseille. — Savons et huiles. — France.
Cogniet, Maréchal et Cⁱᵉ. Nanterre. — Bougies de paraffine. — France.
G. Wagenmann. Vienne. — Bougies de paraffine. — Autriche.
E. Deis. Paris. — Sulfure de carbone, huiles et graisses. — France.
B. Hübner. Zeitz. — Bougies de paraffine. — Prusse.
J. Young. Bathgate. — Bougies de paraffine, huiles. — Grande-Bretagne.
Cooppal et Cⁱᵉ. Wetteren. — Poudres de guerre. — Belgique.
H. Arnavon. Marseille. — Savons. — France.
C. Roux fils. Marseille. — Savons. — France.
Poirrier et Chappat fils. Paris. — Invention et fabrication de couleurs d'aniline, etc. — France.
Th. Lefebvre et Cⁱᵉ. Lille. — Céruses. — France.
Ch. Camus et Cⁱᵉ. Ivry. — Distillation de bois, etc. — France.
Faulquier cadet et Cⁱᵉ. Montpellier. — Bougies, savons, cires. — France.
Lefebvre. Corbehem. — Sels de vinasse de betterave, sucre, alcool. France.
Gouvernement de San-Salvador. — Indigos et produits agricoles ou forestiers. (Cl. 41-43). — San-Salvador.
Gouvernement du Pérou. — Nitrates et borates naturels, guano, produits agricoles (cl. 43). — Pérou.
Girard et Delaire. Paris. — Découverte de couleurs d'aniline. — France.
Coupier. Poissy. — Inventeur de couleurs d'aniline. — France.
Ch. Lauth. Paris. — Inventeur de couleurs d'aniline. — France.
Nicholson. Londres. — Inventeur de la crisaniline. — Grande-Bretagne.
Tildmann. — Inventeur de couleurs d'aniline.
Schutzemberger. — Procédé d'extraction de l'alizarine. — France.

CLASSE 45.

SPÉCIMENS DES PROCÉDÉS CHIMIQUES DE BLANCHIMENT, DE TEINTURE, D'IMPRESSION ET D'APPRÊT.

Brunet-Lecomte et Cⁱᵉ. Bourgoin. — Impressions sur chaîne soie. — France.
Descat frères. Roubaix. — Tissus de laine teints en toutes couleurs. — France.
Aug. Rouquès. Clichy-la-Garenne. — Tissus de laine teints en toutes couleurs. — France.
Guillaume père et fils. Saint-Denis. — Tissus de laine imprimés en toutes couleurs. — France.
Wulvéryck. Paris. — Châles imprimés. — France.
Egg, Ziegler-Greuter et Cⁱᵉ. Wintertur et Islikon. — Tissus de coton imprimés (rouge d'Andrinople). — Suisse.
Tschudy et Cⁱᵉ. Schwanden. — Tissus de coton imprimés (rouge d'Andrinople). — Suisse.
Guinon, Marnas et Bonnet. Lyon. — Fils de soie teints en couleur. — France.
Gillet-Pierron. Lyon. — Fils de soie teints en noir. — France.
François Leitenberger. Cosmanos. — Tissus de coton imprimés. — Autriche.
Kœchlin-Baumgartner. Lœrach. — Tissus de coton imprimés et châles. — Bade.
Louis Noizette. — Tissus de laine, teints en toutes couleurs. — France.

CLASSE 46.

CUIRS ET PEAUX.

Houette et Cⁱᵉ. — Cuirs vernis. — France.
Mayer, Michel et Deninger. Mayence. — Maroquins. — Hesse.
Bayvet frères. Paris. — Maroquins. — France.
Ogerau frères. Paris. — Veaux cirés. — France.
Schwarzmann. Munich. — Veaux mégissés. — Bavière.
Durand frères. Paris. — Cuirs et veaux. — France.
Cornelius Heyl. Worms. — Veaux vernis. — Hesse.
J.J. Mercier. Lausanne. — Cuirs, veaux. — Suisse.
Jullien. Marseille. — Maroquins. — France.
Donau et fils. Givet. — Cuirs, vaches. — France.
Fortin et Cⁱᵉ. Paris. — Chevreaux mégissés. — France.
Gallien et Cⁱᵉ. Longjumeau. — Cuirs. — France.
Couillard et Vitet. Pont-Audemer. — Cuirs tannés, hongroyés. — France.
Les fils de Herrenschmidt. Strasbourg. — Cuirs forts. — France.
Placide Pettereau. Château-Renault. — Cuirs. — France.

GROUPE VI.

Instruments et procédés des arts usuels.

CLASSE 47.

MATÉRIEL ET PROCÉDÉS DE L'EXPLOITATION DES MINES ET DE LA MÉTALLURGIE.

P. de Rittinger. Vienne. — Atlas de dessins concernant la préparation mécanique des minerais. — Autriche.
Degousée et Laurent. Paris. — Appareils et outils de sondage. — France.
Dru frères. Paris. — Appareils et outils de sondage. — France.
Comité des Houillères du bassin de la Loire : Mines de la Loire, de Saint-Etienne, de Beaubrun, de Firminy, de Montrambert, de Rive-de-Gier, de Saint-Chamond, de la Chazotte, du Montcel, de Ville-Bœuf, etc. — Exploitation de mines. — France.
Compagnie des Mines de la Grand'Combe. Paris. — Exploitation de mines. — France.
Compagnie anonyme des Forges de Châtillon et Commentry. Paris. — Exploitation de mines. — France.
Société houillère des mines d'Anzin. Anzin. Laveuse mécanique. Exploitation de mines. — France.
Compagnie anonyme des Houillères de la Chazotte. Paris. — Laveurs, cribleurs, machine à agglomérer. — France.
L.-A. Quillacq. Anzin. — Machines d'extraction, de ventilation et d'épuisement. — France.
Compagnie de Fives-Lille, et Huet et Geyler. Paris. — Appareils pour la préparation mécanique des minerais. — France.

CLASSE 48.

MATÉRIEL ET PROCÉDÉS DES EXPLOITATIONS RURALES ET FORESTIÈRES.

J. et F. Howard. Bedford. — Charrues ; machines agricoles diverses. — Grande-Bretagne.
Albaret et Cⁱᵉ. Liancourt. — Locomotive routière ; machines agricoles. — France.
Clayton Shuttleworth et Cⁱᵉ. Lincoln. — Locomobiles ; locomotives routières ; batteuses. — Grande-Bretagne.
J. Fowler et Cⁱᵉ. Londres. — Charrue à vapeur. — Grande-Bretagne.
R. Garrett et fils. Leiston Works. — Locomobile ; machines agricoles. — Grande-Bretagne.
C.H. Mac-Cormick. Chicago. — Faucheuses et moissonneuses. — Etats-Unis.
Ransomes et Sims. Ipswich. — Locomobile, machines agricoles. — Grande-Bretagne.
W.A. Wood Hoosick Falls. New-York. — Faucheuses et moissonneuses. — Etats-Unis.
H.F. Eckert. Berlin. — Machines agricoles. — Prusse.
C. Gérard. Vierzon. — Manèges, locomobiles, batteuses. — France.
Usine d'Œfverrum. Atvidaberg. — Machines agricoles. — Suède.
J. Pinet fils. Abilly. — Manèges, machines à battre. — France.
Cumming. Orléans. — Locomobile, machines agricoles. — France.
F.R. Lotz fils aîné. — Nantes. — Locomotive routière, charrue à vapeur. — France.
R. Hornsby et fils. Grantham. — Locomobile, batteuse, moissonneuse. — Grande-Bretagne.

CLASSE 49.

ENGINS ET INSTRUMENTS DE LA CHASSE, DE LA PÊCHE ET DES CUEILLETTES.

Rouquayrol - Denayrouze. Paris. — Appareils de plongeurs. — France.

CLASSE 50.

MATÉRIEL ET PROCÉDÉS DES USINES AGRICOLES ET DES INDUSTRIES ALIMENTAIRES.

J.-F. Cail et C°. Paris. — Machines et appareils pour sucreries. — France.
Savalle fils et C°. Paris. — Appareils à distiller et à rectifier. — France.
F. Carré. Paris. — Appareils pour la production de la glace. — France.

CLASSE 51.

MATÉRIEL DES ARTS CHIMIQUES, DE LA PHARMACIE ET DE LA TANNERIE.

C. Guibal et C°. Paris. — Traitement du caoutchouc. — France.
Aubert, Gérard et C°. Paris. — Traitement du caoutchouc. — France.
Johnson Matthey et C°. Londres. — Traitement du platine. — Grande-Bretagne.
Morane frères. Paris. — Machines et appareils pour stéarineries. — France.

CLASSE 52.

MOTEURS, GÉNÉRATEURS ET APPAREILS MÉCANIQUES SPÉCIALEMENT AFFECTÉS AUX BESOINS DE L'EXPOSITION.

Lecouteux. Paris. — Machine à vapeur verticale. — France.
Houget et Teston, à Verviers, et Demeuse, Houget et C°, à Aix-la-Chapelle. — Machines à vapeur horizontales. — Belgique.
P. Boyer. Lille. — Machine à vapeur horizontale. — France.
Thomas et T. Powel. Rouen. — Machines à vapeur verticales. — France.
Le Gavrian et fils. Lille. — Machine à vapeur horizontale. — France.
J. J. Rieter et C°. Winterthur. — Fabrication de câbles pour transmissions télodynamiques. — Suisse.

CLASSE 53.

MACHINES ET APPAREILS DE LA MÉCANIQUE GÉNÉRALE.

Corliss Steam Engine Company. — Machine à vapeur. — Etats-Unis.
C° de Fives-Lille. Paris. — Machine à vapeur. — France.
Société John Cockerill. Seraing. — Machine soufflante. — Belgique.
Merryweather et fils. Londres. — Pompes à incendie à vapeur. — Grande-Bretagne.
E. Bourdon. Paris. — Machines à vapeur, manomètres. — France.
A. Clair. Paris. — Modèles de machines et dynamomètres. — France.
A. Taurines. Paris. — Dynamomètres et bascules. — France.
N.-A. Otto et E. Langen. Cologne. — Machine à gaz. — Prusse.
Brault et Bethouart. Chartres. — Turbines. — France.
C.-L. Cavels. Gand. — Machines à vapeur. — Belgique.
Sulzer frères. Winterthur. — Machine à vapeur. — Suisse.
Giffard. — Injecteurs. — France.

CLASSE 54.

MACHINES-OUTILS.

J. Zimmermann. Chemnitz. — Machines-outils pour le travail du fer et du bois. — Saxe royale.
W. Sellers et C°. Philadelphie. — Machines-outils. — Etats-Unis.
Sharp, Stewart et C°. Manchester. — Machines-outils. — Grande-Bretagne.
F.-C. Kreutzberger. Puteaux. — Machines pour la fabrication des armes. — France.
Compagnie anonyme des chantiers et ateliers de l'Océan. Paris. — Machines-outils. — France.
J. Ducommun et C°. Mulhouse. — Machines-outils. — France.
A. Colmant. Paris. — Tour universel de précision. — France.
Varall, Elwell et Poulot. Paris. — Machines à travailler les métaux. — France.
Shepherd, Hill et C°. Leeds. — Machines-outils. — Grande-Bretagne.

CLASSE 55.

MATÉRIEL ET PROCÉDÉS DU FILAGE ET DE LA CORDERIE.

S. Lawson et fils. Leeds. — Machines pour la filature du lin. — Grande-Bretagne.
Platt frères et C°. Oldham. — Machines pour la filature du coton — Grande-Bretagne.
R. Hartmann. Chemnitz. — Machines pour la filature de la laine et du lin. — Saxe royale.
Stehelin et C°. Bitschwiller. — Machines pour la filature de la laine et du coton. — France.
C. Honegger. Ruti. — Machine à assortir les fils de soie. — Suisse.
F. Besnard et Genest. Angers. — Câbles et cordages. — France.

CLASSE 56.

MATÉRIEL ET PROCÉDÉS DU TISSAGE.

E. Buxtorf. Troyes. — Métiers à tricot. — France.
Howard et Bullough. Accrington. — Métier à tisser. — Grande-Bretagne.
J. Leeming et fils. Bradford. — Métier à battant brocheur automatique. — Grande-Bretagne.
G. Hodgson. Bradford. — Métier à boîtes indépendantes. — Grande-Bretagne.
N. Berthelot et C°. Troyes. — Métiers à tricot — France.

CLASSE 57.

MATÉRIEL ET PROCÉDÉS DE LA COUTURE ET DE LA CONFECTION DES VÊTEMENTS.

S. Dupuis et Duméry. Paris. — Fabrication de chaussures à vis. — France.
Weeler et Wilson. New-York. — Machine à coudre, à faire les boutonnières. — Etats-Unis.
Elias Howe Junior. New-York. — Promoteur de la machine à coudre. — Etats-Unis.

CLASSE 58.

MATÉRIEL ET PROCÉDÉS DE LA CONFECTION DES OBJETS DE MOBILIER ET D'HABITATION.

J.-L. Perin. Paris. — Scies à ruban; machine à faire les moulures. — France.
B. Barrère et Caussade. Paris. — Machine à graver. — France.
C.-B. Roger et C°. — Machines à travailler le bois. — Etats-Unis.

CLASSE 59.

MATÉRIEL ET PROCÉDÉS DE LA PAPETERIE, DES TEINTURES ET DES IMPRESSIONS.

A.-B. Dutartre. France. — Presses typographiques. — France.
Kœnig et Bauer. Oberzell. — Presses typographiques. — Bavière.
Dulos. Paris. — Procédés de gravure. — France.
G. Derriey. Paris. — Machine à numéroter les billets de banque. — France.
H. Vœlter et Decker frères et C°. Cannstatt. — Machines à préparer la pâte de bois pour la fabrication du papier. — Wurtemberg.
E. Lecoq. Paris. — Machines à imprimer les billets de chemin de fer; machines à numéroter. — France.
P. Alauzet. Paris. — Presses typographiques. — France.
Ilte Marinoni. Paris. — Presses typographiques. — France.
Perreau et C°. Paris. — Presses typographiques. — France.

CLASSE 60.

MACHINES, INSTRUMENTS ET PROCÉDÉS USITÉS DANS DIVERS TRAVAUX.

P. Wehls. New-York. — Machine à dresser les formes d'imprimerie. — Etats-Unis.

CLASSE 61.

CARROSSERIE ET CHARRONNAGE.

Belvalette frères. Paris. — Voitures. — France.
T. Peters et fils. Londres. — Voitures. — Grande-Bretagne.
Compagnie générale des omnibus. Paris. — Omnibus. — France.
J.-G. Ehrler. Paris. — Voitures. — France.

CLASSE 62.

BOURRELLERIE ET SELLERIE.

J. Rodriguez-Zurdo. Madrid. — Harnais, selles. — Espagne.
J.-J. Roduwart. Paris. — Harnais, selles. — France.

CLASSE 63.

MATÉRIEL DES CHEMINS DE FER.

Compagnie du chemin de fer du Nord. Paris. — Dispositions des voies aux bifurcations de la Chapelle. — France.

A. Borsig. Berlin. — Locomotive et tender. — Prusse.
L. Arbel, Déflassieux frères et Peillon. Rive-de-Gier. — Roues en fer forgé. — France.
Compagnie du chemin de fer de Paris à Orléans avec ses prolongements. Paris. — Locomotives, voitures et pièces diverses. — France.
Compagnie des chemins de fer de l'Est. Paris. — Locomotives, wagons, voitures et appareils de la voie. — France.
Compagnie du chemin de fer du Midi. Paris. — Locomotives, voitures et appareils de la voie. — France.
Compagnie du chemin de fer de Paris à Lyon et à la Méditerranée. Paris. — Locomotive, wagons, grue et plaque tournante. — France.
Compagnie belge pour la construction de machines et de matériel de chemin de fer. Molenbeek-Saint-Jean-lez-Bruxelles. — Locomotive, voitures, wagons et grue roulante. — Belgique.
Société John Cockerill. Seraing. — Locomotive. — Belgique.
Société anonyme de Marcinel Couillet. Couillet. — Locomotive. — Belgique.
Société de Saint-Léonard. Liège. — Locomotive et tender. — Belgique.
Ateliers de construction de machines d'Esslingen. — Locomotive. — Wurtemberg.
G. Krauss. Munich. — Locomotive-tender. — Bavière.
G. Sigl. Vienne. — Locomotive. — Autriche.
Société I.-R. autrichienne des chemins de fer de l'Etat. Vienne. — Locomotive. — Autriche.
Grant's locomotive Works. Patterson. — Locomotive et tender. — Etats-Unis.
Kitson et Cº. Leeds. — Locomotive. — Grande-Bretagne.
R. Stephenson et Cº. Newcastle. — Locomotive. — Grande-Bretagne.
Cail et Cº de Fives-Lille (en participation). Paris. — Locomotives, roues, pièces et appareils divers de forge, etc. — France.
Schneider et Cº. Creusot. — Locomotives. — France.
Saxby et Farmer. Londres. — Groupement des manœuvres des aiguilles et des signaux. — Grande-Bretagne.

CLASSE 64.
MATÉRIEL ET PROCÉDÉS DE LA TÉLÉGRAPHIE.

Digney frères et Cº. — Appareils télégraphiques. — France.
Rattier et Cº. Paris. — Câbles télégraphiques. — France.
W. Hooper. Londres.—Câbles télégraphiques.—Grande-Bretagne.
J. Caselli. Paris. — Télégraphe autographique. — France.
L. Guyot d'Arlincourt. Paris. — Appareil télégraphique imprimeur. — France.

CLASSE 65.
MATÉRIEL ET PROCÉDÉS DU GÉNIE CIVIL, DES TRAVAUX PUBLICS ET DE L'ARCHITECTURE.

A. Castor. Paris. — Matériel de travaux publics. — France.
G. Martin. Paris. — Ponts métalliques. — France.
Schneider et Cº. Creusot. — Ponts métalliques. — France.
Cail et Cº, et Compagnie de Fives-Lille. Paris. — Ponts métalliques. — France.
Minton, Hollinst et Cº. Londres. — Poteries. — Grande-Bretagne.

Chance frères et Cº. Birmingham. — Appareils de phares. — Grande-Bretagne.
Henry-Lepaute. Paris. — Appareils de phares. — France.
L. Sautters et Cº. Paris. — Appareils de phares. — France.
Direction des chemins de fer du Palatinat Ludwigshafen. — Ponts de bateaux sur le Rhin pour chemins de fer. — Bavière.
Vve et héritiers Joly. Argenteuil. — Constructions en fer. — France.
Rigolet. Paris. — Constructions en fer. — France.
Direction royale du chemin de fer de Westphalie. Berlin. — Ponts métalliques. — Prusse.
Demarle et Cº. Boulogne-sur-Mer. — Ciments. — France.
H. Drasche. Vienne. — Terres cuites. — Autriche.
A. Fortin et E. Hermann. — Distribution d'eau. — France.
Neustadt. Paris. — Appareils élévatoires. — France.
Monduit et Bechet. Paris. — Cuivres et plombs repoussés. — France.
Boric. Paris. — Briques creuses. — France.

CLASSE 66.
MATÉRIEL DE LA NAVIGATION ET DU SAUVETAGE.

Schneider et Cº. Creusot. — Machines marines. — France.
Laird frères. Birkenhead. — Modèles de navires. — Grande-Bretagne.
Société des chantiers et ateliers de l'Océan. Paris. — Modèles de navires et machines à vapeur. — France.
Maudslay fils et Field. Londres. — Modèles de machines. — Grande-Bretagne.
Cº Thames Irons Works. Londres. — Modèles de navires. — Grande-Bretagne.
Compagnie générale transatlantique. Paris. — Paquebots transatlantiques. — France.
Randolph Elderg et Cº. Glasgow. — Modèles de navires et de machines. — Grande-Bretagne.
Samuda frères. Londres. — Modèles de navires. — Grande-Bretagne.
Société centrale de sauvetage des naufragés. Paris. — Canots et appareils de sauvetage. — France.
Humphryt et Fennant. Londres. — Modèles de machines. — Grande-Bretagne.
Edwin Clark. Londres. — Modèle de bassin de radoub. — Grande-Bretagne.
F.-L. Roux. Toulon. — Plaques de fer doublées de cuivre. — France.

Impossible d'aller plus loin. L'haleine et l'espace nous manquent. Jamais on n'a vu autant de médailles d'or. Nous compléterons pourtant cette liste dans notre prochain numéro ; nous en prenons l'engagement formel.

En attendant, nous donnons à nos lecteurs la gravure des coins qui ont été adoptés par la Commission Impériale, pour frapper ces médailles glorieuses. Nous croyons que le même type se reproduit sur l'argent et sur le bronze. Dans le cartouche resté vide, on écrit le nom de l'exposant. A tout prendre, cette décoration en vaut bien une autre.

G. RICHARD.

Types des Médailles décernées aux Lauréats de l'Exposition universelle.

LES MOTEURS A VAPEUR

DE L'EXPOSITION UNIVERSELLE

Les machines à vapeur datent de ce siècle, au moins si on veut les considérer au point de vue pratique, et ne faire remonter leur existence qu'à l'époque où l'on s'est familiarisé avec leur emploi. Ce n'est que depuis trente ans environ qu'elles rendent à l'industrie des services qui ont profondément modifié le mouvement commercial, et lui ont imprimé une impulsion que des siècles de progrès ordinaires auraient été impuissants à lui donner.

Leur origine remonte plus haut sans doute, mais les effets de la vapeur n'étaient guère l'objet, au dix-septième siècle, que d'expériences plus ou moins curieuses. Les Anciens eux-mêmes s'étaient rendu compte de la force expansive de la vapeur des liquides, mais sans songer à s'en rendre maîtres et à l'appliquer à leurs besoins.

Vers la fin du dix-huitième siècle, les premières machines à vapeur parurent en Angleterre et en Amérique. Mais alors, et bien plus tard encore, elles restèrent pour la foule un objet mystérieux, inspirant une sorte de terreur. Il est des campagnes françaises, éloignées des voies navigables et des lignes de fer, où l'on trouverait encore des exemples de cette frayeur superstitieuse. Cependant, la vapeur devient tous les jours plus populaire.

Il faut l'avouer; le jeu de ces énormes machines est presque vertigineux à contempler : Quand on voit se mouvoir ces roues gigantesques, ces tiges de fer que les bras de l'homme ne pourraient supporter, et qui se dandinent avec une grâce lourde et moelleuse ; quand les pistons essoufflés se soulèvent; quand les balanciers montent et descendent; quand les engins, les clavettes à jeu irrégulier se livrent à des mouvements automatiques presque inexplicables, on se sent troublé devant ces forces aveugles que l'esprit humain met en action, et qui parfois se révoltent contre leur maître. Ces forêts mouvantes de fer, de cuivre et d'acier, animées par un souffle irrésistible, sont des serviteurs farouches : on ne les gouverne qu'en tremblant devant eux. Un oubli, un malentendu, un feu trop vif, un manque d'eau, et les chaudières rugissantes volent en éclats, répandant autour d'elles la mort et la destruction.

Les accidents expliqués ne sont pas les plus redoutables. Ceux qui surviennent à l'improviste, alors que toutes les précautions sont prises, quand la marche mécanique des appareils est d'une parfaite régularité, épouvantent bien davantage. N'est-ce pas un terrible sujet de réflexions que ce qu'Ampère appelait « les caprices de la matière. » La matière capricieuse ! — Et comment expliquer autrement le phénomène des explosions, qui se produit presque toujours dans les basses pressions de deux à trois atmosphères, sur des chaudières qui supportent journellement des tensions doubles et triples? On est obligé, pour donner une raison, d'accuser l'électricité qui ne peut se défendre.

Mais nous ne voulons pas effrayer nos lecteurs. La construction des moteurs à vapeur a fait des progrès immenses; ils sont devenus à la fois plus simples et plus puissants. Ces locomotives qui passent comme l'éclair, avec le bruit de la foudre et presque sa rapidité, se laissent gouverner par la main d'un enfant.

Les machines à vapeur en général sont entrées dans la vie commune; leurs dimensions ont été considérablement réduites, relativement aux forces obtenues. Elles n'ont plus besoin de s'appuyer sur des bâtisses épaisses; elles se font aisément mobiles, et se plient à toutes les nécessités. Les moteurs mécaniques se sont répandus des grandes manufactures jusqu'aux moindres ateliers; ils fonctionnent sur nos routes et dans nos champs. A force de les voir, on s'est habitué à ces enfants du génie humain, laborieux, infatigables, et on a bien vite oublié les dangers qui les accompagnent.

Cette modification dans les idées des masses, jointe à l'intérêt que le public semble prendre à l'étude de ces forces, a décidé la Commission d'organisation de l'Exposition universelle à donner au service des machines la plus grande extension.

La forme circulaire du Palais du Champ-de-Mars, et les principes de classification, auxquels on ne voulait pas déroger, ont décidé de la plupart des dispositions adoptées.

On a divisé la galerie des machines en quinze zônes, correspondant à quinze centres de production de forces, répartis entre diverses nations, proportionnellement au nombre d'engins à desservir. C'est ainsi que la France a huit lots de forces, produites par des moteurs nationaux; l'Angleterre, la Prusse et la Belgique, chacune un lot, confié à leurs exposants; les Etats-Unis, l'Autriche, la Suisse, l'Allemagne du Sud, et celle du Nord, chacune un lot aussi, mais emprunté à des machines françaises.

Quant à la transmission du mouvement, l'avantage bien démontré des systèmes aériens, faciles à surveiller et à diriger, a engagé la Commission à établir, au centre de la galerie du travail, un double rang de colonnes de fonte, servant de supports à des arbres de couche horizontaux. Elles soutiennent également une plate-forme promenoir, où circulent les visiteurs, que n'effraient ni le sifflement strident de la vapeur, ni le grincement des roues dentées, ni le murmure des poulies tournant à toute vitesse.

Plusieurs machines motrices, appartenant à des exposants, font tourner les arbres de couche qui, à leur tour et à l'aide de courroies, mettent en mouvement les mécanismes de toute sorte, destinés à fonctionner sous les yeux du public.

Quelques exposants ne pouvant se servir des transmissions aériennes, il a fallu, sur quelques points seulement, se départir de la règle générale, et avoir recours à des courroies souterraines.

L'ensemble de la force déployée dans la sixième galerie s'élève au chiffre énorme de cinq cent quatre-vingt-deux chevaux; le service particulier de l'Exposition, comprenant les machines mises en mouvement dans les annexes, les services hydrauliques et les ventilateurs, porte la puissance développée à près de mille chevaux-vapeur.

Toute liberté ayant été laissée à chacun des fournisseurs de cette force motrice, pour le mode de production et de manifestation du mouvement, chacun d'eux a fait établir dans le parc un bâtiment spécial, dans lequel sont installées ses chaudières. Neuf de ces constructions, dont les cheminées, toutes de dessins différents, atteignent une hauteur de trente mètres, abritent ainsi douze grands générateurs. Nous donnons le dessin de l'un de ces pavillons, appartenant à MM. Farcot, dont les machines gouvernent les engins mécaniques des sections suisse, allemande et autrichienne.

Sans entrer dans le détail des dispositions nouvelles et perfectionnées, que présentent les appareils générateurs réunis au concours universel, nous constaterons deux faits principaux : l'application presque unanime du système tubulaire aux chaudières, et la disparition à peu près complète de la fumée, obtenue par divers constructeurs dans leurs appareils.

C'est ainsi que la chaudière de M. Meunier, de Lille, chaudière tubulaire à flamme directe, porte des tubes légèrement inclinés vers le foyer, situation qui facilite tout à la fois l'ascension du gaz et le nettoyage des tubes.

Le générateur Thomas et Laurens, également tubulaire, se compose de deux parties distinctes, indépendantes l'une de l'autre : la première est le vaporisateur, gros tube central de fort diamètre qu'occupe le foyer, et qui finit par une chambre, où les gaz, avant de passer dans les tubes, perdent leur partie grossière; la seconde est la chaudière proprement dite : ses tubes sont amovibles, ce qui rend plus facile leur nettoyage, et permet de remédier sur-le-champ aux fuites qui se produisent assez fréquemment dans les appareils tubulaires.

Grâce à la faible longueur et à la forte section de ses tubes, qui permettent à la flamme de les traverser sans s'éteindre, le générateur de M. Chevallier, de Lyon, utilise la plus grande partie du calorique développé, ce qui procure une économie notable de combustible à l'inventeur. En outre, l'eau d'alimentation, par son passage à l'intérieur de deux réservoirs spéciaux, placés sur la chaudière, s'échauffe notablement avant d'y pénétrer. Un autre appareil du même constructeur porte deux foyers distincts, placés à chacune des extrémités du générateur, disposition qui rend plus facile et plus régulier le travail des chauffeurs.

Les chaudières monumentales du *Friedland*, construites dans l'établissement impérial d'Indret, ne présentent pas de dispositions nouvelles. Ce sont des générateurs tubulaires, du type employé à bord des grands navires de l'Etat ou du commerce, destinés à produire en peu de temps une énorme quantité de vapeur. Ceux qui sont établis sur les berges de la Seine, pour alimenter d'eau le grand lac, se font remarquer par l'excellence et le fini du travail de la chaudronnerie.

L'emploi des appareils dont nous venons de parler s'étend chaque jour davantage, à cause du peu d'emplacement qu'ils exigent et de la grande surface de chauffe qu'ils renferment. Cependant il n'est pas général, et divers constructeurs sont restés fidèles aux chaudières à bouilleurs. Tels sont M. Roye, de Lille, qui expose une chaudière à deux bouilleurs et à foyer extérieur, avec grille fumivore ; MM. Powell, de Rouen, dont les foyers réalisent les conditions d'une fumivorité absolue ; les ingénieurs de l'usine de Groffenstaden, dont les générateurs présentent un remarquable système d'alimentation de la chaudière, au moyen de l'eau déjà échauffée, et débarrassée des matières salines, par son passage dans une série de tubes, qu'entourent et échauffent les produits gazeux de la combustion.

Cette promenade est loin d'être achevée; mais nous craignons de fatiguer nos lecteurs, en les entretenant plus longtemps de chaudières et de machines. Nous remettrons à un prochain numéro la suite de cette excursion dans le monde industriel.

PAUL LAURENCIN.

A l'Exposition : Jury du 96e groupe.

LE BRÉSIL

(TROISIÈME ARTICLE.)

IX

Dans une étude comme celle que nous offrons au public, il y a un écueil à éviter : la monotonie. L'homme spécial peut trouver un grand intérêt à ce que les choses lui soient décrites avec méthode; les gens du monde, au contraire, se fatigueront d'autant plus vite que l'auteur leur paraîtra plus didactique. Nous tâcherons, autant que possible, de nous maintenir dans un milieu intéressant : nous parlerons des productions brésiliennes, au fur et à mesure qu'elles se présenteront à nos yeux ou sous notre plume. Nous commencerons par le *matte*, boisson nationale du pays.

Les visiteurs du Palais du Champ de Mars ont pu remarquer, dans la section chilienne, un cavalier auquel une femme présente une sorte de boule de coco, de laquelle sort une tige d'argent : — c'est l'appareil qui sert à boire le *matte*.

C'est la boisson préférée par la plus grande partie des habitants de l'Amérique du Sud.

Le *matte* croît dans les bois du Rio-Grande du Sud et du Parana, sur les terrains bas et humides.

On en connaît deux variétés : l'une appelée *caamini*, et l'autre *caauana*; la première est la plus appréciée et est destinée de préférence à l'exportation.

Le *matte* a des propriétés toniques; il est salutaire dans les fièvres intermittentes, à cause de son principe amer, et renferme les mêmes éléments que le thé et le café.

Dans les provinces du sud de l'empire et dans les républiques d'origine espagnole, on prépare le *matte*, en jetant de l'eau bouillante dans une calebasse, qui contient cette herbe, mélangée avec une portion convenable de sucre; ailleurs, on fait infuser ses feuilles ou sa poudre dans une théière, comme le thé.

Le *matte* du Brésil s'exporte en quantité dans les républiques du Sud-Amérique.

L'exposition brésilienne présente, du reste, une collection curieuse de boissons et de liqueurs. Ses vins de vignes, produits de plants de Portugal, doivent se boire sur place et sont peu remarquables. — Mais, à côté de cela, on remarque des vins d'orange, d'ananas, de cajú, et toutes sortes d'eaux-de-vie et de liqueurs, imitations des liqueurs françaises.

Le vin de cajú, qui jouit d'une certaine popularité, se fabrique ainsi :

On met le suc du cajú à fermenter dans un vase; après huit à dix jours, on le verse dans des barils, contenant une proportion connue de miel, de sucre, et d'alcool de cajú. Deux mois après, on transvase le liquide, en y ajoutant encore de l'alcool. Ce procédé se répète six semaines après; on clarifie à la colle de poisson; on ajoute du jus de pruneaux, et on abandonne le mélange trois mois environ. Après ce délai, on clarifie de nouveau, et l'on met en bouteilles.

Cela peut être bon, mais cette préparation est assez compliquée.

X

A côté de cette collection de liquides, on en trouve d'autres très intéressantes, parmi lesquelles nous citerons celle de M. Théodore Peckolt. M. Peckolt est un chimiste, qui s'est donné la mission de réunir des spécimens des principes végétaux ou minéraux, pharmaceutiques, médicinaux et toxiques, qui forment une des richesses du Brésil. Il a établi son laboratoire dans les bois, et il est regrettable que le jury n'ait pas étudié ses produits avec plus de soin : ils valaient mieux qu'une médaille de bronze. On sait, en effet, que presque toute l'Europe tire le copahu et l'huile de ricin du Brésil. Ce dernier article, entre autres, est si abondant que, dans certaines parties de l'empire, les fermiers s'en servent pour l'éclairage.

Le Brésil a envoyé également un échantillon de ses eaux ferrugineuses, salines, thermales, sulfureuses et gazeuses.

Ce pays, admirablement favorisé, réunit des sources qui présentent tous les caractères virtuels de celles qui sont disséminées sur différents points de l'Europe.

XI

Ses ressources minérales sont aussi très grandes, et ses échantillons de charbons de terre en sont la preuve. Ces charbons ont été extraits des couches du district de Saint-Sépé, sur les bords de la rivière Vaccacahy. Elles sont situées à 12 kilomètres de la ville de Saint-Jérôme, port d'embarquement sur le fleuve Jacuhy, à 80 kilomètres de la capitale de la province.

Les sondages exécutés font présumer que, sur la rive droite du fleuve Jacuhy, et dans la partie déjà explorée, il existe sept millions de tonnes de charbon, à 32 mètres de profondeur, ce qui les place dans les conditions les plus avantageuses.

Cependant, le Brésil nous semble mériter quelques reproches : Comment a-t-il envoyé à Paris une si maigre collection de minerais, — et particulièrement de diamants ? J'en dirai autant des fers d'Ipanema, qui auraient pu fournir une magnifique exposition.

L'usine d'Ipanema, dans la province de Saint-Paul, fondée par une colonie suédoise, en 1810, entra en pleine activité en 1818. Elle produit 3,000 kil. de fer par jour; le combustible végétal, qui abonde, est le seul employé.

On traite par le feu des gisements de martite et de magnétite, situés à 4,000 mètres des fourneaux, et qui sont d'une grande richesse. Comme fondants, on se sert des calcaires et du diorite existant dans le voisinage.

XII

L'industrie du Brésil est généralement entre les mains d'ouvriers étrangers, et, par conséquent, les procédés de fabrication ne sont pas particuliers au pays. Nous ne nous attacherons donc pas à son exposition industrielle proprement dite; mais nous devons appeler l'attention du visiteur sur ses cuirs, ses peaux et ses maroquins, qui sont très beaux. La chapellerie tient également un rang honorable dans ses produits fabriqués, et Rio de Janeiro possède un très grand établissement en ce genre.

A côté des chapeaux se trouve une collection de parapluies, dont on fait une immense consommation au Brésil. Mais il ne faut pas prendre le mot parapluie dans l'acception européenne ; ce meuble s'appelle, dans l'Amérique méridionale, *capeo de sol* (chapeau de soleil). Signalons encore les instruments de chirurgie, de précision et d'optique. — Le cristal de roche du Brésil est connu du monde entier et s'emploie presque partout.

Ce qui nous a quelque peu surpris, c'est l'idée originale d'exposer des journaux, et entr'autres *El Jornal do Comercio*, feuille parvenue à sa 40ᵉ année d'existence, et qui occupe 200 ouvriers par jour. Elle dépense annuellement 6,000 rames de papier du plus grand format, pesant 377,000 kilog., et 600 kilog. d'encre.

La presse, au Brésil, est complètement libre. Aucune loi ne l'enchaîne, ne la retient; et cependant, la dynastie régnante, quoique bien jeune encore, est parfaitement assise. Aussi, rien qu'à Rio de Janeiro, outre le *Jornal do Commercio*, on publie le *Correio mercantile*, le *Diario do Rio*, le *Diario official*, *O Apostollo* (journal religieux), *Brasil Historico* (revue historique de l'empire), le *Rio Commercial Journal*, des feuilles politiques, des publications illustrées, des Revues littéraires, scientifiques, industrielles ; un *Almanach administratif*, mer-

cantile et industriel de la capitale et de la province de Rio de Janeiro, qui a déjà vingt-quatre ans d'existence; enfin, deux journaux littéraires français, l'*Impartial* et l'*Estafette*, et un anglais, The *Anglo-Brazilian-Times*.

Dans le reste de l'empire, on compte au moins soixante autres journaux, dont quelques uns écrits en allemand.

XIII

Parmi les récompenses décernées au Brésil se trouve un prix spécial pour la colonie Blumenau, dont nous allons parler. Le baron de Penedo écrivait ceci : « *Vaincre le désert et abolir l'esclavage, ce triste héritage des temps coloniaux, sans livrer le pays aux horreurs d'une guerre sociale, et sans consommer la ruine des propriétaires et de l'Etat, tel est le problème difficile, ardu, dont le Brésil poursuit la solution.* »

En effet, le gouvernement a déjà aboli la traite, et depuis plus de quinze ans, aucun nouvel esclave n'a pénétré dans l'intérieur du pays. Ce moyen ne suffisant pas, le Brésil en a trouvé un plus efficace, en propageant le travail libre, par la création de colonies agricoles dans ses provinces méridionales, dont le climat est à peu près celui du midi de l'Europe.

Ces colonies sont basées sur la cession de propriétés, livrées à un prix extrêmement modique, qui se rembourse par annuités.

Plus de vingt colonies agricoles, composées d'Allemands et de Suisses, occupent déjà le Brésil. Quelques-unes sont arrivées à un bel état de prospérité, notamment celle de San-Léopoldo, devenue aujourd'hui une ville de 16,000 habitants, et qui compte de grandes fortunes territoriales et industrielles. Mais parmi toutes ces colonies se distingue celle de Blumenau.

XIV

Elle a été fondée en 1852 par le docteur Blumenau, aujourd'hui encore son directeur, dans la province de Sainte-Catherine, sur les bords de l'Itajahy. Elle est formée en majorité de gens d'origine allemande. Lorsque l'émigrant débarque, il est reçu dans une maison appartenant à la colonie, où il peut se reposer pendant quelques jours des fatigues du voyage. Alors il choisit son lot de terrain et signe le contrat d'achat. Le prix moyen est de moins d'*un centime par 2 mètres carrés* (deux ou 3 réaux la brasse carrée). Il a immédiatement droit sur ses terres; on lui avance les semences et les instruments aratoires, et il a cinq années pour s'acquitter.

Pendant les six premiers mois, il est soigné gratis par un médecin, qui dirige l'infirmerie et visite à domicile. Le nouveau colon est employé de préférence aux travaux publics, à l'entretien des routes, à la construction des ponts, en attendant que ses terres l'occupent régulièrement. Les colons, dont la propriété est en pleine exploitation, l'aident et l'utilisent, ce qui lui permet de traverser facilement la période du défrichement et de se nourrir, lui et les siens.

Il est rare qu'un colon tombe dans l'oisiveté, et par suite dans la misère, car l'influence moralisatrice de la propriété se fait sentir, et l'homme travaille avec courage, sachant que c'est son bien qu'il améliore. Toutefois, quand le fait se présente, afin de punir le mauvais exemple, le directeur refuse d'employer aux travaux publics les individus reconnus paresseux, ce qui les oblige à quitter la colonie.

C'est grâce à cette habile direction que l'établissement a pris un rapide développement, puisqu'en 1861, il ne comptait que 1,531 habitants, et qu'en 1865, ce chiffre s'élevait à 2,625. Dans cette même année, la colonie a exporté pour 96,000 fr. de produits.

La culture s'occupe principalement du manioc, du maïs, des haricots, des pommes de terre, des patates, de la canne à sucre, du café, du tabac, de l'arrow-root, des houblons, des vignes, des plantes textiles et oléagineuses.

La colonie compte des huileries, des brasseries, des fabriques de vinaigre, de cidre, de sucre, des distilleries et de nombreux moulins à farine.

Personne n'est tenu de se faire naturaliser; les lois du Brésil sont assez libérales pour accorder des garanties de protection à tous ceux qui y résident. Les habitants de la colonie, quelle que soit leur nationalité, nomment un *conseil communal ou de famille*, composé de six membres et du médecin, présidé par le directeur. Ce conseil est chargé d'organiser le budget annuel des dépenses et des recettes, de voter les constructions ou les réparations des bâtiments du culte ou de l'instruction publique, l'ouverture des nouvelles routes, la prestation de secours ou d'avances aux nécessiteux et aux malades, l'achat d'animaux reproducteurs, de plantes et de semences.

Bien que le Brésil ait une religion d'État, tous les cultes y sont libres et également protégés. A Blumenau, où les protestants sont en majorité, la colonie a suivi l'exemple de la tolérance qui est dans les mœurs du pays. Elle possède une église et un desservant catholique, ainsi qu'un temple et un pasteur protestant, et tout le monde vit en bonne harmonie. Le pasteur est payé par l'Etat, comme le curé.

L'instruction publique y est l'objet de soins particuliers : l'instituteur et l'institutrice primaires sont rétribués par l'État. Quant à l'enseignement secondaire, il est fait par le pasteur, qui montre le latin, le français, l'histoire, les mathématiques élémentaires, etc.

Les mœurs sont excellentes, et l'on n'y compte pas de naissances illégitimes. Pour donner un exemple de l'honnêteté des colons, nous n'avons qu'à citer ce fait : Pendant l'année 1863, il n'y a eu que trois procès, tous trois en simple police, pour injures. Tout individu de mauvaises mœurs est forcé de quitter la colonie; aussi la moyenne de la mortalité est-elle de 1/2 0/0, et l'augmentation de population de 4 0/0 par an.

XV

M. le baron de Penedo, conseiller de l'empereur du Brésil, envoyé extraordinaire et ministre plénipotentiaire à la cour britannique, est le président de la Commission brésilienne à l'Exposition universelle de Paris. Cette commission se compose de :

MM. de Barbacena, Da Silva, Villeneuve, de Aranjo Porto Alegre, Lagos, Lage, da Silva Coutinho, da Silva, de Saldanha da Gama Filho, Martini et Pinheiro.

Ces messieurs, qui appartiennent à l'élite de la politique, des sciences et de l'industrie brésiliennes, ont, sous la haute direction de M. de Penedo, réussi à faire de leur exposition nationale une des parties les plus remarquables du palais du Champ de Mars. Mais nous ne voulons pas leur adresser les félicitations qu'ils méritent, sans y faire participer leur collaborateur modeste et anonyme, M. Charles Quentin, rédacteur à l'*Avenir national*, qui a longtemps habité le Brésil, et qui a pris une large part à leurs travaux.

ÉDOUARD SIÉBECKER.

PROMENADE AU QUART ALLEMAND

En entrant à l'Exposition par la porte de l'École militaire, on remarque tout d'abord une grande statue équestre du roi de Prusse. Cette statue est placée à gauche, à l'entrée du parc Allemand, et fait vis-à-vis à celle du feu roi des Belges. Bien que ce voisinage n'ait évidemment rien d'apprêté, il y a, dans l'attitude des deux monarques une différence si marquée qu'on se sent porté, malgré soi, à faire les plus étranges réflexions. Le roi de Prusse, fier et superbe, est armé en guerre; il a la tête couverte d'un casque, et son regard hautain semble dominer la foule qui passe à ses pieds. Le roi des Belges, au

contraire, tient respectueusement son chapeau à la main, et son corps penché en avant indique, à n'en pas douter, qu'il salue le peuple, pour le remercier de ses vivats; seulement, par suite de sa position en face du roi Guillaume, il a l'air de s'incliner devant ce dernier, et on ne peut s'empêcher de trouver singulier le spectacle d'un souverain constitutionnel, se découvrant devant un roi par la grâce de Dieu. Même à l'Exposition, c'est d'un mauvais exemple. Ceci soit dit en passant, et sans parler politique, bien entendu.

Du reste, il est à remarquer que les souverains, qui ont jugé utile de permettre l'exhibition de leur personne au Champ-de-Mars, ont trouvé également bon de ne pas s'y montrer la tête nue. Il est vrai qu'il fait dans ce parc une chaleur tropicale, et je crois pouvoir attribuer au désir bien naturel de se garantir des rayons ardents du soleil, l'idée qu'a eue le roi don Pedro de Portugal, de se faire représenter coiffé d'un chapeau de paille. Pour être roi, on n'en est pas moins homme....

Voilà une vérité qui a mis du temps à venir au monde, mais qui finira peut-être par faire son chemin.

Un peu avant d'arriver à la statue du roi de Prusse, on trouve un petit pavillon, affecté à l'Exposition des beaux arts bavarois. Certes, il y a là quelques toiles remarquables, mais l'ensemble général est très ordinaire, et l'on aurait pu se dispenser de construire un bâtiment spécial, qui a la fort d'attirer l'attention, et de rendre le visiteur plus exigeant.

J'en dirai autant de l'Exposition de peinture de la Confédération helvétique. A quoi bon cet immense monument flanqué d'un vestibule et d'une colonnade, quand on a si peu de tableaux à montrer? La vanité, qui est un défaut chez les individus, ne devient pas, que je sache, une vertu, quand elle émane d'une nation.

Une des particularités les plus accusées du quart allemand, c'est l'innombrable quantité d'expositions déclassées qu'on rencontre dans ce parc. Ainsi, par exemple, que vient faire là le spécimen des fermes de Seine-et-Marne, qu'on rencontre à gauche en arrivant, et dont l'entrée coûte 20 cent.? Aussi loin que je fasse remonter mes souvenirs en histoire, je ne vois pas bien par quel lien mystérieux ce département peut se rattacher à l'Allemagne. J'ajouterai, pour être franc, que je ne saisis pas davantage le rapport qui peut exister entre l'empire d'Autriche et l'établissement industriel de la Ménagerie, qui encombre de ses treillages et de ses grilles une notable partie du parc autrichien.

L'œuvre de la Commission impériale a ses mystères: il n'est donné de les comprendre qu'à ceux qui l'étudient avec les yeux de la foi.

C'est aussi dans cette partie du Champ-de-Mars que se trouve le fameux restaurant-omnibus, qui s'est fait, dès l'origine, une clientèle spéciale parmi les gens qui ne tiennent pas essentiellement à dépenser quatre francs à leur déjeuner et huit francs à leur dîner. Évidemment, le menu n'est pas le même que dans les grands restaurants de la porte d'honneur, mais la modicité de l'addition a des charmes qui compensent largement cette différence. Et puis, il ne faut pas oublier que nous sommes dans le quart allemand, et que tous les établissements de ce quart revêtent une couleur plus ou moins populaire. C'est le côté des fermes et des brasseries. On a un bol de lait pour dix centimes, et une chope de bière pour vingt-cinq. Les amateurs du pittoresque peuvent même se donner la satisfaction de passer en revue un choix varié de chèvres et de vaches. Quelques-unes de ces fermes ont une fromagerie annexée; celle de Roquefort est coiffée d'un énorme rocher en forme de fromage.

J'ai remarqué que ces établissements ont chacun leur public spécial. Si les brasseries sont pleines d'hommes, les fermes sont littéralement encombrées de dames. Cette passion du beau sexe pour le lait est une énigme dont je cherche le mot.

Par exemple, la conformité des goûts est complète, lorsqu'il s'agit de choses qui touchent aux besoins de l'intelligence.

Du matin au soir, la foule assiège la maison suédoise, qui, entre autres curiosités, offre au public un spécimen d'école primaire à Stockholm. L'aménagement de la salle est parfaitement entendu ; chaque élève a son banc et son pupitre séparés, ce qui lui permet de travailler, sans être distrait par son voisin.

Comme je sortais de l'école, un monsieur bien mis s'est approché de moi, et m'a demandé si ce n'était pas là que se trouvait l'Exposition du canal *de Suède*. Je m'accuse de lui avoir répondu : Oui, — et d'avoir ainsi privé M. de Lesseps d'un visiteur peu ferré sur la géographie.

Hélas ! le châtiment de ce méfait ne s'est pas fait longtemps attendre. En passant devant les écuries russes, que je me promettais de visiter, une pancarte blanche, collée en travers de la porte, a attiré mon attention.

Cette pancarte contenait l'annonce suivante :

« Le terme fixé par l'administration des haras de l'empire » étant expiré, les chevaux qui se trouvaient à l'Exposition » ont été renvoyés en Russie. »

En sorte que voilà déjà un des établissements du parc qui est fermé. Si chaque exposant étranger exhibait un engagement pareil avec une administration quelconque de son pays, le Champ-de-Mars serait vide avant la fin du mois.

Il paraît qu'on a également renvoyé les chiens qui occupaient le petit pavillon attenant aux écuries, car on les a remplacés par un monsieur tout de noir habillé, qui vend du tabac russe et des cigarettes de même provenance.

Par bonheur, il nous reste le Palais, où l'on n'a encore rien dérangé. Terminons cette promenade en y jetant un rapide coup d'œil.

Il y a, dans la partie autrichienne, une collection de pipes en écume, dont la vue seule fait venir la nicotine à la bouche. C'est au point qu'on se demande comment il est possible qu'il y ait dans le monde des gens qui ne fument pas.

Non loin de là, l'inévitable Jean-Marie-Farina étale ses flacons d'eau de Cologne ; mais la famille des Farina a cela de commun avec celle des anciens patriarches, qu'elle est presque aussi nombreuse que les grains de sable au bord de la mer. Or, comme chacun de ses membres se dit le seul et véritable Farina, et qu'il appelle ses voisins contrefacteurs, ce qu'il y a de plus sage à faire, c'est de les laisser se disputer entre eux, et d'aller acheter son eau de Cologne ailleurs.

Si vous passez dans le quartier de l'ameublement, arrêtez-vous un instant devant les horloges du grand-duché de Bade. Il y en a de toutes les formes et de toutes les grandeurs. En outre, elles ont cela de particulier, qu'au moment où vous vous y attendez le moins, elles vous jettent à la figure un cri d'oiseau. Celles qui disent : *Coucou!* m'ont paru obtenir beaucoup de succès auprès des dames. Pourquoi? Je vous le demande.

Les cristaux de Bohême, qu'on trouve à quelques pas plus loin, sont vraiment merveilleux ; ils sont d'une élégance de forme et d'une richesse de couleur, devant lesquelles notre verrerie fait triste figure.

C'est une exposition curieuse à visiter.

J'avais l'intention de me répandre en invectives sincères contre l'aspect de certain compartiment de cotonnades suisses, où l'on a prodigué la couleur rouge depuis le plafond jusqu'au plancher. Les visiteurs qui s'aventurent de ce côté prennent des teintes, qui font croire qu'on les aperçoit à travers les globes colorés que les pharmaciens prennent pour enseignes. Mais je garde mes injures pour un autre jour, — la place me manque : on n'y perdra rien.

JEHAN WALTER.

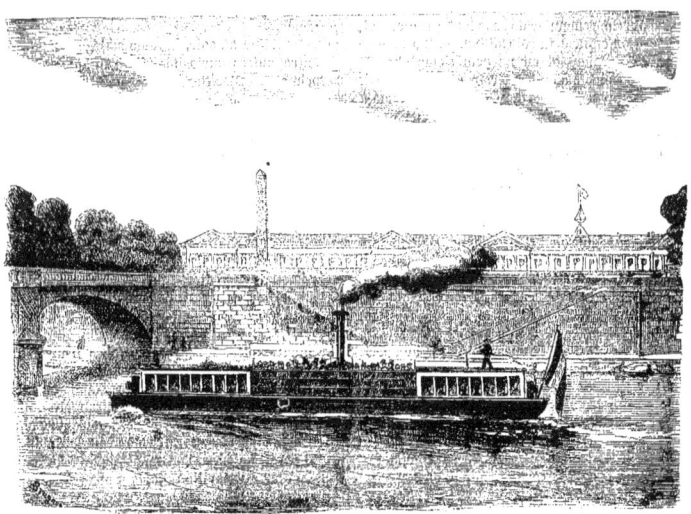

LES BATEAUX-MOUCHES DE LA SEINE

A tous les moyens de locomotion que nous énumérions dans un numéro précédent de ce journal, et dont plusieurs sont dus au régime temporairement toléré de la libre concurrence, s'ajoutent les bateaux-omnibus de la Seine, consacrés au service de l'Exposition universelle.

Pour quelle raison, se demande-t-on souvent, l'idée d'établir par le fleuve un moyen de communication rapide, entre les différents quartiers de la capitale aboutissant aux quais, n'a-t-elle pas plus tôt été mise en pratique, — alors que depuis longtemps on connaissait la merveilleuse réussite des bateaux-citizens, des penny-boats, des *half-penny-boats* de la Tamise, à Londres, — et le succès durable des Mouches de Lyon, très fréquentées de la foule, malgré plusieurs sinistres dont le souvenir n'est pas encore perdu? — Cette raison n'existait pas, et la preuve en est dans la rapidité avec laquelle la faveur publique a accueilli les nouveaux bateaux qui circulent sur la Seine.

Les Mouches parisiennes, comme on nomme ces bateaux-omnibus, sont de grandes barques à fond plat, construites en tôle, d'un très faible tirant d'eau, et, quoique dépourvues de quille, d'une très grande stabilité, le poids combiné de la machine et des voyageurs se trouvant porté aussi bas que possible par leur construction.

Sur le pont de ce nouveau *coche d'eau*, à l'avant et à l'arrière, sont deux capots, abritant des salons garnis de banquettes, et aérés par des glaces, pouvant, comme celles des voitures ordinaires, se lever ou s'abaisser à volonté. Au centre du bateau est la machine à vapeur, dont le volume est très restreint.

La chaudière est tubulaire, et présente cette particularité, qu'elle est à deux foyers, placés à chacune de ses extrémités, disposition qui a pour but de prévenir la déformation de la coque, en répartissant le poids de l'appareil sur une plus grande surface. Cela permet en outre de conduire les feux, en vue d'une production plus considérable de vapeur.

Le mécanisme de la machine est à mouvement direct; la tige du piston s'articule à l'arbre coudé de l'hélice placée à l'arrière du bateau, entre l'étambot et le gouvernail, et lui donne une vitesse variable de deux ou trois cents tours par minute, vitesse nécessaire pour déterminer le mouvement de progression, car l'hélice n'a de puissance qu'autant qu'elle se meut rapidement.

Cette rotation imprime au bateau tout entier un mouvement de trépidation très-désagréable, qui porte sur les nerfs de bon nombre de voyageurs. On eût, en partie, évité cet inconvénient par l'adoption des roues à aubes; mais la nécessité de réduire autant que possible la largeur du bateau, les dimensions encombrantes des mécanismes à roues, le désir naturel de ne pas exposer les berges à l'action d'affouillements trop actifs; — ces motifs, et d'autres peut-être, ont fait renoncer à l'adoption des roues, bien que l'administration eût laissé toute liberté aux constructeurs, en leur délivrant leur permis de circulation.

Les *Mouches*, telles qu'elles sont, nous paraissent établies dans des conditions favorables de confortable et de vitesse, utiles aux lignes fluviales d'une ville telle que Paris. Mais, comme administration, elles laissent fort à désirer. Faisons la part des émotions inséparables d'un premier début; mais constatons que le public pourrait exiger plus de régularité dans le service, et plus d'aménité de la part des employés de l'entreprise. Ils oublient parfois que leur maître, c'est le voyageur, qui fait leur succès et leur fortune; il est par conséquent de mauvais goût, pour ne pas dire plus, de rester muets, comme les goujons dont ils troublent le domaine, quand le public leur demande quelques renseignements, et de demeurer indifférents à ce qui se passe à leur bord, comme si de pareilles misères ne méritaient pas de les occuper.

Ceci dit une bonne fois, reste la question du prix, qui nous semble trop élevé, en égard à la brièveté du trajet et aux frais peu considérables de premier établissement et d'exploitation. A ce propos, comme certain homme d'état bien connu, nous invoquerons l'exemple de l'Angleterre : A Londres, pour un penny (10 centimes), on franchit un espace aussi considérable que celui qui s'étend de la Râpée au Champ-de-Mars, et pour 3 pences, on se rend de la jetée de Charing-Cross à Woolwich, distant de plus de 14 kilomètres.

Chez nous, les sabots du Pont-Royal demandent un franc pour nous transporter à Saint-Cloud, qui n'est qu'à cinq ou six kilomètres de rivière.

Pour que les *Mouches* parisiennes conservent, après l'Exposition, la faveur du public, il faut, de toute nécessité, qu'elles abaissent leurs tarifs de moitié.

Les bateaux-omnibus peuvent transporter un maximum de cent vingt personnes; ils partent du port Napoléon, à Bercy, descendent la Seine, s'arrêtent sur plusieurs points où sont mouillés des pontons-débarcadères, et y déposent ou y prennent des voyageurs. Ils permettent d'admirer le curieux panorama des quais de Paris. Après le pont de Bercy, destiné, comme celui du Point-du-Jour, au service de la voie ferrée de ceinture, on remarque, sur la rive gauche, les massifs du Jardin des Plantes, le splendide vaisseau absidial de Notre-Dame, et à droite, notre merveilleux Hôtel-de-Ville. Puis, après l'arche du Diable, viennent le Palais-de-Justice, la Monnaie, l'Institut, le quai d'Orsay et sa longue suite de palais; à droite, le Louvre, les Tuileries, la place de la Concorde, les Champs-Elysées, et enfin le pont d'Iéna, terme de la course. On débarque sur les plages inhabitées du Trocadéro, dont on ne peut s'empêcher de regretter un peu les rampes boisées.

Quelques bateaux font escale au pont d'Iéna, et poursuivent leur route vers une certaine île de Billancourt, dont l'existence est singulièrement contestée.

On assure que de hardis navigateurs y ont abordé, mais nous avons des raisons pour attribuer ce bruit à des dires intéressés de M. Sothern ou de la Commission impériale.

Ce qu'il y a de certain, c'est que, séduits par des affiches extraordinaires et par des promesses californiennes, quelques rédacteurs de l'*Album* se sont embarqués pour ce voyage de long cours.

Ils n'ont jamais reparu.

<div style="text-align:right">P. L.</div>

CAUSERIE PARISIENNE

Les « *luttes* » redeviennent décidément de mode. Reléguées naguère dans les baraques de la foire, entre trois ou quatre lumignons fumeux, elles se sont relevées tout à coup de cette décadence, et voici qu'elles remontent peu à peu à leurs splendeurs premières. Déjà même elles ont leur temple, et c'est aux rayonnements du gaz que les muscles luisants ondoient à l'œil du spectateur.

En somme, l'ARÈNE ATHLÉTIQUE, toute jeune encore, semble appelée à une vogue désormais persistante. Dès à présent ses séances sont très courues, et le public prend un plaisir extrême aux combats qui s'y livrent. Les hommes ne sont pas les seuls amateurs de ce spectacle. On y voit des femmes, et j'y ai remarqué l'autre soir quelques jeunes filles.

Non pas, comme on pourrait le croire, des cocottes. Il s'en trouve assurément dans le nombre; mais, à côté d'elles, il est facile de reconnaître des « demoiselles, » d'allure modeste et de tenue irréprochable. On va là en famille. La bégueulerie des pudeurs exagérées cache le bout de son oreille pour franchir le contrôle.

Est-ce un grand mal?

A la vérité, j'aurais une enfant de douze ou quinze ans, que je ne songerais guère très courues, sans doute à l'initier aux mystères de la structure masculine. Pourtant, je concède volontiers qu'il vaut encore mieux lui laisser surprendre un peu plus tôt les secrets de la nature, que de lui montrer, dans des féeries hypocrites, les audaces d'un dévergondage malsain qu'elle devrait ignorer toujours.

Mari, je me garderais bien, par exemple, d'y conduire ma femme. Ce serait pour elle une occasion de comparaisons redoutables. En écartant même le danger possible de certains entraînements, en admettant qu'une femme honnête ne se prenne pas soudain d'un enthousiasme périlleux pour les magnificences de la forme, il est certain que, devant de pareils gaillards, il peut se produire, dans l'esprit de l'épouse, un travail latent et quasi-involontaire, qui, petit à petit, ne peut manquer d'amoindrir l'estime qu'on avait jusque-là pour l'être dont on porte le nom.

Au surplus, si l'on veut se rendre bien compte de cette opération mentale, on n'a qu'à changer, en pensée, le sexe des lutteurs. Vous, monsieur, qui avez au paragraphe précédent haussé les épaules, demandez-vous, en votre âme et conscience, si votre conjointe n'encourrait pas un préjudice, le jour où vous pourriez admirer, s'enlaçant corps à corps, des femmes fortes, dans le costume imposé par la tradition ? — A la place de Madame, c'est moi qui vous emmènerais admirer les lucioles du bois de Vincennes, les soirs où l'affiche des arènes annoncerait :

<div style="text-align:center">LUTTE TERRIBLE

entre

Madame ATHALIE, dite *la Vénus de Milo restaurée*,

et

Mademoiselle PUTIPHAR, surnommée *le Biceps Callypige*.</div>

Je sais bien que beaucoup de nos contemporains ont cette fatuité de ne pas craindre les parallèles. Qu'ils y prennent garde, toutefois. La plupart des hercules qu'on exhibe rue Lepelletier sont véritablement de merveilleux bonshommes. — Il en est un surtout, qui doit faire pâmer d'aise tous les amis du nu. C'est un nègre, nommé James. On dirait un bronze antique, animé par quelque miracle à la Pygmalion. Je ne me souviens pas d'avoir vu la forme humaine pousser aussi loin l'insolence de la perfection.

Le côté « plastique » suffirait presque à justifier le succès de cette entreprise. Il a été, je crois, dans l'esprit de l'attrait des premières soirées. Puis, un autre genre de plaisir s'y est mêlé graduellement. Dans le principe, la majorité des spectateurs ignorait les règles de la « lutte » proprement dite. Mais on les a vite apprises. Et, les sachant, on s'est laissé aller, malgré soi, à juger les coups. C'est là qu'il fallait nous amener. Une fois l' « intérêt » arrivé, la passion accourt.

Déjà le public sait applaudir aux bons endroits. Il suit, haletant, les diverses péripéties de la lutte, prédit tel ou tel épisode, prend parti pour Paul ou pour Pierre, murmure, s'exclame et se querelle : ceux-ci prétendent que les épaules de Pierre ont touché le sol; ceux-là jurent que non; l'on s'anime, l'on s'échauffe.... et le caissier se frotte les mains.

Il ne faut plus que des parieurs pour que l'arène athlétique fasse fureur. Patience! ils ne sont pas loin. Je les vois poindre à l'horizon du boulevard et, derrière eux, une troupe de confrères qui n'attendent qu'un signal. Déjà, dans l'ombre, s'organise une agence des poules ; j'ai vu, l'autre soir, le duc de *** lorgner obstinément *Faouet*, le favori du moment; le duc de *** prenait la mesure d'Hercule.

Du reste, les entrepreneurs de cette affaire la conduisent fort intelligemment. Au lieu de nous brusquer, ils nous amadouent. Au lieu de nous donner tout de suite une indigestion de luttes, — spectacle monotone dans son ensemble, pour quiconque ignore ses nuances et le fin du fin, — ils agrémentent leur programme de divers intermèdes bien choisis.

Tantôt c'est, entre deux célébrités du billard, une partie extraordinaire en quatre mille carambolages, commencée, reprise, poursuivie et achevée en une douzaine de séances.

Tantôt ce sont des tours de prestidigitation, exécutés par M. Hermann, avec une dextérité rare. Laissez-moi vous dire une de ces fantaisies, ne fût-ce que pour expliquer la lithographie affichée aux quatre coins de Paris, avec cette téméraire légende :

Je vous défie de me brûler la cervelle à dix pas

On prend un pistolet, n'importe lequel ; un monsieur quelconque met lui-même la poudre et la bourre dans le canon, où six spectateurs glissent ensuite chacun une balle de plomb marquée d'un signe particulier. Hermann se place à dix pas du Monsieur, tend une assiette en guise de bouclier, et commande le feu. Le coup part, et les six balles, introduites dans l'arme, tombent dans l'assiette, où le prestidigitateur les fait sautiller. Le point essentiel à noter, c'est qu'il ne touche pas le pistolet, qu'on fait préalablement circuler à la ronde, afin d'écarter tout soupçon de supercherie.

Réussite oblige. Un conseil, en passant, aux directeurs de l'Arène. En présence de la faveur dont ils sont l'objet, ils feront bien d'apporter graduellement quelques améliorations de détail à leurs soirées. Les caleçons de lutte, par exemple, sont un peu trop primitifs. — D'un autre côté, les affiches sont un peu trop « boniments. » Il serait bien qu'elles se fissent moins ampoulées. En ce moment, n'étalent-elles pas, aux yeux écarquillés du badaud, de superbes alexandrins que ne désavouerait pas M. Liégeard ? Ces sortes de poésies peuvent emporter les suffrages de *Marseille*, d'*Alfred* et le *Parmentier*, mais, sans vouloir en médire, je doute qu'elles ajoutent quoi que ce soit à la renommée de ces braves lutteurs. Et puis, à chacun son métier, que diable ! Comment gagnerons-nous notre vie, nous autres qui manquons de « poigne, » si les « hommes forts » nous font concurrence dans notre *partie*?

Peut-être, après tout, n'est-ce là qu'une sanglante critique à l'adresse de la presse parisienne, où l'on a le tort d'essayer depuis quelques semaines de se « tomber » mutuellement, avec une persévérance tout à fait remarquable. Après l'histoire de M. Weiss et celle de M. Vermorel, survient celle de MM. Wolff et Commerson ! Le chroniqueur du *Figaro* n'a guère brillé dans ce conflit, soit dit en passant. Le *Tintamarre* a riposté à son attaque d'une façon telle, que l'agresseur s'en souviendra longtemps.

C'est égal, je suis ravi de la renaissance des *luttes* d'hommes dans le Paris moderne. Il ne faut pas désespérer de voir ces nobles exercices devenir, avant peu, la coqueluche de tous les mondes. Et alors, avec l'esprit d'imitation qui nous caractérise, nous arriverons bientôt, de ce chef, à des résultats extrêmes. Dans un temps bien proche peut-être, on recevra des lettres d'invitation ainsi conçues :

*Le baron et la baronne de Follembuche prient M.**** de leur faire l'honneur de venir passer la soirée du 17 courant chez eux.*

ON LUTTERA.

Cela jettera quelque variété dans les réjouissances des nobles faubourgs. Ne sera-t-il pas tout à fait réjouissant d'assister aux efforts essoufflés, risqués par le blond Arthur, pour faire mordre le tapis aux omoplates du beau Gaston ! Et cela, devant une centaine de dames, allumant leurs yeux et leurs joyaux aux lueurs de quinze cents bougies. Sans compter que, ce faisant, on joindra l'utile à l'agréable. Car, la mode des toilettes de natation pour « gandins » se propageant sur une longue et haute échelle, on est en droit d'attendre une baisse sensible sur le nombre des procès en séparation. Après avoir, en effet, passé son hiver à courir le monde, toute jeune fille à marier pourra se choisir un époux, sans craindre d'être, au point de vue physique, trompée sur la qualité de la marchandise vendue.

Aussi, combien, chez les cabaretiers en vogue, se passera-t-il de scènes analogues à celle-ci :

ELLE : Vous verra-t-on MERCREDI chez la baronne ?
— Sans doute.... mais qu'importe !.... je....
— Vous *lutterez*... pour la première fois ?....
— Oui.... mais.... de grâce ! un mot d'espoir.....
— A JEUDI.

JULES DEMENTHE.

LE JEU DE L'ÉVENTAIL ET DE L'OMBRELLE

Études de Cocottes Parisiennes, dessinées sur nature au Palais du Champ-de-Mars.

LA DISTRIBUTION DES RÉCOMPENSES

(CINQUIÈME ET DERNIER ARTICLE.)

Nous publions la suite et la fin de l'interminable liste des médailles d'or, décernées aux exposants de 1867 :

GROUPE VII.
Aliments (frais ou conservés) à divers degrés de préparation.

CLASSE 67.

CÉRÉALES ET AUTRES PRODUITS FARINEUX COMESTIBLES AVEC LEURS DÉRIVÉS.

Rabourdin, Chasles et Lefebvre. — Farines et issues. — France.
Truffaut. Maintenon. — Farines et issues. — France.
Aubin et Baron. Paris. — Farines et issues. — France.
E. Morel. Paris. — Farines et issues. — France.
Deshayes-Labiche. Paris. — Farines et issues. — France.
Abel Leblanc. Mouroux. — Farines et issues. — France.
Plieque. Sens. — Farines et issues. — France.
Moulin d'Istvan. (Gustave Szepssy, directeur). Debreczin.—Farines. — Autriche.
Jean Blum. — Farines. — Autriche.
Société de Borsod-Miskolcz. — Farines. — Autriche.
Société du moulin à cylindres. — Farines. — Autriche.
Société du moulin à vapeur de Bude et Pesth. — Farines. — Autriche.
Comte de Thun-Hohenstein. Tetschen. — Farines. — Autriche.
Adalbert Heavac. Podiebrad. — Farines. — Autriche.
A. Schoeller. Ebenfurth. — Farines. — Autriche.
Block et ses fils. Duttlenheim. — Fécules et amidon. — France.
Guilgot, président de l'Exposition collective des fécules des Vosges). — Fécules et amidon. — France.
E. Martin. Paris. — Amidon et gluten. — France.
F. Ancel. Compiègne. — Fécules et amidon. — France.
Leconte Dupont et ses fils. Estaing. — Fécules et amidon. — France.
Morel. Saint-Denis. — Fécules et amidon. — France.
Veuve Magnin et fils. Clermont-Ferrand. — Pâtes alimentaires. — France.
Vermicelliers et semouliers réunis (Verra, président). Clermont-Ferrand. — Semoule et blés. — France.
Actionnaires des moulins d'Alby (Prunet, directeur). — Semoule et pâtes alimentaires. — France.
Boudier. Paris. — Pâtes alimentaires. — France.
Philippe d'Asaro. — Pâtes alimentaires fines. — Italie.
Pascal Grasso. — Pâtes alimentaires fines. — Italie.
Louis de Pelliciari. Bari. — Variétés de blés durs. — Italie.
Cioppi. Pise. — Pâtes alimentaires fines. — Italie.
Bertrand et C°. Lyon. — Transformation des blés durs d'Afrique en semoule. — Algérie.
Brunet. Marseille. — Collection de semoules. — France et Algérie.
Lavie. Constantine. — Collection de semoules. — Algérie.
Gouvernement impérial ottoman. — Collection de céréales, blés, farines, etc. — Turquie.
Administration des domaines de l'État. — Collection de céréales. — Russie.
Colonies allemandes (gouvernement de Tifflis). — Froment, orge, avoine, riz, maïs, etc. — Russie.
Karlovka (administration des domaines de S. A. I. la grande-duchesse Hélène). — Froment, orge, avoine, riz, maïs, etc. — Russie.
Union centrale agricole de la Silésie. Breslau. — Collection de céréales et autres produits. — Prusse.
Commission grand-ducale. Schwerin. — Collection de céréales et autres produits. — Mecklembourg.
Union agricole de la Baltique. — Collection de céréales et autres produits. — Prusse.
A. Beisert. Sprottau. — Farines de froment et de seigle, semoule. — Prusse.
Langé frères. Neumuehlen. — Produits de mouture. — Prusse.
Académie royale d'agriculture. Eldena. — Collection de produits agricoles. — Prusse.
Académie royale d'agriculture. Poppelsdorf. — Collection de produits agricoles. — Prusse.
Société économique des Amis du pays de Murcie. — Froment et maïs. — Espagne.
Société industrielle des Farines. — Barcelone. — Espagne.

La Providencia. Valladolid. — Farines. — Espagne.
La Compagnie Das Lesirias. Lisbonne. — Collection de céréales, blés, maïs, etc. — Portugal.
Colonies Portugaises. — Produits agricoles et tapiocas. — Portugal.
Auguste Michiels. Anvers. — Produits de la décortication du riz et farine de riz. — Belgique.
Remy et Cie. Louvain. — Produits de la décortication du riz et farine de riz. — Belgique.
Ar. Bell. Australie du Sud. — Froment. — Colonies anglaises.
Tarditi et Traversa. Cune. — Produits de la mouture basse. — Italie.
Antoine Casali. Calci. — Farines. — Italie.
Département du Nord. — Collection de céréales. — France.
J.-P. Vanry. Crisenoy. — Blés de semence. — France.
Dittrich. Seitendorf. Froments. — Prusse.
Louis Pilat. Brebières. — Blés. — France.
Bignon aîné. Theneuille. — Céréales. — France.
Rouzé-Aviat. Chambly. — Semoules et gruaux. — France.
Dupray et C°. Gouvieux. — Semoules et gruaux. — France.
Alfred Langer. Havre. — Riz et issues de riz. — France.
Monari frères. Bologne. — Riz. — Italie.

CLASSE 68.

PRODUITS DE LA BOULANGERIE ET DE LA PATISSERIE.

Vaury et Plouin. Paris. — Boulangerie fonctionnant dans le parc. — France.
Guillout. Paris. — Biscuits de Reims et articles de dessert. — France.

CLASSE 69.

CORPS GRAS ALIMENTAIRES ; LAITAGE ET ŒUFS.

Société de Moléson. Bulle. — Fromage de Gruyère. — Suisse.
Canton de Berne. — Fromage de l'Emmenthal. — Suisse.
Jacques Cattaneo et frères. Pavie.— Fromage Parmesan. — Italie.
Société d'agriculture de l'arrondissement de Bayeux. — Beurre. — France.
Société des caves réunies de Roquefort. — Fromage de Roquefort. — France.
Société hollandaise d'agriculture. — Fromages de Hollande. — Pays-Bas.

CLASSE 70.

VIANDES ET POISSONS.

Martin de Lignac. Paris. — Conservation des viandes. — France.
Bignon. Paris. — Viande fraîche et gibier conservé. — France.
Colonie de Saint-Pierre et Miquelon. — Pêche maritime. — Colonies françaises.
Ville de Bergen. — Pêche maritime. — Norwége.
Compagnie pour la fabrication de l'extrait de viande Liebig. — Extrait de viande. — Uruguay.
Commission de la Nouvelle-Écosse. — Poissons et crustacés. — Colonies anglaises.

CLASSE 71.

LÉGUMES ET FRUITS.

Institut agricole catalan de San-Stidro. Barcelone. — Collection de fruits et légumes. — Espagne.
Pelayo Campos. Girone. — Haricots, pois et autres légumes; dattes. — Espagne.
Philippe et C°. Nantes. — Pois et conserves diverses. — France
Boyer et Heyl. Gignac. — Truffes conservées. — France.
Bordin-Tassart. Paris. — Légumes ; variantes. — France.
Salles fils. — Légumes et truffes. — France.

CLASSE 72.

CONDIMENTS ET STIMULANTS; SUCRES ET PRODUITS DE LA CONFISERIE.

C. Say. Paris. — Raffinade. — France.
C. Bennecke, Hecker et C°. Stassfurt. — Raffinade. — Prusse.
Jacob Hennigo. Neustadt-Magdeburg. — Métis. — Prusse.
Fabrique de sucre de Waghaeusel. — Raffinade et candis. — Baden.

Wrede et Klamroth. Halberstadt. — Sucre brut. — Prusse.
Fabrique de sucre de Glauzig. — Métis. — Anhalt.
Cercle de Picardie. — Sucre de betterave. — France.
Lallouette et C⁰. — Sucre de betterave. — France.
Régis Bouvet frères. — Sucre de betterave. — France.
E. Icery. La Gaîté-Estate. — Sucre de canne. — Col. anglaises.
Wiché. La Bourdonnais-Estate. — Sucre de canne. — Col. angl.
Pitot. Saint-Aubin - Estate. — Sucre de canne. — Col. anglaises.
Le marquis de Rancougne. Guadeloupe. — Sucre de canne. — Colonies françaises.
Guiollet et Quennesson. Martinique. — Sucre de canne. — Colonies françaises.
Etablissement de Savannah. Réunion. —Sucre de canne.—Colonies françaises.
Alex. Schoeller. Gross-Czakowitz. — Sucre de betterave. — Autriche.
Gold. Freiheitshausen. — Sucre de betterave. — Autriche.
Vestine, gouvernement de Kiew. Orlovetz. — Sucre de betterave. — Russie.
H. Epstein et C⁰. Hermanow, gouvernement de Varsovie. — Sucre de betterave. — Russie.
Manuel de Arocha Léao. — Cafés. — Brésil.
Juan Poey. Cuba. — Sucres. — Colonies espagnoles.
Jean Manuel Alfonso. Cuba. — Sucres. — Colonies espagnoles.
Le gouvernement des Indes : districts d'Assam, de Cachar, de Dehra-Dhoon, de Kumaon, du Punjab, de Neighery-Hills.—Thés. — Inde anglaise.
Woussen et C⁰. Houdain. — Sucres de betterave. — France.
Minchin. Aska. — Sucres obtenus par le procédé Robert. — Inde anglaise.

CLASSE 73.

BOISSONS FERMENTÉES.

Scott. — Château-Lafite 1848. — France.
Vicomte O. Aguado. — Château-Margaux 1825-1848. — France.
De Flers, propriétaire indivis. —Château-Latour 1848. — France.
De Grammont, propriétaire indivis. — Château-Latour 1848. — France.
De Granville, propriétaire indivis. — Château-Latour 1848. — France.
De Courtivron, propriétaire indivis. — Château-Latour 1848. — France.
Eug. Larrieu. — Château-Haut-Brion 1847. — France.
Comte Duchâtel. — Peyraguey 1864. — France.
Marquis de Las Cases. — Léoville 1848. — France.
Baron E. de Rothschild. — Mouton 1864. — France.
Martyns. — Clos-Destournel. — France.
Berger frères et Roy. — Branne-Cantenac. — France.
E. Durand. — Rauzan-Segla. — France.
Faure et Bethmann. — Larose. — France.
Baron Sarget. — Larose. — France.
Dollfus. — Montrose. — France.
Erlanger et Lalande. — Poyferré-Léoville. — France.
Johnston. — Ducru-Beaucaillou. — France.
Maître et Mermaun. — Tour-Blanche. — France.
Lafon-Desir. — Sauternes. — France.
Vicomte de Pontac. — Château-Vigneaux. — France.
Comité vinicole de Saint-Emilion. — Collection de vins. — France.
Comte de Vogué. — Musigny 1859-1864. — France.
André Argot. — Nuits 1865. — France.
Marion. — Chambolle 1864. — France.
Gros-Cuénaut. — Clos du Réas. Vosnes-Romanée 1864. — France.
Ad. Bocquet. — Corton-Pouget 1862 et Savigny 1858. — France.
Dubois frères et Masson. — Clos des Mouches-Gelées 1862 et Beaune 1864. — France.
P. Richard. Corton. — Nuits 1854. — France.
Comte de Lespinasse. — Nuits-Boudot. — France.
Tartrois. — Pomard-Épinaux. — France.
Ch. Jacquinot. — Corton 1854-1858. — France.
Baillon-Royer. — Échezeaux-Vougeot 1864. — France.
Marey-Monge. — Pomard 1854, Musigny 1846. — France.
Dumoulin aîné. — Vergelesse 1859-1862-1865. — France.
J.-B. Coirier. — Nuits, Saint-Georges 1865. — France.
Naigeon. — Pomard 1865. — France.
Bayon-Royer. — Echezeaux-Vougeot 1865. — France.
Vielhomme. — Musigny 1858 et Vougeot 1848-1865. — France.
L. Lavirotte. — Chambertin 1858. — France.
L. Barral. — Frontignan-muscat 1848-1858-1866. — France.
Salignac et C⁰. — Cognac 1858. — France.

Comité des Brasseurs de Strasbourg. — Bière. — France.
Ribello-Vallente et V.-I. Archer. — Porto. — Portugal.
D.-Antonio Ferreira. — Porto. — Portugal.
Luis-Teixeira Moureiâo. — Porto. — Portugal.
Mathias-Junior Feuerheer. — Porto. — Portugal.
Almeida. Campos. — Porto. — Portugal.
A.-Gaëtano Rodriguez. — Porto. — Portugal.
Alfonso Botello de Sampaio Souza. — Vins de Regua. — Portuga
Jean-Vicente Silva. — Madère. — Portugal.
Sedlmayer. Munich. — Bières. — Bavière.
Henrique-Jose-Maria Camacho. — Madère. — Portugal.
Domingues Alfonso. — Almade. — Portugal.
Domaine de Johannisberg. — Vins du prince Metternich.—Prusse
Siegfried. Rauenthal. — Grands vins du Rhin. — Prusse.
Kœnig. Rauenthal. — Grands vins du Rhin. — Prusse.
Weisskirch. Rauenthal. — Grands vins du Rhin. — Prusse.
Wilhelmi. Rauenthal. — Grands vins du Rhin. — Prusse.
F. A. Probst. Rudesheim. — Grands vins du Rhin. — Prusse.
Dilthey et Shal. Rudesheim. — Grands vins du Rhin. — Prusse
Commune d'Eltville. — Grands vins du Rhin. — Prusse.
J.-P. Buhl. Deidesheim. — Grands vins du Rhin. — Bavière
L.-A. Jordan. — Grands vins du Rhin. — Bavière.
Conseil central d'agriculture de Wurtemberg. — Collection de vins. — Wurtemberg.
Société vinicole de Tokay-Hegyalja. — Grands vins. — Autriche.
L'abbaye de Kloster-Neuburg. — Vins d'Autriche et de Hongrie.— Autriche.
Comte Emeric Mikó. — Vins de Transylvanie. — Autriche.
Baron Stefan Kemény. — Vins de Transylvanie. — Autriche.
Baron Brenner-Felsach. Vienne. — Vin de Vöslau. — Autriche.
Évêque Ranolder. Vesprim. — Vin de Badezony (Hongrie). — Autriche.
Baron Osegovicez. — Vin de Croatie. — Autriche.
J.-A. Jalies. Pesth. — Vin de Bude (Hongrie) — Autriche.
Comte Étienne Pongracz. Pesth. — Grands vins de Tokay (Hongrie). — Autriche.
Comte Georges Andrassy. Pesth. — Grands vins de Tokay (Hongrie). — Autriche.
La famille Wrczl. Marburg. — Grands vins de Tokay (Styrie). — Autriche.
Brasserie de Dreher. Vienne et Hongrie. — Bière. — Autriche.
José Montaner. Catalogne. — Collection de vins. — Espagne.
Pablo Martary. Grenacho 1767. — Vin de Pasto. — Espagne.
Scholtz frères. Malaga. — Lacryma 1840. — Espagne.
Diaz Ceballos y Avilta. — Amontillado. — Espagne.
Balester. Torres. — Vin des Gourmets. — Espagne.
Ed. Hidalgo y Vergano. — Muscat de 50 ans. — Espagne.
A. de Repaldiza. — Malaga et Paxarète. — Espagne.
A. Galindo. Séville. — Tintilla de Rota. — Espagne.
Joseph Scala. Naples. — Collection de vins. — Italie.
Ricasoli. — Vin d'Aleatico. — Italie.
Rouff. — Muscat de Syracuse. — Italie.
Florio frères. Asti. — Vins d'Asti. — Italie.
Allsopp, brasseur. — India pale-ale. — Grande-Bretagne.
Bass and C⁰. — India pale ale. — Grande-Bretagne.

GROUPES VIII ET IX

Il ne sera statué sur les concours ouverts dans les 8ᵉ et 9ᵉ groupes qu'à la fin de l'Exposition.

Ces groupes sont consacrés aux produits vivants et aux spécimens des établissements d'agriculture et d'horticulture. Ce retard ne saurait étonner personne, car on sait qu'il faut mettre ordre à ses affaires et écrire son testament, avant de faire le voyage de Billancourt.

GROUPE X

Objets spécialement exposés en vue d'améliorer la condition physique et morale de la population.

CLASSE 89.

MATÉRIEL ET MÉTHODE DE L'ENSEIGNEMENT DES ENFANTS

S. Exc. M. le ministre de l'instruction publique. Paris. — Efforts persévérants pour le développement de l'instruction primaire. — France.
S. Exc. M. le ministre de l'intérieur. Paris. — Institutions impériales des jeunes aveugles de Paris et des sourds-muets de Paris et de Bordeaux. — France.
S. Exc. M. le ministre des cultes et de l'instruction publique

Dresde. — Objets divers ; perfection de l'instruction primaire. — Saxe royale.
S. Exc. M. le ministre des cultes. Berlin. — Spécimens divers ; école primaire de village. — Prusse.
Commission royale de Stockholm. — Spécimen d'école primaire, etc. — Suède.
Le ministère impérial et royal d'Etat, section des cultes et de l'instruction publique. Vienne. — Exposition collective des écoles primaires de l'empire. — Autriche.
Le ministère de l'instruction publique. Florence. — Collection de livres. — Italie.
M. le ministre de l'intérieur. Bruxelles. — Collection de documents relatifs à l'enseignement primaire technique et aux ateliers d'apprentissage des Flandres. — Belgique.
Sociétés orphéoniques de France, représentées par le Comité de patronage du ministère de l'instruction publique. Paris. — Œuvres. — France.
Schneider et Cⁱᵉ. Usines du Creuzot. — Plans d'école, organisation, etc. — France.

CLASSE 90.

BIBLIOTHÈQUES ET MATÉRIEL DE L'ENSEIGNEMENT DONNÉ AUX ADULTES DANS LA FAMILLE, L'ATELIER, LA COMMUNE OU LA CORPORATION.

Instituteurs français directeurs de cours d'adultes, représentés par M. le ministre de l'instruction publique. — Rapports, documents et travaux d'élèves. — France.
Union des artisans de Berlin. — Rapports et documents. — Prusse.
Société du colportage (Book hawking Union). — Rapports et documents. — Grande-Bretagne.
Société industrielle de Mulhouse. — Documents, règlements d'écoles et travaux d'élèves. — France.
Colonie pénitentiaire des jeunes détenus de Mettray. — Rapports, documents et travaux d'élèves. — France.
Institut des Frères des Ecoles chrétiennes. — Méthodes de dessin et travaux d'élèves. — France.
Écoles réelles d'Autriche, représentées par le ministre de l'instruction publique. — Travaux d'élèves. (Cl. 89.) — Autriche.
Ecoles ouvrières de perfectionnement du Wurtemberg. — Méthodes et modèles de dessins ; travaux d'élèves. — Wurtemberg.
Association polytechnique pour l'instruction gratuite des ouvriers. Paris. — Rapports et documents. — France.
Ecoles des arts et métiers de Nuremberg. — Modèles de dessins et dessins d'élèves. — Bavière.
Ecole d'art de South-Kensington. — Méthodes et modèles de dessins. (Cl. 89). — Grande-Bretagne.

CLASSE 91.

MEUBLES, VÊTEMENTS DE TOUTE ESPÈCE, DISTINGUÉS PAR LES QUALITÉS UTILES UNIES AU BON MARCHÉ.

Industrie cotonnière de la ville de Rouen. — Tissus de coton. — France.
Chambre de commerce d'Elbeuf. — Exposition de draperie. — France.
Ville de Roubaix. — Exposition de tissus divers. — France.
Chambre consultative de Sedan. — Draperie. — France.
Ville de Reims. — Exposition collective. Tissus de laine. — France.
Département de l'Hérault. — Exposition de vins à bon marché. — France.
Japy frères. Paris et Beaucourt. — Articles de ménage. — France.
Utzschneider. Sarreguemines. — Céramique. — France.
Gosse. Bayeux. — Céramique. — France.
Giebhert. — Extraits de viande. Liebig. — Brésil.
Miroy. Paris. — Bronzes et imitations. — France.
Ville de Tourcoing. — Exposition collective. — Tissus divers. — France.
De Cartier. Anderghem. — Minium de fer pour remplacer le blanc de plomb. — Belgique.
Ville de Cholet. — Exposition collective. — Tissus de fil. — France.
Comte de Beaufort, coopérateur des Sociétés internationales de secours aux blessés. Paris. — Appareils mécaniques pour blessés. — France.

CLASSE 92.

SPÉCIMENS DES COSTUMES POPULAIRES DES DIVERSES CONTRÉES.

Les commissions royales de Suède et de Norwège. — Costumes populaires des deux sexes. — Suède.

CLASSE 93.

SPÉCIMENS D'HABITATIONS CARACTÉRISÉES PAR LE BON MARCHÉ UNI AUX CONDITIONS D'HYGIÈNE ET DE BIEN-ÊTRE.

Mme Louise Jouffroy-Renault. Paris. — Cité Jouffroy-Renault, à Clichy-la-Garenne. — France.
Société des cités ouvrières de Mulhouse. — Maisons groupées pour le logement de quatre familles. — France.
S. A. R. le prince royal de Prusse, fondateur et président de la Société des petits logements à Berlin. — Prusse.

CLASSE 94.

PRODUITS DE TOUTE SORTE FABRIQUÉS PAR DES OUVRIERS CHEFS DE MÉTIERS.

Bastié. Paris. — Tour tournant carré. — France.
Eugène Gonon, ciseleur. Paris. — Fonte de bronze à cire perdue. — France.
C. et H. Vernaz, sculpteurs. Paris-Champerret. — Objets ciselés, repoussés et damasquinés. — France.

CLASSE 95.

INSTRUMENTS ET PROCÉDÉS DE TRAVAIL SPÉCIAUX AUX OUVRIERS CHEFS DE MÉTIERS.

Les récompenses accordées aux exposants de cette classe ne leur seront décernées qu'à la fin de l'Exposition.
Il en est de même des prix et médailles que pourront mériter les exposants de la classe 52, qui comprend les appareils du service hydraulique, de la ventilation et de la manutention.

Nous ne pensons pas que nos lecteurs se plaignent, si nous arrêtons là cette proclamation, aussi glorieuse que monotone.

Ce n'est pourtant qu'un faible échantillon de la liste générale des récompenses, inscrites au rapport officiel. Les grands prix, les croix, les cordons et les médailles d'or s'appliquent à l'élite des triomphateurs, et à ce titre, nous avons dû inscrire leurs noms dans nos colonnes.

Au-dessous d'eux viennent les lauréats des médailles d'argent, multitude estimable et nombreuse, dont les bataillons imposants ont fait reculer les journaux les plus hardis à publier des nomenclatures. Le *Moniteur* lui-même s'est abstenu.

Que dire alors des médailles de bronze? On les remue à la pelle; on les distribue à foison; on en couvre les exposants, à la façon des potentats de l'Asie, qui jettent des poignées de menue-monnaie au peuple pendant leurs promenades. Ce sont les sous de la gloire.

Au-dessous — tout à fait en bas, — sont les mentions honorables. Nous voudrions bien savoir si l'exposant qui aspire au grand prix, à la croix de commandeur, ou à la médaille de première classe, est réellement honoré de se voir simplement mentionné? Il se demande — en y réfléchissant — si cette mention est une distinction ou un stygmate. Et il réclame.

A côté de ces classifications se trouvent les noms HORS CONCOURS, dont la situation douteuse a donné lieu à une polémique assez vive. Quelques-uns prétendent que ces mots comportent une supériorité naturelle. On les applique simplement à des maisons qui ont obtenu, aux Expositions précédentes, de telles récompenses, qu'on juge désormais inutile de les faire concourir. C'est à merveille; mais rien ne prouve qu'elles soient en mesure de maintenir la supériorité qu'on leur a une fois reconnue. Le suffrage qui élève aujourd'hui peut renverser demain. Et nous n'admettons pas que personne ose se mettre en dehors de la loi commune : On a toujours des juges.

La liste des récompenses forme un volume de huit cents pages d'impression, à caractères compactes, et tel que sa lecture suivie conduirait infailliblement les gens à Charenton. L'aridité des listes qu'il aligne n'est égayée que par quelques réclames, annonces et boniments, jetés çà et là, entre les groupes qu'ils séparent.

Il est même à remarquer qu'une partie de ces articles de complaisance, désignés sous le nom modeste de « Renseignements », s'appliquent à des maisons non récompensées, ou admises simplement aux honneurs de la médaille de bronze ou d'argent. — Annonçons toujours; il en restera quelque chose

Mais passons. Il nous faut arriver à l'effet produit sur le public, — et particulièrement sur les exposants, — par l'apparition de ces fameuses listes, qui classent l'industrie et le commerce du monde entier par catégories plus ou moins méritantes. Elles n'ont guère été approuvées de bon cœur que par une minorité restreinte, — composée des exposants qui ont obtenu les grands prix.

Nous avons dit quelques mots de la fermentation qui s'est produite, et qui nous a valu des centaines de protestations, insérées dans les grands et petits journaux. Nous en avons fait un tapis à notre table de rédaction, et son épaisseur est redoutable. Il nous arrive, au sujet de ces protestations, ce que nous avons expérimenté pour les listes : leur insertion dépasserait les limites des journaux les plus étendus.

Nous nous bornerons à établir quelques faits, dont nous fournirions facilement la preuve, si cela était utile.

— Dans la composition des jurys, quelques classes ont été soumises au jugement d'hommes de bonne volonté, non-seulement incompétents, mais encore complètement étrangers aux industries dont ils avaient à apprécier les résultats.

— Certains objets médaillés, tels que les tôles de M. F. Sillyé-Pauwels, par exemple, n'ont pu être retrouvés ni déballés, lors de l'enquête du jury, chargé de les examiner. Ils n'en ont pas moins obtenu diverses récompenses, et les tôles précitées, entre autres, ont été honorées d'une médaille de bronze, que leur fabricant s'est empressé de refuser.

— Les convenances ne nous permettent pas d'enregistrer les accusations de malveillance, de camaraderie, d'injustice ou d'ignorance, qui se sont surtout élevées dans les journaux étrangers. Nous savons qu'il faut faire la part de certains désappointements. Au Palais du Champ-de-Mars, on a vingt-quatre heures aussi pour maudire le tribunal.

L'opération était difficile sans doute. On ne prononce pas aisément entre 42,000 rivaux, et il est impossible de les contenter tous. Mais en dehors de ces considérations, il ne nous paraît pas que les travaux du jury se soient accomplis dans de bonnes conditions et avec les données nécessaires. De là tant d'appels.

Aussi nous est-il venu une idée toute naturelle, et qui fera, nous l'espérons, son chemin dans le monde. On affirme qu'un certain nombre d'exposants, — médaillés ou décorés, — préparent un banquet dont on fixe la date au 16 août. Ces gens-là sont satisfaits assurément. Eh bien ! nous ne craignons pas de créer un schisme, et nous organisons, de notre côté, un banquet international sous le nom de :

BANQUET DES MÉCONTENTS.

Les adhésions sont dès à présent reçues dans les bureaux de l'ALBUM DE L'EXPOSITION ILLUSTRÉE, 13, rue Drouot. On s'inscrit sans verser de fonds.

Nous nous mettons, dès aujourd'hui, en instance auprès de qui de droit, pour obtenir l'autorisation légale. Il suffira, pour être admis à cette agape, de justifier de sa qualité d'exposant ou de membre de la Commission impériale.

G. RICHARD.

P. S. MM. Doer et Chifflart, peintres, nous adressent une rectification, au sujet de l'article de notre collaborateur Fernand Desnoyers, sur *les plafonds du Cercle international*. Ils réclament la paternité entière de leur œuvre dont, nous écrivent-ils, on ne leur a donné ni plan, ni esquisse. De son côté, M. Julien Girardin, auteur des fleurs du plafond, reconnaît que M. Chifflard ne s'est en rien servi de ses compositions ; mais il maintient que MM. Doer et Cuisinier ont exécuté leurs fresques d'après ses dessins, auxquels M. Doer n'aurait fait que quelques changements. — Nous ne décidons pas dans ce débat, et nous nous bornons à accueillir les dires des intéressés.

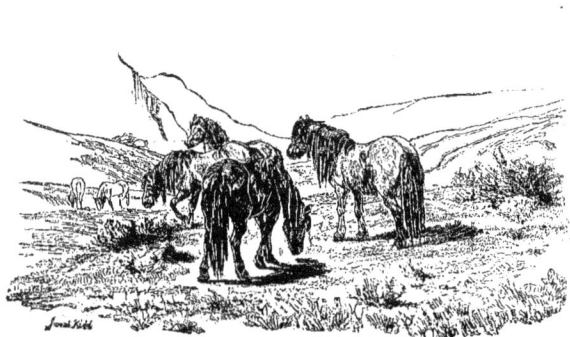

LES CHEVAUX RUSSES DE L'EXPOSITION UNIVERSELLE

Notre collaborateur J. Walter exprime des regrets sincères, dans sa *Promenade au Quart Allemand*, au sujet du départ prématuré des chevaux que la Russie nous avait envoyés, et qui faisaient l'ornement du parc international.

On s'attendait d'autant moins à cet enlèvement que des écuries spéciales avaient été construites pour ces bêtes intelligentes, qui nous donnaient une haute idée de la civilisation tartare.

Nous comptions entrer un jour ou l'autre dans leurs boxes, et faire de leur personnalité l'objet d'un article intéressant, au moins pour les amateurs de chevaux.

Il est trop tard. Mais pour que l'étrange procédé de la Russie ne fasse aucune lacune dans notre recueil, nous donnons à nos lecteurs une vue des paysages où naissent et s'élèvent les races chevalines de la Russie. Il faut bien que nous fassions le voyage, puisque nos visiteurs nous ont abandonnés.

Il nous semble d'ailleurs qu'on n'y perd rien. Les animaux sont mieux placés dans les campagnes qui les ont vu naître, que dans les jardins factices et quelque peu décoratifs de notre Champ-de-Mars. Ils ont là-bas pour cadre la nature et la liberté.

L. G. J.

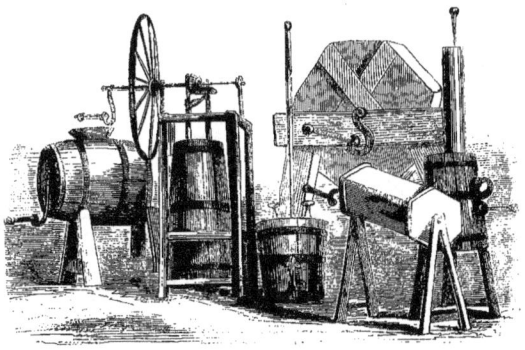

L'EXPOSITION UNIVERSELLE
AU POINT DE VUE CHAMPÊTRE

LES MACHINES A FABRIQUER LE BEURRE.

O rus! a dit Virgile. Est-ce bien Virgile qui l'a dit? Si ce n'est lui, c'est donc Horace. Mais nous préférons attribuer cette aspiration à l'auteur des *Bucoliques*. Ducray-Duminil a dit en d'autres temps : *O toits rustiques! champs nourriciers!* Et, soutenus par l'exemple de ces maîtres illustres, nous ne craignons pas d'avouer que nous aimons la campagne à nos heures....

Mais la campagne sincère. Non pas les paysages alambiqués et les points de vue internationaux, qui font aujourd'hui l'orgueil du Champ-de-Mars; non pas même le bois de Boulogne, malgré ses taillis et ses futaies, ses clairières et ses allées ombreuses. Qu'y ferait, je vous le demande, un paysan en sabots? Il faut, à ces curiosités végétales, des files de calèches encadrant des lacs limpides, des toilettes multicolores égayant les massifs, artistement disposés dans d'habiles perspectives. Cela est joli relativement. Du reste, nous sommes loin d'être arrivés aux limites de cet art, si longtemps négligé en France. Les Anglais, qui sont nos maîtres, suivent là-dessus les traces des Chinois, ces jardiniers merveilleux. Nous avons vu, dans le comté de Limerick, des maisonnettes en bois d'acajou, accrochées au versant des collines, dans le seul but d'animer le paysage aux yeux des habitants d'un château voisin. Nous avons retrouvé dans ces domaines, qui ont produit la vignette anglaise et formé les peintres moelleux de l'école britannique, ce personnage de Walter Scott, qui nous avait toujours semblé une création de fantaisie : « *L'Homme qui promène la vache blanche.....* »

Dans les jours de fête et de réception, quand le perron du château s'illumine, et que de nobles hôtes descendent dans la cour d'honneur, un vieil Écossais, pittoresquement drapé du plaid national, circule sur les cimes voisines. Il « promène la vache, » et ce sujet pittoresque donne de la vie au tableau verdoyant qui se déroule aux yeux des invités. Les jeunes miss, faites de nacre, de perles et de roses, poussent des exclamations de plaisir à la vue de cette gouache. L'Écossais s'arrête dans les bons endroits, et ces dames le contemplent avec sa bête : « *Oh! beautiful! very beautiful indeed!* »

Il faut l'avouer; ces réflexions, qui menacent de nous entraîner, nous ont été inspirées par la vue de barattes perfectionnées, exposées dans la sixième galerie de l'Exposition, section anglaise. Ces simples instruments nous ont permis de reconstruire le milieu dans lequel on doit les employer, et nous avons été pris d'une sorte d'ivresse, qui nous a emportés loin de Paris. Comme le pilote Athamas conduisant le fils d'Ulysse, nos yeux ont été fascinés et nous ont montré la nature dans le ruisseau de la rue des Martyrs. Notre jardinet profondément encaissé entre quatre murailles a pris les aspects grandioses et les profondeurs des bois de Fontainebleau, et nous avons cru voir le sol trembler sous l'effort des charrues : c'était un équipage qui rentrait.

Mais il ne faut pas laisser passer les barattes ou machines à fabriquer le beurre, sans en tirer un enseignement. L'agréable chez nous ne saurait faire perdre ses droits à l'utile. Et nous sommes sûrs d'intéresser nos lecteurs, en les entretenant de quelques détails, relatifs à cette production, qui ont le mérite d'être très explicites et en même temps peu connus.

Ces renseignements sont empruntés à un tout petit livre anglais qui renferme d'excellentes choses. Nos lecteurs voudront bien nous excuser, si nous ne tirons pas tout de notre fonds; mais l'auteur de cet article ne craint pas d'avouer qu'il est une assez médiocre laitière. Voici donc l'histoire, car il y a une histoire à ce sujet :

Deux dames anglaises, pour des raisons qu'il serait trop long d'expliquer, se retirent à la campagne, avec un régiment de bébés joufflus, tels que le pays en produit naturellement, comme chacun sait. Elles se décident à essayer de la vie rustique, et quittent leurs châles et leurs gants, pour se faire paysannes, mais paysannes de bonne foi. On achète une vache, voilà du lait dans les grandes jattes ; il s'agit de faire du beurre : Comment allons-nous opérer?

La bonne déclare qu'elle n'y entend rien, et la femme de chambre trouve ce travail au-dessous de sa condition. Il faut entendre les plaintes de ces dames, avec leur petit accent anglais; qui perce dans la traduction. Écoutez-les plutôt :

« Nous voilà bien embarrassées! Que fallait-il faire? Devions-nous abandonner l'espoir de manger du beurre fait au logis, et fallait-il regarder l'argent, déjà dépensé pour la baratte, comme perdu? Après un peu de réflexion, une idée naturelle nous vint. Ne pourrions-nous fabriquer le beurre nous-mêmes, et nous rendre indépendantes de la mauvaise volonté de nos bonnes?

» — Mais, dis-je tristement, nous ne savons pas nous y prendre. « — N'est-ce que cela? répondit Harriet; à quoi nous serviraient les livres que vous avez achetés, en quittant la ville, s'ils ne devaient pas nous éclairer sur les travaux de la campagne?

» Ce qu'il y avait de certain, c'est que nous ne pouvions faire de beurre sans instruction préalable. Il s'agissait donc d'acquérir les connaissances nécessaires, et du jour au lendemain. Nous consacrâmes en conséquence notre journée à consulter les livres les plus variés, traitant de l'économie domestique et rurale; nous en avions emporté un grand nombre de Londres. Nous fûmes passablement intriguées en lisant ceci dans le premier : « Ne lavez jamais le beurre,

mais frappez-le simplement sur un plateau, afin d'en extraire le petit-lait. » — Cela supposait le beurre fait, et c'était la difficulté. — Un second ouvrage donnait des conseils aussi précis. M. Rundle, dans un article intitulé *Laiterie*, recommandait aux laitières d'avoir un livre pour y inscrire le produit du beurre qu'elles fabriquaient ; il donnait en même temps une petite idée d'un système spécial de fabrication. Un autre auteur disait formellement : « Quand le beurre est fait, coupez-le en pièces pour en sortir les poils des vaches. » — Cette indication nous parut d'autant plus bizarre, qu'on pouvait, selon nous, sortir les poils de la crème, avant de la mettre dans la baratte.

» En somme, nous fûmes peu satisfaites des connaissances pratiques que nous pouvions puiser dans ces divers ouvrages. Ils nous semblèrent faits pour des personnes qui n'avaient besoin que de se perfectionner dans une science connue, mais ils ne rendaient aucun service à celles qui, comme nous, ne possédaient encore aucune notion sérieuse.

» Le lendemain matin, nous commençâmes nos expériences. Notre premier soin fut de passer la crème à travers une toile fine bien tendue, avant de la mettre dans la baratte. Puis, saisissant la manivelle, nous tournâmes vigoureusement. Le temps était chaud et lourd ; après une heure de travail non interrompu, nous regardâmes dans l'intérieur de la machine. Le lait était à peu près comme quand nous avions commencé. Quelle déception douloureuse, et quels regards nous échangeâmes ! Devions-nous y renoncer ? Il ne fallait pas y penser ; mais comment faire ?

» Nous étions dans une étrange perplexité, lorsque Harriet se rappela tout à coup avoir entendu dire que, dans les fortes chaleurs, la baratte devait être tenue dans l'eau froide. La nôtre était pourvue d'une boîte fixe, dans laquelle tournait le cylindre, et qui pouvait se manier aisément. Harriet eut l'heureuse idée, au lieu de mettre l'eau à l'extérieur, de l'introduire entre le cylindre et la boîte. Nous allâmes chercher une assez grande quantité d'eau de fontaine à cet effet, et nous recommençâmes à tourner avec mille précautions. Nous ne fûmes point déçues cette fois. Au bout d'un quart d'heure, nous entendîmes distinctement un son différent de celui des battements du lait ; cela nous annonçait un changement dans l'état de la crème. Nous enlevâmes le couvercle, (combien de fois l'avions-nous enlevé déjà !), et nous vîmes apparaître quelques grumeaux d'un beurre jaune paille. Il y en avait peu, sans doute, mais la difficulté était vaincue. Restait la question d'extraire le petit-lait, si bien traitée par les auteurs. Tous s'accordaient sur la nécessité de cette opération, quoique différant sur la manière de procéder. L'un disait : « Si vous lavez le beurre à l'eau froide, vous ne pourrez pas le conserver, parce que l'eau, en se corrompant, le corrompra en même temps. » Un autre assurait que, si on ne lavait pas le beurre à grande eau, il devenait de couleur terne et affreusement rance. Dans l'incertitude, nous pensâmes qu'il serait mieux de nous abstenir : ce fut un tort, car notre beurre fut détestable, et assez mauvais pour émouvoir notre cuisinière, qui se réjouissait beaucoup de notre échec.

» Nous étions presque décidées à renoncer à un travail aussi ingrat ; mais un ou deux jours après, nous réfléchîmes que, puisque nous avions une ferme, nous devions la conduire de manière à lui faire produire quelque chose ; or, quoi de plus profitable à une nombreuse famille que de faire elle-même le beurre de ses déjeuners ? Nous prîmes une bonne résolution, et, dès que nous eûmes recueilli assez de crème, nous fîmes une seconde épreuve, qui fut couronnée d'un plein succès. Nous commençâmes, comme la première fois, à passer la crème, et, prenant le manche de la baratte, nous tournâmes avec beaucoup de régularité. Au bout d'une demi-heure, nous entendîmes un agréable son qui nous annonçait que le beurre se formait. Nous le lavâmes avec soin, en le plaçant sous la pompe ; nous l'inondâmes d'eau, jusqu'à ce qu'il n'y restât pas le moindre indice de petit-lait. Il fut ensuite posé sur un plateau, qui avait trempé quelque temps dans l'eau froide ; nous le salâmes à notre fantaisie, ravies de penser que nous étions venues à bout de toutes les difficultés qui s'étaient présentées. »

Voilà ces dames bien contentes. Quelques nouveaux essais les renseignent sur des questions de détail, et elles finissent par résumer ainsi les leçons que leur a données l'expérience :

« Nous faisons arriver la crème, en la réchauffant ou en la refroidissant, à la température de dix à quinze degrés centigrades ; si le temps est froid, nous mettons de l'eau bouillante dans la baratte une demi-heure avant de nous en servir, et nous l'égouttons avec soin, avant d'y renfermer la crème, que nous passons à travers un linge fin affecté à cet usage. On tourne alors la manivelle avec une vitesse de quatre-vingt-dix tours par minute ; au bout d'un quart d'heure environ, lorsque le beurre est formé, ce qui est facile à constater par le changement de son du battage, on ôte le couvercle de la baratte, et, avec une des palettes, on râcle les parois où le beurre s'est attaché. Quand on l'a rassemblé, on jette le petit-lait qui reste dans la baratte, et on le remplace par de l'eau de fontaine, dans laquelle on jette le beurre ; on tourne deux ou trois minutes, pour battre le beurre dans cette eau ; on la change pour recommencer l'opération, et après ce second travail, il ne reste pas la plus petite apparence de petit-lait dans le beurre.

» Cette manière d'extraire le petit-lait est beaucoup plus commode que celle qui consiste à placer le beurre dans un seau, et à l'inonder d'eau courante, ainsi que nous l'avions fait dans le principe. Quand le beurre est pur, on le pose sur le plateau ou sur une plaque de marbre ; on le sale plus ou moins, et on l'étreint dans un linge blanc, pour en extraire l'humidité surabondante. Quand il est sec et ferme, on le met en billes avec la palette. Tout cela peut se faire en trois quarts d'heure.

» Après ces travaux, nous prenions une grande terrine, dans laquelle nous mettions tous nos ustensiles à tremper dans l'eau bouillante, pendant une demi-heure à peu près ; nous remplacions ensuite l'eau bouillante par de l'eau fraîche, et nous y laissions tous nos outils jusqu'au lendemain. Cette précaution empêchait le beurre de s'attacher aux palettes et aux linges, ce qui aurait rendu sa fabrication plus difficile.

» Pendant les temps chauds, au lieu de renfermer le pot à crème dans la cuisine, nous le placions dans l'endroit le plus frais possible. Il est tout aussi utile de tenir la crème fraîche en été, qu'il est essentiel de la préserver du froid en hiver. Si la laiterie n'est pas assez aérée, il faut mettre le pot à crème dans de l'eau froide, et rafraîchir aussi la baratte avant de l'employer. En suivant exactement ces instructions, on peut avoir de bon beurre toute l'année.

» Les vaches doivent se traire aussi près que possible de la laiterie, car, si on transporte le lait à une certaine distance, la crème lève avec difficulté. Le lait doit être coulé dans les seaux, et y rester en repos pendant quarante-huit heures en hiver et vingt-quatre heures en été. Dans les temps très chauds surtout, il est fort important que la crème soit séparée à temps du petit-lait, sans quoi elle rancit. On peut jeter cinq à six morceaux de sucre dans chaque litre de crème, pour l'adoucir. Quelques personnes s'imaginent qu'elle ne saurait être trop douce ; c'est une erreur. La crème doit avoir une certaine acidité ; sans cela, elle ne produirait pas de bon beurre. Si elle est trop fade, il faut la battre avec les palettes, jusqu'à ce qu'elle prenne un peu de goût.

» En été, la crème doit être tous les matins changée de vase, et placée dans un pot, qui aura été préalablement échaudé, puis trempé dans l'eau froide. On doit tenir dans un état de propreté extrême tous les ustensiles d'une laiterie. Les meilleures substances, pour nettoyer les barattes et les instruments en bois, sont les cendres et le savon.

» Dans certaines localités, le beurre qu'on fabrique pour la vente n'est pas lavé ; les fermières prétendent que ce travail lui ferait perdre de sa saveur. Après l'avoir sorti de la baratte, elles le prennent en main et le précipitent violemment et à plusieurs reprises sur le plateau ; c'est ce qu'elles

appellent le *frapper*. Le beurre ainsi fait est un peu fort, et taché de blanc et de jaune, parce qu'une portion du petit-lait y reste enfermée. Si on le mettait dans l'eau chaude pour le dissoudre, il laisserait un dépôt de petit-lait au fond du vase. Avec notre procédé, cette expérience ne donne presque aucun résidu.

» L'usage de frapper le beurre est d'ailleurs assez malpropre, car il s'attache aux doigts de la laitière, qui s'anime pendant ce travail. J'ai entendu dire à jeune personne robuste, fille d'un petit fermier de Kent, qu'elle était toujours malade à la suite de cette besogne, et fatiguée qu'elle en avait contracté une douleur dans le côté. Quand le beurre est frappé, on le met dans un moule, et on le presse avec les mains, jusqu'à ce qu'il ait reçu une empreinte quelconque destinée à l'embellir. Enfin, le beurre s'extrait du moule par un procédé analogue.

» J'espère bien ne jamais manger de beurre décoré de vaches, de fleurs et d'autres ornements champêtres. Je songerais malgré moi aux phases par lesquelles il a passé, pour prendre une aussi bonne mine. Presque tout le beurre qu'on vend est disposé en grandes billes, comme nous le faisons nous-mêmes, et il présente plus de garanties par la simplicité de sa fabrication. »

Tout cela est admirablement expliqué, et l'on ne peut certainement se plaindre que de quelques redites.

Eh bien! veut-on se rendre compte du néant des connaissances humaines?

Qu'on écoute les plaintes de ces dames, deux mois après, alors qu'elles se croyaient d'une habileté absolue :

« Un jour de mars, nous attendions des visiteurs, à qui nous avions vanté notre talent de laitières. Nous tenions à faire nos preuves. Il faisait chaud, et la crème paraissait plus épaisse que d'habitude ; nous la battîmes plus d'une heure, sans qu'elle éprouvât le moindre changement. Nous ôtions fréquemment le couvercle pour suivre l'opération, mais nous étions chaque fois désappointées, car la crème avait toujours le même aspect que lorsque nous l'avions versée dans le réservoir. Le manche finit par tourner si facilement, qu'on eût dit qu'il n'y avait plus rien dans la baratte, pendant que la crème écumante passait par-dessus le couvercle. Nous regardâmes avec curiosité ce phénomène inusité : la crème se gonflait absolument comme si elle eût été sur le feu. Cela nous étonna d'autant plus que, depuis neuf mois que nous faisions du beurre, nous n'avions jamais été témoins d'un fait aussi étrange.

» Tom, qui trayait les vaches, fut appelé en qualité d'expert, et, dès qu'il eut vu la baratte, il s'écria : — Ah! la crème va dormir!

» La crème va dormir! Que pouvait signifier ce mot? Nous eûmes beau l'interroger, sur cette propriété : — Tom demeura impénétrable, et dit simplement qu'il fallait tourner, jusqu'à ce que la crème se réveillât.

» Harriet et moi avions déjà travaillé deux heures, mais nous revînmes courageusement à la charge pour combattre ce sommeil. La cuisinière et la bonne se joignirent à nous. On travailla à tour de rôle jusqu'à sept heures du soir : la crème restait impassible et toujours endormie. Nous désespérâmes d'en venir à bout et envoyâmes ce liquide paresseux dans l'auge des cochons.

» Depuis cette époque, nous ne fûmes jamais sûres de notre beurre. Chaque fois que nous en faisions, nous avions la crainte secrète que la crème ne se prît à dormir. Ce fut pourtant la première et la dernière fois qu'une pareille chose nous arriva.

» Je ne puis donner à mes lecteurs l'explication raisonnée de ce fait ; je n'ai pu moi-même l'obtenir, quoique j'aie consulté toutes les fermières du voisinage. Elles affirment que, si la crème dort quelquefois, elle se réveille au bout de quelques heures. J'ai cependant entendu dire à une vieille femme, qu'on réveillait la crème, en versant dans la baratte un litre de lait bouillant. »

Nos lecteurs voudront bien nous excuser, si nous ne prenons pas la parole dans une question aussi grave. Aussi bien, nous n'y entendons pas grand'chose, et nous craindrions qu'à nos raisonnements ils ne répondissent par une attitude fâcheuse, à laquelle nous ne pourrions répliquer que par du lait bouillant.

P. SCOTT.

<small>Les renseignements spéciaux de cet article sont extraits d'un livre fort intéressant : *La petite ferme*, — traduit de la vingtième édition anglaise, et publié par la librairie du *Petit Journal*.</small>

LES CONCOURS DE MUSIQUE MILITAIRE

Les chants ont cessé. Après avoir charmé, ravi, transporté le public, soit au Palais-de-l'Industrie, soit à l'Athénée, à l'Opéra, au Cirque ou aux Tuileries, les musiques militaires autrichienne et prussienne sont aujourd'hui rentrées dans leurs garnisons respectives. Leur triomphe a été complet à Paris, d'autant plus complet, selon nous, que tous ces musiciens-soldats, venus de Vienne et de Berlin, tous ces virtuoses étrangers, porteurs des mêmes uniformes que les Parisiens virent avec tant de douleur il y a cinquante-deux ans, n'ont pas eu besoin d'un Schwartzenberg ni d'un Blücher pour les conduire à la victoire. L'*ennemi* est arrivé cette fois chez nous sans canons roulants, sans enseignes déployées, trouvant toutes les portes ouvertes, les visages souriants, et les mains tendues en signe de cordiale fraternité. Deux artistes de talent, MM. Zimmermann et Wieprecht remplaçaient les généraux, qui n'obtiennent ordinairement le succès qu'au prix d'une dévastation en règle, et le triomphe des vainqueurs a été consacré par les applaudissements frénétiques de ceux-là mêmes qui sentaient le plus vivement le poids de la défaite.

Belle leçon, n'est-ce pas, pour la diplomatie, ainsi que pour les maîtres actuels des destinées de l'Europe!

Mais ceci n'est qu'un côté de la question ; et d'ailleurs, il ne nous est pas permis, — à notre grand regret, — de déduire toutes les conséquences qu'il renferme, à tant de points de vue intéressants…..

Bornons-nous donc à examiner ce qui ressort de ces festivals et de ces concours internationaux, sous le rapport purement artistique.

Les musiques militaires allemandes — de l'Autriche, de la Prusse et de la Bavière, — et les musiques françaises — de la garde de Paris et des guides, — ont été mises en présence au Palais-de-l'Industrie d'abord, puis à l'Opéra. De cette double épreuve, il est résulté pour tout le monde que, malgré le talent déployé par les exécutants de la garde de Paris, nous sommes sensiblement inférieurs, quant aux musiques militaires, à l'Allemagne. Encore n'avons-nous envoyé au concours que la fine fleur de nos orchestres guerriers. Notre amour-propre national nous obligeait à laisser à l'écart les musiques de nos régiments de ligne, tandis que le premier venu des régiments autrichiens ou prussiens eut pu produire la sienne avec honneur, même à côté de celle de la garde de Paris. Je

ne crois pas avoir besoin d'insister sur ce fait, évident pour les Français qui ont entendu, à Bade ou à Wiesbade, les musiques qui viennent de Rastadt et de Francfort, pendant la belle saison.

Le fait de la supériorité des musiques allemandes sur les nôtres étant incontestablement acquis, il convient d'en rechercher la cause.

Quelques personnes se sont plu à attribuer cette supériorité au *sentiment musical*, plus développé, comme on sait, chez les Allemands que chez les Français. Je ne pense pas que cela motive le succès obtenu, au palais de l'Industrie et à l'Opéra, par les *bandes* de MM. Zimmermann et Wieprecht.

Certes, si nous nous comparons aux Allemands, au point de vue de l'éducation musicale, il faut avouer que nous sommes terriblement en retard. En effet, le développement du *sentiment musical*, chez le peuple allemand, est en avance sur nous à ce point que, pendant qu'on écoute avec recueillement les œuvres de Mendelssohn, de Weber et de Beethoven, dans les plus obscures brasseries d'outre-Rhin, nos orphéons populaires en sont encore à l'A, B, C. Je ne parle même pas des chansons cyniques dont Milles Thérésa et Suzanne Lagier ont empoisonné le public des cafés-concerts.

D'ailleurs, si cette différence de *sentiment musical* est vraie, à l'égard des musiques allemandes et françaises, prises en masse, elle n'est pas applicable à celles de la garde de Paris et des guides, qui ont figuré au concours du palais de l'Industrie. A peu d'exceptions près, le personnel de ces deux musiques est tout à fait hors ligne, et comprend des virtuoses qui ont été ou qui sont encore attachés à l'orchestre de l'Opéra et de l'Opéra-Comique.

Notre infériorité, constatée au dernier concours, n'est donc pas une question d'exécution individuelle; elle provient uniquement du *vice de la composition instrumentale* de nos musiques militaires.

Depuis quinze ans, les orchestres de nos régiments ont subi toutes sortes de changements, de remaniements et de bouleversements. Par suite des actives démarches d'un trop célèbre inventeur, M. Adolphe Sax, la plupart des instruments, auxquels les musiques allemandes doivent aujourd'hui presque tous leurs avantages, et que nous possédions autrefois, ont été remplacés par des produits, portant la marque du susdit inventeur. Les cors d'harmonie, les ophicléides, les hautbois, les bassons, etc., et même une partie des clarinettes ont été emportés dans la bagarre. Je parlais dernièrement des basses à cylindres des Allemands; ces excellents instruments ont été saxonifiés comme le reste. A tout cela, M. Adolphe Sax a substitué, soit le *saxo-phone*, qui n'est en réalité qu'une sorte d'ophicléide de petite dimension, qu'on joue avec une embouchure de clarinette, — d'où le nom de *clarinette poitrinaire* que lui donne M. Auber; soit le *sax-horn*, soit le *saxo-tromba*, on se propose maintenant d'y ajouter le trombone à pistons, sur lequel M. Sax n'a pas encore versé l'eau du baptême. Notez que, hormis le saxophone qui est pourvu de clefs comme l'ophicléide, tous les instruments de M. Ad. Sax sont *à pistons*, depuis le *petit-bugle* aigu jusqu'à l'énorme *saxo-tromba*, qui ressemble plus à un engin de guerre qu'à un instrument de musique.

De telle façon que cette chose, qu'on appelle la *variété des timbres*, si précieuse pour les compositeurs, est absolument supprimée. Vous n'entendez plus, avec une musique ainsi formée, qu'une masse nasillarde et *pistonnante* du haut en bas de son échelle; cette masse joue *forte* ou *piano*, mais n'attendez d'elle aucune autre diversité d'effets. Ne lui demandez ni le timbre doux et pénétrant du cor d'harmonie, ni la sonorité franche du trombone à coulisses, ni l'éclat puissant des instruments à cylindres. — Depuis la trompette jusqu'à la contrebasse en cuivre, vous n'avez plus devant vous que des instruments qui *pistonnent* à qui mieux mieux, pour le plus grand profit du fabricant.

On objectera peut-être que cette nouvelle organisation fonctionne depuis quinze ans, et que l'adoption des instruments de M. Sax a été décidée sur l'approbation d'un grand nombre de notabilités musicales, parmi lesquelles on compte plusieurs membres de l'Institut.

L'objection est sans valeur. Il en est des certificats, des approbations et des protestations des membres de l'Institut, comme des lettres adressées par les illustrations littéraires aux poétereaux qui leur envoient leurs alexandrins. Un rimeur quelconque expédie des vers de mirliton à Victor Hugo ou à Lamartine; quelque temps après, le rimeur reçoit une lettre, dans laquelle l'auteur de *Jocelyn* ou celui des *Contemplations* dit à l'expéditeur qu'il a eu « l'œil mouillé » en le lisant. Les vers étaient absurdes; qu'importe ! La politesse est sauve. — Les instruments sont défectueux : qu'est-ce que cela fait? Et pourquoi refuser d'être agréable à un solliciteur qui se démène comme un diable, quand cela ne coûte que cinq ou six lignes de prose courante?

Au surplus, le public vient d'assister à une série d'épreuves, plus frappantes et plus concluantes que les raisonnements les plus serrés. Les musiques autrichienne et prussienne, *qui n'ont point d'instruments de M. Sax*, sont, à l'heure qu'il est, reconnues meilleures que les nôtres, lesquelles, encore une fois, sont envahies depuis de longues années par les systèmes dudit.

A ce propos, il n'est pas sans intérêt de mettre sous les yeux du lecteur un très-curieux document, publié dans le *Courrier français* du 4 de ce mois. Il s'agit d'un défi porté, en 1846, par M. Sax à M. Wieprecht, directeur des musiques militaires prussiennes :

« Je vous défie, dit M. Sax, je vous défie de me montrer des instruments, n'importe de quelle espèce, qui puissent, pour la qualité ou la confection, rivaliser avec les miens, adoptés par l'armée française.

» Je vous défie de faire exécuter, sur ceux de vos instruments que j'ai vus à Coblentz, ou sur tout autre instrument de votre pays, ce que l'on exécutera sur les miens, avec facilité, justesse et beauté de son.

..

» Je vous défie de vous présenter, avec une réunion des meilleurs artistes choisis à Berlin, jouant des instruments de votre prétendu système, tandis que, de mon côté, je me présenterai avec des exécutants français, munis de mes instruments, et organisés d'après mon système. Chaque orchestre se composera de 75 à 100 musiciens. Le prix sera une somme équivalente aux frais de déplacement.

» Le jury sera formé d'hommes capables, spéciaux et indépendants. Ce jury aura à répondre sur : 1º la nouveauté des effets; 2º la difficulté des morceaux; 3º les meilleurs solos (dont je ferai partie), et pour lesquels je défie votre meilleur clarinette-basse d'Allemagne; 4º le morceau le plus brillant et du plus grand effet; 5º les meilleures proportions et l'ensemble le plus juste, le plus éclatant, le plus parfait, le plus sonore; 6º enfin les instruments du plus grand effet.

..

» J'ose donc espérer, monsieur, que vous accepterez, sous l'influence de ce même esprit patriotique, qui, en vous dictant vos articles, vous a fait mettre en oubli tant de belles paroles, et qui, cette fois, je pense, vous fera souvenir que vous êtes l'associé d'une fabrique d'instruments, et surtout directeur général des musiques militaires de Prusse (?)

» Je vous donne quinze jours pour me répondre et faire vos dispositions.

» Si vous reculez, il sera prouvé que vous n'avez pas soutenu, les armes à la main, les bravades de votre plume.

» Et je déclarerai à la face de vos lecteurs, comme des lecteurs français :

» 1º Que vous n'avez pas fait faire un seul pas aux musiques militaires dont vous êtes le chef;

» 2º Que, loin de là, vous ne les avez pas maintenues au rang que leur assigne la réputation musicale, si justement acquise, du peuple allemand.

..

» Quant à vous, personnellement, quels sont vos droits au poste qui vous est confié?

» Avez-vous fait quelques réformes dans l'organisation des musiques? Non. — Êtes-vous, du moins, virtuose sur quelque instrument? Non. — Avez-vous inventé quelque chose? Non.

» Ah! vous êtes probablement un grand compositeur, dont la réputation n'est pas arrivée jusqu'à nous....

» Dans une position si haute, au milieu de circonstances si favorables, avec un roi ami et protecteur des arts, avec des ministres aimant et favorisant l'art musical, chez un peuple où chacun naît musicien, qu'avez-vous fait, monsieur, pour vous montrer digne de ce titre de directeur, pour faire paraître une si injuste sévérité envers les autres? Rien.

» *Signé :* ADOLPHE SAX. »

Le défi adressé, sous une forme quelque peu risquée, à M. Wieprecht par M. Ad. Sax, a eu sa réponse, dans la séance du 21 juillet 1867, au Palais de l'industrie.

Non seulement les acclamations de vingt mille auditeurs ont donné gain de cause à M. Wieprecht, directeur de la musique prussienne, — qui a pu également ajouter à son crédit l'éclatant succès de la musique autrichienne; mais, si la nouvelle suivante est exacte, — et elle nous vient de source très-digne de foi, — on se serait enfin décidé, dans les sphères officielles, — jusqu'ici imperturbablement favorables à M. Sax, — on se serait enfin décidé, dis-je, à ouvrir les yeux sur la véritable situation de nos musiques militaires, et sur la nécessité de mettre un terme aux envahissements infatigables des systèmes du facteur franco-belge, — saxophones, sax-horns, saxotrombas et le reste.

On nous assure donc que, par suite de l'effet produit, au Palais de l'Industrie et à l'Opéra, par les musiques allemandes, l'idée serait venue, en haut lieu, de réorganiser nos musiques militaires. On dit même que le corps, dirigé par M. Zimmermann (Autriche), a été désigné pour servir de base à la réorganisation projetée. On dit enfin que M. Emile Jonas, secrétaire des jurys des dernières solennités, aurait été chargé de rédiger un rapport préliminaire.

Cette nouvelle, — en la supposant tout-à-fait exacte, — aurait certainement lieu d'être agréable à tous ceux qui, en dehors des considérations commerciales, s'intéressent aux progrès de nos musiques militaires. Mais la tournure que prend, dès le début, cette entreprise de rénovation, nous fait craindre qu'elle ne produise un résultat diamétralement opposé à celui qu'on en attend.

M. Emile Jonas, chargé, comme rapporteur, de proposer les moyens qui devront amener la solution désirée, M. Emile Jonas a été, dans les concours du Palais de l'Industrie, l'aide de camp musical, l'*alter ego* de l'honorable général Mellinet, qui, lui-même, est un des admirateurs les plus éprouvés de M. Sax et de ses instruments. Sur ce point, l'illustre guerrier n'admet guère de contradiction : la supériorité du système du facteur franco-belge est passée à l'état de dogme pour lui: donc, aux yeux de l'honorable général, hors des instruments de M. Sax, point de salut pour les musiques militaires françaises. Tel est le général Mellinet, commandant supérieur des gardes nationales de la Seine; tel est M. Emile Jonas, dont les épaulettes de chef de musique, dans cette même garde nationale, n'ont pas encore eu le temps de perdre leur éclat virginal.

Or, — en tenant toujours pour exacte la nouvelle ci-dessus, — il est à prévoir que, malgré l'incontestable bonne foi avec laquelle M. Emile Jonas accomplira son travail, la situation qu'on se propose d'améliorer restera telle quelle, à cela près de la substitution, aux anciens instruments de M. Sax, de quelques nouveaux types du même facteur, par exemple, des trombones à six pistons, qui n'attendent qu'une occasion pour envahir à leur tour nos musiques militaires.

Si tel est le profit que nous devons tirer d'une réorganisation possible, son utilité, au point de vue artistique, nous échappe absolument, et MM. Wieprecht et Zimmermann peuvent dormir en paix jusqu'au prochain concours international.

LÉON LEROY.

LES ARMES A L'EXPOSITION UNIVERSELLE

'USAGE des armes date du premier homme qui, pour se défendre de l'attaque des animaux, ramassa une pierre sur le chemin, ou se fit un bâton avec une branche d'arbre. En ce temps-là, il n'était pas encore question des canons rayés et des fusils à aiguille. Les peuples étaient plongés dans la barbarie, et la civilisation pouvait seule imaginer ces terribles engins de mort.

Toutefois, les moyens de destruction se développèrent rapidement; on inventa l'arc et la fronde. Puis, la découverte des métaux coïncidant avec les premières luttes d'hommes, on fabriqua des lances et des épées.

Les premières guerres ressemblaient moins à des batailles qu'à des duels gigantesques. On se battait, pour ainsi dire, corps à corps, et les deux armées n'en faisaient plus qu'une, au moment de la mêlée. Comme les combattants étaient à peine vêtus, on peut se faire une idée du massacre effroyable qui en résultait. Aujourd'hui, nos mœurs répugnent à de pareilles boucheries *à bout portant*; on ne se tue pas moins, mais c'est à distance, et la sensibilité nerveuse s'épargne ainsi la vue du sang.

C'est à peu de chose près l'histoire de l'honnêteté de certaines gens, qui ne donneraient pas une chiquenaude à leur voisin, et qui, s'il leur était prouvé qu'en levant seulement le petit doigt, ils enverraient *ad patres* un innocent mandarin de Canton et en hériteraient, se dépêcheraient de lever la main tout entière.

L'invention des épées et des lances est antérieure aux Grecs et aux Romains, et ce sont à peu près les seules armes dont l'usage se soit conservé jusqu'à nos jours. On les a tantôt raccourcies et tantôt allongées, mais leur forme primitive n'a pas varié. Il paraît que les anciens avaient deux sortes d'épées : les unes, longues et sans pointes, qui ne servaient qu'à frapper de taille; les autres, plus courtes, plus fortes et très-pointues, qui frappaient de la pointe et du tranchant, *punctim et cæsim*. Il y avait différentes manières de porter l'épée : les Grecs la plaçaient ordinairement sur la cuisse droite, sans doute pour laisser plus libre le mouvement du bras gauche, qui tenait le bouclier; aujourd'hui qu'on a renoncé au bouclier, l'épée se porte invariablement à gauche. Du reste, en dehors de l'armée, l'épée est devenue un meuble de luxe, que nos gentilshommes modernes ont remplacé par la canne. Nous sommes loin du temps où le droit de porter l'épée était envié par le plus petit marchand. Il est vrai que cette arme restait le plus souvent inoffensive à son côté, car la bourgeoisie n'avait pas les goûts batailleurs de la noblesse.

Nous engageons les personnes qui voudraient faire une étude sérieuse des armes anciennes à parcourir les salles du musée rétrospectif de l'Exposition universelle. L'histoire de tous les peuples est rassemblée là, sous forme d'arcs, de poignards, de piques, d'arbalètes, de mousquets, etc., etc. On reste confondu devant la taille de certaines épées, qui semblent impossibles à manier, et que les chevaliers bardés de fer du temps de Louis XII et de François Ier faisaient tournoyer autour de leur tête.

Nous recommandons aussi aux amateurs un choix excessivement curieux de poignards de toutes formes et de toutes dimensions. Il ne faut pas oublier que, sans avoir jamais été

une arme légale, le poignard a cependant joué un grand rôle dans beaucoup d'événements historiques. C'est une vue qui ne laisse pas que de vous faire froid dans le dos au bout d'un instant. Si l'épée fait supposer un soldat, le poignard sous-entend un assassin, et l'on songe involontairement à la main qui l'a tenu et à la victime qu'il a frappée.

En sortant de ce musée d'autrefois, qui s'arrête brusquement à la porte de l'exposition des beaux-arts italiens, on est surpris de rencontrer, à gauche, une salle égarée de produits pharmaceutiques. Nous avons longtemps cherché la raison de cet arrangement extraordinaire, et nous n'avons pas osé nous arrêter à l'idée qu'il cachait un rapprochement entre les armes et la pharmacie. Nous ne sommes plus au temps des Borgia, et la chimie moderne fabrique des médicaments et non des poisons.

Est-ce aussi par analogie qu'on a installé un marchand de journaux, en face de l'exposition des canons prussiens? Si la presse est une arme, elle n'a du moins jamais tué personne, et les victoires pacifiques sont les seules auxquelles elle aspire.

Notons, en passant, que les canons du Champ-de-Mars obtiennent un grand succès; les visiteurs vont alternativement de ceux de Prusse à ceux de France, d'Angleterre et d'Autriche, et établissent ensuite des comparaisons, dont l'avantage tourne inévitablement du côté de la nation à laquelle appartient l'orateur.

Cet amour-propre patriotique, à propos de canons rayés, nous amène à penser que nous sommes peut-être un peu plus fiers qu'il ne convient, du degré de civilisation auquel nous sommes arrivés. Il y a là tout un côté d'éducation populaire, qui a grand besoin d'être réformé.

Le canon est, en fait d'armes, le dernier mot de la brutalité. Espérons qu'à force d'en augmenter la portée, on finira par en rendre l'usage impossible. Le jour où un boulet portera plus loin qu'une longue-vue, le canon n'aura plus de raison d'être, à moins qu'on ne veuille s'amuser à tirer au juger, ce qui cesserait d'être dangereux.

Les peuples qui paraissent être restés le plus étrangers à la préoccupation de perfectionner les armes de guerre, sont les Orientaux; nous retrouvons chez eux les mêmes piques à plumets qu'aux temps enfuis, et le cimeterre traditionnel qui date des croisades. Nous devons cependant avouer que nous avons remarqué, dans l'exposition du royaume de Siam, un interminable fusil en bois, qui doit être bien étonné de se trouver là. Son excuse est dans sa forme incommode. Évidemment, il n'a jamais dû servir, et très-probablement il ne servira jamais.

Si nous avons un conseil à donner aux dames nerveuses, c'est de passer rapidement devant les armes indiennes. Ce n'est pas qu'elles soient plus épouvantables que d'autres; seulement, à leurs couleurs sombres, à leurs pointes ternies, il semble qu'elles gardent encore un reste du poison dont on les imprégnait autrefois. Quelques pas plus loin, les mêmes dames pourront se faire une idée de la facilité avec laquelle les choses changent de nom, suivant les pays, et elles reconnaîtront sans peine, dans les casse-têtes chinois, le modèle de ce que nous appelons gracieusement aujourd'hui *des sorties de bal*.

L'Amérique nous a envoyé tout ce qu'elle avait de disponible en revolvers à 2, 4, 6 et 12 coups. Tout le monde sait, du reste, qu'un Américain ne met pas le pied dans la rue, sans s'être préalablement muni d'un porte-cigares dans une poche et d'un revolver dans l'autre. On ne sait pas ce qui peut arriver. Au train dont vont les choses, c'est une habitude qui ne peut manquer de nous gagner avant longtemps, — certains journalistes aidant.

JEHAN WALTER.

LE SEQUOIA

DE L'EXPOSITION UNIVERSELLE DE 1867

Nos lecteurs ont probablement perdu le souvenir d'une lettre, publiée par l'*Album* au commencement de mars dernier, et adressée à la Commission impériale par un riche pionnier américain. M. de la Frédière, Français d'origine, avait travaillé, dans sa sphère modeste, à la gloire de son pays et de notre Exposition. Par ses soins, en novembre 1866, un magnifique sequoïa, le plus bel échantillon peut-être de ces géants du règne végétal, — prenait la mer à San-Francisco, et se dirigeait vers la France.

Le récit de cette expédition hardie, qui réalisait un des rêves les plus ambitieux de l'esprit humain, a été reproduit par la plupart des journaux étrangers; — comme nous, ils suivaient la marche de cet arbre gigantesque avec une vive sollicitude. Remorqué par deux navires à vapeur, fournis par la maison James, Stephenson et Cⁱᵉ, hors concours à notre distribution des récompenses, le Sequoia s'est d'abord dirigé vers le sud, pour doubler le cap Horn, et son voyage a commencé sous d'heureux auspices. Le 13 avril, nous annoncions, d'après une dépêche de Buenos-Ayres, qu'il avait été vu, louvoyant dans le sud, un peu fatigué de la mer. Depuis cette époque, nous n'en avions reçu aucune nouvelle.

Ce silence devait surprendre, car on sait le nombre prodigieux de navires qui sillonnent l'Atlantique, et le Sequoia, par sa masse, et surtout par son élévation, ne pouvait guère passer inaperçu. Le système de flottaison qu'on avait adopté, pour transporter debout cet arbre géant, sans compromettre son équilibre, était réellement admirable. L'entreprise eut fait pâlir les plus hardis mécaniciens. M. de la Fredière résolut le problème, en employant les moyens les plus simples, les forces les plus directes; — et il arriva à se faire des alliés des ennemis naturels qu'il avait à combattre. Si l'audace entraîne la réussite, son essai devait être couronné de succès.

Le proverbe eut tort. Malgré la lenteur d'une marche que le poids énorme de l'arbre devait entraver, on pensait qu'il toucherait en été les côtes de France. Le capitaine Harry, qui

s'était chargé de ce transport, annonçait son arrivée pour le mois de juillet. Son habileté bien connue, l'étude qu'il a faite des courants de l'Océan, tout semblait lui prédire un triomphe. — Est-il besoin de dire que nous avons des nouvelles désastreuses à donner à nos lecteurs?

On ne nous en voudra pas de ce long préambule : c'est avec une douleur réelle que nous avons appris l'échec arrivé à cette merveilleuse expédition. Après les violences maritimes de la guerre américaine, après les navires cuirassés et les boulets coniques, le ciel devait un dédommagement à la civilisation. Comme la colombe rapportant à l'arche la branche de laurier, c'eût été un beau spectacle que de voir la vapeur, cette reine industrielle, apporter à l'ancien monde une palme cueillie sur le nouveau continent, une palme de neuf cents pieds de haut!...

Peut-être était-ce un rêve ambitieux. Est-il permis à l'homme de renverser les lois naturelles et de planter au Champ-de-Mars, à Paris, l'arbre qui devait vivre et mourir dans les savanes de l'Amérique?

Quand les ormeaux de nos promenades résistent si difficilement à une transplantation, croit-on qu'on puisse, sans danger, porter les végétaux sous d'autres latitudes, sous de nouveaux climats? N'avez-vous pas entendu dire que la pêche, ce fruit délicieux en Europe, est un poison violent en Asie? Il ne faut pas toucher à la création.

Cependant, le jardin d'acclimatation est là...

Suspendons ces digressions, qui nous éloignent d'un sujet que nous redoutons un peu d'aborder. — La catastrophe qui nous a ravi le sequoïa, bien qu'elle n'ait coûté la vie à personne, nous a plongés dans le deuil, et nos regrets sont d'autant plus sincères, que ce splendide végétal eût été la merveille la plus incontestée de notre Exposition internationale.

Le capitaine Harry, récemment arrivé au cap Horn sur l'un des bateaux-remorqueurs qu'il commandait, — le seul qui ait survécu à l'événement, — a publié des notes de voyage très explicites, et qui dégagent sa responsabilité de la manière la plus complète.

Personne, d'ailleurs, n'eût songé à faire peser un blâme sur ce digne gentleman, un des commandants les plus estimés de la marine américaine. Il a ramené ses équipages sains et saufs, et pour sauver le trésor qui lui était confié, il a fait le possible — et l'impossible.

Le cadre restreint de ce journal, comme on le doit, du reste, aux intérêts de l'Exposition active, ne nous permet pas de publier *in extenso* le journal de bord du capitaine Harry, non plus que les développements que lui ont donnés quelques journaux. Mais nous allons rassembler, sous une forme concise, les renseignements qui nous paraissent devoir intéresser nos abonnés.

EXTRAITS DU JOURNAL DU CAPITAINE HARRY.

Les premières pages de ce livre de bord auraient peu d'attrait pour nos lecteurs. Le Sequoïa quitta la rade de San-Francisco le 12 novembre au matin, par un temps assez beau et avec une brise favorable. Il se dirigea vers le sud, en se maintenant à près de cinquante lieues des côtes, dont il ne se rapprocha que sous la latitude du détroit de Magellan. Ce voyage dura quatre mois environ, pendant lesquels le convoi éprouva des fortunes diverses; mais on n'eut rien de précisément fâcheux à signaler, pendant ce trajet de deux mille lieues : l'arbre et les remorqueurs se comportaient bien.

On comptait cependant sur une plus grande vitesse. Mais le poids extrême de l'arbre, ou plutôt l'énormité de la masse d'eau qu'il déplaçait en avançant, ne permettait pas d'aller plus rapidement. Quand le temps et le vent étaient convenables, on faisait deux ou trois lieues à l'heure ; quand ils étaient contraires, on n'avançait qu'avec la plus grande difficulté.

Aux environs du Cap, l'un des remorqueurs se détacha, pour renouveler la provision de charbon, bien qu'elle fût loin d'être épuisée. C'est de cette époque que datent les nouvelles qui parvinrent en Europe, et qui furent reçues au mois d'avril dernier.

Le 17 mars, le capitaine Harry reprenait son voyage, qu'il espérait terminer plus vite qu'il ne l'avait commencé, en s'aidant des courants qui remontent l'Atlantique et viennent caresser les rivages du vieux monde. Pour atteindre ces remous, il voulut s'enfoncer vers le sud et doubler le Cap à une certaine distance. Nous allons ici le laisser parler :

30 mars 1867. Voilà huit jours que nous sommes en vue du Cap, ballottés par une mer capricieuse. Le vent souffle presque continuellement du sud, et bien que l'arbre ait été dégagé de toutes ses voiles, et que l'air salé ait fait tomber une grande partie de ses feuilles, il présente un obstacle suffisant pour paralyser les efforts de la vapeur. Nous ne cessons pas de chauffer, car sans cela, nous serions inévitablement jetés à la côte. Tantôt nous gagnons sur le vent ; tantôt il l'emporte. Nous gouvernons directement au sud; le temps est douteux...

3 avril 1867. Tout va bien. La brise imperturbable qui nous poussait à terre s'est calmée; nous nous dirigeons vers le pôle, et nous n'apercevons plus depuis hier le phare de l'île Diégo. Notre marche est lente, comme toujours ; mais, ainsi que je l'avais prévu, nous sommes entrés dans des courants, qui nous font dériver assez rapidement vers l'est. Si cela continue, nous doublerons le Cap à un assez grand éloignement des côtes...

5 avril. Le vent est tout à fait tombé, juste au moment où j'allais donner de la toile à notre arbre, pour remonter franchement au nord. Nous marchons à toute vapeur, mais je ne suis pas content. La mer a une vilaine houle ; le sommet du sequoïa est agité par des brises contraires, pendant qu'il ne fait pas un souffle de vent sur le pont de nos steamers. La température s'est fort adoucie...

6 avril. Nous venons de passer une mauvaise nuit. Hier soir, après l'accalmie qui a suivi le coucher du soleil, une brise sud-ouest, franche, s'est levée. J'ai fait tendre les voiles du radeau, afin d'alléger le travail des remorqueurs. Peu à peu, la brise a fraîchi et m'a paru dégénérer en grain. La mer devenait tellement mauvaise, que je n'osai pas mettre un canot dehors. Je fis simplement, aux hommes qui étaient de garde à bord du radeau, des signaux convenus. Comme ils allaient carguer les voiles, un craquement violent se fit entendre; elles furent emportées par la tempête, pendant que l'arbre s'inclinait, moins à cause de cet accident que par la poussée du vent. En le voyant ainsi se pencher sur nous, car sa tête semblait un instant nous menacer, nous ne pûmes nous garder d'un mouvement d'effroi. Il se redressa pourtant avec une grande facilité, ce qui me donna la preuve qu'il était dans un bon état d'équilibre. La nuit s'est passée en secousses semblables ; le vent nous porte à l'est et est fort irrégulier.

9 avril. Nous subissons les variations d'un temps bizarre. C'est la première fois que j'observe des calmes aussi complets dans ces parages. Il est vrai qu'ils ne sont pas de longue durée. Le vent se lève de temps en temps, soufflant du sud-ouest, quelquefois accompagné de pluie ou de neige, et nous pousse pendant quelques heures. Nos remorqueurs secondent son action, mais au moment où nous marchons le mieux, il tombe et nous fait absolument défaut. Nous devons approcher de l'île Saint-Pierre, et sommes environ 56 degrés de latitude et 37 de longitude ouest. L'horizon est chargé de vapeurs et m'inquiète un peu.

10 avril. Ce que je craignais est arrivé. Vers midi, une large éclaircie s'est ouverte au nord-est, du côté vers lequel nous courions à toute vapeur. J'ai compris que nous allions avoir

une saute de vent, et je craignais qu'elle ne nous occasionnât quelque dommage. J'ai fait faire volte-face à nos remorqueurs, dont le travail a, peu à peu, arrêté l'élan qui nous entraînait au nord. J'ai fait gouverner en sens inverse, fuyant le grain qui nous arrivait, afin d'éviter un choc trop violent. L'orage nous a soudainement enveloppés, avec un fracas épouvantable. Les nuages étaient si bas qu'ils nous ont, pendant un moment, dérobé la vue des rameaux du sequoïa, qui se perdait dans la brume. Cela s'est terminé par une décharge électrique, qui a renversé les matelots du radeau, sans pourtant leur faire aucun mal.

L'arbre est devenu subitement lumineux, mais d'une lueur fauve et livide; des serpents de feu ont sillonné sa tige, mais sans rien briser. Cette atteinte l'a fait ployer comme un roseau; il s'est balancé en avant et en arrière avec des craquements effroyables. Jamais il n'avait éprouvé de pareilles secousses dans sa forêt natale: ses branches semblaient se tordre; ses feuilles s'envolaient en épais tourbillons; il avait l'air d'en appeler au ciel et de protester contre l'exil où nous l'entraînions. Après cet assaut terrible, le grain s'est déclaré et nous a carrément poussés au sud, sans cesse ni répit....

11 *avril*. Toujours au sud. Les steamers et le radeau fatiguent extraordinairement. Nous marchons à toute vapeur, dans la direction du vent, qui nous broierait, si nous essayions de nous opposer à son action.

12 *avril*. Le vent est d'une violence extrême. La nuit a été pour nous pleine de traverses. Ce n'est qu'en chauffant à outrance que je puis conserver les devants sur l'arbre, qui semble nous poursuivre et se penche sur nous d'une manière inquiétante. Il est heureux que son point de suspension soit indépendant de la charpente du radeau, qui, sans cela, serait submergé en partie. Son passage soulève des tourbillons d'écume, qui retombent sur nous en pluie fine et pénétrante. Nos hommes ont besoin d'être encouragés.

13 *avril*. Nous nous dirigeons vers le pôle sud, presque en droite ligne, et avec une rapidité que notre marche n'avait jamais atteinte. Nous sommes par 67° de latitude, et avons aperçu au lointain, à l'est, de hautes falaises, que je crois être le cap Smith. Nous passerons cette nuit le cercle polaire.

14 *avril*. Il faut prendre un parti. Le vent du nord souffle avec une affreuse régularité, et je sais que ces ouragans durent quelquefois des semaines entières. J'ai craint de me laisser entraîner trop avant au sud, et j'ai fait éteindre le feu des chaudières. Dès que nos steamers ont arrêté leur marche, le sequoïa nous a gagnés de vitesse, et, passant majestueusement au milieu de nous, il a pris l'avant. C'est lui maintenant qui nous guide et qui nous remorque. Le temps devient glacial, et, comme aucune manœuvre n'est utile sur le radeau, j'ai fait rentrer mes hommes à bord.

15 *avril*. — Le vent semble avoir faibli. Il faut prendre une résolution quelconque, car je me sens responsable de la vie de tant de braves gens. Ils ne disent rien, ils obéissent à mes ordres, mais ils sont évidemment inquiets. Peut-être est-ce la fin de la tempête. Nous allons essayer de lutter et de remonter au nord...

Comme je donnais ordre de chauffer et de changer de route, le maître d'équipage m'a montré de hautes banquises de glace, à l'ouest, au-dessus de nous. Il faut revenir: il n'est que temps...

— J'ai cru réussir un instant. L'action combinée de nos steamers avait arrêté la marche de l'arbre. Malgré le vent qui le renversait en arrière, il cédait à l'entraînement et nous remontions certainement au nord. Mais le progrès était presque insensible. Tout à coup le vent a fraîchi, et c'est le sequoïa qui nous a ramenés à son tour vers le pôle. La tension des chaînes qui relient les steamers et le radeau est réellement inouïe...

Tout est perdu! Les liens qui retenaient mon navire au sequoïa se sont rompus avec un bruit sinistre. Un malheur irréparable a été la suite de cet accident. Notre second steamer, plus faible que le mien, a été attiré si brusquement vers le radeau, par un effet de contre-coup, qu'il a brisé contre les caisses et les ferrures de l'arbre une partie de son arrière. L'eau l'a envahi presque immédiatement, et je n'ai eu que le temps de réunir à mon bord les deux équipages. Tout le monde est navré; le désappointement assombrit tous les visages. Le but de notre expédition est manqué...

— Je n'ai pu me décider à m'éloigner de notre arbre. La nuit est claire sous ces latitudes polaires; nous allons gouverner de manière à ne pas le perdre de vue. Nous verrons demain...

16 *avril*. La tempête s'est calmée. Mais cela ne saurait nous donner aucun espoir. Je ne puis songer, avec le seul

navire qui me reste, à tenter un sauvetage. Le sequoïa navigue majestueusement, se dirigeant directement vers le sud. Nous le suivons d'assez près, à cause d'une brume assez épaisse, qui, deux ou trois fois, a failli nous en séparer.

Deux heures. — Le temps s'est éclairci ; les nuages se sont élevés. Nous avons vu à l'horizon un vaste rideau d'îles de glace, devant lesquelles circulaient lentement quelques banquises d'une hauteur prodigieuse. Le sequoïa s'est dirigé vers une espèce d'anse, et le radeau, cédant à l'impulsion, s'y est enfoncé profondément. Les glaces ont craqué...

L'arbre a frissonné sous le choc, et s'arrêtant subitement, légèrement incliné sous le vent, est resté immobile. Les larmes nous sont venues aux yeux. Voilà donc ce fils de l'Amérique, élevé dans une tiède atmosphère, dans des contrées verdoyantes, condamné désormais à un hiver éternel. Une lente pétrification glacera sa végétation vigoureuse, et il périra dans l'exil, victime de l'ambition des hommes...

Nous avons mis le cap au nord ; on chauffe. — Le Sequoïa s'é-

lève sur les rivages du nouveau Shetland, par 68° 15' de latitude sud et 79° 32' de longitude ouest du Méridien de Paris.

G. RICHARD.

LES MACHINES A VAPEUR EN MOUVEMENT

Les machines à vapeur, actuellement employées dans les ateliers, peuvent se résumer en deux types principaux : les machines à cylindre vertical, et les machines à cylindre horizontal. Une tendance générale des constructeurs et des manufacturiers est d'abandonner les moteurs du premier type, lourds, encombrants, excessivement coûteux, pour adopter la forme verticale, exigeant moins d'espace, entraînant moins de dépense de premier établissement, et présentant l'avantage très-marqué de mettre sous les yeux du mécanicien, et à portée de sa main, tous les détails du mécanisme. Une autre espèce de machine, bien connue il y a une quinzaine d'années, la machine à vapeur à cylindre oscillant, imaginée par l'ingénieur anglais Mamby, et introduite en France par M. Cavé, paraît définitivement abandonnée, car, dans toute l'Exposition, nous n'en avons aperçu qu'une seule, qui fonctionne à grande vitesse dans la section américaine. La machine oscillante, pour laquelle on eut en France un moment d'engouement, ne réalisait aucune économie de matière, et n'occupait peu d'espace qu'aux dépens de la solidité de l'appareil, portant sur le tourillon par lequel s'introduit la vapeur. L'usure étant rapide, la machine ne tardait pas à manquer de stabilité, condition première du bon fonctionnement de tout moteur automatique.

Outre les grandes catégories que nous venons d'indiquer, on divise encore les machines à vapeur — en machines à détente et à condensation ; machines à détente sans condensation ; machines qui condensent leur vapeur, mais ne font pas usage de la détente ; et enfin, machines à grande vitesse, n'employant aucun de ces deux moyens d'économiser le combustible.

Par la condensation, la vapeur, ayant achevé son action utile sur le piston, se rend dans l'appareil condenseur rempli d'eau froide, qui lui reprend son calorique et la fait ainsi passer de l'état gazeux à l'état liquide. Cette eau, échauffée par l'absorption du calorique de la vapeur, est expulsée du condenseur par une pompe que fait mouvoir la machine elle-même, et est refoulée dans la chaudière. On comprend qu'il y a, dans ce mode de procéder, économie de combustible, puisque le générateur, au lieu de s'alimenter d'eau froide, reçoit de l'eau dont la température est déjà de 50 ou 60 degrés.

Dans les machines sans condensateur, comme sont la plupart des machines locomotives, les locomotives des chemins de fer, et en général, à quelques exceptions près, les moteurs à grande vitesse, le fluide élastique, ayant accompli son effet de pression, est dirigé dans la cheminée, d'où il s'échappe pour se perdre dans l'atmosphère.

La détente consiste à intercepter l'entrée de la vapeur, à partir d'un certain moment de la course du piston, qui doit achever son mouvement d'ascension ou de descente, par le seul effet de la force d'expansion de la vapeur reçue. L'appareil de détente est généralement réglé par le jeu de la machine elle-même ; quelquefois il l'est tout simplement par la main du mécanicien.

Par la détente, comme par la condensation, il y a économie de combustible, puisque, pour obtenir la force nécessaire, la dépense de vapeur se trouve réduite d'une certaine quantité, variable suivant les constructeurs.

La plupart des moteurs qui mettent en action, dans la section française, les arbres de couche de la galerie des machines, sont très-puissants et destinés à des usines de premier ordre. A leur tête se présentent les grandes machines à balancier de MM. Powel de Rouen et Lecouteux de Paris.

L'engin rouennais, d'une force nominale de trente chevaux, est du système de Wolff, et disposé pour utiliser la plus grande partie, sinon la totalité de l'effort mécanique produit par l'expansion de la vapeur.

Ce résultat s'obtient en faisant réagir la vapeur, qui a déjà produit son effet sur le piston d'un premier cylindre, sur celui d'un second cylindre plus grand, où elle achève de se distendre. La marche des deux pistons étant identique, leurs efforts s'ajoutent pour faire mouvoir le balancier.

Dans la machine de M. Powel, la vapeur, sortie du petit cylindre, passe dans le grand, où elle se distend jusqu'à dix fois le volume qu'elle avait au sortir de la chaudière. Solidement construit, et beau Moteur, dont le balancier se meut au sommet d'une énorme colonne de fonte, est d'une sensibilité extrême : il augmente ou diminue sa vitesse avec la plus parfaite obéissance, et convient parfaitement, à cause de sa marche douce et régulière, au travail des filatures.

Le moteur Lecouteux, de Paris, est également une machine à balancier du système de Wolff ; ses deux cylindres ne sont pas apparents, étant renfermés dans une enveloppe commune, qui prévient la déperdition de la chaleur. Il produit une force mécanique de cinquante chevaux, et ne dépense, par heure et par force de cheval, qu'un kilogramme de houille seulement. De toutes les machines exposées, c'est celle qui obtient la plus grande économie de combustible. Cet engin, aussi luxueusement établi que le moteur Powel, se meut d'un mouvement égal et uniforme ; il réunit dans sa construction toutes les améliorations de la science moderne, et opère la détente dans ses deux cylindres à la fois.

L'un des inconvénients de l'emploi des machines verticales à balancier, c'est d'exiger un emplacement, qu'il n'est pas

toujours facile de leur fournir. Le moteur de M. Quillacq, d'Anzin, n'a pas ce défaut, car il est renfermé dans l'espace le plus restreint possible. Cette machine est à double cylindre ; la tige du piston agit directement sur la manivelle de l'arbre, sans l'intermédiaire d'un balancier, et elle est guidée, dans son mouvement de va-et-vient, par des glissières ménagées dans le bâti. Elle est à détente et fournit une force de soixante chevaux, quand son volant tourne à la vitesse d'un tour par seconde.

Deux spécimens de machines à mouvement vertical, que recommande leur installation économique, sont ceux qu'exposent M. Bréval et MM. Hermann Lachapelle et Glover. C'est grâce à la construction des moteurs de ce genre qu'ont disparu des ateliers secondaires les défectueuses machines à cylindre oscillant. Ces deux engins sont, pour ainsi dire, portatifs ; la chaudière et le mécanisme, ayant une plaque de fondation commune, peuvent être facilement changés de place et appliqués aux travaux les plus divers des usines ; ils forment un système transitoire, entre les machines fixes proprement dites, et les machines locomobiles, dont l'emploi s'est tant répandu, depuis le concours universel de 1855.

La machine Bréval se compose d'un cylindre vertical en tôle, plus haut que large, servant d'enveloppe au foyer, à la chaudière et aux bouilleurs. Le cylindre, dans lequel agit le fluide élastique, est disposé latéralement aux parois du générateur, ainsi que les divers appareils indicateurs d'alarme, la pompe alimentaire, et les ouvertures destinées à faciliter le nettoyage intérieur. Quant au mécanisme, arbre de couche, volant, régulateur excentrique servant au jeu des tiroirs ou de la pompe d'alimentation, il est établi à la partie supérieure de l'appareil, sur des paliers et des coussinets rivés au couvercle de la chaudière. Cette machine est aussi remarquable par sa simplicité que par son bon marché : (1,800 fr. pour un moteur complet de la force d'un cheval). Le peu d'emplacement qu'elle nécessite la rend propre à être installée dans un magasin, une arrière-boutique, ou même un petit caveau. Mais, à côté de qualités sérieuses, le moteur Bréval présente l'inconvénient grave de n'avoir pas de bâti indépendant, et à la longue, le jeu de ses organes, prenant leur point d'appui sur la chaudière, ne peut manquer de fatiguer celle-ci, de nuire à sa solidité, et par suite, de fausser les différentes pièces du mécanisme.

Telle semble être l'opinion de MM. Hermann Lachapelle et Glover, dont la machine à mouvement vertical rappelle les principales dispositions de la précédente : Enveloppe verticale de tôle renfermant la chaudière, les bouilleurs et le foyer ; cylindre moteur et pompe alimentaire, disposés latéralement ; mécanisme agissant à la partie supérieure de l'appareil. Seulement elle offre cette différence que, ses organes étant fixés sur un bâti indépendant de la chaudière, celle-ci ne se ressent nullement de son mouvement de trépidation ; d'un autre côté, son mécanisme n'est jamais entravé par les différences de niveau d'eau, qui résultent de la dilatation des parois du générateur.

Comme nous l'avons dit plus haut, les machines à mouvement horizontal dominent au concours de cette année et tendent de plus en plus à remplacer les anciens engins des James Watt et des Wolf, d'aspect monumental ; si le coup d'œil y perd, l'utilité y gagne, ainsi que l'économie, ce qui n'est nullement à dédaigner dans une entreprise industrielle.

Parmi les machines à marche horizontale, qui fournissent la force motrice aux différents mécanismes français de la galerie des arts usuels, nous remarquons la machine de M. Chevalier, de Lyon, exposant de deux systèmes de chaudières. Ce moteur, très simple de construction, et dont tous les organes, mis en vue, parfaitement indépendants les uns des autres, sont faciles à surveiller, est d'une force de trente chevaux.

Un grand volant denté, qui agit directement sur l'arbre de couche, et dont la rotation imprime un mouvement de vibration à une partie du bâtiment de l'Exposition, signale la machine de MM. Le Garrins et fils, de Lille. Par cette disposition, les constructeurs ont voulu économiser une partie de la force perdue par le frottement des courroies sur les poulies ; peut-être aussi leur machine, d'une construction robuste, d'une force de cinquante-cinq chevaux, à système condenseur et à détente variable, est-elle destinée à faire mouvoir les laminoirs d'une usine métallurgique, auquel cas l'emploi des courroies de cuir n'est pas toujours possible.

Le moteur horizontal de l'usine alsacienne de Graffenstaden présente, au premier aspect, le caractère auquel, à tort ou à raison, on reconnaît généralement ce qui appartient ou touche à l'Allemagne. Il est massif, solide, lourd même ; sa marche est excellente, et il paraît difficile que des organes aussi bien ajustés et les glissières à larges surfaces sur lesquelles le mouvement avec aisance les guides de la tige, puissent jamais avoir besoin de réparations.

La machine de Mme veuve de Coster, exposée, dit un avis, non pour obtenir une récompense, mais pour représenter une maison élevée à une haute réputation par son fondateur, est un type ordinaire n'offrant rien de bien remarquable.

La maison Boyer, de Lille, expose une machine motrice, qui paraît l'une des mieux réussies de l'exposition française, bien que, pour rendre plus régulière la course du piston, on ait cru devoir le prolonger la tige, de manière à la faire sortir par l'arrière du cylindre. L'effet utile de cette disposition, adoptée par plusieurs constructeurs, compense-t-il le désavantage qu'offre la rentrée dans le cylindre d'un corps refroidi, dont l'effet inévitable doit être de condenser une certaine quantité de vapeur ?

Quittant un instant la section française, pour retrouver les moteurs nationaux égarés dans les sections étrangères, nous rencontrons les machines Faure, qui font le service des mécaniques autrichienne et suisse. L'une de ces machines donne une force de cinquante chevaux ; les deux autres de vingt seulement. Les machines sorties des ateliers de MM. Faure sont simples et même élégantes ; elles unissent la force à la légèreté, sont très économiques, et ont déjà valu à leurs constructeurs une série de récompenses honorifiques.

Un défaut, que les machines à vapeur horizontales d'une certaine force partagent avec les moteurs verticaux, c'est d'être encombrantes. Sans doute, l'étendue des organes assure une marche douce, uniforme et la stabilité parfaite de toutes les pièces, mais l'espace exigé fait exclure de beaucoup d'établissements urbains ces machines.

Un autre inconvénient de l'extrême longueur des moteurs, inconvénient dont on ne paraît guère se préoccuper, se révèle par les accidents qui en résultent : bris d'arbre de couche, déviation des organes, obligation où l'on se trouve de disposer le cylindre et l'arbre de couche sur deux bâtis différents, dont les plans peuvent varier, par suite du tassement du sol ou même du mouvement de trépidation de la machine.

En réduisant l'espace occupé, il deviendrait facile de faire porter l'ensemble de l'appareil sur un bâti unique, ce qui rendrait les divers organes solidaires les uns des autres et ferait disparaître les chances de dérangement.

C'est ce qu'ont sans doute pensé les ingénieurs de la maison Flaud, qui expose l'un des moteurs les plus économiques, les plus puissants, et en même temps le moins volumineux de toute l'Exposition. L'ensemble de cette machine, cylindre et arbre de couche, repose sur une même plaque de fondation, ce qui la rend totalement indépendante des mouvements du sol, et assure une uniformité complète de marche. En outre, le bâti n'est vertical, ni horizontal ; il affecte la forme d'un double triangle isocèle, sur les côtés duquel sont deux cylindres, placés en regard, inclinés à 45°, dont les deux tiges s'articulent au même bouton d'attache de la manivelle, selon la force que l'on désire mettre en œuvre. Les pistons peuvent à volonté marcher seuls ou simultanément. Quand ils agissent ensemble, à la pression de cinq atmosphères, ils impriment au volant une vitesse de cent tours par minute, et la machine Flaud réalise alors une force effective de cinquante chevaux.

Les machines à vapeur étrangères ne sont pas nombreuses au Champ-de-Mars, dans la grande galerie du palais. Leurs dispositions sont, à peu de chose près, celles des engins français; mais dans l'exposition anglaise, un fait principal domine : c'est que les Anglais, assez riches en houille pour en fournir au monde entier, fabriquaient jusqu'ici des machines parfaites de mécanisme, mais d'un emploi dispendieux; ils commencent à adopter nos systèmes français de détente, qui procurent une économie notable dans la consommation du combustible. Un de leurs ingénieurs a réussi à appliquer la détente aux machines à grande vitesse. Cette innovation, la plus remarquée de la classe 52, est due à M. Porter.

D'une force nominale de cinquante chevaux, pouvant facilement se doubler, par une élévation à cinq atmosphères de la pression de la vapeur, sa machine fait tourner un volant à la vitesse de deux cents tours par minute.

Avec la machine Porter, concourent au travail de la section anglaise une machine locomobile ordinaire, système dont nous n'avons pas à nous occuper ici, le moteur de M. Galloway, et celui de MM. Hick, Hargrave et Ce.

Si, précédemment, nous avons insisté sur la solidité inébranlable que doit présenter toute machine à vapeur, nous sommes servis à souhait par les constructeurs de l'engin Galleway, énorme masse de fonte, sur laquelle se meut un robuste et lourd volant, mis en mouvement par le jeu alternatif des tiges de deux pistons. Cette fois, il y a luxe de force rigide dans ces organes puissants à mouvements sûrs. Il semble qu'en concevant et en mettant au jour un pareil moteur, on l'ait destiné à une usine assiégée, et que l'on ait tenu tout particulièrement à le mettre à l'épreuve des bombes.

Le moteur suivant, qu'exposent MM. Hick, Hargrave et Compagnie, produit une force de trente-cinq chevaux; par ses dispositions, c'est celui qui, avec la machine Porter, soutient dignement la haute réputation de l'industrie anglaise. Dans cette machine, la paroi du cylindre se prolonge, pour servir de guide à la tige du piston, et l'introduction de la vapeur, au lieu de s'opérer graduellement par des tiroirs rectilignes, se fait dans les cylindres à pleine ouverture, au moyen de petits tiroirs curvilignes, tournant sur eux-mêmes d'un quart de révolution. Cette modification économise une partie de la force que l'on perd ordinairement, pour faire mouvoir les appareils de distribution de vapeur.

Ce système de tiroir curviligne est dû à l'ingénieur américain Corliss, qui l'a appliqué à la charmante petite machine, puissante malgré son exiguïté, qu'il expose dans la section réservée aux Etats-Unis, et devant laquelle s'arrête la foule, non pour en observer le mécanisme, mais parce que son constructeur a eu l'idée fantaisiste de la faire argenter.

A côté des machines que nous venons d'énumérer, nous ne pouvons citer que pour mémoire les moteurs mis en mouvement dans les sections belge et prussienne. Leur construction, très-soignée du reste, témoigne de l'habileté des ingénieurs et des ouvriers, et de la possession d'un outillage complet; mais aucune d'elles ne révèle un perfectionnement nouveau.

La machine belge de l'usine de Seroing, destinée au service d'un puits de mine de houille, est remarquable par sa force et sa belle exécution; elle marche de temps à autre, en amateur, sans contribuer en quoi que ce soit à la mise en mouvement de l'arbre de couche, que fait seul tourner le moteur de MM. Hougue et Teston, de Verviers. Celui-ci est à deux cylindres, peut produire une force de quarante chevaux, marche avec régularité, sans bruit, et paraît construit pour être facilement déplacé.

L'unique machine prussienne en activité est à peu près du même type que la précédente, ce qui n'a rien d'étonnant, puisqu'elle sort d'une maison succursale de l'usine Hougue et Teston établie à Aix-la-Chapelle.

En résumé, si parmi les moteurs qui fonctionnent dans la galerie du travail, la France en compte quatorze, ce n'est pas seulement par le nombre qu'elle occupe le premier rang. Elle l'emporte sans contestation sur tous ses rivaux, même sur les Anglais, par la bonne entente des formes, la simplicité et la solidité de la construction, et surtout par l'emploi économique du combustible. De ce côté, elle a non-seulement conservé sa réputation acquise, mais elle semble avoir rendu toute concurrence impossible. C'est, du reste, par l'économie de dépense que l'industrie française s'est mise en mesure de suppléer à l'infériorité relative de production de ses houillères, comparées à celles de l'Angleterre, de la Belgique et de la Prusse.
P. LAURENCIN.

CAUSERIE PARISIENNE

Donc les choses finiront comme elles ont commencé :

Plaintes avant, plaintes pendant, plainte après.

En vain des optimistes ont-ils fermé leurs yeux pour ne rien voir et bouché leurs oreilles pour ne rien entendre, — le tout a seule fin de pouvoir trouver tout au mieux dans la meilleure des organisations possibles.

Il faut se rendre à l'évidence.

Ce ne sont plus aujourd'hui seulement les malveillances systématiques qui médisent de cette pauvre Exposition.

Les amis de la veille deviennent les adversaires d'aujourd'hui, et toutes les clameurs des opposants de l'exorde se sont grossies des récriminations des mécontents de la péroraison.

Un des faits les plus saillants de la volte-face opérée en ces circonstances par quelques esprits, c'est l'attitude nouvelle qu'a prise le Figaro.

Il y a cinq mois, ce brave journal ne tarissait pas d'éloges à l'endroit de la Commission impériale.

Pas un fait à blâmer, pas un acte à critiquer, pas une parole à contrôler, pas un geste à discuter.

Ce bon monsieur A. d'Aunay tombait dans des extases tout à fait *adriennarxéennes*, devant le nom seul de telle ou telle puissance du Champ-de-Mars.

Et gare à l'imprudent journaliste qui se permettait d'examiner froidement les errements de l'administration, pour savoir à quoi s'en tenir, et le divulguer.

M. Alfred d'Aunay ne se tenait plus de colère. Les gros mots lui venaient à la plume, et, une fois empoigné par cet ardent *reporter*, le triste écrivain n'échappait à son étreinte que meurtri et contusionné.

Or, dans ces derniers temps, ce chroniqueur de tous les enthousiasmes a subitement tourné casaque; les fleurs dont il parsemait les allées et contre-allées, galeries et secteurs du colossal gazomètre, sont devenues, du jour au lendemain, de belles et bonnes pierres qui tombent « roide et dru » dans le jardin où règnent en autocrates MM. Pierre Petit et Dentu.

A quoi donc attribuer ce changement à vue ?

Certains bruits, qui prétendent l'expliquer d'une façon très claire, ont bien couru les feuilles publiques, les coulisses de théâtres, les cafés de lettres et les cercles du monde.

Nous ne nous en ferons pas l'écho.

Assez de plumes tarées semblent prendre à tâche d'avilir

ouvertement notre profession, pour que nous n'éprouvions pas la plus vive répugnance à grossir leur nombre d'un nom de plus, en tenant pour vrais des cancans dont rien n'est venu d'ailleurs démontrer la vérité.

Mieux vaut croire que le *Figaro* a été, dans tout cela, de la plus entière bonne foi.

Quand il disait blanc, c'est que blanc il voyait.

Depuis, il a dit noir, parce que noir il a vu.

Est-ce la première fois que l'opinion tourne en cinq mois d'une nuance à l'autre ?

Est-ce la première fois qu'on renie en août le dieu adoré en janvier ?

Le seul reproche que nous puissions faire à M. d'Aunay, c'est de n'avoir pas vu clair un peu plus tôt. Une foule de gens lui mettaient sous le nez, qui un lumignon, qui une chandelle, qui une bougie, qui une torche, qui un flambeau, qui une girandole, qui un lustre...

Lustre, girandole, flambeau, torche, bougie, chandelle et lumignon, tout fut longtemps inutile.

Aujourd'hui enfin, ses yeux sont dessillés. Aussi, *quantum mutatus ab illo*! comme dirait M. Jules Janin.

Or, il appert de ces revirements que nous n'avions pas tort, nous qui — tout en rendant justice au merveilleux ensemble de l'Exposition — n'avons cessé de nous enrouer à protester contre les mille et un abus de détails dont elle a été le prétexte.

Non pas que, de cette clairvoyance, nous nous fassions un titre de gloire.

Loin de là.

Notre seul mérite, en tout ceci, a été de ne pas nous être laissé éblouir par les splendeurs de la surface, au point d'être complétement aveugles, lorsqu'il s'est agi d'examiner le dessous.

Un peu de scepticisme est fort utile en matière d'observation. Et devant certaines maladresses de début, il devenait tout naturel de douter un peu de l'impeccabilité future.

Bien nous en prit.

Maintenant que les engouements premiers ont jeté leur feu et que le sang-froid est revenu, combien d'opinions se sont ralliées à la nôtre !

Les plaintes et les protestations de toutes sortes s'accumulent dans les journaux français et étrangers, et les plus robustes dévouements en sont-ils à se demander s'il est réellement possible que tout ne se soit point passé de façon à satisfaire pleinement les exigences d'équité, de courtoisie et de désintéressement, qui passent pour être les qualités maîtresses de notre pays.

Peut-être, malgré tout, n'eût-on encore rien dit, — étant donné le grand succès matériel de l'affaire, — si la distribution des récompenses n'eût joué le rôle connu de la goutte d'eau qui fait déborder la coupe.

Je sais bien qu'à ce reproche une réponse est toute prête :

— On ne pouvait pas éviter quelques injustices, eu égard à l'énorme quantité de jugements à rendre.

Pardon :

D'abord « *quelques* » n'est pas le mot propre ; il convient de dire « *beaucoup*. »

J'ajouterai, moi, — beaucoup trop.

Un grand nombre de ces erreurs sont d'une nature tellement grossière, qu'on ne peut véritablement pas se les faire pardonner à la faveur des raisons invoquées.

Il fallait s'entourer de toutes les précautions, prendre toutes les mesures, user de toutes les ressources, pour ne pas se tromper dans l'établissement du palmarès.

L'énorme quantité des concurrents ne saurait en rien atténuer les méprises faites. Quand on s'engage à remplir une tâche, — et l'on s'était imposé celle-là, — il convient de s'assurer d'abord qu'on est de taille à la mener jusqu'au bout, sans défaillance.

Il ne s'agit pas ici des récriminations puériles de certaines vanités qu'on froisse inévitablement en pareil cas.

De celles-là nous faisons bon marché.

Mais, par malheur, une quantité considérable d'exposants se plaignent, qui ont raison de se plaindre. Faut-il tout rappeler ! M. Dentu, qui nous conteste le droit de publier la liste des satisfaits, n'oserait peut-être pas nous empêcher de donner celle des mécontents.

Mais elle serait plus longue que l'autre encore, et la place nous manque.

Toutefois, il nous est loisible de citer, pour mémoire, cette décision des verriers qui se réunissent, et déclinant la compétence de la commission, décernent *de proprio motu* le grand prix au plus digne ? Les bijoutiers en acier ont fait de même.

Ces deux corps d'industrie sont-ils les seuls qui aient infligé au jury cette fin de non-recevoir ?

Les facteurs de piano n'ont-ils pas également protesté ?

Peu importe.

Trois ou cent, le nombre ne fait rien à l'affaire. L'effet produit, dans de telles circonstances, par une seule manifestation semblable, est déplorable, en ce qu'il jette sur l'ensemble des jugements rendus un discrédit tout à fait désastreux.

L'air est plein de gémissements et de lamentations.

On ne peut faire deux pas sans se heurter contre « les griefs » de quelque industriel lésé et prolixe.

Pour ma part, j'ai rencontré dix exposants, qui m'ont tous parlé à *peu près* en ces termes : (Je dis « à peu près », parce que j'adoucis les expressions originales, par un sentiment de déférence dont on me tiendra compte, je l'espère) :

« Nous sommes tous courroucés au dernier point, non pas
» seulement des résultats obtenus, mais encore de ceci, mais
» encore de cela. Les Expositions universelles ont reçu le
» coup de grâce au Champ-de-Mars. Celle-ci a été et restera
» la plus brillante, parce qu'on ne nous y reprendra plus.
» Si dans cinq ans on voulait en faire une autre, on n'obtien-
» drait pas le tiers des adhésions obtenues cette année, etc. »

Ce sont là des mots, sans doute.

Mais il n'y a pas de mots qui n'aient un sens.

Or ceux-là, — toute part faite à l'exagération et au dépit, — en gardent encore un assez précis, pour qu'ils vaillent la peine d'être médités.

Pour les incrédules, nous ajouterons ceci :

Nous croyons tenir de très bonne source qu'on a récemment tâté le terrain, pour savoir si les exposants seraient disposés à appuyer une demande de prolongation.

Or, ou nous avons été induits en erreur, ou les intéressés plieront bagage aussitôt qu'il leur sera possible de le faire, c'est-à-dire à la dernière minute de leur engagement.

JULES DEMENTHE.

P. S. — On parle plus que jamais de la nomination de M. Leplay aux fonctions de sénateur. J. D.

LETTRE D'UN BON JEUNE HOMME
SUR L'EXPOSITION UNIVERSELLE

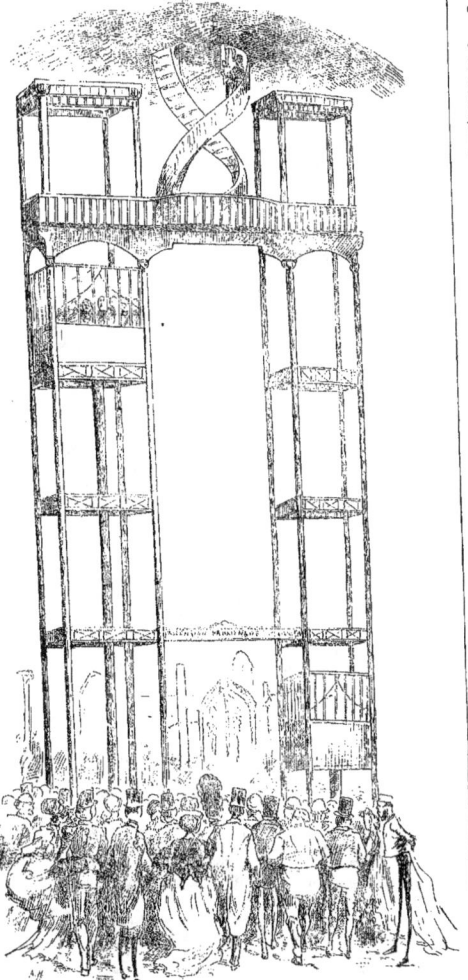

L'ascenseur mécanique de la 6ᵐᵉ galerie.
Paris, le 13 août 1867.

Mon cher père, ma bonne tante,

Voilà près d'un mois que je ne vous ai donné de mes nouvelles, et vous m'avez peut-être accusé de négligence. Mais j'ai une excellente excuse à faire valoir auprès de vous : il vous souvient sans doute de mon arrivée à Paris, et de la connaissance que je fis d'un journaliste, appelé assez étrangement le *Grand Jacques*. Séduit par ses bonnes manières et par les billets de spectacle qu'il m'offrait, je lui accordai ma confiance. Il en abusa cruellement et publia dans son journal, non moins étrangement nommé *Album*, les impressions naïves dont je vous faisais part, les confidences que je versais exclusivement dans votre cœur.

Cela date, si je ne me trompe, de mars dernier. Le scandale fut grand dans notre localité, et bien que mon nom n'eût pas été prononcé, il fut facile à mes compatriotes de me reconnaître. Ma tante en prit un gros rhume, et vous voulûtes bien, mon cher père, me menacer de votre malédiction, — si je persistais dans cette voie funeste, — car monsieur Jacques, non content de m'imprimer sans façon, avait eu soin d'écrire à la fin de ma lettre : *Sera continué*...

Je me tins dans une grande réserve, et la promesse audacieuse qu'il avait faite à ses lecteurs ne put être tenue. Il me poursuivit quelque temps avec une bizarre insistance, m'assurant que ce manque de parole pouvait lui causer le plus grand tort auprès de la direction de son journal, et qu'il en serait gravement compromis. Cela me flattait, je ne puis le nier ; mais la famille passe avant tout, et comme vous m'aviez défendu de m'afficher, je fus inexorable. Je vous écrivis en cachette, et Dieu merci ! vous savez aussi bien que moi les événements et les enthousiasmes que nous avons traversés.

Monsieur Jacques ne cessa pas de me voir, et j'avoue que cela me fit plaisir, car c'est un aimable compagnon. Il cherchait quelquefois à me troubler la tête par des idées de gloire : il prétendait que j'avais le style, le tour, l'originalité, et qu'il ne tenait qu'à moi de faire mon chemin dans les lettres. Je le laissais dire ; je ne suis pas assez simple pour ne pas connaître le peu que je vaux. J'écris à la bonne franquette, comme cela me vient, et s'il m'est arrivé de faire des vers une fois pour ma bonne tante, on peut me le pardonner, car ils ne rimaient pas.

J'allais donc assez souvent promener avec Jacques, et presque toujours du côté de l'Exposition, car, disait-il, il avait à remplir un sacerdoce. Cela peut étonner mon père, qui prétend que le métier d'écrivain est un métier de fainéant. Mais tout le monde n'en juge pas ainsi, et pour dire la vérité, mon ami m'a montré nombre de journalistes qui avaient l'air tout à fait éreintés.

Telles étaient mes dispositions d'esprit, lorsque je fis dernièrement, au jardin réservé, une heureuse rencontre. Je vis soudainement paraître notre sous-préfet, accompagné de sa femme et de sa fille, et, sans Jacques, qui me soutint, mon émotion m'eût joué un mauvais tour. Mlle Marthe était plus jolie que jamais. J'abordai ces dames, et, après les premiers compliments, je m'aperçus qu'elles me traitaient avec une bienveillance marquée. Je crus devoir attribuer cela aux progrès que j'ai fait comme un critique influent, accapara leur mis, et j'ai presque l'air d'un petit crevé, à ce qu'assure mon ami.

Il paraît pourtant que ce n'était pas cela. Après avoir causé de choses et d'autres, Mlle Marthe me gratifia d'un sourire fort aimable, en me disant, entre ses dents blanches : ah ! ah ! monsieur Bénédict, il paraît que vous êtes journaliste à présent !

Je rougis et voulus me disculper, mais je ne tardai pas à voir que je faisais fausse route, car à mesure que j'affirmais mon innocence, ces dames devenaient plus froides. Jacques, présenté par moi comme un critique influent, accapara leur attention. Il avait un gilet blanc magnifique, et il souleva la question d'art comme une haltère, à la force du poignet, ce qui parut charmer la compagnie.

Désormais, on me traita en petit garçon, et je rongeais mon frein, pendant que Jacques faisait de l'esprit ou tâchait d'en faire. Ces dames, d'ailleurs, y mettaient de la complaisance, et riaient de ses moindres bons mots. Il fit même quelques calembours sur la Commission impériale, qui firent rire notre sous-préfet, chose au moins inconvenante. Enfin, je n'étais pas content.

Jacques s'aperçut de mon ennui, et comme il n'est pas un

méchant cœur, il ne voulut pas le prolonger. Nous prîmes congé, et je m'éloignai, avec un véritable désespoir dans l'âme.

Jacques me consola et m'indiqua un moyen de me réhabiliter : c'était d'aborder franchement la carrière littéraire pour laquelle il assure que j'ai des aptitudes spéciales. J'y consentis, et pour brûler mes vaisseaux, je lui promis dorénavant de lui livrer ma correspondance. Il n'y gagnera pas grand chose, puisque je compte partir peu de jours après cette lettre, qui sera la dernière que vous recevrez de moi ; mais j'aurai du moins affirmé ma résolution et fait mes premiers pas dans le monde.

J'espère que vous me pardonnerez, et que mon père, particulièrement, ne se mettra pas en colère, puisqu'il m'a dit qu'il me verrait épouser mademoiselle Marthe volontiers. Je sais d'ailleurs qu'il est toujours de l'opinion de notre sous-préfet, même quand notre sous-préfet en change.

Je vais donc vous parler librement de l'Exposition, que nous avons déjà parcourue tant de fois, dût ma lettre avoir un retentissement inaccoutumé. Le Champ-de-Mars ne reçoit guère plus aujourd'hui que des étrangers, des journalistes à la tâche, ou des citadins égarés dans la plaine de Grenelle, et qui se souviennent tout à coup qu'on expose quelque chose aux environs. Mais la majorité des Parisiens est complètement infidèle, et l'on n'en rencontre pas un seul au Palais de fer.

Ainsi que je vous l'ai dit, la physionomie de l'Exposition s'est fort modifiée; ceux qui l'ont quittée, il y a un ou deux mois, y font aisément de nouvelles découvertes. Et d'abord, on ne sait pas au juste si le Théâtre international est ouvert ou fermé. Ce sera l'essai le plus étrange que l'on puisse consigner dans les annales dramatiques. Cette scène bizarre, ruinée ou peu s'en faut avant de s'ouvrir, tournant à plaisir le dos au succès, cherchant la réussite dans les éléments les plus divers, et tombant de chute en chute, de fermeture en fermeture, dans un oubli complet, — tel est à peu près le tableau de cette école, que les gens de l'art se plaisent à nommer un four.

Plût à Dieu ! Le four, au contraire, — et Jacques sera content de ce mot, — est un succès. Placé par le hasard aux abords du péristyle de la scène internationale, ce four mémorable cuit à toute heure des croissants dont la réputation est immense. On ne cesse de pétrir, d'enfourner et d'offrir au public ces petits gâteaux, qui se consomment par corbeilles et qui sont la gloire de la boulangerie. Aussi fait-il soif aux alentours.

Un joli succès aussi, ce sont les cartes de visite à la minute, qui se confectionnent avec une rapidité singulière. Un tour de roue, et votre nom se trouve tiré à cent exemplaires. Le fabricant use d'un petit charlatanisme pour séduire la foule : il expose des cartes portant les noms des plus grands personnages de l'époque. J'y ai remarqué celui de la *Grande-Duchesse de Gerolstein*, dont la *Gazette de Hollande*, — un nouveau journal, — publie les mémoires. J'ai lu aussi sur un carton : JOURDAIN, mamamouchi de première classe. Mais je crois que c'est une plaisanterie.

Les Parisiens se plaisent beaucoup à ces farces, et sont très-heureux quand les étrangers s'y laissent prendre. Ils appellent cela *faire poser les gens* ou *faire de bonnes charges*....

De là, des phrases tronquées, dont l'élision est quelquefois difficile à comprendre. Quand on vous dit : *Il ne faut pas me la faire*, — ou *Elle est mauvaise*, — le mot *charge* est sous-entendu.

Les charges ne sont pas toujours amusantes. Une des plus estimées consiste à faire raconter par un monsieur une histoire que l'on connaît. Quand il a fini, on se moque de lui. Je n'en vois pas bien la raison, car s'il a eu la peine de raconter, le railleur a eu celle d'entendre. Et pendant que l'un y entend malice, l'autre montre au moins de l'obligeance.

Faire poser se dit aussi d'un rendez-vous que l'on donne et auquel on manque sciemment; d'une chose que l'on promet et qu'on a l'intention de garder. Peut-être, dans ces deux cas, peut-on trouver excusables les jolies femmes, — et encore cela peut se discuter, — mais en général, j'aime mieux être dupe que fripon, et si le choix m'était donné, je poserais plutôt que de faire poser les autres.

Les journalistes ont le défaut d'aimer ces drôleries, ainsi que les artistes. Jacques va dire que je dévoile les secrets du métier, mais il me semble que l'exagération, l'hyperbole, dont ils font quelquefois abus, rentrent dans le domaine de ces amusettes. Je n'en veux pour preuve que l'île de Billancourt.

Il est certain qu'elle est loin de Paris, qu'elle a peu d'attraits, et qu'il est fort ennuyeux d'y passer la journée. Mais prétendre qu'elle est située sous les zones polaires, qu'on ne la trouve pas sur les cartes, et qu'on fait naufrage pour y arriver, ce sont des balivernes indignes de créance. Il y a quelques années, à l'occasion d'un succès dramatique au théâtre de l'Odéon, des jeunes gens, dînant au café Anglais, retinrent une loge par le télégraphe, et s'y rendirent en chaise de poste. On trouva cela merveilleux.

A force d'entendre dire qu'il n'y a pas un chat à l'île de Billancourt, certaines gens mal intentionnés ont fini par le croire. Et voyez le mensonge ! Billancourt se trouve, au contraire, être envahi, à l'heure qu'il est, par un concours de chiens de toute espèce. Les dogues, les caniches et les roquets de toutes races, de toutes nationalités, s'y sont donné rendez-vous. Un prodigieux aboiement retentit, dès qu'on met le pied sur la rive ; on se perd dans les légions de molosses, qui s'excitent les uns les autres et font un vacarme épouvantable. Je veux bien que le chien soit l'ami de l'homme, mais c'est un ami bruyant et trop expansif.

Un des plus curieux divertissements de l'Exposition consiste à monter sur les toits du Palais international, au moyen de l'ascenseur hydraulique. Je ne sais pas trop si j'écris le vrai nom de l'aimable mécanique dont je vous envoie le dessin sous ce pli; mais il rend suffisamment ma pensée.

Si je parle de cette excursion avec complaisance, c'est qu'elle se rattache à un épisode que je dois vous faire connaître, et qui intéressera particulièrement ma tante, qui se plaît aux choses de sentiment. Voici l'histoire :

Après la déconvenue dont je vous ai parlé, nous quittâmes, Jacques et moi, notre sous-préfet et la famille, et les laissâmes nous devancer. Mais je ne pus me décider à perdre de vue Mlle Marthe, et nous la suivîmes de loin. J'étais heureux de l'apercevoir encore, et je l'admirais bêtement, pendant que Jacques faisait de la philosophie.

Ces dames se promenèrent d'abord à l'aventure dans la sixième galerie, puis vinrent se mêler à un groupe qui stationnait au pied de l'Ascenseur. Une petite cage s'ouvrit; elles y prirent place avec quelques personnes. La porte se ferma, et la cage se mit à monter, enlevée par une force lente et régulière.

Il est facile de se rendre compte de ce mode de traction. Les encoignures de la cage s'emboîtent dans des glissières, ménagées dans quatre gros piliers creux en fonte, qui se dressent jusqu'au sommet du Palais, et qui sont reliés les uns aux autres par des traverses solides.

Les quatre angles supérieurs de la cage sont attachés à des chaînes qui s'élèvent jusqu'au dessus des colonnes, pour passer sur une poulie, et retomber dans leur intérieur, où elles soutiennent des contrepoids. Ces contrepoids n'ont aucune force active, et servent simplement à réduire ou à équilibrer le poids de la cage, qui est considérable.

Les chaînes ne sont pas apparentes. Mais dans le dessin, vous distinguerez parfaitement le moteur, qui est une tige de fer massive, qui supporte la cage et s'emboîte au-dessous d'elle, dans un espace ménagé au centre du plancher.

Cette tige n'est autre qu'un long piston, qui circule dans un cylindre qu'il remplit exactement, et dont la longueur est au moins égale à la sienne. Or, comme cette tige doit arriver au sommet de la sixième galerie, ou peu s'en faut, pour porter la cage à proximité des toits, il en résulte que le cylindre doit

s'enfoncer en terre de vingt mètres environ dans un sens vertical.

Je n'entrerai pas dans le détail de ce mécanisme, dont je veux vous faire simplement comprendre la principale action. On sait que l'eau est à peu près incompressible, et qu'une masse d'eau transmet, sur tous les points de l'espace qui la renferme, la pression exercée sur un seul de ces points. C'est le principe sur lequel s'appuie la construction des presses hydrauliques. Je demande pardon à ma tante d'être si savant !

Quand la cage est à terre, la tige est tout entière dans le cylindre et sa base repose sur une masse d'eau immobile. Une pression est alors exercée par une force quelconque sur cette masse d'eau. Elle reflue aussitôt dans le cylindre, soulevant avec une puissance irrésistible la tige de fer, la cage, et toutes les personnes qui y sont renfermées. La tige s'élève lentement, sans effort, avec une régularité admirable, pendant qu'autour d'elle suinte un peu d'eau, que la pression fait passer entre le piston et le corps de pompe.

Quand la cage est au plus haut point de sa course, elle s'appuie tout entière, ainsi que sa tige massive, dont le poids doit être prodigieux, sur une simple colonne d'eau de vingt mètres de hauteur. Pour rassurer les dames, il convient de dire que l'eau est infiniment plus rigide que les métaux les plus résistants.

Quand on veut descendre, on réduit la pression exercée sur le réservoir d'eau, et le piston retombe, refoulant à son tour l'eau qui l'a soulevé.

L'ascenseur est double ; il y a deux mécaniques l'une auprès de l'autre, construites sur un modèle uniforme. Mais leurs mouvements sont indépendants, et il me suffit de vous avoir décrit l'une d'elles, pour que vous ayez l'idée exacte du mouvement alternatif auquel elles se livrent.

Quand les cages sont parvenues à la plate-forme supérieure, les voyageurs prennent leur volée et disparaissent sur les toits, comme des essaims d'hirondelles. Je vis de loin Mlle Marthe suivre l'escalier en spirale, et passer par une étroite ouverture. Il me sembla qu'elle montait au ciel, et j'aurais fort désiré être du voyage.

Jacques s'aperçut de ce qui se passait dans mon cœur, et prévenant mes désirs, il me fit entrer dans une cage où il s'enferma avec moi. Tout à coup, je vis les personnes voisines, les produits exposés, la sixième galerie tout entière fondre, s'anéantir et s'engloutir dans une sorte d'abîme. Nous étions partis sans heurt et sans secousse ; jamais moteur ne fut plus moëlleux. Jacques réclama cependant en faveur des ascensions aérostatiques, qu'il a autrefois pratiquées, et où le mouvement ascensionnel est absolument inappréciable. L'ascenseur est un peu moins doux. Mais il est certain que, sans le grincement des encoignures dans les glissières, sans le passage des chaînes de suspension sur les poulies, on n'aurait aucune sensation de déplacement. Me voilà donc édifié, Jacques me l'affirme, sur l'effet produit par un voyage en ballon, et j'en suis d'autant plus aise que je m'en tiendrai à cette expérience.

A mesure qu'on monte, la galerie se déploie dans toute sa majesté, et l'on jouit réellement d'un panorama splendide. La foule des curieux, arrêtée et béante, les mécaniques en mouvement, le promenoir suspendu dans les airs, les kiosques, les orgues, le bruit, tout cela se confond dans un ensemble qui enivre et qui éblouit. Et puis, Mlle Marthe était sur les toits, ce qui ajoutait singulièrement à mon émotion.

Nous arrivons ensemble à la plate forme supérieure. J'allais m'élancer, mais une amère déception m'attendait au port. Comme je posais la main sur la rampe de l'escalier, un profil sévère se dessina devant moi. Le sous-préfet descendait, grave et sévère, suivi de ces dames. Il parut un peu surpris de me revoir, et me fit un salut léger, accompagné d'un froncement de sourcils. Je détournai les yeux pour les lever au ciel, et cette aspiration fut récompensée. Mlle Marthe s'avançait, légère comme un oiseau et montrant un peu ses bottines ; elle me fit un dernier sourire et disparut.

J'avais grande envie de descendre avec elle, mais son père l'aurait mal pris, et Jacques m'affirma que je gâterais mes affaires. Je le suivis donc sur les toits, où il prétendit me faire admirer de magnifiques points de vue ; à savoir, une immense lourde grise s'arrondissant à nos pieds ; une place de fiacre, animant les environs de la porte Rapp, et dans le lointain, des dômes superposés à des pâtés de maisons, — un étalage de pâtisserie. Tout cela ne vaut pas le petit pied de Marthe.

Voilà pourquoi je pars, ma bonne tante ; voilà pourquoi je rentre, mon cher père. Il s'agit de tirer de la grande armoire vos habits de cérémonie, et de faire une visite à notre magistral. Je suis plein d'espoir. Jacques, qui s'y connaît, m'a promis que je réussirais. Puisque ces dames aiment les journalistes, il faut leur donner satisfaction. Je vais envoyer ma lettre au directeur de l'*Album*, et lui écrire que de son insertion dépend le bonheur de ma vie.

Votre affectionné fils et neveu,

BÉNÉDICT R...

Pour copie conforme :
LE GRAND JACQUES.

LES SOIRÉES DU CHAMP-DE-MARS

Il est six heures. Dans le Parc, l'horloge à carillon vient de jouer, pour la centième fois de la journée, l'air de la reine Hortense. Dans le Palais, on entend la voix enrouée des gardiens, pressant le public paresseux, et psalmodiant sur tous les tons : on ferme, messieurs, on ferme !...

C'est l'heure où les gens vertueux et économes prennent le chemin de fer pour rentrer chez eux. Ceux que les questions d'argent n'arrêtent pas hésitent devant les ragoûts internationaux qui s'offrent à leurs appétits....

Le choix est difficile à faire. Le bon marché a ses dangers, et, d'un autre côté, certains cuisiniers ont peu de conscience. Les gens prudents ou timorés hésitent à visiter la galerie extérieure, pleine de séductions coûteuses, et parcourue d'ailleurs par des minois provoquants.

On se décide enfin à ajouter un chapitre aux études comparées qu'on veut faire sur la cuisine universelle. On dîne bien ou mal, — et la nuit tombe sur ces entrefaites....

Rendons justice à qui de droit. L'idée de laisser le Champ-de-Mars ouvert, après la fermeture du Palais, est vraiment heureuse. Ce parc sans arbres et sans ombrages est une vraie fournaise pendant le jour, et les promeneurs, qui ont le courage de s'y aventurer, risquent un coup de soleil ou une fièvre cérébrale. C'est seulement à partir de sept heures que l'accès commence à être possible et qu'on peut espérer y trouver un peu de fraîcheur et de repos.

Il est vrai que l'Exposition proprement dite est fermée, mais si le côté pratique et industriel fait défaut, il reste heureusement le côté pittoresque qui a son charme, — surtout après dîner.

Les divertissements, que le Parc offre aux visiteurs du soir, sont de diverses natures, et s'adressent par conséquent à tous les goûts. Il est à remarquer toutefois que les amateurs de musique sont les plus favorisés. Chaque coin du Champ-de-Mars a son concert ; celui du café Tunisien n'est pas le moins fréquenté.

Nous avons donné une vue de cet orchestre dans une précédente livraison ; nous avons même initié le lecteur au genre de musique qu'il perpètre. Cinq ou six Tunisiens, en costumes splendides, exécutent sur des instruments inconnus des symphonies impossibles. Le tout paraît égayer l'auditoire, qui, lorsque vient le soir, déborde de la salle dans le jardin, et témoigne bruyamment de sa belle humeur.

Dans l'origine, ces concerts étaient accompagnés d'un café spécial, servi dans des coquetiers aux auditeurs ; depuis, on y ajoute un débit de chopes de bière ; cela n'est pas précisément tunisien, mais on y gagne quelque chose.

Le café Arabe, lui, est resté fidèle à son passé. On n'y est admis qu'avec des jetons de la commission égyptienne, qui donnent droit à une cordiale hospitalité d'abord, à une tasse de café ensuite, et à une pipe de tabac enfin. Si l'illusion est possible quelque part, c'est à coup sûr en cet endroit, où, mollement étendu sur de larges divans et servi par des esclaves muets, on peut un instant se croire bey ou émir.

Pour peu qu'on sorte du café Arabe, à l'heure où la nuit commence à venir, il semble que le rêve continue et se transforme. Les allées du Parc s'imprègnent de plus en plus de teintes grises et obscures ; elles livrent de temps en temps passage à des ombres étranges, que l'imagination se plaît à suivre jusqu'au pays bleu des contes de fées. Quelques sceptiques, pourtant, racontent, qu'ayant eu un soir la curiosité de suivre autrement que des yeux ces poétiques apparitions, ils ont cru reconnaître des chignons ébouriffés, qui n'étaient pas sans analogie avec ceux qu'on admire dans certaines brasseries. De là à prétendre des choses impossibles, il n'y avait qu'un pas ; on a été jusqu'à dire que ces ombres se faisaient volontiers palpables, dans des conditions qu'il ne nous appartient pas de révéler.

La génération actuelle ne respecte rien.

A huit heures, le théâtre Chinois ouvre ses portes, et moyennant 1 fr. 50, on a le droit d'admirer des exercices que l'on a vus cent fois au Cirque et à l'Hippodrome. Toutefois ce théâtre n'est pas sans agréments. On peut, pendant les entr'actes, se donner le plaisir de lorgner des Chinoises authentiques, qui assistent, imperturbables, à toutes les représentations. Les plus blasés se contentent de passer leur soirée dans des bosquets à parasol, entre une tasse de thé et un cigare. Ils n'ont peut-être pas tort.

Cependant, le théâtre Chinois a eu ses beaux jours. C'est là qu'a débuté le fameux Saïg-Look, l'avaleur de sabres, un homme qui aurait brûlé autrefois et, qui s'avise aujourd'hui de faire fortune, en s'introduisant toutes sortes de choses dans le gosier, au grand ébahissement de la foule.

Nous y avons vu aussi des jongleurs d'une habileté extraordinaire, et un acrobate, qui se promène en courant sur un fil

de fer, placé immédiatement au-dessus de la tête des spectateurs, ce qui ne laisse pas que d'effrayer un peu les dames nerveuses.

Mais ce qui fait surtout le succès de l'entreprise, c'est le *fiasco* du théâtre International. Après nous avoir promis des merveilles, il s'abstient, et les administrations se succèdent, sans parvenir à relever cette scène désolée.

Qu'est devenu ce frais bataillon de jeunes et jolies danseuses, sur lequel on comptait pour attirer le public? Qui sait où elles sont allées porter leurs jupes pailletées et leurs maillots collants? Elles étaient venues là, légères et pimpantes, le mollet cambré et les lèvres rieuses; quelques privilégiés les ont aperçues un jour, — et puis, plus rien.

Pareilles aux hirondelles fuyant devant les premiers froids, elles se sont envolées un beau matin, nous laissant seuls avec nos souvenirs et nos regrets.

Une tribu algérienne a pris leur place, et ces mêmes planches, qui ont craqué une heure sous les bonds de petits pieds chaussés de satin, gémissent maintenant sous les pas lourds de gens à burnous et à sandales.

O profanation!

Et ces espèces de sauvages s'amusent tranquillement à manger des étoupes enflammées, à se percer la langue d'un fer rouge, et à s'asseoir dans l'huile bouillante.

L'horreur a remplacé le charme.

Non loin de là, on a installé, sous un hangar, une sorte de café chantant, où des demoiselles, costumées en Bavaroises, servent de la bière et des grogs à des Allemands de la rue Saint-Denis.

Pendant ce temps, on roucoule dans le fond des romances sentimentales, que le bruit des verres a l'avantage de couvrir presque entièrement.

Puis il vient une heure où tous ces chants s'éteignent d'eux-mêmes, où le public fait défaut aux ténors aux jongleurs, et où tout rentre dans le silence jusqu'au lendemain.

Les soirées du Champ-de-Mars finissent forcément à onze heures; c'est le moment où les visiteurs intrépides doivent songer au retour, sous peine d'être exposés à ne trouver ni chemins de fer ni voitures pour regagner Paris.

Passé cette heure, il n'y a du reste plus rien à voir dans le Parc de l'Exposition, et si une fois sorti, on se retourne pour lui donner un souvenir, on aperçoit ses lumières qui s'éteignent une à une, pour laisser le phare de Douvres briller seul dans la nuit.

JEHAN WALTER.

P. S. — Notre rédacteur est mal informé. LES SOIRÉES DU CHAMP-DE-MARS NE FINISSENT PAS, et il y a infiniment de choses à voir dans le Parc, même après onze heures. L'immense ruche de fer ne perd pas toutes ses abeilles, et la nuit étoilée cache bien des mystères sous ses voiles.

Un romancier connu — par l'étonnante longévité de ses héros, — nous a proposé plusieurs volumes sur ce sujet. Son œuvre s'appelle les NUITS DE L'EXPOSITION, et renferme des épisodes d'un intérêt puissant. Toutefois, nous étant réservé d'en élaguer les longueurs, nous espérons la réduire à quelques colonnes, que nous offrirons prochainement à la curiosité de nos lecteurs.

L'EXPOSITION GASTRONOMIQUE

A science de la gueule est-elle réellement en progrès? C'est une question délicate et qui vaut la peine qu'on s'y arrête. Mais, pour la résoudre, il faudrait un congrès « international », dont la présidence serait naturellement acquise à Charles Monselet, ce Colomb qui a découvert la cuisine, ou au baron Brisse, cet Améric Vespuce qui prétend lui voler sa gloire. Encore ne feraient-ils que de l'eau claire.

Un proverbe menaçant se dresse, qui infirmerait toutes leurs délibérations: « des goûts et des couleurs il ne faut pas disputer. » Qui donc l'emportera, de nos aïeux ou de nos neveux, du passé ou de l'avenir? Marchons-nous en avant? Revenons-nous sur nos pas? Le veau gras de l'Ecriture, les verrats d'Homère sont-ils au-dessus ou au-dessous des sauces Richelieu et des purées Soubise? L'esprit se perd dans ces méditations....

Aussi l'Exposition ne juge-t-elle pas; elle expose. Son attitude est purement expectative: elle aligne, sur deux mille mètres de façade, des restaurants et des gargotes, des buvettes et des cafés; elle fait appel à tous les cuisiniers du monde et sert à l'univers des ragoûts cosmopolites. Mais quel jury décidera entre le caviar et l'olla-podrida, entre le macaroni et le hareng saur? Quel être assez audacieux lèvera une bouchée à la pointe de sa fourchette, et dira: Voilà le dernier mot de la science, la quintessence de l'exquis, le parangon, le phénix, la pierre philosophale culinaire?

Il ne faut pas aller vers l'absolu. Il est des Claës en cuisine: ils périront au feu des fourneaux. Qui dira les noms des victimes ignorées de la recherche, de l'aspiration vers cet idéal qui s'éloigne quand on croit l'atteindre. Vous souvenez-vous de ce conte allemand, où le plus grand des cuisiniers met la dernière main au mets par excellence, au roi des pâtés? Il le place devant les convives, dont le goût et l'odorat sont agréablement affectés. Ils mangent et se pâment, dans un excès de volupté gourmande. Mais une voix s'élève et se plaint qu'on ait oublié la petite herbe *niedlizmuth...* — Et l'on tranche la tête au cuisinier.

On l'oublie toujours, cette herbe! Elle croît sur des cimes trop hautes pour nos mains et pour nos regards... Oh! l'herbe niedlizmuth! L'ai-je cherchée par monts et par vaux, par mers et par fleuves, par robes et par dentelles, et jusques dans des pays inconnus aux géographes les plus célèbres! Elle n'est pas dans tes casseroles, ô Vatel! ni dans tes grands yeux, ô Rosine! ni dans les fumées de la gloire, ni dans les médailles de l'Exposition! Il est douteux, hélas! qu'elle soit de ce monde. Mais le moyen de s'empêcher de la chercher!

Voilà pourtant où l'imagination, —cette folle du logis,— nous conduit et nous entraîne, quand on s'oublie à regarder les glorieuses poulardes que le Mans expose sous l'auvent ex

térieur de la sixième galerie. Ce sont vraiment de spirituelles bêtes et d'un bel embonpoint. Le sang le plus noble coule dans leurs veines. Elles achèvent leur carrière de volailles, mais pour se transfigurer et se transformer en rôtis. Un feu savant dorera leurs flancs, et c'est dans l'enivrement d'une fête qu'elles perdront leur individualité.

Salut aux volailles de ma patrie! Je ne fais aucune allusion, je le déclare, et n'entends parler ni des cocottes qui encombrent les promenoirs du Palais, ni d'aucun organisateur, ni d'aucun exposant.

La France a depuis longtemps conquis une renommée européenne, par l'excellence des produits de ses basses-cours; et c'est avec regret que nous l'avons vue, il y a quelques années, s'engouer outre mesure des races étrangères. Pour raisonner sur la question avec des données certaines, nous ne nous sommes pas renfermés dans l'enceinte du Champ-de-Mars, et nous avons poussé jusqu'à l'île de Billancourt.

Il y a déjà quelque temps de cela. Cette île, alors respectable et respectée, n'était point encore livrée à la gent canine. Les plus belles races domestiques ailées s'y disputaient le pas, et y étalaient à l'envi leur plumage multicolore. Le cochinchinois, le brahma-pootra, le bentham, la poule frisée et la poule négresse y tenaient un congrès vraiment international.

Nous ne voulons pas dire de mal de nos voisins, mais les excursions au-delà des frontières font chérir davantage la patrie. Ces volatiles énormes et bruyants, quelque peu difficiles à acclimater, ont vu peu à peu la mode qui les avait patronnés changer et disparaître. Il ne restera de traces de leur passage au milieu de nous, que certains croisements de race, qui ont donné naissance à des produits curieux, parmi lesquels nous devons citer en première lignes les poule d'Alfort.

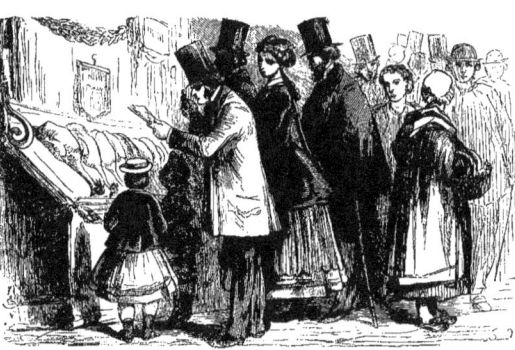
Exposition des volailles grasses au Palais de l'Industrie.

Nous avons passé en revue, non sans attendrissement, les antiques races françaises, honneur de nos dîners. Houdan, Crèvecœur, la Flèche, Barbezieux, la Bresse avaient fourni leur contingent à cette réunion gastronomique. Inutile de dire qu'on n'y voyait que l'aristocratie du genre, des sujets à peu près irréprochables et d'un mérite transcendant.

Leur beauté, leur prestance singulières jetaient une ombre sur quelques expositions spéciales, moins bien partagées. Nous voulons parler des pintades, des oies et des pigeons, qui semblaient relativement négligés et de mauvaise compagnie.

En revanche, les lapins brillaient du plus pur éclat. Ils étaient fourrés, superbes, dignes et presque majestueux. Nous rendons justice en cela à la figure bénévole de cet animal familier, car nous lui reconnaissons peu de mérite en cuisine. Il nous semble que l'on ne doit manger de lapin que quand on ne peut pas faire autrement. Je ne verrais pas de mal à ce que leur race entière fût chassée de la cuisine, et consacrée à l'exercice du tambour, pour lequel on connaît son aptitude.

Les poules nous ont conduit aux lapins, et si nous poursuivions cette promenade à Billancourt, nous tomberions à l'improviste parmi les races ovines et bovines. Nous n'avons pas l'intention d'aller jusque-là. Tout en admirant, dans des étables modèles, des bœufs fort remarquables, nous ne voulons nous en occuper aujourd'hui qu'à l'état de beefstacks.

Il nous faut pour cela revenir au Champ-de-Mars, et poursuivre, autour du Palais, une promenade à peine commencée. On sait quelle ceinture de cafés, de restaurants, de gargotes et de cabarets, la sollicitude de la Commission impériale a faite au Palais de l'Industrie. On y sert à boire et à manger au Nord et au Sud, à l'Est et à l'Ouest; on y respire de tous côtés une odeur de ragoût plus ou moins appétissante. Il y a sans doute là dedans un symbole, une pensée philosophique mise en action. On sent que l'agencement du Palais international est une synthèse artistique et industrielle. Chaque produit fait sa partie dans un concert immense, où tout concourt à l'harmonie générale. Mettez les savons à la place des tissus, et vous avez une dissonance. Si le promenoir extérieur est livré à la cuisine, il y a donc une raison pour cela.

Nous ne chercherons pas à approfondir cet arcane. Les gens superficiels peuvent supposer qu'on a voulu offrir aux visiteurs du Palais la faculté de se reposer et de prendre des forces, sur tous les points de la circonférence qu'ils peuvent parcourir. Cette explication en vaut bien une autre.

Nous sommes arrêtés par un écueil au début de notre course. Nous avons une horreur innée de la réclame, et tenons à éviter les indications qui pourraient nous faire suspecter à cet égard. Tenons-nous donc dans les limites d'une critique indulgente et impartiale, et ne nommons personne.

Si nous quittons la porte Rapp, pour descendre vers l'entrée d'honneur, ornée de magnifiques glaces de Saint-Gobain, qui n'ont pas moins de vingt mètres carrés de superficie, nous verrons défiler les restaurants français, où l'on mange à la carte et à prix fixe, quelquefois mal, quelquefois bien, suivant l'heure, le temps et l'aventure. Avec cinq ou six francs, on y peut vivre honnêtement, mais sans luxe. Le reste est une question de supplément.

Voilà pour la cuisine nationale, qui ne se montre pas dans son meilleur jour. Nous ne parlerons pas de certains salons réservés, où l'on a essayé d'attirer les gourmets. La clientèle a fait défaut, et ces tentatives ont à peu près échoué. Les vrais gastronomes quittent le Champ-de-Mars à l'heure voulue, et portent leur appétit aux grandes cuisines de Paris, qui n'ont pas de succursale sérieuse à l'Exposition.

Nous dirons quelques mots pour mémoire des *bouillons* dispersés ça et là dans le parc. Nous n'en méconnaissons pas l'utilité, mais nous les croyons étrangers à notre sujet. On y mange, on s'y rassasie; mais on n'y dîne pas.

Disons quelques mots d'une buvette française, tenue par des fillettes tricolores, qui font appel au sentiment patriotique, pour l'emporter sur leurs concurrents. — Non loin d'elles, un confiseur offre au public des bonbons « à manger à discrétion » pour quatre sous par personne...

Il faut donc qu'ils soient bien mauvais! Dieu nous garde d'attaquer les intérêts de cet honorable fabricant, mais il ne peut se soustraire aux conséquences d'un raisonnement bien simple. Il est certain que, chez Marquis ou chez Boissier, on peut manger pour trois francs de sucreries sans inconvénient: si ces bonbons étaient d'une qualité pareille, il ferait de mauvaises affaires certainement. Il faut donc qu'il offre au public des bonbons tels, qu'il soit impossible d'en manger pour plus de quatre sous. Et cela ne fait pas leur éloge.

Passons devant le grand vestibule, et ne nous étonnons pas de l'accent étranger qui frappe tout-à-coup nos oreilles. Nous sommes en pleine Angleterre; le pale-ale écume dans les verres; le jambon d'Yorck s'étale en minces tranches dans des assiettes de fausse porcelaine. Le plum-pudding, les pickles, les sauces pimentées et les choux rouges circulent sur les tables. Dans l'éloignement, et pour servir de fond au tableau, de petites filles empanachées et frisées outrageusement se tiennent droites, en rang d'oignons.

On quitte la perfide Albion pour arriver en Amérique. On s'en aperçoit à la désinvolture des consommateurs, qui mettent un peu les pieds sur la table. Ils flûtent des boissons de fantaisie avec de longues pailles. On peut en goûter; c'est assez cher et passablement mauvais. Grâce aux chalumeaux, on peut boire hardiment deux ou trois dans le même verre. Personne ne s'en plaint, si ce n'est le passant.

Ici l'on prend des billets, comme au spectacle : — Prenez vos billets au bureau!

Le billet coûte 50 centimes, et quand vous l'avez en main, vous vous mettrez patiemment à la queue d'une file de gens qui ont soif, et auxquels il est défendu de s'asseoir. Vous arrivez enfin au comptoir, et l'on vous remet un verre de boisson blanche ou brune, que vous êtes tenu de consommer sur pied. Cela est essentiellement américain, et il faut ajouter que cette limonade est agréable. Toutefois, on n'en a jamais connu la composition.

Après ces comptoirs en plein air, que les Yankees appellent barres, dans leur ignorance de la langue française, on entre dans une galerie sombre, étroite, où les hommes et les choses prennent forcément des allures mystérieuses. A droite, de petits restaurants timides, où l'on consomme de la charcuterie; des cafés qui affectent des dehors populaires; enfin des cafés-concerts dont nous ne voulons pas dire de mal, et qui sont servis par des fillettes en jupon court. Elles valent mieux que la consommation et la musique...

A gauche s'ouvrent les restaurants internationaux, russes, espagnols, italiens, allemands, ornés d'un personnel pourri de couleur locale. Quelques-uns sont montés avec luxe et ont des garçons bien stylés. Mais leur cachet distinctif consiste dans l'exhibition de jeunes filles déguisées, beaucoup plus agréables à voir que les poupées qui ont valu une médaille d'or à la Suède.

Ces dames représentent dignement leur pays aux yeux des promeneurs, qui se pressent pour les admirer, et qui s'étonnent que la beauté soit cosmopolite. Une jeune Russe, fièrement coiffée d'un diadème, a des couleurs nacrées qui rappellent les teintes des glaciers, frappées par le soleil levant. Deux Tunisiennes café au lait nous paraissent moins authentiques, mais elles sont charmantes, et on leur pardonne d'usurper peut-être leur nationalité. Puis viennent des Autrichiennes rebondies, des filles de la Prusse aux yeux hardis, des Bavaroises blanches comme du lait, enfin la fine fleur des *Killerins* d'Allemagne.

Nous ne savons si ces dames font le service des cabinets particuliers, qui sont le plus bel apanage des restaurants que nous venons de citer, mais nous en doutons, car elles porteraient un tort sérieux aux dames en bonne fortune. Au reste, cela ne nous regarde pas.

Après le restaurant italien, où l'on boit du vin d'Asti, et le restaurant espagnol, où l'on joue de la guitare, on rencontre de vastes brasseries germaniques, grasses et plantureuses. Là règne sans rival le roi Gambrinus. On y boit une bière rouge, doucereuse, écumante, qui contraste avec le pale-ale amer et délicat des buffets anglais. Les deux boissons sont d'ailleurs excellentes, et la bière est un des succès de l'Exposition.

Au-delà des brasseries, cette fièvre de cuisine se calme un peu. Les vins du Rhin peuplent seuls la galerie extérieure du Palais; ils sont disposés dans de petites chapelles, — et leur majesté silencieuse semble protester contre les envahissements du houblon. C'est en rêvant à cette lutte que nous doublons la porte de l'Ecole-Militaire...

Je passe sous silence quelques cafés, qui n'ont pas de spécialité bien distincte, pour arriver à un magasin qui répand des odeurs exotiques. La vanille y foisonne, ainsi que des confitures de fruits inconnus, des pâtes inquiétantes et des végétaux de l'autre monde. On y mange à la rigueur, et l'on peut y faire les repas les plus saugrenus du monde.

Nous n'avons pas dressé la carte de ces divers établissements : sauf quelques exceptions, leurs prix se rapportent à ceux des restaurants français.

On ne se contente pas de manger tout le long de la galerie extérieure; le Parc a vu s'élever des maisons particulières consacrées à la gastronomie. Nous ne parlons, bien entendu, ni du café Tunisien, ni des pâtissiers arabes, ni des mille petites séductions qui s'attaquent à la gourmandise des passants. Mais il faut citer le Palais chinois, où l'on mange des côtelettes de chien et des nids d'hirondelles; la Maison espagnole, où de piquantes manolas vous servent un chocolat que je passerai sous silence; enfin, le grand Chalet viennois qui est le dernier mot du cabaret rabelaisien.

Tout y est onctueux et nourrissant; tout y sent la choucroute, le jambon fumé et les saucisses rouges. Les servantes ont un air de santé qui réjouit; leur teint est rose; leurs yeux brillants; elles donnent appétit aux gens, qui les regardent. Mon Dieu ! que ces filles se portent bien !...

On nous permettra d'être fatigué d'une course aussi longue. C'est le moment de nous asseoir sur le balcon du grand chalet, et de tremper nos lèvres dans la mousse rafraîchissante. A notre appel accourt Gretchen, alerte et accorte.... Avouons, toute commission mise à part, que l'Exposition a de bons côtés, — quand on a soif.

P. SCOTT.

Forêt vosgienne du Champ-de-Feu.

LA SYLVICULTURE
A L'EXPOSITION UNIVERSELLE DE 1867

Le bois est la première matière que l'homme ait mise en œuvre, celle sans laquelle la civilisation ne serait pas née et qui, de nos jours encore, est un produit dont la nécessité semble malheureusement s'accroître, à mesure que s'amoindrissent le nombre et l'étendue des massifs forestiers. Tous les pays sont pourvus de bois, et tous ont tenu à honneur de montrer au concours universel les essences qu'ils exploitent, soit pour leur usage particulier, soit pour les exporter. Mais, à l'exception des sections anglaise, autrichienne, brésilienne et française, le peu de soin apporté au classement des collections, le défaut d'ordre et de renseignements ne permettent pas de juger d'une manière bien sûre les ressources de la plupart des contrées exposantes.

Débutons dans notre revue par les pays d'outre-mer, qui se sont bornés à nous envoyer des échantillons de leurs richesses ligneuses, sans nous donner, en même temps, le moindre indice sur leur valeur et sur leur mode d'exploitation ; nous terminerons par notre pays, dont l'Exposition est des plus remarquables, non-seulement comme disposition des produits et des objets exposés, mais aussi par les essences nombreuses qu'elle nous révèle, les procédés de culture, de direction et de conservation des bois qu'elle met sous les yeux du public.

L'Amérique du Sud, couverte d'immenses forêts vierges, encore inexplorées pour la plupart, nous envoie ses bois de *copacho*, de *timbo*, durs, compactes, élastiques, de nuance rougeâtre, propres à l'ébénisterie et aux constructions navales ; de *cedes*, bel arbre tout différent du cèdre, malgré son nom, dont le bois passe pour incorruptible ; d'*araucaria*, aussi facile à travailler que le sapin, mais plus compacte, plus élastique et plus durable ; de *quina-quina* enfin, qui secrète le suc résineux appelé baume de Tolu.

Les Guyanes présentent des échantillons de leur *mom* et de leur *green-heart*, grands végétaux atteignant jusqu'à soixante mètres de hauteur, dont le bois dur, serré, difficile à fendre, inattaquable aux insectes marins et terrestres, est, comme le fameux bois de teck, éminemment propre aux constructions navales. Il en est de même de l'angélique guyannaise, qui fournit facilement des madriers de cinquante centimètres d'équarrissage, à cœur rouge, si tenace que les Anglais en font des affûts pour leur grosse artillerie ; enfin, des bois d'acajou de diverses variétés, que l'on exporte dans nos pays pour les besoins de l'industrie ou pour ceux des constructions maritimes. Les bâtiments membrés et bordés de ce bois sont plus coûteux sans doute que ceux construits en chêne, hêtre ou sapin, mais leur durée est double, grâce à l'élasticité de la matière qui les forme, et qui leur permet de supporter sans danger les plus violents coups de mer.

L'exploitation des forêts et des mines est l'une des principales industries du Canada, dont tous les cours d'eau creusés et élargis, réunis entre eux par des canaux, et communiquant avec les rivières et les fleuves, permettent de faire flotter les bois jusqu'à Québec, où les prend le commerce d'exportation, dont les navires gagnent la mer par le fleuve Saint-Laurent. Les massifs forestiers canadiens contiennent diverses espèces de chênes, plus grands que ceux de notre pays, mais dont le corps est moins dense ; le *tamaise*, facile à travailler, malgré sa dureté, et fournissant d'énormes pièces de charpente. Viennent ensuite les superbes conifères, pins rouges et jaunes, cèdres et sapins canadiens ; l'orme, le noyer, d'une belle nuance violette ; l'érable, que son abondance, sa beauté, sa finesse ont fait adopter comme emblème national par notre ancienne colonie. Une espèce, l'érable à sucre, fournit annuellement, par la distillation, vingt millions de kilogrammes d'un sucre estimé. Les États-Unis sont à peine représentés, et pourtant, qui ne connaît, de réputation au moins, les fameux cèdres de Californie, et les séquoïas dont la cime atteint jusqu'à trois cents mètres de hauteur.

L'Angleterre, dépourvue de bois sur son territoire, est par ses colonies le peuple le plus riche en cette matière. Avec le Canada, dont nous venons de parler, il a encore l'Inde qui lui fournit le bois de teck, dont l'île de Ceylan renferme d'immenses massifs, et que les Anglais importent à grands frais en Europe, parce qu'il n'y a pas au monde, pour la construction des navires, de bois plus précieux par sa dureté, sa rigi-

dité et surtout son incorruptibilité; l'Australie, la Tasmanie et Victoria, colonies jeunes encore, ont envoyé à Paris des blocs énormes, des billes colossales, des rondelles de leurs bois de cèdre rouge ou australien, qui forme d'immenses forêts, dont les sujets atteignent communément cinquante mètres de hauteur; ils sont encore dépassés par les gigantesques pins Mouton, dont les tiges s'élèvent jusqu'à soixante-quinze et même quatre-vingt mètres. Vient ensuite l'acacia, bois noir, aussi beau de grain et de couleur que le noyer, avec lequel il présente une certaine analogie; puis les encalyptus qui fournissent des bois précieux et des gommes que recherchent le commerce et l'industrie. Ces arbres donnent une matière dure, de fil presque droit et de facile travail; ils ont été acclimatés dans l'Inde, et même dans les colonies algériennes.

L'Algérie nous offre, comme bois de construction, des échantillons de ses chênes zéens et de ses chênes verts, de grain serré, de nuance rouge brun, convenant aussi bien aux charpentes de longue portée qu'aux boiseries de nos demeures. A ces chênes s'ajoutent le pin d'Alep à haute tige, fournissant une abondante résine; le pin pinier, l'orme, d'un très beau grain, enfin, le cèdre aux dimensions colossales, dont on se rend compte par une rondelle, provenant d'un de ces arbres, âgé de cinq siècles, de la forêt d'El-Haad. Quant aux bois d'ébénisterie, ils n'ont peut-être pas de rivaux pour le grain fin et serré, pour la beauté des veines et des mouchetures, les tons à la fois chauds, brillants et doux. Le thuya, dont la colonie a envoyé des plaques et des coupes polies et vernies, nous met à même de juger d'un coup d'œil ses nuances si variées et si bien fondues. Citons aussi le cèdre rosé, que son odeur pénétrante préserve de la piqûre des insectes; le citronnier et l'olivier, d'une belle nuance jaune d'or ou jaune rougeâtre; le pistachier, se rapprochant du palissandre par sa couleur; enfin le sumac, dont le bois rouge violet, plus ou moins foncé, n'a de rival que le thuya pour la richesse de ses effets.

Ayant eu, depuis des siècles à satisfaire aux besoins d'une population extrêmement nombreuse, les forêts européennes, quoique importantes encore, tendent à s'épuiser, et, dans certains pays, en France notamment, elles ne peuvent plus suffire à la consommation locale. On a donc senti la nécessité de régulariser l'exploitation des massifs actuellement sur pied, et d'augmenter l'étendue des forêts, en affectant à la culture des arbres les terrains en déclivité peu propres aux travaux agronomiques ordinaires.

Ces précautions, que l'expérience indique, et que depuis plusieurs années notre administration forestière met en pratique, sont complètement négligées dans les pays scandinaves, si riches en essences résineuses, de pins, sapins, mélèzes, que la régularité de leur croissance, la finesse de leur grain et leur élasticité fait rechercher pour les charpentes et la menuiserie. A eux seuls, les sapins exportés de Norwège en 1865, représentaient une valeur de quarante-cinq millions de francs. On comprend que, devant une telle production, il convient de s'inquiéter de l'épuisement prochain des forêts septentrionales.

La Russie montre une collection assez complète de ses bois, parmi lesquels occupe un rang supérieur le pin de Riga, élancé, élastique, d'une très grande hauteur; on l'exporte en France, en Angleterre et en Hollande, pour l'affecter aux mâtures de navires. Un autre produit russe, d'une grande utilité locale, est la tille ou écorce enlevée au tilleul, au moment où l'ascension de la sève facilite le décorticage. La tille sert à fabriquer des nattes, des cordes, des voiles de bateaux d'un usage général en Russie; ces objets forment les principaux articles de commerce à la foire nationale de Nijni-Novogorod.

L'exposition sylvicole autrichienne, disposée dans le quart allemand du parc, est fort belle comme agencement et surtout par la qualité des produits exposés; elle donne une idée complète des richesses ligneuses qui croissent, encore inexploitées pour la plupart, sur les montagnes et les collines de la Croatie, de la Hongrie, des provinces illyriennes et du Tyrol. Là, sont en blocs équarris, ou même en troncs encore recouverts de leur écorce, les chênes, les hêtres et les sapins de la Carinthie, les mélèzes gigantesques, provenant des Alpes tyroliennes, qui trouvent en pièce de charpente un facile écoulement vers Trieste et l'Adriatique, les pins, les sapins et les épiceas, remarquables par leur hauteur, qui dépasse souvent soixante mètres.

L'arrangement des collections forestières françaises, au palais du Champ-de-Mars, est dû à M. Matthieu, professeur d'histoire naturelle au collège de Nancy, et exposant d'une très-belle carte du territoire français, au point de vue de la production du bois. De l'examen de cette carte, il ressort au premier coup d'œil ce fait, que les contrées les mieux boisées sont aussi les plus prospères, tandis que celles qui sont privées de forêts, soit par une exploitation désordonnée, soit par des accidents naturels, sont, à bien peu d'exceptions près, des contrées pauvres, où l'agriculture, l'industrie et le commerce sont peu développés.

Grâce à la méthode de classification, adoptée pour les produits ligneux français, il est facile au visiteur le moins versé dans les pratiques de la sylviculture, de suivre le développement du bois, depuis le moment où l'on confie au sol la semence, destinée à devenir l'arbre grand et fort, que l'on abattra pour être transformé en pièce de charpente ou en bois de chauffage. Ainsi, à côté du plan en relief de la forêt vosgienne du Champ-de-Feu, destiné à nous montrer le système des voies de vidange du massif, les chemins sur lesquels glissent les schlistes chargées de bûches, les lançois pour les bois de grandes dimensions destinés à l'industrie, nous trouvons des échantillons de chênes pédonculés normands et bayonnais, très-forts, d'une densité extrême et d'une rapidité de croissance moyenne; ils sont fort appréciés des constructeurs de navires qui les réservent pour en former les pièces principales et de fatigue. Diverses espèces de chêne à fibre tourmentée servent pour les pièces courbes de la marine; puis viennent le chêne ordinaire, le châtaignier, le hêtre, employés pour les constructions civiles, navales, pour la fabrication des merrains, pour les traverses des chemins de fer; l'aune, réservé aux travaux hydrauliques, l'orme ordinaire et l'orme tortillard, recherché des charrons; le peuplier, si bien nommé par un jeu de mots abréviatif à double sens bois de peuple; on en connaît les nombreux emplois dans les constructions, l'ébénisterie et la menuiserie économique; les buis des Pyrénées et des Alpes, qu'emploient l'industrie de la gravure sur bois; le noyer, d'un usage universel pour la fabrication des crosses de fusil; enfin les résineux sapins des Vosges et des Alpes, pins des Landes, mélèzes pyrénéens qui tous fournissent des bois de charpente et de menuiserie de premier ordre. Comme curiosité, citons une rondelle de quatre mètres de circonférence qui provient d'un chêne de la forêt de Schelestadt.

A ces produits directs de nos massifs ligneux s'ajoutent les liéges en planches, provenant de nos départements du Var, de Lot-et-Garonne, de la Corse, les osiers de la Brie, et les résines extraites des forêts artificielles qui ont fixé les dunes de sable des côtes de la Gascogne.

P. LAUR.

CAUSERIE PARISIENNE

> Du Japon au Pérou, de Paris jusqu'à Rome,
> Le plus sot animal, à mon avis, c'est l'homme...

Voilà deux vers qui n'ont pas peu contribué à la renommée, un peu éteinte aujourd'hui, du pédagogue chevillard nommé Boileau Despréaux.

Or, cette paire d'alexandrins, — si franchement mauvais d'ailleurs, — s'ajuste à merveille à la pensée qui me sollicite pour le quart-d'heure.

En vérité, nous abusons du droit imprescriptible que tout individu a d'être dépourvu de sens commun.

La semaine qui vient de s'écouler nous en fournirait, au besoin, mille et une preuves. Il nous suffira d'en mettre quelques-unes en relief.

— Il est inutile de vous rappeler l'atmosphère torride dans laquelle nous avons dû vivre.

On a craint un instant la liquéfaction complète de la colonne Vendôme, et des gens bien informés m'assurent que les ouvreuses du théâtre des Variétés faisaient cuire, — pendant l'entr'acte, — des marrons sur le velours incandescent des fauteuils d'orchestre. L'asphalte ramolli faisait l'office de tire-bottes, et l'on rencontrait, le long des trottoirs, des chaussures, que leur propriétaire avait, en désespoir de cause, abandonnées çà et là aux étreintes improvisées de cette glu toute-puissante. Les poules du jardin d'acclimatation ne pondaient que des œufs durs, et les alouettes de la banlieue tombaient toutes rôties dans les herbes desséchées. L'air était incendié. Les sorbets d'Imoda brûlaient comme des fers rouges.

C'était à coup sûr le moment d'aller se cacher dans les caves, de ne bouger que le moins possible, et de s'absorber tout entier dans des siestes sans fin.

— Eh bien, non !

Nos Parisiens, — pleins de malice, — choisissent précisément ce quart-d'heure pour se fourrer des malles sur le dos, se précipiter dans les gares, s'entasser dans des voitures les uns par-dessus les autres, et se contraindre à l'horrible supplice de faire, dans de pareilles conditions, des voyages de quatre-vingts lieues !

Et cela, pour refaire le surlendemain, en rentrant à Paris, la même opération en sens inverse, le tout à seule fin d'aller causer entre eux des obligations mexicaines sur une plage à la mode, — c'est-à-dire ailleurs qu'à la Bourse.

D'aucuns prétendent, il est vrai, que ce faisant, — ils se reposent !!

Grand merci de la récréation !

— Or, tandis que la capitale fait irruption dans les départements, les départements se ruent sur la capitale. Arrangez cela.

Ce que celle-ci dédaigne, ceux-là le viennent chercher ; ce que ceux-là délaissent, celle-ci le va trouver. O sainte logique !

Ratiocinez quelque peu sur ce texte, et vous verrez à quelles conclusions étranges vous serez forcément entraîné :

Si l'on quitte ceci pour cela, c'est que cela vaut mieux que ceci ;

Or les Parisiens quittent Paris pour la province ;

Donc la province vaut mieux que Paris ;

Mais les provinciaux quittent la province pour Paris ;

Donc Paris vaut mieux que la province....

Comment sortir de là ?

— Le mieux serait, dans tous les cas, d'attendre des jours plus cléments, afin d'entreprendre ce chassé-croisé, puisqu'il est, paraît-il, inévitable.

En admettant, en effet, que la province ait, aux yeux des Parisiens, et Paris, aux yeux des provinciaux, des grâces toutes particulières, ils ne sont tenus, ni les uns ni les autres, de choisir précisément, pour opérer leur permutation, un temps où de pareils incendies atmosphériques rendent intolérable tout déplacement, et dangereuse toute courbature.

Si l'on ne sort pas sans parapluie, quand il tombe de l'eau, à plus forte raison doit on rester chez soi, lorsqu'il pleut des asphyxies et des congestions, puisque l'on n'a pas encore inventé de parapluie contre ce dernier genre d'averse.

Mais non !

S'abstenir serait faire montre d'un grain de jugement, — et chacun sait que le jugement n'est pas notre faculté maîtresse.

Tenez, autre chose :

J'ai dit les suffocations auxquelles nous sommes en proie. Tenter de réagir serait assurément une entreprise des plus sensées.

On dépense des sommes de sueurs telles, que les hommes de science redoutent déjà — grâce aux infiltrations — un effroyable débordement de la Seine pour l'hiver prochain.

D'aucuns s'efforceraient d'atténuer les effets désastreux de cette transpiration générale, — en essayant d'en amoindrir la cause.

Mais nous, allons donc !

Notre premier soin, au contraire, est de développer autant qu'il est en notre pouvoir les puissances de calorique ambiantes. Et voici que nous mettons le feu à toutes nos allumettes, à toutes nos bougies, à toutes nos chandelles, à tous nos lampions, à tous nos salpêtres, à toutes nos résines, à toutes nos graisses, à toutes nos huiles et à tous nos gaz, — sous le prétexte fallacieux d'illuminer la ville !

— Telle ou telle promenade nous restait, suprême refuge de la Fraîcheur, exilée des rues, des places et des boulevards.

Or nous avons passé.

Et soudain les arbres ont étincelé, les fleurs ont rayonné et l'ombre a flamboyé !

Tant et si bien que, chassée de sa dernière retraite et poursuivie comme une bête fauve, cette pauvre Fraîcheur, folle de désespoir, s'est jetée par-dessus le pont.

Et depuis, il est vrai, des milliers d'individus, plongent et replongent, du matin au soir, pour la retrouver. Il en va toujours ainsi. Notre stupide espèce commence à s'apercevoir du prix des choses, seulement alors qu'elle les a perdues.

Mais on ne la retrouvera pas, et ce sera pain bénit.

Car enfin la responsabilité de ce suicide nous incombe tout entière. Et nous n'en serions pas là, — prêtant l'oreille aux inspirations de ce bon M. La Palisse, — nous nous fussions dit :

On étouffe de chaleur ; — ce n'est pas le moment d'allumer le feu.

Gardons cela pour l'époque où le bonhomme Hiver viendra métamorphoser en marbre l'eau de nos fontaines, et en vitelotte le bout de nos narines.

— Mais non !

Quand Décembre encombrera l'air de coryzas et de fluxions de poitrine, nos femmes iront courir, les épaules nues et le sein découvert, les cotillons de tous les mondes.

Attendu que notre absurdité a du moins le courage de son opinion. Nul peuple n'est plus que nous conséquent avec son inconséquence ; nul plus logique dans son manque de logique.

Nous détestons la boue.

Nous haïssons la poussière.

Donc, quand il a plu, nous séchons le sol de notre mieux pour faire de la poussière ;

Et quand il fait de la poussière, nous arrosons tant que nous pouvons pour obtenir de la boue.

Le Français est là tout entier. Pas n'est besoin d'aller le chercher ailleurs.

<div align="right">JULES DEMENTHE.</div>

COURRIER DE L'EXPOSITION

l en est des assignations comme des fruits verts; on ne doit les présenter au public que lors qu'ils ont atteint un certain degré de maturité.

Au commencement de ce mois, nous avons reçu un papier timbré de sinistre apparence ; voici ce qu'il contenait :

« L'an mil huit cent soixante-sept, le deux août,
» A la requête de Monsieur Henry-Justin-Edouard Dentu, libraire-éditeur, demeurant à Paris, 17 et 19, galerie d'Orléans, Palais-Royal,
» Par lequel, domicile est élu à Paris, 12, rue Guénégaud, en l'étude de M⁰ Mangin, avoué près le tribunal de la Seine,
» J'ai, Auguste Rivet, huissier au tribunal civil de la Seine, demeurant à Paris, rue Montmartre, n° 125, soussigné, dit et déclaré à M. Gabriel Richard, directeur-gérant du journal dit l'*Album de l'Exposition illustrée*, demeurant à Paris, n° 13, rue Drouot, où étant et parlant à la concierge de la maison ainsi dénommée,
» Que M. Dentu est seul concessionnaire du droit de publier le catalogue des récompenses, aux termes d'un acte enregistré, en date du quinze septembre mil huit cent soixante-six;
» Pourquoi, à même requête et élection de domicile que dessus, j'ai, huissier susdit et soussigné, étant et parlant comme est dit, fait sommation au sus-nommé, d'avoir à cesser la publication, dans l'*Album de l'Exposition illustrée*, de la liste des récompenses ;
» Avec déclaration que, faute par lui d'avoir égard à la prétendue sommation, le requérant se pourvoiera pour l'y contraindre, ainsi qu'il s'avisera,
» Sous toutes réserves, notamment de réclamer tels dommages-intérêts qu'il appartiendra, pour la portion de la liste publiée à ce jour;
» A ce qu'il n'en ignore, je lui ai, en son dit domicile, en parlant comme il est dit, laissé la présente copie.
» Coût, cinq francs cinquante centimes.

» A. RIVET. »

Nous avons adressé immédiatement à M. Dentu (Henry-Justin-Edouard) la lettre suivante :

« Paris, le 3 août 1867.
» Monsieur,
» Je reçois à l'instant votre assignation, qui m'engage à cesser la publication que fait notre journal de la *Liste des Récompenses* accordées aux Exposants de 1867.
» Cette publication devait s'arrêter naturellement dans notre numéro de ce jour, qui est distribué en ce moment, et ne peut se modifier.
» Tout sujet de discussion me semble donc disparaître, et je crois utile de vous en aviser.
» Agréez mes salutations distinguées.

» G. RICHARD. »

L'affaire n'a pas eu de suites et l'on a déclaré l'honneur satisfait.

.·. Nous ne sommes pas rigoristes, et nous nous faisons gloire d'appartenir à cette race de Gaulois, dont Rabelais a chanté les mérites, — en les exagérant peut-être un peu.

Toutefois, il nous arrive des nouvelles si graves du Champ-de-Mars, que nous ne pouvons les passer sous silence. Nous laisserons ici parler le *Courrier français*, qui apprécie fort nettement les faits en question :

« Il y a abus et abus; il est des limites que nous supposions infranchissables.

Des messieurs en uniforme, — ce qui ferait supposer qu'ils sont sous un patronage officiel, — se livrent publiquement, au palais de l'Exposition, à la *traite des blanches* — qui sont à vendre.

Les filles folles qui rôdent, cherchant un cœur à séduire, un porte-monnaie à dévorer, trouvent charmantes les façons de ces mercures galants.

Une carte glissée habilement, transmise avec mystère, et le tour est joué.

Le lendemain, Bambochinette et son cornac partagent les bénéfices de l'affaire.

Avant-hier, dimanche, un de ces..... comment dire ?..... s'est adressé à une jeune dame de vingt-cinq ans, fort honorable et mère de deux enfants.

Il a reçu, comme réponse, la plus splendide paire de soufflets, que jamais main de folle femme ait déposée sur la joue d'un impudent.

Ce n'est pas assez.

On devrait condamner ces complaisants du sérail à porter sur leurs casquettes une toute autre inscription que celle qui s'y trouve.

Tout le monde saurait à quoi s'en tenir, et les femmes honnêtes pourraient se tenir à l'écart de ces pourritures ambulantes. »

Mon Dieu ! Que ces journalistes de grand format sont nerveux, et qu'ils ont des façons désobligeantes de s'exprimer ! Avec leurs violences, ils nous font regretter la mythologie et l'art des périphrases.

Ils s'étonnent d'une inscription : Mercure avait bien à son bonnet des ailes pour enseigne.....

D'ailleurs, toute immoralité mise à part, c'est du progrès. Il faut bien faire quelque chose, pour balancer l'effet meurtrier des canons rayés et des fusils à aiguille.

.·. L'*Album* est ami des Muses, mais il ne les fréquente pas. Ces neuf drôlesses se sont livrées à tant de débordements, dans ces dernières années, que les honnêtes gens ont quelque pudeur à se trouver dans leur société.

Charles Monselet, qui n'a peur de rien, essaie pourtant de les réhabiliter. Il ressuscite l'antique almanach, publié sous leur patronage, et c'est Apollon lui-même, le dieu de la Permesse, qui doit offrir au public cet intéressant opuscule. Nous sommes heureux de faire cette réclame à monsieur de Cupidon.

D'autant qu'à cet égard nous sommes un peu sévères ; et, s'il faut le dire, nous le sommes trop. Ceci est une espèce d'amende honorable, à l'endroit d'un poète lyrique, à qui nous n'avons pas fait un accueil suffisant. Il était venu, seul et sans armes, nous offrir une *Ode à l'Exposition*, à l'intention de nos lecteurs. Sans consulter ces derniers, nous l'avions refusée.

Cette rigueur était nécessaire. Il faut dire, il faut avouer que, parmi les collaborateurs de l'*Album*, on trouve quelques poètes. Ils nous ont rendu trop de services pour que nous nous avisions de les nommer et de compromettre ainsi leur avenir. Mais, si leur entrée dans notre rédaction, ils ont été prévenus. Les rimes, chez nous, sont consignées, et les hémistiches reçus à grands coups de pied dans la césure. Ils se le tenaient pour dit.

Qu'on juge, après cela, de l'effroi que nous causa la visite dont nous venons de parler. Nous fûmes inexorables; ce fut un tort. Il n'est jamais trop tard pour reconnaître une faute, et nous le faisons avec une grandeur d'âme, qui nous vaudra sans doute l'indulgence des nourrissons du Pinde.

L'*Ode à l'Exposition*, de M. de Sabligny, a eu raison de notre sévérité. L'élégance de la forme et la maturité des pensées la mettent hors concours, et nous en avons entendu

dire le plus grand bien par des membres de la Commission impériale. Il est douloureux que les bornes de ce journal ne nous permettent pas de la publier *in extenso*. Nous en citerons du moins les plus beaux passages. L'auteur d'abord s'adresse à ses pairs :

> Allons, bardes, chantons l'hymne de l'industrie!
> Entonnons noblement une ode à la patrie!
> Palais de la science, oasis du travail,
> Et temple des beaux-arts, soyez mon gouvernail!...

Cette dernière image est hardie. Le poète se livre ensuite aux élans d'un lyrisme heureux :

> Echos, réveillez-vous à mes chants d'allégresse,
> A l'élan spontané d'une aussi douce ivresse!
> Répétez après nous nos purs refrains d'amour,
> Célébrez les grandeurs de ce brillant séjour!
> O Muse que j'appelle, accorde cette lyre
> Que ma main fait vibrer avec joie et délire!...

La Muse est fidèle au poète. Elle accorde la lyre qui résonne et chante le Palais international et les peuples qu'il réunit :

> Artiste, campagnard, commerçant ou savant,
> Qu'ils viennent du Couchant, qu'ils viennent du Levant.
> (Le génie a cela qu'il est cosmopolite),
> Dans ce grave édifice, asile du mérite
> Présentent leurs travaux

La bienveillance de l'auteur — cette légère critique nous est sans doute permise, — est peut-être exagérée. La Commission a fait des fautes; on a critiqué avec raison la distribution des récompenses. Nous ne nous associons donc qu'avec réserve au sentiment de l'auteur, quand il dit, en parlant du jury :

> Il donne le brevet de la célébrité
> Sur les tablettes d'or de l'immortalité.

Mais c'est un nuage dans un beau ciel. Et, rendant justice aux efforts d'une haute initiative, le poète s'écrie, en terminant, par un pur élan de patriotisme :

> Il suffit d'un coup d'œil de l'aigle impérial
> Pour faire de ce temps un temps victorial!

Ces vers sont de M. de Sabligny. (A. Vial.)

∴ L'Exposition sera-t-elle prorogée? Hippocrate dit oui, mais Galien dit non. Hippocrate, c'est la Commission impériale, qui affirme n'être pas rentrée dans ses débours. Galien, ce sont les exposants qui trouvent que la fête se prolonge. A vrai dire, ils n'ont qu'une opinion bien affirmée : c'est celle de Gavet, connue au théâtre : ils voudraient bien s'en aller.

Il ne nous appartient pas d'aligner des chiffres, et il faut certainement beaucoup d'argent pour faire vingt-quatre millions. Cependant, les locations de toutes sortes, les droits d'exposition, les ventes de privilèges, les mille impôts prélevés sur l'exposant et le visiteur, sans compter le produit des tourniquets, doivent faire une jolie somme.

Il est vrai qu'on assure que le produit des entrées a singulièrement baissé. Juillet aurait donné des résultats médiocres. Aussi, pourquoi a-t-on laissé partir les souverains?

Ce n'est pas que nous eussions voulu voir user à leur égard de la contrainte par corps, — d'ailleurs abolie, — mais on eût pu les entourer de telles séductions qu'ils n'eussent jamais songé à quitter Paris. — Pour qu'ils font chez eux!

Mais cette question nous est interdite. Bornons-nous à regretter, dans l'intérêt de notre Exposition, qu'on n'ait pas conservé ces illustres hôtes, qui se seraient peu à peu acclimatés dans notre bonne ville. Notre rêve eût été de les y voir prendre leurs habitudes, et de trouver, comme Candide, en entrant au café Cardinal, quatre rois assis derrière des demi-tasses....

∴ La proposition, faite en haut-lieu, de fixer à 50 c. le prix d'entrée au Champ-de-Mars, a été repoussée. Nous croyons que c'est une maladresse, et qu'un prix réduit devrait être appliqué à certains jours de la semaine, tout au moins au dimanche. L'augmentation du nombre des visiteurs compenserait, et bien au-delà, le déficit causé par la réduction du prix. Ne sentez-vous pas d'ailleurs le soleil sur nos têtes ? Vous avez beau arroser les allées du Parc international ; ce ne sont pas les Parisiens que vous y attirerez. Il leur faut la fraîcheur des grands bois, l'ombrage des vieux chênes, Saint-Cloud, Versailles ou Saint-Germain, car le bois de Boulogne déjà ne leur suffit plus. — Reste le flot populaire, et vous ne le ferez descendre à Grenelle, que par une sage réduction des tarifs.

Il est vrai que l'on compte sur les étrangers...

Soyons justes : Paris est envahi, depuis quelques jours, par une foule bigarrée de gens qui ont des allures d'orphéonistes : bonnets rouges et bonnets blancs; justaucorps bleu d'azur et cravates multicolores. Les boulevards sont encombrés de jolis Français, qui se dandinent, s'interpellent, et qui répandent sur nos promenades une étrange animation.

Ce serait charmant, si cela devait durer. Mais il nous semble que c'est le dernier effort de la parade, le coup de tam-tam de la fin. Les fêtes du quinze août et les délices de l'Exposition se sont combinées pour former les affiches les plus séduisantes ; les chemins de fer ont abaissé leurs prix ; on s'est assuré d'un beau temps imperturbable ; on a monté le coup à la province, qui s'est précipitée vers nous et qui nous déborde. — Ce sont des jours de fièvre que ceux par lesquels nous passons. Mais demain !...

Qu'on ne nous accuse pas de prédictions sinistres. Ce n'est pas notre faute, si la vérité n'est pas gaie. Nous avons joué trop longtemps le rôle de Cassandre, et cette fois comme les autres, nos prévisions ne tarderont pas à se réaliser. Nous sortons en ce moment du Palais de l'Industrie, où la foule poudroie et se coudoie : ce ne sont que groupes haletants, grisés de soleil, blancs de poussière, trempés d'arrosages; les choppes de bière s'enlèvent à la force du poignet; les boissons américaines font prime.

C'est un spectacle merveilleux!...

— Eh bien! je vous ajourne à quinze jours d'ici. — A moins, — chose improbable, — qu'on ne trouve quelque élément nouveau pour galvaniser la curiosité publique, l'Exposition mourra de langueur. — Mais, diront les optimistes, de qui donc est-ce la faute? Feriez-vous retomber sur les gens les tristes résultats de la chaleur et de la saison?

— La chaleur et la saison n'ont rien à voir dans cette affaire. L'Exposition, bien lancée et bien annoncée, a péché par la base; ce colosse aux pieds d'argile a détruit son succès lui-même : il s'effondre avant le temps. Deux mois de retard, au début, lui ont porté le coup fort terrible; il en est résulté des mécontentements, des médiances, et la ruine de quelques-unes de ses entreprises, — sans parler du Théâtre international. L'esprit mercantile, qui a présidé à son organisation et à son développement, a blessé les instincts généreux du pays et les intérêts de la foule; enfin, la distribution des récompenses à couronné l'œuvre....

C'est une école pour l'avenir. Désormais on connaîtra les véritables conditions d'un succès honorable et incontesté: Arriver à l'heure et payer sa gloire.

ÉTUDES MUSICALES

L'EXPOSITION ENTRE HUIT HEURES & ONZE HEURES DU SOIR

— « Eh bien, moi, ma chère Anna, lui dis-je, je veux te faire voir l'exposition qu'on ne connaît pas, que, du moins, on ne sait pas regarder. Viens, sortons du jardin réservé où s'ébattent, après dîner, quelques drôlesses qui courent après une affaire, et qui réussissent ce soir, si j'en juge au nombre de bouteilles de champagne qu'ont sablées là-bas ces Valaques. Quittons ce bruit et ces odeurs. »

Anna remit son chapeau, entoura son cou mignon d'un foulard blanc bordé de rose, et nous voilà partis.

Il était huit heures et demie environ, et la lune venait de se lever. Une brise calme passait dans l'air; c'était une de ces soirées où l'âme est disposée aux épanchements, et où la confidence à peine ébauchée de l'un est aussitôt achevée dans la pensée de l'autre.

Anna était heureuse, et moi je me sentais le cœur tout envahi par une douce joie. Elle me pressait le bras, elle s'appuyait, puis me quittait brusquement pour courir devant moi, s'arrêtant à une fleur, à une porte, à un cailloux. — « Que vas-tu donc me montrer? » dit tout à coup la jeune fille.

— « Je veux, ma chère enfant, te faire parcourir en quelques instants, non pas seulement des mondes, mais des siècles. Je veux franchir avec toi, non pas seulement la Méditerranée, la mer Rouge ou le fleuve Jaune; mais je veux me promener en ta compagnie à travers les temps passés, m'enfermer dans la nuit des heures, pour les illuminer tout à coup de ma baguette magique. On montre ici ce qui tient beaucoup de place, ce qui pèse, ce qui se mesure; je veux te faire voir ce qui ne s'expose pas, ce qui ne paraît que pour disparaître et s'évanouir d'un évanouissement sans fin.

» Les monuments les plus vastes, les constructions les plus colossales descendent peu à peu et disparaissent dans la terre, qui n'est pas seulement la grande nourrice, mais l'engloutisseuse éternelle.

» Elle prend tout, elle absorbe tout, elle attire à elle toute vie.

» Le monde que nous allons reconstruire lui échappe seul. Il ne disparaîtra jamais, il ne sera jamais englouti; et pourtant, il est plus léger que l'air, plus impalpable que le vent : c'est le monde des sons, le domaine de la musique.

» Hommes, civilisation, empires s'effondrent et s'anéantissent. Le son, — reflet de la vie, image de la pensée humaine, révélateur infaillible de ses travaux, des élaborations successives de ses satisfactions, de ses besoins, — le son franchit victorieux et les âges, et les mers, et les abîmes. Veux-tu que nous visitions d'abord le désert? Viens de ce côté; j'entends la tarabouque et la viole des Arabes. Écoute ce qu'elles vont nous dire. »

Anna me regarda de ses grands yeux étonnés. Je ne suis pas très convaincu qu'elle ne me prit pas à ce moment pour un fou. Mais elle est accoutumée à mes divagations; elle fit semblant de me croire, et avec une petite moue charmante :

« — Enfonçons-nous dans le désert, dit-elle; pour une Parisienne, et par ce temps d'exposition, l'aventure n'est pas sans charme. »

Nous nous dirigeâmes du côté de la tarabouque : c'était auprès du palais du bey de Tunis. J'aperçus, accroupis dans l'ombre, quelques hommes qui psalmodiaient un chant du pays. « — Voilà le désert, dis-je à Anna. N'allons pas plus loin; asseyons-nous sur ce banc, et, si tu le peux, écoute bien. »

La tarabouque marchait toujours. La viole, agacée par l'ongle de l'artiste, déchiquetait une mélodie bizarre, tandis qu'une voix monotone racontait une lente mélopée. La voix s'interrompait, puis reprenait encore. Un éclat de rire survenait; une sorte de plainte s'élevait tout à coup. On eût dit un contour qui dit sa propre histoire, histoire mélangée de joies, de tristesses, de surprises et de burlesques épisodes.

— « Cela est affreux, « me dit tout à coup l'enfant. Ces Arabes, que je distingue maintenant fort bien, sont très laids et tout à fait désagréables à entendre. Est-ce donc là ce que tu m'as promis? Qu'avais-tu besoin de *reconstruire* ce monde-là? »

— Ces Arabes sont laids, je le veux bien, quoique vos idées sur la beauté ne soient pas, je le crains, à l'unisson des miennes, ô Parisienne endurcie! mais leur musique est bien éloquente. Eh tiens! au moment même où tu m'as dérangé, j'étais assis dans la tente d'Agar, je la contemplais, berçant Ismaël. C'était elle qui chantait : elle parlait à ce fils, qui sera un jour le chef de la race arabe, des duretés d'Abraham qui vient de la jeter au désert, sans pain, sans eau, et fort peu vêtue.

— « Tu te moques de moi, dit Anna; continue. »

— « Eh! mon Dieu! je ne tiens à Agar que médiocrement. Ce sera aussi bien le chant d'un amoureux sous la terrasse de sa belle. Quelques coups de tarabouque en plus ou en moins, un peu plus ou un peu moins d'énergie dans le grincement de la viole, et voilà le paysage rapidement changé. Sais-tu ce qui ressort tout d'abord pour moi de cette musique, — un vieux chant populaire sans doute, — sur lequel le chanteur noir, que tu aperçois, improvise probablement des couplets? C'est que les peuples qui se plaisent à ces mélopées ont l'horreur du travail et un enivrant amour de la contemplation. La vie humaine, — tu m'accorderas bien cela, j'espère, — se compose de deux moments : le travail et le repos. Au point de vue social, l'homme est rapproché de l'homme sous forme de *tribu* vagabonde, ou réuni à l'homme dans la *cité* fixe. Eh bien! la *tribu* et la *cité*, le *désert* et la *ville*, le *repos* et le *travail* ont chacun leur forme de musique propre. A l'homme errant appartient le MODE, à l'homme établi dans la cité appartient le TON. Le *mode* est comme l'animal d'espèce inférieure; on le coupe, on le hache, il persiste toujours. Si vous touchez à la *tonalité*, si vous enlevez quelque chose à ce cercle parfait, le cercle se détraque et s'évanouit. Les Grecs, les Hébreux, les fils de la Tartarie ont eu ou possèdent encore le *mode*, forme primitive, incertaine, fuyante. Nous avons le *ton*, forme solide et concrète. Nous savons d'où nous partons, où nous devons aller. Nous sommes établis quelque part, posés fermement sur un point du globe que nous avons soumis, et qui nous connaît. Nous *travaillons* enfin, et c'est là la grande conquête, la grande victoire, l'incommensurable différence entre eux et nous. Eh bien! chère enfant, trois notes chantées par un chanteur quelconque disent à l'instant tout cela. Je sais tout de suite s'il vient du désert ou d'une ville, de Tombouctou ou de Bougival. Encore un mot, si tu n'es pas trop fatiguée; ces braves gens que tu vois là-bas ne connaissent pas, ne connaîtront jamais l'*harmonie*. Le *mode* et l'*harmonie*, — telle que nous la comprenons du moins, — ne s'entendront jamais. S'il est vrai, comme l'écrivait dernièrement un érudit en matière de musique arabe, M. Salvador Daniel, que la mélodie seule suppose un état d'isolement, tandis que l'harmonie exige un ensemble, une solidarité, tu vois par là de ce côté encore, nous sommes plus avancés que ces pauvres gens, voués au tâtonnement, à la société irrégulière et informe. Tu as vu le désert; veux-tu maintenant entrer dans la pleine lumière de la civilisation? Passons de l'autre côté de ce kiosque, et approchons-nous du Cercle international, où triomphent en ce moment Strauss et Bilse, la valse et la symphonie, — et le jeune maître viennois, « Robert Schumann. »

Anna se laissa faire. Je crus m'apercevoir qu'elle nageait

dans cet état agréable, qui n'est plus tout à fait la veille, sans être entièrement du sommeil. Etait-ce la tarabouque qui l'avait endormie? Etait-ce ma métaphysique? Je ne voulus pas approfondir la question. Nous entrâmes au Cercle. La vivacité des lumières, le mouvement de la foule eurent bientôt ranimé son regard et ramené le sang à ses joues.

L'orchestre venait de jouer cette valse exquise que Strauss a appelée *Morgen blatter* (Feuilles du matin), et l'archet levé de Bilse soutenait le dernier accord de cette merveille de poésie et de grâce, qui se nomme la *Rêverie* de Schumann, quand je me tournai vers Anna :
— Eh bien? lui dis-je.
— Eh bien, fit-elle, voilà de la musique, la valse de Strauss surtout.
— La valse de Strauss est un chef-d'œuvre, j'en conviens; mais la *Rêverie* de Schumann est d'une autre facture. Vous voilà bien, vous autres Parisiens! Vous admettez très-volontiers que la musique est excellente pour vous divertir et vous faire passer des commotions dans les jambes; vous ne voulez pas qu'elle vous touche trop fort au cœur, qu'elle vous attaque l'estomac; vous lui abandonnez votre oreille et votre épiderme; vous lui défendez d'aller jusqu'au cerveau, jusqu'aux entrailles. Cela est superbe. Qu'il s'agisse de drame, de roman, de peinture, de sculpture même; vous faites la part large à l'émotion, à la tristesse, à l'horreur. Si vous arrivez à la musique, en avant la romance et le rigodon! Rien de plus, s'il vous plaît! Strauss, Schumann, voilà deux faces du temps où nous sommes, de notre civilisation, de nos aspirations d'aujourd'hui. Il faut danser, parce que l'horizon est trouble, et que, sans les cascades de la *Belle-Hélène*, sans le *sabre* de la *Grande-Duchesse*, la vie serait lourde et sombre. En attendant, les instincts supérieurs montent et s'infusent avec l'Allemagne musicale moderne, qui a déjà pris à moitié la France par Gounod, Reyer, Gevaërt, et qui est en train d'envahir l'Italie, que Verdi, un néo-germain, révolutionnera avant qu'il soit longtemps. Ces instincts supérieurs sont ceux des foules peu à peu admises dans le grand courant de la vie, et apportant à l'art des trésors d'impressions vierges, d'aspirations insatiables, de croyances débutantes! Tout à l'heure nous marchions lentement, péniblement, avec la caravane qui traverse le désert; nous voilà, en ce moment, lancés dans une formidable débâcle de vie, dans une tourmente de besoins inconnus, dans un des assauts les plus audacieux que l'homme ait livrés à la nature et aux *choses d'ailleurs*. Quand, dans cinq ou six cents ans, d'autres viendront s'asseoir où nous sommes assis, et entendre du Strauss ou du Schumann, ils se rappelleront nos luttes, nos souffrances, nos folles joies, et ils reconstruiront le siècle que nous traversons douloureusement aujourd'hui.

Nous nous levâmes. Anna avait cru devoir prendre une attitude plus sérieuse, une expression de visage plus mélancolique. N'avait-elle pas peur?

Quelques instants après, — il était onze heures, — nous marchions dans les étroites allées, serrés l'un contre l'autre, sans rien dire cette fois, écoutant cette éternelle musique intérieure qui ne change pas, qui se chante dans tous les pays, et que tous comprennent, la musique de deux cœurs qui s'épanchent.

A. DE GASPERINI.

UN DERNIER MOT SUR LES PIANOS AMÉRICAINS.

Cela est bouffon. Les amis de MM. Chickering font répéter dans les journaux, en France et en Amérique, que les Chickering ont triomphé, et que les Steinway sont vaincus par eux. On met surtout en avant la croix obtenue par le facteur de Boston. Qu'est-ce que tout cela veut dire? La vérité, la vérité toute simple, la voici : MM. Steinway sont portés sur la liste des médailles d'or AVANT MM. Chickering, ce qui signifie en bon français que leurs pianos sont *meilleurs* que ceux de leurs concurrents, et tout le monde sait que c'est là l'opinion déclarée du jury tout entier. Si on eût voulu les mettre sur le même plan, on l'aurait déclaré par un *ex æquo*; si le jury n'avait pas cru devoir se prononcer, on aurait eu recours à l'ordre *alphabétique* qui sauve toutes les susceptibilités. On a mis sur la liste officielle les Steinway AVANT les Chickering; donc, pour nous, *les Steinway ont battu leurs concurrents américains*.

A. DE GASPERINI.

Souvenirs de musique allemande : le *Requiem du corbeau*.

L'ÉCONOMIE DOMESTIQUE
A L'EXPOSITION UNIVERSELLE

Il est difficile, pour ne pas dire impossible, quand on rend compte des objets se rattachant à l'économie domestique, de diviser son sujet par noms ou nationalités d'exposants. Par cette méthode, en effet, il faut séparer les appréciations des instruments de même nature ; de telle sorte que le lecteur est obligé de refondre tout l'article, pour tâcher de comparer les jugements portés par l'auteur, et de découvrir comment il apprécie le mérite des divers instruments exposés.

Pourquoi, par exemple, mêler, ainsi que cela a lieu à l'Exposition, les barattes avec les glacières, les filtres avec les fourneaux ? Évidemment, il est bien plus logique de séparer ces ustensiles et de les rapprocher, suivant l'analogie de but cherché et de moyens employés. Aussi, nous allons jeter un coup d'œil sur ce qui se rattache aux œufs, en faisant abstraction des nationalités exposantes.

On se fait généralement peu d'idée de l'importance du commerce des œufs en France. Ce qui s'en consomme annuellement se représente par des chiffres incroyables, et nous en exportons encore une grande quantité. Ainsi, de 1851 à 1855, le commerce d'exportation se représente annuellement par une valeur moyenne de *six millions*; en 1856, il atteint *onze millions de francs*; depuis, il n'a fait qu'augmenter !

L'œuf, en effet, est ce qu'on appelle un aliment complet; c'est-à-dire qu'il renferme tous les éléments chimiques nécessaires à la vie, et dans les proportions les plus propres à être assimilées facilement. « C'est, dit M. Guibourt, le premier aliment que les médecins permettent aux convalescents. »

De toutes les préparations qu'on peut leur faire subir, la plus simple, la plus usitée, et, selon nous, la meilleure, est celle dite à la coque, c'est-à-dire la coction dans l'eau chaude. Mais on aurait tort de croire que ce soit chose aisée que de bien cuire un œuf dans l'eau ; comme toutes les matières organiques, l'albumine est mauvaise conductrice de la chaleur. Saisie par l'eau en ébullition, elle se fige presque toujours immédiatement, forme contre les parois de l'œuf unegelée qui intercepte le calorique, et le jaune reste cru. Poursuit-on la cuisson, tout se solidifie couche à couche, et l'œuf devient dur. On a eu l'idée de cuire les œufs dans l'eau froide, de telle sorte que les liquides s'échauffent graduellement et également. Ce procédé donne d'excellents résultats, mais il est impossible de deviner le moment juste où la cuisson est faite; c'est pour obvier à cet inconvénient,

qu'un professeur de pharmacie à l'école impériale de Poitiers, M. P. Malapert, a imaginé un cuit-œuf qu'il a décoré du nom harmonieux de *molleteur*. Cet instrument se compose d'un certain nombre de petits paniers en fil de fer étamé, réunis autour d'un tube de fer-blanc, fendu à sa partie supérieure. Dans l'axe de ce tube est un thermomètre à alcool, dont la fente ne laisse voir que trois degrés. — On dispose les œufs dans les paniers, et se servant du tube comme d'un manche, on les plonge dans une casserole d'eau froide. Lorsque l'alcool atteint le degré supérieur, le blanc et le jaune des œufs ont la même consistance, celle d'œufs gelée ; ou peut les mélanger avec la plus grande facilité; *rien n'adhère à la coquille*, et ce mélange a l'aspect d'une belle *crème au lait*. Ce point de cuisson est celui qui convient généralement ; pour les personnes qui aiment les œufs moins laiteux, on ne laisse atteindre au thermomètre que le premier ou le second degré. Comme on le voit, c'est de la pure physique élémentaire, introduite, avec toute la précision mathématique, dans l'évaluation des modifications chimiques qu'apporte la coction. Brillat-Savarin, qui écrivait avec tant de science et d'esprit la théorie scientifique de la friture et du pot-au-feu, eût fait grand accueil au molleteur. Il se trouve à l'Exposition parmi les produits d'un quincaillier de la rue de Rivoli.

Si le prix du molleteur est peu élevé (1 fr. 75), il n'en est pas de même du petit outil à battre les œufs qu'expose, dans la section anglaise, M. Kent. Ce batteur d'œufs, inventé par M. Monroe, est ingénieux, mais coûte six francs. Il consiste en une roue dentée, mue par une manivelle qui engrène avec deux pignons. De ces pignons, l'un fait tourner une tige de métal, le second un tube de fer-blanc enveloppant en partie cette tige. Par suite de la disposition des pignons, ces pièces concentriques tournent en sens contraire. A l'un et à l'autre sont soudées des ailettes en fil de fer contourné bizarrement, mais de telle sorte que, dans leurs mouvements inverses, ces ailettes se croisent sans se toucher. On les plonge dans les blancs d'œufs à battre, on tourne, et en quelques secondes la neige est produite.

Ces deux petits appareils seuls nous semblent dignes d'être signalés.

ARMAND DELATTRE.

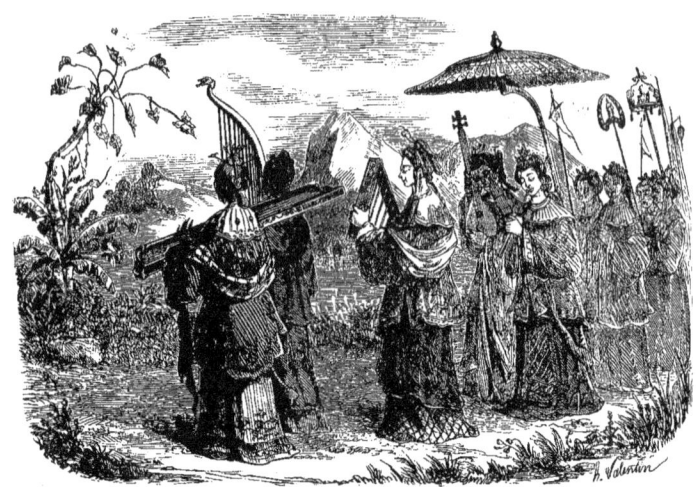

LES INSTRUMENTS DE TORTURE
A L'EXPOSITION UNIVERSELLE

Nous ne voulons parler ni des carillons, ni de la poussière, ni des petits fauteuils, ni du grincement des machines de la sixième galerie. Il s'agit des instruments de torture proprement dits, auxquels les Chinois et les Japonais, ces êtres amusants, viennent de faire l'honneur d'une exposition.

En vérité, ces peuples de l'Asie ont une civilisation et des idées à eux qui donnent singulièrement à réfléchir. On voit passer dans l'Orient, aux jours de fête, de longues processions de bonzes et de bonzesses, qui font résonner des sistres, des cymbales et des harpes dorées....

Les fidèles les entourent, les pressent et les accompagnent. Ils admirent, ils exaltent un groupe de saints, qui se dévouent volontairement à la douleur, qui font pacte avec la souffrance, pour être agréables à la Divinité....

Ce ne sont plus les abstinences et les mortifications catholiques, les recherches ascétiques des cloîtres, les veillées sur les dalles froides, la discipline retentissant dans les cellules solitaires. Dans ces pays aimés du soleil, c'est au grand jour que les sacrifices s'accomplissent ; les victimes sont conduites à la mort au bruit des instruments, et dans une exaltation de joie contagieuse, qui va jusqu'au délire....

Les uns se précipitent sous les roues pesantes du char de Jaggherneat ; les autres, suspendus à des crochets de fer, balancés dans l'espace, couvrent de fleurs la foule qu'ils arrosent de leur sang.

Il y a, dans ces civilisations momifiées, un mépris de la douleur qui semble avoir excité singulièrement l'imagination des tourmenteurs et des bourreaux. C'est là qu'est née la cruauté, avec tous ses raffinements. La vie humaine compte pour si peu chez ces vieilles races, gouvernées par la force brutale, qu'on ne punit pas suffisamment ceux qu'on frappe de mort. Aussi les Asiatiques sont-ils de grands artistes en fait de châtiments.

Les philosophes l'ont dit depuis longtemps : La mort n'est rien par elle-même. Et cette pensée a été admirablement développée dans ce vers d'un grand poète :

Elle est, je ne suis plus ; — je suis, elle n'est pas.

La mort, en réalité, est une barrière, une transition, un passage, et tous les peuples ont essayé d'en relever la saveur.

Il suffit de réfléchir à son action et aux circonstances qui l'accompagnent, pour en comprendre l'impuissance et l'inanité propres. Nous sommes bien inférieurs dans cette étude à l'antiquité.

Quoi de plus simple que la décapitation ? Tout le monde s'en fait parfaitement une idée. Qu'on opère avec une hache, un sabre ou le couteau de Guillotin, c'est à peu près la même chose...

On éprouve une fraîcheur à la nuque, et l'on sent ses idées qui se dispersent, comme des oiseaux dont la cage est soudainement ouverte. Un engourdissement s'empare des bras et des jambes, pendant que dans le cerveau s'élève une idée confuse d'étrange dualité. Il donne des ordres, auxquels le corps n'obéit plus. Du reste, la sensation par elle-même n'a rien de bien douloureux.

La noyade a ses angoisses. Tant qu'on peut retenir sa respiration, tant qu'on a l'espoir de se sauver et qu'on dirige ses forces, on souffre avec une intensité qui s'accroît rapidement. Les premières gorgées d'eau suffoquent ; elles pénètrent en partie dans le nez, jusqu'au cerveau, et déterminent presque immédiatement l'asphyxie. Dès lors, on ne souffre plus. C'est par le jeu machinal des organes que l'absorption d'eau augmente, et que l'asphyxie, d'abord partielle, peut devenir complète et mortelle. L'homme qui veut se noyer, avec le moins d'ennui possible, doit respirer fortement en tombant dans l'eau ; il perdra ainsi, presque subitement, le sentiment de l'individualité.

La pendaison a des charmes. Mais l'excitation nerveuse qu'elle produit ne paraît pas compenser quelques-uns de ses désagréments. Le sentiment de suspension dans le vide, le tiraillement des muscles du cou, le poids supporté par la ligne de chair qui est en contact avec la corde ne doivent déterminer l'asphyxie, qu'après avoir porté la douleur à un haut degré d'intensité. Si l'on se pend encore, ce n'est que par respect pour la tradition.

Je ne parle que pour mémoire de la précipitation, prise dans le sens le plus littéral. C'est en quelque sorte une mort de fantaisie. Le condamné s'élance de la roche tarpéienne, se plonge dans un vaste bain d'air, et se brise, s'annule, s'aplatit avec la rapidité de l'éclair, sans avoir le temps d'y songer.

Les vieux châtelains comprenaient si bien les douceurs de ce trépas, qu'ils avaient jugé à propos de le rendre plus piquant, en faisant tomber sur des crochets ou des lames tranchantes les gens qu'ils précipitaient de leurs créneaux. Au moins, on sentait quelque chose.

Se faire écraser par des voitures est un genre de mort mixte, difficile à apprécier. Il conduit le plus souvent à des accidents secondaires. Nous ne saurions l'admettre qu'autant qu'on prendrait pour instrument actif une locomotive, ou même un train express dans toute son étendue.

Le poison est vulgaire et ne mérite pas la réputation foudroyante dont on l'a longtemps honoré. Croyez-vous à ces liqueurs des Borgia, dont on parfumait les gants et les fleurs? Une aspiration involontaire, et l'on fermait doucement les yeux à la lumière. L'aqua-toffana est un roman. Le poison est une affreuse machine à coliques. Il faut le talent de Hugo pour intéresser à deux amants, qui se tordent sur la scène, après avoir partagé une petite fiole. On a presque envie de crier : Au vomitif! Au remède spécifique! Le poison n'a pas nos sympathies.

Le feu non plus. Il y a quelque chose d'héroïque dans ce supplice, mais un peu de barbarie. D'ailleurs, il entraîne des détails ridicules. Saint Laurent sur son gril a un faux air de côtelette. Les condamnés de l'Inquisition, avec leurs mitres et leurs fourreaux, font l'effet de masques de carnaval. L'intense douleur s'allie à l'extrême drôlerie. Ces gens, enfermés dans des cuves rougies, ou simplement brûlés au grand air, sur un carré de fagots, font des grimaces excessives. La gêne qu'ils éprouvent a des phases diverses et donne lieu à de fâcheuses analyses. C'est d'abord une sensation de chaleur âcre, qui dépasse celle des plus beaux jours de l'été. Une odeur de fumée s'y mêle; si le patient est habile, il doit chercher à en aspirer les émanations, qui peuvent déterminer l'asphyxie et l'insensibilité. Il est vrai que le feu combat cet effet engourdissant. Les premières flammes lèchent les pieds; une vive irritation se manifeste, et la peau se boursoufle et jaunit en grésillant. On rôtit, mais ce n'est encore qu'une action locale, qui monte, se propage, et grandit. Il est certain que, dès que le patient est enveloppé de flammes, il étouffe. Mais diverses causes peuvent prolonger cette lutte....

Ainsi le vent, en rabattant les flammes, peut dégager plus ou moins longtemps la tête du supplicié. Le feu, d'ailleurs, s'applique de diverses façons, et notamment la manière horizontale. Les Espagnols réussissaient à braiser les caciques mexicains, qui ne s'estimaient pas sur un lit de roses. En ménageant la cuisson, en tournant à point la victime, on peut prolonger l'expérience....

Elle est cruelle, — et l'on ne comprend pas que les brûlés ne cherchent pas à s'étrangler en avalant leur langue. Peut-être n'est-ce pas aussi facile qu'on le croit. Aussi, faut-il considérer comme un bienfait l'habillement de soufre qu'on donnait quelquefois aux hérétiques.

L'acide sulfureux, se dégageant avec abondance, étouffait d'emblée les gens assez avisés pour en avaler les nuages épais. La flamme arrivait trop tard et en était pour ses frais.

Des réflexions d'un ordre semblable font excuser les chaudières d'huile bouillante, qui ont l'air plus terribles qu'elles ne le sont en réalité. Ce n'est pas que nous voulions réhabiliter ce genre de bains, qui ne peut avoir que de pauvres résultats. Ils ne sont pas destinés à passer dans nos usages, et l'on ne croirait pas le bien que nous en dirions. Mais il est facile de comprendre que l'action combinée de la noyade et de la chaleur doit produire une révolution immédiate sur le moral et le physique du baigneur. Il faut pour cela qu'il plonge hardiment, et, s'il le peut, la tête la première, en aspirant à même le liquide crépitant. Il doit se comporter comme aux bains froids, et aborder les choses résolûment et d'un seul bond. En prenant des précautions, en trempant le bout du pied dans la chaudière, en faisant des façons, il prolongerait, par sa faute, une situation désagréable.

La roue et le crucifiement sont des procédés spéciaux, dont il est difficile de juger le mérite. La rotation et la suspension n'ont rien de violent par elles-mêmes, et rentrent dans la catégorie des morts recherchées, qu'on peut se procurer par la faim, la soif ou la privation de sommeil. Des études particulières à cet égard nous entraîneraient trop loin. Il est certain que ces supplices étaient considérés comme insuffisants, même par ceux qui les employaient, puisqu'on les aggravait par le bris des membres du patient qui, néanmoins, résistait longtemps encore.

On doit considérer l'écartellement comme un perfectionnement de la roue. Au lieu de rompre les bras et les jambes des individus, on y attelait des chevaux qui les arrachaient avec plus ou moins de facilité. On ne peut parler, sans avoir expérimenté, de l'effet de ces tiraillements déraisonnables. Un sentiment de dislocation et d'allongement anormal doit tendre l'esprit et prévaloir sur toutes les autres préoccupations; la perte des membres doit laisser ensuite à l'homme une sensation d'isolement, qui doit amener une crise suprême. Mais, encore une fois, c'est plutôt une torture qu'une mort particulière.

Les Chinois, — nous y revenons enfin, — se sont tenus en dehors des usages que nous venons d'énumérer. Ils sont naturellement ingénieux, et même originaux. Poltrons en général, ils ont un grand mépris de la mort. On ne peut parler, sans avoir expérimenter, de l'effet de ces tiraillements déraisonnables. Un empale généralement dans l'empire du Milieu.

Le pal mérite des études physiologiques, dans lesquelles nous craindrions de nous montrer insuffisants. L'étrange idée d'asseoir un homme sur un pieu, qui lui sort par la nuque, ne peut être venue qu'à un esprit inquiet. Il y a dans cette peine afflictive quelque chose qui répugne aux gens délicats. Quant à ce qu'éprouvent les individus qu'on empale, nous ne saurions en donner le moindre aperçu. On assure simplement qu'ils ont grand soif.

Le pal, tel qu'on l'applique encore, nous étonne et nous repousse par son étrangeté; il n'a rien d'humain. Nous croyons infiniment préférables l'huile bouillante et l'écartellement. Il joint à l'horrible le baroque ; il fait involontairement songer aux persécuteurs de Pourceaugnac. On l'apprécie fort dans les vaudevilles. Naguère, une féerie nous a montré un homme empalé sur la scène : Il se débat, il proteste ; le pal se rompt, et le voilà qui se sauve, emportant avec lui le fer qui l'empêche de se courber. Cela fait pâlir.

Nous le déclarons hautement : le pal nous semble plus affreux que le supplice de Cambyse. Non pas qu'il puisse y avoir aucune bénignité dans l'obligation de se laisser écorcher vif, mais au moins sait-on ce que c'est. Il n'est personne qui ne se soit blessé et qui ne puisse se rendre compte d'une peau qu'on enlève. Cet effet est atténué, voilà tout.

On assure que les Chinois, qui écorchent les gens à leurs heures, — non pas pour couvrir des sièges, mais pour suivre de vieux usages, — ont trouvé moyen de rendre cette opération fort douloureuse. L'écorché ne meurt pas immédiatement, et on lui rend un peu de force en l'arrosant d'eau sucrée et de vinaigre léger. Dans cet état, on le fait manger par les mouches. Il paraît que cela est très sensible.

Nous n'avons pas l'intention de faire un cours de supplices comparés, et de parler du taureau de Phalaris et des anthropophages. L'imagination humaine a toujours été féconde dans l'art de torturer, et nous-mêmes, nous nous sommes laissés aller à parler de ces violences avec un peu de complaisance, — malgré l'extrême mansuétude de notre caractère.

Aussi nous arrêterons-nous là. On complétera facilement notre pensée en examinant, dans les salles spéciales du kiosque chinois, et dans les expositions d'armes étrangères, les couteaux à scalper, les cangues, et tout un arsenal d'instruments propres à donner de mauvais rêves. Nous avons négligé tout un côté de la question, que l'on pourrait appeler la torture morale. Elle embrasse les scies, les redites, les calembours, les poésies lyriques et les études de philosophie transcendante. Cet article en a pu donner quelque idée à nos lecteurs.

L. G. JACQUES.

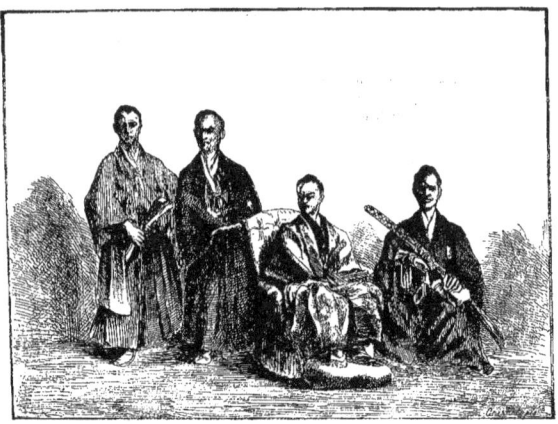

LES TROUPES JAPONAISES DU TAÏCOUN

Il nous semble que ces représentations singulières, données par des artistes qui nous arrivent de deux mille lieues, sont un des côtés pittoresques de notre Exposition internationale, — et, à ce titre, il ne nous est pas permis de les négliger. Mais au début, le critique se trouve fort embarrassé. Nous n'avons pas une seule troupe japonaise à passer en revue, mais deux, et l'on ne s'accorde pas sur leur authenticité.

L'une est en or, peut-être, mais l'autre est certainement en chrysocale, et à moins d'être aussi décrépit que le Roi-Soleil, on ne saurait prendre honorablement des Marseillais pour des Siamois. De quel côté faut-il aller? Où se trouve la bonne voie? Est-ce au Cirque-Napoléon, qui annonce les *Japonais de la troupe impériale du Taïcoun*, ou au Cirque-Impérial, qui annonce les *Japonais de la véritable et merveilleuse troupe du Taïcoun*? A parler franchement, nous avons une telle répulsion pour le charlatanisme, que ces deux derniers adjectifs nous font un assez mauvais effet. Et nous nous défions, malgré nous, de ces artistes « véritables et merveilleux. »

Ce n'est pas qu'ils soient en carton. Non; ils sont réellement véritables, — sinon merveilleux, — et vont et viennent comme des personnes naturelles; il n'y a même aucune impossibilité à ce qu'ils soient Japonais. Mais que le Taïcoun, qui est l'Empereur de ce pays-là, se divertisse régulièrement à voir leurs exercices, c'est ce dont il est permis de douter. Ils ne se sont pas levés assez matin pour cela. Comme l'a dit assez irrévérencieusement un voyageur célèbre : « Les Japonais sont de grands politiques, mais de médiocres acrobates. »

Entrons donc dans cette enceinte, où l'Asie a envoyé ses plus fiers saltimbanques. Nous allons assister sans doute à des spectacles dont nous n'avons aucune idée, et dont l'inusité nous jettera dans une grande stupéfaction. Prenons un fauteuil d'orchestre, et comme le dit fort bien Dandin :

« Fermons l'œil aux présents et l'oreille à la brigue. »

Ces divertissements exotiques débutent par des danses de corde qui n'ont rien de sauvage. Nous n'en voulions pas dire de mal, mais nous avons vu, dans nos foires, et notamment à Saint-Cloud, des danseuses de plus de grâce et d'aplomb que ces étrangers n'en montrent. Autre chose est d'ailleurs de voir se balancer dans les airs un magot plus ou moins réussi, ou des fillettes en robes de gaze.

Cette mauvaise impression a persisté pendant tout le cours de la soirée. Les Japonais ne sont venus de si loin que pour nous montrer des tours de force qui ont fait la joie de notre enfance. Ils sont moins terribles que les Arabes du Champ-de-Mars, mais en même temps moins originaux et moins curieux. Nous ne les croyons pas arrivés, dans leur spécialité d'équilibristes, à la perfection qu'ont atteint quelques jongleurs européens.

Pourtant, il est quelques points sur lesquels nous devons leur rendre justice. Ils s'entendent à l'accessoire, et Bilboquet assure que c'est dans l'accessoire que gît le succès. La perche, cette latte aux deux bouts de laquelle nos clowns exécutent des gambades périlleuses, s'est transformée dans leurs mains. Elle est devenue cuve, échelle, triangle, mais en réalité, c'est toujours un appareil, supporté par un homme fort, et sur lequel un acrobate prend des positions plus ou moins difficiles.

Pour ajouter à l'intérêt, l'homme-support se couche sur un tapis, et c'est avec ses pieds qu'il élève la machine où son acolyte se maintient. C'est assurément un progrès, propre à exciter la curiosité aux bords de la Seine. Il paraît qu'au Japon, c'est un art élémentaire.

Les Japonais et les Japonaises sont élevés à la renverse, et jouent de leurs pieds comme nous de nos mains. On lit, dans des relations de voyage, que les jeunes filles du pays, étendues paresseusement sur le gazon, se renvoient les balles avec beaucoup d'habileté, sans les toucher autrement que de leurs petits pieds cambrés. — C'est admirable, surtout si le costume national leur impose des pantalons.

Une supériorité bien constatée de ce peuple café-au-lait, c'est son adresse dans le jeu de la toupie. Nous ne parlons pas de la toupie hollandaise, mais de la toupie libre, telle qu'on la pratique encore dans les collèges bien tenus. Les Japonais ont dépassé de cent coudées les perfectionnements que les gamins français ont apportés à cet art populaire. Jusqu'à présent, on croyait avoir atteint les colonnes d'Hercule, quand on lançait proprement la toupie aérienne. Elle est connue de tous ceux qui ont fait de bonnes études. La toupie, ficelée serré, se jette en l'air, décrit une courbe gracieuse, et sans toucher la terre, vient tomber dans la main du joueur, dans toute l'effervescence de son premier mouvement...

Les Japonais font bien autre chose. La toupie en activité

étant donnée, ils la font courir sur le tranchant d'un sabre, sur une ficelle tendue; ils la manient avec une facilité inouïe, sans compromettre son essor. Et ce n'est pas encore ce qu'ils font de mieux...

Leur triomphe, c'est l'éventail. Non pas qu'ils se livrent à des tours de force ou à des exagérations, au moyen de cet objet de toilette.... — Ils s'éventent simplement, mais ils s'éventent bien. Je ne sais que des senoras espagnoles, capables de manœuvrer l'éventail avec la souplesse et la prestesse de ces insulaires. Et s'ils eussent concouru pour ce fait, ils auraient eu certainement la médaille d'or, — l'Espagne hors concours.

Pendant qu'on baisse le rideau, disons quelques mots d'une lettre du directeur du Cirque-Impérial, qui se plaint que l'administration n'ait pas accepté son offre toute gracieuse de contribuer, par une représentation gratuite, aux réjouissances du 15 août. — Il ne nous appartient pas d'approfondir ce mystère, ni d'apprécier le danger que les exercices de la troupe japonaise peuvent présenter aux yeux des masses, qui auraient pu se perfectionner dans le maniement de la toupie. Cela pourrait ne rien ajouter à la gloire de la France, mais d'un autre côté, cela ne pourrait pas la compromettre, — à ce que nous croyons.

Au reste, cet incident, autour duquel on a fait un certain bruit, s'est résolu d'une manière inattendue. La loi autorise les directeurs de spectacles, d'une manière générale, à donner des représentations gratuites, quand cela leur convient. La direction du Cirque Impérial a profité de cette latitude, et nous ne pouvons nous expliquer le refus de l'administration que par son désir de ne pas contracter une dette de reconnaissance.

Puisque nous sommes allés au Japon, on nous pardonnera de revenir par la Chine, et de faire une visite au kiosque peinturluré, qui représente, dans le quart anglais, le céleste Empire. Là encore on joue la comédie, et quelle comédie! Nous en avons déjà parlé, pour déplorer le sort des deux jeunes Chinoises, Anaïs et Aglaé, condamnées à perpétuité à une musique sauvage et à la curiosité européenne.

Ces tortures ont produit leurs fruits. Les pauvres filles paraissent mélancoliques; elles ont l'air de « Mignon regrettant la patrie. » — Que sont devenus leurs regards et leurs sourires des premiers jours? Leurs yeux, égarés dans le vague, perdent le sentiment du réel et s'en vont rêver du côté des tempes. Oh! la nostalgie de ce pays à balcons, à magots et à clochettes! Oh! les Chinois de laque et les Chinoises de paravent!

Les mandarins de fantaisie, qui nous ont si souvent troublés, quand nous les regardions glisser sur des tapisseries, à côté d'hippogriffes ailés et d'oiseaux impossibles, nous ont envoyé quelques échantillons de leur race la plus pure. Ces gens bizarres ne sont pas au-dessous des fantômes qui vivaient dans notre imagination. Nous les avons retrouvés, avec leurs parasols et leurs robes de soie, leurs babouches et leurs ongles en tire-bouchon. L'un d'eux, Tao-Sing, lettré de seconde classe, nous a offert le thé avec une grâce parfaite.

Il ne faut pas croire que le thé chinois ressemble au thé à la française. Pour l'instruction et l'agrément de nos lecteurs, nous allons leur donner une recette nationale, importée au Champ-de-Mars par des Chinois authentiques. Elle est fort simple et à la portée de toutes les maîtresses de maison.

Assis en face de Tao-Sing, qui prenait grand soin de sa queue noire et lustrée, sur laquelle j'avais failli marcher, — nous vîmes arriver un Chinois subalterne, dodelinant de la tête avec un sourire béat. Il déposa devant nous deux petites tasses dans leurs soucoupes, munies de couvercles bombés, entrant légèrement dans la tasse, et préservant son contenu de toute évaporation. Il se retira en nous saluant jusqu'à terre. Mais sa politesse semblait s'adresser à Tao-Sing bien plus qu'à moi, qui ne puis passer à ses yeux que pour un barbare, — ce que ma qualité de journaliste rend plausible d'ailleurs.

Le mandarin découvrit sa tasse, et moi la mienne; il n'y avait rien dedans. Je ne pus m'empêcher d'admirer ces fines porcelaines bleu-pâle, d'une légèreté et d'une transparence idéales, si délicates qu'il semble qu'elles vont se briser dans les doigts. Des fleurs bizarres ornaient leurs parois, et je cherchais à les classer dans un ordre botanique possible, quand l'homme reparut. Il portait une boîte rouge, qui rendait des sons métalliques, et sur laquelle grimpaient des monstres noirs. Elle renfermait le thé impérial : dès qu'elle s'ouvrit, un doux parfum se répandit dans l'air. Une forte pincée de petites feuilles noires enroulées vint tomber dans nos tasses. Tao-Sing couvrit pieusement la sienne, et je fis de même.

Quelques minutes après, le domestique revint, porteur d'une bouilloire grondante, d'où s'échappait un jet de vapeur. Il remplit à peu près nos tasses, que nous ne découvrîmes qu'un instant. Le couvercle retomba sur l'infusion, dont l'odeur affectait agréablement l'odorat. J'étais néanmoins inquiet, et je me demandais si l'usage chinois obligeait à avaler le thé avec ses feuilles. Je me trompais.

Tao-Sing m'engagea à boire, et nous échangeâmes des politesses. Je n'aurais pas cédé pour beaucoup, car la vérité est que je ne savais comment m'y prendre. Il se laissa vaincre enfin par la courtoisie française, d'autant que le thé était à point. Il saisit sa tasse entre deux doigts, l'un appuyant au-dessous, l'autre appliqué sur le couvercle, qui la fermait presque hermétiquement. Il la porta à ses lèvres, et aspira le thé par la fente qui séparait le couvercle de la tasse. Le liquide arriva seul à sa bouche, et les feuilles restèrent dans l'appareil.

C'était simple comme l'œuf de Colomb. Je fis à mon tour l'expérience avec un plein succès, sauf que je me brûlai un peu. Mais quand on fait de la couleur locale, on n'y regarde pas de si près.

Le thé était excellent et parfumé, ce qui ne m'empêcha pas de faire la grimace. Aussi fus-je reconnaissant à Tao-Sing, qui s'aperçut de ma déconvenue, et me fit apporter du sucre à la seconde tournée.

Nous passâmes ensemble une bonne après-midi, causant de choses et d'autres, et voyageant du boulevard Montmartre à la grande rue de Péking. Je m'arrêtai à la quatorzième tasse de thé. Tao-Sing en prit trente-quatre.

Il fallut pourtant se séparer, et je serrai la main de mon Chinois, en prenant garde de lui rompre les ongles :

— Adieu, ma vieille, au revoir.

— Adieu, doux ami ; que la pluie des prospérités tombe sur le jardin de ta famille !

P. SCOTT.

LES LOTERIES AUTORISÉES
LE MOUTON DES ARTISTES

I

Les loteries sont un des signes du temps. Les étrangers que l'Exposition amène dans nos murs s'étonnent des annonces qui remplissent la quatrième page de nos grands journaux, et se demandent s'ils sont bien dans ce beau pays de France, qui a proscrit les jeux de hasard. La roulette est prohibée, mais la loterie, jamais! Cent mille francs à gagner pour vingt-cinq centimes! Quelle séduction! Quel attrait! Qui de nous n'a l'emploi de cent mille francs? Qui de nous n'a vingt-cinq centimes à perdre? Ah! ces combinaisons sont vraiment habiles, et propres à tirer le dernier sou des poches des gens. — Cent mille francs! Les voyez-vous miroiter au soleil, dans une auréole éclatante? — *Pourquoi ne serait-ce pas moi?* dit une affiche provocante. — Allons, pauvre peuple, achète l'espoir. Il ne coûte pas cher : le prix d'une livre de pain.

C'est une façon de faire des actionnaires sur une petite échelle. Et puis, cela console de la fermeture des maisons de jeu, des émotions perdues du Kreps ou du Hoca. On ne les retrouve qu'au delà du Rhin, au bout du monde, à six heures de chemin de fer, — à moins qu'on ne soit présenté dans un cercle quelconque.

Ce côté de la physionomie parisienne, — disons mieux, de la physionomie française,—devait être reproduit dans ce livre d'actualités. L'*Album*, qui touche au terme de sa carrière, tient à honneur d'avoir été le daguerréotype de l'année bizarre qui vient de s'écouler. Il est encore des esprits chercheurs qui, en dehors des rapports officiels et des apothéoses convenues, veulent approfondir les choses et atteindre la Vérité au fond de son puits. C'est pour eux que nous avons écrit.

Notre intention n'est pas de soulever une question philanthropique, ni de faire claquer le fouet de la satire. Peut-être pourrait-on s'étonner des procédés d'un chirurgien, qui couperait la tête d'un malade, pour le guérir du mal aux dents. N'est-ce pas un peu ce que font les loteries? Au lieu des tapis verts, qui s'adressaient à un monde vicié, elles frappent aux portes les plus modestes et pénètrent dans la mansarde et dans l'atelier.

Il y a, dans l'arrêt que nous prononçons, — disons-le hautement, — des circonstances atténuantes. La plupart de ces spéculations ont un but charitable ou philanthropique. Mais leurs frais de remise et d'organisation sont tels, qu'il est douteux que la moitié des sommes versées arrive à sa destination. C'est ce qu'on appelle le frottement.

A côté de leurs dangers sérieux et de leurs funestes influences, les loteries ont des résultats secondaires, qui ne frappent pas d'abord l'esprit du public, et qui n'en sont pas moins curieux à constater.

On ne s'inquiète pas assez du sort des gens qui gagnent le lot de cent mille francs. Et pourtant, quelle révolution doit s'opérer dans leur existence! L'histoire de mon ami Maxime, que je demande la permission de raconter ici, est, à cet égard, fort édifiante. Qu'elle soit une leçon pour nos contemporains

II

Maxime n'était pas joueur. C'était un garçon de bonne foi, suffisamment à la mode, et qui n'était pas plus bête qu'un autre. Possesseur de petites rentes qu'il savait ménager, il habitait un entresol de la rue Laffitte, et entretenait des relations polies avec son concierge. Il menait la vie de jeune homme, mais sans exagérations. Un vieux proverbe dit : Faut de la vertu, pas trop n'en faut. Maxime n'en prenait qu'à son heure.

Il y a de cela deux ans, en 1865, la Société des artistes dramatiques organisa une loterie qui fut très fructueuse. Les soins de M. Thuillier, trésorier de la Compagnie, l'activité de M. Berthier, de l'Opéra, l'immense publicité du *Petit Journal*, que l'excellent M. Millaud mit au service de l'affaire, tout contribua à la réussite de l'opération. Si je ne me trompe, on fut obligé de créer vingt mille billets supplémentaires, représentés d'ailleurs par de nouveaux lots, qui s'ajoutèrent aux richesses que le sort devait distribuer.

Certes, si jamais entreprise fut loyale et bien conduite, c'est celle dont nous venons de parler, et elle nous réconcilierait avec les loteries, si toutes les loteries lui ressemblaient. Ses produits furent consacrés à soutenir des artistes malheureux ; elle eut droit à toutes les sympathies. Nous ne saurions donc l'attaquer dans son but, ni dans ses moyens. Elle n'en fut pas moins la pierre d'achoppement qui bouleversa l'existence de Maxime.

Il avait pris une certaine quantité de billets roses à un franc, non pas qu'il fût précisément ambitieux, mais on lui avait parlé de pantoufles brodées par Mlle Montaland, et de pipe culottées par Mlle P..., ce qui doit être une affreuse calomnie. La charité excuse bien des choses. Un peu pour la pipe, un peu pour les pantoufles, Maxime s'était jeté dans la loterie à corps perdu, et en attendait le tirage avec une certaine impatience.

Ce tirage eut lieu dans les premiers mois de 1865, à la salle Cadet, et notre ami ne manqua pas à la fête. Il eut la joie d'entendre proclamer un de ses numéros, — le 34,671, — mais comme il se précipitait vers l'estrade, on l'arrêta, en le prévenant que la délivrance des lots n'aurait lieu qu'à partir du lendemain, au siége de la Société, 68, rue de Bondy.

Il fallut attendre.

III

Ganté de frais et dans une bonne tenue, Maxime se présenta chez M. Thuillier en temps utile, et exhiba l'heureux billet dont il était porteur. Un employé le prit et consulta le registre des numéros gagnants : sa figure s'éclaira bientôt d'un sourire étrange.

— Monsieur, dit-il, le n° 34,671 a gagné un mouton vivant.
— Un mouton! répondit Maxime. Eh! que voulez-vous que j'en fasse?
— Ce qu'il vous plaira.

En voyant la figure désappointée du jeune homme, l'employé fut cependant touché, et, — si c'est un mensonge, qu'il soit compté dans le ciel, — il se pencha vers son oreille, et lui dit :

— Ce mouton a été offert à la loterie par Mlle Patti.
— Par Mlle Patti ? dit Maxime ; en êtes-vous bien sûr ?
— Très sûr, Monsieur. Elle l'aimait beaucoup et ne s'en est séparée que pour une bonne œuvre. Au reste, on nous l'a amené ce matin ; il est dans le cabinet voisin, et vous allez le voir....

Maxime sentit son cœur battre avec une force singulière. Le mouton parut et s'avança naïvement vers lui. On l'avait savonné et peigné avec soin ; il portait au cou un long ruban rose ; c'était une bonne et honnête figure de mouton. Le jeune homme sentit qu'il s'intéressait à la bête, — en dehors de l'admiration que lui inspirait la donatrice.

— Allons, dit-il, puisqu'il est à moi, je l'emporte. Comment s'appelle-t-il ?

On avait oublié de le demander ; on consulta vainement le registre. Maxime avait l'intention d'aller s'en informer chez Mlle Patti, mais on l'en dissuada, — ce qui m'a toujours fait penser que le mouton n'avait rien de commun avec l'illustre cantatrice. Un peu perplexe, il s'empara du ruban, et descendit les escaliers, suivi de la bête qui lui marchait sur les talons. Il hésita quelque temps sur le seuil, mais considérant que le mouton avait un air galant qui sentait le trumeau, il foula aux pieds le respect humain et s'engagea résolument sur les boulevards.

Cela alla bien pendant quelque temps ; mais, quand il fallait traverser la chaussée et quitter les trottoirs, il se produisait des tiraillements pénibles. La bête évitait maladroitement les voitures et se jetait dans les jambes de son conducteur.

— Je vois ce que c'est, dit Maxime, nous ne nous connaissons pas encore ; quand nous serons habitués l'un à l'autre, cela ira tout seul. Le mouton est intelligent ; il tient du caniche, et rien ne s'oppose à ce que je lui apprenne plus tard à jouer aux dominos. En attendant, il faut que je lui donne un nom, c'est de la dernière importance. Turc, Soliman sont des noms de chiens... Ma foi ! si je ne craignais qu'on me cherchât dispute, je me semble que... Oui, pourquoi pas ?... Aimerais-tu à t'appeler Nadar ?

Le mouton ne répondit pas. Maxime se débitait ces concettis à lui-même, moitié sérieux, moitié goguenard, et se sentait ému par la confiance de son compagnon, qui se donnait franchement à lui. Il cherchait, suivant l'usage, à *blaguer* ses bons sentiments....

— Il me semble, dit-il, que Nadar est plausible. Donner un nom à un mouton n'a rien d'injurieux pour l'individu qui le porte. J'aime assez Nadar ; d'ailleurs, je ne le connais pas. Je sais qu'il a fait un procès à quelqu'un qui prenait son nom, mais c'était pour éviter une confusion de boutiques. Jamais on ne prendra mon mouton pour un photographe. Et puis, s'il se fâche, je lui ferai des excuses, — mon mouton aussi....

Ce point réglé, il continua sa route d'un pas plus allègre. Deux cocottes de sa connaissance passèrent à ses côtés, sans qu'il daignât les apercevoir. Il admirait la grâce et la désinvolture du mouton, qui trottait sur l'asphalte avec une grâce exquise.

Un de ses amis l'aperçut, à la hauteur du boulevard des Italiens, et partit d'un grand éclat de rire. Maxime en parut froissé ; il coupa court à la conversation, et se hâta de rentrer chez lui. Mais il lui sembla, en passant devant la loge de son concierge, que celui-ci fronçait les sourcils.

IV

Maxime eut des chagrins. On ne fonde pas impunément — rue Laffitte — un entresol d'acclimatation. Son groom Jack, jusqu'alors fidèle et dévoué, proposa les amendements aux réformes que son maître voulait introduire dans son intérieur. Il n'aimait pas à aller chercher le foin du matin...

— Jack, dit Maxime en se réveillant le lendemain, donnez-moi des nouvelles de Nadar.

Jack sortit avec un sourire. — Monsieur, dit-il en revenant, monsieur Nadar se porte bien et vous prie de le laisser tranquille. Il a bien autre chose à faire qu'à donner de ses nouvelles au premier-venu.

— Où donc es-tu allé, malheureux ?

— Boulevard des Capucines.

Jack fut mis à la porte ; mais Maxime comprit que ce malentendu en pourrait amener d'autres, il rebaptisa son ami, et lui donna le nom de Max, diminutif du sien. La pauvre bête parut fort sensible à cette marque d'affection.

Une vieille gouvernante, chèrement payée, succéda à Jack. Maxime lui fit des conditions spéciales et lui recommanda le mouton avec sollicitude. La vieille promit monts et merveilles, et les premiers jours se passèrent assez bien. Max se montrait reconnaissant de tant de bontés, et suivait comme un chien son maître, qui s'attachait de plus en plus à lui. Cependant cette intimité n'était pas sans déboires...

Max avait besoin de grand air, et quand on l'enfermait trop longtemps, il bêlait d'une voix si douce et si plaintive, que Maxime se hâtait de l'emmener promener. Les passants les regardaient d'un air plus ou moins curieux. Le mouton, quelquefois étourdi, se jetait dans les jambes des gens affairés, d'où survenaient des gros mots et presque des querelles. Un jour, il arriva qu'un gendarme se montra violent :

— A-t-on jamais vu un particulier comme ça ? dit-il. Se prend-il pour un moutard, qu'il traîne de pareilles vermines !

Le dernier mot était dur. En outre, Max avait des défauts. Il pataugeait volontiers dans le ruisseau et ne craignait pas d'éclabousser son maître. Pour lui rendre sa blancheur naturelle, il fallait procéder à des savonnages laborieux. La vieille bonne s'y prêtait avec répugnance, affirmant que ce n'était pas un travail de chrétien. Bientôt Maxime s'aperçut qu'elle avait contracté une alliance offensive avec son portier.

Les hostilités ne tardèrent pas à s'ouvrir entre la loge et l'entresol. La concierge se présenta, au nom du propriétaire, et déclara que l'usage admettait des animaux domestiques dans les appartements, ce ne pouvait être que des chiens ou des chats, des serins ou des perruches. Les moutons étaient hors la loi et devaient vivre à l'étable.

Maxime répondit, en invoquant le droit romain. Il défendit les moutons, au nom des principes de 80, et comme le portier ne paraissait pas convaincu, il l'expulsa.

Le surlendemain, il recevait un congé en bonne forme. Cela l'émut. Il s'assit auprès de sa fenêtre, plongé dans de graves réflexions, en face de Max, qui folâtrait sur le tapis...

Ce n'était pas le seul grief qu'il eût contre son co-locataire. Celui-ci s'était tendrement attaché à lui, et d'une affection un peu jalouse, qui l'embarrassait quelquefois. Certain petit bonnet de vingt ans, habitué à sauter par dessus les moulins, rendait quelquefois des visites à Maxime. Cela déplaisait à Max, habitué à dormir sur le pied du lit. Quand on le délogea, il se plaça au milieu de l'appartement, et par des bêlements sonores, il protesta contre la violence dont il était victime.

Maxime le jeta dehors. Max, appuyé contre la porte, continua à se plaindre, — tant et si bien que le cœur de son maître s'attendrit. Il ouvrit à la pauvre bête, — et le petit bonnet ne revint plus.

A cette époque, Max tomba malade : le médecin, consulté, déclara qu'il avait besoin de voir la campagne. Cela décida Maxime à déménager avant l'époque fixée par le congé qu'il avait reçu. Du reste, on arrivait aux beaux jours.

— Adieu ! dit-il, Paris, ville de boue et de fumée ! Je vais me retremper aux sources premières, m'enivrer de verdure et de senteurs agrestes !...

Le mouton paraissait content.

V

Maxime respira longuement, en prenant possession de sa nouvelle demeure, vers laquelle l'entraînaient des instincts champêtres qu'il ne se connaissait pas, et qui se développaient tous les jours davantage.

Sous les arbres de son verger, vêtu de grosse toile, coiffé d'un chapeau de jardinier, il émondait ses rosiers, en consultant le *Jardinier-Fleuriste*, et il se demandait comment il avait pu vivre si longtemps dans les cages où Paris conserve ses élus.

Une grosse paysanne, d'une civilisation primitive, faisait

son ménage et le nourrissait d'une façon rustique. Néanmoins, les choux ne lui étaient pas contraires, et les pommes de terre lui réussissaient. Il engraissait, et ne savait s'il devait attribuer cela au calme de sa conscience, ou à l'éloignement des romans nouveaux, des premières représentations, et des passions qui remplissaient son ancienne vie.

Max se portait bien. Il vivait auprès de son maître dans l'intimité la plus complète. Ils avaient fini par se comprendre. Quand Maxime avait du souci, le mouton bêlait doucement en se frottant à ses jambes. Dès qu'un sourire apparaissait sur ses lèvres, le mouton se livrait à de folles gambades, et cette innocente sympathie ramenait la sérénité dans l'âme du Parisien. Rien ne semblait devoir troubler une aussi douce union, quand une terrible épreuve vint l'assaillir.

Maxime avait en province une petite cousine qu'il avait toujours trouvée charmante, et que son imagination mêlait plus ou moins à son avenir. A cette époque, la jeune personne fit un voyage à Paris, avec sa famille, qui apprit avec étonnement la retraite de Maxime et son nouveau genre de vie.

Un beau matin, le solitaire vit arriver ses parents à l'improviste, et il leur fit grand accueil. Les beaux yeux de Céline n'étaient point étrangers à tant d'aménité. Maxime n'avait point tant dépouillé le vieil homme, qu'il ne fût sensible à la beauté. On consentit à s'établir quelques jours dans son ermitage, et l'on célébra en commun les agréments de la vie champêtre.

Céline était aimable et séduisante. Elle se plaignit de l'odeur d'étable qui régnait dans les appartements, et chercha querelle à Maxime sur sa toilette un peu négligée. Il lui demanda pardon et résolut de sacrifier aux grâces. Comme il manquait de gants, le lendemain de l'arrivée de ces dames, il fit un voyage au boulevard des Italiens.

Le soir, en rentrant chez lui par un petit sentier qui conduisait à son appartement, il entendit le bruit d'une dispute. Caché derrière un rideau de lilas, il fut témoin d'une étrange scène. Max, un peu oublié depuis quelque temps, avait couru le voisinage, s'était sali, — et, dans un accès de gaieté, avait essuyé ses pattes malpropres à la robe de Céline.

— Ah! la vilaine bête! criait la jeune fille; ah! le sot animal!...

Et, dans un mouvement de vivacité, elle frappa de sa bottine Max qui s'éloigna en gémissant.

— Ménage-le, lui dit son père; tu connais la faiblesse de ton cousin; nous le mangerons à la noce...

Maxime, en chancelant, rentra chez lui. Il y trouva le mouton, muet et navré, qui vint appuyer sa tête sur ses genoux et bêla douloureusement.... Il avait des larmes dans les yeux.

— Te manger! s'écria Maxime; ah! l'on me mangerait plutôt moi-même!

Les parents quittèrent Boulogne, en déclarant que Maxime était un ours. Céline ajouta que, pour rien au monde, elle n'épouserait un pareil paysan. Et l'hiver arriva sur ces entrefaites.

L'hiver est la pierre de touche des vocations rustiques. Il n'est pas difficile d'aimer la campagne du printemps et de l'été; mais aimer la pluie et la neige, la fange qui s'attache aux sabots, les vents qui sifflent et qui tourmentent les taillis dépouillés de leurs feuilles, c'est l'indice des âmes bien trempées qui comprennent et apprécient la nature dans toutes ses manifestations.

Maxime avait ouï parler de tout cela dans les livres; il avait assisté à des tempêtes d'opéra, à des orages citadins. Surpris par une averse au bois de Boulogne, il avait cherché un refuge sous les parasols de chaume, établis par la municipalité, ou dans les fiacres envoyés par la Providence. Enfant de la grande ville, il n'avait jamais entendu la note sauvage de l'ouragan.

L'hiver de 1866 fut rude; Maxime et Max ne s'en plaignirent pas. Mais, dans l'attitude contemplative du mouton, dans les regards qu'il jetait à l'horizon et qui n'atteignaient que la lanterne de Diogène, Maxime devinait des poèmes inconnus. Lui-même se sentait inquiet. Il prit enfin une grande résolution, et disparut.

VI

Il y a de cela quelques mois, je voyageais en Bretagne, et, suivant une habitude de jeunesse, je traversais à pied les parties les plus pittoresques de mon itinéraire. Il est facile de s'égarer dans un pays inconnu, et le mauvais temps aidant, je me vis bientôt fort en peine de retrouver ma route. Heureusement, j'avisai à quelque distance, sous un grand orme, un pâtre à l'air méditatif, appuyé sur un bâton et considérant d'un air attendri un mouton qui se tenait à ses pieds.

Je m'avançai vers lui; un cri m'échappa :
— Maxime!

C'était lui. Il me tendit la main. J'avais peine à le reconnaître. Son jeune visage était couvert d'une végétation inculte; il respirait la rusticité. Toutefois, on distinguait sous ses haillons des vêtements solides qui témoignaient de son aisance.

— Tu vois, me dit-il, où m'a conduit la destinée. Je n'accuse pas précisément la loterie des artistes dramatiques. Tout homme de bonne foi finit par trouver sa voie. Mon mouton m'a conduit par la main, et je suis maintenant heureux...
— Quelle belle pluie!

G. Richard.

CAUSERIE PARISIENNE

Je n'ai jamais tant regretté de ne pas écrire dans un journal politique. Les sujets abondent, sur lesquels il serait très-amusant de promener toutes les railleries du peu de bon sens dont la nature nous a pourvus.

Il en est deux surtout, deux entre tous, qui prêtent le flanc à une interminable série d'observations tellement abondantes et faciles, que tout chroniqueur littéraire doit être furieux de n'y pouvoir puiser.

Il s'agit des cantates du 15 août et de quelques décorations.

Toutefois, si nous n'avons pas le droit d'étudier cette paire de graves questions sous tous leurs points de vue, du moins nous est-il loisible de jeter, en passant, un coup-d'œil rapide à leur surface.

C'est peu, mais cela vaut mieux que rien, et nous y gagnons de faire acte de bon vouloir.

En vérité, l'on se demande comment des patronages se rencontrent encore, qui favorisent l'éclosion annuelle, à jour fixe et à heure déterminée, de ces exaltations rimaillées, d'ordinaire en dépit de toute raison et de tout lyrisme.

Pan! pan!! pan!!!

Les trois coups sont frappés, et soudain, voici qu'aux étincelles d'un enthousiasme de commande, tous les chœurs scéniques, de l'Odéon aux Menus-Plaisirs, des Français au théâtre Saint-Pierre, et de l'Opéra à l'Alcazar, s'embrasent exactement comme les massifs des Champs-Elysées, aux quatre ou cinq lueurs diverses des feux de Bengale officiels.

Qu'est-ce que cela prouve, et qui cela trompe-t-il?

Nous avons, à leur tour, trop haute opinion des gens, pour supposer un seul instant qu'ils prennent au sérieux cette claque d'un jour, dépourvue d'ordinaire de verve autant que de tact.

Ils savent, à dix sous près, ce qu'en vaut le distique, et nous estimons que le moindre vivat, jailli du plus infime faubourg, leur est infiniment plus agréable que les flots d'hyperboles versés par tous les Banvilliens du monde.

Donc, on n'y croit pas.

Dès lors, à quoi bon?

Si du moins ceux qui perpétuent ce genre de poèmes, les tiraient du fond de leur cœur, si au moins ces élucubrations naissaient spontanées, dans un sublime élan de foi, nous serions certes les premiers à nous incliner franchement devant l'œuvre et devant l'ouvrier.

Mais qu'on me cite une cantate, je dis une seule, où passe quelque chose qui ressemble à n'importe quoi tenant d'un souffle quelconque?

On sent toujours dans celle-ci la hâte d'en finir, dans celle-là la patience de parfaire. L'une est écrite et conçue à la Pradel, entre deux choppes, sur un bout de table; l'autre est conçue et écrite à la Boileau, le front dans les mains, au fond d'un cabinet bien clos.

Aucune ne trahit la moindre inspiration primesautière, convaincue sans niaiserie, vigoureuse sans effort.

En résumé :

Les hommes qui pourraient faire de ces choses des œuvres, se dispensent d'y songer; ils comprennent que leur dévouement a bien d'autres chats à fouetter que ceux des larynx ténorisés du 15 août.

Les rimeurs qui, par contre, se résignent à suer sang et eau, pour accoucher de ces platitudes, abaissent à la fois leur caractère et notre littérature; leur caractère, en faisant acte de Romains quémandeurs, alors qu'ils pourraient affirmer de cent façons plus hautes et plus nobles leur attachement à la même cause; notre littérature, en élevant jusqu'à la rampe des nuées de vers, qui se seraient volontiers contentées de s'enrouler, inoffensifs, autour des mirlitons de Saint-Cloud !

Quant aux décorations — des Champs-Elysées, du Trocadéro et de divers monuments publics, à l'occasion de la fête impériale, force nous est bien de déclarer encore qu'elles n'ont satisfait personne, même parmi les plus indulgents.

A ce sujet, le *Figaro*, l'autre jour, alignait des chiffres, à l'effet de démontrer que la Ville et l'Etat n'ont pourtant pas lésiné.

D'après M. Hector Pastour, la carte à payer aurait atteint le chiffre respectable de 500,000 fr., soit *cent mille francs* de plus que les années précédentes.

J'accepte l'addition sans réserve; il me plaît de la tenir pour scrupuleusement exacte. Mais l'argent, en ceci, ne fait rien à l'affaire.

Il m'importe peu que l'exécrable dîner, auquel vous m'avez l'autre jour convié dans une des gargottes du Champ-de-Mars, vous ait coûté les yeux de la tête. Dépensez dix fois moins, si bon vous semble, mais, par Comus ! servez-moi quelque chose qui flatte mon goût au lieu de l'offenser. Tout est là.

La fête de nuit, mal ordonnée, a paru d'une mesquinerie tout à fait désespérante. Le système d'illumination était d'un parti pris ennuyeux et banal. A quiconque avait vu trois mètres de globes lumineux, il ne restait plus rien à regarder.

Ajoutez à cela que ces guirlandes de becs de gaz, encapuchonnés d'une capsule de verre dépoli, figurent depuis plusieurs années dans notre menu décoratif. On ne peut donc pas même invoquer, en leur faveur, le mérite de la nouveauté. Les entrepreneurs de cet éclairage s'appellent Rengaine et Cⁱᵉ.

Quant au feu d'artifice de l'Arc-de-Triomphe, il était merveilleusement réussi, en toute sa mystification. Nous défions qui que ce soit de s'inscrire en faux contre cette appréciation, corroborée le soir même par cent mille curieux.

C'était, du reste, chose fort plaisante à voir, que toutes ces figures, s'allongeant aux grimaces amères du désappointement. Je déclare personnellement que, me trouvant au milieu même de la foule, je n'ai pas entendu s'élever une seule voix, en faveur de cette pyrotechnie par trop sommaire et par tous critiquée.

N'insistons pas davantage. Nous aurions trop beau jeu. Il nous suffira de faire remarquer que c'est mal choisir l'heure d'un fiasco de ce genre, quand se trouvent là, tout exprès pour le constater, tant de visiteurs venus des quatre points cardinaux.

Il est vrai que si ces étrangers nous quittent, avec une idée assez piètre de notre imagination en matière de fêtes publiques, ils pourront, en revanche, emporter une opinion tout à fait favorable de notre candeur en matière de crédulité privée.

Cette opinion, le zouave Jacob est là, pour la fourrer dans leur malle à l'heure du départ.

Car, décidément, ce n'est pas une plaisanterie. On vient le consulter, ce guérisseur, non pas en tapinois, mais au grand jour. Il n'est pas de respect humain qui tienne. Des régiments de paralytiques de tout sexe, de tout âge et de toutes classes, se pressent autour de son échoppe. Encore un peu, et la rue de la Roquette deviendra, dans les fastes du pèlerinage, plus célèbre que la très-célèbre chapelle de Sainte-Anne d'Auray.

Un de ses lieutenants m'affirmait hier que ce thaumaturge dépouille, à présent, une correspondance absolument fantastique. Telle inscription porte : « Au nouveau Messie; » telle grande dame offre cinquante mille francs, pour qu'il vienne guérir une fille adorée, mais infirme; tel millionnaire double la somme, pour être lui-même délivré des tortures qui le clouent sur sa chaise longue.

Je ne garantis pas la forme de ces propositions; j'en affirme le fond.

N'est-ce pas le comble de la démence?

Et sur quoi s'appuie tout ce bel enthousiasme? Sur des rapports qui commencent invariablement comme ceci : « Quand je vous dis que le cousin de la nièce du portier de l'intendant d'un de mes camarades — connaît la fille d'un de ses amis — dont la bonne est la payse d'un tourlourou qui se trouve

en relations intimes avec la cuisinière d'une famille dont le jardinier a une sœur qui, — paralytique depuis trois ans, deux mois et six jours, — a été instantanément guérie par Jacob... Ah ! »

Je sais bien que mon ami Ivan de Woestyne nous a dit plus péremptoirement : « J'ai vu ! » Mais, entre nous, cet écrivain, dont le talent m'est d'ailleurs fort sympathique, à l'esprit très enclin à la fantaisie ; il va toujours cherchant un point d'appui pour soulever les mondes chimériques qu'il porte, comme Jupiter faisait Minerve, dans un coin de son cerveau. Et franchement, ce n'est pas sur un gaillard d'une imagination aussi brillante qu'il faudrait s'en reposer pour l'étude positive d'un fait de cette nature. Non que j'émette l'ombre d'un doute sur sa déclaration ; s'il dit avoir vu, il a vu. Seulement, je me défie de sa manière de voir. Voilà tout.

Beaucoup de mes lecteurs vont crier à « l'esprit fort », tant cette foi nouvelle est déjà profondément enracinée. Que voulez-vous ? J'ai cette manie de demander d'abord à ma raison un passe-port pour toutes mes croyances. Je crois, par exemple, à Robert Houdin, parce que ses miracles, si merveilleux qu'ils soient, ne dépassent pas les horizons de mon entendement. Si je ne les comprends pas absolument, du moins puis-je en percevoir vaguement les rouages... et cela me suffit.

Mais votre zouave ! Mais ce monsieur qui pourrrait, dès aujourd'hui, — s'il était plus ambitieux, — se mettre à la tête d'une religion toute neuve, et jeter dans la société du dix-neuvième siècle les bases d'une morale qui n'a pas encore servi ! Mais ce Christ moderne, dont les premiers apôtres ont nom Dufayet, Chateauvillard et (*Proh pudor !*) Woestyne !!!

Allons donc !

Qu'il mette d'abord la science dans son jeu, et nous verrons ensuite !

Tant qu'il ne produira pas au grand jour un acte de foi, dûment signé par nos illustrations médicales, je me refuse à me prosterner devant lui. Or, cet acte de foi, il serait grand temps de le provoquer.

JULES DEMENTHE.

P. S. — Tout le monde a lu la lettre où M. Chateauvillard raconte que, sous la parole de l'illuminé, il s'est levé sans effort, débarrassé de sa paralysie. M. Chateauvillard est, me dit-on, d'*une extrême vieillesse*. J'ai fait prendre, jeudi, de ses nouvelles à son domicile, rue Saint-Lazare. il a été répondu qu'il « se trouvait mieux, mais non pas guéri. » — Ce fait particulier, étant donnés l'âge du malade et le résultat acquis, n'est-il pas d'une explication bien facile, sans qu'on soit obligé de recourir à je ne sais qu'elle influence surnaturelle ?

J. D.

COURRIER DE L'EXPOSITION

∴ On nous écrit de province pour nous demander si l'on continue à construire au Champ-de-Mars, et si l'on y jette les fondations de quelque nouveau bâtiment. La bonne foi, dont nous avons donné tant de preuves, nous oblige à rassurer à cet égard notre correspondant. Non-seulement tout est terminé — depuis quelques jours, — mais encore quelques expositions, y compris celle des chevaux russes, ont plié bagage. En outre, nous avons à constater un certain nombre de mutations, d'éclipses, et d'étagères cachées sous une serge discrète. — Enfin, divers magasins et emplacements sont encore à clore et n'ont pas reçu de destination. Ce sont là des mystères d'intérieur dans lesquels nous ne devons pas pénétrer. Mais qui pourra jamais nous dire — où l'Exposition commence — et comment elle finira ?

∴ Le quinze août a passé comme un orage. Les illuminations ont brillé, et les fusées officielles ont tracé dans les nues de longs sillages étincelants. Cinq cent mille visiteurs ont défilé dans l'avenue des Champs-Élysées, sous des guirlandes de lumière blanche, constellée çà et là de points rouges. C'est assez joli pendant le premier quart d'heure, et l'on regrette que cette décoration date de cinq ans.

Aujourd'hui, les chemins de fer emportent les curieux des trains de plaisir, ce qui équivaut à une véritable émigration. Les jardins de l'Exposition, — si cela dure huit jours encore, — rappelleront les oasis du centre africain.

Avant de clore cet alinéa, protestons contre le point d'orgue du feu d'artifice officiel. Ce feu n'a point fini. Nous ne savons s'il faut attribuer le peu d'effet qu'il a produit à sa position, mais il a renvoyé Paris mécontent. Et la meilleure preuve que nous puissions en donner, c'est que, dix minutes après sa dernière fusée, des amateurs forcenés s'obstinaient à attendre un bouquet qui n'est pas venu.

∴ Nous ne savons réellement pas ce qui se passe au grand Aquarium du Jardin réservé, et nous avouons qu'après avoir été désappointés huit à dix fois, nous avons suspendu les visites que nous nous plaisions à lui rendre. — Ce devait être une merveille, où l'on exposerait à nos yeux de véritables monstres marins. Mais toutes les fois que nous nous présentions à la porte de cet Éden, le militaire de planton levait les yeux au ciel et nous disait en alsacien : « L'eau de mer n'est pas arrivée. »

Suivant la belle expression du garde-champêtre de notre grand Balzac « cela devenait musical. » Nous nous sommes décidés à prendre des informations « aux sources les plus pures, » et voici à peu près ce que l'on nous a raconté.

Pour alimenter le grand Aquarium, il fallait une quantité d'eau de mer considérable, et un navire fut frété pour aller chercher cet approvisionnement, qu'il devait ensuite entretenir et renouveler. Le navire descendit gaillardement la Seine, et convenablement chargé d'onde amère, essaya de revenir. Cela marcha bien jusqu'à Rouen, mais au delà, impossible d'avancer. Les eaux étaient trop basses.

On fut obligé de jeter une partie de la cargaison par-dessus bord, et les nymphes de la Seine furent au moins étonnées de se voir inonder d'eau salée. Bref, à force de jeter l'eau à la rivière, il n'en arriva à Paris qu'une quantité inappréciable.

— Eh bien ! me dira-t-on, à qui la faute si les eaux sont basses ?

— Mon Dieu, je n'accuse personne, et le singe de Florian montrait admirablement la lanterne magique. Seulement il oubliait de l'allumer cette lanterne merveilleuse. De mauvais esprits le lui ont reproché ! — C'est comme si nous blâmions les gens de ne pas s'être assuré de l'eau de mer, avant de construire l'aquarium destiné à la contenir.

∴ On a critiqué l'esprit mercantile de quelques exposants, et l'on s'est étonné que nous ne fissions pas un procès à leurs exigences. Nous avons été peut-être un peu faibles à cet égard , car l'exemple leur venait de haut. — Cela nous rappelle une excellente anecdote, que nous empruntons à un de nos confrères, et qui est l'histoire de bien des gens :

« Il y a près de l'École militaire, dans l'avenue d'Europe, une espèce de hangar circulaire, sous lequel sont rangées en rond une douzaine de vaches tournant la queue au public. Voir des vaches ! Peuh ! qui ne sait ce que c'est que des vaches ? On n'y venait guère ; disons le mot : on n'y venait pas.

Que fit le propriétaire de cette étable ? Un trait de génie : il mit un tourniquet à la porte et colla sur les chambranles un morceau de papier, avec ces mots : Entrée, 20 centimes.

À partir de ce moment-là, le public, qui croit qu'il y a quelque chose de curieux à voir, puisqu'il lui faut payer, le public se précipite dans la vacherie....

Que ce commerçant connait bien le cœur humain ! Et que les hommes qui se laissent prendre à ces leurres méritent bien qu'on les tonde ! »

P. DESCHAMPS.

LES SALONS DE PEINTURE
DE L'EXPOSITION INTERNATIONALE
(DERNIER ARTICLE).

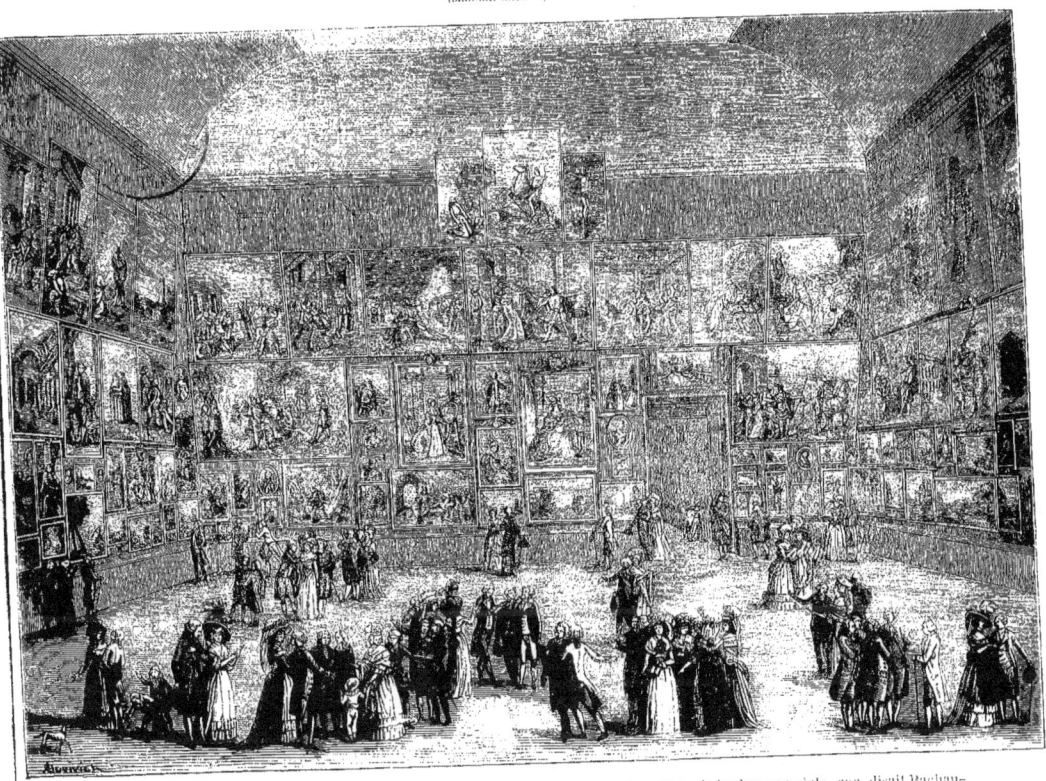

Nous avons déjà conduit nos lecteurs dans la galerie des œuvres d'art, où nous avons visité les salons de peinture française. Ainsi que nous l'avons dit, notre Exposition nationale, tout amour-propre réservé, est généralement supérieure aux expositions étrangères. Mais cette supériorité peut s'expliquer par des raisons locales, et la politesse aidant, il convient de nous regarder comme hors concours, et de n'établir aucune comparaison malhonnête entre nous et nos rivaux européens.

Dans notre précis sur les expositions, qui a paru dans les premiers numéros de l'*Album*, nous avons déjà raconté que la France avait eu l'initiative de ces grandes réunions, destinées à former et à épurer le goût des artistes, en permettant de juger et d'apprécier les procédés, les écoles et les manières. Une des premières expositions de peinture, dont notre gravure représente le Salon d'honneur, eut lieu au Louvre en 1781, sous la direction du comte d'Angivillers. Il fit construire pour cette solennité un escalier spécial, qui fut d'une grande utilité pour la libre circulation des curieux. Le lion de l'année fut le célèbre David, qui exposa à la fois *Saint Roch*, les *Funérailles de Patrocle* et *Bélisaire*. Une des critiques les plus amusantes, qui furent faites de ce dernier tableau, discutait le geste du soldat qui reconnaît son ancien général. On trouvait mauvais qu'il levât les bras au ciel; car, disait Bachaumont, il est certain que lorsque les gens sont effrayés ou étonnés, ils disent vulgairement : *Les bras m'en tombent...*

Notre projet n'est pas de passer en revue les beautés d'une exposition qui date de cent ans tout à l'heure, mais de faire excuser la préférence que nous accordons à l'exposition française, en montrant qu'elle a pour elle le droit d'ancienneté, en dehors du mérite de ses œuvres. Aujourd'hui comme autrefois, elle tient la corde, ou pour adopter le style noble, elle marche à la tête des nations.

Cet élan de patriotisme ne nous empêche pas de rendre justice aux étrangers, et si nos lecteurs veulent nous suivre dans les salons de peintures que nous ont envoyés les principales nations européennes, ils pourront se convaincre que le talent est de tous les pays.

Il y a du reste à gagner dans une pareille promenade, et le premier effet qui frappe est la différence de style de chaque nation. Ces nuances sont d'autant mieux accusées qu'on arrive aux grandes œuvres. — Quant à la médiocrité, elle est à peu près partout la même.

L'Angleterre s'affirme immédiatement après la France, par une exposition très variée, qui renferme à la fois de grandes

beautés et de grandes faiblesses. En général, on doit lui reprocher une recherche un peu puérile du fini et du peigné; c'est la patrie des gravures sur acier et de ces vignettes merveilleuses, dont les tons décroissent par degrés imperceptibles. En général, elle manque de vigueur, et quand elle veut en faire, elle arrive à la violence.

Répétons encore que le catalogue Dentu, — une erreur de la librairie française, — ne peut être d'aucun secours dans les salons que nous allons visiter. Il donne des chiffres et des titres de fantaisie, et se moque littéralement des gens assez niais pour l'acheter et le conserver. C'est au point que les exposants ont dû composer et mettre en vente des catalogues spéciaux, qui portent peut-être une atteinte aux privilèges concédés par la Commission, mais qui permettent au moins aux gens de se renseigner.

Parmi les centaines de toiles qui papillotent dans le salon britannique, il en est beaucoup qui attirent le regard. Il faut citer un champ de blé jaune, qu'on se plaît à regarder à travers une lunette naturelle formée par la main. Les épis se détachent, l'air circule dans les empâtements d'ocre, et l'on arrive ainsi à de curieux effets de stéréoscope. — Une jeune mère, qui fait songer à Marie-Jeanne, porte un enfant au tour d'un hospice. Mais elle est d'une telle beauté que sa misère et son désespoir deviennent tout à fait improbables. Elle n'a même pas les yeux rouges, et c'est une trop riche nature pour qu'on s'apitoie beaucoup sur son malheur. — Nous en dirons autant d'un *Charles I^{er} embrassant ses enfants*, qui nous paraît fort calme; les enfants montrent également une grande philosophie. — *La mort de Charles II*, au milieu d'une cour dissolue, est un prétexte à un bel étalage de costumes, d'attitudes et d'épisodes. Le défaut principal de cette toile est de diviser l'intérêt, qui s'égare dans ses différents groupes....

Assurément, l'Angleterre traite à sa guise ses sujets nationaux. Mais pourquoi touche-t-elle à la Révolution française? On voit, autour d'une table verte, qui ressemble trop à un billard, — d'un côté, Marie-Antoinette, calme et digne; — de l'autre, des mégères qui l'insultent, à l'exception d'une jeune fille troublée, saisie d'une subite pitié. Cela est criard et faux. Il est certain que cette toile intéresse, mais à la façon des images d'Épinal. Il ne faut pas chercher le succès par de pareils moyens.

Quelques types, pris dans une loge de cirque, en Espagne, pendant un combat de taureaux, saisissant par la vivacité et l'expression de leurs traits, peut-être un peu forcées: c'est de la belle peinture bourgeoise. Nous en dirons autant d'un *Paiement de fermage*, qui nous paraît cependant supérieur comme vérité de physionomies. Peut-être, à cet égard, sommes-nous sévères; mais il est si facile de parvenir par l'exagération!

Nous aimons bien mieux *la Sorcière arrêtée*, malgré ses tons un peu gris. C'est un vrai groupe populaire, et l'épisode des deux seigneurs, dont l'un salue la vieille femme, pourrait, sans inconvénient, se supprimer. C'est un mot de la fin, une aimable plaisanterie jetée dans une scène assez attrayante par elle-même.

La Cour Républicaine de Washington est un bon tableau, où respire un talent sérieux et convaincu. Cette richesse sobre, cette calme dignité, qui règnent dans ses tons et dans ses poses, est d'un très bel effet.

L'Attaque de zouaves dans un cimetière, épisode de la guerre de Crimée, si nous ne nous trompons, a des couleurs un peu crues qui nuisent à une composition réellement dramatique.

Le *Bolero espagnol*, exécuté dans un carrefour, auprès d'une chapelle ardente, nous offre un tableau de mœurs assez singulier, expliqué, du reste, par la croyance catholique qui transforme en anges les enfants morts avant l'âge. Il s'agit en ce cas de se réjouir, et sauf la pauvre mère qui pleure dans un coin, les jeunes filles du voisinage s'en acquittent de leur mieux. Le tableau est d'une facture hardie.

Les Adieux au château, d'une couleur un peu pétulante, offrent des figures réussies et baignées d'une lumière bien ménagée. C'est une jolie scène d'intérieur, mais assez énigmatique, et que son titre n'explique pas assez.

Il n'en est pas de même du *Maître d'école* menaçant un écolier. C'est un détail de mœurs d'une couleur très populaire. La foule s'arrête volontiers devant ce drame intime.

L'élément fantastique est représenté par quelques toiles qui ne nous paraissent pas supporter un sérieux examen. Le meilleur, *Satan semant l'ivraie*, est d'une étrange violence de tons; les *Diables au désert*, qu'on a relégués dans une encoignure et à une grande hauteur, sont d'une complète extravagance: enfin, la *Femme verte*, — de quel autre nom l'appeler? — à qui l'on a donné une place d'honneur, ne nous paraît pas mériter une faveur pareille.

Reconnaissons les bonnes intentions de nos amis d'outre-Manche, qui nous ont envoyé deux superbes Napoléons. Celui de Thompson, dans l'attitude traditionnelle, coiffé du petit chapeau, nous a rappelé le capitaine qu'on a exilé de la place Vendôme. L'autre, en marbre blanc, mourant dans un grand fauteuil, est un des succès de l'Exposition.

Capri, véritable débauche de couleurs, fait cligner des yeux, et nous ne comprenons pas ces recherches prismatiques, à moins que le sujet ne les autorise. Cela nous permet de dire du bien de la *Pluie sous les tropiques*, quoique ces effets de ciel, de brouillard, d'arc-en-ciel, de brume et de paysage soient véritablement trop jolis.

Quelques portraits, quelques chevaux, quelques académies complètent la partie saillante de cette exposition. Chose étrange! ces sujets, que nos voisins réussissent si bien au burin, sortent mal de leur pinceau. Aussi faut-il quitter leurs peintures pour leurs dessins, parmi lesquels on voit de véritables merveilles. Qu'il nous suffise d'en dire en bloc tout le bien que nous en pensons.

Après l'Angleterre, le pas revient à la Belgique, dont l'exposition spéciale est située hors du Palais, du côté de l'École militaire. Il y a, dans les deux grandes salles qui renferment ses envois, de vrais chefs-d'œuvre, mais qui nous paraissent remonter à d'autres temps. Quelques toiles flamandes, peintes à la manière byzantine, attirent l'attention par la vérité d'expression des physionomies dont elles sont surchargées. C'est à la fois parfaitement faux et parfaitement beau.

Nous n'aimons pas beaucoup une *Héro*, allant allumer le fanal de la tour d'Abydos. Non-seulement elle n'a rien d'antique, mais elle nous rappelle l'ange de Rothesay (Dieu la bénisse!) du Théâtre-International.

Une *Descente de croix*, d'un assez beau style, attire le regard; on s'étonne pourtant de voir la sainte Vierge, jolie comme un amour, se croiser les bras au-dessus de la tête avec un air d'insouciance. Elle a l'air de s'ennuyer plutôt que de s'attendrir.

Une série de petites scènes, peintes avec une habileté admirable et une grande vérité, attire les promeneurs. Ce sont la *Mariée*, le *Cordonnier* et la *Glissade*, qui nous initient aux coutumes et aux costumes de ces excellents Belges, savez-vous?

Admirons sans arrière-pensée un vaste tableau de fruits, et une magnifique chasse, très-animée et d'une belle couleur.

En général, l'exposition belge est un peu sombre; cela vient plutôt du faire de ses peintres que du jour qui tombe à flots des dômes vitrés. Après les toiles citées, il faut nous rejeter sur des compositions de moindre dimension, dont quelques-unes sont marquées au cachet d'un véritable talent. La *Jeune mère nourrice* est charmante; quelques petits tableaux de boudoir ont des allures galantes que ne désavouerait pas Lancret; il semble que leurs auteurs aient fait des études spéciales au quartier Bréda. Après cela, ces cocottes pourraient être de fort grandes dames, si nous en croyons Balzac, — qui prétend que rien ne ressemble plus aux grandes dames — que les petites.

La Reddition de Calais est un peu noire et un peu raide. Nous aimons mieux la *Fête de la mer*, à Venise, avec le Bucentaure dans le fond et de belles filles sur le premier plan.

C'est un peu brillant, un peu doré, mais l'art s'accommode assez de ces splendeurs.

L'*Orage* de Jacob représente un vaste quai de bois, protégeant un port de mer, assailli par des lames furieuses. Cette toile est d'un bel effet, quoiqu'elle soit à peu près sans personnages. Cela prouve que l'élément dramatique existe dans les choses comme dans les hommes. Nous le trouvons même plus saisissant dans ce tableau que dans l'*Invasion* : Une jeune fille, surprise au lit, dans une ville mise à sac, se précipite par la fenêtre, pour échapper à des soldats. Rien ne manque à ce sujet pour émouvoir, mais il est traité d'une façon un peu lâchée.

Pour passer de Belgique en Italie, il nous faut rentrer au Palais, où nous attend une certaine déception. Il est douloureux de constater l'infériorité relative de l'exposition italienne de peinture. Est-ce donc la terre classique des beaux arts? Pas d'originalité, pas de verve; de pâles copies ou de maladroites imitations. Il y a pourtant quelques exceptions à faire. La *Mère abandonnant son enfant* est traitée avec vigueur, et nous paraît préférable au même sujet que nous avons trouvé dans la section anglaise. La *Lecture à la morte* est une composition hardie, mais qui sacrifie un peu trop à l'antithèse. La *Jeune fille* de Nadarelli a de la grâce dans sa maigreur juvénile. *Goldsmith et les comédiens*, tableau popularisé par la gravure, est d'une crudité de tons un peu choquante; mais on se plaît à retrouver dans ses types les allures pittoresques de la comédie italienne. Enfin, nous n'avons qu'à nous louer du *César Borgia*, qu'une médaille est allée atteindre à la place un peu élevée où on l'a accroché.

L'exposition italienne de sculpture est supérieure—dans un genre différent — aux œuvres dont nous venons de parler. Elle réhabilite un peu, aux yeux des artistes, le pays où fleurit l'oranger.

Le Serre-File, d'après une aquarelle de Bellangé.

La rencontre de Luther et les deux étudiants de Spa est d'un beau mouvement et d'une couleur habile. C'est une des meilleures œuvres de ce salon.

Tout le monde a vu cette agréable gravure, qui représente un prestidigitateur, exécutant ses tours dans une grange de village. Les physionomies des paysans qui l'entourent expriment mille sensations diverses, qui pêchent un peu par la naïveté. Il y a toujours foule devant ce tableau, qui est très réussi comme composition; c'est le type du « genre amusant » dont Biard est chez nous le chef d'école.

Une série de paysages nous montre les campagnes prussiennes, et s'il faut en croire leurs auteurs, ce serait un admirable pays.

Il tombe pourtant dans les errements de l'Angleterre, en nous représentant les «Députés de la Convention enlevant Louis XVII à Marie-Antoinette.» Cette débauche monarchique est véritablement insensée. La reine échevelée, défendant son fils à demi nu; les tables renversées; des députés à figure patibulaires, ceints d'écharpes de fantaisie, et luttant avec désavantage contre une mère éplorée; telle est cette petite scène d'intérieur, qui n'a d'ailleurs rien d'historique. Nous faisons des vœux pour que l'auteur, mieux informé, accorde au moins à ses commissaires des ceintures tricolores.

Plaçons la Suisse entre la Prusse et l'Autriche; c'est plus prudent. La contrée qui produit les fromages de Gruyère a voulu se distinguer comme la Belgique. Elle a construit dans le Quart allemand un véritable palais, pour abriter son exposition spéciale de peinture, qu'elle n'a point voulu placer dans la galerie commune. Peut-être n'a-t-elle pas tout à fait tort. En sortant du grand châlet viennois, on entre naturellement dans le temple grec, édifié par l'Helvétie, et on lui accorde une attention toute particulière.

Il est évident que les artistes suisses ont des stalles de choix et des places de faveur, pour peindre la nature, les montagnes, les glaciers, les neiges et les tempêtes. Nous ne leur connaissons pas de rivaux sérieux dans cette spécialité. Et bien que les bons modèles ne suffisent pas pour donner du talent, il n'en est pas moins vrai qu'ils sont d'une extrême utilité.

Ce côté de l'art helvétique est fort curieux à observer : les bergers, les moutons, les grandes secousses naturelles leur fournissent leurs sujets les plus heureux. En général, ils exposent de bons paysages, si nous en exceptons quelques toiles à tons crus ou brumeux.

M. Vautier nous envoie deux tableaux fort remarquables. L'*Homme d'affaires* est assurément le meilleur : il y a tout un drame dans cette vente forcée du champ paternel, dans

Nous nous ferions une querelle avec M. de Bismark, si nous tardions plus longtemps à parler de la patrie du fusil à aiguille. La Prusse aborde hardiment les grandes compositions, et, comme tous les pays militaires, compte des talents de premier ordre parmi ses peintres de bataille. Mais, ainsi que nous l'avons dit en parcourant le salon français, nous avons une certaine répulsion pour ces boucheries plus ou moins déguisées.

Nous aimons mieux nous arrêter devant les *Cinq Sens*, représentés par de jolies femmes à l'œil provoquant, un peu plus séduisantes qu'il ne convient. Trop de vivacité dans les couleurs et dans les allures.

La *Dispute théologique* est ce qu'on appelle « une grande machine; » cette immense toile, un peu froide, gagnerait à se renfermer dans un plus petit cadre.

l'hésitation du fermier, le conseil de sa femme, et jusque dans le sommeil de l'enfant qu'elle tient dans ses bras. L'acheteur étalant son argent, la figure rusée du courtier développant les avantages de l'affaire, donnent à cette composition un intérêt particulier.

L'*Enterrement d'un enfant*, plus simple comme sujet, est également réussi.

L'*Accouchée* pèche par quelques exagérations. Cette petite toile renferme de bonnes figures d'enfant, dont les expressions sont un peu cherchées.

L'*Amende honorable* est un grand tableau d'histoire, qui est peint avec beaucoup de conscience, et dont l'auteur ne manque pas de talent.

La *Reine Bacchanal*, scène de carnaval imitée d'Eugène Sue, se trouve singulièrement dépaysée dans cette exposition champêtre; ses personnages empruntent leurs attitudes à des types aimés de Gavarni. Les couleurs y chatoient, mais l'ensemble du tableau manque de véritable animation.

La patrie de Guillaume Tell nous saura gré de ne parler ni d'*Adam et Eve*, qu'on a sagement placés dans un coin obscur; — ni de la *Lutte*, ni d'une *Marche d'étudiants*, tableaux supérieurs au précédent, mais qui ne méritent peut-être pas les honneurs d'une Exposition internationale.

Avant de partir, arrêtons-nous devant une très-belle Ophélie en marbre blanc, cotée 9,000 fr., que nous achèterions — si nous avions de l'argent de reste.

L'Autriche cherche à nous jeter de la poudre aux yeux avec une *Diète de Varsovie*, dans laquelle on a mêlé toutes les couleurs de l'arc-en-ciel. C'est une des premières toiles de l'Exposition, comme dimension. Nous n'en dirons pas autre chose, sinon que l'auteur en demande 60,000 fr.

Nous avons le courage de lui préférer une *Abjuration*, qui n'est pourtant pas un chef-d'œuvre, mais où l'on trouve de réelles qualités de couleur et de dessin.

Une certaine quantité de peintres autrichiens donnent dans la grisaille-tapisserie, qui, depuis quelques années, envahit aussi le goût français. Ils sacrifient le relief et la couleur à la ligne, et c'est une tendance regrettable, selon nous.

Le portrait de l'Empereur est une toile superbe, mais trop officielle pour que nous en parlions librement. En revanche, nous ne saurions montrer trop d'enthousiasme pour quelques portraits de femmes qui sont l'honneur de ce salon. Est-il possible qu'il y ait d'aussi jolies femmes que cela — hors Paris? Que peuvent-elles donc faire à Vienne?

Nous ne dirons pas grand'chose de l'Espagne, qui a constellé le plafond de sa galerie du nom de ses plus grands peintres. C'est ce qu'elle pouvait faire de mieux, à défaut de bons tableaux à montrer.

Il serait pourtant injuste de ne pas rendre justice au *Testament d'Elisabeth*, grande composition de Rozalès, et à trois ou quatre toiles, — ne les nommons pas pour ne décourager personne, — égarées au milieu de pastiches noirâtres assez malheureux.

La Bavière est un des pays les plus avancés de la jeune Allemagne, sous le rapport artistique. Elle occupe un rang honorable dans notre Exposition.

La *Femme endormie*, de Willig, est un bon tableau, où des formes pures et correctes sont relevées d'une bonne couleur.

La *Danse*, de Vischer, est d'un effet pittoresque; mais que n'a-t-il fait balayer la salle avant le quadrille! Il eût évité ainsi une poussière fâcheuse qui monte jusqu'au-dessus des genoux des danseurs. Ces Allemandes sont d'ailleurs de fières filles, et qui doivent détacher un coup de poing ou un baiser avec un aplomb singulier.

La *Noce en bateau* est trop étincelante; elle aveugle; c'est d'un rose impardonnable.

On retrouve plus volontiers ces fraîches nuances sur les joues de quelques babys, presque aussi beaux que ceux que peint notre ami Ferru.

L'*Enfant volé*, retrouvé au milieu d'une troupe de bohémiens, constitue un petit roman que je n'ai pas besoin de raconter. C'est une des bonnes choses à voir.

Nous ne devrons plus rien à la Bavière, quand nous aurons cité quelques magnifiques paysages, d'une bonne facture et d'une grande vérité.

La Russie est un peu arriérée. Cependant elle expose une *Bataille* (Kotzebue), œuvre magistrale d'une grande valeur. La plupart de ses tableaux sont honnêtes et passables; si elle ne s'élève pas très haut, elle ne montre rien de précisément mauvais. Un effet de paysage neigeux éclairé par le soleil est fort remarquable.

La Norwége est tout entière dans trois tableaux de genre, de Fagerlin, qui nous font pénétrer dans les intérieurs du pays. A côté de ces charmantes compositions, il faut citer une *Querelle de cabaret*, fort dramatique et hardiment traitée.

La Suède nous a envoyé un très beau *Paysage*, de Bergh, plein d'air, de vie et de lumière.

Ici nous nous arrêtons, non que notre tâche soit complète, mais parce qu'il ne nous est pas permis d'étendre les bornes de cette revue. Nous n'avons oublié aucune nationalité exposante, dans cette course à travers l'Europe artistique, mais il est certain que plus d'un artiste pourrait justement se plaindre de notre négligence ou de notre oubli.

Nous nous excuserons sur notre bonne foi et la sincérité absolue de nos appréciations, ainsi que sur la rapidité de cette critique. On nous trouvera toujours prêts, d'ailleurs, à rendre justice au talent véritable, et à le soutenir de notre plume, — dans les journaux où l'avenir pourra nous enrôler, — comme dans la feuille où nous écrivons ce dernier article.

LE GRAND JACQUES.

Le joueur de Bilboquet.
STATUE DE VICTOR CHAPPUY.

LA GLACE ET LES GLACIÈRES

— Mon Dieu! qu'il fait chaud!...

Et ce mot, mille fois répété depuis quelques jours, nous conduit à parler de la glace et des glacières.

Le nom de glacière était donné autrefois à de vastes réservoirs souterrains, construits dans de certaines conditions, et dans lesquels on emmagasinait la glace pendant l'hiver, pour s'en servir en été. Par extension, ce nom s'est appliqué à des appareils, destinés à provoquer la congélation ou le refroidissement de l'eau renfermée dans un vase quelconque, — l'eau pouvant être remplacée par des liquides spéciaux ou des préparations alimentaires.

Ces appareils ont été d'abord basés sur les propriétés de l'évaporation des liquides, qui produit un froid naturel plus ou moins vif. L'instrument le plus simple, construit sur ces données, est assurément l'alcarazas, ou vase de terre poreuse, qui laisse suinter à travers ses parois une partie du liquide qu'il contient. Placé dans une embrasure de fenêtre, dans un courant d'air, l'humidité filtrante est enlevée, à mesure qu'elle se fait jour. Il en résulte un refroidissement notable du vase, qui agit dans le même sens sur l'eau qu'il renferme.

Cette propriété naturelle se trouve appliquée d'une manière curieuse au Brésil et dans les pays chauds, où l'on obtient une eau presque glacée par un procédé singulier. On expose à la fraîcheur de la nuit de larges soucoupes, où l'on verse une légère couche d'eau. L'eau se réduit par une évaporation lente et arrive à une température très basse vers le point du jour. Sous les premiers rayons obliques du soleil, cette évaporation devient plus rapide, et l'eau de la soucoupe se couvre subitement d'une couche très mince de glace. Elle est aussitôt enlevée et renfermée dans des réservoirs, où on essaie de lui conserver cette fraîcheur passagère.

En France, et en Europe d'ailleurs, on resta longtemps stationnaire dans l'art de produire des froids artificiels : du moins cet art ne dépassa guère les laboratoires de chimie. On se bornait à provoquer une évaporation rapide, en faisant le vide au-dessus de l'eau à congeler, et l'on obtenait ainsi le résultat cherché. Mais une machine pneumatique est un instrument lourd et compliqué, qui ne saurait entrer dans la vie pratique.

Le premier appareil, établi sur des bases différentes, fut celui de M. Carré, qu'on voit à l'Exposition. Il est basé sur le principe de l'absorption de chaleur, qui accompagne le changement d'état des corps. Deux cylindres en fer communiquent par des tuyaux, et l'un d'eux renferme le liquide que l'on place le liquide à congeler. L'appareil est d'ailleurs très solide et fermé hermétiquement. Dans le cylindre libre, on place une solution aqueuse de gaz ammoniac qu'on porte à l'ébullition. Le gaz se dégage en abondance et se rend dans le second cylindre, que l'on plonge dans l'eau froide. Ce gaz, refroidi et comprimé, se liquéfie, et détermine un abaissement de température qui suffit à congeler l'eau du réservoir intérieur.

Malheureusement, cet appareil, excellent pour la fabrication en grand de la glace, coûte assez cher et présente quelques dangers. Aussi a-t-on cherché à le remplacer par des vases concentriques d'un emploi familier. Le vase intérieur est rempli du liquide à congeler; le vase extérieur, qui l'entoure de toutes parts, renferme un mélange réfrigérant, qu'on agite sans cesse, pour obtenir une plus grande intensité de froid.

Un des inconvénients de cet appareil est le mélange involontaire, et cependant assez fréquent, des sels en dissolution et des liquides qu'on veut congeler. Il peut en résulter de graves accidents, car, en général, les réfrigérants sont des toxiques plus ou moins violents. Un de ceux qui donnent les meilleurs résultats est une combinaison de sulfate de soude et d'acide chlorhydrique; mais il offre des facilités singulières pour empoisonner les gens, sous prétexte de les rafraîchir.

Pour se précautionner contre cet accident, on a inventé une petite machine assez ingénieuse, dite glacière Toselli, et qui se compose d'un cylindre, pivotant sur son diamètre central. Ce cylindre est ouvert des deux bouts, et porte, d'un côté, une sorte de réservoir conique où se place le liquide à congeler. En ouvrant l'autre côté du cylindre, on se trouve en présence d'un vase circulaire fermé, par les parois de la machine et l'extérieur du réservoir dont nous venons de parler; c'est là qu'on verse le mélange réfrigérant. Cette double ouverture à l'opposite ne permet aucun mélange des substances contenues dans chacun des compartiments, à moins de bris ou de fêlure facile à constater. On est donc rassuré contre le danger dont nous parlions plus haut; mais il n'en est pas moins vrai qu'on rafraîchit une substance alimentaire par un contact indirect avec un poison.

L'appareil ainsi préparé se ferme complètement, et on le fait pivoter sur son axe. La dissolution du sel dans le liquide s'opère et dégage un froid qui congèle la substance renfermée dans le réservoir intérieur. On augmente l'action de ce froid, en arrosant d'eau fraîche la glacière, qui est ordinairement recouverte d'une étoffe laineuse. Cette enveloppe imbibée d'eau, en s'évaporant avec rapidité, provoque l'évaporation de l'humidité qui l'entoure, et ce nouveau changement d'état ajoute à l'effet du froid obtenu par la solution chimique.

Il faut dix minutes ou un quart d'heure pour glacer avec cet appareil.

La composition des glaces à manger se trouve dans tous les livres de cuisine qui se respectent. Nous n'avons pas à faire, à cet égard, l'éducation de nos lecteurs; mais, pour les mélanges réfrigérants, nous pouvons leur donner des indications utiles.

Ces mélanges sont de diverses sortes, et les droguistes intelligents les fournissent eux-mêmes à leurs clients. L'un de ceux dont l'effet est le plus sûr est celui que nous avons indiqué :

8 parties sulfate de soude.
5 — acide chlorhydrique.

Il provoque un refroidissement de 25 degrés centigrades environ.

Quelques personnes préfèrent un mélange un peu plus simple et qui offre un avantage particulier. Il se compose d'une partie de nitrate d'ammoniaque sur une partie d'eau. Après l'opération, si l'on fait évaporer la solution, on retrouve en grande partie le sel employé. Mais on n'obtient qu'un refroidissement de 15 à 20 degrés centigrades.

Aucun de ces sels n'est cher, et l'on peut obtenir un froid factice à peu de frais. Mais nous devons prémunir les opérateurs contre une cause d'insuccès qu'on néglige généralement.

Il importe, quand on veut glacer, de se maintenir dans un milieu très frais, et de n'employer que des éléments déjà rafraîchis autant que possible par les procédés ordinaires. On place, par exemple, dans une cave profonde, toutes les substances destinées à l'opération, et on les entoure d'eau fraîche. La température des caves en été ne s'élevant pas à plus de 12 à 15 degrés, il en résulte qu'en opérant sur des corps ramenés à ce degré, les mélanges réfrigérants, produisant 20 à 25 degrés d'abaissement de température, amèneront la mixture à 5 ou 10 degrés au-dessous de zéro. La congélation se fera alors sans difficulté. Mais si l'on combine des substances à plus de 20 degrés de chaleur, leur solution provoquera bien un rafraîchissement, mais n'atteindra pas les limites de la congélation.

Cela nous conduit à parler du mélange réfrigérant par excellence, que nous avons renvoyé à la fin de cet article, pour montrer qu'au besoin on pouvait se passer de lui. Il y a d'ailleurs presque de la naïveté à formuler un précepte ainsi conçu : Pour produire du froid, prenez de la glace...

Cependant, si ce prétexte pèche par l'absurdité, en pro-

vince et dans les contrées où la glace est précisément ce qui manque, il est excellent à mettre en pratique à Paris, dans les contrées montagneuses, et dans les grands centres, où l'on peut s'approvisionner de neige ou de glace à bas prix.

Le plus actif des mélanges réfrigérants, — en dehors de ceux où le chlorure de calcium hydraté joue un rôle, — est une combinaison, par égales portions, de sel marin ou sel de cuisine, et de neige ou de glace pilée.

Le refroidissement produit est de 27 degrés centigrades, mais il faut remarquer que son point de départ est la température de la neige, soit 0 degrés. Ce qui donne comme degré effectif de froid 25 degrés environ au-dessous de zéro ; cela permet de congeler, non-seulement des crèmes ou des liquides doux, mais encore des vins.

C'est avec ce mélange qu'on frappe le champagne et les vins de liqueur. — En réalité, lorsqu'on peut se procurer de la glace à un prix raisonnable, son emploi est infiniment préférable à celui des dissolutions chimiques, qui reviennent plus cher et offrent quelques désagréments à la manipulation.

<div style="text-align:right">ARMAND LANDRIN.</div>

TYPES DE NATIONALITÉS EXPOSANTES

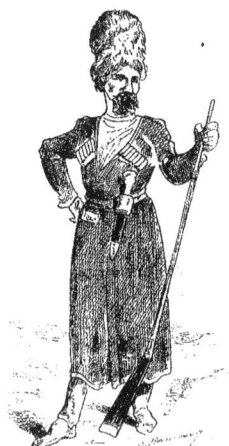
RUSSIE. — Guerrier du Caucase.

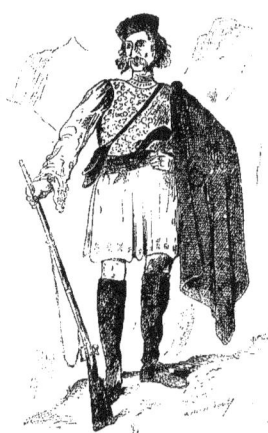
ROUMANIE. — Chasseur de la Montagne.

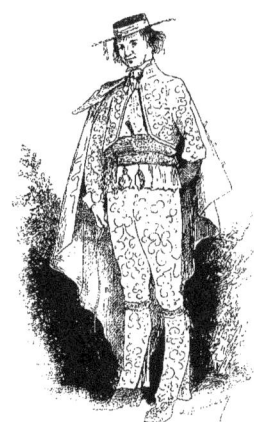
ROUMANIE. — Postillon de Poste royale.

PROMENADE AU QUART BELGE

Le principal attrait de cette partie du Parc est, sans contredit, le jardin réservé. Malgré la décoration théâtrale de la serre principale, les promesses de la Commission sont loin d'avoir été réalisées.

Cette encoignure du Champ-de-Mars, enclavée entre la porte Rapp et l'Ecole militaire, devait, au dire du programme, se transformer en une fraîche oasis où, moyennant 50 centimes, le voyageur trouverait le calme, l'ombre et des perspectives champêtres.

Les malheureux qui s'aventurent dans les allées ensoleillées de ce Sahara peuvent dire comment ces promesses ont été tenues. Pas de forêts à l'horizon, pas un taillis, pas même un bocage. Quant à l'eau, elle est représentée par un ruisseau à sec et un bassin vaseux.

C'est sans doute pour ne pas infliger au visiteur une déception de plus, que le prix d'entrée a été maintenu. C'est toujours cela d'affirmé sur le programme des premiers jours.

De onze heures à cinq heures, le public du jardin se réfugie tout entier dans les deux aquariums où, du moins, il trouve un peu de fraîcheur. Ces grottes souterraines sont naturellement à une température de cave, qui repose de la chaleur torride qui règne au dehors. On y serait fort bien, s'il y entrait moins de monde et si l'on pouvait s'y asseoir ; — mais un gardien inexorable vous presse et vous prie d'avancer, pour ne pas gêner la circulation.

Pauvres aquariums ! De quelles merveilles notre imagination ne s'était-elle pas plue à les orner, et comme la réalité est amère et décevante ! Comme la Commission doit regretter aujourd'hui le bruit et les fanfares dont on a accompagné ce déplorable avortement !

C'était bien la peine d'entasser Pélion sur Ossa, de tailler le plafond en stalactites et la roche en escaliers, pour nous offrir, après trois mois de retard, ici un aquarium sans eau, là un aquarium sans poissons.

Dans les contrées où le public a l'ambition d'être respecté, on se demanderait peut-être si une pareille mystification ne dépasse pas les bornes, et on aviserait aux moyens de ne pas la subir plus longtemps. Mais nous sommes si bons enfants ! Ici, chacun va, vient, paie, regarde, et sort tranquillement, en disant : Tiens, ce n'est que cela !

Et d'autres viendront demain, et d'autres après-demain, qui paieront à leur tour pour n'en pas voir davantage, et s'en

iront tout aussi philosophiquement, en se contentant de hausser les épaules.

S'il fait frais dans les aquariums, en revanche il fait terriblement chaud dans les serres, ce qui nous conduit à plaindre,—du moins en été,—les amateurs de jardins. Impossible de mettre le pied dans une de ces étuves, sans se sentir saisi par un effet de cuisson, qui vous ferait passer au cramoisi, si l'on n'y apportait immédiatement remède.

Cette température, excellente pour les plantes tropicales, a des résultats fâcheux pour l'économie humaine, au point de vue physique et financier. Elle vous conduit irrésistiblement vers les tables d'un café quelconque, où l'on prend des forces pour tenter une nouvelle expérience.

C'est dommage, car quelques serres renferment une admirable exposition de plantes et de fleurs. On se plairait dans leur compagnie, mais le moyen de résister à une température de quarante degrés !

Pour encourager le public à cet héroïsme, et peut-être pour remplacer les ombrages absents, on a installé un orchestre nombreux devant la serre d'honneur. La musique ayant la réputation d'adoucir les mœurs et d'apaiser la férocité, on s'est avisé de cet ingénieux moyen pour séduire la foule. Mais vainement, toutes les après-midis, cinquante musiciens de bonne volonté essaient-ils d'appeler le public dans le coin réservé, comme les cultivateurs frappent des cymbales pour attirer les abeilles : le public regarde de loin, à travers les grilles qui clôturent cet Eden; il regarde et ne se rend pas, — un peu comme Cambronne, — et il y a de quoi.

C'est fâcheux, car cet orchestre est pittoresque et renferme des instruments extraordinaires et fantastiques. Mais quelle que soit la dimension d'un ophicléide, on ne se reposera jamais à son ombre, avec la même aisance qu'au pied d'un tilleul.

Une des curiosités de ce quartier est une exposition de fruits et de légumes d'un choix superbe, mais qu'on ne change pas assez souvent. Toutefois cela fait plaisir de considérer des fraises grosses comme des pêches, et des pêches grosses comme des melons.

Cette dernière excursion clôt la série de promenades que nous avons faites dans les divers parties du parc. Et nous voudrions qu'elle eût été plus longue et plus agréable.

Du reste, on va bientôt tirer le rideau : la farce est jouée. Avant peu, cette Exposition miraculeuse de 1867 ira rejoindre ses aînées, qu'elle a peut-être éclipsées un moment, mais dont bien des gens garderont un meilleur souvenir.

Requiescat in pace.

JEHAN WALTER.

TYPES DE NATIONALITÉS EXPOSANTES

ARABE. — Marchand de poteries. FEMME COPHTE, en toilette de ville. FELLAH. — Paysan égyptien.

CAUSERIE PARISIENNE

Mesdames et messieurs, c'est pour avoir l'honneur de vous saluer !...

La tâche que nous nous étions imposée touche à son terme. Encore un numéro, et notre *Album* aura vécu sa période de croissance hebdomadaire, pour s'immobiliser dans l'immuabilité du livre.

J'avoue que cela me contriste un peu. Je m'étais habitué à venir ici, chaque semaine, verser quelques-unes des réflexions plus ou moins sensées, que Paris fait éclore au jour le jour dans la cervelle du plus modeste observateur.

Peut-être cette causerie toute familière, bavardée au hasard de la plume et de la phrase, n'avait-elle pour l'auditeur aucune espèce d'attrait. En tout cas, je trouvais, moi, beaucoup de charme à la faire.

N'est-ce pas en effet une piquante distraction, pleine d'enseignements pour qui s'y livre, que ce retour chronique de la pensée vers les impressions ressenties : enthousiasmes ou colères, joies ou chagrins? Il semble qu'on vive à nouveau les heures déjà vécues, et cette seconde édition—revue et corrigée—de l'existence, n'en saurait être ni la moins intéressante, ni la moins instructive.

Toutefois, si je puis parler de mes regrets au moment où

cessent les humbles fonctions qui m'étaient confiées, je comprendrais à merveille que mes collaborateurs ne tinssent pas le même langage.

Ma besogne était des plus simples et des plus faciles. Seul de tous, je n'avais pas à m'occuper des choses du Champ-de-Mars, et le fameux Savarin international m'était même à peu près interdit. Mon rôle se bornait à jouer ici, en guise d'intermèdes, des variations quelconques sur n'importe quoi, pourvu que cela fît contraste avec la grande pièce. Tout sujet m'était bon, hormis le seul qui fût ennuyeux, apprêté : l'Exposition proprement dite.

Il m'est pourtant arrivé de me fourvoyer parfois sur ce terrain, qu'on avait eu l'extrême bienveillance de me défendre. Mais ça été toujours pour y faire quelques gambades par-ci et quelques pirouettes par-là, — exercice sans aucune influence pernicieuse sur le tempérament, au contraire.

Tandis que mes collaborateurs !!

En vérité, je vous le dis, je les ai plaints avant, je les plaignais pendant, je les plaindrai après.

Car il faut leur rendre cette justice qu'ils ont très consciencieusement joué leurs personnage sérieux.

Et franchement, c'était chose bien difficile.

Maintenant que notre rideau va tomber, et que tous nos spectateurs en ont pour leur argent, rien ne s'oppose à ce que nous laissions s'échapper dans la salle les bruits de la coulisse....

L'idée première du bazar international les avait tous enflammés d'une généreuse ardeur. Ils arrivaient en scène avec des intentions superbes. Pas un d'eux qui ne se promît d'apporter à son emploi tout l'entrain, toute la verve, toute la fougue, toute la passion imaginables.

La donnée était du reste assez grandiose pour inspirer, à ceux qui se chargeaient de l'interpréter devant le public, un dévouement héroïque.

Sans doute.

Le mal est que les auteurs ont, comme à plaisir, gâté leur sujet.

Il fallait des stylistes et des poètes ; nous n'avons eu affaire qu'à des charpentiers.

Les soucis de métier ont tout de suite primé la question d'art.

A la première répétition, toutes les illusions sont tombées. Impossible de s'y méprendre : la direction ne cherchait qu'un succès d'argent. C'était une *Biche au Bois* industrielle et commerciale, qu'on allait donner en spectacle à tous les peuples convoqués. Rien de plus. La muse s'était faite boutiquière. Apollon se métamorphosait en Mercure ; Victor Hugo devenait Ernest Blum !

Il n'est que trop facile de comprendre quel découragement s'est emparé soudain, à ces révélations, de tous ceux qui, dans un premier mouvement d'exaltation, s'étaient voués, encre et plume, à l'œuvre annoncée.

S'ils n'ont pas, ce jour-là, résilié leur engagement, c'est qu'ils placent encore, au-dessus de leurs plus vives satisfactions personnelles, le respect qu'on doit à la parole donnée au public.

Et malgré tout, ils ont étudié leurs rôles ; ils les ont joué malgré tout.

La première représentation, — ou se le rappelle, — fut pitoyable, faute de relâches suffisants pour que les machinistes eussent eu le temps de se préparer.

Néanmoins, l'éclat des décors, la richesse des costumes, et les minois endiablés de quelques fillettes firent pendant quelques jours oublier au public, — en le distrayant, — les scandales du début.

Et les recettes montaient, montaient toujours.

C'était le grand capital.

Or, on avait eu beau supplier la direction de ramener la pièce à une littérature plus haute et plus noble, pas une scène n'avait été modifiée, et l'indignation des cœurs un peu bien situés dut aller toujours croissant.

Il n'est pas jusqu'au principal tableau qui fût, plus que tout autre, peut-être, — entaché de faiblesses déplorables. Des sifflets bien nourris éclatèrent de toutes parts. — On les mit sur le compte de la cabale, selon la commune tradition des auteurs malheureux. Quant au dénoûment, on peut dire qu'il couronnera dignement cet édifice de machinations maladroites et de ficelles grosses comme des câbles...

Tant et si bien que certains amis de l'entreprise, qui, d'abord, n'avaient pas craint de la soutenir envers et contre tous, n'eurent pas la force de poursuivre jusqu'au bout. Un beau jour, la honte les prit et, retournant violemment leur casaque, ils passèrent à l'ennemi.

Rien de mieux.

Il est bien que des succès aussi peu légitimés se changent à la longue en fours indiscutables. Il est moral que le corps des sirènes équivoques se termine en queue de poisson. Il est bon que l'opinion publique, un instant éblouie, finisse par se ranger, dans certains cas, à celle des minorités plus intelligentes, dont le regard, plus sceptique ou moins délicat, voit juste tout d'abord.

Pauvres, pauvres interprètes !

S'être dit un beau jour : « Voyons, le moment est venu de donner aux autres nations une preuve éblouissante du génie, du désintéressement et de la grandeur de la France ! Ce splendide menu, c'est nous qui sommes, dans notre coin, chargés de le découper. Mettons-y tout notre cœur et tout notre savoir. Il s'agit de patriotisme et de gloire ! » — S'être dit cela, et lutter dès le premier pas contre des mesquineries, pour ne marcher que de petitesses en tripotages !!

Pauvres, pauvres collaborateurs !!

Je les ai tous vus, au commencement de février, les yeux étincelants, la main ardente, rayonnants d'audace et de fierté, amonceler les unes sur les autres des myriades d'espérances, pour grimper jusqu'à l'idéal qu'ils s'étaient ingénument forgé !

Hélas ! tout s'est écroulé sous eux, brutalement, et pêle-mêle ils sont tombés sur la réalité froide et mesquine de l'entreprise !

Et c'est avec admiration que je les ai vus, malgré ce terrible désappointement, surmonter bravement leur dégoût intime, pour continuer la besogne qu'ils s'étaient partagée.

Mais, aujourd'hui que leur engagement expire de sa mort naturelle, je doute fort, à franchement parler, qu'ils en éprouvent le moindre ennui.

Le métier est toujours rude qu'on fait sans conviction ; et quelle conviction pouvait leur rester encore, en face des tristes découvertes amenées chaque jour ?

Toutes leurs croyances, on les a tuées, une à une, à coup d'arbitraire, d'exaction et de mercantilisme. — On ne vit pas de gaîté de cœur, alors qu'on cherche l'air pur et le vent frais, dans une atmosphère toute chargée de sommations et de procédure. Or, n'est-ce pas celle où MM. les directeurs de l'Exposition ont porté leur aire ?

Qu'il y restent donc, puisque bon leur semble.

Quant à vous, amis, au diable toutes ces choses pleines de tristesses et d'amertumes ! Septembre approche. La chasse entr'ouvre ses portes. Laissez aux gens d'argent le soin de se partager, quand même, les derniers débris de ce qui fut une grande idée en théorie, pour n'être plus, en pratique, qu'une spéculation plus ou moins heureuse, — bien triste en tout cas au point de vue national. — Bouclez vos guêtres, prenez votre fusil, et en route pour les grandes plaines et les grands bois ! Là du moins vous n'aurez plus à craindre les miasmes délétères de la grande ville qui corrompt tout ; et ce bain d'aromates pris, à travers champs, sous le jeune soleil du matin, dans des océans de rosée, vous aura bientôt rendu toutes les vigueurs perdues ici, et toutes les énergies compromises. C'est la grâce que je vous souhaite.

Maintenant, chers lecteurs, s'il est vrai que l'un de vous ait suivi avec quelque intérêt mes divagations hebdomadaires de votre serviteur, et s'il a pu y trouver l'ombre d'un enseignement ou le prétexte d'un sourire, je m'estime, quant à moi, largement payé de ma petite peine, et je pars en emportant,

avec les regrets ci-dessus justifiés, l'intime satisfaction d'un devoir accompli. Petit devoir, assurément, mais devoir enfin. A chacun son œuvre... selon sa taille.

Laissez-moi toutefois garder le secret espoir de nous retrouver quelque jour quelque part pour reprendre ensemble ces bavardages, auxquels, encore une fois, j'ai, pour mon compte, comme La Fontaine à *Peau d'Âne*, pris un plaisir extrême...

Mesdames et messieurs, c'est pour avoir l'honneur de vous saluer!

JULES DEMENTHE.

LE TABAC A L'EXPOSITION INTERNATIONALE

Il en est de certains usages comme de certaines croyances : loin de les anéantir, la persécution leur donne une force de vitalité indestructible. Telle est l'histoire du tabac. Cette plante, aux effets inoffensifs, si le docteur Tant-Mieux est fumeur, — mais destructifs, si le docteur Tant-Pis s'ennuie de la fumée du cigare, — eut pour introducteur en France Jean Nicot, ambassadeur de Catherine de Médicis auprès du roi de Portugal. Cependant, Jean Thiret, naturaliste français, qui voyageait en Amérique au seizième siècle, publia depuis un gros in-folio, dans lequel il revendiquait la priorité de cette acclimatation.

« Je puis, dit-il, me vanter d'avoir été le premier en France » qui ait apporté la graine de cette plante, et pareillement » semé et nommé ladite plante *herbe angoumoise*. Depuis, » un *quidam*, qui ne fit jamais le voyage, quelque dix ans » après mon retour, lui donna son nom. »

Comme nous l'apprend le réclamant lui-même, le tabac reçut, dans l'origine, le nom de nicotiane, dérivé de celui de Jean Nicot. Quant à l'appellation plus générale et plus moderne qui lui a été donnée, elle proviendrait, selon les uns, des Indiens du Yucatan, de qui les Portugais apprirent à le fumer, et qui appelaient cette herbacée *tabacos*. Selon les autres, les Portugais eux-mêmes, qui prétendaient avoir découvert cette solanée dans l'île de Tabago, l'une des Antilles, actuellement possession anglaise, lui donnèrent son nom.

Toujours est-il que jamais plante n'eut une vogue aussi grande, aussi incompréhensible, et, à notre avis, aussi imméritée que le tabac. Mais aussi, que de traverses, avant de parvenir à ce haut degré de prospérité ! Tous les chefs de religion s'acharnèrent contre la nicotiane. Excommuniés par les papes en Occident, les priseurs furent, en Russie, condamnés à avoir le nez coupé. Le sultan Amurat IV, plus radical encore, crut, en tranchant la tête de ces malheureux, supprimer la principale racine du mal. Rien n'y fit; malgré ces entraves, ou plutôt à cause de ces entraves, le tabac vit son usage se répandre et se généraliser de plus en plus. Quand, mieux avisés, les gouvernements cessèrent une persécution inutile, ils ne rendirent jamais au tabac sa complète liberté, et aujourd'hui ils en tirent un revenu extrêmement lucratif, soit en le chargeant d'impôts, soit en se réservant le monopole de sa fabrication et de sa vente.

Originaire d'Amérique, le tabac s'est facilement acclimaté en Europe et dans les pays d'Orient. Les principales de ses variétés, très-nombreuses, de caractères bien tranchés, de goûts différents, faciles à reconnaître des fumeurs même les moins exercés, sont le tabac à larges feuilles, cultivé en France, base des tabacs de *régie*; le tabac à feuilles longues et étroites, de la Virginie et du Maryland; enfin la multitude de tabacs plus doux et plus parfumés de la Havane et de l'Orient.

Dans la consommation, ce produit s'emploie sous trois formes différentes : le tabac à priser, le tabac à fumer, et le tabac de rôle à mâcher. Mais, avant d'être livré au consommateur, il doit subir de nombreuses manipulations, suivant les usages auxquels on le destine.

Coupées quand elles commencent à se couvrir de taches jaunâtres, les feuilles de tabac sont exposées à l'air pendant plusieurs mois, puis, réunies en *manoques* de vingt-cinq feuilles sèches; on en forme des masses alors, qu'on soumet entre deux planches à une légère pression; c'est en cet état qu'elles arrivent aux manufactures.

Là, les feuilles sont triées et nettoyées avec soin ; c'est ce que l'on appelle l'*époulardage*. Pour leur rendre une partie de leur souplesse, elles sont soumises à un *mouillage* d'eau salée; enfin, par l'*écotage*, on arrache dans toute sa longueur leur grosse côte médiane.

Ainsi préparé, le tabac à fumer ordinaire est haché en lanières extrêmement ténues, au moyen de cisailles mues par la vapeur ; il est ensuite torréfié sur des tables creuses en tôle, dans l'intérieur desquelles circule un courant de vapeur d'eau. Cette opération produit le frisé que ne donnerait pas la dessication à l'air libre ; le séchage se termine dans des chambres où règne une température douce.

Ce genre de tabac, connu sous le nom de caporal, est divisé, pesé, mis en paquet à l'aide d'appareils ingénieux, et s'exporte dans le monde entier. Comme qualité, au dire des étrangers eux-mêmes, il défie toute concurrence.

Les cigares sont confectionnés par les femmes, beaucoup plus habiles que les hommes dans ce genre de travail; on y emploie des feuilles de tabac de deux sortes : celles de l'intérieur et celles de robe, les dernières choisies parmi les plus belles et les plus longues. Légèrement humectées, afin d'être assouplies, les feuilles d'intérieur sont réunies par la cigarière, qui leur donne la forme voulue, les entoure d'une première feuille large, appelée la cape, et recouvre le tout de la robe, dont une extrémité est contournée et fixée au moyen d'un peu de gomme.

Le tabac à priser, formé d'un mélange de tabac de Virginie et de tabac indigènes, nécessite pour sa fabrication diverses opérations plus longues et plus délicates. Après le tirage et l'écotage, les feuilles sont mouillées, hachées, et réunies en masses de plusieurs milliers de kilogrammes dans des chambres spéciales, où elles subissent une fermentation que l'on active ou restreint à volonté. Après cinq ou six mois la fermentation est complète; on démolit les masses : le tabac, séché, et râpé au moyen de moulins à vapeur analogues à ceux dont se servent nos ménagères pour moudre le café, est en état d'être livré au commerce.

Quant au tabac de rôle, sa préparation spéciale, quand il a subi les opérations préliminaires, rappelle un peu la fabrication des cordes de chanvre.

L'Exposition du Champ-de-Mars nous montre de belles collections de tabacs à l'état de matière première ou en produits fabriqués, prêts à être livrés à la consommation. La Direction générale de France expose des spécimens de produits, récoltés dans les localités où est autorisée la culture du tabac; on y peut étudier les diverses phases de leur végétation; elle nous montre des cigares, des tabacs scaferlati ou à fumer, des tabacs à priser et en rôles de ses dix-sept manufactures, qui emploient par an trente-six millions de kilogrammes de feuilles, sur lesquels vingt-trois ou vingt-quatre millions proviennent de nos cultures indigènes. Quant à la qualité des produits, elle est généralement reconnue sans rivale quant à la valeur des tabacs admis à l'Exposition, il est impossible d'en juger, enfermés qu'ils sont dans des caisses et préservés de toute atteinte par les glaces des vitrines. L'Algérie offre une réunion complète de tabacs en manoques de sa variété indigène dite Chéli, qui fournit annuellement huit à dix mil-

lions de kilogrammes de feuilles, en partie achetées par la Régie française, et destinées par elle à la confection des cigares de 5 et de 10 centimes. Le reste est transformé dans le pays, par les doigts agiles d'ouvrières espagnoles, en cigares que leur qualité, l'excellence de leur préparation et de leur enroulement font rechercher du commerce d'exportation.

L'Angleterre expose des cigares de sa célèbre manufacture Evans et Stafford, de Leicester, et des échantillons de tabac canadien de médiocre apparence ; ceux du cap de Bonne-Espérance et de Melbourne paraissent supérieurs.

La Russie nous montre des cigarettes et des cigares, fabriqués à Tiflis, en Crimée, et en Sibérie, produits peu connus et d'ailleurs peu dignes de l'être, au dire des dégustateurs et des Russes eux-mêmes. La Prusse a dans ses vitrines des cigares de nuance jaune d'or, doux à fumer et réservés aux dames; ainsi que de formidables et noirs rouleaux de tabacs à l'usage des hommes. L'Autriche a de très beaux spécimens de tabacs transylvaniens et hongrois ; quelques-uns de ces derniers sont parfumés à l'essence de violette. L'Italie brille surtout par ses longs cigares de Messine, ses tabacs de la Calabre et de la Sicile insulaire, ses cigares et tabacs à fumer et à priser de Florence. La Turquie montre quelques échantillons des tabacs renommés de Latakieh, d'Alep et des provinces de l'Asie-Mineure. Enfin les États-Unis exposent des spécimens provenant des plantations célèbres de la Louisiane et de la Virginie, qui alimentent presque tous les marchés du monde; les tabacs du Maryland font absolument défaut.

P. Deschamps.

LES AUXILIAIRES DE LA VAPEUR

Bien que les travaux des ingénieurs et des mécaniciens aient mis la vapeur au service des petits ateliers, et leur aient permis de vivre d'une vie propre, sans se fondre dans les grandes manufactures, il est certains cas, pourtant, où l'on a dû renoncer à l'employer. Déjà, lors des expositions précédentes, les moteurs mécaniques, recevant leur impulsion de fluides étrangers, s'étaient, à cause de leur importance, imposés à l'attention générale ; mais aucun des systèmes présentés ne réunissait les conditions de bon fonctionnement et d'économie exigées de ces appareils. Cette année, les moteurs, que nous appellerons « les auxiliaires de la vapeur », reparaissent perfectionnés pour la plupart, quelques-uns même ayant fait leurs preuves. Tous cependant ont encore un grand défaut : la force qu'ils développent est trop coûteuse. Malgré la facilité d'installation, l'absence de tout danger, d'explosion et d'incendie, les moteurs électriques, à gaz ou à eau, ne sont pas assez forts pour détrôner la vapeur, si puissante dans son action, et dont le prix de revient est descendu à quelques centimes par heure et par force de cheval.

Jetons un rapide coup d'œil sur ces nouveaux systèmes, dont le principal mérite sera d'avoir permis de vivre de la vie de famille aux ouvriers de certaines industries, notamment ceux que l'on désigne par la qualification d'ouvriers chefs de métier.

Comme nous venons de le dire, le plus grand obstacle à l'adoption des moteurs électriques, sur lesquels on avait fondé tant d'espérances, c'est le coût de la force produite, cinq à dix fois plus élevé que celui de la vapeur d'eau : ainsi, un moteur à vapeur de la force d'un cheval, marchant pendant dix heures, coûtant 5 francs de combustible, — la dépense d'un engin électrique de force égale s'élèvera de 30 à 50 francs environ. Nous avons vu, tout récemment, un grand journal de province, changeant l'ancien système de vapeur pour un moteur Lenoir de première force, obligé de revenir aux anciennes machines, après une école d'un mois qui lui coûta plusieurs milliers de francs de déficit. Cette infériorité industrielle subsistera tant que les physiciens et les chimistes n'auront pas mis à la disposition du commerce des appareils produisant, à très-peu de frais, des forces sérieuses.

Tels qu'ils sont, cependant, les moteurs électriques peuvent trouver d'utiles emplois. M. Froment les emploie avec succès à la division des instruments de précision ; au Champ-de-Mars, un jeune ingénieur, M. Cazal, leur donne à conduire des machines à coudre, idée qui nous parait très heureuse, car, bien que n'exigeant pas un grand effort, le jeu des pédales de ces machines est très fatigant pour les ouvrières et peut déterminer des maladies nerveuses. Ces maladies sont occasionnées par le mouvement simultané des jambes et des bras, pendant que le corps, penché en avant, comprime la poitrine, émue par les vibrations de l'appareil.

La machine Cazal n'est autre chose qu'une simplification des moteurs électriques à mouvement direct que l'on connaît déjà. Des électro-aimants sont fixés sur un bâti de forme circulaire, à l'intérieur duquel tourne une roue ou disque, garni de lames de fer correspondant à chacun des aimants temporaires. Le passage et l'interruption du courant, provenant d'une pile de Bunsen, est réglé au moyen de commutateurs, qui lui font parcourir successivement toute la série des bobines. Le moteur Cazal se distingue des autres, en ce qu'il met en relief un fait particulier et presque paradoxal, destiné à révolutionner la construction de ce genre d'appareils. Jusqu'à présent, on avait admis comme principe absolu que toute bobine de fer, au sein de laquelle subsistent quelques traces de carbone, se transforme, à la suite d'un passage prolongé du courant, en aimant permanent et se trouve alors tout à fait hors d'usage. L'appareil Cazal ruine ce raisonnement, en substituant la fonte ordinaire au fer, pur pour la construction des bobines. Une longue expérience pourra seule démontrer quelle est la valeur de cette modification. Toujours est-il qu'après cinq mois de marche continuelle, ce moteur fonctionne aussi régulièrement que le premier jour.

Un système de machine motrice qui, dans ces dernières années, a pris une extension rapide, c'est celui dit à air chaud, dans lequel l'air est subitement échauffé et dilaté, à l'intérieur d'un cylindre, par la combustion du gaz hydrogène carboné qui l'environne. Plusieurs exposants ont construit des moteurs de ce genre, dont l'emploi n'est avantageux que pour les petites forces. On a vu ce que nous en disions plus haut. Ces moteurs occupent un emplacement restreint, leur emploi ne présente aucun danger, et ils rendent inutile tout approvisionnement de combustible. Enfin ils sont toujours prêts à fonctionner, ne consomment qu'au moment même du travail, et peuvent se conduire sans ouvrier mécanicien. Ces avantages sont balancés par la question de dépenses. Les frais s'augmentent d'autant plus que plus grande est la force demandée à l'appareil. Au delà de certaines limites assez restreintes, elle est hors de toute proportion raisonnable, et c'est ce qui s'oppose à l'emploi des moteurs à gaz.

Le plus connu de ces engins, nommé moteur Lenoir, se compose d'un cylindre muni de deux tiroirs : l'un sert à l'introduction d'un mélange inflammable, formé de quatre-vingt-quinze parties d'air pour cinq de gaz; l'autre donne issue aux produits de la combustion, déterminée par l'étincelle d'une bobine d'induction de Rumkorff. Cette étincelle ayant enflammé le mélange, une énorme dilatation résultant, de la chaleur dégagée, se produit et lance en avant le piston, auquel s'adapte une tige motrice transmettant son mouvement à la manivelle d'un arbre de couche. Le piston arrivé à l'extrémité de sa course, un jet d'eau rafraîchit extérieurement le cylindre et condense le gaz dont l'excès s'échappe par le second tiroir. Afin de régulariser et d'adoucir ce mouvement, le constructeur de ces machines fait usage d'un système particulier de tiroirs, formé de deux pièces mobiles enchevêtrées l'une dans l'autre, qui fait affluer dans le cylindre, déjà

plein d'air, des veines de gaz qui brûlent simultanément, dès leur entrée, en produisant une série d'explosions extrêmement faibles ; la force de poussée sur le piston, au lieu d'être brusque et saccadée, est donc progressive et presque continue.

Le moteur à gaz Hugon, auquel nous avons consacré un article spécial, rappelle les dispositions principales de la machine Lenoir, mais il supprime la bobine d'induction, et se sert, pour enflammer son mélange, d'un simple jet de gaz, projeté dans le cylindre au moment de l'introduction de l'hydrogène. La condensation, au lieu d'être déterminée par le refroidissement extérieur du cylindre, est produite par une injection d'eau froide à l'extérieur. Le développement subit de chaleur, qui résulte de la combinaison de l'oxygène et de l'hydrogène, vaporise quelques particules de cette eau, restées dans le cylindre après chaque coup de piston ; la force expansive de la vapeur ainsi produite s'ajoute à celle de l'air dilaté, et permet par conséquent de réduire la dépense de gaz.

Dans la section prussienne, MM. Ato et Langen présentent une machine, mise en activité par la dilatation de l'air, au moyen de la combustion de l'hydrogène. Très-élégant de forme, cet appareil se rapproche des deux engins précédents, mais offre ceci de particulier : c'est que la tige du piston, au lieu de s'articuler à une manivelle qui transforme son mouvement rectiligne en mouvement circulaire, est denté et s'engrène sur une roue pareille fixée à l'arbre de couche. Son mouvement vertical fait par conséquent mouvoir l'arbre porteur de volants et de poulies de transmission. Cette disposition supprime une partie du frottement et procure un bénéfice de force qui se traduit par une réduction de dépense.

Les moteurs français précédents nous sont donnés comme dépensant, par heure et par force de cheval, 2,400 à 2,600 litres de gaz, soit au prix de trente centimes par mètre cube, et pour une journée de dix heures de travail, une somme de huit à dix francs, c'est-à-dire dix fois environ ce qu'exigerait une machine à vapeur de force égale. Du reste, les constructeurs de ces appareils ne présentent pas leurs machines comme devant remplacer les moteurs à vapeur, mais comme des auxiliaires d'un emploi avantageux dans les ateliers qui n'exigent pas une force supérieure à celle de trois chevaux.

Quant au moteur Ato et Langen, ces constructeurs affirment que sa consommation de gaz est inférieure à un mètre cube par heure et par force de cheval ; s'il en est ainsi, elle mérite d'être sérieusement expérimentée par les industriels.

L'air que nous respirons, et qui contribue à la mise en activité des moteurs à gaz, peut seul, étant chauffé par un foyer extérieur, fournir une force directe. Le moteur qu'expose M. Laubereau, au Champ-de-Mars et à Billancourt, met en jeu des pompes à force centrifuge ; il est destiné, par son inventeur, aux petites industries, aux ateliers en chambre, à la navigation de plaisance et aux usages domestiques. Ce moteur emprunte sa force à l'échauffement et au refroidissement successif d'une même masse d'air : sa marche est tout à fait analogue à celle des machines à vapeur, dites à simple effet, c'est-à-dire que le piston, poussé de bas en haut par la dilatation de l'air, retombe par l'effet du vide partiel que produit son refroidissement. Cet appareil a l'avantage d'être facilement mis en activité, d'être moins coûteux que les moteurs à gaz, et de ne présenter aucun danger d'explosion. — En outre, il peut s'installer sans qu'il soit besoin de l'autorisation préalable, nécessaire pour toute autre espèce de machine à vapeur ou à gaz. Il nous parait enfin devoir rendre de véritables services à l'économie domestique, qui, jusqu'à présent, n'a eu à sa disposition aucune machine inoffensive et d'un emploi facile à populariser.

PAUL LAURENCIN.

COURRIER DE L'EXPOSITION

.˙. Si l'Exposition ne se désorganise pas, elle se détraque, tout au moins, et nous n'en voulons pour preuve que la révolution qui vient de balayer l'asphalte du grand promenoir. Les chaises, les fauteuils, les siéges de toute espèce ont disparu devant la tourmente, et quelques tables dégarnies, debout encore devant les cafés, rappellent le temps passé, — comme les ruines d'un empire en racontent la splendeur.

Et c'est au moment de la canicule, quand une chaleur torride pèse sur nous, qu'un implacable arrêt nous supprime le grand air et nous pousse dans les salles échauffées ! Une voix cruelle terrifie le promeneur qui veut s'attarder sous la marquise du Palais de tôle, et crie à ce nouvel Ashavérus : MARCHE ! TU NE T'ASSEOIRAS PAS !

Nous avons, il y a quelque temps, raconté le procès pendant entre la Commission impériale et M. Bernard, concessionnaire du droit de placer des chaises dans toute l'étendue du Champ-de-Mars. Après des fortunes diverses, c'est-à-dire nombre d'attermoiements, ce procès a été jugé en faveur du concessionnaire. Il a gagné deux fois, en appel et en première instance, et la Commission a su qu'il y avait des juges à Berlin.

Elle n'est donc pas infaillible ! — En conscience, on ne respecte plus rien, et il faut croire qu'il y a quelque chose à reprendre dans la meilleure des Commissions possibles.

Il est certain que, quand on vend un premier privilège, il ne faut pas en vendre un second empiétant sur le premier. Cela est élémentaire. Mais si M. Bernard avait seul le droit de placer des chaises sur le promenoir couvert, comment a-t-il fallu cinq mois pour que ce droit lui fût reconnu ?

Il l'a été enfin, — et après des pourparlers sur lesquels nous reviendrons, M. Bernard a provoqué l'enlèvement immédiat des siéges qui l'offusquaient et qui blessaient ses intérêts.

Les cafetiers, refoulés jusqu'à leurs frontières, ont appris au public cette étrange nouvelle par de petites affiches, écrites en langues diverses, et qui disent à peu près ceci :

« Nos siéges ayant été enlevés par autorité de justice, nous demandons pardon à nos clients de ne pouvoir les servir au dehors comme nous le faisions autrefois. »

C'est court et précis — mystérieux et amer. En général on s'étonne d'une mesure aussi sévère ; on blâme le caractère peu conciliant de M. Bernard, contre lequel la Commission et les restaurateurs semblent se coaliser. On accuserait volontiers son exigence et sa rapacité, — et personne ne songe à dire à la Commission, qui a donné si peu d'exemples de désintéressement :

Juste retour, Messieurs, des choses d'ici-bas.

Ce qui nous étonne, c'est de voir juger la question contre le concessionnaire, par des journaux, qui savent aussi bien que nous à qui la première faute doit s'imputer.

Raisonnons un peu :

M. Bernard juge que vingt personnes au minimum occupent, à tour de rôle, pendant une journée, chaque chaise établie sous la marquise, et il demande aux cafés-restaurants 2 fr. par jour et par chaise, représentant le prix de cette location au tarif autorisé de dix centimes.

Personne ne discutera le chiffre de vingt personnes : en quoi donc la prétention de M. Bernard est-elle déraisonnable ?

— Mais, dit-on, il gagnerait trop d'argent ; il ferait ses frais en deux jours.

Cela vous regarde-t-il ? Si M. Bernard gagne un million sur son adjudication, c'est son affaire ; — il est probable qu'il n'a pas acheté son privilège pour y perdre. — La Commission impériale n'avait qu'à le lui vendre plus cher.

Et les cinq mois qui se sont écoulés, ces cinq mois pendant

lesquels des millions de voyageurs se sont reposés sur des chaises étrangères, au détriment de M. Bernard, les comptez-vous pour rien ? Qui fixera les dommages-intérêts qu'on lui doit ? Nous ne savons si l'arrêt décide la question, mais en tout état de cause, ils doivent se calculer sur le déficit de recettes à évaluer, — et non sur le prix du privilège, — qu'on met trop en avant, et qui ne fait rien à la question.

Arrêtons-nous là. Faisons abstraction des questions personnelles et des choses d'intérêt : Considérons simplement l'Exposition en souffrance, telle que nous la font une étourderie d'écoliers, une impardonnable incurie. — Voilà nos visiteurs obligés de s'enfermer dans des cabarets nauséabonds ou de se reposer en plein soleil.

Croyez-moi ; rougissons un peu de faire une pareille figure aux yeux des étrangers.—Si vous avez fait une faute, payez-là, mais faites cesser ce scandale. Il faut tâcher de sauver ce qui peut nous rester de notre antique réputation de politesse, de convenance et de probité.

.˙. Cette trente-unième livraison de L'ALBUM DE L'EXPOSITION ILLUSTRÉE est l'avant-dernière que recevront nos lecteurs. Nous sommes arrivés au terme d'un volume qui restera le seul, et qui n'en sera pas moins le recueil le plus complet de documents sincères, publiés sur l'Exposition internationale.

Assurément, nous trouverions au Champ-de-Mars, non pas seulement la matière d'un autre volume, mais de dix volumes, s'il le fallait. En nous arrêtant avant le temps, nous cédons à un sentiment naturel et à des difficultés matérielles, que nous comptons développer dans les adieux que nous adresserons prochainement à nos lecteurs.

Ceci, avant tout, a été un livre de bonne foi. Nous en appelons à nos lecteurs, à nos amis et à nos ennemis, et nous demandons si personne a pu nous accuser d'une injustice, d'un parti pris, d'une réclame ou d'une faiblesse.

Ce point jugé, nous aborderons franchement, dans notre dernière livraison, l'épilogue qui doit compléter cet ouvrage.

GABRIEL RICHARD.

CONCLUSION

Nous voici arrivés à la fin de notre tâche.

Bientôt, de ce qu'on appelle l'*Exposition universelle* de 1867, il ne restera que le souvenir, et les diverses appréciations qui en ont été faites.

Nous avons rendu ici justice au côté matériel de cette œuvre unique au monde. Mais nous n'avons pas parlé de son côté moral, du sens qui s'en dégagera lorsque tout sera terminé.

Les peuples sont tous venus se révéler les uns aux autres : — Les industriels, les artistes, les artisans surtout ont fait assaut de talent, et quelques-uns de génie : tout a été beau, tout a été grand. Eh bien ! malgré cet aveu que nous nous plaisons à faire, nous sommes obligés d'ajouter que cette immense collaboration de l'humanité, au lieu de porter les fruits qu'on était en droit d'en attendre, aura plutôt contribué au mal qu'au bien.

A qui la faute ?

Nous n'hésitons pas à le dire, — à la Commission impériale.

En livrant ce vaste champ, qui devait être uniquement consacré au génie créateur, à tous les appétits de mercantilisme, elle a amoindri la France aux yeux du monde entier.

D'un palais essentiellement national, où notre patrie devait offrir à l'univers une hospitalité, dont la grandeur eût été à la hauteur de son caractère, elle a fait une gargotte, où tout ce qu'il y a d'exploiteur est venu, moyennant redevance, spéculer d'une manière honteuse sur le visiteur.

L'impudence de ces gens-là a dépassé tout ce que l'imagination peut rêver.

Ils ont fait appel à tous les appétits de la bête.

Elle a écrasé le côté grand par le côté louche. Sans doute, il fallait des buvettes ; mais la Commission devait les établir elle-même, et alors elle n'en eût pas mis partout.

Quant aux restaurants, il s'en fût élevé dans les environs, et en délivrant des contremarques, comme au théâtre, le public eût éu prendre ses repas où il voulait ; tout le monde y eût gagné, même les marchands de victuailles. Disons-le hautement, l'Exposition n'a été, pour une foule de gens, qu'un prétexte à mangeaille.

Nous en avons vu, qui se vantaient d'avoir bu et mangé dans toutes les boutiques du Champ-de-Mars, d'y être allé quatre fois, cinq fois, dix fois, et de n'avoir pas même examiné les produits exposés.

Nous ne parlerons pas de l'immoralité de ces concessions au photographe, au loueur de chaises, à ce vestiaire platonique, où personne ne dépose rien, aux latrines, à l'éditeur ! — Pouah !

Les procès scandaleux ne sont pas encore terminés. A la fin de tout cela, la déconsidération n'aura même pas sauvé de la ruine, car les faillites commencent déjà.

Triste effet d'une époque et d'un pays où l'on ne croit qu'à un seul dieu : L'OR !

Parlerons-nous de ce prix d'entrée fixé, pour une œuvre qui devrait être essentiellement démocratique, prix inabordable pour celui qu'elle intéresse principalement : pour l'artisan.

Il fallait au moins lui laisser l'entrée gratuite du dimanche. Mais non ! Des marchands ont dirigé cette affaire, — et le marchand est toujours marchand : — si l'on avait osé, on aurait augmenté la rétribution lors des visites souveraines.

Tout cela est jugé aujourd'hui et était facile à prévoir, puisqu'on avait concédé l'entreprise à une compagnie. Or, qui ne le sait : Ce que la commandite touche, elle le salit. — En prenant la question de plus haut, nous exprimerons notre regret de n'avoir pas vu faire mention seulement des noms des vrais créateurs de toutes ces splendeurs, de ceux qui ont inventé, innové, perfectionné, travaillé.

Qu'un fabricant de meubles, par exemple, au nom de la patente et du loyer qu'il paie, ait le droit de placer son étiquette sur ce qu'il expose, soit ! Mais lorsqu'on vient me faire admirer l'élégance, la richesse de la forme et de l'ornementation de ses produits, j'ai le droit de demander le nom du véritable auteur, et vous avez le devoir de me répondre : Gagnez la fortune, bien ; mais laissez au moins l'honneur artistique à l'ouvrier créateur.

Aristocratie ; — et injustice.

Arrivons aux récompenses :

Nous sommes persuadés que la plus stricte équité a été apportée dans leur distribution.

Voyez ce que le système a produit : Des plaintes, des réclamations, des récriminations. Nous avons causé avec des industriels, qui nous disaient, avec une certaine raison :

— A la dernière exposition, nous avons eu une médaille d'argent. Si nous n'avons cette fois qu'une pareille médaille, le public dira que nous n'avons fait aucun progrès. Si c'est une médaille de bronze, il s'écriera que nous sommes en décadence.

Envie, haine, mécontentement ; — Emulation, non.

Les récompenses officielles ne valent rien. Laissez le public juger; il ne se trompe pas, lui. Il ira bien tout seul trouver le beau, le bon, ou le bon marché : le vrai lauréat sera celui qui fera le plus d'affaires.

Gardez les grandes récompenses nationales, — les décorations, — pour ces nobles caractères qui vouent leur existence à la découverte d'une grande chose dont l'humanité ou le pays profitent.

Sur ce, adieu, lecteurs.

EDOUARD SIEBECKER.

L'ALBUM DE L'EXPOSITION ILLUSTRÉE
A SES LECTEURS

Il y a toujours un ennui, sinon une tristesse, dans une séparation, — alors même qu'on abandonne des compagnons de route peu connus, — si, pendant les étapes parcourues, on a pu se trouver avec eux en communauté d'opinions ou d'idées.

Voilà pourquoi cet adieu nous coûte un peu à écrire, — d'autant que nous espérions voyager plus longtemps, et que cette publication avait été l'objet d'une bienveillance dont des preuves sérieuses nous ont été données.

Le lecteur et l'auteur d'un ouvrage vivent, en effet, dans un ordre d'idées sympathiques, et l'on disait avec raison qu'un journal était surtout inspiré par ses abonnés.

Il y a là une influence naturelle, qu'on peut trouver bizarre, mais qu'il ne faut pas renoncer à expliquer. Qu'arrive-t-il ordinairement, lorsque la publicité appelle la foule autour d'une œuvre nouvelle? La curiosité et le bon marché aidant, il n'est guère de premier numéro de journal qui ne se vende à quelques milliers d'exemplaires. Puis un triage naturel s'opère, une élimination se fait peu à peu: les gens choqués par les allures de la feuille s'éloignent d'abord, puis les indifférents, puis les tièdes, — et, à moins qu'on ne renouvelle sans cesse autour du barreau littéraire le bruit de la réclame ou de l'annonce, on finit par se trouver en face d'un bataillon sacré, — composé d'amis plutôt que d'abonnés.

Il faut le dire; nous avons un peu dédaigné les procédés à la mode, nous avons voulu prendre notre place loyalement et sans surprise; il nous semblait qu'avec des convictions généreuses et hardies, des moyens d'action suffisants, un état-major d'artistes, où l'on comptait des noms aimés et estimés, nous devions arriver au succès, sans avoir recours au charlatanisme. Cette idée était jeune.

Le mal n'est pas bien grand, la leçon n'est pas bien dure. Il est certain qu'en publiant l'Album, nous faisions surtout un livre, et nous envisagions de sang-froid l'époque où il faudrait le fermer. Cette époque est devancée, mais si nos lecteurs ont suivi avec nous la marche de l'Exposition au point de vue matériel et moral, ils ne s'en étonneront pas.

L'Exposition de 1867 est une grande et belle chose, un magnifique essai, une idée splendide, — frappée au cœur par des erreurs de détail et d'organisation qui l'ont absolument compromise.

Ce n'est pas l'heure des récriminations, et nos convictions ont été exprimées trop franchement, pour qu'il soit besoin d'y revenir, — mais nous sommes obligés de prendre la question d'un peu haut pour l'édification de tous.

Dès que cette aurore artistique et industrielle se leva sur Paris, nous fûmes entourés d'un cercle d'artistes, écrivains et dessinateurs, qui nous pressèrent de fonder un journal, dont les conditions de réussite paraissaient assurées. Chacun, en effet, apportait sa pierre à l'édifice avec un désintéressement complet, et ne demandait d'hypothèque que sur l'avenir et le succès. C'est sur les mêmes bases que les travaux matériels, utiles à notre publication, furent distribués, et jamais association ne fonctionna d'une manière plus libérale.

Nos débuts furent heureux. Tous les jours de nouveaux artistes s'enrôlaient sous nos drapeaux, acceptaient nos conventions, et par leur nombre et leur talent, nous mettaient à même d'écrire un ouvrage à mille facettes, nécessaire pour donner une idée du mouvement complexe dont le Champ-de-Mars a réuni les éléments. C'est en nous effaçant derrière eux, en laissant le champ libre à leur originalité, à leur personnalité, que nous devions faire de ce livre un panorama brillant, qui devait embrasser l'Exposition tout entière et la montrer sous tous ses aspects.

Cette ardeur ne tarda pas à se calmer.

Nos premiers pas se heurtèrent contre de singulières désillusions. On ne craignit pas de nous affirmer que l'Exposition internationale de 1867 était une affaire particulière, et qu'en dehors d'un caractère public, « à peu près platonique, » qu'on voulait bien lui laisser, — c'était une spéculation commerciale, un marché de privilèges, une affaire de négoce et de commandite, intéressant des bailleurs de fonds, dont le devoir était d'en tirer le plus grand bénéfice.

Cela nous parut si étrange, si incroyable, que nous remontâmes jusqu'aux directeurs de l'entreprise. C'est avec une extrême politesse qu'ils nous déclarèrent qu'ils n'avaient rien à nous dire...

Des procès, plus ou moins scandaleux, étaient pendants. La Commission impériale elle-même n'était pas fixée sur l'étendue de ses pouvoirs et attendait que la question fût décidée. En attendant, il fallait s'abstenir.

De ces hautes régions nous descendîmes aux concessionnaires. Ils n'étaient pas méchants, mais leur mutisme était absolu; ils ne voyaient qu'un mot dans les solennités qui se préparaient : la question d'argent ; quelque chose d'acheté à revendre le plus cher possible. Rien au-delà.

On avait, il est vrai, la ressource des tribunaux ; ils pouvaient réprimer l'épouvantable tyrannie que le privilège faisait peser sur l'art et sur l'industrie. Ils ont, en effet, décidé, contre les concessionnaires, presque toutes les questions qui leur ont été soumises. —Mais on sait les lenteurs des procédures, et nous ne pouvions songer à combattre, par cette voie, des exigences sans cesse renaissantes, qui empruntaient cent détours et cent déguisements pour se reproduire sous toutes les formes.

Nous élevâmes alors la voix, dans l'espoir qu'elle serait entendue, et qu'on ferait place nette de ces obstacles. Nous demandâmes si l'Exposition internationale, cette fête toute française, était affermée exclusivement à un éditeur et à un photographe.

Pour toute réponse, on arrêtait nos dessinateurs qui prenaient des croquis au Champ-de-Mars; —on saisissait les plans du Palais et du Parc ; — on lançait des assignations aux journaux qui publiaient des documents officiels, — on employait, à l'égard des gens peureux, des procédés d'intimidation. Cela ne serait pas croyable, si les grands journaux et la presse tout entière n'avaient attesté ces scandales.

Que fallait-il donc faire au début?

— Se soumettre, disaient les esprits timorés, transiger, et par des politesses, appuyées de subventions, obtenir des « permissions » des maisons privilégiées.

C'est ce qu'ont fait quelques éditeurs et certains journaux illustrés, qui préféraient l'entente cordiale à la lutte. On consentit à tolérer quelques infractions, mais sous toutes réserves, et avec une bienveillance toute souveraine.

A cette époque fut émise sérieusement, devant nous, la prétention de faire deux catégories des journaux illustrés ; les anciens, auxquels on accorderait quelques droits; les nouveaux auxquels on n'en accorderait aucuns, — à moins... à moins de cas exceptionnels.

Eh bien ! voilà la pierre d'achoppement contre laquelle nous sommes venus nous briser. Nous n'avons voulu admettre, sous aucun prétexte, l'existence d'un privilège immoral, abusif, contraire aux notions les plus élémentaires du droit, et dont le bon sens public n'a d'ailleurs fait justice.

Pendant qu'on s'emparait des carnets de nos artistes, on venait ouvrir dans nos bureaux de vastes cartons, pour nous offrir des photographies officielles. Nul ne devait voir autrement ni mieux que le concessionnaire privilégié. La photographie ne souffrait pas de concurrence ; c'était à prendre ou à laisser.

En vérité, devant ces faits incroyables, on se demande quel vertige a pu égarer l'esprit des gens, et comment on a pu être conduit, de chute en chute, à pareilles énormités.

Si de cet absolutisme encore, une œuvre quelconque était sortie ! Mais nous en appelons aux artistes et à tous les gens de bonne foi. Qu'ils regardent et qu'ils répondent...

Un journal d'images n'est pas un livre; des légendes et des rapports ne sont pas un texte. Que y euvent faire deux ou trois écrivains de bonne volonté, là où vingt plumes suffiraient à peine? Peuvent-ils réunir les diverses aptitudes nécessaires à un travail aussi varié? Ont-ils un talent assez souple pour se ployer à tous les sujets? Sauront-ils chanter dignement les louanges de tous les industriels qui paient leur gloire? — C'est douteux.

Que restera-t-il donc de l'Exposition de 1867, si nous négligeons quelques bons articles de revues et de journaux quotidiens? RIEN.

Ainsi, ne faisant rien, les impuissants ont voulu nuire à ceux qui s'avançaient dans leur route. Impotents, ils ont arrêté ceux qui voulaient marcher, et redoutant toute comparaison, toute rivalité, ils ont fait des entraves des autres la première, l'unique condition de leur succès.

Nous en parlons avec moins d'amertume qu'on ne pourrait le supposer. La chose est finie aujourd'hui; nous faisons de l'histoire, et nous devions ces confidences à nos amis. Devant ces embarras, une partie de nos artistes ont déserté; il ne faut pas leur en vouloir : ils avaient besoin de liberté et de coudées franches. Les sergents de ville, penchés sur leurs épaules, les troublaient et les gênaient pour dessiner. Après ces défections, et, sous ce régime bizarre, il n'a pas fallu aller loin pour se heurter à d'autres déceptions.

Le fameux procès des catalogues a fait connaître l'exploitation violente de l'annonce, appliquée au troupeau des exposants. Ils nous sont arrivés à Paris, tondus d'avance, et tremblants de retomber dans le guêpier où les avaient poussés des courtiers avides.

Ils se sont renfermés dans l'Exposition comme dans une forteresse, pour s'abriter contre tout nouvel impôt. Le journal, pour eux, était l'ennemi. Ce n'était pas de la réserve, mais de l'antagonisme.

Au lieu d'obtenir des renseignements auprès des industriels, on les trouvait muets et prévenus. Leur silence gardait leur bourse. L'exposant se croyait une proie offerte à la voracité parisienne; il se tenait en expectative. Et quelques-uns de nos collaborateurs ont dû faire le siège de certaines industries pour leur arracher leurs secrets.

C'est ainsi — ô justice distributive! — que les uns paient pour les autres, quelle que soit la différence des convictions et des façons d'agir.

Il nous sera permis, du moins, d'affirmer la ligne honorable que nous avons suivie, et nous ne craignons pas que personne proteste contre nos assertions. Notre critique a été absolument désintéressée, et quelques écrivains se sont même éloignés de nous, en nous trouvant un peu sévères sur les questions de camaraderie. Nous ne saurions le regretter.

A ces causes d'insuccès, il faut bien en ajouter une autre, et nous le faisons franchement.

Par suite de notre organisation en société, nous avons dû essayer des procédés de dessin et de gravure, exécutés par nos adhérents. Ils n'ont pas toujours été heureux, et quoique l'*Album* ait publié des planches réussies, il n'en est pas moins vrai que les illustrations portent un caractère de recherche et d'essai qui a mécontenté la plupart de ses lecteurs.

De tous ces motifs est résultée une décadence naturelle, qui s'est augmentée par l'indifférence relative qu'inspire aujourd'hui l'Exposition, et par la transformation lente qu'elle a subie.

D'autres on l'ont dit : cette fête de l'intelligence, lancée dans une mauvaise voie, est devenue une fête toute matérielle. Les cafés et les restaurants ont tué l'art et l'industrie; la septième galerie a étouffé les autres.

C'est quand ce fait brutal a éclaté; — c'est quand on a été convaincu de cette métamorphose, que le découragement s'est emparé des plus enthousiastes et que le dégoût a paralysé leur plume et leur crayon. Pour rester le vrai journal de l'Exposition, il fallait devenir le journal des cabarets et des cocottes. La question d'art, depuis longtemps en péril, disparaissait peu à peu sous une marée montante de bière double.

Voilà pourquoi nous nous arrêtons aujourd'hui. Nous ne réclamons pas; nous constatons simplement un fait. Cette Exposition, — que nous avons tant aimée, — a paralysé toutes les industries intelligentes, a travesti le plus magnifique musée que la main de l'homme ait jamais élevé, en un marché grandiose, — marché de mangeaille et d'amour.

Nous pouvons donc clore son histoire.

Il nous faut remercier les lecteurs qui nous ont suivi jusqu'au bout et les excellents cœurs qui nous ont aidé à accomplir notre tâche, et qui ont supporté avec nous la chaleur de la journée.

L'*Album*, dans aucun cas, ne pouvait avorter, et tel qu'il est, il reste certainement le recueil le plus loyal qui ait été publié sur l'Exposition de 1867, sur ses allures, sur sa physionomie, et sur les innovations qu'elle a vulgarisées.

Il est peu de matières que nous n'ayons abordées. Une histoire de détails était impossible. Le chiffre effrayant de quarante mille exposants fait reculer l'imagination la plus courageuse. En consacrant une page à chacun d'eux, — et plusieurs en méritent davantage, — il faudrait cent volumes pour les passer en revue.

Du reste, l'histoire de l'Exposition n'est pas celle des exposants. Nous l'avons prise à son début, et nous l'avons suivie pas à pas, dans ses succès comme dans ses défaillances. Si nous nous sommes permis des malices ou des critiques un peu vives, elles étaient autorisées, — et bien au-delà, — par les faits dont nous nous occupions.

Pendant un temps, avec deux ou trois journaux d'une franchise irrécusable, nous avons été les seuls à protester contre certaines erreurs. Notre voix s'élevait à peu près dans le désert. Depuis, nous avons vu arriver à nous la Presse tout entière, sauf peut-être celle dont le devoir est de se montrer satisfaite.

Nous ne redoutons pas de tomber et de finir ainsi. Faut-il rougir d'avouer que nos espérances ont été trompées, et que l'avenir sur lequel comptaient nos artistes se trouve insolvable? Ce n'est pas la peine. Les uns y sont de leur travail, les autres de leur argent; voilà tout.

Mais de ces sacrifices, de ces tentatives, il restera un livre — un livre qui ne devra rien à personne, — ses auteurs exceptés. La plupart des engagements de l'ALBUM sont remplis. Ceux qui se prolongeraient au delà de cette livraison seront libérés; toute satisfaction sera donnée à nos abonnés. Notre administration prend à cet égard une initiative immédiate. Si quelque oubli se commet, nous les prions de nous adresser une réclamation qui sera de suite accueillie.

Nous ne voulons devoir à nos lecteurs que de la reconnaissance. Peut-être un jour rentrerons-nous dans la lice dans des conditions plus favorables. Ils retrouveront alors autour de nous les artistes et les écrivains qui nous ont suivis jusqu'au bout de la carrière.

L'Exposition, selon nous, a dit son dernier mot. C'est à présent un lieu de plaisance, — comme le bois de Boulogne, Mabille et Cremorne, à l'usage des étrangers — et même des Parisiens. Qu'y faire désormais? Que pouvons-nous y apprendre? Elle meurt de langueur, au bruit des valses allemandes et des roulades des cafés-concerts.

Il en restera, sans doute, une encyclopédie industrielle longue, lourde et monotone, à l'usage des gens sérieux et spéciaux. Mais l'Exposition elle-même, l'Exposition vivante, où la trouvera-t-on?

Dans l'*Album* que nous fermons aujourd'hui, — dans l'*Album* seulement. Quand on demandera, non pas seulement sa photographie, mais son esprit, son accent, sa vie, on la retrouvera, palpitante de vérité, dans les collections de notre journal.

Et maintenant, l'*Album* s'arrête. Oublions les orages qui l'ont assailli, les revers, les procès, et les contrariétés qui ont traversé sa courte existence. Ne songeons qu'aux sympathies qu'il a ralliées, aux artistes qu'il a réunis, et qu'il expire comme le Sage :

Rien ne trouble sa fin ; c'est le soir d'un beau jour.

GABRIEL RICHARD.

DERNIÈRE PROMENADE AU CHAMP-DE-MARS

On m'a dit — au dernier instant — que l'*Album* me gardait une page blanche, et notre directeur, au moment d'abdiquer, m'a prié de prendre congé de l'Exposition internationale. Je prétends donc y conduire encore une fois nos lecteurs, si du moins ils s'y prêtent, et s'ils n'éprouvent pas trop d'ennui à m'accompagner. Je ne compte pas du reste m'attendrir sur des ruines prochaines, et je crois que la situation n'est pas tellement désespérée, qu'on ne puisse mêler un sourire à notre adieu.

J'ai donc fait le voyage de Grenelle dans une de ces pataches qui circulent du boulevard Bonne-Nouvelle au boulevard des Italiens, et qui assourdissent les passants par leurs vociférations : « L'Exposition, Messieurs, voilà l'Exposition! » Cette patache est-elle une épigramme?

Peut-être. Plus triste et moins confortable que les omnibus, elle ne craint pas de réclamer 75 centimes pour le trajet de la Madeleine à la porte Rapp. J'ai cédé de bon cœur à cette exploitation, car à l'horizon s'élevaient les bâtiments de la Commission impériale.

Il était tard. Le palais de fer avait clos ses portes, et ses jardins seuls étaient ouverts aux promeneurs nocturnes. Dans les allées immenses, des groupes s'égaraient, écoutant sans doute cette musique des âmes qu'un de nos amis a si bien décrite; — et ces visions fugitives me faisaient regretter d'être seul.

Je m'assis sur un banc gratuit, — ils sont rares, — abrité par un massif propre à protéger un rêveur contre les importuns. Des accords vagues, échappés à l'orchestre de Bilse ou aux fauvettes des concerts allemands, arrivaient jusqu'à moi et berçaient ma somnolence. Un bourdonnement sourd paraissait s'échapper de l'immense édifice; c'était comme un murmure formidable, composé de mille bruits indécis, des craquements imperceptibles qui sont la voix des choses. Sur cette basse étrange couraient des mélodies singulières, qui se traduisaient en paroles d'abord confuses, puis plus précises, pour peu qu'on voulût les aider d'un peu d'imagination. Et voilà ce que j'entendis :

— Allons, mes frères, disait un chœur antique, formé de maîtres d'hôtel, voici l'instant du repos. Que le tournebroche se taise et que la casserolle soit muette. Le beurre a chanté depuis ce matin : Silence! c'est l'heure de la digestion et de l'oreiller.

LES BICHES. Non, c'est l'heure de la promenade et du mystère. Accrochons nos robes aux tables des buvettes; étalons nos chignons superbes sous le gaz resplendissant. Les étrangers nous regardent : c'est l'heure de la bottine et du coup de pied.

LE PHARE ANGLAIS. *God bless me!* Je me lasse à la fin de contempler ces turpitudes. La lumière électrique n'a pas été faite pour éclairer des scènes galantes. Je serais bien fâché d'envoyer un seul rayon sous ces ombrages immoraux. Contentons-nous d'illuminer les hauteurs voisines, et fermons les yeux sur ce qui se passe à nos pieds.

LE PHARE FRANÇAIS. Mon cher, d'où vous vient cette pudeur intempestive? Avec votre lumière virginale, pure comme l'innocence et bêtement immobile, vous avez un air collet-monté qui ne sied pas à un monument. Voyez ma philosophie. Je tourne tranquillement au milieu du tumulte; mes grands rayons rouges vont circulairement, comme une vaste roue horizontale, et je demeure impassible au tumulte d'en bas. Allez, pour si peu, il ne faut pas mépriser les hommes.

LE PETIT PHARE ÉLECTRIQUE TOURNANT : Sans doute, il ne faut pas les mépriser; il faut même vivre et rire avec eux. Vous êtes là, plantés tous deux, comme des géants moroses. Moi, je vis dans les régions moyennes et je m'amuse! Si vous saviez mes espiègleries! Quand un couple d'amoureux traverse une allée obscure, je prends mon temps, et v'lan! je l'inonde de lumière... Et c'est toujours au moment d'un baiser.

LA CHAPELLE ÉVANGÉLIQUE. *Schocking!* Je ne comprends pas que des conversations semblables soient tolérées dans un lieu public. Je n'ai pourtant pas économisé les petits livres. Avec quelle habileté je séduis mes lecteurs! Avez-vous remarqué mes petites malices? — Je vais vous raconter une bonne farce, dis-je... Les polissons s'arrêtent aussitôt. Et sans désemparer, je les convertis. — Voulez-vous des bibles?

LE PETIT PHARE. Merci, une autre fois. Écoutez donc un peu ce tumulte : Que veulent dire ces blanches ombres qui voltigent autour du Théâtre-International? Ma parole d'honneur! ce sont des willis.

LES WILLIS. Tournons, mes sœurs, tournons autour de cette salle éphémère. Notre engagement n'a duré qu'un jour. Nous avons paru dans un soir de fête, comme un éclair, comme un rêve. Et nous avons disparu comme les neiges d'antan! Quelle excellente galette on fabriquait pourtant en face du Théâtre!

UN GARDIEN, *sortant du Palais, à ses camarades*. Messieurs, je vous requiers. Il y a un vacarme extraordinaire dans le quartier de Suède.

2º GARDIEN. Impossible; on a fait évacuer.

3º GARDIEN, *survenant*. Pardonnez-moi; les poupées finlandaises sont en révolution. Il y a eu un soufflet reçu. Main forte!

Je me précipite sur les pas de ces messieurs, qui, dans leur surprise, me laissent pénétrer à leur suite dans le Palais. Les mannequins du Nord sont en effet fort émus; ils se réunissent par groupes et discutent avec animation. Les gardiens les considèrent avec effarement.

LA FANEUSE. Mesdames, ce n'est pas permis. Je suis une honnête fille, vous le savez. J'ai consenti à laisser mouler ma jambe, mon visage et mon buste, mais ce n'est pas pour voir un insolent abuser de ma patience.

LE FIANCÉ. Je voudrais bien savoir pourquoi vous m'avez soufflété. Osez-vous m'accuser de cette inconvenance? Dorothée est là pour dire si j'ai cessé de la demander en mariage un seul instant.

LA FANEUSE. Enfin, il faut bien que ce soit quelqu'un.

LE FIANCÉ. Ce sera qui vous voudrez, mais je trouve bien étrange que vous vous en preniez à moi. S'il vous est arrivé un accident, vous l'avez cherché; quand on veut vivre en paix, on ne prend pas d'allures. Voyez Christine : depuis six mois qu'elle effeuille sa marguerite, a-t-elle seulement levé les yeux?

LA FANEUSE. Christine! Une bégueule; je vous engage à en parler. C'est donc pour cela qu'elle a l'épaule à peu près fendue. Elle n'est pas plus à l'abri que nous autres; seulement, elle ne dit rien.

CHRISTINE, *indignée*. Peut-on mentir à ce point!

LA FANEUSE. Taisez-vous, petite sotte. Si vous pleurez, vous allez déteindre. Je ne suis pas méchante, mais s'il m'arrive quelque chose, je ne veux pas qu'on dise que je l'ai fait exprès.

LA JEUNE FILLE A SA TOILETTE. Brigitte a raison. On ne peut pas me reprocher d'être effrontée, moi; je regarde toujours mes bottines, et Catinka me coiffe du matin au soir. Eh bien! j'ai couru de grands dangers.

TOUS. Quoi donc?

LA JEUNE FILLE. Oh! des extravagances! Ces Anglais n'ont peur de rien. Enfin, mesdames, pour tout vous dire, un vieux Monsieur a voulu m'acheter...

LE FIANCÉ. Pour le bon motif, au moins?

Un cri subit interrompt la conversation. Un gardien maladroit est sorti de l'ombre, et Christine, effrayée, l'a dénoncé. Les poupées ne bougent plus; nous nous regardons tous. Je veux m'approcher de la moissonneuse, mais ou me met à la porte. Le temps est pur...

UN MONSIEUR, *qui passe*. Quelle adorable fraîcheur, Cécile! Comme ces parfums rustiques reposent de la chaleur et

des fatigues du jour! Tout contribue au charme de cette soirée. Quelle ivresse et quelle poésie!

CÉCILE, *pensive.* Oui, mon ami. (*Après un silence, d'une voix très douce.*) C'est tout ce que tu paies?

LE MONSIEUR. Allons au café concert.

LA DAME DE DROITE, *sur l'estrade, au café-concert.* Ce n'est pas drôle pourtant de se ballader comme ça dix heures par jour. Ah! si ce n'était pour Alfred qui veut qu'une femme travaille!... Quel sacré corsage maman m'a fait là!

LA VOISINE. Pas de monde.

LA DAME DE DROITE. Des Anglais, des marins, des rats. Ils n'enverraient pas seulement un bouquet de vingt sous. (*Relevant son corsage*). Hue donc!

LES CATACOMBES DE ROME. Ma foi, ce serait bien gai, si ce n'était pas si triste! On a percé deux portes dans un tertre de gazon, et, sous le nom de catacombes, on m'expose à la curiosité internationale... — Eh bien! on ne me respecte seulement pas!

UNE MACHINE A VAPEUR, *dormant à demi.* Voilà donc l'heure du calme et du *far niente.* Je ne hais rien tant que cette activité bête qu'on nous impose du soir au matin, sans motif sérieux, sans but utile. Cinquante chevaux de force pour amuser vingt-cinq badauds; le magnifique résultat!

LE QUARTIER ORIENTAL, *dressant mélancoliquement ses minarets :* O mes nuits d'Orient, ô mes nuits embaumées! Harems voluptueux que peuplent les almées, fécondes eaux du Nil qui baignez nos sillons, sables du grand désert qu'échauffent les rayons de ce soleil brûlant qui projette les ombres des tombeaux de Ghiseh en grandes nappes sombres.... (*Il continue.*)

LE KIOSQUE CHINOIS. Tiens! celui-là parle en vers. Il faut qu'il s'ennuie joliment. Il n'y a pourtant pas de quoi. Ces barbares sont tout à fait grotesques. Je suis bien aise d'être venu dans ce pays; c'est tous crétins. Ils ont les meilleurs vins du monde et boivent de la bière; ils ont des femmes charmantes et courent après des souillons; ils ont des chefs-d'œuvre et se battent pour voir des rapsodies. Et ce qu'il y a de gai, c'est qu'ils se croient plus forts et plus spirituels que les autres! Quelle excellente plaisanterie!

LE CHANTEUR ARABE, *improvisant :* A Paris, ville superbe, — ils se sont imaginé — de bâtir une cabane — grande comme cent palais. — Dans ce bazar gigantesque, — ils ont mis un peu de tout; — ce qu'on vend et ce qu'on mange — et des filles aux yeux doux; — et, convoquant tous les peuples, — ils ont dit : Venez à nous; — vous verrez ce beau spectacle; — mais vous le paierez vingt sous...

UN CRITIQUE MUSICAL, *qui l'écoute.* Quelle admirable mélopée! Le mode n'est pas le ton, et le ton n'est pas le mode. Il me semble voir passer les siècles enfuis...

LE CARILLON — *joue un air national.*

L'EXPOSITION DE 1867, *sur un piédestal qui affecte la forme d'une tourte :* Mes enfants, vous avez beau chanter des pont-neufs, les tourniquets sont une bonne chose. Vous avez voulu faire de moi une déesse; c'est un tort : je suis une bonne fille, ce qui est déjà bien joli. Voyez-vous ce caducée? C'est l'emblème du dieu du commerce, qui, je dois le dire, est aussi le dieu des voleurs. Voyez-vous, dans le fond, ma locomotive, mon télégraphe et ma cheminée? Rien n'y manque, pas même le soleil de la liberté qui se lève derrière la colonne de la Bastille... — C'est ce qu'on appelle une allégorie, un symbole, un cliché; — il n'est pas neuf peut-être, mais il servira encore longtemps...

Allez, vivez en paix; tâchez d'allonger vos vestes en façon d'habits, de changer vos blouses en redingotes, — et agréez l'assurance de mes sentiments les plus distingués.

LE GRAND JACQUES.

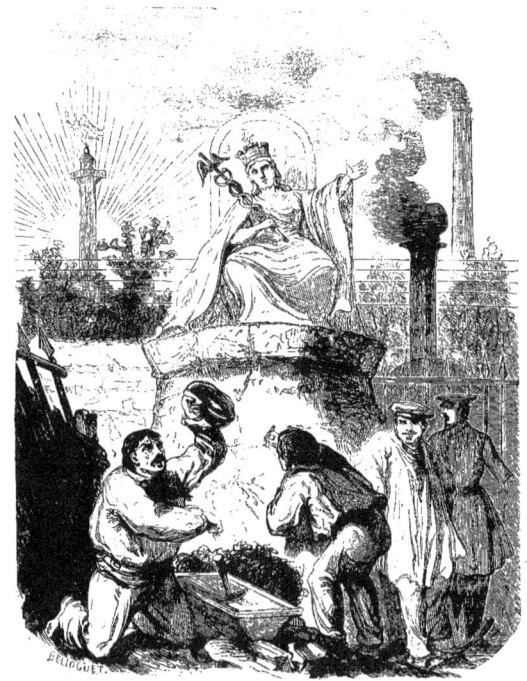

TABLE DES MATIÈRES
PAR ORDRE DE PUBLICATION

1^{re} LIVRAISON.

	PAGES
L'*Album de l'Exposition illustrée* (Gabriel Richard).............	3
Les Travailleurs à l'Exposition (Félix Rey)...................	4
L'Exposition universelle de 1867 (A. de Gasperini)............	5
Les Expositions internationales (D.)...........................	7
Paris avant l'Exposition (Charles Maquet).....................	9
Les théâtres pendant l'Exposition (Charles Monselet).........	11
Promenade au Champ-de-Mars (L. G. Jacques).................	12
Actualités (Jules Dementhe)...................................	13
L'Exposition internationale de 1867 (Gabriel Richard)........	15

2^e LIVRAISON.

L'Invasion étrangère à Paris (Charles Joliet).................	17
Les Instruments de musique (Léon Leroy).....................	18
A propos des costumes du jour (Charles Maquet)..............	19
Les théâtres avant l'Exposition (Charles Monselet)..........	21
Anglais, Français et autres (Jules Kergomard)................	22
Actualités (Jules Dementhe)...................................	23
A travers les journaux (T. Furet).............................	25
Caquets internationaux (L.-G. Jacques).......................	26

3^e LIVRAISON.

Promenade au Champ-de-Mars (L.-G. Jacques)...............	27
Les Badauds à l'Exposition (Félix Rey).......................	28
Paris est mort : vive Paris! (H. Estienne)....................	29
Les vins de Bordeaux à l'Exposition universelle de 1867 (Édouard Worms)..	30
Le *Great-Eastern* affrété pour l'Exposition universelle (E. Worms)..	31
Les promenades de Paris (Gabriel Richard)....................	31
Dans la rue (Charles Maquet)..................................	34
Causerie parisienne (Jules Dementhe).........................	35
Les théâtres avant l'Exposition (Ev. Dubreuil)...............	37
Caquets internationaux (L.-G. Jacques).......................	38

4^e LIVRAISON.

Les arts industriels à l'Exposition universelle de 1867 (Édouard Hervé)...	39
Les fléaux de Paris (Jules Kergomard)........................	41
Le Sequoia à l'Exposition universelle de 1867 (G. Richard)...	43
Tabac et fumée (Charles Maquet)..............................	46
Causerie parisienne (Jules Dementhe).........................	47
Avant le bal des artistes (E. Benassit).......................	48
Les théâtres avant l'Exposition (Charles Monselet)..........	49
Les plaisirs de Paris (Marc Constantin).......................	50

5^e LIVRAISON.

La morale à l'Exposition (Ed. Siebecker).....................	51
Bibliographie (Gabriel Richard)...............................	52
Causerie parisienne (Jules Dementhe).........................	53
Dernière promenade.—Première réunion (Félix Rey).........	54
Lettres d'un bon jeune homme sur l'Exposition universelle (L.-G. Jacques)..	55
Les Étudiants allemands à l'Exposition universelle de 1867 (Henri)...	58
Courrier de l'Exposition (Évariste Dubreuil).................	61
La question de temps (Édouard Worms).......................	62

6^e LIVRAISON.

Les sept groupes de l'Exposition (G. Walter).................	63
Les arts industriels à l'Exposition universelle. — La Céramique (Éd. Hervé)..	65
L'Exposition galante (Ed. Worms).............................	66
La fermeture provisoire du Champ-de-Mars (L.-G. Jacques).	67
L'électricité à l'Exposition universelle de 1867 (P. Laurencin)..	70
Causerie parisienne (J. Dementhe)............................	72
Théâtre-Galilée (Evariste Dubreuil)..........................	74

7^e LIVRAISON.

L'art à l'Exposition universelle. — La musique (A. de Gasperini)...	75
Courrier de l'Exposition (L.-G. Jacques).....................	76
Les vins de Bordeaux à l'Exposition universelle de 1867 (Charles de Lorbac)..	78
Les Quarts du Champ-de-Mars (J. Walter)....................	80
Causerie parisienne (J. Dementhe)............................	82
Théâtres et concerts.—Les *Idées de M^{me} Aubray* (E. Dubreuil).	84
Bibliographie (G. Richard)....................................	86

8^e LIVRAISON.

L'ouverture de l'Exposition universelle (Gabriel Richard)....	87
Courrier de l'Exposition (L.-G. Jacques).....................	89
Le génie américain à l'Exposition universelle (P. Scott)......	92
Les arts industriels.—Les bronzes d'art (Ed. Hervé).........	94
Causerie parisienne (Jules Dementhe).........................	96
Théâtres et concerts (Ed. Worms).............................	98

9^e LIVRAISON.

L'inauguration de l'Exposition universelle.—Notes spéciales (G. Richard)..	99
L'art à l'Exposition universelle.—La musique (A. de Gasperini).	102
La locomotion avant les chemins de fer (P. Laurencin).......	104
Horticulture.—Les fleurs naturelles à l'Exposition (Armand Landrin)...	106
L'Exposition de Billancourt (A.-Landrin).....................	107

10^e LIVRAISON.

Courrier de l'Exposition (L.-G. Jacques).....................	108
Un groupe oublié à l'Exposition (E. Benassit)................	110
L'Exposition ouverte.—Courrier de l'Exposition (Gabriel Richard).	111
Les sciences médicales à l'Exposition universelle de 1867 (D^r Th. Blondin)..	113
L'industrie égyptienne.—Un voile de Fellahine (E. G.).......	114
Le quart français (J. Walter).................................	116
Causerie parisienne (J. Dementhe)............................	119
Les théâtres de l'Exposition (Ev. Dubreuil)..................	121
L'Exposition universelle de 1867.—Classement et catalogue (J. Maret Leriche)...	122

11^e LIVRAISON.

L'Exposition ouverte.—Courrier (G. Richard)................	123
Les sciences naturelles à l'Exposition (Arm. Landrin)........	126
Les chemins de fer (Paul Laurencin)..........................	127
L'île de Billancourt (L.-G. Jacques)..........................	129
Arts industriels.—Tapis et tapisseries (Ed. Hervé)..........	130
Causerie parisienne (Jules Dementhe).........................	132
Théâtres et tribunaux (L.-G. Jacques)........................	133

12^e LIVRAISON.

Le nouveau Théâtre-Rossini (F. Breton).......................	134
Courrier de l'Exposition (G. Richard)........................	135
Ouverture du catalogue officiel (L.-G. Jacques)..............	137
Horticulture.—Premier concours de l'Exposition (Arm. Landrin)...	138
L'invasion.—La défense (Ed. Siebecker).....................	140
Un groupe à classer (E. Benassit).............................	141
Le septième groupe de l'Exposition universelle (J. Walter)...	142
Les sciences médicales à l'Exposition universelle (D^r Th. Blondin)...	143
Causerie parisienne (Jules Dementhe).........................	144
Théâtres. — Salons. — Courses (L.-G. Jacques)..............	146
Les courses (Henry Siméon)..................................	Id.

13^e LIVRAISON.

La Musique à l'Exposition universelle (A. de Gasperini).....	148
Le septième groupe de l'Exposition universelle (J. Walter)..	149
La grève des machines. — Courrier de l'Exposition (G. Richard)..	151
Ronde silencieuse (Félix Rey).................................	153
L'exposition de Sèvres (Ed. Hervé)..........................	154
Causerie parisienne (J. Dementhe)............................	156
Théâtres et ballons (L.-G. Jacques)..........................	157

14^e LIVRAISON.

La pluie des récompenses. — Courrier de l'Exposition (G. Richard)...	159
Le café tunisien (J. Walter)..................................	162
Le Champ-de-Mars. — Perspective générale (G. Richard)....	163
La machine à clicher (P. Scott)...............................	166
Horticulture.—Premier concours (Armand Landrin).........	167
Chimie et arts chimiques (Ferdinand Jean)...................	Id.
Théâtres et concours de poésie (L.-G. Jacques)..............	169
A propos de céramique (Éd. Hervé)..........................	170
Sur la grève. — Exposition des beaux-arts (Dubourg)........	Id.

15^e LIVRAISON.

L'Agriculture et le prix de cent mille francs (P. Scott).......	171
Courrier de l'Exposition (G. Richard)........................	173
Promenade au quart anglais (J. Walter).......................	174
Suède et Norwége. — Exposition de costumes et de types nationaux (E. Dubourg)..	175
Arts libéraux. — Librairie. (Ev. Dubreuil)...................	176
Les colonies françaises (Paul Laurencin).....................	178

Causerie parisienne (Jules Dementhe)	179
Horticulture. — Premier et deuxième concours (A. Landrin).	181
A propos de la Villa-Soleil (L.-G. Jacques)	182

16ᵉ LIVRAISON.

L'Egypte. — Etude sur le temple de Philœ. — Premier article. (Ed. Siebecker)	183
Suède et Norwége. — Exposition de costumes et types nationaux (E. Dubourg)	185
Les vêtements anciens et modernes (J. Walter)	186
Le beau temps et la pluie. — Courrier de l'Exposition (L.-G. Jacques)	188
Les maisons ouvrières (Paul Laurencin)	190
Les courses de chameaux (A. Landrin)	191
Causerie parisienne (Jules Dementhe)	192
Sur l'exposition de l'œuvre d'Ingres (A. Desbarrolles)	193
Théâtres et bibliographie (C. M.)	194
La mission évangélique (E. S.)	Id.

17ᵉ LIVRAISON.

L'Egypte. — Le temple de Philœ. — Deuxième article (E. Siebecker)	195
Le wagon-poste collecteur (P. Scott)	190
Arts libéraux. — Librairie. (A. Landrin)	Id.
Causerie parisienne. — Les petits fauteuils de l'Exposition. (Jules Dementhe)	202
Chimie. — Arts chimiques. — Les couleurs minérales. — La Céruse (Ferdinand Jean)	203
Les télégraphes de campagne (Paul Laurencin)	205
Théâtres. — Courrier de l'Exposition (L.-G. Jacques)	206

18ᵉ LIVRAISON.

Tunis. — Palais du bey (Ed. Siebecker)	207
Les vêtements anciens et modernes (J. Walter)	209
Le Salon de 1867 à l'Exposition des Champs-Elysées (Desbarrolles)	210
La galvanoplastie à l'Exposition universelle (P. Laurencin).	211
Les instruments de musique à l'Exposition. — Les pianos américains (Léon Leroy)	214
Les appareils plongeurs (A. Landrin)	215
Les chapeaux de feutre fabriqués à l'Exposition universelle. (L.-G. Jacques)	217
Courrier de l'Exposition (G. Richard)	218

19ᵉ LIVRAISON.

L'Egypte. — Troisième article. — Le musée de Boulaq (Ed. Siebecker)	219
Horticulture. — Le service des eaux (A. Landrin)	223
Les beaux-arts à l'Exposition universelle (P. Scott)	224
La taillerie de diamants (P. Laurencin)	225
Causerie parisienne (Jules Dementhe)	228
Courrier de l'Exposition (L.-G. Jacques)	229

20ᵉ LIVRAISON.

L'Egypte. — 4ᵉ article. — Le Sélamlik de l'Exposition universelle (Ed. Siebecker)	231
Les pianos américains et les pianos français (P. Deschamps)	234
Les Expositions hors du Champ-de-Mars. — Le Châtiment (A. Desbarrolles)	Id.
Courrier de l'Exposition (G. Richard)	236
Les vêtements anciens et modernes (J. Walter)	238
Les maisons ouvrières de l'étranger (P. Laurencin)	239
Causerie parisienne (J. Dementhe)	240
Sur le *Géant* de Nadar (J. Walter)	242

21ᵉ LIVRAISON.

L'Egypte. — Cinquième et dernier article. — L'Okel d'Ismael-Pacha. — Les écuries. — La Daubieh. — Le café de l'Okel (Ed. Siebecker)	244
Courrier de l'Exposition (L.-G. Jacques)	248
Encore les pianos américains (Léon Leroy)	250
Chimie et arts chimiques. — Les couleurs minérales. — Le blanc de zinc. — Le sulfate de baryte (Ferdinand Jean)	251
Le plongeur de l'Exposition universelle (A. L.)	252
Causerie parisienne (J. Dementhe)	253
Le Théâtre international (G. Richard)	254

22ᵉ LIVRAISON.

La représentation d'*Hernani* au Théâtre-Français (G. Richard).	255
La houille et son exploitation (Paul Laurencin)	257
Les beaux-arts à l'Exposition universelle (P. Scott)	260
La Chine et le Japon (L.-G. Jacques)	261
Les vêtements anciens et modernes (J. Walter)	263
Les modes à l'Exposition internationale (Hélène de M.)	264
Causerie parisienne (J. Dementhe)	265
La cabane suédoise (Dubourg)	266

23ᵉ LIVRAISON.

La distribution des récompenses aux Champs-Elysées (G. Richard)	267
Les machines hydrauliques (P. Scott)	271
L'Amérique à Paris (Jules Claretie)	272
Les modes à l'Exposition internationale (Hélène de M.)	273
Horticulture (A. Landrin)	274
Causerie parisienne (Jules Dementhe)	275
Le Temple de Xochicalco (L.-G. Jacques)	276
Les visiteuses à l'Exposition (G. Durand)	277
L'exposition américaine (P. Deschamps)	278
Steamer à roues intérieures (Bernhardt)	278

24ᵉ LIVRAISON.

Le Brésil. — 1ᵉʳ article (Ed. Siebecker)	279
Causerie parisienne (Jules Dementhe)	282
Les phares de l'Exposition universelle (P. Laurencin)	283
La distribution des récompenses. — 2ᵉ article (G. Richard).	285

25ᵉ LIVRAISON.

L'isba (E. Siebecker)	291
Les modes à l'Exposition universelle (Hélène de M.)	293
Les plafonds du Cercle international (Fernand Desnoyers)	294
Causerie parisienne (André Lafitte)	295
Les voyages à l'Exposition universelle (P. Laurencin)	296
La distribution des récompenses. — 3ᵉ article (G. Richard)	298
L'opinion de ces messieurs (Cham)	302

26ᵉ LIVRAISON.

Le Brésil. — 2ᵉ article (Ed. Siebecker)	303
Les instruments de musique (Léon Leroy)	305
Festival et concours au Palais de l'Industrie (Léon Leroy)	306
Le théâtre anglais et les soirées de la salle Ventadour (L.-G. Jacques)	307
Causerie parisienne (Jules Dementhe)	309
La distribution des récompenses. — 4ᵉ article (G. Richard)	310

27ᵉ LIVRAISON.

Les moteurs à vapeur de l'Exposition universelle (P. Laurencin)	315
Le Brésil. — 3ᵉ article (Ed. Siebecker)	317
Promenade au quart allemand (J. Walter)	318
Les bateaux-mouches de la Seine (P. Laurencin)	320
Causerie parisienne (Jules Dementhe)	321
Le jeu de l'éventail et de l'ombrelle (E. Benassit)	322
La distribution des récompenses. — 5ᵉ et dernier article (G. Richard)	323
Les chevaux russes à l'Exposition universelle (L.-G. Jacques).	326

28ᵉ LIVRAISON.

L'Exposition universelle au point de vue champêtre (P. Scott).	327
Les concours de musique militaire (Léon Leroy)	329
Les armes à l'Exposition universelle (J. Walter)	331
Le Sequoia de l'Exposition universelle de 1867 (G. Richard).	332
Les machines à vapeur en mouvement (P. Laurencin)	335
Causerie parisienne (Jules Dementhe)	337

29ᵉ LIVRAISON.

Lettre d'un bon jeune homme sur l'Exposition universelle (L.-G. Jacques)	339
Les soirées du Champ-de-Mars (J. Walter)	342
L'exposition gastronomique (P. Scott)	343
La sylviculture à l'Exposition universelle de 1867 (P. Laurencin)	346
Causerie parisienne (J. Dementhe)	348
Courrier de l'Exposition (G. Richard)	350

30ᵉ LIVRAISON.

Etudes musicales. — L'Exposition entre huit heures et onze heures du soir (A. de Gasperini)	351
Un dernier mot sur les pianos américains (A. de Gasperini)	352
L'économie domestique à l'Exposition universelle (Armand Delattre)	353
Les instruments de torture à l'Exposition universelle (L.-G. Jacques)	355
Les troupes japonaises du Taïcoun (P. Scott)	356
Les loteries autorisées. — Le mouton des artistes (G. Richard)	358
Causerie parisienne (J. Dementhe)	361
Courrier de l'Exposition (P. Deschamps)	362

31ᵉ LIVRAISON.

Les Salons de peinture de l'Exposition internationale (Le Grand Jacques)	363
La glace et les glacières (Armand Landrin)	367
Types de nationalités exposantes (A. Lambert)	368-369
Promenade au quart belge (Johan Walter)	368
Causerie parisienne (Jules Dementhe)	369
Le tabac à l'Exposition internationale (P. Deschamps)	371
Les auxiliaires de la vapeur (Paul Laurencin)	372
Courrier de l'Exposition (G. Richard)	373
Conclusion (Edouard Siebecker)	374

32ᵉ LIVRAISON.

L'*Album de l'Exposition illustrée* à ses lecteurs (G. Richard).	375
Dernière promenade au Champ-de-Mars (L.-G. Jacques)	377

TABLE DES MATIÈRES PAR NOMS D'AUTEURS

BENASSIT (E.)
	PAGES.
Avant le bal des artistes	48
Un groupe oublié à l'Exposition	110
Un groupe à classer	141
Le jeu de l'éventail et de l'ombrelle	322

BERNHARDT.
Steamer à roues intérieures	278

BLONDIN (Docteur Th.)
Les sciences médicales à l'Exposition universelle	113-143

BRETON (F.)
Le nouveau théâtre Rossini	134

CHAM.
L'opinion de ces messieurs	302

CLARETIE (Jules).
L'Amérique à Paris	272

CONSTANTIN (Marc).
Les plaisirs de Paris	50

DELATTRE (Armand).
L'économie domestique à l'Exposition universelle	353

DEMENTHE (Jules).
Actualités	13-23
Causeries parisiennes, 35, 47, 53, 72, 82, 96, 119, 132, 141, 156, 179, 192, 209, 228, 240, 253, 265, 275, 282, 309, 321, 337, 348, 361, 369.	
Les petits fauteuils de l'Exposition	202

DESBARROLLES (A.)
Sur l'exposition de l'œuvre d'Ingres	193
Le Salon de 1867 à l'Exposition des Champs-Elysées	210
Les expositions hors du Champ-de-Mars. — Le châtiment	234

DESCHAMPS (P.)
Les pianos américains et les pianos français	234
L'exposition américaine	378
Courrier de l'Exposition	362
Le tabac à l'Exposition internationale	371

DURAND (G.)
Les visiteuses de l'Exposition	277

DESNOYERS (Fernand).
Les plafonds du cercle international	204

DUBOURG (F.)
Sur la grève. — Exposition des beaux-arts	170
Costumes nationaux (Suède et Norwége)	175-185
La cabane suédoise	266

DUBREUIL (Évariste).
Les théâtres avant l'Exposition	37
Courrier de l'Exposition	61
Théâtres. — Galilée	74
Théâtres et concerts. — Les *Idées de Mme Aubray*	84
Les théâtres de l'Exposition	121
Arts libéraux. — Librairie	176

ESTIENNE (H.)
Paris est mort : vive Paris!	29

FERDINAND (Jean).
Chimie et arts chimiques	167
Les couleurs minérales. — La Céruse	203
Id. Le blanc de zinc, le sulfate de baryte	251

FURET (T.)
A travers les journaux	25

GASPERINI (A. de)
L'Exposition universelle de 1867	5
L'art à l'Exposition universelle. — La musique	75, 102, 148
Études musicales. — L'Exposition entre huit et onze heures du soir	351
Un dernier mot sur les pianos américains	352

G. (E.)
Un voile de fellahine	114

HENRI.
Les Étudiants allemands à l'Exposition universelle de 1867	58

HERVÉ (Edouard)
Les arts industriels à l'Exposition universelle de 1867	39
La céramique	65
Les bronzes d'art	94
Tapis et tapisseries	130
Exposition de Sèvres	154
A propos de céramique	170

A. HOMBERT.
Types de nationalités exposantes	368, 369

JOLIET (Charles).
L'invasion étrangère à Paris	17

KERGOMARD (Jules).
Anglais, Français et autres	22
Les fléaux de Paris	41

LAFFITTE (André).
Causerie parisienne	295

LANDRIN (Armand).
Horticulture. — Les fleurs naturelles à l'Exposition	106
L'Exposition de Billancourt	106
Les sciences naturelles à l'Exposition	126
Horticulture. — Premier concours à l'Exposition	138, 167
Horticulture. — Premier et deuxième concours	181
Les courses de chameaux	191
Arts libéraux. — Librairie	199
Les appareils plongeurs	215
Horticulture. — Le service des eaux	223
Le plongeur de l'Exposition universelle	252
Horticulture	274
La glace et les glacières	307

LAURENCIN (Paul).
L'électricité à l'Exposition universelle	70
La locomotion avant les chemins de fer	104
Les chemins de fer	127
Les colonies françaises	178
Les maisons ouvrières	190
Les télégraphes de campagne	205
La galvanoplastie à l'Exposition universelle	211
La taillerie de diamants	226
Les maisons ouvrières de l'étranger	239
La houille et son exploitation	257
Les phares de l'Exposition universelle	283
Les voyages à l'Exposition universelle	296
Les moteurs à vapeur	315
Les bateaux-mouches de la Seine	320
Les machines à vapeur en mouvement	335
La Sylviculture à l'Exposition universelle de 1867	346
Les auxiliaires de la vapeur	372

LEGRAND (Jacques) — (Le Grand Jacques).
Promenades au Champ-de-Mars	12, 27
Caquets internationaux	26, 38
Lettre d'un bon jeune homme sur l'Exposition universelle	55, 339
La fermeture provisoire du Champ-de-Mars	67
Courriers de l'Exposition	76, 89, 108, 188, 206, 229, 248
L'Ile de Billancourt	129
Théâtres et tribunaux	133
Ouverture du catalogue officiel	137
Théâtres. — Salons. — Courses	146
Théâtres et ballons	157
Théâtres et concerts de poésie	169
A propos de la Villa-Soleil	182
Les chapeaux de feutre fabriqués à l'Exposition universelle	217
La Chine et le Japon	261
Le temple de Xochicalco	276
Le théâtre anglais et les soirées de la salle Ventadour	307
Les chevaux russes à l'Exposition universelle	326
Les instruments de torture à l'Exposition universelle	355
Les salons de peinture de l'Exposition internationale	363
Dernière promenade au Champ-de-Mars	377

LEROY (Léon).
Les instruments de musique	18-305
Les pianos américains	214
Encore les pianos américains	250
Festival et concours au palais de l'Industrie	306

Les concours de musique militaire	329

LORBAC (Charles de).

Les vins de Bordeaux à l'Exposition universelle de 1867	78

M* (Hélène de).**

Les modes à l'Exposition internationale	264, 273, 293

MARET-LERICHE (J.).

L'Exposition universelle de 1867. — Classement et catalogue	122

MAQUET (Charles).

Paris avant l'Exposition	9
A propos des costumes du jour	19
Dans la rue	34
Tabac et fumée	46

MONSELET (Charles).

Les théâtres pendant l'Exposition	11
Les théâtres avant l'Exposition	21-49
Théâtres et Bibliographie	194

FÉLIX REY.

Les travailleurs à l'Exposition	4
Les badauds à l'Exposition	28
Dernière promenade. — Première réunion	54
Ronde silencieuse	153

RICHARD (Gabriel).

L'Album de l'Exposition illustrée	2
L'Exposition internationale de 1867	15
Les promenades de Paris	31
Le Sequoia à l'Exposition universelle de 1867	43-332
Bibliographie	52-86
L'ouverture de l'Exposition universelle	87
L'inauguration de l'Exposition universelle	99
L'Exposition ouverte	111
Courriers de l'Exposition	111, 123, 135, 173, 218, 236, 350, 373
La grève des machines	151
La pluie des récompenses	159
Le Champ-de-Mars. — Perspective générale	163
Le Théâtre-International	254
La représentation d'*Hernani* au Théâtre-Français	255
La distribution des récompenses	267, 285, 298, 310, 323
Les loteries autorisées. — Le mouton des artistes	362
L'Album de l'Exposition illustrée à ses lecteurs	375

SCOTT (P.).

Le génie américain à l'Exposition universelle	92

La machine à clicher	166
L'agriculture et le prix de cent mille francs	171
Le wagon-poste collecteur	199
Les beaux-arts à l'Exposition universelle	224-260
Les machines hydrauliques	271
L'Exposition universelle au point de vue champêtre	327
L'Exposition gastronomique	343
Les troupes japonaises du Taïcoun	356

SIEBECKER (Ed.).

La morale à l'Exposition	51
L'invasion. — La défense	140
L'Égypte. — Études sur le temple de Philœ	183-195
La mission évangélique	194
Tunis. — Le palais du Bey	207
L'Égypte. — Le musée de Boulaq	219
L'Égypte. — Le Sélamlik de l'Exposition universelle	231
L'Égypte. — L'Okel d'Ismaël-Pacha. — Les écuries. — La Daabieh. — Le café de l'Okel	244
Le Brésil	279, 303, 317
L'isba russe	291
Conclusion	374

SIMÉON (Henry).

Aux courses	146

WALTER (Jehan).

Le palais de l'Exposition	63
Les quarts du Champ-de-Mars	80
Le quart français (promenade)	116
Le septième groupe de l'Exposition universelle	142-149
Le café tunisien	162
Promenade au quart anglais	174
Les vêtements anciens et modernes	186, 209, 238, 263
Sur le *Géant* de Nadar	242
Promenade au quart allemand	318
Les armes à l'Exposition universelle	331
Les soirées du Champ-de-Mars	342
Promenade au quart belge	368

WORMS (Edouard).

Les vins de Bordeaux à l'Exposition universelle de 1867	30
Le *Great-Eastern* affrété pour l'Exposition universelle	31
La question de loups	62
L'Exposition galante	66
Théâtres et concerts	98

Contraste insuffisant
NF Z 43-120-14

www.ingramcontent.com/pod-product-compliance
Lightning Source LLC
Chambersburg PA
CBHW070953240526
45469CB00016B/299